글,
최민

崔旻 散文

글,
최민

열화당

일러두기

· 이 책은 최민이 1970년대 중반부터 사십여 년 동안 여러 매체에 발표한 글과 미발표 글을 모은 산문집이다.
· 해당 시대를 고려하며 읽도록 각 글 끝에 발표 및 집필 연도를 기입했고, 자세한 수록문 출처는 책 끝에 실었다.
· 원문에 도판이 함께 실린 경우가 있지만, 구성이 균질하지 않고 선별 주체가 불명확하여 여기서는 모두 제외했다.
· 명백한 오류나 잘못된 표현은 저자의 의도가 손상되지 않는 선에서 수정하거나 주석을 달았고, 현행 맞춤법과
 표기법에 따라 교정했다.

너르고 느린 경각^{驚覺}의 글밭에서

이섭

이 글을 쓰기 위해 거의 두 달 가까이 최민 선생님의 글을 읽었다. 정확하게는 그가 남겨 놓은 글들을 보고 읽고 또 보았다. 내 기억 속에서 온전하게 있다고 생각했던 선생님을 만났고, 당신이 살아간 시절을 '한 시대'로 통찰하는 지식인을 보았다. 나는 설명하고 해석해야 할 글-덩어리를 숙제처럼 읽었다. 그의 글을 과제로 받아들인 이유는 글이 짧은 데 비해 무거운 주제의식들이 꽉 들어찼기 때문이다. 그의 글은 순발력있게 '그 시절', '그 사건'에 분명 맞대응하고 있지만, 함께 생각해 보자고 제안한 그의 지적들은 여전히 '또 다른 시절'에 '또 다른 사건'에서도 새로운 해석을 기다리는 주제들이기도 하다. 마음 한편에서는 그저 그의 글을 보고 회상도 하고 그리움에 빠져드는 시간으로 편안했다. 문득 선생님을 뵐 때마다 즐거웠던 이유가 떠올랐다. 늘 새로운 눈으로 세상을 이야기하시던 그 시간이 글에서 다시 읽혔다.

여기 모은 최민의 글들은 언제나 '여기'라고 부를 수 있는 시제 안에서 생기를 가진다. 그것은 글의 힘이기도 하고, 최민의 글이 가진 힘이기도 하다. 모은 글의 형식과 소재는 여러 갈래로서 잡다(雜多)이다. 그것은 그의 관심을 들추는 일이라고 말할 수 없다. 차라리 '한 시대'를 관통하는, 한 지식인의 사유의 통일성이 돋보이는 모음으로 볼 수 있다. 이 글을 읽을 사람들은 모두 공감하겠지만, 그의 사유 주제는 너무나 독특하다. 스스로 지식

과 교양의 속물주의를 경계하면서 현재적 삶에서 우리 모두가 어떻게 속물주의를 이겨낼 수 있는지 함께 생각하고 행동하자고 말한다. 이 '말 건넴'이 바로 그의 지식인으로서 사유 주제다. 그리고 최민의 삶의 태도였다. 글에서 만난, 스스로 가르치며 기르는 그의 태도와 정도(程度)에 닿는 전(全) 과정이 '너르고 느리다'고 생각했는데, '너른 것'은 그가 문화와 예술이라는 용어로 받아들인 것에 맞닿고, '느린 것'은 말 건넴을 받아야 할 사람(타자)을 기다리는 그의 태도에 기인한다. 이 둘로써 닿는 것은 경각(警覺), 즉 '정신 차리고 깨어 있는 상태'로 사는 것이다.

　이 글들을 엮은 의미를 생각하면서, 최민을 세 방향에서 다시 생각해 보려 한다. 하나는 남겨진 글이 갖는 생명이다. 그것은 지금, 곧 '말할 때' 드러나는 문자화된 글의 뜻이 갖는 특성이다. 또 다른 하나는 지식을 통해 전문성을 드러내는 식견을 살피는 것이 아니라, 오히려 높은 교양 수준에서 드러나는 삶의 풍성함에 대한 경탄을 글에서 찾아보는 것이다. 그는 언제나 자신의 앎이 부족하다고 글 안에서 스스로를 경계한다. 마지막 하나는 그의 글에서 찾을 수 있는 생활 태도이다. 누군가와 마주하고 말을 주고받는 즐거움이 생활에 얼마나 큰 활력이 되는지를 글에서 살필 수 있다. 대화가 있는 삶을 위해 우리는 저마다 스스로 얼마나 많은 준비를 하는지 자문해야 한다. 어쩌면 이런 삶으로 만들어 가는 세상을 최민은 쉬지 않고 꿈꾸었는지도 모르겠다.

최민이 가꾸는 '글밭'

사람은 전적으로 함께 산다. 그리고 동시에 온전히 홀로 산다. '함께'와 '홀로'는 사는 방식이 아니다. 따라서 공동체주의니 개인주의니 하면서 무엇이 더 중요하다고 할 수 없고, 한 사람의 삶의 사태에서조차 전건과 후건으로 '함께'와 '홀로'는 구분될 수 없다. 이것은 사람의 존재 지평이기에, 중요한 것은 함께 살면서 동시에 홀로 살 수밖에 없는 삶을 어떻게 살아내야 할 것인지 방향을 잡아 보는 일이다. 최민은 수많은 글에서 가장 자주 그리고

많이 언급하는 문화니 예술을 학문에서처럼 규정하지 않는다. 다만 그런 용어들이 지시하고 있는 삶이란 정신 차리고 깨어 있는 삶을 서로 격려하면서 나누어 갖는 것이리라고 한다. 결국, 문화인으로 또는 예술인으로 자처하는 사람들은 자신의 삶에서 스스로 깨어 있기를 쉬지 않는 태도로 드러내어야 한다. 이런 노력이 바로 문화 행동이고 예술 행위이다. 그런 행위의 결과를 두고 "받아들여야 하는지를 따져 보는"(「미술 우상화의 함정」) 비판의식을 통해야만 최종적으로 작품이라 부를 수 있는 것이다. 여기서 우리가 착목해야 할 내용은 바로 '받아들일 것을 따지는' 일이다. 예술이나 미술은 전문적 교육과정을 통해 규정된다고 생각하는 사회적 미신의 결과가 아니다. 누군가에 의해 받아들일 것으로 여기는 마주함이 예술을 규정하는 것이다. 이런 마주함에 대한 숙고는 예술과 문화를 예술답게, 문화답게 일구는 일이다. 우리는 이 숙고에 어떤 사회적 지위를 부여하고 있는지 더 근본적으로 물어야 한다.

최민의 글은 자신이 가꾼 사유의 밭에서 '그때'에 때맞추어 수확이 끝나 창고에 쌓인 것처럼 남겨진 '어떤 것'이 아니다. 근본적인 물음처럼 남겨진 글의 내용을 살피노라면 우리는 해가 바뀌어 누군가가 또 가꾸는 밭처럼, 그 글들이 열려 있다는 사실을 알게 된다. 미술과 시 짓기, 영화와 사진에 대해서, 그것을 통칭하여 문화 행위와 연결해 생각한다면, 결과적으로 행위는 소위 '작품'으로써 우리에게 말을 건넨다. 따라서 누구라도 화자와 청자의 역할을 끊임없이 바꾸어 가며 대화하는 것이 예술 감상이고 문화 행위이다. 하지만 대개 우리는 보이는 것만 보고, 들리는 것만 듣는 것으로 대화를 단절한다. 아니, 생산하든지 소비하든지, 문화 행위로서 예술 감상에서 우리가 쉽게 보이는 행동은 좀 더 식자연(識者然)하면서, 체현하지 못한 단어 세계 안으로 끌어들여 스스로 혼미해지는 결론에 이르고 모르쇠 한다. 그래서 아예 소통 자체가 단절되는 이런 흔한 경험을 우리는 그저 방치한다. 그러고는 예술이 또는 문화가 그런 것인 양 말해 버린다. 인생의 영화에 대해 언급한 글에서 "삶의 건조함과 황량함이 스크린 위에서 멋있고 세련된 형태로 보인다는 것은 어떤 면에서 이율배반적이다. 자기기만

이 끼어들어 갔던 것일까"(「최초의 떨림」)라며 최민은 스스로 낯설고 혼란스럽던 자기 자신을 보았다고 말한다. 그렇게 '기억할 만한 영화'에 대한 단상에서 드러난 근본적인 물음은 우리 모두에게 현상 뒤로 감추어지는 살아 있는 자기 자신의 이야기에 어떻게 눈을 떠야 하는지 알려 준다. 예술 작품을 마주하고 경험한 사람의 솔직함은 곧 작품을 향유하며 수용하고 있다는 실증이다. 이 솔직함은 저마다 고유한 자기 자신의 내적 언어로 '어떻게 바라보는지'에 대해 알리는 소리가 되어 자신에게 말을 건넨다.

사람들은 자기 자신의 고유함이 현존(現存)에 있다고 여긴다. 누구나 자기 자신의 고유한 시간과 공간을 가지며 살아 간다. 그렇기에 '지금, 여기'는 사람마다 다르다는 의미에서 실존이 놓인 시공간이다. 우리는 그 실존의 시공간을 현실이라고 부른다. 그러므로 '나타남(現)'과 '참다운(實)' 방식으로 이해하고픈 '나의 있음'은 사람에게 대단히 중요한 체계를 만들어 주는 근간이 된다. 문화와 예술도 사람의 현실과 떼어 생각할 수 없는 일이어서, 문화는 좀 더 넓은 세계에서, 예술은 비교적 사적 영역에서 나름의 체계를 구축한다. 그래서 그 고유성을 인정하는 것이다. 마치 사람이 고유한 자기 자신을 찾으려는 것처럼, 문화도 예술도 고유한 누구의 것으로 분명하게 드러나야 한다고 강박적으로 생각한다. 그래서 많은 지식이 동원되어 이를 증명하려 한다. 점점 외곬으로 빠지면서도 규정하고 정의(定義) 내리는 언어 습관에서 스스로 벗어나지 못한다. 닫힌 사고 때문이다. 지식에 속박되고 관습적 태도에 갇힐 때 느끼는 사고의 편안함 때문이기도 하다. 그러나 삶이란 본래 열려 있다고 인정하면서 함께하는 것이기에, 고정되지 않은 고유함을 이미 지니고 있다. 삶이 열려 있다고 해도 그 일부가 사라지거나 잊히거나 할 뿐이다. 사람의 일은 모두 삶과 유리된 채 말할 수 없는 것이다. 따라서 문화와 예술은 열려 있음을 지켜내기 위한 쉼 없는 투쟁이라고 말해 볼 수 있겠다. 열려 있음에 대한 '답 구해 보기'는 근본적인 문화-예술을 향한 질문이어서 창작의 근원이자 동시에 감상의 즐거움이기도 하다. 사진에 대한 평문에서 이러한 큰 맥락에서, "사진이 현실을 기록할 수 있다는 믿음도 우리가 '현실'이라는 단어로 무엇을 뜻하느냐에 따

라 변하는 것"(「스트레이트 포토, 리얼리즘, 다큐멘터리」)이라고 최민은 실존-열림과 직접 연관된 '무상(無常)한 참됨'에 대하여 근본적 물음을 던진다. 이 물음 안으로 들어와 누구라도 '언제나'이자 '지금, 여기'에서 참여할 수 있는 가능성을 고루 나누어 가진다. 그렇게 최민의 '글밭'은 또 다른 경작의 시간을 열어 두고 기다린다.

지식 그리고 앎을 구별하기

우리의 삶에서 질문을 만들고 물어보는 사람에게 지식은 필요하다. 그러나 지식 자체가 결코 지식을 갖춘 사람을 만드는 근본 원인은 아니다. 지식이 삶 안에서 올바르게 작동될 수 있도록 노력하는 일이 지식인을 만들어 내기 때문이다. 우리는 주어진 과업을 종결시키는 지식의 전문성으로 인해 시간이 생생한 삶과 관계 맺기보다 전문성 안에서 독점되어 있을 때 높이 평가하곤 한다. 하지만 지식이란 늘 다른 해석 가능성을 포용하고, 진리와 진실에 다가갈 수 있는 충분히 열린 시간과 본질적으로 더 가깝다. 그래서 지식을 잣대로 삼는 어떤 행위가 엄격할 수 있지만, 온전한 삶을 드러내는 데 한계를 가진다고 말할 수 있는 것이다. 삶이란 지식을 통해 여하간 이리저리 해명될 수 있으나 결코 단적으로 규정될 수 없다. 그럼에도 불구하고, 지식에 기반해서 무엇을 규정적으로 만들고 받아들이는 태도에 성찰적 접근을 하지 않는 것이 우리 사회의 상례처럼 되어 버렸다. '알 수 없음'으로 드러나는 자명함을 언급하기보다 '무엇'의 단편일 수밖에 없는 '무엇의 무엇임'을 지식으로 설명하려는 태도는 아주 제한적 조건 안에서 정당할 뿐이다. 삶에서 그런 지식은 '옳지 않은 것'으로 탈바꿈하게 된다. 지식이 앎과 떨어지지 않는 몇 안 되는 경우를 예술 작품에서 발견하곤 기뻐하는 단상이 최민의 글에서 발견된다. "미술과 생활 사이의 거리를 없애 버리려는 급진적 기획"(「음울한 시대의 알레고리」)이라고 부르는 그림에 대한 이 평가는, 말함을 알아듣고, 알아듣기를 바라면서 말하고자 함이 가지는 사람다운 의사소통 관계를 해석하고 있다. 분명 지식은 이 앎에 근거하

는 세련의 방식이다. 하지만 기술적으로 접근하고 이해된 지식의 쓰임과 사용의 관계는 결국 두 사람 사이에서조차 알아듣지 못하는 소리로만 남겨지고 만다. 문화와 예술이라는 이름으로 이런 일을 자행하지 않기를 간절하게 바라는 것은 삶이 지속하는 한 함께 짊어질 우리의 짐이자 몫이기도 하다.

무엇을 규정하고 싶은 욕망은 지식을 독촉하고, 이는 결국 우리 사회의 깊은 성찰을 사라지게 한다. 이는 지식인의 정당한 자리를 위협하는 폭력으로 둔갑한다. 한국 사회에서 '민족' 개념은 그런 류의 예민한 주제어 중 하나이다. "문화 또는 예술 앞에 민족이라는 말을 붙이는 것은 우리의 관점을 좁혀 버리는 셈이 된다"(「국제화 시대와 민족문화」)고 염려를 하는 그의 글은 우리 모두에게 가해지는 상투적인 언어로써 자행하는 폭력을 질타한다. 문화와 예술을 상호작용과 상호영향관계로 이해하는 생태계처럼 말할 때, 우리 문화계와 예술계는 상투어로 욕망을 은폐하고 차폐하는 지식의 불편한 과잉이 넘쳐나고 있다. 이 결과는 너무 뻔한 것이어서, 우리 스스로 숙고하고 침잠해야 하는 지식의 참된 활용의 시간을 빼앗기게 된다. 지식이 지식을 경계하는 단어의 용례로써 허구적 관념이랄지, 문화적 권위(「'국제미술'이라는 유령」) 등은 '없는 것'이거나 '알 수 없는 것'을 마치 있는 듯 꾸미는 일을 제대로 지적할 때 쓰인다. 우리에게 놀라울 정도로 익숙한 '한국적인 것'이라는 개념적 규정에 대한 그의 지적에서, "한국적이란 개념을 어떻게든 정의하려는 끈질긴 노력이 계속되는 것을 보면 이는 배타적 민족주의 정서를 부추기고 고양시키려는 원시적 의도"(「시각문화연구에서 '민족적'이라는 것」)로만 보이는 과잉행동일 뿐이다. 그런 지식의 오용은 삶과 직접적 연관을 갖지 않을 때 쉽게 드러난다. 삶은 열려 있고, '지금, 여기'에서 해명될 수 있다. 따라서 삶과 거리를 둔 지식은 결국 앎과도 거리를 두게 된다. 앎이란 사람들이 모이고 만나는 가장 근본적인 시공간 안에서 가능하기 때문이다. 따라서 고립된 지식은 다시 앎과 밀착해 회복되어야 한다. 예술은 삶 안에서 일어난다. 그것은 결국 사람이 하는 일이라는 사유와 행위의 틀을 갖추고서야 드러나고 알려지며 전달된다. 따라

서 '그 일'로써 예술은 늘 예술의 언어로 들을 수 있는 말을 해야만 한다. 이렇게 '말함'은 예술을 세련하는 기술로 선택한 지식 뒤로 숨을 수 없다. 예술과 관련된 모든 일과 지식의 최종 과제는 예술이 전달하는 말을 제대로 들을 수 있게 도와주는 것이다. 예술과 지식 그리고 앎이, 늘 '제대로'라고 말하는 그 뜻이 가리키는 사태 안에서 발휘되기 위해서는 최소한 두 사람 이상의 관계가 얼굴을 마주한다는 점을 잊지 말아야 한다.

속물주의가 어디서 오는가를 최민은 지식에 편중된, 소위 식견을 내세우는 삶의 태도에서 찾아내어 지적한다. 이 속물주의를 스스로 경계하는 데도 게으르지 않도록 닦달하는 모습을 우리는 여기 모인 글을 통해 알 수 있다. 왜 그다지도 속물주의를 탓할까? 속물주의(俗物主義, snobbism)는 '-인 척하는' 생활의 태도에서 발견된다. 이런 태도는 결국 자기기만을 드러낸다. 그런데 누구도 이런 속물근성으로부터 자유롭다고 쉽게 단언하기 어렵다. 누구라도 자기 파멸로 이르게 되는 것을 경계하면서 살 뿐이다. 문화 또는 예술은 삶과 밀접한 연관 없이 생성될 수 없는 용어이고, 삶을 다루지 않으면서 '그러하게 있을 수 있는 것'도 아니다. 거짓이 용납되지 않는 자연과 달리 문화와 예술은 언제나 거짓의 위험에 노출되어 있기에, 이에 맞서 싸울 때 비로소 빛난다. 그래서 예술 작품에 대한 우리의 태도를 경계하자고 한다. 기본적으로 경계할 만한 "속물적 절충"(「한 시대의 초상들」)을 예술계 안의 사람들 사이에서 발견할 수 있는 가능성을 가감 없이 최민은 지적한다. '속물적(snob)'이라는 말은 계급적 차별이 전제된 표현이다. 이런 어원적 의미를 의식하지 않고 사용했을 때 그 속물은 우리 모두일 수 있다. 문제는 사람의 사람다움에 대한 모든 긍정적 부정적 속견이 '우리 모두'라는 실존적 양태에서 우선 발견된다는 점이다. 따라서 '누구'라고 지칭하며 타자화하지 않고 '지금, 여기'에서 스스로의 삶을 들여다보는 성찰이 가장 필요하다.

마주하고 말 건네기를 바라면서

누군가와 마주하고 이야기를 나누는 일은 그 자체로 즐겁다. 이때 즐겁다는 느낌은 주고받는 관계에서 구체적으로 드러난다. 단순하게 정보를 주고받을 때 조차 즐겁다고 할 관계가 만들어진다. 하지만 정보를 굳이 꼭 '그 사람'과 마주해야만 하는 시절은 지났다. 여전히 누군가와 마주하고 있다는 것이 즐거운 일로 이해되는 것은 이야기를 통해 깨어 있는 정신을 직접 맞닥뜨리는 경우다. 그래서 '책 읽기'와 '영화 보기' 그리고 '미술작품(사진 작품) 보기' 등이 마주함의 다른 형태라고 말할 수 있다. 사람은 결코 사물과 마주하여 이야기를 나누지 않는다. 이런 즐거움을 배가시키기 위해 굳이 누군가를 만나, 같이 또는 함께 화제를 공유하려고 한다. 그러므로 만끽하기 위해 굳이 누군가가 '이름'으로 불려서 특정되는 것이다. 누군가와 마주하고 있다는 사실은 몰입 관계에서 즐거움을 배가시킨다. 하지만 제한된 관계, 예측 가능한 만남보다 오히려 우연히 마주한 순간의 몰입은 의외로 그 '이름'을 강하게 지속시킨다. 우연한 마주침이 풍성한 이야기를 풀어놓는 경험을 우리는 융성한 문화의 지평에서 쉽게 확인할 수 있다. 예술은 이런 우연의 초대를 예감하고 준비하는 일이다. 예술은 결국 문화 형식으로 자리를 차지하고, 삶 안으로 끼어드는 기회를 부여받는다. 따라서 누군가와 마주함은 결코 끼리끼리 어울리는 배제의 방식으로는 도저히 이해될 수 없다. 단절과 고립이라는 삶의 선택적 양태도 상대할 사람이 없다는 의미가 아니다. 따라서 전적으로 함께 산다는 인간 존재의 근원적 계기로서 작동할 때 고립된 삶 또한 정당하게 수용된다. "일종의 잡종강세론"(「'사진영상의 해' 유감」)을 제시한 그의 글은 이 '마주함'이 결국 창의성의 발로라고까지 말한다. 이야기의 단속적 절단은 상대가 있다고 하는 그 즐거움을 약화시킨다. 그래서 외견상 말잔치로 보이는 풍성함 속의 실속 없음을 지적하면서도 누군가와 마주하며 이야기 나눌 수 있는 형식을 "활발한 토론과 논쟁"(「새로 나온 영화 전문지」)으로까지 제안한다.

기꺼이 마주하고 듣고 싶은 이야기는 평이(平易)한 의사소통 수단에 우

선 기대어 있다. 사람들은 누구나 '우선'이 제기하는 이 형식으로부터 빛나는 정신을 보고 들을 수 있기 때문이다. 이런 '누구나'의 자리에 초대되고자 하는 예술은 결국 예술가에 의해 구현된 작품으로 증명된다. 이것을 단순히 대중적 기호와 연결하여 섣부른 판단을 하는 것은 편견이다. 대중예술은 예술의 차별된 이름이 아니다. '대중예술'이라는 이름은 곤혹스러운 조어(造語)로서 예술의 다양한 면모를 지시하는 데 유용하다. 오히려 초대될 수 있는 예술은 나름대로 자신의 사회적, 역사적 몫을 떠맡는 자로부터 발현된다. 사람은 기꺼이 그런 이야기를 마주하고자 한다. 이것은 예술가의 태도에서 비롯된다. 최민은 어느 문학잡지에 실린 글에서 "시인의 올바른 역할은 이 혼란과 모순을 꿰뚫어 보고 이를 극복할 수 있는 방향을 제시하는 데에 그 나름의 몫을 떠맡는 일"(「소시민의식의 극복」)이라고 지적하면서, "일상적 개별 자아와 역사라는 전체적 삶과의 틈바구니에서 갈등"을 일으키며 떠안고 있는 "사람"(민중)의 괴로움에서 눈을 떼지 말 것을 강하게 요청한다. '이 실존하는 사람'은 이미 민중이라는 명칭으로도, 그렇다고 대중이라는 낱말로도 설명되지 않는다. '이 사람'은 자신의 삶의 본연 안에 머물며 모든 것을 껴안고 있는 자신의 존재를 의미로써 그대로 드러낼 뿐이다. 우리는 예술이라는 사람의 일로써 이를 설명도 해 보고 해명도 하면서 '이 사람'의 더 깊은 곳을 드러내는 노력을 해야 한다. 그곳에서 삶이 얼마나 풍성한 것인지를 조심스럽게 토로하는 일이 내 몫이라고 말하는 것이 예술의 즐거움이며, 그렇게 마주하고 이야기를 나누게 하는 것이 예술 행위이다. 그의 글은 이렇게 예술을 경각의 방식으로 새롭게 들여다보자고 말을 건넨다.

솔직히 최민의 글들을 읽고자 하는 분들에게 어떤 안내를 해야 할지 망설이게 된다. 누구라도 그냥 차분히 그의 글을 읽어 나가면 만나게 될 수많은 '생각 거리'가 사유의 장관(壯觀)을 이루고 있어, '생각하는 일'이 기쁘다는 사실을 알게 될 터인데 말이다. 그래도 두어 달 가까운 시간 동안 머리를 싸매고 고민했다. 어떻게 그의 글 전체를 읽어야 할까? 그러다가 발상

한 것은 해석의 가능성을 계속 열어 둘 수 있는 글쓰기 방향이었다. 해석학적 방법론을 떠올리면서 방향을 잡고 다시 읽고서야 보이고, 또 보이는 내용이 커다란 지평을 갖추고 있다고 판단했다. 그것은 '경각의 사유에로 초대'였다. 어디도 얽매이지 않고 자유롭게 사유할 수 있어야만 이 초대를 받아들일 텐데, 이 발문이 혹시나 누만 끼치는 글이 되지 않겠는지 걱정이 사실 많다. 그래도 용기를 내었다.

최민이 누군가에 대한 기억을 정리하면서 사용한 말인데, 그냥 그 말에 얹혀 글을 마무리하고자 한다. "최민과의 만남이 있어서 (아직도) 좋다."

이섭은 예술이 삶 안에서 일어나고 있기에 더 세심하게 들여다보고 정성들인 언어로 선입견 없이 해명해야 한다고 여기면서 공부한다. 홍익대학교 서양화과에서 학사를, 가톨릭대학교 대학원에서 현대철학 석·박사학위를 받았다. 현재 가톨릭대학교에서 서양철학과 미학을 가르치고, 프리랜서 기획자로 문화와 예술영역에서 활동하고 있다. 지은 책으로 『에로스 훔쳐보기』(1996), 학위논문으로 「공동체에 대한 존재론적 해명」(2018)이 있다.

차례

전시장 안과 밖에서

사진의 자리

영화, 시대유감

발문

이미지의 힘

미술 속의 영화, 영화 속의 미술

영화와 미술과의 관계에 대해 이야기한다는 것은 엄청난 일이다. 영화 자체만으로도 복잡한 현상이지만 미술이라는 말로 지칭할 수 있는 대상은 회화, 사진, 만화를 포함해서 건축, 조각, 공예, 디자인 등등 그 범위가 아주 넓다. 거기에 20세기 전위미술가들의 활발한 실험적 활동으로 이후 개발된 여러 가지 미술의 형식과 매체, 즉 문자, 언어, 신체, 동작, 대지, 환경, 기타 새로운 테크놀로지의 산물들을 포함시켜 생각하면 그 다채로움에 현기증이 날 만하다. 물론 아직도 미술 하면 많은 사람들이 자동적으로 회화부터 머리에 떠올릴 만치 회화가 여전히 권위와 무게를 지니고 있는 것도 사실이다. 기술적으로 영화와 직접 연관을 맺고 있는 것은 사진이지만 회화나 건축 그리고 만화 역시 영화와 아주 친밀한 관계를 맺고 있다. 어떻게 보면 영화는 여러 종류의 미술 및 연극, 음악, 문학 등과 맺은 특수한 관계의 집합으로 규정된다고 말할 수 있다.

영화와 연극, 영화와 음악, 영화와 소설과의 밀접한 관계에 대해서는 일찍부터 많은 논의가 있어 왔다. 이에 비해 영화를 미술, 특히 회화(관습에 의해서건 암암리의 사회적 묵계에 의해서건 회화는 흔히 미술을 대표하는 것으로 여겨지고 있다)와 연관시켜 이야기하는 경우는 그다지 많지 않았다. 있다 하더라도 대부분 단편적 사례에 관한 것들뿐이다. 본격적인 논의는 서구에서도 몇 년 전부터서야 겨우 시작되려고 하는 정도다. 이에 대한

인식도 인식이려니와 문제 자체가 너무 복잡하고 혼란스럽기 때문이다.

영화라는 예술

영화의 외면적인 특징은 무엇보다도 크고 복잡하다는 데 있다. 중세의 성당 건축과 비교하여 영화를 20세기의 성당이라고 말한 사람도 있는데 일리가 있다. 둘 다 집단적 행사(영화 관람도 미사처럼 일종의 집단 행사다)를 위해 엄청난 사회경제적 노력과 비용을 들여 대규모로 만들어지며, 그 요소의 복잡성과 효과의 다채로움이 보는 사람들을 압도한다. 영화는 예술이기에 앞서 일종의 사회적 현상으로서 그 사회의 집단적 상상력을 자극하고 그 내용을 구성하는 중요한 부분이다. 이에 비하면 조각이나 회화는 왜소하고 단순하며 차분하고 귀염성있는 개인 완상용 물건에 지나지 않아 보인다. 한마디로 영화는 건축을 제외한 여러 다른 종류의 예술에 비해 엄청나게 그 요소가 복잡하고 덩치도 큰 예술이다.

더러 영화를 '종합예술' 또는 '총체적 예술'이라고 부르는 경우도 있는데 오해가 뒤따르기 십상이다. 영화를 성당에 비유하는 것이 그럴싸하게 들리지만 이 점에서는 혼동을 불러일으킬 수 있다. 영화 속에는 마치 성당의 건축 속에 회화, 조각 그리고 음악 등이 들어가 있듯이 여러 예술이 들어가 있는 것은 아니다. 한마디로 영화는 여러 '예술작품'들을 한 장소에 모아 놓은 것이 아니라 여러 예술이 사용하는 '매체'의 어떤 측면을 자기식으로 이용하는 예술이다. 따라서 '혼성예술' 또는 다소 거칠게 말하자면 '잡종예술'이라고 부르는 것이 실제에 더 근접하는 것으로 생각된다.

매체라는 문자를 쓰자면 영화는 상이한 기원의 여러 잡다한 매체적 요소들이 모여 만들어진 일종의 '혼성매체예술'이다. 그리고 영화에 사용되는 언어 또는 약호(code)들은 다양한 출처에서 차용되어 가공, 세련된 것이다. 영화에는 박진(迫眞)한 사진적 이미지들뿐만 아니라 신체적 반응을 자극하는 움직임과 리듬이 있고 말과 음향이 있으며 빛과 그림자의 유희가 있다. 또 소설이나 연극에서 보는 바와 같은 드라마틱한 사건의 발생과

이미지의 힘

전개와 더불어 주인공의 모험과 우여곡절의 이야기 구조가 있다. 그러나 그것들은 작품으로서의 사진이나 회화, 음악 또는 연극, 소설이 아니다.

습관상 또 편의상 우리는 영화를 예술이라고 부르지만 영화는 하나의 추상적 관념으로서의 '예술(fine art)'이라는 것과는 딱히 배치되는 것은 아니라 할지라도 어딘가 걸맞지 않는 구석이 있다. 리치오토 카누도(Ricciotto Canudo)라는 문필가가 1920년대 '제칠의 예술'이라는 말을 고안해 내 유행시켰는데, 이는 영화가 가까스로 유년기를 벗어나 미래의 가능성을 자각하고 '일곱번째' 즉 건축, 음악, 회화, 조각, 시, 무용 등 전통적 예술들 다음으로 태어나 이들을 종합하는 최초의 예술이 될 수 있다는(다분히 순수예술적이고 엘리트적인) 희망에서 나온 이야기다. 이러한 희망의 이면에는 영화가 아직 그 진가를 인정받지는 못했지만 기왕의 다른 예술들의 반열에 끼어 이들이 사회에서 공식적으로 누리는 위광을 함께 누릴 가치가 있다는 판단이 숨어 있다. 영화 이전에 사진이, 특히 19세기 말엽에서 20세기 초엽의 '회화주의적(pictorialist)' 경향의 사진이 '예술'이 되고자 회화를 모방하며 안간힘을 썼던 일화와 일맥상통하는 바가 있다.

우리가 보통 영화라고 부르는 것들은 극장 또는 영화관에서 보는 문자 그대로 보통의 표준적인 영화들이다. 즉, 사실적인 사진 이미지들로 구성되어 있고, 한 시간 반에서 두 시간가량에 걸쳐 전개되는 이야기 구조를 갖고 있으며, 제도적으로 확립된 기구들을 통해 상당한 자본을 투입하여 제작되고 유통되고 소비되는 일반 상업영화들이다.

물론 '실험영화', '전위영화', '언더그라운드영화'라고 일컬어지는 규모는 작지만 예술이라는 관점에서 보다 야심적인 특수한 부류들이 있고, 다른 한편으로 '시사기록영화', '과학영화', '교육영화', '광고영화', '프로파간다영화' 따위의 비예술적인 특정한 기능을 지닌 영화들도 있다. 그러나 이들은 영화라는 세계 내에서는 일종의 주변적인 현상이라고 할 수밖에 없다. 물량적인 차원에서도 그렇고 사회에 미치는 영향력의 차원에서도 그렇다.

음악이나 시, 회화, 조각 등의 경우에 그럴싸하게 들리는 '순수예술' 또

는 '순수성'이라는 개념도 영화의 경우에는 걸맞지 않는다(물론 '순수영화'라는 것도 없지는 않다). 다른 예술과는 달리 영화의 경우에는 소위 순수고급예술이냐 상업대중예술이냐, 심오한 사상이나 감정의 표현이냐 기분전환을 위한 단순한 오락이냐(영화는 애당초 카페나 장터의 눈요깃거리로 출발했고 이 대중오락적 기능은 여전히 영화의 핵심이다) 하는 구별은 대부분의 경우 큰 의미를 지니지 못한다.

그 생산에서 소비에 이르기까지 영화를 둘러싸고, 그리고 영화 자체 속에 갖가지 정치, 경제, 사회, 문화적 요인들이 실타래가 엉키듯 한데 얽혀 있다. 영화를 이야기할 때 이것들을 따로따로 분리시켜 이야기하기란 매우 어렵다. 한마디로 말해 영화가 자본주의 문화 속에서 차지하는 위상은 좁은 의미의 '예술'이라는 틀로서는 규정하기 어렵다. 오히려 영화는 그 존재 자체가 자본주의 문화 체제 속에서 끊임없이 동요하는 예술의 애매한 위치와 불분명한 기능을 웅변적으로 대변해 주는 예인 것 같다.

매체로서의 영화

영화에 관해 무언가 구체적으로 이야기하려면 우선 그 매체가 어떠한 것인가를 살펴보는 것이 순서일 것이다. 특히 영화와 미술과의 관계를 논하려면 이는 거의 필수적이다. 앞서 우리는 영화 매체가 일종의 '혼성매체'라고 말했다. 영화 매체의 원초적 복합성을 손쉽게 이해하기 위한 한 가지 방법은 그것의 발생학적 계통을 살펴보는 것이다.

그 기원에서 영화는 여러 가지 뿌리(무성영화의 단계만을 고려한다 해도 적어도 세 갈래이다. 그러나 사실상 무성영화라는 것도 단지 필름 위에 녹음된 소리가 없었던 것뿐이지 문자 그대로 소리가 없었던 것은 아니다. 무성영화 상영시 으레 음악 반주가 뒤따랐다는 점을 생각하면 영화는 초기부터 이를테면 '시청각 예술' 즉 시각, 청각, 나아가 운동감각까지 종합적으로 동원하는 예술인 것이다)에서 생겨나온 것이며, 이 뿌리들에서 물려받은 각각의 특성들은 영화가 세상에 그 모습을 드러내며 성장해 감에 따

　　　　　　　　　　　　　　　　　　　　　　　이미지의 힘

라 사라지거나 전혀 다른 것으로 변하는 것이 아니라 오히려 개발되고 결점이 보완되었다.

우선, 움직이는 이미지라는 점에서 영화는 머이브리지(E. Muybridge)나 쥘 마레(É.-J. Marey)의 동작을 분해한 사진의 직접적 후예이다. 영화 필름은 사실상 일련의 분해된 동작들의 사진들을 모아 편집한 것이다. 뤼미에르(Lumière) 형제의 '시네마토그라프(cinématographe)'는 이렇게 분해된 인체나 물체의 움직임을 스크린 위에 복원시켜 보여 주는 기술과 다름없다. 머이브리지도 자기가 찍은 사진들을 다시 연결시켜 동작을 복원시키려는 시도를 한 바 있다.

그다음, 영사(映寫)라는 측면에서, 즉 깜깜한 공간에서 스크린에 이미지를 비추어 보여 준다는 점에서 영화는 17세기 때부터 호사가들의 도락으로 애호를 받았던 원시적인 환등장치인 소위 '마술등잔(laterna magica)'과, 19세기 말 파리의 몽마르트르의 카페 샤누아르(Chat Noir) 등지에서 상연되어 인기를 끌었던 '그림자 연극(ombre chinoise)' 등의 전통을 이어받고 있다.

세번째로, 이미지들로 구성된 이야기라는 측면에서 영화는 과거의 재현적이고 서술적인 회화뿐만이 아니라 그보다 더 직접적으로 역시 '마술등잔'을 비출 때 오늘날의 슬라이드나 영화필름과 같은 역할을 했던 좁고 기다란 작은 유리 쪽 위에 연속적으로 그려진 몇 장면의 그림에서, 또는 이와 거의 흡사하게 연속적인 장면을 배열하여 놓고 각각의 장면마다 짧은 글을 밑에 달아 놓은 오늘날의 만화의 원조라고 할 수 있는 이른바 '에피날 이미지(image d'Épinal)'에서 보이는 연속적 서술방식의 영향을 받았다. 뤼미에르의 유명한 단편영화로서 당시 많은 관중들의 인기를 끌었던 것 가운데 하나는 바로 에피날 이미지에서 그 줄거리와 형식을 고스란히 빌려온 것이다.

그러나 이와 같은 기원의 복합성을 간과하고 영화는 사진의 직접적인 연장이라고만 생각하는 경우가 많다. 사진 더하기 움직임이 곧 영화라는 것이다. 분명하고도 핵심적인 사실의 지적이긴 하지만 이로써 영화라는

매체가 다 설명되는 것은 아니다. 사진 이미지를 움직이게 하려면 우선 어둠 속에서 영사기를 통해 스크린에 여러 장의 사진을 연속적으로, 보다 정확하게 이야기하자면 단속적으로 비추어 줄 수 있어야만 하는 것이다.

영화에서 어둠은 두 가지 점에서 필수적이다. 우선 슬라이드 영사의 경우처럼 스크린에 사진 이미지를 확대하여 비추기 위한 전제 조건으로 어두운 공간이 꼭 필요하다. 한 사진을 비추어 준 후 그다음 사진으로 넘어갈 때 그 전환되는 과정이 스크린 위에 보여서는 안 되기 때문에 어둠이 요청된다. 더 알기 쉽게 말하자면 정지된 한 사진(하나마나한 소리 같지만 사진은 원래 정지된 이미지다)을 비춰 보여 주고 빛이 새지 않도록 가리개로 광원을 차단한 후, 그사이에 재빨리 먼저 사진과 거의 똑같고 다만 눈치채지 못할 정도로 미세하게 위치만 약간 변화한 사진을 대치시키는 일을 아주 빠른 속도로 연속적으로 반복 진행시킴으로써 스크린 위에 보여진 물체가 스스로 이동한 것 같은 착각을 불러일으켜야 하기 때문이다.

스크린에 비추어진 사진 / 어둠 / 스크린에 비추어진 사진 / 어둠 / 스크린에 비추어진 사진 / 어둠 /⋯. 이런 과정을 일 초당 스물네 번(무성영화 시대에는 열여섯 번) 반복함으로써 움직이는 사진이 만들어진다. 관객은 의식 못하지만 빛(이미지)과 어둠을 번갈아 본다. 바꾸어 말하면 영화관에서 만약 두 시간짜리 영화를 본다면 그중의 절반인 한시간 동안 실제로 아무것도 보지 못하고 단지 어둠만을 식역하의 수준에서 체험하는 것이다. 무의식에 호소하는 영화 이미지의 힘, 그것의 최면적 성격은 근본적으로 이와 같은 메커니즘에서부터 비롯하는 것이다. 〔영화가 약간 지루하다 싶으면 곧장 졸아 버리는 관객은 이 점에서 지극히 정상적인 반응을 보이는 셈이다. 정도의 차이는 있지만 모든 영화 관객은 일종의 가수(假睡) 상태와 약간 비슷한 처지에 놓여 있다고 보아야 한다.〕

영화 이미지가 사진이나 슬라이드 이미지 또는 텔레비전 이미지와 다른 성격을 지니는 이유가 바로 여기에 있다. '꿈의 공장'이라는 말도 단지 영화가, 특히 할리우드 영화들이 꿈같이 황당한 이야기를 흔히 그리고 아주 매

　　　　　　　　　　　　　　　　　　　　　　　　이미지의 힘

혹적인 방식으로 보여 주기 때문에만 생겨난 말이 아니다. 바로 이와 같은 '존재론적'인 차원에서 영화는 꿈이나 환상, 나아가 무의식의 세계와 깊은 연관을 맺고 있는 것이다. 그리고 그 때문에 많은 사람들을 사로잡는다.

예를 들어 초현실주의자들은 다른 무엇보다도 바로 '어둠' 때문에 영화를 좋아했다. 심지어 영화의 내용이나 그 질과 상관없이 영화관의 어둠 자체를 좋아하기도 했다. 주로 그 '움직임' 때문에 영화에 매혹되었던 미래파 작가들과 대조적이다. 어둠 속에서 자유자재로 변화하는 빛으로 만들어진 비물질적인 몽환적 이미지, 이는 꿈과 무의식의 세계로 들어가기 위한 안성맞춤의 통로가 아닌가.

달리 말하자면 영화는 어둠을 틈타 우리의 지각상의 허점(착각)을 이용하는 일종의 눈속임이다. 한 걸음 더 나아가 멜리에스(G. Méliès)는 문자 그대로 직업적 마술사들이 하는 일을 시네마토그라프로 하려 했다. 어둠 속에서 바로 어둠을 이용하는 이러한 의도적 속임수는 단순히 기술의 차원에만 머무르는 것이 아니라 영화의 본질을 구성하는 중요한 한 인자라고 보아야 한다. 백여 년 전 멜리에스가 말했듯이 "영리하게 사용된 트릭은 '초자연적인 것', '상상적인 것', '있을 수 없는 것'까지도 만들어 보여 줄 수 있다"는 가능성은 현대의 많은 영화에도 그대로 적용된다. 뤼미에르 형제가 다큐멘터리 영화의 창시자라면 그는 픽션 영화의 창시자라고 일컬어지는 것도 이와 같은 이유에서다. 특히 초기의 루이스 부뉴엘, 살바도르 달리, 한스 리히터, 만 레이 등 초현실주의자들이 만든 실험영화들은 이 점에서 멜리에스 영화의 직계 후예다.

영화와 회화와의 친근한 관계

영화와 회화의 친근한 관계에 대해서는 일찍이 여러 사람들이 주목한 바 있다. 그러나 이 관계는 보통 일방적이고 단순한 방식으로 생각되었으며, 주로 어떤 특정한 숏의 장면을 연출, 구성하는 데 유명한 그림을 어떻게 모방, 참조, 인용했나를 지적하고 살펴보는 식이었다. 실제로 많은 영화감독

들은 한 장면을 연출하는 데 있어서, 특히 드라마틱한 효과를 위해 조형적 요소들을 배치하는 데 그보다 경험이 많은 회화의 도움을 청했다.

주어진 장면에서 인물들을 어떻게 분장시켜 어떤 배경 위에 어떻게 배치할 것인가, 동작이나 제스처는 어떻게 할 것인가, 어디에 어떤 방식으로 조명을 할 것인가, 촬영 각도는 어떻게 잡을 것인가, 어떻게 프레임을 짤 것인가 등등의 수많은 문제들은 화가들이 수없이 봉착했던 문제들과 동일한 것이다. 르네상스 이래 서구의 화가들은 오랜 기간 동안 이런 문제들과 씨름하며 다양한 조형적 해결책을 제시해 왔다. 이렇게 축적된 경험, 즉 재현적이고 서술적인 회화의 오랜 역사는 영화감독이나 연출가들에게 교훈과 영감을 끊임없이 줄 수 있는 보고인 셈이다.

이와 같은 차원에서 이야기할 수는 없지만 회화 역시 영화의 특정한 장면을 인용하거나 참조할 수 있다. 이는 흔히 영화 이미지의 도상학적 의미나 매력(예를 들면 소문난 영화의 한 장면이 지닌 극적인 의미 또는 유명한 스타의 얼굴이 풍기는 카리스마)을 그림 속에 다시 환기시키려는 의도에서 비롯한다. 물론 이는 화가가 자기 나름의 이야기를 하기 위한 한 방편으로서이다.

그러나 회화와 영화의 관계는 이와 같은 편의적인 참조나 영향을 부분적으로 주고받는 것에 그치지 않는다. 양자가 공유하는 보다 깊숙한 배경에는 시각적 재현과 볼거리에 대한 여러 갈래의 탐구가 깔려 있다.

그중 무엇보다 중요한 것은 환영주의(illusionism)라고 하는 문제를 둘러싼 기나긴 탐구의 역사다. 르네상스 이래 서구 화가들은 마치 실물을 직접 눈앞에 두고 보는 것처럼, 그런 환영을 일으킬 정도로 실감나고 박진한 묘사를 하는 것을 하나의 목표로 삼고 꾸준히 탐구해 왔다. 해부학적 지식에 근거한 정확한 인체의 데생, 원근법 및 단축법, 명암에 의한 입체감의 묘사, 주의 깊은 자연의 관찰을 통한 대기와 초목의 빛깔을 생생하게 전달하기 등등은 다 이를 위한 것이었다. 비록 회화의 역사상 어딘가 예외적인 것이고 그 예술적 가치도 의문의 여지가 많은 것이지만 트롱프뢰유

이미지의 힘

(trompe-l'oeil), 즉 눈속임 회화는 이 환영주의를 제한된 소재의 범위(예를 들면 벽에 걸린 모자나 기타 자질구레한 물건들, 또는 편지통에 꽂힌 편지 따위를 위시해서 주로 꼼꼼하게 묘사하기가 비교적 간단한 형태의 정물들을 중심으로 한 일상적 소재들) 안에서 기술적으로 극한까지 밀고 나간 것으로서, 캔버스 또는 널빤지에 물감으로 그린 것이 실물로 착각될 정도에까지 이른 경우이다.

이러한 환영주의적 이상은 카메라오브스쿠라(camera obscura, 암실 또는 암상자)의 원리에 바탕한 사진술이 19세기 초반 발명됨으로써 사람의 손에 의해서가 아니라 기계적 방식에 의해 완벽하게 도달한 것처럼 인식되었다. 많은 사람들은 이 사진술이라는 새로운 빛에 의한 자동소묘방식 [프랑스의 니세포르 니엡스(Nicéphore Niépce)와 함께 사진술의 또 한 사람의 창시자인 영국의 폭스 탤벗(Fox Talbot)은 자신이 발명해낸 기술을 '빛에 의한 소묘'라고 불렀다]의 유례없는 정확성과 꼼꼼함에 감탄하여 거의 마술에 홀린 것처럼 느꼈다.

이보다 약 오십 년 후 1895년 드디어 영화가 등장하여 문자 그대로 사진이 움직이는 것을 본 당시의 관중들은 거의 놀라 자빠질 정도였다. 움직이는 형상이나 그림에 너무나도 익숙해진 오늘 우리들로서는 이 최초의 놀라움이 우스꽝스럽게 느껴지지만 이는 사실이다. 곰브리치가 말했듯이 현실감의 척도라는 것도 기대의 수준이 변화함에 따라 달라지는 것이다. 영화는 이 현실감의 환영, 영화이론가들이 '현실효과'라고 부르는 것을 토대로 만들어진다. 비록 우리는 난생처음 뤼미에르의 활동사진을 보았던 관중들처럼 스크린 위에서 움직이는 물체들과 정경을 현실로 착각하지는 않지만, 박진한 움직임의 재현이란 여전히 영화가 지닌 매력이자 힘이다.

그렇다고 이 움직임의 문제에 화가들이 관심이 없었던 것은 아니다. 물론 회화는 영화처럼 움직임을 직접 보여 줄 수는 없다. 그러나 얼마나 많은 화가들이 움직임의 인상을 화폭 위에 살려내려고 애를 써 왔던가. 대표적인 예로 미래파 화가들을 들 수 있겠지만, 이는 이미 영화술 또는 그보다 앞서

머이브리지나 쥘 마레의 동작을 분해한 실험적 사진들이 등장한 이후의 일이고 그 이전에도 인물의 암시적인 자세나 동작의 묘사, 즉 데생으로써 현란한 색채의 대조와 배치에 의해, 또는 연속적인 터치의 리듬에 의해 많은 화가들이 이러한 것을 시도해 왔다. 예를 들면 인상파 화가들, 특히 모네가 이루어내려 한 것도 한마디로 말해 공기와 빛의 아른아른한 움직임의 재현이 아닌가.

영화 초창기에 스크린 위에서 살아서 움직이는 인물들과 괴물처럼 눈앞에 돌진해 들어오는 기차의 모습을 보고 기겁을 했던 관중들은, 이에 점차 익숙해지면서 곧이어 스크린 위에 재현된 나뭇잎들이 바람에 흔들리고 강물의 표면이 햇빛에 반사되어 반짝이며 움직이는 것을 보고 그 섬세함과 미묘함에 매혹당했다. '포토제닉(photogénique)'이라는 말도 원래 사진에 관한 것이라기보다는 영화에 관한 것이었다. 이 단어에 실질적인 의미를 부여한 사람은 바로 영화감독이자 이론가였던 장 엡스탱(Jean Epstein)이다. 이 점에서 영화는 인상파 화가들이 추구하려 했던 궁극적 이상을 어떤 면에서 훌륭하게 실현했다고 볼 수 있다.

환영주의라는 관점에서 보면 회화, 사진, 영화 다같이 이미지를 처리하는 방식에서 원근법을 기본적인 원리로 한다는 점에서 공통된다. 카메라오브스쿠라는 여기서 단순한 시각 보조 장치가 아니라 환영주의적 재현을 상징하는 이미지로 부상한다. 이 자리에서 카메라오브스쿠라의 원리, 즉 원근법적 투영의 원리에 바탕을 둔 영화 메커니즘의 이데올로기적 함의를 둘러싸고 1960년대 말 1970년대 초 프랑스에서 벌어진 논쟁을 되새길 여유는 없다. 하지만 사람의 눈(안구)의 생리적 구조, 사진기의 구조, 영화관의 구조와 카메라오브스쿠라의 구조가 기본적으로 동일하다는 사실만은 짚고 넘어가야 할 것이다.

20세기 초에 확립된 모더니즘적인 시각으로 씌어진 미술사의 영향으로 말미암아 많이 가려진 부분이지만 이 환영주의, 즉 박진한 재현의 이상은 19세기 말에 이르기까지 줄기차게 서구 회화를 지배해 왔다고 볼 수 있다.

한편 후기인상파 이래로 화가들이 회화 나름의 독자적인 조형 세계를

구축하려고 눈으로 보는 현실의 재현을 점차 포기하기 시작하자 이 환영주의의 이상은 단순히 지엽적이고 기술적인 문제에 불과한 것으로 점차 타기되어 왔다. 그런 것이야 직접 화가의 눈과 손을 거치지 않고 사진 또는 영화로 더 잘해낼 수 있지 않은가 하고 말이다. 회화의 역할 또는 기능이 달라진 것이다.

그렇다고 환영주의의 전통이 회화에서 아주 죽어 버린 것은 아니다. 1960년대 팝아트에 뒤이어 요란스럽게 등장한 극사실주의가 바로 이의 반증이다. 물론 눈에 보이는 현실을 직접 그리려 한 것이 아니라 사진이라는 매체를 통한 것이라는 점에서, 그리고 그 매체의 고유한 특성을 살려낸다고 하는 점에서 그 이전의 자연주의적 재현과 다르다. 그러나 많은 극사실주의 화가들, 비평가들이 주장하듯이 과연 극사실주의 회화가 현실과 상관없이 단지 사진 이미지 그 자체를 그린 것일까?

여기서 이 회화가 사진 이미지 및 사진 이전의 가시적 현실의 이미지와 진정으로 맺고 있는 복잡 미묘한 관계, 그리고 얼핏 단순한 것 같으면서도 수많은 역설과 수수께끼를 품고 있는 이 환영의 심리학적, 미학적 함의들을 하나하나 따져 볼 수는 없다. 다만 환영주의라는 오래된 이상이 영화뿐만 아니라 회화에서도 여전히 문제가 되고 있다는 사실을 지적하는 것으로 그치기로 하자. 비록 극사실주의의 경우에는 이것이 아이러니한 외피로 감싸여 있는 것이긴 하지만.

영화가 회화에 끼친 영향

앞서 말했듯이 회화가 영화에 끼친 영향에 대해서는 비교적 많은 논의가 있어 왔다. 이에 반해 영화가 회화에 끼친 영향에 대해서는 구체적으로 이야기된 경우가 흔치 않다. 여기에는 여러 가지 이유가 있다. 그중 두 가지만 든다면 다음과 같다.

우선 영화와 회화에 부여된 사회적 지위나 역할이 서로 다르다는 점이다. 말하자면 회화는 오랜 전통을 지닌 심각하고 품격있는 엘리트 예술로

생각되는 반면, 영화는 태어난 지 얼마 안 되는 경박한 대중예술로 암암리에 치부된다. 따라서 많은 사람들이 특수한 실험적 영화가 아닌 보통 영화는 평범한 일반인들에게나 감동을 주지 전문 화가들에게는 별로 먹혀들지 않을 것이라고 지레짐작하는 것이다. 설령 어떤 화가가 영화 구경을 매우 좋아한다 할지라도 영화의 세계와 회화의 세계는 그 본질에서나 지향하는 바에서나 너무나 동떨어진 것이므로, 그의 영화 애호나 취향이 그의 회화 작업에까지 영향을 미치리라고는 생각하지 않는 것이다.

따라서 영화가 회화로부터 배우면 배웠지 회화가 영화로부터 얻어낼 것이라고는 별로 없을 것이라는 선입견이 널리 퍼져 실제의 현상(회화가 영화의 영향을 받은 사례는 의외로 많다. 단지 제대로 밝혀지지 않고 있을 뿐이다)에 대해 주목하지 못하게 만들고 있다. 이는 외부로부터 온갖 영향을 받기 쉽고 특히 상업성에 치우치기 마련인 불순한 영화에 비해 회화는 타고나기를 순수예술로서의 독자성과 고립성을 그 특징으로 한다는 일종의 고정관념(이는 모더니즘의 순수주의 신화에 기초하고 있으며, 실제로 이러한 신화를 신봉하는 경향의 회화에는 잘 들어맞는 이야기다)에 의해 뒷받침되고 있다.

두번째는 이 두 예술의 물질적 기반과 존재 방식이 아주 다르기 때문에 비교, 분석하기가 기술적으로 어렵다는 점이다. 말하자면 영화는 시간의 축 위에서 음악이나 소설처럼 점차적으로 전개되는 것임에 비해 회화는 공간적으로 일시에 그 모습을 다 드러내는 것이라는 기본적 차이 때문이다. 회화작품에 비해 영화작품은 그 전모를 파악하기가 대단히 어렵다. 도대체 어디서부터 잡아야 할지 막막한 것이다. 구체적으로 작품을 분석하려 해도 영화의 경우에는 회화의 경우와 달리 시시각각 기억에 많이 의존해야 하는데, 이 기억을 더듬는다는 것이 또한 쉽지 않다.

그렇다고 영화와 회화의 비교가 불가능한 것은 아니다. 단지 영화라는 대상이 쉽게 분석되기 힘들기 때문이다. 스토리의 전개 따위는 생각하지 말고 순전히 이미지라는 차원에서만 부분적으로 한정시켜 보면 여러 가지로 흥미있게 비교될 수 있다. 영화가 회화에 미친 영향은 이 점에서부터 따

져 들어가야 할 것이다.

영화 이미지는 기본적으로 사진 이미지에서 파생되어 움직임을 재현하는 것이지만 이 점말고도 여러 가지 특성을 지니고 있다. 영화는 회화처럼 고정되어 변함없는 단일한 이미지가 아니라 수없이 많은 이미지들의 연쇄로 이루어진다. 이들 각각의 이미지는 단지 빛의 작용에 의해 스크린 위에 나타났다가도 순간적으로 스쳐 지나가 사라져 버리고 마는 투명하고 일시적인 환영과 같다. 앞서 말했듯이 어둠이 전제되어야만 성립하는 것도 영화 이미지만이 지닌 독특한 속성이다. 이러한 것들은 단지 영화를 회화와 구별시켜 주는 것일 뿐만 아니라 부분적으로는 그와 더 직접적으로 연관되어 있는 사진(그것이 인화된 또는 인쇄된 것이건, 슬라이드로 비추어진 것이건 간에)과도 다른 점이다. 다른 예술에서보다 관객의 상상적 참여가 더 많이 허용되는 것도, 픽션의 효과가 강한 것도 기본적으로는 순수시각적인 현상으로만 존재하는 영화 이미지의 이 비물질적이고 유동적인 속성 때문이다.

반면에 회화의 이미지는 물질로서의 보다 구체적인 두께와 무게를 지닌다. 재질감이란 회화에서 매우 중요한 조형적 요소이다. 특히 앵포르멜(informel) 회화에서 보는 바처럼 물감이나 기타 재료 자체의 물질성이 예외적으로 강조되는 경우도 있다. 장 포트리에(Jean Fautrier)나 장 뒤뷔페(Jean Dubuffet)가 그 대표적 예이다.

이와 반대로, 사진, 영화, 텔레비전, 만화, 포스터, 광고 등 갖가지 대중매체에 실려 끊임없이 유통되고 소비되는 제반 이미지의 현상들에 주목하고 이에 적극적으로 반응했던 1960년대 이후 미국의 네오다다(Neo-Dada)와 팝아트, 프랑스의 신구상회화의 일부 작가들은 순수시각현상으로서의 영화 이미지의 '비물질적인' 속성을 그들 작품 속에 적극적으로 동화시키려 했다.

메릴린 먼로나 리즈 테일러, 말런 브랜도 같은 스타들의 도상(icon)을 그대로 인용한 작품, 뉴스영화의 스틸사진을 그대로 캔버스 위에 반

복해 놓은 것 같은 작품을 대량생산했고, 또 실제로 미국 언더그라운드 영화의 주역 가운데 한 사람이었던 앤디 워홀(Andy Warhol), 영화에 미치다시피하여 그림으로 일종의 영화를 만들어내려고 했던 프랑스의 자크 모노리(Jacques Monory)는 말할 것도 없고 제임스 로젠퀴스트(James Rosenquist), 베르나르 랑시약(Bernard Rancillac), 마르샬 레이스(Martial Raysse), 제라르 프로망제(Gérard Fromanger) 등의 화가들은 이 점에서 영화의 직접적 영향을 분명하게 보여 주는 대표적인 예들이다.

그들의 작품에는 스크린 위에 순전히 빛의 작용으로만 이루어지는 이미지의 효과가 잘 살아 있다. 실크스크린 기법의 이용이나 아크릴릭 등 새로운 종류의 물감을 사용하는 것도 이와 깊은 연관이 있다. 소위 포스트모더니즘 세대의 작가들, 예를 들면 데이비드 살르(David Salle)나 로버트 롱고(Robert Longo)의 경우에도 같은 이야기를 할 수 있다. 이미지는 이제 어떤 사물의 표상으로서가 아니라 그 자체로서 무엇인가 의미하는 독립된 존재인 것처럼 파악된다. 이미지의 이미지로서의 독자적 가치에 화가들이 주목하고 있는 것이다.

커다란 볼거리, 커다란 이미지에 대한 욕구는 모든 사람들에게 본원적인 것이다. 영화는 스크린 위의 어마어마하게 큰 이미지로써 이러한 욕구를 자극하고 일단 충족시킨다. 영화이론가 다니엘 세르소(Daniel Serceau)가 강조하는 것처럼 영화 이미지가 사람들을 홀리는 매력과 힘을 지니게 되는 것은 이 크기에 있다. "우리들의 문화가 본질적으로 복제(우리가 이제 회화작품을 화집이나 슬라이드 없이 볼 수 있다고 생각하는가?)에 의해 그 자양분을 공급받고 있고, 영화에서 복제와 오리지널이란 관념이 한낱 헛된 가정에 지나지 않을 정도로 의심쩍은 것이라 할지라도, 고전적인 영화란 이를테면 입맞춤을 오 미터 크기로 보여 주기 위한 것이었다는 사실을 잊어서는 안 된다. 팝아트 작가들은 이 점을 아주 잘 이해하고 있었다."

이 점에서 19세기 중반 무렵부터 영화가 나오기 직전까지 파노라마(panorama)라든가 디오라마(diorama)의 관람이 대중적인 오락으로 크게 유행

했다는 사실은 시사해 주는 바가 많다. 이것들은 말로만 듣던 이름난 도시의 정경이나 장대한 풍경을 문자 그대로 파노라믹한 대형 그림으로 보여줌으로써 관중들에게 일종의 가상적인 관광 여행을 하는 듯한 즐거움을 주는 것이었다. 비록 회화처럼 예술적 목표를 지닌 것은 아니었지만 작은 크기의 그림이나 스케치, 사진이나 그림엽서가 해결해 주지 못하는 커다란 구경거리에 대한 대중들의 한없는 욕구와 갈증을 이것들이 어느 정도 달래 주었다. 사진처럼 영화와 기술적으로 직접 연관된 것은 아니라 하더라도 영화 스크린처럼 화면이 대형이라는 점, 무엇보다도 싼 입장료를 받고 대중들의 눈에 시원한 구경거리를 선사했다는 점에서 영화관람 및 영화관의 분명한 전신인 셈이다. '파노라믹'이란 이제 무엇보다도 영화 기술 용어로 되어 있다.

영화와 사진의 차이도 움직임의 재현 이외에 이 이미지의 크기라는 문제를 중심으로 새롭게 살펴볼 수 있다. 사진 이미지와 영화 이미지의 기본적 차이 가운데 하나는 본래 조그만 크기의 필름 이미지를 영사기를 통해 스크린에 엄청난 크기로 확대시킴으로써 발생하는 효과에 있다.

크리스티앙 메츠(Christian Metz)의 말대로 우리는 일반적으로 사진이란 어딘가 작은 것이라고 생각한다. 휴대용 사진기들이 점점 극소형으로 축소되어 갈 뿐만 아니라 필름도 아주 작고, 현상, 확대된 사진도 대개 우리가 손으로 들고 보기에 편할 정도의 크기이다. 물론 확대라는 개념은 사진에서도 본질적이다. 밀착인화라는 특수한 경우를 제외하고 인화란 항상 확대다. 문제는 확대의 규모. 물론 아주 크게 확대된 사진 이미지, 이를테면 커다란 광고사진 또는 특정한 의도의 커다란 '예술사진' 따위가 없는 것은 아니지만 이것들은 언제나 예외적인 것이라고 보아야 한다. 사진이 쉽사리 페티시(fetiche)적 성격을 지닐 수 있는 것도 상당 부분 그 크기가 작다는 것과 관계가 있다. 이 크기라는 면에서 사진은 스크린 위에 어마어마하게 확대된 영화 이미지와 대조된다.

어떤 의미에서 스크린 위의 영사란 촬영된 물체를 본래의 크기대로, 예를 들면 인물의 경우 등신대로 복원, 재현하기 위한 것이라고 생각할 수 있

다. 그러나 우리가 일반적으로 영화관의 스크린에서 보는 이미지는 대부분 실물 크기보다 훨씬 크다.

일반적으로 간과되고 있는 것이긴 하지만 이 이미지의 크기라는 점에서도 회화는 영화의 영향을 직간접으로 받고 있다고 할 수 있다. 특히 근래의 화가들이 마치 영화 스크린과 경쟁이라도 벌이듯 어마어마하게 큰 캔버스에 자주 그린다는 사실을 영화 그리고 텔레비전과 관련시켜 보지 않을 수 없다. 마치 영화제작자들이 텔레비전과 경쟁하기 위해 (또는 보다 유리한 위치에서 동업하기 위해) 온갖 특수 장비들을 동원하며 스크린의 시각적 효과를 극대화하려고 하듯이, 화가들도 한편으로는 영화를, 다른 한편으로는 텔레비전과 비디오를 의식하여 보다 커다란 화폭에 보다 충격적인 이미지로 대항하려 하는 것은 아닌가?

물론 화면이 크다는 것만 가지고 영화의 영향 운운하기는 곤란하다. 전후 대부분의 미국 추상표현주의 화가들은 프랑스의 앵포르멜 작가들에 비해 엄청나게 큰 규모의 그림들을 그렸다. 프랑스미술에 대한 미국미술의 국제적 승리는 이 크기에 힘입은 바 많다. 팝 작가의 경우도 마찬가지다. 그러나 커다란 그림들의 재등장은 이차대전 이후 공공적 지원에 힘입은 커다란 전시 공간과 벽면을 지닌 현대미술관들의 경쟁적 설립, 그리고 미술감상교육의 전반적 확산으로 그 수효가 비약적으로 증가한 새로운 미술관중들의 커다란 볼거리에 대한 욕구와 관계가 없다고는 생각하기 힘들다.

영화가 없었던 (또는 영화가 없었기 때문인지) 19세기에도 굉장한 크기의 그림들이 많이 그려졌다. 다비드, 들라크루아, 쿠르베말고도 당시 관전(官展)에서 성공을 누리고 많은 공공적 주문들을 거의 독차지했던 메소니에(J-. L-. E. Meissonier), 부그로(W. A. Bouguereau), 카바넬(A. Cabanel) 등 수많은 관전파 화가들의 경우를 상기해 보자. 이들은 결국 당시 부르주아들의 커다란 볼거리에 대한 욕구에 부응하려 한 것이 아닌가.

그렇다면 인상파 이후부터 초기 모더니즘 작가들의 작품은 대체로 왜 작은 규모들일까? 작가 개인이 순전히 금전적, 재정적 지원을 제대로 받지 못했기 때문이라는 설명만으로는 충분하지 않다. 아마도 이들이 아방가르

드적 급진적 실험에 몰두한 나머지 다수 관중들을 확보하지 못했고, 따라서 소수 예술가들끼리의 게토〔몽마르트르와 몽파르나스를 중심으로 하는 에콜 드 파리(École de Paris)의 신화를 상기해 보자〕에서 벗어나지 못했기 때문이라고 해야 보다 핵심에 다가서는 이야기가 될 것이다. 아마도 대중(부르주아, 프티부르주아…)의 취향 따위야 아예 이 작가들의 안중에 없었을 뿐 아니라 노골적인 경멸의 대상이었을 것이다.

어쨌든 앞서 예로 들었던 앤디 워홀, 로젠퀴스트, 모노리, 랑시약 등은 이 크기라는 문제에서도 영화의 영향을 분명하게 받은 작가들이다. 물론 도시의 빌딩 위나 고속도로 주변 여기저기에 세워져 있는 대형 광고판의 영향이라고 생각해 볼 수 있다. 팝아트를 세상에 진출시킨 화상 레오 카스텔리(Leo Castelli)의 눈에 들어 이름난 화가로 출세하기 전에는 로젠퀴스트가 대형 광고를 그리는 간판장이였던 것도 사실이다. 그러나 이 빌보드(billboard)라고 하는 대형 광고판은 우선 그 규모에서 영화 스크린의 모방이라고 할 수 있다. 특히 클로즈업의 수법을 과감하게 차용한다는 점에서 더욱 그렇다.

영화의 클로즈업은 단순히 어떤 대상의 한 부분을 '비상식적으로' 크게 확대시켜 보여 주는 것이라기보다, 일상적인 거리 감각을 초월하여 보여진 대상과의 공간적, 심리적 거리를 근본적으로 변화시켜 버린다는 점에서 독특한 매력을 지닌다. 비상하게 확대된 대상의 한 부분은 환유적(換喩的) 상상력을 한껏 고양시킴으로써 그전과는 다른 신비성을 획득하고 나아가 보는 사람으로 하여금 대상과의 에로틱한 접촉을 경험하는 듯한 느낌까지 불러일으킨다. 사실상 영화에서의 클로즈업은 일종의 정사진(靜寫眞)과 같은 것으로서 스크린 위의 움직임을 일순간 마비시키는 것과 같은 역설적 효과를 갖는다.

척 클로스(Chuck Close) 같은 극사실주의 화가의 커다란 얼굴 이미지는 사진을 확대, 옮겨 그린 것이지만 그 확대의 '비상식적인' 규모 자체가 영화적인 것이라 아니할 수 없다. 그리고 영화의 클로즈업이 지니는 매력

과 역설적인 효과가 여기서도 나타난다. 따지고 보면 척 클로스만이 아니라 모든 극사실주의자들의 작품을 비록 그 정도는 사람마다 차이가 있을지언정 같은 경우로 볼 수 있을지도 모른다. 캔버스에 사진을 옮겨 그리는 화가들은 소재로서 선택한 이미지를 크게 확대시킨다는 점에서 영사실의 기사와 비슷한 작업을 하고 있다고 보아야 한다. 슬라이드 환등기나 실물 환등기를 실제로 제작에 이용한다는 점에서 더욱 그렇다.

거듭 말하지만 확대란 전형적으로 영화적인 개념이다. 극사실주의 화가들이 이용하는 소재는 사진이지만 추구하는 것은 궁극적으로 영화적인 환영이 아닐까? 정밀한 사진을 바탕으로, 흔히 사진보다도 더 사진처럼 실감 나는, 문자 그대로 '극사실적인(hyper-real)' 환영을 보여 준다는 점말고도 모든 사물이 마치 갑자기 얼어붙은 듯 정지되어 있는 모습으로 보여 준다는 것 자체가 움직이는 사물의 이미지를(또는 시선의 부단한 움직임을) 역설적으로 반증하는 것은 아닌가? 한 번 생각해 볼 문제다.

극사실주의자라고 할 수도 없고 또 그리는 방식도 다르지만, 게르하르트 리히터(Gerhard Richter), 안젤름 키퍼(Anselm Kiefer), 엔초 쿠키(Enzo Cucchi), 데이비드 살르, 에릭 피슬(Erick Fischl), 로버트 롱고 등 근자의 많은 작가들이 마치 영화 스크린같이 커다란 캔버스 위에 클로즈업된 인체, 스펙터클한 풍경적 장면들을 즐겨 그린다는 사실을 어떻게 해석해야 할까? 여기에 대중적인 볼거리로서 영화의 영향이 깊숙이 각인되어 있지 않은가? 로버트 롱고는 영화에서, 특히 장 뤼크 고다르(Jean-Luc Godard)에게서 엄청난 영향을 받았다고 토로하고 있다. 에릭 피슬도 영화에서 큰 영향을 받았다고 스스로 이야기한다. 다른 작가들의 경우도 대동소이할 것이다.

크기의 문제가 보다 직접적이고 비교적 단순한 성격의 것이라면 시점의 문제는 매우 혼란스럽고 복잡한 것이다. 편의상 시점의 이동과 변화라는 측면과 시점의 단일성과 복수성이란 측면으로 나누어 생각해 보자.

영화에서는 카메라의 이동과 숏의 전환으로 시점이 다양하게 변화한다.

원근법, 촬영 각도, 프레임이 이에 따라 시시각각으로 변화한다. 넓게 보아 영화에서의 움직임의 인상이란 인물이나 물체가 직접 움직이는 모양을 충실하게 재현하기 때문에만 생겨나는 것이 아니라 카메라가 움직이고 숏이 전환되기 때문에 생겨나는 것이기도 하다. 영화의 리듬이란 대개 후자와 관련된 문제로서 몽타주할 때 가장 중요하게 고려되는 것 가운데 하나다.

벨러 벌라주(Béla Balázs)는 다른 예술에서는 찾아볼 수 없는 영화예술의 새로운 특징을 '영화로 촬영한 연극'과의 차이에서 찾는다. 〔실제로 그리피스(D. Griffith)와 함께 영화가 아직 자기의 고유한 언어를 발견하기 이전의 초창기 영화의 스토리 전개방식은 연극무대에서 막이 바뀜에 따라 장면이 전환되는 것을 단순하게 모방하는 것, 즉 '일정 거리에서 촬영한 연극무대'와 비슷한 것이었다.〕

"(연극에서와 달리) 영화에서는 관객과 재현된 장면 사이의 거리가 자유스럽게 변한다. 따라서 이미지의 프레임과 구성에서 장면의 크기의 변화가 중대한 과제로 된다. 즉, 한 장면의 전체 이미지는 일련의 세부를 보여주는 작은 숏들로 분할하는 것〔데쿠파주(découpage)의 원리, 즉 시나리오를 숏과 시퀀스로 나누는 것〕이 있다. 그다음 동일한 장면의 진행에서 각 숏에 따라 프레임(촬영 각도, 원근법)을 변화시키는 일이 있다. 마지막으로 몽타주의 작업이다. 몽타주는 숏들을 일련의 질서있는 관계 속에 집어넣음으로써 상이한 장면들뿐만 아니라 동일한 장면의 가장 세세한 부분들을 가까이 접근하여 찍은 숏들도 모두 서로 이어지게 한다. 장면 전체는 결과적으로 일종의 시간적 모자이크를 구성하는 여러 요소들을 시간 속에 병치시키는 것과 비슷하게 된다. 몽타주란 바로 이것이다."

벨러 벌라주를 흉내내어 실제의 그림과 '촬영된 그림', 즉 영화로 찍은 그림을 비교해 본다면 이번에는 영화의 어떤 특징이 드러날까?

그림을 영화로 찍어 놓았을 때 생겨나는 중요한 형식상의 변화는 이미지의 통일성에 관한 것이다. 매체가 바뀌면 한 이미지가 지녔던 본래의 통

일성(또는 하나의 전체로서의 단일성)은 해체된다. 즉, 영화에서 그림 전체를 보여 줄 때는 이 통일성이 살아 있는 것으로 보이지만 각 부분으로 근접하여 따로따로 보여 줄 때는 사라지고 만다. 카메라의 이동이나 숏의 전환에 따라 시시각각 달라지는 프레임에 의해 본래의 이미지가 절단되고 파편화되기 때문이다. 이렇게 사라진 통일성은 각 부분들이 새로운 질서 속에 다시 편입됨으로써만 회복될 수 있다. 말하자면 카메라의 개입(영화 카메라를 외과의사의 메스에 비유한 발터 벤야민을 상기해 보자)에 의해 파괴된, 공간적 축 위에서 이미지의 통일성 또는 단일성은 몽타주에 의해 시간적 축 위에서 다시 조립된다. 물론 이때 생겨나는 통일성은 그림 자체가 본래 지녔던 것이 아니라 영화적으로 새롭게 만들어진, 이미 달라진 것이다.

앙드레 바쟁(André Bazin)은 1948년 알렝 레네(Alain Resnais)가 만든 반 고흐의 작품세계를 설명하는 짤막한 영화를 분석하는 글의 한 대목에서, 카메라에 의해 찍힌 이 화가의 작품(영화 이미지)과 실제의 작품(회화 이미지)을 비교함으로써 영화의 프레임과 회화의 프레임 사이의 근본적 차이에 대해 이야기하였다. 그에 의하면 영화의 프레임은 원심적(遠心的)이고 회화의 프레임은 구심적(求心的)이라는 것이다. 즉, 영화에서는 우리의 주의와 상상력이 프레임 밖의 주변 공간까지 (원심적으로) 뻗쳐 나가지만, 회화에서는 단지 프레임 안쪽으로 (구심적으로) 집중되도록 되어 있다. 그림틀과 영화에서 이에 해당하는 스크린의 테두리는 각기 보는 사람의 지각과 상상력에 미치는 방식이 다르다. 그림틀 속의 공간이 고정되어 있는 것과 달리 스크린 안의 공간은 원근 각도에 유동적으로 변화한다. 사실상 이는 촬영시 카메라의 자유스러운 움직임이 스크린 위에 재현되는 것과 다름없다.

액자에 끼워진 한 폭의 그림을 비유컨대 우리가 몸담고 있는 실제 공간과 다른 공간을 새롭게 열어 보여 주는 창문(원근법을 창시했던 르네상스의 대가들은 회화를 일종의 창문과 같은 것이라고 생각했다)이라고 본다면,

그것은 움직이지도 변화하지도 않는 단 한 가지 정경만 보여 주는 창이다. 회화는 그 물질적 토대 자체가 움직임이나 변화를 허용하지 않고 고정되어 있는 것이다. 따라서 회화에서는 원근법도 고정되어 있는 단일한 시점에서의 조망을 정착시키기 위한 방법으로 사용된다.

반면에 영화의 스크린은 카메라의 이동과 숏의 변화에 따라 시시각각 다른 정경을, 또 같은 정경이라 할지라도 다른 각도와 원근법에서 보여 줄 수 있는 창이다. 이 때문에 스크린은 때로는 그 자체가 이동하고 움직이고 있는 것처럼 느껴지기도 한다. 이를테면 막 움직이는 기차나 자동차 안에서 차창으로 바깥을 볼 때 차창(또는 우리 몸이 실린 차 안의 공간) 자체가 움직이는 건지 그 바깥의 공간과 물체가 움직이는 건지 얼른 분간하기 힘든 상태와 비슷하다. 물론 스크린 자체가 움직이는 것이 아니라 그 안의 시각적 내용이 변화하기 때문이다. (실제로 움직이는 것은 촬영시의 카메라 파인더이며, 이 움직임이 스크린 위에 재현되는 것이다.)

핵심은 시점이 영화에서는 이동, 변화할 수 있고 회화에서는 그렇지 못하다는 차이에 있다. 그러나 회화에서 시점이 고정불변이라고 할 수는 없다. 이는 원근법에 기초한 그림의 경우에만 해당되는 이야기다. 회화가 일단 전통적 환영주의의 굴레에서 벗어나려고 하자마자 원근법의 고정되고 단일한 시점도 흔들리기 시작한다. 세잔 및 특히 입체파의 작품을 보면 이점이 분명하게 드러난다. 대상을 보는 다양한 시점이 한 화면 속에 공존할 수 있게 된 것이다. 미래파 작가의 경우에는 한술 더 떠 움직임 그 자체를 나타내려 한다. 단지 쥘 마레식의 동작의 기계적 분해가 아니라 바로 운동과 속도의 감각까지 표현하려 한 것이다. 달리는 기차 또는 자동차 그리고 영화에 그들이 매혹되었던 것도 당연하다고 아니할 수 없다. 비유하자면 그들은 달리는 차 속에서 소실점을 향해 원근법을 뚫고 돌진한다. 원근법적 공간은 그 내부에서부터 해체된다.

한 화면 속에 시점이 다양하게 공존할 수 있다는 것은 논리적으로 여러 상이한 장면들을 동시에 병치할 수 있다는 가능성으로 이어진다. 한 화폭 속

에는 한순간의 단일한 장면(동일한 사건, 동일한 시간, 동일한 공간)만이 그려져야 한다는 종래의 자연주의적 원칙은 무시된다.

1960년대 초 추상회화의 지배에서 벗어나 구상적 회화가 다시 힘을 발휘하기 시작하자 이는 곧 서술적인 회화, 즉 어떤 이야기를 나열하려는 회화가 본격적으로 등장하는 계기로 되었다. 팝아트 자체는 그렇지 않았지만 이에 영향받고 자극받은 프랑스의 신구상회화(nouvelle figuration)는 서술성을 적극적으로 회복시키고 새로운 방식으로 개발하려 했다. 심지어 이 경향을 옹호했던 주도적 비평가의 한 사람인 제랄드 가시오 탈라보(Gérald Gassiot-Talabot)는 '서술적 구상(figuration narrative)'이라는 다른 명칭을 고안해내기도 했다. 조금 관점은 다르지만 알랭 주프루아(Alain Jouffroy)는 이를 '새로운 역사화(nouvelle peinture d'histoire)'라고 부르기도 했다. 당대의 현실과 정치, 역사에 대한 화가들의 새로운 인식은 분명한 주제로 작업할 것을 요구했고, 그러기 위해서는 새로운 회화적 서술방식을 찾아내야만 했다.

한 주제를 일정한 시나리오에 따라 여러 폭의 그림에 나누어 연작으로 전개시켜 그리는 것, 또는 한 화폭 속에 이러한 일을 해내려고 하는 시도가 그중 대표적이다. 시나리오라는 말 자체가 그렇지만 여기서 영화의 영향은 분명하다. 마치 영화에서 데쿠파주의 원리에 따라 시나리오를 여러 개의 숏과 시퀀스로 분할하듯 하고자 하는 이야기를 여러 장면으로 나누어 그리는 것이다. 연작으로 하지 않는 한 화면의 분할은 필연적이다. 물론 몇몇 예외[발자크의 단편소설 「사막에서의 한 사랑(Une passion dans le désert)」을 주제로 질 아이요(Gilles Aillaud), 에두아르도 아로요(Eduardo Arroyo), 안토니오 레칼카티(Antonio Recalcati)가 공동으로 그린 열두 폭의 연작, 현대 아방가르드 신화인 마르셀 뒤샹(Marcel Duchamp)을 상징적으로 처형하는 이야기를 그린 여덟 폭의 또 다른 연작]를 빼고 분명한 시나리오를 가지고 작업하는 경우는 많지 않다. 이야기를 나열하려고 한 화면을 잘게 분할해 보았자 자칫하면 만화책의 한 페이지처럼 되기가 십상이고, 결과적으로 회화의 장점이 많이 손상된다.

이미지의 힘

대개의 경우는 한두 개, 많아야 서너 개 정도로 분할된 화면에 각기 독립된 장면이나 이미지를 병치시켜 일종의 몽타주 효과를 노리는 방식을 택한다. 즉, 분할된 각 부분의 장면이나 이미지는 각기 별도로 읽힐 수 있으면서 이웃하는 부분과의 비교나 대조를 통해 보는 사람의 상상 속에 새로운 이야기로 전개될 수 있다. 예이젠시테인(S. M. Eizenshtein) 같은 영화감독이 적극적으로 활용하고 또 이론화시키려고 했던 영화의 몽타주 효과도 기본적으로는 같은 원리에서 비롯한다. 화면을 분할함으로써 화가들은 알게 모르게 영화를 참조하고 있는 것이다. 로젠퀴스트, 자크 모노리, 발레리오 아다미(Valerio Adami)의 경우는 이 점에서 특기할 만하다. 이제 한 캔버스를 몇 개로 분할하거나 또는 여러 개의 캔버스를 한데 모아 조립하는 방식은 많은 화가들이 상투적으로 써먹는 수법이 되어 버렸다. 심지어 완전한 추상회화에서조차 이 수법은 널리 쓰인다.

앞서 우리는 영화의 한 장면을 연출하는 데 오래된 전통을 가진 서술적 회화를 참조하거나 인용하는 사례가 빈번했음을 지적했다. 그런데 이제는 오히려 거꾸로 영화가 회화의 한 장면을 연출하는 데 많은 도움과 시사를 주고 있음을 이야기해야 할 것이다.

배경과 소도구 배치, 의상과 분장, 배우들의 연기, 특수한 분위기를 강조하기 위한 조명, 배경과 인물과의 조화 등은 카메라워크(촬영거리, 촬영각도, 프레임, 피사계 심도에 관한)와 몽타주라는 기법이 개입하기 이전에 연출되어야 하는 것들이다. 이러한 연출에는 영화의 각 장르에 따라 독특하게 개발되어 이제 많은 사람들에게도 익숙하게 된 스테레오타입을 적절히 활용하는 것이 매우 중요하다. 영화에서의 스테레오타입의 사용은 단순히 창의성의 결여에서 비롯한 기계적 반복이 아니라 작품 전체에 통일성을 부여하고 관객들과의 소통을 원활하게 돕는 기능을 한다. 유리 로트만(Iouri Lotman)이 지적했듯이 배우의 연기라는 문제에서 스테레오타입은 거의 필수적인 것이다. 사실상 희극, 사극, 멜로드라마, 서부영화, 갱영화, 공포영화, 무협영화 기타 등등의 영화의 장르란 전체 이야기의 줄거리

에서부터 자잘한 소도구의 사용, 조명에 이르기까지 각각 특정한 스테레오타입들을 정립해 나감으로써 형성된 것이다. 스테레오타입은 관객들의 이해를 쉽게 하고 그들의 관심과 기대를 일정한 방향으로 유도함으로써 픽션 속으로 이끌어 들이는 역할을 한다.

소통(communication)이라는 측면에서 스테레오타입의 이와 같은 기능은 어떤 구체적 메시지를 그림을 통해 전달하려고 시도하는 많은 화가들의 관심을 끌고 있다. 에두아르도 아로요가 그중 한 사람이다. 그는 갱스터의 전형적인 모습과 제스처, 심지어 영화 특유의 조명방식(이것도 일종의 스테레오타입이다)에서까지 깊은 감명을 받고 이를 차용하여 화폭 속에 살리려 했다. 회화가 아닌 사진 작업이지만 신디 셔먼(Cindy Sherman)도 영화의 스테레오타입을 차용하여 자기 나름대로 구사한다. 에릭 피슬의 경우도 유사하다고 할 수 있다.

이상 영화와 회화의 관계에 대해 몇 가지 단편적인 생각들을 두서없이 늘어놓았다. 보다 본격적인 이야기를 위한 서두로서도 모자라는 바가 너무 많다. 가장 중요한 몽타주에 대한 이야기는 꺼내 보지도 못했다. 다음 기회로 미룬다.

사실상 문제는 아주 복잡하다. 영화와 회화는 다른 예술, 이를테면 사진, 만화, 그래픽아트, 광고(영화의 첫머리는 자체 광고로부터 시작된다), 디자인, 건축, 그리고 음악, 연극, 문학 등을 제쳐 놓고 단둘이만 만나고 있는 것이 아니다. 모든 것이 한꺼번에 어우러져 판을 벌이고 있는데, 그중 둘만 따로 불러내 그 은밀한 사이가 어떠냐고 질문하기란 쉽지 않다. 질문한다 해도 제대로 된 대답을 얻어내기란 거의 불가능한 일일 것이다. 갖가지 이미지가 각종 매체들 사이로 자유롭고 숨가쁘게 순환하는 '이미지 문명'의 시대에서는 한 예술만을 대상으로 이야기하려 해도 필연적으로 다른 예술과의 관계를 물어보지 않을 수 없다.

이제 여러 예술 사이에 부단히 맺어지는 복잡다단한 중복적, 중층적 연계는 다른 예술과의 관계를 일체 무시한 채 한 예술만을 공략하여도 충분

히 그 속성(본질?)을 밝혀낼 수 있다는 종래의 미학적 신념을 근본적으로 흔들어 놓고 있다. 예술 분야에서 소위 포스트모더니즘적 상황이라는 것이 바로 이런 식으로 요약될 수 있는 게 아닐까? 미학적 또는 예술학적 탐구는 비교미학, 비교예술학적 탐구이어야만 생산적인 것이 될 수 있지 않을까? 비평만이 아니라 창작에서도 사태는 비슷하다. 모든 것 사이의 경계는 허물어지고 이제 관계만이 문제될 뿐이다. 영화와 회화와의 관계에 대한 질문은 그 둘과 그 밖의 다른 예술들, 그리고 예술이라고 불리지 않는 것들과의 관계에 대해 다시 질문하게 만든다.

1994

미술과 영화

미술과 영화의 관계를 논하려면 우리는 우선 '미술'이라는 단어, '영화'라는 단어 그리고 '과'라는 연결 조사가 어떤 뜻을 지니느냐를 우선 살펴보아야 할 것이다. 말이 쉽지 사실상 그것을 일일이 밝힌다는 것 자체가 대단히 복잡한 미학적 과제이다. 그럼에도 논의 필요상 우리는 각 단어들의 뜻을 최소한 정의하려고 노력해야 할 것이다.

미술이라고 하지만 그 속에는 여러 가지 다양한 매체가 포함되며 이러한 경향은 현대에 올수록 그 다양성이 확장되고 그 정도도 심해진다. 심지어 미술의 매체적 확장(20세기 미술 분야의 아방가르드가 다른 예술 분야보다 더 모험적이었던 것은 주지하는 사실이다. 따라서 매체의 확장도 미술 분야에서 가장 현란하게 이루어졌다)이 이루어지기 이전의 전통적인 개념의 미술(적어도 18세기 이후에 체계화된 서구적 개념으로)은 기본적으로 건축, 회화, 조각 등을 일컫는 것이었다. 이 경우만 하더라도 세 개의 서로 상이한 것이 동일한 어떤 성질[근대적 의미에서 미술 혹은 예술(beaux-arts 또는 fine arts)에 속한다는 자질]을 공유한 것으로 받아들여지고 있는 것이다. 여기에 흔히 교과서적으로 소위 군소미술이라고 분류되는 장식미술류를 포함시키면 그 종류 역시 재료(매체라고 말해도 좋다)에 따라 무한히 불어난다.

미술이 이렇게 종류가 많다면 그 각각이 영화와 맺고 있는 관계 역시 이

에 따라 다양할 것이다. 그리고 이 다양성이 각 경우마다의 독자성에서 기인한다면 그것들 하나하나를 개별적으로 따로따로 이야기하는 것이 실질적으로 무언가 새로운 깨달음을 얻는 방식일 것이다. 그러나 이것이 번거롭다고 하여 한꺼번에 통틀어(이것을 일반화라고 해야 할까) 다루고 싶은 성급함에서 우리가 취할 수 있는 방법은 그중의 하나를 암암리에 대표로 상정하거나 또는 그들 사이의 공통의 본질이 있다고 전제하고 마치 하나인 것처럼 이야기하는 것이다.

첫번째 경우라면 단지 환유적으로 말을 바꾼 것에 불과하므로 그 단어가 실제로 지칭하는 것이 무엇이냐를 알기만 하면 크게 문제될 것 없다. 미술과 영화라고 했을 때 실제로 미술이라는 단어가 회화를 가리키는 것이라 하면 회화와 영화라는 뜻으로 받아들이기만 하면 된다. 관습적으로 회화는 미술의 여러 종류 가운데 가장 으뜸가는 것으로 흔히 생각되어 왔고, 그러한 위광은 역사적으로 형성되어 온 것이다. 따라서 미술과 영화 하면 흔히 이때의 미술은 회화를 가리키는 것으로 받아들일 사람이 많다고 생각된다. 동시에 여기에는 영화와 회화 사이의 동질성 가운데 가장 기본적인 평면적 이미지라는 점이 크게 작용하는 것으로 생각된다. 쉬운 말로 좋은 영화란 우선 '그림'이 좋아야 하는 것이다. 영화의 연륜이 회화에 비해 일천하고 태생이 막말로 천하기 때문에 좋은 화면, 즉 '그림'을 만든다는 점에서 영화가 회화를 따라 배우는 것은 당연한 것으로 생각되고, 실제로 많은 영화감독들이 과거의 회화를 여러모로 참조해 왔다는 사실은 잘 알려져 있다. 흔히 회화(또는 미술)와 영화와의 관계에 대한 논의도 오랫동안 후자에 의한 전자의 참조나 인용 또는 모방의 예를 지적하는 정도에서 머물러 있었다. 그러나 이는 초보적이고 피상적인 것이다.

두번째, 미술이라는 단어를 온갖 종류의 미술을 다 총칭하는 것으로 받아들이는 경우는 문제가 아주 복잡해진다. 즉, 과연 이 두 가지를 동등한 가치를 지닌 것으로 같이 놓고 이야기할 수 있느냐 하는 것이다. 미술이라는 것이 다양하고 폭넓은 것임에 비해 상대적으로 영화가 단일하고 한정된 성질의 것이라는 차이가 우선 드러난다. (물론 영화도 복잡하게 보면

복잡하기 짝이 없다. 심지어 어떤 사람들은 영화 자체를 미술에 포함시키려고 하기도 한다. 몇몇 실험영화 이론가들이 말하듯 실험영화란 기본적으로 조형예술의 연장이라거나 조형예술에 속한다고 말하는 경우가 바로 그러하다.)

설령 미술이라는 것이 단일한 것이라고 전제하더라도 그것과 영화와의 관계(물론 이 관계는 일차적으로 그 두 가지를 한데 묶음으로서 생각하게 되는 것이다)는 여러 각도에서 생각해 볼 수 있다. 우선 역사적인 관점에서 생각해 볼 수 있다.

백 년 전에 뤼미에르 형제에 의해 공식적으로 이 세상에 출현한 활동사진(cinématographe)이 곧 우리가 알고 있는 영화로 발전하는 과정에서 미술과 어떤 관계를 맺어 왔는가? 아니 그보다 이전에 시네마토그라프란 그 이전의 미술의 역사와 어떻게 연관을 맺고 있는가? 다시 말해 영화 탄생의 전후에 계보학적으로 미술의 역사는 영화와 어떻게 관련을 맺고 있는가?

많은 질문들을 해 볼 수 있다. 넓게는 인류의 시각의 역사(우리가 미술 작품들을 시각경험의 역사의 자취나 기록 또는 증언이라고 볼 때)에서 영화라는 것이 어떤 위상을 차지하느냐(영화의 발명은 인류의 시각경험상의 사진의 발명에 뒤이어 하나의 혁명적 변화를 가져 왔다) 하는 것에서부터 영화 이전의 미술, 그중 특히 중요하게는 사진과 회화(그러나 이 둘만이 전부는 아니다)가 영화의 탄생과 어떻게 얽혀 있느냐 하는 질문, 그리고 영화가 그 나름의 언어를 개발하고 독자적 예술로 자리를 굳혀 가는 과정에서 그보다 선배 예술인 회화와 사진에서 무엇을 배우고 빌리고 참조했는가? 거꾸로 영화가 이제는 그 두 예술에 어떤 작용을 했느냐, 근본적으로 영화에서 파생된 텔레비전, 비디오아트와의 또 새로운 관계란 어떤 것인가 등등 열거하자면 한이 없다.

역사적 관점에서 보자면 영화는 자연스럽게 미술, 특히 재현적 회화의 연장선상에 놓인다. 실제로 엘리 포르(Elie Faure)나 에르빈 파노프스키(Erwin Panofsky) 또는 앙드레 말로 같은 미술사가들은 이러한 관점에서 영화에 대해 커다란 흥미를 느끼고 영화에 대해 훌륭한 글들을 썼다. 다시

이미지의 힘

말해 영화는 회화의 역사로 대표되는 인류의 시각적 경험 내지 탐구의 기나긴 도정 가운데 나온 한 산물이다. 그러나 회화만을 고려해서는 아니 된다. 영화를 군이 회화의 연장으로만 보려는 데에는 일종의 미학적 가치판단이 개재되어 있다. 이는 앞서 비쳤듯이 회화의 전통적 위광 때문이다.

그 기원에서 영화는 과거의 시각예술 특히 재현적 회화만이 아니라 17세기에 개발된 원시적 환등술(magic lantern), 19세기에 대중적 오락으로서 인기가 대단했던 파노라마, 원시적 만화라고 할 수 있는 에피날 이미지, 그리고 기술적 차원에서 사진에서 직접적으로 파생된 것이다.

여기서 다시 한 번 생각해 보아야 할 것은 '미술'과 '영화'를 연결해 주는 '과'(또는 '와')라는 단어이다. 여기서 '과' 또는 '와'라는 단어에 대해 정치한 언어분석을 할 수는 없다. 그러나 이것이 무한히 함축적이라는 것은 알 수 있다.

우선 여기서 암암리에 문제되는 것은 '영향'이라는 오래된 개념이다. 그리고 이 영향이라는 개념의 다의성과 함축성이 논의의 복잡성을 은근히 가리고 있는 것으로 보인다. 전통의 계승, 유파의 형성, 양식의 기원과 전파, 모방과 독자적 창안, 이러한 문제들이 영향이라는 단어와 긴밀하게 얽혀 있다. 예술연구나 비평의 도구적 개념으로서 이 '영향'이라는 단어를 1960년대 이후 롤랑 바르트 같은 사람은 용도폐기하자고 주장한다. 그 대신 '간텍스트성(intertextuality)'이라는 개념으로 충분하다는 것이다. 작가와 창조의 입장에서 독자와 수용의 입장으로의 이러한 관점 전환은 영화의 경우 특히 중요하다. 왜냐하면 영화는 다른 예술보다 훨씬 더 높은 정도로 대상에 대한 보는 사람의 상상적 참여와 동일시를 필요로 하기 때문이다.

현대적 의미의 '미술'이라는 것 속에 복잡다단한, 때로는 서로 상이하다 못해 때로는 거의 대척적으로 보이는 것까지(우리가 '미술'이라는 단어를 '조형예술' 또는 '시각예술'이라는 말로 대치시켜 보았을 때 소위 타이프로 친 몇 장의 문서로 이루어진 개념미술적 작품이나 자신의 신체를 이용한 육체예술을 쉽게 같은 범주 안에 넣을 수 있을까?) 한꺼번에 포함되어 있

다는 기정사실을 염두에 둘 때, 일반화된 개념으로서의 미술과 영화를 비교한다고 하여 얻어질 수 있는 것은 무엇인가?

그렇다면 영향의 주고받음이라는 틀에서 떠나 공식적 차원에서 영화를 회화나 사진과 어떻게 비교할 것인가? 영화필름과 회화작품은 어떠한 점에서 문제를 공유하고 있고 어떠한 점에서 서로 갈라지는가? 만약 어떤 공통적인 문제를 공유하고 있다면 이 문제를 중심으로 영화와 미술을 비교하는 것이 의미있지 않을까?

이를테면 몽타주라는 문제를 들어 보자. 몽타주를 콜라주를 포함하는 넓은 개념으로 받아들일 때 이는 영화에도 적용되고 사진에도, 회화에도, 조각이나 오브제, 광고, 만화, 디자인, 건축 심지어 도시 형태에도 보편적으로 적용되는 일종의 현대적 구성원이라고 할 수 있다. 실제로 세르게이 예이젠시테인은 이 몽타주라는 개념을 변증법적 갈등의 원리로 설명하며 영화만이 아니라 문자(태생적으로 상형문자인 중국의 한자), 회화, 연극 등등을 한꺼번에 통틀어 설명하려 했다.

이보다는 훨씬 단순한 문제이지만 예를 들어 앙드레 바쟁 이래 많은 영화학자, 사진학자, 기호학자들은 '프레임'이라는 문제를 중심으로 회화, 사진, 영화, 만화를 비교 연구한다. 영화의 프레임은 그림의 프레임, 즉 틀이나 캔버스의 가장자리와 어떤 점에서 유사하고 어떤 점에서 상이한가? 또 사진 또는 만화의 것과는 어떻게 비교되는가? 왜 구성이나 구도가 아니고 프레임인가?

상이한 예술 사이의 이러한 공통적인 문제는 여러 가지 차원에 걸쳐 있을 수 있다. 각 예술의 매체 사이의 물리적 공통 기반(캔버스, 종이, 스크린 등은 다 평면이다), 표현 방식상의 동질성(재현적 회화, 사진, 영화, 만화는 다같이 재현적 이미지를 바탕으로 이루어진다), 구조적 상동성(서술적 형상회화, 만화와 영화는 다같이 서술적 구조를 지닌다), 기법 내지는 전체적 구성원리(사진, 영화, 만화 심지어 회화, 조각, 오브제 미술에까지 두루 사용되는 몽타주의 기법과 원리) 등등.

한 예술에서 출발한 어떤 요소, 형식, 내용이 다른 예술에 전이되어 마찬

가지의 중요성을 지니게 되기도 한다. 예를 들어 클로즈업이란 전형적으로 영화적인 것이다. 클로즈업이란 단지 부분의 확대만이 아니라 대상과 보는 사람 사이의 물리적, 심리적 거리를 비정상적으로 근접시켜 놓은 것이다. 초기 영화 관객들의 경탄을 자아냈던 이 수법은 사진, 회화, 만화 그리고 광고에서 흔히 쓰이는 상투형이 되어 버렸다. 각 예술의 경우 그 효과는 어떤 점에서 동일하고 어떤 점에서 달라지는가? 그 차이를 살펴보는 것이 '다같이 클로즈업이구나' 하고 동질성을 확인하고 그쳐 버리는 것보다 값진 것이다.

이렇게 비교는 어떤 공통의 문제를 중심으로 했을 때 구체적인 것으로 되며, 깊이있는 것으로 된다. 그리고 서로 근접해 있다고 보이는 것들을 비교했을 때 서로의 미묘한 차이점이 드러나고, 그럼으로써 비교되는 각각의 예술의 특성이 더 잘 보인다.

특히 영화를 다른 어떤 예술과 비교할 때 생각하여야 할 것은 영화 자체가 태생적으로 일종의 복합적 매체이기 때문에 두 가지 항목 사이의 일대일 비교만으로는 충분한 이야기를 할 수 없다는 점이다. 영화와 회화를 비교할 때 우리는 빛의 문제, 프레임의 문제, 시점의 문제, 몽타주의 문제 그 외에도 크기와 확대의 문제, 공간 처리방식에 관한 문제 등등을 논의해야 하는데, 여기에는 사진에 대한 논의가 마땅히 포함되어야 한다. 이점에서 원근법에 기초한 환영주의적 회화, 사진 그리고 영화의 공통 기반을 가리키는 상징으로서 카메라오브스쿠라라는 광학적 장치의 존재는 의미심장하다.

그리고 사진과 함께 만화도 동시에 고려되는 것이 바람직하다. 만화는 특히 영화와 아주 친근한 관계에 있다. 그 둘은 다같이 20세기의 산물로서 처음부터 긴밀한 영향을 주고받아 왔다. 흔히 만화가 일반적으로 영화의 영향을 받아 영화를 모방하거나 참조하는 것으로만 생각하기 쉽지만, 사실상 영화가 만화의 영향을 받고 만화로부터 어떤 것을 차용한 경우도 많다.

1995

자크 모노리 회화의 영화적 효과*

여러 비평가들이 지적하듯이, 자크 모노리(Jacques Monory)의 회화와 영화 사이에는 부인할 수 없는 유사성이 있다. 그의 작품에서 나오는 전반적인 분위기뿐만 아니라 그가 사용하는 테크닉에서도 이 사실은 확연하게 드러난다.

"사진과 영화가 없었더라면 난 어떤 그림을 그렸을까? 완전히 달라졌을 것이다. 나는 이미지에 푹 빠져서 열정적으로 활용했다. 이미지를 맥락에서 떼어냄으로써 사진으로 드러나는 최상의 객관적인 현실화와 이 '현실'의 비실재성 사이의 감지하기 어려운 괴리를 드러내고 싶었다."[1]

오랫동안 영화에 매혹되었던 모노리는 영화 두 편을 연출했다.(「엑스(Ex)」, 16밀리미터, 푸른 단색조, 1968;「브라이턴 벨(Brighton Belle)」, 16밀리미터, 컬러, 1974)

처음부터 모노리의 작품들은 흔히 회화에서 익숙히 보아 왔던 것과는 다른 강렬함으로 우리에게 충격을 주었다. 그의 작품이 불러일으키는 감흥은 정확하게 우리가 영화에서 느끼는 것과 똑같다. 이것은 아마도 그의

* 이 글은 프랑스어로 씌어진 최민의 박사과정준비논문을 정연복이 번역한 것으로, 옮긴이의 보충 설명을 각주로 넣었다.

이미지의 힘

방법론에서 나오는 것일 텐데, 그는 사진 자료를 미리 고른 다음 그것을 배열하고 연결한다. 그런 다음 크게 확대한 후 회화적으로 이런저런 손질을 한다. 이 모든 과정에서 영화에서의 편집 테크닉을 떠올리지 않을 수 없다.

제랄드 가시오 탈라보에 따르면, 모노리는 '서사구상파' 작업을 하는 대표적인 화가이다.[2] 서사구상파 화가들은 현대사회의 매스미디어 문화로부터 직접적인 영향을 여러 방식으로 받고 있다. 현대사회는 흔히 '스펙터클 사회'라고 불리는데, 말하자면 사진, 영화, 텔레비전, 만화 등의 영향 속에서 새로운 조형 언어를 만들어 가는 사회다.

"어떤 표현 기법으로 캔버스를 채워 가다 보면 시간의 차원이 반영될 수밖에 없다. 또한 바라보는 사람이 어떻게 이 캔버스를 읽어내야 할지 하는 과정까지도 내포되기 마련이다."[3]

이와 같은 작업을 하는 예술가들이 내용을 만들고 구성하는 과정에서 시간의 지속을 구체적으로 눈에 보이게 한다는 사실에도 불구하고, 그들의 목적이 꼭 "명료하거나 철저한 추론에 따른 정보를 주는 것은 아니다. 그보다는 현실을 그들만의 열쇠로 이해하려고 하면서 필요한 여과 작업을 한다. 이렇게 하여 현실과 작품 사이에는 거리와 단절, 전환이 생긴다."[4]

우리 연구의 목적은 모노리의 회화를 관찰하면서 구체적인 몇몇 사례들을 분석하는 것이다. 그리하여 어떻게 영화만의 독특한 언어를 모노리 자신의 방법으로 만들어 가면서 소재와 기법에서 영화와 확실하게 구별되는 회화 작업을 했는지를 살펴보고자 한다. 특히 시간의 차원과 서사성의 문제에 주목하고자 한다.

사진 이미지로 작업하는 데서 나오는 하이퍼리얼리즘적인 측면을 제외한다면 모노리의 작품에는 회화 기법과 영화적 테크닉의 비교를 가능하게 하는 이런저런 징후들이 많이 들어 있다. 영화처럼 빛을 투사하는 데서 오는 효과, 레이아웃, 카메라앵글, 말 그대로 영화 시각적 관점, 파노라마와 근접촬영 효과, 편집 효과, 자막처럼 문자와 텍스트를 끼워 넣기 등등.

우리는 이들 중 영화와 회화 기법의 비교연구를 심화시키는 데 도움이
될 만한 몇몇 징후에만 주목하려 한다.

사진적(寫眞的) 토대

영화처럼 모노리의 회화는 본질적으로 사진 이미지에 토대를 두고 있다.
모노리의 작업 방식은 우선 그를 사로잡는 사진을 선택하는 것으로 시작
한다. 대부분의 사진은 그 자신이 직접 찍고 일부는 다른 사람에게 주문하
거나 잡지나 영화, 텔레비전 등에서 가져오기도 한다.

이러한 사진적 토대에서 이미 메시지를 담고 있는 하나의 형식으로서의
사진 이미지가 갖는 특유의 모호함과 역설이 나온다. 이에 대해서는 수전
손택(Susan Sontag), 롤랑 바르트(Roland Barthes)뿐 아니라 많은 비평가
들이 언급한 바 있다. 말하자면 일종의 현실의 복사로서 사진이 현실과 맺
는 모호한 관계라든가 시간의 맥락 안에서 사진이 차지하는 불확실한 위
치 같은 문제이다.

"사진은 물론 가공물(加工物)이다. 자신의 잔해로 온통 뒤덮인 세상에서
사진은 '발견된 오브제(objet trouvé)', 즉 우연히 잘라진 한 조각의 세상이
라는 위상을 가지는 듯하다. 바로 그 점에서 사진은 매혹의 힘을 지닌다.
그러므로 사진은 예술이면서 동시에 마법 같은 현실이라는 영예를 누린다.
사진은 아련히 구름에 잠긴 꿈이면서 정보가 담긴 작은 조각이다."[5]

"사진의 역설은 두 메시지, 즉 코드가 없는 메시지(사진으로 된 유사물)와
코드가 있는 메시지(사진술 혹은 가공, 사진으로 '글쓰기' 혹은 수사학)가
공존한다는 데 있다. 외연(外延) 메시지와 함축(含蓄) 메시지가 구조적으
로 결탁하고 있는 데서 역설이 나오는 것이 아니다. 아마도 이 역설은 매
스미디어 커뮤니케이션 모두에게 있는 숙명적인 속성이다. 다시 말해, 코
드가 없는 메시지로부터 함축(즉 코드화된) 메시지가 발전되어 만들어지

는 것이다."[6]

다른 한편 주제의 차원에서는, 흔히 카메라앵글이라고 하는 차원에서는 모노리가 선택한 이미지는 일상적으로 체험된 현실보다는 꿈과 상상의 세계, 한마디로 모든 종류의 기이한 환상의 빛을 띤 영화의 영역을 떠오르게 한다. 이렇게 해서 어느 정도는 그가 보여 주는 이미지의 함축 의미의 장(場)이 추려진다. 시크한 여성, 우리 안에 든 호랑이, 멀리 보이는 풍경화, 폭력, 살인, 도주, 재앙 그리고 할리우드.

모노리는 이 사진들을 확대해서 캔버스에 나란히 겹쳐 놓는다. 피에르 고디베르(Pierre Gaudibert)는 모노리의 방법을 이렇게 설명한다.

"모노리는 어떻게 작업할까? 그의 작업은 본질적으로 사진 이미지로 이루어진다. 대부분은 예전에 자신이 직접 찍은 것을 활용한다. 일부는 특정 작품을 염두에 두고 다른 사람에게 주문하여 찍는 경우도 있다. 예전에는 이 사진들을 단순히 자료로 활용해 그걸 보면서 그림을 그렸다. 이와 달리 지금은 영사기를 사용해 캔버스의 크기로 사진을 확대한다. 마치 '모눈종이에 옮기기'를 기계로 하는 셈인데, 이렇게 확대하면 아주 쉽게 유사성의 효과를 얻을 수 있다. 캔버스는 미리 단색으로 칠해 둔다. 초창기에는 자홍색을, 지금은 푸른색을 주로 쓴다. 단색의 캔버스에 네거티브 이미지를 연속해서 투사(投射)한다. 다른 네거티브 이미지도 편집이나 콜라주 기법에 의해 연결시킨 다음 동시에 투사하는 경우도 많다."[7]

"사진 이미지로부터 출발하는 이러한 방식은 기계적 이미지(사진, 텔레비전 이미지, 영화 이미지)와 모노리가 갖는 다양하고 복잡한 관계의 첫번째 단계에 대해 알려 준다. 게다가 여러 해에 걸쳐 좋아하던 영화를 경제적인 이유로 작업할 수 없었던(1968년에 만들어진 4분 30초짜리 16밀리미터 컬러영화 「엑스」는 예외로 하고) 모노리가 그 대체물을 회화에서 보았다는 사실을 언급할 수 있다. 어쨌든 직사각형 혹은 정사각형의 캔버스

는 그에게 스크린의 기능을 했고, 사진과 영화에서 빌려 온 구성과 카메라 앵글, 레이아웃, 그밖의 다양한 기법들을 사용해 자신의 이미지를 만들어 낸다. 가능한 모든 수단을 총동원해 즉각적인 이미지에서 나오는(그리고 시간, 생성 그리하여 죽음과 관련된) 최대한의 지시 사항들을 모으려고 한다. 혹은 뭔가를 덧붙이고 흐트러트리고 부수적인 조각들이나 작은 작품들을 연결하여 하나의 작품을 만듦으로써 캔버스라는 틀에서 벗어나려고 한다."[8]

근접촬영

우리 모두가 알다시피, 그림을 그릴 때 참조하는 사진 자료와 예술가가 완성한 작품 사이의 거리는 꽤 넓다. 작가는 지나친 세부 사항을 없애 버리고 사진 이미지를 단순화한다. 대신 선명하고 명확하게 그려 이미지 속의 이런저런 대상들을 즉각 알아볼 수 있게 한다.

마찬가지로 크기를 변화시켜 확대하면 이미지가 표현하던 특성이 달라지는 결과를 낳는다. 가령 아주 큰 여자의 머리가 불쑥 솟아나와 비례가 전혀 맞지 않게 풍경을 짓누르고 있다면 그 효과는 아주 극적이다.

이 경우에 다른 층위에 속한 항목들끼리 비례가 맞지 않으면 갖가지 감정 상태를 생기게 할 수도 있고, 영화에서의 근접촬영이 보여 주는 것과 비슷한 효과를 낳는다. 근접촬영에 대한 한 영화이론가의 다음과 같은 지적은 모노리의 기법에도 무리 없이 적용된다.

"근접촬영은 우선 물리적이고 감정적이며 강렬한 이미지를 보여 주려는 기법에 속한다. 더 이상 무대와 그림, 연극에 속하지 않고 조각조각 나누어지고 무한히 열려 있어서 원근법의 규범적 척도와 화면의 깊이, 소실점과 같은 것들에서 벗어나 원자물리학에서처럼 사건이 전개된다. '스크린에서 몸과 사물의 크기가 엄청나게 달라지는 것이다.' 또한 마음이 깊이 관여하고 은유-환유적 작용에 의해 몸과 사물 사이에서도 완전무결한 소통이 이

이미지의 힘

루어진다. (…) 근접촬영은 모호함을 만들어내는 핵심적인 방법이다. 이미지는 매혹과 반감, 유혹과 공포라는 극도의 양면성을 띠고 나타난다. 최상의 사진 효과로 빛나는 얼굴은 근본적인 공포를 은폐하는 허술한 스크린이다."[9]

모노리의 몇몇 작품들을 특징짓는 근접촬영의 이러한 효과〔예를 들면 〈떠나다(Partir)〉(1967) 〈아드리아나(Adriana) N°I〉(1970)〕는 이중 작용의 산물이리라. 하나는 장르에 대한 영화적 추억 덕분에 관객이 적극적으로 참여한다는 사실이고, 더 중요한 다른 하나는 전혀 상관없는 두 이미지가 작가에 의해 같은 평면에 엉뚱하게 나란히 놓여 있다는 사실이다.

투사(投射) 효과

이미지를 크게 확대하는 방법 이외에 중요한 두 특징이 모노리의 작품에서 영화적 투사 효과를 보다 더 특이하게 드러내 보여 주는 것 같다. 첫번째는 명암의 처리고, 두번째는 회화 표면 전체의 '장면'을 지배하는 푸른색이다.

　보통 사진 이미지는 커다란 광고 포스터와 영화 스크린을 제외하고는 크게 확대되어 제시되지 않는다. 그런데 모노리 이미지의 광학적 인상은 포스터보다는 스크린 이미지에 더 가까운 것 같다. 그것은 투사된 빛의 느낌을 세심한 붓 터치로 잘 살린 덕분이다.

　그는 투사 행위를 어떤 흔적도 남기지 않는 단순한 과정으로만 여긴 것이 아니고, 캔버스를 가득 채우는 활기차고 충만한 경험으로서 대단히 중요하게 생각한다고 할 수 있을 것이다.

　어떤 경우에는 스크린 뒤에서 앞쪽을 향해 빛 무리가 투사된다는 것을 분명하게 암시하는 경우도 있다. 하얀 균열 혹은 벌어진 틈이 뜬금없이 돌연 캔버스 표면을 갈라놓는다. 화가가 세심하게 글라시*와 프로티**로 작

* glacis. 밑그림이 마른 뒤 투명 물감을 엷게 칠하여 화면에 윤기와 깊이를 주는 유화 기법.
** frottis. 캔버스올이 보일 정도의 연한 채색.

업한 푸른 캔버스 표면이 불시에 찢긴 것처럼 보인다. 이 찢김은 단절을 낳고, 단절은 동시에 아이러니한 시선을 낳는다. 즉, 너무나 사실적인 광경은 광학이 만들어낸 환상에 불과하고 말의 어원적 의미에서 '환멸'에 지나지 않는다.

장 크리스토프 바이유(Jean-Christophe Bailly)는 다음과 같이 말한다.

"하얀 틈이 창백한 푸른색의 그림을 갈라지게 하면서 사랑스러운 장면이 환상이었음을 폭로한다. 환상은 실재를 가리는 가면이거나 실재가 결핍된 것이 아니다. 실재와 혼동되는 것이다. 전체가 순간에 고정되어 수축되고 지속 속에서 흐른다. 그 속에서 전체는 부재와 다시 합류한다."[10]

어쨌든 이 그림들 앞에서 우리는 영화 스크린 앞에 있는 듯한 강한 인상을 받는다. 스크린처럼 보이는 이러한 효과는 그림이 이차원적인 표면으로 암시되는 데서 어느 정도 가능하다. 즉, 사진 광학에 따른 원근법에도 불구하고 부피와 깊이감 없이 상당히 납작하게 보이기 때문이다. 적절한 명암 처리(조명)와 부드럽고 때로는 흐릿한 해상도로 오브제들을 나타내고, 세심한 작업을 통해 화가 개인의 흔적과 붓 터치를 없앰으로써 모노리의 캔버스는 안료가 발라지는 매체가 아니라 빛과 그림자가 각인되는 높은 감도(感度)의 스크린과 같은 것이 된다.

마찬가지로 푸른 단색화는 아무 상관없는 오브제 하나하나의 촉각적인 가치를 제거하여 꿈같은 분위기를 전체적으로 퍼지게 한다. 관객의 눈은 각각의 오브제를 지그시 바라보는 것이 아니라 표현된 장면 전체를 덮고 있는 색칠이 된 '필름' 위를 미끄러져 간다.

이 점에서 모노리는 미국의 하이퍼리얼리스트 화가들, 가령 리처드 에스테스(Richard Estes), 랠프 고잉스(Ralph Goings), 존 솔트(John Salt) 같은 이들과 구별된다. 모노리의 작품은 그가 많은 영향을 받은 제임스 로젠퀴스트와 유사하다.

사실, 루돌프 아른하임(Rudolf Arnheim)은, 영화적 효과는 "엄밀히 이차원적인 것도, 삼차원적인 것도 아니고 그 둘 사이의 중간 지점에 있어서"

우리가 영화 이미지를 지각하는 것은 표층과 심층에서 동시에 이루어진다고 지적한다.[11]

특히 푸른 단색화로 그림으로써 이와 같은 스크린 효과는 더 강화된다. 모노리의 푸른색은 어두운 방에 아스라한 빛이 비추어진 듯한 강렬한 인상을 불러일으켜서 우리에게 진한 우수를 자아낸다. 모노리의 푸른색에 대한 언급을 몇 개 인용해 보자.

"푸른색에는 머나먼 곳을 환기시키는 효과가 있다. 공간적으로 먼 곳(거리)뿐만 아니라 시간적으로 먼 곳(미래 혹은 과거)도 가리킨다. 푸른색은 기다림(희망) 혹은 회한(그리움)의 색조이다. 이 색깔은 어떤 식으로 표현되든 현재와의 단절을 나타낸다. 우리 주변에 보이는 다양한 색깔과 형상은 먼 과거, 그리고 내일의 단일한 색조와는 대조를 이룬다. 푸른색은 현실과 꿈의 경계, 바로 그 지점에 놓여 있는 스크린이다. 또한 현재 여러 활동을 하며 살아가는 나 자신과, 과거의 회한과 미래의 계획이 섞여 있는 상상 속의 나 사이에 슬그머니 들어와 불순물을 걸러내는 여과장치다. 푸른색은 이렇게 내가 욕망하는 대상이면서 나를 그로부터 분리시킨다. 푸른색은 내가 잃어버린 것을 찾기 위해서 반드시 지나가야 하는 공간을 상징하는 동시에, 도저히 뛰어넘을 수 없는 장애물이기도 해서 그곳으로 가지 못하게 한다. 푸른색은 부재를 드러내면서도 환상을 향해 도약하도록 무한히 자극한다."[12]

"자크 모노리의 푸른색 그림은 꿈에 대한 것이다. 다른 색깔과 구별하게 해주는 차이가 없는 단색화이므로 비(非)색이라고 할 수 있다. 오로지 동색 계열로만 그려진 푸른색, 만질 수 없는 먼 곳, 잃어버린 시간, 비(非)실재를 나타내는 푸른색."[13]

"자연에는 존재하지 않는 거칠고 강렬한 푸른색. (…) 캔버스를 거의 독점하는 푸른색은 과도함 그 자체다. 기꺼이 한계를 수용하는 색깔로서 오로

지 푸른색을 위해서만 푸른색으로서의 자신의 이야기를 들려주는 어떤 세상의 색깔. 그러나 심리학적인 차원은 전혀 없이 스크린은 무한을 품고 있으면서 차가운 아침처럼 깨끗하게 표면을 지워 버린다. 그때 이미지가 스멀스멀 깨어 움직일 것이다."[14]

"모노리를 유명하게 한 온통 푸른 단색화 그림에서 빛은 언제나 꿈과 석양에서 나오는 듯한 독특한 시적(詩的) 감흥이 흐르게 해 준다. 여기에는 깊은 명상을 동반한 생각도 없지 않다. 이로써 그의 그림 대부분에서 느껴지는 영화적 긴박감의 분위기가 어디서 나오는지 이해할 수 있다."[15]

"긴장은 푸르다. 밤의 푸르름인가? 그것은 이미 '자연'이다. 그보다는 세상에 등을 돌린 텔레비전의 푸른색, 세상으로부터 등을 돌린 여자의 엉덩이다."[16]

모노리의 푸른색에 대한 이러한 언급들은 영화관에서 관객이 경험하는 심리적인 모호성에 관한 지적을 떠오르게 한다. 현실/비현실, 존재/부재, 근접성/거리, 순수한 가시성(可視性) 앞에서 수동성/적극적 참여 사이에서 느끼는 복잡한 감정들.

프레임의 기능

작품의 시간성

모노리의 많은 작품들에는 확연히 구별되는 둘 혹은 여러 개의 이미지가 들어 있다. 이 이미지들 각각은 직사각형 혹은 정사각형의 프레임으로 구획지어 있는데, 이 프레임은 전체 공간을 조각조각 나누면서 캔버스의 주된 프레임을 반복하고 중복시킨다.

전체 프레임 안에 이미지를 각각의 프레임에 따로 넣는 이러한 끈질긴 지면 배치는 모노리의 독특한 점 중 하나이다. 이렇게 틀 속에 들어 있는

이미지들은 각각 명확히 구별되는 자신들만의 원근법을 지니고 있다. 각기 고유의 카메라앵글이 암시되므로 관객은 유심히 주의를 기울여서 봐야 한다.

하나의 프레임 안에 더 작은 여타 프레임들이 공존하고 크기와 위치, 특징이 어느 정도 강렬하느냐에 따라 서열화가 이루어지기 때문에, 이미지를 보자마자 즉각적으로 그리고 '동시에' 읽어내기란 쉬운 일이 아니다. 이미지 모두를 일관된 하나의 전체로 즉시 읽어내기 어려운 데서 긴장이 흐르고 시간성이 생성된다. 이미지의 잠재적인 서술성은 바로 이 시간성에서 나오는 것이다.

일부 미학자들은 그림의 이해를 위한 본질적인 요소로 시간의 차원을 반드시 강조하는데, 이는 어찌 보면 너무나 자명한 이치다.

"즉각적인 지각이라는 개념은 심리학적인 난센스다. 그림을 지각하는 데는 시간이 필요하다."[17]

"회화 작품이 분명히 우리 눈앞에 펼쳐지지만 시선을 끊임없이 움직여야만 제대로 파악할 수 있다. 우리의 눈은 끝도 없는 움직임으로 반짝거리고, 부동자세의 관객은 돌아다니며 관찰하는 사람만큼이나 본질적으로 움직임 속에서 바라보는 것이다."[18]

"시선을 고정하면 주체의 시각장(視覺場)이 상당히 제한될 뿐만 아니라 순식간에 얼이 빠져 모든 주의력을 잃게 된다. 주체는 오브제에 완전히 사로잡히고 정신이 혼미해져 오브제가 어떤 유기적 결합 관계를 맺고 있는지 판별할 능력마저 빼앗겨 버린다. 고정관념에 빠져 있다면 지적인 성찰을 할 수 없듯이, 주의를 기울여 지각하려면 꼼짝 않고 바라보는 것으로는 불가능하다."[19]

"움직이지 않는 눈으로 고정된 이미지를 단번에 파악한다고 생각하는 것

은 순전히 엉터리 망상에 불과하다. 우리는 두 눈으로 바라볼 뿐만 아니라 두 눈 중 단 하나의 눈으로는 어느 정도 시간을 들여야 이미지를 읽을 수 있을 뿐이다. 왜냐하면 눈앞에 있는 것이 무엇이든 한쪽 눈만으로는 오브제의 표면에만 머물게 되고, 알 수 없는 어떤 규칙에 따라 구상적(具象的)인 공간 전체를 없애 버리기 때문이다. 구상적인 이미지는 고정되어 있다. 그런데 그것을 보는 행위는 부단함 움직임 속에서 이루어진다."[20]

이미지를 읽어내는 동안 눈이 주파해야 할 동선이 미리 정해진 것은 아니라 해도, 그림에서는 대체로 어떤 순서로 봐야 할지 지시 혹은 암시가 되어 있다. 특히 그림에 서사적 내용이 있는 경우는 더욱 그러하다. 방금 말한 것, 즉 주어진 암시에 따르면 고전적인 그림의 내용을 서사적으로 해석할 수 있다. 고전적인 그림에서는 '서사성'을 지닌 여러 요소들이 한쪽 눈에 기반을 둔 원근법으로 이루어진 평면 위에 조화롭게 층을 이루고 있다.

두 가지 독해 방법

앞에서 우리는 이런저런 지적을 했다. 그러나 세부적인 디테일을 단번에 '스캔'하면서 그림을 전체적으로 파악하려는 노력 역시 이루어진다는 사실을 은폐해서는 안 된다.

그러므로 가능한 두 가지 독해, 즉 전반적이고 동시적으로 이루어지는 독해와 부분적이고 연속적으로 하는 독해를 미리 고려해 보는 것이 타당해 보인다. 그림을 볼 때 번갈아 가며 이 방법 저 방법으로 보게 되고 묘하게 서로 영향을 주고받으며 상호 보완적으로 그림 읽기가 진행되는 것이다. 그림을 바라보는 것은 우선 모든 항목들을 동시에 파악하려는 노력으로 시작한다. 그러나 이 첫 시도는 결국 여러 장애물에 막혀서 매우 모호하고 흐릿한 인상에 그칠 수밖에 없기 때문에, 다른 방식의 독해를 연이어 하게 된다. 즉, 디테일 하나하나를 순차적으로 검토하는 것이다. 어느 순간 이 검토가 지겨워지면 다시 첫번째 방법으로 돌아간다.

그림을 바라보는 시간은 두 방법 사이를 이렇게 경쟁적으로 왔다 갔다

이미지의 힘

하는 것으로 이루어진다. 두 방법은 서로를 배제하기는커녕 효과를 더 강화시켜 준다. 그러나 그림의 특성에 따라 두 방법 중 하나가 우위를 점할수도 있다는 것을 잊어서는 안 된다.

예를 들면 인상주의나 야수파 그림들은 첫번째 방법으로 보는 것이 나을 것이다. 특히 현대의 일부 추상화 작품들은 색깔과 형태가 단일하고 단순해서 한 번에 바로 보는 것이 좋다. 그러나 한 가지 방법이 월등히 우세하다고 해서 다른 방법이 완전히 효과가 없는 것은 아니다. 사실 그림을 전체적으로 파악하는 것은 형상을 마음에 새기는 정도에 불과하다. 우리의시선은 끊임없이 두 지각 방법 사이를 왔다 갔다 하면서 이러한 심상(心想)에 이르게 되는 것이다.

이러한 관점에서 모노리의 그림은 특별히 분석해야 하는 예외적인 경우이다. 다시 한 번 더 강조하자면 그의 그림에서는 프레임이 끼워 넣어짐으로써 공간의 연속성이 파괴되고 이질적인 이미지들이 여러 구획으로 나뉘어져 있는 것이 두드러진다. 그러다 보니 우리의 눈은 쭉 이어져 있는 공간위를 조금씩 훑고 지나가지 못한다. 이런저런 여러 순간을 나타내는 이미지들이 가능한 하나의 이야기를 담고서 캔버스에 표현되어 있다고 하자.그런데 눈은 이 이미지들을 갈라놓는 도랑 같은 홈을 지나기 위해 자꾸 껑충껑충 뛰어야 하는 것이다. 이렇게 도약을 해야 하는 순간순간, 불규칙한리듬 속에 어찌해야 할지 몰라 갈등하는 상황도 생긴다.

반면, 단색화로 투명하게 칠해진 캔버스의 표면은 이러한 종류의 다단식(多段式)의 작품에 동질감을 부여하면서 불연속성과 단절감을 어느 정도는 완화시켜 준다. 이질적인 이미지들로 구획된 캔버스에 단일성을 부여하면서 보상해 주는 필터 기능을 하는 것이다.

모노리의 작품을 마주하면 시선은 끊임없이 요동치면서 지각의 숨바꼭질과 같은 이러한 과정을 따르기 마련이다. 캔버스 전체를 뒤덮은 단 하나의 색깔에 매혹되어 캔버스의 표면에 머물러 있는가 하면, 어느새 신비로운 형상에 사로잡혀 깊고 깊은 원근법 속으로 빠져들어 가는 것이다. 어느순간에는 전혀 우툴두툴하지 않은, 매끄럽고 윤이 나는 차가운 느낌의 표

면을 미끄러져 가다가, 곧이어 여기저기 마음을 불안하게 하는 형상들이 흩어져 있는 음산한 세상이 존재함을 간파하게 된다. 안과 밖을 다 보는 것이다.

우리는 이러한 과정을 연속해서, 그것도 반복적으로 계속한다. 그건 왜일까? 꼼짝 않고 하나의 오브제를 뚫어지게 바라보면 금세 지치기 때문이다. 그러므로 서로 어우러지지 않는 이미지들을 이러한 조건 속에서 파악하고자 하는 것은 이 이미지들을 하나의 의미망으로 연결해 주는 섬광 같은 관계 속에서 해독한다는 뜻이다.

이제 이 이미지들 앞에서 일종의 현기증, 움직임/부동성의 모호한 느낌을 갖게 된다. 그도 그럴 것이 이 이미지들은 우리에게 어쩔 수 없이 어떤 영화적 이미지를 떠올리게 하기 때문이다. 특히 연속되는 영화의 여러 컷 중에서 '정지된' 컷이라는 생각을 하게 한다. 이 점에서 고디베르는 모노리의 작품과 영화 사이의 공통점, 즉 꽤 많은 영화인들이 컷 혹은 시퀀스 내부에 삽입하는 '정지화면'이라는 공통점에 주목하게 되었다.

"왜냐하면 영화와 비교했을 때 움직임의 부재는 그림의 현실 효과를 상당히 약화시킨다. 그럼에도 거의 완벽한 일치가 있을 수 있는데, 이 일치에 의해 모노리의 가장 강렬한 방식 중 하나가 드러난다. 그것은 바로 '정지화면'이다. 영화에서 이 기교는 언제나 격한 감정을 불러일으키는 효과가 있다. 왜냐하면 '정지화면'은 카메라의 움직임뿐 아니라 하나의 컷 혹은 시퀀스 안에서의 움직임도 없애 버리기 때문이다. '정지화면'은 언제나 '일시 중단된' 강렬한 순간, 부동의 현재를 가리킨다. 과거와 기억, 추억 혹은 미래와 각별한 관계를 맺고 있는 현재가 일시정지 상태인 것이다. 시간을 멈추게 하는 듯한 이 봉쇄된 순간은 가공의 충만함 속에서의 허망함을 드러낸다. 이 순간은 영화사에서 푸도프킨(V. I. Pudovkin)과 특히 「무기고(L'Arsenal)」(1924)에서의 도브젠코(A. Dovzhenko)에게까지 거슬러 올라간다. 「무기고」에서 이미지의 부동화는 기다림을 더욱 애타게 만들고, 결정적인 사건이 곧 터질 것 같은 긴박감을 더 실감나게 한다. 그런데 모노리의 기법

이미지의 힘

과 유사하다는 것을 더 잘 이해하게 해 주는 것은 1960년대의 두 영화, 뭉크(A. Munk)의 「승객(La Passagère)」(1964)*과 크리스 마커(Chris Marker)**의 「라 제테(La Jetèe)」(1963)이다."21

모노리의 이미지가 어떤 의미를 띠는지를 이해하려다 보면 관객은 딜레마, 즉 두 가지 방식의 해석 중 어느 것을 선택해야 할지 하는 딜레마에 빠지게 된다. 첫번째 방법은 내적으로 긴밀한 관계는 전혀 없이 우연히 한 자리에 모인 잡다한 오브제와 사건을 하나의 전체로 바라보는 것이고, 두번째 방법은 그 모두를 원인과 결과의 관계로 맺어진 일련의 현상으로 이해하고 이야기를 엮어내는 것이다.

어디다 닻을 내릴지 기준점이 있거나 외부로부터 정보라도 구할 수 있다면 문제는 저절로 해결될 것이다. 그러나 그러한 것이 전혀 없다면 관객은 해결책을 찾기 위해 두 방법 사이에서 주저할 수밖에 없다. 관객은 거북하고 모호한 기분, 알고 싶은 욕망을 느낀다. 결국 이러한 감정은 두 가지 해석 방법을 화해시킴으로써 해소될 수 있을 것이다. 서술성의 싹은 이미 거기에 있다.

장면 나누기
프레임에 끼워 넣어진 이미지들이 주된 이미지와 함께 병렬되어 있는데, 층위의 차이가 있다 보니 일치하지 않는 원근법들이 여럿 있게 된다. 이렇게 초점이 여러 개로 분산되는 가운데, 하나의 이미지는 관객이 보기에 다른 이미지보다 더 멀리 있거나 좀 더 가까운 지점에 있는 걸로 여겨질 수 있다. 영화에서도 이런 식으로 전체 장면, 전신 촬영, 반신상 촬영, 근접촬영, 클로즈업 등이 나온다.

* 안제이 뭉크와 위톨드 레지위츠의 영화. 이차대전 때 아우슈비츠에서 감독관으로 일했던 리자가 과거에 대해 남편에게 들려주는 회상과 혼자 회상하는 내용이 완전히 다르다.
** 크리스 마커는 세계 곳곳을 다니며 찍은 사진과 영상, 녹음한 소리를 편집한 다음 깊은 성찰이 깃든 내레이션을 곁들여 '에세이-영화(film-essai)' 작업을 했던 감독이다.

거리를 가늠하는 평소의 우리 감각을 헷갈리게 하고 교란시키는 이러한 요소 이면에는 시간의 차원이 있는데, 그 덕분에 그림은 풍성해진다. 어떤 이미지가 멀리 있으면 시간적으로 이전에 일어난 일로 보이게 된다. 이미지가 들어 있는 프레임의 크기가 들쑥날쑥 다양한 것도 마찬가지의 효과를 가져올 수 있다. 무슨 수를 써서라도 이 두 관계 사이에 완벽한 방정식을 세우려는 것은 무모한 시도다. 그러나 공간적으로 '앞'에 있는 것과 '뒤'에 있는 것을 시간의 관점에서 생각하는 것은 아주 그럴 듯하다.

프로이트에 기대어 알랭 베르갈라(Alain Bergala)는 똑같은 의견을 개진하고 있다.

"그런데 하나의 장면, 꿈의 장면(말하자면 각 개인에게 친숙한 구상화의 방법)이 있다. 거기에서는 공간과 공간이 연속적으로 이어져 있지 않고 시간적인 관계를 맺고 있다.『꿈의 해석』이 나오고 삼십이 년 뒤인 1932년에 프로이트는 이 문제로 다시 돌아간다(『새로운 정신분석 강의』).

'어디서건 꿈이 꾸어지면 시간의 관계가 공간의 관계로 전환되어 공간의 형태로 나타난다. 마치 망원경을 거꾸로 들고 보는 것처럼 저 멀리 아주 작아 보이는 두 사람이 등장하는 장면을 꿈에서 보았다고 가정해 보자. 여기서 작음과 멀리 떨어져 있음은 같은 의미를 가진다. 그것은 시간적으로도 멀리 떨어져 있다는 것을 나타내게 되어 우리는 그 장면이 아주 먼 과거의 일이라고 이해하게 된다.'

그러므로 꿈에서는 공간의 관계와 시간의 관계 사이에 부분적인 상호전환과 전염이 일어난다. 공간을 나타낸 것은 시간의 차원으로 바뀔 수 있다."[22]

예를 들면 〈측량(Mesure) N°8〉(1972)은 극도로 피로에 절어 멍하니 차에 앉아 있는 두 여자를 보여 준다. 차는 공장 또는 창고처럼 보이는 건물 앞에 주차되어 있다.

이 주된 장면은 왼쪽 아래 귀퉁이에 전혀 다른 장면이 펼쳐지는 작은 직

사각형에 의해 잘린다. 두 장면은 크기와 관점 둘 다에서 구별된다. 관객은 완전히 자유롭게 이 두 이미지를 해석할 수 있지만 대체적으로는 시간적인 연속성 속에서 전후를 바라본다.

게다가 한 작품에서 이미지는 모두 다 동일한 혹은 거의 동일한(변형이 부분적으로, 그러나 연속적으로 조금씩 이루어지긴 하지만 방향은 아주 정확하다) 주제를 가진다고 할 때 이미지들의 크기가 다르면, 즉 화면에 차이가 나면 직전 혹은 직후에 어떤 움직임이 있었다는 전제가 깔리면서 작품에 활력이 생긴다. 이는 영화에서 카메라가 멀리 있는지 가까이 있는지에 따라 화면이 달라지는 것과 유사하다.〔예를 들면 〈얼어붙은 오페라(Opéra glacé) N°11〉(1975) 〈벨벳 정글(Velvet Jungle) N°12〉(1977) 〈벨벳 정글 N°15〉(1971)〕

화면(champ)/바깥화면(hors-champ)*

앙드레 바쟁에 따르면, 회화에서 프레임이 하는 역할은 공간을 정의하고 암시하는 데 스크린의 프레임이 하는 역할과 본질적으로 다르다. 바쟁은 스크린의 프레임에는 '숨길 곳'이라는 특성이 있다고 한다. 이 '숨길 곳'은 바깥화면을 감추고 있는데, 바깥화면은 영화에서 펼쳐진 공간의 연장선상에 놓여 있다. 이 점에서 그는 그림의 공간과 스크린의 공간을 구별한다. 회화에서의 프레임은 중심으로 향하려 하고 스크린은 바깥으로 벗어나려 한다.23

회화에 대한 이러한 개념은 많은 그림에 별 문제없이 적용될 수 있을 것이다. 대부분의 회화는 한쪽 눈으로만 본다는 전제에서 만들어진 전통적인 원근법에 토대를 두기 때문이다. 그러나 모노리의 경우에는 해당되지 않는 것 같다.

모노리의 작품 다수에서는 화면/바깥화면의 작용이 이루어진다. 가장

* 화면에 포착되지 않는 영역, 카메라앵글로 잡히지 않은 영역을 말한다. 외화면(外畵面)이라고도 한다.

간단한 예가 〈살인(Meurtre) N°5〉(1968)이다. 그의 영화 「엑스」(1968)에 나온 고정화면과 똑같다.

약간 위쪽을 겨냥한 채 권총을 든 손이 작품의 왼쪽 귀퉁이에서 갑자기 불쑥 나온다. 움직임이 전혀 없는데도 영화에서처럼 직사각형인 작품 주변에 외화면이 있다는 것을 확연하게 느낀다. 모노리의 대부분의 작품은 같은 원리에 따라 이루어지는 것 같다.

〈살인 N°2〉에서는 복부에 총을 맞은 듯한 한 남자가 고꾸라진다. 그러나 마치 일련의 연속 화면처럼 여러 이미지로 구성된 그림은 그가 점점 직사각형의 아래쪽으로 주저앉는 모습을 보여 준다. 마지막 이미지에서는 완전히 주저앉아서 잘 보이지도 않는다. 등을 보면 그가 어떻게 움직였는지 명확히 알 수 있다. 이것은 '화면에서 나가기'를 회화로 보여 준 예다.

게다가 머이브리지의 실험적인 사진처럼 움직임을 분해해서 보여 준다. 그러나 머이브리지와 달리 모노리는 이 작품에서 이미지-틀의 행렬을 대각선으로 배치함으로써 흔히 생각하듯이 이미지가 오른쪽이 아닌 왼쪽으로 향하도록 했다. 이것은 보통 그림을 볼 때 이루어지는 방향과는 정반대다.[24] 이렇게 하면서 모노리는 영화에서의 슬로모션과 동일해 보이는 시간의 흐름을 느끼도록 한다.

편집 효과(Effet-montage), 화면(champ)/대응화면(contre-champ)*

앞에서 우리는 단 하나의 프레임 내부에 작은 프레임이 여럿 있고, 이 프레임 안에 이미지가 각각 들어 있어 여러 이미지가 공존하다 보니, 관객은 상이한 두 가지 읽기 방식을 복잡하게 섞는다는 점을 지적했다. 모노리 작품에서의 편집 효과는 이러한 토대 위에서 이루어진다.

물론 회화와 사진처럼 '정지화면'으로 명명되는 영역은 시간의 차원이

* 영화 용어로는 '샷(shot)/리버스샷(reverse shot)'이라고 보통 쓰인다.

이미지의 힘

대체로 거부되는데도 두 개의 이미지를 단순하게 병렬하는 것만으로도 편집 효과가 나오게 된다. 장 미트리(Jean Mitry)가 편집 원리, 즉 편집 효과에 대해 내린 정의가 바로 이것이다.

"편집 효과는 우연이든 아니든 두 이미지를 결합한 데서 나온다. 서로 가깝게 놓인 두 이미지를 지각한 의식에는 각각 따로 있을 때라면 전혀 생기지 않을 생각과 감정, 기분이 떠오르게 된다."[25]

일부 포토몽타주(photomontage)의 강한 표현력은 이러한 가능성에서 나온다. 모노리의 방식을 포토몽타주의 방식, 가령 하트필드(J. Heartfield)의 방식과 비교해 보면 많은 것을 알 수 있는데, 그 둘을 가르는 본질적 차이가 무엇인지를 밝힐 수 있을 것이다.

하트필드에게서 포토몽타주의 원리는 몇 개의 평범한 단편적인 사진들을 하나의 새로운 전체에 넣음으로써 엉뚱한 이미지를 만들어내는 것이다. 이 구성 요소들이 이렇게 하나로 종합되면 고유의 정체성은 없어지고 원래의 얼굴은 완전히 새로운 의미를 지니는 형상이 된다. 이것은 복잡하기도 하고 전혀 예기치 못한 형상이긴 하지만 여전히 오래전의 흔적을 띤 모습이다. 게다가 공간적으로는 고전적인 원근법의 수준에 머물러 있어 균일하고 통일된 공간을 그대로 간직하고 있다. 따라서 아주 편안하게, 즉각적이고 전체적으로 한 번에 작품을 다 보는 것이 가능하다.

반면, 모노리의 구성에서는 이미지들이 모두 그들 고유의 정체성과 관점을 그대로 간직한다. 각각 자기들만의 자율적인 공간에 따로 있는 것이다. 그러면서도 대개의 경우 그들 중 하나가 나머지를 지배한다. 이 방법은 필연적으로 우리가 흔히 그림을 대하는 방식에서 벗어나도록 한다. 동시적으로 읽는 것은 아무 소용이 없다. 따라서 모노리의 일부 작품에서 보이는 편집 효과는 시간적인 차원을 고려할 때 하트필드의 포토몽타주보다는 영화의 편집 효과와 더 유사한 것 같다.

내용이 각각 너무나 다른 세 장면으로 구성된 〈상황(Situation) N°971

87…〉(1971)을 예로 들어 보자. 중앙의 주요 장면 앞에서 계곡의 하류 쪽을 향해 등을 돌린 채 거대하고 황량한 계곡을 바라보다 보면, 관객은 가운데에 넘쳐흐르는 물살에 거의 휩쓸리는 듯한 인상을 받는다. 이 장면의 양쪽에는 두 개의 다른 이미지가 각각 다른 높이에 장식 메달처럼 끼워져 있다. 왼쪽은 수영장을, 오른쪽은 거의 허리까지 차오른 물속에서 앞으로 진군하는 군인들을 보여 준다.

그런데 어떤 경우에도 관객이 세 개의 장면을 동시에 읽는다는 것은 불가능하다. 흔히 이루어지는 과정은 이렇다. 관객이 우선 풍경을 관찰한다면, 다른 두 이미지가 있다는 사실을 분명히 인지하고 있다 해도 그 이미지들이 어떠한가에 대해서는 아주 어렴풋하게 알 뿐이다. 이제 관객이 다른 두 이미지 중 하나에 시선을 던진다면 또 다른 이미지는 거의 무시하기 마련이다.

동시에 이 모든 이미지를 다 보기 위해 극도의 노력을 하면서 모든 장애물을 극복하기를 원한다면 관객은 현기증을 느낄 것이다.

결국 관객은 이 이미지들을 차례차례로 볼 수밖에 없고 미리 본 것에 대해 막 가지고 있는 기억 덕분에 단서를 찾게 될 것이다. 영화적인 편집 효과 역시 이와 다르지 않다. 음산한 푸른색의, 약간 기이하지만 상당히 단순한 풍경은 어느 순간 온갖 공상적인 상상력을 불러일으키는 무시무시한 장면으로 바뀐다.

또 다른 예를 들어 보자. 〈부동의 하얀 벽(Les murs blancs de l'immobilité)〉(1971)에는 어울리지 않는 두 이미지가 아래위로 놓여 있다. 위에는 텅 빈 평원의 어느 길을 자동차 한 대만이 우리 쪽으로 달려오고 있다. 아래에는 바닥 위에 놓인 연단에 길게 누운 호랑이가 정면으로 우리를 바라보고 있다.

두 이미지는 형태적으로나 내용적으로 대조되기 때문에, 관객이 하나의 이미지에서 다른 이미지로 눈길을 옮기는 것이 편안하지는 않다. 그러므로 두 이미지는 극도로 대립되는 분위기로 인해 확연하게 구별될 뿐만 아니라, 각 부분에는 우리의 관심을 확 끌어당길 요소가 있게 된다. 가령 여

이미지의 힘

기에서는 호랑이의 눈과 자동차의 전면이 이에 해당한다.

그럼에도 불구하고 이미 지적했듯이, 두 이미지를 한꺼번에 보려고 거의 자동적으로 노력을 기울인다 해도 그 결실을 맺기는 어렵다. 동시에 두 이미지를 포착하기 위해 눈길이 그림의 한가운데서, 말하자면 두 이미지의 경계선 주위에서 주저한다면 아주 모호한 개념밖에 얻지 못할 것이다. 정확하게 둘 다를 보기 위해서는 하나는 시각장(視覺場)의 흐릿한 경계에 내버려 둔 채 다른 하나에 집중해서 보아야 한다.

결국 시선은 위에서 아래로, 아래에서 위로 훑고 지나가면서 끊임없이 움직인다. 거기에서 영화적인 '이미지 위에서 정지'라는 망막적인 인상이 나온다. 이미지의 부동성은 지각 행위의 역동성과 충돌을 일으킨다.

이렇게 현기증 나는 느낌을 경험하면서 우리는 분명히 좀 기이한 상황이라고 생각하면서도 영화에서처럼 화면/대응화면으로 두 이미지를 연결하게 된다. 〈부동의 하얀 벽〉에서는 시선, 즉 호랑이의 시선과 자동차 운전자의 시선에 의해 두 이미지가 자연스럽게 겹쳐진다. 사실 고전적인 대표 서사 영화에서 화면/대응화면에 우리가 익숙해 있다는 걸 고려하면 두 이미지 사이의 일종의 연결 부위를 찾거나 만들어내는 것은 어렵지 않으리라.

두 이미지 사이에 내적인 관계가 세워지면, 자동차가 자신에게 달려드는 듯한 느낌을 호랑이가 가질 거라는 인상을 강하게 받게 된다. 그렇게 되면 긴장감이 고조되면서 잠재되어 있던 활력이 곧 폭발할 것이다.

사람들이 두 이미지를 화면/대응화면으로 읽을 수는 없다 하더라도, 편집 효과를 통해 어떤 의미가 만들어지는 것은 감지한다. 편집 효과는 갈등에서 나온다. 즉, 예이젠시테인의 변증법적인 편집의 의미에서 일치하지 않고 너무나 다른 두 이미지가 충돌하는 데서 나오는 것이다.

〈죽음의 계곡(Death Valley) N°6〉(1975)의 경우도 마찬가지다. 여기도 완전히 다른 두 장면이 함께 나온다.

윗부분에는 카메라 앞에서 포즈를 취한 듯이 보이는 한 커플과 개가 있고, 배경에는 산이 겹겹이 길게 이어져 있다. 하얀색 틈으로 갈라져 있는

아래쪽에는 해변 혹은 어딘지 알 수 없는 불분명한 곳에 방파제 끝이 보인다.

캔버스 전체에 푸른색이 퍼져 있어 두 부분이 하나로 연결되긴 하지만, 그럼에도 확연히 구분된다. 한쪽에는 야외에 있는 가족의 푸근한 정경이, 다른 한쪽에는 어둠 속에 잠긴 황량한 풍경이 펼쳐져 있다.

화면/대응화면의 확실한 어떤 효과가 어렵지 않게 나올 수 있는데, 앞의 경우와 똑같이 시선이라는 연결고리를 통해서이다. 자연스럽게 관객은 커플이 음산하기 짝이 없는, 어딘지조차 알 수 없는 풍경을 실제로든 마음속으로든 바라보고 있는 중이라고 생각하지 않을까?

그런데 모노리의 여러 작품을 이루는 화면/대응화면의 효과가 고전적인 대표 서사 영화에서처럼 연속적인 사슬에 따라 확실하게 나오는 것은 아니다. 이 효과는 작품에서 이야기를 찾으려고 관객이 의도적이든 그렇지 않든 정신을 집중하는 덕분에 얻을 수 있는 것이다. 불확실하게 더듬더듬 앞으로 나아가면서 거둘 이 효과는 레프 쿨레쇼프* 효과라고 하는 것에서 나온다.

이 점에 대해 프랑수아 리오타르(François Lyotard)는 반론을 제기한다. 그에 따르면 모노리의 작품은 두 종류가 있는데, 같은 주제를 가진 상이한 캔버스가 있는가 하면, 하나의 캔버스가 여러 부분으로 나누어져 있고 그 부분들 각각에 같은 주제가 동시에 나타나기도 한다.

"사실, 이 두 종류의 이야기는 눈에 보기에도 그렇지만 결코 지속적일 수 없다. 아이든 어른이든, 누군가가 읽어 주는 소설 혹은 이야기를 들을 때 혹은 영화관에 이끌려 갔을 때 느끼는 것과 같은 과거-미래라는 시간의 두께도 낳을 수 없고, 호기심, 기다림, 인내, 근심, 걱정, 기쁨, 고통과 같은

* Lev Kuleshov, 1919년 설립된 모스크바 국립영화학교의 교수이자 영화감독. 영화배우 이반 모주힌(Ivan Mosjoukine)의 무표정한 얼굴을 관에 든 아이, 소녀, 음식과 차례대로 나란히 놓았더니 표정이 다 다르게 보이는 결과를 얻었다. 전혀 상관없는 두 숏을 연결함으로써 새로운 의미를 얻을 수 있다는 실험으로 러시아 영화사에서 몽타주 이론의 토대를 쌓았다.

이미지의 힘

감정을 낳을 수도 없다. 모노리 작품에 나오는 이 시퀀스들은 영화에서의 쿨레쇼프 효과와 같이 연결되는 데서 나오는 그 어떤 효과도 만들어낼 수 없다."

"(모노리의 이미지들은) 시간적으로 연속되는 사진이 아니라 '같은' 사람이 찍은 사진 여러 개를 캔버스에 옮겨 놓은 것, 혹은 시간 차이가 나는 이런저런 순간들(초, 분, 시간, 세기?)을 보여 주는 장면들이다. 그것은 반복, 하나하나 구별되는 반복이다. 모노리 작업의 모델은 영화가 아니라 '밀착'이다. 같은 감광지(感光紙) 위에 밀착해서 사진들을 인화해 놓은 것이다."26

어떤 의미에서는 리오타르가 틀린 것은 아니다. 왜냐하면 모노리 작품의 시간성은 결코 고전적인 대표 서사 영화의 시간성과는 일치하지 않기 때문이다. 그러나 여기서 우리가 검토하고자 했던 것은 서술성, 편집 효과, 화면/바깥화면의 배아(胚芽) 상태, 즉 싹이다. 이것은 같은 회화 평면에 두 이미지가 연속해서 배치됨으로써 나온다. 다른 말로 하자면 통일성이 아니라 상응관계가 중요한 것이다.

우리는 자크 모노리의 작업과 영화와의 유사성을 드러나게 해 주는 몇몇 요인들에 대해 간략하게 질문을 던져 보았다.

모노리 작품의 기법과 조형적 효과는 회화와 영화의 경계에 위치해 있는 것 같다. 그러므로 그가 이 두 경쟁적인 장르 사이에서 다소 모호하게 소통한 것을 자기 나름의 방식으로 명확하게 드러내려고 노력했고, 바로 그 노력 속에 작품의 의미가 있다고 생각하는 것은 타당해 보인다.

우리가 던진 질문이 제기하는 문제는 주된 두 주제, 즉 모노리 작품 고유의 편집 효과와 시간의 차원과 관련된 것이다. 이 두 주제에 대한 철저한 분석이 선행되어야 기계적 이미지, 다시 말해 사진, 영화, 텔레비전 이미지를 어떤 방식으로 바라보고 이해하는가 하는 문제에 몰두하는 예술가의

상상력을 밝혀낼 수 있을 것이다.

결과적으로 이러한 성격의 연구를 통해 우리는 회화와 영화적 장치의 비교연구를 위한 실용적 토대를 마련하고자 했다.

1. Jacques Monory, "Sans la photo, le cinéma qu'aurais-je fabriqué?," *Pour la photographie*, Paris: Germs, 1983, p.17.

2. Gérald Gassiot-Talabot, "La figuration narrative," *Bande-dessinés et Figuration narrative*, Paris: Musée des Arts décoratifs/ Palais de Louvre, 1967, pp.229–251.

3. 앞의 책, p.229.

4. 앞의 책, p.231.

5. Susan Sontag, *Sur la photographie*, Paris: Editions du Seuil 10/18, 1983, p.91; 수전 손택, 이재원 옮김, 『사진에 관하여』, 이후, 2005.

6. *Roland Barthes, L'obvie et l'obtus*, Paris: Editions du Seuil, 1982, p.13.

7. Pierre Gaudibert, Alain Jouffroy, *Monory*, Paris: Edition Georges Fall, 1972, p.16.

8. 앞의 책, pp.20–27.

9. Pascal Bonitzer, "La métamorphose," *Revue Belge du Cinéma* N°10, Bruxelles: A.P.E.C., 1984, pp.7–8.

10. Jean-Christophe Bailly, *Monory*, Paris: Maeght Editeur, 1979, p.153.

11. Rudolf Arnheim, "Film et réalité", *Cinéma: théorie,* lecture Numéro spécial de la Revue d'Esthétique, Paris: Klincksieck, 1978, p.30.

12. Jean Clair, *Art en France*, Paris: Chêne, 1972, pp.38–40.

13. Marc Le Bot, *Figures de l'art contemporain*, Paris, 10/18, 1977, p.55.

14. Jean-Christophe Bailly, 위의 책, p.169.

15. Alain Jouffroy, *Une certaine exigence traverse la douleur et le rire,* Catalogue de l'exposition "Technicolor", Paris: Maeght Editeur, 1978, *Derrière le Miroir* N° 227, p.6.

16. Jean-François Lyotard, *L'assassinat de l'expériencepar la peinture, Monory*, Paris: Le Castor Anstral, 1984, p.24.

17. Bernard Lamblin, *Peinture et temps*, Paris: Klincksieck, 1983, p.48.

18. 앞의 책, p.16.

19. 앞의 책, p.49.

20. 앞의 책, p.50.; Pierre Francastel, "Valeur socio-psychologique de l'espace-temps figuratif de la Renaissance", *L'Année sociologique*, 1963, p.12.

21. Pierre Gaudibert, Alain Jouffroy, 위의 책, pp.20, 27.

22. Alain Bergala, *Initiation à la Sémiologie du récit en images*, Paris: Les cahiers de l'audio-visuel, p.17.

23. André Bazin, *Qu'est-ce que le cinéma?*, Paris: Editions du Cerf, 1985, p.188.

24. Bernard Lamblin, 위의 책, pp.72-125.

25. Jacques Aumont, Alain Bergala, Michel Marie, Marc Vernet, *L'Esthétique du film*, Paris: Edition Fernand Nathan, 1983, p.46.

26. Jean-François Lyotard, 위의 책, pp.37-38.

밀착인화에서조차 잠재적인 시간성은 존재한다. 많은 사진가와 비평가들이 그 점을 인정한다. 예를 들면, 프랑수아 술라주는 이렇게 말한다. "어떤 다른 오브제보다, 어떤 '따로 떨어져 있는' 사진보다 밀착인화는 시간을 보여 주고 낳고 지시한다. (…) 공간이 어떻게 시간을 낳는가? 인화지는 사건이 연이어 이어진 사슬과 같은 것이다. (…) 그런데 이 사슬, 즉 사건-순간의 전체가 시간을 만든다. 역설적인 시간이다. 우리는 엘레아의 제논이 맞닥뜨린 역설에 빠진 것이다. '순간순간으로 어떻게 시간을 만들어낼 수 있는가?' 이 질문은 '공간으로 어떻게 시간을 만들어낼 수 있는가?'에 대응하는 질문에 불과하다. 이 역설은 변증법적이다. 왜냐하면 죽은 시간을 드러내기 때문이다. 즉, 두 사진은 시간 차이를 두고 찍혔고, 이 시간은 바로 두 네거티브필름 사이에 있는 검은 공간을 나타내는 시간이다. 이 시간은 검은 구멍이다. 그사이 무슨 일이 일어나는지 아무도 모른다. 이 죽은 시간에 생명이란 없다. 아마도 죽음이 있는 시간, 죽음 이외의 것은 더 이상 없는 시간이다. 그러나 이 죽은 시간은 동시에 살아 있는 시간을 환기하고 밀착인화의 시간을 만들어낸다. 이 죽은 시간은 바깥화면에 비교될 수 있는 바깥시간을 지시해 주고 풍부한 시간으로 모습을 드러내면서 밀착인화의 시간의 토대를 이룬다. 그리하여 바로 이 죽은 시간 덕분에 밀착인화 앞에서 추억과 꿈, 창조가 몽글몽글 피어오른다(François Soulages, *Les cahiers de la photographie* N˚10, *Les contacts*, p.54.)."

1984-1985

저공비행, 활강, 그리고 놀이

이미지/텍스트에 관한 몇몇 질문

수수께끼 같은 한 장의 그림.

프랑스에서 활동하는 아이티 출신의 화가 에르베 텔레마크(Hervé Télé-maque)가 그린 유화 〈포르토프랭스, 방탕한 아들의 귀향(Port-au-Prince, le fils prodigue)〉(1969).

그림을 읽어 보자.

여기서 '읽어 보자'는 것은 일관성있는 분석 방법을 동원하여 작품의 궁극적 의미(만약 그런 것이 있다면)를 밝혀내고자 하는 것이 아니라, 마치 경비행기로 하늘을 날며 지상을 관찰하듯 높이와 위치와 각도를 바꾸어 가며 이 그림에 대해 또는 이 그림을 통해 할 수 있는 여러 질문들을 던져 보자는 뜻이다. 이러한 질문의 과정에서 어떤 발견을 하게 될지 알 수 없다. 단지 하나의 질문을 던지는 순간 원래 있던 지점(문제점)에서 다른 지점(문제점)으로 끊임없이 '미끄러져' 가리라는 것을 알고 있고, 이러한 이동 중 이미지와 텍스트[1] 사이의 어떤 측면이 잘 드러나 보이는 지점을 통과하기를 기대한다.

이미지의 힘

이륙

야자수가 있는 해변 위로 여객기가 한 대 지나간다. 이륙하거나 착륙하려는 듯 매우 낮게 떠 있다. 말풍선 속을 읽어 보면 곧 착륙하려는 것임을 알 수 있다.

"승객 여러분, 포르토프랭스에 곧 도착합니다. 안전벨트를 착용하여 주십시오."

〈포르토프랭스, 방탕한 아들의 귀향〉이라는 그림 제목이 이를 다시 반복한다.

읽는 순서는 정해져 있지 않다. 제목을 먼저 읽을 수도, 이미지를 먼저 읽을 수도 있다. 이미지를 읽을 때는 글을 읽을 때와 달리 단선적인 질서에서 벗어나 소위 랜덤 액세스(random access)가 원칙적으로 가능하다. 비교적 자연스러운 순서가 있을 법하지만 어디서부터 시작해도 상관없다. 그러나 미셸 뷔토르(Michel Butor)가 지적한 것처럼, 언어적 침윤에서 벗어난 순수한 회화적 이미지란 존재하지 않는다.[2] 완전한 순수시각성을 표방하는 회화의 경우에도, 작가의 서명이나 제목을 비롯하여 해설이나 논평 등 많은 언어적 주석이 항상 뒤따라 다닌다. 그림 속에 글이 실제로 씌어져 있는 경우도 많다. 따라서 그림을 보는 또는 '읽는' 사람의 입장에서 보면 이미지는 항상 글이나 말에 의해 포위되어 있거나 침투되어 있다고 말할 수 있다. 이미지는 필연적으로 언어적 요소와 관계를 맺는 것이다.

텔레마크의 그림에서 이미지와 텍스트는 우선 두 가지 방식으로 연결이 된다. 하나는 제목과 그림 전체와의 관계이고, 또 하나는 그림 속에 그려진 말풍선 속의 말과 시각적 이미지와의 관계이다. 중남미의 작은 나라 아이티의 수도인 포르토프랭스라는 지명이 두 관계를 이어 주고 있다. 이 지명은 중립적일 수 없다. 한 나라의 이름은 정치경제적 함의가 강해서 결코 중립적으로 읽히지 않는다. 아이티라는 나라는 뒤발리에(J. C. Duvalier)라는 야만적이고 잔혹한 세습 독재자의 악명 때문에, 그리고 미국의 하수처리장인 카리브해에 위치한, 만성적 빈곤과 매춘과 폭력으로 얼룩진 반식

민지 국가이기 때문에 더욱 그렇다.

제목과 말풍선

제목에 포함된 '방탕한 아들의 귀환'이라는 말을 통해 우리는 작가 혹은 그림의 주인공(또는 화자라고 일컬어질 수 있는 인물)이 고향에 다시 돌아오는 것이라는 정보를 알게 된다. 이 정보는 그림 전체를 읽기 위한 일차적인 콘텍스트를 제공하는데, '방탕한 아들의 귀향'이라는 신약성서의 한 모티프가 후기식민주의의 지정학적 배경 속으로 옮겨져 있는 것이다. 그것은 우선 열대의 자연과 그 자연을 관광 상품으로 소비하기 위한 핵심적 장치인 여객기의 대조로 나타난다.

목적지에 도달했음을 알리면서 안전벨트를 매라는 말풍선 속의 기내방송은 이 대조를 더 실감나게 반복, 강조하고 있다. 오랜만에 자기가 태어난 나라로, 그것도 마치 성서에 나오는 돌아온 방탕한 아들과도 같은 심정으로 돌아오는 사람(그림의 숨은 주인공)에게 도착을 알리는 방송은 각별한 의미가 있을 것이다. 그림 안의 잠재적 화자에 대해 전혀 알지 못할 경우에도 우리는 '포르토프랭스'라는 지명과 '돌아온 방탕한 아들'이라는 두 가지 단서를 통해 이 국가에 대해 갖고 있는 상식적 정보를 동원하게 되고, 이로써 그림을 읽는 일차적 콘텍스트가 설정된다.

만화에서 그림 외부에 위치하는 설명과 달리 말풍선은 등장인물들의 말 또는 생각의 개별성을 시각적으로 표현하기 위한 장치다. 이 말풍선은 장면의 동질성을 파괴하지 않은 채 그 속에 슬쩍 끼어 들어가 있는 청각적 영역의 독립성을 표현하기 위한 일종의 절충적 괄호라고 할 수 있다. 만화를 보는 독자들의 상상 속에서 시각적인 요소는 청각적인 요소와 공감각적으로 결합한다. 소리의 울림 자체를 강조하기 위해서 문자의 형태를 그래픽적으로 변형하여 처리할 수도 있다.

텔레마크는 말풍선이라는 만화의 매우 관습적인 장치를 그림 속에 전유해서 언어와 이미지의 결합을 시도하고 있다. 물론 이 시도가 언어와 이미

이미지의 힘

지의 통합으로 읽힐지 충돌로 읽힐지 그 여부는 그림을 보는 사람의 태도에 따라 결정될 문제이다. 여기서는 비록 필기체이긴 하지만 글자가 정연하고 규칙적으로 배열되어 있어 연속만화에서 떼어낸 한 컷처럼 보인다.

콘텍스트의 이동

그림에서 중심적인 해변 풍경은 아래쪽과 오른쪽 가장자리가 만화의 칸처럼 단순한 선으로 구획되어 있다. 위쪽과 왼쪽이 잘린 채 다른 두 면이 그림의 프레임 안쪽으로 배치됨으로써, 풍경이 가질 수 있는 삼차원적 깊이는 해소된다. 굳이 이 구도를 삼차원적으로 보자면 그림의 크기로 보아 커다란 포스터처럼 만화의 한 컷을 확대한 이미지가 벽에 붙어 있는 것으로 볼 수도 있다. 비행기 바로 아래 서 있는 하얀 지팡이는 그 정경을 수직으로 가르고 있다. 그 아래쪽 가장자리에는 호루라기가 있고, 경계선 또는 사슬을 연상시키는 타원형의 점들이 연이어 있다. 이미 인쇄만화의 선처럼 단순화되어 있는 그림 속의 형태와 말풍선 및 그 속의 안정된 필기체로 씌어진 글씨는 다같이 만화에서 차용한 것이다. 이리하여 이 작품은 '회화(painting)'라는 고급예술의 영역에서 비켜나 대중문화의 세계와 접속한다.

보는 사람은 회화작품을 대할 때 일반적으로 갖게 되는 관습적 기대, 즉 소위 '조형성'이나 '예술성'을 중심으로 하는 전통적, 미학적 가치를 음미하려는 훈련된 태도에서 벗어나 대중문화 매체들이 자극하고 환기시키는 소박한 판타지의 세계에 발을 들여놓게 된다. 더욱이 여기서 만화의 기법과 형식은 팝아트 작가들, 예를 들어 초기의 앤디 워홀이나 로이 릭턴스타인(Roy Lichtenstein)의 작품에서처럼 만화 이미지 고유의 형식적 매력 또는 만화 기법 자체의 미적 특성을 ('팝아트적'으로) 개발하기 위해서가 아니다. 그것은 어떤 장면을 보여 주고 어떤 이야기를 암시하기 위한 수단으로 기능한다.

사람에 따라서는 텔레마크의 이 그림을 보고 거북함을 느낄 수도 있다.

'정식' 회화를 보면서 만화적 (달리 말해 '어린아이들 같은') 판타지의 유혹을 받는 데서 생겨나는 미묘한 갈등 때문이다. 이는 이 그림을 진정 어떤 방식으로 읽어야 옳으냐 하는 의문과 궤를 같이한다. 물론 그런 의문에 정답은 없다. 고급예술인 회화와 대중예술인 만화라는 두 가지 콘텍스트가 동시에 주어졌기 때문에 작은 혼란이 생겨난 것일 뿐이다.

만화의 세계와 자연스럽게 연결됨으로써 모더니즘의 교의 때문에 한참 동안 잊혔던 회화의 서사성, 즉 어떤 이야기를 암시하는 능력이 되살아나려 한다. 물론 그렇다고 하여 만화나 영화처럼 '직접 말하는' 이미지가 되는 것은 아니다. 본래 서사적 맥락에 속해 있는 것으로 보이는 이미지라 할지라도 한 폭의 그림에 차용되어 그 안에 갇혀 버리면 서사적 맥락으로부터는 일단 단절된다. 그림 속에 갇힌 '서사적' 이미지는 현대 회화가 신화적으로 구축해낸 회화의 자족성, 즉 자기완결성에 의해 봉인된 '예술적 성상(icon)'으로 응고되고, 그럼으로써 이야기 또는 의미의 발생은 정지된다. 표면상 서사적인 내용을 지닌 것으로 보이는 일상의 이미지들을 전유하는 팝아트의 경우가 대표적이다.

이와 달리 신구상주의회화를 비롯한 소위 '서사적 회화(narrative paint-ing)'들은 다시 이야기하려 한다. 설령 그려진 이미지 자체는 단일하고 정지된 것이라 할지라도 그것이 본래 속해 있을 것이라고 짐작되는 앞뒤의 맥락을 힘있게 상기시켜 주기 때문이다. 텔레마크의 그림의 경우에도 말풍선 속의 언어적 울림은 제목과 합세하여 단순히 시각적 이미지에 청각적 이미지의 효과를 더하는 것으로 그치는 것이 아니라 이러한 의미의 '흐름의 정지(stasis)'를 교란한다.[3]

소리의 공간인 말풍선은 회화라는 시각적 공간 속에 파고들어 간 청각적, 언어적인 별개의 공간이다. 원래 시각적 공간과 청각적 공간은 그 확장의 방식이 각기 다르기 때문에 부분적으로만 일치한다. 그런데 말풍선은 그 안의 '말소리' 때문에 당연히 디제시스(diegesis, diégèse) 내부에서 그것을 '듣는' 인물의 존재를 상정한다. 동시에 디제시스 외부의 독자(만약 그가 만화의 등장인물 또는 상황과 완전하게 동일시하면 그 둘 사이의 구별

이미지의 힘

은 없어진다)의 청취도 상정하고 있다. 따라서 말풍선은 독자의 상상 속에서 청각적 볼륨을 지닌다. 영화에서 소리에 의한, 특히 보이스 오버(voice over, voix-off)에 의한 외화면(外畵面, off screen space, hors-champ)의 효과에 대해서는 파스칼 보니체(Pascal Bonitzer)가 일찍이 주목한 바 있는데,[4] 이와 마찬가지로 만화의 말풍선에 담긴 말이 갖는 청각적 볼륨은 독특한 외화면적 효과를 빚어낸다고 할 수 있을 것이다. 그리고 이 영화적 외화면의 효과는 그림의 이미지에 시간성의 차원을 회복시켜 놓는다.

언어적 정보 이전과 이후

수직으로 서 있는 하얀 지팡이는 해변의 정경을 두 부분으로 나누는 위치에 놓여 있기 때문에 매우 중요한 의미를 지닐 것이라는 추측을 낳는다. 아울러 밑에 있는 점선 비슷한 형태와 호루라기 역시 이와 관련하여 수수께끼처럼 숨은 의미를 지니고 있을 것 같다. 지금 그 정확한 의미는 알 수 없다. 그러나 만약 정확한 의미가 없다면 또 어떤가. 정확한 의미란 결국 외연(外延, denotation)에 비해 내포(內包, connotation)가 상대적으로 빈곤한 것이 아닌가. 르네 마그리트(René Magritte)가 말했듯이, "형태가 명확하다고 하여 반드시 명확한 의미를 지니는 것은 아니다. 또 형태가 불분명하다고 하여 그 의미 역시 불분명한 것도 아니다."[5]

텔레마크에 관한 글을 읽고 뒤늦게 안 사실은 하얀 지팡이가 여느 지팡이가 아니라 시각장애인이 사용하는 지팡이라는 점이다. 지팡이에 대한 정보를 얻게 되자, 특수한 함축적 의미들이 연이어 떠오르게 된다. 실명, 보이지 않는 세계, 보행의 곤란, 시각 대신 촉각과 청각의 동원…. 하지만 왜 유독 하얀색일까? 병원의 백색, 청결… 위생… 소독… 죽음… 공포… 치료… 등등.[6]

화가 자신은 평론가 제랄드 가시오 탈라보와의 대담에서 이렇게 말한다.

"이 그림(〈포르토프랭스, 방탕한 아들의 귀환〉)에는 호루라기와 하얀 지팡

이가 등장합니다. 이 하얀 지팡이는 말하자면 텔레마크적인 상징, 즉 움직임과 움직이기 어려움의 상징입니다. 나의 예술가로서의 전략은 바로 여기에 있습니다. 나는 가능한 한 가장 평범하고 가장 일상적인 작품을 하려는 계획을 세웠습니다. 맹인의 지팡이만큼 지겨운 것이 어디 있겠습니까. 그런데도 적지 않은 화가들이 이를 작품에 구사하고 있습니다. 이 지팡이는 은유적으로 회화의 모든 문제를 품고 있지요. 움직임의 문제 외에도 지각(知覺)의 문제 말입니다. 사실상 회화는 전에 볼 수 없었던 것을 보여 주는 것이 아닌가요. 이 평범한 막대기는 결국 재현의 요약이라고 할 수 있습니다…. 회화라고 하는 이 매체를 가장 잘 표현할 수 있는 도구지요."[7]

이렇게 텔레마크 자신은 하얀 지팡이에 자기 나름의 독특한 상징적 의미를 부여하고 있다. 이것이 회화 또는 회화의 역사를 상징한다는 것이다.[8] 이와 달리 신구상주의 계열의 화가 아로요(E. Arroyo)의 그림에서는, 맹인용 지팡이를 역사 및 사회정치적 현실에 대한 화가들의 일반적 맹목성 내지는 무지의 상징으로 사용한 예를 찾아볼 수 있다. 그러나 만약 텔레마크 자신이 이렇게 개인적으로 하얀 지팡이에 부여한 상징적 의미를 알지 못할 경우 이 지팡이의 형태는 수수께끼로 남는다. 그 형태 자체가 일종의 의문부호처럼도 보인다. 그러나 일단 이러한 정보(즉 언어)를 접하고 나면 모든 것이 바뀐다. 지팡이는 의미로 충전되어 긴장한 것처럼 보인다.

그렇다면 호루라기와 점선 비슷한 선은 무엇인가. 점선은 어쨌든 어떤 경계를 표시한다. 선이 갖는 기본 속성이다. 그래픽적으로 점선은 어떤 영역의 한계 또는 어떤 방향을 지시할 뿐만 아니라, 때로는 일종의 경계심을 일깨우는 수행적 힘을 갖는다. 호루라기는 위험을 알리는 경종을 의미한다. 호루라기 소리의 기억은 그 날카로움 때문에 놀라움과 긴장감을 강력하게 상기시킨다. 이 그림에서 그것은 말풍선 속의 글과 함께 '가상적인' 청각 요소에 해당한다.

이미지의 힘

개념적 공간

여객기가 낮게 떠 있는 해변의 정경이 속해 있는 공간과, 수직으로 선 하얀 지팡이 및 그 밑에 놓인 호루라기는 서로 이질적인 별개의 공간에 속해 있는 것으로 보인다. 다만 풍경이 지팡이나 호루라기에 비해 어쩔 수 없이 배경으로 보인다고 말할 수 있을 정도이다.

그러므로 이 두 공간은 사실적인 공간이 아닌 서로 상이한 성격의 개념적 공간들이다. 조형적인 측면에서 본다면 이 그림에 나타난 모든 형태와 색깔들은 지극히 상투화, 관습화된 것들이다. 그런 점에서 본다면 소위 회화적인 가치는 극도로 배제되고, 지시하는 사물에 대한 기본 관념만을 정보로 제공하는 일종의 기능적 도해(diagram)[9]에 가깝다고 할 수 있다.

그림 속에 등장한 형태들이 상투적, 관습적으로 표현되었다는 점, 누가 보아도 오독의 가능성이 없고 무엇인지 쉽게 알아 볼 수 있는 평범하고 일상적인 요소들이기 때문에 즉각 일반명사로 치환될 수 있다는 사실은, 시각적 차원에서 이 그림이 매우 독특한 위상에 있다는 것을 말해 준다. 눈을 통한 형태의 지각 그리고 특정한 사물로서 인지, 즉 거기에 알맞은 이름을 떠올리는 행위가 동시적으로 일어나며 조금도 어긋남이 없다.

그리고 창의적인 공간 처리, 필선(筆線)의 질이라든가 명암 및 색채의 변화와 다채로움, 형태상의 변화나 독창성 등 전통적 회화의 자질은 거세되어 있으므로 설령 이러한 것을 찾으려 할지라도 곧 좌절한다. 만화의 형식을 차용한 해변의 정경을 제외하면 나머지 요소들의 형태는 극단적으로 단순화되어 있고 비개성적이다. 이러한 점에서는 이 그림은 롤랑 바르트식으로 표현하자면 거의 '회화(회화성)'의 영도(零度)에 가깝다고 말할 수 있다.

이렇게 즉각 일반명사로 치환되는 사물의 형상으로 구성되어 있다는 것은 그만큼 언어적 담론의 영역으로 쉽게 이전할 수 있다는 이야기가 된다. 다시 말해 우리의 관심이나 주의가 재현된 형상 자체에 대한 시각적 음미에서 떠나, 그 형상의 언어적 대체물인 명칭, 즉 단어가 지닌 의미를 찾는

방향으로 옮겨 간다는 말이다. 그림을 읽는 사람들은 그림이 가진 시각적인 요소에 매혹을 느끼기보다는 그림 속의 형태가 지시하는 사물의 의미 또는 그 명칭이 연상시켜 주는 어떤 관념의 세계에 더 주의를 기울이게 된다.[10]

이런 점에서 이 그림은 일종의 개념미술로 볼 수도 있다. 물론 재현적 가치와 상관없이 시각적(또는 부분적으로 청각적) 경험 자체의 감각적 반향을 배제하지는 않는다는 전제에서이다. 회화성에 관한 이러한 취향 또는 감각의 변화는 이미 미국의 팝아트 작가들에 의해서도 나타나는 사실이다. 그러나 팝아트 작가들이 대중 소비사회의 상품 이미지들이 지시하는 실제의 세계보다는 그것의 스테레오타입 그 자체가 지니고 있는 새로운 감각적 성질에 더 주목한 반면, 텔레마크는 이러한 상품 이미지들을 일종의 상형문자처럼 단어의 차원으로 환원시켜 다른 이야기를 하기 위해 사용하고 있는 것으로 보인다.

기호와 유희

텔레마크는 특히 몇몇 이미지들을 여러 작품에 반복적으로 사용한다. 바로 그 반복적인 사용으로 인해 기호가 될 수 있다고 믿는 것은 아닐까. 반복은 기호를 생산한다. 어떤 것이 기호가 되려면 반복은 필수적이다. 그러나 반복된다고 해서 모든 것이 기호가 되는 것은 아니다. 일찍이 비트겐슈타인은 '사적 언어(private language)'의 불가능성에 관해 언급한 바 있다.[11] 모든 언어는 사회의 성원들이 공유하고 있는 게임의 법칙에 바탕하여 언어로서 성립되는 것이지, 한 개인이 임의로 언어라고 정한다고 해서 언어가 되는 것은 아니다. 그런데 사적 언어 또는 사적 기호 체계를 구축하고 이를 사회적으로 통용되는 진정한 언어로 만들기 위해서 고집스럽게 애쓰는 사람들을 우리는 흔히 예술가라고 부른다.

만약 텔레마크가 지극히 한정된 범위에서만 알려진 화가가 아니라 널리 알려진 유명한 화가라면, 그 명성의 위력 때문에 그가 사용한 기호를 일반

사람들도 이해하려고 애쓰면서 그의 사적 약호 체계나 신화 체계를 습득한 후 이를 바탕으로 그의 작품을 이해하려 할 것이다. 예를 들어 피카소의 〈게르니카〉를 제대로 이해하기 위해서는 피카소가 개인적으로 의미를 부여한 상징들을 다 습득한 후에 제대로 해독할 수 있는 것이라면, 지명도에서의 차이 때문에 정도의 문제는 있지만 텔레마크의 경우에도 같은 이야기를 적용할 수 있을 것이다. 문제의 핵심은 작가가 구축한 사적 언어 또는 기호체계를 어떻게 하여 우리가 하나의 예술적 성취로 인정하고 이를 용납하게 되느냐 하는 점이다.

앞서 말했듯이 텔레마크는 지극히 상투적인 소비사회의 상품 이미지들을 반복적으로 사용하고 있으면서도, 여기에 아주 개인적이고 내밀한 의미를 부여한다. 이는 비트겐슈타인이 말하는 사적 언어의 경우에 해당된다고 볼 수 있을 것 같다. 그런데 그가 그림을 통해 표현하고자 하는 특수하고 개인적인 의미는 그 표현을 위해 동원된 관습적인 형태가 지니는 일반적이고 상식적인 의미에 가려져 버리고 만다. 달리 말하면 '상투적' 외연과 '자전적' 내포 사이의 간격이 인위적으로 크게 벌어져 있다. 이러한 점이 그의 그림을 외면적 형태의 친숙함과는 동떨어지게 비교적(祕敎的)인 수수께끼의 상태로 남겨 놓는 것 같다.

그림을 읽는 사람의 입장에서는 일일이 개별적인 의미를 알 수 없는 요소들을 마치 퍼즐 조각처럼 잘 짜 맞춘다면 완결된 통일적인 의미를 발견할 수 있으리라는 유혹을 느낄 수도 있다. 그래서 그런 분산된 의미의 단편들을 짜 맞추려고 이리저리 시도해 보다가 실패한 후 각각의 분산된 의미들 자체를 쫓아갈 수도 있다.

여기에서 우리가 반성해 보아야 할 것은 한 작품이 갖는 '의미의 통일성'이라는 미학적인 규범이다. 그림에서 우리가 추구하는 의미의 통일성이라는 것이 하나의 신화가 아닐까? 차라리 그림 속의 각 요소들이 함축하고 있는 다양한 의미를 이리저리 추구해 보는 것 자체가 작품을 보는 즐거움일 수 있지 않을까?

르네 마그리트는 '사물'과 '사물의 명칭'과 '사물의 이미지', 이 세 가지의

관계가 필연적인 것이 아니며 완전하게 자의적일 수 있다고 명석하게 지적했다. 마찬가지로 텔레마크의 이 그림을 이루는 요소들도 그들 사이에 아무런 필연적인 관계가 없이 우연하게 한자리에 모인 것일 수도 있다. 그리고 텔레마크의 이 그림이 호기심을 끄는 것도 어쩌면 꿈의 이미지들에서 보이는 것과 같이 표면상 서로 아무 관계도 없어 보이는 점, 바로 그것 때문인지도 모른다. 그리고 그 표면의 분산 아래는 어떤 통일된 질서가 있을 것이라고 가정한다. 그러나 의미를 추구하는 자에게 통일성이란 하나의 함정이고 유혹이다. 통일성은 흔히 의미와 혼동된다. 그러나 통일성은 의미와 아무 상관이 없을 수도 있다. 의미는 오히려 분열에 가까운 것일 수도 있다.

텔레마크의 그림에 나타나 있는 야자수, 모래사장, 하얀 지팡이, 호루라기 등은 우선 그것이 지시하는 대상의 성격 때문에 일종의 문화적 기호로 읽힌다. 비록 야자수 잎과 모래사장의 일부밖에 그려 있지 않지만 우리는 그것이 넓게 펼쳐진 열대의 해변 휴양지를 제유적(提喩的)으로 표현한 것이라고 느낀다. 해변 휴양지는 그것 자체가 소비사회의 대중문화적 텍스트로서 사회적, 일상적, 정상적, 생산적/직업적 생활과 대비되는 자연/원시적, 비일상적, 예외적, 소비적/여가적 시간과 공간의 상징으로 읽힌다. 이와 달리 호루라기는 질서와 경계, 비상사태 또는 위험신호 등을 상징한다. 호루라기는 경비원이나 경찰의 소지품 가운데 하나다.[12]

이렇게 읽어 가는 과정에서 우리는 주어진 몇 개의 사물의 형태를 열쇠처럼 갖고 일종의 퍼즐게임을 하도록 초대받은 것처럼 느낀다. 그러나 반복해서 놀다 보면 이미지는 닳는다. 예를 들어 안드레스 세라노(Andres Serrano)가 만든 폭력적 사진 이미지들의 충격도 반복에 의해 마모된다. 마모된 이미지는 상투적 반응의 흔적만을 상기시킬 뿐이다. 이미지가 마모되면 언어적 연상도 희미해진다. 그렇다면 그 뒤에 남는 것은 무엇인가. 상투형은 그 감각적 효과가 마모된 이미지인가, 언어적 분류의 범주와 한계 안에 갇혀 버린 이미지인가.

그림을 보는/읽는 행위는 복합적, 혼성적(hybrid) 행위이다. 그것은 단

순히 순수시각적 체험으로 머물지 않는다. 순수시각적 체험이 만약 존재한다 하더라도 극히 짧은 한순간일 뿐이다. 생각을 백지상태에서 새로 시작할 수 없는 것처럼, 보는 행위도 갓난아기가 처음 세상을 볼 때 그럴 것이라고 가상하는 것처럼 아무런 선입견 없이 순수한 상태로 이루어질 수가 없다. 갓난아기가 순진무구한 눈으로 세상을 본다는 것 역시 하나의 신화에 불과하다. 갓난아기는 단지 잘 보지 못한다. 그저 흐리멍덩하게 볼 뿐이다.

언어가 개입하면 지각적 체험의 내용 자체가 바뀐다.[13]

언어의 영향으로부터 자유로운 이미지는 존재하지 않는다.

간격과 봉합

이미지와 언어가 잘 부합되지 않고 그사이에 간격이 있을 때 보는 사람은 각자 나름대로 상상하도록 권유받는다. 다시 말해 이미지와 언어 사이에 놓이는 그 간격과 공백을 메우기 위해 독자의 자유로운 연상과 사고가 시작되는 것이다. 이미지는 우리를 내버려 두지 않고, 어떤 방식으로든 자신에게 반응하게 만든다. 시각의 직접성 때문에 우리는 반응하지 않을 수 없다. 눈은 이해하기 이전에 우선 반응한다. 그것이 이미지의 힘의 원천이다.

그런데 이 이미지에 수반된 언어적 텍스트는 그 이미지와는 직접적으로 상관없는 것을 말할 경우가 있다. 마그리트의 많은 작품의 이미지는 상식적 기준에서 비정상적으로 벗어나 놀라움을 안겨 준다. 그러나 그의 작품 제목은 그러한 이탈을 전혀 설명해 주지 않는다. 이미지와 텍스트가 완전하게 동떨어져 있어서 의아함은 해소되기는커녕 오히려 증폭된다. 그렇다면 이 간격, 이 공백은 어떤 것인가. 언어의 가장자리는 무엇인가. 또 이미지의 가장자리는 무엇인가. 이 두 가장자리 사이의 거리, 틈새, 공백은 무엇인가.

마그리트에 비해 텔레마크의 경우 이미지와 텍스트는 비교적 잘 연결되는 것처럼 보인다. 즉, 그림 속의 해변 정경과 제목이 그렇다. 그러나 수직

으로 선 하얀 지팡이와 호루라기는 제목과 얼른 연결되지 않는다. 왜 이것들이 '우연하게' 한자리에 모여 있는 것일까? 의문이 생겨난다. 의문은 상상을 낳는다. 의문은 결코 완전하게 해소되지 않는다.

시각적 징후로서의 이미지와 그 징후가 암시하는 이면의 자전적, 사회적, 시대적 서사 사이의 간격에 어떤 것들이 놓여 있는지 파악하는 것은 쉽지 않다. 이는 이미지에 자극된 언어적 연상과는 다른 차원의 문제이기 때문이다.

이미지의 배후에, 이면에, 그 표면 아래에 숨겨진 언어적 메시지가 있을 것이라는 생각은 사실 꿈의 이미지가 어떤 '특별한' 메시지나 '깊은' 뜻을 지니고 있을 것이라는 생각과 크게 다르지 않다. 이미지는 물질적이고 육체적이며 경박하고 피상적인 것인 반면, 언어적 메시지는 비물질적이고 정신적이며 진지하고 깊이가 있다는 믿음을 우리는 나누어 갖고 있다. 그래서 이미지를 읽는 사람은 그 이미지를 끊임없이 가상적인 언어적 텍스트와 연결시키려는 노력을 하게 된다. 의미의 공백을 견딜 수 없을 때 그 빈틈을 상상이라는 실로 꿰매 봉합하려고 하는 것이다.

이와 같은 이분법적 사고방식에서 우리는 이미지라는 것이 보다 진정한, 보다 중요한, 보다 커다란 어떤 실체의 표면적이고 부분적인 징후라고 신화적으로 생각한다.[14] 동시에 이미지보다 고차원적인 언어로는 이 실체가 충실하게 표현될 수 있을 것이라고 막연하게 기대하는 것이다. 또 이미지의 부동(浮動)하고 애매한 메시지(다의성)는 동반하는 언어적 단서에 의해 한정되어 명확해진다는 믿음 역시 존재하고 있다. 이것은 의미의 정착, 이미지에 대한 언어의 역할에서 바르트가 '정박(ancrage)'이라고 말한 것이다. 언어가 이미지에 대해 의미결정권을 우선적으로 갖는다는 생각이다.

사실, 언어로는 표현할 수 있어도 이미지로서는 표현할 수 없는 것들이 많다. 대표적인 예를 들자면 인칭이나 시제의 표현, 부정문(…이 아니다)이나 조건문(만약 …하다면 …이다)에 해당하는 것 등을 이미지에서는 찾아볼 수 없다. 또 이미지에 대해 언어는 벵베니스트(É. Benveniste)가 말하는 메타언어(métalangue)[15]로서 그 해석적 역할에서 이미지에 비해 우위

이미지의 힘

에 선다. 간단하게 말해 언어로서는 이미지를 설명할 수 있지만 이미지로서는 언어를 설명할 수 없다는 차이다. 물론 이는 언어적 구조가 모든 구조의 기본이 되며 모든 것이 언어로 다 표현될 수 있다는 언어학적 제국주의와는 다른 이야기이다.

마그리트가 시사했듯이 말과 이미지의 관계는 다양하며 임의로 정의 내릴 수 있는 것이 아니다. 그 관계는 반드시 필연적인 것도 아니고 우연적이기만 한 것도 아니다. 그 양자가 어떤 층위에서는 내적으로 일치한다는 생각도 하나의 가정일 뿐이다.

여기서 두 가지의 가능성을 열어 놓을 수 있을 것이다. 하나는 이미지와 언어는 비슷한 부류이며 가능하다면 화해하고 협력하려 한다는 것이고, 다른 하나는 이미지와 언어는 다른 종류의 것일 뿐만 아니라 서로 충돌하고 서로 대립한다는 것이다.[16] 이 두 가지 가운데 어떤 것이 더 진실에 가깝다고 말할 수는 없다. 경우마다 다르기 때문이다. 그러나 이와 상관없이 이미지와 언어는 서로를 동반하며 궁극적으로는 서로에 대하여 무상적이다. 상호 보완적으로 결합되어 있다든지 서로 충돌한다든지 하는 판단은 관람자 또는 독자의 몫으로서 이미지의 해독 과정에서 생겨나는 효과이다.

수사학적 효과

이미지와 텍스트, 그 둘의 관계에서는 온갖 수사학이 가능하다. 강조, 과장, 동어반복(중복, 중첩), 보충(부연 설명), 시메트리(symmetry, 대칭 또는 짝을 이루는 것), 대조, 역설, 반어, 은유, 환유, 제유, 대체, 생략, 압축, 희화(caricature), 약화(attenuation), 부가 장식 등등. 바르트가 말한 바 있는, 언어적 텍스트가 이미지에 대해 갖는 정박과 중계라는 기능은 이러한 수사학적 효과의 전제 조건이다.

수사학적 표현은 규범(즉, 수신자가 기대하는 일반적 표현방식)에서의 이탈, 규범과의 격차에서 의미 효과를 발생시킨다. 그런데 이미지에서의 규범이 언어에서의 규범보다 약한 개념일 수밖에 없고, 이미지의 수사학

이라는 것도 상대적으로 약한 개념이 된다. 그렇다고 하여 이미지와 언어와의 결합에서 빚어지는 이런 수사학적 효과가 언어만으로 이루어진 수사학보다 떨어진다고 말할 수는 없다. 그렇지 않다면 말만으로도 충분하게 설득이 가능한데 왜 이미지를 동원하겠는가. 왜 그 많은 광고가 이미지와 언어를 기발하게 결합하여 새로운 수사학적 표현을 끊임없이 개발하려 하는가.

순전히 이미지만의 수사학이 충분하게 전개되기 힘들기 때문에 이미지의 수사학은 어떤 방식으로든 언어에 기대고자 한다. 거꾸로 언어적 차원의 수사학, 특히 그중에서 가장 중요한 은유가 근본적으로는 단어 또는 구절과 그것들에 의해 환기되는 이미지(소위 심상이라고 번역되는 심적 이미지)와의 관계에 바탕을 두고 있다는 사실이 의미심장하다. 즉, 은유란 바로 '이미지를 통해' 이야기하는 방식이다. 언어가 가시적 이미지와 결합됨으로써 그 수사학적 가능성은 확대되고 효과는 증폭된다. 이미지의 힘이란 많은 경우 언어와의 결합에 의한 이 수사학적 효과와 다름없다.

텔레마크의 그림에서 어떤 수사학을 찾아볼 수 있을까. 제목은 해변의 이미지를 반복하면서 말풍선 속의 말과 만나 이 이미지의 환유적, 은유적 성격을 강화시킨다. 모든 이미지는 프레임에 의해 절단됨으로써 언제나 보다 커다란 어떤 것의 한 부분이기 때문에 기본적으로 환유적, 더 정확하게 말하면 제유적 성격을 갖는다. 여객기와 '방탕한 아들들의 귀향'이라는 말에 의해 해변의 야자수는 선진국의 관광 상품으로 소비되는 열대 후진국의 자연을 가리키는 제유이면서 나아가 후기식민주의 상황의 은유가 된다.

그렇다면 하얀 지팡이와 호루라기와 점선은 어떤 수사학적 효과를 낳는가. 이는 해독의 방식에 따라 가변적이다. 텔레마크 자신의 의도대로라면 하얀 지팡이는 회화의 역사를 상징하는 것이니까 이 만화의 상투형을 빌린 해변과 야자수의 이미지와 대조되어 미술사적 차원에서 아이러니가 생겨나게 된다. 거기까지 가지 않더라도 하얀 지팡이가 해변의 이미지를 가로지르고 있으므로 기본적으로 그 이미지를 부정하는 의미가 있고, 바로 맹인용 지팡이라는 점에서 가시성과 불가시성의 공존과 대조, 즉 일종의

이미지의 힘

모순형용(oxymoron)에 해당하는 효과가 생겨나게 된다. 호루라기와 점선은 전체의 부연 설명인가, 부가 장식인가? 그 존재의 이유를 알 수 없으므로 단지 상황의 기이함을 암시하는 효과만을 낳는 것일까? 단지 형태가 재미있기 때문에 그려 넣어진 기의 없는 기표인가? 결정적 해답은 없다.

착륙─놀이 후에 남는 것

결국 말과 시각적 이미지, 즉 텍스트와 이미지가 맺을 수 있는 관계는 원칙적으로 무한하다고 생각할 수 있다. 그러나 거듭 말하지만, 이미지가 글 또는 텍스트와 같이 있는 것을 보면 단지 우연하게 같이 놓인 경우라 할지라도 보는 사람의 입장에서는 편의상 그 둘의 관계가 이유가 있을 것이라고 생각하고 어떤 방식으로든 그 둘을 결합시켜 의미를 찾아내려 한다. 그리고 그러한 의미를 찾는 일은 일종의 놀이다.

문제가 여전히 복잡해지는 것은 말이 항상 기호임에 비해 이미지는 기호일 수도, 기호가 아닐 수도, 기호로 작용할 수도, 작용하지 않을 수도 있다는 데 있다. 미첼(W. J. T. Mitchell)의 말대로 "이미지는 기호가 아닌 척하는 기호다." 이미지가 기호로 작용하지 않으면, 즉 기호로 '읽히'지 않으면 그것은 자연이거나 감각으로 행세한다. 기호로 작용한다는 것은 다른 종류의 기호, 즉 언어로 쉽게 치환될 수 있다는 것이다.

그리하여 이렇게 기호화한 요소들로 구성된 그림을 볼 때는 영화를 볼 때와 마찬가지로 예이헨바움(B. M. Eikhenbaum)이 일찍이 이야기한 바 있는 일종의 '내적 담화(inner speech)'[17]와 같은 것이 생겨난다. 물론 이때의 내적 담화란 보는 사람의 기질이나 성향 또는 순간적인 기분에 따라 선형적으로 진행될 수도 있고, 동심원적인 반복/확장(증폭)이나 사방으로 비약, 분산되는 형태를 취할 수도 있다. 계기적이고 연속적으로 진행되다가도 돌발적이고 불연속적으로 진행되는 것이다. 일반적으로 연상이 자유스럽게 전개되는 것과 같다.

그럼에도 불구하고, 그림을 보고 난 후 우리에게 통일된 형태(figure)로

남는 것은 언어적 흔적들의 결정(結晶)이 아니라 시각적 이미지의 지속이다. 바로 눈앞에 현존했던 것으로서, 그리고 기억 속에 각인된 것으로서. 그러나 앞서 지적했듯이 이미지의 지각적 통일성이 그 의미의 통일성은 아니다.[18]

1. 이 글에서 쓰인 텍스트라는 용어는 특별한 경우를 제외하고, 시각 이미지까지를 포함하는 넓은 의미가 아니라 이를 제외한 좁은 의미의 언어적인 텍스트만을 가리킨다.

2. Michel Butor, *Les Mots dans la Peinture*, Paris: Flammarion, 1965.

3. 주지하다시피 모더니즘이 순수회화를 추구한 것은 언어적 상상력, 달리 말해 서사적(또는 문학적) 상상력을 제어하려는 노력이다. 회화적 이미지는 기호로서의 생명을 다하고 특별한 지위를 지닌 대상 또는 사물로서 전환될 수 있는 것처럼 취급된다. 그리고 이렇게 특별한 대상으로 신화적 위치를 부여받은 그림은 미술사의 담론이나 미술이론 또는 미술비평의 담론이라는 특수한 서사의 맥락 안에서만 의미를 생산한다. 만화적 형식의 차용은 이렇게 물신화한 회화의 지위를 해체하여 사회적 삶이라는 일반적 서사에 그림을 다시 위치시키려는 노력의 하나라고 볼 수 있다.

4. Pascal Bonitzer, *Le regard et la voix*, Editions Christian Bourgois, coll. 10/18, pp.22–23.

5. René Magritte, "Les mots et les images" in *La révolution surréaliste*, No. 12, Paris, 1929, pp.32–33.

6. 나는 처음에 이 지팡이가 분명 특별한 것을 상징하고 있다고 생각했고 그 의미를 찾으려 했다. 이것이 시각장애인들의 지팡이인지 얼른 알아차리지 못했기 때문이다. 그 대신 이것이 백인 식민지 지배자를 상징하는 것이 아닌가라는 상상을 했다. 우선 이것이 흰색이기 때문에 검은색과의 대조를 떠올렸고, 따라서 아이티의 흑인 노예들과 대조되는 백인 권력의 지배, 그것도 가부장적인 남성 권위의 상징일지도 모르며, 어쩌면 프로이트적인 남근의 상징은 아닐까라는 상상도 했다.

7. Special 'Hervé Télémaque', *Opus International*, No. 128, 1992.

8. 작품의 해석이라는 미학적 문제에서 개인적 상징이란 어떤 의미를 지니는 것일까? 여기에서 텍스트의 해석을 둘러싼 문학비평에서의 해묵은 논쟁을 떠올리게 된다. 즉, 의도적 오류(intentional fallacy)라는 주장에 입각한 텍스트 중심의 해석 방법과 전기적 사실을 바탕으로 하는 해석의 대립이다. 일단 작가가 명성을 얻게 되고 심지어 신화적이거나 전설적인 위치에 오르게 되면 전기적 해석이 절대적 힘을 얻기 시작한다. 그러나 그 경우에도 텍스트 중심의 해석을 내세워 작가의 신화를 공략하여 파괴하려는 시도가 만만하게 물러서는 것은 아니다.

개인적 상징, 개인적 신화, 개인 언어 등등은 본래 소통 불가능한 것이다. 만약 소통이 되려면 보는 사람이 작가의 소위 '내면세계'에 들어가야 한다. 외부와 소통하지 못하는 '정신이

상자'의 그림을 우리가 해독한다는 것은 진정한 해독이라기보다는 어림짐작에서 나온 가설에 불과하다. 문제는 예술적 탐구나 그 시도가 커뮤니케이션의 전 영역, 즉 커뮤니케이션이 불가능한 지점까지도 자신의 영역에 포함시키려 한다는 점이다. 예술가적 개인 또는 개인을 공적 영역으로 확장시키는 것이 현대예술의 한 기능임을 생각할 때, 개인적 언어의 개발과 부분적인 전파는 미학적 토픽의 하나이다. 바로 이것이 소위 예술적 성취의 매우 중요한 부분으로 흔히 평가된다.

작가의 의도와 제작 동기와는 직접 관련 없어 보이는 작가의 여러 가지 삶의 조건이나 계기들을 작품의 의미 판독 작업에 어떻게 동원할 것인가. 이 문제는 전적으로 해독의 전략에 따른 문제라고 하겠으나 대개는 두 가지 방식으로 이루어지는 것이 아닌가 한다. 하나는 작가의 삶에 대한 일정한 이해 또는 정보, 지식 등이 한 작품을 읽는 지평을 결정하고 그 기대의 수준과 방향을 정해 줌으로써 결정적인 맥락으로 작용한다고 보는 방식이다. 두번째는 일종의 퍼즐 맞추기 방식으로 진행되는 해독에 어떤 특정한 공백이 생겼을 때 그 공백을 메워 주는 보충적 역할을 한다고 보는 것이다.

전기적 사실을 전적으로 배제하고 싶다고 해도 이는 사실상 불가능한 일이며, 작품은 존재하되 작가에 대해서는 전혀 알려지지 않은 경우를 제외하고는 특정 작품을 그 작가와 완전하게 분리시킬 수 없다. 작품에 관심을 갖게 될 경우 작가에게도 호기심이 생기는 것은 너무나 자연스러운 일이기 때문이다.

9. 도해란 개념적 도식만을 추상적으로 표현하고 지각적, 정서적 풍부함을 최소화한 형상이다. 텔레마크의 그림에 나오는 갖가지 사물들의 모습은 극도로 단순화되어 마치 도안 목록에서 끄집어내 온 것처럼 보인다.

10. 달리 말하자면, 이 그림에서의 시각적 형태들은 가시적이고 구체적인 세계에 속하는 것으로 보이기보다는 오히려 소위 정신적 이미지에 가까운 것으로 보이게 되는 것이다.

11. Ludwig Wittgenstein, *Philosophical Investigations*, 3rd edn., New York, 1968, Part Ⅰ, Sections 243, 256, 258, 259, 260, 261, 271, 272. "그러나 우리는 또한 자신의 내적 체험(느낌, 기분 등등)을 기록하거나 표현할 수 있는 언어를 상상해 볼 수 있지 않을까? 그렇다면 일상 언어로 이와 같은 것을 할 수는 없는가? 그러나 이는 내가 말하고자 하는 것이 아니다. 이 언어의 단어들은 말하는 사람만이 알고 있는 것, 즉 그의 직접적이고 사적인 감각들을 지시하기 위한 것이다. 그러므로 다른 사람은 이 언어를 이해할 수 없다."(243)

12. 이 그림에 나타난 해변의 정경은 여객기의 존재 때문에 여기서 한걸음 더 나아가 제일세계와 제삼세계의 대비로까지 해독이 진행될 수 있다. 이와 관련하여 호루라기나 점선은 여기서 (반)식민지의 경찰이나 군대를 상징하는 것으로 읽을 수도 있다.

13. 지극히 단순한 도형의 지각에서조차 언어적 정보가 주어지면 지각 내용 자체가 바뀐다. 이른바 '현실세계(real world)'의 구축이 한 집단의 언어 습관들을 바탕으로 거의 무의식적으로 이루어진다는 유명한 사피어 워프(Sapir–Whorf)의 가설에 대한 토의 중에 나온 한 고전적 예는 이 점에서 매우 웅변적이다.

아무런 언어적 정보가 주어지지 않았을 때 이 도형을 지각하는 내용과, 이 도형이 실존는 군인이 어깨에 총을 메고 개를 데리고 담 뒤쪽으로 걸어가는 장면을 그린 것이라는 설명을 들은 후 지각하는 내용은 완전하게 다르다. 지식이나 정보의 유무에 따라 지각하는 사람이 지각 대상을 해석하는 방식이 변하기 때문이다. 선으로만 이

루어진 약간 애매한 기하학적 형태는 언어적 정보를 입수한 후에는 입체적 공간 속의 구체적 사물의 이미지로 읽히게 된다. cf. Harry Hoijer (ed.), *Language in Culture: conference on the interrelations of language and other aspects of culture*, Chicago & London: The Univ. of Chicago Press, 1954, p.182.

14. 이미지의 배후에 또는 이면에 또는 그 표면 밑에 말(=의미)이 있다는 생각은 이미 지적한 대로 프로이트적 사고이다. "단어와 이미지의 관계는 재현, 의미 작용, 그리고 커뮤니케이션의 영역에서 우리가 상징들과 세계 사이에, 그 기호들과 그 의미 사이에 놓는 관계를 반영한다. 우리는 단어와 이미지 사이의 간격이 단어와 사물, (가장 넓은 의미에서) 문화와 자연 사이의 간격만큼 넓다고 상상한다. 이미지는 기호가 아닌 척하는 기호이며, 자연적 직접성과 현존(이를 믿는 사람들이 보기에 실제로 이를 성취하고 있는 것으로 보인다)인 것처럼 가장한다."

즉, "드러나 있고 표면적인 내용 또는 물질이라고 여겨지는 이미지에서 회화적 표면 아래 놓여 있는 잠재적이고 숨은 의미라고 여겨지는 언어"로 사람들의 관심이 이동한다. 프로이트는 '꿈의 연구'에서 논리적, 언어적 연관을 표현하지 못하는 '꿈의 무능력'과 잠재적 꿈-사고를, '꿈이 만들어지는 심리적 소재'를 시각예술의 소재에 비교하여 논평하고 있다. W. J. T. Mitchell, *Iconology: image, Text, Ideology*, Chicago: Univ. of Chicago Press, 1987, pp.45–47.

15. Émile Benveniste, *Problèmes de linguistique générale*, tome Ⅱ, Chapitre 3, Sémilogie de la langue, Editions Gallimard, 1974, pp.53–57.

16. "시와 회화는 다툰다. 왜냐하면 그 둘 다 동일한 영토(지시, 재현, 외연, 의미)를 자기 것이라고 주장하기 때문이다." W. J. T. Mitchell, 앞의 책, p.47.

17. Paul Willemen, *Looks and Frictions: Essays in Cultural Studies and Film Theory*, Indiana Univ. Press, 1994, pp.40–43.

18. 노먼 브라이슨은 이미지를 오로지 지각의 문제로만 다루려는 곰브리치학파의 견해를 지각주의(perceptualism)라고 비판하며, 회화 이미지의 문제도 담론(discourse)이라는 한 축과 형상(figure)이라는 또 다른 한 축의 상관관계에서 고찰해야 한다고 주장한다. 즉, 회화 이미지는 담론적(discursive) 측면과 형상적(figural) 측면이라는 서로 대립적이고 경쟁적인 두 측면을 지닌다. 달리 말하면 회화 이미지는 텍스트적인(textual) 한 극단에서 회화적인(painterly) 또 다른 극단 사이를 이동하는데, 이는 근본적으로 모든 기호가 기의와 기표로 분리되기 때문이다. Norman Bryson, *Word and Image*, New York: Cambridge Univ. Press, 1981, pp.1–28.

2000

기억과 망각(메모)

"조금씩 기억을 잃기 시작하면 우리들의 삶을 만드는 것이 기억이라는 점을 이해하게 된다. 기억이 없는 삶은 삶이 아니다. 마치 표현하는 가능성을 지니지 않는 지능이 지능이 아닌 것 이상으로 우리들의 기억은 우리들의 일관성이자 우리들의 이성이며, 우리들의 행동이며, 우리들의 감정이다. 기억 없이는 우리들은 아무것도 아니다. (…) 기억이란 단지 그의 오래된 적인 망각에 의해서만 위협받는 것이 아니다. 나날이 그 기억을 압도하는 가짜 추억들(souvenirs)에 의해 위협받는다. (…) 기억은 끊임없이 상상력과 몽상에 의해 침범된다. 상상세계(imaginaire)의 현실성에 대해 믿고자 하는 유혹이 있는 이상 우리는 결국 우리들 자신의 거짓말을 진실로 만들어 버린다. 그러나 이 점은 그다지 중하지 않다. 왜냐하면 거짓말이나 진실이나 다같이 개인적으로는 체험된 것이기 때문이다."

　—루이스 부뉴엘(Luis Buñuel), 『나의 마지막 한숨(Mon dernier soupir)』(Paris: Editions Robert Laffont, 1982, p.11.)

혼란스러운 개념

기억이라고 하는 것은 참 이상한 것이다. 우선 '기억'이라는 단어는 독립적 범주로 존재한다고 보기 힘들 정도로 광범한 영역을 가리킨다. 학습된 모

든 사고와 행동이 기억에 바탕하고 있다고 한다. 의식작용이나 행위만이 아니라 반사작용, 심지어 유전인자까지 기억의 영역에 포함된다. 말하자면 우리의 정신과 육체가 받아들이는 모든 각인이나 흔적을 망라하며 과거만이 아니라 현재의 경험 전체가 기억의 대상이 된다.

상식적인 수준에서 기억은 한 개인이 과거의 경험의 어떤 부분을 의식의 표면 위에 떠올려 재현할 수 있는 능력과 그 행위 및 과정이라고 평이하게 정의할 수 있다. 경험이라는 것이 매우 포괄적인 개념이기 때문에 기억은 정보 또는 지식의 단순한 기입이나 저장 및 인출로만 한정되지 않는다.

컴퓨터의 기능과 비교하는 것은 설명의 편의상 도움이 되지만 인간의 두뇌작용을 기계적 메카니즘과 동일시할 위험이 있으며, 기억이라는 것을 정보처리하는 이지적 활동에 국한시키는 잘못을 범할 우려가 있다. 기억이란 두뇌에만 한정되는 것이 아니다. 인간 육체의 모든 부분에 기억이 각인되고 저장된다. 두뇌는 기억을 의식에 불러오는 데, 즉 기억을 실행시키는 데 사용되는 도구다.

심리학의 전문용어를 모르는 일반 사람들은 기억이라는 단어를 기억 행위, 기억장치, 기억 내용을 한꺼번에 일컫는 의미로 사용한다. 즉, 일상적 용법에서 기억이라는 단어는 총괄적인 의미로만이 아니라 문맥에 따라 기억 현상의 여러 가지 측면과 사항들을 개별적으로 가리키는 데 두루 쓰인다. 단지 심리학적 무지나 언어의 남용이라고만 할 것이 아니다. 현상의 복잡성에 비해 그것을 설명하는 어휘의 상대적 빈곤을 증언하고 있는 것으로 생각할 수도 있다. 심리학자들도 단일한 기억 체계, 단일한 기억 과정 같은 것은 없다고 말한다. 기억이라는 단어는 과거와 현재 간의 교량 역할을 하는 수많은 심리 과정에 붙여진 총괄적인 이름일 뿐이라는 것이다.

더 나아가 과거에 속하는 사물들은 그 내력을 조금이라도 알 경우 그것에 대한 지식을 포함하여 그것과 연관된 경험들을 환기시키기 마련이다. 따라서 그 사물들 속에 기억이 보존되고 있는 것처럼, 나아가 그 사물들 자체가 기억인 것처럼 말하기도 한다. 일종의 투사다.

이렇게 기억은 과거와 현재, 경험과 경험의 재인(再認), 대상과 주체라

는 서로 다른 것들 사이의 경계가 모호해지는 혼란한 경험이다. 이러한 혼란에서 벗어나는 방법은 그 차이들을 식별하는 것일 텐데, 그럴 경우 기억의 핵심은 사라진다. 기억 주체의 고유한 경험이 아니라 기억 과정과 행위에 대한 일반론적 사고가 대신 들어서기 때문이다.

기억의 두 가지 종류

심리학자들은 이 기억이라는 총체적으로 파악하기 힘든 복잡한 정신 과정에 관한 몇몇 기초적 사실들을 밝혀 놓았는데, 그중 중요한 것으로 기억이 사실상 성격이 판이한 두 가지 종류로 구분된다는 점이다. 즉, 일시적으로만 기억되어 의식작용에 동원되고 나면 곧 잊혀져 버리는 단기기억(short-term memory, STM)과 오래 축적, 보유되는 장기기억(long-term memory, LTM)이 있다.

　단기기억은 컴퓨터의 중앙정보처리단위(CPU)와 유사한 기능을 하며 장기기억은 데이터베이스에 해당된다고 할 수 있다. 단기기억에 입력된 정보들은 즉각적 사용 이후 필요에 따라 선택적으로 이전되어 장기기억에 축적된다. 이 둘 가운데 장기기억이 진정 과거에 속하는 경험과 관계된 것이다. 여기서 우리가 관심 갖는 것은 바로 이 장기기억의 문제다.

　인간의 두뇌는 컴퓨터가 아니기 때문에 데이터베이스에 저장된 정보를 아무 때나 원하기만 하면 불러내 올 수 있는 것이 아니다. 더욱이 기억에 저장된 내용이 아무런 손상이나 변형 없이 원형 그대로 고스란히 보존되는 것도 아니며, 그 저장되는 과정이나 인출하는 과정 역시 무한히 복잡미묘하다. 문자 그대로 미궁이다.

이야기된 기억

기억 과정에서 언어의 역할은 매우 중요하다. 사물의 인지가 언어적 명명과 분류에 의해 용이해지는 것처럼 그것의 기억도 언어의 도움을 필요로

한다. 어떤 것의 상기는 흔히 그 명칭의 상기와 함께 이루어진다. 기억을 더듬어 무엇을 상기하려 할 경우 으레 그 명칭이 단서가 된다. 호명이 상기의 출발점이 되는 것이다. 마찬가지로 의식에 입력, 저장이 될 때도 언어적 명명의 도움이 필요하다.

또한 저장되었던 것이 인출되어 일단 의식의 표면에 재생된다고 할지라도 말, 형상 또는 소리로 다시 묘사/번역되지 않으면 아무도 그 존재를 확인할 수 없다. 다시 말해 이야기되어야 하는 것이다. 기억하는 주체 자신에게조차 내적으로 이렇게 묘사/번역되지 않으면 모호한 단계를 벗어나 보다 뚜렷한 모습으로 파악되기 힘들다. 마치 꿈이 말이나 그림으로 다시 옮겨지지 않으면 파악하기 힘든 것과 유사하다. 물론 꿈의 경우처럼 이런 묘사/번역 과정이 그 내용을 제약하고 왜곡시키고 변형한다는 사실은 알지만, 이를 거치지 않고서는 그 정체에 접근할 수 없다.

기억이 개체의 차원을 벗어나려면 반드시 언어로 표현되어야 남들이 공유할 수 있다. 집단의 공통 경험은 개인 편차에도 불구하고 다같이 경험했다는 사실이 중요시되며, 이에 따라 집단적 기억이라는 개념을 상정할 수 있다. 집단적 기억은 이야기된 기억이다. 개인적 기억들이 단순하게 모여서 집단적, 사회적 기억으로 되는 것이 아니다. 정확하게 따지자면 개인적 기억들에 대한 이야기가 모이고 거기서 걸러진 공통의 이야기가 집단적 기억이 되는 것이다. 이 집단적 기억은 구전으로 또는 문자적 기록이나 형상으로 보존되고 계승된다. 이 집단적 기억을 우리는 보통 역사라고 부른다.

공동체적 의미를 특히 강조하여 선택적으로 기리는 것들이 있다. 역사적 기념물, 문화유적 등은 집단적 기억을 제의적(祭儀的)으로 유지시키고 상기시키기 위한 것들이다.

그리고 문자나 형상으로 된 과거의 기록들이 있다. 한 집단의 기억의 담지체(擔持體)로 기억을 영원하게 지속시키기 위한 수단들 가운데 문자 기록이 가장 중요하다. 기록은 그 자체가 과거에 대해 '직접 말하고' 있기 때문에 환기하는 것도 구체적이다. 역사서술은 그런 기록들을 주된 자료로

삼는다. 사진도 기록 가운데 하나다.

이런 것들을 바탕으로 만들어지는 역사책들은 학습의 재료가 되어 기억의 집단적 계승이 이루어진다. 역사 교과서를 수정한다는 것은 그러므로 사회적 기억의 제도적 수정이며, 새로운 신화의 창조일 수도 있고 순전한 거짓말, 날조일 수도 있으며, 진실의 회복일 수도 있다.

기억을 불러일으키는 사물들

과거를 회상하려는 의식적 노력을 하지 않더라도 기억을 '저절로' 불러일으키는 사물들이 있다. 특정한 물건이나 장소, 풍경이나 또는 자연의 요소들, 어떤 소리나 색깔들이 있다. 알지 못하는 사람의 어떤 행동이나 표정을 보고 개인 나름의 특수한 경험이 다시 떠오를 수도 있다.

개인의 삶의 역사에서 특별한 의미가 있는 사물의 경우에는 더욱 그렇다. 그 동기나 이유를 분명히 알 수 없을 때 우리는 이러한 자발적 상기가 무의식과 어떤 연관이 있을지 모른다고 생각한다. 기회를 못 만나 의식의 표면 위에 떠오르지 않고 있는 잠재적인 기억들이 있다. 어떤 경험들은 억압되어 영원히 무의식에 갇혀 있을 것이다.

무엇보다도 과거의 잔해, 폐허나 흔적들이 있다. 세월이 지나 소멸할 운명인데도 일부나마 없어지지 않고 남은 파편들이다. 낭만주의자들이 신화적으로 생각했던 것들이다. 잔해는 그것 자체로서 과거에 대한 환기력을 자동으로 갖는 것은 아니다. 폐허나 흔적은 정의상 아직 사라지지 않고 남아 있는 부분만을 보여 줄 뿐이다. 그것 자체로 이미 존재하지 않는 부분에 대해서는 기억을 일깨울 수 없다. 의미를 부여하는 주체가 있기 때문에 그것들은 기억과 친화적 관계를 갖는 대상으로 변하는 것이다. 여기서 기억이란 망각의 작용에 대한 기억이고 시간의 경과와 덧없음에 대한 명상이다.

시제(時制)의 분열

과거사를 기록한 문서를 읽을 때는 단지 과거의 기록일 뿐이라고 생각하는 사람도, 지나간 시절의 사진을 볼 때는 단순한 형상의 '기록'을 넘어서 되살아난 기억과 유사한 것으로 보는 경향이 있다. 애니미즘(animism)적 사고의 잔존이다. 그래서 회고나 추모라는 의도적인 기억 행위에서 사진은 특별한 의미를 갖는다. 죽은 사람의 사진일 경우는 더욱 그렇다. 장례식을 비롯한 크고 작은 공동체적 의식에서 초상사진이 얼마나 특권적인 위치를 차지하는가는 누구나 알고 있다.

회화나 기타 인간의 손으로 그려진 이미지들과 달리 사진은 재현된 대상과의 관계에서 독특한 지표적(indexical) 성격을 지닌다. 핍진성(逼眞性)과 함께 대상과의 직접적, 물리적 접촉의 결과로 형성되었다는 이유 때문에 대상의 확실한 존재 증명이 된다. 증명사진의 효력은 여기서 비롯한다. 같은 논리에서 과거의 특정한 순간에 사진기 앞에 대상이 실제 있었기 때문에 사진은 시간과 특권적인 관계를 갖는다. 즉, 특정한 순간을 증명한다. 다른 종류의 이미지에서는 찾아보기 힘든 측면이다.

사진에 찍힌 것은 이미 현재 사라져 버리고 없는 과거의 순간이다. 그 순간을 나는 지금 보고 있다. 이 과거와 현재의 역설적 결합을 롤랑 바르트는 사진의 존재론적 특성이라고 보았다. 이 점에서 사진을 볼 때의 심리상태는 기억과 유사하다. 어떤 것을 상기한다는 것은 '과거' 즉 이미 지나가 사라져 버린 것을 의식 속에서 재현하는 것이다. 의식에 떠오른 대상은 과거에 속하지만 그것의 상기는 현재 벌어지는 일이다. 이중의 시제, 시제의 분열이다.

기억과 사진의 혼동

사진은 기억과 혼동되기도 한다. 탄생, 결혼, 졸업, 여행 등 삶의 주요한 계기마다 사람들은 사진을 찍는다. 추억을 만들기 위해, 두고두고 기억하기

위해서다. 그러나 사진은 단순히 기억의 보조 수단이 아니라 기억을 대체하고 나아가 가짜 기억을 만들기까지 한다.

사진 외에도 비디오, 영화 등 기억의 시각적 보조 수단은 많다. 그리고 영화, 텔레비전 프로, 광고 등 계속 증식하고 점점 기술적으로 정교하게 발전하는 미디어 이미지들이 있다.

이들은 현실에 대한 대리경험을 제공함으로써 현실을 증발시킬 뿐 아니라 이를 대체하여 실제로는 경험하지 않은 것들의 기억을 만들어낸다. 그것들이 집합적으로 만들어낸 세계가 또 다른 현실로서 일상적 경험에 커다란 영향을 끼친다. 가속적인 미디어의 융합 발전에 의해 삶의 중심축이 점점 현실세계에서 가상세계로 이동한다.

이 모든 사태는 오늘날 기억의 진정성이란 무엇인가, 그런 것이 과연 존재하는가 하는 질문을 하게 만든다. 리들리 스콧(Ridley Scott)의 영화 「블레이드 러너(Blade Runner)」는 이 문제를 바로 인간(및 인간을 거의 닮은 인조인간)의 자기정체성 추구라는 차원에서 다루고 있다. 거기에는 이식된 기억으로 자신의 '인간적' 정체성을 주장하려는 인조인간들의 갈등이 그려져 있다. 그들이 가진 것은 바로 이식된 과거, 이식된 기억뿐이기 때문에 이들의 기억을 가짜 기억이라고 말할 수도 없다. 과거에 대한 기억은 개인의 정체성의 토대이자 전제 조건으로 생각되어 왔다. 그러나 인간 복제가 가능한 미래에도 계속 그렇게 믿을 수 있는가.

왜곡, 변형, 날조

단편적 기억에 만족하지 않고 과거 일정한 시기의 경험을 전체적으로 복구하려고 의식적으로 노력할 때가 있다. 이 경우 여러 가지로 애를 써도 머릿속에 펼쳐지는 것은 상상적으로 복원된 과거다. 복원은 이미 사라지고 없는 원형에 대한 현재의 단편적 관념과 인상을 바탕으로 조립되는 가공적 작업이다. 자신의 과거에 대한 이야기를 기억이라는 것만을 근거로 쓰는 소설가의 작업과 비슷하다.

모든 기억은 선택적이다. 모든 것이 동시에 기억 속에 저장될 수 없다. 컴퓨터와 마찬가지로 두뇌의 기억 용량도 일정한 한계가 있다. 선택의 범위와 방향이 그때그때의 필요와 조건에 달려 있다. 기억을 되살리는 경우도 마찬가지다. 그때그때 필요한 것만 선택적으로 떠오르는 것이다. 더욱이 기억된 내용은 망각에 의해 서서히 침식당하고 변질한다. 망각이 파괴적으로 작용하기 때문에 기억한다고 해도 과거에 일어났던 또는 경험했던 것 자체일 수가 없다. 그 파편이나 흔적이라고 말할 수 있지만 이것이 얼마나 변질된 것인지, 자신은 원래 그대로라고 생각하고 싶지만 실제 과거에 경험했던 것과 어느 정도 부합되는가는 알 수 없다. 실제와 부합되기 위해서는 검증이 되어야 한다. 그러나 인간의 기억에는 검열은 있어도 검증이 없다.

기억의 복원이라는 시도는 그래서 현재의 욕망, 편견, 상황적 조건에 따라 임의적으로 굴절되기 쉽다. 많은 경우 기억의 복원이란 불충분한 고증 위에 이루어진 유적의 복원 못지않게 가공적이고 현재의 기분과 취향에 의해 지배되는 키치에 가까운 것이 되고 만다.

모든 기억(물론 장기기억의 경우다)은 시간의 경과를 거친다. 따라서 시간이 흘러감에 따라 본래의 체험이 점차 도식화되어 앙상한 뼈다귀만 남고 왜곡될 뿐만 아니라 은연중에 진정한 체험이 대리체험과 한데 얽혀 결합된다. 더욱이 개인의 사적인 삶의 차원을 넘어서는 사회적 사건의 경우, 자신이 그 사건에 대해 직접 경험한 것만이 아니라 외부에서 전해 들은 그 사건에 대한 풍문, 타인들의 경험담, 특히 미디어를 통한 그 사건에 대한 보도 등이 한데 뒤섞여 만들어진 이야기가 마치 자신이 직접 경험한 사건인 양 기억되는 경우가 많다. 자신의 직접경험이 단편적이고 분산된 것일 경우 군데군데 구멍 뚫린 부분을 외부에서 습득한 정보로 메꿔 하나의 맥락을 설정하여 그럴듯한 이야기를 만들려는 욕구가 작동하기 때문이다. 개인적 기억이 사회적, 집단적 기억과 교배되어 새로운 모습을 갖추는 것이다.

순전히 허구로 날조된 기억도 있다. 왜냐하면 꿈이나 몽상도 경험의 중

이미지의 힘

요한 부분이며 상상 속에 만들어낸 거짓 경험도 역시 경험이기 때문이다. 현실에 존재하지 않았던 일이 마치 존재했던 사건처럼 기억된다. 억압된 욕구가 은밀하게 작용한 결과일 수도 있다. 무턱대고 기억을 신뢰할 수도, 기억을 불신할 수도 없다. 하나의 기억이 아니라 복수의 기억이 있다. 진정한 기억과 그렇지 않은 것, 직접경험과 대리경험, 어느 것이 우리에게 더 중요한 것인지도 판단하기 힘들다.

집단적 기억도 사실과 허구가 뒤섞여 만들어진다. 허구도 사실과 마찬가지로 정신적으로는 경험된 것이기 때문에 기억 속에서 실제 일어났던 사실로 여겨진다. 지식 또는 정보는 학습을 통해 기억으로 바뀐다. 학습된 것은 기억된다. 교육은 집단적 기억을 만드는 장치다. 따라서 편향된 교육은 집단적 기억을 비뚤어지게 한다.

역사서술은 주어진 실증적 자료들만을 바탕으로 추측하는 데 멈추지 않고 이렇게 만들어진 기억을 보다 구체화해 지속시키기 위한 방편이 되기도 한다. 일단 어떤 식으로든 서술이 이루어지면 그 서술 자체가 역사적 사실로서의 지위를 획득하며 거꾸로 기억을 지배한다. 목표와 수단, 사실과 허구, 서술 대상과 서술 자체의 혼동이다. 신화가 역사로 바뀐다. 그리하여 집단적 기억의 장은 상이한 이데올로기의 전쟁터가 된다. 최근 단군상 건립을 둘러싼 소란이 그 한 예다.* 사회적 기억의 헤게모니를 누가 잡느냐에 따라 집단의 기억, 집단의 역사 자체가 달라지기 때문이다. 아시아 침략을 미화하려는 일본 중학교 역사 교과서 개정 시도도, 말썽 많은 박정희기념관 건립 추진도 그러한 기억의 전쟁터에서 빚어지는 싸움이다.

망각의 지배

망각은 항상 기억과의 상반관계에서 정의된다. 기억과 망각은 공존한다. 에빙하우스(H. Ebbinghaus)의 유명한 망각곡선은 동시에 기억곡선이다.

* 1999년에 학교 내 단군상 설치 여부를 두고 기독교 보수단체와 민족종교 및 일부 시민단체 사이에서 갈등이 심했다. 단군상은 우상인가, 국조(國祖) 상징인가에 대한 논쟁은 오랫동안 이어졌다.

망각은 기억의 결핍, 기억의 손상, 기억의 상실이다. 기억이란 망각이라는 비인간적 힘에 저항하는 인간적 노력이다. 망각은 그 자체가 무(無)이기 때문에 기억의 상실, 기억의 결여라는 방식으로만 설명될 수 있을 뿐이다.

기억은 긍정적인 것으로, 망각은 부정적인 것으로 흔히 취급된다. 흔히 기억은 좋은 것이고 망각은 나쁜 것으로 생각된다. 기억력이 좋은 것은 권장할 만한 것이지만 건망증, 기억상실은 타기할 만한 것이다. 실제 살아가는 데에 기억이라는 것이 필수적이고 그만큼 중요하다는 말이 되는데, 거꾸로 생각해 보면 바로 망각이라는 것이 보다 일반적이고 지배적인 현상이기 때문에 기억이 그만큼 특수하고 소중하다는 이야기다.

망각과 기억은 상반되지만 균등한 무게를 갖는 것이 아니다. 망각은 기억의 전제 조건이고 기억의 바탕이다. 망각이라는 것이 없으면 인간은 살아갈 수가 없다. 어떤 것은 기억하고 어떤 것은 잊어버리는 것이 생존에 필수적이다. 경험한 모든 것을 기억한다는 것은 원칙적으로 불가능하다. 아주 조금밖에 기억 못하는 사람은 바보이지만 너무 많이 기억하는 사람은 미친 사람이다.

어떤 것을 기억하기 위한 사회적 제도나 장치는 단순한 기록에서부터 역사서술, 기념일, 기념 행사, 박물관, 제반 교육제도에 이르기까지 여러 가지가 있다. 이에 비해 어떤 것을 망각하기 위한 제도나 장치는 많지 않다. 그냥 내버려 두어도 시간이 다 부패시켜 소멸해 버리기 때문이다.

물론 어떤 것을 처음부터 사회적으로 존재하지 못하도록, 그리고 사람들이 기억하지 못하도록 억압하는 행위와 장치가 없는 것은 아니다. 분서갱유, 언론 탄압, 출판 금지, 공연 금지 등등 검열을 비롯한 집단적 기억의 의도적 파괴와 인위적 말소 행위가 있다. 스탈린이 권력을 잡은 후 트로츠키를 포함하여 숙청된 볼셰비키 지도자들에 관한 이야기는 모든 공식 기록에서 삭제되었다. 모든 공식적 사진 자료에서 그들의 모습은 교묘하게 말소되었다. 그들은 한때 소련 역사상 아예 존재하지 않았던 인물들로 되었다.

몇 해 전 일제강점기의 조선총독부 건물이 철거되었다.* 해방 이후 오랫동안 중앙청으로 쓰였던 이 건물의 철거 계획은 경복궁 복원 및 국립박물관 이전 문제와 겹쳐서 찬반논쟁을 불러일으켰다. 복원, 보존 및 철거라는 세 가지 문제가 한꺼번에 제기된 것이다. 모두 기억과 망각과 관련된 문제다. 총독부 건물을 헐고 그 자리에 경복궁의 문을 복원한다고 해서 일제강점기의 어두운 피해의식에서 벗어나 민족적 자부심을 가질 수 있는 것일까. 단순히 망각을 위해 그 많은 철거 비용을 썼다는 말인가. 무의식적 억압을 위한 낭비는 아닌가.

우리는 경험한 것 대부분을 잊어버리고 아주 조금밖에 기억하지 못한다. 망각의 전반적 지배에 비해 기억은 양적으로 지극히 미미하다. 시간의 중첩되는 무게란 인간이 감당하기엔 너무 벅찬 것이다. 단지 순간적 위험을 피하는 본능적 지혜, 생존을 유지하는 데 필요한 자동적 습관과 일반화할 수 있는 지식만이 보존된다. 흔히 과거 삶의 핵심은 사라지고 그 껍데기와 부스러기만 남는다. 그 위에 생생한 기억을 다시 구축하는 일은 쉽지 않다.

과거의 말소

동양학자이자 부뉴엘과 오랫동안 작업했던 시나리오 작가 장 클로드 카리에르(Jean-Claude Carrière)는 재미난 예를 들고 있다. 언젠가 19세기 파리에서 공연되었던 연극 팔천 편의 일람표를 만들어 놓고, 그 가운데 아직 프랑스에서 상영되는 연극의 수를 헤아려 보니 「춘희」「시라노 백작」「위뷔 대왕」 그리고 빅토르 위고와 뮈세, 외국 작가로 괴테와 입센을 포함하여 겨우 사십여 편에 지나지 않았다고 한다. 19세기 연극 중 살아남은 게 넉넉하게 잡아도 팔십 편 정도에 지나지 않는다는 것이다. 즉, 백분의 일만이 살아남은 것이다. 백 년 동안 매해 채 한 편도 살아남지 못했다는 계산이 된다. 그의 말대로 "불과 백 년 만에 이루어진 이 망각은 참으로 섬뜩한

* 1995년 김영삼 정부 시절에 일제강점기 잔재 청산을 위해 철거했다.

사망률"이다. 이어서 영화에 관해 다음과 같이 말한다.

"우리가 감히 기억에서 지울 생각도 하지 못하는 영화들 역시 망각에 묻히고 유실되고 파괴될 것이다. 이미 수많은 어제의 걸작들을 두 번 다시 볼 수 없게 되어 버렸다. 영화 자료실에 가서 틀어 달라고 부탁하지 않는 한 말이다. 수많은 영화들이 사라져 버렸거나 원본이 훼손되어 버렸다. 미래에 우리는 가끔씩 호기심의 대상으로서 '우리 할아버지들이 좋아했던 영화'를 보라는 권유를 받게 될 것이다. (…) 그리고 때로 그런 영화들은 그 당시의 유행에 맞춰 다시 만들어질 것이다. 이 모든 일은 이미 벌어지고 있는 중이다. (…) 어쨌든, 그건 별로 중요하지 않다. 우리는 미래를 위해 일하지 않으며, 우리가 전혀 짐작조차 할 수 없는 취향을 지닌, 일에 찌든 가엾은 우리의 후손을 위해 일하는 것도 아니다. 우리는 그저 망각을 위해 일할 뿐이다."

영화감독 클로드 란즈만(Claude Lanzmann)은 나치의 유태인 학살에 관한 그의 영화 「쇼아(Shoah)」에서 기억의 불가능성, 망각의 절대성에 대해 탐구하고 있다. 시간이 지나 망각의 지배에 들어간 사실들에 대한 부스러기 도큐먼트를 모아 과거를 재구성하려는 행위 자체를 그는 부정한다. 집단대학살이라는 무어라 형언할 수 없는 것에 대해 그 흔적을 추적하고 단편적 증언들을 모으고 이에 대해 논평하는 일의 불가능성을 강조한다. 과연 희미한 소문만이 남은 대재앙에 대해 과연 인간이 무엇을 할 수 있느냐는 질문을 하고 있는 것으로 보인다. 동시에 흔적의 소멸, 침묵, 망각 그리고 이렇게 기억에서, 역사에서 영원히 말소되는 것의 엄청남을 표현하려고 한다.

경험한 모든 것이 기억에 남지는 않는다. 그러나 학습된 모든 것은 동시에 기억이다. 기억은 망각에 대한 복수다. 기억이란 기억하고 있다는 점에서가 아니라 시간의 부단한 위협에도 불구하고 잊지 않았다는 점에서 보다 큰 의미를 갖는다. 단순히 본래대로 또는 흔적이 남았다는 점에서가 아

니라 망각의 파괴적 작용에도 불구하고 소멸되지 않고 그것을 거부하며 살아남았다는 점에 큰 의미가 있는 것이다. 그리고 기억에 남은 것은 다 이유가 있다.

인간에게 기억은 시간에 대한 사유의 재료이며 동시에 그 사유의 한 형태다. 망각은 더욱 그렇다. 망각에서 우리는 시간의 운명적인 침식작용을 본다. 어쩌면 망각에 대한 사유에서 인간이 보다 명확한 시간관념을 얻었는지도 모른다.

2000

이미지의 힘

본격적인 소비사회로 진입하게 됨에 따라 '이미지의 힘'을 누구나 절감한다. 수많은 광고 이미지, 쏟아지듯 퍼부어 대는 사진, 영화, 텔레비전, 비디오, 영상은 우리의 시청각을 현란하게 자극하고 사고와 상상을 전반적으로 지배하는 지경에 이르렀다.

이미지가 과연 무엇인지, 그것이 어떻게 작동하는지, 그것을 어떻게 소비하고 있는지 분명한 의식을 갖지 않은 채 우리는 매일매일 그 영향권 안에서 살고 있다. 고도의 기술 발전으로 나날이 확장되어 가는 미디어는 이 이미지의 힘을 극대화하고 있다.

광고가 이미지 조작에 의해 그 효력을 낳고 있음을 우리 모두 알고 있다. 판매와 소비의 영역에서 광고 이미지가 차지하는 비중은 날로 커 가고 있으며, 마케팅이라는 단어는 사회생활의 많은 부문에서 키워드가 되고 있다. 문자 그대로 이미지로 장사하는 연예계만이 아니라, 정치판에서도 가장 중요한 것이 '이미지 관리'다. 한 정치가가 긍정적 이미지로 보이느냐 부정적 이미지로 보이느냐 하는 것이 무엇보다 우선하고, 그의 정치적 판단이나 선택이 실제로 옳으냐 그르냐 하는 문제는 뒷전으로 빠진다.

이미지라는 것이 기억하고 상상하는, '머릿속에 있는 그림'에서부터 눈앞에 현존하는 구체적 대상까지 두루 통틀어 말하는 것이기 때문에 그것을 논의하기는 쉽지 않다. '머릿속에 있는 그림'과 '눈앞에 있는 그림' 사이

에 불연속적인 단절은 없다. 그리고 단순히 시각적인 차원에만 머무르는 것도 아니다.

'인상'이라는 단어는 그 경계가 모호한 이미지의 이같이 연속적이고 포괄적 측면, 그 전체적 양상을 잘 말해 준다. '좋은 인상', '나쁜 인상'이라는 말과 '긍정적 이미지', '부정적 이미지'라는 말은 같은 뜻이다. 그러나 우리는 이러한 '인상'이 잘못된 것일 수 있기 때문에 의심하기도 한다. 인상에 속아 본 경험을 누구나 갖고 있다.

그럼에도 불구하고 '인상'은 어떤 사물이나 사건에 대한 우리들의 견해나 태도에 결정적 영향을 끼친다. '인상'도 일종의 판단의 결과다. 다만 그 판단이라고 하는 것이 논리적인 사고의 결과라기보다는 헤아리기 힘든 매우 신비스럽고 복잡한 지각작용 및 정신작용을 통해 형성되는 종합상이기 때문에 옳고 그름의 판단과는 동떨어진 것일 수 있다. 좋은 것이냐 싫은 것이냐, 호감을 더 주느냐 덜 주느냐 하는 선호의 문제가 비중을 크게 차지한다.

이미지에 대한 불신, 이미지에 대한 경계심이 이래서 생겨난다. 그러면서도 우리는 이미지에 번번이 당하고 만다. 그렇다고 이미지를 무조건 비이성적인 함정이고 덫이라고 배척할 수 없다. 그 감각적 매력이라는 것이 논리적인 사고가 미치지 않는 무의식적인 차원에서부터 작동하는 것이기 때문에 통제하기 힘들다. 물론 거기에만 머무는 것도 아니다. 아주 복잡한 논리도 간단한 도형으로 명쾌하게 설명할 수 있다. 이 역시 일종의 이미지다.

이미지가 사회의 현실적 '힘'으로 작용하기 때문에 이를 심정적으로 배척하려고 하거나 무시하려고 하는 것은 헛된 제스처일 뿐이다. "요즘 젊은 애들은 책 읽기를 싫어하고 만화나 비디오, 영화 따위에만 빠져 있어서 큰일이야. 그러니까 논리적인 사고력이 뒤떨어질 수밖에" 하는 투의 푸념을 흔히 듣는다. 따지고 보면 근거가 희박한 이야기다. 영상, 곧 이미지가 반드시 비논리적인 것도 아니고 '글'이나 '생각'과 분리되어 있는 것도 아니다. 이미지를 단순한 감각이라고 보는 것이나 글이 곧 사고(思考)라고 보는 것

이나 단순하기는 매한가지다. 대부분의 이미지는 항상 글을 동반한다. 영상 또는 이미지는 '사고'와 적대적인 것이 아니라 그것의 필수적인 한 요소이며 그것 자체가 하나의 사고 형태다. '시각적 사고' 또는 '형상적 사고'라는 표현은 은유가 아니다.

요는 이미지와 좋은 관계, 생산적 관계를 맺는 것이 중요하다. 이미지가 희소했던 과거로 되돌아갈 수도 없고 이미지의 매력에서 자유로워질 수도 없다. 이미지와 전면적인 전쟁을 벌일 수도 없다. 이미지의 긍정적, 부정적 힘에 대한 비판적 사고의 능력을 길러 가며 이미지와 더불어 사는 지혜를 갖추어야 한다. 이미지의 조작적 논리를 간파해 그것에 놀아나지 않고 소통과 표현의 방법으로 전유(專有)할 수 있는 능력을 길러야 한다. 우리 사회에서 절실하게 요청되는 미디어 교육은 바로 이를 핵심적 목표로 한다.

2002

이미지의 힘

미술의 쓸모

전위前衛와 열등의식

이른바 전위미술이라는 것이 우리 화단에 그 모습을 드러낸 지도 꽤 오래되었다. 해프닝이니 이벤트니 환경예술이니 하는 것들을 비롯한 여러 가지 종류의 서구미술의 최신 경향이 어느덧 흘러 들어와 그 기묘한 자태를 거리낌 없이 보여 주어 심심치 않은 화젯거리가 되고 있는 것이다.

자칭, 타칭 전위예술가들은 서구의 '선진적' 미술가들의 본을 받아 우리네의 낙후된 '후진적' 미술을 조속히 근대화하려고 안간힘을 쓰고 있는 모양이다. 그러나 예술에서 진보나 발전이라는 개념은 논란의 여지가 많은 것이며, 가령 진보나 발전이 있다고 하더라도 그것은 그 예술이 뿌리박고 있는 사회적 현실을 떠나서는 생각할 수 없다.

일본에서 활동한다는 이우환(李禹煥)이라는 한 전위예술가는 "오늘의 현대미술의 콘텍스트로 볼 때 아프리카 미술이나 기타 후진국의 미술이 모두 유럽 근대미술의 서열, 그 오른쪽에 나란히 있어야 한다는 사실…" 운운했다고 하지만 서구예술의 판도에 소위 후진국의 예술이 의당 예속되어야 한다든지, 또는 한시 바삐 서구미술의 수준을 뒤쫓아 가 대등하게 국제경쟁력을 쌓아야 한다든지 하는 발상 자체가 많은 문제를 안고 있다.

확인할 수 없는 것이지만, 이러한 발상의 밑바탕에 깔린 것은 바로 우리네 미술인들 더 나아가 우리네 문화 담당층들 대부분이 갖고 있는 서구에 대한 맹목적인 편향과 열등의식인 것으로 생각된다. 새로운 사조나 유행

에 남보다 뒤져서는 안 된다는 강박관념에 사로잡혀 있는 이 땅의 소위 전위미술가들은 미국이나 프랑스에서 화제가 된 새로운 경향이라면 무조건하고 알지 못해 안달을 하고, 잡지나 신문을 통해 (주로 일본의 미술잡지 『미술수첩(美術手帖)』을 통해) 그 일면을 소개받으면 어떻게 이를 모방하고 흉내 내나 고심하는 듯하다.

비단 전위적인 것을 무비판하게 추종하려는 부류가 아니라 할지라도 서구미술에 대한 선망과 그에 따르는 열등감을 극복하고 자신을 차분히 돌아보고 자세를 가다듬는 미술인들은 그다지 많지 않은 듯하다. 화가라면 뉴욕이나 파리에 한 번쯤은 꼭 들러야 한다고 생각하고, 그렇지 못하면 마치 자신이 세상의 벽지 중에서도 가장 궁벽한 곳에 처박혀 썩고 있는 촌놈인 것 같은 기분을 느끼고 우울해하는 것, 이것이 우리의 많은 미술인들이 서구화단을 머릿속에 떠올릴 때 흔히 느끼는 감정이다.

또는 한국에서 태어났다고 해서 코즈모폴리턴이 되지 못하란 법이 어디 있느냐, 국수주의적인 편협한 테두리에서 벗어나 국제무대에서 당당하게 나의 능력을 과시하련다 하고 기염을 토하는 친구들도 있을 수 있지만, 이도 사실인즉 열등의식의 노출 이외에 아무것도 아니다.

우리 화단 일각의 전위미술운동은 이 열등의식에서 비롯한 혼돈과 과오를 아주 극명하게 보여 준다고 할 수 있다.

알다시피 서구에서의 전위예술은 이미 활력을 잃고 쇠퇴한 부르주아 사회의 아카데미시즘(academicism)에 대한 반항으로 출현했다. 그러나 그린버그(C. Greenberg)가 지적하고 있듯이 전위예술은 부르주아의 돈을 필요로 했기 때문에 여전히 부르주아 사회에 애착을 느끼고 있으며, 그들이 일단 부르주아 사회로부터 자신을 격리시키는 데 성공하게 되자 부르주아 정치는 물론 혁명적 정치도 적대시하며 거부했고, 그럼으로써 전위예술가는 좋은 의미에서 이념적 혼란과 폭력 가운데서도 문화를 온전하게 보존하기 위한 역할을 떠맡았다는 것이다. 그리하여 그들은 가지가지 실험을 통해 절대순수의 세계에 도달하려고 시도했다.

그러한 실험의 대가는 작가들 쪽으로 보면 항상 충족되지 않는 신기성

과 변화에 대한 욕구불만으로 나타나고, 일반 대중에게는 그들이 전혀 이해할 수도, 접근할 수도 없는 오지에 예술이 들어가 숨어 버리게 된 셈이 되고 말았다.

서구의 전위가 다다른 막다른 경지는 그것이 바로 부정하고 경멸해 마지않던 속물적 부르주아 취미가 어느새 전위적 실험의 결과를 자기 것으로 받아들여 부르주아식으로 미화하려는 데서 아이로니컬한 파국을 맞는 것 같다.

서구에서 그 사정이야 어떻든 간에 한국적 현실에 이 전위가 모방, 그것도 대부분 '겉치레만의 모방'이 되면 본래 이상으로 복잡하고 기형적인 폐단을 낳을 것이야말로 자명한 사실이다. 전위는 그 논리상 그것을 전위일 수 있게 하는 시대적, 사회적 필연성에서 비롯하며 또 그래야만 한다. 그러한 필연성에서 비롯하지 않은 전위의 모방은 참다운 의미의 전위가 아니라 무책임한 역사의 이탈이요, 외면일 뿐이다.

일찍이 한때 이 땅의 소위 전위예술가였던 한 사람은, "이미 이루어진 것들의 되풀이나 형식의 순수한 반영은 현대성을 띤 미술의 이념으로 간주할 수 없다"고 말하면서 서구의 첨단적인 회화운동에 부단한 관심을 촉구하였다고 한다. 인습적이고 상투적인 데서 벗어나려는 시도야말로 창조적 예술가의 당연한 과제이지만, 이를 꼭 서구의 첨단적 운동에서 그 실마리를 찾아보려는 데 문제가 있다.

조요한(趙要翰) 씨는 다음과 같이 지적한 바 있다. "국제적 정보에 예민한 한국의 미술가들은 산업화의 과정에 있으면서도 일상생활의 기술화가 보편화된 유럽 예술계의 고민을 앞당겨 경험하는 느낌이 있다. 농촌과 도시의 격차 그리고 소득의 균등한 분배가 바람직하게 실시되지 못하였고, 기술화된 일상성에서 오는 고뇌 이전에 놓여 있으면서도 우리의 미술가들은 산업화 이후의 예술의 '속악성(俗惡性)'을 미리 체험하고 있는 까닭은 국제주의의 물결 때문이라고 짐작된다."

오늘날 한국의 미술가가 어떻게 하면 현대미술의 거센 흐름 속에서 자기를 정립시킬 수 있나 하고 고심한다면, 얼핏 듣기엔 그럴 듯해도 조금만

되새겨 보면 오늘날 우리가 처한 현실에서 어떻게 해서든 탈출, 국제적 예술가로 행세할 수 있나 하는 의미로 들린다. 현대란 바로 서구의 현대를 의미하고 국제적이란 서구화한다는 것과 다름없기 때문이다.

1977

미술과 사치

사회학적 측면에서 본 미술의 사회성

사치란 실생활에 꼭 필요하다고는 할 수 없는 쾌락의 충족을 위해 지나치게 소비하는 것을 뜻한다. 그러나 사치에는 절대적 기준이 없다. 어떤 소비가 사치인가 아닌가 하는 것은 시간과 장소, 또 개인에 따라 다르다.

한 시대에 사치였던 것이 후대에 이르러서는 필수적인 소비로 되기도 한다. 동일한 성격의 소비가 한 사회에서는 필수적인 것으로 여겨지고 다른 사회에서는 사치로 간주되기도 한다. 같은 시대와 사회에서도 한 사람에게는 당연한 소비처럼 보이는 것이 다른 사람의 경우에는 엄청난 사치가 되기도 한다. 이를테면 사장이 자가용 차를 타고 다니면 조금도 이상해 보이지 않는데 말단 사원이 자가용 차를 가지려고 한다면 사치가 되는 것이다.[*]

이러한 점에서 보면 사치란 한 개인이 속해 있는 계급의 평균적인 생활수준을 초과하는 소비라고 정의 내릴 수도 있겠다. 계급에 따라 사치의 기준이 달라지는 것이다. 부자에게는 필수적인 것이 가난뱅이에게는 분수에 넘친 사치가 된다. 그러나 사회적 평등이라는 이상을 염두에 둔다면 사치란 한 계급 내에서가 아니라 사회 전체의 평균적인 소비수준을 넘어서는, 과도하게 향락적이고 과시적인 소비를 뜻하게 된다. 부자에게는 지극히

[*] 이 글이 씌어진 1970년대는 자가용 차가 지금처럼 널리 보급되기 전이었다.

119

자연스럽고, 그 사람 개인으로 보아서는 어쩌면 검소하달 수도 있는 소비도 일반적인 기준에서는 사치가 될 수밖에 없다.

사치를 이렇게 정의 내리려는 것은 금욕주의적인 사고에서 비롯되는 것이 아니라 사회적 불평등에 대한 당연한 반발로 나타나는 것이다.

그렇다면 미술에서도 이와 같은 이야기가 그대로 적용될 수 있을까? 한마디로 말해 미술은 사치인가, 아닌가? 미술품은 소수의 부유한 사람들만이 독점하여 즐기는 사치스러운 상품의 한 종류가 아닌가? 미술과 사치를 이렇게 결부시켜 이야기하는 것은 좀 당돌하고 난폭하게 느껴질지도 모른다. 마치 고상하고 기품있는 여신을 뻔뻔스럽고 천박한 탕아와 짝지어 놓으려고 하는 것처럼.

자기 나름으로 예술의 길을 닦아 나가고 있는 많은 작가나 남 못지않게 예술을 이해하고 아낀다고 자부하는 애호가들은 이와 같은 어딘가 꺼림칙한 기분을 더욱 강하게 느낄 것이다. 예술이야말로 금전이나 장사와 같은 비속한 차원을 넘어선 고답적인 경지에 속하는 것이 아니겠느냐 하고 그들은 주장하고 싶은 것이다.

예술이라는 것이 돈으로 거래될 수 있는 것인지, 아니면 그렇지 않아야 되는 것인지 하는 당위의 문제는 사람마다 예술에 대해 요구하는 바에 따라 달라질 것이요, 쉽게 결론 내릴 수 있는 것이 아니겠지만 지금의 현상을 살펴보면 구태여 어렵게만 생각할 필요도 없을 것 같다. 화상(畵商)이 있어 그림을 매매하고 그럼으로써 중간에서 이윤을 취하는 것으로 보면 그림이나 조각은 분명히 상품임에 틀림없다. 그것도 보석처럼 값비싼 상품이다.

요즈음 많은 사람들 입에 그림값에 대한 이야기가 자주 오르내린다. 아무개 화가의 그림은 호당 얼마를 호가한다느니, 아무개는 그림을 팔아 치부(致富)했다느니, 상류층 부인들 사이에 몇백만 원짜리 병풍계가 유행한다느니 하는 풍문이 심심치 않게 화젯거리가 되는 모양이다. 이에 빠질세라 관청에서도 그림 매매에 세금을 매겨야겠다는 의견이 나와 옳거니 그

르거니 하고 한참 시끄러웠던 적도 있다.

서울의 몇몇 중심가에는 크고 작은 화랑들이 우후죽순 격으로 생겨나 그림 장사가 본궤도에 올랐음을 눈으로 직접 확인할 수 있다. 어느덧 우리 화단에도 이른바 화상이라는 것이 등장하여 본격적인 미술시장을 벌이려고 하고 있는 것이다. 모든 인간관계가 돈이라는 괴물에 의해 맺어지기도 하고 끊어지기도 하는 자본주의 사회에서 한 인간과 다른 인간과의 예술적인 교류도 그 내용이나 결과가 어떤 성질의 것이든 간에 금전 관계라는 기본적 바탕의 제약을 받을 것임은 너무나도 뻔한 사실이다. 금강산도 식후경이요, 금전으로 대단한 여유가 없는 사람이 예술을 사서 맛볼 수는 없다.

그렇다고 하더라도 그림이나 조각을 영락없는 상품이라고 못박아 버리면 예술에 대해 지녔던 막연하고 타성적인 존중심이 고개를 들어 어딘가 석연치 않은 감정을 느낄 사람들이 여전히 많으리라 본다. 미술작품이 상품이라는 단정은 예술에 대해, 더 나아가 인생 전반에 대해 냉소적이고 비뚤어진 시선의 소유자에게서 나온 것이라고 수상쩍게 생각할 수도 있다. 그런 사람들이 먹고살기도 힘들어 죽겠는데 무슨 놈의 예술이고 나발이고 할 여유가 있나 하고 내뱉는 말을 들으면 작가나 예술애호가들은 이를 무식하고 없는 놈의 불만에 찬 욕설이라고 무시해 버리든지, 아니면 마치 부잣집 아이가 같은 또래의 거지 아이를 두려워하듯 섬뜩한 느낌을 가질지도 모른다.

고등학교 이상의 교육을 받은 사람들 중 상당수가 예술은 그 본질상 가치가 있는 것이므로 아끼고 존중해야 된다는 교훈을 직간접적으로 무수히 암시받아 왔으므로 평소에 명료하게 의식하지 않더라도 그런 교훈을 매우 당연하게 여긴다. 예술이란 얼마나 인간을 인간답게 만들어 주며 지상에서의 삶을 아름답고 보람있게 꾸며 주는 것인가? 예술이야말로 물질세계의 노예인 인간에게 주어진 한 가닥 정신적 구원의 실마리요, 유한하고 덧없는 삶을 살아가는 인간들에게 영원한 세계의 빛을 엿볼 수 있는 지고의 순간을 마련해 주지 않는가? 인생은 짧고 예술은 영원하다든지 예술의 세

계에는 국경도 인종의 차별도 없다는 등등의 낡아빠진 상투적 어구에서부터 시작되는 이와 같은 장광설은 여러 사람들의 입에서 끊이지 않고 열광적으로 되풀이된다.

예술은 선천적으로 무조건적으로 가치를 부여받고 있다는 이 관념은 일종의 공인된 신념처럼 만연되어 있어서 여기에 대해 간혹 의문이나 반대 의견을 표시하는 데도 얼마간 용기가 필요하게끔 되어 버렸다. 그러나 이 지극히 자명해 보이는 관념에는 여러 가지 함정이 도사리고 있고 어쩌면 집단적인 미신에 불과할지도 모른다.

분명히 미술작품은 상품이다. 그런데도 어쩐지 상품으로 생각하고 싶지는 않다. 그림이나 조각은 값비싸게 거래되는 상품인 동시에 그것이 본래 지향하는 가치에서는 냉혹한 금전적 거래관계의 대상에 머무르는 것을 거부한다. 거기서 모순이 생겨나는 것이다. 즉, 상품이란 금전을 통해 교환함으로써 소유, 소비되는 것이다. 그러나 예술이 인간과 인간 사이의 공감이 갈 수 있는 감정이나 생각을 서로 전달할 수 있게 하고 그럼으로써 하나로 결합시키는 것을 이상이나 목표로 하는 것이라면 결코 돈있는 사람만이 소유할 수 있는 상품이어서는 안 된다. 그러나 사실상 오늘날의 미술은 값비싼 상품이 되어 소수의 여유있는 사람만이 누릴 수 있는 사치가 되어 버리고 있다. 이러한 역설은 현대에서 예술이 처해 있는 딜레마를 단적으로 반영하는 것이겠다.

허버트 리드(Herbert Read)는 초기의 어떤 글 가운데 다음과 같이 말한 적이 있다. "활기에 찬 사회에서는 예술이 세 가지 방면에서 뒷받침을 받아 진전한다. 사회적으로는 올바른 감상 및 평가에 의해서, 경제적으로는 후원에 의해서, 본질적으로는 자유에 의해서. 이 감상 및 평가, 후원과 자유는 예술의 생명이 필수적으로 요구하는 세 가지 필요 사항이다."

즉, 리드가 말하는 감상 및 평가는 예술가의 의도를 이해하고 그가 전달하고자 한 내용을 받아들여 이에 의해 적절한 미적 반응을 할 수 있는 감상층 또는 관중이 건실하게 존재해야 한다는 뜻이고, 후원은 예술가가 창조

적 행위를 할 수 있도록 물질적 지원을 해 주는 튼튼한 후원층이 있든가 또는 제도적 보장이 마련되어야 한다는 것이고, 마지막으로 자유란 예술가의 창조에 장애가 되는 일체의 불합리한 외부적 구속이나 제약이 없어야 한다는 말이다. 이 세 가지 조건은 상호 보완적이며 궁극적으로 조화되어야 하는 것이 바람직하지만, 실제에서는 그렇지 못하며 서로 갈등을 일으키고 있다.

현재에 이르기까지 대부분의 시대에서 예술의 후원층 및 감상층은 소수의 특권계급이었다. 권력과 금력을 독점하고 있는 이 특수층은 예술가에게 자신을 미화해 주고 그들의 세계관을 반영해 주는 작품만을 제작할 것을 일방적으로 강요해 왔다. 사실상 예술이란 권력이나 금력이라는 토양 위에서 자라나는 꽃이었다. 예술, 특히 미술은 그들의 권세와 지위를 과시하고 선전하고, 그들의 이념을 합리화하는 수단으로서의 역할을 톡톡히 떠맡았다. 물론 그런 가운데서도 뛰어난 예술가들은 그들 나름의 고유한 세계를 전개하려고 끊임없이 노력해 왔다.

따라서 후원층의 요구와 예술가의 자유는 서로 충돌하여 갈등을 빚어낼 수밖에 없었다. 예술가가 자신의 개성과 자유를 과거보다 힘있게 주장할 수 있게 된 현대에 이르러서도 이러한 갈등은 그 외면적 형태만 바뀌었을 뿐 여전히 계속되고 있다. 예술가는 자유를 구가하는 대가로 그만큼 책임을 져야만 하게 되었다. 이제 그는 확실한 후원층에 종속되어 그의 보호 아래 안전하게 살아갈 수 있는 기반을 상실하게 되었고, 그만큼 사회적으로 불안한 처지에 몰리게 되었다.

그린버그가 지적한 바대로 극단적으로 자유롭고자 하는 전위예술가들조차 그들이 그토록 혐오하고 부정했던 부르주아의 돈을 필요로 했기 때문에 그들에게 다시 아첨하든가 아니면 사회에서 낙오하든가 둘 중의 하나를 택하지 않을 수 없게 된 것이다.

그들이 경멸해 마지않는 부르주아에게 자신의 작품을 돈 받고 팔지 않을 수 없다는 사실을 생각할 때, 그들이 느끼는 감정은 다분히 자기모멸에 가득차고 냉소적인 경향으로 나갈 수밖에 없다.

예술가의 이러한 감정이야 어떻든 간에 그들의 작품은 결국 부유한 부르주아의 사치스러운 기호를 만족시켜 주는 수단으로 되고 만 것이다. 소스타인 베블런(Thorstein Veblen)은 『유한계급론(The Theory of the Leisure Class)』(1899)이라는 책에서 유한계급의 현저한 특징은 과시적 소비에 있다고 지적했다. 즉, 그들은 불필요한 사치성 소비를 함으로써 고통스러운 노동을 하지 않고서도 호화스럽게 지낼 수 있는 자신의 금전적 능력을 타인에게 과시하려고 애쓴다고 한다. 즉, 그들은 실제적인 관점에서 보아 전혀 쓸모없는 것, 그 대신 희귀하고 값이 비싼 것을 아름답고 가치있는 것으로 간주하며 아낌없이 돈을 뿌려 이런 것들을 소비하거나 소유함으로써 우월감을 맛보려고 한다. 그 의도에서는 차이가 있겠지만 그들도 19세기의 유미주의자들처럼 "바로 쓸모없기 때문에 아름답다"고 느끼는 것이다.

이러한 감정의 논리에 따르면 사치란 바로 불필요한 소비이므로 멋있고 훌륭한 취미로 간주된다. 마당에 배추나 토마토를 심는 것보다는 식생활에는 하등 필요치 않은, 그러면서도 가꾸는 데는 많은 노력과 경비가 소요되는 희귀한 화초(그 모양이 반드시 아름다울 필요가 없다. 값비싸고 희귀하고 연약하면 아름답게 느껴지게 마련이므로)를 기르는 것이 더 고상한 취미가 된다. 실인즉 고상한 취미를 지녔다는 자부심은 바로 남보다 자기가 낫다는 우월감을 그 밑바탕에 깔고 있다. 단지 노골적으로 드러내지 않고 교묘하게 위장된 방식으로 그것을 과시하는 것이다. 이러한 취미 및 그 모방이 이른바 속물주의(snobbism)이다.

예술적인 취미 또는 미의식에는 바로 이러한 속물주의가 깊숙이 침투해 있다. 이름난 화가나 조각가의 값비싼 상품이야말로 이러한 속물 취미를 가장 세련된 방식으로 만족시켜 주는 것이다. 그림값이 오르고 화랑가의 경기가 갑자기 활발하게 된 것은 요 근래의 호화 주택의 등장과 때를 같이한다. 그도 그럴 것이 어마어마한 주택의 실내를 장식할 미술품의 수요가 갑자기 늘어났기 때문이다. 호화 가구 및 외국제 백과사전을 위시한 호화 장정본의 전집류와 나란히 골동품이나 이름난 화가의 그림이 걸려 있지 않으면 귀티 나는 부자다운 체모(體貌)가 서지 않는 것이다.

값비싼 가구와 벽에 걸린 유명한 화가의 작품과 얼마만큼의 차이가 있을까? 만약 예술이 고급의 사치스러운 장식에 불과하다면 과연 그것이 그토록 큰 의미를 부여할 만한 가치를 지녔다고 할 수 있을까? 또 그러한 작품을 소유하고 접할 수 있는 기회가 좀체 주어지지 않은 대다수의 대중들은 예술이라는 세계의 울타리 밖에서 체념과 침묵의 상태로 머물러 있어야만 하는가? 만약 작가의 의도가 어떠했던지 간에 현재의 미술이 일종의 사치성 소비의 수단으로 되고 말았다면 그 책임은 어디에 물어보아야 할까? 설령 미술작품이 사치품이라 하더라도 그 나름의 부인할 수 없는 순수한 가치가 있다면 그것은 어떤 성질의 것일까? 작가를 비롯하여 관심 갖는 모든 사람들이 여러모로 한 번쯤 깊이 검토해 볼 만한 문제가 아닐 수 없다.

1977

반성, 사고하는 미술인이길

위선적인 예술지상주의 벗어나야

근년에 새로이 일어난 미술품 매매 붐으로 해서 올해도 화랑가의 경기는 호황을 구가할 것이다. 자연 작품전시를 비롯한 제반 미술활동도 풍성해지겠지. 하나 그림 값이 보다 오르고 작품매매가 활발해지는 현상은 돈에 굶주려 왔던 화가로서는 쌍수를 들어 환영할 만한 것인지는 몰라도 그것이 건전한 미술 발전을 보장해 주는 것은 결코 아닐 게다.

뻔한 사실이지만 황금만능의 사회에서는 예술도 금전의 철저한 지배를 받게 마련이다. 한폭의 그림은 예술품이면서도 동시에 일종의 값비싼 상품으로서 돈을 주고 사야만 보고 즐기고 소유할 수가 있다. 사정이 그렇다 보니 미술이란 것도 하루하루 힘겹게 일하며 생존을 이어나가는 일반 대중과는 전혀 상관없는, 딴 세상의 일로 되어 버리고 말았다.

미술가들 자신도 선택 받은 정신적 귀족인 체하면서 대중을 외면, 멸시하고 그에게 금전적 대가를 지불할 수 있는 극소수의 유한층의 취미에 아첨하는 데 급급해 온 것이 사실이다. 그 결과 많은 작품들이 제작되었다 하더라도 상당수가 현실도피적이고 향락적인 경향의 '실내장식품'에서 멀리 벗어나기가 힘들었다.

그럼에도 불구하고 이에 대해 반성하고 비판하는 자세는 별로 눈에 띄지 않는다. 오히려 '자연의 관조'니 '절대순수의 탐구' 따위의 허황하고 상투적인 어휘로써 자기들의 작업을 신비화하고 그럼으로써 값을 올리려고

하는 미술인들이 점점 늘어나고 있는 것 같다. 결코 바람직한 현상이라고 할 수 없다.

고급 아파트 한 층에 화실 겸 점포를 차려놓고 부유층의 호사가들을 상대로 장사를 벌이면서 "더럽고 시끄러운 속세를 벗어나 순수한 자연을 관조…" 운운하고 떠들어댄다면 그야말로 저질 코미디감도 못 된다.

올해에는 이러한 것들을 좀 반성해 보자. 위선적인 예술지상주의는 이제 그만 부르짖고 우리 모두의 현실을 돌아보자. 붓을 휘두르고 조각하는 행위가 지금 이 시대, 이 사회에서 어떤 의미를 갖고 있는지, 또 어떤 의미를 가져야 하는지 한번 곰곰이 생각해 보자. 이름을 날리고 그것을 비싸게 팔아먹는 것만이 능사가 아니지 않는가.

1978

미술 우상화偶像化의 함정

대도시로서의 구색을 갖춤에 따라 서울에서도 여러 가지 문화 행사가 점차 다채롭게 열리고 있다. 미술 전시회도 그런 행사들 가운데 매우 중요한 몫을 차지한다. 이제는 전문적인 화랑가도 형성되었고 이곳을 중심으로 여러 가지 전시회가 끊임없이 열리고 있어서, 미술을 애호하는 사람들의 발걸음을 끌어당기고 있다. 이와 같은 전시회와 더불어 근간의 병적인 미술품 매매, 수집열이라든가 또는 활기를 띠어 가는 미술 서적의 출판 등등은 미술에 대해 관심 갖는 층이 두터워졌음을 말해 준다.

예술이라고 하면 거의 문학만이 독주하다시피 하던 시기를 지나 이제 미술도 당당히 자기 위치를 회복해 가는 새로운 시기가 도래했다는 느낌마저 있다.

그러나 일견 바람직해 보이기만 하는 이 미술 애호열도 좀 더 깊이 반성해 보면 커다란 문제들을 안고 있는 것임을 알 수 있다.

우리는 초등학교 시절 또는 그 이전부터 예술을 아낄 줄 아는 사람이 되어야 한다고 교육받아 왔고, 주위 사람이나 아이들에게도 그러한 생각을 아주 당연한 것처럼 주입시키고 있다. 초등학교도 채 들어가기 이전의 어린아이들에게 화실에 레슨을 보내는 것이 유행인 부유한 중산층 내에서야 두말할 나위도 없다.

문화의 상당한 부분이 텔레비전의 광고에서 보는 바와 같이 우리의 자

발적인 의욕이나 주체적 선택에 의해서가 아니라 쉽사리 표면에 드러나지 않는 배후의 교묘한 조작이나 암암리의 설득, 혹은 위협적 분위기 등에 의해 좋아하거나 싫어하도록 강요당하고 있는 지금의 문화 풍토 속에서도, 미술을 비롯한 소위 순수 고급의 예술만은 예외적으로 일부 사람들로부터 자발적인 관심과 사랑을 받고 있는 것처럼 보인다.

표면상 사람들은 미술을 아끼는 것처럼 보인다. 직접 그럴 만한 여유가 전혀 없더라도 장차 그런 기회가 주어진다면, 아니 자신에게는 그런 기회가 영원히 안 주어진다 하더라도 다른 사람이라도 아무튼 미술은 아껴 주어야 한다는 마음가짐을 잠재의식적으로나마 간직하고 있는 것이다.

예술적 취미 또는 안목에 관해서는 이론의 여지가 없다는 서양의 금언도 있지만, 스스로 세련된 교양인이라고 자부하는 사람들 사이에서는 미술을 이해하고 애호하는 것이야말로 너무나도 당연하고 필수적인 것에 가까운 일로 받아들여지고 있으며, 그 수준과 열정에서 남에게 뒤지고 싶어 하지 않는다.

이와 같은 태도는 속물주의적인 추종과 모방에 힘입어 일부 계층 안에서는 상당히 넓게 퍼져 있는 것 같다.

이 사람들은 미술이란 어떤 것인가, 어떤 것이 되어야 하는가를 따져 보기 전에 미술은 무조건 좋은 것이므로 소중히 아끼고 숭배해야 한다고 생각한다. 말하자면 미술은 선천적으로 절대적인 가치를 부여받고 있는 셈이다. 동시에 그러한 가치를 적극적으로 옹호하는 미술 애호가들은 자신이 타고난 감수성과 안목을 지니고 있다고 자부한다.

당연하게 의심을 받지 않고 넘어가 버리는 것 속에 보다 커다란 위험이 도사리고 있는 때가 종종 있듯이, 매우 자명한 것으로 여겨지는 이 미술 애호와 숭배에도 중대한 함정이 숨어 있을 수 있다. 문제는 미술을 아끼는 행위 자체가 나쁘다거나 잘못되었다는 것이 아니라, 어떠한 미술을 어떠한 방식으로 받아들여야 하는지를 따져 보는 비판 의식이 뒤따르지 않은 채의 맹목적 미술 애호는 오히려 병일 수도 있으며, 악의적인 세력에 의해 교

묘히 이용당할 수도 있다는 데 있다.

스스로 미술을 이해하고 아낀다고 자부하는 사람들은 미술작품 앞에서 습관적으로 우상을 대하듯 우러러보며 또 그래야만 되는 것처럼 행동한다.

이 열렬한 미술 애호가들이 의식하고 있는지 아닌지는 확인하기 어렵지만, 근대에 와서 미술은 점차 주술이나 종교와 비슷한 것이 되어 버렸다. 미술이 정치권력 그리고 특히 종교로부터 벗어나 자율성을 구가하게 됨에 따라 역설적으로 미술의 감상과 창조 행위 그 자체는 종교의식과 흡사한 분위기로 채색되었으며, 그 미학은 신비하고 불가해하지만 회의가 일체 허용되지 않는 교리와 같은 것이 되어 버렸다. 사실상 미술이라는 것이 그 기원에서 종교와 불가분의 것이었으므로 다시금 본래의 상태로 되돌아가려 하는지도 모른다. 발터 벤야민(Walter Benjamin)은 이렇게 말한다.

"최고의 예술작품은 제식(祭式)의 예배 가운데서, 처음에는 주술의식에서, 그러다가 종교의식에서 생겼던 것이다. 여기에서 중요한 사실은 예술작품이 지닌 아우라(Aura, 벤야민이 말하는 '아우라'란 한 예술작품이 지니는 유일무이한 독특한 분위기를 가리킨다—필자)의 존립 방식이 한 번도 제식 기능에서 완전히 독립한 적이 없었다는 사실이다. 환언하면 '진짜' 예술작품의 유일무이한 가치는 그 근거를 제식에서 가지며, 또 그 가운데서 최초의 본원적인 실용 가치가 생기는 것이다. 설사 그 기능이 이와 같은 방법으로 주선된다 할지라도 미(美)에의 봉사라는 가장 범속한 형식 속에서나마 세속적 제식이라고 인정할 수가 있다."

이어서 그는 현대에서 사진을 위시한 기계적인 복제 기술에 의해 과거의 미술이 지녔던 이와 같은 신비한 분위기가 결정적으로 파괴되기에 이르렀다고 지적하고 있다. 그러나 한편으로는 미술에 대한 이와 같은 우상숭배가 의연히 남아 있는 것이다.

미술관이나 전시회장은 '예술교'의 성스러운 예배가 집행되는 성소이며, 미술작품은 예배의 대상이고, 화가나 비평가 혹은 후원자는 그러한 예배

에서 각기 뚜렷한 역할을 떠맡은 특권적인 사제들인 셈이다. 그리하여 유식하건 무식하건 그 주위에 모이는 소수의 신도들을 향해 미술의 신비스러움을 권위있게 설교하는 것이다.

이와 같은 유추는 단순하게 과장된 비유만은 아니다. 1969년 프랑스 국민과학원의 피에르 부르디외(Pierre Bourdieu)와 알랭 다르벨(Alain Darbel)은 면밀한 사회학적 조사 끝에 다음과 같은 사실을 밝혀냈다.

즉, 그리스, 폴란드, 프랑스, 네덜란드의 각계각층의 사람들을 상대로 미술 애호, 특히 미술관과 전시회 관람에 대해 조사한바 미술에 대한 흥미나 관심은 특권적인 교육과 밀접하게 관련되어 있으며, 순수한 예술적 체험으로서 자발적인 것처럼 보이는 것도 실은 끈질긴 교육에 의한 훈련의 결과라는 것이 밝혀졌다. 상층계급을 제외한 대부분의 대중들에게 미술관이란 전혀 남의 영역으로서 이른바 '문화의 전당'의 성스러운 벽에 걸린 소중한 명작들은 전혀 해독할 수 없고, 다만 혼란과 두려움, 따분함과 오해만을 불러일으키는 것으로 나타났다. 그런데 여기서 흥미있는 것은 육체노동자들의 66퍼센트 그리고 숙련노동자와 화이트칼라 노동자들의 45퍼센트, 전문직과 상급 경영자들의 30.5퍼센트가 미술관을 교회와 비슷한 곳으로 생각했다는 점이다.

이는 바로 예술과 문화를 그 근본 바탕이 되는 사회적 조건과 분리시켜 마치 독립적으로 존재하는 양 신비화한 데서 생겨난 결과다.

존 버거(John Berger)에 의하면 하나의 이미지가 일종의 예술작품으로서 제시될 때, 사람들이 그것을 보는 방식은 그들이 예술에 대해서 배운 갖가지 가정들의 영향을 받는다고 한다. 그러한 가정이란 이를테면 미(美)라든가 진실이라든가 천재성 또는 문명, 형식, 지위, 취미 등등이다. 이러한 가정들의 대부분은 사실과 부합되지 않는 허황한 것들로 예술의 신비화, 종교화에 동원되어 예술이 비속한 현실을 초월하는 제2의 독립된 현실인 것 같은 착각을 낳게 한다.

그리하여 이 예술이라는 제2의 현실은 역사를 초월하는 영원 보편의 가치

가 나타나는 세계이며, 오로지 타고난 감수성과 능력을 지닌 자만이 이 세계를 이해하고 그 정신적 재보(財寶)를 향수할 수 있다는 귀족적이고 위선적인 미학이 성립하게 되는 것이다.

이 미학은 현실의 불평등한 사회구조와 질서를 미화시키는 데 그 나름으로 한몫을 담당한다. 물질적 재보를 독점적으로 소유하는 상층계급은 이에 만족지 않고 문화적 재보까지 독점하며, 이 독점을 통해 그들의 지배를 합리화하고 정당화한다. 미술관이라든가 전시회, 즉 문화 예술 세계는 모두에게 개방되어 있지만 그 출입구에는 보이지 않는, 그리고 결코 뛰어넘을 수 없는 장벽이 가로 놓여 있다.

'무식하고 야만적인' 대중과 '세련된 취미와 안목'을 지닌 교양있는 소수를 갈라놓는 이 장벽은 바로 교육과 성장 환경의 차이에서 생겨나는 것이다.

특권적인 교육과 훈련을 통해 미술이라는 종교의 교리와 까다로운 상징체계를 배우지 못한 사람에게는 미술관이나 전시회에 걸린 온갖 그림이 다만 그들을 주눅 들게 하는 수수께끼에 불과할 뿐이다.

그리고 미술 애호가들이 그토록 찬미하여 마지않는 걸작들을 둘러싼 종교적 신비와 후광은 상당 부분 그들의 특권의식의 투사에서 비롯하며, 동시에 그 작품들이 지닌 어마어마한 시장 가치를 염두에 두기 때문에 생겨난 것이다.

"모든 자본주의 사회가 제대로 돌아가는 것은 이윤과 보다 큰 이윤의 추구 정신에 물들거나 부추겨지지 않는 사회 분야가 있기 때문이다. 국가의 고급 공무원, 법관, 승려, 예술가, 학자가 이 정신에 지배될 때 그 사회는 와해되고 모든 형태의 경제가 위협받게 된다!"고 경제학자 프랑수아 페루(François Perroux)는 말한다.

우리는 이 말을 다음과 같이 바꾸어 볼 수도 있을 것이다. "모든 자본주의 사회가 제대로 돌아가는 것은 이윤과 보다 큰 이윤의 추구 정신에 물들거나 부추겨지지 않는 '것처럼 보이는' 사회 분야가 있기 때문이다…."

1979

미술의 쓸모

한국 미술비평의 현주소

오래전부터 우리 미술계 주변에서는 참다운 비평을 찾아볼 수 없다는 말이 있어 왔다. 화단에서 빛도 보지 못하고 미술평론가라는 사람들과 개인적인 교분을 맺지 못한 상당수의 작가들은, 오늘의 미술평론가들을 한몫에 몰아 얼치기 사기꾼 대하듯 반발하고 있다.

그들 눈에는 평론가란 우연하게 얻어들은 단편적 지식을 밑천으로 횡설수설하며 '미술판'의 세력 다툼에 끼어 어느 한쪽을 편파적으로 거들며 연명해 가는 있으나 마나한, 아니 있을 필요조차 없는 존재로 보이는 것이다. 근자에는 돈 몇 푼 받고 예술적으로나 개인적으로나 잘 알지도 못하는 작가의 개인전 '작품 목록' 서문을 반직업적으로 써 주는 평론가를 가리켜 '직업 주례'라고 비아냥거리는 말까지 나돌게 되었다.

사실 우리 미술비평은 이와 같은 비난을 감수해야 할 만큼 혼란과 병폐에 빠져 있다. 숫자는 얼마 되지 않지만 아무튼 전문적인 평론가들도 있고 한국미술평론가협회라는 단체도 몇 년 전부터 조직되어 있다고 하는데, 이렇다 할 반성이나 적극적 활동은 보이지 않는다. 그 '직업 주례'라는 말이 나왔지만, 마치 결혼식에서 돈을 주고 사올지라도 주례가 있어야 하듯이 화단으로서도 단지 구색을 갖추기 위해서만, 또는 최소한의 선전상 필요 때문으로만 평론가를 용납하고 있는 듯한 인상이 짙다.

오늘의 미술비평 실태에 관한 한 신문 기사(1978년 10월 7일자 『중앙일

보』)에 의하면, 한 평론가가 자신들의 난처한 처지를 다음과 같이 토로했다고 한다.

"첫째, 직장에서나 화랑가에서 불균형한 상태로 작가 세가 너무 커서 말발이 서지 않는 게 사실이다. 평론가들이 모두 경제적으로 약한데, 사회적인 구제의 방편도 없지 않으냐. 둘째, 글을 쓸 지면도 별로 없거니와 미술 저널리즘이 확립되지 않아 더욱 그러하다. 작가 지망생이 그리 많은 데 비해 평론 지망생은 전무한 편이다. 셋째, 오늘의 미술평론가가 미술사를 공부해야 함은 물론 미술사가들이 평론에 가담함으로써 문명 비평적 전개가 이루어져야 할 것인데 너무 미흡한 현실이다."

대체로 옳은 이야기이다.

미술비평이 제 위치를 확립하지 못하고, 고질적인 혼미 상태에서 벗어나지 못하고 있는 데는 위에서 말한 것 이외에도 여러 가지 이유가 있을 수 있다. 부연하는 셈이지만, 보다 근본적인 요인이라고 생각되는 것을 들어 보면 다음과 같다.

첫째, 미술비평이라는 행위의 속성과 한계가 문제다. 비평이란 미술사 연구나 미학적 탐구와는 달리 그때그때의 현실적 요구에 피상적으로나마 즉각 대응해야 한다는 난점을 안고 있다. 더욱이 평론은 당대의 작가와 작품을 우선적으로 관심의 대상으로 삼는다. 따라서 평론가로서는 객관적 평가를 내릴 수 있는 거리를 유지하기가 힘들다. 그런데도 당장 해설하고 비평해야 한다는 역설적 과제가 주어진다.

더욱이 인쇄매체를 통해 다량으로 배포되는 문학과는 달리 미술작품을 체험할 수 있는 기회는 극히 제한되어 있다. (복제 미술품의 경우는 별개의 문제이다. 인습적인 사고에서 비롯한 것이지만, 복제 미술품의 체험은 원작의 체험과는 본질적으로 다른, 결코 진정한 체험일 수가 없다는 관념이 일반적으로 지배하고 있다.)

미술품 수장가나 작가와 오래전부터 친숙하게 알고 있는 평론가 이외의 사람에게는 작품을 대할 수 있는 통로가 대개는 일정 기간 동안만 열리는 전시회뿐이므로, 체험의 밀도와 폭이 빈약할 수밖에 없다. 또한 전시회에 가 보지 못한 사람에게는 잡지의 월평란(月評欄)이나 신문의 단편적 기사에 실리는 논평이 과연 어떤 작품에 대한 이야기인지 대조하고 확인할수가 없다. 평론을 읽는 소수의 독자들 대부분은 작품은 전혀 모른 채 글만읽게 된다. 따라서 평론가의 글에 대해 각자 나름의 판단을 내리고, 이에따라 이의를 제기하거나 찬동할 수 있는 근거가 희박하다.

이 말은 평론가들 상호 간에도 비슷하게 적용된다. 그러므로 어떤 공통의 기준을 확립하기 위한 비판적 대화나 토론의 자리가 마련되기 힘들다. 그야말로 각자 자기 취향대로 머물러 있기 십상이다.

이와 직접적으로 관련된 보다 근원적인 요인은 미술비평이 안고 있는숙명적인 한계다. 즉, 시각 고유의 체험을 일단 언어로 바꾸어 설명해야 한다는 점인데, 과연 눈으로 보고 느낀 것을 말로써 분석, 비교, 검토하는 것이 얼마만큼이나 가능한 일이냐 하는 것이다. 이 점에서 오늘의 미술평론가들에 비하면 과거의 미술을 애호하던 사람들, 이를테면 18세기 프랑스의 드니 디드로(Denis Diderot)와 같은 비평가들은 퍽 다행스러운 처지에있었다고 할 수 있다.

그들은 아직 사진 복제 기술이 등장하기 이전의 시대에 살았으므로 미술 감상이라는 시각적 체험을 멋있는 문학적 어휘로 옮겨 놓는 것을 지극히 당연하게 생각했다. 또한 그들 시대의 작품이란 말로써 설명하기 쉬운분명한 주제를 지니고 있었고, 형식보다는 주제의 의미를 밝히는 작업이작품 해명의 관건이었으므로 더욱 그럴 수밖에 없었다. 물론 현대적인 관점에서 볼 때, 그러한 비평이 제대로 된 것이냐에 대해서는 논란의 여지가없진 않지만.

쉽게 설명할 수 있는 주제가 없고, 또 있다손 치더라도 주제 자체는 그다지 문제 삼지 않는 오늘의 미술에 대해 '언어로써' 분석, 해명하려는 작업은자칫하면 평론가 자신의 지극히 주관적이고 일시적인 인상과 기분 및 자

의적인 환상을 폭로하는 데서 끝나고 말 수도 있는 것이다.

작품에 대해 평론가들이 설명해 놓은 구절과 작품의 사진을 비교해 보면, 그 양자가 얼마나 동떨어진 것인가 실감하게 될 경우가 많다. 금일의 평론가들이 추상적이고 관념적인 어휘들을 빈번하게 사용하는 것은 작품 자체의 성격에서도 비롯하겠지만, 어느 면으로는 이러한 딜레마와 그에 따르는 위험을 거의 무의식적으로 감지하고 있는 데서도 기인한다.

시각적 체험을 언어로써 설명해야 한다는 이 난점은 복제판의 도움으로 어느 정도 해결될 수 있는 것이긴 하지만, 원칙적으로 미술비평의 한계임이 분명하다. 여기서 언어로 씌어진 작품을 언어로써 분석하고 평가하는 문학비평과 상당한 차이가 생겨난다.

그렇다고 해서 미술은 결코 말로 설명될 수 없다는 문자 그대로 '순수미술적인' 주장만을 고집한다면, 작품과 마찬가지로 미적 체험을 교환하고 그것을 올바른 수준에서 보편적으로 확산시키기 위함을 궁극 목표로 하는 비평은 애당초부터 설 자리를 잃게 된다.

두번째 요인은 평론가들 자신의 역사적 안목의 결핍이다.

상당수의 평론가들은 일단 새로운 것, 소위 첨단적이고 전위적이라고 생각되는 것에 대해서는 미리 주눅이 들어 버리는 타성에 젖어 있다. 이는 자신의 성급한(부정적) 판단이 나중에 돌이킬 수 없는 실수로 바뀔지도 모른다는 불안감에서 비롯한 것으로, 서구 평론가들의 자세가 그대로 유입된 것이 아닌가 한다.

에른스트 곰브리치(Ernst Gombrich)는 서구의 비평가들이 인상주의 이래로 변화에 뒤지지 않으려는, 따라서 첨단적인 경향에 대해서는 미리 지고 들어가야 한다는 강박관념에 사로잡혀 있다고 지적하고 있다.

이와 같은 강박관념 혹은 타성에서 두 가지 태도가 파생되어 나온다. 하나는 소위 전위적인 것에 대해 아무런 의사 표시도 하지 않고 침묵, 방관하는 태도이며, 하나는 무조건 찬양하거나 또는 실험 정신만은 높이 사 주어야 한다는 식으로 미온적 찬동을 보내는 것이다. 칭찬해서 손해 볼 것은 없으며, 칭찬은 안 하더라도 비난은 삼가는 것이 안전하다는 계산이다. 더욱

현대 서구의 전위적인 것이 곧 바로 우리 현실에서도 전위적인 것이라고 착각하는 데서 상황은 더욱 악화된다.

이러한 주눅에서 벗어나려면, 자기 나름으로 역사적인 안목을 갖추지 않으면 안 된다. 이 역사적인 안목은 무턱대고 미술사 서적만을 읽는다고 해서 곧바로 세워지는 것은 아니며, 자기가 처한 구체적 현실을 객관적이고 총체적으로 파악하려는 노력이 앞서야만 가능하다. 폐쇄적이고 주관적인 예술 체험의 차원을 넘어서는 폭넓은 사회사적 관점의 확립은 올바른 미술비평의 기틀을 잡기 위한 첫걸음인 것이다.

세번째로 들 수 있는 것은 평론가들 자신의 개인적이고 일상적인 사정에서 비롯한 용기의 결핍과 타협적 자세다. 앞서 언급한 기사에서도 비친 것이지만, 평론가들 개개인이 화단의 한 유력자나 작가들과 친분관계로 얽혀 있으며 미술대학 또는 미술학과에 직장을 가지고 있기 때문에, 그 직장에서 군림하는 작가들을 비롯하여 여러 사람들의 눈치를 보지 않을 수 없다고 생각한다. 여기 또 어느 편에 들어야만 직업상 안전과 편의를 도모할 수 있다는 타산도 개재된다.

이미 미술계에 불합리하게 구축되어 있는 세력 판도 때문에 어쩔 수 없지 않느냐 하는 변명도 있을 수 있다.

그러나 갖가지 형태의 기존 세력의 부당한 압력에 맨 먼저 그리고 끝까지 저항하고 비판해야 할 책임은 우선적으로 작가보다는 평론가에 있다. 개인적 이유를 내세워 그 책임을 도외시하기 때문에, 긍지고 용기고 모두 잃어버리게 되는 것이다.

평론가라는 타이틀을 방매(放賣)하는 행상이나 유력한 단체나 작가 또는 화상의 선전에 무더기로 동원되는 광대는 사실상 평론가가 아니라 올바른 비평의 활로를 가로막는 훼방꾼일 뿐이다.

이른바 '화단 정치'에서 몸을 빼내 초연하고 당당한 목소리로 줏대있게 할 말을 다 하는 평론가가 우리 미술계에는 아주 적다.

1979

전시회장 — 떠들썩해야 할 자리

전시회의 기능

온 세상이 변화의 몸부림을 치고 있는 것과 달리 미술활동의 공간은 고인 물처럼 조용하기만 하다. 자세히 보면 그 안에서 갖가지 형상들과 색채들이 그 나름대로 할 말을 하려고 애쓰고 있음이 짐작되지만, 실제로 소리는 들려오지 않는다.

이곳저곳 몇몇 전시회장을 돌아다녀 보아도 그런 느낌은 마찬가지다. 작가들 나름대로는 새롭게 이루어낸 작업들을 내보이는 것이겠지만 보는 사람으로서는 늘 보아 오던 것을 또 보는 것 같아 답답하기만 하다.

여러 전시회장에서 전과 다름없이 수많은 전시회가 잇달아 열리고 있지만 당사자와 그의 친구, 비평가, 작가들, 관심있는 몇몇 사람들말고는 대중들은 남의 일로만 여기든지, 아니면 아예 그런 것이 있는지조차 모른다. 기껏해야 그림이나 조각을 업으로 삼는 사람들이 있으니까, 또 전시회장이 있으니까 으레 작품 발표도 있을 것으로 생각한다. 이러한 태도를 문외한들의 무관심이라거나 저마다의 취향 문제라고 무턱대고 무시해 버려서는 안 될 것이다.

전시회뿐만이 아니다. 미술 전체가 평범한 대중들의 절실한 현실이나 감정과는 동떨어져 있다. 이는 부정하려야 부정할 수 없는 사실이다. 이런 종류의 미술 월평조차 누구에게 어떤 의의를 가질 수 있는지 의심스럽다. 이 상태가 미술을 위해서 바람직한 것인지, 아니면 못마땅한 것이지만 어

쩔 수 없는 것인지, 또는 극복될 수 있는 것인지는 이 자리에서 쉽게 따져 볼 수 있는 문제가 아니다. 여기서는 다만 전시회 및 전시회를 중심으로 벌어지는 인습이나 관행이 그러한 동떨어짐, 이른바 소외를 더욱더 강화시키는 데에 한몫을 톡톡히 하고 있다는 점을 지적하려고 한다. 미술 전시회는 본디 공공적인 것으로서 널리 많은 사람에게 보인다는 민주적인 명분에서 행해지는 것이므로 이런 말은 아마도 역설로 들릴 것이다. 그러나 명분과 실제는 어긋나기 쉬우며 정반대가 될 경우도 숱하다.

미술 전시회는 대체로 명분상으로 다음과 같은 세 가지 기능을 가지고 있다. 첫째로, 작가들 쪽에서 보면 전시회는 작품을 널리 남에게 보임으로써 자신을 알리고 더 나아가서 평가받고 인정받는 기회를 만들어 준다. 둘째로, 전시회를 통해서 여러 작품과 경향을 견주어 볼 수 있고 전반적인 흐름에 대한 평가가 내려질 수 있다. 이 점은 특히 비평가나 그와 비슷한 일을 하는 사람들이 관심을 가지는 일이다. 셋째로, 몇몇에 지나지 않지만 관심있는 일반 관중들은 전시회를 통해서 짧은 순간이나마 실제의 미술작품을 대함으로써 직접 체험하고 새로운 작가를 알게 되며, 미술에 대한 안목을 높일 수가 있다.

위의 세 기능은 서로 밀접하게 관련된 것으로서 누구나 수긍하고 인정하는 바이다. 그러나 실제로 전시회가 이러한 기능들을 제대로 지키고 있는지는 검토해 볼 여지가 많다.

전시회를 통해서 작가가 작품을 남에게 보인다는 사실은 너무나 당연하다. 그러나 이 보인다는 행위가 참된 예술적 체험의 교환을 위해서라기보다는 오히려 경력을 쌓기 위한 것이 되고 마는 경우가 더 흔하다. 개인전을 열거나 단체전이나 공모전에 출품하는 일들은 화가의 경력에서 핵심을 이루는 것이다. 되도록 많이 또 소문난 전시회에 출품한 경력을 쌓아야만 작가로서의 노력을 증명받고 인정받는 것이 요즈음의 풍토이다.

막말로 하자면 남에게 보이고 평가받기 위해서가 아니라 이력서나 앞으로 열 전시회의 목록 속에 늘어놓을 몇 줄의 출품 경력을 만들기 위해서 전시회를 가지는 게 아닌지 착각이 들 정도다. 분명히 앞뒤가 뒤바뀐 셈이다.

경력을 앞세우려는 이런 태도 때문에 작가는 칭찬이 아닌 비판에 대해서는 맹목적인 반발을 보이는 수가 많다.

물론 모든 전시회가 다 그렇다는 것은 아니다. 경력을 쌓기를 의식하지 않고 좀 더 순수한 의도로 여는 전시회도 있을 것이다. 그러나 이런 경우에도 전시회 자체의 목적인 보인다는 행위가 딱딱하고 소극적인 전시 방법이나 습관화되고 의례적인 관람의 분위기 속에서 얼마나 그 의의를 제대로 살리고 있는지가 무척 의심스럽다.

두번째 기능에도 문제가 없지 않다. 전시회를 통해서 작품이나 경향을 견주는 것은 매우 자연스러운 것이지만 그것만으로 전반적인 흐름을 파악할 수는 없다. 전시회장에서 자주 눈에 뜨이는 것만이 그때의 주도적인 또는 중요한 흐름이라고 판단하는 것은 위험하다. 전시회라는 제도적인 틀 속에 들어오기 어렵고 또 들어올 수 없는 많은 미술이 있을 수 있기 때문이다. 전시회장의 특유한 공간과 벽면 그리고 조명 및 분위기는 거기에 알맞은 종류의 작품만을 환영하도록 되어 있다. 이를테면 그것은 이른바 순수미술 계통의 작품이다. 우리의 생활 속에 깊이 침투해 들어와 있고 또 실제로 생활과 긴밀하게 연결되어 이용되는 형태의 미술, 대체로 응용미술에 든다고 볼 수 있는 작품들은 어딘지 전시회장에는 걸맞지 않으며, 혹시 전시된다고 해도 격이 떨어지는 것으로 여겨진다. 그럴 수밖에 없는 것이 그런 작품들은 처음부터 오로지 전시장에 전시되기 위해서 만들어졌다고 볼 수 있는 순수미술 작품들과는 성격 자체가 다른 작품이기 때문이다. 이 문제에 대해서는 따로 충분한 검토가 있어야 하겠지만, 아무튼 전시회장의 작품들이 미술 전반을 올바르게 대표할 수 있다고는 생각할 수 없다. 미술작품이 보여지는 방식에는 전시회장을 통한 것말고도 여러 가지가 있으며 또 마땅히 그래야만 한다. 그런데 전문적인 비평가조차 이 점을 지나쳐 버리고 있다.

또 개인으로 작품을 수장할 능력이 없는 일반 관중이 작품과 만날 수 있는 기회를 마련해 준다는 점에서 전시회는 없어서는 안 된다. 전시회는 음악이나 연극의 공연과 얼핏 보기에 비슷하지만 실제로는 크게 다르다. 음

미술의 쓸모

악이나 연극의 공연은 관중과 작품과의 충족한 만남을 실현시켜 준다. 음악이나 연극의 공연은 그런 만남의 처음이자 끝이다. 그러나 전시회는 그러한 만남의 중간 단계일 뿐이지 마지막 단계는 아니다.

그런데도 실제로는 전시회가 일반 사람들이 작품을 접하는 거의 하나밖에 없는 통로이자 마지막 단계가 되고 있다. 이는 미술작품의 특수성, 곧 그것이 구체적인 물건으로서 상품 가치를 지닌다는 점 때문이다. 많은 돈을 주고 작품을 사서 자기 집에 걸어 놓고 감상할 수 있는 사람의 수효는 아주 제한되어 있으며, 전시회장에 들르는 대부분의 사람들은 마치 윈도 쇼핑을 하듯이 선망 어린 눈길로 슬쩍 구경하는 것으로 만족할 수밖에 없기 때문이다. 전시회에 다녀가는 사람들은 음악회나 연극 공연의 관중들과는 달리 작품을 가졌다는 성취감을 맛볼 수 없는 것이다.

'화상'이 주선하는 전시회는 그 동기부터 감상이나 평가를 위해서가 아니라 선전과 거래를 위한 것이다. 그 선전과 거래 방식도 양성적이 아니라 음성적이다. 우리나라에서도 얼마 전에 시도된 바가 있지만, 차라리 경매는 솔직하고 투쟁적인 자본주의의 본디 모습을 보는 것 같아서 시원스럽다. 화상이 연 전시회는 겉보기에 공공 미술관의 전시회와 비슷하게 엄숙하고 경건한 분위기로 채색되어 있다. 그 나름대로의 독특한 의식과 교묘한 절차가 뒤따른다. 야비한 상혼(商魂)이 거칠게 표면에 드러나서는 안 된다. 진짜 속셈과 알맹이는 18세기의 서구 귀족사회의 살롱처럼 문화적이고 예술적인 치장으로 감추어진다. 문제는 개인이나 단체가 전시회장을 세내어 벌이는 전시회도 화상이 여는 전시회 방식을 많이 본뜨고 있다는 점이다. 그런 가운데 전시회장 안의 특유한 인습이 점차 굳어 가고 미술은 그러한 인습 속에 답답하게 갇힌다.

특히 초대일의 관행과 분위기는 전시회라는 제도의 본질을 상징적으로 요약하고 있는 것으로 보인다. 잘 팔리는 화가의 전시회 초대일의 정경은 여러모로 살펴볼 만하다. 화상 곧 주인은 그의 초대에 응해 줄 만한 부자 고객들(꽤 많은 수효가 이른바 유한부인들이다)을 우선으로 모신다. 들러리로 비평가, 이른바 문화계의 명사들, 신문이나 잡지의 기자들을 부른다.

작가의 친구들은 부르지 않아도 스스로 찾아와 어릿광대처럼 그 구실을 떠맡는다. 물론 작가에 대한 우정의 표시이다. 작가는 그 명성과 기질에 따라서 때로는 권위있게, 때로는 거만하게, 때로는 겸손하게, 때로는 어리숙하고 천진하게 논다. 그러나 물욕과는 담을 쌓은 예술가다운 냄새를 흠씬 풍겨야만 한다. 또 그것은 잔치이기는 하지만 떠들썩한 축제는 아니다. 오히려 경건한 종교의식인 것처럼 벌어진다. 화분과 꽃다발을 앞세운 축하인사, 방명록 서명, 인사말과 격려의 축배 따위의 절차가 필요하다.

종교의식이라는 표현이 지나치다면 약혼식과 비슷한 행사라고 해도 좋다. 곧, 예술과 돈 또는 명성과의 결합을 기원하는 행사인 것이다. 그런 가운데 고객들과 화상과 작가는 우아하고 교양있게 그리고 은밀하게 귓속말로 흥정을 벌인다.

전시회 초대일은 결코 탁 터놓고 품평하는 자리가 아니다. 이 점에서 본다면 이를테면 산업 제품의 견본이나 시작품(試作品) 전시의 경우와는 아주 다르다. 만일에 전시회 초대일에 참석한 사람이 그 자리에서 솔직한 비평을 한다면 작가에 대한, 더 나아가서는 예술의 신성함에 대한 모독이 된다.

이러한 거짓 의식이 벌어지는 가운데 멋모르고 들어온 일반 관중은 촌스러운 구경꾼이 된다. 그들과 초대 손님과의 거리는 연주회장이나 극장에서 흔히 생기는 귀빈석의 손님과 일반 객석의 관중과의 거리보다 훨씬 더 넓다. 일반 관중들은 전시회장에 들어서자마자 경건한 자세를 취해야만 좋은 것 같은 위압적인 공기에 주눅이 들어 버린다. 어딘가 남의 집에 침입한 것 같은 두려움까지도 갖게 된다. 이런 상황에서 자연스럽고 활발한 반응이나 참여를 기대한다는 것은 무리이다.

엄밀하게 말해서 지금의 전시회는 미술작품이 전파되고 배포되는 유통구조의 중간 고리에 지나지 않는다. 그나마 유통이 잘되는 것도 아니다. 아무튼 마치 시장이 생활을 하는 곳이 아닌 것처럼 전시회장도 미술작품이 눌러살아야 할 장소가 아니다. 다만 거쳐 지나가는 곳일 뿐이다. 바로 이 뻔한 사실이 많이 잊히고 있는 것 같다.

전시회의 참된 기능이 발휘되려면 그것을 에워싸고 있는 헛된 인습과 신비의 안개가 걷혀야만 한다. 전시회장은 비밀스러운 의식이 거행되는 '성소'가 아니라 충격과 도전이 있고 발랄한 대화와 토론이 오가며 끊임없이 문제가 제기되는 떠들썩한 자리가 되어야 한다. 전시회장을 어떤 곳으로 생각하느냐에 따라 작가가 만드는 작품의 성격도 달라질 것 같다.

1980

미술가는 현실을 외면해도 되는가

오늘날의 우리 미술이 현실과 참다운 유기적 관계를 맺고 있지 않다는 이야기를 많은 사람들이 하고 있다. 이 상식적인 말은 여러 가지 뜻을 함축할 수 있겠지만, 보통 다음 세 가지 문제 가운데 어떤 것을 지적하고 있다고 보인다.

첫째, 하나의 특수한 분야로서 미술활동이 사회 일반 대중의 현실적 삶으로부터 물리적, 심리적으로 유리되어 있다.

둘째, 미술작품 속에 현실이 담겨 있지 않다. 즉, 생활의 절실한 문제와 감정이 반영되어 있지 않다.

셋째, 미술이 실제 생활이나 현실 전반에 별다른 힘이나 영향을 미치지 못한다.

위의 세 가지 문제는 표면적으로 분리된 것처럼 보이나 서로 밀접하게 관련되어 있다. 특히 세번째 문제는 앞의 두 가지 문제의 직접적인 결과가 된다. 이 글에서는 첫째, 둘째의 문제만을 살펴보려 한다. 세번째 문제는 사실상 시각문화 전반과 관련된 복잡한 것이어서 짧은 글 속에 간단히 다룰 수 있는 성질이 아니다.

첫번째 문제는 두 가지 방향에서 접근해 볼 수 있다. 하나는 제작의 측면에서 미술이 전문적인 분야인가 아닌가 하는 점을 따져 보는 것이요, 다른 하나는 수용의 측면에서 미술이 대중에 의해 어떻게 받아들여지고 있는가

를 살펴보는 것이다.

제작의 측면에서 미술은 분명히 전문적인 분야이다. 사회적으로 자격을 인정받은 전문 작가들이 있고 그들을 길러내는 전문 교육기관이 있으며 그들의 행동을 지원하고 사회적으로 승인해 주는 미술비평, 미술관, 전시회 등등의 독특한 제도가 있는 것으로 보아 미술이 특수하게 전문화된 분야인 것만은 틀림없다. 아마추어들이 행하는 미술활동도 있지만 이는 전문 작가들의 모방일 뿐 문제시되지 않는다.

미술 제작의 이러한 전문화는 속 알맹이야 어찌되었건 외면적인 형식에서는 서구 자본주의 방식을 그대로 따른 제반 사회적 분업의 틀 안에서 이루어져 있다. 분업화, 전문화의 현상은 일정한 문명 수준의 사회에서는 어디나 나타나는 법이다. 우리의 전통적 사회에도 형상을 전문적으로 제작하는 역할을 떠맡은 장인, 이른바 환쟁이 등이 존재했다.

서구의 경우 르네상스 이래 학문이나 정치와 마찬가지로 미술도 점차 종교의 지배에서 벗어나 독자적 영역과 고유의 논리를 주장하는 전문적 활동으로 분화되어 왔음은 누구나 아는 바다. 이는 자본주의적 생산방식의 진전, 확대와 더불어 분업화 과정에서 파생된 것이다. 자본주의적 질서 속에 분화된 여러 분야의 활동들은 궁극적으로 전 사회적인 차원에서 조화있게 통합되는 것을 목표로 한다. 그러나 실제로 그러한 통합이 용이한 것은 아니어서 각 분야 사이의 단절, 갈등, 모순이 점차 두드러지게 드러남에 따라 많은 사람들은 이러한 갈등과 모순이 자본주의 문화 전반의 병폐와 위기를 말해 주는 징후라고 보고 있다.

그런데 예술 전반이 대개 그렇지만 기타의 다른 전문화된 분야와는 달리 일찍이 사회의 구심점에서 벗어나 변두리로 밀려났다. 특히 19세기 중반 이후 본격적으로 이루어진 미술의 독립과 자율성 구가는 사회적 협업의 한 부분을 떠맡은 책임있는 분야로서가 아니라, 중추적 역할에서 소외된 미술가 및 소수의 동조자들로 구성된 보헤미안 집단의 분노 어린 반항과 자기 위안의 결과로서 생겨난 것이다. 그 이후 미술은 기껏해야 미미한

장식적 역할을 떠맡음으로써 사회적 활동으로서의 잔명을 유지해 오거나 아니면 아예 사회와 타협하기를 거부하고 '예술을 위한 예술'이라는 상아 탑 속에 칩거하기를 고집해 왔다. 공리적인 부르주아 사회는 이것이 못마 땅했지만, 자신의 탐욕에 대한 참회이자 관용의 한 표현으로서 비공리적 이고 무상적이며 따라서 무책임하다고 말할 수 있는 미술에 대해 최소한 의 예의를 보여 주었다. 미술가들의 '자유'를 인정해 주는 대신 사회의 '진지한' 문제에는 간섭 말라는 식으로.

이러한 점에서 미술 제작의 표면적 전문화는 정치나 경제 활동 또는 과학이나 기술의 전문화와는 성격을 달리한다. 전문화된 작업이되 그 작업의 성과를 사회로 환원시키기 힘든, 현실에서 동떨어진 섬처럼 고립되어 있는 것이다. 이따금씩 부유한 예술 애호가 및 후원자들이 속죄와 휴식장소로서 또는 투자를 목적으로 찾아오는 경우를 제외하곤 말이다.

물론 이와 같은 지배적 흐름에도 불구하고 사회적 역할을 회복하고 제반 문화와 생활의 통합적인 기능을 떠맡으려 한 과감한 시도도 없지 않았다. 바우하우스(bauhaus) 운동 같은 것이 대표적인 예이다.

구한말의 개항 후 '미술'이라는 새로운 개념 및 이른바 신미술, 즉 서구적 미술 방식이 도입됨과 아울러 우리 사회에도 서구적인 의미의 미술가들이 새로이 출현하여 점차 전통적 장인들을 대신하게 되었다. 그러나 대부분 유민 지식인층 출신의 이 새로운 미술가들은 전문화된 직업인으로서의 의식을 지니지 않고 서구 미술가들의 보헤미아니즘(bohemianism)과 선비들의 여기사상(餘技思想)의 찌꺼기가 제멋대로 혼합된 안일한 사고방식과 타성 속에 안주하며, 사회의 일반 책임에서 면제된 특권적이고 예외적인 선민 행세를 하려 했다. 이들에 의해 미술 제작은 한낱 사사로운 도락(道樂)이나 현실에서의 도피 수단으로 전락해 버렸고, 그러한 경향은 아직까지 계속되고 있다.

현재 미술의 제작 활동은 직업 분화의 측면에서는 형식적으로 전문화되어 있다고 할 수 있지만, 사회적 분업 및 전문화의 본래적 목표나 이상과는

상관없는 사적 유희 또는 단순한 생계 수단이나 개인적 출세의 방편에서 멀리 벗어나지 못한 형편이다.

수용의 문제는 제작상의 이와 같은 사이비 전문화와 직접 관련되어 있다. 앞서 말한 것처럼 미술 제작이 그 성과를 사회에 환원시키기 어렵게 되어 있으므로 대중들은 미술을 자기 것으로 누리지 못한다. 대중들이 미술을 남의 일 또는 다른 세계의 일로 여길 수밖에 없게 된 데에는 그밖에도 여러 가지 이유를 들어 설명할 수 있다.

우선 대중들이 절박한 생존의 문제와 씨름하느라 미술이라는 고급의 영역에 눈을 돌릴 여유가 없다는 설명이 있다. 그러나 대중들이 그 바쁜 나날의 생활 가운데도 대중매체의 오락물에 집착하는 것을 보면 문화에 대한 그들의 잠재적 요구가 얼마나 대단한지 짐작된다. 이발소에 걸린 그림, 가난한 집 방안마다 붙어 있는 달력의 그림이나 잡지 등에서 오려낸 사진 따위는 시각문화, 즉 미술에 대한 대중들의 강렬한 본원적 욕구를 증명해 주는 단적인 예이다. 다만 그러한 욕구가 제대로 충족되고 개발되지 못했을 따름이다.

그러므로 이런 설명은 근거가 희박하다. 보다 그럴듯한 설명으로 대중들이 미술에 접근하려 해도 언어적인 차원에서 장벽이 가로놓여 실제적으로 불가능하다는 것이다. 즉, 대중은 고도로 전문화되고 세련된 미술의 언어를 이해하지 못하는 시각적 문맹자라는 것이다. 이 사실은 현상적으로 용이하게 파악되는 것이며, 이에 대한 신빙성있는 증거의 제시도 없지 않다.

1969년 피에르 부르디외와 알랭 다르벨이라는 프랑스의 두 학자는 그리스, 폴란드, 프랑스, 네덜란드 등 유럽 사 개국의 각계각층 사람들을 상대로 미술 애호 특히 미술관과 전시회 관람 행태에 대해 조사한 바 있다. 결과는 상층계급을 제외한 대부분의 대중들에게 미술관이란 전혀 남의 영역인 것처럼 여겨지고 있었다. 대중들은 이른바 '문화의 전당'의 성스러운 벽에 걸린 명작들을 전혀 해독하지 못하고 다만 혼란과 두려움과 따분함과

오해만을 느꼈을 뿐이라고 보고하고 있다. 이들에 의해 특권적인 교육과 훈련으로 미술의 까다로운 상징체계와 언어를 배우지 못한 대중들의 자발적인 참여와 이해를 기대한다는 것은 망상에 불과하다는 것이 입증된 셈이다.

어느 누구라도 미술관에 걸린 과거의 작품을 그 문화사적 배경을 알지 못한 채 곧바로 이해할 수는 없을 것이다. 그건 그렇다 하더라도 현대의 작품을 같은 시대의 사람이 이해를 못한다고 하는 것은, 소위 엘리트문화와 대중문화 사이의 메꿀 수 없는 간극을 말해 주는 동시에 습득해야 할 미술의 언어가 존재하며 그 언어가 난해하게 되었다는 사실을 뜻한다.

하지만 좀 더 깊이 생각해 보면 작품을 이해한다는 행위가 과연 어떤 것인가 하는 의문이 떠오르게 된다. 작품을 이해한다는 것은 단순한 감각적 수용의 차이를 넘어서서 작품의 형식 및 메시지를 판매하는 지적인 작업을 포함하는 일일 것이다.

문제는 메시지를 전달하는 언어의 난해함에서만이 아니라 메시지 자체의 혼돈과 애매함 또는 부재에서 비롯하는 것이 아닐까? 과연 남에게 전달하여 보편적인 감동을 불러일으킬 만한 메시지를 오늘의 화가나 조각가들이 작품에 담고 있는지의 여부도 의심해 보아야 하지 않을까?

오늘날의 많은 작가들은 자신에게 충실해야 한다는 명분 아래 남에게 전달될 수 있건 말건 사사로운 감정의 노출만을 업으로 삼는 변태적인 노출광과 흡사한 존재들은 아닐까? 만약 그렇다면 이는 개성과 자기표현이라는 신화를 생각 없이 무조건 받아들인 결과일 터이다.

또는 작가들이 미술사적인 맥락에서 미술에 관해서만 자기네들끼리 시각적 언어로 이야기를 주고받는 것은 아닐까? 그렇다면 이는 오늘의 미술이 형식주의와 자폐증에 사로잡혀 있음을 뜻한다. 피상적인 신기(神奇)에 대한 맹목적 추구는 바로 이의 반증이 아닌가.

대중의 몰이해는 난해한 미술언어에 대한 무지에서뿐만 아니라 작가가 전달하고자 하는 메시지 자체의 혼란과 부재에서 비롯하는 듯하다. 만약 작가가 대중들의 현실적 관심사와 절실한 감정을 시각적으로 대변해 주려

미술의 쓸모

고 한다면 언어상의 장벽이 그토록 문제될 것 같지 않다. 계몽과 교육만으로 이루어질는지는 의문이다.

또 하나의 설명은 미술품의 수장과 감상의 사회적 습관에 관한 문제인데, 즉 미술 수용의 장소와 통로가 물리적으로 심리적으로 제한되어 있다는 것이다. 대체로 작품의 감상 행위는 작품의 수장, 즉 소유라는 조건과 직결되어 있다. 작품을 수장할 능력이 없는 대중은 전시회를 통하거나 복제 도판에 의해 작품을 접할 수밖에 없는데, 여기서 많은 문제가 생겨난다.

공공 미술관의 수장 작품을 정례적으로 전시하는 경우를 제외한 대부분의 전시회, 화상의 화랑에서 열리는 전시회는 일시적이며, 그 목적에서 작품의 공개적인 감상, 평가보다는 소수의 제한된 사람들 사이에서의 선전과 판매를 위한 것이다. 소수의 부유한 고객을 유혹하기 위해 배타적이고 속물적이고 사치스러운 분위기로 치장된 전시회장에 일반 대중이 발을 들여놓아 봤자 거북함과 소외감만을 느끼기 십상이다.

복제 도판의 경우에도 충족감을 안겨 주기보다는 눈앞에 존재하지 않는 신성한(?) 원작의 신화만을 상기, 선망케 하는 불안한 대리 체험을 제공하는 데 그치기가 쉽다. 이른바 '원작'과 '걸작'이라는 묵중한 신화가 복제 도판을 통한 미술과 대중의 스스럼없고 손쉬운 접촉을 방해하고 있는 것이다.

선입견이나 기대가 사물을 보는 태도 및 그 지각 내용에 결정적인 영향을 끼친다는 사실은 심리학적으로 증명된 바다. 반드시 원작을 보아야만 제대로 된 감상이라는 신화는 슬라이드 화집 등 복제품에 의한 체험을 볼 품없고 초라한 것으로 만든다. 그릇된 미술교육의 탓도 있다.

두번째 문제, 즉 작품 속에 현실이 표현 또는 반영되어 있지 않다는 점은 리얼리즘을 둘러싼 논의에서 자주 지적되는 바다. 작품에 현실이 반영되지 않았다면 그 이유는 다음 두 가지 가운데 하나다.

작가가 처음부터 현실을 묘사 또는 표현할 의도를 지니지 않았거나, 아

니면 작가가 느끼고 그린 현실이 수용자의 '공동체적' 현실감각과 유리되어 있어서 절실하게 전달되지 않았기 때문이다.

현실을 아예 다루려 하지 않는 작가는 상당수 다음과 같은 예술적 신조를 굳게 믿고 있다. 현실에 가까이 가면 순수한 미적 경지가 깨어지게 된다. 미술이 추구해야 할 것은 현실의 반영이나 표현이 아니라 자율적 세계의 구축이다. 이러한 신조는 전통적인 선비들의 현실도피 사상과 함께 서구 모더니즘의 형식주의 미학과 비평을 비판 없이 단적으로 받아들인 데서 형성된 것으로 보인다.

영국의 형식주의 비평가 클라이브 벨(Clive Bell)과 로저 프라이(Roger Fry) 등은 예술의 순수한 본질은 형식에 있다고 보고, 현실 또는 생활을 상기시켜 주는 일체의 재현적인 요소는 비미적, 비예술적인 군더더기일 뿐이라고 생각했다. 이런 관점에서 그들은 가장 비재현적인 예술인 음악을 가장 순수한 이상적인 예술이라고 여기고, 미술은 음악과 같은 경지에 도달하려고 애써야 한다고 주장했다. 한편 문학은 가장 순수치 못한 예술이므로 미술은 문학성에서 완전히 벗어나야 한다고 했다.

이들의 주장은 추상적 경향의 근대미술을 널리 소개하는 데는 한몫을 톡톡히 했지만, '예술의 순수한 본질'이라는 근거 없는 형이상학적 가정 아래 출발했기 때문에 논리적 허점과 모순을 곧 드러냈다. 그들은 현실적 관심사를 떠난 자족적인 '미적 정서'가 존재한다고 거듭 외치면서도 이에 대해 적절하게 설명하지 못하고 있다. 이를테면 '미적 정서'는 일상생활의 정서와는 다른 독특한 정서로서 예술작품의 본질인 '의미있는 형식'을 관조함으로써 느낄 수 있는 것이라 설명한다. 그런데 '의미있는 형식'은 현실이나 생활의 어떤 것을 지시하거나 상기시켜 주기 때문에 의미있는 것이 아니라, 독특한 미적 정서를 불러일으키는 것이기 때문에 의미있다는 식으로 설명하고 있다. 이는 동어반복적 순환논리에 지나지 않는다.

설령 자족적인 미적 정서라는 것이 있다고 해도 미술이 오로지 그것만을 위해서 존재한다고 생각할 수는 없다. 미술은 만드는 사람과 받아들이는 사람의 의도에 따라 여러 가지 다양한 방식으로 체험되고 이용될 수 있

다. 미술이 어떤 것이 되어야 한다는 규범적인 판단은 관념적, 형이상학적 차원에서 결정되는 것이 아니라 미술에 대한 특정한 시대와 사회의 작가 및 수용자들의 실제적이고 구체적인 요구에 의해 결정되는 것이다.

우리는 경험적으로 미술이라는 것이 끝없이 다채롭게 변화해 왔고 헤아릴 수 없는 많은 얼굴과 표정을 지니고 있음을 알고 있다. 이 무한한 다양성을 하나의 초역사적인 순수한 본질에 환원시키고자 하는 시도는 사실상 그릇된 미학적 신화의 산물이다.

작가가 현실을 그리려 했음에도 수용자에게 현실감을 안겨 주지 못한 경우에는 단순히 능력의 부족 때문이라기보다는 기본적으로 현실 인식 및 미술에 현실을 어떻게 담을 것이냐 하는 방법적 성찰의 결여에서 생겨난다. 이 문제를 우리는 무엇을 그리느냐, 그리고 어떻게 그리느냐 하는 두 가지 점에서 살펴볼 수 있다.

무엇을 그리느냐는 결코 단순한 문제가 아니다. 우리는 어떤 작품의 주제를 놓고 쉽사리 현실적이니 비현실적이니 단정적으로 말하지만, 실제에서 현실이란 매우 규정하기 힘들며 다양한 폭과 깊이를 지니고 있다. 존재하는 것 전부를 현실이라고 한다면 꿈이나 환상 따위의 비현실적인 정신상태도 존재하는 것이므로 엄연한 현실이다. 문자 그대로의 비현실이란, 단어로만 존재하는 것이지 우리가 생각하거나 체험할 수 있는 것이 못된다.

그러나 우리는 보통 현실을 개인의 의식을 떠나서도 존재하는 객관적 세계, 외부의 세계를 가리키는 말로 사용한다. 그렇다 하더라도 실제로 우리는 현실을 항상 주관적인 관점에서 파악하려는 경향에 사로잡혀 있으며, 이는 거의 숙명적이다.

사람들은 자기 나름으로 변화하는 현실의 여러 국면에 대해 어떤 것이 우선적으로 중요하고 어떤 것이 그다음이라는 식으로 평가를 내리게 마련이며, 이러한 평가에 의해 현실의 여러 국면 사이에는 일정한 위계가 주어지곤 한다.

물론 이러한 위계는 각자의 삶에 대한 요구와 세계관에 따라 정해진다. 한 개인이 현실을 규정하는 방식은 대체로 이렇게 정해진 위계에 준하며, 여기서 사람마다 현실 인식의 차이가 생겨난다. 한 사람에겐 목숨을 바꿀 정도로 중요하게 인식되는 현실의 어떤 측면이 다른 사람에겐 우스갯거리로밖에 안 보이는 경우도 많다. 이러한 차이 때문에 사람들 사이의 거래나 대화, 심지어 갈등의 필요성이 생겨난다. 그리고 이러한 차이를 넘어서는 여러 수준의 공동체적인 현실을 확인하고 이에 대한 올바른 인식을 권장하려는 노력도 생겨난다.

화가에게는 그림 그리는 행위와 그림 자체가 일차적으로 중요한 현실임은 두말할 나위가 없다. 그러나 만약 화가가 현실의 다른 측면은 일체 도외시하고 오로지 이 그림이라는 현실에만 집착하고 있으면 결국 그림에 관한 그림밖에 그릴 수 없다.

이런 그림은 미술사의 형식적 문맥 속에서나 살아있을 수 있지 현실의 공기 속에서는 한순간도 견디지 못한다. 현재의 많은 작가들이 이런 그림만을 그린다고 하여도 그다지 지나친 말은 아니다.

대중들은 그림 자체를 '현실'이라고 보지 않는다. 더욱이 그림에 대한 그림은 말할 것도 없다. 대중에겐 그보다 더 절박하게 부딪쳐 오는 현실과 생활이 있다. 화가가 만약 자기 자신만을 위해, 또는 오로지 그림 자체만을 위해 그림을 그리는 것이 아니라 남과의 정신적 교류를 원한다면 남들이 현실의 어떤 면을 중요시하는지, 어떤 체험을 하고 있고 무슨 문제와 씨름하고 있는지 알아야 한다.

앞서 이야기했듯이 현실의 개념은 규정하기에 따라 또는 개개인이 인식하기에 따라 한없이 다를 수 있으며, 어떤 것만이 유일한 현실이라고 못박는 것은 독단이다. 개인의 심리적 현실에서부터 사회적, 경제적, 정치적 현실에 이르기까지 무한히 다른 수준과 성격의 현실들은 서로 복잡한 연쇄를 이루며 얽혀 있다. 한 작가가 현실을 그리려 할 때에는 어쩔 수 없이 그 자신의 삶의 현장에서 파악되고 인정되는 현실의 국면만을 제대로 그릴

수가 있다. 그 점에서 작가, 즉 인간은 필연적으로 주관성에서 멀리 벗어날 수가 없다.

그러나 이렇게 주관적으로 파악된 현실의 표현이 보다 커다란 공동체적 현실의 핵심적 측면을 드러내게 되는 경우, 작품의 호소력은 넓은 범위로 확대되며 일반적 공감을 획득할 수 있다. 그럴 때 작가는 무척 다행스러운 처지에 놓인다.

현실을 단순히 주체와 상관없는 대상이나 사물의 세계로 한정시켜 놓고 그것을 일정한 거리를 두고 객관적으로 묘사한다고 하는 자연주의적 태도는 이미 지난 시대의 사이비 과학주의의 유물이다. 그렇다고 해서 주관적 관점을 절대시하고 신성시하는 모더니즘적인 태도도 위험하다. 그 태도는 결국 외부적 현실을 놓쳐 버리고 고립된 자아의 의식만이 유일한 현실이라는 착각으로 인도한다. 균형 잡힌 현실 인식은 단순히 객관적 외부 세계의 외관이 감각기관을 통해 수동적으로 반영됨으로써 이루어지는 것도 아니고, 외부와 차단된 주관적 심리의 추궁에서 얻어지는 것도 아니다. 남과 더불어 사는 삶의 현장에서의 구체적인 행동과 체험을 통해 얻어지는 것이다. 폐쇄적인 자기도취 속에서 무턱대고 그림에만 매달리는 것이 능사가 아니라 그보다 앞서 올바른 현실 인식의 폭을 넓히고 깊이를 더해 가야 한다. 그럼으로써 타인과의, 대중과의 공감대가 어디에 있는지 파악할 수 있다.

복잡다단한 현실 속에서 무슨 국면을 포착하여 어떻게 해석하고, 어떤 질문을 던지느냐는 결국 작가 자신이 결정 내려야 할 사항이다. 편의상 주제라는 말을 사용한다면, 주제의 선택에서부터 현실에 대한 작가의 관점과 태도가 드러나게 마련이다. 주제의 선택은 의식적이건 무의식적이건 그 주제가 다루어 볼 만한 가치가 있다는 판단에서 비롯한다. 많은 작가들이 이 점을 깨닫지 못하고 습관적이고 타성적인 방식으로 주제를 선택하고 있다. 아니 자신이 선택하고 있다는 사실조차 의식하지 못하고 있다.

이미 현실적 의의를 상실한 상투적 주제로써는 문제를 제기하고, 보는 사람의 뜻있는 반응을 불러일으키고, 나아가 삶의 의욕을 고취시키기를

기대하기는 어렵다. 현실은 끊임없이 변하고 그에 따라 현실에 대한 인간의 의식과 기대도 변하기 때문이다.

'무엇을 그리느냐는 문제가 되지 않는다, 어떻게 그리느냐가 문제일 뿐이다'라는 구호를 절대적 진리로 선언하는 풍조가 아직 고스란히 남아 있다. 한때 설득력을 지녔던 이 구호에도 따지고 보면 아무것이나 그려도 좋다는 게 아니고, 될 수 있는 대로 평범한 예부터 자주 다루어져 왔던 손쉬운 것부터 그리라는, 말하자면 주제의 범위를 좁게 잡으라는 암시와 권고가 숨어 있다. 이 역시 '무엇'의 선택에 관한 일종의 가치 판단인 셈이다.

무엇을 그리느냐 하는 것은 어떻게 그리느냐 이전의 선결문제이다. 어떻게 그리느냐 하는 것은 순전한 형식상의 문제만은 아니지만 '무엇'의 기본적 선택에 크게 좌우된다. 현실을 그린다는 것이 현실의 한 부분을 표피적으로 단순히 모사하는 것이어서는 안 된다. 외관 또는 현상의 피상적 모사는 살아서 움직이는 현실의 파악이 아니라 현실을 화석화하는 것이거나 이미 죽어 버린 현실의 파편을 제시하는 것에 불과하다. 미술 속에 현실이 그려졌다고 하면 사람들은 쉽사리 19세기적인 자연주의 수법의 그림을 머릿속에 떠올린다. 오늘 우리 미술이 현실과 대결하지 않았고 또 그럴 엄두도 못 내고 있다는 사실이 이로써 증명이 된다.

새로운 주제는 새로운 형식을 요구할 것이다. 단순한 기계적 묘사가 아니라 주제 해석에 따른 확대, 축소, 변형, 해체, 결합의 창조적인 방법이 모색되어야 한다. 작가의 창의성은 여기서 마음껏 발휘될 수 있다. 전통적 원근화법이 비교적 우리의 시각체험에 근사한 것을 보여 주기는 하지만 역시 현실에 대한 특수한 관점과 사고의 산물이며, 그러한 관점과 사고에서 선택된, 한정된 성격과 범위의 주제들에 적합한 방법이었음을 새삼 상기할 필요가 있다. 새로운 시대의 새로운 현실 인식에 바탕을 둔 작가의 발언은 새로운 방법의 모색을 통해 참된 현실성을 획득할 수 있을 것이다.

이상 미술과 현실과의 관계를 두 가지 측면에서 살펴보았다. 오늘 우리의

미술은 분명히 현실과 동떨어져 있다. 이 기본적 사실을 자각하고 이를 극복하려는 다각도의 노력이 절실히 요청된다.

<div align="right">1980</div>

미술작품을 보는 눈

학술적이든 아니든 간에 미술에 관한 이야기는 매우 많다. 시각적 체험 역시 언어로서 재정리되고 교환되어야만 참된 공동의 체험으로 확인되고 간직될 수 있기 때문이리라. 그런데 그토록 많은 이야기 가운데 정작 빠져 있는 것이 하나 있다. 그것은 바로 미술작품이 언제, 어디서, 어떻게 보여지고 있느냐 하는 점이다. 비평가나 학자가 작품에 대해 논의할 때는 마치 작품이 만인 앞에 공공연히 놓여서 아무나 다 볼 수 있고, 원한다면 손으로 만져 보고 검토할 수도 있는 상태에 있는 양 전제하고 이야기를 해 나가는 경우가 흔하다. 이는 읽는 사람의 상상력을 자극하기 위한 수사학적인 방편이겠지만, 그렇지 않다 하더라도 보통 작품이 어떤 장소에 어떻게 놓여 있고 어떤 사람들이 어떤 기회에 보게 되느냐 하는 점은 제쳐놓고 있다.

미술작품은 소설이나 시처럼 다량으로 인쇄, 배포되어 누구나 손쉽게 접근할 수 있는 것이 못 된다. 미술작품의 수용은 우선 물리적 측면에서 특수한 제한을 받는다. 즉, 작품을 볼 수 있는 기회가 장소에, 그리고 시간적으로 한정되어 있고, 이는 작품의 체험 내용에 직접적인 영향을 끼친다. 때문에 이 점은 반드시 중요하게 고려되어야 할 사항이다.

미술작품을 접하는 방식에는 대략 세 가지가 있을 수 있다. 첫째, 작품을 자기 소유로 집안에 두고 마음 내킬 때마다 보는 것이다. 이는 미술품 수장가의 감상방식이다. 둘째, 미술관이나 화랑에서 열리는 전시회에 가서 관

미술의 쓸모

람하는 것이다. 대부분의 아마추어에게는 이것이 작품을 접하는 유일한 방식이 된다. 셋째, 화집이나 슬라이드 등 복제를 통해 보는 것이다. 이는 누구나 손쉽게 접근할 수 있는 방식이지만 원작의 감상이 아니라는 점에서 원칙적으로 결함을 안고 있다.

첫번째 방식은 일반적으로 가장 이상적인 것으로 인정되고 있으며 그 이유는 명백하다. 작품의 감상은 반복적이고 지속적일 수 있어야 온전하게 된다. 그러기 위해서는 작품이 늘 주변에 있어야 한다. 그러나 모든 사람이 다 수장가가 될 수는 없는 노릇이며, 소수의 사람이 작품을 수장할 수 있는 특권을 누린다 하더라도 자기가 보고 싶은 작품을 모두 가까이 두고 보려고 욕심내는 것은 터무니없으며, 현실적으로 있을 수도 없는 노릇이다.

작품을 수장하는 행위의 이면에는 여러 가지 동기가 작용하고 있다. 예술적 체험에 대한 요구 이외에도 신분이나 재력의 과시, 문화적인 허영심, 스노비즘도 작용하고 있을 것이고, 금전적인 이해타산 및 보다 원시적이고 근원적인 것으로서 물건에 대한 배타적인 소유욕도 작용할 것이다. 갖가지 동기들은 단순히 동기로서만 그치는 것이 아니라 작품에 대한 수장자의 태도에 계속 커다란 영향을 미친다. 말하자면 동기가 계속 살아 움직여 궁극적인 목표로 되려고 한다고나 할까. 아무튼 이러한 수장, 즉 사적 소유가 감상의 전제 조건이 된다는 것이 과연 바람직하기만 한 것인지는 의심해 볼 여지가 많다.

수장할 만한 가치가 있느냐 없느냐의 판단 역시 예술적 기준 이외의 것에 의해 판가름 나기가 일쑤이며, 개인의 저택에 수장되기 어려운 성격의 작품은 아예 도외시된다. 자연히 장차의 경제적 가치가 중요시되고 작품의 크기나 내용도 제한될 수밖에 없다. 수장자는 재산에 의해서만이 아니라 본능적으로 금전의 손실을 두려워하기 때문에 창조적 모험이나 자유를 구가하는 작품보다는 보수적이고 문화적 권위에 크게 의존한 작품들을 더 환영하게 마련이다. 실험적 작품보다 전통적 수법의 산수화가 더 잘 팔릴 것은 뻔한 이치다. 따라서 수장의 관행은 작가의 창조적 자세에 부정적인

힘으로 작용하게 될 공산이 크다. 오늘날 우리 미술의 무기력함과 왜소함 및 그로부터의 대중의 소외는 여기에서 비롯한다고 해도 과히 틀린 말은 아닐 것이다.

작품이 고가일 경우 수장자는 그것의 예술적 가치보다는 재보로서의 금전적 가치를 우선적으로 염두에 두게 될 것이다. 수장자 자신이 아닌 다른 사람들도 그것을 우연히 접하게 되면 이와 비슷한 태도를 취하는 것이 상례이리라. 이럴 때 감상은 단순한 감식의 수준에만 머무르기가 십상이다. 말하자면 진짜냐, 가짜냐, 어떤 작가의 어느 시기의 작품이냐, 낙관이나 사인이 있느냐, 가격은 얼마나 될까 등등을 따지는 데서 벗어나기 힘들다는 뜻이다. 감식 또는 감정이 필수적인 것임은 틀림없지만 그것이 작품에 대한 진정한 흥미와 체험을 압도하거나 대신해서는 안 될 것이다. 미술작품이 값비싼 동산이나 장식품으로서 돋보이고, 그것을 줄 수 있는 상상적 공간의 확대가 단지 소유의 확인과 만족으로 봉쇄될 때는 감상이라는 어휘 자체가 설 자리를 잃는다.

두번째 방식, 즉 전시회에 가서 관람하는 것은 첫번째와 달리 매우 일반화되어 있다. 전시회 관람은 여러 가지 경향의 작품들을 두루 널리 볼 수 있다는 점에서 개인 수장의 경우와는 다른 이점을 지닌다. 그러나 미술관의 상설전시 외에는 대개의 전시회가 일회적이고 순간적이어서 어지간히 숙달된 전문가가 아니고서는 제대로 이해하고 감상하기가 힘들다. 또 무엇보다도 기회를 놓치면 안 된다. 전시회란 일종의 견본시 같은 것이기 때문에 겉보기에 굉장하더라도 실상 슬쩍 맛만 보여 주는 정도에 그치며 센세이셔널한 분위기에 많이 의존한다. 전시회장에서 타인들의 자세나 태도의 영향을 받지 않고 자기 나름으로 차분히 작품을 음미하기란 매우 어렵다. 일반 사람들이 전시회장에서 느끼는 정서는 시장에서 느끼는 정서와 흡사하다. 작품을 구입할 능력이 있는 사람은 여유 만만한 기분으로 구경할 수 있지만 그렇지 못한 사람은 흠망(欽望)의 감정에 부대끼거나 무관심하게 된다. 물론 공공 미술관의 상설전시에는 해당되지 않는 이야기이다. 그러나 사설 화랑의 전시회이건 공공 미술관의 전시회이건 간에 관람의

미술의 쓸모

일반적 관행이 딱딱하고 의례적인 것이어서, 작품에 대한 자유스러운 접근과 대화가 심리적으로 차단되고 있는 실정이다. 전시회장 안에서 사람들이 엄숙한 체하는 태도를 관찰해 보면 그것이 얼마나 틀에 박혀 있는 것인지 쉽게 알 수 있다. 전시회장의 조명이나 실내장식, 그리고 전시방식은 이러한 태도를 강화하도록 꾸며져 있다. 미술관이나 전시회장은 마치 예배당이나 성소인 양 신성시되고 있는데, 이는 미술의 신비화와 작품에 대한 물신숭배에 바탕을 둔 인위적인 조작일 뿐이다. 전시회장이란 작품들의 일시적인 집합소에 불과하며 최종적인 정착지는 아닌 것이다. 그럼에도 불구하고 작품을 수장하여 자기 집에 걸어 두고 감상해 보지 못한, 그러니까 자신의 환경의 일부로서 체험해 본 적이 없는 대다수의 사람들은 그림이나 조각이 마땅히 있어야 할 자리가 마치 미술관의 진열실이나 전시회장인 줄 착각하고 자신의 관람 체험의 미흡함과 어색함의 이유를 따져 볼 생각을 못한다.

세번째로 복제를 통한 감상은 가장 손쉽고 마음 편하고 장소나 시간의 제약을 안 받는다는 점에서 앞에서 말한 두 가지 방식보다 여러모로 뛰어나다. 앙드레 말로(André Malraux)의 말대로 누구나 조금의 여유와 성의만 있으면 자기 나름으로 상상의 미술관을 세울 수 있다. 말로는 『상상의 미술관(Le Musée imaginaire)』(1947)*이라는 자신의 저서에서 여행의 편의와 복제기술의 발달로 인해 시대의 장소에 구애받지 않고 각자 자기가 좋아하는 걸작들을 상상 속의 미술관에 몰아놓고, 그 안에서 모험과 스릴에 찬 순례를 할 수 있게 되었다고 역설한다. 이는 기본적으로 미술작품의 사진복제가 보편화되었다는 데 착안한 것이다.

그러나 원작에 대한 이전의 체험이 없는 복제품의 감상은 결국 복제품의 체험에 불과할 뿐이다. 누구나 말로처럼 세계 각지의 이름난 미술품들을 두루 찾아다니며 직접 감상할 수는 없다. 따라서 '상상의 미술관'이란 우리들 대부분에게 문자 그대로 빈약한 상상에 그치고 말게 된다.

* 한국에서는 『상상의 박물관』(동문선, 2004)이란 제목으로 출간되었다.

복제란 원칙적으로 작품에 대한 그럴 듯한 정보일 뿐이다. 그 정보의 정확성은 의문의 여지가 많다. 더욱이 대부분 조그맣게 축소, 인쇄된 것이어서 작품의 스케일이나 질감 따위는 전적으로 어림짐작에 맡길 수밖에 없다. 원작을 보지 못한 채 복제품만을 보는 것은 '신비스러운' 원작의 존재 때문에 불안하고 확신 안 서는 간접 체험으로 머문다. 그럼에도 불구하고 이 복제에 의한 감상은 대부분의 사람들이 미술을 접하는 전형적인 방식이 되고 있다. 흔히 말해지듯이 미술작품의 신비스러움은 복제기술로 인해 파괴되는 것이 아니라 오히려 짙어진다. 원작에 대한, 걸작에 대한 맹목적 숭배는 인쇄복제라는 무수한 후광의 반사로 더욱 조장된다.

원작이 아니면 안 된다고 우겨 보았자 이는 비현실적인 스노비즘과 다름없다. 원작을 볼 수는 없으니 그나마 복제를 통해서라도 감상하는 게 아예 감상하지 않는 것보다 백배 나은 것이다. 손쉽게 화집이나 도판을 통해 수많은 작품을 접하는 것은 이제 어느 나라, 어떤 사람의 경우에도 다 해당되는 말이다. 사실상 복제의 체험은 원작의 체험을 압도하고 대신한다. 많은 경우 원작의 감상은 이 복제를 통한 체험을 추후 확인하는 식으로 되고 있다. 일반적으로 복제의 대상이 되는 작품은 널리 이름난 것들로 한정되므로 감상의 범위는 생각보다는 좁다. 그 까닭은 복제는 대부분 미술서적을 통한 것이므로 그런 책들을 전문적으로 내는 출판사의 상업적인 이해에 크게 좌우되기 때문이다. 또한 사람들은 책에 실린 명작이 아니면 별로 평가하지 않으려는 경향을 지니게 된다. 그럼으로써 자기 스스로 판단하려기보다는 타인의 판단을 그대로 받아들이려 하고, 인쇄된 권위에 노예처럼 굴복하는 쪽으로 나아가게 된다. 요즈음 많은 작가들이 큰돈을 들여 자신의 개인전 작품도록을 화려하게 내려는 것은 이러한 심리를 겨냥하고 있다고 볼 수 있다.

이상의 세 가지 방식은 각기 장단점이 있는 것으로서 상호 보완되는 것이 이상적이다. 그러나 그것만으로써 올바른 감상의 토대가 마련될 수 있다고는 할 수 없다. 미술을 접하는 기본 방식에 대한 지금까지의 설명은 '미술

작품'과 '감상'이라는 두 단어를 중심으로 한 것이다. 사실상 작품의 감상이라는 문제는 미술 전반에 있어서 단지 한 가지 것에 불과하다. 흔히 작품만이 미술의 전부인 것처럼 이야기하고 있지만 실제로는 그렇지 않다.

작품으로 될 수 없는, 작품이라고 부르기 곤란한 미술의 종류가 무수히 많다. 사실상 미술은 상대적으로 독립된 작품의 형태를 지녔건 아니건 간에 환경의 지속적인 구성요소로서 존재하며, 그런 때라야만 참된 가치를 발휘한다고 말할 수 있다. 그렇다고 하여 단순히 쾌적한 환경 조성을 위한 장식적 일부로서만 기능해야 한다는 말은 결코 아니다. 오히려 그 반대다. 환경 속에 침투하고 스며들어 우리의 전인격에 적극적인 영향을 미치고 활동과 실천을 고무하는 것이 되어야만 한다. 이런 의미에서 작품이라는 단어를 그림이나 조각 같은 소위 '순수미술'의 범위 밖에 있는 건축이나 디자인, 만화, 광고, 산업제품이나 일용품에도 적용하고, 가구를 배치한다든지 벽지를 고른다고 하는 평범한 행위에까지 억지로 확대시킬 수도 있을지 모른다.

그러나 이는 일반적 용법과 어긋난다. 통상적으로 우리는 미술작품이라는 단어를 '순수미술'에 한정시켜 사용하며, 그중에서도 보통 '물건'으로서 구체적으로 존재하고 전적으로 감상의 대상으로 되는 것에만 적용한다. 이러한 관용법은 암암리에 미술이 인간의 제반 활동이나 사물로부터 따로 떨어져 절대적으로 독립된 영역이라는 가정을 전제로 한 것이다.

이 가정은 다분히 미술사나 미술비평의 서술방식의 영향을 받아 생겨난 것으로 보인다. 미술사나 미술비평은 자체의 논리적 일관성을 확보하려는 필요 때문에 그것이 놓여 있는 환경으로부터 작품 그 자체만을 따로 떼어 논하는 경우가 많다. 그리하여 대부분의 미술사의 연구는 쉽사리 양식의 변천을 추적하는 좁은 범위로 제한되어 버리게 되며, 미술비평 역시 작가나 유파의 양식의 타당성이나 독자성을 설명하는 것에 국한되게 된다. 그 결과 미술의 본래적 존재 방식을 잘못 인식하게 되고 마치 작품 자체가 외부의 맥락과는 전연 상관없이 변치 않는 독자적 법칙을 지니는 자율적 세계인 것으로 믿어 버리는 습관이 생겨나게 된 것이다. 물론 여기에 예술지

상주의와 형식주의의 이념이 강하게 작용하고 있음은 두말할 필요가 없다.

제자리를 잃은 과거의 작품들을 한군데 모아 놓았다고 할 수 있는 미술관도 이러한 습관적 사고를 밑받침하는 데 한몫을 톡톡히 하고 있다.

그러나 인간의 모든 행위와 사물이 다 그렇듯이 전체적 맥락이 바뀌면 그 자체의 의미도 바뀌는 법이다. 한 그림의 의미도 그것이 작가의 제작실에 있을 때와 화상의 가게 진열창에 놓여 있을 때와 평범한 실내에 걸려 있을 때, 미술관의 벽에 전시되어 있을 때 혹은 미술사책의 한 페이지에 판으로 실려 있을 때에 따라 각각 달라지게 마련이다.

다 아는 이야기지만 오늘날 우리가 위대한 미술작품이라고 부르는 과거의 명작들은 대부분 본래 미술작품으로서 만들어진 것이 아니다. 단지 감상의 대상으로서가 아니라 다양한 기능과 용도를 지닌 것으로서 만들어졌고 또 그렇게 쓰여져 왔다. 일상생활의 도구로서, 종교적 숭배의 대상으로서, 역사적 사건의 기록으로서, 한 인물의 모습을 영원히 남게 하기 위한 초상으로서, 교훈과 신념의 전파를 위한 수단으로서 갖가지 역할을 맡아 왔던 것들이다. 그러다가 그것이 실생활에서의 기능과 역할을 다하고, 그것이 속해 있던 사회적 맥락에서 떠나 미술관이나 개인의 수장품목에 포함되어 오로지 보여지기 위한 목적에서 가치를 새로이 부여받았을 때 미술작품으로 변모한 것이다. 물론 근대 이후에는 처음부터 미술작품이 미술작품으로 존재하기 위해 만들어져 왔다. 그것이 이른바 '순수미술'이다. 미술작품이라는 단어는 미술가라는 전문인이 제작한 것, 감상과 심미적 평가의 대상이 되는 것, 예술가의 정신적 모험과 표현의 자유를 구현한 것이라는 등등의 다양한 뉘앙스를 포함하고 있다. 그것은 흔히 우리의 시각 환경 전반 속에서 특수한 위치를 점유하고 있으며, 일반적으로 특별한 정신적 권위를 부여받고 있다. 그 권위는 주로 미술의 전통과 문화적 유산이라는 명목에 의해서 지탱된다.

우리가 미술의 의미를 시각 환경 전반을 조직하고 거기에 가치와 질서를 부여하는 활동으로 넓게 생각한다면, 자동적으로 미술작품이란 그중

극히 일부분만을 가리키는 말이 될 것이다. 그럴 때 미술작품이 누려온 종래의 권위를 어떻게 평가하여야 하는가의 문제는 그것이 현재 우리의 삶을 구체적으로 얼마나 풍요하게 하고 살찌게 하는가에 달려 있다. 그것이 전체적 삶과 문화의 구조 속에서 생산적이고 역동적인 힘을 행사하지 못할 때는 그 중요성을 다시 검토하고 반성해 보아야 한다.

감상이란 것도 미술작품의 이와 같은 지위와 깊게 관련되어 있다. 감상이란 일반적으로 심미적 관조와 그것에 뒤따르는 평가를 일컫는 말이다. 그것은 흔히 작품에 대한 내밀하고도 친화적인 접근과 즐거움의 추구를 암시한다. 그러나 이와 같은 사적이고 향락적이며 심미적인 태도는 미술에 대한 접근방식 가운데 모범적인 것도 아니며 유일한 것도 아니다. 물론 그림이나 조각과 같은 형상에서 휴식과 위안을 찾으려는 요구를 무턱대고 무시해서는 안 될 것이다. 그것은 그것 나름대로 의의가 있다. 그렇다고 해서 미술작품에서 오로지 그런 것만을 찾고 다른 관심사는 깡그리 배척해 버린다면 그 체험은 결과적으로 빈약하고 볼품없는 것이 되고 만다. 거기서 더 나아가 새로운 삶의 방식을 터득하고 사물을 새롭게 보는 눈을 일깨우며 각자의 경험을 교환하고 공동으로 확인, 반성하려는 폭넓은 노력의 일부로서 작품을 대해야 한다. 그러기 위해서는 작품 자체만을 무턱대고 물신처럼 숭배, 찬양하거나 단순히 심미적인 만족감만을 찾으려는 상투적인 감상태도에서 벗어나 그 작품이 놓인 사회적 맥락에 대한 비판적 시야를 넓히는 것이 필요하다.

이러할 때 어떤 작품이 과연 자신에게 어떤 체험을 안겨 주는지 보다 분명하게 알 수 있다. 우리가 미술작품을 감상할 때 유의할 점은 바로 이와 같은 것들이다. 그 감상이 작품의 소유에 의한 것이든 복제 도판을 통한 것이든 그 차이란 이 점에 비추어 보면 대단치 않은 것인지도 모른다.

<div style="text-align: right">1981</div>

복제 미술품의 감상

사진 및 인쇄술의 비약적 발전과 더불어 미술작품의 복제도 아주 일반화되었다. 이제 고급의 정밀한 복제판이나 화집의 도판에서뿐만 아니라 달력이나 심지어 성냥갑 위에서까지 복제된 '명화'들을 접할 수 있다. 도처에서 미술과 만날 수 있게 된 것이다.

그러나 복제판은 별수 없이 복제판에 불과할 뿐이다. 제멋대도 축소되고, 마구 잘리고, 또 전혀 엉뚱한 맥락 속에 놓여 있는 복제된 그림들은 원화에 대해 반드시 올바른 정보를 제공한다고 말하기 어렵다. 그럼에도 불구하고 우리들 대부분은 복제판 밖에는 모른다.

대학에서 서양미술사를 강의하는 나로서는 그 수많은 명작들을 직접 보지 못한 주제에 책의 글과 도판을 통해서 얻은 변변찮은 지식으로 어쩌구저쩌구 하고 떠드는 자신이 계면쩍게 느껴졌던 적이 몇 번 있다. 서양미술을 강의하는 사람으로서 원작을 보지 못했다는 사실은 어딘가 캥기는 구석으로 여겨졌고 외국 여행을 가야겠다는 구체적인 계획이나 목표도 없으면서 언젠가는 그 숱한 명품들을 직접 보게 될 날이 있겠지 하는 막연한 상상으로 그런 느낌을 지워버리곤 했다. 내게는 앙드레 말로가 말한 '상상미술관'이 그 문자 그대로 현실인 것이다.

그러나 근년에 이따금씩 열리는 외국 작품의 전시회에 몇 번 가 보고 나서는 원작이라고 그래봐야 그저 그렇구나 하고 생각하게 되었다. 나 혼자

만의 느낌인지도 모른다. 그저 그렇구나 하는 것은 그 작품의 질이나 격이 어떻다는 게 아니라 내가 복제 도판을 보고 머릿속에서 상상한 것에 비하면 그렇다는 것이다. 나는 화집의 작은 도판을 보면서 실제 원화라면 어떠할까 하는 상상을 가끔 하는데 그 상상이 어쩌면 지나친 것이었을 수도 있다. 어떤 경우에나 상상에 비하면 실제는 검소하고 투박한 것이 아닌가. 또한 원작을 앞에 두고도 상상력이 펼쳐지지 않는다면 그것은 별다른 체험이 될 수 없지 않은가. 이런 계기로 원작과 복제판에 대한 내 나름의 몇 가지 생각을 하기에 이르렀다.

실상 원작 미술품을 수집하고 소장하여 감상하는 것은 서민으로서는 엄두도 못 낼 일이다. 그럴 수 있는 극소수의 사람은 따로 있다. 기껏 마음에 드는 그림 한두 점을 구입하여 벽에 걸어 놓는다 친들 그것만으로 배가 부를 수는 없다. 공공미술관 시설이 변변치 않은 우리 실정으로 보아 폭넓은 미술감상은 어차피 복제 도판에 의존할 수밖에 없다. 하나 〈모나리자〉에 매혹된 파리 시민이라고 하여 매일 루브르의 원작 앞에서만 서 있어야 할 이유는 없다. 밤낮으로 가까이 할 수 있는 복제판이 있기 때문이다. 서구에서도 미술관 주변의 전문가가 아닌 바에야 대부분 복제판을 통해 감상하는 것이 상례일 것이다. 내 생각으로는 복제판의 체험이 반드시 원작의 체험과 절대적인 차이가 있다고 여겨지지 않는다.

누군가 어떤 인물의 사진이란 바로 그 인물이 현재 이 자리에 없다는 사실을 가리킨다고 말한 적이 있다. 복제 도판이란 원작의 부재를 가리킨다. 원작이 결여된 복제판의 감상이 실상 대부분의 사람들에서 미술의 체험인 것이다. 이 점은 비단 서양미술에 국한된 것이 아니라 동양미술의 경우에도 마찬가지다. 원작들의 세계는 신들이 사는 올림푸스의 꼭대기처럼 까마득한 구름 위에 위치하고 있다. 우리는 복제판을 통해 그 신화를 음미한다.

그러나 언제까지나 원작의 신화만을 염두에 둔다면 복제판의 감상도 제대로 되지 않는다. 미술을 다량으로 보급하기 위해 생겨난 복제판은 원칙적으로 결함이 있는 것이지만 원작과는 달리 독특한 이점도 가져다준다.

우선 복제판은 원작과 달리 신비스런 위압감을 주지 않는다. 따라서 친근하게 접근하여 자기 나름의 대화를 나눌 수 있고 열등감을 안 느끼고 칭찬하고 꾸짖을 수도 있다. 원작은 우러러 보아야만 하지만 복제판은 바로 눈 아래로 내려다 볼 수 있지 않은가. 성소처럼 엄숙하고 위압감을 주는 분위기로 가득 차 있는 미술관 속의 원작에 대해서는 감히 그럴 수가 없다.

두번째로 다른 작품들과 자유롭게 비교, 검토, 평가할 수 있다. 미술관의 원작들은 각 작품마다 철저한 보호막이 설치되어 있어서 다른 작품과의 비교를 불가능하게 한다. 발터 벤야민이 말한바, 각각의 미술작품이 갖는 고유의 신비스런 분위기, 즉 '아우라'가 미술관 속에서는 더욱 강력하게, 배타적으로 발산되게끔 조성되어 있는 것이다.

세번째로 복제 도판은 임의로 '사용'할 수 있으며 심지어 버리거나 파괴할 수도 있다. 너무나 당연한 이야기지만 미술관의 원작은 자기 멋대로 옮겨 놓거나 파괴하는 것은 물론, 손질을 가하거나 분해할 수가 없다.

예술사회학자 장 뒤비뇨(Jean Divignaud)는 현대예술의 상황을 한마디로 '콜라주'라는 개념으로 요약해 놓고 있다. 현실의 상이한 제 사물과 측면을 임의로 절단해내 한데 결합시키려는 콜라주가 현대산업사회의 예술적 표현의 특징이라는 것이다.

뒤비뇨의 견해를 이 자리에서 소개할 수는 없지만 아무튼 콜라주 재료로서 복제판은 훌륭하게 이용된다. 일반 사람들로서는 전문 미술인이 행하는 콜라주가 아니더라도 임의로 복제판 가운데 마음에 드는 것을 골라, 또는 그 일부분을 잘라내 다른 것과 결합하거나 의도에 따라 이용하여 다른 체험을 할 수 있다. 자기 집 화장실 벽에 르누아르의 나체화 도판을 붙여 놓았다고 탓할 사람은 아무도 없다. 취향대로 변형시키고 개조할 수도 있다. 일찍이 마르셀 뒤샹은 〈모나리자〉의 복제판에 수염을 그려 넣지 않았던가. 많은 디자이너들은 과거의 명작들의 복제판을 각기 나름으로 이용하고 있다.

반면에 미술관의 원작은 '사용'하기 위한 것이 아니라 모셔 놓기 위한 것이다. 더욱이 파괴할 수는 없다. 그러나 창조만이 아니라 파괴도 인간의 본

성이다. 문화와 전통의 보존이라는 이름하에 미술품의 파괴는 비인간적인 만행으로 규정되어 왔다. 문화를 아낀다고 자부하는 서구인들은 반달리즘이라는 그럴듯한 말을 만들어냈지만 사실상 서구 이외의 다른 세계의 문화와 미술을 약탈하고 파괴한 장본인은 바로 그들이다. 루브르나 대영박물관은 약탈과 파괴의 명백한 증거이기도 하다. 동시에 많은 서구의 현대 미술가들은 과거의 미술작품들을 파괴하고 싶은 충동을 그들 자신의 작품 속에서 해결했다. 복제판의 파괴는 일종의 카타르시스가 될 법도 하다. 물론, 그렇다고 해서 복제판을 통해 파괴 본능을 해소하라는 이야기는 결코 아니다. 사실상 그럴 사람도 없을 것이다. 다만 파괴할 수도 있다는 생각이 우리에게 그릇된 전통의 속박에서 벗어나 자유롭게 창조할 수 있는 가능성을 열어 주는 계기가 된다는 점을 지적하고 싶어서이다.

네번째로 복제판을 통해 서민들도 미술을 얼마간 소유할 수 있다. 물론 어디엔가 원작이 엄연하게 존재한다는 사실을 상기하면 이 소유가 한낱 환상에 불과하다고 느껴지겠지만 말이다. 진정하게 미술이 대중의 것이 되고 또 대중적인 미술이 출현하는 날이 올 때까지는 복제판으로 참을 수밖에 별도리가 없다. 또한 음악에서 음반처럼 미술품의 복제도 보다 완벽한 수준에 이르게 되면 굳이 원작을 보아야만 한다고 우길 근거도 희박해지고 말 것이다.

따지고 보면 원작이 갖는 권위는 그것이 바로 유일한 '원작'이라는 사실 이외에 물질적인 가치, 즉 엄청난 가격으로 환산될 수 있는 재보(財寶)이기도 하다는 데서 비롯하는 측면이 적지 않다. 부자들 흉내는 내고 싶지만 그럴 능력은 없는 왜소한 서민층 아마추어는 바로 그 점에서 주눅이 드는 것이다.

원작의 묵중한 권위와 신화에서 벗어나, 복제판을 통해서 자기 나름으로 여유를 갖고 미술과 친근해지는 길을 찾는 것이 중요하다. 원작이 아니면 안 된다고 고집하는 것은 일종의 스노비즘에 불과하다.

1979

이미지의 대량생산과 미술

삶의 모든 국면에 근본적이고도 급격한 변화를 불러온 산업화에 의해 대량생산체제는 시각 생활에서도 유례없는 체험을 생겨나게 하고 있다. 우리는 갖가지 기술과 방법에 의해 매일매일 엄청난 양의 이미지들이 끊임없이 만들어지고 버려지고 교체되는 와중에서 살고 있다.

도시화에 의한 자연적, 건축적 환경의 변화와 더불어 사진과 인쇄기술, 영화, 텔레비전, 비디오 등의 새로운 시각 매체의 발달과 보편적 확산은 그것에 상응하는 다종다양한 이미지의 생산과 소비를 가능케 하였다.

그림이나 사진이 들어 있는 신문, 잡지, 서적, 포스터, 빌보드 간판, 진열장의 장식, 일상용품, 광고, 텔레비전, 영화의 화면 등을 통해 범람하는 이미지들의 홍수 가운데서 우리들의 시선은 쉴 새 없이 방황하고 탐닉하고 좌초한다.

이를테면 도시 자체가 거대한 이미지의 집합이자 굉장한 구경거리로서 우리를 매혹시키고 또는 위압하는 것이다. 해질 무렵 그림자 진 건물들의 윤곽선과 빛에 반사되는 유리창들, 현란하게 조명된 상점의 쇼윈도와 네온사인, 광고 간판, 그 사이로 붐비며 지나가는 차량들, 갖가지 색깔의 옷을 입은 군중들은 흔히 우리들의 마음을 까닭 모르게 산란케 하고, 감상적으로 만든다.

도시화 이전의 농경사회에서 자연이 인간과 대립하는 객체로서 존재

했다기보다는 인간 자신의 일부로서 친화적으로 받아들여졌다는 로맨틱한 신화를 그대로 믿는다면, 오늘날엔 무수한 이미지들로 이루어진 인공적 환경이 그와 비슷하게 인간과 관계를 맺고 있다고 말할 수도 있다. 그러나 자연이 때로는 외경과 공포의 대상으로 그 모습을 위협적으로 드러내는 것보다도 더 자주 형상과 이미지의 세계는 몸과 마음을 노골적으로 간지럽히고 설레게 하며, 어지럽게 공격해 오는 괴물과 같은 존재로 우리 앞에 나타난다. 이미지의 세계는 한 도시의 정경처럼 거대한 것에서부터 증명사진같이 조그만 것에 이르기까지 그 크기에서, 그 범위에서 인간적인 척도로는 재기 힘들 정도로 변화무쌍하다. 그것은 단지 우리의 외부에만 객관적으로 존재하는 것이 아니라 우리의 내부로 침투해 들어와 기억으로 아로새겨지고 상상을 통해 재생되고 반향한다.

시각을 통해 받아들이는 자극의 총량은 과거와는 비교할 수 없을 정도로 방대해졌고, 그 종류와 복잡성은 이루 말하기가 힘들 정도이다. 이제 인간이 만들어낸 형상과 이미지가 그 창조주인 인간을 압도하고 지배한다고 하여도 조금도 틀린 말이 아니다.

동서양을 가릴 것 없이 예부터 이미지라는 것이 인간에게 얼마나 마력적인 것이었나는 굳이 미술사를 들추어 보지 않더라도 널리 알려진 이야기다. 이미지의 마력은 바로 현실을 대신할 수 있고 그럼으로써 현실에 대한 상징적 지배를 가능하게 한다는 데서 비롯한 것으로서, 아름다움이나 진기함 따위로 규정짓기에는 너무나도 근원적이고 복잡 미묘한 것이다. 이제 그러한 마력은 특수한 기회에 특별한 방식으로 체험되고 간직되는 것이라기보다는 도처에 편재하고 범람하여 누구나 일상다반사로 마주치는 것이 되었다. 그렇다고 해서 그 마력적 힘이 줄어든 것도 결코 아니다. 다만 전과는 다른 방식으로 행사될 뿐이다.

이제 이미지의 제작 또는 생산이 용이하지 않았고 그 희소성으로 말미암아 아낌을 받고 보살펴지던 과거와는 정반대의 상황이 되었다. 우리들은 차분히 음미하거나 반성해 볼 겨를도 없이 다량으로 신속하게 생산되는 이미지들에 에워싸여 그것으로부터 물리적으로, 심리적으로 갖가지 충

격을 받는 동시에 그 이미지들을 즉각 즉각 소비하고 곧바로 새로운 것을 요구하게끔 암암리에 지시받으며 살아간다. 이미지의 제작이 기계화되고 대량화되었을 뿐만 아니라 그 사용 방식도 다양해졌기 때문에 이미지들이 인간에게 미치는 힘은 이중으로 증폭되고 확장된다. 뒤늦은 산업화 과정에서 여러 가지 갈등과 모순을 겪고 있는 우리 사회에서도 이미 이러한 현상이 두드러지게 나타나고 있다.

이 상태에서 우리는 이미지를 통한 외부의 온갖 권유와 설득의 대상이 되고 삶에 대한 일정한 태도와 생각을 알게 모르게 배우고 이를 쉽사리 자기 것으로 하는 습관을 몸에 붙이게 되었다. 삶에의 자발적 의지와 행동력이라는 것도 따지고 보면 상당 부분 스스로 자각하고 있는 희망이나 의도와는 상관없이 거의 식역하(識域下)*의 수준에서 외부 환경의 자극들에 의해 통제받고 생성되며 변형되기 마련이라는 심리학의 일반론은 이미지를 통한 여러 가지 체험에도 예외 없이 적용된다. 광고의 시각적 효과와 사람들의 반응에 대한 심리학자와 사회학자들의 연구는 이에 대한 충분한 증거들을 제시하고 있다.

따라서 이미지의 풍요가 곧 풍요한 삶의 증거나 지표가 될 수 없고, 삶의 질이나 의의를 높이는 데 긍정적인 기능을 하지 못하는 것이 아닌가 하는 의혹이 생겨나는 것은 당연하다. 매스미디어에 의해 대량생산된 이미지의 범람은 대개 상업적인 동기에서 비롯한 것으로서 눈요기라는 단어가 말해 주듯이 물질적 풍요에 대한 가상적인 만족감을 제공하며, 동시에 자신은 누리지 못하지만 타인은 누리고 있는 것에 대한 선망을 통하여 현실적인 결핍의 그림자를 더욱 짙게 부각시킨다. 대부분의 상업적 이미지들은 공공연히 혹은 묵시적으로 풍요한 소비생활의 패턴을 가장 이상적인 삶의 형태라고 선전함으로써 대중의 욕구를 조종하고, 그럼으로써 이윤을 얻으려는 분명한 목표에서 생산되고 배포되는 것이다. 그러나 문제는 단순치 않다.

* 무의식, 잠재의식. '識閾下'라고도 쓴다.

상업광고의 이미지는 대부분 분명 삶의 활력과 참다운 욕구를 일깨워 주기보다는 도피적이고 상투적이며 억지로 조작된 유토피아의 환상을 주입시킴으로써 현실을 똑바로 직시하고 문제를 해결하려는 의지를 마비시키는 부정적인 기능을 하는 것으로 생각된다. 그런데도 이를 거부할 수가 없는 것은 광고가 이미 우리들 자신 속에 너무나 깊숙이 침투해 들어와 우리들의 욕구와 기대에 다각적으로 연관되고 있기 때문이다. 상업광고는 단순히 소비욕을 자극, 조종하여 상품의 판매를 촉진시키는 데 머무르는 것이 아니라 산업사회의 생산방식 자체에서 생성된 독특한 이념 및 가치 체계를 우리들 마음속에 심어 주고, 그럼으로써 우리의 지각과 사고, 행동 방식 전반에 걸쳐 심대한 영향을 끼친다. 그것은 우리로 하여금 미래에 대해 일정한 방식으로 꿈꾸게 하고 현재를 바라보는 일정한 시선까지 만들어 준다. 그것이 단순한 거짓 약속 혹은 현실도피의 출구인지, 역으로 삶의 활기를 불러일으키고 분발케 하는 자극이 될 수 있는지는 보다 다각적으로 따져 보아야 할 문제다.

한 이미지가 줄 수 있는 꿈이나 상상의 가치와 타당성은 그것이 생겨나게 된 원인이나 그 자체의 명시된 성질로서만 판단 내리기는 힘들다. 이미지의 의미는 그 종류에 따라 그리고 그것이 위치하는 현실의 맥락에 따라, 사용되는 방식에 따라 다양하게 끊임없이 변화하는 것이다. 어떤 종류의 형상이든지 대체로 그 자체에 머무르는 법이 없고 그것을 넘어서는 그것과는 다른 어떤 영역이나 세계를 암시하고 상징하며 대변한다. 이미지란 바로 그러한 성격을 비교적 뚜렷하게 지닌 형상을 일컫는 말이다. 물론 형상이 무엇을 암시, 상징, 대변하느냐는 방금 말했듯이 그 자체의 고유한 성질 못지않게 그것이 놓여 있는 맥락과 보는 사람의 마음가짐새에 크게 좌우된다. 한 대상에 대한 유일하고 순수한 시각적 체험이란 거의 허구에 가깝다. 우선 정신의 자유스러운 운동이 그것을 허락하지 않는다. 그러므로 우리 시대의 이미지 전반에 대해 일반론을 전개하려고 애쓰는 것은 소득이 없는 짓이라고 생각되기도 한다. 그럼에도 불구하고 그러한 노력이 불필요하다고 저버릴 수는 없다.

왜냐하면 갖가지 동기와 의도에서 만들어지고 더할 나위 없이 다양하고 자극적인 색채와 형태와 크기로 이루어진 이 시대의 무수한 이미지들은 우선 그 물량적인 부피 때문에, 그리고 다같이 눈을 통해 받아들여진다는 공통점 때문에 각기 개별적인 사건으로서 따로 따로 체험된다기보다는 연속적이고 집합적인 하나의 힘으로서, 환경으로서 우리들에게 작용하기 때문이다.

이 이미지들의 대부분은 현대의 산업기술을 통해 대량생산된 것이다. 이 점이 무엇보다도 중요하다. 이미지의 대량생산은 이미지의 수공적(手工的) 제작과는 다른 여러 가지 성질을 생겨나게 한다.

대량생산된 이미지들은 과거의 그림이나 조각처럼 수공적으로 제작된 이미지들이 누려 왔던 유일성과 희소성을 지니지 않는다. 일찍이 벤야민이 아우라라고 불렀던, 한 사물에 따라다니는 유일무이한 독특한 분위기를 지니지 않는다. 따라서 대량생산된 이미지들은 물건으로서의 가치는 별로 지니지 못한다. 이미지의 물적 측면은 그것이 유일하거나 희소할 경우에 소중하게 여겨진다. 왜냐하면 물적 토대가 일단 사라지면 그 이미지를 이전과 똑같은 상태로 재생시킬 수가 없기 때문이다. 대량생산된 이미지는 원칙적으로 무한히 재생 가능하기 때문에 유일성이나 희소성은 지닐 수가 없다. 대량생산된 이미지들 사이에서는 손으로 만든 원본과 모조품 또는 복제의 경우와 같은 진짜와 가짜의 구별이 있을 수 없다. 한꺼번에 생산된 것들이 모두 원본이자 복제이다. 말을 달리하면 원본의 개념이 적용되지 않는다.

대량생산된 이미지는 영구히 보존할 필요가 없다. 얼마든지 다른 것으로 대체할 수 있으니까. 그 대신 즉각 즉각 쓰고 버려야 한다. 사실상 대량생산이란 소모하기 위한 것이 아닌가. 우리는 이미지의 마력을 여전히 알고는 있지만 예전처럼 신비하게 또는 두렵게 보지는 않는다. 이미지는 너무나 흔해졌다. 쉴 새 없이 새로운 것들이 만들어지고 소비되고 폐기된다. 그렇기 때문에 우리는 그 마력을 대수롭지 않게 생각하고 이에 대한 경계심을 늦추어 버린다. 우리는 이미지의 힘을 마음대로 지배할 수 있다고 착

미술의 쓸모

각한다. 그러나 사실상 우리는 이미지의 포위공격을 받고 있다. 상업광고의 이미지가 그토록 침투적이고 지속적인 영향을 끼치는 것은 이미지를 통한 메시지의 전달방식이 교묘하게 세련되어 있고 체계적으로 자꾸 반복해서 제공되기 때문이기도 하지만, 그것에 대해 우리들이 거의 무방비 상태에 놓여 있기 때문이기도 하다.

대량생산된 이미지들은 아주 넓은 범위로 신속하게 배포되고 유통된다. 보존하기 위한 것이 아니라 소비하기 위해 만들어진 이 이미지들은 일회성과 유동성이라는 특징을 지닌다.

산업화 이전에 만들어진 이미지들은 어딘가 시간의 제약에서 벗어나 있었다. 사실상 이미지들이 그토록 마력적으로 느껴졌던 것은 그것이 희소했기 때문만이 아니라 시간을 이겨내고 초월할 수 있는 영구성을 지녔다고 믿어졌기 때문이다. 그 이미지들은 영원히 존속되기 위한 것이었다. 그러나 현재의 대량생산된 이미지들은 그렇지 않다.

우리는 흔히 이렇게 대량생산된 이미지들을 미술에 포함시키기를 꺼린다. 미술이라는 용어나 개념은 형상이나 이미지들 가운데 특수한 일부에만 해당되는 것으로 이른바 순수미술(fine arts)이라는 의미로 사용하려 한다. 대중미술, 상업미술, 응용미술이라는 단어가 있지만 여기에는 잡것이 섞였다는, 진짜가 아니라는 뉘앙스가 들어 있다.

미술 또는 순수미술이라는 매우 수상쩍고 혼란스러운 개념에는 실용성이 결여되었다는 의미 외에도 수공적으로 제작되었다는 의미가 포함된다. 말하자면 만든 사람의 손길이 직접 닿아 생겨난 것이라는 뜻이다. 대량생산의 입김이 닿지 않은 채 제작된 형상이나 이미지만이 미술품으로 될 자격이 있다는 것이다.

온갖 형상과 이미지가 난무하는 세상에서 매일매일 시간적으로 그 이미지들의 폭격을 받고 살면서도 순수미술이라는 미명 아래 전근대적인 방식으로 제작된 이미지만을 가치있게 보려는 태도는 여러모로 검토해 볼 여지가 많다.

수공적 이미지에 대한 집착은 단순히 복고적인 취향에서 나온 것만은

아닐 것이다. 일회적이고 시시각각으로 변화하고 소멸하는 이미지들에 압도된 사람들이 보다 영구적이고 지속적인 느낌을 주는 이미지들을 요구하는 것은 자연스러운 반응이라고도 생각된다. 이러한 영구성과 지속성을 사람들은 전통적 방식의 수공적 이미지에서 찾는다. 그리하여 수공적 이미지들은 대량생산된 이미지들이 끼치는 좋지 않은 영향에 대한 해독제 구실을 할 수 있다고 기대하기도 한다. 그러나 전통적 방식의 이미지 생산은 우선 그 양적인 면에서 현대적인 대량생산의 방식을 이겨낼 수가 없다. 설령 훌륭한 해독제 구실을 할 수 있다 할지라도 그 양이 너무나도 적은 것이어서 거의 효과를 볼 수 없다.

또한 수공적인 이미지들이 기계적 과정에 의해 생산된 이미지들보다 훨씬 자유스럽고 인간적이라고 믿고 있는 사람들도 많다. 그러나 이러한 자유스러움과 인간적 체온은 실제로 그러한 이미지를 만들어내는 사람에게나 큰 의미를 지닐 수 있을 뿐이다. 기계적 과정에 의한 생산이 필연적으로 비인간성과 연결된다고 단정하는 것은 무리이며 비현실적이다.

대중문화 비판론자들이 흔히 꺼내는 이야기 중에 하나는 대량생산된 문화는 취향의 획일화와 규격화를 낳는다는 것이다. 그러나 감상적인 기분을 버리고 과거를 냉정히 살펴보면 과거의 문화가 얼마나 획일적인 것이었는지 곧 알 수 있다. 이미지에서도 마찬가지다. 과거에 제작된 이미지는 대량생산된 오늘날의 이미지에 비해 더 개성적인 것도 아니고 덜 획일적인 것도 아니다. 존 맥헤일(John McHale)의 말대로 규격화된 취향이라든지 획일성이라는 공통적인 비난은 물품의 대량공급과 그것들에 대한 개별적이고 선택적인 소비를 혼동하는 것이다. 개별적이고 선택적인 소비는 예나 다름없이 행해지고 있으며, 개인적인 취향의 범위 안에서 이전 시대보다는 전통이나 권위 및 희소성의 지배를 덜 받으면서 보다 넓게 확대되고 있다.

그런데도 불구하고 오늘날에도 역시 사람들은 미술에 대해 유일성 또는 희소성이나 영구성 따위의 전통적인 관념을 끈질기게 요구하고 있다. 막연한 뜻으로 사용되는 미(美)라든가 취미, 교양 따위는 이러한 관념과 아

미술의 쓸모

주 밀접하게 결부되어 있다.

이는 19세기 이래 계속 지속되어 왔던 순수미술의 신화가 여전히 살아남아 있음을 말해 준다. 이 신화가 여전히 살아남을 수 있는 것은 현대에서 실용적 문화와 상징적 문화가 지나치게 괴리되어 있기 때문이고 미술이 상징적 문화의 지고의 표현으로 인정되기 때문이다. 말을 달리하면 실제적인 사용가치와 사회적 지위나 정신적인 권위를 상징하는 가치가 서로 확연하게 분리되어 거의 대립적인 것으로까지 생각되고 있기 때문이다. 대량생산된 이미지는 전자를 위한 것이고 수공적 이미지, 특히 그중 미술품이라고 불리는 것은 후자를 구현하고 있는 것으로 흔히 간주된다.

이러한 이유 때문에 존 맥헤일이 지적한 바대로 "한편으로는 과거와 현재의 문화적 품목들을 영구히 보존하기 위한 미술관들이 급속하게 늘고 있으며, 다른 한편으로는 오늘날의 생활환경에서 보다 쉽게 소비할 수 있는 물품들을 만들어내려는 추세가 생겨난다. 우리는 좀 더 물질적으로 '순간적인' 현재와 미래로 전진하고 있는 것만큼이나 빠른 속도로 과거를 재구성하고 영구화하려고 하는 것 같다."

또한 이렇게 영구화된 문화가 기이하게도 대량생산방식에 의거한 대중매체를 통해 일종의 세속적 종교로서 전파, 보급된다는 것 역시 문제이다. 결국 미술품의 대량 복제는 유일성, 희소성, 영구성 등등 그 원작이 표방하는 가치와는 원칙적으로 상반되는 것이면서도 그러한 가치들의 보급과 신비화에 기여한다. 이미지가 대량생산되는 시대에 그 대량생산방식을 통해 이미지의 유일성 혹은 희소성이 신화적으로 가치를 부여받는다는 것은 하나의 역설이다. 오늘날의 상징적 문화는 표면상으로는 대량생산체제를 거부하면서도 뒤쪽으로는 은밀히 결탁하고 있는 셈이다. 그런 점에서 그 문화는 세속적인 동시에 위선적이고 배타적이다.

순수미술에 종사하는 오늘날의 작가들 자신도 대량생산된 이미지, 달리 말해 대중문화의 이미지에 반대하면서도 동시에 대중매체를 통해 자신의 작업이 전파되고 유통되기를 바란다. 현대 작가들의 작품 도판을 실은 수많은 화집의 출판은 이 사실을 증명해 준다. 물론 이미지의 대량생산은 산

업사회의 체계 전체에 직접 관련된 것이므로 그러한 방식을 통해 작가의 표현의 자유와 개인의 주도성이 발휘되기는 힘들다. 그러나 순수미술의 영역에서는 그러한 자유와 주도성이 아무런 제약 없이 발휘될 수 있다고 안이하게 믿는 것 역시 일종의 착각이다.

문제의 해결은 양자택일에 있는 것이 아니라 그 양자를 서로 어떻게 침투시키고 조화시키고 견제시키느냐에 있다. 순수미술에 종사하는 작가들은 이미지의 대량생산과 소비를 엄연한 현실로서 마땅히 인정하고 이에 어떻게 효과적으로 대처하느냐를 궁리하지 않고서는 이 시대에 합당한 작업을 할 수 없다.

<div align="right">1981</div>

고정관념의 반성

암암리에 우리는 미술의 여러 매체, 기법 및 장르에 대해 일정한 등급을 매기는 버릇을 갖고 있다. 이러한 등급, 또는 위계는 소위 '응용미술'보다는 '순수미술'의 경우에 더욱 뚜렷하게 정해져 있는 것으로 느껴진다. 또한 '응용미술'을 하는 전문 작가 이외의 사람들은 '응용미술'보다는 '순수미술'을 더욱 본격적이고 값있는 것으로 쳐주는 것이 일반적 경향이다. 이는 개개인 나름의 선호의 문제가 아니라 매우 널리 퍼져 있는 일종의 고정관념이다.

동양적인 전통의 재료와 기법이 아닌, 서구적인 재료나 기법에 있어서 우리는 보통 유화를 으뜸으로 친다. 그림이라고 하면 으레 유화를 말하는 것으로 되고 화가라면 쉽사리 유화 팔레트를 들고 있는 사람의 모습을 머릿속에 떠올린다. 화집에서 보아 온 많은 서구화가들의 자화상이 거의 그런 모습이어서 그렇게 되었는지도 모른다. 아무튼 유화를 첫손에 꼽고 그 다음으로 수채화나 소묘, 또는 판화를 든다. 수채화나 소묘, 또는 판화 등은 유화와는 달리 화가가 해야 하는 진정한 작업에는 어딘가 미흡한 것으로 생각되기 일쑤다. 근자에는 판화에 대한 인식도 새로워져서 이런 고정관념이 다소 흔들린 것 같은 느낌도 없지 않다. 그렇다 하더라도 아주 소수의 관심있는 사람들 사이에서의 이야기일 뿐이다.

인쇄된 그림, 이 역시 일종의 판화라고 함이 마땅한데 인쇄 과정에서 작

가가 직접 손을 대지 않고 기계에 의해 다량의 복제된 것이어서인지 판화에 포함되기는커녕 아예 '그림' 축에 끼지 못한다. 사진도 이와 비슷하게 취급된다. 과학기술이 생활 전반을 지배하는 시대에 살고 있으면서도 '미술' 또는 '그림'이라면 여전히 장인적이고 수공적인 노력이 더 많이 요구되고 보다 다루기 까다로운, 그리고 오래된 재료와 기법에 의한 것을 소중하게 여긴다.

물론 유화가 수채화나 판화 또는 데생보다 훨씬 폭넓고 다양한 표현을 가능하게 하고 그런 까닭에 르네상스 이래 서구의 전통에서 으뜸가는 위치를 누려 온 것이 사실이다. 그와 같은 권위와 위계를 결코 부정할 수는 없다. 하지만 그런 위계를 영원불변의 것으로 오인하여 아무 경우에나 무턱대고 적용하는 위험은 경계해야만 한다.

한 예를 들어 보자, 오노레 도미에(Honoré Daumier)는 애초에 만화가로만 이름이 났으므로 중년 이후에는 유화가 즉 본격적인 화가로 인정받으려고 무척 애썼다고 우리는 알고 있다. 그러나 그가 형상을 다루는 한 미술인으로서 보다 많은 대중에게 호소하며 사회적인 활동을 적극적으로 해나간 것은 역시 석판인쇄의 풍자화 즉 만화를 통해서였다. 매우 도식적이고 인위적인 구별이 되겠지만 〈삼등 열차〉와 〈돈키호테〉 등을 그린 유화가로서의 도미에와 사천 점에 달하는 수많은 석판풍자화가로서의 도미에와 어느 쪽이 더 중시되어야 할까 하는 평가는 기본적으로 미술을 보는 관점과 기준에 따라 달라질 것이다. 나로서는 나중 경우를 택하고 싶지만 교과서적인 서양미술사에서는 보통 유화가로서의 도미에를 강조하는 것 같다. 그렇게 된 데에는 막말로 순수냐 참여냐 하는 기준보다는 서구 근대미술에서의 유화 선호의 전통이 크게 작용했을 것이다. 또한 다량으로 찍힌 석판풍자화에 비해 하나하나가 유일품인 유화작품은 희소성이라는 측면에서 더욱 귀중하게 여겨지고 막대한 금전적 가치로 환산될 수 있기에 더욱 그럴 수 있었을 것이다.

재료나 기법에서뿐만 아니라 주제나 내용의 측면에서도 엄연히 위계가 세워져 있다. 오히려 주제나 내용에 위계가 세워져 있으므로 재료나 기법

미술의 쓸모

은 바로 그 위계를 따른다고 말하는 것이 더 타당할 것이다.

동서양을 막론하고 근대 이전에는 이 주제상의 위계가 현재보다 더욱 분명하게 정해져 있었다. 그 시대의 지배적인 가치관이 대체로 일원적이고 거의 조문화되어 있었으므로 작품의 주제 설정에 더욱 직접적인 영향력을 미칠 수 있었기 때문이다.

절대왕권이 지배하는 17세기 프랑스에서는 역사화, 초상화, 종교화 등이 품위있는 장르로 높이 생각되었고, 네덜란드의 시민적 풍토에서 발전을 보았던 풍속화나 풍경화, 정물화는 저급한 장르로 인식되었다. 반면에 19세기 중반 경 쿠르베(G. Courbet)나 마네(É. Manet)는 역사화 따위는 바보 천치들이나 그리는 것이라고 경멸해 마지않았다. 자기 그림의 주제에 대해 매우 아이러니한 태도를 보여주었던 마네를 분기점으로 하여 인상주의를 거치면서 주제는 점차 비중을 잃어 가고 20세기 초, 결국 주제가 없는 추상회화가 출현하게 되었다. 일률적으로 말하기는 힘들지만 오늘날 서구 및 그 영향을 받는 세계 각지의 미술계에서는 주제가 없거나 또는 가볍고 사소한 주제의 회화가 대체로 우위를 점하고 있다고 할 수 있다. 뚜렷하고 강한 주제를 지니면 구식이고 비미술적이며 문학적이고 순수하지 못하다고 배척 받거나 경시되는 일이 흔하다. 이른바 미술의 자율성을 부르짖는 '순수미술'의 이념이 확고하게 세워져 있는 것이다.

그러나 주제를 기피하는 것은 한마디로 보는 사람과의 원활한 의사소통을 어렵게 하는 결과를 빚어, 메시지가 결여된 무모한 형식 유희에 빠져들게 되거나 자신만이 해독할 수 있는 암호로서 보는 사람의 적극적 반응을 불러일으키기 어려운 독백으로 끝나기 일쑤다. 그리하여 미술이 지녀 왔던 다양한 기능들을 제대로 수행하지 못하게 된다.

미술이 갖는 기능은 여러 가지가 있을 수 있겠다. 그것들을 추려 보면 대략 다음과 같을 것이다. 첫째, 형상(이미지)을 생산하고 공급해 주는 기능이다. 이것이 미술인이 하는 가장 기본적인 일이다. 그 다음, 그렇게 생산, 공급된 형상에 의해 환경을 꾸며 주고 장식해 주는 기능이다. 세번째로 형상에 의해 경험, 의미를 보존하고 그것을 상호교환케 하는 기능을 들 수 있

다. 이 기능에 의해 미술은 시각적 언어가 된다. 네번째로 형상에 의해 설득이나 권유, 또는 선전을 하는 기능이다. 다섯번째로 형상에 의해 현실의 모순을 고발, 비판하는 기능이다. 이는 네번째의 기능과 직접적 관련을 갖는다. 여섯번째로 형상에 의해 삶에 자극을 주고 활기를 불어 넣어 주는 기능이다. 일곱번째로 형상에 의해 어떤 이상이나 또는 현실과는 다른 어떤 세계에 대한 비전을 제시해 주는 기능을 들 수 있다.

그런데 주제가 없는, 또는 주제가 그다지 중요시되지 않는 오늘날의 소위 '순수미술'은 이러한 제 기능을 제대로 발휘 못하고 있다. 다만 첫번째, 두번째의 기능만을 수행하는 정도에 머물러 있는 예가 흔하다. 의미있는 경험을 기록, 보존하고 절실한 감정과 의사를 전달, 교환하며, 옳다고 생각되는 사고와 생활태도를 설득, 계몽하며, 현실의 병폐와 모순을 비판하는 매우 적극적인 기능들은 저버리고 있는 형편이다. 이러한 기능의 포기가 거꾸로 예술적 순수성의 척도가 되고 있다. 반면에 종래의 다양한 기능을 그대로 수행하고 있는 미술 형태는 완전한 '예술작품'이 못 되는 저급한 응용미술이나 선전 미술, 또는 통속적인 것으로 간주된다. 이를테면 책의 삽화나, 포스터, 만화, 사진 등등이 아무리 강한 현실적 호소력을 갖더라도, 바로 그 때문에 예술로서는 결함을 지닌다는 것이다.

그러나 '예술'이라는 개념은 정의하기 나름이다. 다른 많은 관념과 마찬가지로 그것 역시 역사적으로 형성, 변천되어 온 것이며 자연질서처럼 고정불변한 것은 아니다.

나로서는 어떤 수단이 아니라 자체에 목적을 지닌다고 표방하면서 프로이트가 예술가가 작품을 만드는 근본 동기라고 지적한 바 있는, 명성과 애정, 부의 획득의 수단으로 '사용'되며 값비싼 상품으로 거래되어 때로는 사회적 지위와 부의 과시적인 상징으로서 속물들의 취향을 만족시켜 주고, 투기와 재화 저장수단으로 제멋대로 '사용'되는 순수미술보다는, 공공연하게 어떤 방편이요 수단임을 자인하며 위에 말한 제 기능을 활용하는 비순수한 미술, 또는 '응용미술'이 보다 정직한 예술로 생각된다. 기존의 '순수미술'이란 오히려 현실생활 속에서 발휘되는 형상의 힘 그 자체에 의해

서보다는 미술시장, 미술비평, 미술관, 미술교육 등등의 제도적 장치 및 그것들이 조장하는 신화나 인습에 의해 명맥을 유지해 가고 있는 것으로 보인다.

물론 예술의 자율성을 주장하는 순수미술 자체 내에서도, 예를 들어 전통적인 유화형식을 거부한다든가, 새로운 재료, 기법을 실험한다든가, 응용미술의 여러 결실들을 차용한다든가, 또는 그 자체의 존재 이유가 반성되기도 한다. 그러나 이러한 실험과 반성이 미술의 제 기능에 대한 전면적 검토 없이 미술관이나 전시회라는 제도적인 틀 안에서의 고루한 사고방식에서 벗어나지 못한 채 행해지는 한 큰 성과가 있을 수 없다.

건강한 미술은 온실처럼 외부로부터 방해받지 않고, 격리된 '예술공간'인 미술관이나 전시실의 아늑한 벽면 위에서만 가는 숨을 쉬는 것이 아니라 오히려 밖의 '현실공간' 속에서 팔팔하게 살아서 뛰는 미술일 것이다. 만화, 삽화, 사진 등을 참다운 미술이라고 부르지 못할 이유가 하나도 없다. 미국의 미술사가 앨런 가완스(Alan Gowans)는 19세기를 경과하여 20세기 초반 소위 '순수미술'의 이념이 완성됨으로써 과거의 회화, 조각 등의 대미술(major arts)이 떠맡았던 다양한 기능과 책무는 대부분 저급한 것으로 인정되는 미술, 또는 군소미술(minor arts)라고 총칭되는, 사진, 만화, 삽화, 포스터, 각종 디자인 등등이 떠맡고 있으며, 순수미술화한 회화나 조각은 사이비 과학과 비슷한 흉내를 내며 혼돈에 빠져 있다고 통렬히 비판한다.

우리가 고정관념으로 보통 지니고 있는 미술의 기법, 매체, 제 장르의 위계도 과연 진정한 가치의 위계에 준한 것인지 철저하게 검토해 볼 필요가 있다.

<div align="right">1980</div>

미술은 물건인가

적당히 절충해 놓은 미술

어떤 사물이든지 그것에 대한 사람들의 반응이란 원칙적으로 무한히 다양하다. 같은 사람이 같은 시각에 같은 사물을 볼 때에도 단지 한 가지 반응만을 보이지는 않는다. 전혀 상반되고 모순되는 태도나 감정 및 생각을 동시에 거의 같은 비중으로 지니기도 한다.

이를테면 우리는 미술작품이란 작가가 자신의 감정과 의도를 보는 사람에게 전달하기 위해 만들어진 것이라고 여긴다. 이 점을 부인하는 사람은 거의 없다. 그러나 이와 동시에 미술작품은 그 자체 속에 목적을 지니고 있는 것이지 어떤 수단이나 도구가 되어서는 안 된다는 이야기도 거의 자명한 공리인 것처럼 받아들인다. 따지고 보면 이 두 가지 태도는 이율배반적인 관계에 있다. 첫번째 것은 미술작품이란 명목상에만 그칠지라도 어쨌든 의사소통의 한 수단이라고 보는 것임에 비해, 두번째 경우는 결코 수단이 되어서는 안 된다는 이야기다. 이제는 거의 상투어가 되어 버린 '시는 의미하기 위한 것이 아니라 존재하기 위한 것'이라는 한 시인의 그럴싸한 말을 상기해 보라.

작가이건 아니건 이 두 가지 태도의 핵심을 파악하여 그 중 어느 하나를 분명하게 선택하는 사람은 그다지 많지 않은 것으로 보인다. 오히려 그 둘

미술의 쓸모

을 적당히 절충하고 마는 경우가 흔하다. 어느 한쪽에도 확신이 안 서기 때문이다. 미술의 경우에는 이러한 양면적, 절충주의적 사고나 태도가 더욱 두드러지게 나타난다.

우리는 흔히 미술을 의사소통(커뮤니케이션)의 수단이나 방편으로는 매우 까다롭고 불편한 것으로 여긴다. 그러나 또한 단지 그 자체 속에 가치를 지닌 물건으로 숭배하기에는 어딘가 석연치 않은 느낌을 갖는다. 정신적 교류와 소통의 특별한 한 형식으로서의 미술이라는 관념과 특유한 존재론적 지위를 지닌 물건으로서의 미술이라는 관념은 서로 화해되지 않은 채 마찰을 일으킨다.

사실상 많은 작품들이 이와 같이 어정쩡하고 불투명한 분위기 속에서 만들어지고 보여지고 있다.

사람들이 미술을 소통의 적극적 방편으로서 실제적으로 받아들이지 못하는 데에는 여러 가지 이유가 있다. 그중 으뜸가는 이유는 소통의 대표적 수단이 언어이며 또한 소통은 손쉽게, 즉각적으로 이루어지든지 아니면 안 되든지 하는 것으로 단순하게 생각하는 데 있다. 사람은 오로지 언어로만 소통하는 것은 아니다. 문자 그대로 말로서만 소통하는 경우는 오히려 예외적이라고 할 수도 있다. 한 개인이 타인과 마주 대해 소통할 때에는 말뿐만 아니라 동작이나 자세, 표정 따위의 언어 외적인 갖가지 수단을 동원하며 경우에 따라 말보다 그런 것들이 결정적일 때도 있다. 사람과 사람끼리 직접 마주 대하는 직접적인 소통이 아닌 경우에는 인공물 및 기타 여러 가지 수단을 동원하여 간접적으로 소통한다.

혼동되는 심각성과 난해성

'타인은 지옥이다'라고 사르트르가 말한 적도 있지만 사람과 사람 사이의 교류 또는 소통은 엄청난 노력과 기술을 필요로 하는 것이며 성공적일 수는 결코 없고 늘 실패할 위험에 처해 있다. 우리는 그러한 어려움과 위험을 너무나 잘 알기 때문에 오히려 그 사실을 잊고 싶어 한다. 일상생활에서 사

람과 사람끼리의 천편일률적인 대화는 이러한 체념과 포기에서 비롯한 습관이며 약속이다. 너무 기대하면 그만큼 실망하게 마련이라는 것이다.

여러 가지 소통의 방식 가운데 미술은 분명 심각하고 까다로운 것으로 생각되고 있다. 심각하고 까다롭다는 것은 그만큼 많은 것을 미술에 기대하고 있다는 뜻도 된다.

우리는 보통 형상을 구사하여 분명한 메시지를 손쉽게 전달하는 그림들을 일러스트레이션이라고 부른다. 이에 종사하는 사람들은 자신들 역시 당당한 미술을 하고 있다고 주장하지만 기존의 미술제도나 관념은 이를 제대로 된 미술로 인정하지 않는다. 소위 순수미술이 아닌 응용미술이므로 저급하다는 것이다. 이는 바로 앞서 말한바, 미술은 수단이 아니라 그자체에 목적을 두고 있다는 생각에서 비롯한 것이다.

소통의 측면에서 보자면 소위 순수미술작품보다 일러스트레이션이 훨씬 더 위력이 크고 효과적이다. 일러스트레이션은 출발부터 전달의 효율성을 염두에 둔다. 즉 무엇을 누구에게, 어떻게 전달할 것인가를 분명하게 인식하고 주도면밀하게 계산된 방법에 의해 정해진 목표에 도달하려 한다. 효과적인 전달 및 응답을 무엇보다도 중요시하기 때문에 전달코자 하는 의미 즉, 메시지는 대개 단순하고 분명한 것을 택한다. 또한 일단 전달한다는 목적을 다하고 나면 일러스트레이션 그 자체, 즉 작품 자체는 별로 중요하게 취급되지 않는다.

일러스트레이션과 달리 순수미술은 심각한 의미를 지니고 있는 것으로 간주된다. 그렇기 때문에 쉽게 전달될 수 없다고 생각된다. 그러나 쉽게 전달되지 않는다고 해서 반드시 심각한 의미를 지니고 있는 것은 아니다. 우리는 심각성과 난해성을 흔히 혼동하는 잘못을 저지르고 있다. 또한 심각한 것만이 가치있다는 생각도 한번 따져 보아야 할 문제다.

살아가는 데 있어서 심각하고 진지한 태도는 분명 미덕이다. 그러나 언제나 미덕일 수는 없다. 또 그것만이 미덕도 아니다. 어떤 종류의 미덕일지라도 발휘되어야 할 때와 장소가 있고 버려야 할 때와 장소가 있다. 미술의 의미는 심각할 수도 있고 명랑할 수도 있으며 장난스러울 수도 있으며 평

범하거나 괴기스러울 수도 있다. 다양성이 무엇보다 중요하다.

작품의 의미와 작가의 주도성

많은 사람들이 순수미술작품을 의미가 전달되는 통로로서보다는 의미의 저장소로 보려는 경향을 지니고 있다. 그러나 작품은 갖가지 음식들이 저장되어 있어 무엇을 먹고 싶을 때마다 문을 열기만 하면 되는 냉장고 같은 것이 아니다. 형상을 비롯하여 모든 사물의 의미는 그 자체 속에 존재하는 것이 아니라 그것이 어떤 상황과 맥락에서 쓰여지는가에 의해 정해지는 것이다. 유명한 뒤샹의 변기는 미술관에 전시됨으로 해서 화장실에 놓인 변기와는 다른 의미를 갖게 되었다. 만약 한 사물이나 형상이 고정된 의미를 지니고 있다고 말한다면 그것은 '상황이 달리 변하지 않는 동안만'이라는 단서에 의해서만 그런 것이다. 미술을 둘러싼 제반 상황은 너무나 급속하게 변화하고 있다. 오늘날 순수미술은 매스미디어 및 산업미술이라는 힘센 야만인에게 몰려 마을에서 쫓겨나 산골짜기 동굴 속에 피신해 들어간 문명인들의 후예 비슷한 처지에 놓이고 있다. 순수미술의 반항은 기껏해야 포악한 점령자들이 곤히 잠든 밤중에 몰래 벌이는 푸닥거리고 힘없는 저주이며 마조히스틱한 유희에 불과한지도 모른다. 만약 마을 안에 여전히 남아 있다면 매춘부로서 살아가고 있을 것이다. 그 까닭은 형상의 실제적 의미에 대해 올바른 이해를 하지 않은 채 형상의 매력만을 좇으려 하기 때문이다.

형상이 어떤 맥락에서 어떻게 쓰이고 있느냐를 살펴보지 않는 한 그 형상의 참된 의미나 힘을 파악할 수는 없다. 존 버거는 17-18세기 유럽에서 수없이 그려졌던 초상화들과 동등한 차원에서 비교되어야 할 것은 유화로 그려진 현대의 인물화가 아니라 개인의 모습을 찍은 사진이라고 지적하고 있다. 재료나 매체나 표면적 형태가 문제가 아니라 현실의 생활에서 어떻게 쓰이고 있느냐가 문제라는 말이다.

이제 여기서 중요하게 고려해 보아야 할 것은 작가가 자신이 제작한 작

품의 의미가 결정되는 데 있어서 어떤 방향으로 얼마만큼의 주도성을 갖느냐 하는 점이다. 이 주도성은 자신의 작품이 사용되는 방식에 대해 얼마만큼의 분명한, 즉 제한된 요구를 하고 그 요구를 관철시키려고 노력하느냐에 달려 있다. 신비한 물건으로서 존중받기를 바라느냐 아니면 자신의 의도가 제대로 전달되기를 바라느냐 하는 것을 결정짓는 것도 결국 작가 자신이다. 이 두 가지를 다같이 바란다면 이는 사실상 야심이라기보다는 무지에 가깝다. 그러한 희망이 충족될 수 있었던 행복한 시기가 과거에는 없지 않았다. 오늘날에도 전혀 불가능하다고는 할 수 없다. 그러나 상황은 그와 같은 욕심을 쉽게 허락하지 않는다. 오히려 그들 중의 하나를 분명하게 선택한 경우에만 나머지 하나도 부수적으로 획득할 수 있는 것이 아닌지.

미술사적 맥락에만 연연해

물론 어느 쪽에나 위험은 따른다. 첫번째 경우에는 도식적 일러스트레이션과 비슷한 지경에 빠질 수 있다. 즉 전달의 효율성을 지나치게 생각한 나머지 작품이 지닐 수 있는 의미의 풍부함을 사전에 지나치게 제한해 버리게 될지도 모른다. 그럼으로써 전달은 되었다고 쳐도 감동은 불러일으키지 못한다. 사실상 감동이란 보는 사람에게 그 나름의 발전과 해석의 여지를 제공함으로써 자발적 참여를 유도할 수 있을 때만 가능한 일이다.

두번째 경우는 장식적 공예의 수준으로 떨어지거나 메마른 형식주의의 막다른 골목에 부딪치기 십상이다. 이 경우에 작품에 붙여지는 의미는 전혀 미술 외적인 것이 되고 말거나 아니면 우연하고 짐작조차 할 수 없는 엉뚱한 관념이 되기 십상이다. 무엇을 전달코자 하는 의도가 배제된 채 행해지는 매체와 재료의 갖가지 실험들에 붙여지는 허황한 사이비 이론들의 허구성은 굳이 설명할 필요조차 없다.

앞서 말했듯이 오늘날 많은 작가들은 이러한 선택의 기로에서 결정을 내리지 못한 채 어정쩡한 절충주의를 택하고 있다. 이러한 태도에서 나온

작품들에 대한 찬사적 비평은 그런 작품들이 그 자체 속에 고유한 질서와 가치를 지니고 있다고 말하지만 무엇이 질서인지 무엇이 가치인지 하나도 설명하지 못한다. 조형성이니 회화성이니 하고 떠드는 이야기가 그 한 예이다. 그러면서도 동시에 그것이 보는 사람에게 던져 줄 영향에 대해서는 매우 감동적이고 신비스런 어투로 강조하고 있다. 우상이 우상일 수 있는 것은 그것이 신비스런 위력을 지녔다고 보아 주는 우중(愚衆)이 존재하기 때문이다. 마찬가지로 미술품이 신비스러운 것은 그것 자체가 신비를 내뿜기 때문은 아니다. 그렇게 보아 주는 사람들이 있기 때문이다. 그나마 그 숫자도 아주 적다. 아마도 작가들 자신에 불과할지도 모른다.

거듭 말하지만 작품의 의미는 결국 작품이 쓰이는 맥락에 달려 있다. 미술을 소통으로 생각하든지 물건으로 생각하든지 간에 그 맥락을 인식하는 것은 작가의 책임에 속한다. 작품이 현실적으로 쓰이는 맥락, 즉 생활의 맥락을 무시할 때 작품이 기댈 수 있는 곳은 폐쇄적인 미술제도와 형식주의적 미술사의 맥락밖에 없다.

이 점에서 최근의 우리 미술계의 현실을 걱정스러운 눈으로 돌아보지 않을 수 없다. 1970년대 이래 평면, 구조, 행위, 일루전(illusion), 드로잉 등 형식주의적인 요소나 매체 자체에 대한 개념주의적 사색을 작품의 출발점으로 삼고 이같은 개념적 질문에 대한 어떤 '모범답안'을 물리적으로 '도해(圖解)'하여 보여주는 듯한 작품들이 우리나라 실험미술 계열의 큰 흐름 가운데 하나로 되어 있는 것 같다. 이런 작품들은 앞서 말한 바처럼 그 의미가 미술사의 어떤 한 가지 좁은 범위의 맥락 속에서만 정당화되고 있다. 어떤 한 가지 좁은 범위란 곧 형식주의적 미술사의 맥락이다. 그것은 미술사를 마치 한 가닥의 선으로 된 진화과정의 연쇄인 양 이해하고 그것을 절대화하여 신봉하는 태도에서 만들어진 맥락이다. 물론 인상파 미술 이후 평면성이나 색채, 구조 등 회화의 질료와 형식에 대한 관심이 점차 고조되어 왔던 것은 누구나 인정하는 사실이다. 나아가 이러한 요소의 순수, 자율성이 추상회화의 승리에 의해 '확정'이 되면서 회화의 자율성 내지 독자적 질서는 그 후 1960년대의 후기 색채 추상회화나 1970년대의 미니멀아

트로 이어지는 순수 지향의 어떤 논리적 전개의 맥락을 그 속에 지니고 있는 듯이 보였던 것도 사실이다. 아울러 평면(평면의 표면과 구조)이냐, 일루전이냐는 문제가 순환적인 고리처럼 되풀이 논의되고, 게다가 오브제의 미학과 해프닝 같은 우연성을 도입한 신체로 연기하는 예술양식까지 등장하면서 이 모든 현대미술의 전개를 파악하는 데 어떤 통일된 시야의 필요성이 절실해졌으리라는 그간의 사정은 짐작할 만하다. 평면-일루저니즘, 또는 '탈일루저니즘-구조-매체-토톨로지(tautology, 동어반복)-개념-드로잉' 등 일련의 고리처럼 연결된 우리 미술계의 이런 비평언어들은 바로 이런 필요성에 대하여 논리적인 응답을 줌으로써 작가나 비평가가 완벽하고 특명한 미술사적 맥락을 획득하고 이를 기반으로 심각하고 확신에 찬 전위미술의 실험적 제스처에 백 프로 자신을 의탁할 수 있는 길을 열어 놓았다. 출발의 지점과 목표의 방향, 그리고 놀이의 맥락이 결정된 만큼 이제 이들에게 중요한 것은 얼마나 주어진 개념의 도식에 충실한가를 투명하게 드러낼 수 있는 경쟁적이고도 '독창적'인 해답의 제시였다. 작품은 이 해답을 담은 도해물로 되었다. 비평 또한 마찬가지였음은 물론이다. 그것은 말이 움직이는 방식이 결정된 장기판 놀이와 비슷했다. 움직이는 방식이 결정되었다는 것은 또한 움직일 수 있는 영역까지도 결정되었다는 것을 뜻한다. 이와 함께 놀이의 규칙은 완전히 제도화되었다. 이제 작가의 행위에 기준을 제공하는 것은 (다시 말해 그 성공과 실패와 그리고 나아가 예술적 완결성의 정도를 결정짓는 것은) 바로 이같은 맥락에의 의탁이 얼마나 성공적으로 이루어졌느냐, 무엇을 어떻게 표현하여 절실한 소통을 이루느냐라는 문제 대신에, 미술사적 맥락에의 의탁 자체가 작품의 성취도와 완성의 지점을 결정한다. 맥락에의 의탁, 맥락으로의 안전한 귀속 자체가 예술적 성취를 보장할 뿐만 아니라 실패의 잠재적 가능성을 원천적으로 봉쇄하는 안전판이 된다.

윤리성의 회복이 요구된다

그러나 성공이건 실패건 예술에서의 그것은 때로 두 얼굴을 가질 수 있다. 미학적 성공이 윤리적 실패를, 미학적 실패가 윤리적 성공을 의미할 때가 있다. 미술사적, 형식주의적 맥락에의 의탁과 귀속은 미학적 실패를 절대적으로 불가능하게 만든다. 모든 형식주의적 맥락의 전위미술은 그것이 대중에게 즉각 이해받건 못 받건 항상 성공적이게끔 되어 있다. 그리고 이 성공은 제도(미술관, 미술시장, 미술비평 등)에 의해 뒷받침되고 경력주의에 의해 반복되면서 실패의 잠재적 기회를 더욱 축소시킨다. 그리하여 모든 이벤트, 비디오아트, 모든 드로잉은 항상 성공이다. 성공은 또한 실패이기도 하다. 왜냐하면 실패의 기회를 봉쇄한 성공이란 윤리적인 타락을 뜻하기 때문이다.

이 점에서 앞서 말한 존 버거를 비롯한 많은 미학자가 현대미술의 위험한 두 가지 장애물로서 '성공'과 '물건'을 들고 있음을 상기할 필요가 있다. '성공'이란 곧 제도 속에서의 작가의 성공을 뜻한다. 제도 속에서의 작가의 성공이 어떤 궤적을 따라, 다시 말해 어떤 놀이의 규칙을 따라 이루어지는지 우리는 알고 있다. 1950년대 이후 서구의 미술계에서 슈퍼스타급으로 성장한 작가들의 궤적을 볼 때 그들이 제도 속에서의 게임의 논리와 미술사(이 역시 또한 눈에 보이지 않는 제도다)의 맥락에 얼마나 충실했고 나아가 진정한 자발성이나 자유를 희생하면서까지 여기에 '종속'되었는가는 오늘날 아무도 부정할 수 없는 상식 가운데 하나다. '물건'이란 곧 '물건'으로서의 미술작품을 얘기한다. 미술을 물신숭배적으로 신비화해서 생각하는 버릇도 또한 미술을 물건으로 생각하는 태도임은 물론이다. 물건으로서의 작품은 곧 미술작품의 유통과 매매, 그리고 시장의 제도화를 떠받치는 주춧돌이다. 작품의 물건으로서의 유일성이 작가의 카리스마적 신화를 보증하는 사인(서명)과 결합되어 미술시장을 비롯한 미술의 제도 전체를 '현상체제' 그대로 유지시키는 주춧돌이자 그 제도의 핵이 된다. 쉽게 말해 미술품에 금전으로 값이 매겨지고 또 그 덕분에 작가가 먹고 살며 창작활

동을 유지시키는 것, 이것이 모두 매매되고 사유되고 또 물신숭배적으로 숭배되는 문제는 바로 두 가지로 요약된다. '물건'으로서의 미술이 미술 및 미술가의 신비스런 카리스마를 강화함으로서는 존속할 수 있는데, 이는 작가의 진정한 창조의 자유를 희생하고 미술 수용의 형태를 보수적인 방향으로 고착, 강화시킬 수 있다는 것이 그 한 가지 문제다. 또 다른 문제는 '물건'으로서의 미술이 제도화됨으로서 제도 속에서의 '미학적' 성공이 윤리적 정당성을 희생할 수 있다는 모순이다. 본디의 의미에서 미학성이란 윤리성에 대하여 반드시 모순관계에 있는 것이 아니었음은 물론이다. 그러나 이보다도 더욱 중요한 사실은 오늘의 예술이 봉착한 문제 가운데 가장 큰 것 중의 하나가 바로 이 윤리성의 문제라는 점이다.

소통으로서의 미술이냐, 물건으로서의 미술이냐는 문제는 결국 작가의 주도성의 문제에 결부되어 있다. 어떤 경우이든지 (다시 말해 소통으로서의 미술을 택하든지, 물건으로서의 미술을 택하든지) 작가는 자기의 선택에 대하여 분명한 의식을 가져야 되는 책임을 벗어날 수 없다. 선택에 따라 그것은 윤리적 결단이 요구되는 문제이기도 하다.

1981

미술의 쓸모

미술작품과 글

작품에 영향을 미치는 글

미술에 관해 글을 쓴다는 것은 참으로 어렵고 위험스러운 일이다. 작가나 작품에 대해 공적으로 해설하거나 비평하는 것은 더욱 그렇다. 시각적 체험을 언어로 논의한다는 것 자체가 애초부터 난관을 짊어지는 행위이기 때문이다.

그러나 미술작품과 글(말)은 밀접한 관계를 맺고 있다. 작품이 있는 곳마다 글이 따라다닌다. 그리고 그 글은 작품에 큰 영향을 미친다. 특히 작품이 어떻게 보여지는가는 글의 힘에 크게 좌우된다. 보는 것이 아는 것의 영향을 받는다는 이야기는 심리학의 상식이다. 어떤 종류나 양식의 작품이든지 간에 글이 따르게 되면 그 작품은 그 글의 영향에 의해 규정된다. 여기서 글이라는 단어는 정보라든가 지식이라는 단어로 바꾸어 놓아도 무방할 것이다. 정보나 지식이라는 단어 대신 글이라는 단어를 사용한 것은 정보나 지식이 상당 부분 글의 형태로 제공되거나 또는 글이라는 단서에 의해 상기되기 때문이다.

이를테면 한 작품을 볼 때 그 작품에 작가의 사인이 분명하게 알아볼 수 있도록 씌어져 있거나 작가의 이름이 적힌 명패가 아래 붙어 있을 때와 그렇지 않을 때는 커다란 차이가 있다. 작가의 이름은 작품에 부수되는 가장

간단한 글이다. 이 차이란 본질적으로 시각적 체험의 성질에 관한 것이므로 매우 중요하다.

작가의 이름을 앎으로 해서 우리는 작품을 보는 동안 의식적이건 아니건 우리가 기왕에 보아 온 그 작가의 다른 작품들을 어느 정도 상기하게 된다. 우리는 지금 현재 보고 있는 작품을 그의 과거의 작품에 비추어서 본다. 이러한 누적된 데이터는 특정한 창조의 성격을 쉽게 파악하고 해석할 수 있게 한다. 작품의 의도나 목표는 이러한 배경에 비추어 뚜렷이 부각된다. 이러한 사실은 단지 사고의 영역에만 해당되는 것이 아니라 실제의 지각 체험 자체의 성격을 규정한다. 마치 잔상의 원리처럼 과거의 시각적 체험은 현재의 시각적 체험에 직접 작용하는 것이다.

작가의 이름이 나와 있지 않거나, 나와 있다 하더라도 실질적으로 그 이름의 주인공을 모르기 때문에 유명무실할 경우나, 또는 작품의 양식으로 보아서도 누구의 것인지 짐작할 수 없는 경우에는 문제가 아주 달라진다. 우리는 문자 그대로 우리 눈앞에 주어진 시각자료만을 접하게 된다. 그때의 상황은 아무런 표식물도 없는 사막 한가운데 서서 방향을 가늠하지 못하는 상태와 비슷하다. 작품을 본다는 것은 근본적으로 기왕에 보아 왔던 다른 작품들과의 비교를 전제로 한다. 비교할 만한 적절한 배경이 주어지지 않았을 때 보는 사람은 그 작품을 어떻게 보아야 할지 당황하게 되며 그 시각적 체험은 명료하게 정돈되지 않는다. 갖가지 형식과 양식들이 혼란스럽게 공존하고 있는 오늘날, 한 작가의 창조와 역사도 모르면서 그의 한 작품을 제대로 파악하기란 매우 어려운 일이다. 보는 사람은 할 수 없이 자기가 아는 어느 누구의 작품과 비슷하다는 식으로 임의적으로 비교의 대상을 선택하게 된다. 그러나 전문가가 아닐 경우 그러한 임의성이 한 작품을 제대로 보고 이해하는 데 도움이 될 리는 없는 것이다.

동원되는 비평가의 서문

작가의 유명도가 작품의 시각적 체험에 큰 영향을 끼치고 있음은 자명하

다. 이 유명도는 보통 작품의 화폐가치와 비례한다. 이름난 작가의 작품과 그렇지 못한 작가의 작품은 이 점에서 매우 불공평한 처지에 놓인다. 작가 쪽에서 본다면 한 작품이라도 제대로 보이려면 우선 이름부터 내고 볼 일이다.

사실상 본다는 행위처럼 불안하고 변덕스러운 것이 있을까. 순수하고 확실하게 본다는 것은 있을 수 없다. 보는 것은 보는 사람의 과거의 경험, 선입견, 가치관, 그리고 외부로부터의 직접적 정보와 지식의 영향을 받으며 시시각각으로 변화하게 마련이다.

작가의 이름이라는 지극히 단순한 예에서도 그러할진대 그보다 더 기다란 본격적 글이 따를 경우에는 두말할 것도 없다. 다시 말해 말이나 글은 시각체험을 일정한 방향으로 유도하고 결정짓는다. 마르셀 뒤샹이 〈모나리자〉의 복제판에 수염을 그려 넣고 음란한 뉘앙스의 글자들을 그 밑에 써 넣음으로써 그 이미지를 전혀 엉뚱한 것으로 변용시켜 버린 예를 우리는 잘 알고 있다. 작가 자신에 의한 것이 아닌 비평적인 글 역시 작품을 보는 데 커다란 영향을 미친다. 비평적인 글은 바로 그런 영향을 미치고자 하는 목적에서 씌어진다. 글이란, 특히 비평문처럼 격식을 갖추어 인쇄된 글이란, 상당한 사회적 권위를 지닌 것이므로 사람들을 쉽게 설득하여 작품을 보는 일정한 관점을 주입시킨다. 설득에 성공하지 못하더라도 쉽게 무시당하지는 않는다.

평소에 비평가들을 경원하던 작가들이 전시회를 열게 되면 작품에 대한 구체적인 비평까지는 기대하지 않더라도 그럴듯한 인사말이 담긴 카탈로그 서문이나마 받으려고 애쓰는 것도 다 이유가 있다. 이름깨나 나고 화단에서 소위 출세깨나 한 작가가 개인전의 카탈로그에 서너너덧 비평가의 서문들을 한꺼번에 동원하는 예도 심심치 않게 볼 수 있다. 글의 힘, 말의 힘을 잘 알고 있기 때문이다.

말에 의해 없는 것이 있는 것으로, 아무 것도 아닌 작품, 즉 변변찮은 시각적 데이터가 굉장한 의미를 지닌 기념비적 대상으로 둔갑하기도 한다. 벌거벗은 임금님의 동화는 이 점에 비추어 여러모로 시사하는 바가 많다.

비평적 언사들은 너무나 혼란되어 있다. 의미론상으로 혼란스럽기만 한 것이 아니라 지독하게 현학적이고 난해하기까지 하다. 형이상학에 관한 철학논문보다도 어휘가 더 까다롭다. 그러한 글을 쓰는 비평가가 과연 얼마나 전문적인 철학적 사유의 훈련을 쌓았는지는 매우 의심스럽다. 작품이 어려운 것이라기보다는 그 작품에 대한 말이 더 어려운 것이다. 그리하여 뻔한 작품도 난해한 작품으로 보이게 된다. 반드시 난해해야만 심각하고 훌륭한 작품이라는, 또는 작가의 고된 탐구의 노력이 객관적으로 증명될 수 있다는 미신에 가까운 신념도 많이 퍼져 있다.

실제로 그 내용이 심오하기 때문에 난해한 작품과, 글에 의해 외부적으로 난해성이 억지로 도입되는 작품과는 근본적으로 다른 것이다. 내용이 충실하고 시각적 호소력이 강한 작품은 사이비의 난해한 해설을 배척하게 된다. 글의 영향을 비교적 덜 받는다고나 할까.

작품의 체험에 글이 결정적인 영향까지 미칠 수 있다는 사실을 인식하는 것은 비평가 자신에게나 그의 글을 읽는 작가나 감상자 모두에게 중요하다. 나아가 작품에 붙는 비평적 언사의 성격에 대해 분명하게 파악하려는 마음가짐과 태도가 요구된다.

억지로 심오해지는 작품

비평가는 흔히 누구나 동일한 것이라고 확인할 수 있는 객관적 성질을 지닌 대상에 관해 이야기하고 있다는 식으로 글을 쓴다. 그러나 앞에서도 암시되었지만 작품이란 일반적으로 생각되는 것과는 달리 보는 사람에 따라 달리 보인다. 보는 사람은 각기 자기가 보고자 하는 것만을 작품 속에서 본다고 말할 수 있다. 때로는 작품 속에 없는 것까지도 보려고 한다. 그 차이란 미묘한 것일지는 모르나 작품의 질을 판단하는 데는 결정적인 것이다. 비평은 가치판단 행위이다. 미적 가치의 판단은 주관적인 취향에서 크게 벗어나기 힘들다. 다만 그 주관적인 취향에서 비롯한 판단이 얼마만큼의 타당한 근거를 이론적으로 제시하느냐에 따라 보편성을 획득하는 정도가

달라질 뿐이다.

비평가의 문체 혹은 서술의 객관성이란 설득하고자 하는 욕구에서 나온 가장(假裝)이지 실제로 그가 하고 있는 이야기가 객관적 성격을 띠고 있기 때문은 아니다. 과학적 객관성에 대한 우리 시대의 전반적 신념은 미술비평의 문체를 필요 이상으로 과학 논문의 문체와 흡사한 것으로 만들어 놓은 것 같다. 로런스 앨러웨이(Lawrence Alloway)는 1970년대 미국 미술비평의 위기를 논한 한 글에서 미술비평가들 사이에 유행하게 된 문체상의 특징인 객관적 기술 방식은 비평가들 자신의 객관성이 갑자기 증대했다는 것을 의미하지는 않는다고 지적하고 있다. 오히려 그와 반대로 그러한 기술의 행위는 무언가 많은 것을 시도하려는 작가들을 감상성이라는 단어로 규정지어 몰아붙이려는 공격적 의도에서 나온 것이거나, 또는 야심적인 것보다는 수수한 합리성이 더 탁월한 사고방식이라고 은연중 과시하려는 비평가의 자기표현 욕구에서 나온 것이라고 말하고 있다. 이미 한 세기 전 보들레르는 비평이란 필연적으로 "당파적이고 정열적이며 정치적일 수밖에 없다. 말하자면 배타적인 한 관점에서 이루어진다"고 말했다.

비평적인 글은 그 문체가 객관적으로 보일 경우에도 그 겉모습에 현혹되지 말고 비평하는 사람이 어떤 특수한 관점을 갖고 있는가, 어떤 미술의 경향을 선호하는가에 대한 검토와 고려를 병행해 가며 읽어야 한다. 또한 그 글이 어떤 동기에서 어떤 목적으로 어떤 상황에서 쓰여졌는지 파악해야만 한다.

한 예로서 카탈로그 서문은 다른 어떤 종류의 비평적인 글보다는 편파적이며, 객관성이 없는 것이다. 단순히 칭찬하기 위한 것이라고 해도 지나치지 않다. 찬사가 아닌 글이 카탈로그의 서문으로 실릴 수는 없다. 그 글의 한계는 엄연하게 정해져 있으므로 그 점을 감안하고 읽어야 한다. 주례사라는 표현은 매우 적절하다.

여기서 우리는 비평가의 글이 얼마만큼 자유스러울 수가 있느냐 하는 점에 주목할 필요가 있다. 왜냐하면 작가 못지않게 비평가 역시 제도 속에 얽매인 존재이기 때문이다. 제도, 즉 미술시장과 미술관, 미술 교육기관,

미술을 지원하는 다른 명분에서 만들어진 행정기구, 저널리즘 등등의 복합체제 속에서 비평가는 활동한다. 그의 발언은 그 동기나 목적에서 이러한 제도의 구속을 직접, 간접으로 받는다. 이러한 제도를 무턱대고 무시하거나 반발하다간 모처럼 얻은 발언의 기회마저 박탈당하기 십상이다. 실제로 비평가는 위에서 말한 제도 속의 한 기구에서 보수를 지급받는 경우가 대부분이다. 경제적인 바탕에서부터 제약받고 있다는 말이다.

제도의 구속이, 특히 미술시장의 유형 무형의 압력이 창조의 자유를 얼마만큼 구속하는지는 구체적인 예를 들지 않더라도 쉽게 짐작할 수 있다. 다만 미술계 내부에서 그런 이야기를 공공연히 하기를 서로 꺼릴 뿐이다. 창조의 자유에 대해 우리가 너무나 커다란 기대와 환상을 지니고 있으므로 실제적으로 그런 자유가 결핍되어 있을 경우에도 마치 그렇지 않은 양 입을 다물고 있는 것이 오히려 위안이 되기 때문인지, 아니면 제도의 이데올로기를 내화시켜 이런 상황이 당연하다고 느끼기 때문인지는 따져 볼 문제다.

비평이 창조가 아니라 할지라도(나는 비평 역시 창조행위라고 본다) 그것이 창조활동에 긴밀하게 연결되어 있는 이상 이러한 제도의 압력과 구속에 어떻게 대처하느냐가 중요하다. 비평이란 그 정의상 순응하기 위한 것이 아니라 비판하기 위한 것이기 때문이다. 비평적 글이 제도 속의 이해관계에 얽매이고 그 압력에 굴복하여 대항할 힘을 잃을 때에는 존재할 필요가 없다. 우리는 사실상 비평의 옷을 입은 상품 선전 글귀나 상품 구입 안내문을 너무나 많이 대한다.

제도 속에서 살면서 그 제도의 모순을 비판하기란 용이한 일이 아니다. 물론 제도의 압력에 대처하여 발언의 자유를 확보하기 위한 노력은 비평가에게만 주어진 과제는 아니다. 작가 역시 연대적으로 관련되어 있다. 그러나 작가보다는 비평가에게 주어진 짐이 더 크다고 보아야할 것 이다. 해럴드 로젠버그(Harold Rosenberg)는 점차 압도적으로 되어 가는 미술시장의 압력에 대해 염려하는 글의 결론을 다음과 같이 맺는다. "아마도 이제 버려야 할 것은 미술이 아니라 미술비평인지도 모른다. 미술비평이란 고

작 상품구입 안내의 역할 이상이 되지 못하고 있다. 오늘의 사회에서 정치적 종교적 쓰임새를 비롯하여 미술이 어떤 쓰임새를 지니는지 연구해 보는 것이 보다 보람있는 일로 생각된다. 미술가에 관해 이야기하자면 그가 수행해야 할 지적인 탐구는 자신이 미술가로서 존재하는 새로운 이유의 발견에 있다기보다는 현재의 새로운 상황 속에서 자유로운 창조에 압력을 가하는 갖가지 세력들을 이해하는 데 있다고 보아야 한다."

이 말은 미국의 경우에만이 아니라 우리의 실정에도 그대로 들어맞는 말이다. 이러한 점에 비추어 창조에 미치는 글의 영향 및 오용과 남용을 가리고 따져 보는 것은 비평의 윤리적 기준을 마련하기 위한 출발점이 될 수 있다. 이는 일차적으로 비평가 자신의 문제이지만 글을 읽는 작가나 감상자의 문제이기도 하다. 비평에 대한 비판은 비평가들 자신의 반성적 노력에만 기대할 수 없다. 작품만을 볼 것이 아니라 글을 지키고 감시해야 한다.

1981

환원주의적還元主義的 경향에 대한 한 반성

미술 자체를 탐구의 대상으로 삼느냐 아니면 미술을 삶에 대해 탐구하는 수단으로 삼느냐 하는 것은 서로 다른 태도이다. 그러나 이 두 가지는 따로 동떨어져 있어서는 아니되며 하나로 결합되어야만 한다.

작가로서는 개개인에 따라 또는 경우에 따라 어느 한쪽으로 기울게 마련이지만, 그렇다고 해서 다른 한쪽을 배제할 수는 없다.

미술 자체를 탐구하는 태도는 작가의 작업에 따라 여러 가지 양상으로 나타난다. 이를테면 미술의 존재 이유에 대한 검토, 미술사적 논리의 천착과 반성, 매체와 재료에 대한 실험, 형식과 주제와의 관련에 대한 탐구, 표현의 의미와 가능성을 묻는 질문 등등 여러 가지다. 이러한 작업들은 미술의 자의식 또는 자기 회의라고 부를 수 있는 종류의 것이다.

미술을 진지하게 대할수록 그러한 자의식과 회의는 짙어질 것이 뻔하다. 왜냐하면 오늘날에 미술이라는 활동은 그렇게 분명한 것도, 그렇게 힘이 있는 것도, 그렇게 떳떳한 것도, 그렇게 자랑스러울 것도 없는 애매모호한 일 가운데 하나가 되어 버렸기 때문이다. 때문에 미술은 끊임없는 자체 정의를 필요로 한다. 매번 새롭게 그 존재 이유를 스스로 규정해야 할 필요를 느낀다. 그러한 노력은 결국 인생을 탐구하는 방법으로서의 미술을 개발하기 위한 것이다.

1970년대의 우리의 '현대미술'은 이러한 자의식이나 자체 정의의 몇몇

미술의 쓸모

시도들을 보여 주었다고 말할 수 있다. 그러나 그 시도들은 그 나름의 타당성과 이유를 지니고 있었음에도 하나의 커다란 폐단을 낳았다. 즉, 문제를 일정한 도식에 맞추어 접근하려는 유형화되고 획일화된 풍조를 널리 퍼뜨림으로써 미술 자체만의 탐구를 절대화하고 이를 삶에 대한 탐구로부터 결정적으로 분리시켜 버리는 지경에 이르게 했던 것이다.

그 도식이란 바로 일종의 환원주의적 미학이라고 부를 수 있는 것으로서 미술이 안고 있는 문제의 범위를 될 수 있는 대로 축소하려는 경향이다. 문제의 범위를 확대시키는 것과 축소시키는 것은 문제의 해결을 위한 두 가지 방법이다. 어느 하나도 다른 것에 비해 우월하다고 말할 수 없다. 그 두 가지를 상호 보완적으로 고려하는 것이 바람직하지만 현실적으로는 매우 어려운 일이다. 따라서 양자택일적인 사고로 치우치기가 십상이다. 이러한 상황에서 1970년대의 많은 작가들은 문제를 축소시키는 방향으로만 치중해 왔다고 보인다. 사실상 확대시키는 것보다는 축소시키는 것이 보다 간편하다. 문제를 확대시키면 그만큼 더 골치 아파지고 진정한 회의에 안 빠지려야 안 빠질 수가 없기 때문이다.

미술의 문제를 축소시키는 방법에는 여러 가지가 있다. 그중 가장 단순한 것은 우선 미술활동과 인생살이를 갈라놓고 생각하는 것이다. 미술을 평범한 일상적 삶을 비롯하여 일체의 사회적 삶과 구별되는 특수하고 신비스러운 활동이라고 못박는 것이다. 그러니까 인생의 복잡다단한 문제나 고민을 미술의 영역에까지 끌고 들어올 필요가 없다, 만약 그렇게 하면 미술이 침해받고 파괴된다, 이런 식으로 단정 짓는 것이다.

그런 다음 보다 구체적으로 미술 자체 속의 인생과 관련된 부분을 따로 떼어내 제거해 버리는 절차에 들어간다. 한마디로 말해, 주제 또는 의미의 제거이다. 남는 것은 매체와 형식이다. 그것을 이리저리 변형시켜 본다. 캔버스를 해체해 보기도 하고 물감을 바르는 방식을 바꾸어 보기도 한다. 그 재료와 방법은 무한하다.

그러나 바로 그렇기 때문에, 말하자면 무한한 재료로, 무한한 방식으로 할 수 있기 때문에 일종의 게임의 규칙을 정할 필요가 생겨난다.

규칙이란 제한 조처이다. 즉, 이렇게 저렇게 해서는 안 된다는 한계를 정해 놓는 것이다. 그러한 한계가 정해진 다음에야 그 안에서 안심하고 여러 가지 변화를 추구할 수 있다. 그리하여 미술은 규칙이 확고하게 정해진 스포츠나 게임 비슷한 것이 되고 말았다.

이러한 규칙은 어떻게 만들어지는가? 표면상 미술의 규칙을 정해 주는 특별한 기관이나 법령 따위는 없는 것 같다. 각자 스스로 정하면 될 것 같기도 하다. 그러나 개인의 주도성이란 저절로 주어지는 것이 아니다. 일정한 시기 동안 유행하는 관념, 그러한 관념을 널리 유포시키고 권위있는 것으로 만들어 주는 미술비평, 저널리즘, 미술관, 미술교육 등이 규칙을 정해 주면 많은 사람들이 이에 추종하게 마련이다. 여기에 논리적 바탕을 마련해 주는 것은 일정한 방식으로 해석된 미술사이다. 한 예를 들어 보자. 1970년대 미술계의 일각에서는 단색회화, 이른바 모노크롬 회화가 유행했다. 단색으로만 그리는 것은 다른 색들을 사용하지 않는다는 것을 하나의 규칙으로 정해 버린 것이다. 그 규칙 안에서 여러 가지 변주가 행해진다. 그런 유희는 그 자체로 흥미가 아주 없지는 않다. 여러 색깔을 어지럽게 사용하다가 싫증이 나고 지쳐 버렸기 때문에 한 가지 색만 집중적으로 사용하는 것은 그런 대로 참신하게 느껴지고 재미도 있을 법하다. 그러나 일부 비평가들이 힘주어 주장하듯이 여기에 무슨 심각한 철학적 의미가 내재하고 있는 것은 아니다.

각 색채는 그 나름대로 어느 정도는 독특한 성질을 지닌다. 그 독특한 성질이란 사람들이 색채에 대해 갖는 여러 가지 감정과 연상의 평균치 비슷한 것에 불과하다. 이러한 감정과 연상 작용은 생리적 체험의 바탕에서 나온 것이기도 하고 사회적 체험 또는 관습에 의해 생겨난 것일 수도 있다. 그러나 색채 하나가 고유한 형이상학적 의미를 내포하고 있는 것은 아니다. 까만색은 까만색일 뿐이다. 그것을 어떻게 사용하느냐에 따라 까만색은 여러 다른 표현적 의미와 성질을 지닌 것으로 나타나는 것이지, 까만색 자체 속에 고유하고 확정된 어떤 본질이 있다고 과장해서 생각하는 것은 잘못이다.

미술의 쓸모

단색회화가 등장하게 된 미술사적 필연성이란 추상표현주의의 색채의 포화 상태에 질려 버린 작가들의 권태감이 세대적인 차이를 통해 나타난 것에 불과하다고 말할 수 있다. 필연성이라는 거창한 단어를 인정한다 하더라도 그것은 특정한 작가들이 느낀 감정의 필연성, 말하자면 특정한 시기의 특정한 작가들이 갖게 된 특수한 심리적인 어떤 편향이나 강박관념을 말하는 것에 지나지 않는다. 더욱이 미술사란 모든 역사 서술이 그렇듯이 다분히 임의적인 관점에 근거한 것이다. 형식이나 매체 중심의 미술사가 있을 수 있듯이 내용 중심의, 주제 중심의 미술사도 있을 수 있다. 미술사는 결코 하나가 아니다.

모노크롬 회화를 포함한 환원주의적 경향은 형식과 매체의 실험 및 양식의 변화만을 중요시하는 형식주의적 미술사의 맥락 안에서 논리적 근거를 갖는다. 그 논리적 근거란 점차 수가 불어 가는 규칙, 말하자면 제한 조처를 미술사의 필연적인 진화 과정과 비슷하게 생각하는 데서 비롯한다. 이렇게 해서도 안 되고, 저렇게 해서도 안 된다는 규칙을 점차 늘려 가는 것 자체가 하나의 법칙인 양 상정하는 논리일 뿐이다.

땅따먹기라는 어린 아이들의 놀이가 있다. 땅 위에 둥근 원 또는 사각형을 크게 그려놓고, 그 안의 한 모퉁이에 각자 한 뼘 크기로 원을 그려 확보한 자기 땅을 거점으로 하여 번갈아 돌아가며 돌 조각을 밖으로 튕겨 그 돌이 세 번 안에 자기 땅에 도로 들어가게 함으로써 점차 땅을 늘려 나가는 놀이이다. 그러다가 원 또는 사각형 안의 땅을 다 점령하면 놀이가 끝난다.

환원주의적 미학의 논리는 이 놀이에 비유될 수 있다. 기왕에 미술이 확보해 놓은 영역이 원 또는 사각형이다. 그것을 한 귀퉁이에서부터 조금씩 먹어 들어가면, 즉 다 지워지면 그 놀이가 끝난다. 그 결과 미술의 실제 영역은 사라지고 미술이라는 단어만, 미술이라는 추상적 관념만 공허하게 남는다. 기왕에 미술이 확보해 놓은 영역, 형상을 통한 개인의 감정이나 체험 또는 상상의 표현, 의사의 전달이나 소통, 환경을 개선하기 위한 노력 등등 시각을 통한 삶의 다양한 탐구와 표현은 이러한 과정을 통해 소멸된다. 환원주의적 미학에서 긍정적인 측면이 있다면 그것은 모든 새로운 운

동이 다 그러하듯이 기존의 것을 철저하게 회의하고 다시 출발코자 하는 방법 정신이다. 그것은 반복될 수 없는 논리이다. 로버트 라우션버그(Robert Rauschenberg)가 데 쿠닝(W. de Kooning)의 데생을 지워 버렸을 때*의 최초의 모험정신과 새로운 발견은 똑같은 식으로 반복될 수 없다.

미술의 문제를 하나의 협소한 방향으로만 축소시켜 나아가고 이를 유형화된 방식으로 반복함으로써 상투적 유희의 수준으로 전락시키는 위험을 우리는 1970년대 미술에서 흔히 보아 왔다. 그것은 또한 미술을 시각적으로서가 아니라 추상적 관념을 통해서 보게 만드는 고약한 습관까지 널리 퍼지게 만들었다. 그러나 젊은 작가들 사이에서는 이에 대한 심각한 반성의 기운이 일어나고 있는 것 같다.

1982

* 로버트 라우션버그의 〈지워진 데 쿠닝의 드로잉〉(1953)을 가리키며, 대가의 작업을 지우개로 지운 뒤 그것을 작품으로 내놓아 당시 미술계에서 큰 화제가 되었다.

미술의 쓸모

의사소통으로서의 미술

실천예술을 위하여

집단적 삶이건, 개인의 삶이건 현실의 삶에 미술이 어떤 힘을 행사할 수 있는지는 헤아리기 힘들다. 그러나 그것이 거의 힘이 없다는 것, 적어도 현재 그러하다는 것만은 분명하다.

한마디로 말해 미술은 무력하다. 많은 작가들이 있고 그들 손에 의해 끊임없이 작품들이 제작되고 있으며 또 숱한 전시회가 연이어 열리고 있기는 하지만, 소수의 관계자 외에는 그 의의가 무엇인지 파악되지도 않고 그러한 사실 자체도 실감나지 않는다.

세상에는 하고많은 사물과 각기 다른 직분에 종사하는 다양한 인간들이 있으니까 미술품이나 미술가라는 존재도 있을 필요가 있겠지 하는 정도가 일반 대중의 기분이 아닐까 싶다. 미술은 물리적으로나 심리적으로 대중들로부터 소외되어 고립된 영역 안에 머물러 있다. 따라서 그들의 삶에 영향을 미칠 수 없음도 지극이 당연하다. 미술이 무력하다는 느낌도 바로 전문적인 관심을 가진 사람들만의 것이다.

그럼에도 미술은 소수의 사람들에 의해 인습에 젖은 방식으로 귀염받고 있으며, 사회적으로 애매모호한 가치를 인정받고 있다. 또한 제한된 범위 안에서이긴 하지만 미술은 여러 가지 방식으로 사용되고 있다. 장식으로서, 위안거리로서, 교양이나 신분을 상징하는 품위있는 기호로서, 금전의 저장 수단과 투기의 방편으로서 개인적으로 사용되기도 하고, 이와 유사

하게 '문화의 보존'이라든가 '예술의 진흥'이라든가 하는 막연한 구호 아래 공공적으로 지원받으며 그때그때 임의적으로 이용되기도 한다.

미술이 삶에 어떤 기여를 할 수 있는가 하는 실천적 문제를 검토하기에 앞서, 우선 미술이 현재 아무런 힘도 지니지 않았다는 것, 그러면서도 암암 리에 존중받고 임의적으로 사용되고 있다는 이율배반적인 사실을 새삼 주목해야만 할 것이다. 이 사실의 비판적 검토가 현실의 삶 속에서 미술의 힘을 되살리기 위한, 그리고 그 힘을 효과적으로 이용하기 위한 시도의 첫번째 발판을 마련해 줄 수 있다고 여겨지기 때문이다.

미술의 무력함은 대체로 두 가지 이유에서 비롯한다고 볼 수 있다. 첫째는 오늘날 미술이 자체에 모순을 지니고 있기 때문이고, 둘째는 미술을 사용하는 방식과 범위가 제도적으로 제약받고 있기 때문이다. 이 두 가지 이유는 밀접하게 상호 연관되어 있으므로 따로 분리될 수 없다.

미술이 자체에 모순을 지니고 있다 함은 서로 상반되며 서로 경쟁하는 두 가지 측면, 즉 감정과 의사의 표현 내지는 전달의 수단이라는 측면과 독자적인 가치로서 존재하는 사물이라는 측면을 아울러 지니고 있다는 뜻이다. 모든 미술작품은 정신적 가치와 물적 가치라는 양면성을 지니고 있지만, 이 두 가지가 조화와 균형을 이루기는 힘들다.

흔히 우리는 뛰어난 미술품이란 이 두 가지의 절묘한 융합이라고 생각하고 싶어 하지만, 실제에서는 그 양자가 서로 모순되는 관계에 놓여 있음을 어렴풋이 느끼고 어리둥절해한다. 이는 우리가 미술품을 대하는 태도에도 그대로 반영된다.

미술이 표면으로 내세우는 것은 정신적 가치, 다시 말해 소통으로서의 가치이지만, 보다 실질적으로 존중되는 것은 물적 가치이며 이는 곧 상품 가치로서 현실화하여 나타난다. 미술이 소통의 수단으로서보다는 재화로서 소중하게 여겨지는 것은 근원적으로 그것이 지닌 물건으로서의 항구성과 희소성 또는 유일성 때문이다. 미술의 재료는 전통적으로 값비싼 것이었고, 완성된 미술품은 원칙적으로 다량의 복제를 허용하지 않는 것이었다. 복제가 없었다는 말이 아니라 원작에 비해 복제는 거의 절대적으로

가치를 부여받지 못해 왔다는 것이다. 만인이 공유하는 언어를 매체로 하는 문학과 비교해 보면 이 점은 분명하게 드러난다. 이러한 항구성, 유일성 또는 희소성은 미술이 시장 체제 속에 편입되어 특수한 문화상품으로 거래됨으로써 더욱 강조되고 있다. 때문에 예술 전반이 대체로 그렇지만 그 중에서도 미술은 특히 소수의 부유한 사람들만이 사적으로 소유하여 누릴 수 있는 특권이나 사치로 전락될 위험을 크게 안고 있으며, 실제로 그래 왔다.

애초에는 작가의 심정의 표현이나 의사를 전달하기 위한 목적에서 만들어진 미술품의 경우에도 소통의 언어로서의 측면은 물적 측면에 가려 보이지 않게 되고, 문화적인 신화와 권위에 힘입은 재화로서의 위광(威光)만이 유일한 메시지가 되고 마는 경우가 허다하게 생겨난다. 사람들이 세계적으로 이름난 미술품을 보고 감탄할 때 얼마만큼 그 작품 속에 담긴 의미나 내용에 매혹되었는지, 또 얼마만큼 재화로서의 가치에 매혹되었는지 분간하기 힘들지만, 그러한 감탄 가운데는 무의식적 차원으로 억압된 소유욕과 선망이 뒤섞여 있음을 쉽게 짐작할 수 있다.

걸작들이 걸려 있는 미술관은 작가와 관중이 작품을 매개로 대화하고 소통하는 이상적인 장소라기보다는, 귀중한 보물들을 모셔 놓고 숭배하기 위한 위압감 주는 신전에 가깝다.

이미 값비싼 보물로서 인식된 고금의 미술품들을 서툰 복제를 통해 널리 대중에게 전파하려고 한다든가, 미술관과 같은 전시 장소와 전시 기회를 늘임으로써 대중들도 쉽사리 접근할 수 있게 한다든가 하는 방식은 미술로부터 대중의 소외를 해결하는 방책이 되기는 힘들다. 서구 몇몇 나라의 경험은 예술의 민주화라는 명분으로 정책의 차원에서 시행된 이와 같은 계획이 대중의 소외를 경감시키지 못했고, 오히려 '물건으로서의 미술의 신화'만을 강화시킴으로써 소외를 더욱 깊게 했을 뿐이라는 것을 잘 말해 주고 있다. 미술이 값비싼 물건으로 존중받고 있는 풍토를 비판하고 이를 개선해 나가지 않은 상태에서 그것의 위광을 인위적으로 분배하려고 한다는 것은 환상에 불과하다.

미술과 보다 나은 삶을 위한 실천이라는 과제를 연관시켜 놓고 볼 때 물건이냐 의사소통이냐 하는 양자택일적 상황에서 선택하여야 할 길은 분명하다.

그렇다고 해서 미술의 물적 토대를 무시해도 된다는 이야기는 아니다. 단지 그것을 신비스럽게 보지 말자는 것이다. 시각적 경험을 낳기 위해 물적 토대는 바로 미술의 존립 근거이다. 미술이란 바로 이미지, 즉 시각적 형상의 구현이다. 물적 토대가 없는 미술을 상상하기는 어려우며, 개념미술의 예에서 보듯이 그러한 생각은 실현되기 어려울 뿐더러 미술을 막다른 궁지로 몰아가게 된다.

미술을 신비스러운 물건으로서가 아니라 의사소통의 한 방편으로 생각하는 근본적인 관점의 전환은 미술을 어떻게 사용하느냐 하는 문제와 직결되어 있다.

많은 사람들이 미술을 자율적 질서를 지닌 독자적 사물로서 이야기해 왔다. 그러나 자율적 질서란 것도 작품 내의 구성요소나 부분 사이의 관계에 대한 설명으로 받아들여야지, 마치 미술이 현실의 삶과 무관하게 동떨어져 존재하는 것으로서 또는 존재해야 한다는 이야기로 확대 해석하면 잘못이다. 이렇게 확대 해석된 미술의 자율성이란 미술작품의 물신숭배 및 상품화와 표리의 관계를 이루고 있는 것이다. 자율성을 표방하는 미술이 실제의 삶 속에서 어떻게 사용되고 있는가에 대해 별로 언급되지 않은 것도 따지고 보면 기이한 현상이다.

대부분의 경우 작품의 의미는 그 자체 속에 있다기보다는 그것을 어떻게 사용하느냐에 달려 있다고 말할 수 있다. 호화 응접실에 걸린 한 폭의 그림은 다른 무엇이기에 앞서 실내에 문화적 품위를 더해 주는 하나의 장식이자 소유주의 재력과 신분을 과시하는 상징이며, 때로는 안전한 저축의 형태인 것이다. 그 그림 속에 무엇이 그려졌든 간에 사용되는 맥락과 방식에 따라 그림의 의미는 달라진다. 요즈음은 잘 쓰이지 않는 인사말이 되었지만 "진지 잡수셨습니까" 하는 말은 밥을 먹었느냐 못 먹었느냐 하는 것이 아니라 상대방에 대한 호의와 존경심을 뜻한다. 그림의 경우도 현실

미술의 쓸모

에서 사용하는 맥락에 따라 그 뜻이 결정되는 것이다.

작가가 주도성을 가지고 자신의 감정과 의사를 효과적으로 전달하기 위해서는 이러한 현실의 맥락을 고려하고 제반 미술 제도와 인습의 굴레에 얽매이지 않도록 주의해야 한다.

화가 – 화상 – 미술관 – 고객 등으로 이어지는 일련의 관계는 폐쇄회로처럼 고정된 틀 속에 갇혀 있으며, 이것이 근본적으로 미술의 사용방식과 그 범위를 주로 장식과 재화의 저장수단으로만 제약하는 것이다.

출세하고자 하는 작가의 욕망, 화상의 이윤 추구, 시장의 메커니즘, 미술관과 편협한 관점의 미술사학 등이 조장하는 미술에 대한 신비주의와 고정관념 등은 작가의 소통 의지를 처음부터 차단하고 봉쇄하려는 경향을 지닌다. 수용자의 경우에도 마찬가지다. 이를테면 생산자만이 아니라 소비자 역시 시장의 논리에 의해 조종되는 것이다.

미술이 재화나 단순한 장식의 수준에서가 아니라 삶의 보다 근원적인 차원에서 힘을 미칠 수 있으려면 우선 소통의 기능을 회복해야 한다. 효과적인 소통의 방편으로서 미술을 생각한다는 것은, 지극히 당연한 말 같지만 실제로는 매우 어려운 일이다. 작품이 지닐 수 있는 재화로서의 매력을 희생시켜야 하는 한편 작품이 유통되는 통로와 과정에 비상한 관심을 기울여야 하기 때문이다. '작가는 오로지 작품에만 정신을 쏟으면 된다. 그 나머지야 알게 뭐냐' 하는 식은 감상적인 주관주의에 불과하다. 자기 작품이 어떤 상황에서 어떤 사람에 의해 어떻게 쓰이는지 무관심한 작가는 애초부터 주관성 속에 매몰되어 타인과의 소통을 기대하지 않거나 체념하고 있다고 보아야 할 것이다. 소위 미술에서 난해성이라는 문제도 이 각도에서 다시 조명해 볼 수 있을 것이다.

타인과의 소통이 없을 때 현실에의 의미있는 개입은 있을 수 없다.

미술관, 미술시장 등 현실적으로 미술가들의 활동을 지원하는 후원 체제는 그 나름의 미학적 이념과 도식을 작가들에게 강요하며, 이에 굴하지 않는 작가를 도태시키려 할지도 모른다. 내용이 뚜렷하고 현실의 삶에 대한 구체적 이야기가 담겨 있는 작품보다는 양식적 세련이나 형식의 탐구

를 위주로 한 작품이나 표피적 감각만을 자극하는 작품, 즉 물건으로서의 매력만을 지닌 작품을 환영할 것이다. 절실한 이야기가 담긴 작품은 보는 사람을 불안하게 만들고 따라서 임의적으로 사용하기가 불편하기 때문이다. 작가로서는 이와 같은 후원 체제 및 제도와의 씨름은 피할 수 없는 일이고, 그 안팎에서 자기 나름의 이야기를 전달할 수 있는 독자적인 소통의 통로를 확보하는 것이 중요하다. 이 씨름에서 굴복한다면 한낱 상품 제조자나 어릿광대의 처지에 떨어지게 됨은 자명한 일이다. 미술이 지닌 잠재적인 소통의 기능을 회복시키려는 작가는 우선 신비화된 기존의 미학적 이념이나 도그마에 구애받지 않고 이야기하고 싶은 것을 솔직하게 이야기하고자 하는 의지를 지녀야 한다. 미술을 불필요하게 심각하고 까다로운 것으로 생각하거나 무턱대고 존중하는 것보다는 평이한 의사소통의 수단으로 볼 수 있어야 할 것이다.

1983

미술의 쓸모

최소한의 윤리

비평가의 자세에 대하여

1970년대 이후 오늘에 걸쳐 미술비평은 관심 갖는 사람들 사이에서 긍정적이라기보다는 부정적 반응을 받고 있는 것이 실상이다. 비평가는 있되 비평은 없었다고까지 이야기될 정도로 그 활동이 보잘것없었고, 생산적인 기여를 했다기보다는 어떤 면, 기존의 제도적 병폐와 혼란을 가중시키는 데 일익을 담당해 왔다는 지적은 새삼스러울 것이 못 된다. 1970년대 우리 미술계에서 벌어진 갖가지 병적 현상, 이를테면 경력주의, 상업주의, 국제주의 등 몇몇 투박한 단어들로 요약될 수 있는 여러 그릇된 경향들이 한데 얽혀 빚어낸 혼돈상태에 대해서 비평가 역시 상당한 책임을 져야 마땅하다는 것이다. 사태의 현장에 있으면서 남보다 앞서 혼란을 꿰뚫어 보고 문제의 정체를 밝혀 준 것이 아니라 오히려 그것을 조장하고 연막을 치는 역기능을 해 왔지 않았나 하는 의혹과 불신에 가득 찬 시선들이 그를 둘러싸고 있다.

작가들은 신문이나 잡지에 실릴 선전 글귀나 전시회 목록 서문을 부탁할 경우에나 비평가를 존중하는 척할 뿐, 자신의 작업에 대한 그의 솔직한 의견은 귀담아 들어 보려 하지 않는다. 일반 관중은 관중대로 미술비평이라는 것도 밥벌이가 되나 하는 식으로 의아해하면서, 대충 비평가들이란 유명한 작가의 주변에서 하릴없이 맴돌다가 가끔 신문이나 잡지 또는 전시회 목록의 첫 페이지에 너절하게 찬사나 늘어놓거나 알쏭달쏭한 어휘와

논리로 헛소리나 해대는 줏대 없는 친구들쯤으로 상상하고 있다. 한마디로 비평가는 주인과 고객 양자로부터 다같이 신임을 잃은 세일즈맨과 같은 신세로 처지고 말았다.

비평가는 이렇게 전락된 자신의 처지를 작가나 관중의 몰이해와 무지 탓으로 돌리거나, 제도의 불합리함 또는 바른 말이 통하지 않는 시대적인 악조건 때문에 빚어진 어쩔 수 없는 결과라고 변명하고 싶어 한다. 그러나 그것이 자신의 과오와 무책임에 대한 알리바이가 되지는 못하는 것 같으며, 비평 작업에 임하는 기본자세부터가 틀려먹었다고 질책당하더라도 고스란히 감수해야만 할 지경에 이르고 있다. 이런 시점에서 비평가의 진정한 역할에 대해 다시 한 번 되새겨 보는 것은 적지 않은 의의를 지닌다고 생각된다.

사실상 궁지에 몰린 비평가의 이러한 희비극적인 이미지는 우선 공생할 수 있다고 볼 수 있는 작가와 비평가 사이의 가깝고도 불편한 관계, 즉 작업의 성격과 기질에서 오는 차이로부터 상호 간 기대와 배반, 공모와 이탈의 감정이 교차, 점철되는 긴장된 만남에서 형성된 것임에 틀림없다. 비평가를 심판대에 올려놓고 조롱거리로 만들고 싶어 하는 첫번째 사람들은 바로 작가들 속에 있다.

작가들은 무엇보다도 자기 작품의 장점 또는 자신의 의도한 바를 비평가가 자상하게 해설하여 관중 또는 고객이 납득하도록 만들어 주기를 바란다. 작가가 비평가를 불신하거나 혐오하게 되는 것은 이와 같은 개인적 기대가 충족되지 않았을 때이다. 작가는 오로지 자신만을 위해 작품을 만들지는 않으며, 어떤 방식에 의해서건 타인으로부터 이해받고 싶어 한다. 극소수의 동료나 친구들을 제외하면, 타인에게서 이해받는다는 것은 쉬운 일이 아님에도 불구하고 널리 알려지고 나아가 훌륭한 작가로서 인정받는 것, 그리고 그러한 인정에 값하는 사회적 대우를 받는 것이 거의 모든 작가의 바람이라 할 수 있다. 이러한 목표에 도달하는 데는 비평가의 친절한 도움이 필요하다.[1]

그러나 비평가의 눈에 들어 그의 도움을 받기란 쉽지 않다. 작가의 수효

가 엄청나게 많은 데 비해 활발하게 활동하는 비평가란 몇몇 손에 꼽을 정도에 불과하며, 그런 만큼 비평가의 공감과 찬사를 얻어낼 수 있는 기회란 매우 제한되어 있다. 더욱이 비평가란 칭찬보다는 문자 그대로 험구에 능한 것으로 흔히 여겨진다. 실제로는 칭찬하는 경우가 훨씬 더 많은데도 불구하고 대다수의 '성공'하지 못한 작가들의 눈에 비치는 비평가란 기대할 수도 없고 그렇다고 무시할 수도 없는 훼방꾼 같은 존재다. 물론 이러한 이미지는 작가의 불우한 처지 때문에만 생겨나는 것이 아니라 다분히 비평가 쪽의 잘못에서도 비롯한다.

몇몇의 비평가들이 미술 외적인 이해관계와 정실(情實)에 좌우되어 무책임한 글을 쓰고, 뚜렷한 기준 없이 이 소리 저 소리를 떠벌인다거나 괜히 난삽하고 현학적인 문체로 학식을 가장하고 있는 것이 사실이고 보면, 작품을 볼 줄 모른다거나 편협한 생각만을 고집하며 인색하고 공격적이기만 하다는 작가 측의 비난도 이해할 만하다. 어떤 비평가라 할지라도 이러한 비난을 가볍게 보아 넘길 수는 없을 것이다.

그러나 작가가 비평가에게 거는 기대가 유아적인 자기중심주의에서 크게 벗어나지 못한 경우도 많다. 쉽게 말해 자기가 제일이므로 비판이나 공격이 아닌 오직 칭찬만을 받고 싶어 하는 것이다. 다소 성공한 작가라면 더 나아가 비할 데 없는 천재요 신화적인, 예를 들어 피카소와 같은 존재로 우러러 보였으면 하는 환상을 품기도 한다. 많은 비평가가 칭찬보다 비난을 꺼리는 것도 이 유치한 자기애와 허영심에서 비롯한 과잉반응을 두려워하기 때문이다. 비평가 쪽으로 볼 때는 당연히 비판해야 할 점이라고 조심스럽게 때로는 용기있게 지적한 것이, 작가의 출셋길을 차단하고, 역량이나 심지어 인격마저 송두리째 훼손한 것으로 받아들여진 사례가 얼마든지 있다. 잘못은 양쪽에 다같이 있을 터이지만, 비평가 쪽이 더 욕을 먹기 십상이다. 어쨌든 먼저 건드린 쪽이 비평가이니까.

작가 쪽의 이와 같은 타성은 아예 비판이나 논쟁은 파괴적인 분열이라고 몰아붙이려는 문화 풍토 전반에 깔린 획일주의적 사고의 산물이기도 하고, 생산적 대화와 건설적 토론의 값어치를 제대로 느껴 보지 못한 작가

개개인의 불우하고 무지스러운 경험에서 우러난 것이기도 하다. 작가와 비평가 사이의 이러한 불신 내지는 반목이 각기 떠맡은 직분의 성격이나 기질 또는 처해 있는 상황의 차이에서 근원적으로 비롯하는 것이라고 쉽게 체념해 버리는 태도 역시 불우하고 무지스러운 경험에서 나온 것이기는 마찬가지다. 그러나 이러한 불신과 반목은 직무유기라고 표현할 수 있을 정도의 비평가 쪽의 태만과 불성실에 일차적으로 기인한다고 볼 수도 있다. 비평이란 그 정의상 적극적인 대화의 의지를 전제로 하는 것이기 때문이다.

오늘날 같은 문화적 격변기에 미술비평이라는 불분명하고 애매한 작업이 창조와 수용의 실제적 측면에서 어떠한 영향을 끼치는지 쉽게 규정지을 수는 없다. 비평에 대한 사람들의 정의도 제각기 다르며 바람직한 기능에 대한 의견도 가지각색이고 논란도 많다. 어떤 미술 현상, 좁게는 한 작품 또는 이에 대한 체험을 언어로 기술하고 분석, 평가하는 일은 처음부터 수많은 난관을 안고 들어가는 일이다. 시각체험을 말로 기술할 수 있느냐 하는 원초적인 문제부터 분석의 방법, 평가의 기준을 어떻게 선정할 것인가 하는 방법적인 문제에 이르기까지 너무나도 많은 어려움이 가로놓여 있음은 누구나 알고 있는 바 그대로이다.

　비평가는 단순히 기술만을 의도하건 또는 해석이나 평가까지도 포함시키고자 의식적으로 의도하건 간에, 말을 수단으로 삼으며 말로써 시각적 체험에 관해 이야기하고자 한다. 문제는 시각적 체험이 지극히 복잡 미묘하며 그중에서 단어와 문장을 동원하여 제대로 옮겨 놓을 수 있는 부분이 생각보다 많지 않고, 그런 부분이라 할지라도 얼마만큼 남에게 전달될 수 있느냐가 미심쩍다는 점이다. 미술의 영역과 언어의 영역은 아무런 합치점을 발견할 수 없는 판이한 질서에 속하는 것일지도 모르며, 원칙적으로 시각적 체험을 언어로써 번역하는 또는 기술하는 작업이 불가능하다고 볼 수도 있다. 기술이 불가능할 때에 논리적 순서로 보아 그 뒤에 온다고 할 수 있는 해석이나 평가는 말할 것도 없다. 이론상으로는 그렇다. 기술과 해

　　　　　　　　　　　　　　　　　　　　미술의 쓸모

석이 결여된 평가는 설득력을 지닐 수가 없으며, 기껏 어려운 용어를 써서 복잡한 구절로 표현한다 할지라도 '나는 이 작품 또는 이 작가, 이 조류가 마음에 든다'라든지 '마음에 안 든다'라는 단순한 취향의 토로 이상으로 받아들여지기가 힘들다.[2]

'비평을 쓰는 일'에 가로놓인 어려움 이외에도 '씌어진 비평문'이 어떻게 배포되고 전달되느냐 하는 보다 넓은 맥락에서의 '의미의 유통'이라는 문제가 있다. 말하자면 어떤 사회적 통로를 거쳐 어떤 상황에서 비평가의 말이 울려 퍼지는가 하는 것이다. 갖가지 비평적 언사들은 전문적인 미술서적, 잡지, 전시회나 미술관의 회람, 목록 이외에도 일간신문, 주간지, 월간 종합 '교양지'의 미술란, 텔레비전의 보도와 강좌, 학교 및 기타 공공장소 또는 사적인 자리에서의 강연과 강의, 대화 등등 상이한 목표와 이해관계에서 조직되고 운영되는 매체와 장치를 통해 실려 다니고 있다.

비평가가 전하고자 하는 뜻과 의도가 이러한 매체와 장치의 속성에 따라 어떻게 제어되고 굴절되고 변형되는가 하는 문제는 따로 검토해 볼 필요가 있다고 생각된다. 그러나 이러한 난관, 제어, 굴절작용을 논하기 이전에 비평가의 자세에 대해 소박하게 요구할 수 있는 '최소한의 윤리'가 있다. 다름 아닌 정직과 용기다.

비평가는 스스로 비평이라는 난처한 역할을 떠맡은 이상 제도적인 여건이 좋지 않다든지, 아직은 초창기이니까 어쩔 수 없지 않느냐는 변명 따위를 앞세워서는 안 될 것이다. 즉, 자신의 역할과 책임에 대해 분명한 생각을 가지고 이를 바탕으로 솔직 과감하게 이야기해야 한다. 자신의 비평 작업이 작가, 미학자, 미술사 연구가, 미술교육자, 수집가, 미술관 직원, 미술 행정가(관료), 미술시장의 장사꾼(화상), 미술시장의 안내인, 상품 선전 담당자, 신문기자 등등이 하는 활동과 어떤 범위에서 일치하고 어떤 점에서 구별되는가를 비평가는 똑바로 인식하고 있어야 한다. 위에 열거한 여러 직분의 사람들이 하는 역할은 정도의 차이는 있지만 다같이 비평 작업과 직간접으로 관련을 맺고 있다.

비평가라는 이름으로 글을 썼다고 해서 그의 글이 모두 비평인 것은 아

니다. 이른바 주례사 또는 장황한 선전문일 수도 있고, 학식을 가장한 만담일 수도 있고, 기만적인 속임수일 경우도 있다. 어떠한 종류의 글을 쓰고 어떤 종류의 일을 하든지 간에, 비평가는 자신이 현재 어떤 조건 속에서 어떠한 역할을 맡고 있는지 재차 반성하고 책임을 지려고 끊임없이 노력해야 한다. 이 점을 명확하게 깨닫지 못하거나 자신이 하고 있는 진정한 역할을 은폐하고 어물어물 위장하려는 데서 불신을 자초하고 마는 것이다. 상품을 선전하는 사람에게서 도덕적 자세를 찾아보기는 힘들겠지만, 만약 그러한 자세를 요구한다면 거기에는 다음과 같은 사항이 반드시 포함되어야 할 것이다. 즉, 그가 선전하고 있는 상품의 질이 어떠한지 정직하게 밝혀야 하며, 나아가 그 자신이 상품 선전원이라는 사실 자체를 숨기지 않아야 한다는 것이다.

물론 이러한 윤리를 요구하기에 앞서 비평의 긍정적 기능을 애초부터 부정하려는 태도도 있을 수 있다. 막스 코즐로프(Max Kozloff)는 비평가의 역할을 재정의하려는 글의 첫머리에 이 태도의 한 전형적 예로서 수전 손택의 말을 인용하고 있다.

"해석한다는 것은 '의미'의 그림자 세계를 세우기 위해 세계를 빈약하게 만들고 텅 비우는 짓이다. (…) 오늘날 대부분의 경우, 해석이란 예술작품만을 그대로 내버려 두기를 거부하는 속물적인 처사와 다르지 않다. 진정한 예술작품은 우리들을 충분히 예민하게 만들 수 있는 능력을 지닌다. 예술작품을 그 내용으로 환원시키고 그다음 해석하는 행위에 의해 사람들은 예술작품을 제멋대로 길들인다. 해석은 예술을 손쉽게 다룰 수 있고 아무데나 적당하게 어울릴 수 있는 것으로 만든다."

작품이 지닌 생생한 충격과 힘을 설명함으로써 무력하게 만들거나 왜곡시킬지도 모른다는 기우에서 나온 말이다. 말하자면 체험 자체가 중요한 것이지 그것에 대해 설명한다는 것은 아무 의미가 없고 오히려 체험 자체를

훼손시킨다는 것이다. 아마도 비평이나 비평가에게 식상한 작가들은 손택의 이러한 태도를 반갑게 맞을지도 모른다. 그러나 엄연히 비평 및 비평을 하는 사람은 존재하며, 또 막연하게나마 어떤 역할을 할 수 있으리라는 기대를 받고 있다. 실제로 존재한다는 것은 존재할 만한 그 나름의 타당성을 가지고 있을 것이라는 가능성을 말해 준다.

비평의 존재 이유를 생각해 볼 때 가장 먼저 떠오르는 것은 바로 작가와 관중 사이에 늘 있어 온 소통의 불완전함 또는 단절이다. 현대의 작품을 현대의 관중이 곧바로 이해하기가 힘들게 되어 있다는 점이다. 따라서 비평가는 그러한 소통의 불완전함이나 단절 상태를 해소시켜 주는 역할을 할 수 있다는 기대가 자연스럽게 생겨난다.

작가는 비평가에게 선택되어 옹호받기를 바라는 것처럼 관중은 비평가가 좋은 작가를 가려내어 해설해 주기를 바란다. 관중이라는 막연한 말 속에는 자신의 판단만을 신뢰하지 못하는 화상이나 작품을 구입하려는 고객을 비롯하여 잡지와 신문의 편집자와 기자들, 미술관 관계자, 오다가다 전시회장에 들르는 일반 애호가 및 작가를 지망하는 학생 등이 포함된다. 이들에게는 때로 비평가가 어느 정도 권위있는 존재로 돋보일 수도 있다. 왜냐하면 자신의 판단을 상당 부분 비평가의 경험과 안목에 맡기기 때문이다. 이러한 관중들이 비평가에게 요구하는 것은 작가들의 요구보다는 좀 더 다양할 수밖에 없다. 우선 미술에 대한 관심의 성질과 농도가 각기 다르고 이해의 능력과 폭이 천차만별이다. 물론 관중 속에는 앞에서 말한 사람들 이외에 작가들을 비롯하여 동료 비평가, 이론가들도 포함된다. 그렇기 때문에 비평가는 자신의 이야기를 어떤 대상을 상대로, 또 어떤 기대와 수준에 맞추어야 할지 사전에 결정해야 하는 문제에 부딪친다. 상식적인 개념을 동원하여 평이한 문체로 씌어진 비평이 있는가 하면, 난해하고 전문적인 개념을 들먹이며 까다로운 문체로 씌어진 비평이 있는 것도 얼마쯤은 여기에서 비롯한다.

그러나 비평가가 이야기를 건네야 할 우선적 대상이 반드시 작가나 비평가, 기타 전문가이어야 할 이유는 하나도 없다. 미술에 대해 이해하고자

하는, 다시 말해 작가와 소통하고자 하는 천진한 기대를 지닌 불특정한 일반 관중이 오히려 더 비평가의 전문적 식견과 적절한 해설을 필요로 하고 있는지도 모른다. 이들을 무시할 때 비평은 작가와 동료 비평가만을 위주로 제한되고 특수한 범위 밖으로는 아무런 영향을 미치지 못한다.

비평이 전문성만이 아닌 계몽적 측면을 아울러 지녀야 한다는 요청은 오늘날처럼 미술과 대중과의 간격이 도저히 메울 가망이 없다고 느껴질 만큼 크게 벌어져 있는 상황에서 매우 절실하다. 현대미술의 전문화 경향과 이로 말미암은 소위 난해성은 소통 범위의 대중적 확대라는 측면에서 볼 때에 비평가의 적극적인 매개 역할을 한층 기대하도록 만들고 있다. 18세기 말부터 서구에서 비평이라는 행위가 하나의 전문적 분야로서 성장하게 된 것이 공공적인 전시회 및 광범위한 대중 관람객의 등장과 때를 같이했다는 사실을 상기해 볼 필요가 여기에 있다. 산업화의 진전과 더불어 전에는 볼 수 없었던 대중의 등장, 교육제도의 확장은 문화와 예술의 분야에서도 민주적인 균등의 이상을 낳게 했다. 대중 역시 능동적으로 문화적, 예술적 삶에 참여해야 한다는, 거창하게 말해 '문화와 예술의 민주화'라는 이념이 여러 가지 형태로 제시되고 있다. 우리 사회도 이 점에서 예외가 아니다. 이 이념은 아직 실체를 갖추지 못한 유토피아, 현재 상태에선 문자 그대로 실현 불가능한 꿈에 불과하다. 그러나 막연하나마 이를 하나의 지향점으로 포함시키지 않는 한 대중의 삶의 질을 개선하려는 어떠한 노력도 커다란 성과를 거둘 수 없다는 논리는 충분히 수긍이 간다.

작품을 기술하고 해석하고 평가를 내린다는 거의 자명해 보이는 비평의 일차적 기능은 이러한 각도에서 다시 음미되어야 할 것이다. 말하자면 비평가의 관심이 단지 특정 작가와 작품의 예술적 가치를 추구하는 일에만 매몰되어서는 안 되며, 자신의 비평 작업이 사회적으로 어떤 의미를 지니는지, 어쩌면 작가와 일부 혜택받은 사람들 편에만 서서 '의미의 창조'라는 독점적 특권을 강화하고 신비화하는 데로만 보탬을 주고 있는 것이 아닌지 끊임없이 물어보아야 한다.

대중의 문화적 삶이라는 문제를 고려할 때 비평의 역할과 가능성을 애초부터 부정하려는 태도는 지양될 수밖에 없다. 비록 언어가 미술을 설명하는 데는 신통치 않은 수단이라 하더라도 체험의 유통과 공유라는 이상에 도달하기 위해서는 필요불가결하기 때문이다.

오로지 시각만을 통한 완전한 소통이란 작가들이 추구하는 목표가 될 수는 있지만 관중의 입장에서 보면 불가능에 가까운 일이다. 비평적인 안내 없이 나날이 변해 가는 작품을 그나마 해독할 수 있는 사람은 몇몇 전문가를 제외하고는 별로 있을 것 같지 않다. 창작과 수용의 제도적 분리, 작품을 접할 수 있는 기회의 물리적 제한, 작가의 개인적 특수성과 편차, 바벨탑의 전설처럼 혼란스럽고 복잡다기해진 조형언어 등등의 여러 요인들로 말미암아 한 작가의 작품을 이해하는 데도 비평가 역시 작품만을 보아서는 안 되고 작가 자신의 해설을 들어 보아야 할 정도가 되고 있다. 작가가 어떤 내용을 어떤 표현방식으로 전하고자 하는지에 대해 사전 정보수집 비슷한 일이 필수적인 것처럼 생각되고 있다는 말이다. 물론 작가의 의도를 들었다고 해서 반드시 작품을 올바로 해석하고 평가할 수는 없다. 의도와 어긋난, 때로는 상반된 결과로 나타나는 작품도 많기 때문이다. 작가가 자기 작품에 대해서 하는 말이란 어수선하고 조리에 닿지 않거나 신빙성이 적을 때가 많다. 또한 작가 자신이 어떤 의도로 작품을 만들었는지 모르는 경우도 흔하다. 무의식적인 의도라는 말도 있다.

더욱이 비평가는 비평가이기 이전에 한 사람의 관중인 것이다. 다른 형태의 소통에서도 대체로 비슷하겠지만 미술에서의 소통은 일방적인 방식으로서가 아니라 뜻을 전하고자 하는 사람과 그 뜻을 전해 받는 사람 사이의 상호작용으로 이루어지는 것이다. 작품의 해석이 작가 의도의 파악으로만 가능하지 않은 것은 이 상호작용에 의해 작품의 메시지가 결정되기 때문이다. 말을 달리하자면 진정한 의미에서의 예술작품, 즉 미적 대상이란 작가가 만들어낸 물리적 대상이 아니라 그것이 계기가 되어 보는 사람의 체험 속에 새로이 생성하는 대상을 가리킨다. 물리적 대상으로서의 작품은 보는 사람 없이도 존재할 수 있지만, 미적 대상으로서의 작품은 반드

시 보는 사람과의 만남을 전제로 한다. 비평가가 기술하고 해석하고 평가를 내리는 대상은 물리적 대상이 아니라 바로 이 미적 대상이다. 한 작품에 대한 여러 가지 해석은 작품에 접근하는 여러 방식 사이의 옳고 그름, 이해의 능숙함과 서툶의 차이에서만 기인하는 것이 아니라 기본적으로 이 미적 대상의 다양한 출현방식에서 비롯하는 것이다.

따라서 작가만이 작품의 의미를 전제적으로 결정할 수는 없다. 보는 사람 역시 작가에 비해 다소 수동적인 것처럼 보이기는 하지만 의미를 부여할 권한이 있으며 실제로 부여한다. 비평이 단순한 해설이 아니라 창조적 작업일 수 있다는 것은 이러한 여지 때문이다. 그리하여 비평가는 때로는 작가 쪽을 대변하게도 되고, 때로는 관중의 입장을 대표하기도 하는 것이다.[3]

그렇다고 해서 비평가가 객관적 보고자나 공평무사한 재판관이 될 수 있다는 이야기는 아니다. 그는 자기의 개성과 작품과의 만남의 체험을 독특한 언어로써 설명하고 자신의 판단을 남에게 설득시키고자 하는 사람이다. 비평가는 각자 나름대로 독특한 취향, 선입견, 기대를 갖고 있다. 그러한 취향, 선입견, 기대는 작가와 작품을 해석하고 평가하는 데 거의 절대적인 영향을 끼친다. 그의 작업은 숙명적으로 주관적이고 당파적이다. 그럼에도 불구하고 그의 작업이 타당성을 지닐 수 있는 것은 작품과 자아와의 만남으로 인해 생겨난 체험을 내성(內省)하여 냉정하게 분석하고, 이를 공개하고자 하는 노력 때문이다. 코즐로프의 말대로 "미술작품이라는 매개를 통해 자신을 인식하고 자아라는 매개를 통해 작품을 인식하는" 비평의 변증법적 과정이 그를 단순히 수동적 감상자로만 머물게 하지 않고, 작가와 함께 능동적으로 의미를 탐구하고 창조하는 입장에 서게 만든다. 그러므로 애매모호한 중립성을 내세워 자기를 내보이기를 부끄럽게 여기거나 기피하려는 것은 비평가로서 바람직한 태도가 아니다. 오히려 당당하게 내세워 타인의 공감을 얻어내야 한다.[4] 간혹 그의 해석과 평가가 단정적인 형태를 띨지라도, 이는 그의 판단이 절대적이고 최종적이라는 신념 때문

이라기보다는 자아를 과감하게 내세우려는 의지에서 비롯한다고 보아야할 것 같다. 그럼으로써 설사 자기를 주장하여 남을 설득시키고 공감을 얻어내는 데 성공하지 못하더라도 최소한 활발한 대화와 논쟁을 자극할 수있게 되는 것이 아닐까.

다시 말해 비평가는 일차적으로 자기가 관심 갖는 미술, 좋아하는 것이건 싫어하는 것이건 문제 삼을 만하다고 생각하는 미술에 대하여 타인으로 하여금 주목하게 만들고 더불어 이야기를 나누도록 이끄는 일종의 도발자가 되어야 하는 것이다. 그러한 대화와 토론이 어떤 결과를 낳을지는 쉽게 예측할 수 없다. 그러나 용기있는 비평가는 이의를 제기하고 토론을 벌인다는 일 자체를 중요한 계기로 생각하고, 그것으로 인해 미술이 바람직한 방향으로 나아가기를 희망할 것이다.

이러한 점에 비추어 1970년대의 비평 작업을 돌아보건대 밝은 쪽보다는 음성적이고 떳떳치 못한 그늘이 두드러진다. 비평가들 상당수는 나이도 많고 기왕에 이름난 작가, 소위 대가들이나 이른바 국제주의의 유행에 편승하여 매스컴에 자주 등장하는 작가들에 대해서는 입에 발린 칭찬을 아끼지 않았지만, 아직 이름 없는 또는 국제주의의 조류나 유행과는 거리가 먼 작가들의 작업에 대해서는 내심 수긍이 가더라도 평가를 인색하게 유보하고 주위의 눈치를 살피는 경우가 많이 있었다. 거칠게 말하자면 원체 무력한 데다 기회주의 또는 대세 영합주의에 적지 않게 물들어 있었던 것이다. 때로는 이와 같은 태도가 학문적인 신중성으로 위장된 예도 흔히 볼 수 있었다. 문체상으로나 논리 전개상으로나 대단히 현학적이고 까다로운 체하는 반면, 정작 평가의 대목에서는 회의적인 제스처를 곁들여 가며 어물어물 넘어가거나 피상적인 칭찬으로 얼버무리는 예도 많았다. 이는 무엇보다도 중요한 판단 작업을 게을리한 것이다.[5]

앞에서 거듭 시사했듯이 비평의 문체와 사고에서 사이비 학문적 신중성이나 우유부단함이란 격에 맞지 않고 불필요할 뿐만 아니라 허영이나 위선에 가까운 것이다.

자기 나름의 안목으로 무명의 작가를 선택하여 그의 작업을 평가하며,

때에 따라서 공공연하게 꾸짖거나 신나게 옹호하는 일은 위험 부담이 뒤따른다. 그 위험 부담이란 바로 비평가로서 애써 쌓아 올린 영향력이나 권위가, 가능성이 엿보이기는 하지만 장차 어떻게 될지 알 수 없는 작가의 운명에 따라 하루아침에 무너지거나 의심받을 수도 있다는 사실의 인식에서 커 가는 것이다. 이미 명성이 확립되어 있는 작가에 대해 이의를 제기하거나 비판하는 행위도 마찬가지로 위험 부담이 뒤따른다. 칭찬하기도 두렵지만 비난하기도 두렵다. 새로운 유행의 흐름을 미처 몰라보고 무시해 버렸다고 손가락질당하면 어쩌나, 소위 대가들을 함부로 씹었다가 미술계 안에서 따돌림받으면 어쩌나, 인신공격을 했다고 때려죽일 듯이 협박을 해 오면 어쩌나, 잘 나가다가도 자칫 한 번 실수하면 체면을 잃고 망신을 당하는 정도가 아니라 끝장을 보게 되는 게 세상살이 아닌가, 이런저런 걱정들이 위험 부담을 실제 이상으로 과장되게 만든다.

어느 누구도 자신이 현재 내린 판단이 과연 미래에도 그대로 타당성을 지닐 수 있을 것인지의 여부는 알 수 없다. 그렇다고 실수나 오류를 두려워한 나머지 판단을 송두리째 유보하고 미래에 맡길 수도 없다. 그것은 비평가의 역할을 스스로 포기하는 것이다. 비평가가 남몰래 미술사학자의 처지를 부러워하는 것은 이와 같은 모험과 위험 부담을 처음부터 각오해야만 하기 때문이다.[6]

1970년대의 비평이 신문사나 화상의 상업주의적 농간 및 저널리즘을 이용한 허황한 선전(예를 들어, 외국 작가 초청 전시회, 국내 유명 작가의 전시회에 대한 과대 선전, 우리 작가의 외국에서의 의심쩍은 성공 사례 보고 등등)이나 출세를 위한 작가들 나름의 경력주의 공세(즉, 무엇보다도 수적으로 여러 번 개인전을 열고 온갖 종류의 단체전, 공모전에 될 수 있는 한 여러 번 출품, 수상해야만 성실하고 역량있는 작가라는 관료주의적 방정식의 강요)를 방관하거나 또는 이에 줏대 없이 놀아나고 나아가 기꺼이 동조하고 협력하기까지 했던 것은 다분히 이와 같은 위험 부담을 지지 않겠다는 소심하고 안이한 사고에서 출발했기 때문이라고 짐작된다.

이제 비평 작업에 종사하는 사람은 누구나 다시 한 번 자신을 돌이켜 보고 자세를 새로 가다듬어야 할 시점에 와 있음을 깨달아야 한다. 오늘날 절실하게 요구되는 비평가는 기존 미술의 보호자 또는 이론적 해설자, 교양이 풍부한 구경꾼 아니면, 확립된 작가의 명성을 관리하는 사람 또는 가부장적인 위치에 있는 후견인이 아니다. 현재의 미술을 학문적으로 접근해 들어가려는 미술사 연구가는 더더욱 아니다. 비평가는 미래의 미술사 연구가에게 현재의 미술에 대한 현재의 판단을 제공할 수는 있다. 그러나 그가 내리는 현재의 판단은 미래의 미술사학을 위한 자료가 아니라 현재의 창작과 수용에 구체적으로 영향을 미치기 위한 것이다. 참다운 비평가는 미술의 창조와 수용의 실제를 관념적 차원에서 굽어보며 초월적이고 중립적인 판단을 내리고자 명상을 하는 사람이 아니라, 자신이 공감하는 젊은 작가들과 더불어 문제를 제기하고 미술의 활로를 개척해 나가는 데 공동의 책임을 느끼고 한몫을 톡톡히 하려는 굳센 의지를 지닌 사람이다.

비평가의 작업은 결코 익명적일 수 없다. 그의 시각과 논리는 햇빛 아래 공개되고 시련을 받아야 한다. 그럼으로써 작가들의 모험에 동등한 자격으로 참여할 수 있고 위험 부담을 공유함으로써 작가들과 참다운 연대의식으로 맺어질 수 있다. 그렇지 않은 상태에서의 작가와의 밀착은 기회주의적 아첨이나 미술 외적인 이해타산에 의한 야합으로 타락해 버릴 공산이 크다. 비평가의 작업은 작가들의 작업이 끝나는 데서 시작되는 것이 아니라 그들과 같은 지점에서 동시에 시작된다.

미술시장, 미술 저널리즘, 미술관, 미술교육, 미술행정 등등의 제반 제도가 창작과 수용에 미치는 갖가지 속박과 제한은 날로 막강하고 교묘해지고 있다. 작가들 못지않게 비평가는 그 제도의 압력을 의식하고 있다. 의식할 뿐만 아니라 실제로 작가들보다 더욱 직접적으로 압력과 영향을 받고 있다. 그럴 만큼 자신의 주도성을 상실하고 제도의 논리에 노예처럼 순응하여 그 꼭두각시나 나사못이 될 가능성도 훨씬 크다. 비평가가 제도를 벗어나 동떨어진 곳에서 활동할 수야 없는 것이지만, 그렇다고 그 안에 갇혀 버려 꼼짝달싹 못하고 제도가 지시하는 대로 움직인다면 이미 그 역할은

끝난 것이다. 비평가들 스스로 전시회를 조직하고 작가를 선정하는 작업은 그런 점에서 제도 안에서 자신의 주도성과 자유를 되찾는 하나의 방법이다. 다른 어떤 작업 못지않게 작가의 선정은 중대한 의미를 갖는다. 그것은 특히 비평가들이 각기 자신의 입장과 견해를 공공연하게 내보이는 기회라는 점에서 각별한 의미를 지닌다. 1982년 초 한 사설 화랑이 「81년도 문제작가 작품전」이란 이름으로 열한 명의 비평가들에게 각각 작가 한 사람씩을 선정하게 하고 비평문까지 쓰게 하여 전시회를 열었을 때, 이 지극히 당연하고도 평범한 일이 새삼스럽게 많은 사람들의 반가운 시선을 모으고 호기심 어린 화제의 대상이 되었던 것은, 이제까지의 우리 미술과 비평의 음습한 단면을 상징적으로 말해 주는 일화라 할 수 있다. 바로 그만큼 이제까지 수상쩍은 거래와 뒷공론의 골목에서 헤어 나오지 못하고 있던 존재가 일반 미술인의 눈에 비친 비평가이기도 했던 것이다.

이제 비평은 한마디로 정신을 차릴 때가 되었다. 더 이상 나태나 허영, 또는 자기기만에 빠져 있어서는 안 된다. 비평의 참다운 기능을 회복하기 위해서는 우선 비평가들 자신이 만인 앞에서 벌거벗고 자신을 내보일 수 있는 용기를 가져야만 한다.

1. 작가가 관중을 의식하지 않고 오로지 자기만을 위해서 작품 한다는 것은 대부분 소심한 거짓 말이거나 예술지상주의적 관념이 만들어낸 허구에 불과하다. 사실상 자기 자신이라는 '모든 것을 다 이해하는 관중'이란, 이해받지 못하고 '성공'하지 못한 불우한 작가의 자기연민이나 자기보상에서 나온 이미지일 뿐이다.

2. 작가가 비평가의 개입을 탐탁지 않게 여기는 또 하나의 이유는, 전자가 곧바로 시각적 수단을 통해 호소하려 하는 데 비해 후자는 언어라는 적합지 않은 수단을 매개로 시각적 체험을 논하려 한다는 차이에 있다. 개념미술은 이 점에서 절충적인 방안을 모색하고 있다고 볼 수 있다. 따라서 서툰 개념미술 작품은 비평도 아니고 작품도 아닌, 문자 그대로 말도 아니고 그림도 아닌 어정쩡한 상태에서 맴도는 것이다. 그러나 시각적 형상을 지각하는 데 언어적 주석이 상당한 영향을 미치고 있다는 심리학적 사실을 고려하지 않을 수 없다. 쉬운 예로 작품과 제목과의 관계를 상기해 볼 필요가 있다. 흔히 제목은 시각적 소여(所與)와는 직접 상관없는 연상만을 불러일으키는 것으로 생각되지만, 실제로는 시각적 소여를 구성하고 변화시키는 강력한 요인일 수도 있다. 다시 말해 제목이나 해설은 지각 행위를 일정한 방향으로 유도하는 지침이 되기도 한다.

미술의 쓸모

3. 비평가는 작품의 체험 및 작가에 대해서만 배타적으로 관심 갖는 것은 아니다. 이와 같은 일차적 관심 이외에도 그는 창작과 수용의 제반 여건 및 실태, 미술과 미술 외적인 갖가지 요인과의 연관과 상호작용, 나아가 한 사회 속에서의 미술의 기능, 궤적, 방향에 대해 나름대로 질문하고 분석하고 진단하며 때로는 처방을 내리기도 한다. 여기서 작품의 체험만을 중심으로 이야기를 한정시킨 것은 그것이 원칙상 비평의 출발점이자 토대이기 때문이며, 동시에 논의의 복잡성을 피하기 위해서이다.

4. 이 점에서 비평가의 역할은 미술사가나 미학자의 역할과 구별된다. 하기야 따지고 보면 학문의 중립성이나 객관성이라는 것도 애매하기 짝이 없는 것이지만.

5. 비평 작업을 기술, 해석, 평가라는 세 가지로 구별해 볼 수 있지만, 사실상 이 세 가지는 서로 밀접하게 연관, 중첩되어 있으며 결코 완전하게 분리시키기는 힘들다. 비평을 비평이게끔 하는 것은 다름 아닌 평가 작업이다. 이를테면, 어떤 비평가라 할지라도 현재 진행 중인 모든 미술에 대해 골고루 이야기할 수는 없으며 그럴 필요도 없다. 매일매일 수많은 작가들이 헤아릴 수 없는 많은 작품을 제작하여 내보이고 있는 어지러운 상황 속에서 그의 주목을 끄는 것만, 또는 거론할 가치가 있다고 느끼는 것만을 선별하여 이야기할 수 있을 뿐이다. 이러한 선택 자체가 일정한 평가를 동반하고 있는 셈이다. 또 어떤 작품이나 작가 또는 경향이 이야기의 대상으로 선택되었다 할지라도 그 가운데 어떤 측면에 주안점을 두느냐에 따라 기술방식이나 기술하는 내용이 다르게 된다. 대상의 선택과 기술하는 행위 자체가 처음부터 일정한 해석과 평가를 동반하고 있으므로 비평가의 작업을 세 가지로 나누어 보는 것은 단지 비평가가 하는 이야기, 즉 그의 글의 순서에 따른 강조점의 변화를 가리키는 것에 불과할지도 모른다. 물론 섣부른 평가에는 커다란 위험부담이 따르므로 이를 유보하는 경우도 있다. 그러나 그러한 표면상의 유보에도 불구하고 평가가 완전히 배제되는 경우는 극히 드물다. 은연중에 비평가의 가치관이나 서술방식에 배어들어 가 있게 마련이다.

6. 포레브스키(M. Porębski)는 이상적인 비평가의 모습을 다음과 같이 재미있게 그리고 있다.
"그는 일종의 노출증 환자이다. 그는 공공연히 그리고 사적으로 벌거벗은 자기 자신을 보이기를 좋아한다. 그는 남들의 취향과 습관을 뒤흔들어 놓고 깜짝 놀라게 하며 스캔들을 불러일으키기를 좋아한다. 그는 한방 먹이기를 좋아하며 동시에 얻어맞는 것도 좋아한다. 그는 사디스트적이면서도 동시에 마조히스트적이다. 그는 어린 시절을 어렵게 보냈고 미술가가 되지 못했고 차선책으로 비평가가 되었다는 사실을 알았다. 이 정신분석학적 설명은 깨우쳐 주는 바도 많고 어떤 면은 진실되기조차 하다. 그러나 내가 보기에는 비평가란 다른 무엇보다도 게임을 하는 선수이다. 왜냐하면 그가 바라는 유일한 목표는 그 게임이 연장되고 또 다른 사람들도 같은 게임에 참가하는 것이다. 그는 무엇보다도 내기를 거는 사람이다."

1985

국제화 시대와 민족문화

조금은 거창하기도 하고 조금은 추상적이기도 한 '국제화 시대와 민족문화'라는 제목을 대하고 나는 착잡한 기분에 빠졌다. 위기의식과 희망이 공존 교차하는 느낌이었다. 말하자면 이제 우리 민족문화가 다른 민족의 문화와 경쟁관계에 접어들었으니 죽지 않고 살아남으려면 하루빨리 효과적인 처방을 발견해야 한다는 일종의 절박감과, 잘하면 이 경쟁에서 승자가 되어 지구상에서 남보란 듯 떵떵거리고 살 수 있다는 자기최면 섞인 기대감을 동시에 얼핏 느꼈던 것이다. 이 글은 어떤 뚜렷한 의견을 개진하거나 체계있는 주장을 하기 위한 것이 아니다. 핵심에 접근하지 못한 채 빙빙 돌며 일종의 정의하기 힘든 의혹 같은 것을 스스로 풀어 보려 한 궤적이다.

좀 막연하고 평이하지만, 민족문화란 '한 민족이 지닌 고유한 생활방식과 사고, 태도, 감정표현의 전승되어 온 일반적 형식'이라고 정의할 수 있다. 그러나 이런 정의에 더 잘 어울리는 것은 오히려 토착문화라는 단어일 것 같다. 그러니까 민족문화는 그보다는 더 강한 개념이라고 볼 수 있으니, 여전히 단어 자체로는 뜻이 애매하다. 이 애매성은 다분히 의도적인 것이라 보인다. 분명히 거기에는 일정한 규범적 판단이 전제되어 있다. 그것은 우리 민족의 정체성 또는 주체성과 관련된다. 즉, 남에게 지시받지 않고 남보다 열등해서는 안 되며 남의 흉내나 내다간 큰일 난다는 당위의 요청이 깔

미술의 쓸모

려 있다. 이는 문화의 정체성에 대한 위기의식에서 비롯된 것이다. 그리고 거기에는 같은 민족이니까 단결해야 한다는 명령도 숨어 있다. 따라서 민족문화는 은연중에 선언적인 구호의 성격을 지닌 개념이다. 그 핵심은 다름 아닌 민족주의다. 그러나 민족주의문화라고 말하기엔 너무 직설적이고 단정적이어서 속이 들여다보인다. 그렇다고 우리나라 땅에서 벌어지는 모든 문화라는 식의 너무 풀어져 중심이 없는 개념은 결코 아니다. 오히려 정반대다. 민족문화란 단어에는 외세, 외래문화에 저항하는 문화민족주의 또는 민족주의문화라는 뜻이 깊이 새겨져 있다.

국제화, 개방화와 문화민족주의 또는 민족주의문화는 서로 합치되기 힘든 것처럼 느껴진다. 여기에는 두 개의 상반된 사고방식이 밑바닥에서 충돌하고 있음을 알 수 있다. '반외세', '민족주의', '통일운동'으로 이어지는 관념의 연쇄와 '개방', '국제주의', '신중한 통일론'으로 이어지는 관념의 연쇄는 서로 대립하는 사고의 패러다임, 나아가 이데올로기다. 전자의 관점에서 보면 후자의 관념들은 '매판', '식민지 근성', '분단 고착주의'로 번역된다. 후자의 관점에서 보면 전자의 관념들은 '국수주의', '우물 안 개구리', '감상주의'로 번역된다. 한때는 이 두 관념의 연쇄가 '진동 대 반동', '좌익 대 우익'의 이념 대립과 혼동되기도 했다. 그러나 이런 이분법으로는 오늘날의 복잡한 문화 상황이 설명되지 않는다. 문화 또는 예술 앞에 민족이라는 말을 붙이는 것은 우리의 관점을 좁혀 버리는 셈이 된다.

어쨌든 문화민족주의란 다분히 방어적인 기제의 산물이라는 성격을 띤다. 그런데 방어적 태도는 상황이 겉으로 조금만 달라지면 정반대의 것으로 쉽사리 전환한다. 이는 일종의 심리학적 원칙이다. 과도한 피해의식은 공격 성향으로 표현된다. 듣는 사람에 따라 좀 도발적으로 들릴지는 모르겠으나 『무궁화꽃이 피었습니다』라는 책이 베스트셀러가 되고 있다는 사실이 단적으로 증명해 주듯이, 요즈음의 맹목적 민족주의 집단 정서는 걱정할 만하다. 역사의 피해자는 단지 피해받았다는 것만 가지고 그의 모든 행

위나 사고 또는 정서가 저절로 정당화되는 것은 아니다.

한마디로 '문화'에 '민족'을 직접 결부시키는 것은 많은 문제를 안고 있다. 이른바 '문화민족'이라는 말이 허망한 자부심의 표현에 지나지 않듯이, 문화에서 민족주의란 성숙한 태도가 아니다. 민족주의와 파시즘이 동전의 안팎이라는 점은 세계사의 수많은 사실이 증명해 주고 있다. 어느 민족에 속하느냐 아니냐 하는 것보다, 자기 삶이 어떤 보편 윤리에 기초하고 있느냐가 더 중요하다. 그리고 이 보편 윤리는 민족주의라는 방어적(달리 보면 공격적)이고 의심 많고(다른 민족을 신뢰하지 않는) 편협한(우물 안 개구리처럼 미련하고 오기로 가득 찬) 틀로는 잡히지 않는 것이다.

예를 들어 '신토불이'라는 구호 밑에 깔린 정신이 모든 분야에서 정당성을 갖는다고 볼 수는 없다. '신토불이'는 외국 농산물의 수입을 억제하고 우리 농업을 보호하는 데 어느 정도 도움이 되는 구호일지는 모르겠지만, 문화에 적용될 경우 국수주의라는 혐의에서 벗어나기 힘들다. 애초부터 틀려먹었다는 이야기가 아니라, 복잡한 상황을 너무나 비현실적으로 단순화시키는 데 문제가 있다는 말이다. 현재 우리 사회의 문화는 민족주의 노선 아래 일렬로 정돈할 필요도 없고 그렇게 되지도 않는다. 아마도 민족주의가 오늘의 문화 현실에 잘 먹혀들 것 같으면서도 실제로는 잘 안 먹히기 때문에 더 민족주의를 부르짖는 것인지도 모른다. 현대 또는 현대성이라는 개념과 민족 또는 민족주의라는 관념은 어딘가 서로 배치되는 것처럼 보인다. 왜냐하면 후자의 단어들에는 역사나 전통이라는 저의가 깔려 있기 때문이다. 그러나 우리는 원하든 원하지 않든 '현대' 속에 살고 있다.

인접하고 있는 사회들의 서로 다른 문화는 서로 접촉, 침투하여 영향을 주기 마련이다. 더욱이 이른바 개방화 시대, 국제화 시대에는 이 점이 더욱 두드러진다. 문제는 개방이나 국제화가 최근 우루과이라운드 이후 정치경제적인 차원에서 외부로부터 강요된 것이라는 점에 있다. 당연히 한국인들의 집단적 반발이 뒤따를 수밖에 없다. 거기에 정당성이 없는 것도 아니다. 하지만 이를 민족주의 정서로 몰아가는 것은 개방을 반대하는 운동의

미술의 쓸모

방법으로 효과가 있을 수는 있어도 문제가 없는 것은 아니다. 민족주의는 정서를 과도하게 자극함으로써 냉정한 이성을 마비시키기 때문이다. 무조건 개방 반대를 부르짖는 사람이나 무조건 개방을 노래하는 사람은 극소수일 것이다. 다만 개방이 얼마만큼의 폭으로 어떻게 되어야 하며, 어떤 분야에서는 개방이 유리하고 어떤 분야에서는 개방이 불리하다는 외견상의 차이로 논란이 분분한 것이다. 이럴 때 민족주의는 냉철한 판단을 하는 데 방해가 된다. 우리 사회는 민족주의가 모자라서 분단을 겪었고, 민족주의가 모자라서 여태껏 통일이 안 되었거나, 민족주의가 없어서 앞날이 어두웠던 건 아니다. 현대자동차의 '포니 민족주의'나 『무궁화꽃이 피었습니다』류의 민족주의나, 무슨 수를 쓰든 북한을 방문해 보고자 하는 통일 지상주의자의 민족주의나, 열광적인 월드컵 축구팬의 민족주의나 따지고 보면 그렇게 큰 차이가 있는 것이 아닐지도 모른다. 집단적인 자기 연민, 자기최면, 억지 자기과장으로 얼룩진 민족 지상주의라는 한심한 이데올로기를 공통 기반으로 하고 있을지도 모른다는 말이다. 엉뚱하게 들릴지 모르지만, 1950년대, 1960년대, 1970년대에 달러 몇 푼 벌기 위해서 외국에 나가 굴욕적으로 일했던 한국의 노동자들을 상기하며, 현재 한국에 들어와 비참한 처지에서 일하는 외국 노동자들을 으스대며 대하는 우리 자신들의 꼬락서니를 한 번 생각해 보기 바란다.

무엇이 민족의 정체인가? 그것을 일부러 주장할 필요가 있는가? 있다면, 그것은 무슨 이유인가? 그 정당성의 근거는 무엇인가? 여기서 민족이나 민족주의가 무엇이냐 하는 복잡한 논의를 할 여유도, 그럴 능력도 나에게는 없다. 민족주의는 반드시 거쳐야만 하는 세계사의 한 단계일지는 모르나, 민족이 영원하다는 이야기가 하나의 신화인 것만은 분명하다. 모든 신화가 그렇듯이 여기에는 일종의 동어반복의 순환논리가 깔려 있다. 영원이 존립하는, 또 해야 하는 민족이 없으면 민족주의란 성립할 수가 없는 것이고, 역으로 민족은 민족주의가 없으면 사라지는 허상이기 때문이다. 그렇다고 이 신화가 한 사회에 필요하다는 데까지 이의를 달기 힘든 것도 사실이다. 한 사회의 많은 사람들이 이 신화를 신봉하는 한 그것은 엄연한 현

실로서 존재하기 때문이다.

우리 사회가 자기 정체성의 보존에 그토록 예민할 수밖에 없는 것은, 한편으로는 근세의 식민지 경험과 그 이후의 준식민지 정치, 경제, 문화의 상황의 영향을 받은 탓이겠지만, 그보다 더 거슬러 올라가면 오랜 세월 동안 겪은 일종의 쇄국적인 역사 경험이 더 깊게 작용하고 있다. 문화가 한 사회와 한 민족의 자기 정체성을 확인시켜 주는 발판이 된다는 점에 이의를 달 수는 없다. 그러나 한 사회의 문화가 독자성을 상실한다면 어떻게 되는가.

민족문화라는 개념의 긍정적인 측면은 독자성을 강조하는 데 있다. 그러나 문화의 독자성이란 개인의 경우 개성이 인격의 전부가 아니듯이 전부가 아니다. 그것이 핵심이라고 인정할 수도 있다. 그러나 그것이 전부가 아니라는 점도 분명하다. 민주주의 사회에서 문화는 오히려 풍부하고 다양할수록 좋은 것이고, 그 다양성과 풍부함은 이타성, 즉 자기와는 다른 외부의 것을 잘 소화하는 데서 생겨난다. 문화의 다양성과 개인의 자유는 직접 연관을 맺고 있다. 말하자면 문화의 다양성은 자유의 표현이다. 이는 상품의 다양성과는 전혀 다른 것이며, 오히려 정반대다. 자본주의 상품은 규격화와 획일성을 바탕으로 한 것이기 때문에, 그 다양성이란 표피적이고 인위적으로 가공된 일종의 환영이다. 상품의 소비가 진정한 자유를 누리는 것이 아니듯이.

요컨대 자기 정체성과 이타성은 한 사회의 문화에서나 개인의 인격에서나 결코 배치되는 것이 아니라 잘 조화될 수 있는 것이다. 꽉 막힌 사람은 분명히 개성이 강한 사람이다. 그러나 그는 사귀어서 유익하고 즐거운 사람은 아니다. 남을 받아들일 줄 아는 사람, 남을 이해할 줄 아는 사람, 자기 안의 이타성을 포용할 줄 아는 사람이 성숙하고 넉넉한 사람이다. 한 사회의 문화도 마찬가지다.

인류학의 성과가 증명해 주듯, 모든 문화는 모자이크처럼 다양한 기원, 즉 외부에서 생겨난 이질 요소들의 혼재를 특징으로 한다. 순수하고 절대적으로 고유한 문화는 없다. 우리의 전통 음식 가운데 하나로 생각되는 고

춧가루는 본래 우리나라 것이 아니라 외국에서 수입된 것이다. 순수론자들이 보면 기겁할 풀이일는지도 모르겠지만, 문화는 잡종이 될수록 풍부하고 강해진다. 잡종이라고 해서 개성과 특징이 없는 것은 아니다. 오히려 그 반대일 가능성이 많다. 따라서 문화는 결코 자명한 것이 아니다. 여기에 문제의 복합성이 있다. 민족이라는 관형사를 하나 가져다 붙인다고 해서 더 뚜렷하게 드러나는 것도 아니다. 의미론 차원에서도 명확하게 정리하기 어려운 개념이다. 우리가 문화를 설명하려 해봤자 장님 코끼리 만지기처럼 되기 십상이다. 왜냐하면 문화는 마치 대기처럼 우리를 둘러싼 커다란 환경으로 우리 생활에 작용하는 것이고, 더욱이 현재 우리는 끊임없이 변화하는 문화 속에 살고 있기 때문이다. 우선 이 변화의 속도를 가늠해 보는 것이 무엇보다도 시급한 일이다. 우리는 변화에 당황하고 있다. 문화민족주의는 이 변화에 대한 집단적인 당황감의 한 표현이다.

개방을 외부로부터 강요된 부당한 위협으로만 느끼는 것도, 변화하는 새로운 상황에 적응할 준비가 되지 않았기에 생겨나는 반응이다. 일례를 들어 보자. 요즘 일반 문화산업뿐만 아니라 교육 부분(사실상 교육 분야도 자유시장 체제에서는 일종의 문화산업이다)의 개방을 앞두고 벌써부터 이만저만 난리가 아니다. 하지만 디자인의 경우 오히려 외국의 학교들이 들어와서 한판 경쟁이 벌어지는 쪽이 더 낫다. 왜냐하면 국내의 교육 실태(특히 미술대학)가 한심하다 할 정도로 낙후했고, 강한 외부의 자극을 받지 않으면 개선의 가망이 전혀 없다. 적어도 이 분야에서는 신토불이 운운할 수 없다. 경쟁이 필연적일 때는 경쟁을 당당하게 받아들이는 것이 싸움에 지지 않기 위한 유일한 방책이다. 현 상태에서 민족주의 정서로 똘똘 뭉쳐 한국 사람끼리 제대로 된 디자인 학교를 세울 수 있다고 생각한다면, 이는 현실을 바로 보려고 하지 않는 태도밖에 안 된다.

문제는 외국문화의 영향력이 어디까지 미치느냐 하는 것이다. 특히 미국과 일본의 문화산업의 공세를 어떻게 견디어낼 것이냐 하는 점이다. 앞으로 경제 차원에서는 어떻는지 몰라도, (우리도 미국풍 만화영화 따위를 만들어 수출하면 돈을 벌 수도 있다) 문화 차원에서 대중문화, 대중예술의

분야는 이미 결판이 났다. 이미 미국영화는 우리나라의 영화관과 비디오 가게를 완전하게 점령하고 있다. 모방 해적판의 형태로 일본만화는 이미 진출한 것이나 다름없는 상태고, 일본영화도 시간문제다. 규제고 나발이고 할 여지도 없이 벌써 두 손 들어 버린 상태인 것이다. 이러다가 우리의 생활 방식이 완전하게 미국식이나 일본식으로 되어 버리고, 나아가 우리 후손들이 다 양놈이나 왜놈이 되어 버리지 않을까 걱정하는 사람도 있을 것이다. 그러나 이는 좀 치졸한 걱정이다. 각 분야에 신식민지 풍토가 만연된 것도, 젊은 세대 사이에서 미국과 일본 문화의 일부 요소를 맹목적으로 모방하는 경향이 유행하는 것도 사실이다. 그러나 이 모든 것들도 변화하기 마련이다. 그리고 문화의 모든 품목이 다 자본주의 문화산업이 만들어 낸 것으로만 채워지는 것도 아니다. 무엇보다 변화에 어떻게 대처하느냐 하는 점이 중요하다. 가만히 앉아 지사의 어조로 현재의 신식민지 문화 풍토만 탓하고 있을 수 없다. 역설적으로 희한하게 문화민족주의가 이 젊은 세대들, 청바지 입고 나이키 신고 햄버거 먹는 세대들에게 호소력을 갖고 있다. 물질의 풍요나 그것이 가져온 상대적 자신감이 자기 문화의 뿌리를 찾게 만드는 것일까? 아니면 이들이 심각한 자기 정체 위기를 느꼈기 때문인가? 두 가지 모두 해당될 것이다.

서로 다른 두 문화의 접촉은 새로운 것을 낳는 것이지, 일방적으로 한쪽이 다른 쪽에 먹혀 사라지는 것이 아니다. 여러 가지 다양한 방식의 혼재, 혼합, 융합, 그리고 새로운 창안들이 생겨난다. 아파트에 사는 사람들은 입식 부엌의 식탁에 앉아 된장찌개나 김치찌개로 식사를 하고 거실 바닥에 앉아 텔레비전이나 비디오를 보고 때로는 침대에서 잔다. 아파트 안의 멀쩡한 목욕탕을 두고 사우나를 하러 공중목욕탕까지 내려간다. 미국에 사는 한국계 사람은 세대가 지날수록 완전한 미국인이 되어 갈 것이다. 그러나 한국에서는 미국 바람이 아무리 불더라도 사정이 다르다. 한국 땅에서는 민족주의라는 것이 문 앞에 턱 버티고 서서 미국 물의 침투를 막아 주리라고 생각해서가 아니다. 그렇다고 낙관적으로만 볼 수는 없다. 새로운 문화 생산, 창안을 끊임없이 해내야 한다. 그런데 민족주의는, 특히 문화 차

원에서 그다지 생산적이지 못하다. 그 시야가 좁을 뿐 아니라 방어적인 정서와 태도를 불러일으키기 때문이다. 심하게 말하면 애국심에서 나온 예술작품치고 신통한 것이 별로 없다. 방어적인 심리 기제는 상상력을 발휘하게 하기보다는 움츠러들게 만들기 십상이다.

더욱이 우리 사회는 경제적으로 달리는 호랑이 등에 올라타 있는 상태다. 말하자면 호랑이 등덜미에 꼭 매달려 있어야지 여기서 떨어지면 죽을 형편인 셈이다. 이 상태는 우리 사회가 삼십여 년 전부터 수출주도형 경제 개발방식을 선택한 결과다. 그 선택의 성과에 흐뭇하게 만족해하는 사람도 있지만, 그것이 근본부터 잘못되었으니 아예 원점으로 돌아가 자급자족의 경제체제를 이루어야 한다고 원칙을 고집하는 사람도 있을 것이다. 안된 이야기지만, 이런 경우에 이런 류의 원칙론적 판단은 현실의 추이하고는 별로 상관이 없다. 우리의 감정이 현실을 어떻게 받아들이든, 또 원칙에 대한 우리의 덜 떨어진 토론과 상관없이 '현실'은 저 앞에서 우리보다 빨리 달려가며 변하고 있기 때문이다. 이 점에서 원칙을 따지는 일부 한국 사회과학자들의 갖가지 '과학적' 진단들은 신뢰하기 어렵다. 그리고 이러한 점에서 나의 진단은 비관적이다. 왜냐하면 나 자신도 이러한 변화를 기꺼워하지도, 재빨리 그것에 자신을 적응해 나갈 재간도 없지만, 그 변화의 추세가 필연적이라고 생각하기 때문이다. 헤겔을 잘 이해하지도, 이해하고 싶은 마음도 별로 없지만, 그가 말하는 이성의 간계(奸計)란 이런 것이 아니겠는가. 이것은 물론 유쾌한 생각은 아니다. 덧붙이자면 우리 다음 세대의 문화는 우리의 것이 아니라 그들의 것이고, 우리에게는 그것을 지시할 권한도, 능력도 없다. 우리는 이미 겨우 겨우 변화를 따라갈 수 있을 뿐이지 그것을 주도하지 못한다. 변화에 뒤처졌다고 볼이 메어 고집을 부려 봤자 아무도 거들떠보지 않는다.

현재 문화 분야에서 이른바 일본 민족주의, 나아가 양키 민족주의에 대항해 싸울 수 있는 것은 갖가지 유형의 한국형 민족주의가 아니라 보편주의다. 민족주의의 편협한 관점에서 벗어난 보편주의로 대항해야 한다는 말

이다. 거기에는 민족이라는 단어가 끼어들 필요가 없다. 막연한 사해동포주의나 국제주의가 아니라 보편적 시야를 확보하려는 노력을 말하는 것이다. 굳이 민족이라는 단어를 쓰자면, 민족의 직접적 이해관계에서 벗어나라는 것이 아니라 그 이해관계를 보편적 시야에서 반성해 볼 줄 알아야 한다는 것이다. 그렇다고 이제 바닥이 드러났다고 이야기되는 서구 중심의 '유사(인종주의 편견에 기초해 있다는 의미에서)' 보편주의를 택하자는 것도 아니다.

새로운 보편주의가 있다면, 그것은 분명 동아시아 중심의 보편주의는 아닐 것이다. 동아시아에서 보편주의가, 인류를 지도할 새로운 지혜가 탄생할 것이라고 상상한다면, 그것은 (인종주의 편견까지 내포한) 속좁은 민족주의의 공간적 확장밖에 되지 않을 것이다. 도대체 동아시아 중심이라는 지정학적 규정 자체가 보편주의와는 배치되기 때문이다. 비록 세계 경제의 중심이 결정적으로 동아시아로 이동해 온다 하더라도, 그것 자체는 보편주의와 아무 상관도 없다. 오히려 그 반대일 가능성이 많다. 서양인들이 수 세기 동안 자긍심을 갖고 믿었던 그들식의 보편주의 환상이, 이제 복수심의 요소까지 가미되어 범아시아적 황색인종주의 형태로 다시 반복될 가능성도 있는 것이다. 그렇다고 보편주의 이상까지도 버려야 하는 것일까?

1994

미술의 쓸모

'국제미술'이라는 유령

거칠게 단순화시켜 말하자면, 현재 한국에서 당면한 미술의 과제는 전통미술과 현대미술의 공존 상태에서 어떤 것을 만들어낼 것인가 하는 데 있다. 이는 전통미술과 소위 서구에서 유입된 현대미술이 반드시 하나로 합쳐져야 한다는 말이 아니다. 이 두 가지가 서로 갈등하기도 하며 서로 융합하기도 하며 새로운 것을 만들어내는 변증법을 긍정하며 다양한 미술의 종의 생성과 번식을 희망한다는 뜻이다.

이러한 입장에서 한국에서의 소위 '현대미술'을 둘러싼 몇몇 문제들, 그중에서도 이 현대미술의 개념과 연관되어 유령처럼 우리 미술계의 주변에 떠돌고 있는 소위 '국제미술' 또는 '세계미술'이라는 것에 대해 생각해 보고자 한다. 이와 관련하여 다음과 같은 질문들을 예상해 볼 수 있다.

한국에서 현대미술, 즉 오늘의 미술이란 무엇인가.
국제미술 또는 국제미술계란 무엇인가, 그러한 것이 과연 있는가.
뉴욕이 국제미술의 중심이라면 파리, 도쿄, 서울은 각각 무엇인가.
미술에서 중심과 주변의 논리는 필연적인 것인가.
정보화는 국제미술의 이러한 상황에 어떤 영향을 미치는가.
지구촌 미술이란 과연 존재하는 것인가.

이러한 질문들 하나하나 쉽게 해답을 얻을 수 있는 것이 아니다. 질문이 너무 막연하거나 포괄적일 수도 있고, 끝내 해답이 없을 수도 있다. 여기서는 단지 이 질문들이 함축하고 있을 몇몇 문제점들을 살펴보는 것으로 만족하자.

'현대미술'이라는 단어

한국에서의 '현대미술'이란, 특정한 사조로서의 모더니즘 미술이라기보다는 과거의 전통적 미술과 구별되는 '오늘날의 미술'이라는 다소 애매한 의미로 보통 쓰인다. '현대미술'이라는 단어는 다음과 같은 말들을 연상시킨다. '근대미술(modern art)', '20세기 미술', '모더니즘 미술', '당대미술(contemporary art)', '전위미술', '세계미술', '국제미술' 등등.

변화 없이 정체된 전통미술에 비해 현대미술은 역동적이고 진취적이며 전 세계로 열려 있는 미술이라는 뉘앙스를 갖는다. 그리고 지금 현재의 생활, 현재의 관심사, 현재의 감각과 보다 밀착되어 있고 또 그런 것을 반영한다. 바로 '모던'이라는 어휘가 뜻하는 바이다. 한국에서 '모던'이란 애초에 서양에서 수입된 문물들을 뜻했다. 전통미술이 점잖게 과거를 대표하는 늙은 미술이라면 현대미술은 미래를 지향하는 젊은, 아니 젊어야 하는 미술이다. 물론 이러한 것은 우리가 머릿속에 떠올리는 상투적인 이미지이지 실상은 아니다.

개화 이래 서구미술의 수입은 단순히 재료나 기법상의 문제만이 아니며 동시에 서구적 사고, 서구적 시선, 서구의 근대적 예술과 예술가의 개념의 수용이다. 물론 이러한 수용은 미술의 영역에만 국한되어 이루어진 것이 아니라 서세동점(西勢東漸)에 따른 전반적인 서구 문물과 제도의 수용이라는 큰 틀에서 이루어진 것이므로, 그러한 큰 틀 안에서 검토해야 할 문제다. 중국만을 유일하게 밖으로 열린 창으로 생각하고 있던 한국인들에게 서양은 타자이지만 중국을 대신하여, 그리고 일제 강점 이후에는 일본을 대신하여 세계의 보다 넓은 지평을 보여 주는 새로운 공간으로 상상되

었을 것이다. 달리 말해 서양은 세계 전체와 그 미래를 대표하는 것으로 생각되었고, 이러한 경향은 여전히 지속되고 있는 것 같다.

서양화를 그린다는 것은 그러니깐 전 세계적인 흐름에 동참하는 것으로 생각되었다. 물론 이를 서양의 노예적 모방이라고 보는 시선도 강하게 있었다. 그러나 지금도 서구적 기법으로 미술을 하는 것은 좁은 울타리에서 벗어나 세계 전반의 선진적 조류를 따른다는, 한마디로 국제적 리듬에 합류한다는 뜻을 갖는다. 즉, 서구미술의 문제는 이제 남의 문제가 아니라 바로 내 문제다. 이로써 나는 뒤처지지 않고 국제미술의 대열에 동참한다는 생각이다.

자기분열

이러한 생각은 나이브(naive)한 것으로 곧 드러난다. 서구미술의 문제를 한국의 작가들도 자기 문제라고 생각하려 하지만 대부분 그것이 무엇인지 정확하게 모르고, 그 해결 방향에 대해서는 더욱 막막하다. 스스로 제기한 문제가 아니기 때문이다. 자기 문제는 도외시한 채 남의 문제를 갖고 고민하는 것, 우월한 위치에 있는 사람의 입장을 그보다 못한 처지의 사람이 이해하고 그 입장을 관념적으로 전유하려고 애쓰는 것, 종속적 정신상태는 이리하여 자기 소외를 낳는다. 우월한 타자와 쉽게 동일시할 수 없기 때문에 필연적으로 장애와 한계에 부딪히고, 그래서 자신이 처한 지정학적, 문화적 특수성에 대해서도 반성하게 된다. 그 결과 한국의 현대미술이라는, 실제로는 어중간한 국제주의에 약간의 지역주의(regionalism)가 뒤섞인 혼성적 성격을 지니게 된다. 이 점에서는 한국에 서구미술의 방법을 전달해 준 일본의 미술계도 어느 정도 비슷한 처지에 있을 것 같다.

한국인들이 보통 머릿속에 그리는 '현대미술'의 이념형이랄까 이상적 이미지는 서구 20세기 미술, 보다 구체적으로 말하면 이차대전 전까지의 프랑스미술과 이차대전 이후 특히 1960년대의 미국미술이다. 그것이 한국에서 현대미술을 하는 작가들이 추종하고 모방하여야 할 모델인 셈이다. 이

렇게 단정적인 말에 이의를 제기할 사람들이 많을 것이다. 그러나 이 말이 지닌 타당성에 대해 누구도 근본적으로 부정하지는 못할 것이다. 그리고 이 프랑스미술과 미국미술은 세계미술 또는 국제미술과 동일한 것으로 흔히 생각된다. 왜냐하면 전 세계의 미술의 흐름을 주도하는 중심 역할을 하기 때문이다.

사실상 국제미술이나 세계미술이나 애매한 말이다. 여기서의 '국제'라는 말은 국제고딕양식(International Gothic)이나 20세기 초의 건축에서 국제양식(International Style)이라고 말할 때의 '국제'와 그 뉘앙스가 다르다. 후자의 경우 여러 나라에 두루 퍼져 있는 하나의 특정한 양식(style)에 국한된 개념이지만 '국제미술'이라고 할 때는 보다 넓은 의미에서 세계에서 가장 뛰어난 작가와 작품들이 선정되어 경연을 벌이는, 전 지구적 대표성과 보편성을 지닌 장(場)이라는 의미가 함축되어 있다. 서구미술은 국제미술과 쉽게 동일시된다. 이는 서구문화가 유일하게 인류 문명 전체를 주도하고 대표할 보편적 가치를 구현하고 있다는 서구인들의 자기문화중심주의(ethnocentrism)와 보편주의의 환상의 위력 때문이다. 그리하여 뉴욕의 미술은 단지 특정한 나라 미국의 미술이 아니라 바로 미술 그 자체를 대표하는 것으로 생각된다.

한국미술계의 내부에는 서로 대척적인 극점을 형성하는 전통주의와 서구주의의 갈등이 계속 있어 왔다. 그러나 서구주의, 즉 현대미술을 하고자 하는 진영 내에서도 서양을 아무리 자기 것으로 껴안으려 해도 영원히 타자일 수밖에 없는 한계 때문에 정신분열적 경험을 여러 가지 방식으로 겪어 왔다. 한국에서 아무리 애써도 국제적 작가가 될 수 없고 지방주의 작가의 처지에서 벗어날 수 없다는 절망감, 바로 일제강점기하에서 이상(李箱)이 느꼈던 것과 같은 절망감이 이에 뒤따랐다. 이 분열의 여러 계기들을 한국미술의 혼란의 증상을 설명해 주는 요인으로 고려해 볼 수 있을 것이다.

미술의 쓸모

허구의 관념

국제미술 또는 세계미술이라는 개념이 그 밑에 깔고 있는 것은 전 세계의 미술이 본질적으로는 하나라는 생각이다. 이는 일종의 환영이다. 모든 나라, 모든 지역의 미술이 동질적 기반 위에 서 있다는 생각, 따라서 동일한 기준에서 이해되고 평가될 수 있다는 생각이나 미술은 일종의 시각적 에스페란토(esperanto)로서 이를 통해 지구상의 모든 사람이 다같이 이해하고 소통할 수 있다는 생각은 허구이고 환영이다. 오로지 현대미술에 대한 특수한 교양이나 지식의 수준만이 문제될 뿐 지역적, 인종적, 문화적 차이는 별로 문제되지 않는다는 생각도 마찬가지다.

많은 작가와 평론가들이 이러한 환영에 사로잡혀 있다. 서양화 기법이 수입된 이후 겪게 된 의식의 분열 상태를 미술의 공통된 본질에 대한 믿음으로 치유하려는 노력이 이런 경향을 부추기고 있는지도 모른다. 엄밀하게 말해 예술 전반 및 다른 예술의 경우와 마찬가지로 미술의 경우에도 비트겐슈타인(L. Wittgenstein)이 말하는 개별적 사항들 사이의 '가족유사성(family-resemblance)'만이 있을 뿐, 공통의 본질 따위는 없다. 단지 시각에 기반을 두고 있다는 조건이 유일한 공통점이라고 할까. 그럼에도 그 이상을 넘어서서 전 세계의 모든 종류의 미술이 공유하는 어떤 본질이 있는 것처럼 생각하는 사람들이 많다.

또한 미술작품을 보는 일은 백지상태의 감각에서부터 출발하는 것이 아니다. 인간의 지각이 그 출발에서부터 특정한 인류학적 상황 속에서, 일정한 해석학적 지평 위에서 이루어진다는 것은 이미 잘 알려진 사실이다. 미술작품의 이해는 단순히 지각적 체험의 한계 안에 머물지 않는다. 작품의 이해는 특정한 사회적, 문화적, 상황적 맥락의 바탕 위에서 해독의 작업을 통해 이루어진다. 즉, 작품의 지각이 그대로 이해로 이어지지는 않으며 이해가 불가능하면 소통은 단절된다. 쉽게 말해, 눈으로 보아서만 알 수 있는 것이 아니다. 인상파의 그림조차 눈으로 보는 것만으로는 제대로 이해할 수가 없다. 소통이란 쉽게 이야기하자면 두 사람 이상이 의미를 공유하는

것인데, 이 의미란 바로 해독 작업을 통해 이해를 획득하는 과정에서 생성되는 것이기 때문이다.

현대미술의 패러독스의 하나는 암암리에 시각적 에스페란토라고 자처하면서 사실상 아무나 이해할 수 없는 것이라고 공언하는 데 있다. 그리하여 소통의 차원은 점점 상실되고 물신화의 경향만 일방적으로 강화된다. 달리 말해 남과 공유할 수 있는 의미의 차원은 협소해지고 작가 개인의 주관적 감각이나 주관적 의미 부여를 신화적으로 절대화하려는 경향이 우세하게 된다.

흔히 미술계 또는 미술세계를 이야기할 때도 그것을 지탱하여 주는 토대가 되는 미술시장은 슬쩍 간과하는 경우가 많다. 국제미술이라는 것도 국제미술시장 위에 떠 있는 무지개와 같은 것이다. 구체적으로 존재하는 것 같지만 일종의 환영이다. 미술의 물질적 기반이나 경제적 토대를 마치 존재하지 않는 것인 양 무시하거나 외면하려는 태도는 미학적 순수주의의 폐단이다. 그 대신 예술성 또는 예술적 성취라는 막연한 관념을 설명도 없이 전면으로 내세우려 한다. 실제 미술작품의 판단이 하나의 기준이 아니라 여러 가지 복합적 기준에서 이루어진다는 점을 생각하면, 예술성이라든가 예술적 성취의 개념도 매우 복합적이고 다의적임을 곧 알 수 있다. 단어는 하나지만 그것이 함축하고 있는 뜻은 경우마다 가지각색인 것이다.

그러나 미술시장의 논리가 미술계 또는 미술 시스템 전체를 실제로 지배하고 있다는 사실이 점차 분명하게 되어 감에 따라 상업적 성공이 흔히 예술적 성공과 혼동된다. 물론 시장에서의 성공은 반드시 예술적 성취 때문에 이루어지는 것이 아니라 다른 많은 요인에 의해 중복 결정되는 것이므로, 정확하게 그 이유를 밝혀내기 힘들다. 더욱이 미학적 기준 자체가 단일한 것이 아니라 복합적이고, 또 이율배반적인 포스트모던 시대에 이르러서는 더욱 그렇다. 시장에서의 성공은 예술가 개인의 사회적 성공으로 매스컴에 크게 부각된다. 상업적으로만 성공하면 마치 예술가의 과업이 완성되는 것처럼 인식된다.

취향의 개방성과 유동성, 미학적 판단 기준의 복수성 및 복합성은 상업

적 성공 여부가 유일하게 확실하고 신뢰할 만한 기준인 것처럼 만들어 버린다. 미학적 기준을 가다듬고 이를 시대의 변화에 맞게 조정해야 하는 책임을 맡고 있다고 생각되는 미술평론이 전적으로 화상의 이해관계에 봉사하고 있다는 지적은 어제오늘의 일이 아니다. 한국에서는 이 현상이 보다 뻔뻔하게 드러나고 있지만 서구에서도 마찬가지다.

문자 그대로의 시장과 상징적 시장

미술시장을 이야기할 때 우리는 이 시장이 두 개의 시장으로 이루어져 있다는 점에 주목해야 한다. 다시 말해 모든 가치가 금전적인 기준에 따라 측정되는 문자 그대로의 시장과 가치의 정도가 문화적 권위(cultural prestige)라는 척도로 측정되는 시장이다. 문화적 권위는 부르디외가 말하는 상징적 권력 또는 폭력이며, 이는 다른 권위 또는 권력과 결합하여 시너지적 효과를 발생시킨다. 시장에 대한 많은 연구가 주로 전자에만 국한되어 있는데, 미술시장이란 이 두 가지가 한데 얽혀 있는 것으로 또는 겹쳐 있는 것으로 보아야 할 것이다.

사적인 차원에서 제작되었지만 이윤의 동기에 의한 것이 아니라 (즉, 개인 컬렉셔너에게 팔기 위한 것이 아니라) 공적인 차원에서 평가받고 인정받고자 제작되는 작품이나 작업의 예들이 있다. 애초에 팔기 위해 만든 것이 아닌 작품, 공공 미술관이 아니라면 도저히 수용할 수 없는 작품들의 많은 경우가 이에 해당한다. 20세기 초 미국에서 '현대미술관(Museum of Modern Art)'이란 것이 발명된 이후 미술관의 전시 공간을 이상적이고 표준적인 공간으로 상정하고 만들어지는 작품들이 등장하게 되었다. 미술관 역시 공공장소이므로, 처음부터 이 공간에 전시하기 위해 만든 작품들은 공공미술(public art)이 아니라 할지라도 암암리에 공적인 성격을 띤다. 물론 이때의 '공적'이라는 말은 비유적인 의미에서다. 미술관의 공간은 표면상 '중성적(neutral)'이다. 오로지 '작품 자체'만이 잘 보일 수 있도록 배려된 공간이다. 이와 유사하게 '현대미술'의 개념은 사적인 영역과 공적인

영역을 구별하지 않는다. 이는 초기 모더니즘에서 주관주의의 절대화에서 빚어지는 논리적 결과이다. 즉, '나'는 '세계'이고 '세계'는 곧 '나'다. 주관과 객관의 구별, 사적인 것과 공적인 것의 구별은 무의미하다.

그러나 실제로는 작가의 사적 세계와 공적 미술세계가 서로 분명하게 구별되는 다른 것임은 누구나 다 알고 있다. 나이브한 화가들만이 그 둘을 혼동하거나 이상적인 차원에서는 그 둘이 일치하는 것이라는 환상을 여전히 갖는다. 이러한 환상에서 작가는 오로지 자기 내면의 세계만을 꾸준히 발전시키고 있노라면 결국 공적으로도 인정받는다는 희망을 간직하려 한다. 오늘의 젊은 작가들은 그렇게 순진하지 않다. 그들은 공적 미술세계에서 가장 중요한 것이 미술시장임을 알고 있고, 그 시장의 논리에 대해 잘 안다. 모르면 알려고 한다. 그러므로 그 방면의 정보에 민감하다. 무엇이 지금 뉴욕에서 유행이라는 것, 무엇이 화젯거리라는 것을 남보다 빨리 알려고 한다. 일반적으로 접할 수 있는 정보의 양이나 채널도 전과 비할 데 없이 풍부해졌다. 여기서 얻은 정보를 바탕으로 각자 나름으로 시장에서 생존하는 전략을 세운다. 작가는 각자 자기 자신의 매니저가 된다. 화가로서의 개인과 비즈니스맨 또는 홍보 담당 역으로서의 개인이 한 삶 속에 공존한다. 이들은 갖가지 수단으로 자신의 작품 또는 예술가인 자기 자신을 미술계의 화젯거리로 만들려고 고심한다.

중요한 것은 누가 무엇을 화젯거리로 만드느냐 하는 것이다. 여기서 '누구'는 '어디, 어떤 위치에 있냐'는 말과 동일하다. 즉, 상징적 권력, 담론의 권력에 관한 사항이다. 새로운 담론을 생산하는 것은 전에 하지 않았던 새로운 말을 만들어내서가 아니라 전에는 권력의 자리에 있지 않았던 말(이미 했던 말이라도 상관없다)을 권력의 자리에 앉혀 놓는 일이다. 그러니까 같은 말도 누가 하느냐에 따라서 그 무게와 중요성과 권위와 영향력이 달라진다. 말의 가치는 그 말의 내용에 의해서가 아니라 누가 어떤 자리에서 어떻게 했느냐에 달려 있다. 즉, 그 수행적(performative) 능력이 의미와 가치를 결정하는 것이다. 미술에 관한 말은 특히 그렇다. 왜냐하면 미술작품의 가치는 논리적 주장으로 분명하게 증명되는 것이 아니라 판단을 내

리는 사람의 이해관계와 주관적 취향, 이에 영향을 미치는 그때그때의 유행 및 스노비즘 등 여러 요인들이 복합적으로 작용하여 정해지는 것이기 때문이다.

핵심은 어떤 것이 '공식적(official)', '표준적', '국제적'인 것으로 이야기되고, 어떤 것이 '국지적', '지방적', '비공식적'인 것으로 이야기되느냐 하는 것이다.

누가 표준을 설정하는가

이른바 표준말 또는 공식 언어가 제도적으로 정해져 있는 언어의 경우와 달리 미술의 경우에는 표준적, 공식적인 것이 없는 것으로 흔히 생각된다. 작가의 개성과 독창성을 존중한다는 점에서 온갖 방언이, 온갖 개인 언어가 다 시민권을 갖고 나아가 발언하고 있는 것 같다. 얼핏 보기에 일종의 민주주의와 비슷하다. 그러나 그 취지나 목표에 비해 현실의 대의민주주의 정치가 허구인 것만큼 이 개성의 민주주의도 허구다. 미술에도 암묵적인 표준이 있고, 공식적으로 인정받는 것과 그렇지 않은 것이 있다. 무엇이 표준이냐 하는 판단은 상징적 권력의 차원에서 특권적 위치에 있는 사람들이 내린다. 이들의 판단은 비록 제도적인 장치에 의해 뒷받침되고 있긴 하지만 자의적인 것이다. 반드시 미학적 정당성을 확보하고 있는 것이 아니다. 특히 포스트모던 시기에 더욱 그렇다.

판단의 자의성에 정당성을 부여하는 것이 상징적 권력의 힘이다. 국제미술 또는 세계미술의 차원에서 이 힘의 위계는 지정학적 위치에 의해 우선 결정된다. 문화적 위광(威光)은 금전적 능력과 밀접하게 결부되어 있다. 거칠게 말하자면 뉴욕에서의 판단은 파리에서의 판단보다 우세한 힘을 가지며, 파리에서의 판단은 도쿄에서의 판단보다 우월하고 도쿄에서의 판단은 서울에서의 판단을 압도한다. 이것이 현실이다. 그래서 많은 한국의 평론가, 전시기획자들은 자신의 판단을 유보하고 뉴욕이나 파리 또는 도쿄의 평론가나 큐레이터의 의견에 자신의 의견을 스스로 종속시킨다.

전 지구적 네트워크

마치 전 세계적 마피아 조직이 있듯, 국제미술이란 것도 상업적 차원에서 전 세계적 네트워크가 날로 견고해져 가고 있다. 미술시장의 전 지구화(globalization)이다. 예를 들어 각국의 비엔날레가 점차 특성을 잃어 가고 모두 비슷비슷해진다는 진단이 있다. 몇몇 유력한 전시회 조직자가 세계 도처의 대형 국제미술전을 주무른다. 이는 다른 말로 하여 하나의 네트워크가 독점적으로 지배하고 있다는 사실의 증거이다. 여기서 현대미술의 다양한 모험과 성과, 태도나 이념은 화석화, 표준화되어 국제미술시장의 화폐로 바뀐다.

젊은 작가의 입장에서 보면 이 그물망이 유연성을 잃은 굴레로 작용한다 하더라도 이를 무시하고는 주변부에서 벗어날 수가 없다. 다시 말해 이 네트워크를 통해 국제적으로 알려지지 않은 미술은 국제적으로 존재하지 않는 미술이다. 뉴욕까지 알려지지 않으면 '국제적으로' 존재하지 않는다. 모든 핵심적 정보는 중심부의 중심, 즉 뉴욕에서 생산되고 여기서 생산된 정보를 런던, 파리, 베를린, 도쿄 등이 나누어 갖는다. 그것의 파편화한 일부가 서울에도 흘러 들어온다. 물론 이것은 지나친 단순화이다. 그러나 상당한 진실을 포함하고 있는 것으로 생각된다.

다시 말해 중심에 편입되지 않고는 현대미술 작가로 구체적으로 존재할 수 없다. 왜냐하면 중심부의 담론의 지지 없이는 국제적으로 없는 작가나 마찬가지이기 때문이다. 아무리 그가 한 나라, 한 지역에서 '현대미술가'로 유명하다 해도 그는 지역 작가 또는 지역주의 작가로 남는다. 국제적 무대의 현란한 다양성의 이면에는 그때그때 이런 가상적 표준치가 설정되고 있는 것 같다. 작품의 가치는 이 가상적 표준치에 비교되어 그 편차로 평가받는다. 그 가상적 표준치란 물론 뉴욕에서 정해지는 것이다. 미술의 그리니치는 현재 뉴욕이니까 뉴욕 작가들의 분위기에서, 당시 뉴욕의 유행에 따라 그 표준 같은 것이 막연하게 세워진다. 현대적 경향의 작품인데 뉴욕 작가들의 작품에 비해, 미국 출신 뉴욕 작가에 비해 어딘가 한국적이다,

어딘가 동양적이다라는 식으로 개성을 부여받는다. 일종의 오리엔탈리즘 (orientalism)이다. 한국의 작가는 이 중심부에 진출하기 위해 이 오리엔탈리즘과 타협한다. 그리하여 스스로 또 한 번 소외시킨다.

이 중심의 헤게모니를 해체하기란 거의 불가능해 보인다. 마치 이차대전이 지나고 파리가 뉴욕에게 자리를 양보했듯이 시간이 지나가면 뉴욕도 다른 도시에게 지배적인 위치를 양도하게 될 것이다. 그러나 미국 경제가 세계 경제를 좌지우지하는 한, 월스트리트가 건재하는 한, 뉴욕 미술시장의 패권도 여전할 것이다.

그리고 미술이라는 것이 완전하게 정보화될 수 없는 물적 속성, 즉 물건으로서 문화적, 금전적 가치를 지니는 한, 거래의 중심지가 미술세계의 중심으로 우세를 뽐낼 것이다. 또 전 세계가 정보화된다 하더라도 정보가 금전적 가치로 환원되고 정보화의 수준에 지역적 격차가 존재하는 한 사태는 비슷할 것이다. 다른 측면에서 상황이 더 악화될 것이라고 보는 사람들도 많다.

한마디로 말해, 우리는 뉴욕의 미술계를 주름잡는 몇몇 권력자들과 그들이 거느리는 예술가, 평론가, 미술관 관계자, 저널리스트, 대학교수, 그리고 유명 미술품 수집가들에 비하면 다같이 주변인에 불과하다. 그들이 '가상적인' 국제미술계의 담론을 만들어내고 이 담론들이 그들의 헤게모니를 강화시켜 준다.

주변부의 열등감

정보화와 전 지구적 단일시장화 과정에 의해 문자 그대로 하나의 지구촌으로 동질화된 것 같은 느낌을 주는 오늘날에도 문화적 중심부와 주변부 사이의 거리는 줄어들지 않는다. 그 거리는 물리적이라기보다는 심리적인 것으로, 경제적 격차에서만이 아니라 문화적 환경의 차이에서 주로 경험되는 것이다. 상대적으로 풍족하고 개방적인 환경에서 새로운 창작을 효과적으로 지원하는 제도가 구비되어 있는 중심부에 대해 한국의 현대미술

작가들이 느끼는 부러움의 감정은, 한국이라는 나라의 낙후한 미술제도 및 비합리적인 관행에 대한 실망감과 짝을 이룬다. 역동적 변화를 끊임없이 창출하고 있는 중심과 중심으로부터의 파문이 실제로 전해 올 때까지는 미동도 하지 않고 정태적인 상태에 머물고 있는 것으로 보이는 주변부와의 대조는, 정보 유통의 일방성 때문에 더욱 극적으로 나타난다. 중심은 주변이 이해하거나 말거나 크게 관심이 없지만 주변은 중심으로부터 어떻게 해서라도 이해를 받고 싶어 한다. 그러기 위해서 주변은 중심을 주시하고 모방한다.

주변은 스스로 중심이 되고자 하는 의욕을 갖기엔 너무 자신이 없다. 중심에 편입되기를 바라지만 중심은 이를 허락하지 않는다. 중심은 아주 이따금 변두리의 소식에도 관심을 기울이는 척한다. 이는 단지 중심의 문화적 위광을 보다 빛내기 위한 것이다. 그리하여 주변부 출신의 작가들은 세계적인 예술가가 되기 위해 뉴욕이나 파리 또는 런던으로 이주하려고 꿈꾼다.

중심은 전 세계의 주요 지점, 각 지역의 대도시들(metropolis)을 하나의 네트워크로 묶는다. 자본력과 정보망을 통해서이다. 바로 이 네트워크 때문에 중심으로 군림할 수 있는 것이다. 이 네트워크를 주도하는 것을 국제적 규모로 사업을 벌이는 화상들 및 이들과 공생관계에 있는 유명 전시기획자들이다.

이 국제적 네트워크가 이제 현대미술의 권력 구조이며 실체이다. 이차대전 이후 유럽에서 미국으로 미술의 무게 중심이 이동하면서, 미국 화상들과 결탁한 미국의 현대미술관들이 앞장서서 새로운 유행을 잇달아 만들어내기 시작한다. 이 유행의 창조는 미술을 다른 무엇이기에 앞서 우선 상품으로 간주하는 자본의 논리를 바탕으로 하고 있다. 신인 작가를 일약 스타로 만들기 위해서 어마어마한 마케팅 투자를 하여 값비싼 상품들의 흐름을 만들어내고, 그 흐름을 이용하여 이윤을 증식시킴으로써 자체의 영역과 세력을 확장하려는 자본의 논리다. 동시대의 젊은 미술로 즉시 이윤을 창출하고자 하는 이러한 시도는 1960년대부터 미국에서 본격적으로 이

루어진다. 미국을 중심으로 하는 이 국제적 미술자본의 네트워크는 날이 갈수록 견고해지고 그 침투력은 계속 커 간다.

중심에의 주변부의 종속 논리에 따라 서구 이외의 지역, 특히 급속한 경제 성장을 하고 있는 아시아 지역, 예를 들어 한국은 서구 현대미술의 재고 처리장쯤으로 취급된다. 전 세계적 자본주의의 병폐가 두드러지게 나타날 수밖에 없는 취약한 사회, 경제, 정치 분야와 마찬가지로 한국의 미술시장도 외국의 식민지로 전락해 버릴 위험에 놓여 있다.

광주비엔날레와 같은 대규모 국제미술 행사에서는 반드시 한국의 정체성을 드러내야 한다는 주장이 설득력을 갖는 이유도 바로 여기에 있다. '그들의 논리'가 일방적으로 관철되는 비엔날레를 치를 때는 비엔날레라는 거대한 행사가 그들의 상품을 팔기 위한 견본시(見本市)가 되고 만다. 1992년경『르 몽드(Le Monde)』의 한 미술기자가 쓴 글을 일례로 들어 보면, 한국 미술시장을 서구미술계의 '엘도라도(El Dorado)'라는 단어로 정의하고 있다. "아랍의 석유 부호들에 이어 일본이 서구 미술품의 적극적인 소비지였던 것처럼 이제는 한국이 새로운 시장으로 떠오르고 있다. 이 기회를 미국에게 뺏길 것만이 아니라 우리도 적극적으로 공략해 보자"라는 노골적인 내용의 기사다. 특히 구제금융 이전까지 서구 화상들이 한국의 미술시장을 '봉'으로 생각해 왔다는 사례의 하나다.

이러한 공세에 대해 한국의 미술계는 아무런 대책이 없다. 금전적 능력이 생겨 서구의 미술품을 산다면 나쁠 것은 없다. 그러나 어떻게 주체적인 안목으로 사느냐가 관건이다. 그러기 위해서는 서구적 기준만을 맹목적으로 따라서는 안 된다. 여기서 취향에서의 독립성이라는 문제가 제기된다. 이 점에서 한국미술계의 현실은 심각하다.

판단의 의뢰―취향의 종속화

소위 국제통이라는 일부 한국 비평가나 큐레이터들은 주체적 선호를 키우기 이전에 이미 국제적 유행에 휩싸여 버려 갈피를 못 잡고 있다. 이들의

조언에 의해 몇몇 미술관들은 마치 세계 유명 상표가 붙은 물건을 사들이는 것처럼 '대가'의 이름이 붙은 미술품을 비싼 대가를 치르고 전시해 주고 구입해 왔다. 상업화랑의 경우도 마찬가지다. 한국의 상업화랑은 어떤 작가가 앞으로 유망해질지 예측을 하고 투자를 하는 것이 아니라, 이미 유명해질 대로 유명해진 작가, 작품을 모셔 오기에 급급하다. 그리고 대개는 일본의 뒷북을 친다. 위험 부담을 피하기 위한 소극적 자세다. 전시에 뒤따르는 비평적 작업도 아주 빈약하다. 외국의 홍보용 글을 요약하여 작가 소개를 하는 정도에서 크게 못 벗어나고 있다. 한국에서 작품을 보는 독특한 비평적 시각이나 독자적 해석이 없다.

상식적인 이야기지만 이러한 준식민지적(準植民地的) 질곡에서 벗어나기 위해서는 세계 미술시장의 지배 논리에 얽매이지 않고, 우선 자기 눈으로 세계미술을 보고 판단하려는 자세가 필요하다. 『아트 인 아메리카(Art in America)』나 『아트포럼(Artforum)』을 열심히 구독한다한들 주체적 안목이 생기지 않는다. 인터넷 등을 통해 쉽게 접할 수 있는 정보의 양이 많다고 하여도 그런 데서 얻을 수 있는 것은 이미 편향적으로 재처리된 정보의 파편들일 뿐이다. 스스로 세계미술의 정보를 다각적으로 수집하는 채널을 확보하지 않는 한, 그리고 이 정보를 분석하고 재해석할 수 있는 능력을 기르지 않는 한, 한국의 미술계는 현대미술에 관한 한 세계 미술시장의 헤게모니를 �권 힘센 자의 의견에 의존할 수밖에 없다.

광주비엔날레와 같은 대규모 국제미술 행사를 좋은 기회로 주체적으로 활용해야 한다. 비엔날레를 잘 홍보하는 것 못지않게 그 기회에 한국을 중심으로 어떤 네트워크를 형성하느냐가 중요하다. 이미 이루어진 국제적 네트워크에 접속하여 이를 활용하되 여기에 종속되지 않고 독자적인 네트워크를 형성할 수 있는 가능성을 엿보아야 하는 것이다. 그리고 이런 국제적 행사를 통해 젊은 인력들을 키워내야 한다.

한국에는 작가만 너무 많다. 잘못된 미술교육과 미술제도 탓이다. 작가만이 아니라 이론가, 평론가, 큐레이터, 기획자, 경영자, 그리고 일반 수용자 등등이 한데 모여 자체적으로 담론을 생산해낼 수 있어야 한다. 기본적

으로 시장의 헤게모니가 담론의 헤게모니를 낳는다. 그렇지만 미술시장의 헤게모니를 계속 유지하기 위해서는 담론의 헤게모니에 의존하지 않을 수 없다.

이 헤게모니에 대항한다는 것은 쉬운 일이 아니다. 거의 절망적인 느낌이 들기도 한다. 그러나 어떤 방식으로건 자체적으로 담론을 생산하지 못하면 한국미술계가 세계 미술시장의 헤게모니를 쥐고 있는 뉴욕이나 유럽의 유명 화상 및 이들과 이해관계상 얽혀 있는 평론가, 전시기획자, 큐레이터들의 취향에 계속 질질 끌려 다니게 되고, 나아가 이 질곡에서 영영 벗어나지 못할지도 모른다. 미술에도 이른바 '세계화의 덫'이 있다. 비엔날레와 같은 국제미술 행사의 경우에는 특히 이 점에 유의해야 할 것이다.

그러나 여기서 눈여겨보아야 할 것은 바로 전 지구적 미술시장의 네트워크의 틈새에서 어렵사리 자라나는 새로운 미술의 기운이다. 이 기운은 아직 잘 보이지 않는다. 그러나 만약 그러한 것이 있다면 이것이야말로 바로 진정으로 새로운 미술일 것이다.

<div align="right">1999</div>

평화를 그리기

평화를 어떻게 그릴 수 있을까? 이 질문에 똑떨어지는 해답은 없다. 과연 이런 질문이 성립하는가도 의문이다. 평화라는 관념은 어렴풋하고 추상적으로 느껴진다. 그것을 형상으로 그려내는 일은 더욱 막연하게 생각된다. 반대로 전쟁은 무언가 뚜렷한 이미지를 갖기 때문에 표상하기도 쉬울 것 같다. 같은 이유에서 평화를 정의 내리기는 전쟁을 정의 내리기보다는 막연하다. 평화는 그 자체로 규정되는 것이 아니라 그것과 반대되는 것, 즉 전쟁에 의해 부정적인 방식으로 정의하기가 더 쉽다. 간단히 말해 전쟁의 반대, 전쟁이 없는 상태가 곧 평화인 것이다.

톨스토이(L. N. Tolstoy)의 유명한 소설의 제목『전쟁과 평화』(1864-1869)가 가리키는 것처럼 평화란 전쟁과 별도로 생각하기 힘들다. 이 둘은 언제나 하나로 결합되어 있는 것으로 보인다. 인류의 역사가 전개된 이래 수많은 이유로 수도 없는 참혹한 전쟁이 끊임없이 있어 왔고, 전쟁의 공포와 살육의 현실적 위협은 인간 생존의 한 조건이 되었고, 인간적 상상력의 한 축을 형성했다. 반면에 평화는 전쟁에 시달린 인류가 염원하는 꿈이자 목표이지만 거기에 도달하기란 거의 불가능한, 점점 멀어져 가는 아득한 지점으로 보인다. 바꾸어 말하자면 전쟁은 주어진 조건, 엄연한 현실임에 반해 평화란 하나의 허구, 불가능성 또는 거짓말에 지나지 않는 것으로 보인다.

미술의 쓸모

미디어의 왜곡되고 불투명한 장막 때문에 전쟁의 구체적 현실은 이제 제대로 볼 수 없는 것, 그 진상을 파악하기 힘든 것이 되었다. 따라서 그렇지 않아도 막연한 그림자 같았던 평화 역시 더욱 정체불명의 것으로 되었다. 전쟁이 없다면 평화도 없다는 역설조차 이제 현실의 차원이 아니라 비현실의 차원에서, 확인 가능한 수준에서가 아니라 확인 불가능한 지평에서 벌어지는 형이상학적 잠꼬대처럼 되어 버렸다.

평화를 부르짖기 위해서는 전쟁을 똑바로 볼 수 있어야 할 것이다. 전쟁에 대한 명확한 관념이 없으면 우리가 바라는 평화가 무엇인지 알 수 없기 때문이다.

과연 전쟁을 똑바로 볼 수 있는가. 이것이 바로 문제다. 이번 이라크전쟁* 처럼 지정학적으로 격리된 곳에서 벌어지는 전쟁을 똑바로 볼 수 있는 관점을 확보하기란 사실상 불가능하다. 제일차이라크전쟁시 우리는 텔레비전으로 시엔엔(CNN)의 바그다드 현지실황중계를 보았다. 여기서 우리는 정보의 일방적 독점과 체계적 미디어 조작의 폐해를 톡톡히 경험했다. 구일일 사태와 그 이후의 아프가니스탄전쟁, 아들 부시(G. W. Bush)가 그의 아버지를 세습하여 벌인 제이차이라크전쟁의 보도는 이 점을 거듭 확인시켜 주었다. 팍스아메리카나(Pax Americana)의 인종적, 종교적, 문화적 편견과 위선, 원시적 부족주의와 징고이즘(jingoism)**으로 얼룩진 미군부의 군사전략에 종속된 인터넷과 위성방송 등 이른바 전 지구적 미디어가 조장하는 정보의 왜곡, 의도적 혼선, 역정보 등은 정보의 원초적 결핍으로 빈약해진 우리의 상상과 생각을 더욱 혼란스럽게 만들었다.

한마디로 우리는 전 지구적 미디어 네트워크에 놀아나는 청맹과니, 바보천치의 신세로 전락해 버린 것이다. 더욱이 한 사회의 지배적인 의견, 이른바 여론이라고 하는 것이 끊임없는 미디어 권력의 정보 조작, 순응주의와 유행, 대중적 커뮤니케이션의 단절 및 실패를 교묘히 이용하는 정치집단의 술책 때문에 변질된 것일 경우 사정은 더욱 고약할 수밖에 없었다.

* 이라크전쟁(걸프전쟁) 일차는 1991년에, 이차는 2003년에 벌어졌다.

** 공격적이고 배타적인 외교정책이 만들어낸 극단적 애국주의.

이 맹목과 혼란의 와중에도 우리는 이 전쟁이 애당초 잘못된 것임을 직감으로 알았다. 그 전쟁을 시작한 장본인들이 내세우는 이유와 명분 자체가 너무나 어이없고 터무니없는 것이었기 때문이다. 그럼에도 이 사악한 전쟁에 우리 스스로 점점 말려 들어가고 있음을 깨닫고 갈등하고 고민하기 시작했다.

그렇다면 이러한 느낌과 생각, 전쟁으로 인한 이 혐오감과 곤혹스러움을 그림으로 그릴 수 있을까. 전쟁을 고발하기에 앞서 이런 미학적 질문을 해 볼 수 있다. 과연 전쟁은 그림으로 그릴 만한 것인가? 그리고 그릴 수 있는 것일까?

19세기 초 고야(F. Goya)가 〈1808년 5월 3일의 학살〉 '전쟁의 참상' 등 스페인에 침입한 나폴레옹 군대의 잔혹 행위를 그림으로 고발했을 때, 그는 적어도 그런 광경을 직접 목격했거나 풍문으로 들었다 하더라도 직접 본 것처럼 머릿속에서 생생하게 그려 볼 수 있었을 것이다. 그의 정치적, 윤리적 입장은 분명했다. 그는 무엇을 어떻게 그려야 할지 분명하게 알고 있었고, 확신범처럼 작품을 제작했다. 근대의 문턱에서 일어난 일이다.

제이차세계대전이 발발하기 직전 피카소(P. Picasso)가 〈게르니카〉를 그렸을 때는 사정이 이와 달랐다. 파리에서 1937년 만국박람회 스페인관을 위한 작품을 주문받고 구상하던 그는 느닷없이 신문 보도와 라디오 방송을 통해 최정예 나치 비행편대의 게르니카 공습의 소식을 접했다. 그는 이를 스페인관을 위한 작품의 주제로 삼았다. 여러 번의 개작 과정을 거쳐 완성된 그의 그림에는 연속적으로 전해지는 참화 보도의 절박함과 현실감 그리고 긴장이 탁월하게 표현되어 있다. 〈게르니카〉는 실제 사건을 직접 목격한 사람이 그린 그림이 아니다. 그것은 현장을 직접 보지 못하고 단지 라디오 방송과 신문을 통해 참상의 소식을 접하고 충격받은 사람의 내면적 반응의 기록이다. 우리는 이 〈게르니카〉라는 기념비적 작품을 보며 피카소가 당시 느꼈을 경악과 공포 그리고 절망과 분노의 울림을 느낄 수 있다.

동시에 나는 개인적으로 오늘날 이런 그림을 그리는 것이 과연 가능할

까 하는 엉뚱한 의문을 갖는다. 피카소 같은 위대한 화가가 오늘날 존재하느냐 아니냐 하는 문제가 아니다. 오늘날 우리가 전쟁을 경험하는 방식, 오늘날 우리가 전쟁의 소식을 듣고 반응하는 방식이 피카소가 〈게르니카〉를 그렸을 때와 전혀 다른 것이 아닌가 하는 의문이다.

이를테면 오늘날 이라크인이 아닌 화가가 팔루자에서 폭격당해 신음하며 죽어 가는 민간인들의 고통을 피카소가 〈게르니카〉를 그렸을 때처럼 그릴 수는 없지 않을까 하는 생각이 든다는 말이다. 과연 이라크전쟁의 '피카소'가 존재할 수 있을까? 제이차세계대전, 한국전쟁, 베트남전쟁, 코소보전쟁 등 수많은 전쟁을 다 겪고 난 후인 오늘 2004년의 시점에서 전쟁의 참상, 처절한 파괴의 현장과 음산한 죽음의 정경을 그리는 것이 미술의 역할이라고 생각하는 사람은 적다.

그럼에도 불구하고 칠십 년 전 피카소에게 가능했던 것이 지금 이 시점에서는 불가능하다고 생각된다면 그것은 어떤 이유에서일까? 아마도 다음 세 가지 경우 가운데 하나일 것 같다. 이미 상상을 초월하는 끔찍한 광경을 너무 많이 보았든지, 아니면 아직 어떤 것도 제대로 보지 못했기 때문에 상상하거나 생각할 건더기가 없든지, 그것도 아니면 전쟁이라는 것 자체가 아예 그럴 만한 가치가 없는 시시한 일로 되어 버렸든지.

사실상 우리의 상상 속에서 전쟁은 이미 그 비극적 차원을 상실해 버린 지 오래다. 이제 전쟁은 한 민족의 생존을 위한 필사적 투쟁도 아니고 거창한 이데올로기 싸움도 아니고 역사의 필연적 진행 과정 중의 격동적 변화도 아니다. 그것은 단지 한순간도 생각하고 싶지 않은, 추하고 더럽고 혐오스러운 파렴치한 범죄일 뿐이다.

우리는 뉴스릴, 상업영화, 사진 화보, 텔레비전과 인터넷을 통해 전쟁의 온갖 정경, 전쟁의 수많은 이미지들을 물리도록 보아 왔다. 이라크 전쟁의 사진이나 비디오도 계속 보고 있다. 그러나 우리는 예전처럼 충격이나 고통을 느끼지 않는다. 한마디로 무신경, 무감각해진 것이다. 그것이 실제가 아니라 단지 사진이나 비디오 이미지에 불과하다는 것을 익히 알고 있기 때문만이 아니다. 눈요깃거리로 바뀐 전쟁과 참화의 이미지들은 그 누적

과 반복의 결과 그것들이 보여 주는 본래의 사태나 사건의 의미와 심각성을 느끼게 하지 못한다. 나아가 이미지는 본래의 사건이나 사태를 대체하여 그것 자체가 새로운 사건, 새로운 뉴스로 된다. 이제 우리는 전쟁의 이미지가 전쟁을 완전하게 대체하여 버린 세상을 살고 있는 것이다. 실제 전쟁의 이미지나 컴퓨터 게임의 이미지나 어떤 차이도 없다. 미디어를 통해 반복적으로 제공되는 전쟁의 이미지들은 숫자나 그래프나 도표처럼 아무런 인간적 감정을 불러일으키지 않는 데이터와 같은 것이 되었다. 달리 말하자면 전쟁은 추상적 차원의 사실 또는 중성적 정보로 변했다. 수많은 생명이 이미 희생되었고 또 계속 희생될 것이 분명하지만, 이 죽음의 필연적 행렬은 미디어의 조직적인 검열과 여과, 충격의 완충기제, 반복적 지각 경험의 타성 때문에 그 구체성 및 현실성의 토대를 대부분 상실한다. 제일차 이라크전쟁 때 "이라크전쟁은 일어나지 않았다"고 한 보드리야르(J. Baudrillard)의 도발적 발언은 이와 동일한 맥락의 이야기다. 대신 우리는 이라크 포로들을 발가벗기고 구타하고 고문하고 성적으로 모욕하던 미군들이 이 장면들을 장난삼아 찍은 엽기적인 사진과 비디오를 보고, 또 이라크 무장저항단체들이 텔레비전에 공개한 인질 참수 장면을 보고 충격적 포르노를 본 듯 갑자기 흥분하고 분노한다.

물론 우리는 이 전쟁이 미국 첨단 군사복합체의 우두머리들, 국제 무기상, 워싱턴의 권력자들과 사기꾼들이 작당하여 벌이는 장사판, 이라크의 석유를 독점하기 위해 협잡과 기만과 공갈로 밀어붙이는 위장 사업에 불과하다는 사실을 진작 알고 있다. 인명의 희생은 어쩔 수 없지만 그것을 상쇄하고도 남을 정치적, 경제적 이익이 있다는 것이 그 명분 가운데 하나이지만, 그런 거짓말에 우리가 속지는 않는다. 그럼에도 불구하고 우리는 판단의 균형감각을 상실했고 정치적으로 올바른 것과 미디어의 수사학적 설득이 일치하지 않는다는 사실, 눈으로 보는 것과 알고 있다고 생각한 것이 전혀 맞아 떨어지지 않는다는 사실, 지각과 사고의 충격적 괴리, 윤리적 감각의 분열에 당황하고 있다. 무언가 도착(倒錯)되어도 한참 도착된 것이다.

이라크전쟁은 계속되고 있지만 이미 보이지 않는 전쟁이다. 보이지 않

미술의 쓸모

는다는 것은 문자 그대로 직접 눈으로 보고 진상을 확인할 수 없다는 뜻이
기도 하지만 더 보았자 그 본질에 대해 더 알게 될 것이 없는, 즉 새로운 인
식이나 깨달음을 얻을 수 없는, 이미 바닥이 다 드러나 더 볼 것이 없는 뻔
한 전쟁이라는 뜻이기도 하다. 이 전쟁이 추악하고 비열한 사기극이자 계
획된 범죄임이 만천하에 폭로되었지만 전쟁을 벌인 당사자들은 아랑곳하
지 않는다. 전 지구의 질서를 좌지우지하며 최첨단 무기를 동원하여 전쟁
을 벌이는 것을 세계 지배의 효과적 수단으로 생각하는 지구상의 유일무
이한 초강력 국가, 그 국가의 핵심 권력을 장악하고 있는 패거리는 그들의
이해관계, 인종적, 종교적 편견 그리고 망상 때문에 그들이 원하는 목표에
도달할 때까지 전쟁을 계속 확대해 갈 것이다.

이 보이지 않는 전쟁에 대해 미술이 무엇을 할 수 있을까. 미술가는 지금
무엇을 해야 할까. 그가 해야 할 일은 뜻있는 다른 사람들과 함께 연대하여
전쟁을 단호하게 반대하는 것, 전쟁을 그리는 것이 아니라 전쟁은 나쁜 짓
이니까 절대 하지 말아야 한다고 외치는 것이다. 그것은 바로 평화의 모습
을 그리는 일이 된다.

전쟁은 안 된다. 전쟁은 범죄다. 그렇다. 이제 우리가 해야 할 것, 우리가
할 수 있는 것은 단호하게 전쟁을 반대하는 것이다. 전쟁은 그 자체가 절대
악이며 어떠한 명분으로도 결코 정당화될 수 없기에 이번 전쟁도 예외가
아니라는 점을 다시 한 번 강조하는 것이다. 이것이 이 전시회에 모인 전
세계 미술가들이 함께 외치는 평화선언의 진정한 의미다. 그리고 지금 여
기서 이런 전시회*가 가능한 것도 아직 여기는 이라크의 팔루자처럼 아무
예고 없이 하늘에서 폭탄이 쏟아지지는 않기 때문이다.

2004

* 2004년 국립현대미술관 과천관에서 열린 전시 「평화선언 2004 세계 100인 미술가」를 가리
킨다.

격변하는 사회의 미술의 한 양태

한국의 민중미술

지난 삼십 년간의 전 지구적 차원에서 유례를 찾아보기 힘든 압축적 산업화 및 민주화, 그리고 이와 동시에 이루어진 급격한 도시화 과정을 거쳐 소비사회로 진입한 한국사회는 한국인들의 일상생활의 구조나 의식의 측면에서 역사상 처음 보는 커다란 변화를 몰고 왔다.

통틀어 근대화라고 부를 수 있는 이 총체적 변화는 미술의 영역에서도 상응하는 변화를 낳게 마련이다. 특히 대규모 집단 아파트로의 획기적인 주거환경 변화나 지하철, 승용차의 일반적 사용 등 생활양식 전반의 변화와 아울러 텔레비전, 영화, 광고, 만화 등 미증유(未曾有)의 새로운 시각적 환경은 전에 경험하지 못했던 새로운 체험을 하게 만들기 때문이다. 그러나 이러한 변화나 체험이 미술작품이나 미술 작업 속에 구체적으로 나타나는 데는 분명한 시간적 지체가 있어 왔다. 한국인들을 좀 아는 외국인들은 이런 지체현상을 보고 의아해할지도 모른다. '빨리 빨리'라는 말이 한국인의 특징을 설명해 주는 대표적인 어휘로 통하고 있지 않은가. 그런데 빠른 속도로 돌아가는 여타의 분야와 달리 유독 한국미술은 대체로 왜 맥이 다 빠진 듯 느린 걸까?

그 이유를 나는 활력이 넘치는 한국 사람과는 정반대로 한국미술은 이미 오래전부터 활력을 상실하고 만성적으로 정체된 상태에 있었기 때문이라고 생각한다. 요는 작가의 모든 노력이 고정된 예술가적 표지(標識), 즉

개인 상표를 알리는 특정 양식(style)의 개발에만 한정되어 있고, 창의성이나 자발성 또는 상상력이 원천적으로 결여되어 새로운 변화에 적응할 태세를 갖출 수 없었다는 말이다.

이유는 많다. 전근대적 관습에서 벗어나지 못한 비생산적이고 경직된 작가 양성 시스템, 예를 들어 한국의 유명 미술대학들이 제구실을 하고 있지도 못하면서 특권적 위치에서 미술세계에 군림하고, 미술교육자와 작가의 분명한 구별이 없는 애매한 상태에서 예술적 창조의 질이 아니라 대학교수라는 사회적 지위 또는 「국전(國展)」이나 기타 관청이 주관하는 전시회에서의 수상 등 형식적 경력의 관리를 통해 얻은 이름값이 곧바로 예술적 성공의 증거로 통하는 무지스러운 관행이 그렇다. 또한 미술의 창작과 소비에 자극을 주고 활기를 불어넣어 주어야 할 미술시장이 제대로 형성되지 않고 작가들을 후원하는 공적, 사적 제도도 마련되지 않은 열악한 환경, 비평적 권위의 부재, 다시 말해 자체의 미술적 담론이 제대로 형성되지 못해 외국 특히 소위 국제 미술시장의 중심이라 할 수 있는 뉴욕을 위시한 서구의 최신 유행이나 사조에 관한 외국 미술잡지의 단편적 정보에 지나치게 의존하는 준식민지적 문화 풍토 역시 문제다. 그리고 이 때문에 의욕적인 작가들이 독창적 탐구보다는 절충적 모방이라는 길을 택하게 되고 화려한 국제무대로의 진출이라는 가망 없는 환상에서 영원히 벗어나지 못한 채 심리적 방황과 좌절을 반복적으로 경험해야만 하는 주변부적 상황까지 여러 가지 이유를 들 수 있다.

더 근본적으로는 분단된 반쪽 국가에서 북한과 군사적으로 대치하며 급속한 경제개발과 근대화를 성취하고자 전 국민을 파시스트 체제 안에 동원하려 한 박정희 독재정권이 불러일으킨 사회적 긴장과 갈등, 후진국적 빈곤에서 미처 벗어나지 못한 상태에서 시민적 자유마저 억압된 시대에 작가들이 제대로 작업하기는 실제로 매우 힘들었다는 사실이다. 경제적 결핍이나 제반 미술 제도가 미비함은 차치하더라도 시민적 권리와 자유를 제약하는 제반 법규와 사회적 금기, 내면화된 반공 이데올로기와 자기검열장치(auto-censorship)는 예술적 상상력과 창의성을 결정적으로 가로막

는 질곡과 장애로서 작용했고, 극도로 제한된 표현의 자유는 미술을 미미한 장식적 역할에서 크게 벗어나지 못하게 가두고 미술이 본래적으로 지닌 사회적, 정치적 차원을 말소하여 작가들로 하여금 그런 차원이 아예 존재하지 않았던 것처럼 착각하게 만들었던 것이 사실이다.

이를테면 '정상적' 예술은 원칙적으로 비정치적이며, 정치적인 예술은 불온하거나 불순한 것이라는 생각이 지극히 당연한 것처럼 느끼게 만들었다는 말이다. 정치적 상상력의 위축은 다른 종류의 상상력마저 위축시키는 경향이 있다. 정치적 자유가 다른 모든 자유의 전제 조건인 것과 마찬가지 논리이다. 한국의 현대미술 작가들은 서구의 모더니즘을 수용하더라도 정치적 색채는 완전하게 탈색시킨 상태로만 받아들였고, 분명한 정치적 입장을 표명했던 다다(Dada)나 초현실주의는 아예 관심 밖이었다.

그런데 1980년대에 들어서면서 한국미술은 갑자기 경련적인 변화를 보이기 시작한다. 박정희의 돌연한 죽음으로 폭압적인 유신체제가 끝장나고 이어 계속되는 정치적 상황의 급작스러운 변화는 진보적 성향의 지식인과 예술가들을 다시 정치화시켰고, 이에 뒤따르는 급진화 경향은 사회 전반으로 확대되어 갔다. 이는 그 이전의 정치적 백치상태에서 기인한 무기력한 정체상태에 대한 일종의 반작용이며, 감정적 차원에서는 일종의 집단적 한풀이와 같은 성격을 지닌 것이었다.

이 '비정치적 인간들'의 '정치화'가 가져온 긍정적인 결과는 미술의 사회적 기능과 그 이데올로기적 작용에 대해 보다 분명하게 자각하도록 만들었다는 것이고, 나아가 사회적 실천에 미술가로서 개입할 수 있는 여러 가능성들을 일깨워 주었다는 것이다. 미술가 이전에 시민으로서의, 지식인으로서의 책임의식이 현실의 문제를 등한시하거나 자기만의 주관적 세계에만 몰두하는 유아론적 사고를 대신하여 확고하게 자리잡게 된 것이다.

즉, 미술의 실천이 단지 갤러리나 미술관 등 제도화된 전시 공간에 작품을 얌전하게 전시하는 것으로 끝나는 것이 아니며, 그의 작업 전체가 사회적 맥락 속에서 갖는 의미에 대한 근본적 성찰을 요구한다는 사실 인식이 미

술인들 사이에 점차 공유되기 시작했다. 이 시점이 바로 1980년부터이다.

1980년이라는 해는 한국의 역사에서 정치사회적인 측면에서만이 아니라 문화적으로도 매우 중요한 분기점이다. 박정희의 죽음에 이어 범국민적 민주화 요구를 묵살하고 쿠데타로 정권을 탈취하려는 한 무리의 군인들은 이에 항의하는 시민들을 무자비하게 탄압함으로써 오월 광주민주항쟁을 불러일으켰다. 이를 진압하기 위해 한반도 군사작전권을 쥐고 있는 미국의 묵인 아래 병력을 동원, 수많은 사람을 학살하며 군사독재체제를 연장하려고 했다. 국민 전체를 경악과 슬픔에 몰아넣었던 이 처참한 사태를 겪으며 이제까지 미술과 정치를 서로 분리된 영역으로 생각해 오던 많은 화가, 조각가들은 자신들 작업의 사회적 의미를 근본적 차원에서 묻지 않을 수 없었다. 그들은 군사정권에 맞서 표현의 자유와 민주화를 요구하며 투쟁하는 문학인들, 지식인들의 대열에 합류하며 전문 미술인으로서 그들이 해야 할 몫이 구체적으로 무엇일까 묻기 시작했다. 이른바 민중미술은 바로 이러한 고뇌와 반성에서 생겨난 것이다. '현실과 발언', '두렁' 등 이러한 면에서 선구적인 그룹들의 모범을 따라 서울과 광주를 비롯한 지방의 미술가들은 스스로 조직하기 시작했고, 단순히 재능있는 예술가로서가 아니라 진보적 지식인으로서의 자신을 가꾸어 가며 그들의 미술적 실천을 민주화 과업의 성취라는 역사적 대의에 종속시키려 했다. 이러한 움직임은 시간이 지남에 따라 지식인, 종교인, 학생집단의 조직적인 반정부 투쟁과 자연스럽게 연계되고, 노동운동, 농민운동을 포함하여 산업현장의 투쟁에 가담하고, 혁명적 진보정치를 꿈꾸는 합법적, 비합법적 세력과 결합을 시도하는 단계로까지 나아간다.

이러한 과정에서 북한에서 쓰는 단어라고 해서 금기시되던 '인민'이라는 단어의 대용으로 '민중'이라는 단어가 점차 널리 쓰이기 시작했다. '인민대중'의 준말이라고 볼 수 있는 이 '민중'이라는 단어는 독특한 이념적 지향성을 갖는 어휘로 부각되고, 여기에서 자연스럽게 민중문학, 민중예술, 민중주의, 민중성 등의 어휘들이 파생되어 나온다. '민중미술' 역시 이렇게 생겨난 말이다.

1980년대 민중미술을 단순히 미술세계 안의 한 유행이나 하나의 새로운 경향 또는 사조로만 볼 수 없는 이유가 여기에 있다. 그것은 제도적으로 규정된 미술의 영역을 훨씬 뛰어넘어 새로운 사회적 비전을 찾아 역사의 흐름에 영향을 미치고자 하는 지식인층의 정치적 집단행동에 미술인들 역시 참여하고자 하는 시도였다. 지금 돌이켜 보면 다소 나이브하고 감상주의적으로 과장되었다고 볼 수 있는 각종 경향예술적 관념들이 성급한 슬로건의 형태를 띠고 잇달아 등장했던 것도 이런 맥락에서 다시 읽어야 할 것이다. 그리고 미술을 현실 속에 다시 자리매김하고자 하는 다양한 형식과 방법의 모색, 계급적 이해관계나 특정한 현장의 운동이나 투쟁의 맥락 속에 올바르게 배치시키려 했던 갖가지 시도들도 다시 평가, 검토할 필요가 있다. 사실상 민중미술은 한국미술의 역사상 처음 보는 주체적인 움직임으로, 타자의 시선에 비추어지는 것에 의해서가 아니라 주체적 관점에서 미술의 사회적 역할을 재정의하고 수행해야 할 과제를 스스로 설정하여 이를 실천하려 했다.

1980년대 후반부터 일반적으로 쓰이게 된 '민중미술'이라는 말은 미술 행위와 정치적 행동을 결합시켜 민중의 삶을 표현함과 동시에 그들과 정치적 이상을 같이하며, 그들의 역사적 투쟁에 동참하여 이를 고무, 지원하는 것을 목표로 하는 슬로건 또는 구호의 성격을 지닌 단어이다. 따라서 민중미술은 '운동'이라는 단어와 떨어질 수 없는 실천적 개념이다. 위에서 암시하였듯이 '민중'이라는 어휘 자체가 '운동'이라는 뜻을 함축하고 있으며, 뚜렷한 경향성을 지닌다.

사실상 정치적 행동과 미술을 결합시키려는 시도는 개인적 차원을 넘어서서 집단의 공동 목표를 인위적으로 설정하거나 행동강령 비슷한 것을 억지로라도 만들어야 한다는 다소 강박적인 요구와 만나게 마련이다. 이를 위한 논의는 흔히 소모적 논쟁으로 빠져들고, 이는 창작의 자발적 에너지를 분산, 소진시키기 십상이다. 1980년대 민중미술의 진영 내부에서 벌어졌던 수많은 논쟁들이 그 논조의 격렬함에 비해 얼마나 생산적이었는지는

미술의 쓸모

판단하기 힘들다. 그러나 미술의 사회적 토대와 그 역할 또는 기능에 대한 시의적절하며 온당한 관심들이 이러한 논쟁을 거치는 동안 상당수 환원주의적 논리에 갇혀 버리고, 결국 민족주의적 편향의 사회주의리얼리즘의 경직된 도그마에 떨어지고 만 것은 바람직하지 못한 일이었다. 이에 대해 분단으로 인한 반쪽짜리 나라 남한이라는 사회의 지정학적 위치, 그 특수한 역사적 경험 때문에 어쩔 수 없었다고 말할 수도 있을는지 모르겠다. 북한의 실상을 제대로 알지 못한 상태에서 통일에 대한 강박적인 기대에 사로잡혀 허황한 환상을 품었기 때문일 수도 있다. 그러나 내 짐작으로는 당시의 주도적인 문학비평에 커다란 영향을 미쳤던 루카치(G. Lukács)의 '리얼리즘/모더니즘'의 이항대립을 보편적이고 자명한 사실로 부당하게 전제했기 때문이 아니었나 한다. 한국의 진보적 문화에서 문학의 헤게모니는 일찍이 확립된 것이고, 미술은 그 뒤를 추종할 수밖에 없는 형편에 있었기 때문이었던 것 같다. 희화적으로 말하자면 루카치라는 통로를 거쳐 자신도 모르는 사이 스탈린의 수용소로 들어가고만 셈이라고 할까.

물론 대다수의 작가가 이러한 궤적을 밟았다는 것은 아니다. 주재환, 신학철, 임옥상, 민정기, 최민화 등의 작가처럼 사회주의리얼리즘이나 민족주의 담론에 한쪽 귀를 기울이면서도 크게 영향받지 않고 자기 나름의 새로운 방법을 모색하고 독특한 언어를 개발하여 독자적인 세계를 표현하는 재능과 개성이 뛰어난 작가들도 있었다.

그러나 관념, 이론의 차원과 실제의 차원은 커다란 차이가 있을 수 있다. "겪어 보아라. 그러면 알게 될 것이다"라고 레닌(V. Lenin)이 이야기했듯이 실제로 경험해 보는 것은 여러 가지로 중요하다. 정의하기 힘든 민중주의만이 아니라 향토주의, 토속주의, 민족주의, 제삼세계주의, 당파적 미술, 계급미술, 경향미술, 노동미술, 농민미술, 행동미술, 현장미술, 참여미술 등 몇 가지 범주로 구분하기도 힘든 다양한 시도들이 있었다. 작가의 스튜디오를 넘어서서, 미술평론가이자 개념미술작가인 브라이언 오도허티(Brian O'Doherty)가 소위 '하얀 정육면체의 내부(Inside the White Cube)'라고 부른 미술관이나 갤러리의 중성적 공간이 아닌, 정치적 집회

장소, 학교 운동장, 길거리, 산업현장 등 제도적으로 미술 공간이라고 정해진 곳이 아닌 장소들에서 수많은 작업들이 이루어졌다. 그 과정에서 진보적 성향의 학생운동권과 지식인 그룹, 노동자 조합이나 단체 사이에서 드러난 이념적 노선의 차이와 그 때문에 벌어진 격렬한 대립과 갈등, 대통령 선거에 즈음하여 어느 당의 누구를 지지할 것인가 하는 문제와 관련해 벌어진 각종 정치적 노선에 관한 논쟁들을 우리는 겪어 왔다(유명한 소위 '사회구성체 논쟁'도 그 가운데 하나이다).

한편 미술인들은 자신이 속한 그룹의 성향과 이념에 따라 대학생, 노동자, 농민, 빈민, 여성 등 여러 집단, 조직, 단체와 연계해 운동의 현장으로 들어갔고, 다양한 재료와 매체, 형식을 동원하여 현실 속에서 즉각적으로 소통되고 그 정치적 효과를 확인할 수 있는 다양한 작업을 시도했다. 정치적 노선만 올바르게 선택했다고 판단되면 그 방법에서는 자유였다. 문학성 또는 서사성의 회복을 시도하는 서술적 구상회화에서부터 사진, 만화, 비디오, 그리고 텍스트, 콜라주, 오브제 등을 자유롭게 사용하는 개념미술적 작품에 이르기까지 서구 모더니즘이 개발한 갖가지 재료, 매체, 형식을 과감하게 이용한 작업들도 많았다. 모더니즘의 매체순수주의가 아니라 포스트모던적인 혼합매체의 거리낌 없는 사용, 팝아트와 유사한 광고, 텔레비전, 신문, 잡지, 만화 등 대중매체에서 나온 요소들의 과감한 차용, 패러디와 패스티시(pastiche), 키치적 감수성 등의 다양한 기법들을 아마도 한국 현대미술사상 처음으로 노예적 모방이라거나 표절이라는 꺼림칙한 자의식 없이 구사할 수 있었던 것 같다. 물론 올바른 정치적 선택이라는 조건 아래서다. 이는 정치에 미술을 종속시키거나 복무하게 하는 것이 아니다. 정치냐 미술이냐 하는 양자택일적 선택도 아니다. 미술을 가지고 진보적 정치를 하는 것이다. 중요한 것은 올바른 정치적 선택일 뿐 예술가적 개성이라든가 독창성 또는 진정성이 아니다. 물론 여기에는 심각한 미학적 문제들이 가로놓여 있다. 그러나 그것들을 일일이 따져 볼 수는 없다. 정치와 미술을 대립적인 것이 아니라 상호 보완적인 것으로 볼 수도 있다.

특히 사회주의 체제의 현실을 직접 경험하지 못 하고 분단된 땅에서 해

방 이후 한국전쟁을 거치면서 맹목적 반공 이데올로기의 폭력과 위협만 일방적으로 감수해야 했던 남한의 젊은 미술인들에게 절대적 금기로만 있어 왔던 사회주의리얼리즘을 몸소 실천해 본다는 것은 경이로운 체험이었을 것이다. 위반의 쾌락은 위반하는 행위 자체에서 비롯하는 것이다. 금기의 위반은 잠시나마 자유의 무한한 영역을 보여 준다. 문제는 역시 자유다. 그리고 예술적 자유는 모든 자유의 시작이자 끝맺음이다. 이 점에서 나는 1980년대 민중미술인들은 예술적 자유의 한 차원을 실험해 보았다고 생각한다. 그러한 실험의 흔적은 성공한 작품에서만이 아니라 실패한 작품에서, 성공한 작가에게서만이 아니라 실패한 작가에게서 분명하게 볼 수 있다.

1980년대 미술 논쟁의 태생적 한계와 담론적 차원의 빈약함, 그리고 제작상의 성과가 눈부시지 않았음에도 불구하고 나는 민중미술의 이와 같은 실험(작가들이 사회적 경력 및 신상의 위험을 무릅썼다는 점에서 현대미술이나 전위미술을 이야기할 때 흔히 뒤따라 다니는 '실험'이라는 단어보다도 '모험'이라는 어휘가 더 어울릴지도 모른다)에 대해 새롭게 주목하고 다시 성찰해야 한다고 생각한다. 평론가 성완경(成完慶)이 평한 대로 "민중미술은 무엇보다도 1980년대라는 시대적 배경 속에서 예술의 문화사와 정치적 콘텍스트를 문제 삼고, 자생적, 지역적 맥락에서 성장한 미술운동이었다. 이 점에서 이제까지의 한국의 어떤 모더니즘 미술 조류보다도 '근대적' 성격을 실질적으로 보여 준 미술운동이자 문화운동"이라 할 수 있다.

그러나 나는 한편 민중미술 운동이 한때의 커다란 환상으로 존재했으며 많은 젊은 작가들은 여러 가지 이유에서 이 시대적 환상에 집단적으로 사로잡혔던 것이 아니었을까 하는 느낌을 떨쳐 버릴 수 없다. 마치 유럽의 육팔혁명 전후 젊은이들처럼 1980년대 한국 젊은이들을 집단적으로 사로잡았던 혁명의 환상과 궤를 같이하는 일종의 커다란 착각에 사로잡혔다는 느낌 말이다.

1990년대에 들어와 마침내 군사정권이 물러가고 민주정치의 체제가 서

서히 자리잡으면서 민중미술의 열기는 마치 썰물이 일시에 빠지듯 갑자기 식어 버린다. 그리고 바람 빠진 풍선과 같이 허탈해진 민중미술인들은 그들이 환상과 착각에 빠져 있었을 동안 더블유티오(WTO) 한국 가입, 소비사회로의 본격적 진입, 디지털 혁명, 정보화, 세계화 등으로 인해 보이지 않게 계속 진행된 일상성의 구조와 문화 전반에 걸친 확연한 변화에 새삼 놀라면서 서둘러 적응하는 방법을 찾는다. 그리고 포스트모더니즘에 대한 논의가 온갖 영역에서 어지럽게 벌어지는 것을 본다.

민중미술은 과연 무엇을 했던가, 1980년대 내내 요란했던 구호와 논쟁은 다 어디로 사라졌나, 민중미술은 과연 무엇을 남겼나. 몇몇 작가들은 유명하게 되어 살아남았다. 몇몇은 죽었고 몇몇은 미술을 포기했고 몇몇은 명망가가 되어 모든 사람들이 그 이름을 인식할 정도가 되었다. 몇몇은 여전히 이름 없이 작업을 계속하고 있다.

분노에 찬 연대의 행렬도 사라졌고 떠들썩한 집회도 사라졌다. 벽보 그림도, 바람에 펄럭이던 깃발 그림도, 커다란 걸개그림들, 벽화, 포스터, 출판미술도 사라졌다. 동시에 사회적 변혁에 대한 희망이나 꿈도 사라졌다. 그러나 그 여파가 완전히 사라져 버린 것은 아닐 것이다. 민중미술은 성공보다 주로 실패를 통해 그 존재를 보여 주었는지도 모른다. 그러나 그것은 불가능한 꿈을 포함하여 또 다른 미술의 가능성을 동시에 엿보게 했다.

1980년대 말 1990년대 초에 포스트모더니즘을 둘러싸고 또 한 차례 논쟁이 있었지만 깊이도 열기도 없는 것이었다. 리얼리즘/모더니즘의 대립 구도에 이어 리얼리즘/포스트모더니즘의 대립 구도 위에 전개된 이 논쟁역시 이론적 차원에서나 창작의 차원에서나 생산적이지 않다. 이분법의 이면에는 여전히 좌파/우파, 진보/보수라는 상투형의 이항대립이 숨어 있었고, 이러한 이분법을 전제로 한 의제설정 자체가 낡은 사회주의리얼리즘의 도그마에서 그다지 멀리 벗어나지 못한 것이었다. 결론은 전제 속에 이미 포함되어 있었다. 자본주의라는 항목을 후기자본주의로 바꾸어 놓는다고 논의의 방향이나 방식이 근본적으로 달라지는 것은 아니다. 그러나 예술은 숨이 길다. 아직 예술은 죽을 때가 되지 않은 모양이다. 아니면 예

미술의 쓸모

술은 정말 영원한 것일까. 끝없이 펼쳐지는 퍼레이드처럼 나이 먹은 작가들을 뒤이어 젊고 새로운 작가들이 계속 등장한다. 그리고 반복과 변형을 거듭하며 새로운 예술적 의제들이 계속 생산된다. 관객은 항상 있다.

2005

영어 못하면 미술가 아니다?

"영어를 못하는 미술가는 미술가가 아니다(An artist who cannot speak English is no artist)." 엉뚱하게 보이는 이 문장은 지난해 12월 4일부터 올해 2월 3일까지 열리는 마로니에미술관 주최의 국제교류전 「새로운 과거」에 초대된 믈라덴 스틸리노비치(Mladen Stilinović)라는 작가의 작품에서 따온 것이다. 이 작품은 원래 개념미술적 발상의 문장을 써서 벽에 전시했던 것을 다시 티셔츠 위에 인쇄해 판매하는 것이라고 한다. 원래 벽에 전시됐던 것을 그대로 옮겨 놓은 이 문장은 까만 천 위에 하얀 글씨로 인쇄됐기 때문에 부고(訃告)나 판결문처럼 단언적이고 선언적인 느낌을 준다. 영어를 할 줄 모르면 국제적인 미술가가 될 수 없고 국제적인 미술가가 아니라면 아예 미술가의 자격이 없다는 뜻이 일차적으로 강하게 함축돼 있는 문장이다. 이것이야말로 한반도나 발칸반도 같은 국제미술계의 변두리에서 살며 작업하는 작가들의 처지를 단적으로 대변하는 말이 아닌가. 전시장 입구의 판매대에 놓인 이 '작품'을 보자마자 즉각 "그래, 바로 이거야" 하는 기분이 들었던 것은 나만은 아닐 것이다.

'개념미술'이라는 것이 무엇인지 아는 사람은 이것이 전형적으로 개념미술적 형식으로 됐음을 금방 판단한다. 개념미술은 쉽게 말해 우리가 미술에 대해 갖고 있는 기존 관념들을 명제적으로 다시 분석, 검토해 보려는 일종의 반성적 작업이다. '미술'이라는 개념, 그리고 미술사, 미술작품, 미술

미술의 쓸모

이념, 미술가, 전시회, 미술관, 미술비평, 미술교육 등 제반 미술에 관한 여러 개념 또는 관념들을 흔히 몇몇 단어 또는 극히 단순한 문장이나 명제로 환원해 제시함으로써 보는 (또는 읽는) 이의 새로운 성찰을 촉구하는 미술이다. 물론 때에 따라 오브제나 비디오, 또는 행위나 설치 형식을 취하기도 하고 다소 장황한 텍스트로 구성되기도 한다. 미술이라는 것이 외부와 차단돼 폐쇄적인 자율적 논리로만 돌아가는 닫힌 세계일 수가 없기 때문에 이를 넘어서서 제반 정치, 사회적 문제들에 대해 폭넓은 관심을 보이는 개념미술 작품도 많다. 논리적으로 당연한 일이다.

작가 박찬경과 큐레이터 백지숙이 의욕적으로 기획한 이번 전시회의 경우도 그렇다. 주로 미술 내적인 문제라기보다는 미술과 정치, 미술과 경제, 미술과 혁명 또는 일상생활의 관계에 대한 다양한 생각들 즉 개념들을 새로운 관점에서 다시 성찰하고자 하는 작품들이 대부분이다.

한국의 작가들을 포함하여 슬로베니아, 크로아티아, 세르비아와 몬테네그로, 코소보 등 주로 발칸반도의 여러 나라 작가 및 그룹들이 참여한 이 전시회에는 특히 오늘날의 억압적인 국제정치적 구도와 역학 아래서 피동적으로 주어지는 현실 속에 생존해야 하는 작가로서의 고통과 고민, 그리고 정신적 혼란이 구석구석 드러나 있어 많은 것을 생각하게 만든다. 다같이 정치적 분열과 살육적 전쟁 및 대를 물려온 가난, 억압과 수탈의 역사적 짐을 공통으로 지고 있는 이 두 지역 작가들의 고민은 여러 모로 상호 비교해 볼 필요가 있을 것이다.

나는 구호와도 같은 이 짤막한 문장이 미국 뉴욕을 중심으로 편성된 국제미술의 자장(磁場)에서 변두리에 처한 나라나 지역에서 작업하며 동시에 언젠가 중심에서 인정받아 국제적으로 유명한 작가가 되기를 꿈꾸는 작가들의 상황 및 그들의 복합심리를 극적으로 압축해 표현하고 있다고 생각한다. 그리고 이것을 화두로 삼아 '국제미술계'라는 유령과도 같은 관념에 지배되는 한국미술의 현재 상황에 대해 여러 각도로 다시 따져 보고 생각해 볼 요량이다.

2005

시각문화연구에서 '민족적'이라는 것

'민족적'이라는 말은 한국사회의 모든 문화 부문에 걸쳐 별다른 성찰 없이 무분별하게 사용되고 있는 어휘 가운데 하나이다. 여기서 나는 그 형용사가 지닐 수 있는 가능한 의미들을 생각해 보며 미술사를 포함한 시각문화 연구에서 이와 관련된 보다 진전된 논의를 위한 예비적 질문을 하고자 한다. 시각문화 분야에서 민족적이라는 어휘는 과연 어떤 함의를 가질 수 있을 것인가? 그리고 그것을 개념화한다면 이 분야의 연구에서 어떤 쓸모가 있을까? 그것은 과연 유용한 도구적 개념일 수 있는가?

주지하다시피 민족 또는 민족주의는 매우 혼란스럽고 다의적인 개념이다. 그럼에도 불구하고 민족, 민족적이라는 말은 시각문화 현상에도 자주 쓰인다. 우선 민족유산, 민족문화, 민족미술이라는 거의 공식화된 단어가 있다. 1980년대와 1990년대 한때 소위 민중문학 및 민중미술이 한창 세력을 뻗쳐 나갈 때 그쪽 계열의 작가들 사이에서는 이른바 '민중적 내용을 민족적 형식에 담아야 한다'는 상투적 구호가 유행하기도 했다. 한 단어가 쓰이는 맥락은 무한히 다양하기 때문에 시각문화 분야로 제한한다 하더라도 이 단어들의 의미는 무한하게 변화할 수밖에 없는 것이고, 따라서 일률적으로 고정시키기는 힘들다.

　민족이나 민족적이라는 단어를 입에 올리는 순간 우리는 이것이 해결하

기 힘든 골치 아픈 문제들을 한꺼번에 불러와 차분한 논의가 불가능하다는 것을 직감한다. 우선 그 단어들이 가리키는 바를 명료하게 정의하기 힘들고, 그 의미의 진폭이 넓어 애매할 수밖에 없다. 더욱이 민족 또는 민족주의라는 이슈가 전 문화적으로 광범위한 분야에 걸쳐 있는 문제이기 때문에 이러한 혼란이나 애매성이 더 커지는 것 같다. 그리고 그 뜻이 명확지 않음에도 불구하고 그 단어들은 긍정적이든 부정적이든 매우 강한 정서적 반응을 불러일으킨다.

편의상 사전을 참조해 보면 '민족'이란 간단하게 이렇게 풀이되어 있다.

민족: 명사. 동일한 지역, 언어, 생활양식, 심리적 습관, 문화, 역사 등을 갖는 인간집단.(『엣센스 국어사전』, 민중서림 편집부 엮음, 이희승 감수, 민중서림)

여기서 우리는 민족이라는 말의 애매함 또는 다의성에 대해 우선 주목하지 않을 수 없다. 즉, 민족이라는 것을 구성하는 문화적 요인들이 다양하기 때문에 어떤 요인을 강조하느냐에 따라 의미가 달라진다. 특히 영어나 프랑스어의 'nation'에 비해 그 번역어라고 할 수 있는 민족(民族)은 한자의 특성 때문에, 즉 혈연적 관계를 뜻하는 겨레를 뜻하는 족(族)이라는 한자 때문에 가상적인 인종적 공통성, 즉 종족성이 강조될 수밖에 없다. 따라서 평범한 사람들을 뜻하는 백성 민(民)에 같은 조상에서 태어난 자손들의 무리를 뜻하는 겨레 족(族)이 합쳐 만든 민족이라는 단어는, 그러므로 영어나 프랑스어의 'nation'보다 정치적 공동체라는 의미가 약하고, 대신 혈연적 공통성을 보다 강조하는 단어라고 할 수 있다.

그러므로 'nationalism'보다 한자로 조어(造語)된 민족주의(民族主義)가 자민족중심주의(ethnocentrism)의 뜻이 보다 강하게 비치며, 나아가 타종족혐오(xenophobia)와 보다 쉽게 동화될 수 있는 어휘로 생각된다. 그리하여 'nation'이나 'nationalism'이라는 단어가 지닌 근대적 성격이 민족이나 민족주의에서는 덜 느껴진다.

이는 사소한 어감의 차이만은 아닌 것 같다. 'nation'이 국가 또는 국민으로 번역될 수 있다는 것은 영어의 'nationalism'이 의당 국민이 주권을 지닌 국민국가(nation-state)를 전제로 하는 것에 비해, 한국어의 민족주의는 국가를 전제하지 않고도 또는 국민국가의 성립 이전에도 가능한, 어떤 막연한 동족 관념 내지는 어떤 정서나 정신상태를 의미할 수 있는 단어라고 볼 수 있다. 예를 들어 일제강점기하의 민족주의적 저항이라는 말이 자연스러운 표현으로서 충분히 성립될 수 있는 것도 이와 같은 이유에서다.

다시 말해 민족주의가 여러 가지 요인으로 구성된 것이기 때문에 그중 어떤 것을 중요시하느냐에 따라 민족 및 민족주의라는 단어의 의미는 다양한 스펙트럼으로 분산된다. 게다가 이 민족이라는 단어에 적(的)이라는 조사가 결합되면 사용법과 맥락에 따라 다양한 의미 효과를 발생시키기 때문에 그 애매모호함은 더 커진다.

우선 '민족적'이라는 단어는 '민족의'라고 바꾸어 말할 수 있는데, 한자의 '적(的)' 그리고 우리말의 '의'라는 조사는 민족이라는 단어를 일종의 주인의 위치에 올려놓음으로써 그 의미를 '민족이 소유한' 또는 '민족의 속성'으로 자리매김한다. 그러나 동시에 이 조사는 그 앞에 오는 단어가 가리키는 사물에 어울리는, 또는 거기에 합당한, 또는 그 격에 맞는 등등의 어감을 부여하기도 한다. 여기서 민족적이라는 단어는 민족주의적이라는 단어의 의미로 쉽게 바뀐다(또는 혼동된다). 다시 말해 '민족적'이라는 단어의 의미는 '민족의'에서 '민족주의적'이라는 것으로 거의 자동적으로 미끄러져 이동한다. 한 기표에서 인접한 다른 기표로의 이동이다. 이러한 의미의 변화는 사실상 민족이라는 단어의 근본적인 애매성에서 비롯한다고 보아야 할 것이다.

이 애매성은 민족과 민족주의가 서로 꼬리를 물고 하나의 원을 그리고 있는 두 마리 뱀처럼 일종의 순환 개념이기 때문에 발생하는 것이다. 민족이라는 것이 전제되지 않으면 민족주의라는 것이 있을 수 없고, 마찬가지 논리에서 민족주의가 없으면 민족이 성립하지 않는다. 그렇기 때문에 서

미술의 쓸모

로 맞물려 돌아가는 두 개념은 순환론적 연쇄의 내러티브를 구성한다.

이것은 전형적으로 신화적인 영역에 속하는 내러티브다. 그렇기 때문에 항상 기원(origin)으로 거슬러 올라간다는 불가능한 시도가 반복된다. 기원은 신성하고 오염되거나 변질되지 않은 순수한 원형이 존재한다는 미신적 상상의 귀결점이다. 민족주의가 순수한 혈통이라는 인종주의적 신화에 집착하는 것도 이러한 내러티브의 효과가 아닌가 나는 생각한다.

민족이라는 단어에 우리(또는 나)라는 인칭대명사가 결합하면 그것은 민족주의가 된다. 민족주의는 우선 나 자신이 자기와 같은 성원과 공동으로 (즉 '우리'가 되어) 함께 소속되어 있다고 생각하는 집단, 즉 베네딕트 앤더슨(Benedict Anderson)이 말한 상상된 공동체(imagined community)인 민족을 가장 우선적으로 고려하는 이념체계다. 자기중심주의가 확대된 것이 자민족중심주의다. 이 자민족중심주의는 민족주의의 핵이다. 나에서 우리로의 확장은 단순히 개인에서 집단으로 관점을 바꾸는 문제가 아니다.

거기에는 나와 같은 존재, 즉 동족 사이에 공유하는 필수적인 무언가가 있어야 한다. 이러한 공통분모, 즉 동질성을 추구하고 확보하는 일이 민족주의 이데올로기가 하는 역할이고 기능이다. 공통의 운명, 같은 핏줄, 같은 영토에서 사는 것, 같은 언어, 같은 풍습, 같은 역사 등등 민족성(national character) 또는 민족됨(nationhood)이라는 개념도 이러한 동질성의 획일주의적 원리에서 벗어나지 못한다.

결론부터 앞당겨 이야기하자면 시각문화연구에서 민족적인 것이라는 관념은 그것이 환기하게 마련인 환원주의 논리(비생산적인 동질성의 추구, 자민족중심주의라는 배타적 이데올로기, 기원의 신화에 대한 강박적 집착, 순환논리)에 얽매이게 하는 부정적 효과를 낳는다.

영어의 'national'이라는 단어와 한국어의 민족적이라는 단어는 어감상 분명한 차이가 있다. 그 차이는 'national'과 'nationalistic'과의 차이와 거의 비례하는 것처럼 보인다. 'national'이 국민적 또는 국가적이라고 번역될 수 있다면 'nationalistic'은 민족주의적인 측면이 특별하게 강조된 뜻으로 나아가 국수적이라는 단어에 가까운 의미를 지닌 단어다.

민족적이라는 단어는 보통명사의 범주에 속한다. 그런데 여기에 '우리'라는 단어가 결합되면 그것은 고유명사의 범주에 속하는 것이 된다. 우리라는 단어에 민족을 더하면 곧 한국적 또는 한민족을 뜻하는 것이 되고 이와 동시에 '우리＝우리 민족'이라는 등식이 자동으로 성립한다. 한국문화에서 '우리'라는 단어의 사용빈도가 매우 높은 것 역시 민족주의적 성향이 매우 강하다는 증거라고 나는 생각한다. '우리 나라', '우리 문화', '우리 문화유산', '우리 미술', '우리 역사 바로세우기' 등등. 이런 경우 우리라는 단어는 우리민족 우선이라는 배타적 민족주의를 전제하는 말이다. 이 점에서 국토, 국민, 국어, 국사 등등의 단어에서 '나라 국(國)'이라는 한자가 지닌 국가주의적인 이데올로기적 호명의 힘을 상기하게 된다. 흥미롭게 비교될 수 있는 두 단어이다.

여기서 '한국적'이라는 단어에 대해 다시 생각해 보자. 한국적이라는 애매한 단어가 가질 수 있는 의미들은 과연 무엇일까?

이 질문에 해당 가능한 대답들은 대강 다음과 같은 것이다.

- 우리 것, 즉 한국 국민 또는 한민족 공동체가 소유한 것, 즉 우리 안에 있는 것.
- 한국적 정체성, 진짜, 진정성이 있는 것, 가짜·모방·흉내가 아닌 것, 남의 것이 아니라 우리 것, 내 것.
- 우리가 가진 것, 우리 소유, 우리 안에 있는 것, 남이 갖지 않은 것.
- 한국에만 있고 외국에는 없다고 생각되는 요소나 성질.
- 한국적 전통 속에서 계승되어 온 것.
- 외국인, 외래 문물, 다른 민족, 다른 사회의 것이 아닌 것.
- 바깥에서 들어온 것이 아닌 것.
- 우리 영토, 우리 관할, 우리 영역 안의 것.

시각문화나 미술에서 '한국적'이라고 간주되는 어떤 속성을 이야기하는 흔

미술의 쓸모

한 방식은 '한국미', '한국미감', '한국인의 미의식', '한국민족의 미의식' 등등의 제목으로, 한국미술에 자주 나타나는 공통적 성격 또는 공통분모라는 것이 있다고 생각하고, 이를 애써 정의 내리려고 하거나 요약, 설명하려고 하는 것이다. 야나기 무네요시, 고유섭, 윤희순, 김원룡, 최순우 등 여러 사람들로 이어지는 이 불가능한 시도는 '한국적인 것'이라는 것의 실체가 어디엔가 있다고 생각하는 신화적 믿음에서 비롯한다. 그러나 '한국적인 것'이라는 개념은 그 실체가 없기 때문에 정의 내릴 수 없다. '한국적'이라는 형용사는 지극히 애매모호하거나 의미론적으로 열려 있다. 말하자면 비어 있는 기표와 같은 것이다. '한국적'이라는 단어는 우선 타자(남)와 구별되는 나, 우리를 전제로 한다는 점 이외에 별로 의미하는 바가 없다. 거칠게 잘라 말하자면 중국적인 것, 일본적인 것과 구별되는 점, 어딘가 차이가 나는 점을 넘어서서 한국미술에만 필연적으로 나타나는 불변하는 공통분모 따위나, 핵심, 정수, 순수한 본질, 에센스 따위가 존재할 것이라는 또는 존재해야 한다는 생각은 본질주의적(essentialiste) 착각이다. 비트겐슈타인의 가족 유사 개념을 거울삼아 되새겨 볼 필요가 있는 문제이다.

그리고 이 '한국적이라는 것'이 학문적으로 유용한 개념이 될 수 있는 조건은 무엇일까? 그 개념이 연구하려는 대상의 특정한 부분 또는 국면이나 양상을 이해하기에 유리한 해석학적 관점을 제공하거나 그 대상의 여러 가지 측면을 동시에(한꺼번에) 설명하는 편의성 또는 경제성이 있을 때, 그리고 해석학적 순환을 용이하게 하거나 아니면 인접한 것, 유사한 것과의 비교와 유추의 안정된 지반을 제공할 때 그 조건이 충족된다고 할 수 있을 텐데, 한국적이라는 것은 어떤 방식으로 정의해 본다 해도 미흡할 것 같다. 그럼에도 한국적이란 개념을 어떻게든 정의하려는 끈질긴 노력이 계속되는 것을 보면 이는 배타적 민족주의 정서를 부추기고 고양시키려는 원시적 의도와 따로 떼어서 생각할 수 없다.

분단 상황으로 말미암아 절실하게 요청되는 통일의 필요성 내지는 통일에 대한 욕구는 단일민족이라는 관념을 더욱 강화시켰다. 반쪽짜리가 아니라

온전한 하나가 되어야 한다는 생각은 민족의 통합성을 더욱 강조하게 만들었고, 그러한 심리적 요구는 혈연적 동일성이라는 가족 신화, 즉 단일민족의 신화를 자명한 것처럼 만들어 놓았다. 1980년대, 1990년대 민중미술 계열에서 유행했던 한반도의 지형을 틀에 박힌 상투형으로 의인화하거나 또는 호랑이의 모습으로 묘사한 판화들은 이 신화를 상징하는 일종의 아이콘(양식화된 관습적 도상)을 반복적으로 보여 주었다. 이제 만연한 민족주의적 태도나 정서는 일상생활 곳곳에 암묵적 형태로 숨어 있다. 그럼으로써 민족주의는 곳곳에 편재하는 현상이 되었다. 많은 사람들을 흥분케 했던 붉은악마의 축구 응원만 유별난 것이 아니다.

문화 전반에 끼치는 과장된 민족주의 정서의 맹목성과 선정성의 명백한 폐단에 대해서는 새삼 이야기할 필요가 없을 것이다. 우리가 보다 주의해야 할 것은 이 민족주의가 비교적 온건한 형태로, 그러나 마치 상식처럼 지극히 당연하고 자연스러운 전제로 은폐되어 있을 경우다. 과연 이 숨어 있는 암묵적 민족주의를 어떻게 볼 것인가? 그리고 그것을 드러내 놓고 선전하거나 교육하는 것을 그냥 내버려 둘 것인가, 아니면 비판적으로 제동을 걸 것인가? 그러기에 앞서 이를 과연 어떻게 판단할 것인가 하는 것은 매우 어려운 문제다.

민족주의적 정서에 호소하는 상업영화나 한류 문화상품을 국가적 차원에서 선전하고 국제적으로 판촉 지원을 하려고 하거나, 소위 중국의 동북공정에 맞서겠다는 명분을 깔고 제각기 엄청난 제작비를 투입하여 고구려 신화를 주제로 과장된 허구적 드라마를 제작, 방송하며 어처구니없는 시청률 경쟁을 벌이고 있는 공공 텔레비전 방송국들의 노골적 상업주의만이 문제가 아니다. 민족주의와 관련된 문제는 은밀하게 암묵적 방식으로 또는 위장된 형태로 시각문화의 이론과 실천 각 분야에 걸쳐 계속 발생하고 있다. 그렇기 때문에 시각문화를 연구하려는 사람들은 이에 대해 주목하고 비판적 성찰을 계속해야 할 것이다.

여기서 나는 대표적인 한 가지 사례를 들고자 한다. 그것은 바로 국립 박물

미술의 쓸모

관이나 미술관 또는 이에 준하거나 유사한 문화기구들이 표방하는 이념적 목표다. 말할 것도 없이 국립중앙박물관은 그중 가장 중요한 위치를 점유하고 있는 상징적 기구다. 국립이라는 말은 국가가 공식적으로 설립했다는 뜻이지만 영어로 번역하면 'national'이다. 이 'national'이라는 영어 단어는 모두 알다시피 경우에 따라 국가적, 국민적 나아가 민족적이라는 한국어 단어로 번역될 수 있다. 국립중앙박물관의 공식 영어 명칭은 'National Museum of Korea'다. 중앙박물관의 인터넷 홈페이지에는 우선 관장의 인사말이 있는데 첫 구절은 다음과 같다. "국립중앙박물관은 우리 선조들이 남겨놓은 모든 유형의 문화유산이 보존되어 있는 민족문화의 전당입니다."*

이 간단한 문장에는 국립박물관을 정의하는 일곱 개의 키워드가 들어가 있다. 즉, '우리', '선조', '문화유산', '보존', '민족문화' 그리고 '전당'이다. 민족주의라는 단어가 직접 등장하지는 않지만 보존과 전당이라는 단어만 빼면 나머지 다섯 단어가 모두 민족주의와 직접 관련되는 말들이다.

국립박물관은 결코 비정치적인 문화 공간에 존재하는 중성적 기구가 아니라 이데올로기의 생산기지다. 알튀세르(L. Althusser)식으로 이야기하자면 이데올로기적 국가장치(ISA, ideological state apparatus)의 핵심 가운데 하나다. 그것은 국가권력이 설립하고 운영하는, 국가 신화와 문화민족주의를 교육하고 전파하고 선전하기 위한 문자 그대로의 전략적 기구다. 또한 정치적 민족주의와 문화적 민족주의는 상호 보완적인 것이다. 정치적 민족주의가 없으면 문화적 민족주의도 힘을 발휘할 수 없으며, 문화적 민족주의가 없으면 정치적 민족주의는 자발성과 응집력을 상실한다. 상식적인 이야기다.

우리는 박물관이나 미술관의 그 이데올로기적 작동방식과 영향력이 어떠한지 다시 면밀하게 검토할 필요가 있다. 특히 국립의 경우는 더욱 그렇다. 왜냐하면 교육적 차원에서 국립 기관은 일종의 모델 역할을 하고 있기

* 이 글이 게재된 2006년을 기준으로 한다.

때문이다. 사실상 박물관은 미술사 서술(art historiography)과 더불어 시각문화의 위계상 최상층부에서 문화적 권위를 자동적으로 인정받는 세속적인 성소(전당이라는 단어를 보라)다.

국립(민족-국가)박물관은 한국미술의 보물(문화재)들을 수집, 보관, 전시하여 민족의 빛나는 미술적(문화적) 전통과 민족이 선천적으로 지닌 우수한 미술적 자질을 증명하고 과시하는 민족적(국가적) 사명을 떠맡은 국가 기관으로서 한국미술사라는 내러티브의 물질적, 이념적 토대를 마련해주는 보루다. 민족미술사(한국미술사) 서술과 민족국가 박물관(국립 박물관)은 상호 보완적인 두 제도로서 한국(미술) 문화유산이라는 문화적 전통을 떠받치는 한 쌍의 기둥이다.

그러나 그렇다 하더라도 우리는 왜 국립 박물관은 과거의 문화유산의 관리[보존, 전시, 선전(국가의 관광 수입을 올려야 한다!), 교육]만을 전담해야 되는지, 왜 미래지향적이고 파격적이고 자유스러운 예술 활동 또는 전위적인 실험 행위에 문호를 열 가능성이 거의 없어 보이는지 질문해 보아야 한다. 과연 국립박물관은 단지 민족주의 이념을 부둥켜안고 이를 기리고 보듬는 장소여야만 하는가? 국립박물관은 숙명적으로 보수적일 수밖에 없는가?라는 질문을 다양한 방식으로 제기해 보아야 한다.

다시 말해 국립 미술관과 한국미술사 서술방식과 그 이념적 전제에 대한 분석이 필요하다. 이러한 분석에 비추어 한국미술의 특성에 관한 논의 역시 다시 검토할 수 있을 것이다. 한국미술의 특성에 대한 논의는 이러한 미술사 서술의 요약이나 결론 또는 이념적 전제에 대한 보다 근본적 질문과 어쩔 수 없이 맞물리기 마련이기 때문이다.

무엇보다도 우선 한국미술사 서술과 민족주의 이념과의 관계를 다각도로 검토하는 것이 필요하다. 특히 민족주의적 정서에 의해 과장되었거나 왜곡된 부분이 무엇인가를 분간해내는 것이 중요하다. 몇 가지 증후를 들어 보자.

우선 한국민족이 이 반도에서 아주 오래 살아왔다는 기원 또는 연원의 오래됨과 전통의 면면함, 즉 단절되지 않고 계속적으로 이어져 왔다는 점

미술의 쓸모

을 강조하는 것이 그중 대표적이다. 고구려 벽화의 경우, 고구려라는 나라의 힘과 세력 그리고 그것의 영토적 범위가 압록강 너머 요동 및 만주 지역까지 매우 넓었다는 것, 즉 과거에 한국 민족의 실력과 우수성에 의해 넓은 지역을 지배했다는 역사학적 주장의 증거로 제시하고자 하는 욕망이 다른 것에 앞서고 있지는 않나 하는 의심이 든다. 보다 전반적인 것으로는 외부 특히 인접해 있는 중국의 영향을 축소시키고자 하고 일본의 영향을 부정적으로만 평가하려는 태도, 한국미술사가 자체의 자율적 발전 논리에 의해 전개되어 왔다는 독단적 가정하에 독창성 및 독자성을 과장하여 강조하고자 하는 태도다. 소위 민족적 정서, 국민적 자부심에 정당성을 부여하는 담론의 근거로서 문화유산을 임의적으로 이용하는 것은 성숙한 문화적 태도가 아니며, 정직한 학문적 탐구와는 상관이 없다.

2006

전시장 안과 밖에서

공백空白과의 대화

「최관도(崔寬道) 작품전」에 부쳐

표현이 없는 공간은 없다. 하나의 빈 공백일지라도 그 나름의 어떤 메시지를 보는 사람에게 전달해 주는 것이다. 요즈음 표현의 거부니, 순수한 행위니, 주관적 개성의 흔적을 아예 씻어 버리고 절대 객관의 질서를 추구한다느니 하고 말하는 사람들이 흔히 있다. 이른바 '인간으로부터의 예술의 철저한 해방'을 이룩하겠다는 것이다. 그러나 이는 역설적인 의미에서가 아니라면 완전한 난센스에 불과하다. 그러한 비인간화된 예술은 바람직하지도 않지만 사실상 존재하지도 않는다. 예술은 바로 인간이기 때문이다.

침묵하고 있는 사람은 바로 그 무언을 통해 상대방에게 많은 것을 이야기한다. 아무것도 그려지지 않은 빈 공간도 무언가 꼬집어 말할 수는 없지만 많은 것을 이야기한다. 그러나 그것은 인간의 이야기라고는 할 수 없다. 이 공간의 소리에 화가의 손길이 닿아 그것은 보다 친근하고 인간적인 이야기로 변모한다.

우선 잿빛, 또는 누르스름한, 푸르스름한 옅은 색깔들로 그 공백을 칠한다. 그러면 공간은 순간 입을 다문다. 그 다음 빗살 무늬를 그리듯 일정한 방향으로 규칙적으로 긁어낸다. 공간은 다시 입을 열어 말하기 시작한다. 또 미묘한 옅은 색을 여러 번 바른다. 또 긁어낸다. 군데군데 상처나 흠집과 같은 것을 내기도 한다. 이런 과정을 수없이 여러 차례 반복한다. 화가는 결코 본래의 침묵을, 본래의 텅 비어 있었던 공간을 잊어버리지 않는다.

수많은 긁힌 자국들은 쉼 없이 그 본래의 공백으로 하여금 말하게 한다. 그리하여 공백과 화가의 손과의 대화는 쉬지 않고 이어져 간다. 그대로 한없이 계속될 것처럼. 결국 그 공간의 목소리는 화가의 은밀한 목소리와 조화 있게 얽혀 충실한 것으로 된다.

화가는 우리들에게 직접 대고 말하지 않는다. 화가는 다만 본래의 때문지 않은 공백과 대화를 계속하고 우리는 그 오고 가는 대화를 엿들을 뿐이다. 우리는 그 이야기 속에 많은 곡절이 숨겨져 있음을 짐작한다. 생성과 소멸, 희망과 기억, 기쁨과 놀라움, 슬픔과 괴로움 등의 많은 사연들이 서로 오묘하게 교차되어 부침하고 있음을 짐작한다. 공기도, 그림자도, 빛도 있고 숨소리도, 심장의 고동소리도 그 속에 감추어져 있을 것이다. 그러나 결코 시끄럽지는 않다. 화가는 거의 침묵에 가까운 나지막한 목소리로 그 이야기를 이끌어 가고 있기 때문이다.

과연 화가는 텅 빈 공간과 무슨 이야기를 건네고 있는 것일까? 태고의 사람들이 투박한 그릇을 빚으며 어쩌면 무심결에 무언가 중얼거리면서 그 그릇의 표면에 점들을 찍거나 빗살의 무늬들을 새겨 넣었듯이, 화가도 무심하게 캔버스 위에 빗살의 무늬들을 긁어 놓았다가 지우고 또 긁어 놓은 것인가? 잘 알 수는 없다. 우리는 다만 열심히 그 이야기를 엿들어 본다. 그러면서 우리 마음 가운데 울려 퍼지는 그 나지막한 대화의 비밀을 음미한다. 그러나 결코 답답하거나 불안하지는 않다. 어딘가 한 솔직한 인간의 꾸밈없는 체취를 맡은 것 같은 훈훈한 느낌을 갖는다. 왜 그런지 우리 자신은 분명히 알 수 없어도.

1976

전시장 안과 밖에서

절충주의와 학예회

제3회 「중앙미술대전」

지난 6월 21일부터 7월 5일까지 덕수궁 현대미술관에서 제3회 「중앙미술
대전」이 열렸다. 「국전(國展)」 시대가 물러가고 이제 민전(民展) 시대에
접어들었다는 이야기가 실감있게 들리던 터라 이번에 열린 전시회는 마땅
히 눈길을 끌 수밖에 없었다.

「국전」을 둘러싼 갖가지 잡음과 통제에 넌더리가 난 사람들이 세 신문
사가 여는 민전, 곧 1970년부터 『한국일보』가 열기 시작한 「한국미술대상
전」과 1978년부터 『동아일보』가 열기 시작한 「동아미술제」와 1978년부터
『중앙일보』가 열기 시작한 「중앙미술대전」에 대해서 가지는 바람은 다음
과 같을 것이다. 관전의 고질적인 속성인 관료주의와 권위주의를 뿌리 뽑
을 것과, 또 정실에 얽매이지 않고 공정하게 심사해서 참신한 신인이 나올
수 있는 기회를 늘릴 것과, 민전마다 독특한 성격을 부각해서 우리의 현대
미술을 좀 더 다양하게 발전시키는 계기를 마련해 줄 것들이다.

민전을 주최하는 쪽에서는 자기 신문의 선전이나 돈벌이를 셈하면서 한
편으로는 그런 기대에 맞추려고 애쓰는 것 같다. 그래서 입상에 얽힌 좋지
않은 뒷말 따위는 거의 사라지고 그 나름대로 공정한 심사 제도를 세우려
고 애쓰는 것 같다. 그러나 민전마다 가져야 할 독특한 성격은 아직도 지니
지는 못하고 있고 또 관전의 고질병인 권위주의를 민전에서 말끔하게 없
앤 것 같지도 않다. 그 점에서 볼 때는 민전이 겉의 틀만 바뀌었을 뿐이고

지난날의 「국전」의 되풀이가 되고 말지도 모른다는 걱정도 없지 않다. 곧, 관전이 아닌 민전의 독특한 방향과 이념을 뚜렷이 보여 주지 못하고, 다만 주관하는 기관과 이름만이 바뀐 것이 아닌지 걱정이 된다는 말이다. 이 「중앙미술대전」도 이 점에서는 다른 민전과 다르지 않았다.

이 전시회는 공모 형식과 초대 형식을 함께 쓰고 있다. 그 점이 특색이라면 특색이겠는데, 그것도 그 두 형식의 관계를 어떻게 세웠는지 분명치가 않다.

이번 전시회의 초대 작가를 선정하는 데에는 그 일을 맡은 추천위원의 말에 따르면 다음과 같은 기준에 따랐다. 첫째, 중견 작가를 정할 때 두루 쓰이는 기준인 마흔 살의 하한선을 그대로 지키되 예순 살까지라는 조건도 둔다. 이는 원로 작가들이 이미 초대된 바도 있고 다른 곳에서도 늘 초대를 받기 때문이다. 둘째, 이 범위의 작가 중에 올해에 작품활동이 없었던 사람은 뺀다. 셋째, 재야 작가와 지방 작가 중에 뛰어나다고 인정되는 작가에게 기회를 준다. 넷째, 지난 한 해 동안 활발한 작품활동을 보이고 그 작품이 높이 평가된 사람을 우선으로 추천한다. 이와 같은 기준에 따라서 마흔 살이 넘은 젊은 중견 작가들이 많이 초대되었고, 지방의 우수한 작가와 의욕적으로 일하는 문제 작가들이 초대되었다고 추천위원은 내세웠다.

물론 「국전」에서 초대 작가나 추천 작가의 형식과 같은 권위주의와 형식주의가 얼마쯤 가시고, 파벌에 치우치지 않고 좀 더 폭넓게 여러 작가들이 초대를 받은 것은 뜻깊다고 말할 수 있다. 그러나 이 기준은 미술의 잣대로 정해진 기준이 아니다. 이것은 어떤 부류나 경향에 치우치지 않고 고루고루 안배해야겠다는 절충주의적인 편법이다. 그러므로 초대된 작가 쉰여섯 명 가운데 몇몇 이름이 새롭다고 하더라도 초대 부문 전체의 '미술적인' 특색은 그다지 찾아볼 수가 없었다. 따라서 초대 작가가 어떤 방향이나 이념을 제시하는 데에까지 이르지 못하고 다만 공모전의 들러리일 뿐이라는 느낌이 들었다. 초대된 작가가 낸 작품을 보아도 대부분이 정신을 집중해서 쏟은 것이 아니고, 마치 중고등 학예회에 찬조 출연한 선배나 선생처럼 안이한 태도로 만든 것 같은 느낌이 들었다. 작품을 추천하는 일뿐 아니라

작가를 추천하는 일도 심사의 한 가지인데 추천위원들이 작가의 권위에만 겸손하게 머리를 숙여서 적극적으로 심사하지 않았는지, 경력이 많고 이름깨나 난 미술인들 사이에 널리 번진 권위주의가 숨은 모습으로 나타난 것인지 알 수 없었다.

일반 공모 부문의 전시에서도 우선 느낄 수 있는 문제점은 이런 고루 나누는 절충주의의 입김이었다. 백이십 명이 넘는 많은 입선 작가들의 작품의 겉으로 드러난 다양성이 이것을 감추지는 못한다. 문제는 심사위원들 자신이 뚜렷한 공동의 기준을 마련하지 못한 데서 생긴 것일 게다.

낱낱의 작품의 양식 안에서도 이와 비슷한 절충주의가 많이 드러나고 있는데 동양화부와 서양화부의 대상 수상 작품이 그 좋은 보기이다. 동양화부의 대상 작품인 이숙자의 〈맥파〉는 바람에 날리는 보리밭을, 서양화부의 대상 작품인 김창영의 〈발자국 806〉은 발자국이 찍힌 모래벌판을 꼼꼼하게 그린 것인데, 두 작품은 다같이 몇 가지 근래에 유행하는 기존 양식의 모방과 절충을 바탕으로 한 것이다. 곧, 포토리얼리즘(photorealism)에다가 전면회화 곧 올오버페인팅(all over painting) 및 모노크롬(monochrome, 단색) 회화 양식, 그리고 재료의 즉물적 이용을 통한 오브제의 양식이 한 화면 속에 공존하고 있다. 이 작품들이 독창성을 지니고 있다면 그것은 다만 절충방식의 독창성일 뿐이다. 이런 절충은 하나같이 기교의 완결성으로 보완되고 있으며, 그래서 작품 자체가 잘 가공된 공예품의 느낌을 준다. 그런 기교의 완결성의 뒷면에는 어떤 것을 절실하게 표현한다거나 전달하려고 하는 의지와 생각의 모자람이 감추어져 있는 것이다.

기교의 완결성에 대한 집착은 조각 부문에서도 강하게 나타났다. 한 비평가는 우리 현대미술의 한 병폐로서 관념주의와 이에 따르는 기술과 재료의 혹사를 들었다.

미술평론가 성완경은 『계간미술』 1980년 여름호에서 「한국 현대미술의 빗나간 궤적」이라는 제목의 글에서 이렇게 말했다. "기술이 도식적인 관념의 도해를 위해 사용되고 더구나 거기에 양식적인 완결성이나 때로는 기념비적인 효과까지도 부여하려는 목적에서 사용될 때, 기술은 자연스러운

본성을 잃고 기계적이고 끔찍한 것으로 된다." 이 말은 특히 조각 부문에 잘 들어맞는다.

출품된 수많은 작품들 가운데서 수상작을 정해야 하는 어려움은 심사위원이 아니더라도 쉽게 알 수 있다. 심사위원들 사이의 견해와 취향의 차이를 조정하는 데는 많은 어려움이 뒤따랐을 것이다. 그러나 그것이 절충주의로 쉽게 떨어져서는 안 될 것이다. 절충주의는 심사 자체를 무효로 만드는 것이기 때문이다. 수상작을 정하려면 심사위원들은 어느 정도 분명한 기준에 뜻을 모으도록 애써야 한다. 또 심사의 과정이 어떠했는지를 뒤에라도 제대로 알려야 한다. 또 많지도 않은 몇몇 수상 작품에 대해서는 심사위원의 기준이 무엇이었는지 밝히는 것이 바람직하다. 이것은 민전이 내세우는 심사의 공정성을 위해서도 필요한 일이다. 따라서 수상 작품에 대해서 그 작품을 뽑은 이유를 자세하게 설명하고 공개하지 않는다면 심사위원이 맡은 책임을 다했다고 볼 수 없다. 왜냐하면 입선 작품을 포함하여 수상 작품의 심사는 가장 적극적인 형태의 비평 행위이며, 따라서 비록 작가가 심사위원이 되었다고 하더라도 그는 작가로서가 아니라 비평가로서 심사를 하기 때문이다. 우리는 이름난 전시회에서의 입상 작품이 미술교육의 차원에서나 대중 계몽적인 차원에서 커다란 영향을 미친다는 것을 알고 있다. 그러기 때문에 더욱더 심사의 기준과 과정이 제대로 알려져야 하는 것이다. 전시회가 끝난 뒤에 심사위원들끼리의 자화자찬식의 심사평을 신문이나 잡지에 짤막하게 소개하고 마는 버릇을 그만두고 폭넓은 토론의 자리를 마련해야 될 것이다.

입선 및 입상의 심사 기준이 모호할 때에 한시바삐 화려하게 등용되고 싶은 출품 작가들은 자기 재주껏 입상의 비결을 궁리하게 된다. 기교적인 완결성의 추구나 이른바 대작 중심의 물량 공세 작전은 그중에서도 가장 간단한 방식이다. 우선 심사위원의 눈을 끌고 보아야 할 것이고 또 적어도 심사위원에게 작품이 공들인 것이라는 느낌을 주어야 한다고 생각하기 때문이다. 그 때문에 자유로운 발상은 말할 것도 없고 최소한의 자기표현의 의지까지도 스스로 죽여 버리는 수가 많다.

이런 풍토에서는 오히려 입선작만을 뽑고 나머지는 여러 관중들의 판단에 맡기는 것이 더 좋은 방법일 수도 있다. 물론 그렇게 되면 전시회의 대외적인 인기와 매력은 줄지도 모르지만, 적어도 이름난 전시회에서의 한 해 최고상 수상 작품의 경향이 그 이듬해에 획일적인 추종과 모방의 유행을 불러오는 고약한 폐단은 사라질 것이다.

　민전이 앞으로 나아가야 될 방향은 단순히 몇몇 신진 작가들이 영광(?)스럽게 출세하는 센세이셔널한 기회를 제공하는 데서가 아니라 화단 전체의 새 풍토를 만들려는 뚜렷한 이념을 찾는 데에서 찾아야 한다.

　실제로 특정 작품의 수상은 아무리 이상적인 과정을 거쳐 이루어진 것이라고 할지라도 긍정적인 면만이 아니라 부정적인 면도 함께 지니고 있다. 우리 미술계처럼 경력주의와 출세주의가 판치는 경우에서는 그 부정적인 측면이 더욱더 두드러질 수밖에 없다. 창조의 논리와 경쟁의 논리는 함께 있기가 힘든 법이다.

　「중앙미술대전」을 관람했을 무렵에 한 예술고등학교 학생들의 작품 전시회를 보았다. 그 전시회에는 수묵화, 수채화, 소묘, 유화, 판화, 조소, 테라코타, 구성 같은 여러 기법과 장르의 작품들이 전시되어 있었다.

　그런데 대학입학시험 준비를 위한 고등학생들의 수채화나 소묘, 구성 작품은 획일적이고 답답한 굴레에서 한걸음도 벗어나지 못하고 있었다. 그렇게 된 이유는 말할 필요조차 없다. 흥미있는 것은 입학시험과는 상관없는 중학생들의 테라코타 작품들, 곧 여러 동물이나 인물의 모습을 자기 나름대로 묘사한 작품들이 그 나름대로 자연스럽고 창의적인 표현을 마음껏 보여 주었다는 점이다.

　전체적으로 답답한 분위기 속에서 어떻게 보면 치졸한 그 테라코타들은 숨통을 확 터주는 것 같았다. 「중앙미술대전」에서는 그런 시원스러운 구석을 찾아보기 힘들었다. 어른들의 입시 준비 작품 학예회라면 지나친 말일까? 기준이 뚜렷하지 않음에도 불구하고 바로 그 기준을 너무나도 의식한 작품들, 이것이 민전이 보여 줄 수 있는 가장 이상적인 작품들일까?

　물론 문제는 많다. 일방적으로 지나친 기대를 하는 것인지도 모른다. 그

렇기 때문에 나는 오히려 칭찬보다는 잘못을 들추어냈다. 우리의 미술비평이 대체로 찬사만 늘어놓은 것이었던 점을 반성하자는 뜻도 없지 않다.

1980

전시장 안과 밖에서

「도시와 시각」전에 부쳐

'현실과 발언' 동인전 「도시와 시각」

격심한 도시화의 혼란 속에서 살고 있으면서도 이에 대한 미술적 반응이 거의 없어 왔다는 것은 우리 주변의 기이한 현상 가운데 하나다. 이 말은 빌딩들이 늘어선 큰 길이나 주택가의 정경을 그린 그림 따위가 없었다는 이야기가 아니라, 그 이상을 넘어서서 도회적 삶의 핵심에 파고 들어가고자 하는 작가로서의 의식과 시선이 결여되었다는 뜻이다. 달리 말해 우리의 미술적 발언이 비근한 삶의 현장이나 현실의 기본 맥락에서 유리되어 단순한 장식이나 도피적 유희의 수준에만 머물고 있었다는 것이다.

도시는 관광객의 스냅사진이나 서투른 풍경화로써 그 전모가 손쉽게 파악되는 특정 지역의 물리적 환경이 아니라, 우리 모두의 삶을 전반적으로 조직하고 통제하는 갖가지 세력들의 집결이고 상징이다. 도시는 경제학적, 사회학적, 생태학적, 심리학적인 온갖 힘들이 교차하고 얽혀 있는 거대한 망상조직(網狀組織)이며, 사람과 사람끼리의 교류와 소통의 집합적 통로이자 장(場)이다.

도시는 아스팔트와 빌딩과 자동차만이 아니다. 그것은 소음이며, 공해이고, 신문, 잡지, 텔레비전이고, 광고, 스포츠, 극장이며, 옷차림새, 행동거지이다. 그것은 대량으로 생산되고 소비되는 분위기이자 자극이며, 습관이고 사건이다. 도시는 속도와 변화이며 갈등이다. 도시는 서울이나 부산에만 있는 것이 아니라 농촌까지 깊숙이 침투해 들어가 있다. 놀이터인

동시에 생존의 싸움터인 도시는 광기이며 매혹이고 엄습하는 그림자이다. 도시는 실재이면서도 거대한 환영이다. 우리는 그 혼돈과 다이너미즘(dynamism)에, 그 탐욕과 허영에, 군중적 환락과 흥분에 집단적으로 마취된 익명의 원자들로서 가담하고 있는 것이다.

개인의 창의적 자발성이나 의도는 나날이 팽창, 확대되는 도시라는 이 거대한 세력에 송두리째 흡수되고 용해되어 거의 무의미한 것으로 되어 버렸는지도 모른다. 그러나 만약 미술이 아직도 살아 있는 것이려면 이에 대한 유기체적인 반응을 보여야 할 것이다. 즉, 작가의 주도와 창의에 의하여 도시가 강요하는 삶의 상투성과 획일성을 거부하며, 그 심층을 해부하고 직시하려는 의지와 용기가 필요하다.

우리들 모두 앞에 무엇보다도 중요한 문제로서 놓여 있는 갖가지 도시적 현실과 삶의 형태를 의식, 주목하는 것은 일차적으로 작가의 성실성에 관계되는 일이다. 그럼에도 이런 문제가 대다수 작가들에 의해 외면당해 왔다는 사실은 우리 미술 풍토 전반의 빈곤과 나약함에 그 원인이 있다고 해야 할 것이다. 전근대적인 관조주의 미학과 관념적 도식으로만 받아들인 서구의 실험미술의 아류적 방법론으로써는 이 복잡한 문제와 정면대결할 엄두를 낼 수 없었으리라.

지금까지 우리 미술에는 기껏 도회적인 감각의 세련성을 단편적으로 보여 주는 작품들만 있었을 뿐, 도시의 삶을 자신의 문제로서 비판적으로 탐구하고 파악하려는 노력은 거의 없었다고 해도 지나친 말이 아니다. 고개를 돌려 외면하지 않고 똑바로 바라보는 용기있는 시선이 요청된다. 도시 자체가 바로 하나의 거대한 형상이요, 스펙터클이며 '자연'이다. 도시화 이전의 자연은 도시의 배경으로서만, 공원으로서만 존재한다. 도시를 무턱대고 받아들이거나 또는 배척하는 것이 문제의 해결방법은 아니다. 이미 도시는 우리 외부의 풍경이 아니라 우리 자신의 일부이기 때문이다.

도시적 삶의 정경들을 그대로 그려 놓은 것으로는 충분하지 않다. 형상을 다루며 그 안에서 사는 책임있는 작가로서 문제를 해결하려는 공동의 노력에 어떻게 하면 한몫을 보탤 수 있나 모색해야 한다. 이번 전시회는 바

전시장 안과 밖에서

로 그러한 방향으로 내딛는 첫걸음이다. 서투를 수밖에 없다. 그러나 발걸음을 내딛었다는 사실은 뜻깊다.

1981

우리 시대의 풍속도

「신학철 개인전」

지난 9월 15일부터 10월 15일까지 서울미술관 주최로 열린 신학철(申鶴澈)의 전시회는 사십대 초반에 들어선 패기만만한 한 작가의 독창적인 비전의 위력을 거리낌 없이 보여 주었던 한 사건이었다.

조용한 가운데 열렸고, 그다지 알려지지도 않은 젊은 작가의 첫 개인전을 감히 사건이라고 말할 수 있는 이유는 종래의 숱한 개인전과는 달리 우리가 살고 있는 시대와 현실에 대한 매우 구체적이고 직접적인 느낌과 생각을 놀라울 정도로 설득력있는 이미지로 집약시켜 보여 주었다는 데 있다. 그만큼 우리 미술 전반이 대체로 (나이 먹은 작가나 젊은 작가의 경우나 마찬가지로) 현실의 삶을 솔직하게 이야기하는 데서 멀리 벗어나 있었다는 말도 된다.

이번에 전시된 서른두 점의 작품 가운데 한 작품(1974년 작)만 빼놓고 모두 다 1979년부터 최근에 이르기까지 불과 삼 년 남짓한 기간에 제작된 것들이다. 그럼에도 시기적으로나 기법적으로 세 단계, 즉 1979년의 오브제 단계, 그다음 1980년의 콜라주 단계, 마지막으로 1981년과 1982년의 유화 단계로 분명하게 나누어진다.

1979년의 작품들을 편의상 오브제라고 말했지만 단일한 입체형의 오브제가 아니라 캔버스와 흡사한 평면 위에 몇 개의 물체를 손질하고 조립하여 붙여 놓은 것으로서, 아상블라주(assemblage)와 평면 콜라주(collage)

사이의 어중간한 성격을 지닌 오브제이다.

오브제적 성격을 지닌 작품들이 대체로 그런 것이지만 이 경우에도 작가의 관심은 우선적으로 사물 그 자체에, 그리고 그것에 숨어 있는 영성(靈性)에 향해 있는 것처럼 보인다. 그러나 좀 더 살펴보면 그 물체들이 교묘하게 의인화되어 있음을 알 수 있다. 예를 들어 작품 〈부활 2〉는 까만 바탕 위에 흰 끈을 감아 놓은 찌그러진 음료수 깡통, 요구르트 통, 전기 플러그, 인형의 손과 팔, 수저, 작은 뼛조각 따위가 흐트러진 상태로 부착되어 있다. 마치 유기체의 각 부분이 따로 분리돼 널려 있는 듯한 형상이다. 배열 방식도 그렇거니와 가느다란 흰 끈으로 온통 감아 놓았다는 자체가 의복이나 붕대 따위에 싸인 신체를 연상시킨다. 〈부활 2〉라는 제목 역시 이상한 파편들이 한데 모여 유기체로 되살아나려고 움직이는 듯한 느낌을 암시하고 있다.

작품에 동원된 폐품 부스러기들은 사물 그 자체로서보다는 인간을 상징하는 독특한 기호로 변모되어 있다. 여기서 의인화된 사물은 거꾸로 물화된 인간의 상황이다.

1980년에 제작된 일련의 작품들은 다같이 포토몽타주, 달리 말해 포토콜라주(photo collage)의 기법으로 대량생산과 대량소비의 사회를 희화화하고 야유한 것들이다. 포토콜라주의 기법 자체가 새로운 것은 없으나 이를 구사하여 이만큼 충격적인 이미지를 만들어내기란 쉽지 않다.

범람하는 기존의 이미지들, 특히 잡지와 포스터의 광고 이미지들을 잘라내고, 이를 다시 결합한 후 적당한 채색과 붓질을 가해 도깨비나 괴상한 동물이나 인물 형태, 또는 환각적인 정경으로 변모시켜 놓은 이 작품들은 인간이 상품이 되고, 반대로 상품이 인간을 대신하는 가치 전도의 상황을 고발하고 풍자하는 풍속도이다. 물질적 풍요와 소비의 환상 속에 빠져 있는 우리들을 빤히 쳐다보며 비웃는 상품들의 얼굴은 사실상 우리 자신의 추한 모습이다. 특히 〈풍경 2〉 같은 장면을 보면 온갖 상품들이 한데 뒤섞여 쓰레기 더미처럼 쌓여 있는 전면의 언덕 너머로 해방 이후의 여러 사건들을 기록한 보도사진들을 악몽의 연속적인 장면들처럼 처리해 놓음으

로써, 물질적 욕망에 압도된 지금의 들뜬 세태를 쓰라린 역사의 체험과 넌지시 대조시키고 있다. 어둡고 불길한 색조의 하늘 한가운데 난데없이 떠 있는 비행기의 이미지와 마치 그것을 제지하려는 듯 쓰레기 더미 위로 불쑥 솟아 있는 뻘건 부엌용 고무장갑의 대비 역시 긴장되고 불안한 분위기를 더욱 고조시키고 있다. 포토콜라주 특유의 기록성과 자유로운 상상력을 잘 결합시켜 일상의 타성적 관념과 감각을 송두리째 뒤흔들어 놓는 작품이다.

1981년과 1982년의 유화작품들은 1980년의 콜라주 작품과는 상당히 다르다. 물론 콜라주 또는 몽타주의 수법을 충격적인 방식으로 구사한다든가, 변형된 유기체의 형태를 빌려 이야기 전체를 구성한다든가 하는 점에서는 일관성을 보여 준다. 그러나 현란한 색채가 사라지고, 보도영화나 신문사진의 느낌을 주는 회색 또는 검은색의 단색조로 바뀐다. 몽타주 기법과 극사실적 묘사를 교묘하게 뒤섞어 그려낸 환영의 공간은, 외견상 초현실주의적 풍경이지만 사실은 암울한 시대와 현실에 대한 그로테스크한 비유이다. '한국근대사'라는 제목의 일련의 작품들은 자기탈피의 몸부림에 괴로워하는 육체의 형태 속에 근대사의 중요한 사진자료들을 한데 모아 전사(轉寫)해 놓고 있다. 일종의 역사화라고 할 수 있는 이 작품들에서 우리는 작가의 상상력이 이제 역사적 삶의 지평으로 전개되고 있음을 본다. 외적의 침략과 민중의 수난, 독립투쟁과 해방, 전쟁과 민족분열 등 숱한 고난의 역사가 우주적인 연상을 불러일으키는 무시무시한 이미지로 응결되어 있다. 이 작품들은 표현의 성공 여부 이전에 그러한 주제를 정면으로 다루었다는 사실 자체만으로도 칭찬받을 만하다.

발랄한 사고나 상상을 자극하기보다는 이를 인습적인 굴레 안에 머물도록 하거나 사전에 봉쇄해 버리려는 태도를 더 많이 볼 수 있는 요즈음의 미술 풍토에서 신학철의 존재는 매우 소중하다. 정신적으로나 기법적으로 그가 보다 발전하여 뛰어난 작가적 역량을 마음껏 발휘하게 되기를 바란다.

<div align="right">1982</div>

영혼의 외상外傷을 드러낸 기호들

문영태의 '심상석' 연작

작년 10월 관훈미술관에서 열렸던 첫 개인전에서 문영태(文英台)는 돌을 모티프로 하여 연작의 성격을 지닌 여러 작품들을 보여 주었다. 전시장의 사방 벽면에 가득 널려 있는 여러 가지 돌의 형상들은 착잡한 심리적 반응을 불러일으키는 것이었다.

그의 작업은 연필로 돌멩이를 꼼꼼하게 옮겨 그리는 기법, 말하자면 일종의 정밀묘사를 바탕으로 하고 있다. 흰 종이 위에 무른 흑연이 마찰되어 빚어내는 미묘한 음영의 변화를 통해 그는 돌의 갖가지 형태, 미세한 구조, 무늬, 결을 박진감있게 재현해 놓는다. 그 돌멩이 그림들은 얼핏 보기에 극사실주의 작품과도 비슷하지만 자연 그대로의 돌을 그린 것은 아니다.

그것들은 대략 세 가지 유형으로 구별된다. 첫째는 고유한 형태, 무늬, 결을 지닌 평범한 돌멩이에 구멍이 파여 있거나 뚫려 있는 것, 칼에 베인 것 같은 흠집이나 자국이 나 있는 것, 그리고 한 부분이 송두리째 잘리거나 도려져서 단면이 드러나 있는 것들이다.

둘째, 돌의 형태 속에 인간의 얼굴 모습이 출현하고 있는 것들이다. 그 얼굴 모습은 유령처럼 불가사의하게 반쯤 숨겨 있기도 하고 그늘에 가려 있기도 하며, 흉터나 종기 따위로 뒤덮여 있거나 괴기스럽게 일그러진 기형으로 보이기도 하고, 암울한 또는 고통스러운 침묵의 표정을 뚜렷하게 내비치기도 한다. 그중 상당수는 첫째의 경우에서 보는 것처럼 칼로 베인

상처 같은 것이 나 있다.

셋째, 인간의 뒤통수를 그대로 닮은 형태의 것들이다. 이 경우에는 돌멩이라고 하기보다는 돌이라는 물질로 만들어진 인간의 머리라고 볼 수 있다. 여기에도 거의 예외없이 칼로 베인 상처 같은 것이 나 있다.

제작 시기로 보면 첫번째 유형이 1978년도, 두번째 유형이 1980년에서 1981년도, 세번째 유형이 가장 최근에 그려진 것들이다. 이것으로 미루어 보아 그의 작업방식은 사전에 뚜렷한 의도를 품고 치밀한 목표 설정과 계획 아래 진행된다기보다는, 돌이라는 소재를 충실하게 묘사하여 나아가는 과정 가운데 우연한 뜻밖의 이미지를 발견해내 그것을 변형, 확대시켜 힘 있는 상징으로 정착시키는 순서를 밟는 것이라고 짐작된다.

앞서 모티프라는 말을 썼는데, 이는 바로 이 작가에게는 돌멩이가 단순한 소재의 성격을 넘어서서 그의 예술적 탐구의 근원적 동기와 출발점이 되고 있다는 뜻에서이다.

이러한 발견과 변형 및 정착은 의식의 수준에서라기보다는 무의식의 수준에서 활력을 공급받아 자연발생적으로 이루어지고 있는 듯하다. 그러한 점에서 그의 탐구는 초현실주의자들의 자동기술, 특히 막스 에른스트 (Max Ernst)의 프로타주(frottage)의 창안과 흥미있게 비교될 수 있다. 사실상 그의 연필 묘사는 프로타주가 보여 주는 즉물적 효과와 매우 비슷한 효과를 지닌다.

인습에서 벗어난 예사롭지 않은 시각은 하찮은 사물 속에서도 경이와 영성을 발견해낸다. 그러한 발견에 의해 상상력은 미지의 신비스러운 영역으로 모험할 수 있게 된다.

그런데 그의 작품에서 무엇보다도 의미심장한 것은 마치 칼로 베어낸 것 같은 자국, 아니 바로 칼에 베인 상처이다.

단단한 물질에 가해진 인위적 가해의 흔적은 독특한 상징적 의미를 갖는다. 그것은 한편으로 상흔이면서 동시에 상처를 내는 가학 행위라는 이중의 뜻을 함축한다. 상처의 예리한 아픔에서, 그리고 상처를 내는 공격적 의지에서 인간을 발견해낸다는 것은 불행한 일이다. 그러나 인간은 서로

　　　　　　　　　　　　전시장 안과 밖에서

상처를 입히고 입고 있기 때문에 상처는 그 자체가 인간을 가리키는 표지이기도 하다. 상처 난 돌의 묘사에서 인간의 얼굴을 한 돌의 묘사로, 그다음 상처 입은 인간의 뒤통수의 묘사로의 진전은 이러한 점에서 논리적 일관성을 지닌다.

초현실주의적 탐구와 유사하게 생각되는 그의 작업의 결과가 뚜렷한 현실적 환기력을 획득하게 되는 것은 이와 같은 이유에서이다. 그의 '심상석(心象石)' 연작은 그 제목이 암시하는 것처럼 실재의 대상을 보여 주는 것이 아니다. 그것들은 우리의 기억 속에, 우리의 침묵 속에, 우리의 영혼 깊숙한 곳에 감추어진 외상을 드러내는 기호들이다. 최근 작품들의 화면 아래쪽에 피처럼 고여 있는 붉은색은 이 점을 더욱 강조해 주고 있다.

<div align="right">1982</div>

미술의 쓸모에 대한 의문 제기

강요배의 〈인멸도〉〈정의〉

커다란 화면 속에 단일한 형상 또는 문자가 강렬한 색채로 그려져 있는 강요배(姜堯培)의 작품은 시선을 단숨에 사로잡는 박력을 지니고 있다. 작년 가을 「도시와 시각」전 및 「12월」전에 출품된 그의 두 작품은 다같이 길이 사 미터, 높이 이 미터에 가까운 크기이다.

켄트지 전지 여덟 장을 한데 이어 놓고 그 위에 수채 물감과 파스텔을 사용하여 그린 그 그림들에서 우리는 우선 그 스케일과 대담한 구상을 보고 놀란다.

「도시와 시각」전에 출품된 작품 〈인멸도(湮滅圖)〉는 그 형태로 보아 추상적이다. 그러나 흔히 보는 추상회화라고 말하기는 어렵다. 주홍빛 색조를 기본으로 하여 갖가지 색채들이 뒤엉켜 마치 용암처럼 넘실거리며 한가운데의 커다란 시꺼먼 구멍으로 빨려 들어가는 듯한 형상은 갖가지 연상들을 불러일으킨다. 어쩌면 태양의 코로나와 흑점을 생각나게도 하고 거대한 만다라를 그려 놓은 것 같기도 하다. 현란한 극채색은 그러한 우주적 연상 작용을 더욱 강화시킨다. 아마도 그것은 인간을 압도하는 무시무시한 힘의 상징일 것이다. 그 의미하는 바가 분명치 않음에도 불구하고 시각적으로 그렇게 호소해 온다.

사실상 그 그림의 밑 가장자리에는 그 상징적 의미를 이해할 수 있게 하는 길잡이 말들이 작은 글씨로 적혀 있다. 그 대강의 뜻은 도시라는 엄청난

힘이 우리 모두의 넋을 빼앗아 그릇된 방향으로 휘몰아 가고 있다는 것이다. 그러니까 한가운데의 시꺼먼 구멍은 도시의 어둠을, 악의 소용돌이를 상징하는 것임에 틀림없다.

「12월」전에 출품된 작품은 음산한 푸른 색조를 바탕으로 요란한 형태와 색채들이 혼란스럽게 얽혀 있는 가운데 '正義'라는 검은색 두 글자가 문자 그대로 대문짝만하게 씌어져 있다. 게다가 여기저기 어린이용 우주만화의 주인공들이 인쇄된 딱지 크기만 한 스티커들이 붙여져 있다. 조선시대의 전통적인 장식화의 일종인 효제도(孝悌圖)에서 착상의 도움을 얻은 것 같지만 장식적이기는커녕 난폭하고 도발적이다. 상식적인 의미에서 그림이라 부르기 곤란한 이 작품 역시 강한 상징성을 지니고 있다.

더욱이 그 메시지는 세련된 조형언어로 암시되는 것이 아니라 다다이즘적인 부정의 자세와 결합됨으로써 즉각적이고 신선한 충격을 낳는다. 종이를 이어 붙여 놓은 커다란 화면의 가장자리에는 틀이나 테두리 따위가 없다. 그럼으로써 벽화 혹은 대형 벽보와 같은 느낌을 자아내며, 그 파괴적 형식에도 불구하고 역설적으로 특이한 기념비성까지도 지닌다.

이와 같은 그의 작업은 메시지 전달의 성공 여부와 관계없이 미술에 대한 근본적인 의문도 아울러 제기한다. 즉, 색채나 형상이 얼마만큼의, 어떤 성격의 호소력을 지닐 수 있는가, 언어적 소통과 형상적 소통과의 상호관계는 어떤 것인가. 도대체 미술이란 어디에 쓸모가 있는가 하는 의문들이다. 이러한 질문들을 쩨쩨하지 않게 우렁찬 목소리로 제기한 것만으로도 그의 작품은 주목받을 가치가 있다.

미술의 새로운 활로를 개척하기 위해서는 낡아빠진 인습과 빈혈증에 걸린 형식주의 논리를 전복시키려는 투지가 요구된다. 그의 작품에는 그러한 투지가 넘치고 있다. 그렇다고 해서 그의 모험적 시도가 무조건의 파괴만을 겨냥하고 있는 것은 아니다. 그 밑바탕에는 형상이 지닌 건설적 힘에 대한 건강한 믿음이 깔려 있기 때문이다.

1982

싸늘한 실험미술의 화석

「일본현대미술전」

지난해 11월 6일부터 23일까지 미술회관에서 「일본현대미술전」이라는 전시회가 열렸다. '70년대 일본미술의 동향'이라는 부제가 말해 주듯이 이 전시회는 1970년대의 일본 현대미술을 소개하기 위한 목적에서 한국문화예술진흥원과 일본국제교류기금(Japan Foundation)의 공동 주최로 열린 것으로서, 이와 똑같은 성격의 추진으로 장차 일본에서 '한국현대미술전'을 개최하기로 약정되어 있다고 한다. 이로써 정부 차원의 주도에 의한 것이지만 한일 미술 교류가 정식으로 시작되었음을 보게 되었다.

개항 이래 신미술, 즉 서구미술의 재료와 방법을 일본이라는 여과망을 통해 받아들였고 그 후 지금까지 여러 가지 통로로 일본미술, 특히 '일본식' 현대미술의 영향을 직간접으로 받아 온 우리 미술계로서는 이번 전시회를 큰 관심거리로 받아들일 만한 충분한 이유를 가지고 있다. 특히 일본을 소위 '현대미술'이라는 국제적 영역으로 진출하는 편리한 출입구 또는 발판으로 생각해 온 작가들이 적지 않게 있었고, 또 그들이 지난 1970년대 동안 전위적인 현대미술의 전도사인 양 자처하며 상당한 세력까지 구축해 왔다는 사실을 미루어 볼 때, 그 개최 경위야 어떠했건 「일본현대미술전」이라는 타이틀만으로도 이번 전시회는 주목받을 가치가 있을 것이다.

미술 외교라는 말이 적절한 표현은 아니겠지만 한일 간의 밀착된 정치적, 경제적 관계에도 불구하고 미술의 차원에서 이제까지 '외교'가 정식으

로 트이지 못했다는 것은, 일본인과 일본 문화에 대한 우리들의 미묘하고 특수한 복합 감정 때문이었는지는 모르지만 여러 각도로 검토해 볼 점이 적지 않을 것이다. 그러나 한일 간의 문화적 접촉이 불러일으키는 심리적 메커니즘을 포함한 복잡다단한 문제들을 여기서 따져 보려는 것은 아니다. 다만 기왕에 부분적으로, 편파적으로 알려져 온 것 또는 앞으로 알려지게 될 것은 빨리, 제대로 알려지는 것이 오히려 바람직하지 않나 하는 소박한 뜻에서, 이번 전시회의 개최는 때늦은 느낌마저 있으며 매우 시사적이었다고 말할 수 있다.

우리에게도 잘 알려져 있는 이우환을 포함한 일본 작가 마흔여섯 명의 작품 여든두 점이 출품된 이번 전시회의 실질적인 조직자인 미술평론가 나카하라 유스케(中原佑介)는 전시회 목록 서문에서 그 특징을 다음과 같이 말하고 있다. 첫째, 오늘날의 일본미술의 형식의 다양성을 보여 주려고 했다. 둘째, 1970년대에 제작, 발표된 작품을 중심으로 1970년대 일본미술의 한 단면을 제시코자 했다. 셋째, 두 작가〔야마구치 다케오(山口長男), 사이토 요시시게(齋藤義重)〕를 제외하고 모두 전후(戰後)에 활동을 시작한 작가의 작품들을 모았다.

여기서 알 수 있듯이, 이 전시회는 1970년대에 활발한 작업을 했던 주로 삼사십대 연령의 현대미술 작가들의 작품들을 중점적으로 보여 주기 위한 전시회였다. 특히 나카하라 유스케를 제외하고 모두 삼십대 전후의 각 지역 미술관의 학예직에 종사하는 다섯 사람의 젊은이들이 선정위원이라는 점이 의미있게 생각된다. 말하자면 젊은 사람의 눈으로 본 '젊은' 일본 현대미술일 것이라는 예상을 가능케 하는 것이다. 20세기 현대미술의 새로운 조류들이 대부분 젊음이라는 힘에 의해 추진되어 왔고, 또 바로 젊음이라는 것을 주된 특징으로 하고 있다는 사실을 상기할 때 1970년대의 미술을 소개하고자 하는 의도에 어느 정도는 합당한 선정방식이 아니었나 싶다. 물론 미술관의 학예직이라는 특수한 분야에 종사하는 젊은이들이 일본미술의 젊은 세대를 충실하게 대변할 수 있는지는 의문의 여지가 없지 않다. 왜냐하면 그들이 얼마만큼 미술에 대해 '젊은 눈'을 가지고 있는지, 또 미술

관을 위시한 기존 제도의 타성과 권위에 얽매이지 않고 얼마만큼 자신의
주도성을 확보했는지 우리로서는 가늠할 수 없기 때문이다.

유스케의 설명대로, 출품된 작품은 우선 재료와 형식의 측면에서 다양
성을 보여 주고 있다. 캔버스와 유채로 된 것만이 아니라 아크릴도료 및 사
진을 이용한 것, 나무, 천, 유리, 합성수지를 사용한 것, 스테인리스스틸로
된 움직이는 조각, 실크스크린, 종이를 도려낸 판화, 오브제를 이용한 일종
의 설치 등등 여러 가지다. 이러한 다양성은 서구의 전통적 유화나 조각의
틀에서 벗어난 경향, 말을 달리하면 다분히 '현대적'이고 실험적인 형식들
을 적극적으로 보여 주려는 의도에서 비롯한 것 같다.

그러나 1960-1970년대의 서구 현대미술과 비교하여 생각해 볼 때 이
재료와 기법 및 형식의 다양성은 별로 새로운 것도 아니고 특별히 일본적
인 것도 아니다. 1970년대의 우리 미술계에서도 모방에 의한 것이든, 창의
에 의한 것이든 그와 유사한 다양성을 익히 볼 수 있었다. 다만 우리 작가
들에 비해 일본 작가들이 물질적으로 풍요로운 환경에서 보다 여유있게
작업하고 있구나 하는 차이가 느껴진다. 이 점은 우리 작가들이 부러워할
수도 있겠다.

부끄러운 이야기이지만 여기에 출품된 작품 하나하나를 제대로 분석하
고 평가할 능력이 내겐 없다. 출품된 작품과 전시회 목록 그리고 전시회 초
대일의 유스케의 강연 내용이 내가 알고 있는 것의 전부이다. 1970년대 일
본미술에 관해서도 일본 미술잡지에서 사진 도판들을 본 기억을 바탕으
로 막연하게 짐작하는 정도일 뿐 구체적인 지식이나 정보를 갖고 있지 못
하다. 이우환과 스가이 쿠미(菅井汲)을 제외한 작가들은 그 이름조차 처음
대한다. 그런 처지에 직접 눈으로 작품 한두어 개만을 보고 한 작가를 이해
하기란 불가능하다. 심지어 눈으로 본 작품마저도 제대로 이해할 수 없다
고 생각해야 할 것이다. 다만 전시회에서 느낀 전체적 인상만을 말할 수 있
을 뿐이다. 그것도 피상적이고 주관적일 수밖에 없을 것 같다.

내가 보기에는 이 전시회에 출품된 대부분의 작품들이 두 가지 공통점
을 지니고 있다. 첫째, 형식의 완결성이다. 특히 매끄럽다고 말할 수 있을

정도로 텍스처에 대해 지나치게 신경을 쓰고 있음이 눈에 뜨인다. 둘째, 내용의 표현이 억제되어 있거나 극소화되어 있다. 다시 말해 미니멀리즘 (minimalism)적인 경향이 두드러진다. 최소한 반수가량의 작품들에서 이 점을 아주 분명하게 지적할 수 있다.

전시회의 개최와 함께 1970년대 일본 현대미술의 동향을 소개하는 강연에서 유스케는 다음과 같이 말하고 있다.

"어떻든 십 년을 척도로 하는 눈짐작의 비교를 빗대 보면 1960년대의 그것은 형식의 확산이랄까 외면으로 보이는데, 1970년대의 그것은 이와 정반대로 형식의 응축 내지는 내포의 현상으로 비교될 수 있겠다… 필경 이번 전시회를 본 사람들은 작품들이 어딘지 깨끗하고 쏙 빠진 듯한 세련도랄까 완성도로서 느낌을 갖게 될 것으로 믿는다. (…) 미술이라는 것은 저렇듯 역사 과정을 소급하는 것인가 하고 생각되기도 하지만 형식의 제약으로부터 벗어나려고 새로운 소재를 탐구하고 하면서 새로운 표현 내지 새로운 미학을 개척해 보려는 기간이 지속된 다음에 이번에는 그것을 더욱 세련되게 완성되게 다듬어 나가는 것인지도 모른다고 생각해 보고 싶다."(『계간미술(季刊美術)』, 1981, 겨울호)

한마디로 1960년대의 탐구와 실험이 1970년대에 다듬어지고 완성되었다는 이야기다.

세심한 마감질, 말하자면 공예적 가공에 의한 완결된 형식미가 일본인 특유의 감각주의의 발현인지, 또는 유스케가 암시한 대로 미술사의 필연적 변화 주기의 원리에 따른 것인지는 잘 모르겠으나, 활발했던 실험적 탐구들이 그러한 수단에 의해 '완성'되어 세련된 몇 가지 '양식'으로 다시 제시된다면 이는 문제가 있다고 보아야 할 것이다. 유스케는 형식의 응축, 내포라는 단어를 썼지만 나는 그것보다 '양식화'라는 단어가 보다 적절하다고 생각한다. 현대미술에서 실험의 완성, 실험의 양식화란 일종의 자가당착이다. 완결된 형식미의 추구, 달리 말해 반복을 통해 양식화된 형식 유희

는 새롭게 실험하고자 하는 의지의 결핍 내지는 창의력의 쇠진을 암암리에 의식한 데서 오는 불안감을 호도하려는 안간힘이 아닌가 여겨지며, 내가 두번째 특성으로 지적한 미니멀리즘적 경향과 표리일체의 관계를 갖는 것이다.

미국의 비평가 그린버그의 비평이론과 애드 라인하르트(Ad Reinhardt)의 작품에서 출발한 미니멀리즘은, 의미나 내용의 표현 및 전달을 될 수 있는 한 배제하고 매체와 형식 자체의 탐구를 궁극으로까지 밀고 나아가려는 형식주의적 실험의 한 극단이다. 화면의 평면성, 구조 등등 매체의 기본 성질로의 감각주의적 환원, 형식주의적 미술사의 논리 안에서 미술의 '본질'에 대한 관념적 질문, 그림은 그림이고 그림에 관한 것이다라는 식의 동어반복이라는 해답으로 이어지는 미니멀리즘의 미학은, 전달이나 표현으로서의 미술에서 벗어나 물건으로서의 미술로 나아가고 그다음 관념으로서의 미술로 끝나는 일련의 연쇄적 과정을 설명해 주는 논리이다.

주관적 표현 내지 감정이입을 거부하고 객관성을 표방하는 이 논리는 그 나름의 철저함과 일관성을 지니고 있다. 그러나 이 미니멀리즘의 미학은 한 과정으로서만 의의를 가질 뿐이다. 즉, 감정이나 내용의 전달을 거부하고 배제하고 지워 가는 과정에서만 독특한 메시지를 지닐 뿐이다. 침묵이 의미있는 것은 소리가 지속되어 그것과 대조되는 동안뿐이다. 그러한 배제와 거부가 궁극에 달할 때, 말하자면 다 지워 버려졌을 때에는 흰 캔버스와 그것을 받쳐 주는 틀 이외에 남는 것이 없다. 아무것도 남는 것이 없는 무(無)의 상태를 체험하도록 제시한다는 것은 한순간의 제스처에 불과하다. 그것은 결코 반복될 수 없다.

작가들의 이러한 행위와 제스처가 이론화에 급급한 비평가들에 의해 회화의 '본질'로의 환원이니 무어니 하며 굉장한 존재론적 탐구인 양 설명되기도 하지만, 이는 잘못된 것이다. 장기나 바둑을 두는 사람은 그것으로 흥미있는 게임을 전개시켜 나가는 것이 중요하다. 그 '본질'이나 규칙에 대해 철학적으로 사색하는 것은 전혀 다른 종류의 일이다. 바둑이나 장기가 재미없다고 느껴지면 그것을 그만두고 다른 놀이를 하면 된다. 또는 여러 사

람이 동의한다면 그 규칙을 새로 고쳐 놓을 수도 있을 것이다. 그러나 그 '본질'에 대해, 그 규칙에 대해 심각한 체 사색을 거듭하면서 동시에 바둑이나 장기를 둔다는 것은 어딘가 도착(倒錯)된 것이다. 회화나 조각의 경우에도 비슷한 이야기를 할 수 있다.

미니멀리즘의 논리를 추구하다 보면 결국 행위로서의 미술이나 관념으로서의 미술 가운데 하나를 선택할 수밖에 없는 지경에 도달하게 된다. 그 중간에 머물러 있을 수는 없다.

이러한 점에 비추어 본다면 이번 전시회의 미니멀리즘적인 작품들은 어딘가 어정쩡한 데가 많아 보인다. 그 점이 특성이라면 특성일 수도 있으므로 미니멀리즘의 논리를 곧바로 적용하는 것이 무리라고 한다면 더 이상할 말은 없다. 그러나 내 생각으로는 그 어정쩡함이란, 표현이나 전달로서의 미술과 물건으로서의 미술과 관념이나 행위로서의 미술을 적당히 절충하는 데서 비롯한 것 같다. 이 점은 논리적 추구의 상이한 단계를 혼동한 것이라고도 볼 수 있고, 논리적 사유와 감각적 취향을 애매모호하게 절충하려 하거나 또는 그 양자 사이에서 뚜렷한 선택을 하지 못한 채 망설이고 있는 것으로 볼 수도 있다. 이러한 혼동 또는 절충, 망설임을 위장하려는 데서 세련된 마감질에 대한 신경질적인 집착이 나타나는 것이 아닌지. 관념의 측면에서 보더라도 논리의 철저함이나 단호함보다는 지적 나약함이랄까 소심성이 드러나 있다. 아니면 동양적인 정취의 신비주의인 것일까.

나로서는 어중간한 절충 따위보다는 표현이나 전달로서의 미술이라면 그것대로 분명하게, 물건으로서의 미술이라면 또 그것대로 분명하게, 행위나 관념으로서의 미술이라면 또한 그것대로 분명하게 제시되는 것이 바람직하다고 생각한다. 절충한다는 것 자체를 잘못된 것으로 볼 수는 없을지도 모른다. 어떤 미술이건 한 가지 순수한 요소나 수미일관한 논리로만 이루어지는 것은 아니다. 다만 핵이 없는 절충은 문자 그대로의 나쁜 의미에서의 절충이며 매너리즘으로의 전락을 뜻한다. 매끈하고 섬세한 윤곽이나 재질감 그 자체가 핵이 되기는 힘들다. 그것은 다만 미세한 감각에 지나지 않는다.

세련된 마감질, 좋게 말해 완결된 형식미에 대한 집착이 그릇된 절충주의의 징후임은 모든 시대의 매너리즘에서 한결같이 보는 바이다. 감각과 관념을 근본적으로 변화시키고자 하는 실험적인 의도에서 시작된 미술의 한 경향이 공예적 완성으로 고착되어 버려, 이미 실험이나 모험의 에너지나 위험 부담을 지겠다는 각오는 흔적을 찾아볼 수 없고, 단지 그것의 세련된 제스처만을 보게 됨은 뒷맛이 씁쓸한 일이다.

유스케는 강연에서 1970년대에 일본미술이 유럽의 회화라든가 조각의 역사의 틈바구니에서 겨우 벗어나기 시작하여 독자적 성격을 갖게 되었다고 말한다. 그러나 이번에 전시된 작품들만 가지고 이야기하자면 1960년대 서구 포스트모더니즘의 형식논리를 일본적으로 번안한 것이라고 보는 것이 더 타당한 것 같다. 그 번안은 앞에서 말한 대로 절충주의에 바탕을 둔 세련된 마감질을 특징으로 한다.

굳이 일본적인 특성을 강조하려는 유스케의 의도는 이해가 가지만 설명방식은 무리가 없지 않다. 대중 강연이라는 점을 감안한다 하더라도 유스케는 아주 단순한 도식으로 동서양의 미술의 차이를 설명하고 있다. 이를테면 동양의 회화는 선의 회화이고 서양의 회화는 면의 회화이며, 서양의 조각은 양괴(量塊, mass)로서의 조각이며 동양의 조각은 공간 속의 사물에 대한 인식으로서의 조각이라는 이분법을 사용하고 있다. 이러한 이분법적 도식으로 동서양의 미술을 편리하게 비교하려는 사고방식도 문제려니와 1970년대의 현대 조각을 모더니즘 이전의 로댕(A. Rodin)이나 마욜(A. Maillol)과 비교한다는 것은 터무니없는 짓이다. 1970년대의 회화, 조각을 서구의 전통적 유화나 로댕, 마욜과 비교할 것이 아니라 포스트모더니즘의 미니멀 작품이나 개념미술 또는 키네틱아트(kinetic art)와 비교해야 올바른 비교가 되었을 것이고, 그 차이점과 공통점도 분명하게 나타날 것이다. 유스케의 설명은 비교 대상의 고의적(?) 오류에 바탕을 둔 일본 독자성의 고집으로 여겨지며 논쟁을 불러일으킬 만한 문제의 근처를 슬쩍 비켜 가려는 책략으로 짐작된다. 현대미술에서 서구, 일본의 구별이 그다지 큰 의미가 있는 것인지, 1970년대의 일본미술이 굳이 서구미술의 영

전시장 안과 밖에서

향에서 벗어나 독자적으로 생겨났다고 주장하는 데는 기묘한 조바심 같은 것이 엿보인다.

이상은 이번에 전시된 작품들과 유스케의 강연을 바탕으로 나 나름의 인상과 생각의 일부를 거칠게 말한 것이다. 한 번의 전시회로써 한 나라의 십여 년간의 미술의 전모를 파악한다는 것은 불가능한 일이다. 이번에 전시된 작품들은 문자 그대로 일본미술의 작은 한 단면일 뿐이라고 생각된다. 만약에 이번에 전시된 작품들이 그중 가장 중요하고 대표적인 것이라면 일본의 현대미술은 지극히 빈약하며 기대 이하라고 말할 수밖에 없다. 그러나 분명 보다 다양하고 풍부한 것이 많을 것이다. 기왕에 일본미술을 전반적으로 소개하려는 의도에서 기획된 것이니만치 우리의 이해에 도움이 될 자료가 함께 제시되었더라면 좋았으리라 생각된다. 결국 이 전시회는 1970년대 일본 현대미술의 전반적 상황 및 다양한 문제 제기들을 구체적으로 보여 주려는 의지보다는 형식주의적 관점에서 보아 완성된 걸작(?)들을 선보이는 정도로 그치고 말았다. 이 작품들은 거의 다 생활의 다양한 측면과 교섭을 가지며 그 안에 깊이 파고들기보다는, 격리된 미술관의 벽면이나 실내에서만 보존되기 위해 만들어진 화석 같은 느낌을 주는 것들이다.

앨런 가완스는 현대의 순수미술의 병폐를 지적하는 책에서 다음과 같이 말한 적이 있다. "순수미술은 그 환경과 아무런 상호작용을 하지 않는 일종의 유기체가 되었다. 그러한 상태의 유기체를 검시관은 시체라고 부른다." 이 말은 논란의 여지가 없지 않겠지만 여러모로 생각해 볼 점이 많다. 생활과 격리된 신전에 모셔지는 것은 귀신이 아니면 시체일 뿐이다. 만약 미술관이라는 것이 신전으로 생각된다면 이는 잘못이며, 현대의 작가가 자신의 작품이 그러한 신전에 모셔지기를 기대하고 작품을 한다면 이는 더욱 잘못된 것이다. 여기서 이 문제를 논할 수는 없다. 다만 미술관을 의식하지 않은 미술, 미술관 밖의 미술, 생활 속에 침투되어 있는 미술(디자인이나 응용미술을 이야기하는 것은 아니다)의 면모를 함께 볼 수 있었으면 하는

아쉬움이 크다. 그 점에서 이런 국제 교류전이라면 작품만이 아닌 여러 가지 미술적 사건과 역사를 말해 주는 자료와 사진을 포함한 일종의 정보 전시회가 바람직한 것이 아닌가 하는 느낌이 든다.

내가 아는 한 젊은 작가는 이 전시회를 보고 나서 마치 1970년대 우리 화단의 일각을 휩쓸었던 소위 '현대미술'의 원형을 보는 것 같았다고 말했다. '현대미술'이 무엇인가 하는 문제와 아울러 일본의 1970년대 미술이 암암리에 우리의 1970년대 미술과 어떤 관계를 맺어 왔는지 한 번 철저하게 따져 볼 때가 온 것 같다.

<div align="right">1982</div>

전시장 안과 밖에서

한 시대의 초상들

「사람들, 빛나는 정신들」

한국의 특수한 풍토와 여건 속에서 생겨난 하나의 미술작품을 다른 사회 속에 가져다 놓았을 때 과연 그 작품은 어떤 방식으로 자신의 모습을 드러낼지는 미지수다. 그러나 한국에서와 같은 방식은 아닐 것이라고 짐작할 수 있다.

한국에서 그 작품이 내보였던 또는 지녔던 얼굴이 바로 그 작품의 진정한 얼굴이라고 고집해 보았자 과연 얼마나 큰 의미를 지니는 것일까. 사실상 한국에서도 그 작품은 변화무쌍한 여러 가지 얼굴을 지녔던 것이지 고정된 하나의 얼굴은 아니지 않았는가. 물리적인 대상으로서가 아니라 심미적 대상으로서의 하나의 작품은 보는 사람, 장소와 시간에 따라, 그밖에 작품이 보여지는 여러 상이한 맥락에 따라 여러 가지로 다양하게 변한다. 말하자면 물리적인 대상으로서는 하나이지만 심미적 대상으로서는 수없이 많을 수 있는 것이다.

그렇다면 작품을 보고 이해한다는 것은 무엇을 뜻하는가? 그것은 어떤 의미의 수준에서, 어느 정도로 가능한 것일까. 사실상 본다는 행위처럼 불안하고 변덕스러운 것이 있을까. 분명 순수하게 확실하게 보는 유일한 방법은 있을 수 없다.

학자들이 즐겨 이야기하는 작품에 대한 정확한 이해란 작품 자체에 관한 것이라기보다는 흔히 작품과 관련있는 지식이나 정보에 관한 것이거나

그러한 지식을 어느 정도 알고 있는 사람들 사이의 여러 상이한 이해방식을 평균적인 수준에서, 때로는 속물적으로 절충한 것에 지나지 않는다. 그럴 경우 심각하게 논의되고 해석되는 작품이란 그것이 지닌 영기(靈氣)는 완전히 제거되고 마치 털 빠진 박제 표본과 같은 모양의 것일 것이다.

작품은 사람과 만날 때마다 살아서 숨을 쉰다. 이 말은 단순히 비유적인 표현만은 아니다. 왜냐하면 우리의 살아 있는 눈과 사고가 매번 작품을 새롭게 탄생시키기 때문이다.

한국에서 건너간 작품들이 프랑스에서 어떠한 삶을 새롭게 부여받고 또 누릴지 나는 알 수 없다.

그러나 나는 이번 전시회에 소개되는 작가들의 작품들과 맺은 지극히 사적인 관계에 대해 짤막한 이야기를 하려 한다. 그것은 문자 그대로 그 작품들과 나와의 우연한 대면을 통해 생겨난 체험에 관한 이야기이다. 그리고 그것은 객관성을 주장하지도 않는다. 나 나름의 주관적인 인상, 내 멋대로의 추측과 상상, 그리고 의문을 단편적으로 기술한 것일 뿐이다.

이번 전시회*에 소개되는 유영국, 전성우, 최의순, 김웅, 신학철, 배정혜, 임옥상, 민정기 이 여덟 명의 작가는 연령에서부터 작가로서의 수업 과정, 형성, 경력이나 유명도, 기질, 수법, 작품 경향 등에서 서로 다르다.

이들은 다같이 서구식 재료와 기법을 사용하며(조각가 최의순을 제외한 나머지 작가는 주로 캔버스에 유채물감으로 작업을 한다) 서구 현대미술의 영향을 다소간 받아 이를 자기 나름대로 소화하여 독자적인 시각 세계를 펼쳐 보여 주고 있다.

가장 앞선 세대에 속하는 유영국은 젊어서 일본에서 서구 모더니즘의 영향을 받으며 서양화의 기법을 익혔고, 전성우, 김웅, 배정혜 등은 미국에서 작가로서의 훈련을 쌓은 사람들이다. 나머지 작가들도 비록 외국에서 미술공부를 한 적은 없지만 전 세계적으로 파급된 서구 모더니즘의 영향을 한국의 대학교육을 통해서나 서적과 저널리즘 등을 통해 암암리에 받

* 프랑스의 앙굴렘 조형예술센터에서 한국 미술가 여덟 명이, 한국의 서울미술관에서 프랑스 작가 여섯 명이 전시하는 한불 작가 교류전이었다.

지 않을 수 없었다. 물론 이들 모두는 서구 모더니즘의 세례를 받아 그 영향권 안에 정주하여 자기 나름의 독자적 세계를 구축하거나, 아니면 이에 반발하여 그것을 극복하고자 시도하던 간에 다소간 이와 연관을 맺고 있다. 오늘의 한국미술 역시, 전 세계적인 미술 사조의 끊임없는 교류와 상호 작용, 비대해진 미술 저널리즘의 공세 및 이를 통한 한 시기의 지배적인 유행을 완전하게 외면하려면, 아주 예외적인 노력을 필요로 하는 상황에 놓여 있기 때문이다.

편의상 구상, 추상이라는 이분법을 사용해 거칠게 구별해 본다면 유영국, 전성우, 김웅은 추상적인 작품을 하는 작가이고, 신학철, 민정기, 임옥상 등은 새로운 의미의 구상작가이며, 배정혜나 최의순은 추상과 구상의 두 가지 측면을 아울러 지니고 있다고 볼 수 있다. 구상, 추상이라는 구별 자체가 매우 단순한 사고에서 비롯한 것이며, 그 양자가 결코 서로 배타적인 것만은 아니며 완벽하게 순수한 추상이나 구상이란 실제로는 드물게밖에 존재하지 않는다는 사실은 이들 여덟 명의 작가에게서 쉽게 감지할 수 있다. 따지고 보면, 얼핏 보기에 순수한 색채추상의 계열에 속하는 것으로 보이는 유영국이나 김웅, 전성우에게서도 분명한 재현적 모티프나 재현적 이미지를 연상케 하는 요소를 찾아볼 수 있으며, 구상적인 수법의 임옥상이나 민정기, 신학철에게서도 추상적인 화면 구성이나 패턴 등을 쉽게 발견할 수 있다.

이들은 기법적인 면에서는 유달리 실험적이거나 전위적이라고 하기보다는 다소 보수적이다. 유영국과 전성우, 김웅의 색채추상, 배정혜와 최의순의 추상적 질서 속에 억제된 구상적 이미지, 신학철, 민정기, 임옥상의 현실적이거나 초현실적인 비전 등은 기법상으로 보건대 그다지 새로운 것은 아니라고 말할 수도 있다. 이러한 기법상의 보수성은 추상적인 경향의 작품을 하는 사람들에게 아카데미즘의 경향을 띠면서 초기 모더니즘 작가들의 모험적인 탐구에 의해 기왕에 확보된 영역 안에서 소극적이기는 하지만 자기 나름의 개성을 표현할 수 있는 안정된 기반을 마련해 주는 것으로 생각된다. 이에 반해 비교적 새로운 세대에 속하는 구상적 작자들에게

는 미국의 미니멀리즘이나 개념미술을 그릇되게 이해하고 부분적인 측면
으로만 받아들이거나 겉치레의 모방에서 거의 벗어나지 못한, 형식주의적
실험의 유행에 대항하여 다시금 현실적 내용과 의미를 추구하고 이를 보
는 사람에게 전달, 공유코자 하는 적극적 의지의 도약대가 되고 있다.

또한 유영국, 전성우, 최의순 등 비교적 나이 먹은 세대가 자연과 인생
을 일정한 거리를 두고 심미적으로 관조하고자 하는 데 비해 신학철, 민정
기, 임옥상 등 젊은 세대는 자아와 현실 세계와의 맞부딪침에서 생겨나는
갈등과 고뇌를 기록하고자 하는 것으로 여겨진다. 따라서 전자의 작가들
이 대체로 금욕적이고 절제된 쾌락주의의 입장에서 심미적 차원으로 도피
하고자 한다면, 후자들에게는 자신의 내부 및 외부의 현실에 정면으로 도
전하며 여기에서 느껴지는 모순과 갈등을 때로는 자기폭로적일 정도로 정
직하게 토로하고자 하는 의지가 엿보이며, 여하한 자기검열도 거부하려는
자유에의 충동이 두드러진다. 이 점은 단순히 연령에 따른 세대상의 차이
라고만 생각되지는 않는다.

한국에서 추상회화의 제1세대에 속하며 추상회화를 주도해 온 작가들 가
운데 한 사람인 유영국(柳永國)은 무엇보다도 강렬한 색채의 조화를 기본
바탕으로 작업을 해 왔고 또 하고 있다.

그의 작품은 얼핏 보기에 순수한 색채추상의 계보에 속하는 것으로 보
이지만 기본적으로 자연의 모티프를 극도로 단순화시켜 놓은 것으로, 최
소한으로 (또 최소한의 방식을 통해서이기 때문에 가장 증류된 방식으로)
자연의 사물이 지닌 인상을 그대로 보유하고 있다.

구성의 방식에서 1950년대와 1960년대에는 거친 선 및 두텁게 발라진
물감의 질감을 살려 가며 비교적 자유스러운 형태로 운동감있는 화면을
구축해 오다가, 1960년대 말부터 1970년대 초에는 정삼각형, 정사각형, 격
자 형태 등으로 화면 전체를 마치 자로 재어 분할한 것 같은 단순하고 엄격
한 기하학적 구성을 시도하기도 했다. 이어 1970년대와 1980년대에 걸쳐
이러한 형태들에 다소 곡선적 요소를 가미하며 보다 부드럽고 서정적인

느낌을 주는 구성방식을 택하고 있다.

그는 빨강, 노랑, 초록, 파랑 등 일차색을 주로 사용하며 각각의 색채가 불러일으키는 연상 작용을 최대한 확대시켜 일종의 전원시를 노래하고 있다. 쉽게 말해 그의 그림에 등장하는 빨강과 노랑은 태양과 광선, 초록색은 수목과 산, 청색과 짙은 남색은 검푸른 바다를 상징하는 것으로 읽을 수 있으며, 이러한 상징적 의미는 작가의 임의에서라기보다는 그 색깔 자체가 지닌 고유한 속성에서 비롯한다고 볼 수 있다.

색상의 대비, 점이, 색면의 일정한 형태와 크기를 알맞게 조절함으로써 그는 본질적으로 동일한 테마, 즉 자연의 사랑을 변주하고 있는 것이다. 산, 숲, 태양, 바다 등 자연의 정경에서 느끼는 천진스럽고 관능적인 환희의 시각적 대응물을 창조하고 있는 그는 일종의 도피적 쾌락주의자이자 범신론자이다. 그런 까닭에 순수한 색채, 기하학적인 형태, 그사이에 방사형으로 펼쳐지거나 평행하는 직선이나 곡선의 얇은 띠 등으로 조직된 그의 그림은, 형식적 측면에서는 추상작품이지만 내용상으로는 풍부한 구상적 의미를 함축한다.

유영국의 경우와 마찬가지로 전성우(全晟雨)의 작품 역시 형식적인 측면에서는 일종의 색채추상의 범주에 속하지만, 보는 사람의 풍부한 연상 작용을 자주함으로써 화면 자체가 아닌 그 이상의 무엇을 상상하게 만든다.

그는 많은 작품에 '만다라'라는 제목을 붙여 놓고 있는데, '만다라'란 좁은 뜻으로는 불타와 보살들이 모인 곳을 가리키는 것이고 넓은 뜻으로는 삼라만상 모두에 불타의 진실이 내재되어 있다는 뜻에서 의식, 무의식의 온갖 상상 세계를 가리킨다. 제목이 암시하는 것처럼 그는 단순한 망막상의 긴장과 질서, 달리 표현하자면 지각의 훌륭한 게슈탈트(gestalt)의 발견만이 아니라 초월적이고 형이상학적인 세계를 암시하려 한 듯이 보인다. 다시 말해 그의 그림은 종교적 신념이나 직관으로밖에는 파악할 수 없는 거대한 우주적 질서의 한 측면을 물질적 방식으로 표현하려 시도한 것이다. 제목이 허세가 아니라 하더라도 그러한 시도가 얼마만큼 성공하고

있는지는 잘 알 수 없다. 그러나 어둠 가운데서 한데 무리 지어 신비스러운 광채를 띠고 있는 몽롱한 색채들은 보는 사람으로 하여금 일종의 철학적 명상으로 이끌어 간다.

철, 동, 목재, 돌 등의 재료로 주물용접, 조립의 기술을 동원하여 작업하는 최의순(崔義淳)은 입방체, 구, 원통, 면, 선 등의 기하학적 단위를 한데 조립하여 인체 또는 이와 유사한 생명체를 만들어낸다.

그러나 인체와 기타 생명체의 외형이나 구조를 이러한 단위들로 분해한 후 다시 조립하여 재구성한다기보다는, 이것들이 지닌 형태로서의 단순성과 확고함 및 건축적 질서를 우선 존중하고 그다음 부차적으로 여기에 유기체적인 생동감이나 형태를 불어넣으려고 시도하는 것으로 추측된다.

그의 작품의 두드러진 특징 가운데 하나인 수직의 매끈한 면들은 특이한 긴장감을 불러일으킨다. 조각에서 매스와 텅 빈 공간과의 관계는 매우 다양하고 미묘한 것이지만 그는 매스 못지않게 텅 빈 공간의 비중을 예민하게 의식하고 있다. 말하자면 그의 조각에서 수직의 매끈한 면들은 매스에 대한 공간의 압력을 또는 그 둘 사이의 하나의 경계면을 사이에 두고 서로 밀고 당기는 긴장된 관계를 암시하고 있는 것으로 풀이할 수 있다. 따라서 이러한 면에, 이를테면 육방체의 각 면에 인체 또는 기타 생명체의 형태가 새겨져 있을 때 그것은 단순히 면에 새겨진 음각으로서보다는 짓눌려 압축된 입체적 형태로 보게 된다. 그렇게 압축된 상태가 무엇을 상징하는가는 보는 사람의 자유로운 상상에 달려 있다.

한마디로 말해 그의 작품은 조형적 공간에 대한, 그리고 부피에 대한 새로운 사고를 낳게 하며 작품의 크기, 달리 말해 매스의 크기가 비교적 작음에도 불구하고 주위의 공간을 넓게 장악하고 있다.

김웅(金雄)은 얼핏 보기에 화폭 안에서의 형식적 실험을 하고 있는 것으로 여겨진다. 사각형이라는 정해진 틀 속에 엇갈린 대각선들이 빚어내는 공간의 변화, 그리고 그러한 구조 안에 배치된 색채 상호 간의 조화가 그의

작품의 핵심을 구성한다.

그의 조형적 사고는 이렇게 닫힌 공간 안에서의 극히 제한된 조형 도식들 사이의 유희로 집중되어 있다. 그렇기 때문에 그의 세계는 매우 좁지만 논리적이다. 그의 작품을 해독하는 열쇠는 작품 밖의 현실이나 인생에 있는 것이 아니라 화면 속에 있으며, 그 열쇠를 사용하는 방식은 형식주의적 측면으로 본 모더니즘의 역사에서 찾을 수 있을 것으로 생각된다.

그의 작품의 기본 뼈대를 이루고 있는 대각선들은 르네상스적 원근법을 암시하며, 그러한 대각선으로 말미암아 생기는 삼차원적 일루전(illusion)은 화폭 자체의 평면성과 미묘한 역학적 갈등 및 긴장감을 빚어내고 있다.

그렇기 때문에 그의 작품을 순수추상으로서만이 아니라 폐쇄된 입방형의 공간구조를 구상적으로 그려 놓고 있다고 해석할 수도 있다. 제목을 〈실내〉라고 붙이고 있는 점도 의미가 없지 않다.

배정혜(裵丁慧)의 작품에서도 화면의 분할은 평면상의 각각 크기가 다른 색면으로서보다는 삼차원의 공간 속에서 각각 위치와 각도를 달리하는 면 또는 벽으로 파악된다. 그 면들은 단순한 기하학적 공간, 즉 추상적이고 도식적인 공간이 아니라 일상생활의 공간, 즉 실내의 공간을 구성한다. 각각의 색면들은 일차적으로 벽, 천장, 바닥, 문… 등등을 나타내고 있는 것이지만 동시에 서로 엇갈리고 포개진 내면의 심리적인 층 또는 흐름을 상징하는 것이기도 하다. 화면 전체의 어둡고 탁한 색조는 이 점을 보다 강조해 주고 있는 듯이 느껴진다.

그녀는 평범한 실내의 정경을 일종의 기이한 미스터리극 또는 심리적 연극이 벌어지고 있는 무대장치로 이용하고 있다. 간혹 사람의 뒷모습이 비치기도 하지만 대부분 텅 빈 방 안이다. 아무런 등장인물이 없어도 거기에는 사람의 인기척이나 그림자가 느껴진다. 사람이 방금 나갔거나 들어오기 직전의 상황과 비슷한 야릇한 정적과 긴장이 감돈다. 때로는 괴상하게 생긴 개나 소 따위가 난데없이 기어 나오거나 엉뚱하게 한가운데 자리를 차지하고 있다. 그것이 무엇을 의미하는 것인지는 헤아리기 힘들다. 외

부로부터의 낯선 침입자, 알 수 없는 미지의 적일 수도 있고 무의식적 차원의 공격적 의지 또는 난폭한 성적 욕구를 상징하는 것인지도 모른다.

이 정적의 시간이 지배하는 방 안에서 어떤 사건이 발생할지 또는 아무런 일도 생겨나지 않을지 예측할 수 없다. 어쩌면 작가는 이러한 정경을 담담하게 제시함으로써 평범하고 단조로운 일상생활 도중에 문득 엄습하는 이유를 알 수 없는 공허감과 고뇌를 호소하고자 하는 것이 아닐까.

배정혜가 절제되고 일관된 침묵을 통해 무언가를 전달하고자 시도한다면 임옥상(林玉相)은 매우 커다란 목소리로 웅변하고자 한다. 그의 언어가 비유적이고 우회적일 경우에조차 목소리는 결코 나지막하게 속삭이는 투가 아니다.

그의 시선은 자기 자신 및 자신을 둘러싼 환경 전반에 두루 열려 있다. 그리고 그가 보고 느낀 것을 거침없이 서술하고자 한다. 초라한 소시민인 그 자신과 그의 가족이 살아가며 겪는 불만과 우울 그리고 간혹 경험하는 조그만 행복감, 급격한 산업화와 도시화의 와중에서 변모되고 파괴되어 제 모습을 잃어 가는 전원과 농촌의 정경 및 이를 보고 느끼는 서글픔과 환멸(그는 농촌 출신이다), 대낮에 갑자기 나타난 허깨비 같은 번영과 광기에 사로잡힌 도시, 군중 속의 소란과 어지러움, 궁핍한 시대를 살아가며 겪는 피로와 고통, 꿈과 현실의 상호배반 또는 악몽과 가위눌림… 등등.

표현방식 역시 다채롭고 기발하다. 그 자신의 말처럼 필요에 따라 추상적이든 구상적이든, 서구적이든 동양적이든, 직설법이든 은유법 또는 인유법이든 여러 가지 기법과 표현방식을 과감하게 동원한다. 예를 들어 전통적인 동양화의 기법으로 전원(농촌)의 정경을 그린 다음 같은 화면에 서구적인 유화 기법으로 산불이 나는 정경 또는 흙이 파헤쳐진 공사장, 자동차 도로 등을 사실적으로 묘사하며 나란히 대비시킨다든지, 과거의 유명한 그림을 인용하여 임의대로 패러디화하거나 몽타주와 데페이즈망(dépaysement)의 방법을 통해 평범한 이미지들을 초현실주의적 환상으로 변모시킨다든지, 낙서 또는 서투른 만화와 흡사한 거칠고 단순한 필치로

순간적인 느낌을 속기하는 등 그야말로 변화무쌍하다.

그의 작품 전체를 꿰뚫고 있는 것은 무엇보다도 난폭하다는 인상을 줄 정도로 자유분방한 상상력이다. 이러한 상상력과 다양한 기법에 의해 예기치 않은 방식으로 확대, 변형, 전치된 이미지와 정경은 성공적일 경우에는 일종의 마력적인 예언과 유사한 불가사의한 힘을 지닌다. 그 힘은 인습과 타성에 젖어 있는 눈과 사고에 충격을 주어 당황케 만들고 다시금 현재의 상태에 대해 반성하고 질문하게 만든다.

예언자의 위협적인 말이 비밀스러운 영향력을 지닐 수 있는 것은 기존의 불안감을 자극하기 때문일 것이다. 그러나 그의 예언적인 비전은 매우 신기하고 화려한 색채로 수식되어 있기 때문에 단순한 두려움보다는 일종의 상상적인 해방감을 준다. 마치 자기 자신은 위험에 처하지 않은 채 어떤 파국적인 장면을 보았을 때 느끼게 되는 두려움과 뒤섞인 경이 및 이에 역설적으로 뒤따르는 희열과도 흡사한.

민정기(閔晶基)는 거의 대부분 작가들이 경멸하는 통속적이고 대중적인 그림, 즉 키치(kitsch)에 남다른 관심을 갖고 있는 작가다.

미술에 대한 세련된 교양이나 취미가 없는 서민들이 일종의 위안거리로, 일종의 장식품으로 소비하는 이 그림들에 대한 그의 깊은 관심은 그것들이 지니고 있을지도 모를 미적 가치 때문이 아니라 다른 이유, 즉 작가를 포함한 소수의 특권을 지닌 사람들 사이에서만 존중받고 감상되고 논의되는 기존의 '순수미술'에 대한 다다이스트(dadaist)적인 거부감과 아울러 대중의 소박한 삶에 대한 공감에서 비롯된 것이다. 실제로 그는 몇년 전 한 전시회에 이러한 통속적 그림을 그대로 확대, 복사한 작품을 출품하여 조그만 스캔들을 불러일으킨 적도 있다.

이러한 키치를 포함하여 신문이나 잡지 및 텔레비전을 통해 쏟아져 나오는 사진, 삽화, 상업광고, 만화 그리고 간판, 표지 등 갖가지 상투적 이미지들과 시각적 기호들의 세계를 그는 주의 깊게 관찰한다. 이에 대한 그의 태도는 양가감정적인 것으로 생각된다. 즉, 그것들의 시각적 형태에 대해

서는 친근감과 애정을 느끼면서도 그것들이 의미하는 바에 대해서는 비판적이다.

얼마 전까지 그는 이러한 상투적 이미지와 기호들을 기본적인 어휘로 삼아 효과적으로 구사함으로써 역설적으로 온갖 상투형(클리셰, cliché)들이 지배하는 오늘의 허구적 문화, 특히 매스미디어를 통해 대중들에게 반복적으로 주입되는 대중문화 및 그것의 이데올로기를 야유하는 풍자적인 작품들을 여러 점 제작했다.

최근 작품에서 그는 보다 효과적이고 일관성있는 방식으로 암울한 염세주의적 비전을 연출하고 있다. 얼핏 보기에는 회색과 검은색으로만 처리된 이 단색조의 그림들은 마치 흑백 기록영화나 사진처럼 어떤 사건이 벌어지는 현장을 가차 없이 기록하고 있는 것처럼 느껴진다.

등장하는 인물들은 사실적인 데생(dessin)으로 그려졌지만 한결같이 인형이나 로봇같이 무표정하다. 마치 복제인간처럼 똑같은 얼굴이나 몸뚱이의 인물들이 수없이 반복되어 있는 경우도 있다. 어쩌면 상투형으로만 존재하는 자아가 무한히 반복되어 있는 것인지도 모른다.

강박적인 악몽이나 환각처럼 기이한 현실감을 지닌 이 정경들은 아마도 긴밀하게 조직된 테크노크라트(technocrat)들의 감시와 통제 아래 익명적 대중을 구성하는 왜소한 단위로 전락해 버린 수많은 개인들의 공동운명에 대한 알레고리인 것 같다. 그가 보여 주는 것이 평범한 거리의 정경이나 단순한 정물 따위일 경우에도 한 개인의 내면적인 심리상태보다는 집단적인 불안과 공포의 그림자를 느끼게 된다.

신학철(申鶴澈)은 최근의 단색조의 유화작품을 그리기 이전에 깡통, 병, 전구, 인형, 나무토막 등 폐품들을 실로 감싸서 한데 붙여 놓은 아상블라주들과 잡지나 신문, 포스터의 광고사진들을 임의로 절단하여 새로운 이미지를 탄생케 하는 포토콜라주들을 제작했다.

특히 1980년에 제작된 일련의 포토콜라주들은 소비의 욕망에 지배당해 물질의 노예가 되는 인간의 상황을 신랄하게 야유하고 희화화한 것들이다.

전시장 안과 밖에서

특히 잡지와 포스터의 상업적 이미지들을 잘라내고 이를 다시 결합한 후 채색하고 그림을 그려 넣어 도깨비나 괴상한 동물이나 인물 형태 또는 그로테스크한 정경으로 변모시켜 놓은 이 작품들은 인간이 상품이 되고, 거꾸로 상품이 인간을 대신하는 가치 전도의 상황을 고발하고 풍자하고 있다. 물질적 풍요와 소비의 쾌락을 동경하는 우리들을 빤히 쳐다보며 비웃는 상품들의 얼굴은 사실상 우리 자신들의 추한 모습이다.

　최근의 유화작품들은 이전의 콜라주 작품과는 많은 차이가 있다. 물론 서로 동떨어진 이미지들을 한데 결합시킨다든가 변형된 유기체의 형태를 빌려 이야기 전체를 통일시킨다든가 하는 점에서는 비슷하다. 그러나 현란한 색채가 사라지고 보도영화나 신문사진의 느낌을 주는 회색 또는 검은색의 단색조로 바뀐다. 몽타주 기법과 포토리얼리즘의 기법을 교묘하게 뒤섞어 그려낸 환상적 공간은 암울한 시대의 현실에 대한 일종의 메타포이다.

1983

욕망하는 육체

「정복수 개인전」

정복수(丁卜洙)는 벌거벗은 남녀를 그린다. 그러나 그의 그림은 통상적 의미에서의 남녀 '누드'가 아니다. 케네스 클라크(Kenneth Clark)가 하나의 확립된 회화 장르로서 '누드(nude)'와 구별하여 이야기한 '네이키드(naked)', 즉 서구의 고전적 전통을 바탕으로 한 일정한 양식화의 규범 안에서 그려진 이상적 육체로서의 '누드'가 아닌 그저 벌거벗겨진, 말하자면 옷을 벗은 상태로 적나라하게 그려진 육체의 개념도 정복수의 그림에는 전혀 들어맞지 않는다. (그렇게 벌거벗겨진 육체는 자연주의적이건 또는 표현주의적이건 추하고 고상하지 못하다는 클라크 나름의 위선적이고 보수적인 기준에서 이러한 개념상의 구별이 비롯한다. 그 바탕은 속물주의적 심미관이다.)

정복수가 그린 육체는 때로는 적나라하다 못해 피부라는 얄팍한 껍질까지 벗겨진 살덩이로 남아 있고, 때로는 내장과 핏줄 또는 신경까지도 그대로 노출된 방식으로 그려져 있다. 때로는 얼굴과 내장이 드러나 몸통, 성기만이 남고 나머지 부분들이 생략되거나 때로는 얼굴 부분만 따로 남아 있기도 하다. 그것들은 벌거벗겨진 남녀가 아니라 '욕망하는 육체'에 대한 그 나름의 도해(圖解)처럼 보인다. 기계의 도해나 해부학적 도해라는 의미에서의 도해다. 그러나 그 도해는 어떤 것을 알기 쉽게 분석적으로 설명하는 것이 아니라 도해하는 형식을 빌린 일종의 절규와 비슷한 몸부림처럼 느

　　　　　　　　　　　　　　전시장 안과 밖에서

껴진다. 그린다는 것은 과연 어떤 행위인가? 말로 설명할 수 없는 것을 표현하려는 절망적인 몸짓에 가까운 것인가? 도대체 그림으로 무엇을 설명할 수 있는가? 과연 그림은 말할 수 있는가? 이러한 질문들을 그는 화가로서 동시에 하고 있는 것으로 보인다.

이러한 유사 도해를 그는 반복적으로 그린다. 반복의 형식이 의도적이고 명명백백할 때 그것은 독자적인 의미를 지니게 된다. 반복이 반복 그 자체로 제시될 때 그것은 반복이 아니다. 의미론적으로는 동어반복이 있지만 활용론적으로는 동어반복이란 없다. 말하자면 두 문장이 똑같은 것이라 할지라도 이를 연이어 반복하여 말하면 첫번째 말하는 의미와 두번째 말하는 의미가 달라지는 것이다.

이런 점에서 정복수는 정직하다. 의도적인 도식과 동어반복은 그 나름의 필연적인 이유가 있고, 따라서 그것은 종교적 도상(圖像)들이 그러한 것처럼 승화된 공포나 숭고함의 경지에 접근할 수 있다. 세계와 인생이 끝없는 되풀이일 뿐이라는 생각은 사람들에게 절망감을 안겨 줄 것이다. 그렇기 때문에 사람들은 반복적인 삶을 살면서도 그것이 반복이라는 사실을 정면으로 보기를 꺼려 한다. 변화라는 것이 단지 자신을 속이기 위한 겉치레일 뿐이고 덧없는 것이라 할 때, 모든 것은 거창하게 말해 니체적인 의미에서 동일한 것이 영원히 반복하는 것이라 생각할 때, 반복의 형식은 그것 자체로 강한 의미를 품게 된다. 매일매일 욕망하고, 그 욕망 때문에 매일매일 똑같은 식으로 먹고 배설하며 싸우고 괴로워하고 지쳐 버려 잠드는 것이 사람 사는 일이라 할 때 반복은 운명이다. 그리고 욕망의 법칙은 반복이다.

아마도 이러한 것이 이 작가의 감각과 상상력을 사로잡고 있는 강박관념인 것 같다. 철저하게 유물론적이라고까지 말할 수 있을 정도로 그는 육체(그냥 욕망이라고 말해도 좋다)가 인간의 본질, 다른 말로 하자면 밑바닥이고 더 나아가 인간의 실체란 그 밑바닥 이외엔 없다고 생각하고 있는 것으로 보인다. 이 밑바닥을 그는 응시하고 있다. 그래서 그의 세계는 비극적이다. 정복수의 그림을 보고 나는 허무함과 커다란 비애를 느낀다.

1994

만화는 살아 있다

우리만화협의회 기획전 「만화는 살아 있다」

인사동의 인데코라는 화랑에서 「만화는 살아 있다」라는 전시회가 열리고 있다. 내가 알기로는 1980년대 이후 한두 차례 있었던 특정 주제 중심의 풍자만화전과 달리 종합적이고 체계적으로 만화 그 자체를, 그 중요성을 사회에 널리 알리고자 한 첫번째 전시회이다. 오늘에 이르기까지 우리 만화의 역사를 일별하게 하는 흘러간 만화책들의 견본, 1960년대 이래 주요 작가들의 원고 및 현재 활발하게 작업하고 연구하는 젊은 작가들이 이 전시회를 위해 특별히 제작한 만화, 캐리커처, 그리고 만화영화(애니메이션) 등등을 보며 나는 만화의 매력과 대중적 호소력 및 그 교육적 중요성을 새삼 느꼈다. 우리 만화의 앞날에 희망을 갖고 있는, 그렇다고 사회에서 꼭 합당한 대접을 받고 있다고도 말할 수 없는 몇몇 젊은 만화가들이 한데 힘을 합쳐 이 의욕적인 전시회를 열었다.

분명 중요한 문화적 사건 가운데 하나임에 틀림없다. 사건이 되기 위해서는 사실이 있어야 하고 그 사실이 많은 사람의 관심사를 즉각 건드리는 것이어야 한다. 이 전시회에는 첫날부터 많은 사람들이 몰려들었고, 특히 젊은 관객들의 열띤 호응이 계속되고 있다. 그 까닭이 무엇인가 한번 되새겨 봄 직하다.

만화는 누구에게나 어린 시절을 회상하게 한다. 그 회상은 현재의 내력을 일깨워 줌으로써 현재에 깊이와 두께를 더해 준다. 육이오 이후 김용환,

김종래, 박기정부터 이두호, 김형배, 이희재, 박재동 등에 이르기까지 우리 만화는 그 나름의 연륜을 갖고 있다. 적어도 쉰 살 가까이 되었다. 쉰 살이라지만 만화는 아직 젊다. 아니 항상 젊다고 말해도 된다. 만화는 단순한 오락 또는 예술(프랑스 사람들은 그들 나름으로 '제9의 예술'이라는 멋진 명칭까지 만들어냈다)이기 이전에 하나의 완전한 의사소통 방식이다. 말하자면 일종의 독립된 언어 체계인 것이다. 그 가능성은 앞으로 무한하다.

1994

담담한 경지

최경한 개인전 「풍진(風塵)」

최경한(崔景漢) 선생은 나의 스승이시다. 중고등학교 시절 나는 선생의 자상한 가르침을 직접 받는 행운을 누렸다. 졸업 이후 선생은 미술의 영역에서만이 아니라 삶의 길에서도 늘 내게 도움을 주셨다. 비록 내 품성이 이에 못 미치는 것이긴 하지만. 그러기에 나는 선생의 작품 세계에 대해 단순한 평론가의 자격으로 이야기할 수가 없다. 제자가 감히 어떻게 스승을 평할 수 있겠느냐 하고 예의를 차리려는 것이 아니라 작가와 작품을 따로 떼어 놓고 볼 수 있는 객관적 위치에 내가 서 있지 않다는 뜻이다. 오히려 다행스러운 일인지도 모른다.

작가의 삶과 작품을 과연 따로 떼어 놓고 볼 수 있는 것일까? 골치 아픈 미학적 숙제다. 내가 알기론 선인들은 이 둘을 분리해서 보지 않았다. 작품 속에서 작가의 삶을 보려 했고 작가의 삶을 통해 작품을 보려 했다. 그러나 어느 때부터인가 우리는 작가의 작품과 그의 삶을 따로 떼어서 보는 습관을 암암리에 갖게 되었다. 작품을 제대로 이해하려면 그래야 되는 것인 양, 예술작품이란 작가와 독립해서 존재하는 사물인 양, 마치 그것이 주관적 편향에 빠지지 않고 공평무사한 시선을 유지하는 최선의 방법인 양 생각해 왔던 것이다. 물론 작품과 작가를 동시에 잘 알 수 있는 경우란 흔치 않다. 작품은 직접 대면하면 되는 것이지만 작가의 삶을 진정으로 이해하기란 힘들다. 그 양자를 고루 안다는 것은 일종의 유토피아다. 오늘날 어떻게

옛날처럼 글씨와 인격, 그림과 인간을 하나로 볼 수가 있겠는가. 만약 이러한 유토피아를 지금도 꿈꾼다면 이는 단지 이상화된 과거를 현재에 허황하게 투사하는 것이 아닌가.

최근 선생의 화실을 방문하여 크고 작은 많은 작품들을 보며 이런 관념들이 잘못된 것은 아닌가 하는 느낌이 강하게 들었다. 그리고 선생의 그림만이 아니라 다른 사람의 그림도 그렇게 보아서는 안 되지 않는가 하고 반성하게 되었다. 그렇다. 솔직하게 말해 부담스러운 것이다. 작품이야 자기 기분 내키는 대로 완상(玩賞)하는 물건일 수 있지만 남의 삶을 이해한다는 것은 어딘가 두려운 것이 아닌가. 어쩔 수 없이 이에 비교하여 자신의 삶을 돌이켜 볼 수밖에 없지 않은가. 너무 안이한 길을 내가 오랫동안 가고 있는 것은 아닐까. 마치 예술은 삶의 완성과는 아무 상관이 없는 것처럼. 예술의 길에는 각자 독특한 개성만이 있을 뿐 인격적 발전이라는 것은 없는 것처럼.

선생의 그림들을 오랜만에 반갑게 접하고 곧이어 느꼈던 첫번째 감회는 바로 이러한 것이다. 오래전에 잃어버린 그 무엇인가에 대한 안타까움에 가까운 감정이다. 선생의 작품을 보는 방식이 특별해야 한다는 말이 아니라 오랫동안 잊고 있던 전인격적인 접근방식을 회복해야 할 필요성을 새삼 깨닫게 되었다는 뜻이다.

한 폭의 그림을 보며 느끼는 감정이란 그림의 종류나 양식에 따라 다를 수밖에 없다. 기본적으로 재료의 차이에 따른 '서양화' 또는 '유화'와 '동양화' 또는 '한국화'라는 범주적 구별은 그림을 대하는 우리들의 태도를 사전에 결정짓는 경우가 많다. 적어도 우리나라에서는 이제 이러한 구별이 우스꽝스러운 것임에도 여전히 우리는 동양화와 서양화를 전혀 별개의 것인 양 따로 떼어 놓고 보려 한다. 선생의 그림은 비록 서양에서 개발된 재료로 되어 있으나 근본적으로 동양적인 전통에 뿌리를 내리고 있는 것으로 보인다. 재료의 차이라는 것은 단지 시대적 조건에 의해 주어진 것이며 비록 선생의 그림이 서양의 물감으로 캔버스 위에 이루어진 것이지만, 거기에는 오랫동안 동양 사람들이 미덕으로 여겨 왔던 '무욕무사(無慾無邪)'의

마음가짐이 자연스럽게 나타나 있다고 생각된다.

서양의 추상회화가 그 정신에서 동양의 서예와 유사하다는 지적은 여러 번 있어 왔다. 미국 화가 프란츠 클라인(Franz Kline)이나 프랑스의 피에르 술라주(Pierre Soulages), 제라르 슈네데르(Gérard Schneider), 한스 아르퉁(Hans Hartung) 등 많은 작가들에 대해 이와 같은 이야기를 할 수 있다. 그러나 이들은 어디까지나 서양적 전통에서 동양적 전통에 다가선 것이지 동양적인 전통에 바탕하고 있지 않다. 대부분 형태상으로만 유사한 것이지 정신적 자세에서 근본적으로 동일한 것은 아니다. 나는 심지어 중국 출신 프랑스 작가 자오우키(Zao Wou-Ki)의 그림도 어디까지나 프랑스의 추상회화의 전통에서 읽어야 더 잘 이해되는 것이지 본래의 동양 정신의 표현으로 보기에는 한계가 있다고 본다. 자오우키의 경우는 좀 특별하기는 하다. 여기서 그 점을 이야기할 수는 없다.

요즈음 동양화 물감으로 그린 '서양화'들을 우리의 이른바 '동양 화단'에서 많이 보게 된다. 동서양의 불가피한 만남이라든가 동양적 전통의 현대화라는 어설픈 논리 이전에 '이건 아닌데' 하는 즉각적 반감을 주는 키치들이 대부분이다. 못 그린 동양화가 아니라 못 그린 서양화들. 그 허망함. 차라리 서투르게 그렸어도 여전히 동양화였더라면 덜 실망스러웠을 텐데, 현대적인 동양화랍시고 그린 것이 결국 천덕스럽고 뻔뻔하며 동시에 잘 그리지도 못한 서양화라니. '문기(文氣)'라든가 '문자향(文子香)'이란 단어에서 그 겉멋을 빼고 남는 진정한 어떤 것을 이런 그림들에서 찾아보기란 힘들다.

최경한 선생의 그림을 보면서 나는 선생이 초기의 서양적인 외피를 점점 벗어 버리고 보다 진정한 문인화 정신을 다시 찾고 있다고 확인한다. 재료가 서양에서 개발된 것이냐 아니냐가 문제되지 않는다. 재료의 한계를 이미 벗어나 있는 것이다. 수평으로 누인 캔버스 위에 뿌려진 유화물감과 아크릴물감이 서로 조용하게 반발하거나 한데 뒤섞이는 가운데 침전하거나 위로 떠올라서 생겨나는 반복적인 무정형의 형태들과 화폭 전체에 걸친 미묘한 색조의 변화에서 나는 수묵의 번짐과 오채(五彩)를 발견한다.

바로 거기서 어떤 정신적 형상들이 자연스레 생성되어 어우러지는 것을 목도한다.

나는 선생이 마치 조용하게 서예를 하듯 화폭을 뉘여 놓고 작업하는 방식에 주목해야 한다고 생각한다. 예를 들어 잭슨 폴록(Jackson Pollock) 같은 화가는 바닥에 깔린 화포 위에 물감을 흩뿌리며 그림을 만들었다. 그러나 '액션페인팅(action painting)'이란 다소 선정적인 이름으로 유명해진 이 작품들은 완성되어 정작 수직의 벽면 위에 걸리게 되면 애초 작업 도중의 생동감은 상실하고 행위의 메마른 흔적으로만 남는다. 선생의 방식은 이와는 전혀 다른 성격이다. 선생의 그림은 뉘여 있을 때나 벽에 걸려 있을 때나 변함이 없다. 거기에는 수평의 바닥과 수직의 평면 사이의 대립이 없다. 왜냐하면 육체적, 물질적 차원, 물리적 공간을 뛰어넘는 정신의 어떤 영역에 작품이 위치하고 있기 때문이다.

그래서 선생의 그림은 담담하다. 내 짧은 생각에 다른 어떤 말보다 이 '담담(淡淡)'하다는 표현이 어울리는 것 같다. 싱거운 것 같으면서 깊이가 있는 어떤 것. 심심한 것, 한결같은 것, 조용한 것, 가라앉은 것, 물과 관계있는 것, 거기서 나는 선생의 탈속한 정신세계를 엿본다. 가시적인 세계에서 얻은 경험들을 바탕으로 했다기보다는 전통적 문인들의 축적된 교양, 오랜 독서와 관조를 통해 걸러진 담백하기 그지없는 어떤 마음의 경지를 보는 것이다. 그것을 설명하기란 힘들다. 꾸밈도 지나침도 없고 나서거나 물러나지도 않고 거기 그대로 조용히 있는 어떤 것. 그것은 우리를 향해 웅변하지 않는다. 애써 설득하려고도 하지 않는다. 그러기에 그 그림들 앞에 있노라면 혼탁한 마음이 저절로 가라앉아 맑게 비추어지는 것 같다.

1998

민정기의 산수, 화훼를 음미하기 위한 몇 가지 마음가짐

「민정기전」

첫째, 이름 붙이기

산과 계곡, 시내를 그린 민정기(閔晶基)의 그림을 풍경화라고 하기보다
는 산수화라고 부르는 것이 격에 맞는 것 같다. 왜냐하면 비록 캔버스에 유
화물감으로 그린 그림이라 할지라도 그린 방식, 즉 붓놀림이나 채색, 구도,
그리고 전체적인 분위기와 짜임새가 유럽의 풍경화 전통의 연속선상에서
놓여 있는 것 이상으로 극동의, 다시 말해 중국과 한국의 전통적인 산수화
와 궤를 같이하는 것으로 느껴지기 때문이다. 또한 꽃과 벌레를 그린 작은
그림들도 중국과 한국의 전통적 장르인 화훼라고 불러야 제맛이 나는 듯
하다. 민정기의 그림에 보다 가까이 다가서서 잘 이해하고 음미하기 위해
서는 우선 이렇게 부르는 것이 첫번째 순서인 것 같다.

둘째, 다른 그림과의 관계

문학 텍스트 분석에서 나온 용어를 사용하면 민정기 그림의 인터텍스추얼
리티(intertextuality, 상호텍스트성)는 의외로 두텁고 복합적이다. 이는 눈
앞에 놓인 텍스트, 즉 민정기의 그림 자체의 표면상의 소략하고 단순한 형
상의 처리방식과는 상반되는 것처럼 보일 수도 있다.

전시장 안과 밖에서

그의 그림에서 다른 그림의 직접적 차용이나 인용의 흔적을 찾기는 힘들다. 옛날식으로 방(倣)한 흔적도 없고 요즘 포스트모더니즘의 상표처럼 유행하는 패러디나 페티시의 제스처도 없다. 그러나 그의 그림은 17세기 네덜란드에서 본격적 장르로 개발되기 시작하여 19세기 프랑스 인상파를 최후의 정상으로 하는 유럽 풍경화의 전통에 한편으로 연결되면서도 그보다 훨씬 더 오래 되었고 더 풍요한, 중국과 한국의 산수화 전통, 그리고 또 편의상 민화라고 일컬어지는 보다 소박한 하위 장르의 산수, 화훼 그림들의 전통에 친근하게 닿아 있는 것으로 보인다. 특수하게는 개념적 측면에서 주자(朱子)의 〈무이구곡도(武夷九曲圖)〉와 밀접한 관계가 있는 일련의 대작들이 있다. 이런 류의 작품들에서는 기본적으로 전체의 지형을 도해하려는 의도 때문에 옛 지도와 비슷한 모양을 지니게 된다. 하기야 지도란 것이 이차원의 그림으로 삼차원의 공간을 이야기하는 것이니 그 근원에서 그림과 동일한 것이고, 민정기의 그림은 이를 다시 상기시켜 준다. 그 그림들의 형태와 구성이 산경문전(山景文塼)을 여러모로 닮은 것도 이런 맥락에서 보아야 할 것이다.

그러니까 그 인터텍스트는 동서양에 걸쳐 있다. 그렇다고 이를 손쉬운 절충이라고 생각할 수는 없다. 비록 재료는 캔버스와 유화물감일지라도 그 정신은 유럽보다는 중국과 한국의 오래된 전통에 더 기울어져 있다고 말할 수도 있겠다. 그렇다고 그가 유화물감을 먹인 양 사용하여 문자 그대로 산수화를 그리려 한다는 뜻은 아니다. 오히려 표면적 기법보다 자연을 보는 태도, 그리고 그림을 구상하는 방식이 산수화의 전통에 다가가고 있다는 뜻이다. 일종의 동도서기(東道西器)라고 해야 할지. 전통적인 동양회화의 재료를 사용하면서 어설픈 서양화 흉내를 내는 작가들과는 정반대인 셈이다.

셋째, 물감과 붓

유화라는 재료는 표현의 폭이 매우 넓다. 유화물감은 두텁고 짙은 색의 피

막으로 건물의 벽면을 도장(塗裝)하듯 기왕에 그려진 색과 형태를 덮어 버리는 데만 효과적인 것이 아니다. 쓰기에 따라서는 캔버스에 살짝 베어 들어가듯 발라 가는 담채에서부터 투명한 물감의 층을 광택이 나도록 여러 번 겹쳐 쌓는다든가, 붓에 실린 물감의 체적을 캔버스에 옮겨 터치의 무게와 힘 또는 속도를 강조한다든가, 끈적끈적하고 부피가 있는 물감의 독특한 성질을 강조하여 나이프들을 사용하여 두텁게 반죽처럼 처바르기도 하고, 또는 딱딱하게 말라붙은 것을 긁어내거나 깎아내고 또 덧바르고 또 긁어냄으로 독특한 물질감을 강조할 수도 있다. 마치 화선지에 선염(渲染)하듯 캔버스에 물감을 엷게 바르는 방식에서 흙손으로 벽에 회나 시멘트를 처바르듯 물감으로 두텁게 켜를 올리는 방식에 이르기까지 다양한 방식으로 갖가지 표현을 가능하게 하는 매체가 바로 유화다. 악기로 치면 가장 풍부한 음량, 다양한 톤 및 표현의 잠재력을 지니고 있는 피아노가 이에 버금 간다고 말할 수 있을까. 유럽에서 15세기 이래 꾸준하게 가장 으뜸가는 회화의 매체로 사용되었고 아크릴릭 등 보다 간편하게 사용할 수 있고 화학적으로도 보다 안정성이 높은 물감들이 개발되었음에도 유화물감에 여전히 집착하는 화가들이 많다. 오래된 관습의 탓도 있겠지만 그만큼 표현의 폭이 넓고 그 잠재가능성이 많이 개발된 매체이기 때문이다.

민정기도 유화물감에 여전히 애착을 느끼는 화가 가운데 하나다. 아크릴릭 물감도 사용해 보았지만 그보다 더디 마르고 다루기 까다로운 유화물감이 친근하게 느껴지고 그릴 때도 차분하고 안정된 자세를 갖게 한다고 한다. 이 유화물감을 그는 수묵 다루듯 다루려 하는 것 같다. 물감도 두텁게 바르기보다는 마치 종이나 비단 위에, 때로는 가는 선들을 규칙적으로 겹쳐 긋는다든지, 때로는 갈필로 문지르듯, 때로는 물감자국을 중첩시켜 색깔과 모양이 드러나게 한다든가 하는 등 붓과 물감을 다루는 그의 솜씨는 여러 가지 준법을 비롯하여 수묵의 다양한 필법과 묵법과 흡사한 데가 있다. 그렇다고 유화물감 고유의 발색의 강렬함이나 광채의 다양함을 죽여 버리지는 않는다. 정성은 들였으되 힘이 안 들어 보이는 그의 붓질은 오랜 모색과 탐구의 결과다.

넷째, 시점의 운영과 공간 구성

물감과 붓의 사용방식이 수묵화의 방식과 어느 면 유사성을 지니고 있다는 사실보다 더 중요한 것이 있다. 전체적인 공간구성이 전통 산수화와 비슷한 짜임새를 하고 있다는 점이다. 특히 몇몇 그림의 경우는 축(軸)으로 된 산수화의 구성을 방불케 한 공간배치법을 구사한다. 이는 꼭 세로 선 그림의 경우에만이 아니라 때로는 가로로 누운 그림의 경우에도 해당된다.

공간의 배치와 구성에서 가장 중요한 것은 시점의 운영방식이다. 즉, 시점의 문제를 화폭 안에서 어떻게 다루느냐 하는 점이다. 서양화, 정확히 말하면 서양의 유화 기법이 전래된 이후 많은 사람들이 르네상스의 일점원근법(一點遠近法)이 마치 자연의 질서인 양 당연하게 받아들이고 있는 듯하다. 말년의 세잔을 사로잡았던 문제, 또 입체파의 공간 개념도 잘 이해한다고 생각하는 사람들도 이 일점원근법의 원리가 공간/시간에 대한 특정한 문명의 특정한 담론 체계를 전제로 하고 있다는 점은 쉽게 망각한다. 한 측면에서 보면 이 일점원근법이 인간의 일상적 시각에 꽤 근접하기 때문이다. 그러나 공간 속의 사물의 형태를 빛의 순수 작용으로 과격하게 해체하려 한 인상파, 신인상파의 그림에서도 여전히 당연하게 채용되고 있는 이 원근법은 인공적인 것이다. 그러니까 문화적인 것이지 자연적인 것이 아니다.

한편 중국 산수화의 삼원법(三遠法)이란 이와는 전혀 다른 세계관 및 시간/공간 개념에서 출발한다. 시점이란 문제로만 좁혀 이야기한다 하더라도 '고원(高遠)', '심원(深遠)', '평원(平遠)'이란 다같이 일정한 시간의 경과 속에서 진행되는 시선의 이동을 함축한다. 즉, 올려다본다거나〔앙시(仰視)〕, 내려다본다거나〔부시(俯視)〕, 똑바로 앞쪽을 내다보는 것〔평시(平視)〕은 지속적 행위를 전제하며, 한 점, 즉 소실점에 시선을 집중시킬 뿐만 아니라 정지된 한순간에 국한시키는 유럽의 원근법과 기본적으로 다르다. 일점원근법은 한 특정한 사회적 장소 내의 특정한 위치에 고정된 한 주체의 시선을 전제한다. 더욱이 이 원근법은 두 눈으로 보는 세계가 아니라 한

눈으로만 본 세계를 보여 준다. 이는 카메라오브스쿠라의 세계다. 나침판, 종이, 화약 등을 비롯하여 온갖 진기한 발명을 해낸 중국 문명이 왜 카메라 오브스쿠라는 모르고 지내왔는지, 혹시 독특한 세계관, 독특한 시간/공간의 개념 때문은 아니었는지 연구해 볼 만한 과제다.

다 아는 이야기지만 일점원근법에 의존하는 공간 표현은 그 오행감(奧行感)으로 말미암아 화면에 구멍이 뚫린 듯한 효과를 불러일으킨다. 이로써 생겨나는 공간은 안으로 들어갈수록 좁아지는 깔대기형 공간이다. 비록 삼차원적 환영(illusion)의 효과는 크지만 닫힌 공간이다. 말년의 세잔은 이 답답하게 굳은 공간에서 벗어나려 필사적으로 애썼다. 그의 작품 가운데 마치 미완성인 것처럼 화면을 미처 다 채우지 않고 군데군데 빈자리로 그대로 남겨 놓은 예들이 많은 것도 이의 분명한 증거이다. 입체파 화가들은 보다 과감하게 여러 개의 시점을 동시에 화면에 도입함으로써 이 공간의 통일성을 아예 해체하여 버렸다.

민정기는 유화와 사진의 전래와 더불어 오늘날 극동에서도 당연시되는 이 일점원근법을 아예 무시하지는 않지만 그것에 얽매이지 않고 그 결함을 보충하는 자기 나름의 해결책을 찾는다. 화면의 평면성과 수직성, 즉 정면성을 강조하여 오행감이 생겨날 소지를 없앤다던가 구곡도에서 보는 것처럼 이동하는 시점에 따라 변화하는 다양한 정경들을 일종의 초월적 시점에서 한데 조합한다든가, 또는 비록 오행감을 생겨나게 하는 대각선이 있더라도 이를 상쇄하는 색채와 매스를 강조한다든가 하는 식이다. 전통 산수의 삼원법을 그대로 구사하지는 않지만 축의 공간구성과 유사하게 화면 안쪽으로 수평적으로 전개되는 면을 일으켜 세워 수직적 구성을 꾀하기도 한다.

한마디로 그의 그림은 일점원근법에 구애받지 않는다. 그렇다고 입체파 화가들처럼 일상적 시각의 경험을 해체하여 재구성하려 하지도 않는다. 자연스러움을 해치고 싶지 않기 때문이다.

다섯째, 그림 읽기

그림이 보는 것이냐, 읽는 것이냐 하는 질문은 주어진 그림이 보여 주기 위한 것인가, 이야기하기 위한 것인가 하는 질문과 같다. 물론 본다는 행위와 읽는다는 행위는 그 자체로 유사한 구석이 많으며 일상 언어에서도 이 두 단어를 서로 쉽게 대체할 수 있음을 확인할 수 있다. 눈먼 사람이 점자책을 읽는 경우가 아니라면 글자를 읽기 위해서는 우선 눈으로 보아야 하니까 읽는 일이 보는 일과 출발에서부터 한가지인 것이다. 시서화(詩書畵)를 다같이 하나로 통하는 것으로 여기는 한자문화권에서는 보는 행위나 읽는 행위나 당연히 같은 것으로 여긴다.

으레 낙관을 포함하여 제발(題跋)이나 찬(讚)이 따르는 전통 산수화, 특히 기다란 두루마리 그림〔장권(長券)〕의 경우는 그림을 보는 일이 거의 책 읽기나 다름없다. 이러한 과정에서 눈에 보이는 그림 속의 정경과 그 그림과 글에 의해 연상된 정경이 마음속에서 하나로 일치하는 경험을 하게 된다.

축의 경우도 글과 그림을 번갈아 위아래로 옮겨 다니며 읽는다. 전통적인 산수화에서 예를 들어 범관(范寬)의 〈계산행려도(谿山行旅圖)〉같이 험준한 산악의 경관을 그린 그림의 경우에도 보는 사람이 편안함을 느낄 수 있는 것은 눈과 마음이 자유로이 옮겨 다닐 수 있도록 구성되었기 때문이다. 고원, 심원, 평원 등 어떤 방식으로 그려졌든 정경 전체를 읽기 위해 위아래로 오르내리는 시선의 기본적인 움직임은 변함이 없다.

이와 유사하게 민정기의 큰 그림들에서 우리는 시선과 생각의 부단한 이동을 경험한다. 우선 화폭 전체의 짜임새가 눈에 들어오겠지만 곧 우리 눈은 일정한 방향을 잡아 순서대로 읽어 가게 된다. 벽계구곡(蘗溪九曲)을 그린 한 작품에서 제1곡인 수입리(水入里)는 화면의 맨 왼쪽에 있다. 그다음 제2곡, 이어 제3곡, 이런 식으로 마치 커다란 지도를 펼쳐 놓고 훑듯이 왼쪽에서 오른쪽으로 나아가게 된다. 지도를 읽는 것과 흡사하다. 간혹 정자 이름이나 사당 이름이 쓰어져 있는 것을 보게도 된다. 가끔 나는 커다란

지도 같은 민정기의 그림 속에 더 많은 글이 씌어져 있었다면 어땠을까 상상해 본다.

부분 부분을 이런 식으로 읽으며 옮겨 다닌다고 화면 전체를 잊어버리는 것은 아니다. 이미 우리의 정신과 기억 속에 전체의 큰 틀과 윤곽이 그려져 있기 때문이다. 부분을 읽어 가다 보면 그 틀 속에 비어 있었던 자리들이 하나하나 채워진다. 그러고 나면 화면 속의 정경은 그림 바깥까지 연장된다. 왜냐하면 우리의 그림 읽기는 일정한 과정을 이미 밟아 왔고 이로 인해 불러일으켜진 감흥은 여운을 남겨 공간적 상상을 계속 자극하기 때문이다.

여섯째, 마음속의 산수(山水)

꼭 눈앞에 보이는 것만 그리는 것이 아니다. 또 어떤 것을 심취하여 본다고 하더라도 오로지 시각이라는 감각만이 움직이는 것이 아니다. 우리 눈의 능력은 대단한 것이다. 눈은 단순히 시각적 데이터만을 받아들이는 창구가 아니라 보는 동시에 해석하고 상상하고 꿈꾸는 기관이다. 눈과 마음 또는 정신은 그래서 하나로 연결되어 있다. 눈은 마음의 창이란 말도 그래서 공허한 수사학이 아니다.

민정기는 19세기의 인상파 화가들처럼 순간순간 눈앞의 정경에 오로지 감각적으로만 탐닉하지 않는다. 실제로 그는 자연경관을 사생(寫生)하더라도 스케치 정도이지 이젤과 캔버스를 들고 나가 현장에서 직접 유화를 제작하지 않는다. 스케치가 아니면 사진을 찍는다. 이때의 스케치나 사진은 일종의 비망록, 즉 기억하기 위한 메모인 셈이다. 그리고 이를 바탕으로, 그가 본 경관에서 그가 느꼈던 시각적 인상을 바탕으로 생각, 상상, 꿈을 종합하여 화실에서 오랜 기간 여러 가지로 궁리해 가며 꼼꼼하게 작업한다. 그래서 어떤 작품들은 거의 관념적이라고 할 수 있는 데까지 나아간다. 그러나 관념의 뼈대만을 추상적으로 도해하는 것이 아니라 그가 경험한 경관의 정수(精粹) 또는 '기(氣)'를 생동감있게 표현하려 한다. 특히 대

작들, 예를 들면 '벽계구곡'을 그린 연작의 경우가 그렇다.

기본구상 자체가 구곡이라는 전통적 산수운영(山水運榮)의 개념에서 출발한다. 민정기는 중국의 주자의 〈무이구곡도〉 개념의 조선 전래와 그 변용 과정에 대해 독보적으로 연구한 학자인 최종현(崔宗鉉)과 함께 여러 곳의 산천계곡을 두루 탐사하며, 실제로 이 주자학파의 구곡도의 개념이 우리 산수에 어떻게 적용되었는지 몸소 살펴보았다.

주자의 〈무이구곡도〉는 그가 직접 지은 「무이구곡가(武夷九曲歌)」「무이도가(武夷櫂歌)」와 함께 지식인이 자연과 벗하면서 철학적 사색을 하며 도를 닦는 경지를 무이산(武夷山)의 승경(勝景)을 묘사하는 형식을 빌려 표현한 것이다. 여기서도 글과 그림은 서로 떼어 놓을 수 없는 관계로 밀접하게 결합되어 있다. 그리고 〈무이구곡도〉라는 그림은 지도로서의 기능도 함께하고 있다. 주자가 거처하며 가꾸고 칭송했던 무이산이나 그 골짜기가 어떻게 생겼는지 가 보지 못했지만 주자를 하늘같이 섬기던 조선의 유학자들은 〈무이구곡도〉를 베껴 옮긴 그림이나 이를 모방한 그림을 보고 상상하거나, 심지어 그것도 구경 못한 경우에는 단지 주자의 시가(詩歌)만을 읽고 마음속으로 그려 보았다고 한다. 그러니까 이 무이구곡이란 주자학을 숭상하는 조선 유학자들에게는 일종의 정신적 고향이고 이상향이었던 것이다. 그래서 명성이 있고 세력있는 몇몇 유학자들은 주자를 본떠 경치가 뛰어난 골짜기를 골라 무이구곡의 방식으로 가꾸려 했다.

최종현의 연구에 의하면 〈무이구곡도〉가 한국에 전래되어 이모(移摹)와 방작(倣作)으로 널리 퍼지는 가운데 그 형태가 변천하게 되는데, 전래된 초기에는 세로 길이가 가로 길이보다 긴 전도(全圖) 형식이었던 것이 16세기 중엽 이후에는 세로 일 척 내외, 가로 십 척 이상의 두루마리 형식 또는 화첩 형식으로 변용되었다가, 18세기 이후에는 팔 폭 또는 십 폭 병풍의 형식으로 유행하였다고 한다. 기본적으로 산(山)과 계(溪)로 표현되는 이 그림의 형식 변천에서 특히 주목하여야 할 것은 16세기 중엽 이후의 구성 형식인데, 이는 그림의 왼쪽에서 오른쪽으로 진행되는 거의 직선형의 계류(溪流) 구도법이다. 18세기 이후의 병풍 형식에서도 왼쪽에서 시작하

여 오른쪽으로 흐르는 그림의 방향은 변함이 없다. 즉, 좌로부터 1, 2곡이, 중심부에 4, 5, 6곡, 우측 부분에는 7, 8, 9곡이 배열되어 있다. 〈무이구곡도〉류에 속한 병풍에만 볼 수 있는 구성 방식이다.

조선 말엽 유림의 중요한 인물이었던 화서(華西) 이항로(李恒老)가 운영하였다는 양평군 벽계구곡을 그린 작품들도 기본적으로 이와 같은 〈무이구곡도〉의 개념적인 틀에 맞추어 구성되어 있다. 그렇다고 기존하는 〈무이구곡도〉 또는 다른 구곡도를 방(倣)했다는 것이 아니다. 단지 그 개념적인 도식만을 골격으로 취해 이를 자기식으로 변화시키고 있다. 민정기가 얼마만큼 이 과거의 유학자들의 정신을 공유하고 있는지 나는 잘 모른다. 다만 이처럼 경치가 빼어난 곳을 옛 조상들이 어떤 마음으로 가꾸고 즐겼는지 상상하며 그 나름대로 이상적인 경관을 그렸다고 생각된다. 그러니까 이 구곡의 그림들은 어떤 과거 유학자들이 꿈꾸었던 유토피아에 현재 산과 골짜기를 찾아 그리는 민정기가 꿈꾸는 유토피아가 한데 겹쳐진 것이 아닐까 짐작해 본다.

나는 근본적으로 민정기의 이 벽계구곡 그림들과 팔봉산 그림들을 일종의 병풍그림으로 본다. 물론 축처럼 세로 선 그림을 제외하고 말이다. 이 그림들은 소위 'P(paysage)'*로 알려진, 세로보다 가로가 긴 풍경화의 일반적 포맷을 취하고 있다. 병풍그림으로 본다는 말은 비록 실제 병풍처럼 여덟 폭 또는 열 폭으로 나누어지지는 않았지만 내용상 여러 개의 축들이 한 화면으로 합쳐진 것이 아니냐는 뜻이다. 즉, 기본 단위는 수직적인 그림이 여러 개 가로로 이어져 전체로는 일종의 수평적인 하나의 그림이 된 것이다. 이런 그림은 가로로 연결되어도 특유의 정면성이 온전하게 보전된다. 여기에 내재한 개개의 경관은 축으로 그려져 있으므로 화면의 정면성이 반복적으로 강조된다. 여기서 정면성이라 함은 일점원근법으로 그린 그림에서 일반적으로 나타나는 화면의 중심부 안쪽, 즉 소실점을 향해 점점 좁혀 들어가는 깔대기형 공간에서 벗어나 보는 사람의 눈과 마음이 자유롭

* 캔버스의 한 형태로, 보통 P형(풍경화), F형(인물화), M형(바다풍경화), S형(정사각형) 등이 있다.

전시장 안과 밖에서

게 움직여 갈 수 있는 정신적인 폭과 깊이를 지니고 있으면서도 회화 평면이 본래 지닌 수직성과 평면성을 그대로 유지한다는 의미에서의 정면성을 뜻한다.

그러므로 따로따로 나뉜 그림 쪽들로 이어진 병풍 형식 특유의 수직성, 즉 바로 서 있음으로 그 존재의 독자성을 과시할 수 있는 것이다. 즉, 병풍을 번역한 영어의 스크린(screen)이란 단어가 잘 설명해 주듯, 병풍은 가상의 공간으로 본래 있던 공간을 가리고 대신 들어앉는다. 이 대체는 단순히 병풍이 놓이기 전의 공간을 가려서 보이지 않게 하는 것이 아니라 대체된 새로운 공간이 유일한 공간인 양 느끼도록 만들어 주는 것이다.

팔봉산 그림은 여덟 개의 주된 봉우리로 이루어진 산 전체를 하나의 정신적 모뉴먼트(monument)로서 그려 놓으려 한 것이다. 당연히 이 인근 사람들의 이 산에 대해서 품고 있는 숭산사상(崇山思想) 및 주술적인 기원의 분위기도 함께 살려져 있다. 이 점에서 산경문전의 구성과 유사한 것도 우연은 아니다. 바로 그래서 이 그림을 마치 초기에 몬드리안이 나무 한 그루를 놓고 그랬듯이 단순히 실경에서 점차 추상해 가는 과정이나 단계로 볼 수 없는 것이다.

일곱째, 맥(脈)

사실 여부는 알지 못하지만 일제강점기에 일본인들이 조선 산들의 맥을 끊기 위해 혈(穴)에 해당하는 장소를 골라 쇠말뚝을 박았다는 이야기를 들은 적이 있다. 풍수에서 이야기하는 혈이니 지맥이니 하는 말이 무엇인지 나는 잘 모른다. 하지만 산을 이야기할 때 맥이란 단어가 단순히 산맥 또는 보다 작게는 산세라는 뜻 이상의 의미로 쓰일 때는 마치 우리 몸을 두고 맥이라는 말을 쓸 때와 유사한 것 같다. 백두대간이란 말도 한반도 전체 지형의 큰 골격을 짚어서 이야기하는 것일 텐데, 맥이란 그러한 형태적 체계 아래 관류하는 어떤 기운의 흐름으로 생각된다.

민정기의 산 그림을 보면 이 맥이라는 단어가 떠오른다. 그가 그리려 한

것은 오로지 산천의 시각적 인상만에 국한되는 것은 아니라고 느껴지기 때문이다. 이 맥이란 것은 가시적으로 즉각 눈에 들어올 경우도 있겠지만 대개는 오랜 관찰과 경험 끝에 직관적으로 머릿속에 떠오르는 것일 것이다. 민정기는 산을 직접 보고 느낀 인상과 함께 직관적으로 파악되는 산의 맥을 한데 종합하여 그리려 하는 것 같다. 유난스러운 산봉우리나 부드럽게 이어지는 능선이 하늘과 부딪쳐 만들어내는 선, 불룩 솟은 곳과 움푹 파인 곳의 연결, 어마어마한 괴체(塊體)로서의 땅덩어리가 만들어낸 굴곡과 주름의 다채로운 편성, 이러한 것들이 우리 눈에 던져 주는 시각적 파문뿐만이 아니라 그런 것 밑에 흐르는 어떤 기운을 감지하고 이를 동시에 표현하려 한다고 느껴진다. 그런 점에서 민정기는 산을 그리되 외형이 아니라 그 '기'를 그린다는 중국 전통 산수화의 정신에 가까이 다가가 있다. 기운생동(氣韻生動)이라는 유명한 말이 있지만, 산을 기운생동하게 그리려면 산의 기운을 표현해야 하고, 그 기운을 표현하려면 우선 맥을 짚어 볼 수가 있어야 한다고 생각한다.

여덟째, 작은 우주

초충화훼(草蟲花卉)라는 미세한 세계의 정경은 중국과 한국에서 일찍이 독자적인 회화 장르로서 확립된 영역이다. 물론 유럽에도 17세기 네덜란드에서 정물화의 한 분야로 꽃과 벌레의 그림이 전문화한다. 그러나 유럽의 정물화가 문자 그대로 '죽은 자연〔프랑스어로 나튀르 모르트(nature morte)〕' 또는 '조용하게 정지된 삶〔영어로 스틸라이프(still life)〕'인 것처럼 소멸과 죽음의 그림자가 깃들어 있는 사물의 단편을 표본처럼 세밀하게 묘사한 것이라면, 극동의 화훼화는 대우주와 함께 호흡하는 소우주의 생동하는 자태를 그린 것이다. 전자는 시간적 축 위에서의 삶의 '덧없음(vanitas)'을 상징한다면, 후자는 공간적 확장 속에서의 '기'의 충만함을 암시하는 것 같다.

갓 피어나려는 작약 한 줄기, 지금은 무시당하는 꼴이 되어 버린 채송

전시장 안과 밖에서

화, 과꽃, 백일홍 등 예부터 귀염을 받았던 화초들의 한 부분, 며느리주머니, 노인장대, 솟대, 달개비 등 누구도 거들떠보지 않는 들꽃들의 모양. 민정기는 산수에 이어 이 작은 세계의 아름다움과 조화를 다시 찾아보려 한다. 그 오랜 세월 동안 초충화훼를 그린 많은 화가, 문인의 뒤를 이어 미세한 세계에도 동일하게 작용하는 우주적 질서의 한 귀퉁이를 이 작고 수수한 들꽃의 생김새에서 찾아보려는 것이다. 그 점에서 하등 새로울 것도 없고 어떻게 보면 보수적인 회귀라고 비난할 사람들이 있을지도 모르겠다. 그러면서 동시에 이른바 '민화' 기법의 소박함, 그 서투르면서도 천진한 장식성을 은근히 살려보려는 시도도 엿보인다. 고도로 세련된 프리미티비즘 (primitivism)이라고나 할까. 이는 이발소 그림에 대한 그의 이전의 관심의 연장이라고도 볼 수 있을 것이다.

아홉째, 보고 그리는 즐거움

거닐며 좌우로 산수를 보고 구석에 핀 조그만 들꽃의 모습을 들여다보는 즐거움, 그리고 이를 화폭에 옮겨 그리는 즐거움. 번잡한 도회를 떠나 자연을 다시 발견하려 애쓰며 그리는 이 화가의 즐거움을 예술지상주의라고 몰아칠 수는 없다. 그럼에도 이런 즐거움의 추구는 시대착오적 유토피아로 도피가 아니냐는 혐의를 받을 수 있다. 그러나 포스트모더니즘이라는 사조가 유행하는 요즈음에는 시대착오(anachronism)란 단어의 의미가 희미해져 있는지도 모른다. 의도적 시대착오를 자랑하는 포스트모더니즘이 아니더라도 특정한 과거의 참조는 복고적이거나 퇴영적이라는 오해를 받기 쉽다. 현재까지 지속되는 미술의 진보에 대한 단선적이고 일면적인 모더니즘의 관념 때문이다.

　한 예를 들자면 20세기 초반 유럽으로 건너간 젊은 디에고 리베라(Diego Rivera)는 입체파 등 모더니즘의 일차 세례를 받았지만, 이 모더니즘의 언어가 그가 목표하는 공공적 미술의 이상에 걸맞지 않음을 깨닫고 콰트로첸토(quattrocento) 및 그 이전의 프레스코화로 거슬러 올라가 특히

피에로 델라 프란체스카(Piero della Francesca)를 연구했다. 그 이후 멕시코로 돌아가 호세 클레멘테 오로스코(José Clemente Orozco), 다비드 알파로 시케이로스(David Alfaro Siqueiros)와 더불어 20세기 미술의 독보적 성취로 인정되는 멕시코 벽화운동의 주역이 되었다. 당시로서는 가장 혁신적이었던 모더니즘의 실험을 팽개치고 오백 년 전 르네상스로 거슬러 올라가 프레스코의 전통에 자신의 작업을 접목시키고자 한 그를 시대착오적이라고 비난할 수는 없다.

민정기는 1980년대 초 '현실과 발언' 모임에 참여하면서 파격적이며 신선한 착상의 작품들을 연이어 보여 주어 주위 사람들을 놀라게 한 바 있다. 지금은 국제적 포스트모더니즘의 유행에 힘입어 거의 상투적으로 반복, 모방하는 경우까지 보게 되었지만, 우리나라에서 본격적 '키치미술'을 처음 선보인 작가가 바로 그였다. 포스트모더니즘이라는 단어가 우리 미술계에 알려지기 이전에 이발소 그림이라는 '키치' 형식을 통해 포스트모더니즘의 패러디와 페티시를 예언적으로 보여 주었던 것이다. 내가 알기로 그는 당시에 포스모더니즘이라는 단어조차 몰랐으며 자생적으로 이발소 그림의 형식과 내용 양자에 특별한 흥미를 가졌던 것으로 기억된다. 팝아트의 영향이 전혀 없었다고는 말할 수 없겠지만 그의 관심이나 태도는 팝아트 작가와는 분명하게 달랐던 것으로 판단된다. 팝아트 작가들에 대해 일률적으로 말할 수는 없는 것이겠으나, 이들의 냉소적 태도와는 대조적으로 그는 이발소 그림이라는 대중적 키치의 소박함과 명랑함에 감탄하고 이의(異議) 언어와 형식을 정치적 의미 또는 난센스를 구현하기 위한 반어적 수단으로 사용했다. 불안한 추상회화에서 전투적 구상회화로의 선회, 유쾌한 '이발소 그림'을 거쳐 그 나름의 독자적인 '실경산수(實景山水)'의 탐구로 이어지는 그의 궤적을 시대의 흐름에 역행하는 것으로 보아야 할까.

이러한 외형적 변화에도 불구하고, 가난한 작가로서의 일상적 삶의 어려움에도 불구하고 그의 작업에서 일관되게 느껴지는 것은 주위 사물을 흥미있게 보고 이를 그리는 일의 즐거움이다. 그가 그려 놓은 자연은 아직

도시화와 산업화의 와중에서 벗어나 있는 것처럼 보인다. 그리고 실제 모습과는 반대로 전혀 훼손되지 않은 채 온전한 모습을 하고 있는 일종의 '원형'으로 보인다. 이 점에서 그는 관념론자이고 또 이상주의자다. 비록 민정기의 이러한 즐거움의 추구가 개인적이고 숨겨진 일이라 할지라도 그것이 시사하는 바를 우리는 생각하지 않을 수 없다. 혼란스럽고 어두운 시대에 오로지 자연을 그리는 일에 즐겁게 몰두한다는 것은 역설적으로 커다란 정치적 의미를 지니는 것이 아닐까.

1999

음울한 시대의 알레고리

민정기 개인전 「본 것을 걸어가듯이」

가화만사성(家和萬事成)

민정기가 미술대학을 졸업하고 작가생활을 시작한 지 삼십 년이 넘었다. 이번 전시회는 일종의 회고전 형식이다. 회고전의 도록에 실릴 글을 쓰는 방식은 여러 가지이겠지만 민정기가 좋은 화가, 뛰어난 화가라는 점을 우선 강조해야 하고 그 이유를 될 수 있으면 연대기순으로 풀어서 설명해야 할 필요를 느낀다. 그런데 왜 그가 좋은 화가인지, 왜 그가 뛰어난 화가인지 설명하기가 쉽지 않다. 민정기는 아주 복잡한 작가이기 때문이다. 그러므로 설명의 편의에 따라 자유롭게 이야기하려 한다.

잘 알려져 있다시피 화가 민정기는 소위 '이발소 그림'으로 유명해졌다. 1982년 「행복의 모습」이라는 타이틀이 붙은 제3회 '현실과 발언' 전시회에 그는 〈가화만사성〉이라는 덕담풍의 제목을 붙인, 새끼를 여럿 낳아 젖을 먹이고 있는 어미 돼지의 그림과, 백조가 떠다니는 호수 옆 물레방아가 있는 풍경 그림을 출품하여 사람들을 놀라게 했다. 그 후 그는 왜 자기가 이발소 그림에 관심을 갖게 되었는지 그리고 왜 그것을 그리는지 인터뷰를 통해서 또는 직접 글을 써서 여러 차례 설명했다.

사실 이 문제는 기본적으로 취향에 관한 것이다. 매력을 느끼거나 좋아하지 않으면 관심도 갖게 되지 않는 법이다. 하지만 특정한 취향의 문제를

넘어서서 매우 복잡하고 까다로운 미학적 검토를 필요로 하는 문제다. 그 것은 단순히 이발소 그림이라는 말이 함의하는 서민적 특성, 즉 계급성이 라든지 또는 대중성에 국한되지 않는다. 이는 바로 키치의 문제이며, 키치 는 취향을 포함하여 미학의 모든 주요 토픽과 관계있는 복잡하고 광범한 주제다.

그런데 민정기가 이를 그대로 작품으로 만들어 전시회에 출품했다는 것 은 그 행위만으로도 당시에는 하나의 충격이고 스캔들이었다. 우선 이는 소위 고급미술, 즉 주류 미술에 대한 급진적 비판이자 취향의 반역으로서 한국미술사상 전무후무한 것이다. 보다 직접적으로 말하자면 민정기는 자 신이 받은 알량한 한국의 미술교육과 미술문화를 전면 거부하며 백지에서 다시 시작하겠다는 선언을 한 셈이다. 한마디로 다다적 반항이며 미술과 생활 사이의 거리를 없애 버리려는 급진적 기획이다. 이 점에서 나는 민정 기를 주재환과 더불어 1980년대 이후 지금까지, 아니 해방 이후 지금까지 등장한 여러 화가들 가운데 미술사적으로 가장 중요한 인물로 꼽는다.

여기서 우리는 뒤샹과 초현실주의자들이 일상생활의 비미술적인 물건 들을 레디메이드(ready-made) 또는 발견된 오브제(objet trouvé)라는 이 름으로 아무런 변형도 거치지 않고 전시회에 출품한 사례를 생각하지 않 을 수 없다. 이들은 또한 콜라주와 몽타주 기법을 통해 일상생활의 비근한 소재들을 작품 속에 직접 도입하거나 인용하는 방식으로 미술과 생활 사 이의 칸막이를 완전 해체할 것을 요구하며, 또 다른 형태의 아카데미시즘 으로 변해 버린 입체주의, 미래주의, 표현주의 등 20세기 초의 모더니즘을 비판했다. 마찬가지로 이발소 그림을 전시회에 출품하는 것은 순수미술의 맥락에 반미학적 싸구려 대중예술의 품목을 불쑥 내미는 공격적 아이러 니다.

이발소 그림은 몇 가지 분명한 속성을 지닌다. 첫째, 그것은 통념적으로 예술이 아니라 상품이다. 그것도 거의 정확하게 가격이 매겨져서 판매되 는 비교적 싼 상품이다. 이와 반대로 화랑이나 미술관에서 전시되는 그림 이나 조각은 도대체 어떤 가격으로 어떤 방식으로 흥정이 되는지 일반 사

람들은 도저히 알 수 없는, 특수층 내에서 비밀스럽게 거래되는 품위있는 예술작품이다. 우리는 문화예술에 대한 습관적 존중심 때문에 그것을 상품이라고 부르지 않는다. 비속한 돈하고는 상관없고 오로지 고귀한 정신하고만 관계하는 고급예술이기 때문이다.

둘째, 이발소 그림은 굳이 예술이라고 친다면 소위 통속예술 또는 대중예술이라는 범주에 들어가는 것으로, 장식적 기능을 강하게 가지며 따라서 액자의 비중이 크다. 민정기는 이를 상투적 액자그림이라고 부르고 있다. 액자가 중요하다는 점은 일상생활의 공간에서 이것이 어떻게 기능해야 하는지 관습적으로 정해졌다는 말이기도 하다.

말하자면 쓰임새가 분명한 그림이다. 기본적으로 그것은 서민의 주거 공간의 장식이다. 싸구려 벽지로 도배된 방에 무언가 볼거리, 즉 시각적 풍요함을 제공하는 기능을 지닌 물건, 벽에 그림 한 폭 정도는 걸어 놓아야 한다는 격식, 일종의 문화 행위, 사회적 의식(儀式)에 필요한 품목이다. 그리고 아파트보다는 재래식 주거 공간, 즉 한옥이나 소위 절충식 양옥의 안방이나 대청에 어울리는 그림이다. 그것은 전통적 형태의 가족의 공간의 중심부에 걸리는 그림이다. 소위 민화라고 일컬어지는 예전의 장식 그림, 풍속세시(風俗歲時) 그림들을 대신하는 것이다.

나이가 좀 든 사람들은 또 동네 이발소의 거울 위에 싸구려 액자에 끼어진 밀레의 〈만종〉 또는 레오나르도 다빈치의 〈최후의 만찬〉 복제가 걸려 있는 것을 본 기억을 갖고 있다. 기도하는 어린 소녀, 십자가의 예수, 성모 마리아와 같은 기독교 키치의 도상도 빼놓을 수 없다. 그리고 이발소 그림이라는 명칭이 말해 주듯이 우리들은 아직도 이것들이 이발소에 걸려 있는 것으로 생각한다. 세월이 많이 지나고 이발소 시설이나 풍속도 많이 바뀌었음에도 불구하고 여전히 옛날 이발소의 거울 위쪽 비좁은 공간에 이 그림이 빠짐없이 걸려 있을 것이라고 생각한다는 것은 이 그림이 갖는 상징적 중요성을 말해 준다. 이발소 그림은 흔히 가족사진과 함께 대중적 상상력 속에서 정면의 중요한 위치를 차지하고 있는 것이다. 따라서 그럴듯한 볼거리를 제공한다는 그림이 갖는 기본적 기능을 꾸준히 상기시켜 주

전시장 안과 밖에서

는 일종의 영원한 표지로서 기능하는 그림이라 할 수 있다.

눈 덮인 알프스와 비슷한 먼 산과 빽빽이 들어선 이국적 숲, 물이 철철 넘쳐흐르는 강과 시내, 백조가 떠 있는 호수, 그 옆으로 물레방아가 있는 정경, 주제는 상투적으로 정해져 있고 그린 수법도 거의 비슷하다. 우리는 이 이발소 그림에 서양미술사가 희화적으로 축소 요약되어 있음을 본다. 예를 들어 17세기 네덜란드 풍경화나 컨스터블(J. Constable) 또는 코로 (C. Corot)나 밀레(J. Millet)를 비롯한 바르비종(Barbizon)파 계통의 풍경작품이 이런 그림의 원형임을 쉽사리 알아볼 수 있다.

그것은 고급문화를 접하지 못하는 교양 없는 서민계층의 취향을 반영하는 그림으로서 교양있는 상류층이 보기에는 촌스럽고 세련되지 않은 그림이다. 소재는 상투적으로 정해져 있으며 흔히 감상적 해석이 뒤따르고 소위 현대미술의 동향이나 흐름과는 아무런 상관이 없다.

문제가 복잡해지는 것은 민정기가 그것을 비싼 유화물감을 사용하여 정성스럽게 모사했다는 사실이다. 그가 오랫동안 살았던 삼각지 부근 미군부대 주변에 가면 이런 이발소 그림들을 파는 가게가 여럿 있다. 거기서 적당한 것을 골라 사 오는 것이 아니라 굳이 꼼꼼하게 다시 그렸다는 것은 이를 하나의 독특한 회화의 장르로 인정하겠다는 태도다. 같은 소재를 같은 수법으로 기계적으로 답습하여 그리는 것은 상투형을 상투형으로 분명히 알고 선택하는 행위다.

이는 기본적으로 반어적 태도이지만 분명한 의도가 숨어 있다. 소위 한국의 화단에서 행세하는 그림이나 조각이라는 것이 따지고 보면 이발소 그림만큼의 시각적, 정서적 즐거움조차 주지 못하며, 더욱이 정직하지도 못하고 그 기능이나 효용성, 나아가 미학적 가치도 전부 의심스럽다는 주장이 깔려 있는 것이다.

고급예술과 통속미술, 세련되고 품위있는 장르와 그렇지 못한 장르, 화랑과 미술관의 미술과 미군부대 주변의 싸구려 액자 가게의 미술 사이를 구별 짓는 경계를 무시하려는 행위는 다다이스트적인 전복의 의도에서 비롯한다. 즉, 고상하고 점잖은 척하는 엉터리 미술, 일제강점기의 「선전(鮮

展)」을 토대로 구축된 「국전(國展)」이라는 기구 따위, 그리고 서울미대와 홍대미대 등 미술학교 교육에 의해 구축된 이른바 화단의 위선적 아카데미시즘, 그 허위의 전통과 미술적 권위에 대한 전면 거부다.

여기서 기법의 차용이냐, 이미지의 인용이냐 하는 차이는 구별하기 쉽지 않지만 분명히 그 의미는 다르다. 하나의 독자적인 기법 또는 독립된 양식으로서 차용한다는 것은 미술의 언어에 대한 자의식적인 반성으로 이어진다. 더 나아가 이발소 그림을 하나의 장르로서, 회화의 한 독립적 범주로 '개념적 액자'에 끼워 제시하는 것은 회화의 전반적 소통방식에 대한 비판적 언급으로서 일종의 상위언어적(metalinguistic) 행위, 다른 말로 하면 일종의 개념미술적 행위다. 교양있는 엘리트의 예술, 고급예술로서 순수미술에 대한 민정기의 급진적 거부는 이렇게 언어적(여기서 언어라는 말은 물론 조형적 표현수단 체계를 의미하는 비유다) 차원에서부터 시작한다.

한편 이는 소위 순수미술이 포기해 버린 여러 가지 기능, 특히 평범한 일상 감정을 표현하는 기능을 상실해 버린 것을 애석해하는 기분, 일종의 노스탤지어를 표현하는 한 방식이기도 하다. 이발소 그림의 미덕을 이야기하며 민정기는 미술의 건강한 소통방식이 회복되기를 바란다고 말한다. 이는 '현실과 발언' 그룹 대다수가 공유했던 상투적 어휘의 반복이다. 건강한 소통이건 감동이건 정서의 공유이건 공감대의 형성이건 결국 같은 말인 것이다. 모더니즘의 이념 때문에 순수미술이 이런 미덕들을 모두 저버렸다고 단정하는 것도 일종의 편견이다.

우리가 잊지 말아야 할 것은 민정기가 이 이발소 그림에 그려진 정경, 그 이미지에 매혹되었기 때문에 인용하듯 다시 그렸다는 것이다. 이미지의 인용은 팝아트의 경우처럼 이미지 자체의 매력 때문에 이루어지는 것일 텐데, 이 매력이라고 하는 것이 취향과 마찬가지로 정의하기 까다롭고 미묘하고 때로는 모순된 측면을 지닌 것이어서 설명하기 어렵다.

민정기가 이 이발소 그림에 주목하는 것은 우선 이미지가 갖고 있는 시각적 호소력의 본질이 그림들 속에 적나라하게 나타나기 때문이 아닌가

전시장 안과 밖에서

한다. 우리의 시선을 끌어당기는 요란스러움, 선정성, 존 버거가 광고 이미지를 논하면서 글래머(glamour)라고 부른 시각적인 매력이나 광채 따위 말이다.

사실상 전문가 또는 세련된 취향의 사람이 소위 키치에 매혹되는 이유에는 여러 가지가 있다.

첫째, 소박한 미술에 대한 선호다. 이는 심미적 세련의 한 형태다. 수전 손택이 캠프(camp)라고 명명한 것도 이런 지적, 문화적 세련에서 나온 취향의 독특한 형태다.

그러나 보다 일반적으로는 민속학적 또는 민족지적 또는 사회인류학적 관심이 있다. 즉, 자기와 인종, 계급, 국적, 성차, 세대, 문화적 배경 등등 제반 카테고리가 다른 부류, 즉 타자의 영역에 대한 호기심이다. 이는 차이의 인식에서 비롯한 편견과 상대적 우월감에서 비롯한 것일 수도 있고 그렇지 않을 수도 있다. 특히 계급적 한계에서 벗어나 민중 또는 대중과 하나가 되겠다고 공언하는 소위 좌파 지식인 및 예술인들의 제스처는, 일반적으로 지식인 또는 예술가라는 직종이 금전적인 기준과 상관없이 문화적 상징자본 때문에 높은 계층에 속한 사람으로 대접받고 있다는 사실에 비추어 보면, 그의 실제적 지위에 어울리지 않는 거의 연극적인 겸양이라고 볼 수 있다. 값싼 소주를 마시고 노래방에 따라가서 뽕짝 노래를 같이 부른다고 해서 갑자기 서민층이 되는 것은 아니다. 이는 가식적 민중주의 또는 대중추수주의로서 철두철미 위선은 아니라 할지라도 일종의 전도된 스노비즘이라 할 수 있다.

민정기는 그런 허위의식에 빠지지 않는다. 그는 자신을 철저한 장인으로, 환쟁이로 생각하고 그런 식으로 살고 작업한다. 그렇기 때문에 그가 이발소 그림에 대해 보이는 관심 역시 지식인적이라고 하기보다는 장인적인 관심에서였다고 나는 생각한다. 우선 그는 일류 미술대학을 나온 엘리트 화가가 아니라 평범한 그림쟁이 또는 옛날식으로 말하면 환치는 쟁이로서, 평등한 시선으로 그와는 다른 배경의 장인들이 그린 이 그림들의 주제와 기법이 정말 재미있고 나아가 멋있다고 보고 그 나름으로 이를 전유하려

했던 것이다.

민정기가 이발소 그림을 다시 모방하여 그리는 행위는 대중문화의 도상들을 소위 순수고급예술의 맥락 속으로 끌어들인 팝 작가들의 행위와 유사하지만 차이가 있다. 팝 작가들은 대중예술의 도상이 지닌 독특한 시각적 형상에는 흥미를 느끼지만 그것이 환기하는 정서에는 비교적 초연한 태도를 취하려는 자세를 지닌다. 말하자면 기표의 매력은 받아들이되 기의의 정서는 거부하는 양가감정적 또는, 즉 분열적 태도를 지녔지만, 민정기는 그 정서까지 같이 받아들이고자 하는 점에서 다르다. 아니 민정기는 오히려 그 도상들의 상투적 의미와 그 상투성이 환기하는 대중적 정서에 솔직하게 끌리는 것이다.

즉, 민정기의 선택은 단순한 대중추수적 감상주의가 아니다. 노래방에서 유행가를 따라 부르는 것과 이발소 그림을 모방한 작품을 전시회에 출품하는 것은 공통되는 점도 많지만 분명히 다른 의미도 지닌다. 당시에는 다다적인 공격적 제스처나 농담으로 받아들여졌던 이 행위는 지금 와서 보면 여러 가지 관점에서 선구적인 포스트모던 취향의 작업이라고 볼 수 있다.

단일한 표면, 복잡한 구조

민정기의 대부분의 작품은 그 주제의 다양함에도 불구하고 표면상 매우 단순하고 나아가 단일한 성격을 지닌 것으로 보인다. 이 표면적인 단일성은 무엇보다도 분무기로 물감을 뿌린 듯한 흑백 단색조 또는 옐로 오커(yellow ocher)나 갈색, 검은색 또는 어두운 청색 등 제한된 색채의 배합으로 이루어진 균일한 색조에서 비롯하는 것이다. 이 단일한 느낌은 평행, 중첩하거나 교차하는 선영(線影)을 특징으로 하는 필치와 묘사방식의 일관성 때문에 더욱 강조된다. 그러나 자세히 뜯어 보면 그의 그림의 구조가 복잡하고 미묘함을 알 수 있다.

우선 그의 그림은 공간적인 차원에서 여러 평면으로 나뉜다. 이 평면들

전시장 안과 밖에서

은 독해하기에 따라 전혀 이질적인 상이한 공간에 속하는 것으로 생각된다. 여기서 그가 젊어서부터 연극을 했다는 사실을 참고하는 것이 그의 작품의 이러한 성격을 이해하는 데 도움이 될지 모르겠다. 그는 미술대학 재학 시절부터 서울대학교 연극 그룹인 연우무대에 참여하여 배우로서 연기를 했는데, 그것도 그냥 과외활동이나 취미 생활 정도로 가볍게 한 것이 아니다. 물론 연극 때문에 그림을 포기할 정도는 아니었지만 능력있는 배우로서 본격적으로 활동했고, 여러 번 주연 역할을 맡아 무대 위에 섰고 좋은 평가도 받았다. 이 연극의 경험은 그의 그림 세계에 큰 영향을 주고 있다고 판단된다.

그늘지고 어두운 부분이 큰 비중을 차지하고 있는 극적인 명암법, 노란색에서 옐로 오커, 갈색을 거쳐 짙은 푸른색 및 검은색으로 이어지는 주된 색채의 선택은 특수하게 조명된 무대 위의 연출된 장면 또는 무대 장치와 같은 일관된 분위기를 지니고 있음을 부정할 수 없다.

그는 한 장면을 무대 위에 연출한다는 것이 어떤 것이라는 것을 몸으로 익히 알고 있었고, 이는 그가 한 '장면'을 화폭 위에 '연출'하는데 암암리에 힘이 되었을 것이다. 단일한 효과를 위한 집중, 디테일의 과감한 생략, 단순화와 연극적 과장, 무대 조명에서 보는 바와 같은 색조의 통일, 명암의 대조는 다같이 연극의 경험에서 비롯한 것이 아닐까 하고 나는 생각한다. 그의 작품이 공통으로 지닌 표면상의 단일함이 상당 부분 연극에서 기원했다는 말이다.

소비사회의 스펙터클

이발소 그림 이전에 민정기는 1970년대 한국에 도래한 새로운 소비사회의 이미지들에 대해 최초로 비상한 관심을 보였던 몇몇 안 되는 작가들 가운데 하나였다. 같은 '현실과 발언' 동인이자 절친한 사이였던 오윤(吳潤), 김정헌(金正憲)과 더불어 그는 일상생활의 패턴을 바꾸어 놓고 감수성의 근본적 변화를 초래한 새로운 소비문화 이미지들이 지닌 힘에 주목하여 이

를 유머러스하게 또는 풍자적으로 전유하려 시도했다. 난무하는 광고 이미지들의 세계를 액션영화의 지라시처럼 '스펙터클하게' 보여 주려 한 〈풍요의 거리〉는 대량생산되는 이미지의 세계에 대한 그의 비상한 관심을 웅변으로 말해 주는 대표적 작품이다. 이 신호탄 같은 작품은 발표 당시 큰 화젯거리였으며, 최초의 본격적인 한국적 팝아트작품의 출현을 알리는 것이었다.

성(性)을 상품화한 이미지들의 혼란스러운 경합과 충돌은 유신시대의 관료문화를 상징하는 극장형 건축물을 중심으로, 어두운 하늘을 배경으로 한밤중에 연출된 거대한 영상쇼처럼 그려져 있다. 거의 뻔뻔하다 할 정도로 직설적으로 표현한 이 그림은 대형 극장 간판처럼 대략적이지만 시각적 환영의 효과는 최대한 극적으로 살리는 기법으로 그려져 있다. 대중문화의 키치 이미지들을 광고의 수사학을 모방하여 그린 이 작품은 이십 년이 훨씬 지난 지금 보아도 최초의 감각적 신선함을 잃지 않고 있다. 그리고 지금 이 시점에서는 선구적인 포스트모더니즘 작품으로 읽힌다. 패러디나 패스티시 같은 단어도 영문학을 공부하는 사람들이나 알까 말까 한 시대에 민정기는 이를 본격적 회화작품으로 구현하여 보여 주었던 것이다.

이념적 도식

사실상 민정기는 '현실과 발언' 그룹의 한 멤버로서 모더니즘 경향과 대척적인 것으로 생각되는 리얼리즘의 대표적인 작가로서 알려져 왔고, 그런 틀 안에서 자주 논의되어 왔다. 그러나 리얼리즘 또는 사실주의는 매우 다양한 의미를 지니는 개념이다. 이를 중요한 준거점으로 그를 이야기하는 것은 편리한 구석도 있지만 자칫하면 상투적 사고에 매몰되어 버릴 위험이 있다. 루카치를 비롯한 마르크스주의 문예이론가들이 습관처럼 들먹이던 모더니즘/리얼리즘의 이분법이 매우 조악한 도식임을 우리는 이제 잘 안다. 모더니즘의 반대가 리얼리즘이 아니듯이 그 역도 물론 아니다. 이 둘을 서로 대척적인 것으로 설정한 것은 특정한 이념에서 비롯한다. 리얼리

전시장 안과 밖에서

즘은 한 가지가 아니라 많은 종류가 있다. 리얼리즘이란 고정된 것이 아니라 시대와 상황에 따라 계속 달리 정의할 필요가 있는 가변적 개념이다.

그리고 이 이분법은 모든 이분법이 대체로 그러하듯이 대립하는 두 항 사이의 차이를 확대 해석하거나 과장함으로써 대립 자체를 단순화하고 암암리에 양자택일적 선택을 강요하는 이데올로기다. '문제는 리얼리즘이다' 따위의 구호를 보면 이 점을 분명히 알 수 있다. 명석한 이해를 위한 방법적 설정이 오히려 편견으로 이끄는 것이다. 그것은 유연한 사고를 위해 여러 가지로 관점을 달리해 보는 데 오히려 방해가 된다.

물론 민정기 자신도 미술 전반에 대해서나 자신의 작업의 방향에 대해 자주 이 양극적 도식을 빌려 이야기한 것이 사실이다. 유독 민정기만 그런 것이 아니라 '현실과 발언' 그룹을 비롯하여 많은 작가와 평론가들이 그 도식의 선정성과 수사학적 효과 때문에 반성 없이 사용해 온 것이 사실이다. 리얼리즘이나 모더니즘이나 다같이 애매한 개념일 수밖에 없으며 더욱이 그 둘을 서로 대립하는 범주로 설정한 것은 즈다노비즘(zhdanovism), 즉 스탈린식 사회주의리얼리즘 도그마다. 미술에 이런 도식이 기계적으로 적용될 때 그 결과란 뻔하다. 서구에서 진즉 바닥을 다 드러내 버린 상투형으로 무엇을 할 수 있겠는가. 민정기를 탁월한 사실주의 작가 또는 리얼리스트라고 추켜세우는 것은 아무 의미 없는 빈말에 불과하다. 문제는 민정기가 현실의 어떤 측면을 보여 주었고, 그가 조형적으로 구현해낸 리얼리티가 무엇이냐 하는 것이다.

한편 그가 각별한 관심으로 주목했던, 그리고 한때 주요한 예술적 의제로까지 생각했던 소위 이발소 그림은 이 이분법의 형식으로 설정된 대립 범주를 간단하게 무효화해 버린다. 쉽게 말해 이발소 그림은 다른 차원에서 팝아트가 그런 것처럼 도식화된 모더니즘/리얼리즘의 대립 개념으로는 전혀 설명되지 않는다. 그보다는 상투형/현실성이라든지 현실의 이미지/이미지의 현실 또는 예술/상품이라는 개념적 쌍이 더 많은 것을 생각하게 만들고 사태에 대해 더 잘 이해하게 한다. 민정기 그림의 경우도 마찬가지다.

'SUBWAY'— 몽타주

지하철 공사의 시작은 서울이라는 도시의 공간적, 시간적 질서를 통째로 뒤흔들어 놓은 대사건이다. 이때까지 한 번도 파헤쳐져 본 적이 없는 도로가 수십 자 깊이로 파헤쳐지고 흙이 뒤집혀지는 지형의 대변혁일 뿐만 아니라 일상생활의 근본적 변화를 예고하는 사건이었다. 지하철 공사장의 정경 자체가 서울이라는 도시에서 오랫동안 습관적인 방식으로 살아왔던 사람들에게 들이닥친 근대화의 새로운 충격이었다. 민정기는 장차 중대한 변화를 몰고 올 이 사건의 놀라움과 예감을, 바로 이 모던한 충격을 '새로운' 방식으로 그린다. 그것은 현(現)의 방식을 바꾸는 것이다. 우선 '눈'의 자연주의에서 벗어나 '생각'의 사실주의를 구현하는 수단으로서 몽타주 기법을 체계적으로 사용하는 방법을 택한다. 라울 하우스만(Raoul Hausmann), 한나 회흐(Hannah Höch), 존 하트필드(John Heartfield) 등 1910년대 베를린 다다이스트들이 창안했던 포토몽타주는 이러한 몽타주 기법의 원형이다. 포토몽타주는 기본적으로 영화적인 발상에서 나온 것으로 영화와 사진이 서로 겹치고 교차하는 영역에 속한다. 창시자의 한 사람인 하우스만은 이를 '움직이지 않는 영화'라고 불렀다.

예를 들어 작품 〈지하철〉을 보자. 'SUBWAY'라는 글자가 있는 지하철 공사장의 임시 방책은 자연주의적 수법으로 그린 것이 아니다. 'SUBWAY'라는 영문 글자의 크기나 비중으로 보아 오히려 두 개의 그림이 하나로 합쳐진 것으로 읽어야 할 것 같다. 즉, 영문 글자가 쓰여진 방책은 삼차원에 세워진 물체가 아니라 두께가 없는 이차원의 평면으로 제시되고, 이발소 그림풍으로 그려진 윗부분의 정자와 소나무가 있는 정경과 동일한 평면을 반씩 분할하여 위아래를 나누어 차지한 것처럼 보인다. 이 상이한 두 부분은 같은 평면 위에 놓여 있지만 하나의 공간 속에 통합된 것이 아니라 각각 독립된 두 개의 공간으로 읽힌다. 그렇기 때문에 마치 영화의 연속된 두 개의 숏(shot)처럼 생각할 수 있다. 동시에 아래쪽의 'SUBWAY'라는 글자는 일종의 언어적 메시지로써 시각 이미지와 문자 텍스트 간의 충돌이 일어

나고, 이것이 궁극적으로는 이 작품 전체를 물리적이라기보다는 심리적인 별개의 공간으로 이동시키는 역할을 한다. 이렇게 위아래로 병치된 두 이미지는 마치 나란히 이어진 영화의 두 숏처럼 보는 사람의 기억 속에서 충돌하여 일종의 몽타주 효과가 발생한다. 그리하여 그림을 보는 사람의 상상 속에 시간성의 차원이 회복되고 작품의 의미론적 두께가 생겨난다.

사실상 몽타주는 민정기의 다른 작품에서도 기본적인 방법으로 자주 사용되고 있다. 1980년 '현실과 발언' 첫 전시회에 출품했던 〈잉어〉는 민화의 잉어 그림과 폐수가 흘러넘치는 하수도 도관 입구를 자연주의적으로 묘사한 부분이 한데 합쳐진 작품이다. 과거 우리나라 사람들의 소박한 꿈과 집단무의식을 상징하는 잉어 그림의 도상에 도시적 공해의 폐해의 이미지가 충돌하는 몽타주로서 단순하지만 매우 효과적으로 의미를 전달하고 있다.

하나의 회화적 평면이 이렇게 다중적 평면, 즉 단수가 아니라 복수의 평면으로 읽힐 수 있다는 것은 기본적으로 구상이든 추상이든 회화를 단순히 하나의 단일한 평면 위에서 이루어지는 작업이라고 생각하던 관행에서 벗어나는 일이다. 하나의 회화평면이 여러 개의 이질적인 장면으로 읽힐 수 있는 가능성은 이렇게 생겨나고, 그럼으로써 회화에서 결여되었다고 생각되었던 시간성의 차원이 다시 회복되는 길이 열린다.

물론 그림에서 시간성을 직접 표현하는 방법은 없다. 그러나 시공간은 하나로 연결된 것이기 때문에 공간의 표현을 어떻게 하느냐에 따라 간접적으로 시간의 암시가 가능하고, 기타 시간과 관련된 요소들을 작품 속에 적절하게 배치함으로써 시간적 차원을 암시할 수 있다. 구상회화 특히 재현적 성격을 강하게 갖는 사실주의적 기법의 회화는 인물의 표현이나 기타 다른 요소를 통해 독특한 시간적 성격을 표현한다.

우리가 어떤 그림을 보고 조용하다든지 은밀하다든지 명랑하다든지 활기찬 정경이라고 설명할 때, 이는 기본적으로 공간적 관계를 염두에 두고 한 말이지만 동시에 그려진 정경의 시간적 차원을 암암리에 읽어냈다는 이야기이다.

민정기의 크로노토프―시간성의 표현

나는 민정기의 작품을 독특하게 만드는 요소 가운데 하나가 시간성을 암시하는 다양한 방식에 있지 않은가 생각한다. 황석영의 소설 「한씨연대기」를 삽화식으로 구성한 판화 연작은 별도로 친다 하더라도 그의 많은 유화와 판화작품들은 다양한 시간의 표현을 보여 준다.

회화에서 시간을 논하기는 힘들다. 원칙적으로 시간성이 결여된 예술이기 때문이다. 일반적으로 말해 공간을 표현하는 방식은 여러 가지로 잘 개발되어 왔다. 그러나 시간을 표현하는 적절한 방법은 없다. 회화에서의 시간의 표현은 문법적으로 시제의 분명한 구별이 있는 자연언어의 경우와 달리 공간의 구성이나 그려진 물체나 대상을 통해 간접적으로 암시하는 것에 의존할 수밖에 없다. 문법의 시제에 해당하는 표현법이 회화에는 없다. 회화의 시제는 없거나 잠재적으로 가능하다곤 쳐도 괄호 속에 닫힌 시제라고 말할 수 있다. 미리 문법적으로 정해진 시제가 아니라 아직 정해지지 않은 시제, 잠정적인 시제, 가탁된 시제다. 그림 안팎의 어떤 단서가 주어지면 이 괄호가 열리고 비로소 어떤 시제를 갖는 것처럼 생각될 수 있을 뿐이다. 한순간이라든가 일정하게 지속되는 시간 또는 반복되는 시간이라든가 하는 것도 여러 가지 단서에 의해 암시될 수 있을 뿐이다.

공간의 개념이 필연적으로 시간의 개념과 연관되어 있는 이상 설명의 편의를 위해 바흐친(M. Bakhtin)의 크로노토프의 개념을 적용해 볼 수도 있을 것이다. 바흐친은 소설과 민담을 비롯한 문학작품 속에 표현된 다양한 시공간의 결합 구조를 분류, 설명하기 위해 시간-공간의 내적 연관관계를 가리키는 아인슈타인의 물리학 용어 '크로노토프(chronotope)'를 사용할 것을 제안한다. 그렇다면 민정기 그림의 크로노토프는 어떤 것일까? 다시 말해 민정기의 그림 속에는 공간과 시간이 어떤 방식으로 연관되어 있을까?

〈세수〉는 대야 위에 고개를 숙이고 두 손으로 물을 떠서 얼굴을 씻는 젊은 사람의 모습을 등 뒤로 보여 준다. 얼굴을 씻고 닦는 행위는 먹고 자는

행위 다음으로 중요한 일이다. 내가 알기로는 세수하는 사람을 그린 것은 민정기가 처음이자 유일하다. 세숫대야에 물을 받아 세수하는 행위는 한국이라는 특정한 사회, 특정한 시대, 특정한 계층, 특정한 주거환경을 함축적으로 의미한다. 그 인류학적, 사회학적 의미를 누구나 다 안다고 착각할 정도로 익숙한 이 일상적 의식에 대해, 이 세수하는 시간의 경건함이나 그 밖의 의미에 대해 깊이 생각해 본 사람은 별로 없을 것이다. 그걸 민정기는 화두처럼 꺼내 제시한 것이다. 나는 이 그림을 보고 일상생활 가운데 어떤 특별한 순간의 시간적 표상 또는 재현을 발견한다.

〈세수〉와 더불어 〈지하철 II〉 〈대화 I〉은 한 세트로 묶을 수 있는 작품으로 지하철 공사판 노동자의 하루 일과의 세 단면을 보여 준다. 일터로 나가기 전 집에서 세수하는 모습, 지하철 공사장에서 한창 일하는 도중, 그리고 일을 마친 후 동료들과 휴식 겸 소주를 한잔하는 시간 등 각기 다른 시간대를 보여 주는 이 세 장면은 아침부터 저녁까지 노동자의 하루 일과의 흐름, 시간의 경과를 배경에 깔고 있다. 이 시간의 흐름에 대한 암시에 의해 비교적 사실적인 각 장면의 공간 묘사에 상상적으로 시간적 차원이 결합되어 현실감이 보다 강화된다. 민정기 나름의 독특한 크로노토프의 구현이다.

이처럼 일정한 시간적 경과의 맥락 위에서 현재 또는 현재진행형 시제로 읽히는 크로노토프는 가장 일반적인 것이다.

삽화적 구성으로 제작된 연작 판화는 원 텍스트인 황석영 소설의 크로노토프를 따라가는 것이니까 독립적 크로노토프를 가진다고 말할 수 있지만, 예를 들어 포토로망(photo-roman)처럼 벌거벗은 세 남녀의 움직임을 나무숲 사이의 빈 공간을 따라 연속적으로 추적하고 있는 석판화 시리즈 '숲에서'는 마치 영화에서 보는 것과 같이 이동하는 공간 속에서의 현재진행형 크로노토프를 보여 준다고 말할 수 있다.

그리고 포토몽타주 기법에 의해 두 개의 상이한 시간대 또는 시제가 두 개의 상이한 공간 속에 교차 중첩되어 있는 복합적 크로노토프의 작품들도 있다. 마지막으로 이발소 그림의 예처럼 속담, 민담 등 구전적 텍스트를 배경으로 하거나 수반하고 있는 그림의 크로노토프다. 이는 대개 과거

또는 시간적 경과나 변화에서 벗어난 영원의 시간을 바탕으로 공간적으로 무한히 열려 있는 크로노토프다. 격언이나 속담 등 구전 전통에 속하는 언어적 텍스트는 신화적 시간, 즉 현재에는 이미 사라져 버린 그러나 기억 속에 정지되어 있어서 언제라도 다시 반복될 수 있는 시간을 암시한다. 그 시간성은 기본적으로는 과거에 속하지만 면면히 이어지는 생활전통이라는 영원성의 관념과 연관이 있다. 이 〈가화만사성〉의 돼지 그림은 과거형이나 현재형의 시제가 아니라 초역사적인 시제에 속한다.

많은 이발소 그림은 문자 그대로 촌스럽다고 생각되기 때문에 이미 유행이 지난 키치로 보인다. 그런 이미지를 차용한 그림은 흘러간 유행가처럼 과거형 시제로 읽힌다. 〈포옹〉의 경우 평양의 대동강을 연상케 하는 강변의 소나무와 정자가 보이는 달 밝은 밤의 정경을 보여 주는 배경을 과거시제로 받아들이고, 철조망을 넘어가 포옹하는 남녀를 현재시제로 받아들인다면, 현재가 이상한 과거 속에 억지로 끼어 있는 셈이 되는데 이 시제의 어긋난 결합에서 독특한 유머 또는 아이러니가 생겨난다. 사실상 유머를 아이러니로 읽는 것은 관점에 달린 문제다. 그 둘은 어떻게 보느냐에 따라 유머가 아이러니가 되고 그 역으로 바뀌기도 한다. 분단의 현실과 남북 관계에 대한 기막힌 알레고리(allegory)다.

암울한 시대의 알레고리

1980년부터 판화 연작 '숲에서'를 하기까지 대략 오륙 년간의 작품들이 특히 암울했던 군사독재 시대의 알레고리로 읽힐 수 있는 것도, 시간적 차원을 독특한 방식으로 암시하는 그의 능력에서 비롯한다고 생각된다. 그는 특징적인 장면들을 통해 한 시대적 흐름의 단면을 집어낼 줄 안다. 〈줄서기〉는 흑백 모노크롬으로 줄 서서 차례를 기다리는 청년들의 모습을 보여 준다. 뉴스릴(news reel)의 이미지처럼 흑백으로 처리된 동일한 옷차림의 익명적 인물들은 기다림의 지루함, 시간의 지체를 암시한다. 희망 없는 미래, 탈출구가 보이지 않는 답답하게 폐쇄된 사회.

전시장 안과 밖에서

경부고속도로의 건설로 상징되는 1970년대 도시화와 산업화, 휴전선을 사이에 둔 박정희-김일성의 숨 가쁜 체제 경쟁, 유신과 군사독재, 오일팔, 학생과 시민의 산발적 저항과 조직적 탄압의 악순환은 분단된 국가의 정치사회적 현실을 악몽처럼 혼란스럽고 음습한 것으로 만들었다. 민정기는 이 시대의 전반적 혼돈상태와 일상생활의 구석구석까지 독가스처럼 침투한 억압의 분위기를 가장 잘 표현한 작가다. 그는 일종의 알레고리 방식으로 이 시대의 전반적 분위기를 그렸다고 볼 수 있는데, 이를 알레고리라고 인식하는 것은 그의 그림을 보는 우리들의 독해 방식에서 비롯한 것이다. 말하자면 우리는 그의 그림에 등장하는 파편적 요소들을 이 시대의 특정한 사건이나 징후를 암시하는 개념적 비유나 특정한 관념의 우의형상(emblem)으로 읽고자 하는 욕망에 이끌린다. 이런 독해들이 어떤 방식으로든 연결되면 그것이 바로 알레고리적 독해인 것이다.

1981년도에 그린 〈동상〉을 예로 들어 보자. 평면성이 강조된 거의 단색조의 바탕 위에 부호처럼 간략한 형상으로 그려진 정자(亭子), 꼭 청동으로 만든 것이 아닐지라도 일괄하여 동상(statue)이라고 불리는 서구적 개념의 공공 조각상, 꼬부라진 소나무, 표지판, 고속도로 가장자리의 가드레일이 있는 그림이다. 동상, 도로, 표지판, 가로등, 소나무, 정자, 파란 하늘, 흰 구름 등의 몇몇 단어로 그림 전체가 완벽하게 기술될 수 있을 정도로 단순하다. 묘사 방식도 간단하지만 채색 역시 소위 회화적인 변화나 섬세함과는 상관없이 채색이라고 하기보다는 도장이라는 표현이 더 어울리는 중성적인 도색에 가깝다. 교통신호, 도로 표지, 컴퓨터에서 소위 아이콘이라고 부르는 상징도상(symbol-icon)처럼 식별가능성을 최우선적으로 고려하여 최대로 단순한 형태로 가공한 이미지 몇 개가 읽기 편하게 적당한 간격으로 배치되어 있다. 그럼에도 불구하고 삼차원적 공간의 느낌은 그런대로 살아 있다.

가독성이 강조된 나머지 그림을 구성하는 요소가 이렇게 분명하게 몇몇 단어로 치환될 수 있다는 것은 미첼(W. J. T. Mitchell)이 이야기하는 이미지/텍스트(즉, 시각 이미지이자 곧 언어적 텍스트)의 범주에 속한다. 이러

한 아이콘들의 나열은 우리의 인지적 관심을 시각적 차원에서 언어적 차원으로 이동시킨다. 그럼으로써 그림 이야기로서 성격을 강화한다.

거의 부호화한 이러한 도상들의 조합으로 구성된 이런 계열의 작품들은 일종의 수수께끼 그림처럼 숨은 의미를 많이 지니고 있는 것으로 보이지만 분명한 해독의 열쇠가 있는 것은 아니다. 그럼에도 불구하고 여기에 그려진 극도로 단순화된 형상들은 일종의 우의형상들로서 미리 정해진 특별한 의미를 감추고 있는 암호처럼 보인다.

암호는 특정한 그룹끼리 배타적으로 은밀한 메시지를 주고받기 위해 사용하는 일종의 비밀언어 내지는 규약(약호, code)을 말한다. 암호를 푸는 것은 그러한 소통 방식이 이루어지는 배경 또는 상황을 잘 알면 가능한 일이다. 우리는 민정기가 그림을 그린 시대의 정치적, 사회적 상황을 잘 안다. 그래서 우리가 알고 있는 지식이나 경험으로 미루어 민정기의 수수께끼 같은 그림을 해독하려 한다. 알레고리는 이렇게 일종의 유비관계(類比關係)를 상상적으로 설정하는 데서 성립한다. 이렇게 설정된 유비관계는 수수께끼 같은 그림 또는 형상을 새로운 눈으로 다시 보게 만들고, 그것이 넌지시 가리키는 사태나 사물이나 관념 또한 다시 숙고하게 한다. 그리하여 알레고리는 진실에 접근하는 하나의 방편이 될 수 있는 것이다.

차선이 선명하게 그려져 있는 도로와 교통표지판, 가로등은 경부고속도로 건설로 대표되는 전 국토의 산업화, 호주머니에 손을 넣고 있는 인물이 서 있는 엉성한 동상의 모습은 외로운 독재자를 가리키는 것 같다. 비틀어진 앙상한 소나무와 형해(形骸)와도 같은 정자의 모습은 새마을사업의 전국적 강제집행 여파로 한구석에 밀려 싸구려 관광기념품처럼 박제된 전통을 상징하는 것으로 읽힌다. 그러니까 이 그림 전체는 1970년대 한국의 정치사회적 현실에 대한 일종의 알레고리다. 암울한 색조는 유신시대의 억압적 분위기를 생각나게 한다.

〈영화를 보고 만족하는 K씨〉는 우리의 이러한 알레고리적 상상을 완성시켜 주는 기념비적 작품이다. 특히 이 작품은 제목만이 아니라 주제나 색깔 및 구성, 다각적인 면에서 영화적 효과가 잘 살려져 있다. 흑백 다큐멘

터리를 연상케 하는 흑백 모노크롬으로 그려진 두 폭의 캔버스는 마치 시네마스코프 스크린처럼 이어져 있다. 우리는 이 두 화폭을 기다란 한 화면으로 볼 수도 있고 따로따로 독립된 두 개의 화면으로 읽을 수도 있다. 이렇게 두 가지 다른 방식으로 읽을 수 있다는 가능성 자체가 이 그림의 지각적 가변성을 말해 주는 것으로, 영화에서의 숏의 분할과 몽타주와 유사한 효과가 여기서 비롯한다.

먼저 왼쪽 화면에는 연극적 조명 효과와 유사하게 분산 집중되는 비스듬한 광선, 나치당 집회 장소를 연상케 하는 중앙집중식 대각선 구도로 그려진 극장이나 강당과 같은 장소에 강제 동원된 것 같은 군중이 그려져 있다. 군중들이 일제히 고개를 향하게끔 되어 있는 정면 한복판에는 흑백 모노크롬 가운데 유일한 유채색인 노란색 직사각형이 스크린처럼 자리잡고 있다. 그 노란색은 맹목을 상징하는 것 같다. 파시스트 독재체제의 알레고리라고 우리는 자신있게 말할 수 있다.

그다음 오른쪽 화면에는 신체검사를 받는 벌거벗은 인물과 흰색 가운을 입은 의사 혹은 관리인의 모습이 그려져 있다. 익명적 뷰로크라시(bureaucracy)를 통한 권력의 통제는 개인의 신체를 관리하는 일부터 시작된다. 민정기가 미셸 푸코(Michel Foucault)를 읽고 이 그림을 그린 것은 아니다. 그의 책이 한국어로 번역되고 그의 이론이 널리 알려진 것은 나중의 일이다. 당시 한국사회 전체가 비유적인 의미에서가 아니라 문자 그대로 거대한 원형감옥을 닮았음을 민정기는 온몸으로 느꼈던 것 같다. 이 카프카적 비전을 그는 마치 영화의 두 장면처럼 그려냈다.

숲에서

1980년 '현실과 발언' 그룹에 창립 멤버로 참여하며 본격적으로 작품을 하기 시작한 민정기는 1983년 서울미술관의 초청으로 초기의 유화작품들을 모아 첫번째 개인전을 갖는다. 그리고 이어서 1986년 두번째 전시회를 갖고 세 시리즈의 연작 판화들을 선보인다.

한국 현대사의 여러 이미지들을 포토몽타주 기법으로 처리한 '역사의 초상' 연작, 그리고 문에 기대선 벌거벗은 여인의 몸에 영사된 듯 각인된 전쟁의 이미지들을 보여 주는 '숲을 향한 문' 연작, 그리고 마지막으로 '숲에서' 연작이다.

앞 두 시리즈의 작품은 정치적 현실과 역사의 기억에 대한 민정기의 어딘가 강박적인 관심을 보여 준다. 이 판화들에 등장하는 20세기 역사를 증언하는 여러 사진 이미지들은 단순한 역사적 자료가 아니다. 그보다는 그의 뇌리에 깊게 새겨진 상처, 아니 그를 포함하여 그와 같은 시대를 살았던 한국인들의 집단적 기억과 무의식에 각인된 외상들이다. 포토몽타주 기법으로 변형되어 단지 부분만 보여져도 이 이미지들은 우리를 편치 않게 만든다. 상처는 아직 치유되지 않은 것이다. 민정기의 이 판화들이 하나의 치유방법이 될 수 있을까? 여기서 우리는 왜 알레고리 수법이 은밀한 호소력을 갖는지 그 이유를 알 수 있다. 알레고리의 원뜻은 돌려서 넌지시 말하는 것이다. 상기하고 싶지 않은 기억을 직접 가리켜 말해서는 안 되는 법이다.

이와 대조적으로 함께 전시되었던 '숲에서'라는 제목의 연속적인 판화는 그 발상의 자유스러움과 제작방식의 신선함으로 사람들을 놀라게 한다. 그는 세 명의 남녀 모델을 고용하여 모두 옷을 벗고 알몸으로 숲에서 일정한 행동을 하도록 지시한 후, 사진작가가 그 뒤를 쫓아다니며 사진을 찍게 했다. 일종의 연출 지시를 한 셈이다. 이 남녀의 모습을 뒤쫓아 찍은 여러 장의 사진들을 바탕으로 민정기는 석판 기법으로 이 연작을 제작했다.

풀과 나무가 있는 숲이라는 것만 알 수 있을 뿐 어떤 특정한 공간인지, 어떤 시간인지 알 수 없는 상황에서 그들은 무엇을 찾아서 헤매고 흩어졌다가 다시 모여 의논을 한다. 숲에서 이들이 벌이는 행위는 그 동기나 목적이 무엇인지 명확하지 않다. 그저 무얼 찾거나 살피거나 멈추어 서서 쉬거나 여러 가지 행동을 하는 모습을 보여 줄 뿐이다. 마치 무인도에 표류하여 생존하기 위해 숨을 곳을 찾아 헤매며 먹이를 찾는 무리처럼 이 세 사람의 젊은 남녀는 이리저리 돌아다니며 살피기도 하고 무언가 찾기도 하며, 또 서로 잃어버리지 않기 위해 또는 혼자 헤매지 않으려고 서로 확인하는 등

전시장 안과 밖에서

여러 가지 행동을 한다. 어쩌면 작가가 소위 문화라는 것이 어떻게 시작되었는지 알아보려고 모의 행동을 통해 실험을 하려는 것 같기도 하다. 아무런 문명의 도구 없이 자연 상태에서 맨몸으로 남녀가 벌이는 움직임은 어떠한지 관찰하려는 일종의 인류학적 실험이라고 볼 수도 있다.

이것은 일종의 실험 연극 또는 시네마베리테(cinéma vérité) 영화와 같은 발상이다. 이 연작 시리즈는 작가의 의도가 공개되지 않고 단지 최소한의 지시에 따라 움직이는 남녀 모델들의 움직임을 찍은 사진을 바탕으로 그린 작품이다. 데생의 묘미가 그대로 살아나는 석판화 기법은 사진 이미지의 비인격적인 기계적 비전 즉 시각상을 민정기라는 한 인간의 손을 통한 주관적인 소묘로 바꾸어 준다.

그는 역사의 창을 들여다보다가 숲으로 열린 문을 나와 숲으로 걸어 들어갔다. 숲에서 그는 과연 무엇을 할 것인가.

도시를 떠나 산으로, 산에서 다시 도시로

1988년 민정기는 서울을 떠나 양평으로 이사한다. 산으로 둘러싸인 골짜기에 작업장을 마련한 그는 그곳에 머물며 집중적으로 산을 그린다. 단순히 눈에 보이는 산을 인상주의 화가들처럼 감각적으로 묘사하는 것이 아니다. 그는 보다 체계적으로 한국의 산의 생김새를 연구한다. 건축가이자 미술사학자인 최종현의 가이드를 받아 양근에서 오대산까지 여러 곳을 두루 여러 차례 답사하며 그 내력을 살피고 메모하고 스케치하고 사진 찍은 후, 이를 바탕으로 일련의 산 그림을 병풍양식을 빌려 또는 옛 지도의 도해 방식을 차용하여 그린다. 한편 민화와 자개 장식의 소박함과 친숙한 느낌을 살려 들꽃이나 풀을 그리기도 한다. 이렇게 몇 년 동안 꾸준히 그린 그림들을 그는 1992년, 1996년, 1999년 세 차례의 전시회를 통해 발표한다.

민정기는 소위 문명의 이기(利器)들이 넘쳐나고 각종 편의시설들이 갖추어져 있지만 극심한 자본주의적 생존경쟁, 소음, 교통혼잡과 공해에 찌든 도시를 벗어나 맑은 공기와 푸른 하늘, 싱그러운 들과 숲이 있는 주말의

전원생활을 꿈꾸는, 전형적으로 도회적인 상상력으로 산과 자연에 접근하는 것이 아니다. 단순한 공간적 이동으로 희망하는 모든 것이 한순간에 이루어질 수 있다고 생각하는 도시인의 몽상과는 관계없다. 19세기 프랑스의 인상주의 화가들이 자연을 대하는 태도는 이런 백일몽 같은 정신상태에서 멀지 않았다. 뒤늦게 그들의 영향을 받고 그 수법을 배운 한국의 화가들의 경우도 대개 마찬가지다.

우선 민정기는 농촌에 사는 사람들의 실제적인 어려움을 이해하고 그들과 같은 눈으로 흙과 땅을 보려 한다. 말하자면 자연을 일종의 정신적인 도피처나 관조나 완상의 대상으로서가 아니라 삶의 기본적인 터전으로 본다. 더 나아가 자신이 가꾸고 일궈 나가야 할 어떤 원대한 정신적인 목표로 생각한다. 그렇기 때문에 그는 단지 여기저기 다니며 둘러보고 그 모양을 관찰하는 것에 만족하지 않고, 각 마을이나 산에 얽힌 내력을 공부하여 알려고 하고 지세와 산세를 온몸으로 느끼려 한다. 공간적인 이동만이 아니라 시간적인 이동, 즉 각 장소의 고유한 역사를 더듬어 올라가 상상하려고 시도하는 것이다. 그리고 이렇게 전인격적으로 받아들인 느낌과 생각을 숙성시킨 후 마치 도해하듯 차근차근 풀어서 그린다. 때로는 여러 폭의 병풍 그림을 그리듯이, 때로는 그 나름으로 크고 자세한 지도를 새로 만들 듯이. 그것은 마치 농부가 기르려고 하는 품종의 특성에 따라 기후와 절기에 맞추어 농사 짓듯 오랜 숙고를 통해 충분하게 준비하고, 그리려고 하는 장소의 성격에 따라 호흡과 기운을 조절하여 그리는 더디고 고된 작업이다. 그렇기 때문에 그린 산과 마을은 두텁고 깊이가 있다. 물감이 두텁게 발려 있거나 색깔이 짙다는 말이 아니다. 오히려 그의 그림은 수묵담채처럼 물감이 얇게 발려 있는 경우가 대부분이다. 캔버스에 서양화 재료로 그려진 것이지만 수묵화 전통과 깊이 닮아 있는 그의 산 그림들은 보는 사람들에게 많은 것을 느끼게 하고 오래 생각하게 만든다. 이제 그는 오랫동안 그려 왔던 산 그림을 일단 마치고 다시 도시로 귀환하려 하는 것 같다. 앞으로 그가 어떤 그림들을 그려 우리를 또 놀라게 할지.

2004

전시장 안과 밖에서

민정기의 대폭산수

「이중섭미술상 수상 기념전: 민정기 개인전」

(이중섭미술상 수상 기념으로 마련된 이 전시회에 민정기는 대형 풍경 그림 여러 점을 한꺼번에 선보인다. 나는 대형 풍경 그림이라는 단어 대신 대폭산수(大幅山水)라는 한자 단어가 더 어울린다고 생각한다.)

유서 깊은 특정한 경관들을 소재로 삼아 이를 다루는 방식이나 기법 및 채색, 그리고 전체적인 분위기에서 그 전에 그가 꾸준하게 그려 온 많은 산 그림들과 더불어 이 작품들 역시 서구 회화적 개념인 풍경화보다는 산수화라는 동양적 개념에 보다 부합하는 것으로 보이기 때문이다.

무엇보다도 이번 작품들은 우선 대형이다. 그것이 주된 특징이다.

회화작품에서 크기의 문제는 생각보다 미묘하고 복잡하다. 우리는 그림이나 조각이 물리적 측면에서 정해진 크기를 지니고 있고, 이는 측정될 수 있는 것임을 알고 있다. 그러나 실제의 지각적 체험에서는 우선 그 그림이나 조각을 보는 사람과 보이는 대상과의 거리에 따라 크기는 다양하게 변한다. 따라서 크기는 거리에 따라 크게도 작게도 변하는 상대적인 개념이 된다. 그러나 그림의 크기가 사백 호나 오백 호쯤 되면 이는 건물 한 층의 평균적 높이와 관련하여 생각해야 마땅한 매우 중요한 사항이 된다. 그 크기가 구체적으로 주어진 벽면의 크기에 잘 어울리느냐 아니냐를 문제 삼지 않을 수 없기 때문이다.

이때 크기는 문자 그대로 물리적이고 구체적인 것이다. 우리는 우리 몸의 크기를 기준으로 어떤 대상의 크기를 가늠하고 이에 대해 본능적으로 생리적 반응을 하게 되어 있다.

큰 것 앞에 우리는 압도당하는 느낌을 갖거나 불안해한다. 반대로 작은 것을 대하고는 우월감 또는 어딘가 안심하는 느낌을 갖는다. 민정기의 이번 대폭산수들은 이 점을 분명하게 보여 준다.

작품이 크다는 것은 벽화적 규모를 지닌다는 의미다. 회화작품이 걸리게 되는 벽면의 크기는 특히 그 높이에서 일정한 건축적 제한이 있게 마련이고, 따라서 바닥면을 기준으로 볼 때 시선의 위치가 그림의 중심 부분보다 높은 곳에 있다고 느낄 때 그림을 보는 사람은 작품의 크기에 압도당하는 느낌을 갖게 마련이다. 이때 그 그림은 캔버스에 그려진 것이건 종이에 그려진 것이건 벽화적 성격을 지니게 마련이고, 이 때문에 동시에 일정한 기념비성(monumentality)을 갖게 된다. 이 말은 크기의 개념이 우리의 심미적 의식에서 그 밖의 다른 사항보다 커다란 중요성 또는 우선성을 가질 수 있게 된다는 뜻이고, 기념비성이란 바로 크기를 전제하는 개념이다.

그림의 기념비성은 또한 정면성과 관계가 있다. 정면성이란 우선 그림의 평면이 마치 보는 사람 앞에 수직으로 서 있는 것 같은 느낌을 말한다.

지도와 비슷한 구성적 배치는 이러한 정면성을 강조함으로써 환영주의적(illusionistic) 관점에서 원근법적으로 비스듬하게 기울어지게 보이게 마련인 그림 속의 가상적인 바닥면의 경사도와 대립한다. 캔버스의 수직적 면이 바닥면과 수직으로 교차하는 벽면의 성격을 반복하거나 동일한 속성을 지닌 것으로 인식되는 것은 매우 중요하다.

다시 말해 기념비성은 크기만이 아니라 수직성의 강조에 의해 생겨나는 성질이다. 수직성은 자연주의적이라기보다는 추상적이고 관념적인 특성을 지닌다. 곧, 바르게 세워진 것은 인위적인 건립의 이념을 상기시킨다. 모든 기념비는 누워 있는 것이 아니라 반대로 수직으로 서 있다는 점에서, 세워졌다는 점에서 자연의 질서와 대립하는 인간적 의지의 힘을 상징한다. 독일의 미술사가 보링거(W. Worringer)가 미술사의 고전적 저작인 그의

책『추상과 감정이입(Abstraktion und Einfühlung)』(1908)에서 수직성을 추상의지와 긴밀하게 연관된 것으로 보았다는 이야기는 잘 알려져 있다.

벽화라고 하는 것은 그 속성상 건축적 질서 속에 융합되어 있는 것이며, 작은 크기의 캔버스에 그려진 그림처럼 액자 속의 독자적인 공간의 논리를 내세우기보다 건축적 질서에 부합하여 평면성과 수직성을 잊게 하거나 은폐하지 않고 오히려 장점으로서 전면에 내세운다.

같은 논리에서 캔버스에 그려진 그림의 경우도 그 크기가 벽면을 덮을 정도가 되면, 프레스코처럼 벽면 위에 직접 그려진 것이든 모자이크처럼 벽면과 일체가 된 것이든 벽화라는 범주에 들어가는 작품들과 대체로 유사한 위상을 지니게 된다. 다시 말해 캔버스 그림도 일반적으로 벽면의 높이에 육박하는 크기의 것들은, 보다 작은 그림들의 경우처럼 주어진 벽면 안에 일정한 자리를 차지하는 것으로 만족하며 자율적 논리의 '환영주의적' 공간을 보여 주기보다는 바로 그 물리적 크기 때문에 벽면을 덮거나 대체하는 기능을 지니며, 때문에 벽 자체의 평면성과 수직성을 반복하거나 전유하는 경향을 갖게 된다. 다시 말해 벽면의 구체성과 물질성을 캔버스가 대체하여 그러한 성질들을 자기 것으로 한다는 말이다.

사실상 회화작품이 걸리게 되는 건물의 벽면에 어울려야 한다는 요구는 너무나도 당연한 것이다. 모더니즘 회화의 자율성 논리 때문에 익숙해진 나머지 우리는 회화작품이 실제의 건축적 질서에 통합되어야 마땅하다는 것을 흔히 잊는다. 미국의 미술평론가이자 개념미술 작가인 브라이언 오도허티가 1976년『아트포럼(Artforum)』에 기고한「하얀 정육면체 내부에서(Inside the White Cube)」라는 글에서 명석하게 밝힌 것처럼, 현대미술 갤러리나 미술관의 하얀 벽면으로 에워싸인 입방체 전시 공간의 중립성이 겉으로 보기와는 달리 미술작품을 사회적 삶으로부터 인위적으로 분리시키기 위한 모더니즘의 특정 이데올로기 장치라는 사실을 우리는 흔히 잊어버린다. 회화작품은 이러한 이데올로기가 전제하고 있는 추상적 관념의 공간에 배치되기 위한 것이 아니라, 사람들이 실제로 거주하거나 활동하는 공간 내부의 일정한 높이와 넓이를 지닌 구체적 벽면에 걸려 보여지기

위한 것이다. 민정기의 대폭산수들은 이 당연한 사실을 다시 일깨워 준다.

따라서 민정기가 이 작품들에서 환영주의적 공간이 아니라 벽면 자체의 수직성 및 평면성을 보다 구체적으로 부각시키고자 하는 것은, 특정한 미학적 선택이며 그 자체의 논리적 일관성을 지닌 것이다.

산과 바위, 나무 또는 건물의 형태를 처리하는 방식도 평면성을 강조하는 이 원칙에서 벗어나지 않는다. 나무나 바위 또는 산봉우리의 형상들은 마치 상형문자와도 비슷한 기호로 양식화되어 서로 비슷한 것끼리 무리를 지어 상이한 색상의 구역(zone) 안에 포함되어 있다. 그 결과 화면 전체는 각기 다른 부분들이 잇대어진 패치워크(patchwork)와 비슷한 성격을 지니게 된다. 지도 그리기의 수법을 연상시키는 이러한 처리방식은 그림 전체를 추상적 패턴으로 단순화시키는 효과를 낳는다. 동시에 전통 산수화의 준법이나 수법(樹法), 기타 관습으로 확립된 여러 가지 묘사법이나 채색법에 해당하는 민정기 나름의 양식화된 회화적 어휘들은, 우리 눈앞에 놓인 가시적 지각 대상이라기보다는 우리 두뇌 속의 인지적 도식이나 범주에 의해 걸러진 개념적 대상들을 지적인 차원에서 지시하는 기호처럼 기능하는 것으로 보인다. 다시 말해 실경을 보고 느끼는 구체적 형태와 감각은 인지적 도식에게 자리를 물려주고 어디론가 숨어 버린 것 같은 느낌이 화폭 전체에 배치되어 있는 구상적 형태들을 관념적 차원으로 이동시킨다.

그러면서 동시에 마치 다양한 색상의 모자이크로 구성된 커다란 벽면과도 같은 표면처리는 이러한 추상적 도식들의 건조함을 상쇄시키고 색, 선, 면, 형태 등 순수조형적 요소들의 어울림이 환기하는 신선한 감각의 영역을 엿보게 해 준다. 이는 벽화적 성격의 작품들이 갖는 매력이다. 흔히 우리가 장식적이라고 폄하하기 쉬운 이러한 경지는 새로운 각도에서 다시 평가할 필요가 있다. 민정기의 이번 작품들은 색채의 측면에서 색상의 콘트라스트나 다채로움보다는 비슷한 계열의 색상들로 직조된 것 같은 느낌을 주며, 제한된 범위 안에서 반복되는 점진적 변이와 중첩을 보여 준다. 전체적으로 다소 가라앉은 톤은 작품 전체에 통일성을 부여할 뿐만 아니라 우아한 절제의 분위기를 보태 준다. 이러한 점 역시 벽화적인 장식성의

논리에 속하는 것이다. 독특한 텍스처(texture), 즉 개성적인 표면적 질감 역시 그렇다. 장식 패턴과도 유사하게 보이는 여러 가지 형태의 양식화도 이러한 성격에 잘 부합하는 것으로 보인다.

현대미술이 흔히 거부하거나 간과해 온 고전적인 품격이 민정기의 이번 작품들에서 독특한 방식으로 되살아나고 있다. 회화가 오랜 세월에 걸쳐 여러 가지 방식으로 구현해 온 것들 가운데는 여전히 가꾸고 지켜 나가야 할 것이 많다. 작품 전체에서 풍겨 나오는 고전적 품격이나 분위기라는 것도 그중 하나고, 단어는 다르지만 우아한 장식성도 그런 것 가운데 하나다. 물론 모든 것은 취향과 미학적 선택의 문제다. 나는 민정기의 이런 선택을 보수적인 미학으로의 회귀라고 부정적으로 볼 이유가 없다고 생각한다. 작품은 항상 구체적인 건축적 공간에 걸리는 것이다. 우리가 흔히 망각하고 있는 벽화적 장식성의 요구는 경우에 따라 건축적 측면에서 우선적 고려사항이 되기도 한다.

아울러 민정기는 유화라는 서구적 재료와 기법을 구사하면서도 전통 산수화의 흥취와 품격을 새로운 방식으로 되살려내고 있다. 고졸해 보이면서도 자연스러운 느낌을 잃지 않고 있는 양식화된 형태와 색채의 미묘한 조화와 충돌은, 민화적 전통을 거슬러 올라가 때로는 겸재(謙齋)나 현재(玄齋)*의 진경산수에서 보이는 격조에 닿아 있는 것으로 보인다.

민정기가 자신이 태어나고 성장한 대도시 서울을 떠나 양평으로 작업장을 옮기고, 이산 저산을 두루 찾아다니며 보고 느끼고 스케치하며 산수 경관을 탐구하고 그 정기와 기운을 화폭에 담으려 애써 온 지 벌써 이십 년이다. 이제 우리는 그 중간 결산을 보고 있는 것 같다. 이 시대에 탁월한 재능을 지닌 한 화가가 다른 것에 한눈을 팔지 않고 오로지 자연풍경을, 아니 산수를 그토록 외골수로 추구해 왔다는 것은 과연 무슨 의미를 지니는 것일까?

보는 것과 그리는 것 그리고 생각하는 것이 한데 어울려 하나가 되는 것

* 겸재 정선과 현재 심사정을 가리킨다.

은 결코 쉬운 일이 아니다. 어떤 때는 보는 것이 우선이고 어떤 때는 생각이 앞선다. 어떤 때는 그리는 게 전부다. 이제 보여 주는 일이 추가된다. 화가의 삶에서 진정한 우여곡절은 바로 이 네 가지 일이 서로 얽히고 벌어지고 부딪히는 데서 비롯한다. 민정기는 지금 보여 주는 일에 전념하고 있는 듯하다. 우리들을 위해 커다란 구경거리를 한판 마련하고 있다. 보는 것, 생각하는 것, 그리는 것은 모두 결국 보여 주기 위한 것이다.

2007

전시장 안과 밖에서

빛, 공간, 길: 민정기의 새로운 풍경화

「민정기 개인전」

민정기는 계속하여 꾸준히 풍경화를 그리고 있다. 디지털혁명으로 예술을 포함하여 이미지 제작과 생산방식 전달, 의사소통 방식의 기술 체계 전체가 기초에서부터 구조까지 변화와 전환의 과정에 휘말려, 그 변화의 속도와 방향, 성격을 분간도 짐작도 할 수 없고, 그런 질문을 하는 자신의 위치조차 가늠하기 힘든 오늘, 21세기 한국 서울 도심 한복판에서 유화라는 고전적 미술 매체로 여러 폭의 풍경화를 그려내어 대규모 전시회를 여는 것은 어떤 의미가 있을까? 거의 사십 년 이상을 오로지 유화를, 그중에서도 주로 풍경화만을 중점적으로 그린 화가 민정기가 올해 가을 금호미술관 초청으로 갖게 된 개인전에 평소 즐겨 그려 온 풍경을 주제로 최근 제작해 낸 유화작품들을 선보이려고 하는 즈음, 카탈로그 서문을 부탁받고 글을 쓰려는 내 머릿속에 대뜸 떠오른 질문이다.

작가에게 우선 물어보고 싶지만, 질문 자체가 포괄적이고 막연하여 어쩔 수 없이 작가에게 대답하기 힘든 무리한 물음을 강요하는 것이 될 수밖에 없다는 느낌이 동시에 든다. 과연 이것이 제대로 된 질문이 될까? 반평생 거의 전문적으로 풍경을 즐겨 그리고 있는 화가에게 "왜 유화로 풍경을 그립니까?" 하고 단도직입적인 질문을 던지는 것은 예의에 어긋나는 일이다. 이 질문의 해답을 찾기 위해서는 우선 이 질문 자체가 무엇이냐라는 질문에 대한 질문을 반성적으로 해야 한다. 복잡하다. 단순한 문제가 아니다.

설령 적절한 대답이 있다 하더라도 어려울 수밖에 없다. 이 단순해 보이는 질문은 곡보다 더 복잡하고 점점 더 까다로워질 수밖에 없는 여러 까다로운 예술적, 미학적 질문들을 계속 끌어들이기 때문이다. 그 해답도 여러 차원에서 점점 더 복합적인 것으로 발전할 수밖에 없다. 어쩌면 그 해답은 결국 화가의 작품 속에서 발견할 수 있을 것이다. 이 질문에 응해서 "왜 풍경이 어때서?"라는 즉각적 반문도 쉽게 예상되지만, 그래도 질문을 고집할 필요가 있을 것 같다. 왜 그는 고집스럽다 할 정도로 풍경을 그리는 것일까? 풍경을 그리는 그 나름의 즐거움이 있다면 그건 어떤 것일까?

　돌아보면 우리가 온갖 시대와 문화의 다양한 풍경화를 보고 때로는 보는 것을 아주 즐기기도 하지만, 종종 그것을 회화의 한 장르(중국문명권에서는 '산수' 또는 '산수화')이자 관습 그 이상으로 생각하지는 않는 것이 우리의 보통 습관이다. 풍경화는 잘 알지 못하면서 친숙하게 알고 있다고 여기는 종류의 그림이다. 특별한 경우가 아닌 이상 우리의 일상의 경험에서 우리가 보는, 또는 우리 눈에 보이는 대상이 아니라 우리 자신의 보는 행위 자체에 관심이나 주의를 돌리는 예는 드물다. 더욱이 '보는 것을 그리는 일'은 화가가 아니라면 하지 않는 일이다. 쉽게 말해 생존의 필요에 따라 습관적으로 늘 무심하게 또는 때때로 어떤 목적에 의해 어떤 것을 주의 깊게 보지만, 무엇을 어떻게 보는지에 대해서 일반적으로 본다는 사실조차 거의 스스로 의식하지도, 반성하지도 않는다. 우리는 습관으로 끊임없이 보고, 듣고, 냄새를 맡고, 손으로 만지고, 우리 몸을 움직이며 살아간다. 그림을 그리는 것만이 아니라 그림을 보는 것, 이번의 경우처럼 전문 화가가 그린 원작 유화작품을 갤러리나 미술관의 전시회에서 본다는 것은 그 분야의 소위 전문가들 이외의 사람들에게는 특별한 체험이다. 잘 알려져 있다시피 풍경화는 서구 회화의 대표적 장르다. 회화의 장르에는 여러 가지가 있지만 경치나 경관을 그린 풍경화는 대중적으로 가장 널리 알려져 있고 그만큼 인기있는 장르다. 또한 중국문명권에서 이른바 산수화도 서화의 대표적 품목에 해당한다. 상식이다. 그러므로 왜 풍경이나 산수가 이와 같은 대표적 장르가 되었는지 질문할 수도 있다.

왜 사람들은 그렇게 흔히 봐 왔고 친숙하다고 느끼는 풍경화에 물리지 않고 여전히 좋아하는 걸까? 그림의 세계를 떠나 자연의 경관을 보고 경치가 좋다거나 멋진 정경이라고 느끼며 좋아하는 것과 화가가 그린 그림 속의 풍경을 보고 좋아하는 것은 같은 성격의 일인가? 그림은 그림일 뿐이고 자연경관은 그와는 다른 예술, 즉 외부의 정경일 뿐 서로 아무 상관이 없는 별개의 영역이다. 그러나 이에 해당하는 우리의 체험 역시 각기 성격이 다른 별개의 체험이라고 분리시켜 생각해 버리는 것이 해답이 될 수는 없다. 이는 예술과 생활을 완전하게 분리시켜 이런 질문 자체를 해소시켜 버리는 태도이다. 군이 하나하나 따지며 이야기하자면 눈으로 어떤 장소의 모습이나 전체적 경관을 보는 것과, 보는 것만이 아니라 직접 몸으로 어떤 장소를 체험해 보는 것, 그리고 그 장소에 대해 머릿속으로 기억하거나 어떤 정보나 지식을 알고 있고 이에 대해 생각하고 상상을 펼치는 것은 전혀 다른 일이다. 더 나아가 이를 그림으로 그리고 구성하는 것은 또 다른 별개의 작업이다. 물론 그것들 사이에 긴밀하게 내적으로 연관되거나 합치되는 부분이 분명 있을 터이지만, 나는 이런 문제에 관한 질문도 "당신은 화가로서 왜 풍경을 주로 그립니까?"라는 기본 질문을 시작으로 화가 민정기에게 하고 싶다. 풍경화를 많이 그렸으니까. 그리고 풍경을 그리는 것을 화가로서 즐기고 그리는 행위에 만족하고 또 기쁨을 맛보고 있으니까. 그러나 민정기는 이런 질문에 즉각 시원한 대답을 해 주는 타입의 화가가 아니다. 오히려 과묵한 편에 속한다. 민정기 자신도 말보다 그림으로 보여 주고 싶어 할 것 같다. "내 그림을 보면 알 수 있지 않겠나?" 하면서. 아무튼 그가 그린 풍경 유화들이 있으니 거기서 그의 대답을 들어 보려 시도해 보면 어떨까. 그의 작품 속에서 그 해답을 찾을 수 있을까? 아마도 그것이 그의 풍경화들을 보고 제대로 음미하기 위한 자세일 것 같다.

민정기는 그가 그리는 곳의 장소성, 말을 달리하면 그 장소의 인문지리적 역사성이나 독자적인 어떤 의미를 염두에 두고 있다. 다시 말하면 그냥 한 사람이 아니라 특정한 이름과 사회적 정체성을 지닌 한 개인처럼 특정한 개별 장소인 것이다. 이 장소의 고유성과 개별성이 중요하다. 민정기

가 자신의 대부분의 작품에 붙인 제목도 다름 아닌 지명이거나 그와 직접적으로 관계되는 성격의 것들이다. 그러나 그것이 고유명사의 영역에 해당되는지, 보통명사로 지칭되는 추상적이고 일반적인 범주에 해당하는지 구분하는 것은 전혀 중요하지 않다. 그는 오로지 그가 선택한 소재(장소와 정경)를 좋은 그림(풍경화)으로 만드는 데 관심이 있는 것이다. 처음 볼 때는 지극히 평범해 보이는 전원 풍경 또는 도시 변두리나 도심지역의 도로나 주택지역의 여러 다양한 장소들을 묘사한 그의 풍경화에 자주 보이는 한 가지 특징적인 요소가 있다. 그것은 바로 길의 표현이다. 보행로와 차도 그리고 개천이나 강 소위 물길의 묘사다. 보통 손으로 그린 간략한 지도에서 흔히 볼 수 있는 것과 같은 간단한 두 개의 평행선으로 된 도로의 표시와도 비슷한 형태로 이루어진 길이다. 그의 풍경화 상당수가 화가 자신이 몸소 다녀 봐서 잘 알고 있는 지역이나 동네나 길거리와 같은 특정 장소를 그렸다는 점을 암시하는 대목이기도 하다. 이는 특히 각 장소의 고유한 길들의 연결이나 지형적, 지리적 배치 형태를 보는 사람이 이해하기 쉽게 도해(diagram)처럼 간략한 형태로 그려 놓은 데서 두드러지게 나타난다.

그의 풍경화에 공통적으로 드러나는 특정 장소에 대한 지형적, 지리적 관심이 문자 그대로 가시적으로 드러나는 대목이다. 화가 자신의 시점이나 가상적으로 존재하는 것처럼 느껴지는 시점, 즉 내재적 시선의 소유자가 자주 걸어 다니는 길 또는 도심지역의 큰길가, 동네 그리고 고가도로 아래의 길 또는 숲과 산의 작은 길, 절이나 사당으로 가는 길이나 계단, 서원 등 특정 건물이나 장소, 마을이나 동네의 진입로 또는 막다른 골목 그리고 때로는 개천이나 강의 크고 작은 물길도 포함해서 하는 이야기다. 이와 같은 특정 장소의 지형적 특색과 길에 대한 지리학적 정보 내지는 지식이, 화가가 작품을 만들어내는 과정에서 참조하는 정보적 자료의 차원이 아니라 실제로 작품의 가시적 구성 요소로서 등장하게 될 때, 관객에게 미치는 영향은 시각적 차원을 넘어선다고 말 할 수 있다. 이는 작가가 그림을 보는 사람에게 본인이 선택한 특정 장소에서 단순히 보이는 모습 이상의 것을 알려주고자 하는 의도를 나타내는 것이라고 나는 생각한다. 민정기는 어

쩌면 일종의 지리학적 정보를 풍경화라는 회화적 형식 속에 포함시키고자 은근히 욕망하고 있는 것인가? 일반적인 풍경화라는 형식적 틀 속에는 담을 수 없는 것을 담고자 꿈꾸는 것일까? 동시에 이 사소해 보이는 요소는 풍경을 그리는 일이 지도를 그리고 제작하는 일과 동시에 발전해 왔다는 보편적인 사실을 상기하게 한다.

민정기의 많은 풍경 그림에서 이 '지도 그리기'라는 말로 가리킬 수 있는 지형적 도표와 유사한 요소들이 풍경의 묘사와 결합되어 있음을 알 수 있다. 지도와 비슷한 도형이나 형상은 시각적 차원의 문제라기보다는 일종의 도해의 수단을 통한 지형적 정보 제시의 문제다. 다른 말로 표현하면 민정기의 풍경화에는 보는 것과 아는 것, 즉 지각적 체험의 차원과 지적 정보 제공의 차원이 한데 결합되어 나타난다. 어떤 장소에 대한 회화적 혹은 사진적 재현과 도표나 지도에 의한 설명은 서로 다른 방식의 안내다. 장소의 이름 또는 소재지의 주소를 명기한다는(민정기의 경우는 그림 제목을 통해) 사실은 그가 그린 그림들이 소재가 된 특정 장소들에 대한 지리, 지형학적 소개의 측면을 지니고 있다는 점을 강조하는 셈이다. 작품을 보는 사람들에게 그것이 어떤 영향을 미칠 것인가는 보는 사람에 따라 달라질 수밖에 없는 것이기 때문에 일률적으로 이야기할 수 있는 성질의 것이 아니다. 동서양을 막론하고 풍경화와 지도 제작이 태생적으로 밀접한 연관을 맺고 있음은 미술사를 통해 쉽게 확인할 수 있는 일반적인 사실이다. 다만 우리가 서양의 인상주의 이래로 인상주의 풍경화를 풍경화라는 것의 원형적 모델로 상투화시키고 관념적 모델로서 인식하는 과정에서 고정 관점이 고착되었다는 것을 쉽게 잊어버리고 있을 따름이다. 그러나 민정기는 이 미술사적 사실을 우리에게 상기시켜 주기 위해서가 아니라 자기가 그린 풍경의 자연스러운 조형성에 따르다 보니 지도적 요소나 특색적 형태가 등장하게 된 것이라고 생각된다.

민정기는 그가 오다가다 보게 되는 경관 중에 그림으로 그릴 만하다고 생각되는 것들을 선택하여 공을 들여 볼 만한 풍경화를 만들어내고자 한다. 다시 말해, 보는 것과 그리는 행위가 적절하게 일치되는 지점을 찾아

회화적으로 방황을 계속하는 것이다. 머릿속에 있는 이미지를 캔버스 위에 단순히 옮겨 놓는다거나 표현한다는 말로써는 이 행위의 의미를 설명하기에 충분하지 않다. 미흡하다는 느낌이다. 무어라고 말하면 좋을까? 과연 말로 설명할 수 있을까? 그림의 세계와 언어의 영역은 서로 소통할 수 없는 별개의 세계가 아닌가? 보고 느낀 것을 말로 설명하기도 힘들다는 자명한 사실 앞에 주저앉는 것이 당연하지 않은가? 백문이 불여일견이라는 말이 있지만 눈으로 직접 본다고 해서 즉각 모든 것을 알게 되는 것은 아니지 않은가? 우리가 익숙하게 알고 있는 친근한 경치 또는 자연경관도 실은 얼마나 복잡 미묘한 것인가? 사람의 보는 행위란 너무나 복잡한 것이어서 단어 몇 개로 쉽게 설명하고 넘어갈 수 있는 일이 전혀 아니다. 이른바 우리의 시각 세계, 시각경험의 영역은 마치 무한히 전개되는 미궁처럼 우리가 알지 못하는 것과 미처 보지 못하는 것, 그리고 예상하지 못한 것들로 가득 찬 것이다. 그것은 동시에 끊임없는 탐험과 발견의 경험으로 이어지는 것이다.

모네(C. Monet)를 비롯한 많은 19세기 인상주의 화가들, 그리고 세잔이 평생을 고심하며 탐구하려 했던 것이 이 영역이었다. 동서양을 막론하고 풍경화를 선호하는 것은 다 같은 이유에서이다. 우선 풍경화는 넓은 시야를 보여 준다. 우리는 인류의 진화의 역사가 오랜 기간의 수렵채집기를 거쳐 유목생활 그리고 정착 농경사회 등을 경과하여 왔음을 잘 알고 있다. 매우 상식적 추론이지만, 이 인류의 오랜 생존 역사에서 높은 지점에서 자신의 생존에 유리한 시야를 확보한다는 것은 항상 긍정적인 것으로 받아들여졌을 것이다. 높은 위치에서 넓게 내려다보는 조망의 가능성을 사람들은 항상 의식적, 무의식적으로 소원해 왔다고 할 수 있다. 내 생각에는 대체로 우리가 무의식적으로 찾으려 하는 것은 무엇보다도 탁 트인 하늘이 보여 주는 공간의 해방감일 것 같다. 풍경화 속에 그려진 하늘이 답답하게 폐쇄된 느낌을 준다거나 어두운 느낌을 주면, 실제의 생활에서와 마찬가지로 부정적인 반응과 정서를 불러일으킬 것이다. 그렇기 때문에 풍경화에 그려지는 공간에서는 멀고 가까움 그리고 그것의 회화적 표현, 다양한

전시장 안과 밖에서

원근법 또는 투시법의 문제가 중요하게 부각된다. 서양에서 르네상스기에 체계화된 기하학적 일점투시법이나 색조와 농담의 점진적 차이와 변화를 통한 대기원근법, 중국 산수화의 원근법인 삼원법이 중요한 것도 이런 이유에서다. 세잔이 화가로서 평생을 고심했던 문제도 결국 삼차원 공간과 그 안에 있는 물체의 이차원 회화 평면 위의 재현이었다. 이를 위해 새로운 공간 재현의 방식을 찾아내려 한 그의 작품 세계가 이론적이고 체계적이라고 말할 수 있는 것도 같은 이유에서 비롯한다. 크게는 대기와 공간을 해석하여 표현하고 세부적으로는 빛과 명암, 색채, 질감의 다양성과 변화에 항상 주목해야 한다는 점에서 이 풍경화의 세계는 무한한 조형적 발견과 실험의 영역이다. 동시에 표면상 흔해 빠지고 상투적인 소재를 그린 풍경화 앞에서도 우리는 항상 새로운 것을 발견하고 즐거워하는 것이다. 이것이 풍경화가 가진 영원한 매력이다. 그 비밀은 근본적으로 바로 우리의 시각경험의 다채로움과 풍요함 속에 있는 것이다.

오랫동안 산과 골짜기, 바위와 흙을 그리는 데 몰두했던 민정기가 이제 산만이 아니라 길게 굴곡을 지르며 흘러가는 강물과 도로, 더 들어가 도심의 공간에까지 관심 범위가 넓어지고 있음을 그의 최근 작품들에서 확인할 수 있다. 하늘과 땅 사이의 공간, 대기와 빛, 그리고 그 안에 존재하는 들과 강과 산, 또는 숲과 나무들, 그리고 건축물과 집, 마을, 동네를 그린 그림이 풍경화라는 걸 모르는 사람은 없다. 유명한 화가의 알려진 그림이건 변두리 이발소에나 걸릴 법한 싸구려 키치들, 천편일률적인 상투형 유화들, 그리고 달력이나 그림엽서 등을 통해 널리 보급된 풍경화 도판이건 모두 평화롭고 쾌적한 자연의 모습을 주로 보여 주는 것들이다. 인간의 존재를 위협하는 것 같은 사나운 자연, 폭풍우가 내리고 번개가 치는 들판이나 가파른 절벽과 황량한 산악, 거센 풍랑의 바다의 정경은 17세기 네덜란드 상인들이나 애호하는 예외적인 것이고, 보편적으로 사람들이 보고 싶어 하고 즐기는 자연은 평온하거나 쾌적한 분위기의 것이다. 풍경화가 이렇게 상투적인 이미지를 담고 있음에도 불구하고, 대체로 우리는 풍경화를 보면 각자의 까다로운 취향을 내세우지 않고 우선 거의 자연스럽게 받아

들인다. 이런 수용 태도는 거의 순응주의 전형이라 할 만하다. 풍경을 중점적으로 그린 19세기 인상주의 회화가 두 세기가 훨씬 지난 오늘날까지 여전히 전 세계 대중으로부터 계속 애호받고 있다는 사실, 그리고 19세기 프랑스 인상주의 회화 양식과 기법이 아주 빠른 시일 안에 전 세계적으로 전파, 모방, 유행되기에 이르렀다는 사실도 이 점에 비추어 다시 생각해 볼 필요가 있을 것이다. 자연의 정경을 보는 것을 즐기는 사람의 동물적 성향은, 칸트식 낭만주의 환상으로 쓸데없이 복잡한 언어로 논리적으로 설명해 보려고 애쓸 필요도 없이, 쉽게 공감할 수 있는 단순하고 원시적인 감각이고 성향이다. 그것의 무의식적인 차원, 어쩌면 인간이라는 동물이 생물학적 종으로서 거칠고 적대적인 원시적 자연에서, 생존을 위한 적응과 진화 과정에서 습득한 본원적 성향이고 체질이라고 보아야 할 것이다. 따라서 보다 덜 위협적이며 부드럽고 질서 잡힌 자연의 모습, 또는 이를 재현한 이미지가 보편적으로 안도감과 해방감을 주는 것이 아닐까? 누가 그런 자연의 풍경을 마다할 것인가? 한마디로 말해 사람들은 풍경이라는 소재 자체를 소박하게 좋아한다. 정물이나 인물에 대해서는 까다로운 미적 기준이나 독특한 취향을 들이대는 사람도 대체로 풍경에 대해서는 한없이 관대하다. 관용하는 폭이 훨씬 넓다. 우선 시원하게 트인 대기와 하늘, 밝은 빛과 초목의 신선한 푸른빛을 반기는 것이다. 비좁은 방이나 어둠침침한 실내 공간의 답답함에서 벗어난 해방감을 주기 때문인가?

그러나 이러한 모티프 또는 이미지를 캔버스라는 평면 위에 회화적으로 구성하는 것은 전혀 별개의 문제다. 자연적 감각이나 취향의 영역에서 조형의 세계로의 이동은 화가의 창의적 상상력과 회화적 기량이 요구되는 새로운 영역으로의 탐구를 필요로 한다. 우선 공간에 대한 작가의 독특한 해석이 바탕이 되어야 한다. 그 토대 위에서 빛과 색과 명암, 사물의 형태와 질감의 표현이 어우러져야 한다. 해결하기 어려운 문제다. 화가가 좋은 풍경화를 그린다고 하는 것은 생각보다 훨씬 복잡한 정신적, 신체적 작업이다. 세잔과 같은 화가가 평생을 두고 고심하고 노력한 사례를 상기해 보면 이 점은 거의 자명한 사실로 생각될 것이다. 우리가 포괄적으로 자연이

전시장 안과 밖에서

라고 부르는 것은 얼마나 복잡하고 다양한 면모를 가지고 있는가? 인간의 구성적 노력인 회화 작업의 대상으로, 주제로 또는 소재로 그리고 모티프로 제멋대로 부르는 자연이란 쉽게 규정하기 힘든 막연한 의미들의 혼란스러운 집합을 대충 가리키는 두리뭉실한 개념이다. 미술을 이야기할 때 쉽게 동원되는 어휘나 단어들이 보통 그런 것이다. 19세기 프랑스에서 인상주의 회화가 처음 모습을 드러냈을 무렵, 모네, 모리조(B. Morisot), 시슬레(A. Sisley) 등의 모든 화가들이 햇빛에 대한 새로운 감각과 새로운 유화기법으로 일시적이지만 하나로 완벽하게 통일된 것 같은 느낌(사실 이 경우 역시 환영적 또는 착각적 효과라고 말해야 하겠지만)을 주었던 기적과 같은 순간이 실제로 존재했었다고 나는 믿고 싶다. 인상주의 초창기의 이러한 유토피아적 순간은 인상주의 이후 그리고 20세기 모더니즘 회화의 본격적 전개와 변화 속에 지나간 일회적인 특수한 사건이나 일종의 신화로 남고 만다. 자연 풍경은 여전히 지속적으로 그려지지만, 그 기법뿐만이 아니라 화가들이 풍경이라는 소재 또는 주제에 접근하는 태도와 정신까지 아주 바뀌어 버린 것이다.

결국 민정기의 풍경화의 핵심은 시선이다. 화가의 시선의 본질, 눈으로 본다는 사실은 감각적 체험의 내용을 다시 발견하고 확인하는 즐거움이다. 우리는 19세기 인상주의 화가들이 처음으로 탐구하려고 시도했던 영역에서 여전히 크게 벗어나 있지 않은 것이다. 자연이라는 이 막연하고 포괄적이고 추상적이고 모호한 의미를 지닌 낡은 단어가 여전히 그럴듯한 의미를 지닌 어휘로 자연스럽게 입에 오르내리게 되는 것도 이런 사실의 반증이다. 자유롭게 해방된 시선, 즉 시선의 자유는 높은 위치에서 사방을 둘러볼 수 있을 때 실현될 수 있는 것이다. 풍경을 그리는 화가로서 민정기의 시선은 자유롭다. 이런 자유에서 우리가 보기에는 여러 시각적 그리고 조형적 요소들이 어딘가 해체되어 있는 것처럼 보이는 것이다. 그의 관심이나 주의 분산이라고 해석할 수 있을지도 모르겠다. 이렇게 해체된 요소들은 만약 우리가 쉽게 그 특징을 구별해낼 수 있는 가장 기본적 부분을 단위라고 부른다면, 그것은 기법적 차원의 단위인가? 양식적 차원의 단위인

가? 화가의 지각적 차원의 어떤 단위인가? 어쨌든 민정기는 자신이 동원하거나 사용하는 여러 차원의 기본 단위들 또는 요소들을 일단 분석적으로 구별 또는 해체해 놓고 이를 다시 조합하려는 방식으로 풍경을 구성하려고 하는 것 같다.

시점의 문제

사실상 민정기의 풍경화를 보고 가상적 소실점에 해당하는 것을 꼭 집어 찾아내기는 힘들다. 그의 풍경화를 보다 보면, 그 역시 서양의 유화 전통에서 오랫동안 관습적으로 존중되어 왔던 원근법을 완전 무시하지는 않고 관습을 따르고 있다는 느낌이 들다가도, 그의 다른 풍경화를 자세히 살펴보면 여러 가지로 이 원근법이 변경되거나 다양한 방식으로 해체된 것으로 보이기 때문이다. 그러니까 편의상 사진 이미지나 영화의 한 숏의 장면에 관해 이야기할 때처럼 시점(point of view)이라는 어휘를 동원하여 이야기할 수도 있을 것이다

그러나 우선 그의 풍경화 대부분의 경우 그 시점의 위치가 분명하지 않다. 작품마다 달라지는 것으로 생각된다. 물론 그의 풍경화 전부를 전체적으로 시점이라는 관점에서 검토해 본 후, 민정기 나름의 독특한 시점 설정의 일정한 패턴을 찾아낼 수 있을지도 모른다. 그러나 내가 작품을 훑어본 바로는 그런 시도를 과연 해 볼 필요가 있을까 하는 의문이 앞서는 느낌이다. 내가 보기에는 마치 화가 자신이 여기저기로 좋은 풍경의 소재를 찾아 길을 돌아다니다가 적당한 장소이다 싶으면 멈춰서 이리저리 시선을 옮기며 둘러보는 것 같기도 하고, 때로는 일정한 지점에 여러 번 가서 한 장소를 오랫동안 관찰하거나 그 앞에서 소위 '사생'하는 것 같기도 하다. 여기서 '사생(寫生)'이라는 단어는 어원적 의미에 충실하게 따르자면, 자연의 작은 사물들, 이를테면 초목이나 꽃 또는 곤충을 비롯한 살아 있는 작은 생물을 직접 관찰하며 스케치하듯 그림으로 묘사한다는 소박한 의미다. 그러나 민정기는 사생을 하는 화가가 아니라 그와 반대로 그가 선택한 풍경 소

재를 다각도로 깊이 탐구하고 여러 가지 기법과 형식으로 실험하듯 공을 들여 계획적으로 그리는 작가다. 그러나 화가로서의 그의 시선은 근본적으로 유동적이고 임의적이어서 원칙적으로 자유로워 보인다.

그는 자신이 그릴 만하다고 생각되는 그 소재를 찾아, 그의 어떤 풍경화의 이상에 부합되는 장소를 찾아 여기저기 돌아다니는 유목민 같은 화가다. 거듭 말하지만 그의 풍경화에서 우선 무엇보다 눈에 띄는 것은 화폭 위에 재현된 공간의 구성 방식이다. 평면상의 직사각형 공간에 삼차원의 공간과 시간적 차원상의 이동이나 변화를 포괄하는 추상적 개념으로서 삼차원 이상의 공간을 표현하는 다양한 방식을 동원한다. 편의상 시점이라는 어휘를 쓴다면, 하나의 시점으로 통일된 공간이 담긴 한 폭의 그림이 아니라 각기 다른 시점의 여러 폭의 단속적 또는 연속적 그림들로 그려지거나 혹은 하나의 시점이 이동하듯 이어져 펼쳐지는 중국화의 두루마리의 그림〔권축(卷軸)〕, 아니면 한 화폭 속에 여러 시점들이 공존하는 그림 등과 같이 공간과 물체 또는 다리나 건물, 벽, 울타리, 축대 등 다양한 형태와 크기의 건축적 요소들이 원근법상의 불일치 혹은 상이점이 해결되지 않은 채 그대로 드러나 있는 경우도 자주 눈에 띈다. 그러나 한편으로는 여전히 불가능한 지각과 지식, 아는 것과 보는 것, 나아가 느끼는 것 사이의 불가능한 일치, 또는 행복한 고전적 조합이나 조화의 이상을 무의식적으로는 목표로 하고 있는지도 모른다.

민정기가 탐구하는 풍경화의 새로움은 시선의 유목민적인 자유로운 이동에서 비롯한다고 생각된다. 그의 시선은 여유있게 이동을 즐기는 것 같다. 그리하여 시간적 차원이 새롭게 회복되고 있다고 말할 수도 있을 것이다. 그리고 여기에 변화와 감각적 깊이와 다채로움을 느끼게 해 주는, 마치 투명하고 엷은 수채물감의 터치를 여러 겹 교차시켜 바른 것 같은 붓질들의 짜임새로 획득한 새로운 깊이와 두께의 회화 표면이 이런 느낌을 강화해 주며, 새삼 우리 눈에 신선하게 들어온다.

2016

상상력의 자장磁場

주재환 개인전 「이 유쾌한 씨를 보라」

자유

주재환(周在煥)은 자유로운 작가이다. 그의 세계를 이해하기 위한 첫번째 단서는 바로 '자유'라는 단어이다. 그의 모든 작품에서 발상과 표현의 자유 자재로움이 두드러진다. 작품 하나하나가 기발하다. 모두 자유로운 상상 력과 사고에서 비롯한 것이기 때문이다. 20세기 동서양의 미술이 개발해 낸 다양한 어법들을 두루 구사하지만 어느 하나에 얽매이지 않는다. 필요 에 따라 이런 재료도 사용하고 저런 재료도 사용하며 이런 기법, 저런 기법 두루 구사한다. 이런 것들을 모두 능숙하게 다룬다는 말이 아니다. 기법의 숙달, 장인적 기교 따위는 그와 상관이 없다. 기존의 어떤 양식에도 구애받 지 않는다. 그러나 필요하다고 느끼면 주저하지 않고 쓴다.

소위 '혼합매체(mixed media)'로 그는 많은 작업을 한다. 어떤 것도 미 술의 재료가 될 수 있고 어떤 재료도 한데 섞어 쓸 수 있다는 말이다. 눈에 보이는 일상의 사물만이 아니라 비가시적인 단어, 구절 등 언어도 재료가 된다.

1990년대 중반 몇 년간 그는 집중적으로 유화작품만을 그린 적이 있다. 생활에 한창 부대끼던 젊은 시절에 마음껏 그려 보지 못했던 유화를 뒤늦 게 한풀이하듯이 그린 것이 아니었나 한다. 유화작품들처럼 단일한 재료

전시장 안과 밖에서

로 만들어진 것도 그 내용상 혼합적 성격을 지닌다.

'종이 오려내기'와 마찬가지로 유화작품도 대부분 그 발상에서 일종의 콜라주이다. 이 점에서 이전이나 이후의 혼합매체 작품들과 큰 차이가 있지 않다. 뒤늦게 작가로서 작업을 시작한 1980년 「현실과 발언 창립전」에 출품하여 사람들을 놀라게 했던 〈몬드리안 호텔〉〈계단을 내려오는 봄비〉도 사실상 엄밀한 의미에서 유화, 즉 오일페인팅(oil painting)이 아니다. '빽끼'라고 부르는 산업용, 도장용 페인트로 단숨에 그린 것이다.

가난한 미술

그는 도시를 돌아다니며 작품을 구상한다. 그는 도회적인 작가이다. 발터 벤야민이 말하는 19세기 파리의 만보객(flâneur)과 비슷하게 그는 '일산'이라는 신도시의 구석구석을 다니며 지각을 다듬고 상상력을 키운다. 동시에 갑자기 만들어진 이 도시가 매일 배설해내는 소비사회의 폐품 속에서 재료를 발견한다.

각종 플라스틱 제품, 잡지, 광고, 사진, 인쇄물, 못 쓰는 장난감, 인형, 조화, 테이프, 끈, 버린 액자, 거울 등등 그의 흥미를 끄는 것들을 눈에 띄는 대로 수거하여 작업실로 가져와 작업을 시작한다.

이렇게 그가 도시의 뒷골목에서, 쓰레기를 버린 곳에서 발견하는 것들은 단순한 물리적 재료가 아니다. 용도나 기능이 애매해져.버린 그것들의 기능, 형태, 색깔, 텍스처, 우연히 새로운 각도에서 드러나는 그것들의 특이한 생김새 그 자체가 아니라, 그것들이 생각나게 하는 독특한 분위기, 그것들이 본래 속해 있었던 장소나 상황에 대한 환기력이 그의 작업의 재료이다.

단순한 재료가 아니라 '발견된 오브제'라는 독특한 존재론적 위상을 획득하게 된 이 물건들은 그의 상상력과 영감을 자극하는 모티프이다. 그러므로 이 단어의 이중적 의미를 살려 가는 방향에서 '소재'라고 이야기해도 좋을 것 같다. 그런데 이 '소재'는 일반적으로 돈 안 들이고 구할 수 있는 것들이다. 그는 주로 그것으로 작업한다. 그 자신은 농담조로 '천 원짜리 미

술'이라고 부른다. 재료값이 천 원 이하라는 것이다. 아무리 쓰레기나 폐품, 더 이상 쓸모가 없다고 길가에 내다 버린 물건에서 재료를 취한다 하더라도 도시의 구석을 여기저기 돌아다니려면 최소한 전철푯값은 들여야 하기 때문이다.

나는 이렇게 만들어진 그의 작품들을 가난한 미술이라고 부르고 싶다. 주재환의 가난한 미술은 단지 재룟값을 최소한으로 들였다는 의미만은 아니다. 동서양을 막론하고 전통적으로 최고급 사치 품목에 속하는 미술품의 '값비싼' 지위에 대한 반어적 논평이라는 측면도 아울러 갖고 있다.

1960년대에 미국과 유럽을 중심으로 유행하던 소위 '정크아트(junk art)', 즉 '폐품예술'이라는 것이 있다. 자동차 고철 등 산업사회의 폐품들을 한데 결합하여 만든 입체나 평면 작품들이다. 누보레알리슴(nouveau réalisme)도 이 계열에 속한다. 재료 자체가 기계 문명이나 테크놀로지를 바탕으로 하는 상상력, 또는 현대 자본주의사회에 대한 반성적 사유를 자극하는 것들이다.

이탈리아 작가들이 표방했던 '아르테포베라(arte povera)'도 있다. 문자 그대로 '가난한 미술'이라는 뜻의 아르테포베라는 그러나 그 뜻에 정확하게 부합되는 것은 아니다. 이 그룹에 속하는 작가들은 전통적인 미술재료의 한계에서 벗어나 버려진 물품이나 흙, 나뭇잎 등 재료의 사용에서 다양성을 추구하는 동시에 어떤 것에 의해 매개되지 않은, 물질과의 직접적 접촉에서 느낄 수 있는 감각 및 감수성을 바탕으로 무언가 이루어내려 한다.

그러나 자연의 광물이나 식물만이 아니라 산업 가공된 재료들, 즉 비용이 아니 든다고 할 수 없는 철판, 알루미늄, 기타 금속이라든가 네온과 같은 재료를 동원한다는 점에서 문자 그대로 가난한 미술이라고 부르기에는 걸맞지 않은 구석도 많다.

태도의 천명

반면에 주재환의 가난한 미술은 문자 그대로 철저하게 빈곤한 재료에 그

바탕을 두고 있다. 어떤 면에서 방법적이고 체계적이기까지 하다. 돈이 전혀 안 드는 재료로 작업을 한다는 것은 비싼 재료를 구입할 능력이 없어서라기보다는 미술에 대한 그의 입장과 태도의 적극적 표명이다. 그에게 미술이란 삶에 대한 느낌이나 생각을 표현하고 전달하는 것일 뿐, 그 이상도 그 이하도 아니다. 유한계층의 환경을 꾸며 주는 멋있는 물건을 만드는 장식적 작업을 미술이라고 생각하는 많은 작가들의 생태와 그는 무관하다.

국제미술의 최신 동향을 곁눈질해 가며 시장의 논리에 따라 재빠르게 움직이는 한국의 미술세계에 대해 그가 어떤 생각을 하는지 분명하게는 알 수 없다. 별다른 관심이 없기 때문에 그렇게 냉소적인 것 같지도 않다. 그렇다. 세상에는 작가 또는 예술가라는 이름의 장식가도 필요하고, 아첨꾼도 필요하고 하인도 필요하고 변호사도 필요하다. 세상이 필요로 하기 때문에 하고 많은 그런 화가들, 그런 조각가들이 존재할 것이다. 그런 작가들을 그는 경멸하지는 않지만 존중하지도 않는다. 미술시장이라는 각축장 안에서 제각기 경력을 만들어 성공하고자, 이름난 미술가로 출세하고자 경쟁하는 일은 그가 바라는 바가 아니기에 처음부터 관심 밖이다.

따라서 그가 돈이 안 드는 재료로 작업을 한다는 것은 폐품을 리사이클링하여 그 나름의 예술적, 경제적 가치를 새롭게 만들어낸다는 뜻이 아니다. 오히려 미술작품을 언제라도 금전가치로 맞바꿀 수 있다고 생각하는 속물적인 미술세계와 거리가 먼 곳을 지향한다는 뜻이다. 무슨 반자본주의적 유토피아 같은 것을 말하는 것이 아니라 물질적 제약에 구애받지 않고 사고와 상상력의 자유스러움을 추구할 수 있는 마음의 경지를 되찾겠다는 것이다.

하지만 이는 미술에서는 도달하기 힘든 이상에 속한다. 미술의 존재론적 기반이 보고 만질 수 있는 물질에 있으며 그 제약과 구속 안에서 무언가 실현할 수 있는 것이라 할 때, 물질적 제약에서 해방된다는 말 자체가 어떤 면에서는 형용모순이라고 할 수 있다.

비록 버려진 물건의 독특한 자질에 주목하여 거기서부터 작가적 발상을 시작했다 해도 그는 물질적 매력에 계속 연연해하지 않는다. 정신주의

로 무장하고 물질적 제약과 구속을 과소평가하고자 애쓰는 것도 아니다. 그저 그런 것에 될 수 있는 한 구애받지 않고 자유로이 꿈꾸고 생각하고자 희망하는 것이다. 이러한 초연함과 정신적 활달함은 그의 몸에 배인 고전적 교양에 속하는 것이기도 하다. 일종의 호연지기라고 할까, 또는 노장(老莊)의 자유사상과 일맥상통하는 측면이라 볼 수 있을 것이다.

그의 모든 육체적, 정신적 에너지는 그의 작품이 불러일으킬 어떤 사고와 느낌에 집중되어 있다. 그가 여러 가지 재료를 주워 모아 여러 가지 수법으로 만들어낸 다양한 작품들은 모두 어떤 형태의 사고를 지향한다고 할 수 있다. 누보레알리스트나 정크아트 작가들처럼 산업사회가 폐기한 물건들의 물질성에 감각적으로 매혹되고 감탄하는 것이 아니다. 그가 조립해낸 모든 가시적 이미지는 이에 대응하고 이에 호응하는 다양한 심적 이미지, 또는 심적 에너지를 환기시키기 위한 것이지 그 자체의 물질성을 주장하지 않는다. 그렇다면 물질로서의 매력, 물건으로서의 매력에 전혀 관심이 없는 것일까. 어쨌건 그런 방면에 그는 무심해 보인다.

한마디로 주재환이 어떤 재료, 어떤 기법, 어떤 양식, 어떤 조형언어를 사용하든지 간에 그가 그의 작업을 통해 전달하려는 것은 어떤 생각, 어떤 정신적 상태이다. 따라서 그는 미술의 물질적 토대를 무시하지는 않지만 커다란 비중을 두지도 않는다.

문자와 이미지의 결합

이미지와 글 또는 말은 항상 결부되어 있음을 우리는 알고 있다. 그러나 모더니즘의 '순수시각성', '순수조형성'이라는 미학적 도그마 때문에 언어로 표현되는 세계는 회화 또는 조각의 영역에서 오랫동안 추방된 것처럼 생각되었다. 그러나 실제로는 추방된 것이 아니라 위장된 형태로 숨어 있었을 뿐이다. 그 은신처는 소위 문학성에서 탈피한 '순수미술(fine arts)의 진보', '현대미술(modern art)'이라는 이념을 명문화한 텍스트 속이다.

그러한 이념의 원칙이 되는 '순수시각성', '순수조형성'이라는 것 자체가

사실상 20세기 초반의 형식주의적 이론가와 미술사학자들이 집단적으로 만들어낸, 즉 '글로 써낸' 언어적 텍스트에서 비롯된 것이지 시각적인 텍스트, 즉 화가나 조각가들이 제작해낸 작품에서 나온 것은 아니다. 모더니스트 화가나 조각가들이 일관되게 이 이념에 따라 작업한 것은 아니라 할지라도 그들의 작업은 이러한 이념과 동시대적으로 병행하는 것이고, 오늘날 그들의 작업을 해독하려는 우리는 그들의 작품과 함께 이러한 이념적 교과서의 배경을 동시에 고려하게끔, 즉 읽게 된다. 모더니즘의 모든 교과서는 그런 목적에서 씌어졌다. 그리고 소위 포스트모더니즘의 시대를 산다고 하는 우리는 여전히 그러한 교과서의 지식에 준거하여 모더니즘 작가들의 작품을 읽는다.

그런데 주재환은 생각을, 때로는 고도로 추상적이고 포괄적인, 때로는 매우 구체적이면서 은유적인 생각들을 시각적 형태로 바꾸려고 한다. 그러나 이러한 '생각(idea)'에서 '도상(icon)'으로의 기호학적 번역이 항상 쉽게 이루어지는 것은 아니다. 그래서 언어적 요소의 지원이 필수적으로 요청된다. 그의 작업은 이 점에서 미술의 특수한 개념에 대해 주로 질문하는 서구 회화상의 한 사조로서의 '개념미술(conceptual art)'이 아니라 단어 그 자체의 의미에서, 즉 제반 관념이나 개념을 정식으로 다룬다는 의미에서 '개념미술'이라고 할 수 있다. 그가 즐겨 다루는 개념이나 관념은 현실의 구체적 삶과 긴밀하게 결부된 것이다.

그런 까닭에 언어적 텍스트는 흔히 그의 작업 전면에 나와 있다. 이 점에서 그의 작업은 기본적으로 '문학적'이라고 할 수 있다. 그는 미술에서 오랫동안 기피되었던 '문학성'을 분명하고도 확실하게 복권시키고 있다. 여기서 '문학성'이란 이미지를 통해 '이야기'하려고 한다는 것이고 달리 말하자면 '서사성'이다.

그러나 이미지로만 이야기하기가 힘들다 싶을 경우는 거침없이 말을 직접 사용하여 이야기한다. 시각적 이미지가 거의 없이 다다이스트적인 산문이나 시, 낙서의 형태로 씌어진 글만이 등장하기도 한다. 그의 작품에서 언어와 이미지의 결합관계는 묵시적이거나 은폐된 것이 아니라 명시적이

고 공공연한 것이다. 그의 모든 작품은 '언어'와 '이미지'의 불가분의 결합으로 이루어져 있다. 언어로 표현, 소통되는 영역을 무엇보다도 중시한다는 점에서 주재환은 반(反)모더니스트이다.

황당한 제목들

특히 제목은 그의 대부분 작품의 의미를 형성하는 데 결정적 역할을 한다. 제목은 무엇보다도 우선 언어이다. 말하자면 언어적 요소는 그의 작품의 절반 이상을 차지하는 주요 부분이자 전체를 해독하는 데 없어서는 안 될 관건이자 열쇠인 셈이다.

만약 주재환의 작품에서 제목이 없다면 나머지 이미지의 부분은 영원히 풀 수 없는 수수께끼로 남을 것이다. 그러나 분명한 제목, 때로는 웃기고 때로는 정신이 번쩍 들게 하고 때로는 암시적이고 때로는 어떤 것을 적시하고 때로는 황당한 여러 종류의 파격적인 제목들이 항상 이미지를 동반하며 작품의 전체적 의미를 형성한다. 비록 우리가 그 의미를 일일이 다 판독할 수는 없을지라도, 이 제목들을 일부 나열하는 것으로도 작가로서의 그의 사고와 상상력의 범위가 종횡무진 얼마나 넓은지 쉽게 짐작할 수 있다.

〈검정잠바 다리를 건너다〉〈폰팅 맨〉〈짜장면 배달〉〈내돈〉〈칼 맑스〉〈최후의 도박〉〈백미러〉〈농담(弄談)〉〈아니다 아니다 그렇다 그렇다〉〈오늘밤 춤을 추어요〉〈붉은 나무〉〈미학(美學)〉〈해왕성〉〈소주와 성경〉〈수염〉〈아침 햇살〉〈눈, 귀, 입〉〈빗속의 연인〉〈찌찌삐삐〉〈커피 한 잔〉〈사상(思想)의 그늘〉〈엄마와 아기〉〈총잡이 장고〉〈위싱턴 아마데우스〉〈프로크루스테스의 침대(Bed of Procrustes)〉〈손금〉〈하여가(何如歌)〉〈박스보이(Box boy)〉〈불러봅니다〉〈K〉〈휘파람〉〈도망가는 임산부〉〈볼펜의 수명〉〈밀항자의 웃음〉〈세리와 창원이〉〈부음〉〈나의 푸른 꿈〉〈퇴마신군(退魔神軍)〉〈일출(日出)〉〈한강다리로 오신 예수〉〈굿모닝 코리아〉 등등.

지나치다 싶을 정도로 넓은 관심에도 불구하고 그는 항상 비근한 현실

에서 출발한다. 일상적 삶의 모든 요소들이, 미세한 측면들이 다 뜻이 있고 중요하다. 그는 개개인의 사사로운 삶과 현실을 지배하는 권력 사이의 다각적으로 얽힌 관계에 주목하고 이에 개입하는 여러 생각과 관념들을 즐겨 작품의 소재로 삼는다. 그러나 관념론적 세계관하고는 거리가 멀다. 그렇다고 유물론자도 아니다. 서구의 이분법적 논리는 그에게 아무런 의미도 없다.

인생은 그렇게 정리하기에는 너무나 두텁고 복잡하다는 것을 그는 체험으로 안다. 몸으로 직접 겪은 그러한 경험과 타고난 직관, 그리고 오랜 독서와 사고를 통해 얻은 수많은 생각과 느낌을 가능한 한 압축하여 표현하려 한다. 하고 싶은 이야기가 너무 많다. 삶의 다양한 요소들, 그 복잡한 층위의 온갖 굴곡과 음영을 두루 살펴서 보여 주고 싶어 한다. 동시에 삶과 현실의 총체적 윤곽에 대해 그 나름대로 조망한 바를 말하고자 한다. 예측 불가능한 것, 모르는 것, 의외의 것, 불가사의한 것에 대한 느낌까지 포함해서 말이다.

그래서 나는 주재환의 이러한 세계를 회화적 상상력의 세계라고 하기보다는 시적 상상력의 세계라고 부르는 것이 옳다고 생각한다. 왜냐하면 시각적인 측면으로 온전하게 드러나지 않는 현실의 복잡한 맥락, 영원히 비가시적일 수밖에 없는 측면이나 영역에까지 그의 생각이 미치고 있기 때문이다.

다다이스트적 정신

해학 또는 유머는 근본적으로 현실에 바탕을 둔다. 유머에서 익살의 요소, 웃음의 기능을 거두어내고 보면 기괴한 현실, 현실의 잔혹함이 남는다. 그렇기 때문에 유머는 본질적으로 그로테스크를 드러내는 한 태도이다. 현실의 기괴함, 기괴한 현실 없이는 어떤 유머도 가능하지 않다. 바로 그 익살의 제스처, 웃음이라는 가면에 의해 이 현실이 반투명의 막으로 가려지는 동시에 비추어져 드러난다. 그 기괴함은 드러나는 동시에 은폐되고 가

려지는 동시에 폭로된다. 유머는 우리의 정신이 현실의 기괴함과 벌이는 숨바꼭질이다.

이런 유머에서 주재환의 미술은 일종의 유머이자 현실의 적시이다. 그리고 그 현실은 그만의 개인적 현실이 아니라 시대적, 사회적 현실이다. 한반도라는 지정학적으로 규정된, 20세기라는 시대적으로 정해진, 우리가 살아가면서 함께 공유하는 현실이다. 그렇기 때문에 그의 유머는 근본적으로 정치적 의미를 갖는다. 이 점에서 그는 20세기 초반의 유럽의 다다이스트들과 혈연관계에 있다.

특히 독일 다다이스트 가운데 매우 특이한 존재였던 쿠르트 슈비터스(Kurt Schwitters)와 흥미있게 비교된다. 슈비터스와 마찬가지로 주재환은 냉철하고 지적인 작가이면서도 동시에 의외성, 엉뚱한 것의 묘한 매력, 우연의 신기한 작용에 주목하는 작가다. 가장 하찮고 시시하고 평범한 사물도 우연이라는 배치에 의해 무한하게 재미있는 구석을 드러내 보이고, 새로운 정신적 조명 아래 예기치 않았던 매력, 나아가 마력을 갖는 것으로 나타난다. 그러나 주재환에게 이렇게 새롭게 조명된 사물의 매력, 또는 마력은 이 현실에서 벗어난 것이 아니다. 아무리 기발한 유머도, 아무리 기괴한 농담도 현실에 바탕을 두고 현실의 공기 속에서 효과를 내고 빛을 발한다.

마찬가지 이유에서 때때로 초현실주의 작품과 유사해 보이는 그의 작품들도 그 의도나 의미 효과에서는 분명 다르다. 초현실주의자들의 꿈의 기획처럼 현실을 넘어서는, 또는 현실과 평행하는 또 다른 하나의 현실, 또 다른 세계로 비상하는 것을 그는 목적하지 않는다. 그는 오히려 다다이스트에 가깝다. 그들처럼 주재환도 또 다른 현실로 비약하려고 시도하기보다는 현실의 불합리와 그 어처구니없음을 근본적으로, 급진적으로 공격하려는 데 주안점을 두고 있다.

그가 젊었을 시절 유행했던 실존주의의 어색한 번역 용어로 '부조리(ab-surde)'라는 단어도 있지만, 그는 삶이란 것이 얼마나 불합리하고 불균형적이며 엉뚱하고 골 때리는 것인지 잘 안다. 삶의 아름다움과 추함, 기쁨과

고통, 용기와 비겁함이 뒤죽박죽 공존할 수밖에 없음을 그는 잘 안다.

이 지리멸렬한 현실 속에 살아간다는 것이 얼마나 어이없는 일인가. 어처구니없는 사건, 말도 안 되는 짓거리들이 수없이 벌어지는 이 시대, 이 한국의 현실이란 냉정한 눈으로 보면 정말 기괴하고 잔혹한 세계다. 그 사실을 우리는 잊어버리고 있다. 보아도 느끼지 못하고 들어도 생각에 오래 남지 않는다. 무지와 망각과 관성으로 마비된 육체로 허우적거리며 매일매일 생존하기에 바쁜 것이다. 이것이 20세기 전후반과 21세기 초의 한국인들의 일반적 삶이고 이를 주재환은 똑바로 보고 있다.

그러나 독일 다다이스트들의 신랄함 대신 한국의 다다이스트 주재환은 초연함으로 이 비루한 현실을 껴안으려 한다. 지겹고 껄렁하고 혐오스러운 현실도 있는 그대로 받아들이고 포용하자고 한다. 웃기지도 않는 현실을 보며 웃자고 말한다. 일종의 달관이다. 그의 독특한 해학과 풍자가 이렇게 탄생한다.

반미학적 질문

그는 예술적, 미학적 과제를 항상 염두에 두고 이에 대해 질문한다. 그러나 그것 자체가 중요한 것은 아니라고 생각한다. 그러니까 순수한 의미에서 미학적 질문이 아니다. 그의 질문은 개념미술 작가들이 하는 것처럼 단지 미술에 대한, 미술가에 대한, 미술제도에 대한, 또는 미술의 존재론적 근거에 대한 질문이 아니다. 오히려 반미학적 질문이다.

이 점에서 그의 생각은 확고해 보인다. 삶에 대한 관심을 포기한 예술 자체만의 논리에서 나온 작업은 허망하다는 것이다. 비록 예술적 관습에 의해 우리들에게 익숙해진 것일지라도 관습의 논리에 얽매여 있는 한 자유로운 정신의 이동을 가로막는 장애일 뿐이다. 미학적 주제를 그가 반복해서 택하는 것도 삶의 예술과의 이러한 괴리, 삶에 대한 이해를 가로막는 예술적 장치의 거추장스러움을 지적하기 위한 것이고 이를 비판하기 위한 것이다. 그는 미학과 윤리가 교차하는 지점에서 근본적 질문을 던지고 있다.

현실, 삶, 현실 속의 삶, 삶의 현실 등등 어떤 식으로 이야기하든 이는 우리의 생각과 상관없이 구체적으로 실재하는 것에 뿌리를 갖고 있는 동시에 우리 스스로가 만들어낸 관념 위에 구축된 것이기도 하다. 그렇기 때문에 존재나 삶의 본질이 무엇이냐 따위의 유사 형이상학적 질문은 그에게 의미가 없다. 오히려 주어진 현실적 조건과 제약 속에서 어떻게 사느냐 하는 윤리적 질문에 그의 관심이 더 쏠려 있는 것 같다. 도덕주의의 틀 안에서의 편협한 질문이 아니다. 오히려 노자나 장자가 말하는 도(道)에 관한 질문이자 이에 대한 사색에 접근하고 있는 것으로 보인다.

상상력의 질주

그의 여러 작품들은 제각기 다르다. 주제뿐 아니라 소재도 다양하고 형태도 다양하고 효과도 다양하다. 종횡무진으로 달리는 기발한 상상력에 그저 아연할 뿐이다. 황당해진다는 표현이 더 어울릴지도 모른다. 이 상상력의 질주는 우선 그 자유분방함 때문에 충격을 준다. 그러나 최초의 놀라움을 진정하고 자세히 들여다보면 상당히 체계적인 것임을 알 수 있다. 즉, 서로 이질적인 것을 단순하게 병치함으로써 예기치 않은 충돌을 이끌어내고자 하는 데 머무는 것이 아니라, 이들을 서로 명백하게 대립하는 개념들의 표상으로 제시하려는 방법적 태도가 일관되게 느껴지는 것이다. 표면상 우연한 사물들의 모임을 그는 일종의 이율배반적 명제로 바꾸고 있다.

그리고 그의 창조적 에너지는 바로 이 개념적 대립을 중요한 문제로 의식하는 순간에 생겨난다. 대립하는 항들 사이에는 서로 밀어내고 또는 끌어당겨 흡수하려는 힘 때문에, 즉 일종의 상상력의 자장(磁場)이라고 할 수 있는 것이 형성된다. 그 역학과 긴장을 그는 온몸으로 받아들이며 질문을 던진다.

이 상상력의 자장을 구성하는 많은 대립항들 가운데 몇 가지를 예로 들수 있다. 물론 이것들은 서로 중복되는 경우가 많다.

전시장 안과 밖에서

물질적인 것 / 개념적인 것

비예술(삶) / 예술

전근대 / 탈근대

대중문화 / 고급예술

담론적인 것 / 회화적인 것

서구의 개념미술 / 동양의 문인화 전통

장난스러움(놀이) / 진지함(비판정신)

사적인 삶 / 권력

비속한 일상 / 초월적 경지

등등.

작품을 하나하나 음미해 감에 따라 이러한 대립항들의 수효는 점점 늘어날 것이다. 중요한 것은 이러한 대립항들이 한데 얽혀 있다는 데 있는 것이 아니다. 그러한 혼란 가운데서 그가 항상 대립을 명료하게 의식하고 있다는 점이다. 달리 말하자면 바로 이러한 대립들을 각 작품마다 예술적 의제로 계속 던져 놓는 데 작가로서 그의 특성이 있다. 각각의 작품은 서로 대립하는 항들 사이의 어떤 경계에 배치되어 있다고 볼 수 있다.

이렇게 대립되는 지점을 부단히 왕복하는 그의 상상력과 사고의 움직임은 전혀 무거워 보이지 않는다. 그 가벼움 때문에 그의 작업의 의미가 사소한 것은 아니다. 가식과 허위를 혐오하는 것 못지않게 그는 심각한 체하는 것, 혼자서 예술가인 체하는 것을 싫어한다. 대표적으로 〈몬드리안 호텔〉 같은 작품에서부터 그는 수입된 모더니즘의 심각성이라는 병폐에는 이미 면역이 되어 있었던 것으로 판단된다. 그래서 그것의 공과(功過)로부터 자유롭다. 역사를 부정하는 포스트모더니즘의 경박한 제스처 이면에 깔린 허위의식과도 거리가 멀다. 그의 경쾌함은 이와는 성질이 다른 것이다.

따라서 작품의 완성도는 때때로 결여된 것으로 보인다. 말하자면 물리적 차원에서는 흔히 느슨하게 마무리지어 있고, 사고의 측면에서는 열려 있는 작품이다. 그것의 완결은 보는 사람의 독해, 작품에 의해 촉발된 보

는 사람 나름의 사고에 의해 이루어진다. 그의 작품은 일종의 정신적 촉매이다.

생각하는 작가

표면적 경쾌함과는 달리 그는 삶에 대해 깊게 생각하는 사람이다. '철학하는' 사람이라고 하면 어딘가 위선적으로 들리기 때문에 그에게 어울리지 않는다. 소위 '철학한다'고 혼자서 심각한 척 자기도취와 과대망상에 빠져 유사사고(類似思考)에서 허우적거리는 것을 우리는 너무나 많이 보아 왔다. 동시에 '미술을 한다'는 행위가 그에게 소중한 것은 그가 미술이라는 작업을 통해 '생각하는' 사람이기 때문이다. 작가적 허영심을 그가 지녔는지 나는 알지 못한다. 그러나 내가 보기에 그는 허영심 따위는 본래 지니지 않은 것으로 보인다. 단지 명석해서가 아니라 천성이 그렇다는 말이다.

생각하는 사람에게 물질이란 사고의 출발점이나 사고의 소재 또는 대상이 될 수 있어도 그것 자체가 목적은 아니다. 그러나 미술 작업에서 '생각한다'는 것은 언어로, 언어만을 가지고 사고한다는 것과는 다른 측면을 갖는다. 미술을 '형상적' 사고 또는 '이미지를 통한' 사고라고 규정한다 하더라도 이때의 사고가 과연 어떤 것인지 우리는 잘 알지 못한다. 우리는 너무나도 '언어 속에서' '언어에 의해' 길들여져 있기 때문에 그 이외의 방법으로 세계를 감지하고 인식하고 해석하고 판단을 내리는 일에 서툴다. 사고는 언어를 통해서만 순수하고 완벽한 것이 될 수 있다는 믿음 또는 신화에서 우리는 얼른 벗어나지 못한다.

그러나 언어 역시 얼마나 우리를 헷갈리게 하고 미로에서 방황하게 하고 쓸데없는 망상에 사로잡히게 하는가. 우리는 언어를 제대로 사용하고 있는가. 우리가 살아가며 늘 하고 있는 언어놀이에 대해 우리 자신은 얼마만큼 알고 있는가. 우리가 삶에 대해 제대로 알지 못하면서 사는 것처럼 언어놀이에 대해 제대로 알지 못하면서 끊임없이 언어놀이를 하고 있지 않은가. 일찍이 비트겐슈타인이 가르쳐 주었듯이, 우리가 흔히 모르고 있는

것은 우리가 언어로 한 가지 규칙의 한 가지 놀이를 하는 것이 아니라 제각기 다른 규칙을 가진 여러 가지 놀이를 하고 있다는 사실이다. 그러니까 문법의 표면적 통일성 아래에는 여러 가지 상이한 언어활동 및 삶의 다양한 움직임이 은폐되어 있는 것이다.

미술도 일종의 언어놀이라고 볼 수는 없는가. 그런 유추적 관점에서 주재환의 작업을 보면 어떨까? '단일한' 언어를 통해 우리가 각기 상이한 여러 가지 놀이를 하고 있는 것처럼 그는 미술이라는 작업을 통해 여러 가지 다양한 놀이를 전개하고 있는 것으로 보인다. 그러나 동일한 규칙 위에서 행해지는 한 가지 놀이를 여러 모습으로 다채롭게 전개시켜 보이는 것이 아니라 상이한 여러 종류의 놀이들을 하고 있다. 기발한 언어와 돌발적 이미지가 충돌하며 한데 얽혀 들어가는 그의 작업의 분방함과 다양성을 이런 각도에서 다층적으로 읽어 볼 수도 있을 것이다.

농담처럼

그의 작품은 확정된 것이 아니기 때문에 폐쇄되고 고정된 의미를 지니지 않는다. 다시 말해 가변적이고 잠정적이다. 그리고 '가볍다'. 이 가벼움은 이동하는 자의 가벼움이다. 소유한 것이 없기 때문에 한곳에 정주할 필요가 없는 자의 정신적 가벼움, 즉 자유로움인 것이다. 그리고 이 가벼움은 그 안에 근본적으로 전복적 의도를 감추고 있기 때문에 결코 가볍게 볼 것이 아니다. 세상에는 끔찍스러운 농담이란 것도 있고, 세상을 농담처럼 살기 때문에 현실에 안주하려는 소심한 우리를 불안하게 만드는 삶도 있다. 물론 주재환은 세상을 농담처럼 살지는 않는다. 그러나 그는 즐겨 세상에 대해 농담을 한다.

어린 시절부터 그는 숱한 우여곡절과 시련, 고초를 겪어 왔다. 유독 그의 인생에만 주어진 몫이 아니라 할지라도 어둡고 혼란한 한 시대를 온몸으로 살아왔다는 표현이 적당할 것이다. 이에 대해 이야기하려 해도 어딘가 구차스럽게 느껴진다. 비록 뒤늦게 작가로서의 삶을 시작했지만 그에게

가난이란 서정주의 유명한 시구처럼 문자 그대로 '한낱 남루에 지나지 않는다'. 아무런 시적 위선이나 가식 없이 말이다. '생각하는' 드물게 뛰어난 작가이면서 일상의 주변에 대한 더없이 따뜻한 애정, 지극히 소탈하면서도 꿋꿋하고 초연한 태도, 그리고 웃음을 잃어 본 적이 없는 그를 나는 마음속 깊이 존경한다.

2001

전시장 안과 밖에서

불가능한 것을 상상하기

최민화 개인전 「상고사 메모」

"한 이미지는 또 다른 이미지를 가리고 감출 수 있다."
—르네 마그리트(René Magritte, 1898–1967)

꿈을 이야기할 수는 있어도 꿈을 그릴 수는 없다. 꿈을 이야기한다는 것은 꿈을 해석, 즉 말로 바꾸어 우회적으로 설명하는 것이지 꿈의 진면목을 그대로 보여 주는 것은 아니다. 그림을 통해서 꿈을 보여 줄 수도 없다. 꿈의 소재는 그림의 소재와 다르기 때문이다.

21세기에 살면서 까마득한 상고사(上古史)의 이야기를 형상으로 그리는 것이 가능한가. 과연 어떻게 그려야 할 것인가. 한 번도 보지 못한 것을 어떻게 상상할 것인가. 이미 그 시대의 가시적 흔적이 거의 다 사라져 버리고 남아 있는 것이라고 해 보았자 무덤 속의 벽화나 부장품 등 고고학적 유물에서 그 편린을 겨우 찾아볼 수 있는 상고시대의 설화, 정확하게 말하자면 신화를 '그럴듯하게' 그리는 일은 원칙적으로 불가능하다. 참고할 시각적 원형이 없기 때문에 '그럴듯함'의 기준도 없다.

사실상 원형이라는 생각 자체가 터무니없는 것이다. 모든 신화는 잘 알지 못하는 근원에 대한 신화이고 따라서 최초의 형태, 즉 원형이라는 관념을 중심으로 생성된다. 그러나 근원 또는 원형이라는 것 자체가 비판적인 의미에서 또 하나의 신화, 즉 상상에 의해 가공적으로 구축된 것에 불과하

다. 따라서 숙명적으로 순환적 사고에서 벗어나지 못한다.

그런데 이미지 또는 형상이라는 관념에도 원형이라는 관념이 유령처럼 뒤따라 붙는다. 그림자의 모습, 거울 속에 비친 상(像) 등등의 일상적 경험 탓일지 모른다. 특히 서양 말의 '이미지(image)'는 어떤 원형 또는 모델이 있을 것이라는 미신적 사고와 은밀하게 연관되어 있다. 즉, 이미지라는 단어는 '그 무엇'의 이미지, 즉 파생적인, 이차적인 형상이라는 의미에서 벗어나기가 힘들다. '실체', '원형' 또는 본래의 진짜배기가 있을 것이라는 기대가 사람들을 계속 유혹한다.

원형이라는 관념을 떠난 이미지 그 자체의 영역에서도 최초의 원형이란 없다. '있는 것'이라고는 그 이전에 그려진 이미지의 역사뿐이다. 이미지는 단지 일정한 관습을 형성하면서 변화할 뿐 맨 처음의 '오리지널(original)' 이미지라는 것은 없다. 그러나 사람들은 여전히 기원의 신화에 얽매여 어떤 원초적 이미지가 있을 것이라고 가정한다. 원형도 없고 원초적 이미지도 없다. 다만 이미지 제작의 관습적 전통만이 있을 뿐이다. 소위 성상(icon), 즉 종교적 도상의 경우도 마찬가지다. 원형이 존재하지 않는다면 이제 모든 것은 화가의 자의적 상상에 달려 있다. 상상의 자유, 아니 자유의 상상을 누릴 수 있는 것이다. 그렇기 때문에 오늘날 신화를 그리는 일은 상상하는 즐거움, 경우에 따라 그 즐거움을 집단적으로 공유하려는 희망 이외에는 동기가 없고 그 외의 대가를 바라지 않는 그야말로 무상적(無償的) 행위다. 그렇다면 우리 민족의 고대 설화를 그리는 일은 어떠한가. 마찬가지 이야기를 할 수 있을 것인가.

최민화(崔民花)의 이번 전시회는 각 작품마다 독특한 제목이 붙어 있다. 작품의 주제, 즉 그림에 담긴 이야기의 출처를 알려 주는 것들이다. 〈웅녀〉〈해모수, 유화를 만나다〉〈공무도하가 I, II〉〈조선진 I-IV〉〈서동요〉〈타사암〉〈식적〉〈에밀레〉〈동동〉〈회소〉〈정읍사〉〈구지가〉〈금척 I-V〉 등등. 이 제목들이 말해 주는 고대의 역사적 텍스트에서 나온 설화들은 역사적 사실 유무와 관계없이 우리 민족의 신화를 구성하는 것들이다.

고대 그리스 로마의 신화나 고대 중국, 인도의 신화를 그리는 것과 한국

의 고대 설화를 그리는 것은 분명 어딘가 다른 차원의 일처럼 생각된다. 한국인의 한 사람으로서 어릴 때부터 주입받은 민족주의적 교육의 기억과 관성 때문일 것이다. 그러나 비록 역사시대라고 할지라도 그 윤곽이 분명하지 않은 시대, 단편적 자료나 기록밖에 남지 않아서 추측에 크게 의존할 수밖에 없는 시대의 경우는 역사와 신화가 구분되지 않는다. 국수주의적 발상의 과장과 억지도 가능하고, 허무맹랑한 가짜 신화가 진짜 역사로 둔갑할 수도 있다. 여기서 신화냐 역사냐 하는 것은 판단의 문제가 아니라 믿음의 문제다.

작가가 형상화하려고 시도하는 것은 역사가 아니라 신화다. 그렇기 때문에 시대적 고증 따위는 문제되지 않는다. 그 존재를 암시할 수는 있지만 실제로 보여 줄 수 없는 것이 신화의 세계다. 따라서 동서고금의 모든 신화가 의인화를 거의 인류학적 공식처럼 사용하는 것은 당연하다. 인간의 모습, 그 자세와 동작, 그 표정처럼 인류가 보편적으로 잘 알고 있는 것도 없기 때문이다. 작가는 그가 그리고자 하는 고대의 설화와는 전혀 상관이 없는 현대의 복제 이미지로 된 인간형상을 변용시켜 고대의 신화적 장면을 그리려 한다. 브로마이드의 인간 이미지와 아직 구체적으로 형태를 갖춘 것은 아니지만 그가 상상하는 고대의 인간 이미지 사이의 동떨어짐과 간극이 오히려 회화적 상상력을 자극한다.

모델이 있는 것이 아니기 때문에, 무엇을 보고 그리는 것이 아니기 때문에 그의 작업은 철저하게 상상의 힘에 의존할 수밖에 없다. 이 상상적 비약의 출발점이 되는 것은 역설적으로 이미 인쇄되어 주어진 기성의 복제 이미지다. 원형이나 모델이 아니라 반(反)모델, 반(反)원형이다. 그러나 그것은 새로운 형상을 고안해내는 데 제약이나 구속이라기보다는 하나의 가이드라인이며 동시에 새로운 이미지를 만들기 위한 밑그림으로 기능한다.

가상적인 원형을 찾아서 나섰건 아니건 작가의 조형적 탐구는 일종의 즉흥적 리모델링 작업에 비유될 수 있다. 작가는 자신에게 주어진 (또는 그 스스로 부과한) 브로마이드 이미지를 응시하며 그의 상상이 지향하는 방향을 거스르는 것, 장애가 되는 요소들을 제거하는 일부터 시작한다. 즉,

지워서 없애 버린다. 그런 다음 필요한 부분만 남겨 주제에 합당하다고 생각되는 방향으로 개조한다. 그러다 보면 나중에는 애초의 주어진 형상 전체 중 극히 일부분밖에 남지 않을 경우도 있다. 그나마 그것도 크게 개조, 변형되어 원래의 모습을 짐작하기 힘들 정도에 이르기도 한다. 그렇다면 브로마이드의 원래 이미지는 이러한 작업을 시작하기 위한 핑계나 빌미에 불과한 것인가. 단지 상상의 단초를 마련하기 위한 발판인가.

꿈을 꾸는 주체는 외부 대상이나 자극을 꿈의 소재로 변화시켜 활용한다. 비슷한 이유에서 화가의 상상력은 이미 주어진 형상에 대면하여 이를 소재로 활용한다. 주어진 현실의 어떤 요소나 양상을 변용시키는 힘이 바로 상상력의 핵심이다. 일찍이 막스 에른스트나 앙드레 마송(André Masson) 등 초현실주의 화가들이 시도했던 회화적 자동기술이나 자유연상도 이와 비슷한 것이었다. 덧그린다는 것은 원래 있던 것을 부분적으로 말소하는 행위다. 기존의 이미지를 일부 지우고 다른 것을 덧그리는 그 과정 자체가 일종의 콜라주다.

작가는 한반도 상고시대의 신화를 그리기 위해 그 바탕으로 각종 브로마이드 및 비슷한 크기로 확대 복사한 쿠델카(J. Koudelka), 살가도(S. Salgado) 등 유명 서구 사진가들의 사진을 선택했다. 그 둘 사이의 충돌에서 무언가 새로운 것, 제삼의 것을 느끼고 발견하기 위해서인가 아니면 그저 색깔과 형태가 있기 때문에 마음대로 이용할 수 있다고 생각해서인가. 경우마다 다르기 때문에 일률적인 해답은 있을 수 없지만 그 선택 자체가 의미심장한 제스처라고 판단된다.

소위 브로마이드라는 싸구려 복제 도판은 우리의 일상생활에 흘러 넘쳐 나고 있는 광고 이미지들 가운데 하나다. 대량으로 복제 인쇄 배포 소비되는 광고 이미지는 롤랑 바르트가 말한바 '현대의 신화' 즉 자본주의 대중소비사회의 꿈과 이데올로기를 압축적으로 보여 주는 표상이다. 그것을 바탕으로 그 위에 서양 근대미술사의 가장 애호받는 매체인 유화(oil painting)로 한국 고대의 신화를 그린다는 행위는 여러모로 상징적이다. 여기에는 동양과 서양, 고대와 현대의 신화, 유화, 사진, 다량복제인쇄 등 상이한

매체들 간의 혼합과 충돌이 있다. 이미 우리의 형상적 사고와 상상은 다양한 방식의 이종교배가 원칙으로 되어 버린 혼성적 문화의 지배를 받고 있다. 최민화는 이를 기정사실, 오늘의 화가에게 주어진 현실적 조건으로 받아들이고 그 위에서 작업을 한다. 현대의 서구적 복제 이미지에서 거슬러 올라가 고대의 한국적 이미지를 발굴해내는 것, 또는 상상적으로 구현하는 것이 과연 얼마만큼 가능한 일인지 그는 시험하고 있다.

물론 이야기는 이미지와 존재방식이 다르기 때문에 고대의 역사나 설화가 그대로 시각적으로 번역될 수 없다. 영화나 만화가 아닌 그림이기 때문에 이야기 줄거리를 따라 옮겨 놓으려 하는 것은 원칙적으로 불가능하다고 할 수는 없지만 비효과적이다. 이 점에서 레싱(G. E. Lessing)이 『라오콘 또는 시와 회화의 경계에 관하여(Laokoon oder Über die Grenzen der Malerei und Poesie)』(1766)에서 말한 시간적 예술과 공간적 예술의 낡은 구분이 여전히 유효하다.

작가는 그가 그리고자 한 이야기의 줄거리에서 핵심적이거나 전체의 정서를 압축해서 보여 줄 수 있는 한 장면을 선택한다. 다시 말해 끊임없이 지우고 덧칠하는 과정을 통해 만들어낸 그의 그림들은 모두 고대 설화의 한 부분을 취한 것이다. 설화에서 주제를 택한 그림 이미지와 그 배경이 되는 설화 텍스트 사이의 이와 같은 관계는 부분과 전체 사이의 관계, 즉 부분을 통해 전체를 말하는 일종의 제유(提喩)다. 모든 제유는 생략 위에 기초한다. 언어적 텍스트가 이야기 전체를 말해 주는 데 비해 그림은 그중 한 대목만 단일한 장면으로 보여 줌으로써 보이지 않았지만 이야기를 통해 이미 알려진 나머지 대목들은 마치 시각적으로 생략된 것처럼 느끼게 된다. 따라서 단지 보인 부분만 우리의 주의를 끄는 것이 아니라 보이지 않고 생략된 부분 역시 우리의 상상적 관심사가 된다. 경우에 따라서는 후자가 중요하게 느껴질 수도 있다. 다시 말해, 보인 것은 보이지 않은 더 커다란 부분을 상상하기 위한 실마리로서 기능할 수도 있다. 성공적인 서사적 회화에서 우리는 이미지와 이야기, 즉 형상과 서사의 이와 같은 절묘한 만남을 볼 수 있다. 삽화와 도해라는 두 가지 뜻을 지닌 소위 '일러스트레이션

(illustration)'에서는 이런 효과를 구경하기 힘들다. 그리고 대부분의 서사적 회화는 일러스트레이션에서 크게 벗어나지 못한다.

1980년대 서구 인문학계의 발터 벤야민 신드롬 이후 소위 '아우라'라는 것이 매우 신비스러운 개념으로 자주 논의되어 왔음을 우리는 알고 있다. 벤야민이 이 말을 어떻게 사용했느냐에 상관없이, 나는 '이야기'의 배경에서 독립된 이미지가 원래 '이야기'와의 맺는 제유적 관계에서 발생하는 특별한 효과를 가리키는 뜻으로 '아우라'라는 단어를 쓰고 싶다. 이때 '이야기'는 흔히 '역사', '문화', '전통', '시대정신' 등의 범주에 속하는 이야기들이다. 신화, 전설, 민담 등 설화는 그중 아주 중요한 품목이다. 즉, 아우라는 이미지가 구체적으로 보여 주는 부분, 가시적 영역에서 비롯하는 것이 아니라 그 이미지를 내세움으로써 보이지 않게 된 부분, 즉 은폐되었거나 생략되었다고 생각되는 비가시적인 영역에서 비롯하는 것이다. 따라서 이미지에서 아우라의 유무는 보이는 것과 보이지 않는 것, 지각과 상상 사이의 변증법적 관계에 달린 일이다. 나는 최민화의 이번 작품들에서 고유하게 느껴지는 정채(精彩), 즉 아우라의 정체가 바로 이런 것이 아니었나 생각한다.

브로마이드 영화 포스터, 상품광고 포스터, 거칠게 확대복사한 현대사진작가들의 사진들이 이러한 과정을 거치면서 점차 고대 설화 속의 상상적 장면으로 변환된다. 이 이미지의 변용 과정들이 흥미롭다. 작가는 이를 숨기려 하지 않고 그대로 드러내 보여 준다. 마치 그가 정작 보여 주려 한 것이 이러한 변용의 움직임이었다는 듯이.

지워 버림으로써, 기왕에 존재했던 무엇을 없애 버림으로써 드러나는 새로운 틈새, 예기치 않았던 공백, 그것은 절대적 자유의 공간이다. 이 자유는 공포와 닿아 있다. 상상력은 이 자유와 대결하여 이를 전유하고자 시도하면서 스스로 독특한 형태를 갖추고 변화한다. 그것을 우리는 창조라고 부른다. 이번 최민화의 경우 이렇게 지우고 덧그리는 행위가 처음부터 끝까지 회화적이다. 이 '회화적'이라는 점이 중요하다. 그는 '이미지'의 힘을 믿고 동시에 '회화'의 미덕을 믿는 작가다.

2003

기호의 무위無爲: 오수환의 작업에 대한 몇몇 생각

오수환 개인전 「풍경」

점 하나, 선 하나, 얼룩 하나, 자국 하나도 사람의 손에 의해 생겨난 것이면 역사를 지닌다. 화석화된 공룡의 발자국은 자연사의 일부지만 화폭 위에 그어진 점 하나 선 하나는 인간의 역사에 속하는 것이다.

인간의 손은 인간의 눈이나 두뇌와 함께 오랜 진화의 과정을 거쳐 생성된 것이다. 그림을 그리는 행위는 이 생물학적 역사 위에 진정한 의미의 역사, 즉 인간 스스로가 노력하여 만들어낸 문화가 중첩되어 이루어지는 행위다. 그렇기 때문에 시각적 차원, 물리적 차원에서는 지극히 단순하게 보이는 한 폭의 그림이 복합적이고 중층적인 의미를 지닐 수 있는 것이다.

사람의 손과 눈이 문자 그대로 연결되어 있고 나아가 마음과 하나로 연결되어 있다는 이야기는 너무나 평범하기 때문에 우리가 흔히 잊어버리는 사실이다. 일찍이 그림과 글씨를 고도의 정신적 활동으로 높이 평가한 중국과 우리나라에서는 마음과 눈 그리고 손의 움직임을 하나로 통일시켜 작업하는 것이 서화의 기본임을 분명히 하였다.

붓을 누이거나 세워서 찍고 긋고 도리고 꺾는 여러 가지 필법과 담묵(淡墨), 농묵(濃墨), 발묵(潑墨), 파묵(破墨), 적묵(積墨), 초묵(焦墨) 등 묵법은 단순한 손끝 재간이 아니라 높은 정신적 경지를 드러내는 것이라야 했다. 그리하여 뛰어난 감식가는 단지 몇 획을 그은 것만 보고도 그것을 그린 사람의 심성과 의기를 알 수 있다 하였다. 소위 기운생동(氣韻生動)이니

골법용필(骨法用筆)이니 하는 논쟁도 다 이러한 취지에 관한 것이었다.

오수환(吳受桓)의 전시회에 임하여 대뜸 이런 이야기부터 꺼내는 것은 이유가 있다. 하얀 바탕 위에 먹과 같은 검은색 또는 짙은 갈색이나 청색 등 단색으로 마치 글자를 쓰듯 단지 몇 획을 죽죽 그어 놓은 듯한 오수환의 작업의 외형적 특색을 기술하기 위한 편의 때문이 아니다.

비록 유화물감으로 캔버스에 그린 것이지만 그의 그림은 본질적으로 동양의 서화(書畵) 정신과 닿아 있는 것으로 판단되기 때문이다. 어려서부터 서예가인 부친에게서 글씨를 배우고 익히는 가운데 자연스럽게 체득한 서화의 기법과 정신이 캔버스 위에 유화물감으로 작업하는 과정 속에서도 명맥을 잃지 않고 살아 있는 것으로 느껴진다.

달리 말하자면 오수환은 서구 현대의 추상주의와 동양의 서화 정신이 만나는 지점에서 작업한다. 그의 그림은 이 둘 사이의 재료의 차이 그리고 시각적 측면에서의 피상적 유사성을 넘어 대상을 묘사하는 일을 버리고 자유롭게 새로운 형상을 창조하고자 하는 서양의 추상회화와 동양 서화의 기본이 되는 전통적 필법과 묵법이 만나는 지점이 과연 어디인가 생각하게 만든다. 아니 생각하게 한다는 것보다는 직접 보여 준다는 표현이 적절할 것이다. 그렇다고 이 두 개의 상이한 전통이 그의 작업 속에서 아무런 마찰이나 갈등이 없이 조화롭게 하나로 융화되어 있다고 주장하고자 하는 것이 아니다. 나는 오수환이 하나의 동질적인 세계 속에서 작업하고 있다고 보지 않는다. 그 역시 21세기를 사는 다른 사람들과 마찬가지로 이질적이고 때로는 서로 마찰하고 충돌하며 서로 어긋나는 서로 다른 세계를 한꺼번에 살고 있다. 오수환은 이 사실을 명석하게 알고 있다. 그렇기 때문에 그의 작업 전체를 동서 회화의 만남이라든가 동양 정신과 서양 기법의 종합 또는 융합이라는 식으로 안이하게 결론 내려서는 안 된다.

이를테면 간단한 선 몇 개로 만들어진 어떤 형태가 화폭 속에 배치되어 있는 경우를 예로 들더라도 우선 그 안에 얼마나 많은 이질적 차원의 공간들이 중첩되어 있는지 생각해야 한다. 겉보기에 균질적인 단일한 백색의 평면 같지만 그 안에 그려진 몇 가닥의 선을 어떻게 생각하느냐에 따라 그

평면은 전혀 다른 공간으로 읽힐 수 있다. 그렇기 때문에 이질적인, 때로는 서로 충돌하고 때로는 서로 모순되는 복수의 공간이 공존한다고 말할 수 있는 것이다.

나는 오수환이 그의 그림 속에서 어떤 해답을 제시하고 있다기보다는 끊임없는 질문을 하고 있다고 생각한다. 마치 참선을 하는 사람이 어떤 화두를 놓고 끊임없이 의문의 보따리를 부둥켜안고 가는 것처럼 그는 회화의 여러 가지 문제들을 제기하며 이에 도전하고 있다고 생각된다.

석도(石濤)는 그의 화론에서 일획의 원초성과 의의에 대하여 여러 차례 강조하고 있는데, 오수환 역시 비슷한 같은 문제를 천착하고 있는 것으로 보인다.

한 획을 긋는 것이 모든 형사(形似)의 출발점인 동시에 기운의 척도가 된다. 말하자면 모방 또는 재현의 방편인 동시에 그 자체로 생동감의 원천이 되는 것이다. 그러나 이러한 말은 하나의 문제를 던져 놓는 것에 불과할 뿐 해답이 아니다.

아무것도 없는 바탕에 찍은 점과 선, 몇 가닥의 선으로 만들어진 단순한 형상은 하나의 마크 또는 표시 같기도 하고, 알지 못하는 원시적 문자 체계의 기본단위 또는 한 요소같이 생각되기도 한다. 그 규약(code)이나 사용방법을 모르는 암호나 기호 비슷한 이 요소들은 아무런 의도 없이 백색의 평면 위에 임의적으로 배치된 것처럼 보인다.

어떤 것도 묘사하거나 지시하거나 표현하려는 기색이 보이지 않기 때문에 그것들 자체가 기호로 환원시키려는 시도에 저항하는 제스처, 또는 모든 기호화에 대한 저항을 의미하는 일종의 '메타(meta)' 기호로 보이기도 한다.

무엇을 그리려는 것이 아니라 오로지 붓의 방향과 붓을 �권 손과 팔의 힘의 균형과 긴장, 힘의 집중과 분산, 회전과 꺾임, 옆으로 나아감, 위에서 아래로 내려옴, 가운데를 가름, 바로 찌름, 태극권의 동작과도 같은 완급의 조절, 밀고 당김, 돌림, 멈추고 머무름 등등 움직임의 흔적으로서 선이나 형태는 표현적인 의도가 없음에도 불구하고 무언가를 느끼게 한다.

물론 이러한 단순한 형상들 가운데 자연적 형태들을 그 안에 감추고 있거나 포함하고 있다고 볼 수 있는 것들이 있다. 또는 어떤 구체적 대상이나 사물을 넌지시 암시하거나 희미하게 상기시켜 주는 정도에 그치는 것들도 있다. 이 경우 형태는 재현성의 정도가 아주 낮기 때문에 어떤 대상의 모양이나 특색을 지각적으로 보여 준다고 하기보다는, 언어처럼 관습적인 방식으로 그것의 존재를 지시하거나 하는 확실한 이유는 불분명하지만 지표처럼 기능한다고 말할 수 있다. 여기서 우리의 주의를 끄는 것은 지각적 유사성의 차원이 아니라 기호로서의 존립 가능성이다. 오수환의 그림 속의 많은 형태들은 자신들이 기호가 될 수 있는지 우리에게 묻고 있는 것 같다.

기호가 기호로서의 역할을 버릴 때, 즉 다른 무엇을 가리키거나 상기시켜 주거나 묘사하거나 대신하는 기능을 지니지 않을 때 그것은 그 자신을 대표하고 지시하고 상징한다. 달리 말하자면 그것이 무엇을 의미하는지는 알 수 없는데 그 무엇을 의미하고 있는 것으로 생각되는 경우다. 동어반복도 이에 해당하는데 기호가 기호로서의 형식만을 보여 줄 때, 또는 기호의 기능은 사라지고 형식만 남았을 때다. 사람들은 이를 보고 마치 폐허의 퇴영적 아름다움을 보는 듯한 미적인 체험을 한다. 포스트모던적인 미적 범주는 대부분 이에 해당한다.

한편 어떤 형상이 기호로서의 가능성을 지니고 있으되 아직 기호로 작용하지는 않는 경우도 있다. 또한 어떤 형상 또는 형태가 기호로 바뀌는 계기 또는 순간이 있다. 이 순간, 달리 말해 형태와 기호가 갈라져 나뉘는 순간은 사람들의 본능적인 호기심을 불러일으킨다. 어린 아이들과 광인들의 그림, 여러 가지 형태의 낙서들이 그러하다. 이것들은 모두 기호에 대한 존재론적 질문을 내포한 상태며, 이 다양한 잠재적 가능성은 하나의 정신적 에너지로서 감지된다. 정체를 알 수 없는 자국, 흔적 또는 얼룩들이 기호의 범주에 포함되는 것도 이 때문이다.

일반적으로 말하자면 보다 단순하고 추상적인 형태일수록 어떤 기호나 암호로 여겨질 가능성이 많다. 말하자면 재현성의 정도가 낮기 때문에 오히려 지시할 수 있는 대상의 범위가 넓어지는 것이다. 마치 눈 위의 작은

새 발자국이 실제로 새가 걸어갔던 자국이 아니라 비밀스러운 암호처럼 보이고, 나뭇가지가 갈라져 벌어진 것, 또는 꺾인 나뭇가지가 어떤 일의 전조처럼 보일 때가 있는 것처럼. 주역도 거북 등껍질이나 소뼈가 열을 받아 갈라진 금을 보고 점치는 데서 비롯했다고 하는데 비슷한 맥락의 이야기다. 여기서 우리는 기호를 구성하는 경제적 요건인 단순성과 반복의 용이성을 확인한다.

오수환의 그림에서 흔히 보는 단조로운 패턴의 반복은 이러한 상태를 상기시켜 주며 동시에 그것들이 기호로서 확정된 것이 아니기 때문에 일종의 자유로운 조형적 유희로서 우리의 상상력을 열어 준다.

기호와 기호가 대신하는 대상과의 관계가 닮음에 기초한 도상(icon), 물리적 접촉이나 인과관계에서 비롯한 지표(index), 그리고 사회적 규약이나 관습에 의거한 상징(symbol) 등 기호를 세 가지로 분류한 퍼스(C. Peirce)의 설명도 상대적인 것이며, 위에서 말한 예들처럼 불확정적이고 애매한 경우는 여러 가지로 달리 설명해야 할 필요가 생긴다. 결국은 모든 것이 기호를 판독하는 맥락과 상황에 따라 변화할 수밖에 없기 때문이다.

이를테면 유사성에 의해 어떤 대상 또는 사물과 관계된다고 생각되었던 기호, 즉 형상이 각도를 달리해 보면, 다시 말해 우리의 주의를 다른 방식으로 기울이면, 즉 비트겐슈타인이 이야기한 바처럼 다른 양태에서 주목하면 그 전에는 전혀 보이지 않았던 새로운 지표적 관계가 드러날 수도 있다는 사실이다. 또 그 반대의 경우일 수도 있다. 또한 관습적 규범에 의해 짝지어진 관계가 물리적 접촉이나 인과관계로 맺어진 지표적 관계로 읽혀질 수도 있고, 유사성으로 맺어진 관계로 해석될 수도 있다. 물론 이러한 착각이나 잘못된 해석 내지는 오해는 기호작용의 복잡성과 불안정성을 말해 주는 증거다. 특히 시각적 형상의 경우에는 그 정도가 더 심하다. 때문에 조형예술, 특히 회화의 기호학이 온전하게 성립되기 힘든 이유도 여기에 있다.

그러나 바로 그러한 착각이나 혼란 때문에 우리의 지각 경험 및 미적 경험이 풍요해지는 것 또한 사실이다. 자유로운 상상과 유희 정신은 환상과

착각을 자양분으로 하여 우연성의 세계에 피어나는 꽃이다. 단순한 형태의 나열이 이리하여 매우 복합적이면서도 잠정적이고 유동적인 기호학적 게임으로 변한다.

오수환 그림의 또 다른 매력은 바로 이와 같은 불안정성 또는 임의성의 노정(路程)에서 비롯한다. 과연 이는 얼마만큼 작가에 의해 의도된 것일지 하는 것은 알 수 없다.

그러나 그의 그림을 보고 우리는 많은 근본적인 질문을 하게 된다.

언어 이전에, 하나의 시각적 형상이 기호가 되기 이전에 그것은 무엇인가?

벽에 그려졌건, 바닥에 그려졌건, 종이 또는 캔버스 위에 그려졌건 하나의 시각적 형상은 하나의 동작의 흔적, 손의 움직임의 자취에 불과한가? 그렇다면 그 자취, 그 얼룩, 그 흔적은 왜 매력적으로 느껴질까? 그것은 과연 의미할 수 있는 것인가? 무엇을 의미한다면, 그것은 어째서인가? 그것이 우리의 호기심을 끄는 까닭은 무엇인가? 과연 무엇을 의미하기 때문에 매력적인 것일까 아니면 매력적이기 때문에 무엇을 의미한다고 생각되는 걸까? 등등의 질문을 하는 것으로 보인다. 이런 종류의 질문들은 미학과 기호학이 교차하는 지점에서 생겨나는 질문이다.

흔히 그가 찍은 점이나 그은 선이나 그린 형상은 어떤 것을 표상할 수도 있고 아닐 수도 있는 경계 또는 문턱에 머물러 있는 것으로 보인다.

사실 나는 여기서 의도적으로 '표상'이라는 오해를 자아내기 쉬운 어휘를 사용했다. 번역 철학 용어로서 표상(表象)이란 독일어의 'vorstellung' 또는 영어의 'representation'의 한자 번역인데, 그 대강의 뜻은 일종의 기억된 대상의 지각적 전체상, 즉 어떤 사물 또는 대상에 대한 관념(idea)의 기초를 이루는 이미지를 가리킨다.

사실상 어떤 그려진 형상이 무엇을 표상한다는 것은 매우 애매한 표현으로서 여러 가지 다른 뜻을 가질 수 있다. 형상이 그 지각적 유사성으로 말미암아 어떤 사물이나 대상을 상기시키는 경우도 있지만, 그 형상이 어떤 관념 또는 관념의 집합을 은유적으로 또는 상징적으로 응축하여 시각

적 형태로 보여 준다고 생각되는 경우도 있다. 또는 형상이 이제까지 예상하거나 상상하지 못했던 어떤 것을 마치 그 이전부터 잘 알고 있는 것처럼 친숙하게 보여 주는 경우도 있을 수 있다.

달리 말하자면, 오수환의 그림은 어떤 것을 묘사 또는 재현하거나 지시하거나 표현하려고 시도하다가 결국 아무것도 하지 않고 멈춰 버린 것이 아닌가 하는 것이다. 무엇을 말하려고 입을 열었지만 아무 말도 하지 않고 있는 상태로 머물러 있는 것 같다는 느낌이다.

그러므로 결국 형태는 자율성을 지닌 것처럼 생각된다. 즉, 어떤 외부적 규칙이나 규범의 명령에 따르는 것이 아니라 그 자체의 생성과 변화의 원리를 좇는 것처럼 보인다는 말이다.

그러나 무언가 결정되지 않은 상태에 머무른 것, 정의 내리기 힘든 상태, 기의(記意) 없는 기표(記標).

작가가 인위적으로 그린 점이나 선, 형태가 단순한 표시 기능도 갖지 않으려는 것처럼 어딘가 미완의 것으로 남아 있으려는 듯하다는 느낌은 은유적으로 말해 시각적 차원에서조차 침묵의 언어로 말하고자 하는 노력이 아닐까. 그렇다면 형상 또는 형태라는 말도 어울리지 않는다. 이 단어들 역시 어떤 '꼴'을 이룬 것, 안정된 모양 또는 균형있는 배열이나 배치, 또는 '게슈탈트'라는 관념을 암시하기 때문이다.

여기서 회화와 글 사이의 간극, 단절을 생각하지 않을 수 없다. 언어의 영역과 도상 또는 형상의 영역은 서로 동떨어진 세계다. 그 둘 사이에는 근원적 차이가 있다.

오수환은 그 차이의 영역에서 작업한다. 이 말은 오수환이 자연언어, 즉 말이나 글과 시각적 도상 사이의 중간 지대 또는 완충지대 같은 곳에서 작업한다는 뜻이 아니라 그 둘이 만나지 못하는 지점에서 사고하고 작업한다는 뜻이다. 물론 여기서 사고라는 말도 언어를 토대로 또는 언어를 수단으로 또는 언어를 매개로 생각하는 것이 아니라 어디까지나 형상적인 차원의 사고를 뜻한다. 사고라는 단어가 못마땅하다면 이 단어를 일종의 비유라고 보면 된다.

흔적에서 표지로, 표지에서 기호로의 발전에는 단절과 비약이 있다. 이 비약의 이유를 알기는 힘들다.

그러나 이러한 비약 때문에 그 이전에는 불가능했던 것이 어느 순간 가능해진다.

오수환의 작업은 순백의 평면을 바탕으로 한다. 그러니까 아무것도 그려지지 않은, 아무 색깔도 칠해지지 않은 순백의 바탕이 미리 주어져 있고 그 위에 오수환은 무엇을 그린다.

사실 그린다는 말은 적당치 않다. 롤랑 바르트는 그가 좋아하는 미국 화가 사이 트웜블리(Cy Twombly)에 대해 글을 쓰면서 그림을 이야기할 때 동원할 수 있는 어휘의 빈약함과 부적절함에 대해 불평을 늘어놓은 바 있다. 참고로 말하자면 오수환 역시 트웜블리를 좋아한다.

도대체 오수환이 무엇을 그렸다는 말인가. 점을 찍었다던가 선을 그었다던가 붓을 뭉뚱그려 짓눌렀다는 말은 어울리지만, 그렸다는 말은 잘 안 맞는다. 그린다는 단어는 형상으로 묘사 또는 시각상으로 상상한다는 의미를 함축한다. 그러면 무엇을 썼다는 말은 어울릴까?

트웜블리의 경우와 마찬가지로 오수환의 작업도 낙서 비슷한 성격을 지니고 있다. 되는대로 장난삼아 또는 연습 삼아 벽에 끄적거려 놓은 글씨나 그림 같다. 찍고 긋고 끄적거리고 흘리고 묻히고 더럽히고 때로는 짓뭉개고 하는 짓들은 글씨를 쓰거나 그림을 그리는 격식과 틀, 형상에 관한 사회적 규약과 관습에서 벗어난 것이다. 낙서라는 행위가 의미하는 것은 사소하지만 일탈적인 것, 주변적이지만 반항적인 것, 또는 자유와 동시에 무상성 따위와 연관되어 있다. 이러한 점은 얼핏 생각하면 그의 작업이 함축하는 또다른 측면, 즉 동양적 서화 정신과 배치되는 것으로 생각되기도 하지만, 무위(無爲)는 도가적 사고의 면면함을 생각하면 근본적인 차원에서 오히려 더 잘 부합되는 것으로 생각된다.

서구의 추상회화에서 흔히 보이는 새로운 무엇을 구성하고자 하는 강박적 의지는 조화라든가 균형이라든가 일관성 또는 질서라는 개념을 수반하게 마련이다. 백색의 커다란 화폭 속에 선조(線條)의 단순한 형태들이 띠

엄띄엄 배치되어 있는 오수환의 그림에는 구성의 의지가 보이지 않는다. 심지어 아예 배제되어 있는 것 같다. 때로는 모든 것이 제멋대로 흩뜨려져 있는 것 같다. 구성의 감각은 보다 세련된 차원에서 눈에 뜨이지 않는 방식으로 미묘하게 작동한다.

나는 오수환에게 좋아하는 화가가 누구인가 물어본 적이 있다. 그는 트웜블리와 팔대산인(八大山人)을 가장 친근하게 느낀다고 대답했다.

결국 오수환이 지향하는 것은 석도가 말한 다음과 같은 경지인 것 같다.

"최고의 경지에 이른 사람에게는 법이 없다. 그러나 법이 없는 것이 아니다. 법이 없음을 법으로 삼는 것이 으뜸가는 법이다(至人無法 非無法也 無法而法 乃爲至法)." ─『고과화상화어록(苦瓜和尙畵語錄)』변화장(變化章) 제삼(第三)

2004

여운의 검은 소묘

여운 개인전 「검은 소묘」

처음부터 다시 시작하기

산과 들과 마을을 그린 여운(呂運)의 이번 그림들은 우선 그 소재와 매체의 소박함 때문에 강렬한 인상을 준다. 한지에 주로 목탄을 사용해서 공들여 그려낸 이 풍경 소묘들은 한결같은 흑백의 색조로 이루어져 있기 때문에 우선 그 방법적 단순성과 통일성이 우리의 주목을 끈다.

산과 들의 모습을 단지 무채색인 검정의 색조만을 조절하여 종이 위에 펼쳐 그린다는 것은 단순하지만 근본적 차원의 배타적 선택이다. 십팔 년 만에 갖는 이 개인전에서 여운은 자신의 조형적 선택을 웅변으로 보여 주고 있다. 즉, 그는 색채를 다양하게 구사하는 회화가 아니라 그 이전의 흑백소묘라는 가장 기본적인 토대를 성찰적으로 음미한다. 그림을 그린다는 일에 대해, 그리고 어떤 풍경을 그린다는 것이 어떤 일인지, 바로 그리는 행위 자체를 통해 동어반복적으로 강박적인 질문을 하고 있는 것이다.

환원주의라고 할 수 있는 이 태도는 구태의연한 본질주의 미학에서 벗어나지 못했다는 혐의를 받을 수도 있다. 그러나 여운이 그리고자 하는 대상에 대한 꼼꼼하고 성실한 묘사라는 것이 과연 무엇인가, 도대체 무엇을, 특히 산이나 들이라는 정경을 그린다고 하는 행위는 어떤 근원적 의미를 지니는 것일까라는 방법적 질문을, 언어적 명제의 추상적 차원에서가 아

니라 바로 평면의 종이 위에 목탄을 들고 눈과 손을 써서 온몸으로 그린다는 직접적이고 육체적인 행위를 통해 새삼스럽게 시도하고 있다. 오랜 기간의 다양한 작업 끝에 다시 원초적인 질문으로 되돌아간 이 작가의 방법적 선택은, 기법이나 스타일상의 취향의 문제가 아니라 흑백소묘라는 소박한 방편을 통한 보는 것과 그리는 것 그 자체에 대한 메타언어적 탐구다. 말하자면 여운은 흑백소묘의 형식으로 무엇을 본다는 것이 어떤 것인가 하는 것을 그리고, 그것을 그린다는 것은 어떤 것인가 하는 본질적 질문을 하고 있는 것으로 보인다. 한마디로 그는 그림을 처음부터 다시 시작하려고 한다.

그는 우선 무엇을 본다는 것이 온갖 신체적 차원과 심리적 차원을 망라한 전인격적인 참여가 아닌가 하는 현상학적 질문을 하고 있는 것 같다. 본다는 것은 결코 좁은 의미의 시각적 과정, 이를테면 눈앞, 즉 시야의 물체 또는 대상에 부딪쳐 나온 반사광선들이 카메라의 조리개에 해당하는 수정체를 거쳐 망막에 비친 상이 뇌에 전달되는 생리적 과정으로 단순하게 설명하기에는 너무나도 복잡한 과정이라는 점을 그는 잘 알고 있다. 보는 것과 기억하는 것, 생각하는 것, 기대하는 것, 상상하는 것이 한데 복합적으로 얽혀 있는 과정이라는 것을 우리는 흔히 간과한다. 여운의 섬세한 소묘는 이에 대해 반성을 하도록 우리를 일깨우려는 것 같다. 우리는 여운이 마치 그림을 처음 그리는 사람처럼 꼼꼼하게 소묘를 하면서 몸으로 느꼈을 신체적 감각과 흥분, 그의 머릿속을 거쳐 갔을 수많은 생각들의 흐름과 결, 서로 엇갈리고 부딪치는 지식, 기억, 선입견, 상상, 기대, 욕구, 감정들의 얽힘과 흩어짐을 짐작할 수 있을 것 같다.

목탄과 검정 오일파스텔(oil pastel)이 한지의 거칠거칠한 표면과 접촉, 마찰하면서 생겨난 길고 짧은 수많은 선들의 교차와 착종, 중복, 분산, 뭉개지고 겹치고 번진 흔적과 자국, 터치들은 그의 손과 눈 그리고 정신 사이의 끊임없는 교환과 합작의 움직임을 가리키는 미세한 지표들이다. 또한 이러한 미세한 지표들의 집합이 화폭 전체에 생동하는 리듬을 생겨나게 하며 아울러 소재가 된 대상의 윤곽과 몸체 그리고 공간적 구조를 재현한다.

드로잉, 데생, 소묘, 사생, 스케치

여운이 이번 전시에서 보여 주는 작품들을 무엇이라고 부를 것인가? 드로잉인가, 데생인가, 소묘인가, 스케치인가, 사생인가? 요즈음은 영어의 위세가 날로 압도적이어서 드로잉이라는 말을 흔히 쓰지만 얼마 전까지만 해도 데생이라는 불어(정확하게 말하자면 불어에서 차용한 단어)가 이를 대신하고 있었음을 우리는 모두 안다. 미술대학 입시에서는 여전히 데생이라는 단어를 쓰지만, 소위 '석고데생' 이외의 소재를 데생이라고 부르는 것을 어딘가 구닥다리라는 느낌이 들 정도로 드로잉이라는 단어가 즐겨 쓰인다. 미술에 관한 담론의 헤게모니가 프랑스의 파리에서 미국의 뉴욕으로 진즉 옮겨 갔고, 소위 전 지구화 바람에 모든 분야에서 영어가 절대적 지위를 계속 강화해 가고 있기 때문이다. 결국 같은 것을 놓고 우리는 어감이나 함축의미가 다른 여러 이질적 단어들을 뒤섞어 쓰고 있지만, 어떤 단어를 선택할 것인가에 대해서는 원칙도 합의도 없는 상태다.

여운의 경우에 나는 데생이나 드로잉보다는 소묘라는 말을 쓰지만 과연 얼마나 많은 사람이 동의해 줄지 의문이다. 화가 자신에게 물어보았더니 여운은 자기는 아무래도 상관없지만 내 의견을 따르겠다고 한다. 단어에 따른 뉘앙스가 그다지 중요한 것은 아니라는 이야기다. 내가 소묘라는 단어를 선호하는 것은 그 뜻이 '소박한 묘사'라는 의미이기 때문이고, 따라서 색채가 없이 흑백의 단색조로 꼼꼼하게 풍경들을 묘사한 이번 여운의 작품에 잘 어울린다고 생각하기 때문이다. 드로잉이나 데생이라는 명칭은 다같이 어떤 대상의 전체적 윤곽을 주로 선 위주로 스케치했다는 느낌을 우선적으로 주기 때문에, 선이 선 그 자체로 표시 나게 드러나는 경우가 별로 없는 여운의 이번 그림들에는 어울리지 않는다. 어쨌든 여운의 소묘에서 두드러지는 것은 단단한 물체의 볼륨이나 윤곽이 아니다. 오히려 농담의 섬세한 변화에 의해 암시되는, 움푹 패어서 비어 있는 네거티브 공간의 결이나 분위기다. 명암의 콘트라스트(contrast)도 입체나 덩어리의 양괴감(量塊感)을 느끼게 하는 것이라기보다는 주로 헤아리기 힘든 공간적 깊이

또는 심리적 거리를 암시하기 위한 것이다.

여운이 이번 전시회에서 보이는 흑백소묘들은 최초의 구상이나 모색 과정을 보여 주는 아이디어 스케치나 본격적 작품을 위한 예비적 스케치나 밑그림 또는 습작이 아니라, 처음부터 본격적 작품으로 구상되고 제작 완성된 것들이다. 그러니까 그는 유화를 그리는 화가들이 마치 유화물감과 캔버스를 매체로 선택하듯이 목탄과 오일파스텔 그리고 한지를 매체로 삼은 것이다. 목탄소묘는 유화에 비하면 상대적으로 단순한 매체다. 단순하다는 것은 다루기 쉽다는 뜻도 되지만 그만큼 조형적으로 다양한 표현을 하기에는 선천적 한계가 주어져 있다는 말이기도 하다. 물론 뛰어난 작가는 이 한계 또는 제약을 또 다른 가능성을 위한 계기 또는 새로운 도약의 기회로 바꾼다. 웅변의 힘은 보다 많은 단어들을 동원하여 장광설로 떠벌려서가 아니라 제한된 수효의 단어들을 어떻게 적재적소에 효과적으로 배치하여 구사하느냐에 달려 있는 것과 같은 이치다. 바로 흑백소묘의 매체적 한계를 그것의 예술적 장점으로 바꾸는 것은 오로지 작가의 역량에 달린 문제다.

흑백 단색조 그림

원칙적으로 색채의 차원이 결여되어 다양한 채색의 가능성이 봉쇄된 흑백의 목탄소묘는 모든 것은 흑과 백 사이의 농담의 변화와 계조(階調)로 표현해야 한다는 한계를 갖고 출발한다. 이 물리적 한계가 바로 예술적 가능성이다. 여운은 바로 이러한 한계를 일종의 조형적 탐구를 보다 일관성있게 할 수 있는 기회로 바꾸고 있다. 가시적 세계의 다양한 색채들을 흑백의 계조로 환원시켜 번역하는 일은 일종의 추상화(抽象化) 작업이다. 그럼으로써 현실의 구체적 사물의 재현은 보다 비물질적이고 정신적인 차원으로 옮겨 간 것 같은 느낌을 준다. 재현의 과정에서 색채의 요소를 뺀다는 것은 복잡한 현상을 한 단계 단순화하는 것이다. 단순화는 작가에게 역으로 보다 많은 창의적 자유를 준다. 컬러필름이나 컬러사진 인화 재료 및 기술이

개발된 지 상당한 시간이 흘렀음에도 불구하고 자신의 작업을 예술로 생각하는 사진작가들이 왜 아직도 흑백사진을 압도적으로 선호하는지 그 이유를 되새길 필요가 있다.

여운이 유화가 아니라 색채가 배제된 목탄소묘를 체계적으로 선택한 이유도 이와 비슷하다고 나는 생각한다. 더욱이 그는 사진을 그대로 모사하는 것은 아니지만 이를 많이 참조하여 그려 나간다. 따라서 그의 소묘가 흑백사진과 같은 추상적이고 심리적인 분위기를 띠는 것은 당연하다. 수묵산수와 흑백사진이 그의 목탄소묘에 일종의 인터텍스트(intertext)로 작용한다. 그의 그림을 보는 우리는 이 두 가지 색채가 결여된 상이한 재현방식을 머릿속에 겹쳐서 떠올리지 않을 수 없다.

여운의 소묘의 소재로 택한 것들은 대부분 그다지 중요해 보이지 않는 평범한 들과 마을 또는 벌판과 길의 풍경이다. 물론 지리산 노고단에서 본 조계산처럼 마치 심원법(深遠法)으로 그린 웅장한 산수화의 느낌을 주는 것도 있고, 한강 너머에서 조망한 북한산 정경처럼 파노라마같이 넓게 펼쳐져서 시원한 느낌을 주는 것도 있다. 지리산이나 북한산이나 다같이 유서 깊은 이름난 산으로서 수많은 역사적 일화와 의미들이 거기에 얽혀 있으므로 그림을 보는 사람에 따라서 무한한 상상과 사고의 모티프가 된다. 이런 경우 자연 풍경은 단순히 자연 풍경으로서가 아니라 일종의 역사적 소재로서 상상력을 자극할 수 있을 것이다.

풍경을 보면 우리의 심정이 자연스럽게 감응한다는 것을 우리는 모두 알고 있다. 사람의 모습이 등장하지 않거나 인간적 관심을 끌 수 있는 사건이 벌어지지 않는 자연의 경관, 말하자면 순수한 풍경을 보고 사람들은 독특한 정서를 경험한다. 화가들이 풍경화를 그리는 이유야 여러 가지이겠지만 이렇게 순수한 풍경을 보고 느끼는 정서를 우리는 보통 사람의 마음이 자연스럽게 발동하여 느끼는 순수한 정서라고 생각한다.

그리고 이 정서를 그 정경 또는 풍경 자체의 속성인 것처럼 느낀다. 소위 감정이입이란 이러한 경험을 설명하는 단어 가운데 하나다. 때문에 풍경은 우리의 감정과 정서에 관해 타인과 의사소통할 수 있는 좋은 수단이 된

다. 동서양을 막론하고 풍경 그림을 애호한 것은 바로 이런 이유 때문이다.

풍경을 그리는 많은 화가들과 마찬가지로 여운도 풍경을 통해 자신의 마음상태나 정서를 남에게 전달하여 같이 느끼고자 풍경을 집중적으로 그려 온 것으로 생각된다. 이러한 상태를 가리키는 멋진 한자 단어가 있다. 바로 마음의 경치, 즉 의경(意境)이다.

중국의 산수화가 단순히 멋있는 시각적 정경을 묘사하는 것이 아니라 정신의 어떤 경지를 보여 주기 위한 것이라는 이야기는 잘 알려져 있다. 여운이 지향하는 것도 이와 관계가 없지 않다. 그러나 여운은 과거의 도교나 유교의 정신적 전통이나 관념적 이상보다는 현재의 삶의 경험을 중요시하는 작가다. 그는 현재 그가 살아가며 보고 경험하고 느끼고 생각하는 바를 표현하기 위해 특정한 장소를 흑백소묘로 그린다.

작품의 정신적 측면보다 오히려 형식적 측면에서 여운은 중국 산수화의 전통과 깊은 연관을 맺고 있다. 주로 목탄과 검은색의 오일파스텔로 그린 여운의 검은 색조의 풍경 소묘는 그 선묘의 선이나 터치, 양감 및 명암을 표현하는 농담의 계조의 성격으로 보아 수묵화와 비슷한 성격을 지닌다. 그가 소묘를 하는 바탕이 서양 종이가 아니라 한지라는 사실은 이러한 연관성이 우연한 일이 아님을 말해 준다. 여운의 목탄 풍경소묘는 목탄으로 그린 수묵산수라고 부를 수 있을 정도로 수묵의 선염이나 붓질에 의한 농담법과 흡사하다.

검은색

이론상으로 검은색은 모든 색이 한데 합쳐진 것이기도 하지만 다른 한편으로는 빛이 결여되었기 때문에 모든 색이 억압되거나 말소된 것으로 해석되는 색이다.

어둠 속에서 아무 색채도 보이지 않는다. 그것은 욕망을 억제하고 극기하는 금욕적 색채다. 동시에 그것은 아무것도 보여 주지 않기 때문에 무한한 것을 상상하게 만드는 색이다.

보이지 않는 것, 가리어져 감추어진 것은 신비스러운 것으로 두려움을 불러일으키는 동시에 호기심을 자극한다. 검은색의 독특한 위상에 대해서는 유럽의 회화 전통에서 많은 이야기가 있어 왔다. 중국 수묵화의 전통에서도 먹색의 무한한 암시성에 많은 이야기가 있다.

흑색이 아니더라도 단색조(monochrome)의 조각이나 그 회화는 다양하게 변화하는 색채의 차원이 결여되었다는 사실만으로도 어딘가 비현실적인 느낌을 준다. 따라서 물리적 영역이라기보다는 심리적 영역에 속하는 것처럼 생각된다. 흑색의 경우에는 그 경향이 더 강하다. 나는 여운의 소묘가 보여 주는 전반적인 검은 색조가 어떤 상징성을 띠고 있다고 생각한다. 그리고 더 나아가 여운의 그림에 어떤 정치적 의미의 차원이 있다면 이는 우선 검은 색조에서 찾아보는 것이 첫 순서일 것이라고 생각한다. 암흑기 또는 암흑시대라는 단어에서 보듯이 검은색을 한 시대의 분위기를 상징하는 것으로 보는 것은 지극히 상투적이지만 바로 그렇기 때문에 쉽게 이해되고 빨리 전달되는 것이다. 사실상 예술적 커뮤니케이션은 상투형에서 벗어나야 한다고 흔히 생각하지만 실제로는 수많은 상투형이 동원되며, 작가는 이 상투형을 기피해서가 아니라 이를 새로운 방식으로 사용하는 데서 자신의 독창성을 보여 줄 수 있다. 사실상 소위 예술적 장르나 관습은 다같이 역사적으로 형성된 상투형들의 집단적 체계가 아닌가. 도상학적 해석이라는 것도 기본적으로 상투형의 목록을 탐구하는 데서 시작한다. 검은색이 한 시대의 분위기를 상징하는 것으로 제시된다면 왜 그랬을까, 또 어떤 점에서 그런 것인가 하는 의문을 품게 만드는 것만으로도 작가의 상징적 의도는 반 이상 성공했다고 볼 수 있다. 여운은 왜 검은색의 어두운 풍경을 반복적으로 그린 것일까. 그의 검은 색조는 어떤 함축의미를 지니고 있는 것일까.

정치적 풍경

여운이 그리고자 선택한 소재는 대부분 정치적으로 완전하게 중립적인 소

재라고 하기는 힘들다. 사실상 풍경이라고 하더라도 정치적 의미를 지니느냐 아니냐 하는 것은 풍경 자체의 물리적, 즉 시각적 성격에서 비롯하는 것은 아니다. 특정한 풍경은 시각적 장면이기 이전에 지정학적 맥락에서 특수한 위치를 차지하고 있는 한 장소다. 그렇기 때문에 한 장소를 그림의 소재로 선택했다는 것은 동시에 그 장소가 지닌 정치 사회적 의미에 대해 깊이 생각한다는 뜻이다.

그런데 여운이 그린 풍경이 익명적 자연이 아니라 특정한 장소라는 사실은 그의 그림을 이해하는 데 중요한 관건이다. 지리산이나 북한산은 유서 깊은 명산으로서 수많은 역사적 의미들로 에워싸여 있다. 이러한 역사적 의의 때문에 그가 그곳을 그림의 소재로 택했을 것이다. 그러나 그 산이 단지 널리 알려진 유명한 산이기 때문에 그렸을 수도 있다. 익명적 결정이 아니라 고유명사로 불리는 특정한 장소이지만 누구나 잘 알고 있다고 생각하며, 예부터 많은 화가들이 그렸던 친숙한 소재라는 측면은 역설적으로 작가의 개성적 시각이나 기법 또는 기질을 보여 주기에 오히려 유리한 점으로 작용하기도 한다. 동시에 그것을 그린 특정한 시대 또는 시간의 각인이 눈에 뜨일 수 있는 가능성 역시 상대적으로 커진다고 할 수 있다. 여운이 그린 '북한산'은 다른 누가 아니라 바로 여운이라는 화가가 21세기 초에 남한의 수도 서울이라는 초대형 도시의 과거 한양의 풍수지리상 주산(主山)인 북한산을 새롭게 개발된 강남 쪽에서 보고 그린 것이다. 양천 현감을 지낸 적이 있는 겸재(謙齋) 정선(鄭敾)이 비슷한 지점에서 북한산을 그린 그림도 있다.

풍경이라는 단어는 어떤 경치나 경관, 즉 볼거리를 의미하기도 하고 그것을 그린 그림을 의미하기도 한다. 볼거리로서의 풍경이라는 의미와 그림의 한 종류로서 풍경화라는 의미가 혼동되어 흔히 쓰인다. 이러한 혼동은 그 나름의 이유가 있다.

풍경화는 그것이 풍경화라는 사실 자체부터 은유적이다. 말하자면 풍경은 본다는 행위, 즉 시선의 은유이다. 풍경화는 흔히 화가가 본 대상 즉 경치를 그림으로 묘사하여, 즉 재현하여 다시 보여 주는 그림이라고 생각하

지만, 이 재현의 행위가 정작 보여 주는 것은 하나의 시선이다. 그것은 화가의 시선을 재현하는 것이 아니라 재현된 대상을 통해 하나의 새로운 시선을 은유적으로 제시한다. 즉, 이 시선은 여기 그려진 풍경이니 이 풍경을 보고 이 시선을 확인하라는 요청이다.

풍경은 한 장소를 관조할 때 그 본래의 모습을 드러내는 것이다. 즉, 보이는 것 자체에 그 시각적 상(象) 자체가 특별한 의미와 가치를 지닌 것으로 음미할 때 이를 풍경 또는 경관이라 부를 수 있는 것이다. 관조란 한 대상의 모습 또는 정경을 마음에 비추어 본다는 뜻이다. 마음에 비추어 본다는 것은 보는 동시에 생각하는 것이고 생각하며 보는 것이다. 달리 말하자면 마음에 비친 상에 비추어 생각을 되새기는 것이다. 보는 것과 생각하는 것이 서로 분리된 별개의 행위가 아니라 하나의 정신적 활동으로 합쳐져 있다.

어떤 대상을 하나의 풍경으로 보거나 생각한다는 것은 그 대상에 대한 일정한 심리적 거리를 유지하며 우리의 관심 또는 주의가 미치는 범위의 중심부에 놓고 조용히 보는 것이다. 관조라는 단어의 핵심적 의미가 바로 그렇다. 풍경은 관조와 짝을 이루는 개념이다.

다시 말해 풍경은 일종의 심리적 액자의 설정을 전제로 해야만 성립한다. 액자의 기능은 우선 시야, 즉 보는 범위를 내 눈을 중심으로 제한하는 것이다. 액자를 설정한다는 것은 액자 바깥을 무시하고 액자 안으로 들어온 것만 관심의 대상으로 삼기 위한 경계를 설정하는 것이다. 동시에 액자 안에 들어온 것은 다 동질적 공간에 속하는 것으로 보는 것이다. 내 눈이 중심이 되기 때문에 액자 안에 들어온 것들은 조화롭게 배치되어야 한다. 이 말은 내 눈의 중심적 위치를 흔들지 않는 범위 내에서 그들 사이에 변화 있는 관계를 모색하여 단조로움을 피하고 생생한 느낌을 유지해야 한다는 뜻이다. 소위 구도란 이와 같은 배치의 이상적 형태를 일컫는 말이다.

내 눈이 중심이 된다는 것은 나의 모든 정신적 활동이 보는 행위를 중심으로 편성된다는 것을 의미한다. 보는 것이 아는 것의 은유적 표현을 넘어서서 그 둘이 동일한 것으로까지 생각된 이유 가운데 하나는 이러한 정신

활동의 집중이 갖는 힘 때문일 것이다.

그러나 이러한 집중은 시각적 상의 배후에서 일어나는 일이기 때문에 잊히거나 무시되기 십상이다. 보는 것에 몰두할 때 우리는 눈에 보이는 것에만 신경을 쓰고 그 밖의 정신작용이나 과정에 대해서는 자각하지 못한다. 풍경화는 이러한 정신적 세팅(setting)에 의해 다양한 대상들을 하나의 시각장(視覺場) 속에서 동질화시켜 보여 주는 방편이다. 다시 말해 풍경화는 시야에 들어온 것들을 하나의 원칙으로 동질화시켜 보려는 태도에서 성립한다. 원근법이라는 것도 그러한 원칙 가운데 하나다.

시선의 현존

여운의 소묘에서 우리는 작가의 시선이 매우 독특한 방식으로 작품 속에 현존하고 있음을 알 수 있다.

이 시선은 결국 풍경을 보는 사람으로서의 화가의 존재를 증명하는 것이기 때문에 화가 자신이라고 말해도 무방하다. 여운의 경우 이는 원근법의 소실점에 해당하는 가상적 시점의 강조에 의한 것이 아니다. 원근법의 소실점은 화가의 눈 또는 정경을 보는 사람의 눈의 자리다. 그런데 흥미로운 점은 여운의 소묘 대부분에는 꼼꼼하고 사실적인 묘사에도 불구하고 소실점이 분명하게 드러난 경우가 없다. 그러나 공간의 느낌은 아주 생생하게 살아 있다.

목탄에 의한 것이지만 수묵화의 선염법의 효과와 비슷하게 부드럽게 번져 나간 듯한 농담의 미묘함. 이와 한데 결합되어 있는 미세한 터치의 중복에 의한 결은 촉각적 느낌을 통해 우리의 시선을 자연스럽게 화폭의 공간 속으로 끌어넣는다. 우리가 보는 것은 단지 삼차원의 빈 공간이 아니라 그 공간을 꽉 채우고 있는 기체의 다양한 상태와 변화, 공기, 습기, 아지랑이, 연기, 바람 등 빛과 어둠의 작용에 의해 움직이지 않고 고여 있거나, 미묘하게 움직이는 것처럼 보이는 대기에 '신체적으로' 참여하고 있는 화가의 시선이다. 시선이 신체적으로 참여하고 있다는 말은 본다는 것이 시각에

대한 카메라오브스쿠라 모델의 기계론적 설명을 넘어서서 우리의 두 눈이 '신체적으로' 접촉하고, 더듬고, 어루만지며, 경험한다는 의미다. 이렇게 그림 속에 현존하는 신체적 존재로 제시된 시선으로 그림을 보는 우리는 우리 나름대로 상상적으로 전유하여 자기 것으로 만든다. 그러니까 여운은 어떤 장소의 풍경을 단순히 재현하여 보여 주는 것이 아니라 그 풍경을 그렇게 볼 수 있는 자리로 우리를 데려가 몸으로 직접 느껴 보라고 요청하는 것이다. 이는 그림 속에 그 그림을 보는 또 하나의 시선을 설정하여 제시하는 것이고, 따라서 이는 원래의 그림을 또 다른 액자 속으로 다시 끼어넣는 행위인 셈이다. 그림에 대한 그림, 시선에 대한 시선이다. 다른 말로 하자면 작품 속에 그 작품을 보는 성찰적 차원, 즉 메타적인 차원을 설정한다는 의미다.

그림 속에 단지 그려진 대상, 즉 어떤 풍경만이 아니라 그 풍경을 관조하는 화가의 시선이 현존하고 있다는 느낌을 주는 여운의 흑백소묘들은 이 점에서 무엇을 본다는 것, 그리고 그것을 그린다는 행위의 복합성에 대한 여러 가지 질문으로 생각된다. 섣부른 결론이나 해답이 아닌 조심스러운 성찰적 질문들, 여운은 그 질문들을 말로 하는 것이 아니라 성실하고 차분한 소묘 행위를 통해 하나하나 풀어서 제시한다.

한 풍경은 그것이 지닌 시각적 특색만으로도 어떤 정서와 상념을 불러일으킬 수 있다. 그러나 이렇게 불러일으켜진 막연한 정서와 상념은 한 특정한 장소로서의 정치 사회적 또는 역사적 의미에 대한 반성으로 다시 새롭게 틀 지워지면서 보다 구체적인 것으로 바뀐다. 예를 들어 작품의 제목으로 자주 등장하는 대추리는 누구나 알다시피 미군부대 이전(移轉)으로 말미암아 예전부터 가꾸어 왔던 땅에서 강제 축출당하게 된 농민들의 저항으로 갑자기 화제에 올랐던 평택 부근의 지명이다.

이 지명을 인식하는 순간 멀리 물탱크 비슷한 시설물들이 밭 경계선 너머로 보이는 어둑어둑한 들판의 정경은 정치적 함의가 가득한 풍경으로 바뀐다. 어둡고 쓸쓸한 분위기는 역사적 상황의 착잡함과 이로써 비롯한 갈등과 고통 및 비애의 표현으로 읽힌다.

대부분의 여운의 작품은 이러한 방식으로 심리적 반응을 불러일으킨다. 그런 까닭에 나는 이들을 정치적 풍경이라고 부르고 싶다. 그러나 결코 단순한 정치적 메시지를 전달하고자 하는 풍경이라는 뜻이 아니다. 정치라는 어휘는 너무나 기만적이고 위선적인 느낌을 주는 것이 되었기 때문에 대뜸 부정적 반응을 일으키기 십상이다. 정치적 메시지는 반드시 데모할 때 외치는 상투적 구호 따위로 요약될 수 있는 행동 지침이나 강령 따위로 짜여 있는 것이 아니다. 여기서는 정치적이라는 단어는 단순하게 기존의 특정한 어떤 권력이나 정당, 정파 또는 이념을 지지하거나 두둔하거나 반대하는 데 있는 것이 아니라 삶에 대한 어떤 입장이나 태도, 한 집단이나 사회가 지향해야 할 어떤 방향을 제시하기 위한 실존적, 윤리적 차원의 선택이나 태도를 가리키는 넓은 의미다. 그렇기 때문에 그것은 반드시 명시적 언어로 표현되지 않고 암묵적 방식으로 넌지시 암시되는 경우가 많다.

대추리의 풍경은 그 장소에 대한 정치적 논평이 아니라 풍경의 정치학에 대한 하나의 성찰적 질문이다. 한 풍경이 정치적 의미를 띠고 있다면 그것은 어떤 차원에서 그러한가. 그 풍경을 보고 있는 사람의 감정이나 생각은 과연 그림을 통해 표현되거나 전달될 수 있는 것일까?

터

나는 그의 풍경소묘들을 보며 문득 우리말의 '터'라는 단어를 떠올렸다. 집터, 일터, 장터, 싸움터, 놀이터 등등. 동시에 '자리'라는 단어도 생각났다. 일자리, 놀자리, 잠자리, 술자리 등등. 풍경이나 경관이나 정경이나 경치라는 단어와는 의미나 어감이 아주 다른 두 단어다. 터나 자리는 눈으로 보는 대상, 구경거리가 아니라 몸이 차지하는 곳이다. 눈이 아니라 신체가 주인공이 되어 어떤 행동을 펼쳐 놓을 수 있는 곳이 터나 자리다. 여운이 그린 것은 풍경이라기보다는 터나 자리라는 단어가 더 어울리는 곳이다. 그의 대추리 풍경들은 그곳 농민들이 거주하고 농사지어 온 터를 그린 것들이다. 결코 단순한 경치, 즉 구경거리가 되기 힘든 곳이다. 그러니까 풍경이

라고 하면 어딘가 터라는 말이 지니는 일상적 삶의 차원을 지워 버리고 오로지 시각적인 측면만이 강조되어 그 터의 내력과 서로 배치되는 것 같은 느낌이 든다.

이 이율배반적인 느낌은 그곳이 볼 만한 곳이라기보다는 여러 가지로 문제가 많은 장소라는 것을 우리가 아는 데서 생겨난다. 특히 정치적 차원에서 말이다. 과연 그런 곳이 그럴 만한 가치가 있는 걸까? 여운의 소묘는 그곳의 정경이 볼 만하기 때문에 남에게 그려 보여 주려는 것이 아니라, 그곳의 역사와 지금의 사정에 대해 보다 많은 사람들이 관심을 가져 주기를 바라는 안타까운 마음에서 그린 그림이라는 점에서 착잡한 감정을 불러일으킨다.

여운이 그린 여러 장소, 이곳저곳의 '터'들은 하나같이 고즈넉한 것 같으면서도 어딘가 불안하고, 어두컴컴하고, 침울한 느낌을 주면서도 남몰래 숨어서 편안하게 쉴 수도 있는 자리라는 생각이 들기도 한다. 무거운 공기에 눌려 답답하기도 하고, 한편 어찌할 바 몰라 어디론가 떠나고 싶은 마음이 들기도 한다. 부드럽고 친근한 것 같으면서도 어딘가 쓸쓸하고 안타까운 느낌이 들기도 한다. 계속 바라보기엔 지루하지만 그렇다고 외면할 수도 없는 풍경, 쉽게 정의하기 힘든, 복합적이고 이율배반적인 우울한 느낌이 여운의 소묘들이 보여 주는 특징적 표정이다. 그가 풍경화를 빙자하여 그리고자 한 많은 장소는 이제는 거들떠보지 않는 비근한 삶의 터, 즉 생활의 현장들이다. 이 현장들의 꾸밈없는 모습은 지금은 잊어 버려 지워진 지나간 생활의 기억과 희미해진 상처의 아픔을 다시 들추어내어 우리들의 마음을 산란하게 한다. 그렇다고 회고적이나 복고적인 정서에 호소하려는 것이 아니다. 오히려 그는 이러한 경험의 지속성과 현재성을 이야기하고자 한다.

2005

전시장 안과 밖에서

재현, 수사학, 서사

심정수의 조각 언어

심정수(沈貞秀)의 조각에 대해 말하기는 쉽지 않다. 우선 조각에 대해 이야기하기란 회화에 대해 이야기하기보다 더 어려워 보인다. 회화보다 이야깃거리가 상대적으로 적다고 느껴지기 때문이다. 조각에 어떤 이야기를 담는 것, 조각으로 이야기하는 것이 힘들기 때문에 조각에 대해 이야기하기도 어려운 것인가. 조각은 서사적 구조에 적합하지 않은 매체인가.

비교예술연구의 선구자 가운데 한 사람인 레싱은 그의 저작 『라오콘 또는 시와 회화의 경계에 관하여』(1766)에서 그 유명한 조각을 논의의 주제이자 출발점으로 삼는다. 그러나 그는 조각이 아니라 회화를 시(詩)와 대조시켜 이야기를 진행한다. 시간예술을 대표하는 것으로 시를 들고 공간예술을 대표하는 것으로 회화를 대조시키는 이분법에 따라 그는 조각을 회화의 범주에 포함시킨다. 그 저작의 제목이 가리키는 것처럼 그는 시(문학)와 회화(미술) 사이의 경계를 분명하게 긋기 위해 그 두 가지 표현방식의 차이를 비교 검토한다. 〈라오콘〉이라는 조각작품을 자세하게 논의하기 전에, 그는 조각을 포함한 조형예술의 대표로 회화를 들어 이를 시와 비교하는데, 이는 자유로운 조형가능성이라는 측면에서 조각에 비해 회화가 뛰어나다는 것을 당연한 사실로 전제한 셈이다. 시를 예술 가운데 으뜸가는 전범으로 보고, 모방이라는 차원에서 시와 회화가 각기 잘할 수 있는 것이 무엇인가 따져 보려는 그 논의의 핵심은, 시의 서사적 내용을 어떻게 조

형적으로 묘사 또는 표현하느냐 하는 것이다. 말하자면 그림이나 조각으로 이야기를 하는 것이 시로 이야기하는 것과 어떻게 다르냐 하는 문제다. 이미 알려진 이야기를 회화로 표현하는 것이 알려지지 않은 이야기를 표현하는 것보다 쉽다고 그는 말한다. 자연언어로 이루어진 조형적 표현보다 관습적 기호인 언어에 의한 표현이 더 탁월하다는 주장이다. 사실상 이야기란 본질적으로 구성되는 것이 아닌가. 그리고 조형예술이 서사성을 획득한다면, 이 역시 언어적 모델에 기대어 그 도움을 받아야만 하는 것이 아닌가.

만약 공간적으로 병치되어 모든 것이 한순간에 동시에 보여지기 때문에 시간적으로 전개되는 과정이나 변화를 제대로 표현할 수 없다는 점이 조형예술의 한계라면, 이를 어떻게 극복하느냐 하는 것이 관건일 것이다. 그리고 그 해결책 가운데 하나는 레싱의 말대로, 시간적 연속성 위에서 행위의 전개를 상세하게 묘사할 수 있는 시와 달리 공간예술인 조각은 계속 이어지는 행위, 즉 이야기의 연속성 가운데 가장 함축적인 순간을 선택하여 이를 인체의 형태 및 자세와 표정으로 표현하는 것이라고 할 수 있다. 이는 결국 자유로운 표현가능성이라는 측면에서 시와 회화 사이에, 그리고 회화와 조각 사이에 어쩔 수 없는 차이, 나아가 일종의 위계가 있다고 인정하는 것이다. 이런 이야기들은 모두 서양의 고전적인 전통에 관한 논의에서 나온 것이지만 심정수 조각의 경우에도 시사해 주는 바가 적지 않다. 그가 추구하는 것도 결국은 조각으로 무슨 이야기를 어떻게 할 수 있느냐 하는 것, 즉 기본적으로 서사성에 관한 문제이기 때문이다.

한마디로 회화에 비하면 조각은 표현가능성이라는 점에서 제약이 많은 둔중한 매체로 생각된다. 삼차원의 공간 속에서 볼륨과 구조와 텍스처라는 제한된 요소로 표현해야 하는 것이 조각의 본질이라는 일반적 관념 때문이다. 볼륨이나 구조는 그 자체로서 형태이기 때문에 물론 형태가 가장 중요하다. 그러므로 분명한 윤곽선을 통해 그 전체 모습이 한눈에 드러나고 다른 것과 쉽게 구별될 수 있는 뚜렷한 형태를 지닌 입체의 사물들이 조각의 주제로 적합하다. 그 이외의 것을 재현하거나 묘사하기에는 분명 한

계를 갖는 것이 조각이다. 볼륨이나 구조에 비해 색채나 질감은 부가적이거나 부차적인 요소로, 우선순위에서 멀어질 수밖에 없는 것이 조각의 전통이고 관습이다. 물론 다양한 조형적 요소들 가운데 어떤 것을 중요하게 생각하느냐에 이야기는 전혀 달라질 수 있다.

조각 매체의 한계

이차원의 평면 위에 그려진 회화와 달리 조각은 일반적으로 사물 또는 물체로서의 존재론적 위상에서 벗어나기 힘들다. 조각은 삼차원의 실제 공간 속에 자리잡고 있는 구체적인 물체라는 일차적 생각에서 우리가 쉽게 벗어나지 못한다는 말이다. 사물을 규정하는 공간, 위치, 방향, 무게라는 물리학적 조건, 그리고 질료, 성분, 재질감이라는 물질적 속성들 때문에 조각은 이미지 또는 형상이라는 다분히 정신적이고 비물질적인 범주에 선뜻 포함시키기 힘들다. 다시 말해 회화가 순수한 이미지로 쉽게 생각될 수 있는 것과는 대조적이다. 정신이냐 물질이냐 하는 이분법적 논리를 적용하면 조각의 경우 어쩔 수 없이 물질 쪽에 기울게 마련이다. 이에 반해 회화는 정신에 속하는 것으로 여겨진다. 서구에서도 조각이 회화보다 뒤늦게 소위 '자유문예(liberal arts)'에 속하게 된 사정도 여기서 비롯한 것이라고 생각할 수 있다.

전통적으로 조각은 나무, 흙, 돌, 금속 등 내구성을 지닌 재료로 만들어졌고 이는 조각이 목표하는 기념비성과 어울리는 선택이다. 한마디로 조각은 물리적 제약과 한계 안에서 만들어지는 예술이다. 그렇기 때문에 조각작품은 물질의 둔중함과 관성과의 갈등과 싸움을 거쳐 힘겹게 형성된다. 조각가는 이러한 조각의 한계와 고유한 성격을 존중하기도 하지만, 역설적으로 물질적 제약과 구속에서 벗어나 보다 자유스러운 정신적 공간으로 탈출을 욕망하기도 한다. 어떻게 보면 형용모순이지만 심정수도 그런 꿈을 꾸는 조각가다.

인체

인간의 몸은 조각적 표현의 원형적 틀이다. 인체가 조각의 대표적 소재로서 동서고금을 통해 보편적 현상으로 나타나고 있다는 사실도 조각이라는 매체로서 가능한 표현의 응축과 결정에 인체의 형상이 가장 적합하기 때문이다. 이는 고대 그리스 로마의 인간중심의 세계관에서 비롯한 서구의 인본주의에만 해당하는 것이 아니라 인류학적 보편사항이다.

심정수도 주로 인체의 형상을 통해 자신을 표현하고자 한다. 그가 본격적으로 작품을 발표하기 시작했던 1980년대의 작품은 표현주의적 변형에도 불구하고 기본적으로 로댕적인 인체 표현을 토대로 하고 있다. 마치 어떤 중력의 무게와 맞서 안간힘을 쓰는 듯한 심정수의 긴장된 인체들에서 로댕의 〈지옥의 문〉에 등장하는 다양한 인간의 모습들의 그림자와 반향을 찾아볼 수 있다.

마치 조각이라는 매체와 대결이라도 하듯 긴장과 갈등의 양상을 표현주의적 형태와 질감으로 풀어낸 1980년대의 작품들은, 자유를 찾기 위한 투쟁과 희생을 요구하는 그 시대의 처참한 분위기와 정황에 부합하는 것이다. 풍각쟁이 광대, 각설이의 응축된 형태와 몸짓은 집단적 설움과 한(恨)의 상징이다. 이 시기의 작품에 자주 등장하는 묶음이나 매듭은 대립과 긴장의 느낌에 우리를 옭아매어 풀어 주지 않는다. 이 매듭들은 결박인가, 상처를 동여맨 것인가.

서사성의 회복

이런 가운데 심정수 조각 전체를 관통하는 한 특색이 드러나는데, 바로 재현적인 유기적 형태와 기하학적 형태 및 구조의 공존, 나아가 충돌이다. 1980년대 초를 대표하는 작품으로 꼽을 수 있는 〈가슴 뚫린 사나이〉(1981)는 이 점을 잘 보여 준다.

모난 기둥이 관통하고 나간 것처럼 가슴이 뚫린 남자는 네모난 구멍을

전시장 안과 밖에서

두 손으로 안고 울부짖는 것처럼 보인다. 구멍의 입방체 형태는 인물이 딛고 있는 받침의 사각형 평면과 대조된다. 훤히 뚫린 구멍은 커다란 의문부호 같다. 그 남자는 누구인가. 작가의 자화상인가, 한 시대를 의인화한 것인가.

기하학적 구조와 표현주의적 인체의 마주침 또는 충돌로 설명될 수 있는 이러한 양상은 삼차원적 구성이나 축조의 원리에 의한 것이 아니라, 이차원 평면상의 콜라주 또는 몽타주처럼 보인다. 즉, 인체와 기하학적 형태의 만남, 또는 구상적 디테일과 추상적 형식의 병존은 한데 어울려 하나의 통합체를 이루기보다는 대립 또는 모순의 장면으로 읽힌다.

조각작품이 일반적으로 보여 주는 삼차원 공간 속의 단일한 물체의 인상은 이러한 대립, 모순의 양상 때문에 이차원적 이미지 또는 장면으로 바뀐다. 말하자면 구체적, 물리적 차원에서 상상적, 정신적 차원으로 이동한다. 새로운 서사적 공간이 이렇게 열리게 된다. 인물을 직사각형 틀 안에 배치한 〈거울 1〉, 인물을 원 안에 배치한 〈거울 2〉도 같은 형식의 작품이다. 거울의 틀이라는 재현적 모티프를 구실로 기하학적 형태와 인체의 대립이 연출되고 있다. 역시 몽타주의 원리에 의한 일종의 미장센이다.

이 시절 그의 주된 관심사는 갈등과 고통을 어떻게 형상화할 것인가 하는 것이었음에 틀림없다. 가난과 야만적 군사독재가 짓누르는 암울한 시대, 몸과 마음이 다같이 피폐할 수밖에 없었던 궁핍의 시대가 그러한 과제를 던지고 있다고 그는 판단했던 것이다.

갈등이나 고통의 표현에는 단일하고 조화로운 동질적 형식이 어울리지 않는다. 갈등은 모순되는 것들의 대립, 충돌이다. 그 내부의 자체 부정의 변증법적 계기를 포함한 형식으로만 제대로 표현될 수 있다. 이를 위해서는 이질적인 것, 서로 다른 맥락에서 나온 것을 한데 결합시키거나 같은 공간에 병치하거나 대립시키는 수법인 콜라주 또는 몽타주가 적합하다.

심정수는 다양한 방식으로 이를 구사한다. 구상적 요소와 추상적 요소, 형태적 요소와 구축적 요소가 같은 장소에서 만난다. 이는 조각에서 암묵

적으로 금기사항이 되어 왔던 서사성을 다시 살려내고자 하는 욕망에서 생겨난 것이다.

서사성, 즉 이야기를 조각이라는 매체로 표현하는 것은 현대조각의 규범을 무시하는 일로 보는 사람들이 많다. 아무런 성찰 없이 모더니즘의 순수주의를 도식적으로 받아들였기 때문이다. 모더니즘의 순수주의 미학은 두 가지 교의를 핵심으로 한다. 하나는 재료의 고유한 성질을 잘 살려내는 것이고, 다른 하나는 재현적 요소를 가능한 한 최소화하거나 배제하는 것이다. 이러한 논리를 극한으로 밀고 나가면, 회화와 마찬가지로 조각도 재현적이나 구상적인 요소는 비본질적인 것으로서 추방해야 한다는 추상주의 독단론으로 떨어지게 된다.

재현적 요소는 물론 서사성과 직접 관련된 것이다. 재현적 요소를 통하지 않고는 이야기가 불가능하다. 순수추상미술이 무엇을 어떤 방식으로 어디까지 이야기할 수 있을 것인가는 중요한 미학적 의제임에 틀림없지만, 재현성의 배제에 의해 서사적 가능성을 사전에 차단해 버린다는 것은 조각적 표현의 폭과 가능성을 일정한 틀 안에 가두어 놓는 결과를 낳는다. 이야기라고 했지만 그 뜻은 매우 넓다. 서사성이라는 것도 마찬가지로 열려 있는 개념이다. 그것은 문학적 서사와 연관될 수 있고 유사한 구조와 기능을 가질 수 있지만, 문학적인 서사 그 자체는 아니다. 매체가 다르기 때문에 서사의 방식이 다를 수밖에 없다. 조형예술에서 서사성이란 직설적인 의미라기보다도 은유적인 표현이다.

그리고 이야기를 할 수 있다는 가능성에서 조각과 회화는 문학과 같은 지평에서 만난다. 모더니즘 미술이 줄기차게 문학적 요소를 배척하려 한 것도 다름 아닌 서사성에 대한 거부인 것이다. 형식주의 미학에 기초하여 임의적으로 설정한 소위 '자율적인 미술사'의 논리에 갇혀 있던 미술을 탈환하여 구체적 현실과 역사의 맥락 속에 다시 배치하려는 노력에서 관건은 서사성의 회복이다.

재현적 요소의 도입에 의해 촉발된 서사성의 가능성은 수사학적 장치에 의해 구체화된다. 심정수의 작품에서 특히 주목해야 할 것은 제유, 환유,

은유 등 다양한 수사학적 장치가 형상의 차원에서 어떤 방식으로 작동하는가 하는 것이다. 이는 서사성의 차원에서 분명한 제약을 받고 있는 조각 매체의 한계를 어떻게 뛰어넘느냐 하는 문제와 직접적인 관계가 있다.

부분의 수사학 ― 제유(提喩)와 환유(換喩)

한 부분 또는 한 디테일만으로 전체의 모습을 상상하게 되는 것은 제유나 환유에 의한 수사학적 효과 때문이다. 이렇게 제유 또는 환유에 의해 조각이 차지하고 있는 물리적, 구체적 공간은 문학적, 상상적 공간으로 변모한다. 한 부분이 잘려 나가 없어졌다는 느낌은 상실된 부분의 결핍을 더욱 상기시킴으로 그 존재를 상상적으로 확대 부각시킨다.

작품 〈철조망〉은 삐죽삐죽한 가시 모양의 철사 한 토막을 확대하여 재현한 작품이다. 이 철사 토막이 '클로즈업' 즉 바로 우리 눈앞에서 확대된 것처럼 읽힐 수 있는 가능성은 바로 그것이 '절단된 한 부분'이라는 것이 분명하게 표시되어 있기 때문이다. 제시된 한 부분은 구체성을 상실하지 않으면서도 그 부분이 마땅히 속해 있을 철조망 전체의 관념을 제시한다. 직접적 지각 이미지에서 정신적 이미지로의 상상적 전환이요, 구체적이고 촉각적인 지각의 차원에서 상상적이고 관념적 차원으로의 이동이다. 철조망의 역사적, 정치적, 사회적 함의, 감금과 수용, 울타리, 경계, 방어, 출입제한 지역, 군사시설, 전쟁 등 철조망이 환기하는 갖가지 연상 작용은 그 다음의 일이다.

몽타주와 콜라주 방식으로 이질적 맥락에 속하는 재현적 요소들을 구성적으로 통합하는 기법은 심정수의 작품 도처에 발견되는 특성이다.

일정한 상징적 의미를 갖는 도상(아이콘)은 기하학적 추상적 형태와 결합하여 풍경화하고, 여기서 새로운 서사적 공간이 열린다. 예를 들어 풍경적 요소가 부조가 아닌 환조에 도입될 때는 이 역시 단순한 모티프를 인용하는 수준을 넘어 다른 차원의 상상적 공간을 열어 놓는다. 바다와 해변을 주제로 한 1995년 개인전에 출품한 작품 〈서해안―조개 무지개〉에서 보

이는 구축적 요소와 풍경적 요소의 병치와 결합은 촉각적 지각의 차원에서 기억과 상상의 차원으로의 이동을 보여 준다. 환경미술적 규모로 확대된 이 복합매체의 연작에서 개별 작품들은 그 하나하나가 독립된 작품이면서 전체를 불러들이는 수사학적 단위들이다.

〈서해안—파도의 눈〉의 커다랗게 확대된 소라 형태는 구름 형태의 아이콘과 결합하여 바다와 바닷가의 정경과 분위기, 나아가 청각적 인상을 불러일으킨다. 공감각적 차원까지 불러들이는 환유적 확대다. 이렇게 풍경화한 심정수의 조각은 물질의 무게를 잃어버린다. 중력에서 벗어난 것처럼 경쾌하다. 공기나 바람처럼 가볍게 느껴지기도 한다. 조각에서의 무게는 흔히 물질의 둔중함에 지나지 않을 경우가 대부분이다. 훌륭한 조각작품은 물체의 둔중함이나 관성에서 벗어난 것이라고 나는 말하고 싶다. 일찍이 미켈란젤로도 대리석 속에 갇혀 있는 형상들을 해방시키기 위해 조각한다고 하지 않았던가. 정신의 자유스러움만이 물질의 무게를 이기고 살아남는다.

제목

제목은 작품 외부의 이질적 요소가 아니라 작품의 핵심적인 요소로서 매우 중요한 의미론적 기능을 지닌다. 심정수 조각의 제목은 특히 작품의 은유적 차원을 이해하는 열쇠다.

은유는 시를 비롯한 언어적 영역에서 주로 논의되는 사항이다. 은유의 핵심이 바로 이미지에 있기 때문에, 쉽게 말해 은유는 이미지를 매개로 한 표현이다. 따라서 회화나 조각의 경우에 은유란 논리적으로 동어반복이다. 모든 그림과 조각에 은유는 잠재적 형태로 숨어 있다. 은유를 '두 사물 사이의 숨은 유사성을 요약된 표현으로 드러내는 것'이라고 정의한다면, 유사성에 바탕을 둔 회화적, 조각적 재현은 모두 은유라고 말할 수 있다.

재현된 사물과 그 재현이 유사성이라는 끈으로 연결될 때, 이 관계가 은유가 아니고 무엇이겠는가. 그런데 이를 우리가 은유로 인식하려면 어떤

방식으로든 반복되고 강조되어야 한다. 즉, 분명하게 표시가 되어야 한다. 가장 간단한 방식은 언어에 의한 반복이다. 제목의 역할은 바로 여기에 있다. 1979년작 〈새벽〉의 경우, 주둥이를 벌리고 한껏 울고 있는 반추상적 수탉의 형상은 바로 〈새벽〉이라는 제목 때문에 그 은유의 형식이 분명하게 드러난다. 수탉의 울음소리 또는 '새벽에 우는 수탉'을 보여 주는 조각적 형상은 〈새벽〉이라는 제목 때문에 보다 구체적 의미를 갖게 된다. 시각적 형상이 암시하는 것과 단어가 지시하는 의미는 맞아떨어져서 유사성이라는 끈을 형성하고, 이 끈을 통해 서로의 특성을 강화함으로써 은유적으로 결합한다. 여기서 맞아떨어진다는 차원이 바로 은유적 작용과 효과의 바탕이 되는 공통성의 인식이다. 이 조각적 형상은 '새벽'의 은유다. 열쇠는 바로 제목이다.

다시 말해 제목과 시각적 형상과의 결합이 유사성이라는 바탕에서 이루어질 때 은유적 효과가 생겨난다. 그리고 이렇게 시각적 차원과 언어적 차원이 연결되고 우리의 관심이 시각적 차원과 언어적 차원을 오고 갈 때 자유스러운 상상의 작용으로 새로운 서사적 공간이 열리게 된다. 의인화된 바람의 형태, 때로는 허공처럼 비어 있는 구멍, 유연하게 움직이는 불길의 형상 등 시각적 형상은 제목과 결합하여 서사적 차원으로 이동한다. 그러나 여전히 의문은 남는다. 우리는 보통 형상이 의미를 표현하고 있다고 말한다. 또는 그 의미가 형상화되었다고 말한다. 그러나 자세히 분석해 보면 이 의미작용은 제목의 도움으로 이루어지는 은유적 효과임을 알 수 있다. 의미란 언어를 통해서만 확인할 수 있고 논의할 수 있기 때문인가. 순수한 조형적 차원에서 조각의 의미라는 것이 존재한다면 그것은 무엇일까. 심정수의 작품은 이러한 의문들을 첨예하게 제기한다.

특히 한국의 모더니즘 조각은 재료의 물질성을 강조하는 동시에 볼륨과 구조만이 조각의 본질이라고 절대시함으로써, 결과적으로 도식적 추상에 머물거나 구상이라 하더라도 공예적 단순성에서 벗어나지 못한다. 순수주의 미학의 환원주의에서 벗어나지 못하고 있기 때문이다. 심정수는 이런 순수주의 교의에서 벗어나 다양한 표현의 가능성을 탐색한다. 조각 못지

않게 그에게는 문학이 중요했다. 그에게 미술과 문학은 동일한 지평 위에 서사성이라는 다리로 이어져 있는 것으로, 그는 두 영역을 마음대로 횡단하고 있는 것처럼 보인다. 그의 작가적 상상력은 조각과 문학이 만나는 자리에서 길러진 것이라고 나는 생각한다.

텍스처

시대적 아픔과 고통을 호소하는 1980년대의 표현주의적 작품들이 보여 주는 투박하고 거친 텍스처에는 소조(塑造) 과정의 손자국이 그대로 살아 있다. "브론즈는 일반적으로 흙을 다루는 것으로 이해해야 한다"는 심정수 자신의 말처럼, 그의 브론즈작품들은 원래 흙으로 빚은 소조다. 이 소조들은 직정적(直靜的)인 감정이 그대로 분출하기라도 할 것처럼 거친 표면을 숨기지 않고 그대로 드러낸다. 때로는 파손되고 긁히고 찢겨 나간 상처처럼 거칠고, 때로는 풍상을 겪어 깎이고 파이고 뚫린 것처럼 황폐한 느낌을 줄 때도 있다. 그리고 때로는 거울처럼 매끈한 표면처리를 자랑하는 작품들도 있다.

그러나 많은 조각가들에게서 볼 수 있는 것과 같이 모든 작품들에 도장으로 찍은 듯 같은 방식으로 등장하여, 그것 자체가 작가의 스타일의 표지(標識)가 되고 나아가 작가의 서명(sign)으로 기능하는 천편일률적 표면처리가 아니다. 작품마다 다르다. 각 작품의 성격이 요구하는 데 따라 매번 달라진다. 심정수는 일관된 표면처리 방식을 통해 개인적 특성을 드러내려는 습관에 빠지지 않는다. 물론 그는 재료의 선택에서도 폭넓고 자유롭다. 한 가지 재료에만 집착하지 않는다. 나무, 돌, 수지, 청동, 철 등 다양하다. 재료에 따라 매우 거칠기도 하고 흠 없이 매끈하고 균일한 면으로 다듬어질 때도 있다. 최근으로 올수록 거친 텍스처는 사라지고 중량을 지닌 물체로서의 성격이 잊힐 정도로 매끈하게 표면을 처리하는 경향이 두드러진다.

'서해안' 연작이 특히 그렇다. 촉각적 성질은 억제되고 회화적 이미지,

전시장 안과 밖에서

나아가 거울의 이미지에 점차 가까워진다. 조각적인 데서 회화적인 데로 옮겨 간다고 말할 수 있을 것이다. 이는 빛, 공기, 바다, 하늘, 망연한 자연, 인체나 물체가 아닌 풍경적 요소의 등장과 관계가 있다.

회화적 조각

불을 주제로 한 연작을 선보인 2003년의 전시회에서 심정수는 또 하나의 새로운 변화를 보여 주었다. 재료도 나무, 돌, 스테인리스스틸 등 다양하게 사용하고, 형식에서도 조각적 볼륨이나 매스가 아니라 선형적이고 회화적인 형태를 강조하는 방향으로 나아갔다. 거친 질감 표현은 억제되고 표면 처리는 매끈하다.

　일정한 두께로 켠 반원형의 나뭇조각을 평행으로 다섯 줄 겹쳐 놓고 이를 한 단위로 반복, 스테인리스스틸 못으로 연결한 작품 〈날아가는 불꽃〉을 보자. 구불구불 연결된 반원형들이 모여 만드는 보다 커다란 추상적 형태는 가운데가 열려 있어서 양쪽에서 안쪽으로 밀어 넣으면 접혀 하나의 원으로 합쳐질 수 있을 것 같다. 불꽃이나 연기를 암시하는 이 커다란 나뭇조각의 구불구불한 형태는 다섯 겹으로 반복된 곡선 모양을 하고 있다. 물리적 공간에 놓인 물체가 아니라 비물질적 정신의 공간에 속하는 하나의 움직이는 이미지로 읽힌다.

　〈날아가는 연화(煙火)〉라는 제목의 작품은 이러한 인상을 더욱 강하게 준다. 평행한 두 개의 가는 기둥을 의지하여 나무받침대 위에 올려져 있는 이 스테인리스스틸 조각은 볼륨이 없는 평행하는 순수한 곡선의 율동을 보여 준다. 대기 가운데로 휘날리면서 사라지는 연기와 불꽃의 모양이다. 삼차원의 입체가 아니라 거의 이차원적 이미지다. 추상과 구상의 경계를 넘어서서, 조각 매체의 한계를 보여 주며 입체에서 평면 이미지로 옮겨 가는 도중에 있는 작품이다.

　불이라는 주제가 함축하는 정화와 치유의 형상이다. 결핍과 상처를 치유할 수 있는 조각의 어떤 가능성을 은유적으로 보여 주고자 하는 것 같다.

'도저히 치유할 수 없는 상처는 없다'는 메시지를 전하고 싶은 것인가. 제목의 언어적 의미는 형상의 재현적 성격과 합쳐져서 은유적 효과를 보다 구체적으로 느끼게 한다. 한편 보다 추상적이고 구조적인 형태들은 조각 매체의 구축적인 힘, 아직 실현되지 않은 완성된 전체를 지향하는 건설적인 에너지를 보여 준다.

심정수의 조각은 주제나 재료의 측면에서만이 아니라 형식의 측면에서 보더라도 매우 다양하다. 한가지 주제, 한가지 재료, 한가지 형식에 얽매이지 않는다. 그만큼 자유스럽고, 그만큼 그의 작품세계는 매우 다양하다. 추상이냐 구상이냐 하는 구분은 심정수에게 아무 의미가 없다. 그는 표현상의 필요에 따라 양쪽을 자유롭게 넘나들고 있다. 달리 말해 심정수의 표현주의는 자연주의적 구상을 한 극점으로 하고 기하학적 추상을 그와 대척적인 또 다른 극점으로 하는 다양한 표현 방식의 스펙트럼을 자유롭게 왕래한다. 하나의 스타일, 즉 양식에 얽매여 있지 않기 때문에 그에겐 작가적 스타일이라는 것이 없다. 아무개 하면 천편일률적으로 떠오르는 상투적 이미지나 틀에 박힌 양식적 표지가 그에게는 없다. 우리는 그런 것들을 작가의 개성적 양식이라고 존중하고 그러한 양식을 가진 작가가 정직하고 성실한 작가라고 단순하게 생각하려는 경향이 있다. 상품으로서의 안정된 가치를 담보받고 싶어 하는 미술시장의 논리는 그러한 것을 일종의 작가적 브랜드로 요구한다. 그런 의미에서라면 심정수는 양식을 지니지 않은 작가다. 그의 작품이 어떤 고정된 틀에 얽매이지 않고 계속 변화하기 때문이다. 시간이 지나서 그가 추구하는 것이 달라지면 그는 곧 새로운 영역을 찾아 나선다. 따라서 그의 작품이 여러 가지 측면에서 다양한 변화와 양상을 보여 주기 때문에 어떤 것이 심정수의 조각 양식이라고 이야기하기는 힘들다. 그렇다고 심정수 나름의 작가적 논리나 개성이 없다는 말은 결코 아니다. 그는 한곳에 머물지 않고, 끊임없이 새로운 변화를 찾아 언제라도 떠날 준비가 되어 있는 사람이다. 그 점에서 그는 여전히 젊은 작가다. 익숙한 세계에 안주하여 늘 하던 방식으로 틀에 박힌 작업을 반복, 생산하는

전시장 안과 밖에서

사람이 아니다. 그의 예술적 정신은 방랑객처럼 가볍다. 그리고 그 가벼움은 정직하고 아름답다.

<div align="right">2009</div>

황세준의 도시풍경

황세준 개인전 「심심한 동네」

화가 황세준(黃世畯)은 인물이나 정물 또는 한구석에 앉아 있는 개나 고양이 같은 동물도 그리지만, 요즘 들어서는 서울이라는 도시의 변두리 풍경을 주로 그린다.

그는 그가 사는 동네를 오가며 한번 그려 보겠다고 마음먹고 눈여겨보아 두었던 장소, 그리고 우연하게 마주친 장면이나 대상을 그린다. 그가 판단하기에 좋은 그림이 될 수 있는 것이면 기꺼이 그린다. 그가 생각하는 좋은 그림, 그림다운 그림이 무엇이냐는 질문에 대한 정확한 대답은 바로 그가 그린 그림이다. 그가 생각하기에 성공적인 작품도 있고 예상이나 기대에 못 미치는 것도 있을 것이다. 여하튼 그 해답은 그의 작품 속에 있다.

황세준의 이 도시풍경들은 눈으로 직접 대상을 보며 충실하게 따라 그린 것이 아니라 오다가다 인상 깊게 보았던 것을 사진을 참고하며 기억을 되살려 그린 것들이다. 사진이라지만 나중에 기억을 되살리기 위해 메모하듯 대충 찍은 조그만 것들이다. 이를 근거로 그는 스튜디오에서 그 풍경들을 그려낸다. 그가 사진을 사용하는 방식은 포토리얼리스트(photorealist)처럼 디테일이 정교한 사진을 크게 확대하여 옮겨 그리는 가운데 사진이미지의 특유의 정확한 디테일과 사진 특유의 표면 효과나 텍스처를 보다 강조하여, 사진보다도 더 사진 같은 느낌이 들도록 흠 없이 매끄럽게 그리는 식이 아니다. 황세준 자신의 말에 의하면 그는 카메라를 잘 다룰 줄도

모르고, 사진 그 자체의 질이나 정교함 따위는 별 신경 쓰지 않고 단순하게 메모용으로 사진을 사용한다고 한다. 그래서 카메라폰으로 막 찍은 거친 사진도 그림 그릴 때 참고하기에는 아무 문제가 없다는 것이다. 사진은 그에게 문자 그대로 기억의 보조 수단이다.

이렇게 그가 그려내는 풍경은 여러 사진을 임의로 이어 붙여 조합한 일종의 콜라주를 복사하듯 그린 것도 아니다. 그가 그려 보고 싶다고 생각한 것을 상상하며 체험과 기억을 되살려 화폭 위에 그리기 시작하다가 필요하면 사진을 참조하여 보충하거나 변화시켜 계속 그려 나가면서 그림을 구성한다. 그러니까 순전히 고전적인 유화의 수법으로 캔버스에 그린 작품들이다. 그럼에도 불구하고 그의 도시풍경은 마치 현장에서 직접 보고 그린 듯 신선함으로 가득 차 있다. 현실감이라는 측면에서 부족함이 없다는 말이다.

환유

부분으로 전체를 의미하는 제유는 환유의 한 종류이다. 제유가 환유의 하위개념인가, 환유와 별개의 독립적 개념인가 하는 논란은 없지 않지만, 제유의 개념 자체가 부분과 전체의 물리적 관계에 한정되어 있기 때문에 부분과 전체의 관계를 보다 넓은 개념으로 포괄하는 환유의 한 특수한 종류로 제유를 환유에 포함시키는 것이 타당하다.

황세준의 도시풍경들은 환유적 호소력이 있다. 이 때문에 그의 그림은 직접적으로 보여 주는 것 이상의 더 많은 이야기를 함축하고 있는 것처럼 보인다. 일종의 상상적 차원에서의 서사의 확장이다. 그의 그림들이 보여 주는 정경들은 대개 단편적이다. 보다 커다란 어떤 것에서 절단해낸 조각이나 부분 같다는 말이다. 단편적이라는 말은 공간적인 의미에서만이 아니다. 시간적인 차원에서도 그렇다. 한순간이라는 인상을 준다. 이 공간적, 시간적 단편은 '우연'이라는 관념을 연상하게 한다. 정해진 질서와 상관없는, 제멋대로의, 이유를 알 수 없고 예기치 않았던 어떤 사태나 사건의 발

생. 이를 잘 표현해 주는 단어가 우연이다. 예정된 것, 미리 정해져 있는 흐름이 아니라 갑자기 마주치는 것, 사태의 알 수 없는 변화나 진전이 갑자기 만들어내는 것이다.

사물이 언제나 정해진 모습으로 변하지 않은 상태로 항상 거기에 그대로 있으란 법은 없다. 일상적 삶의 흐름도 항상 우연의 요소로 가득 차 있는 것이지만, 우리는 이 우연에 개의치 않고 습관에 의지하거나 계획 세운 대로 가능한 한 우연을 배제하고 살고 싶어 한다. 우연은 갑작스러운 재난이나 불행을 가져다줄 수 있기 때문이다. 그래서 우리는 우연을 두려워하고 심지어 사물들조차 아무 변동 없이 그대로 머물러 있기를 바란다. 주변의 풍경까지도.

그런데 황세준은 우연을 그리는 작가다.

순간적으로 사라지고 말 정경들, 우연히 마주친 하잘것없는 대상의 이상스러운 존재감, 건물 한구석의 초라한 화단, 해질녘의 그늘진 주차장, 어두운 공원. 그는 어둑어둑한 황혼의 빛이 사물들을 정체를 알 수 없는 것들로 만들어 놓는 시각을 좋아한다.

우연하게 한데 모인 사물들이 제각기 빛을 반사하며 만들어내는 특이한 정경, 우연하게 보게 된 사물들의 예상치 않은 면모. 이러한 우발적 이미지들은 감추어져 있던 사물들의 고유한 모습이라기보다는 예기치 않은 시각적 사건의 발생이라고 보아야 할 것이다. 이런 것들의 우연한 발견이나 순간적 인식도 마찬가지다.

'어느 멋진 날' 연작은 그가 사는 동네 주변에서 그가 체험한 시각적 사건들, 즉 정경-이미지(황세준의 그림에 관해서는 풍경이라는 말을 이렇게 바꾸어 부르는 것이 더 어울린다고 생각한다)들을 그린 것이다. 여기서 우리는 그의 그림 속에 한데 모여 있는 대상들이 무엇인지 생각해 볼 필요도 없이 대번에 안다. 이 전체상의 즉각적 인지 자체가 경이로운 체험이다. 그 안에 그려진 대상들은 무엇인지 대번에 알 수 있는 범상한 사물들이지만 그것들이 한데 모여 구성하는 하나의 정경-이미지는 독특한 장소성과 시간성 및 일상성으로 특징지어진다.

특히 '어느 멋진 날' 연작에 반복적으로 등장하는 포클레인이나 크레인 등 건설 장비와 공사를 위해 임시로 설치하는 가림막이나 장벽 등의 모티프는 그의 도시 정경-이미지의 독특한 장소성-시간성-일상성을 대변하는 요소들이다. 이것들은 지나가는 자동차나 행인들의 모습처럼 일시적이라는 느낌을 준다. 변함없고 항구적인 것이 아닌 일시적이고 가변적인 사물들의 상태가, 그 순간이 지나면 아예 없어지거나 그 장소나 배치가 전혀 다르게 바뀔 수 있다는 가능성이 그의 그림에 사진적인 성격을 불어넣는다. 알다시피 사진은 사라지고 말 것을 기록하는 장치다.

옅은 회색 톤의 흐린 하늘 아래, 그보다는 짙은 톤의 삼각산 실루엣 아래, 그보다 더 밝은 톤의 경복궁 전각의 지붕이 두서넛 보이고, 그 아래 붉은 줄이 가로로 쳐져 있는 긴 건설 현장의 임시 장벽 아래의 아스팔트 차도의 검은 면이 그려진 〈광화문〉은 광화문 복원공사를 위해 임시로 쳐진 공사장 띠처럼 기다랗고 하얀 벽이 화면의 주인공인 작품이다.

이 그림의 평면적 처리방식은 거의 비구상회화에 가깝다. 구상적 요소는 단지 배경이 되는 삼각산과 전각 지붕의 윤곽선에만 한정되어 있다. 그럼에도 아니, 바로 그렇기 때문에 공간과 대기의 느낌이 더욱 잘 살아나 있는 그림이다. 거의 미니멀적인 요소의 단순성이 환유의 방식을 통해 특정한 장소의 성격과 공간 전체의 분위기를 웅변으로 말해 준다. 이런 색조의 선택과 마치 수채화를 그리듯 경쾌한 붓질로 채색된 균일한 색면은 밝고 어두운 정도에 따라 미묘하게 변화하는 대기의 느낌을 잘 전해 준다.

크레인이나 포클레인 등 건설 장비들과 건물들이 한 프레임 속에 '우연하게' 같이 등장하는 이 정경-이미지들을 나는 앞서 말했던 것처럼 하나의 작은 '시각적 사건'이라고 부르고 싶다. 흐릿한 하늘, 공사를 위한 임시 가림막, 시멘트 전봇대, 교회를 비롯한 주위 건물의 일부분, 건물의 잔해들을 떠 담아 옮겨 놓는 주황색 건설 장비, 지나가는 행인의 실루엣, 이것들의 이 우연한 만남이 바로 하나의 사건이다. 화가는 이를 포착하여 화폭 속에 담는다. 이를 사진적 시각이라고 할 수 있는데, 왜냐하면 이것들이 한순간 한 프레임 속에 공존하는 것처럼 보이기 때문이다. 여기서 한순간이라고

하는 시간적 차원이 무엇보다 큰 의미를 갖는다. 그래서 나는 황세준이 단순히 풍경이 아니라 한 정경-이미지이자 일종의 '시각적 사건'을 사진적으로 그려서 보여 주고 있다고 생각한다.

예를 들어 〈어느 멋진 날 2〉를 보자. 흐린 회색의 하늘, 옅은 갈색 바위들로 이루어진 얼룩덜룩한 산자락 그 중턱을 가로지르는 황갈색 크레인, 그 밑의 건설 중인 회색 콘크리트 건물과 옅은 갈색 건물, 그리고 그 옆의 옅은 초록빛의 나무 등, 이 몇 가지 되지 않는 모티프들이 백 호 크기의 프레임 안에 잘 배치되어 있다.

아마도 작가는 지나가다 우연히 본 이러한 정경이 흥미있다고 생각하고 카메라폰 같은 것으로 이 장면을 찍어 두었다가 나중에 이를 참조하여 그림을 구성하였을 것이다. 발견과 구성은 밀접하게 연관된 작업이다.

특히 이를 '시각적 사건'이라고 자신있게 부를 수 있는 것은 무엇보다도 우연하게 바위 산자락을 가로지르며 화면 전체를 십자 형태로 나누고 있는 황갈색 크레인 때문이다. 빌딩 건설을 위해 임시로 설치된 십자 형태의 높은 크레인은 만약 그것이 없었다면 산을 배경으로 한 지극히 범상했을 경관을 하나의 힘있는 정경-이미지로 바꾸어 놓고 있다. 시각적 사건이란 특정한 장소, 특정한 순간에 달리 보이는 것이 아니라 바로 그렇게 보인다는 점이 중요하다는 의미다. 특정한 장소, 특정한 시간, 특정한 각도의 시점에서만 생겨날 수 있는, 즉 우연하게만 볼 수 있는 정경-이미지다. 우연한 순간이라는 시간적 차원이 여기서 특히 중요하다. '어느 멋진 날'이라는 제목 역시 이 특정한 순간-우연을 이야기하고 있다.

다시 말해 그는 '시각적 사건'과 거의 동의어라고 할 수 있는 어떤 소재, 어떤 정경-이미지를 찾아다닌다. 사진을 찍으려는 것이 아니라 그림을 그리기 위해. 그리고 이러한 탐색은 사진가의 작업과 유사하다. 여기서 갈라져 나와 달라지는 것은 캔버스의 표면 위에 실제로 그릴 때부터다. 이때는 회화의 논리가 사진적 감각의 논리를 대체하여 압도하기 시작한다.

넓은 색면의 효과

사실상 평균적인 빛, 평균적인 색조라는 것은 없다. 각각의 색조는 독특한 느낌을 갖고 있기 때문에 다른 색조와 대조될 때 그 색조의 독특한 느낌은 전면에 부각된다.

특히 무채색의 계열에 속하는 회색은 이와 대조되는 유채색의 색상을 드높여 주는 효과가 있다. 황세준의 많은 그림은 상이한 색조의 대비, 특히 무채색과 유채색의 대비를 효과적으로 이용한다. 이러한 색채대비의 효과는 한 요소의 의미효과가 그것이 한 체계 안에 차지하고 있는 위치의 차이에 의해 발생한다는 구조주의적 원리와 유사하다.

황세준은 특히 균일한 색조의 면들을 통해 색채가 환기하는 정서적 느낌을 효과적으로 살려 놓는다.

각 색채가 지니는 정서적 느낌은 색면의 넓이 때문에 증폭되는 것 같다. 흔히 어두운 계열의 다소간 균일한 색조의 넓은 면이 화면 전체에서 지배적인 위치를 차지함으로써 작품의 주된 분위기를 결정한다. 이 점에서 황세준의 그림은 색면추상회화와 깊은 연관성을 갖는다. 추상회화와의 이러한 상호텍스트성은 황세준 회화의 한 특징을 결정짓는 요소임에 틀림없다. 다시 말해 황세준의 구상회화를 보는 것은 이러한 추상회화의 인터텍스트적 배경을 부지불식간에 읽는다는 것을 뜻한다. 균일한 색채의 커다란 면이 환기하는 정서는 그의 작품을 읽기 위한 전체적 맥락을 형성한다.

어두운 색조들 — 회색, 푸른색

황세준의 도시풍경은 해질녘이나 밤중의 정경을 그린 것이 많다.

어스름, 프랑스 표현에 'entre chien et loup'이라는 표현이 있다. 우리말로 직역하여 뜻을 옮긴다면 '개와 늑대 사이'인데, 어둠이나 어스름 때문에 보이는 것이 개인지 늑대인지 분간하기 힘들게 어두운 저녁 무렵을 가리킨다. 사물의 존재는 알아볼 수 있지만 그 형태는 명확하게 파악되지 않는

상태를 뜻하는 말이다. '어느 멋진 날' 연작은 주로 이런 저녁 무렵 도시가 보여 주는 시적인 정경-이미지를 그린 것이다. 어둠은 미스터리의 배경이자 장치다. 특히 이 어둠을 표현하는 푸른 회색조는 어떤 공모의 분위기를 강하게 환기시킨다. '밤에는 모든 고양이가 회색이다'라는 서양 속담도 있다. 아무도 모르는 범죄는 처벌될 수 없다는 뜻이다.*

이 연작들에서 황세준은 구상성, 즉 현실에 존재하는 어떤 특정한 사물들이나 정경의 충실한 재현 못지않게 밝고 어두운 각기 다른 색면들이 대조를 이루는 추상적 패턴에 큰 흥미를 느끼고 있는 것 같다. 때로는 거의 비구상작품처럼 보인다. 화가의 정신 속에 구상성과 비구상성의 두 회화적 욕구가 공존하고 있음을 알 수 있다.

우리가 흔히 구상회화라고 부르는 현실에 존재하는 사물들의 구체적 형태가 재현되어 있는 그림과 달리, 비구상회화 또는 추상회화라고 부르는 선, 색, 면, 형태 등 소위 순수한 조형적 요소들로만 이루어진 그림은 흔히 생각하는 것처럼 분명하게 구별되는 별개의 범주가 아니다. 황세준의 경우에 이 두 범주는 흔히 한데 겹쳐 분리하기 힘든 것처럼 보인다.

이 둘을 우리가 분리해서 보는 것과 이를 공존하는 것으로서 한꺼번에 받아들여 보는 것은 서로 다른 선택이다. 그렇지만 이 선택들이 서로 배타적인 것은 아니다. 따라서 우리의 그림 읽기도 두 갈래로 나뉜다. 이러한 분열 때문에 그의 그림은 지각적, 그리고 상상적 차원에서 일종의 상호텍스트적 중층성(中層性)을 획득하게 된다.

〈음란한 엄마〉나 〈내일의 스펙타클〉처럼 그림 속에 문자가 씌어진 경우에는 언어적, 청각적 차원까지 더해져서 한층 더 다층적으로 되는데, 이를 텍스트의 두께가 불어났다고 생각할 수도 있고 텍스트가 분열되어 틈새가 열려 있다고 볼 수도 있다. 따라서 작품에 대한 다양한 읽기가 다같이 타당하다.

그의 그림의 이 어두움 또는 그늘이나 그림자의 요소는, 이와 대조적으

* 'All cats are grey in the dark'라는 속담은 원래 '어둠 속에서는 모든 게 똑같아 보인다' 즉 '외모는 중요하지 않다'라는 의미를 지닌다. 저자는 이를 다른 뜻으로 이해해 사용하고 있다.

로 인공적 조명의 느낌으로 독특한 분위기를 암시함과 동시에 화면에 일정한 시간대의 관념을 불어넣는다. 야간 또는 밤중이라는 느낌이 작품 전체에 몽환적인 분위기를 불어넣는다.

〈내일의 스펙타클〉이라는 재미있는 제목이 붙어 있는 작품은 두 개의 캔버스로 이루어져 있다. 두 개의 캔버스는 수평선이 보이는 검푸른 바다를 배경으로 하는 어두운 바위의 형태로 연결되어 있다. 오른쪽 캔버스에는 셰퍼드 견 또는 늑대 비슷한 형상이 스케치되어 있고, 그 옆에 느닷없이 '여보'라는 두 글자가 고딕체로 확대되어 그려져 있다.

흰 파도 거품이 보이는 검푸른 바다의 이미지는 '여보'라는 그래픽디자인 방식으로 처리된 문자 및 그 옆의 소략하게 그려진 개 또는 늑대의 스케치와 얼른 연결되지 않는다. 우리는 지금 다소간 사실주의적으로 그려진 바닷가의 이미지와 애매한 공간적 위상의 수직으로 잘린 푸른색 면 위에 낙서처럼 거칠게 스케치된 셰퍼드 또는 늑대의 형상, 그리고 바로 그 옆의 청각적 울림을 지니는 '여보'라는 두 글자의 느닷없는 마주침이 야기하는 불일치와 분산의 느낌 때문에, 이 사태를 합리적으로 해석하거나 지적으로 컨트롤하는 방법을 찾아야겠다는 정신적 과제 내지는 심적 부담을 느끼게 된다.

하지만 이 세 가지를 한데 연결시켜 주거나 묶어 줄 해석학적 끈은 없는 것 같다. 정신분석학이 해답의 열쇠를 줄 수 있는 꿈이나 백일몽 또는 무의식의 미스터리에 속하는 수수께끼 이미지인가. 우리는 황당한 의문에 부딪친다. 여기서 어떤 의미를 찾아내야 하는 것일까? 과연 감추어진 또는 숨은 의미가 있을까? 이미지는 그냥 이미지일 뿐 의미를 찾는다는 것이 부질없는 일이 아닌가?

그러나 우리는 이 그림이 어딘가 영화적이라는 느낌, 어떤 영화적 스토리가 숨어 있을지도 모른다는 느낌을 받는다. 제목도 이런 느낌을 뒷받침해 주고 있다.

제목과 개념미술적 성격

황세준은 제목을 재미있게 붙이는 화가다. 제목은 그의 문학적 상상력이나 소양을 말해 주는 표지이기도 하지만 무엇보다도 그의 그림을 이해하기 위한 심리적 콘텍스트를 제시하는 기능을 지니고 있기 때문에 매우 중요하다. 사실상 그림 읽기는 이 제목의 첫번째 지시를 따르게 마련이다. 애매하고 막연하거나 또는 황당한 제목일 경우에도 그렇다.

〈내일의 스펙타클〉말고도 가장 대표적인 것으로는 〈음란한 엄마〉가 있다. '쌈지 스페이스'에서 연 그의 첫번째 전시회에 낸 작품으로, 푸른색을 주조로 한 작품이다. 두 쪽으로 된 이 작품의 왼쪽 그림은 지롤라모 사보나롤라(Girolamo Savonarola)를 화형하는 장면을 보여 주는 피렌체의 팔라초 베키오 광장을 묘사한 르네상스기 그림을 패러디한 것이다. 오른쪽 그림에는 단지 '음란한 엄마'라는 다섯 글자가 마치 만화 속의 커다란 소리를 표시하는 과장된 문자처럼 크게 그려져 있다. 사보나롤라의 화형이라는 서양문화사의 유명한 사건과 '음란한 엄마'라는 글자는 무슨 연관이 있을까? 이에 관해 그는 이렇게 이야기하고 있다.

" '음란한 엄마'는 주로 일본의 도색 만화에 등장한다. 아예 제목이 『염모(艶母)』라는 유명한 만화가 있기도 하다. 그러니까, 엄마에서 이모로, 이모에서 여동생으로, 그리고 그들끼리의 경쟁, 질투… 기타 등등. 음란한 여교사, 음란한 간호사 등등등. 남성들의, 나를 포함해서, 성적 상상력은 가차없고 단순하다. 스스로가 불쌍할 지경이다. 나는 그런 음란함은 여성이든 남성이든(그런데 왜 남자에게는 '음란한'이 안 붙는 건지? 남성은 대상이 아니라는 건데 하여간 웃기는 짜장들이다) 환영한다. 에로티즘으로서의 음란함은 삶과 관련되어 있으니까. 그런데 그 '음란함'의 딱지를 붙이는 자들의 음란함은 '죽임'과 연결되어 있다. 이게 일종의 시체 애호증을 가장해서 죽이고, 나눠서, 팔아먹고, 지배하겠다는 건데, 이건 용서할 수 없고, 용서해서도 안 된다. 이 작업은 '음란한 엄마'라고 딱지를 붙이는 시선과 제도

의 음란함과에 대한 야유와 당당하게 음란해야 할, 엄마라는 제도를 넘어서는 엄마들에 대한 옹호이다. '그래서 뭐? 병신아'라고 리플이 달리면, 할 말이 없지만, 무력하게나마 작업으로 그걸 환기시키고 싶었다."

그의 작가적 사고와 상상력의 분방함과 거침없음을 엿볼 수 있는 말이다.

그는 미술이 순전히 '시각적'(뒤샹식으로 말하면 '망막적') 영역에만 해당되는 작업이라는 생각에 반대한다. 그는 이른바 곰브리치류의 지각주의(perceptualism)적 회화이론을 받아들이지 않는다. 형상적 표현 못지않게 담론적 표현이 회화를 지탱하는 한 기둥이라고 판단하고 그림이 사고의 표현이 되어야 한다고 생각하는 것이다. 언어적 요소와 서사성은 물론 밀접하게 관련되어 있다. 한마디로 그의 작업은 개념미술적 영역에까지 걸쳐져 있다. 그의 그림의 제목은 그래서 중요하다.

사진적 시각

앞서 황세준의 그림이 사진적이라고 했다.

이 말은 그의 작품이 사진과 같은 특성을 지닌다는 의미도 되지만, 애초에 그가 사물을 보는 시각이 사진적이라는 의미도 된다. 이 둘은 결국 같은 말이다. 왜냐하면 오늘날 사진이나 영화, 텔레비전 또는 비디오의 영향을 받지 않았다고 주장하는 화가를 찾아보기 힘들 정도로 누구나 전반적인 사진 문화에 노출되어 있기 때문이다. 사물을 보는 방식에서도 그렇고 그것을 조형적으로 표현하는 방식에서도 그렇다. 황세준은 특히 그렇다.

〈불광동〉은 이 점을 단적으로 보여 주는 작품이다.

단독주택의 좁은 뜰에 정원수가 한 그루 서 있고 하얀 대문과 담장 위로 이웃집의 지붕과 처마가 가까스로 보인다. 멀리 그 뒤에 고층 아파트가 푸른 하늘을 이고 서 있다.

이 그림이 특히 사진적인 것은 세 가지 점에서이다. 우선 일상적이고 범상한 사물의 디테일에 대한 예민한 관심이다. 그다음 직사각형의 프레임

에 의해 공간과 사물의 형태를 잘라내는 효과다. 그리고 전체적 톤의 균일성을 들 수 있다. 마치 환한 대낮에 찍은 스냅사진과도 같은 그림이다. 사실상 황세준의 많은 작품은 직사각형의 프레임으로 시야의 일정 부분을 잘라내는 사진적 작업과 많은 공통점을 갖는다. 그는 많은 작품에서 화폭의 수평적, 수직적 가장자리에 의해 시야가 잘려 나가는 효과를 강조하고 있다. 그가 사진을 스케치 대용으로 이용한다는 사실은 이 점에서 큰 의미가 있다. 황세준 작업의 독특성은 이 회화적 작업과 사진적 시각의 상호침투적 연관에 있다.

도시 자체가 근대성의 표상이라는 말처럼 상투적인 것도 없다. 그러나 그 말은 진실이다. 황세준은 철저하게 도회적인 작가이며, 그 점에서 그 나름으로 근대성에 대한 성찰을 그림을 통해 하고 있는 셈이다. 많은 화가들이 그렇듯이, 보들레르와 벤야민이 근대적 감수성을 체현하고 있다고 말하는 구경거리를 찾아 19세기의 파리를 어슬렁거리며 돌아다니는 만보객과 비슷한 습관을 지닌 사람이다. 동시에 미술이나 문학 등 고급문화만이 아니라 만화, 영화, 대중가요 등 대중문화의 세계를 아주 친숙하게 알고 있다. 팝 또는 키치적 감수성이라고 부를 수 있는 대중문화적 취향과 감각은 그의 삶과 작품 전체를 관통하고 있다. 서울이라는 도시의 변두리의 버려진 구석, 정돈되지 않아 혼잡스러운 이모저모에 대한 그의 각별한 관심은 소위 저속한 것, 뻔들뻔들한 것, 값싼 것, 요란한 것에 대한 그의 역설적 취향과 감각에서 비롯한다. 길을 가다가 부딪히는 하잘것없는 대상이라도 그의 관심을 끌 수 있는 특이한 매력을 지닐 수 있는 법이다.

황세준은 유화로 그리는 멋과 맛을 충분히 즐기는 작가다. 그의 그림을 보는 사람도 이를 금방 느낄 수 있다. 그 점에서 황세준은 전통적 회화주의자의 범주에 속하는 것처럼 보인다. 그렇다고 시각적인 것만이 미술의 전부라고 생각하지도 않는다. 개념미술의 테스트를 거친 세대의 작가답게 그는 시각적인 것만이 아니라 상상의 차원, 관념의 차원, 언어의 차원이 중요하다는 것을 안다. 유화라는 고전적 재료로 구상적 회화를 그리는 그 역

시 포스트모더니즘이 제기하는 미술의 한계 및 존립 근거 그 자체에 대한 강박적 질문을 스스로에게 해야만 하는 불안에서 완전히 벗어나 있지 않다. 유화물감의 물질성이 최소화되어 경쾌한 붓질에 의한 채색의 기능만 효과적으로 살아남아 있는 듯한 그의 유화작품도, 그 표면적 매끄러움과 균질성 아래에는 어두운 존재론적 회의가 숨어 있다.

2009

클로즈업의 미학

배진호 작가론

찰흙으로 꼼꼼하게 사실주의적으로 형태를 빚은 다음 이를 플라스틱으로 캐스팅(casting)하여 조각을 떠내고 채색하는 배진호(裵珍浩)의 작업방식은 그다지 새로울 것이 없는 관습적인 소조의 공정 그대로이다. 그러나 그는 이러한 방식으로 만들어낸 작품들을 통해 예기치 않는 놀라운 효과를 보여 준다. 이 효과를 통해 그는 우선 조각에 대해 우리가 품고 있는 상투적 관념을 혼란시켜 버린다.

첫번째는 크기에 관련된 것이다. 인체를 소재로 삼은 작품을 대할 때 사람들이 거의 본능적으로 갖게 되는 느낌은, 우선 실제 인체의 크기와 더불어 그가 그 전에 보았다고 기억하는 인체조각들의 크기에 비추어 형성되는 것이다. 배진호의 작품을 보는 사람들의 놀라움은 우선 그 스케일, 즉 상대적인 크기로부터 비롯하는 것인데, 이는 그의 작품이 보여 주는 것이 인체 전체가 아니라 얼굴의 일부이기 때문에 더욱 그렇다.

나는 앞에서 '효과를 보여 준다'고 말했다. 이는 그의 작업이 함축하는 특이한 '광학적' 차원을 가리키려는 뜻에서이다.

조각작품은 손으로 만지기 전에 눈으로 보는 것이지만 촉각적 차원은 시각적 질서의 지배하에서도 여전히 살아남는다. 말하자면 사람들은 조각을 보면 만지고 싶어 한다. 이 촉각적 욕망은 응시라는 시각적 태도 속에 전유되어 용해되는 법이지만, 한편으로는 그러한 응시를 지속시키는 숨은

전시장 안과 밖에서

동력으로 작용하는 것이기도 하다. 인간의 형상을 대할 경우에는 특히 그렇다. 동시에 이 촉각적 욕구는 실제의 인간 육체에 대한 구체적 경험을 대변하는 것이기 때문에 인체의 재현에서도 일반적으로 등신대를 표준으로 요구한다. 그래서 사람들은 등신대 이상 크기의 조각들을 거의 자연스럽게 인체의 이상화된 재현으로 받아들인다. 그리고 그 스케일이 등신대를 훨씬 벗어난 크기라면 그것은 인간이 아닌 동화나 신화의 차원에 나오는 거인족에 속하는 것이거나 초인격적인 존재의 모습으로 생각한다.

그런데 배진호의 조각은 얼굴 디테일의 거의 극사실적인 묘사 때문에 현실의 구체적 인물이라는 생각이 들게 만든다. 즉, 오늘 여기에 살고 있는 한 사람의 얼굴. 그러나 크기의 문제에서는 이와 정반대다. 그 둘 사이에는 엄청난 괴리가 있다. 그 스케일은 문자 그대로 인위적 확대에 의한 것이다. 이 확대에 의해 구체적, 현실적 차원에서 심리적 또는 상상적 차원으로의 갑작스러운 전이가 일어난다.

그리하여 그의 작품은 특수한 물리적 재질과 볼륨과 무게를 지닌 삼차원의 조각이라기보다는 이차원에 속한다고 생각되는 하나의 비물질적, 시각적 이미지로 변한다. 여기서 이미지란 우리가 육안으로 보는 가시적 형상만이 아닌 우리 마음속의, 기억이나 상상 속의 비가시적 형상을 포함하는 넓은 의미의 이미지다. 물리적 조각의 영역에서 심리적 회화의 영역으로 자리를 바꾸었다고나 할까. 말하자면 그렇게 느껴진다는 뜻이다. 더욱이 배진호는 그의 작품을 아주 특수한 조명 아래 전시하는데, 이 조명이 그의 조각을 보다 비물질적으로 나아가 순수광학적인 것으로 바꾸어 주는 것 같다.

여기서 나는 영화의 클로즈업을 생각하지 않을 수 없다. 클로즈업은 영화의 다양한 수법 가운데 가장 영화적이라고 말할 수 있는 것이다. 대상을 가까이 접근하여 크게 확대하여 보여 주는 클로즈업은 그 이미지의 크기 때문에 독특한 시각적 충격과 즐거움을 주는 것뿐만 아니라 대상이나 사물의 숨겨진 특성, 예기치 않았던 면모를 드러나게 하는 특별한 가능성을 지닌 것으로 생각되어 왔다. 아름다운 여인의 클로즈업된 얼굴은 일종의

신비스러운 풍경이라고 설명한 사람도 있고, 우리가 영화관에 가서 영화를 보는 즐거움 가운데 하나는 키스 장면을 몇 미터 높이의 엄청난 크기로 보는 것이라고 말한 사람도 있다. 클로즈업은 그 확대의 효과 때문에 이미지의 힘을 크게 증폭시키고 무한한 의미작용의 가능성을 열어 놓는다. 수사학의 용어로 말하면 클로즈업은 우선 부분을 독립시켜 강조하는 것이기 때문에 제유법 내지는 환유법에 속하는 것이지만, 그것을 바탕으로 동시에 다양한 은유적 작용으로 확장될 수도 있다.

내가 보기에 배진호의 요즘 작업은 조각에서 일종의 클로즈업의 미학을 탐구하고 있는 것으로 생각된다. 얼굴을 주제로 한 것이 아닌, 예컨대 구겨진 비닐봉지 같은 평범한 일상적 사물을 크게 확대하여 만든 작품에도 마찬가지로 해당되는 이야기다. 그 예술적 성과가 크게 기대된다.

2009

이제의 유화

이제 개인전 「지금, 여기」

진부한 방식으로 이야기하는 것이지만, 우선 이제(Leeje)의 그림의 소재는 다양하다. 쉽게 말해 풍경, 인물, 대규모 아파트 단지 건설을 위해 철거된 황량한 산동네 풍경에서부터 어항 속을 그린 것 같은 상상적 정경에 이르기까지. 방안에 누워 있거나 기대앉아 있는 여인들, 황량한 산을 배경으로 앉거나 서 있는 소녀들, 벌렁 누워 기타 치고 있는 소년, 멀리 그늘진 주택가가 내려다보이는 높은 언덕의 공사장 부근, 버드나무가 바람에 흔들리는 강변의 고수부지 공원, 바람 부는 달동네 비탈길, 자리를 알 수 없는 언덕과 공사 현장, 그 아래 멀리 배경으로 보이는 서민 주택가 등등….

쓰레기로 버린 으깨어져 버린 수박 덩어리들, 콘크리트 건물들을 허물고 나서 모아 놓은 누렇게 녹슨 철근 더미, 한데 뒤엉켜 쌓인 폐자재 더미, 목적도 내용도 잘 알 수 없는 도시계획에 따라 끊임없이 변해 가는 대도시에서 흔히 마주치는 이러한 정경에서부터 자기 몸의 한 부분을 클로즈업한 것 등 매우 다양하다. 마치 사진을 찍으려고 사각형 프레임을 짜기 위해 맞잡은 것 같은 두 손, 화장실에 앉아서 내려다본 것 같은 벌거벗은 두 무릎….

이러한 다양성은 이제가 그전부터 특별한 관심을 갖고 보아 왔다고 여겨지는 변화하는 서울의 면모, 그러한 변화의 현장인 공사장 주변의 다양한 정경, 일하는 사람들의 모습보다 그 범위가 훨씬 넓어진 것이다. 이렇게

다양한 주제나 소재를 대하는 화가로서의 시야, 형상적 사고와 상상의 폭이 깊어지고 넓어진 것과 걸맞게 기법이나 형식에서도 훨씬 유연하고 거의 거침이 없다 할 정도로 매우 다양하고 자유롭고 새로워졌으며, 각각의 작품마다 활달하고 능숙한 솜씨를 유감없이 보여 주고 있다. 꼼꼼한 사실적 묘사에서부터 부드러운 붓질을 문지르듯 겹쳐 놓은 것 같은 섬세한 색조의 면들로 구성된 화면, 빠르고 거친 선들이 교차하는 소략한 크로키풍의 선묘, 낙서풍의 자유롭고 추상적 붓질, 물감을 흘리거나 흩뿌려 놓은 것 같은 추상표현주의적 기법, 사진의 이중인화나 콜라주적 기법을 연상시키는 합성된 것 같은 중복적 형상 등이 다채롭다. 때로는 이런 상이한 테크닉과 기법들이 한 화면 속에 절묘하게 한데 조합되어 있다. 이제는 뛰어난 기량을 지닌 화가로서 자신의 비전을 나름의 실험적 기법으로 변화무쌍하게 구현해 보여 줄 수 있는 탁월한 경지에 바싹 다가가고 있다고 생각된다. 여러 작품들의 질과 수준이 이를 말해 주고 있다. 놀라운 일이다. 한마디로 말해 이제는 지금 아주 잘 그린다. 좋은 그림을 너무 잘 그려서 우리를 기쁘고 놀라게 한다. 우리는 그의 최근 작품들을 보고 오래간만에 새롭고 경이로운 회화적 체험을 한다.

그의 요즘 작품들은 회화의 무한한 가능성을 다시 한 번 확인할 수 있는 아주 특별한 자리들이 되고 있다.

회화의 시대가 이미 끝났다느니 미술사가 종말의 지점에 도달했다는 둥 포스트모더니즘의 몇몇 사이비 종말론처럼 유행하고 있는 요즈음, 작품의 질이나 수준을 운운하고 그림을 잘 그렸다는 둥 칭찬조의 말을 늘어놓는 것은 시대에 뒤떨어진 낡은 사고나 보수적인 미학적 감수성에서 아직 벗어나지 못한 것이라고 무시하고 싶은 사람도 많을 것이다. 그러나 이러한 문제가 미학적인 것을 포함하여 문명사적으로 또는 정치경제학적으로 무척 복잡하고 혼란스러운 문제이기 때문에 어쩔 수 없이 골치 아픈 논쟁을 불러일으킬 수밖에 없고, 올바른 해답이 쉽게 나올 수 없다는 것은 분명하다.

한마디로 말하자면 회화의 시대는 끝나지 않았다. 추상회화와 미니멀리즘이 회화의 종착역은 아니다. 그런 목적론적 관념은 그린버그류의 헤겔주의 독단론에 지나지 않는다. 그리고 전후 미국 모더니즘의 편협한 미적 취향에서 비롯한 회화의 가능성에 대한 무지와 다름없다. 개념미술과 레디메이드, 오브제 또는 설치가 회화의 존재 이유 자체를 근본적으로 위협하는 궁색한 딜레마나 출구가 안 보이는 막다른 골목을 돌파하는 파격적 장치인 것도 아니다. 그런 생각이 드는 것도 근본적으로 예술적이고 미학적인 차원의 성찰에서라기보다는 미술시장이나 유행의 논리에 암암리에 종속되어 표면의 현상에 현혹되어 생겨난 효과일 뿐이다.

상투적으로 들릴지도 모르지만 말하는 것만큼이나 그리는 것은 인간에게 원초적 행위다. 그렇기 때문에 결코 버려질 수 있는 것이 아니다. 커뮤니케이션과 자기표현의 수단이기 이전에 그것은 인간다움의 표시이고 인간을 인간으로 만들어 주는 핵심적 요소다. 모든 이미지, 모든 형상은 바로 그리는 행위, 즉 그림에서 출발한다. 상상이란 것도 마음속에, 머릿속에 그림을 그리는 것이 아닌가. 그리는 원초적 행위의 고도의 문화적 성취인 회화는 그렇기 때문에 그 외면적 형식이나 재료, 기법 또는 양식이 바뀌고 그 제작방식이나 수용방식이 계속 바뀌고 변화할지는 모르나 결코 소멸하거나 폐기될 수 있는 것이 아니다.

젊은 화가 이제는 그 세대에는 드물게 회화의 가능성에 무한한 신뢰와 애정을 가지고 유화를 배우고 그리는 사람이다.

그 자신의 말마따나 이제는 회화, 그중에서도 서구의 고전적인 유화와 마치 연애하듯 대화를 나누고 접촉하고 애무하고 몸으로 욕망하듯 그림을 그리는 사람이다. 텅 빈 하얀 캔버스는 붓과 기름과 물감으로 그가 자신을 투사하고, 그가 눈으로 보고 체험하고 기억한 것을 다시 기록하고 새롭게 표현하고, 그가 생각한 것, 꿈꾼 것, 현실에는 없는 것, 그전에는 존재하지 않았던 형상들을 발견하고 만들고 새로 구성하고 상상하고 실험하고 더불어 같이 장난치고 놀고, 온몸과 눈과 손, 정신을 함께 동원하여 자신을 고

양시키고 실현시키는 이상적 장소다. 어떤 작품을 보면 이제가 그림과 함께 행복하게 춤을 추고 있다는 느낌도 든다.

이제는 우리가 다시 유화를 즐기고 새롭게 사랑할 수 있게 만들어 주는, 드물게 뛰어난 젊은 화가다. 그 자신이 유화를 정말로 사랑하기 때문에 가능한 일이다. 그는 이번 전시회에서 다시 한 번 유화의 폭넓고 다양한 표현 방식, 다채로운 존재방식과 유화로 그리는 일의 즐거움을 우리에게 일깨워 주고 있다. 그래서 반갑고 기쁘다.

물론 유화가 그림의 전부는 아니다. 서양의 유화보다 더 오랜 전통을 지닌 중국 산수화나 수채화처럼 얇게 그릴 수도 있고, 물감을 거칠게 두껍게 바를 수도 있고, 투명하게 비쳐 보이듯 겹쳐 바를 수도 있고, 다시 긁어내거나 문지르거나 닦아낼 수도 있고, 분 바르듯 아주 가볍게 바르거나 불투명하게 덮어 버리듯 칠할 수도 있고, 섬세한 붓질들을 포개 놓듯 계속하여 겹쳐 놓을 수도 있다. 이제가 정말 유화를 잘 다루는 화가라는 말은 유화의 재료와 기법으로 가능한 다채로운 기법들을 폭넓은 범위에서 자유스럽게 선택하여 구사하는 능력을 보여 주고 있다는 것을 가리키기 위한 것이다. 이제는 그가 선택하여 그리는 소재의 다양함만큼이나 그리는 방식에서도 어떤 고정된 한 가지 수법이나 스타일에 얽매이지 않고 자유스럽다. 이 점이 화가로서 이제의 큰 장점이다.

때로는 속도감있는 붓질로 시원스럽게 그려낸 것이 반드시 무엇인지 분명하지 않은 경우도 있다. 저기 화폭에 그려 놓은 게 도대체 뭐지? 하는 의문을 자아내는 형태나 이미지도 있다. 그 정체가 무엇인지, 어떤 사물을 그린 것인지 분명하게 알 수 없기 때문에, 바로 그렇기 때문에 형태 또는 색깔로서 자율적 가치를 갖는다고 말할 수 있는 경우도 있다. 동시에 캔버스 위에 그렸다고 하기보다는 마치 벽 위에 갈겨쓴 그라피티(graffiti)를 생각나게 하는 필치를 보여 주기도 한다. 그 붓질을 사용하는 방식이 자유자재로 변화하며 그 폭이 넓다. 이렇게 한 가지가 아니라 다양한 방식으로 유화라는 재료이자 기법을 구사하는 솜씨가 놀랍다. 잘 그린다는 감탄은 이런

생각에서 나온 것이다.

물론 잘 그린다는 것이 꼭 미덕이 아닐 수도 있다. 때로는 서투름, 때로는 치졸함이 예술적 미덕이 될 수도 있다. 여러 가지 의미를 지니는 소위 소박미술(primitive art)이라는 것의 미덕이 바로 서투르고 치졸하다는 점에 있다는, 즉, 프리미티브하다는 성질 자체가 예술적 자질이 될 수 있다는 가능성도 20세기 모더니즘이 발견해낸 것 가운데 하나다.

취향의 문제란 얼마나 복잡한 문제인가. 회화에 대한 우리의 취향이라는 것 자체가 변덕스럽고 황당하게 복잡한 것이 아니겠는가. 이 점에 관해서는 결정적인 해답도 없고 진리 따위도 없다. 다만 우리는 막연하게 정치적 민주주의가 취향의 상대주의와 연결된다는 것만 경험을 통해 알고 있을 뿐이다.

미학적 평등주의라는 것은 있을 수도 없는 어불성설의 잠꼬대다. 취향의 차이와 다양성, 취향의 변화, 나아가 취향의 차이로 말미암은 경합이나 갈등 또는 어떤 특정 취향이 한 시기를 지배하고 유행을 타는 것은 지극히 자연스러운 현상이다. 취향의 획일주의는 파시즘이나 전체주의 정치에나 어울리는 폭력과 다름없다. 히틀러와 스탈린의 시대가 역사적으로 증명해 보여 주었듯이 취향과 전제권력의 결합은 악몽이 낳은 괴물이다.

일찍이 보들레르가 산업화와 도시화의 여파로 급격한 변화를 맞은 파리에 새롭게 등장한 익명의 군중 가운데 유별나게 특징적인 한 유형의 인간으로, 별 하는 일 없이 한가하게 도시를 돌아다니면서 초연한 태도로 도시의 여러 구경거리들, 갖가지 유형의 인간들을 포함하여, 가게 진열장의 상품부터 길거리에서 마주치는 여러 물건들과 사건들을 특권적인 시선으로 관찰하고 탐색하는 것을 삶의 유일한 즐거움으로 삼고 도시의 이모저모를 구경하며 산보하는 사람을 플라네르(flâneur, 만보객)라고 부르며 특별한 유형의 예술적 인간으로 내세운 것은, 혼란스럽고 추악한 현실을 감당해낼 수 있는 초연한 시선의 존재를 의인화한 것이다. 독자적인 시선의 권리, 달리 말하자면 정신적으로 초연한 시선의 주권(주인 됨)을 주장한다는 점

에서 그는 이미 잠재적으로 화가의 지위를 점유하고 있다고 볼 수 있다. 그래서 꼭 예술가일 필요는 없지만 예술가적 감수성을 지닌 특권적인 존재인 것이다. 화가는 다만 이 시선의 권리를 예술적으로 전유하여 구체적인 시각적 생산품, 즉 회화작품을 그려내는 전문가인 것이다.

나날이 변화하는 메갈로폴리스(megalopolis) 서울에서 살고 그리면서 독자적 시선의 권리를 주장한다는 점에서 이제는 화가 이전에 플라네즈(flâneuse, 플라네르의 여성형)다.

이제가 반복하여 그리는 소재 가운데 하나는 늘어선 아파트 건물들과 아파트 건설 현장의 정경이다. 도시 일반 사람들은 알 수 없는 도시재개발계획에 따라 펼쳐지는 건설 현장의 정경이다. 이런 곳은 주로 남자들의 노동이 집중적으로 투입되는 영역이기 때문에 여성이 접근하는 것 자체를 반기지 않는, 분명하게 성차화된(gendered) 공간이다.

이제는 본다는 것이 앎과 이어지고, 따라서 푸코적인 의미에서 권력과 결합되어 있음을 자각하고 있는 작가다. 보는 것은 단순히 눈에 들어오기 때문에, 다르게 말해 저절로 보이기 때문에 보는 수동적 행위가 아니라 보고자 하는 대상에 대한 보는 주체의 적극적 탐색과 선택, 그 대상을 시각을 통해 앎으로써 그 대상을 길들이고 전유하고자 하는 능동적 행위임을 잊지 않는다. 메를로퐁티(M. Merleau-Ponty)의 말을 인용하자면 '본다는 것은 거리를 두고 소유하는 것'이다.

물론 백화점에서 쇼핑하며 시간을 보내는 여자들 역시 나름대로 플라네즈인 셈이지만, 이제는 구차스러운 성차(젠더, gender)의 구분이나 위계를 이미 벗어나 있다는 의미에서 보들레르가 말하는 플라네르와 완전하게 동격의 존재로서 적극적인 플라네즈라고 할 수 있다. 우선 무엇보다도 이제는 화가다. 그것도 소위 여성비하적 뉘앙스에서 벗어날 수가 없는 단어인 소위 여성 화가라는 범주에 속하지 않는다. 근본적으로 성차를 당연한 것으로 인정하고 들어가는 이런 따위 단어에 어울리지 않는, 아니 그런 단어들이 때로는 껴안고 때로는 배척하는 이른바 페미니스트 화가도 아니다.

그저 당당한 한 사람의 화가다. 본인도 자기 자신을 그렇게 생각하고 있다.

이제의 시선은 가정, 집으로 대표되는 사적 공간 또는 미용실이나 백화점의 여성 코너와 같은 소위 여성 전용의 공간에 머물지 않는다. 여러 가지 방식으로 때로는 표시가 나게, 때로는 눈에 뜨이지 않는 방식으로 성차화되어 있는 도시환경에서 이제는 성차를 기준으로 한 이런 사회적 공간 구분에 구애받지 않는 플라네즈인 것이다.

그의 시각은 이런 구분을 뛰어넘는다. 아니 무시한다는 표현이 더 정확할 것이다. 꽃병이나 화분이 놓여 있는 공간은 여성적인 공간인가? 지금까지 이제가 그린 그림 중 꽃이 등장하는 것은 배달하는 남자가 커다란 꽃다발을 오토바이 뒤에 싣고 달리는 모습을 그린 〈꽃배달〉이라는 제목의 그림이다. 그 그림의 진정한 주제는 오토바이를 타고 꽃배달하는 남자인가, 그의 등 뒤에 놓인 꽃다발인가, 아니면 꽃배달하는 행위인가?

이제도 계속 끊임없이 변모하는 서울이라는 메갈로폴리스의 플라네즈로서 자기 자신을 그림 속에 부각시키고 있는 셈이다. 그의 작품의 다양한 소재가, 그리고 바로 그 소재의 다양성 자체가 이를 웅변으로 말해 주고 있다. 플라네르나 플라네즈나 다같이 새로운 시각적 먹잇감을 찾아 쉴 새 없이 이동하는 존재인 만큼 소재가 그림마다 달라지는 것도 당연하다. 이 변화하는 소재들을 이제는 능숙하게 다양한 기법으로 그린다.

소재 자체가 다양하고 그 소재를 보는 시각이 각기 색다르고 다양할 때 그 기법이 그에 따라 다양하게 변하는 것은 당연한 이치다. 때로는 거의 에로틱하다고 할 정도로 부드럽고 섬세하게, 마치 고운 피부에 화장하듯 특수한 솔이나 부드러운 붓으로 살살 쓰다듬듯 문질러 놓은 것이 있는가 하면, 굵고 가는 거친 선들이 마구 엉켜 있는 듯 덩어리를 이루고 있는 거의 추상표현주의 작품을 생각나게 하는 그림도 있다. 건축 공사장이나 철거 현장 주변의 버려진 폐자재 더미를 그린 것이다.

바람 부는 황량한 공터 같은 곳을 무심히 스케치하듯 경쾌하게 묘사한 것도 있고, 무슨 형태인지 거의 알아볼 수 없을 정도로 가벼운 붓질만 슬쩍

스쳐간 듯 최소한의 손길만 닿았다고 할 수 있는 그림도 있다. 미묘한 색채의 조합이나 섬세한 붓질의 촉감은 거의 에로틱하다고 할 만하다. 그려진 것은 거의 없는 것 같지만, 단순히 눈과 손만이 아니라 온몸의 촉감으로 그린 것이 아닌가 하는 느낌이 들기도 한다.

우연하게 흥미있는 요소를 발견하고 이를 키워서 발전시키거나 이를 바탕으로 상상을 전개시켜 나가는 이런 방식, 자동기술이나 발견된 오브제 등 우연을 새로운 착상의 계기로 삼는 초현실주의자들의 작업방식을 생각나게 하는 작품도 있다. 〈여기 1〉 같은 작품은 그 발상의 기발함 때문에 그들의 콜라주나 데칼코마니 등 다양한 조형적 실험을 생각나게 하기도 한다. 두 손이 만들어내는 수수께끼 같은 형태 뒤로 겹쳐 보이는 멀리 가파른 비탈과 그 위에 임시로 설치된 플라스틱 방벽을 보여 준다.

성격이 다른 상이한 두 가지 요소의 병치는 그 느닷없는 모양의 만남으로 말미암아 우리의 호기심을 불러일으킨다.

마치 무슨 신호를 보내듯이 위로 세워 한데 겹쳐진 두 손은 과연 무엇을 의미하는 걸까? 의문이 저절로 생겨난다. 그러나 우리는 서로 맞잡듯 모아진 두 손에서 눈을 떼지 못한다. 그리고 곧 몇 번 되지 않는 붓질로 이러한 이미지를 박진하게 그려낸 솜씨에 감탄하게 된다. 형태와 색깔, 음영, 촉감을 한꺼번에 효과적으로 표현할 수 있는 유화 기법의 탁월한 유연함을 다시 확인한다. 수묵화를 비롯한 중국화의 경우도 마찬가지이지만 그림을 그리는 즐거움의 기본은 바로 이와 같은 효과적인 표현가능성을 구체적으로 체험할 수 있다는 데서 온다. 특히 유화물감은 이에 더해서 물감의 물질성을 촉각적으로 활용하는 독특한 육체적 감각을 제공한다. 아주 짙은 채도의 색조에서 아주 옅은 채도의 색조에 이르는 다채로운 색상과 색조, 농담의 폭넓은 스펙트럼을 다양한 방식으로 활용할 수 있다는 것이 유화 기법의 장점이다. 이러한 다양한 활용가능성이 유화적 표현의 다양성과 깊이를 가능하게 하는 것이다.

이제는 이러한 유화물감을 자기 나름으로 능숙하게 다룬다. 때로는 물

감을 엷게 분칠하듯 살짝 붓질한 풍경들은 마치 거의 그려지지 않은 회화 성의 미니멀 상태에 접근하고 있는 것처럼 보인다. 착상의 자유스러움이 나 다채로운 변화는 어떤 주제를 설정하고 이에 맞추어 그림을 그려 나가 기보다는 마치 자유스러운 추상을 하듯 그저 그려 나가는 과정에서 즉흥 적으로 발생하기도 하고, 또 이미 그려진 어떤 것에서 새로운 어떤 점을 발 견하여 이를 발전시키거나 우연한 선들의 얽힘이나 엇갈림, 우연하게 생 겨난 형태 또는 질감 등을 사진, 기타 다른 이미지 소스에서 빌려 온 요소 들과 결합시키기도 하면서 뜻밖의 놀라운 형상을 만들어 나가는 작업방식, 그러니까 그리는 과정 속에서 발생하는 우연의 효과를 키워 나가는 이제 나름의 그림 그리는 방식은 초현실주의 화가들의 자동기술적 작업방식을 생각나게 한다.

동시에 이런 작업방식은 그의 작품이 어떤 특정한 선에서 결정되고 마 무리되어 완결된 것으로 보이기보다는 아직 결정되지 않은 상태에서 보는 사람의 해독을 기다리는, 움베르토 에코식으로 이야기하자면 '열린 작품' 으로 보이게 한다. 바로 이러한 점이 다시 회화의 무한하게 다양한 가능성 에 대한 기대로 이어지면서 저도 모르게 "브라보" 하고 외치고 싶은 마음 이 드는 것이다.

한편 이제는 이렇게 다양한 소재들을 오가며 다양한 기법을 실험적으로 구사하여 그림을 그리면서 끊임없이 다음과 같은 근본적인 질문들을 자기 성찰적으로 하고 있는 것으로 보인다. 화가로서, 그림 그리는 일을 천직으 로 선택한 예술가로서.

유화란 무엇인가. 회화란 무엇인가.

그린다는 건 무엇인가. 소위 포스트모더니즘의 시대에 이런 질문들을 유독 그만이 하는 것은 아니겠지만, 이제는 개념미술을 하는 작가들이 그 래왔듯이 언어적 형식에 의해서가 아니라 실제로 그리는 행위에 의해 구 체적으로 하려고 한다. 그렇기 때문에 그의 작업은 그 자체로 반성적이고 실험적이다. 반성적, 실험적이라는 단어의 본래의 뜻에서 그렇다. 이러한

작가의 심경과 태도가 유화의 형태로 가시적으로 느껴지기 때문에 반갑다. 쉽게 말하자면 무엇을 그린다는 것은 과연 어떤 것인가. 시각적 경험의 세계는 과연 어떤 것인가. 그리는 행위 자체가 그림을 그린다는 행위의 메타 행위이고 새로운 시각적 질문이 아닌가. 그러기 위해 자꾸 새롭게 그려 보고 그렇게 해서 생겨난 형상들을 자기 것으로 길들이고 사랑하는 것, 그것이 그림 그리는 일의 즐거움이 아닌가.

어떤 대상을 그린다는 것은 과연 무엇인가. 캔버스에 물감으로 어떤 정경을 그려서 보여 준다는 것은 과연 무엇인가. 우리가 그리고자 하는 것, 또는 그림에서 보고자 하는 것이 과연 무엇이었던가. 우리가 기억 속 어딘가 남아 있다고 생각하는 이미지는 과연 그림으로 그려서 살려낼 수 있는 것인가. 꿈의 한 장면이나 물밑 풍경을 그린 것 같은 거의 추상화에 가까운 이미지는 구상과 추상의 두 영역을 마치 그사이에 아무런 경계도 없는 것처럼 자유스럽게 넘나드는 경쾌한 붓질의 움직임을 보여 준다. 여기서도 그린다는 것이 무엇인가 하는 메타회화적 질문이 그려진 이미지와 동반하고 있음을 느낄 수 있다.

기억의 이미지, 직접 보고 체험하는 이미지, 캔버스 위에 전혀 새롭게 형성되는 이미지, 머릿속에서 상상하여 만들어내는 이미지, 사진이나 텔레비전 또는 영화를 보고 체험하는 이미지, 유명한 걸작 그림들을 포함하여 화집이나 미술관에서 본 그림의 이미지, 복제 도판, 인쇄된 광고, 인터넷 스크린에서 본 이미지, 뉴미디어로 새롭게 인공적으로 합성한 이미지. 그것들은 서로 어떻게 관련되어 있는 것일까.

유화로 그리는 일은 이런 혼란스러운 이미지의 세계를 어떻게 소화해낼 수 있을까. 그것을 다시 그릴 가치가 있기는 있는 걸까. 그릴 만한 가치있는 이미지는 무엇일까.

볼만하게 그리는 것은 과연 어떻게 그리는 것을 말하는 것일까.

내가 그리는 것은 보기 좋은 것인가.

보기 좋다는 게 과연 뭐지.

본능적으로 흥겹게 춤을 추듯이 그림도 흥겹게 그릴 수 있는 걸까. 아니

전시장 안과 밖에서

면 공들여 꼼꼼하게 무언가 짜 맞추거나 쌓아 가듯이 그려야 하는 걸까.

그림 그리는 것도 시를 쓰거나 노래 부르거나 춤추는 것과 마찬가지로 만 살짝 미쳐야만 잘 되는 일이 아닌가. 아주 미치지는 말고 자신이 컨트롤할 수 있는 정도에서, 살짝 미친 상태에서 잘 되는 일이 아닌가.

2010

사진의 자리

수수께끼 같은 이미지

김영수 사진집 『현존(現存)』

김영수(金泳守)의 사람됨이나 작가적 세계에 대해 나는 별로 아는 것이 없다. 십여 년 전 우연한 기회에 서로 얼굴을 알게 되었고, 그 후 오다가다 길거리에서 만나면 가볍게 인사를 나누고 스쳐 가는 정도가 우리의 사귐의 전부였으니까. 그가 뛰어난 사진작가라는 사실도 불과 몇 년 전에야 겨우 알았을 뿐이다.

내가 그의 작품을 처음으로 대한 것은 작년 11월 덕수미술관에서 열린 그의 두번째 개인전에서였는데, 그때 전시된 작품들을 보고 대단한 작가구나 하는 감명을 받았다. 그리고 장차 그와의 진정한 만남이 이루어지기를 막연하게 기대하게 되었다.

그러던 차에 뜻밖에 그가 자기의 작품집에 서문을 써 주기를 부탁한 것이다. 그것도 우연히 길 가다가 만난 자리에서.

나라는 사람을 그가 어떤 눈으로 보고 있는지는 헤아릴 수가 없지만 내가 사진에 대해 아는 바가 없음을 그가 알고 있다는 것쯤은 짐작할 수 있다. 그럼에도 그가 나에게 글을 부탁한 것은 아마도 평범한 관객의 한 사람으로서 그의 사진을 어떻게 보고 느꼈는지 확인하고 싶어서였던 것 같다. 내가 더러 그림에 관해 글을 쓰고 있다는 점이 그의 호기심을 얼마간 불러일으켰는지도 모른다.

사진이라는 것이 무엇인지, 그의 작업이 우리의 사진계에서 어떤 위치

와 비중을 차지하는지 전혀 모르는 터에 이런 글을 쓴다는 것은 어설픈 짓이다. 그러나 주제넘게도 부탁을 거절하지 못한 것은 그의 사진에 왜 내가 매혹되었는지 그 까닭을 스스로 물어보고 싶은 유혹을 받았기 때문이다. 그러니까 이 글은 나 나름의 지극히 주관적이고 산만한 몇몇 생각들을 나열하는 데서 벗어날 수가 없다. 해설도 안내도 될 수 없는 이 거친 글이 결과적으로 그의 작품을 진정으로 이해하는 데 조금이라도 방해가 되지 않았으면 하는 것이 나의 소박한 바람이다.

지난 사 년간 그가 열심히 찍은 많은 사진들 가운데 추려낸 이 오십여 점의 작품을 살펴보고 내가 갖게 된 느낌과 생각은 의외로 많다. 그의 작품은 우선 사진을 찍는다는 행위가 무엇인가 나로 하여금 질문하고 곰곰 생각하게 만든다.

그가 소재로 택한 대상들은 여러 가지이지만, 대부분 상투적인 의미에서 아름답거나 신기하거나 생기발랄하다고 말할 수 있는 것들이 아니다. 이 점은 특히 정물이나 풍경사진에서 두드러진다. 고장 나 못 쓰게 된 폐품들, 시들어 버린 식물, 죽어 부패해 가는 새, 때가 묻은 낡은 벽과 건물, 버려져 황폐해진 구석…. 쉽게 말해 하잘것없거나 더럽거나 추한 것들이며, 사람들이 외면하고 싶어 하는 어둡고 우울한 정경이다.

그러나 그의 카메라의 눈으로 포착된 이런 사물들은 예외 없이 이상한 광채와 아울러 특이한 긴장감을 내뿜고 있는 것으로 느껴진다. 그 힘의 정체는 무엇일까.

시간의 힘에 대항하다 결국 부패하고 소멸하는 자연의 필연적 과정이 박진하게 기록되어 있기 때문일까. 그럴지도 모른다. 그러나 우리는 살아가면서 도처에서 그것을 목격하며 스스로에게서도 그것을 느끼고 연민한다. 어떤 것도 시간의 흐름에 거역할 수 없다는 자명한 사실의 인식은 서글픈 것이지만, 새삼스러울 것은 못 된다.

본다는 것은 거리를 두고 소유하는 것이라고 말한 철학자가 있다. 이에 비추어 보면 사진을 찍는다는 것은 이 소유를 확인하고 증거하고자 하는 적극적 행위라고 말할 수 있을 것이다. 그렇다면 카메라로 소멸의 과정을

추적하여 소유한다는 것은 어떤 의미를 지니는 것일까.

육안에 의해서건, 카메라의 렌즈를 통해서건 우리는 대상과 다소간에 어떤 거리를 유지함으로써만 볼 수 있다. 그리고 본다는 행위는 앞서 말한 바 비유적으로는 소유의 행위가 될 수 있어도 실제로는 가능하지 않다. 관조라는 단어도 그런 뜻을 함축한다. 그런 까닭에 카메라로 찍는다는 실제의 행위는 대상을 소유하고자 하는 정신적 욕구를 배반하기 일쑤이다.

내가 김영수의 작업에서 대뜸 느끼는 것은 바로 그러한 모순에도 불구하고, 또는 그러한 모순을 극복하기 위해 더욱 철저하게 대상에 달려들어 소유하고자 하는 의지이다. 그것은 거의 도발적이고 공격적이라고까지 할 만하다.

그의 작품 도처에서 불쑥불쑥 튀어나오는 이상한 광채와 긴장감이 여기에서 비롯하는 것이 아닐까 추측해 본다. 더욱이 소멸의 과정을 능동적으로 자기 것으로 하고자 하기 때문에 그의 사진들은 대다수 비극적 색채를 띠게 되는 것이 아닌가 싶다. 아울러 그가 포착하여 정지시킨 한순간은 그러한 의지로 말미암아 어딘가 항구적인 질서 속에 지속될 것같이 여겨진다. 단지 사진이 순간의 정착이라는 단순하게 기술적인 뜻에서가 아니라, 그가 파인더 안에 선택하여 정제해낸 이미지가 거의 문신에 가까우리만큼 강렬한 표현적 밀도를 유지하고 있다는 점에서 그렇다는 말이다.

사람을 주제로 한 사진들도 상당수 이와 비슷한 분위기를 풍긴다. 그러나 역시 사람을 다루었기 때문에 사물을 대할 때와는 다른 태도로 작가가 임했음을 짐작하게 된다. 대상에 거침없이 육박하고자 하는 의지는 마찬가지로 느껴지지만 그 때문에 대상에 대한 인간적인 존중심을 저버리고 있는 경우는 없다. 그렇다고 하여 인간적으로 존중하는 체하면서 감상적인 연민이나 우월감에서 초연하게 구경하려는 것도 아니다. 오히려 대등한 입장에서 당당하고 직선적으로 다가가 상대방을 파악하고자 하는 것으로 생각된다. 그의 시선은 마치 남의 정사 장면을 훔쳐보는 듯한 떳떳하지 못한 시선이 아님이 분명하다.

내가 각별하게 흥미를 느낀 것은 생업의 현장을 배경으로 앉아 있거나

서 있는 익명의 사람들의 초상이다. 거기서 나는 갖가지 생존의 일터에서 부대끼며 힘겹게 살아온 흔적이 온몸과 피부에 배어 있는 여러 서민들의 모습을 본다. 가게 주인, 노점상인, 수위, 도장장이, 전당포 직원, 술집 종업원, 구두닦이, 어촌의 아낙네, 노인, 소년 등의 남다른 체취와 표정은 그의 사진 속에 생생하게 살아나 있다. 각기 다른 그들의 자태에서 한결같이 각자가 은연중에 내보이는 인간적 위엄 또는 자존심을 엿볼 수 있다. 작가의 의도에 따른 최소한의 연출에 의한 것이겠지만, 그들은 모두 우리를, 실제로는 작가를 정면으로 똑바로 보고 있다.

그들의 시선과 자세에서 나는 그들을 대상으로 보고 있는 또 다른 시선, 즉 작가 및 나를 포함한 관객의 시선을 느끼게 된다. 다시 말해 낯설거나 그다지 친숙하지 못한 타인들끼리 눈과 눈이 맞부딪히고 이로 인해 미묘한 드라마가 벌어짐을 감지하게 되는 것이다.

보는 사람, 즉 나는 그들의 생업의 공간에 무단침입하여 그들의 생김새와 신원을 탐색하려 한다. 그들 역시 나를 반신반의하며 응시한다. 그 양자는 일정한 간격을 사이에 둔 채 눈싸움을 벌이고 있는 듯하다. 이는 바로 대상의 진정한 모습에 육박하여 관통하고자 하는 작가의 강렬한 의지와 수동적인 피사체, 즉 단순한 기록이나 눈요기 대상이 되기를 꺼리는 사람들의 자기보호적 방어 태세와 부딪쳐 생겨난 심리적 긴장이기도 하며, 동시에 작가 자신의 내부에서 벌어지는 두 가지 욕구 사이의 갈등을 반영하는 것으로 여겨지기도 한다.

각 개인이 자신의 주위에 둘러친 보호막을 벗기고, 그 정체를 드러내 놓으려 하는 분석적 의지는 그를 한 인간으로서 대우하고 존중하고자 하는 윤리적 감각과 흔히 마찰을 빚어낼 수밖에 없다. 가차 없이 진실을 밝히고자 하는 욕구는 자칫하면 일종의 가학성을 동반하게 마련인 것은 아닐까. 더 나아가 나는 그들이 어떤 과거를 지녔으며, 어떤 성격, 어떤 습관, 어떤 말투, 어떤 행동거지를 지니고 있는가 마치 관상쟁이처럼 점치고 싶어진다. 물론 그런 것은 가능하지 않을 터이지만.

어쨌든 그가 찍어낸 많은 인물들의 표정에서 나는 각자 자기 직업과 신

분과 용모에 대한, 그리고 그것을 남이 어떻게 받아들일 것인가에 대한 착잡한 자아의식을 읽어낼 수 있을 것 같다.

작가는 어떤 특정한 직업이나 연령 또는 계층에 속한 사람들의 전형적 모습을 골라내려는 데 주안점을 둔 것 같지는 않다. 오히려 각 개인들이 지닌 내밀한 영혼의 상태를 외양을 통해 제시하고자 하는 듯이 여겨진다.

어쩌면 그는 타인의 삶을 이해하려고 하는 것이 얼마나 무모한 짓인지, 그리고 설령 그것이 가능하다 할지라도 얼마나 완강한 벽이 가로놓여 있는지 넌지시 암시하려는 것은 아닐까. 인간이란 서로 이해하지 못한 채 몸을 부딪치기도 하며, 떨어지기도 하며 고생스레 살아가다가 병들고 버림받아 각기 외롭게 죽어 간다는 사실을 사진이라는 방식으로 차근차근 증언하려 하는지도 모른다. 그러나 나는 이러한 도식으로 그의 작업 전체를 한 줄로 꿰어 해석하고 싶지는 않다.

작품은 각기 고유한 생명을 지니고 있다는 전제를 수긍하며, 나는 그의 사진 하나하나가 제시하는 사물과 인간의 다양한 현존과 상황의 의미를 개별적으로 읽어내고 싶다. 그러나 각 사진을 보고 내가 느끼고 상상할 수 있는 것은 무척 많아도 그것을 말로 설명할 능력은 없다. 더욱이 그의 작품은 일종의 수수께끼 같은 성격을 강하게 지닌다. 보여 주지만 설명하지는 않는 것이다. 보는 것이 곧 아는 것은 아니라는 사실을 말하고자 하는 것일까. 또는 삶의 단편적인 현실을 예리한 각도로 보여 줌으로써 인간 존재에 대한 근본적인 질문을 하고자 하는 것일까.

작가 자신에게 캐물어 보았자 별 수 있을 것 같지도 않다. 왜냐하면 그는 사진 이미지로 이미 할 말을 다 했다고 생각되기 때문이다. 그가 만들어낸 많은 이미지는 수수께끼의 열쇠인 동시에 수수께끼 자체이기도 하다. 그의 작품 전반에 흐르는 이 기이한 분위기가 그의 체질에서 자연스럽게 우러나온 것인지, 보는 사람의 상상을 자극하기 위한 계산에서 고안된 것인지, 아니면 모든 사진 이미지가 지니는 본질적인 애매성을 독특한 의미의 상징으로 부각시킨 데서 생겨난 것인지는 나로서 분간할 도리가 없다.

<div style="text-align:right">1983</div>

떠도는 섬

김영수 사진전 「떠도는 섬」

십 년 가까이 김영수는 틈만 나면 외딴섬들을 찾아다니며 사진을 찍었다. 육지를 떠나 배를 타고 섬에 도착할 때까지 그는 많은 사진을 찍는다. 그리고 배에서 내려 섬을 거닐면서 또 사진을 찍는다. 그리고 다시 배를 타고 그 섬을 떠난다. 그 다음번에는 다른 섬으로 간다. 이러한 움직임은 오랜 기간을 두고 간헐적으로 반복된 것으로서 특정한 목적에서 정해진 기간 안에 계획된 일정을 따라 순차적으로 이동해 가는 여행이라고 보기는 힘들다. 섬을 찾는 그의 행위는 이를테면 『내셔널 지오그래픽(National Geographic)』지에 실리는 사진들을 찍는 사진가들과는 전혀 다르다. 그는 시각적으로 또는 자연사적으로 흥미있는 것을 탐색하기 위해 섬을 찾는 것이 아니다. 오히려 섬을 매개로 한 또는 섬을 핑계 삼은 이유 없는 방황과 같은 것이다. 어떤 이유에선지 그는 섬에 이끌려 강박적이다 싶을 정도로 섬을 계속 찾아다니며 사진을 찍었고, 그렇게 찍은 사진의 양은 점점 늘어났다. 그러나 나는 김영수가 이렇게 오랜 기간 동안 섬을 찾았던 것이 단순히 좋은 사진을 찍기 위한 것이었다고 생각하지 않는다. 새로운 이미지를 찾아 사진 찍기 위해서라기보다는 무언가 꿈꾸고 생각하기 위해 그렇게 섬을 찾았다고 나는 믿는다. 남쪽 외딴섬의 머구리*였던 외할아버지

* 잠수를 전문으로 물질하는 남자를 가리킨다.

사진의 자리

와 잠시 보냈던 유년 시절의 외로움을 회상하여 반추하기 위해서였는지도 모른다. 따지고 보면 회상이란 것도 지난 일을 불러내어 다시 꿈을 꾸는 한 방식이다.

섬이라는 장소는 특수한 곳이다. 걸어서는 갈 수 없는 곳이다. 그렇기 때문에 그곳은 심리적으로 도저히 갈 수 없는 나라, 일종의 유토피아다. 동서양의 유토피아 이야기들은 대부분 섬을 그 지리적 배경으로 삼고 있다. 요 근래는 긴 다리로 육지와 연결된 섬들이 생겨났지만, 다리로 연결된 섬은 이미 섬이 아니라 육지의 연장이다. 그렇기 때문에 그것은 우리의 상상력을 여지없이 차단해 버린다. 섬이 지니고 있었던 상징적 매력은 사라진다. 그 상징적 매력이란 바로 사람들로 하여금 꿈꾸고 생각하게 만드는 힘이다. 몽상이라는 단어가 말해 주듯이 생각과 백일몽은 그렇게 동떨어진 것이 아니다. 섬은 이런 몽상을 자극하는 장소다.

습관처럼 그는 섬에 들러 사진을 찍었다. 그러나 홍성기의 말대로 그의 사진에는 어떤 것을 포착하려는 시선이 없다. 이 섬 저 섬을 다니면서 많은 사진을 찍었지만 정작 무엇을 노획하려는 사냥꾼의 욕망으로 그런 것은 아니라고 생각된다. 카메라로 흥미로운 이미지, 좋은 볼거리들을 찍어 수집하려는 것이 아니라 그저 먼 섬과 바다를 바라보고 섬 주변을 둘러보는데 취해 있었던 것이라고 생각된다. 무엇을 본다는 것은 그 시간만큼 무엇을 생각하는 것이다. 보는 것은 바로 생각하는 것이다. 그리고 동시에 꿈꾸는 것이다. 이 세 가지는 서로 분리할 수 없는 것이다. 카메라의 뷰파인더와 육안이 문자 그대로 하나인 그와 같이 훈련된 사진가의 경우는 더 말할 나위가 없다.

여러 해 동안 섬을 돌아다니며 찍은 수많은 사진들 가운데서 가리고 골라낸 김영수의 이번 사진들은 한마디로 말해 그림 같다. 어떤 것들은 문자 그대로 수묵화 같다. 우선 전통적 필름사진 인화방식으로 처리된 사진 원본을 다시 디지털 방식으로 스캐닝하여 판화용 종이에 잉크젯프린터로 확대 인쇄한 이 사진들은 전체적 톤이나 분위기가 마치 판화처럼 느껴진다.

크게 말해 회화주의(pictorialism) 사진의 범주에 속한다고 말할 수 있

지만 여기에는 단서가 필요하다. 김영수 사진의 이 회화주의적 효과는 상당 부분 후반의 디지털 인쇄방식에서 기인한 것이다. 디지털이라고 하니까 오해를 낳을 소지가 있어서 굳이 부연하자면, 확대 인쇄의 처리 과정이 그런 것이지 촬영에 있어서, 그리고 원본 프린트 인화는 스트레이트 포토(straight photo)의 방식에서 전혀 벗어나지 않은 사진들이다. 그러니까 인쇄할 때 전체적인 톤의 조절, 그리고 화면의 크기를 정하는 것 빼고는 아무런 인위적 수정이나 변경을 가하지 않은 사진이라는 말이다.

김영수의 이번 작품들에서 우리는 회화주의 사진과 스트레이트 사진이 대척적인 것이 아니라 하나로 잘 조화될 수 있는 것임을 확인한다.

문제의 핵심은 그가 그림 같은 좋은 사진을 많이 찍었다는 데 있는 것이 아니라 그가 골라낸 사진이 어떤 것인가 하는 데 있다. 오랜 기간 동안 그가 여러 섬을 돌아다니면서 보아 온 많은 것 가운데 최종적으로 그가 간직하려 한 것이 무엇이었나를 알아보는 것은, 그가 주로 무엇을 꿈꾸고 생각해 왔는지 짐작하는 단서가 될 것이다.

이는 결국 김영수가 찍으려 한 것이 무엇인가 하는 질문을 다른 방식으로 하는 것이다. 이 질문은 김영수 사진의 피사체는 무엇인가 하는 질문과 동일한 것으로 생각되어서는 안 된다. 피사체 운운하는 질문은 이제 김영수에게 어울리지 않는다. 피사체라는 어색한 일본식 용어는 카메라라고 하는 공격적 메커니즘이 어떤 대상의 이미지를 추적하여 포획한다는 어감을 강하게 갖는다. 에티엔 쥘 마레의 카메라 총이 웅변적으로 상징하듯이, 이 포획이라든가 사냥이라든가 하는 의미는 사진 찍는 행위에 거의 숙명처럼 따라다니는 것이라고 할 수 있다. 그런데 이제 김영수는 이미지를 추적하고 사냥하는 데 흥미를 잃어버린 것으로 보인다. 마치 노련한 사냥꾼이 더 이상 사냥이라는 행위를 멈추고 평생 동안 사냥해 왔던 동물을 조용히 관찰하며 같이 놀고 싶어 하는 것처럼, 그는 이제 이미지를 사냥하는 사람이 아니라 이미지와 더불어 같이 숨을 고르고 그가 이때까지 추구해 왔던 것이 과연 무엇이었나 관조하고자 하는 것 같다.

다시 말해 이제 그는 눈앞에 있는 것과 더 이상 대결하지 않고 화해를 청

하는 것으로 보인다. 보이는 세계에 몸과 마음을 맡기려 하는 것이다. 이는 대자연의 경관을 대하는 중국의 옛 시인이나 화가들의 마음가짐과 통한다. 수묵화와 흡사한 그의 몇몇 사진들은 이를 증명해 주는 것처럼 보인다. 그러나 김영수의 사진은 천인합일(天人合一)의 경지를 지향하는 초월적 달관의 제스처와는 거리가 멀다. 그런 제스처를 취하기엔 그는 너무 정직하다. 있는 그대로를 꾸밈없이 그대로 보여 주고자 하는 스트레이트 포토의 정신은 회화적 수사학의 베일 속에서도 여전히 살아 있다. 그의 사진이 얼핏 보기에 회화주의 사진과 비슷하면서도 다른 이유가 바로 여기에 있다.

여기서 그의 이번 사진들이 그가 보았던 것을 대변하는가 아니면 그가 꿈꾸었던 것을 본떠 만들어낸 이미지인가 하는 질문을 할 수도 있을 것이다. 그러나 모든 사진은 만들어진 것이기 때문에 엄밀한 의미에서의 스트레이트 포토란 가공되지 않은 원사진을 다시 만들겠다는 역설적 희망이나 노력 이상의 것을 의미하지는 않는다. 그리고 사진가는 보는 것을 통해 꿈꾼다.

소재는 매우 한정되어 있다. 바다, 하늘, 공기, 파도, 포말, 안개 그리고 모래, 자갈, 개펄 그리고 섬과 바다 사이를 나는 갈매기, 풀밭, 벼랑, 바위, 방파제, 등대, 배 등이 전부다. 인물이나 사람 사는 마을도 거의 등장하지 않는다.

흑백사진이라는 메커니즘의 속성상, 특히 모든 빛과 색채를 흑백의 톤으로 환원시켜야 하는 필요와 대상과의 거리 및 공간감을 거의 표면의 반사광으로만 표현할 수밖에 없는 제약은, 특히 제한된 소재만을 선택한 김영수의 섬과 바다 사진들을 미니멀리즘의 미학 위에 구축된 것처럼 보이게 한다.

사실상 바다와 대기를 직접 찍으려는 것 자체가 거의 불가능한 일을 시도하는 일이다. 대기는 다만 밝고 어두움밖에 없고 거리는 멀고 가깝게 놓인 사물의 모습을 통하지 않고서는 표현되기 어려운 것이기 때문이다. 사진의 공간감이란 피사계 안의 사물들의 상대적 크기나 전후관계에 따른 사물들 간의 중첩 그리고 윤곽의 선명도나 명암에 의해서만 간접적으로 추리되는 것이지 그 자체로 기록될 수 있는 것이 아니다. 그렇기 때문에 바

다의 표면이나, 물과 뭍 사이의 중간지대 즉 개펄이나, 풀밭 또는 수직으로 서 있는 벼랑이나 바위를 찍는 그의 사진들은 대부분 삼차원 공간의 깊이 보다는 이차원의 평면을 강조하고 있다. 이는 김영수가 사진을 찍을 때 마 주쳤던 여러 가지 물리적 제약과도 관계가 있을 것이다. 사진을 찍기에 적 합한 날씨와 시간대를 선택하기도 힘들었겠지만 카메라를 들고 두 발을 딛고 설 자리를 확보하는 것 자체가 쉽지 않았을 것이다. 바다 위에서는 작 은 배의 제한된 공간 안에서, 섬에 내려서는 바다와 섬 사이의 띠처럼 폭 좁은 영역 안에서 알맞은 지점을 찾아야 한다. 물과 뭍이 만나고 중첩되는 개펄을 내려다보거나 벼랑이나 바위 위에서 먼 바다를 향하고 사진을 찍 는다는 것은 그저 막막함이라고밖에 표현할 수 없는 상태에 몸과 마음을 내맡기는 것이다. 그것은 결국 자기 자신과의 외로운 싸움이다.

그러나 김영수의 사진 속에는 사진을 찍은 자신, 즉 작가의 존재는 거의 나타나 있지 않다. 아니 말소되었다고 말하는 것이 옳겠다. 작가사진 또는 예술사진에서 작가의 현존을 알려 주는 직접적 기표는 프레임이다. 그것 은 바로 카메라에 얼굴을 밀착하고 파인더에 눈을 대고 있는 사진가의 육 체적 현존을 말해 준다. 파인더를 통한 시야(피사계)와 파인더와 사진가의 눈이 하나로 일치되었음을 프레임이 증거해 준다. 이 프레임이 사라졌다. 거의 의식되지 않는다는 말이다. 프레임의 존재는 주로 그것이 사물들의 형태를 잘라낼 때 의식되는 것이다. 또한 시점의 자리를 알려 주는 지표는 수평선말고는 없다. 따라서 보는 사람은 눈높이, 즉 카메라의 높이 이외에 는 그 위치가 어디인지 가늠하기 힘들다.

일반적으로 사진의 생기(生氣)는 카메라로 포착된 대상, 소위 피사체라 는 어색한 단어로 불리는 뷰파인더 안에 선택된 대상과 사진가의 시선의 긴장된 만남에서 생겨난다. 이 만남 또는 대결이 강하게 느껴지는 사진을 우리는 흔히 힘있는 사진이라 일컫는다. 김영수의 초기 사진들의 주된 특 징은 바로 여기에 있었다. 그러나 이번 사진들에서는 이런 측면이 거의 사 라지고 없다. 사진가의 존재가 거의 지워져 있다고 느껴지는 것도 그 때문 이다. 그 결과 김영수 사진의 특징이었던 마치 피사체와 눈싸움이라도 벌

이려고 하는 듯한 강한 대면의 긴장감은 해소되어 버렸다.

원경, 근경, 중경의 순차적 구분이 없고, 형상과 소지(素地)의 구별도 애매하다. 소위 피사계 심도라고 하는 삼차원적 공간의 깊이는 사상(捨象)되어 있는 대신 바닷물이나 개펄의 표면의 결 및 그 균질적 성격이 전면으로 부각되어 프레임 바깥으로 끝없이 확장되는 느낌을 준다. 이렇게 생겨난 새로운 차원의 공간적 확장은 달리 표현할 적절한 어휘가 없기 때문에 무한이나 절대를 지향하는 추상적 힘이라고 말할 수밖에 없다. 이 점에서 김영수의 사진은 말레비치(K. S. Malevich)나 몬드리안(P. Mondriaan) 등 추상회화를 창시했던 화가들이 꿈꾸었던 초월적 이상과 유사한 정신적 경지를 지향하는 것으로 보일 수도 있다. 그러나 그는 사물의 표면을 떠나 관념적으로 비상하려 하지 않는다. 스트레이트 사진의 원칙은 사물의 표면에서 이탈하지 않는 것이다. 그러면서도 표면의 매력에 연연하지 않고 담담한 경지에 이르려 하는 노력은 슬프다. 거기에는 금욕주의적 절제의 아픔이 있다. 이 비애는 주관적 정서에서 기인하는 것이 아니라 사물의 어떤 상태에서 빚어지는 것이다. 그것은 시각적 사건이지만 자연의 현상이기 때문에 인간적 노력이나 행위가 개입되어 벌어지는 사태가 아니다.

찍을 수 있는 것은 지극히 제한되어 있다. 바다를 찍는 일은 바다를 바라보는 것이 그런 것처럼 망연하게 바라볼 뿐 달리 어떻게 해 볼 수도 없는 무상적인 행위에 가까운 일이라고 생각된다. 그 대가로 얻을 것이라고는 아무것도 없고, 그런 기대도 할 수 없다. 나는 사람들이 바닷가에서 왜 저도 모르게 먼 바다를 가만히 응시하게 되는지 그 이유를 알고 싶다. 바다를 바라보는 것은 외로운 일이다. 그리고 꿈을 꾸듯 그 외로움에 도취하는 것이다. 김영수의 사진은 우리에게 대부분의 사람들이 다 경험했을 이 평범한 사실을 일깨워 준다. 그리고 우리들이 할 수 있는 것이라고는 아무것도 없다는 생각을 되씹게 한다. 그런 점에서 그의 사진들은 인간적인 어떤 시도도 자연의 질서 앞에서는 허망하다는 체념의 표현이다. 이 체념은 결국 주어진 것을 있는 그대로 포용해야 한다는 인식으로 이어지는 것으로 생각된다.

떠도는 섬

주로 서울에서 사는 그가 배를 타고 섬에 들르는 것은 특별하게 마음먹고 미리 계획해야만 가능한 일이다. 생각나는 즉시 실행할 수 있는 것이 아니다. 그러나 그의 마음속에는 항상 섬이 자리하고 있었던 것으로 생각된다. 의미심장하게도 그는 이 사진들을 한꺼번에 묶어 '떠도는 섬'이라는 제목을 붙였다. 이 제목은 그의 사진들과 더불어 많은 것을 생각하게 만든다. 섬은 먼 바다 가운데 있는 것이 아니라 그의 마음속에 떠돌고 있다. 그가 섬을 떠도는 것이 아니라 섬이 그의 마음, 그의 생각, 그의 상상 속에 항상 떠돌고 있다. 이 떠돈다는 말은 특히 기억과 깊은 연관을 갖고 있다고 생각된다. 그것은 습관처럼 섬을 찾아 가는 작가의 자아에 대한 동사적 은유다. 떠돈다는 말은 떠서 움직인다는 뜻말고도 한자리에서 맴돌고 있다는, 즉 일정한 반경 안에 머물러 있다는 뜻도 있다. 아무런 지향점이나 방향 없이 흘러가는 대로 둥둥 떠다니는 것이 아니라 계속 같은 자리로 복귀하려는 움직임이다.

이 단어는 또한 섬과 작가의 일체화, 즉 그 둘이 주객의 대립관계에 있는 것이 아니라 이를 넘어서서 하나로 합쳐짐을 의미한다. 김영수는 무의식적으로 섬과 자신을 동일시하고 있다. 섬도 떠돌지만 섬을 찾는 나도 떠돌고 있다. 섬이 떠돌기 때문에 내가 떠도는 것이요, 떠도는 것은 나이지만 이는 섬이 떠도는 것이기도 하다는 이야기다. 떠도는 내가 섬이고 섬 역시 나처럼 떠돈다. 떠돌고 있다는 공통점이 이 둘을 하나로 묶어 준다. 이 두 가지 방황이 하나로 합쳐지는 불가능한 지점에서 김영수의 사진들이 일종의 신기루나 포말처럼 생겨나는 것이다.

그러니까 그것은 마치 아무 데도 정주하지 못하는 영혼이 어디에도 존재하지 않는 고향을 찾는 것과 같은 역설적인 행각에서 마주치는 환영들과 같은 것이다. 그것들은 어쩌면 없었을지도 모를, 순간적으로 일어났다가 순간적으로 사라지는 작은 시각적 만남 또는 마주침이다. 그것은 때로는 젖은 방파제 위의 검은 닻이나 균열이기도 하고 때로는 파도가 밀려나며 만드는 거품이나 개펄의 패인 자국일 수도 있다. 때로는 안개 속에 숨어 있는 낡은 등대의 축대, 느닷없이 허공으로 고개를 쳐든 바위투성이의 작

은 봉우리일 수도 있다. 또는 파도가 이는 바다의 표면 위에 또는 바닷가의 벼랑이나 풀밭 위에 펼쳐진 갈매기의 날개들, 또는 개펄 저쪽에 좌초한 것처럼 올라앉은 고깃배들일 수도 있다. 이 조용하게 가라앉아 있는 바다와 섬과 주변의 정경들 속에서 우리가 어떤 역동성을 느낀다면 그것은 이러한 사소한 해후의 우연함과 돌발성을 새삼 확인하는 데서 비롯하는 것일 터이다.

2004

춤과 사진이 만나는 곳은 어디일까

김영수 사진전 「광대」

김영수의 인물사진은 그다운 특성을 항상 가지고 있다. 우선 대상을 완전하게 시각적으로 소유하고자 하는 의지가 두드러져 보인다. 작가는 대상에 몰래 다가가거나 훔쳐 찍거나 습격하지 않는다. 사진기를 든 자신의 존재를 알리고 정정당당하게 대면한다. 똑바로 마주보는 것이다. 상대가 사물이 아닌 사람, 즉 인격체이기 때문에 이 대면은 한 사람과 마주 있는 다른 한 사람의 만남, 결국 서로 다른 시선의 충돌이다. 사진작가의 눈과 일체인 카메라 렌즈는 피사체가 된 사람의 눈과 마주친다. 이 마주침에서 긴장이 생겨난다. 시선과 시선의 충돌은 순간적일 경우에도 전인격적인 싸움이다. 피사체와 작가는 결코 편안할 수가 없다. 이 불편함 그리고 불안함을 억제해야만 그 대면이 유지될 수 있다. 그렇기 때문에 그 대면은 정중하다. 몸과 몸의 대면, 아무리 자연스럽다 할지라도 어떤 의례를 따라 행해지는 한 절차다. 사진을 찍고 찍히겠다는 합의하에 정식으로 포즈를 취하게 하고 충분한 배려 끝에 사진을 찍는 순서는 스냅사진이 아닌 고전적인 초상사진 찍기의 방식이다. 초상사진의 기념비성은 이러한 절차와 밀접하게 관련이 있다.

김영수가 이번에 보여 주는 사진들은 벌써 오래전에 찍었던, 그가 좋아하던 춤꾼들의 초상이다. 초상이라면 익명적인 사람의 사진이 아니라 특정한 개인의 모습을 담은 사진이지만 모두 전통적인 춤꾼이라는 사실에서

이들의 개별적인 신원은 사상(捨象)되고, 모든 삶을 춤에 걸고 춤으로 평생을 살아온 전문적인 예인(藝人)이라는 이름으로 묶어 일반화할 수 있는 전형들이 된다.

이들이 누구인지 잘 알고 이들의 춤이 어떤지 잘 아는 사람들에게는 이 초상들 하나하나가 일종의 고유명사로 다가와 제각기 이들과 관련된 특별한 기억과 생각과 감정을 불러일으킬 것이다. 그러나 이들을 개별적으로 전혀 모른다 할지라도 이 사진들을 보는 사람들은 이들의 존재 자체를 몸으로 느끼게 될 것이다. 김영수가 첫 사진집에 붙인 제목 '현존(現存)'이라는 단어는 여기에 어울리는 말이다. 춤꾼으로 살아온 삶의 역정으로 주름 지고 무게를 갖게 된 뼈와 살, 손과 발, 몸통과 다리, 그리고 얼굴과 피부, 그리고 이미 그들 몸의 일부가 된 가면이나 부채 또는 북을 포함한 육신의 표정과 자세를 통해 확인되는 이들의 참된 존재, 춤꾼으로서 한 삶을 압축적으로 보여 준다. 이들을 보고 어떤 이야기를 풀어낼 수 있느냐는 보는 사람에게 달린 문제다.

과연 춤과 사진이 이상적으로 만나는 곳은 어디일까.

물론 건조하게 이야기하자면 춤을 사진기로 찍으면 찍히고 사진기의 렌즈는 어떤 자세, 어떤 골격, 어떤 피부, 어떤 얼굴, 어떤 표정 위에서든 춤과 만난다. 사진작가는 각자 자기 방식대로 이러한 만남을 주선하고 이러한 만남에 개입한다. 그리하여 한편으로는 사진에, 다른 한편으로는 피사체에 작용한다. 그래서 춤을 찍은 많은 사진들이 생겨난다. 그 결과는 매번 다를 것이다. 같은 춤꾼, 같은 춤을 찍은 사진일지라도 제각기 다를 수밖에 없다. 아마도 가장 재미없는 사진은 무보(舞譜)를 그리듯 춤의 동작을 분해하여 설명하기 위해 연속적으로 찍은 사진들일 것이다. 순간적 움직임과 자세를 포착하고자 또는 그 짧은 순간의 변화와 경과를 애써 보여 주고자 노출시간을 여러 가지로 달리하여 찍은 사진들도 많지만, 감동을 주는 사진은 별로 본 기억이 없다. 김영수는 아주 다른 선택을 했다. 춤을 찍지 않고 춤꾼을 찍었다. 사람을 찍은 것이다. 춤꾼의 육신, 그 몸을 찍은 것이다. 그것도 초상사진을 위해 일부러 포즈를 취한 모습을 찍었다. 나는 그의

선택이 옳았다고 생각한다. 춤은 찍을 수 없는 것이다. 말하자면 춤은 사진과 영원히 만날 수 없다. 춤은 춤꾼의 몸을 통해 그 본연의 모습을 드러내는 것이고, 그 기억과 흔적이 그 몸에 축적된다. 그러나 그 몸을 찍는다고 춤을 찍을 수는 없다. 사진이 동영상이 아니어서라는 말이 아니다. 동영상인들 춤을 찍을 수 있는 것이 아니다. 그 불가능성을 김영수는 이 사진들을 통해 말하고 있는 것이 아닌가.

2007

사진의 자리

희망과 안타까움

정인숙 사진집 『불구의 땅』

한 장의 사진이 왜, 어떻게 찍혀졌는지 알지 못하고 그 사진에 대해 이야기하기는 힘들다. 이야기하기 힘들면 그 사진의 의미에 대해 폭넓고 깊게 생각할 수 없다.

시, 소설 같은 문학작품과 달리 사진은 작가의 의도라는 부분에 별로 비중을 두지 않고 논의되는 경우가 많다. 왜냐하면 사진은 객관적으로 존재하는 사물, 실제로 일어난 사건의 흔적이며 기록이기 때문에 그 자체가 훌륭한 증거이자 증언으로서 충분하다는 소박한 믿음이 있기 때문이다. 사진은 그 스스로 말한다고 사람들은 생각한다. '사진은 사물(자연)의 언어다' 운운.

그러나 이미지가 그 자체로서 말할 수 있다는 것은 환상이다. 한마디로 말해 설명이 따르지 않는 사진, 그것이 어떻게 찍힌 것인지 그 배경과 연유에 대해 알지 못하는 사진은 정체불명의 애매한 이미지로 머물 뿐이다.

문학 텍스트는 '떠벌리고' 있는 데 비해 사진 텍스트는 보통 침묵한다. 언어적 해설이 뒤따르지 않은 사진은 마치 자폐 공간 안에 갇혀 있는 어린아이와 같다. 이해 불가능한 것, 소통 불가능한 것이다. 그렇기 때문에 모든 사진에는 제목이나 설명이 필수적이다. 작가사진의 경우, 이런 제목이나 설명은 대부분 작품을 찍게 된 동기나 의도를 암시하기 위한 것이다.

사진 이미지가 분명한 의미를 가지려면 적절한 맥락이 주어져야 한다.

사진은 그 자체로 의미하기 힘들다. 이 점을 누구나 알고 있다. 그래서 제목 등 언어적 해설이 필요한 것이다. 일찍이 벤야민이 브레히트(B. Brecht)의 말을 인용하며 분명하게 지적한 바다. 순수 조형사진을 제외한 작가사진 또는 작품으로서의 사진의 경우도 마찬가지다.

사진을 찍는 행위와 그 사진을 보는 행위는 반드시 동일한 맥락에서 이루어지는 것이 아니기 때문에 같은 의미를 지닌다고 할 수 없다. 그러나 사진이라는 시각적 생산물을 통해 찍는 사람과 보는 사람이 같이 만나 의미를 공유하는 것이 가능하며, 또 그것이 가치있다고 생각하기 때문에 그 둘을 일치시키고 싶어 한다.

작가의 의도와 보는 사람의 해석은 어긋날 때가 많다. 사실상 작가가 무엇을 의도한다 하더라도 보는 사람이 과연 이 의도를 제대로 읽을 수 있느냐 하는 문제다. 그러나 작가의 의도를 파악하지 못한 상태에서 작품의 의미를 제대로 읽기란 원칙적으로 불가능하다고 보아야 한다. 역으로 작가의 의도를 파악하기 위해서는 우리는 작품의 의미를 독해해야 한다. 이율배반인 것 같으나 사태는 항상 그러하다.

의도 읽기

언어적 설명에 의해서가 아니라 사진 이미지 그 자체에서 직접 작가의 동기나 의도의 실마리를 읽어낼 수 있다면 더없이 이상적이다. 작품의 의미는 추가적인 (언어적) 설명에 의해 굴절되거나 훼손되지 않고 보다 생생하게 떠오를 것이다. 여기서 '생생하다'는 말은 지각적 체험의 충만함과 강도(強度)를 잃지 않는다는 뜻이다.

그러나 단일한 사진작품에서 작가의 의도를 짐작하기란 힘들다. 이에 비해 일종의 연작의 성격을 가지는 작업의 경우 개개 작품들을 한데 묶어주는 일관된 공통의 테마, 공통의 처리방식, 공통의 분위기를 통해 그 의도를, 그 지향하는 바를 보다 쉽게 감지할 수 있다.

정인숙(丁仁淑)의 이번 작업이 이에 해당한다. 또한 하나의 테마를 꾸준

하게 추구해 온 십오 년이 넘는 시간이라는 요인 또한 중요하다. 나는 여기서 작가가 오랜 세월 인내로 버텨 가며 특별한 역사적 기록을 남겼다는 점을 강조하고자 하는 것이 아니다. 단순한 사실의 기록이라는 차원에서는 대단한 것이 아닐 수도 있다. 사실상 도큐먼트로서의 가치가 어느 정도인지 그 자체로서 판단하기 힘들다. 그 사진을 어떻게 사용하느냐, 어떤 맥락에서 보여 주느냐 하는 화용론적 차원이 비중을 갖기 때문이다.

해안의 철조망이 어떻게 생겼는지, 어떤 위치에 어떻게 설치되어 있는지는 동해안에 한 번만 가 본 사람이라면 누구나 안다. 초소나 벙커의 경우도 마찬가지다.

누구나 다 아는 사물들, 보지 않아도 쉽게 머릿속에 떠올릴 수 있는 정경들을 일관되게 찍어 왔다는 것은 작가에게 특정한 범주에 속하는 대상들의 목록을 작성하는 것 이상의 특별한 의도가 있었기 때문일 것이다. 그리고 그 의도가 작가의 설명에 의해서가 아니라 이미지 자체에서 읽힐 수 있다면 사진으로서 성공한 작업이라고 말할 수 있을 것이다.

금지구역

군사시설, 군사작전 지역 근처를 지날 때 '민간인'은 눈감은 척, 뭐가 보여도 못 본 척 그냥 묵묵히 스쳐 지나간다. 그렇게 하는 것이 일반적인 룰이다. 살펴보거나 넘어다보려 하는 것은 간첩이나 반국가 분자로 의심받을 짓이므로 각별히 조심해야 한다. 목숨이 위태로울 수도 있다. 그러므로 절대 보아서도, 또 보려고 해서도 안 된다.

금지구역, 즉 들어가서는 안 되는 것은 생각해서도 안 되는 곳이다. 호기심을 가져도 안 된다. 그저 몰라야 마땅한 이 절대 금지구역은 일종의 모순어법(oxymoron)으로 '세속적 성역'이다. 이 '성역'의 경계를 이루는 벽 역시 스쳐 지나갈 수는 있어도 호기심을 가지고 접근해서는 안 된다. 접근한다는 것은 그 너머로 침범할 수 있다는, 금기를 위반할 수 있다는 신호로 받아들여지기 때문이다.

따라서 군사기지나 시설의 철책이나 방벽을 사진 찍는 행위는 성역의 침범으로 간주된다. 초소를 정면으로 찍을 경우에는 말할 것도 없다. 초소나 벙커는 주위를 두루 살피는 지배적인 시선의 지점이지 수동적으로 관찰의 표적이 되면 안 된다. 더욱이 그 내부가 드러내 보여서는 안 되는 것이다. 미셸 푸코가 자세하게 소개한 바 있는 유명한 패놉티콘(panopticon) 감옥 중앙부 감시자가 있는 자리와 흡사하다. 따라서 이를 사진으로 찍는 것은 이를 공격한다는 뜻으로 이해된다. 말을 달리하면 이를 정시하며 사진으로 기록한다는 것 자체가 전복적인 행위가 되는 것이다.

물론 정인숙의 작품들은 몰래 찍은 사진도 아니고 불법 사진도 아니다. 그러나 위험을 무릅쓰고 찍은 사진이다. 군사기밀에 해당하는 것이 아니라 할지라도 이러한 시설에 카메라를 들고 접근하는 것이 얼마나 대단한 용기를 필요로 하는 것인지 오랫동안 군사독재 국가였던 대한민국에 사는 사람이라면 누구나 안다. 신체적 위협을 무릅쓰고, 간첩으로 오인될지도 모른다는 두려움을 뛰어넘어야 가능한 일이다. 이와 같은 사진을 찍으면서 작가가 치렀을 위험이나 곤욕도 상당했을 것이다. 작가는 십오 년이 넘는 기간 동안 기회가 생길 때마다 하나하나 점을 찍어 선을 만들 듯 사진으로 일종의 지도를 그렸다. 조용한 집념의 소산이다.

초라한 상징

정인숙이 찍은 철책, 장벽 및 초소들은 정전 이후의 지형학적 변경과 파괴의 흔적이다. 자연에 부당하게 가해진 이 흉터들의 사진은 아직 전쟁의 상처가 아물지 않았고 언제라도 재발할 가능성이 있음을 알려 준다. 그럼에도 모두 버려진 폐허처럼 보인다. 인간의 모습이 거의 등장하지 않기 때문인가.

판문점 좌우로 그어진 내륙의 군사분계선과 함께 해안선을 따라 줄지어 있는 이 장벽들은 이념적, 제도적, 실천적 차원을 포함하여 우리의 일상적 삶을 규정해 온 분단체제의 초라한 상징이자 버림받은 역설적인 기념비들

사진의 자리

이다. 이미 폐기된 또는 폐기되고 있는 낡은 전쟁 테크놀로지의 준(準)고고학적 잔해들이다.

비정상적인 체제 속에서 반세기를 살아온 우리는 이것들을 늘 지나치면서도 그 존재 자체를 거의 잊어버린다. 기분 나쁜 현실은 없는 셈 치고 눈 가리고 사는 방식에 익숙해진 것이다.

고통스러운 상황에 오래 길들여지면 나중에는 아무런 위협도 느끼지 않고 무감각하게 된다. 보고 싶지 않은 것은 그냥 외면하고 지나치고 상기하기 싫은 것은 망각 속에 그대로 내버려 둔다. 결국 습관이 된다. 만성화된 심리적 억압의 징후. 아예 무심해진 우리에게 전쟁의 공포와 고통을 상기시켜 주는 이 장벽들은 잘 보이지 않는다. 늘 보지만 의식에 들어오지 않는다. 보고 싶지도 않고 보아도 생각하고 싶지 않은 것이다. 정인숙의 사진은 이 집단적 무의식, 의도적 망각의 결과를 아프게 지적하고 있다. 잠재의식의 뒤편에 도사리고 있지만 우리가 인정하고 싶지 않은 것들, 애써 기억에서 영원히 추방하고 싶은 것들.

이상한 모형

사진에 찍힌 군사시설들이 때로 우스꽝스러운 모습으로 보이기도 한다. 이상하기도 하다. 자연을 파괴해 가며 억지로 박아 넣은 어설픈 초소, 부서진 건물의 잔해와 같은 콘크리트 방책. 유원지의 전쟁놀이 세트처럼 사진 속에서 풍경의 일부분, 한 요소로 등장한 위장용 시설들이 낯선 시각적 형태로서 다가온다.

병사의 모습이 보이지 않는 초소나 벙커는 그 속에 세워진 위장용 등신대 병정 인형 따위로 말미암아 군사시설이라기보다는 엉뚱한 오브제들이 괴이하게 배치된 일종의 초현실주의적 '설치(installation)'인 것 같다.

텅 빈 벙커나 초소 속의 키치와 비슷한 이 병정의 모형은 그 장소가 본래 의미하는 규율과 긴장을 깨뜨린다. 전쟁에서 파괴와 살육과 공포라는 비극적 차원을 빼 버리고 나면 바보들이 제멋대로 벌이는 장난만 남는다. 냉

소적인 신이 천상에서 내려다보는 것처럼 전쟁을 구경거리로만 볼 수 있다면 분명 전쟁은 하나의 우스꽝스러운 게임, 황당한 희비극에 불과할 것이다.

경계의 안과 밖

정인숙의 이 사진들은 원초적인 의미에서 스트레이트 포토다. 인위적인 꾸밈이나 극적 연출의 흔적이 없다. 프레임의 선택이나 초점거리의 조정, 명암이나 톤(tone)이라는 측면에서도 특별히 고심한 것 같아 보이지 않는다. 보이는 대로 또는 본 대로 기교 없이 그저 소박하게 찍은 것 같다.

정인숙은 단일한 풍경을 찍는 한 번의 행위를 통해 철조망을 사이에 둔 이질적인 두 영역, 상이한 법칙에 의해 관리되는 이 두 세계를 대비시킨다. 콘트라스트는 지각의 차원에서가 아니라 해석의 차원에서 생겨난다. 명암이라든가 역동적 구도와 같은 조형적인 고안에 의해 뒷받침되거나 강조되는 것이 아니라서 그 대비는 역설적으로 더 절실하게 느껴진다.

철조망이나 장벽은 서로 다른 영역 사이의 경계를 의미한 기표다. 이 경계의 안팎은 법적 차원에서 그리고 상징적 차원에서 완전하게 이질적이다. 철책, 방벽, 울타리는 민간인이 사는 지역과 특별한 허가 없이 민간인이 발을 들여놓아서는 안 되는 군사지역으로 구획하는 시설이다. 민간인이 머무르는 지역 역시 상대적으로 통제되는 구역이지만 군사지역처럼 절대적으로 통제되는 것은 아니다. 이 상대적이라는 것과 절대적이라는 것 사이의 양적 격차가 질적인 차이를 낳는다.

이 방책을 파괴하거나 넘는 것은 목숨을 걸어야 하는 일이다. 죽음을 담보로 한다는 점에서 그것이 미학적 '숭고(The Sublime)'에 접근하고 있다고 말할 사람도 있을 것이다. 그러나 간첩의 침투를 막기 위해 세웠다지만 과연 효과가 있는지 의심스럽다. 오히려 민간인들을 통제하고 그들이 자유롭게 바다로 접근하는 것을 막기 위한 터무니없는 장벽으로만 느껴진다. '숭고'가 아니라 '그로테스크'인 셈이다.

사진의 자리

멀리 바라보기

그러나 우리의 시선은 작가가 마련해 준 길을 따라 이 차이를 가로질러 서로 이질적인 두 지역을 정면으로 관통한다. 걸어서 들어가지는 못하지만 눈으로 바라볼 수는 있다. 그렇게 시선에 실려 앞으로 나아가 바다로 탈출하고 싶지만 철조망이 가로막는다. 철조망을 앞에 두고 우리는 다만 멀리 바라본다. '바라본다'라는 우리말 단어는 불가능한 희망, 좌절될 수밖에 없는 욕구, 안타까움 등등의 함축적 의미를 갖고 있다.

분단의 현실에 대한 절망감을 딛고 통일을 기다리는 이 안타까운 시선은 비록 일시적으로 교란되더라도 끊임없이 회복되는 자연의 질서에 의해 얼마간 보상받는다. 사진에는 보이지 않지만 이 궁핍한 땅을 일구며 험난한 세월을 꿋꿋이 견디는 지역 주민들, 온갖 파괴의 위협과 시련에도 불구하고 우주적 평형을 유지하고 있는 모든 것들, 바위, 모래, 돌, 바다, 바람, 물결, 갯벌, 풀숲, 나무, 갈매기, 하늘, 수평선의 존재들.

거기서 정인숙은 조용하게 해방의 통로를 찾으려 하는 것처럼 보인다. 저 금지된 곳을 통과하여 충만한 세계를, 행복한 자연을 다시 만날 수 있는 상상의 외로운 길.

2003

상투성과 피상성을 넘어

「어제와 오늘: 한국 민중 80인의 사진첩」

이른바 '욘사마'라는 단어로 대표되는 '한류' 즉 일본 대중문화 속의 한국붐은 한국에 대한 새로운 관심을 불러일으킨 것이 사실이다.

한국인의 입장에서 볼 때 이런 계기로 일본인들이 한국에 대해 이해하고자 하는 관심 자체가 커진 것이 고맙지만, 그것이 대중문화의 어쩔 수 없는 상투성과 피상성에 가려 오해나 왜곡된 견해에서 벗어나지 못할까 걱정되는 것도 사실이다.

사실상 한 나라의 진정한 모습, 그 나라 사람들의 참모습이란 텔레비전 드라마나 영화 또는 소설과 같은 문학작품 몇 편을 통해 쉽게 보여지거나 알려질 수 있는 것이 아니다.

더욱이 한국같이 정치적으로나 사회적으로 그리고 일상생활의 다양한 모든 측면에서 세계사적으로 보기 드문, 급격하고 격심한 변화를 겪어 왔고 계속 그러한 변화의 와중에 놓인 사회의 경우는 특히 그렇다. '한국인들은 20세기를 어떻게 살아왔나'라는 거창한 테마를 놓고 그것을 생활사적인 측면에서 주로 평범한 개인들의 자전적 구술 자료를 중심으로 수집 정리하고자 하는 '20세기민중생활사연구단'의 야심적인 연구 프로젝트는, 사실상 이런 대중문화의 현상을 포함하여 그 이면의 구체적 삶의 복잡다단한 진상에 어떻게 하면 조금이라도 더 가깝게 다가설 수 있을까 하는 노력과 다름없다. 예술이나 대중문화에서 삶의 반영이라는 개념은 논란의 여

지가 많은 것이지만 그렇다고 무턱대고 폐기할 것만은 아니다. 다만 그것들 속에 나타난 것이 현실과 어떤 부분 유사하지만 많은 부분은 순전히 인공적인 허구라는 사실을 잊지 않으면 된다. 반영이라는 단어 대신 모상(模像)이라는 단어가 이 경우 많은 것을 설명해 줄 수 있으리라 생각되는데, 실제와 모상과의 차이를 인식하느냐 아니면 무시하느냐 하는 것은 그때그때의 목적과 관심에 달린 문제다. 모상을 주어진 그대로 즐기려는 마음과 그 모상이 근거하고 있다고 생각되는 실상을 알려고 하는 욕구는 서로 다르다. 첫번째 마음은 심미적 태도이지만 두번째 관심은 인식적인 태도다.

'20세기민중생활사연구단'에서 이번 전시회에 초대한 다섯 사진작가들은 1950년대부터 2000년에 이르기까지 한국사회의 여러 구석들을 개성적인 시각으로 포착한 사진들을 우리들에게 보여 준다.* 다섯 작가의 배경과 개성, 주된 관심 범위 및 작업방식 그리고 근본적으로 사진예술에 대한 각기 다른 철학이 그 사진들 속에 녹아 있다. 전시의 편의상 그리고 관객의 이해를 도모하기 위해 대강 시대별로 구분하여 전시했지만, 이 사진들 전체가 한국사회의 변화하는 모습을 압축적으로 요약하여 보여 주고자 하는 일련의 다큐멘터리 묶음이라고 말할 수는 없다. 그중에는 그 시대 나름으로 시사성이 매우 강한 사건과 장면을 다룬 사진들도 있지만, 개개인의 독특한 생김새와 풍모, 별스럽지 않은 일상적 정경이나 디테일에 대한 작가의 각별한 관심이 돋보이는 사진들도 있고, 심미적 의도가 찍힌 대상에 대한 도큐먼트로서의 성격을 압도하고 있는 작품들도 있다. 그러나 이 모두는 주로 대중문화의 영역에서 알려진 한국의 삶에 대한 피상적이고 상투적인 이미지와는 아주 다른 것들이다. 진실에 다가가려고 하는 각 작가의 노력은 주관성의 편향을 오히려 긍정적 미덕으로 바꾸고 있다. 다시 말해 그 작가가 아닌 다른 사람이라면 도저히 볼 수 없었을 현실의 어떤 국면이 각 작가 나름의 독특한 기질, 취향 또는 심지어 편견 때문에 포착될 수 있는 것이다. 로버트 프랭크(Robert Frank) 때문에 알려진 '주관적 다큐멘터

* 민중생활사연구단이 보통 사람 팔십 인을 선정한 뒤, 다섯 명의 사진가가 이들의 초상을 찍고, 각자 소장한 일반 사진들을 받아 선별해 전시한 방식이었다.

리'라는 어쩌면 형용모순적인 개념이 성립할 수 있는 것은 이 때문이다. 그렇다. 이 다섯 작가들의 작품으로 구성된 이 사진전은 20세기 후반의 한국의 삶에 대한 일종의 '주관적 다큐멘터리' 사진전이다. 여기서 우리는 진실이란 객관성과 주관성 사이의 선택이나 절충으로 얻어지는 것이 아니라, 상투성과 피상성과의 싸움에서 얻어지는 것이라는 평범한 이치를 재삼 확인하게 된다.

2005

사진의 자리

스트레이트 포토, 리얼리즘, 다큐멘터리

『한국사진의 재발견: 1950-1960년대의 사진들』

한국사진의 역사를 쓰는 일은 앞으로 해야 할 과제로 남아 있다. 다시 말해 한국사진사는 아직 씌어지지 않은 수많은 공백으로 이루어져 있다는 뜻이다.

1950년대의 가장 중요한 사진 그룹 '신선회(新線會)'의 작가들 및 그와 같은 시대에 비슷한 정신에서 작업했던 작가들을 다시 발굴하여 검토하는 일은 이 공백 가운데 커다란 것 하나를 메우는 일일 것이다. 정범태의 추천에 따라 정인숙이 선정한 예술사진 작가인 강상규, 강해룡, 김범삼, 김수군, 김수열, 리영달, 신건이, 이준무, 김운기, 이해문 등 1950-1960년대에 활발하게 작업했던 작가들의 작업을 보여 주는 이 책은 정인숙이 접근할 수 있었던 제한된 자료 가운데 선택, 정리한 것으로, 이보다 먼저 나온 책 『한국사진과 리얼리즘: 1950-60년대의 사진가들』(2002)의 후속편이다.

이 새로운 사진집을 통해 우리는 한국사진사의 한 경향, 리얼리즘을 표방하는 한 시대의 사진적 감수성을 보다 잘 이해할 수 있는 기회를 갖게 되었다. 그 감수성은 소재의 선택에서부터 앵글, 명암법 등 제반 기법이나 스타일에서 고루고루 드러난다. 이에 대한 미학적 평가는 나중으로 유보한다 하더라도 우리는 일단 이 작가들이 해 온 작업들을 새로운 눈으로 다시 보고 그 역사적 의미를 헤아려 볼 수 있는 것이다. 한국사진사가 제대로 씌어지지 않았기 때문에 마치 이들이 거의 존재하지 않았던 것처럼 오랫동

안 잊혀 왔다는 사실 자체가 놀라운 일이다.

네거티브필름 및 오리지널프린트 등 많은 자료들이 산실된 가운데도 다행스럽게 보존된 것을 찾아 프린트하여 책으로 내는 일은 한국사진사 자료를 정리하기 위한 기초적 과업이다. 선행하는 연구가 별로 없기 때문에 남아 있는 자료를 찾아다니고, 이렇게 발견된 자료들을 평가하고 분류하는 작업부터 새롭게 해야 한다. 직접적인 사진 자료만이 아니라 문자로 기록된 자료 역시 많지 않으므로 생존하는 작가 및 관계자들을 찾아내서 그들이 기억을 더듬어 구술하도록 권유하고 이를 채록하여 정리하는 일 또한 중요하다. 이 작가들을 제대로 자리매김하고 시대적 변화의 맥락 속에서 체계적으로 설명하는 통사적 기술(記述)이나 깊이 있는 개별 연구는 앞으로 여러 사람들이 나누어 해야 할 몫으로 남는 일이지만, 우선 그들의 존재 자체를 다시 확인하고 그들이 했던 작업의 윤곽을 짚어 볼 수 있는 작품들을 예시적으로 살펴볼 수 있는 것만이라도 얼마나 반가운 일인가. 정인숙의 열정 덕분에 우리는 한국사진사에서 잊혀 왔던 이 작가들의 존재를 새롭게 접할 수 있게 된 것이다.

사진의 역사를 쓴다는 것은 이미 주어져 있는 사진들을 보고 그것들을 관통하는 또는 관통할 수 있는 어떤 이념적 실을 발견하여 한 줄로 꿴다고 될 수 있는 일이 아니다. 역사에서 일관성과 연속성의 필연적 논리를 찾을 수 있다는 믿음은 헤겔주의적 착각이지만 그럼에도 불구하고 어떤 특정한 관념을 선택해야만 하나의 관점, 즉 일정한 인식의 원근법을 확보할 수 있다. 그 관념은 사진사적 사실을 결정하는 어떤 해석학적 기준 내지는 기조가 되는 축을 마련해 주는 것이어야 할 것이다.

그런 것들 가운데 한편에는 회화주의 사진과 스트레이트 포토라는 개념의 축이 있고, 다른 한편에는 다큐멘터리 사진과 예술사진이라는 개념의 축이 있다. 소위 리얼리즘 사진은 이 두 축이 교차하는 어떤 지점에 위치하고 있는 것이다.

잊힌 사진가들을 다시 발굴하여 그 중요성을 부각시키면서 한국사진사의 리얼리즘의 계보를 정리하고자 하는 정인숙이 한국사진의 역사에서 특

별한 관심을 갖고 찾아보려고 하는 측면도 바로 이러한 교차 지점이다.

이른바 리얼리즘은 고정된 것이 아니라 시대와 상황에 따라 변하는 것으로, 그 변화에 따라 매번 새롭게 규정해야 하는 열린 개념이다. 같은 논리에서 사진이 현실을 기록할 수 있다는 믿음도 우리가 '현실'이라는 단어로 무엇을 뜻하느냐에 따라 변하는 것이다.

리얼리즘 사진이 과연 무엇이냐 하는 것은 개념적으로 정의하기는 힘들어도 그것이 대체로 어떤 종류의 사진을 가리키는 것인지는 긴 설명이 없어도 잘 알 수 있다고 생각한다. 우선 리얼리즘 사진은 현실의 삶 또는 삶의 현실을 다룬 사진들이다. 삶이나 현실이나 다같이 매우 넓은 뜻을 지닌 말이어서 쉽게 정의 내리기 힘들지만, 그 반대의 뜻을 지닌 비현실이나 삶이 아닌 것이 무엇인가 하고 반성해 보면 쉽게 이해될 수 있는 말이다. 리얼리즘 사진은 이 현실이나 삶에서 작가가 중요하다고 생각하거나 또는 흥미있다고 느끼는 대상이나 사건 또는 어떤 양상을 '찍은' 사진이다. 그러니까 리얼리즘 사진은 작가의 의도가 분명한 사진이다. 리얼리즘 사진과 대립되는 개념은 형식주의 또는 조형주의 사진이다. 그러니까 소위 살롱사진의 주류를 이루는 시각적 효과나 신기함을 강조하는 사진들과는 반대의 입장에서 삶의 표면 밑에 감추어져 있는 보다 의미있는 것, 우리가 흔히 진실이라고 부르는 것에 육박하고자 하는 의지에서 출발한 사진이다. 그래서 리얼리즘 사진에서는 삶에서 진정으로 중요한 것은 무엇인가 하는 넓은 의미에서 윤리적 질문, 가치판단의 문제가 개입되게 마련이다. 진실이라든가 정의나 삶의 이상이라고 하는 것이 자명하게 드러나 있는 것이 아니기 때문에 이를 탐구하기 위한 성실한 노력이 요청된다. 그래서 사진이라는 것도 그 자체가 목적이 아니라 현실의 삶을 이해하기 위한 하나의 방편이고 수단이 되는 것이다.

용어상의 문제가 비단 사진의 영역에만 국한된 것은 아니지만 여기서 리얼리즘이라는 단어 역시 번역의 문제라는 차원에서 이야기하자면 논란이 될 수밖에 없다. 그래서 편의상 그대로 음역하여 리얼리즘이라는 외래어로 관용적으로 쓰고 있지만 사실주의나 현실주의 등 다른 번역어도 있

다. 현실이라는 단어를 어떤 의미로 사용하느냐에 따라 리얼리즘의 의미도 변화한다. 사회적 현실, 시대적 현실, 삶의 현실, 일상적 현실 등 우리가 현실에 대해 생각하고 느끼고 상상하는 폭과 범위에 따라 그 의미는 다양하게 변한다.

분단과 한국전쟁 이후 리얼리즘이라는 단어조차 사회주의 냄새가 난다고 언급하는 것마저 기피했을 때, 리얼리즘 사진의 대표적 작가인 임응식(林應植, 1912-2001)이 리얼리즘이라는 단어 대신 '생활주의'라는 단어를 고안해서 쓰자고 한 적이 있다. 돌이켜보면 이 '생활주의'라는 단어가 그것을 고안해낸 임응식 자신의 사진뿐 아니라 리얼리즘을 지향하는 이 시기 작가들의 일반적 경향에 잘 어울리는 명칭이었던 것 같다. 북한에서 사용하는 사회주의리얼리즘이라는 공식적 단어 때문에 리얼리즘이라는 단어를 입에 올리기라도 하면 무조건 좌익으로 몰려 경을 칠지도 모른다는 두려움에서 궁여지책으로 생각해낸 어중간한 의미의 이 '생활주의'라는 단어가, 사실상 이 사진들의 경향을 한마디로 더 잘 요약한 표현이 아닌가 하는 생각이 드는 것이다.

사회의 어두운 측면이나 생활의 고통스러운 측면을 정면으로 보여 주려 한다든가 사회적 갈등이나 모순을 증언하거나 폭로 또는 고발하려는 비판적 의도가 보이면, 사상이 불온하고 체제 전복적이라고 의심받을지도 모른다는 두려움 및 단지 심리적 차원만이 아닌, 실제적이고 공공연한 위협은 감상적이고 일상적인 소재 또는 향토주의적 소재를 선호하도록 작가들의 상상력을 국한시켰다는 사실을 염두에 둘 필요가 있다. 나아가 궁핍과 가난도 온정주의적 터치로 부드럽게 감싼 방식으로 표현해야만 했던 것이다. 그러니까 이 시기의 리얼리즘을 표방하는 사진들도 유형, 무형의 사상적 탄압과 검열에서 조금도 자유롭지 않았다는 말이다. 이 시기 문화 전반의 특징인 내면화된 자기검열은 이 시기의 학문과 지식, 예술과 문화 활동 전반에 걸친 현상이었으므로 사진 영역만 새삼스럽다고 할 수는 없다. 그러나 이로 인한 상상력과 창의성의 위축을 고려하지 않는다면 이 작가들의 작품에서 어쩔 수 없이 느껴지는 소재의 협소함, 발상의 소심함이나 표

사진의 자리

현방식의 상투성을 충분하게 설명하기 힘들 것이다.

그러니까 리얼리즘이라는 단어로 이 작가들이 자신의 예술적 지향점이나 목표를 설명하려 했다고 해서 그 어휘에 반드시 얽매일 필요는 없다. 우리는 오히려 그들의 작품과 상관없이 리얼리즘 사진이라고 하는 것을 이론적으로 정리하려 하거나 추상적으로 정의 내리려고 애쓸 것이 아니라, 과연 리얼리즘 사진이라는 명칭 또는 목표 아래 그들이 실제로 어떤 사진을 찍었는지 살펴보아야 하고, 또 외부적 여건이나 작가가 처한 상황 때문에 찍을 수 없었던 사진을 상상해 보아야 한다.

어떻게 보면 나이브하고, 향토주의적이고 소박한 트리비얼리즘(trivial-ism)에서 크게 벗어나지 못하고 있다는 사실 자체도 이 시기의 한국 예술사진이 일반적으로 공유하는 일종의 맹점이라고 볼 수 있다. 또한 리얼리즘을 지향한다고 해서 반드시 살롱사진의 경향과 등진다고 할 수는 없다. 이 두 경향이 꼭 서로 배척적인 것만은 아니다. 거의 대부분의 작가들이 이 두 경향이 무리 없이 공존할 수 있다고 생각했던 것 같다. 또 그 두 경향 사이의 중간적인 입장도 충분히 가능하다. 이러한 태도를 반드시 리얼리즘 정신이 투철하지 못하다거나 안이한 절충주의라고 비난할 것도 아니다. 일관성이나 어떤 원칙에 성실한 것만이 미덕은 아니다. 예술적 자유의 영역에서는 성공만이 아니라 실패나 자기모순도 인정할 수 있어야 한다. 미학적 문제에서 과연 어느 누가 결정적 해답을 갖고 있다고 장담할 수 있을 것인가. 사실상 살롱사진이 이른바 예술사진의 전통을 이어 오는 것으로 생각되었던 것은, 사진이 예술이 되기 위해서는 회화와 같은 것이 되어야 한다는 관념이 그때까지 일종의 불문율처럼 아무런 비판의식 없이 받아들여졌기 때문이다.

그러나 이 책에 실린 사진만 보더라도 작가들 대부분이 스트레이트 포토의 방식을 분명하게 선택하고 있음을 알 수 있다. 이는 일제강점기부터 마치 유산처럼 물려받아 「국전」의 사진 부문을 오랫동안 지배해 온 살롱사진의 진부한 조형주의와는 정반대되는 선택이고, 당시로서는 매우 참신한 것이었다고 할 수 있다. 사실상 스트레이트 포토라는 명칭을 사용한 최

초의 당사자들, 예를 들어 스티글리츠(A. Stieglitz)나 웨스턴(E. Weston) 또는 마이너 화이트(Minor White) 등도 예술사진이라는 커다란 범주 안에서 회화주의적 관습에서 벗어나 사진의 독자적 가치를 발견하고자 하는 의도에서 스트레이트 포토라는 용어를 선호했던 것이다. 스트레이트 포토는 그 기원에서 사진적 매체의 한계와 가능성을 존중함으로써 사진의 독자적 특성을 살려야 한다는 다분히 기술적 차원에서 출발한 것이지만, 그 의미가 자연스럽게 일종의 미학적 태도로까지 확장될 수 있는 것이기 때문에 주로 현실과 사진의 관련성을 강조하는 리얼리즘이라는 단어와 의미상 중첩되는 부분을 갖게 된다.

그리고 예술사진과 다큐멘터리 사진은 반드시 대립하는 개념이라고 할 수 없다. 문제는 사진의 장르라는 것이 어떤 일관성있는 기준에 따른 분류라기보다는 상이한 이유에서 생겨난 여러 이질적 것들이 뒤섞여 공존하게 된 것이기 때문에, 경우마다 그 외연과 내포가 변동하는 매우 자의적인 개념이라는 점이다.

이를테면 초상, 정물, 풍경 등 회화 장르에서 물려받은 것과 다큐멘터리나 거리사진(street photography) 등 사진 특유의 장르로서 새롭게 생겨난 것들, 그리고 회화주의 또는 스트레이트 포토 등 일정한 기법적 선택을 분명하게 말해 주는 장르, 사진이 실리는 매체 또는 기능에 따라 붙여진 보도사진이라고 번역될 수 있는 포토저널리즘의 사진 또는 상업적 광고사진, 패션사진 등 다양한 목적의 사진 장르들, 그리고 일상적 기념사진이나 스냅숏 등이 있다.

광고사진이나 가족사진 또는 보도사진은 기능적 차원에서 분명한 특징을 지닌 것이기 때문에 소위 예술로서의 사진 또는 예술사진(art photography)과 달리 제작방식이나 수용방식에서 제도화되어 있다고 말할 수 있다.

그러나 소위 예술사진이라는 것은 바로 문젯거리인 예술이란 개념처럼 쉽게 정의 내리기 힘든 애매한 범주에 속한다. 다른 어떤 목적이나 기능을 위한 것이 아닌 그 자체에 목적을 지닌 것이라는 것 이외에 과연 어떤 방식

으로 정의해야 할지 지극히 막연한 것이 예술사진이다. 전문가가 아닌 일반인들 사이에서는 회화주의 사진의 유산을 이어받은 살롱사진이 흔히 예술사진으로 인정된다. 그러나 상투화하고 피상적인 조형주의의 한계 안에 사진의 잠재적 가능성을 가두어 버리는 이 살롱사진을 전형적인 예술사진으로 분류한다는 것은 오해를 낳을 수밖에 없는 일이다.

스트레이트 포토가 사진의 리얼리즘 또는 리얼리즘 사진과 동일한 것이냐 아니냐 하는 질문에 대해 경우에 따라 그렇기도 하고 그렇지 않기도 하다는 애매한 대답을 할 수밖에 없는 것처럼, 회화주의나 조형주의 사진이 그대로 예술사진이 되는 것은 아니라고 할 수밖에 없다. 그 둘은 겹치는 부분이 많지만 동일한 것은 아니다. 그리고 우선 이 논의는 소위 예술사진이란 무엇인가, 어떤 사진이 예술사진의 범주에 드는 사진인가 하는 것을 보다 커다란 미학적 질문의 틀 안에서 다시 검토해 보아야 할 성질의 것이다.

왜냐하면 회화주의 사진이건 스트레이트 포토이건 리얼리즘 사진이건 다같이 사진을 예술로 생각한다는 전제에서 나온 단어들이기 때문이다. 그리고 어떤 사진이 시각적 기록, 즉 도큐먼트냐 예술작품이냐 하는 것은 그 사진 자체의 성격 또는 형식적 특징보다도 그 사진을 어떤 각도에서 보느냐, 달리 말해 그 사진을 어떤 목적에서 수용하느냐 하는 것에 달려 있는 문제다. 앗제(E. Atget)는 파리라는 도시의 사라져 가는 옛 모습에 대한 시각적 정보 또는 자료를 제공하기 위해 마치 목록을 만들 듯이 사진을 찍었지만, 오늘날 그의 사진은 사진사에 길이 남는 예술사진 작품의 한 모범적인 예로서 존중된다. 1930년대 워커 에번스(Walker Evans), 도로시아 랭(Dorothea Lange), 아서 로드스타인(Arthur Rothestein) 등 소위 미국농업안정국(FSA) 다큐멘터리 사진가들의 경우도 마찬가지다. 이런 면에서 다큐멘터리라는 장르는 예술사진의 범주에 속하는지 아닌지 구분하기가 힘든 매우 애매한 개념이다. 즉, 다큐멘터리 사진은 사진의 한 장르라고 할 수도 있지만 사진의 속성에서 거의 자동적으로 연장되어 나온 것이라고 볼 수도 있기 때문에, 예술사진과 분명하게 구별되는 것 같으면서도 반드시 그렇지도 않다는 점에서 여러 각도로 다시 검토해 볼 필요가 있다.

초상사진, 가족사진, 돌사진, 결혼사진 등 일상생활의 중요한 계기와 관련된 소위 사진관 사진을 비롯하여 신문, 화보, 잡지 등에 여러 가지 형태로 실리는 보도사진 및 기타의 다양한 기능적 사진과 달리, 일종의 예술로서의 사진에 대한 사회적 인식은 거의 전무하다시피 한 당시의 궁핍한 여건에서 예술사진을 한다는 것은 아마추어 취미생활 이상으로 대접받기 힘들었다. 선구적인 생각을 가진 이 작가들은 직업적 사진가나 전업 작가였던 것도 아니다. 게다가 전쟁을 막 치르고 사회의 모든 기반이 파괴된 당시의 정치경제적 조건 때문에 사진 재료뿐만이 아니라 생활의 모든 국면에서 물자의 절대적 부족과 궁핍으로 허덕이던 참담한 상황에서, 예술사진 또는 예술로서의 사진의 영역을 개척하려고 거의 무모하다고 할 정도로 열정적으로 노력했던 이들의 사진들을 다시 보며 느끼는 감개는 한두 가지가 아니다.

사진이 단순한 기록이 아니라 일종의 예술로서 독자적 가치가 있다고 생각하고 사진작업을 시작한 첫번째 세대에 속하는 이 작가들이 1950년대에 리얼리즘을 표방했다고 해서 분명한 이론적 뒷받침이 있었다고 보기는 힘들다. 오히려 이 작가들은 사진 저널리즘과 살롱사진의 영역 바깥에서 자유로운 작업을 했던 일종의 독립적〔프랑스어로 말하면 앵데팡당 (indépendents)〕 작가들이었다고 말할 수 있다.

당시에 그 수효가 늘기 시작한 개인전과 그룹전 그리고 국내외 공모전, 즉 사진 콘테스트는 이 작가들이 자신의 작업을 사회적으로 내보일 수 있는 기회였으며, 변변한 사회적 지원 없이도 이런 전시회들을 중심으로 한 작가들의 활동이 소그룹 형태로 서울이나 대구, 부산 등 대도시뿐만 아니라 각 지방에서도 끊이지 않고 이어져 왔다는 것은 어려운 상황에서도 사진의 예술적 가능성, 사회적 소통의 탁월한 수단으로서의 사진에 대한 인식이 점차 넓게 확산되어 가고 있었음을 증명하는 것이다.

사실상 이 작가들이 활발하게 작업했던 1950-1960년대는 전 세계적으로 사진예술의 여러 가지 가능성이 활짝 꽃피었던 시대였다. 소형 라이카 카메라의 등장 및 대량 보급, 『라이프(Life)』『보그(Vogue)』『파리 마치

(Paris Match)』등 세계적 차원의 사진잡지와 저널리즘의 발달, 스냅숏의 대중화 및 일상화, 국제적 사진 공모전과 콘테스트의 활발한 움직임, 대학에서의 사진학과의 개설, 광고사진을 비롯하여 여러 가지 사진 이미지들이 도시환경과 일상생활 도처에 범람하기 시작하여 1960년대 전후해서는 심지어 '스펙터클의 사회'와 '이미지 문명'이라는 말까지 생겨난다. 한국전쟁의 상처가 아직 채 아물지도 않은 상태에서 온갖 물질적, 정신적 빈궁으로 허덕이던 한국도 이 전 세계적 문화의 물결에서 완전하게 고립될 수는 없었는데, 그 가운데 가장 커다란 파문을 일으킨 것이 바로 유명한 「인간 가족(The Family of Man)」전이다. 1955년 뉴욕 현대미술관(MoMA)의 사진부장 스타이컨(E. Steichen)이 기획, 조직한 대규모 사진 전시회 「인간 가족」은 사진 역사상 전무후무한 대중적 열광을 불러 모으며, 전 세계 순회 전시를 통해 일반인들만이 아니라 많은 사진작가들에게 의사소통 수단으로서 사진의 힘과 가능성에 대한 낙관적 기대를 심어 주었다. 더 나아가 이 전시회는 당시의 사진예술이 나아가야 할 한 전범을 제시하는 것으로 인식되었고, 다큐멘터리 사진이야말로 사진이라는 매체의 잠재적 가능성을 가장 풍요롭게 펼쳐 보일 수 있는 길이라는 생각을 마치 하나의 공식처럼 작가들에게 심어 주었다.

예술사진이라는 영역에서 일본을 통하지 않고서는 거의 해외의 정보를 접할 수 없었고, 일제강점기의 유산인 상투적 형식과 유치한 감상적 취향에서 벗어나지 못한 살롱사진적 전통 이외에는 거의 아는 것이 없던 전후 한국사진에 이 전시회가 준 충격은 대단한 것이었다. 특히 리얼리즘을 지향하는 이 작가들에게 미친 영향은 거의 결정적이었다고 한다. 이 전시회가 리얼리즘을 표방하는 대표적 작가 임응식의 적극적인 노력으로 주한미국대사관을 통해 1957년 우리나라에 유치되었다는 사실, 그리고 다소 막연하지만 리얼리즘의 기치 아래 모인 신선회 작가들의 첫번째 전시회가 바로 같은 해에 열렸다는 사실은 의미심장하다. 이후의 한국 리얼리즘 사진의 이념적 성향과 소재의 선택 및 형식적 측면의 전반적 성격을 이해하는 데 이 전시회가 하나의 열쇠가 될 수 있을 것이다.

오십 년이 지난 지금에서야 분명하게 보이는 것이지만 이 전시회의 보수적 이데올로기, 즉 미국식 생활방식을 전 세계가 지향해야 할 보편적 이상으로 제시하려는 미국 중심적 자문화중심주의 및 백색 인종주의, 비정치성을 표방하는 은폐된 반공주의 및 미국 중산층의 핵가족주의 이데올로기는 감상적 인도주의와 국제연합식 사해동포주의로 포장되어 선전되었고, 많은 사람들이 아무런 비판의식 없이 이를 받아들였다. 한국전쟁 이후에 더욱 강화된 냉전 구조 속에서, 역사적 차원에 대한 성찰이 애초부터 봉쇄된 상태에서 이 이데올로기들은 인류가 공유해야 할 보편적 가치로까지 승격될 수 있었다. 스타이컨은 이 전시회에서 하나의 사진이 보편적 의미를 지닐 수 있기 위해서는 단지 시각적 형상으로만 말해야 하고 다른 언어적 또는 문자적 설명은 최소화되어야 한다는 일종의 독단적 사진미학(이는 흔히 모더니즘으로 인식되어 왔다)을 체계적으로 실천하고 있다. 전 세계의 사진가들이 찍은 수백 점의 사진들을 선별하여 이를 마치 한 개인의 탄생부터 죽음에 이르는 여러 중요한 계기들을 보여 주는 사진들을 모아 놓은 앨범처럼 배치한 후 사진을 찍은 나라, 사진가, 저작권자의 이름만 제시하고 일체의 설명을 생략한 채 여기저기서 임의적으로 인용한 시, 철학책의 한 구절, 지혜로운 말들을 단편적으로 보여 주는 방식을 택한 것이다. 전시회만이 아니라 이에 딸린 세 가지 크기의 카탈로그도 마찬가지다. 즉, 스타이컨은 교묘한 방법으로 사진이 찍히고 보이는 정치적, 경제적, 사회적 맥락을 사상하고 탈락시킴으로써 역사적, 문화적으로 형성된 것을 생물학적 자연의 질서로 환원시키고 있다. 특히 정치적인 맥락이나 배경은 의도적으로 무시되거나 말소되었다. 예를 들어 북진통일을 외치며 휴전협정에 반대하는 관제 데모에 동원되어 몸부림치는 남한 여고생들의 모습을 찍은 미셸 루지에(Michael Rougier)의 사진에는 한국이라는 꼬리표와 사진가의 이름 이외에는 아무런 설명이 없다. 따라서 이 사진을 보는 사람들은 이 젊은 여자들이 도대체 누구인지, 왜 철조망을 손으로 잡고 울부짖고 있는지 이해할 수 없다. 사실상 다큐멘터리 사진이 그것이 보이는 신문이나 잡지 또는 책이라는 맥락과 상관없이 일종의 구경거리로만 또는 미

술작품으로만 전시되고 감상되고 거래되면 그 사진이 무슨 이유에서 찍혔는지, 과연 무엇을 말하고 있는지 하는 문제들을 은폐하는 셈이 된다. 달리 말해 지극히 애매모호한 미학적(조형적) 효과를 위해 다큐멘터리 사진의 존재 이유 자체를 증발시켜 버리는 것이다. 이와 같이 예술사진이라는 범주 안에서 리얼리즘의 이념은 다큐멘터리 사진의 경우에서 보는 바와 같이 자칫하면 자가당착적인 딜레마에 빠진다. 그렇다고 다큐멘터리 사진을 예술로 생각할 때 봉착하는 이 이율배반이 반드시 타기할 것만은 아니다. 패러독스나 아이러니가 지니는 독특한 미학적 가치를 전면적으로 부정할 수는 없기 때문이다.

이 사진집 역시 이러한 딜레마에서 완전하게 벗어나 있다고 생각할 수는 없다. 이 사진을 찍은 작가들은 다같이 예술사진을 하려고 했던 것이고, 그들의 작품을 하나로 묶어 한국 리얼리즘 사진으로 제시하려는 정인숙의 노력도 작가주의적 관점에서 비롯한 것이다. 그러나 여기에 실린 사진들은 동시에 한국이라는 사회의 시대적 도큐먼트, 시각적 기록이다. 그리고 이 사진들이 도큐먼트로서 제대로 기능할 수 있으려면 그것이 본래 찍히게 된 경위와 상황에 대한 올바른 설명과 해석이 마땅히 뒤따라야만 한다. 본래의 사회적 맥락 속에 다시 자리매김하려는 노력이 요청된다는 말이다. 형식적으로 한국사진사의 한 항목으로 편입되고 기술된다고 해서 이런 문제들이 한꺼번에 자동으로 해결되지는 않는다.

또한 이 사진들에서 자주 엿보이는 상투성을 초창기의 모색 단계에서 어쩔 수 없이 드러날 수밖에 없는 비전문가적 미숙함이나 장르의 미분화 상태를 보여 주는 것으로만 생각할 수는 없을 것이다. 그보다는 이른바 예술사진에 대한 그 시대 나름의 강박관념이 오히려 사진에 대한 보다 소박하고 자연스러운 접근, 즉 스트레이트한 접근을 방해했던 것이 아닌가 하는 느낌이 드는 것이다. 즉, 앞서 말했듯이 살롱사진의 해묵은 관습이 사진의 독자성과 창의적 표현을 가로막는 일종의 장애로 여전히 작용했을 것이라는 가정이다. 말하자면 다큐멘터리적 리얼리즘과 살롱사진의 상투적 조형주의 사이의 애매한 경계 지역에서 머뭇거리는 것 같은 양상들도 안

이한 절충주의로 단순하게 비난할 것은 아니라는 생각이다. 이는 본격적 작업을 하기에 어려웠던 시대적 상황 때문만이 아니라 예술사진이라는 범주의 원천적 애매함에서 기인하는 것이라 할 수 있기 때문이다. 리얼리즘의 노선을 분명하게 표방하는 작가의 경우에서도 말이다.

물론 정식화된 사진사 서술이나 전문화된 사진비평이나 이론, 말하자면 사진담론적 뒷받침이 결여되었기 때문이라고 말할 수도 있다. 회화주의건 스트레이트 포토 또는 모더니즘 사진이론이건, 사진이론이나 사진미학은 그 자체가 막연하게 어떤 지향점을 가리키는 것 이상으로 발전되기 힘들다. 사진 자체의 근원적 애매성, 사진에 내재되어 있는 이율배반적 성격, 즉 철두철미 인공적으로 제작된 것임에도 불구하고 마치 자연 그 자체에서 저절로 생겨나온 것처럼 보이고 또 그렇게 보여야만 한다는 어떤 무의식적 욕구의 투사, 이것이 사진을 마치 세상을 내다볼 수 있는 투명한 창이라는 은유를 은유 이상의 것으로 착각하게 만든다.

따지고 보면 이는 사진이 본래 가지고 있는 분열증적, 자기 모순적 성격에서 비롯한 것이라고 볼 수 있다. 가시적인 것만 사진으로 찍힌다는 사진의 속성, 바꾸어 말해 눈에 보이지 않는 현실은 아무리 중요한 것이라고 하더라도 원칙적으로 사진으로 찍힐 수 없다는 사진 기술의 물리적 특성이 결정하고 들어가는 부분이 중요하다. 이는 특히 언어적 매체나 나아가 회화적 매체와는 다른 사진이라는 매체의 특수성에서 비롯하는 것이고, 사진을 논할 때는 이것이 반드시 전제 사항으로 주어져 있다는 점을 잊지 말아야 한다.

사진이 현실의 대상의 모습을 그대로 닮았다는 유사성의 바탕에 그것이 현실의 대상의 광학적 흔적이라는 지표적 성격을 더하면 사진의 현실성 또는 리얼리티는 아주 특별한 것이 된다. 더 나아가 사람들은 사진이 바로 찍힌 대상 그 자체와 동일한 것이라는 불합리한 믿음까지 갖게 된다. 즉, 이 유사성의 차원과 지표적 차원은 사진 속에서 동일한 차원으로 혼동돼 서로의 특성을 강화해 주는 것으로 인식되어, 사진은 마치 현실의 대상의 불가사의한 분신인 것처럼 미신적 지위를 부여받기도 한다. 이 이중적 측

면은 사진을 보는 사람들의 정신에 미묘한 균열을 일으키는 일종의 이율배반이다. 사진의 미스터리, 그리고 사진이 지니는 매력은 바로 여기서 기인하는 것이다. 동일한 것, 분신의 성격이 사진 이미지의 특성이라는 기이한 미신적 관념. 앙드레 바쟁이나 롤랑 바르트 같은 사람은 바로 이것이 무엇인가 밝히려고 여러 가지 이야기를 했지만, 그 핵심은 바로 이 유사성의 차원과 지표적 성격을 구별하지 않고 동일한 하나의 본질적 속성으로 보려는 우리들의 마음의 태도에서 비롯하는 것이다. 즉, 본질주의적 환원의 욕구가 이 두 가지 상이한 성격이 마치 사진 속에 하나로 응축, 결합되어 있는 것으로 보이게 만들고 있는 것이다. 사실상 이러한 결합은 불합리하지 않은가.

다시 말해 사진은 선천적으로 분열증적이다. 이 분열적 성격은 사진을 보는 우리들의 마음에도 작용한다. 따라서 사진을 보며 우리는 언제나 무의식적이지만 일종의 가벼운 분열증을 경험한다. 프로이트식으로 말해 사진이 친숙하면서도 이상하게 낯선 어떤 것(the uncanny)으로 여겨지는 것도 이 때문이다.

어쨌든 사진의 발명 자체가 우리의 육안으로 보이는 세계를 이차원의 평면에 재현하기 위한 수단으로 이루어진 것이기 때문에, 그리고 현실의 가시적 측면만 기록하거나 재현할 수 있다는 점에서 이렇게 선험적으로 결정된 부분을 참작해야만 리얼리즘의 논의도 제대로 될 수 있다. 이는 문학의 리얼리즘이나 회화의 리얼리즘 또는 기타 다른 예술의 리얼리즘과 구별되는 사진 리얼리즘의 특수성이다. 정인숙이 망각으로부터 어렵사리 구해낸 이 작가들의 작업을 새롭게 읽고 이해하고자 할 때 되새겨야 할 점들이다.

2006

정범태의 발견

『정범태 사진집: 카메라와 함께한 반세기 1950-2000』

한 개인의 삶에서나 사회의 집단적 삶에서 큰 의미를 지닌 중요한 사건이 꼭 이에 버금가는 시각적인 무게를 지니고 우리 앞에 나타나는 것은 아니다. 그렇기 때문에 훌륭한 사진이 탄생하려면 뛰어난 감각을 지닌 사진가의 개입이 절대적으로 필요한 것이지만 이에 못지않게 시각적으로 의미 있는 정경이 실제로 벌어져야 한다. 나는 이를 '시각적 사건'이라고 부르고자 한다. 사진가의 조형적 직관과 시각적 사건의 한순간이 절묘하게 만나 극적으로 조화를 이루는 예외적인 찰나를 뜻하는 카르티에 브레송(H. Cartier-Bresson)의 유명한 '결정적 순간'은, 주어진 상황이나 사건의 중요성과 상관없이 시각적으로 '의미있는' 순간 또는 장면의 포착이 결국 빼어난 사진을 탄생시키는 것이라는 뜻이다. 이는 작품으로서의 사진 또는 예술로서의 사진이라는 모더니즘 사진의 이념을 단적으로 말해 주는 개념이지만, 이것이 뛰어난 모든 사진이 지닌 본질 또는 공통분모를 가리키는 것은 아니다. 사진의 순수한 본질 또는 뛰어난 공통분모 따위는 아예 존재하지 않는 것이다. 따라서 좋은 사진이란 보는 각도에 따라 매번 평가가 달라지는, 또 달라져야만 하는 복수적인 개념이며, 한 가지 종류의 동질적인 사진에만 국한되는 것이 아니다.

정범태(鄭範泰)는 직업적인 신문 사진가로서 사십 년 이상 『조선일보』와 『한국일보』를 비롯한 여러 매체에서 사진기자로 일해 왔다. 그러므로

사진작가로서, 이른바 예술사진을 찍는 사람으로서 그를 이야기하자면 많은 유보 조항을 달아야 할 것이다. 그는 신문사에서 월급을 받는 기자로서 뉴스로서의 가치가 있는 사진을 찍는 일을 최우선의 과제로 생각하는, 거칠게 이야기하자면 소위 영어로 '스쿠프(scoop)'라고 하는 특종사진을 찍는 것을 중요한 목표로 삼는 이른바 보도사진을 업으로 해 온 사람이다. 르포르타주(reportage) 사진을 번역한 일본식 조어 '보도사진'이라는 단어는 그 의미가 부정확하다. 그러나 흔히 일간신문의 일면에 일종의 얼굴이나 간판 격으로 실리는 피처(feature) 사진을 포함하여 주요 사건 기사의 시각적 증거로 제공되는 사진들을 통칭하는 것으로 흔히 쓰이는 이 보도사진이라는 두루뭉술한 말을 그는 좋아하지 않는다. 그 대신 그는 신문사진이라는 단어를 좋아한다. 당연하다. 신문에 실리는 것 모두 보도를 위한 것은 아니다. 사진의 경우도 마찬가지다. 일간신문에 흔히 실리는 유명인들의 초상사진의 경우를 생각해 보면 이 보도사진이라는 말이 얼마나 엉성한 단어인지 알 수 있다. 신문에 실리는 사진은 그 성격에 따라 여러 종류가 있게 마련이며, 그는 신문사와 맺은 계약과 주문에 따라 이 여러 종류의 사진을 신문사에 제공해 왔다.

일간신문에 실리는 사진이 다같은 종류의 것이 아니며 여러 가지가 있음을 누구나 알고 있지만, 이 가운데 가장 중요하게 생각되는 사진은 역시 소위 특종사진이라고 불리는, 수많은 독자들의 관심을 단번에 사로잡을 수 있는 사회적으로 매우 중대한 의미를 지닌 큰 사건의 스펙터클한 순간이나 장면을 포착한 사진이다. 이러한 사진은 성공적인 경우에 수백만 사람들의 마음을 사로잡으며 사태를 바라보는 그들의 관점을 만들어 주고, 때로는 충격을 주어 그 관점을 근본적으로 변화시킬 정도로 큰 영향력을 발휘할 수 있다. 정범태는 사일구혁명 직전 고려대생 시위대의 처참한 피습 장면을 비롯하여 중대한 역사적 의미가 있는 순간을 기록한 특종사진으로 여러 번 이름을 떨쳤던 사진기자였다.

그래서인지 오로지 자기 자신만의 예술적 감수성이나 생각을 표현하는

작품사진, 작가사진 또는 예술사진이란 그에게는 별도의 특별한 일이었던 것이다. 다시 말해 그는 사진기자라는 직분에 하나의 직업인으로서 그리고 생활인으로서 우선 충실했고, 오히려 사진작가로서의 자기를 표현하는 일은 일종의 과외활동이나 여분의 작업 또는 여기(餘技)처럼 생각해 왔던 것이 아닌가 하는 생각이 들기도 한다. 사진이란 사진 이상의 것도 사진 이하의 것도 아니라는 그의 말처럼, 사진이 작가의 개성적 표현이나 독자적인 가치를 지닌 예술작품으로 된다는 것은 사진의 본령에서 어딘가 벗어난 것이라고 생각했을지도 모른다. 그러나 그가 꾸준하게 외국의 사진 콘테스트에 출품했던 사진들을 보면 예술가로서의 자기 자신을 주장하고 싶은 욕구를 항상 가지고 있었던 듯하다. 아마도 일제 말기를 거쳐 혼란스러운 해방 이후의 시대와 한국전쟁을 몸으로 겪으며 다른 사람과 마찬가지로 단순히 생존을 위해서 온몸으로 싸우지 않으면 안 되었던 시대를 살아온 그로서는, 예술이라는 것 자체가 문자 그대로 하나의 사치스러운 개념이었는지도 모른다. 그러나 그는 매일매일 신문사의 주문에 따라 바쁘게 현장을 찾아다니며 작업해야 하는 사진기자로서의 일 이외에도 항상 자기 자신을 위한 작업을 잊어 본 적이 없다. 그렇기 때문에 그는 그의 예술적 목표에 걸맞은 소재를 보면 기회를 놓치지 않았고 또 이를 찾느라 많은 노력을 기울여 왔다.

그는 전쟁의 와중에서 사진가로서 출발했고 이어서 항상 한국사회의 격변하는 상황의 한가운데에서 평생 기자로서 일해 왔다. 그러나 사진에 대한 인식이나 평가가 지극히 낮은 수준에 머물고 있는 한국사회에서 사진기자로서의 작업이란 고된 일이다. 유명 신문사에서조차 제대로 대접받지 못하고 부수적인 위치로 뒷전으로 밀려나기가 일쑤인 사진을 일종의 소명으로 부둥켜안는다는 것은 대단한 인내와 투지를 필요로 하는 일이다. 그 노력과 고난에 비해 사회적 보상은 늘 변변치 않은 것이었다. 그러나 그는 역사적으로 중요한 사건의 목격자이자 기록자로서, 따라서 증언자로서 사진기자라는 자신의 직분에 한결같이 충실했다. 사진의 중요성을 잘 알지도 못했고 잘 알려고도 하지 않았던 한국사회에서 사십 년 이상을 일간지

사진의 자리

신문사 사진기자로서 열악한 조건과 싸워 가며 투철한 사명감을 갖고 꾸준하게 일해 왔다는 사실 자체가, 사진예술에 대한 열정 운운 따위의 얄팍한 상투적 표현으로는 도저히 설명할 수 없는 인간적 크기와 폭 그리고 깊이를 증거하는 것이라고 나는 생각한다. 이른바 영상시대라고도 흔히 일컬어지는 오늘날도 한국 일간신문의 사진에 대한 인식이나 이해의 수준은 여전히 원시적이고 초보적인 데서 멀리 벗어나고 있지 못하다. 이러한 상황에서 그는 직업적 사진기자의 길과 독자적인 세계를 탐구하는 작가로서의 길, 두 가지 길을 동시에 걸어왔다고 할 수 있다. 그 둘은 어떤 때는 서로 만나 합쳐지고 어떤 경우에는 서로 갈라져 거리가 벌어지는 길이다. 그렇기 때문에 그의 사십여 년간의 작업은 어느 한 가지 관점에서 일률적으로 말하기 힘들다. 서로 성격이 다른 두 가지 사진가의 삶이 한데 얽히고 풀어지고 한데 뭉치고 또 흩어지는 복잡한 궤적을 보여 주기 때문이다. 물론 한 작품 속에 이 두 가지가 교묘하게 조화를 이루고 있는 예도 많이 있다. 그러나 그 반대로 서로 충돌을 일으키고 있는 경우도 있다.

사진은 기본적으로 시각적 기록이라는 물리적 토대 위에서 성립하는 것이지만 이 기록이라는 것이 어떻게, 어떤 맥락에서 쓰이느냐에 따라, 달리 말해 어떠한 방식으로 제시되고 보여지느냐에 따라 그 의미는 여러 가지로 달라진다.

그 차이는 주어진 사진을 놓고 설명하는 어휘에서 그 특징이 드러난다. 순간의 포착이란 끊임없이 흐르고 소멸하는 시간의 단면을 강조하는 말이며, 현장 또는 현장감이라는 단어는 지금 내 눈앞에 놓인 공간의 현존성을 강조하는 개념이다. 보는 사람이 다른 곳이 아닌 이곳, 즉 사태의 한복판에서 그 사태의 추이를 두 눈으로 보고 있다는 뜻이다. 목격이라는 단어는 이 시각적 사건을 증언할 수 있는 사람의 존재를 강조하는 말이다. 증거나 증언은 그가 본 것이 허위나 허구가 아닌 사실이라는 보증을 뜻한다.

이러한 단어들은 사진 리얼리즘을 이야기할 때 흔히 동원되는 개념이나 단어들이다. 정범태의 사진을 논할 때 이런 단어들이 동원되고 그가 한국

의 대표적인 리얼리즘 사진작가로 꼽히는 것은 매우 당연하고 자연스러운 일이다. 그러나 이런 식의 상투적인 분류와 명명은 그의 사진을 보는 데, 그리고 그의 세계를 보다 폭넓게 이해하는 데 별 도움이 되지 않는다. 평생 신문기자로 감옥살이를 포함하여 온갖 고초를 다 겪으며 살아온 그에게 이런 분류나 호칭은 하나 마나 한 소리에 가깝다.

기록이라는 사진의 속성을 사회적으로 그리고 개인적으로 어떻게 사용하느냐에 따라 사진의 종류와 성격 그리고 그 의미가 달라지는 것이다. 사진 리얼리즘의 의미도 경우에 따라 달라진다.

나는 사진작가로서 정범태의 삶의 결산으로 정리되는 전시회의 개최와 작품집의 발간이 한국사진의 역사에서 매우 중요하고 뜻 깊은 사건으로 남을 것이라고 믿어 의심치 않는다. 평생 수많은 사건을 쫓아다니면서 항상 사건의 한복판에서 그 핵심을 꿰뚫어 보는 사심 없는 목격자로서, 용기있는 증언자로서 역사에 남으려 했던 그는 그 인간적 겸손만으로도 사진가를 지망하는 많은 젊은이들의 귀감이 되고도 남는다. 그렇기 때문에 뛰어난 사진작가로서 또는 예술가로서만 그를 보는 것은 온당치 않은 일이다. 국내외로 주목받고 평가받은 널리 알려진 몇몇 그의 유명한 작품들보다도, 나는 정인숙이 정범태의 전시회와 작품집 발간을 준비하면서 그의 필름들을 정리하다가 새롭게 발견해낸 사진들 중 하나에 주목하게 되었다.

'바로 이것이다'라는 느낌을 강하게 주는 한 장의 사진. 1950년대 말, 청계천 복개공사가 막 시작된 장면을 보여 주는 이 사진은 그의 작업과 작품 세계를 요약해서 말해 주는 하나의 절묘한 상징처럼 여겨졌기 때문이다.

맨 흙이 그대로 드러난 양쪽 축대 사이로 개천물이 그 전처럼 흐르고 있다. 경사진 흙더미 뒤로 전신주와 작은 상점들과 간판 그리고 띄엄띄엄 떨어진 건물들이 보인다. 개천 바닥 위로 철근들이 삐져나와 있는 반쯤 세워진 받침기둥들이 규칙적인 간격으로 줄지어 있다. 평평한 시멘트 슬래브 위에 막 놓인 재목들. 공사장 정경이 뒤쪽으로 이어진다. 맑고 따뜻한 날인 듯 개천 표면이 반짝인다. 이를 배경으로 오른쪽 귀퉁이에 해태 형상을 닮

은 석조물이 우리를 마주보며 시선을 잡아 끈다. 마구 공사 중인 이곳에 아무렇게나 방치된 석상인 듯하다. 이른바 한국의 근대화의 시작을 알리는 첫번째 사업 가운데 하나인 청계천 복개공사 현장의 생생한 장면이다. 작가가 우연히 지나치다가 찍은 것으로 보이는 이 사진은 사건 현장의 핵심적 순간을 거의 동물적 본능으로 낚아챌 줄 아는 노련한 사진기자가 아니면 도저히 잡을 수 없는 장면이다.

청계천 교각에 오랜 세월 동안 존재하면서 오고가는 사람들을 대면했을 이 돌조각이 자신의 자리에서 세상의 마지막을 맞기 전 잠깐 밝은 햇살을 쪼이고 있는 우연한 한 장면이 정범태의 카메라에 포착되어 영원히 정착된 것이다. 문화재급으로 보이는 돌조각은 곧 몇 푼 안 되는 가격으로 골동상 비슷한 데로 몰래 팔려 나갔을 것이다. 이 돌조각은 지금 어떻게 되었을까. 전혀 상상조차 할 수 없는 엉뚱한 곳에 놓여 있을 것이다. 혹시 이 사진을 보고 그것이 지금 어디 어떻게 있는지 제보해 줄 사람이 갑자기 나타날지도 모른다.

사진은 그 자체가 하나의 퍼즐이다. 특히 배경 설명이 뒤따르지 않은 사진은 그 자체가 하나의 수수께끼, 하나의 괴물이다. 그것은 어떤 것의 존재 증명이기 이전에 하나의 수수께끼 형상으로서 매력을 지닌다. 사진이 무언가를 제시하기에 앞서 특수한 시간 및 공간의 일회적 얽힘을 보여 주기 때문이다.

이 사진은 통상적 의미에서의 신문의 보도사진이나 정부기록보존소에 있는 기록사진 따위의 것이 아니다. 그렇다고 작가의 의도와 기질이 깊게 배어 있는 작가사진 또는 작품사진이라고 말하기도 애매하다. 거기에는 어떠한 구성의 의지도 보이지 않는다. 작가의 창조적 의지나 의도가 어떻든 간에 우리는 이 사진을 우리가 지닌 얄팍한 지식과 상식에 비추어 낡은 식민지 근대화의 편린을 보여 주는 배경을 뒤로하고, 콘크리트 복개공사가 상징하는 박정희식 새로운 근대화 과정과 석조물이 대표하는 정체된 조선의 전근대가 서로 충돌하는 정경으로 읽을 수 있다. 사진가의 카메라 프레임 안에 그것들이 우연히 같이 놓이게 된 아이러니 또는 모순의 이미

지를 발견했다고 만족한 기분에 젖을 수도 있다.

그러나 이 사진에는 그런 안이한 해석이나 설명을 넘어서는, 또는 이를 거부하는 무언가가 있다. 마음속으로 대충 정리하고 슬쩍 넘어가려 해도 무언가 걸리는 게 있다는 의미이다. 롤랑 바르트가 예이젠시테인 영화의 스틸사진을 놓고 애써 설명하려 한 '제3의 의미' 또는 '무딘 의미(sens obtus)', 즉 그가 말하는 스투디움(studium)과 구별되는 푼크툼(punctum)의 차원에 속하는 어떤 것이 있다. 아니면 벤야민이 얼핏 언급한 바 있는 광학적 무의식이 드러난 것 같아 놀라움을 주는 것일까.

우연의 순수한 포착. 사진가가 카메라를 가지고 지나가다가 별 생각 없이 이 순간을 찍었기 때문에 이른바 사진 찍는 행위의 원형(아르케, arche)이라고 부를 만한 것이 여기에 나타난 것이 아닐까. 이 사진에는 원형이라는 형이상학적 냄새가 나는 관념을 상기시켜 주는, 지극히 자연스럽고 평범한 것 같으면서도 어쩔 수 없이 어딘가 괴이하고 낯선 기미가 있다. 이 시각적 사건을 목격한 사람의 존재가 바로 사진 찍는 순간에 각인된 것이다. 앗제 사진의 독특함을 일찍이 알아차린 프랑스의 초현실주의자들이라면 매우 좋아했을 법한 사진이다. 정범태의 작품 가운데는 이런 사진이 많다.

정인숙은 이 특별한 사진을 어둠에서 끌어냈다. 이는 망실이나 망각에서 끄집어냈다는 은유적 표현만이 아니라 문자 그대로 깜깜한 데서 밝은 데로 끌어냈다는 말이다. 사진의 원판 네거티브를 처음으로 인화지에 살려냈기 때문이다. 사진의 주인공이라고 할 수 있는 피사체 돌조각의 운명과 사진의 운명이 희한하게 닮았다. 이를 찍은 사진가의 운명도 이와 닮은 것이 아닐까.

이 시대 한국사진을 대표하는 사진가의 한 사람으로서 정범태라는 이름은 널리 알려져 있지만 과연 그의 사진을 진정으로 보고 이해한 사람이 몇이나 될까.

그러니까 우리는 정범태의 존재를 지금까지 전혀 의식하지 않고 있었거나

무시하고 있었던 것이 아닐까. 아니 우리가 아는 정범태는 그의 극히 일부분일 뿐이며, 그나마 편협하게 상투화한 것이라는 사실을 우리가 전혀 자각하지 못하고 있는 것은 아닌가.

나는 사진작가로서 또는 사진기자로서 정범태에 대해 제대로 이야기할 능력이 없다. 아직 한국사진의 역사가 그 개요조차 제대로 씌어지지 않고 있는 상황에서 그를 어떻게 올바르게 자리매김할 수 있을 것인가. 정범태는 이제 막 발견되었다. 재발견되었다는 것이 더 정확한 표현일 것이다. 그 점에서 정범태는 새로운 작가다. 이제부터 그의 작업을 제대로 이해하기 위한 노력을 해야 할 것이다. 여기서 나는 역설적으로 조그만 희망을 본다.

2006

기록, 예술, 역사

「한국현대사진 60년」

「한국현대사진 60년」이라는 전시회 제목을 볼 때 사람들은 우선 '한국현대사진'이란 과연 무얼 말하는 것이지 하는 의문을 가질 것이다. 육십 년이라는 단서가 붙어 있기 때문에 현대라는 말이 시간적으로 한정되어 있다는 것은 곧 알게 된다. 그러니까 이 전시회는 오늘날부터 거슬러 올라가서 지난 육십 년간의 한국사진의 역사를 돌이켜보는 일종의 회고전이다. 그리고 한국사진이라고 했을 때 사람들은 사진의 어떤 기능적 차원보다 예술적 차원을 우선적으로 고려했을 거라는 느낌을 자연스레 갖게 된다. 이는 기능적 사진보다 예술사진이 문화적으로 더 의미있고 더 가치가 있을 거라는 생각과 관련되어 있지만, 그 무엇보다도 국립현대미술관에서 열리는 전시회이기 때문이다.

한국미술계의 권력이자 상징적 권위의 자리를 차지하고 있는 국립현대미술관이라는 제도, 즉 건물이나 장소뿐 아니라 하나의 사회적 힘으로서 인력과 재정, 문화적 위세와 영향력을 지닌 국가 장치가 예술사진 작가들의 대규모의 작품 전시회를 연다는 사실만으로도 하나의 사건이다. 이는 무엇보다도 오랜 세월 동안 예술로서 제대로 인정하지 않고 푸대접했던 사진을 뒤늦게나마 본격 예술로 인증하는 사회적 보상 행위다.

렌즈를 통한 빛의 작용을 이용하여 현실의 사물의 형상을 기록하는 기술이라는 사진의 일차적 정의는 소박하고 단순하지만, 혁명적인 디지털

테크놀로지가 고전적인 화학적 사진 처리방식을 전반적으로 대체해 가고 있는 이 시대에도 여전히 유효하다. 사진의 본질 또는 핵심을 어떤 식으로 규명하고 정의하려고 노력하건, 사진 테크놀로지가 어떻게 변화하고 발전하건 또는 사진의 사용방식이 얼마나 다양해지고 그 응용 범위가 한없이 확대되건 간에 이 원초적인 기록 능력을 떠나서 사진을 이야기하기는 힘들다. 한편 사진 초창기부터 제기되어 왔던 사진이 예술이냐 아니냐, 그리고 예술이라면 어떤 성격과 위상의 예술인가 하는 문제는 사진에 관심을 가진 사람들 사이의 지속적인 논쟁거리였다. 이 문제는 흔히 사진이 단순한 기록이냐 창조적 예술이냐 하는 마치 양자택일을 강요하는 듯한 이분법적 질문의 형태로 제기되어 왔다.

사진이 예술이라는 품위있고 그 가치를 사회적으로 공인받는 문화적 범주에 소속되기 위해 여러 가지 사회적 편견과 장벽들을 힘겹게 뛰어넘어야 했다는 것은, 사진 및 사진에서 파생한 기술 및 시각문화가 점점 더해가는 비중으로 사회생활의 모든 영역에 편재하는 오늘날에는 어이없게 느껴지기도 하지만 엄연한 사실이었다.

사진술의 도입과 보급이 상대적으로 뒤늦었고 따라서 사진문화의 세계사적 판도로 볼 때 주변부에 속하는 한국에서도 경우는 다르지 않다. 물론 사정은 훨씬 더 열악했다. 사진의 존재론적 토대를 이루는 광화학적 기술의 차원 때문에 매력있지만 문화적으로 열등한 것으로 무시당해 왔던 것이다. 따라서 고도의 정신적 차원이 중요시되는 예술, 즉 미술의 영역에 편입될 수 없다는 것이다. 일반인들 사이에서뿐만 아니라 소위 미술전문가들 사이에서의 평판 역시 다르지 않았다. 국가의 지원으로 매년 열리는 종합미술전시회인 소위 「국전」에 사진이 가까스로 한 분과로 참여할 수 있었던 것이 1964년이었다는 사실이 이를 웅변으로 말해 준다. 그럼에도 불구하고 직업적으로 사진을 하는 사진가나 아마추어로 사진을 하는 사람들은 사진을 예술로 승격시키고, 사회적으로 인정받기 위해 끊임없이 노력해 왔다. 해방 전 이른바 살롱사진으로 불리는 상투형으로 퇴화한 회화주의 사진도 기본적으로 예술(미술)을 지향하는 것이었으며, 해방 후 이를 비판

적으로 지양하고자 '생활주의'라는 기치로 등장한 리얼리즘 경향의 사조도 예술을 목표로 한 것임에는 차이가 없다.

사진이 예술가족의 한 성원으로 인정을 받았다 하더라도 그 위상은 매우 불안한 것이었다. 사진이 예술로 인정되기 힘들었던 이유는 바로 사진의 탁월한 기록적 능력 때문이다. 이는 형상(이미지) 제작과 보급이라는 차원에서 사진술의 혁명적 자질이지만 예술의 관점에서 보면 결격의 사유가 되는 것이다. 즉, 결론은 사진은 단순한 기술이거나 예술이라고 치더라도 온전한 예술이 못 되는, 어중간한 예술일 수밖에 없다는 것이다. 작고 한 프랑스 사회학자 부르디외가 다각적인 의미에서 사진을 '중간예술(art moyen)'이라고 명명한 것을 보라. 엘리트적인 고급예술의 개념에 어딘가 걸맞지 않는 사진의 이 기계적 특성 때문에, 그리고 이에 뒤따르는 기술적 편의성에서 기인한 민주적 특성(누구나 손쉽게 그 사진을 배워 찍을 수 있다) 때문에 예술로서 사진을 자리매김하려는 노력은 항상 부담을 안을 수밖에 없다.

사진이 끊임없이 회화를 모방하려는 것도 태생적 인접성이나 형상을 다룬다는 공통의 목표 때문이라기보다는 문화적 위상에 있어서 상대적 격차를 좁히려는 이유에서 기인하는 바가 더 크다. 그러니까 예술로서의 사진 또는 예술사진(art photography 또는 fine art photography)이란 끊임없이 자기를 정당화하는 방법을 새롭게 모색해야 하는 필요에 시달리는 처지에 놓인다. 이 점에서 사진은 예술로 인정한다 하더라도 근원적으로 불안한 예술인 셈이다. 사진의 역사는 끊임없이 자기정체성을 확인하려는 사진의 다양한 몸부림을 웅변으로 말해 주고 있다.

사진의 탁월한 기록적 능력은 사진 매체 자체의 투명성의 신화로 이어진다. 사진이야말로 타자를 위해 자신을 희생해야 하는, 말하자면 피사체를 보여 주거나 대신하기 위해 자기 존재 자체를 부정하고 지워야 하는 역설적 존재이다. 특히 예술사진 작가는 이 딜레마에 대한 반성적 의식에서 벗어날 수 없다.

19세기부터 20세기에 걸쳐 사진은 눈부신 기술적 발전을 이루면서 사

회생활의 모든 방면에 다양한 방식으로 넓게 이용되어 왔다. 오늘날의 현란한 시각문화의 기술적 토대는 바로 사진이다. 지금 이 시대를 사진 이후의 시대(post-photographic era)라고 부르는 것도 매우 자연스러워 보인다. 사실상 예술사진이란 사진문화 전체에서 특수한 한 영역, 작은 한 부분에 지나지 않는다. 양적인 차원에서 압도적인 실용적 사진은 그 목적에 따라, 그 동기에 따라 다양한 이름으로 불린다. 과학사진, 의학사진, 신원증명사진, 보도사진 등등. 소위 상업사진이라는 범주에는 주문에 의해 제작되는 온갖 종류의 사진이 포함된다. 각종 기념사진, 가족사진, 초상사진을 비롯하여 광고사진, 상품사진 등등. 이와 달리 예술사진은 실용적 목적이 아닌 바로 예술적 목표를 지향하고 찍는 특수한 사진이다. 문제는 이 예술적 목표라는 것이 정의하기 힘든 막연하고 애매한 것이라는 데 있다.

우리는 단순한 기록을 예술로 인정하길 꺼린다. 그럼에도 불구하고 예술사진은 이 기록성이라는 것을 끝까지 포기하지 않으면서 동시에 예술이 되려고 한다. 기록성을 포기하면 아예 사진이 아닌 것으로 떨어지기 때문이다. 이 근원적인 역설을 예술사진은 감당해야 한다. 한마디로 말해 불안한 자기정체성과 씨름하는 것이 예술사진의 숙명이다. 한국의 예술사진도 다른 나라의 예술사진과 마찬가지 입장에 처해 있는 것이다.

사진미학은 이 문제를 주로 다루는 것이지만 그 성과는 미약하고 결정적인 문제에 실제적 해답을 내놓지 못하고 있는 것 같다. 그 이유는 사진이 앞에 말했듯이 그 기록적 특성 때문에 예술과 어쩔 수 없는 이율배반적 관계에 놓이기 때문이다. 그리고 바로 그렇기 때문에 예술사진 나아가 사진 전반은 소재와 형태, 내용과 형식 등 미학의 근원적 문제들을 새로운 시대의 예술적 문제 설정에 맞추어 새롭게 조명할 수 있는 계기를 마련해 줄 수 있다. 원래 사진가가 아니었던 많은 화가와 미술가들이 이런 저런 다양한 이유에서 사진에 매혹을 느끼고 달려드는 현상도 단지 크로스오버나 패스티시, 혼성매체 같은 포스트모더니즘의 일시적 트렌드를 맹목적으로 따르는 것이라고 안이하게 단정하는 것은 잘못이다.

여기서 우리는 사진역사가 앙드레 루이예(André Rouillé)식으로 사진

가들이 행하는 사진예술(또는 예술사진)과 미술가들의 사진 매체 이용을 두 개의 상이한 진영으로 구별하고 싶은 유혹을 느끼지만, 칸막이 부수기, 경계 가로지르기가 점점 일반화하고 있고 미술과 사진의 고전적 경계가 이미 사라졌다고 볼 수 있는 오늘날, 그러한 구별은 이미 사진사의 과거에 속하는 일로서 현실적 의미를 거의 상실했다고 볼 수 있다.

'예술사진'이 무엇이냐 하는 질문에 대답하기란 쉽지 않다. '예술사진'은 부정적인 방식으로 더 쉽게 정의된다. 무엇 무엇인 것이 아니라 무엇 무엇이 아닌 것으로 규정하는 것이 더 용이하다는 말이다. 우선 예술사진은 실용적인 사진이 아니다. 특정한 목표나 용도 또는 기능을 지닌 사진은 예술사진이 아니다. 그렇기 때문에 상업적 이해관계와 직접 상관이 없다. 돈 때문에 주문받고 제작하는 각종 기념사진, 초상사진, 광고사진 등 상업사진과 달리 금전적 이득을 우선적 목표로 삼지 않는다. 사회적 소통을 목표로 삼는 '보도사진' 즉 '포토저널리즘(photojournalism)'도 예술사진이 아니다. 실제적인 이해관계에서 떠나 있고 보상이나 대가를 기대하지 않는다는 소위 무상성의 개념이 항상 예술이라는 개념을 그림자처럼 뒤따라 다닌다는 사실을 상기할 필요가 있다. 예술은 다름 아닌 그 자체를 목적으로 하는 것이다.

역설적인 것은 예술사진의 예술성이 반드시 작품 그 자체의 속성, 소위 주제의 의미나 구성 요소, 형식적 질서 또는 그 양자를 조화시키는 통일성이나 전체적인 분위기에 달린 것도 아니라는 점이다. 예술이라는 관념이 애매하고 정의하기 힘든 데다가 그것이 특정한 맥락에 좌우되기 마련이라는 점이 문제를 아주 복잡하게 만든다.

우선 사진작품이 어떤 목표나 의도에서 제작되어 어떤 방식으로 전시되거나 보여지는가 하는 맥락의 문제가 있다. 예술사진을 주관적 정서나 의도 또는 시각을 표현하기 위한 것이라고 정의하는 방식도 있다. 그러나 이는 한때 미학상의 중요한 논쟁점이었던 '의도적 오류(intentional fallacy)'의 문제로 되돌아가는 것이 된다. 작품 속에 작가의 의도가 명확하게 표현되어 쉽게 알 수 있는 경우란 오히려 예외적인 경우이고, 대개는 그 의도를

작가의 말을 통해서밖에 알 수 없다. 이때 그 말을 어떻게 해석하느냐 하는 것도 결국 작품이 어떤 맥락에서 보여지느냐에 달려 있다. 액자 속에 끼워 미술관이나 갤러리에 전시된 작품은 쉽게 예술로 받아들일 수 있지만, 그렇지 않을 때는 경우에 따라 아주 엉뚱하게 생각될 수도 있다.

또 오리지널프린트가 아니라 복제된 사진작품의 경우는 어떠한가? 인쇄된 작품집은 예술인가 아닌가? 작가가 자신의 작업을 예술적 행위로 생각하고 한 것이라면 작업의 결과가 보여지는 방식, 전시회든 책이든 기타 출판물의 형태든 상관없지 않을까? 굳이 어떤 것은 예술작품이고 어떤 것은 예술작품이 아니라고 차별할 필요가 있을까? 사진 매체가 인쇄매체와 기술적, 산업적 차원에서 밀접한 관계를 맺고 있는 만큼 이 문제를 단번에 해결해 주는 정답 같은 것은 없다. 벤야민이 말한 무한한 복제가능성이 디지털 기술혁명으로 말미암아 용이해진 오늘날에는 더욱 그렇다. 결국 각자의 판단이나 일반적 관행, 즉 주로 미술관과 상업 갤러리들에서 통용되는 방식에 맡기는 수밖에 없다.

애매한 범주는 소위 '다큐멘터리 사진'이다. 시간이 경과하면 다큐멘터리 사진은 예술로 인정받을 가능성이 점점 커진다. 예술이라는 개념은 이렇게 비실용성, 용도를 잃어버린 고물(빈티지)과 은밀하고 친화적인 관계를 갖는다. 시간이 경과하여 그 본래의 시사적 의미가 퇴색한, 즉 도큐먼트로서의 가치를 어느 정도 상실한 사진이 예술로서 새로운 지위를 갖게 되는 것을 우리는 흔히 본다. 예술과 실용성은 서로 대립, 모순적 관계에 놓인다는 말은 진실이다. 작가의 의도는 그다지 문제되지 않는다. 외젠 앗제를 비롯한 많은 다큐멘터리 대가들의 경우를 생각해 보라. 시간이 예술을 만든다는 말 역시 진실이다.

예술사진은 예술사진으로서의 특수성과 한계를 지니지만 일종의 표본으로서의 가치를 지닌다. 예술사진의 중요성은 그것이 사진 매체의 표현 가능성을 다각적으로 보여 준다는 점에 있다. 또한 예술사진은 한 시대의 사진문화의 가장 선진적이고 실험적인 측면들을 일종의 아방가르드로서 보여 준다. 그래서 예술사진은 한 시대의 여러 종류의 사진 가운데 모범이

나 대표로서 구실한다. 한 나라 또는 세계 전체의 사진의 역사를 교과서 방식으로 서술할 때 일반적으로 예술사진을 중심으로 하고 있는 것도 바로 이 때문이다. 단순히 미학적 가치가 다른 가치보다 더 우월한 것이라고 판단하기 때문만은 아니다. 물론 사진의 역사를 쓰는 방식은 여러 가지다. 예술로서의 사진의 역사는 그중 한 가지 방식일 뿐이다. 그러나 사진 역사를 이끌어 온 많은 뛰어난 사진가들이 대부분 이 예술의 문제를 매우 중요시했다는 사실을 염두에 두어야 한다.

예술사진을 하는 작가는 과연 사진으로 어떻게 예술을 할 것인가, 과연 어떤 예술을 할 것인가 하는 미학적 문제에 항상 대면한다. 이를 피해갈 수 없다. 사진이 항상 회화의 옆자리에 서서 회화와 나란히 어깨를 견주려는 모습으로 보이는 것도, 사진작가들이 이 미학적 문제에서 화가들과 공통의 관심사를 나누어 갖고 있다고 생각하고 이를 풀어 나가기 위해서는 보다 오랜 경험을 지닌 회화를 배워야 한다고 판단하기 때문이다. 19세기 후반에 생겨난 '회화주의'가 살롱사진 등 여러 방식으로 외형을 바꾸어 가며 20세기를 넘어와서도 끈질기게 지속하는 사실이 이를 단적으로 말해 준다. 그러나 한편 회화의 존재와 상관없이 사진 독자의 미학을 구축하려는 갖가지 노력도 끊임이 없었다. 모더니즘의 순수주의에 입각한 이른바 '사진으로서의 사진'의 추구인 '스트레이트 포토'가 그중 대표적인 예다. 장르 명칭인 '다큐멘터리'는 보도사진과 예술사진의 두 영역에 어중간하게 걸치는 애매하고 풀어진 개념이지만, 이 역시 사진의 독자적 영역과 미학을 개척하는 것을 목표로 삼는다. 짧은 한국사진의 역사에도 이러한 여러 가지 탐색과 실험의 어지러운 궤적이 시대의 흐름에 따라 색깔을 달리하며 다양한 모습으로 나타난다.

백여 명의 사진작가들이 선정되어 그들의 작품 수백 점이 한꺼번에 전시된 공간에서 우리는 무엇을 찾아내고 무엇을 얻어낼 것인가? 어떤 의미를 생산해낼 것인가?

벽에 전시된 작품들은 각 작가를 대표하는 것으로 걸린 것이지만 그 예술적 가치와 사진사적 의의를 발견해야 하는 것은 우리들이다. 최소한 우

리는 예술이라는 커다란 개념적 틀 안에 모아 놓은 이 작품들이 한국사진사의 가장 핵심적인 부분을 증언하는 일차자료로서, 하나의 아카이브로서 중요한 가치를 갖고 있다는 것을 알고 있다. 여기서 어떤 이야기를 지어내느냐 하는 것은 보는 사람의 몫이다.

이번 전시회에 선정된 작가 대부분은 자기가 보여 주고 싶은 작품들을 직접 골라서 출품했다. 적어도 작품 선정에서는 작가의 개인적 의사가 적극 반영되었다고 볼 수 있다. 그것으로 문제가 끝난 걸까? 선정위원들과 선정 작가들의 주관성과 자의성이 지나치게 작용한 것은 아닐까? 이번 전시회는 결국 한국 현대사진의 역사에 대한 하나의 커다란 질문지이다. 여기에는 예술로서의 사진에 대한, 더 근본적으로는 사진 자체의 존재에 대한 많은 질문들이 포함되어 있다. 이 질문들에 대한 해답이 전시장 안에 있는지 전시장 밖의 다른 장소에서 찾아야 할 것인지는 아무도 모른다. 아마도 질문의 성격에 따라 달라질 것이다. 그런 점에서 이 전시회는 사진에 대한 여러 방향으로 나가는 다양한 질문들로 열려 있는 공간이다.

2008

영화, 시대유감

영상시대와 문학

이른바 '영상(映像)'이라는 말이 회자되고 있다. '영상매체', '영상산업', '영상문화', '영상세대', '영상시대' 등의 단어를 흔히 접하게 된다. '영상'이라는 단어는 '컴퓨터'라는 단어와 함께 우리 시대의 문화변동을 이해하기 위한 가장 핵심적이고 전략적인 요소 가운데 하나이다. '영상'이라는 것과 '문학'이라는 것이 서로 패권 다툼을 하는 시대를, 오랫동안의 문자가 지배했던 시대에서 점차 영상이 문자를 누르면서 올라서는 과정 속에 우리는 살고 있다. 소비라는 말을 빌린다면 우리 사회가 소비사회로 본격 진입함에 따라 영상 또는 이미지의 소비도 일상화, 일반화되고 있다. 특히 젊은 세대들 사이에서의 시청각문화 소비의 폭발적 증대는 이른바 문자적 소통에 대한 이미지에 의한 소통방식의 점차적 확산을 증거해 준다. '영상세대'라는 말도 그래서 생겨난 것일 터이다. 전후 특히 1960년대 전후 서구에서 '이미지문명'이니 '구경거리의 사회'니 하는 개념들이 화제를 불러일으키고 많은 사람들의 입에 오르내렸던 것도 이 무렵 유럽이 마치 1980년대의 우리 사회처럼 소비사회로 진입했고, 그 외형적 특징 가운데 하나는 전례 없는 다량의 이미지 또는 영상의 소비였기 때문이다.

'영상'이라는 말은 그 뜻하는 범위가 넓고 다의적이며 쓰는 사람에 따라 그 정의하는 방식이 다를 수밖에 없지만, 대체적으로 영화, 텔레비전, 비디오 등 움직이는 그림, 즉 동화상(動畵像)을 일컫는 것으로 받아들여지고

있는 듯하다. 그러나 일반적으로 생각하듯 정화상(停畵像)과 동화상의 경계가 그렇게 확연히 나누어지는 것이 아니기 때문에, 여기에 정화상에 속하는 여러 형태의 평면적 시각 생산물, 즉 그림에서부터 사진, 만화, 그래픽이미지 등등을 아울러 영상이라는 개념에 포함시킬 수 있다. 영화와 텔레비전의 바탕이 되며 광고를 위시하여 무한히 다양한 방식으로 사용되는 사진의 중요성은 두말할 필요가 없다. 그럴 경우 영상이라는 범주는 무한하게 넓어지게 된다. 동시에 갖가지 다양한 매체의 갖가지 영상들은 밀접하게 상호 연관되어 있고, 상호작용하며, 상호 전환 가능성을 지니고 있다.

비교적 안정적인 장르로 위치를 굳혀 가고 있던 영화도 비디오 및 컴퓨터와 텔레커뮤니케이션의 결합을 바탕으로 하는 멀티미디어 환경 속에서 그 자체 영역의 경계가 흐려지고 인접 장르와 서로 넘나드는 지경에 있다. 여러 상이한 매체들 사이에 일정한 칸막이벽이 쳐 있다 하더라도 그것은 매우 허술하고 그나마 구멍이 숭숭 뚫려 있다. 그런 뜻에서 탄생한 지 백년이 되는 영화는 이제 중대한 전환점을 맞고 있다고 보아야 한다. '흘러간 명화'라는 말이 암시하듯 고전적 형태의 영화가 여전히 사람들의 관심을 끌고 매혹적인 것이긴 하지만, 분명 영화의 가장 화려했고 영광스러운 시절은 지나갔다. 멀티미디어 환경 속에서 영화는 다양한 기술매체예술들이 구성하는 그물망 가운데 하나의 매듭으로서 새롭게 자기규정을 해야 하는 것이다. 그리고 영화를 논의하려는 사람들도 이미 구속력을 상실한 독립된 예술로서의 영화(제7의 예술?)란 좁은 개념적 울타리에서 벗어나 넓은 의미의 사회적 커뮤니케이션의 장(場)으로서의 문화 속에서 영화를 보아야 한다.

어쨌든 우리가 흔히 이야기되고 있는 것처럼 영상시대를 살고 있다면 문학은 영상의 영향을 어떻게 받고 있는가? 이를 살펴보는 것은 문학이 현재 어떤 기능을 하고 있고 또 어떻게 변화해 가고 있는가를 읽어내기 위한 효과적인 한 방법이 될 수 있다. 문학에도 시, 소설, 희곡, 수필 등등 영상에 못지않은 다양한 장르들이 있다. 그러므로 영상과 문학 이 두 가지를 한데

놓고 이야기한다는 것은 각기 복잡한 두 가지 범주의 사물들이 맺을 수 있는 보다 더 복잡한 연관에 대해 이야기하고자 하는 셈이 된다. 영상작품들이 기본적으로 시각 이미지에 의한 것이고 문학이 글로써 이루어지는 것인 만큼 '이미지와 텍스트', 즉 '글과 그림'이라고 환원하여 이야기할 수도 있으리라. 사실상 '글'과 '그림' 사이의 복잡 미묘한 관계에 대한 연구는 전통적인 예술 장르에 대한 강단적 연구, 즉 대학의 문학이론이나 미술이론에서는 기대하기 힘든 것이었다. 일반 대중 특히 젊은 세대와 일부 지식인들의 문학에서 영화로의 관심 이동이라는 현상도 그 두 예술의 고유한 진화 과정에서 빚어진 것이라기보다는 앞서 말했듯이 전반적 문화 판도의 변화, 요즘 자주 쓰이는 말을 빌린다면 문화지형상의 급격한 변화 및 그것의 인식과 관련된 것이다.

　영상을 대표하는 것으로 영화를 들고 문학을 대표하는 것으로 소설을 들어 그 둘을 나란히 놓고 보고자 한다면 얻는 것이 많으리라고 생각된다. 오늘날의 영상언어의 바탕이 되고 여전히 매력적인 것이 영화이고 보면 영상 전반을 대표하는 것으로 영화를 들어도 크게 무리가 없을 것이고, 문학을 대표하는 것으로 소설을 들더라도 시를 특별히 선호하는 사람들을 제외하고 대부분 자연스럽게 받아들일 것 같다. 소설을 번안한 영화가 아닐 경우도 영화와 소설은 같이 놓고 여러모로 흥미있게 비교된다. 둘 다 유사한 서사구조를 지니고 있으며 실제로 그 둘 사이의 관계는 발생계통상 밀접하게 얽혀 있다. 애초에 움직이는 그림에 불과했던 영화(활동사진)가 연극무대의 서투른 모방을 거쳐 소설의 서사구조와 유사한 것을 자신의 것으로 하려 하는 과정에서 영화라는 독립적 예술이 확립되게 된 것이다. 이 점에서 소설은 영화의 훌륭한 모델이자 산파였던 셈이다. 19세기 소설이 했던 역할(허구를 통한 집단적 상상세계를 구성하는 데 중심적 역할을 맡고 있다는 점에서)을 이어받고 있다고 말할 수 있다. 달리 말해 한 사회의 집단적 상상세계 속에서 19세기 소설이 차지했던 자리를 20세기에 영화가 상당 부분 떠맡고 있다고 해도 과언이 아니다. 그런즉 영화가 소설과 어떤 면에서 경쟁과 갈등의 관계로 들어선 것은 필연적이라고 보아야

할 것이다. 영화가 대중의 몸과 마음을 사로잡을 수 있었던 이유 가운데 하나는 기본적으로 언어로만 전달되어 왔던 허구적 이야기를 언어를 포함하여 시청각적 방식을 동원하여 보다 구체적으로 보다 실감나게 보여 준다는 데 있다. 관념이나 상상을 통해서만 느낄 수 있는 허구를 시청각적 감각을 한꺼번에 일깨우며 박진하게 체험토록 한다는 것이 바로 영화의 강점이 아닌가? 이 점에서 영화가 완벽한 리얼리즘 예술의 구현을 가능하게 하는 총체적 예술로서 기대되기도 했고, 때로는 빈약한 이야기 줄거리에도 불구하고 그것이 안겨 주는 생생한 감각적 만족감 때문에 적어도 가장 대중적 호소력이 강한 예술로서 각광을 받아 왔다. 전보다는 못하다고 하지만 아직도 그 큰 매력을 잃지 않고 있다. 반면에 점점 위축이 되는 듯한 것은 영화보다 비할 바 없이 훨씬 오래된 문자예술, 즉 문학이다.

비근한 예를 들어 왜 예전보다 소설이 덜 팔리는가 하는 문제와 그러한 문제가 야기시킨 문학인들의 위기의식(과연 문학의 위기일까)은 왜 젊은 세대가 점점 영화(비디오를 통한)를 좋아하고 점점 더 많이 소비하느냐 하는 문제와 맞물려 있다. 많은 사람들 특히 나이 먹은 세대들은 한마디로 영화 또는 비디오는 소설 또는 문학의 적이라고 여긴다. 비디오수상기의 보급과 더불어 저질 B급 할리우드 영화(과연 할리우드 영화에 A급이 있는가?)와 홍콩영화들의 홍수 속에서 젊은이들의 정신이 오염되고 황폐해지고 있다고 보는 것이다. 상당히 많은 부분 옳다. 그러나 이렇게 단정 짓는 데는 일종의 편견도 개재되어 있다고 보인다. 오랫동안의 문자 위주의 세계에서 탈피하여 영상이 점차 그 무게를 더해 가는 시대에, 단지 변화가 더디었기 때문에 보다 안온했다고 느껴지는 과거에 대해 나이 먹은 세대가 향수를 갖는 것은 어쩌면 자연스러운 현상일 것이다. 문학이 과거에 지녔던 권위와 비중을 점점 잃어 가고 있다는 것도 분명 사실이다. 그러나 사진이 등장하였다고 하여 회화가 사망하지 않았듯이 영화나 비디오가 점점 세를 뻗친다고 하여 시나 소설이 소멸하는 것은 아니다. 문화 속에서 헤게모니를 상실하여도, 또 그 주어진 역할의 성격이 바뀌어도 일정한 역할은 분명히 남을 것이고, 그 영역이 비록 제한되어도 완전히 사라지지는 않을 것이다.

독서 인구가 점점 줄어들고(확인해 보아야 할 사항이다) 영상의 소비가 급격하게 증가한 것은 테크놀로지와 문화의 환경이 바뀌어 가기 때문에 생겨나는 현상이다. 그것은 사회의 부(富)의 일반적 증가, 소비수준이 높아진 것과 직접적으로 관계가 있다. 영상 생산과 소비에는 문자를 통한 생산과 소비에 비해 엄청나게 돈이 든다. 이러한 여파로 생겨난 상투적 사고의 하나는 영상, 이를테면 영화는 상업주의에 태생적으로 오염되어 있는 물건이고 문학은 그러한 것으로부터 초연한 것이라는 발상이다. 그러나 이것은 문학하는 사람들의 일종의 허위의식의 산물이다. 이는 저속한 대중예술에 대한 소위 고급예술 옹호자들의 속물주의적 반응에서 크게 벗어난 것이 아니라고 보인다. 영상이 상품인 것과 마찬가지로 문학도 일종의 상품이다. 요즈음만 그런 것이 아니라 과거에도 늘 그랬다. 베스트셀러란 문학에서 나온 말이다. 단지 현재 등 따숩고 배부르기 때문에 춥고 배고팠던 과거의 것(문학)은 마치 돈하고는 아무런 상관도 없었던 것으로 여겨지는 것이다. 상업주의, 상품 미학은 문화 전반적인 현상이지 영상 또는 문학에 별개로 적용되기도 하고 적용되지 않기도 하는 특수한 국면이 아니다.

　중요한 것은 우리 사회의 문화 지형 전체가 급격하게, 근본적으로 변화하고 있다는 엄연한 사실이다. 이 변화는 세대 간의 격차를 더욱 벌어지게 한다. 영상세대라는 말도 가리키는 것처럼 표면적으로는 영상을 잘 모르는 세대와 영상문화에 절어 있는 세대, 이러한 차별성이 뚜렷하게 드러난다. 과연 젊은 세대는 고상한 서적들을 내팽개치고 저질일 수밖에 없는 영상물 속에서 허우적거리라는 것일까? 그림(영상)이 글(문학)보다 반드시 피상적이고 저급한 것일까?

　나이 먹은 사람들은 젊은 사람들이 고전 명작들을 책으로 읽지 않고 그것의 줄거리만 거칠게 딴 영화만 본다고 개탄한다. 유명한 소설을 영화로 번안한 비디오필름을 보는 것과 원본 소설 자체를 읽는 것은 서로 다른 대상의 체험이지, 동일한 대상의 왜곡되고 불완전한 체험이냐 또는 정직하고 충실한 체험이냐 하는 차이가 아니다. 단지 영화로 보는 것이 소설을 읽는 것을 대신할 수 있다고 착각하는 데서 문제가 생겨나는 것이다. 더욱이

번안 영화가 아닌 소위 오리지널 영화의 경우에는 이야기가 전혀 달라진다. 요는 성공한 영화냐 아니냐 하는 것만 중요하다. 물론 무엇이 성공한 것이냐는 판단하기 쉬운 문제가 아니다. 상투적으로 인용되는 문구 가운데 하나이긴 하지만 브레히트는 "좋은 낡은 것 위에 건설하지 말고 나쁜 새 것 위에 건설하라"고 말했다. 이 시점의 우리 사회에서 소설은 좋은 낡은 것이고 영화는 나쁜 새 것인가?

<div align="right">1995</div>

영화, 시대유감

영화적 개인

영상문화, 영상산업, 영상시대, 영상세대 등등의 단어들이 공통적으로 함축하고 있는 뜻 가운데 하나는 영상의 동시적, 집단적 소비다. 집단의 행위나 생태를 중시하다 보면 개인의 심리나 정서 따위는 쉽게 잊힌다. 현란한 소비사회에 살고 있는 우리들은 특히 비디오의 등장과 더불어 흔히 영화 관람을 일상 품목의 소비와 대동소이한 것으로 생각하지만, 사실상 이 소비라는 상당 부분의 불모적인 행위도 영화의 경우(영화관에서 볼 때보다 정도는 덜하지만 비디오를 통해 볼 때에도)에는 좀 특별하다. 행위 주체들의 개별적인 차원에서 보면 표면적인 황폐함 밑에 두고 간직할 만한 그 나름의 생산적이고 유니크한 순간들이 있기 때문이다.

영상의 소비는 집단적으로 보면 획일적이고 상투화되어 있고 일시적 유행에 좌우되는 것으로 보이고 또 그런 식으로 흔히 이야기되지만, 소비하는 개개인의 체험 내면에서 보면 각각 독특하고 각별한 가치들을 지닌다는 말이다.

뻔한 이야기지만 영화적 장치로 말미암아 스크린이 관람자의 시선을 독점하고 정신활동 전반을 무의식적인 차원에서부터 장악한다는 점에서 영화 관람은 각 개인에 따라 독특한 내용을 갖게 마련이다. 각 개인의 무의식적 욕구부터 각기 다른 방식으로 구성되고 발현되기 때문이다.

나는 타란티노(Q. Tarantino)나 왕자웨이의 영화에 열광하는 젊은 세대

전체가 그들의 영화를 모두 똑같은 방식으로 반응하며 수용하고 있다고 보지 않는다. 집단적 퍼레이드도 자세히 들여다보면 참여 인물의 개별적 차이가 점점 두드러져 보이게 마련인 것처럼 세대적 공통점 밑에는 반드시 개인적 차이가 있게 마련이다.

말을 달리하자면 이를테면 백 사람이 똑같은 한 편의 영화를 본다 하더라도 그들 영화는 각각의 됨됨이와 기대와 기분에 따라 각기 다른 백 편의 영화가 될 수밖에 없다는 말이다. 이 점에서 나는 영화 관람이 야구경기나 축구경기 따위의 스포츠 관람과는 근본적인 차이가 있다고 본다. 스타디움에 같이 모인 사람들은 그 수가 아무리 많다 할지라도 다같이 동일한 게임을 구경한다.

영화를 보는 개인은 군중적 흥분과 집단적 열광에 쉽게 빠지는 경기장의 스탠드의 관객들과 달리 따로 고립되어 있는 문자 그대로 외로운 개인이다. 친구들과 함께 영화관에 가더라는 막상 좌석에 앉아 영화 상영이 시작되면 각자가 곧 심리적으로 분산, 고립된다. 그렇지 않다면 영화가 재미없는 것이리라. 군집적 본능을 자극하여 전체주의적 환상과 열광을 즉각적으로 불러일으키기에는 영화가 스포츠보다 심지어 연극보다 훨씬 덜 유효한 도구인 것으로 생각된다.

물론 할리우드 블록버스터 가운데는 인기있는 집단 스포츠와 흡사한 영화들이 많이 있다. 「스타워즈」 같은 영화의 관객들은 롤러코스터의 관객들과 유사한 체험까지 한다. 신체의 흔들림과 이동의 감각만이 아니라 이로 인한 시점의 격렬한 이동과 변화로 주변의 공간과 풍경이 숨 가쁘게 바뀌는 것을 보는 데서 즐거움을 얻는다는 점에서 롤러코스터를 탄 사람들 역시 분명 일종의 관객이고 더욱이 액션영화(입체영화면 더욱 그렇다)의 관객과 흡사하다. 여기에는 자기성찰이나 반성의 계기가 주어지기 힘들다. 모든 것이 너무나 빨리 움직이니까.

속도에 마춰된 우리들의 신체는 무지무지한 힘으로 떠밀려 간다. 그러나 나는 영화 관람이 스포츠 관람이나 롤러코스터를 타는 것과는 근본적으로 달라야 한다고 생각한다.

영화, 시대유감

영화 관람을 회화의 감상과는 달리 개인적 관조가 아니라 집단적 참여로 구별하여 보려는 태도도 있다. 정신적 집중과 해석의 노력이 없어도 쉽게 들어오는 초기 코미디영화에 잘 어울리는 이러한 관점은 모든 영화에 적용되지는 않는다. 분명 회화적 관조는 영화적 몰입과 다르다. 그러한 영화적 몰입은 스포츠의 군중적 흥분과도 분명히 다르다.

영화를 사랑하는 사람이라면 누구나 자기만의 기억 속에 영원히 간직하고 싶은 영화들이 있다. 그것들의 제목이 한정된 범위에 속한, 남들과 같이 본 공통의 것이라 할지라도 마치 자기만의 개인적 체험으로 간직하려는 태도에는 변함이 없다. 그런 영화들이 꼭 특별해서가 아니라 영화의 체험이 각자의 지극히 사사롭고 내밀한 욕망과 꿈에 연관되어 있고, 이 체험을 가까운 사람과 공유하고 싶어 하면서도 한편 이율배반적으로 자신만의 비밀로만 간직하고 싶은 충동을 동시에 느끼기 때문이다. 잘못된 생각일지 모르지만 기억에 길이 남는 영화의 체험이 에로틱하다는 것도 이런 차원에서 다시 설명될 수 있을 것 같다. 누가 자신의 사랑 경험을 남에게 낱낱이 다 털어놓고 싶어 할 것인가.

19세기 소설에 대한 이론에서 제시된 '문제적 개인'처럼 번역투의 냄새가 나긴 하지만 이러한 관객을 나는 '영화적 개인(cinematic individual)'이라고 부르고 싶다.

노먼 K.덴진(Norman K. Denzin)이라는 이론가는 포스트모던 사회를 그 특유의 관음증적 응시의 지배라는 관점에서 '영화적 사회(the cinematic society)'라고 이름 지었지만, 나는 이와는 조금 달리 관음증적 개인이라는 의미보다는 주변 환경이나 옆 사람의 존재도 잊고 스크린에 몰두한, 달리 말해 스크린에 동화된 자신의 감각과 상상에 몸을 맡기고 있는, 그러나 그러한 자기 자신을 동시에 명료한 정신으로 의식하고 있는 외로운 관객, 또한 영화관 밖의 세상도 얼마만큼 영화 스크린처럼 바라보고 동시에 자기 나름대로 영화처럼 다시 구축하고 싶어 하는 사람이라는, 보다 소박한 의미에서 '영화적 개인'이라는 말을 사용하고 싶은 것이다. 관람 영화 편수를 미친 듯이 컬렉션하고 이에 대한 잡다한 지식을 쌓으려는, 그리고 자신의

이러한 취미를 과시하고자 하는 욕망에 사로잡힌 영화광과는 다른 뉘앙스에서.

이 '영화적 개인'을 다시금 조심스럽게 살펴보려는 노력은 영화 관객들을 성별이나 연령 또는 직업, 계층 등 사회학적 범주로 묶어 관찰하고 판단하는 것 못지않게 중요하다.

적어도 예술을 포함한 제반 인문학적 조망 자체가 흔들리고 있고, 자칫 파시스트적 집단주의의 유혹에 휘말릴 것 같은 요즘의 풍토에서는 더 절실하다. 우리들 대부분이 외부의 자극에는 기민하게 반응하는 기제를 몸에 익혀 가지만 자신의 내면을 들여다보는 능력을 점점 잃어 가고 있는 추세이기에 더욱 그렇다고 할 수 있다.

내 생각에는 영화도 크게 보아 이러한 '영화적 개인'을 존중하는 영화와 마치 집단 관람 스포츠처럼 이런 개인을 무시하고 군중에 호소하고자 하는 영화의 두 가지로 대별되는 것 같다. 양적으로나 이와 비례해서 그 영향력으로나 후자가 전자를 압도한다면 우려할 만한 일이다. '영화적 개인'의 존재가 영화 스크린의 안팎에서 다시금 존중되었으면 한다. 텔레비전과 비디오가 횡행하기 전 영화 전성기에 대한 향수 어린 감상에서 비롯된 헛된 기대로 보일지도 모른다. 심정적으로 동의하지 않을 사람도 많겠지만 나는 스타디움에서 일제히 함성 지르는 수많은 사람들보다 각자 외롭게 영화관 매표구에서 줄 서 기다리는 남녀들의 모습에 더 시선이 끌린다. 그리고 이들의 모습이 아름다워 보이는 사회가 성숙한 사회라고 생각하고 싶다. 영화만 좋아하고 스포츠 관람의 즐거움을 모르는 사람의 망상일까?

1997

영화, 시대유감

갈수록 빨라지는 영화

영화는 철두철미 현대 도시의 산물이다. 출신, 성장 배경이나 그 과정에서 모두 그렇다. 지가 베르토프(Dziga Vertov)의 「카메라를 든 사나이」, 프리츠 랑(Fritz Lang)의 「메트로폴리스」 등 도시 그 자체를 주제로 삼은 걸작들이 일찍이 영화의 역사를 빛내고 있다는 사실은 시사하는 바가 적지 않다. 철과 유리를 사용한 현대적 건축, 전기 조명, 기차, 자동차 등 새로운 교통수단과 영화는 불가분의 밀접한 관계를 맺고 있다. 이들은 다같이 현대 도시 문명의 대표적 품목들로서 사람들의 지각방식에 근본적으로 심대한 변화를 불러왔다는 점에서 공통된다.

그 변화의 핵심 인자는 속도다. 속도에 의해 공간과 시간의 개념은 변화한다. 그 양자는 서로 별개로 존재하는 범주로서가 아니라 서로 침투하고 뒤섞이고 중첩되고 치환되는 것으로 체험된다. 속도의 화신이라 할 수 있는 기차, 자동차 및 비행기는 말할 것도 없고, 현대 도시를 특징 지우는 고층 건물도 엘리베이터라는 고속의 수직적 이동 수단이 없으면 존재할 수 없다.

영화의 매력 가운데 하나는 다양한 방식으로 '속도'를 체험케 한다는 점이다. 버스터 키튼(Buster Keaton)이나 채플린(C. Chaplin) 등 초기 희극 영화가 보여 주는 경탄할 만한 효과, 그 즐거움의 핵심도 바로 여기에 기인한다 할 수 있다. 영화가 사진과 달리 인물이나 물체의 움직임, 따라서 일

정한 속도를 지닌 이미지들을 보여 준다는 뜻에서만이 아니다. 영화 전체 (이미지, 자막, 음향 및 숏과 장면의 전환, 연결 등등)의 흐름이 독특한 속도와 리듬과 변화를 타고 있기 때문이다.

　자동차, 비행기 그리고 엘리베이터만이 아니라 영화 역시 날이 갈수록 가속적으로 빨라지고 있다. 많은 사람들이 습관성 약물에 중독되듯 이 경쾌한 속도의 증가에 홀려 있다. 느리고 진지한 리듬의 영화보다 무조건 빠르고 경쾌한 리듬의 영화를 점점 더 선호한다. 몇 초 안에 승부를 내야 하는 텔레비전의 광고가 속도에서는 단연 영화를 압도한다. 따라서 이제는 광고를 모방하는 영화들이 만들어지게 되는 것이다.

<div align="right">1994</div>

왕자웨이와 전태일

왕자웨이(王家衛, 왕가위)라는 홍콩의 영화감독이 한국의 젊은 영화광들 사이에 가히 선풍이라 할 만한 인기를 얻고 있다. 이해하기 힘들 정도의 열광이다. 단지 이름난 영화감독이 아니라 문자 그대로 스타이자 우상이다. 젊은이들이 주로 보는 영화 주간지 『씨네21』의 최근호에는 「왜 왕자웨이 인가」라는 제목의 특집기사까지 실렸다. 서울과 유사한 점도 많겠지만 그래도 근본적으로 다를 수밖에 없는 외국 도시의 한 젊은 감독이 크게 유행을 불러일으켜 1996년 많은 한국 젊은이들의 몸과 마음을 온통 흔들어 놓고 있다.

도대체 그들 마음의 어떤 부분을 건드려서일까? 1980년대에 소년기를 보낸 세대의 내밀한 상처와 관계있는 것일까? 또는 젊음 특유의 이국취향에서 기인한 우울한 상상을 자극해서인가? 서울과 홍콩이라는 도시의 공통점, '즉 시간적 차이는 있지만 둘 다 갑작스럽게 부유해졌고 다같이 정치적 불안으로 계속 압박을 받아 왔으며 소비문화의 충격으로 전통적 가치관이 뿌리째 흔들리고 있고, 따라서 둘 다 세대 간의 격심한 차이와 갈등을 겪고 있다는 이 두 도시 공통의 어떤 정신적 풍토 때문인가? 어쨌든 홍콩이 서울이 아닌 것처럼 서울은 홍콩이 아니다.

홍콩이라는 도시를 나는 모른다. 왕자웨이에 매혹된 대부분의 젊은이들도 마찬가지일 것이다. 영화를 통해 홍콩을 알기는 어렵다. 홍콩 사회를 사

실주의적으로 그린 영화를 못 보아서 그런 것인지 아무튼 내 경우는 그렇다. 왕자웨이의 영화를 통해서도 홍콩을 알기는 힘들다. 다만 상투적이고 막연한 어떤 이미지, 1997년 중국에 반환될 운명의 부패한 식민지, 번창하는 국제무역항, 바닷가의 고층 빌딩군, 달러, 밀수, 마약, 매춘, 갱, 경찰, 무협영화…. 대륙의 맨 아래쪽에 매달린 맹장처럼 흔들리는 정체성과 온 바다를 가리는 안개처럼 불안한 미래 등등. 이런 따위가 홍콩에 대해 내가 갖는 이미지다. 이런 정도의 이미지 때문에 젊은이들이 왕자웨이의 영화에 매혹되었을 리는 없다. 그말고도 많은 홍콩 감독들의 영화가 이미 소개되어 있지 않은가. 홍콩영화에 대해 우리는 오래전부터 익숙하게 알고 커다란 친근감을 가지고 있다. 사실상 많은 홍콩영화들이 한국에서 크게 인기를 누린다. 동네 비디오가게의 반은 홍콩영화로 차 있을 정도다. 그러나 왕자웨이의 경우는 좀 특별하다. 그에 대한 열광은 단순한 친근감이 아니라 동일시에서 비롯한 자발적이고 역동적인 감정인 것 같다. 왕자웨이는 홍콩 감독이 아니라 한국 감독이라고까지 말한 영화평론가도 있다.

떠돌이 젊은이들이 펼치는 사랑과 죽음의 이야기, 겉멋에 가까울 정도로 스타일을 강조한 연기 연출, 광고영화풍의 현란한 촬영, 보통보다 느리거나 혹은 빠른 리듬의 편집, 감상적이고 상투적인 음악 등 태어나면서부터 텔레비전을 보고 자란 영상세대들이 좋아함 직한 영화적 장치나 기법이라는 점말고도 무언가 좀 더 깊은 심리적 이유가 있을 법하다.

한 영화비평가는 왕자웨이의 영화가 오늘의 한국 젊은 세대들이 느끼는 애정의 갈증과 외로움 그리고 허망함을 대신 잘 표현해 주기 때문이라 말한다. 부모나 위 세대와는 달리 비참한 제삼세계적 가난을 모른 채 풍요한 환경에서 성장하여 소비생활과 유행에 익숙하고 좀 더 개인주의적이며 그러면서도 세대 간의 단절과 타인과의 소통 불가능성에 대해 절망하고 있는 젊은이들. "꼰대들은 절대 우리를 이해하지 못하지" 하는 그들 나름의 처절한 고립감과 유목민적 방황의 욕구를 정확하게 건드렸다는 것이다. 과연 그럴까? 그것으로 충분한 설명이 될까? 궁금한 것은 이 홍콩 감독의 영화가 표현했거나 불러일으키는 특수한 정서가 어떤 종류의 것이냐는

점이 아니다. 그보다는 그의 영화에 별안간 유행병처럼 심취하는 한국의 1990년대 젊은 세대들의 일반적인 성향과 심리상태다.

또 다른 질문이 있다. 왕자웨이만큼 젊은이들의 열광을 불러일으키는 한국의 감독은 왜 없는가? 영화적 기술 또는 작가적 기량이 모자라서인가, 아니면 젊은 세대의 비애와 고통을 진정으로 이해하려는 태도가 결여되었기 때문인가?

박광수(朴光洙) 감독의 최근 영화 「아름다운 청년 전태일」이 무려 삼십만 가까운 관객들을 불러 모으며 장기흥행에 성공하고 있다.* 전태일(全泰壹)이 살았던 1960년대를, 그 무렵의 청계천 일대를 상상하기 힘든 젊은 세대들이 '전태일-홍경인'의 깨끗한 모습에 감동했다고 한다. 한국영화에서는 드물게 만나는 아름다운 영화적 이미지였다고 그들은 말한다. 그도 그럴 것이다. 그러나 왕자웨이의 경우에서와 같은 자연발생적이고 열띤 호응은 아닌 것 같다. 왜냐하면 '전태일-홍경인'은 숭배의 대상이지 동일시의 대상은 아니기 때문이다. 감독이 이 인물을 소박하고 비근한 차원으로 끌어내리려 해도 그는 여전히 위인의 자리에서 우러러봄의 동상으로 남을 뿐이다. 영화 「아름다운 청년 전태일」을 보러 가는 것은 마치 우국지사의 묘소에 참배하러 가는 것과 비슷하다. 그는 너무나 아름답고 깨끗하며 심지어 거룩하고 완벽하다. 그러나 왕자웨이 영화의 등장인물들은 매력적이지만 비속하고 무모하지만 결함투성이의 연약한 인물들이다. 전태일은 자기 몸을 불태워 끝내 승리하지만 왕자웨이의 등장인물들은 죽음으로 다시 한 번 좌절과 실패를 선택한다. 그들은 전태일과 같은 영웅이 아니라 철저한 반영웅들이다. 그렇기 때문에 1990년대 후반 한국의 갈 길 모르는 젊은이들이 쉽게 자신과 동일시할 수 있는 것이리라.

박광수와 왕자웨이를 비교하자는 것이 아니다. 내가 관심 갖는 것은 두 작가의 예술적 차이에 관한 것이 아니라 젊은 관객들의 심리적 반응의 차이에 관한 것이다. 그것은 영화라는 세계를 넘어선 좀 더 광범한 사회심리

* 이 영화는 1995년 11월에 개봉했고, 그해 한국영화 흥행 순위 5위를 기록했다.

학적인 어떤 징후에 대한 의문이다. 그리고 그것은 생각보다 훨씬 복잡한 배경을 갖고 있는 것 같다. 그 배경은 앞서 말한 등장인물들의 성격처럼 자명하게 드러나 있지 않다.

1996

영화와 젊음

각 세대는 각기 나름으로 독자적인 영화의 체험을 한다. 그렇게 느낀다. 영화만큼 그 특유의 시청각적 감각의 강렬함과 신선함으로 한 개인, 따라서 한 세대의 삶의 '직접적' 체험에 용해되었다는 느낌을 주는 예술은 흔하지 않기 때문에 더욱 그렇다. 누구나 젊은 시절 자신에게 뚜렷한 영향을 준 영화가 무엇인지 잘 안다.

영화라는 예술은 '일회적' 성격을 짙게 지닌다. 계절이 한번 지나가듯 또 계절과 함께 영화는 극장가를 스치고 지나간다. 한번 스크린에 올랐던 것이 그다음 시즌에 다시 오르는 경우는 많지 않다. 또 리바이벌 상영이란 매력이 훨씬 떨어진다. 요즘에는 비디오테이프를 통해 시간의 흐름과 무관하게 영화를 보는 것이 일반화되었으므로 사정이 달라졌지만 영화란 본래 제때에, 즉 처음 나왔을 때 극장에서 보아야 제격이다. 따라서 세대마다 젊은 시절 체험한 대표적 영화들이 제각각이게 마련이다. 육십대, 오십대가 그 세대 나름으로 젊었을 때 보고 감동한 영화들이 있고 사십대, 삼십대 그리고 이십대, 십대가 즐겨 본 영화들이 있다. 영화만큼 세대 간의 차이를 쉽게 드러내는 것도 없다. 그리고 이 경우의 세대 차는 나이를 더 먹었느냐 덜 먹었느냐라기보다는 각기 어느 시절 젊은 날을 보냈느냐에 따라서 그때 어떤 영화들을 볼 수 있었느냐는 차이에서 비롯한다.

영화에도 이른바 '불후의 고전'들이 있고 이것들이 비디오나 텔레비전

을 통해 반복적으로 보이기도 하지만, 문학이나 미술에서의 고전이 지닌 '항구성'에는 어딘가 못 미치는 것 같다. 그만큼 영화에는 다른 예술보다 시대적인 각인이 훨씬 강하게, 거의 돌이킬 수 없게 찍혀 있다. 한 영화의 장면처럼 그것이 만들어진 시대의 특성을 총체적으로, 즉각적으로 드러내는 것이 또 있으랴. 1950년대 또는 1960년대의 한국영화를 보면 거기에 보이는 풍경이나 인물의 차림새, 몸짓, 태도만이 아니라 말소리, 억양이 불과 몇십 년 사이 어떻게, 얼마나 많이 변했는지 당장 알 수 있다.

며칠 전 텔레비전에서 르네 클레망(René Clément)의 「태양은 가득히 (Plein Soleil)」(1959)를 다시 보며 내가 대학생이었던 1960년대의 기억이 되살아났다. 비슷한 시기에 보았던 안토니오니(M. Antonioni)의 「정사 (L'Avventura)」라든가 「일식(L'Eclisse)」 등의 소위 '모던'한 분위기가 물씬 풍겼던 영화들과 함께 이 영화는 당시 시쳇말로 나를 깜빡 죽게 했다. 1960년대 빈한한 후진국의 초라한 젊은이가 유럽의 멋쟁이 영화를 접하고 느낀 좌절감과 부러움, 또 매혹과 환상 등 내 또래들이 공통적으로 느꼈던, 무어라 한마디로 표현하기 힘든 복잡한 심정을 지금의 이십대가 알 수 있을까. 추측건대 지금의 젊은 세대는 훨씬 담담하게 반응할 것 같다. 어떤 의미로건 그 영화는 1960년대 내 젊음의 양도할 수 없는 한 부분이고, 착각일지도 모르지만 그 영화에 의해 당시 내 자신이 조금이나마 성숙했을 거라는 느낌을 지울 수 없다.

나는 부친 생전에 함께 친근하게 이야기를 나눈 적이 별로 없다. 그러다가 부친이 여든이 넘어 죽음을 맞이할 채비를 할 무렵 새삼스레 이런저런 대화를 하게 되었다. 어쩌다 화제가 영화에까지 미쳤는데(영화 이야기는 사실상 처음이자 단 한 번이다), 옛날 부친이 일본 유학 시절에 본 쥘리앵 뒤비비에(Julien Duvivier)의 「페페 르 모코(Pépé le Moko, 망향)」(1937) 이야기가 나왔다. 부친은 자기 아들도 몇 년 전 프랑스에서 그 영화를 보았다는 말을 듣고 반색을 하며 몇십 년 전 자신의 젊음을 안쓰럽게 되새기는 눈치였다. 식민지 항구의 철책을 부여잡고 배를 타고 떠나는 애인을 마지막으로 보려는 장 가뱅(Jean Gabin)의 처절한 모습이 일제강점기 말 도쿄

에서 유학했던 조선 학생의 눈에 어떻게 비쳤던 것일까. 어쨌든 영화가 '젊음'과 특권적인 관계를 지니며, 나아가 일종의 '영원한 젊음'을 형성한다는 사실을 다시 확인하게 된 기분이었다.

<div style="text-align: right;">1997</div>

새로운 작가주의

한국영화가 큰일났다고들 한다. 새삼스런 이야기도 아니지만 올해 시월한 달 동안 대종상 축제와 아시아태평양영화제나 부산영화제를 치르면서다른 아시아 국가들의 영화, 특히 망했다고만 생각했던 일본영화의 화려한 재개(?)를 보면서 나온 이야기다. 한국영화 정말 이래서는 안 된다는 자성의 소리가 사방에서 터지고 있다. 아니 단지 이야기가 아니라 사실의 뒤늦은 확인이다.

예전처럼 재정적 여건이나 검열제도 때문에 창작이 위축되었다고 핑계대기도 힘들다. 한국보다 훨씬 열악한 조건 속에서도 이란영화는 깜짝 놀랄 만한 작품들을 세계에 보여 주고 있지 않은가.

영화라는 게 무엇인지 전혀 모른 채 영화가 돈이 된다고 느닷없이 생각한 재벌기업들이 충무로를 휘저어 판을 다 깨 버렸다고 말하기도 한다. 유명 배우들 개런티를 비롯하여 인건비만 잔뜩 상승시켜 놓고 소경 제 닭 잡아먹기 식의 외화 수입 경쟁이나 벌려 남의 나라 좋은 일만 시켜 놓았다고성토한다. 전적으로 틀린 말은 아니겠으나 이 역시 과거에 춥고 배곯아서영화 못 만들었다는 푸념이나 오십보백보 차이다. 우리 영화는 왜 아직 멀었는가?

여러 이유가 복합적으로 작용하고 있겠지만 결정적인 것은 역시 작가정신이 투철한 유능한 감독의 결핍이다. 영화제작이 우연성에 많이 좌우되

고 영화에서의 소위 작가라는 개념이 문학이나 미술에서와 달리 애매하긴 하지만 우리에겐 훌륭한 영화작가가 드물다.

흥행의 성공만을 바라는 제작자의 영화만 있고 진정한 감독, 즉 작가의 영화를 찾아보기 힘들다. 나만의 이야기가 아니다. 연이은 영화제의 열기 속에서 한국영화가 다른 나라의 영화들과 자동 비교가 되다 보니 일반 관중에게서 저절로 튀어나오게 된 소리다. 이러한 소리들을 겸허하게 받아들여야 한다.

이른바 '예술영화'나 '작가주의'란 엘리트주의고 스노비즘에 불과하다고 한뭇에 몰아치우는 태도도 문제가 있다. 1950년대 이후 프랑스에서 발전했던 작가주의 비평 이념은 하나의 이데올로기로까지 발전하여 그 나름의 한계를 드러내 보였다. 그러나 그것이 없었다면 과연 누벨바그(nouvelle vague) 감독들이 존재할 수 있었겠는가? 우리나라에 과연 그 비슷한 것이 있었던가. 굳이 찾는다면 문학작품을 각색하여 만든 영화들을 지칭하는 애매모호한 '문예영화'라는 개념, 또는 자본과 기존 시스템으로부터의 자유를 바라는 한국식의 '독립영화'라는 막연한 지향이 있을 뿐이다.

이제 우리 영화 문화의 천박함과 빈곤을 인정하지 않을 수 없다. 할리우드와 홍콩의 상업영화에 깊이 중독된 우리 자신을 반성하지 않고서는 이 불모의 늪에서 탈출하기 힘들다. 자신의 정체성을 잊어버린 채 미국영화, 홍콩영화의 효과적 장치에만 현혹되어 이를 흉내내려 하다 보니 이 지경에 이른 것이다.

영화 문화의 성숙은 영화만 무조건 많이 소비한다고 이루어지는 것이 아니다. 새로운 창조의 체험에 의해 세상을 보는 기준이 나날이 새로워짐으로써 가능한 것이다.

흥행과 예술이라는 두 가지 상반된 요구를 잘 조정하며 창조적인 발언을 하는 것이 감독의 역할이다. 영화 이전에 삶의 의미에 대해 일관되게 파고들려는 자세가 없다면 자기 목소리가 나올 수 없다. 훌륭한 영화감독이 되기 위해서는 인문학적 교양만이 아니라 인생에 대한 독특한 시선이 필수적인 것은 바로 이 때문이다. 할리우드의 유치한 도식으로 설명하기엔

인생이란 얼마나 복잡한 것인가? 우리 나름의 새로운 작가주의를 세울 필요가 있다.

<div align="right">1997</div>

영화와 말

영화를 보고 감동한 사람은 자신의 느낌과 생각을 남과 더불어 나누려고 한다. 자연 말을 하게 되고 또 글로 쓰게 된다. 그리하여 영화를 둘러싸고 많은 말들이 오가게 되고 이것이 영화 문화를 형성한다. 즉, 영화 문화란 영화를 중심으로 벌어지는 말잔치와 다름없다. 요즘 흔히 쓰이는 유식한 말투로 표현하자면 영화적 담론의 구성이 곧 영화 문화인 것이다.

이렇게 모든 영화는 말을 동반한다. 영화 이전에 말이 있고 영화 이후에 말이 있다. 1895년 영화의 공식적 탄생 훨씬 전부터 유럽에는 영화적 이미지 또는 영화적 비전에 대한 많은 이야기가 있었다. 과장하자면 영화가 실제로 등장하기 전에 이미 말로써 영화가 존재하고 있었고, 에디슨이나 뤼미에르 형제는 이것이 기술적으로 가능함을 증명했을 뿐이다. 그리고 영화가 등장하자마자 기다리고 있었다는 듯이 수많은 말들이 뒤따라 단숨에 영화는 사회적 화젯거리의 중심에 놓이게 되었다. 백 년 남짓한 짧은 역사에도 불구하고 영화에 대한 저술은 기나긴 역사를 지닌 연극이나 무용에 대한 저술보다 그 수효가 훨씬 더 많다고 한다.

영화가 단순한 심심풀이가 아니라 중요한 문화적 품목이고 문학, 미술, 연극, 음악, 무용과 마찬가지로 당당한 예술이라는 사회적 평가는 저절로 된 것이 아니다. 말과 글의 덕분이다. 일간지나 주간지에 단평을 쓰는 기자, 전문지에 비교적 긴 글을 게재하는 평론가들은 자신들의 발언에 의해

한 편의 영화가 비로소 그 사회적 가치를 확인받게 된다는 것을 잘 알고 있다. 한마디로 말해 영화는 말과 글에 의해 사회적으로 존재하게 된다.

시네필리아(cinephilia), 즉 영화 애호열도 바로 영화에 관한 말과 글로써 측정된다. 우리 사회에서 요즘처럼 영화에 대해 많은 말들이 오가고 많은 글들이 씌어졌던 적이 없다. 각 일간지의 영화비디오란만 보아도 이 점은 쉽게 확인된다. 그만큼 말이 중요하다. 기본적으로 영화작품이 존재하니까 말을 할 수 있게 되는 것이지만 이 작품들이 진정으로 사회에서 살아있게끔 활력을 부여하는 것은 바로 말과 글이다. 문자문명에서 점차 영상문명으로 이전하고 있다고 흔히들 이야기하지만 여전히 문자의 헤게모니는 굳건하다. 영화에 관해 말하고 글 쓰는 사람들, 특히 영화평론가들은 자신들이 생각하고 있는 것보다 더 큰 사회적 역할과 책임을 지고 있다.

불행한 것은 많은 사람들이 막상 우리 영화를 놓고 이야기하자면 별로 할 말이 많지 않다고 느낀다는 점이다. 자연히 외국영화에 대해 더 신나게 떠들게 되고, 보다 심각하게 생각해야 할 것으로 외국영화를 통해 우회적으로 우리 이야기를 하게 되는 경우가 많다.

예를 들어 요즈음 주요한 화제로서 부각되고 있는 성(性)에 관한 이야기도 주로 외국영화에 대한 논의를 통해서 전개된다. 우리 영화는 시시하다는 고질적 선입관이 퍼져 있는 문화식민지적 상황도 문제지만 우리 영화에서 이 문제가 깊이있게 다루어지지 않고 있다는 것도 사실이다. 검열의 장벽 운운하고 핑계 대기도 어렵다. 우리 영화에서 성은 관객을 유혹하기 위한 도구적 장치로서만 흔히 이용되고(포르노적 경향), 그 자체로 의미있는 주제로서 다루어지지 않고 있다. 정작 이야기를 하려 해도 별로 이야기할 거리를 주지 못한다는 말이다. 문제는 어떤 것이 영화에서 보여지고 안 보여지고 하는 것이 아니라(노출의 정도) 어떻게 보여지느냐(해석의 깊이)이기 때문이다.

<div align="right">1997</div>

시네필리 만세, 그러나…

요즈음 시네마테크 또는 시네마테크 운동이라는 말이 심심치 않게 들린다. 영화 애호가들 또는 동호인들이 영화 또는 비디오를 감상하고 토론하는 모임을 가리키는 뜻으로 쓰인다. 트뤼포(F. Truffaut)와 고다르 등 누벨바그의 일세대들에게 새로운 필름들을 끊임없이 발굴해 보여 주었던 앙리 랑글루아(Henri Langlois)가 창설한 그 유명한 시네마테크 프랑세즈(cinémathèque française)에 대한 이야기가 신화적으로 전해져서 그렇게 쓰이게 된지도 모른다. 사실상 시네마테크라는 불어 단어 자체는 영어의 필름 라이브러리(film library) 또는 필름 아카이브(film archive)에 해당하는 필름을 수집, 보관 및 상영하는 장소 및 기구를 뜻한다. 시네마테크에 영화가 상영될 때 주로 영화 애호가들이 집결하지만 이들의 모임을 가리키는 말이 시네마테크는 분명 아니다. 이에 해당하는 불어 단어는 시네클럽(ciné-club)이다. 시네클럽은 어디에도 있을 수 있다.

시네마테크이건 시네클럽이건 도처에 영화 감상 모임들이 조직되어 활발하게 운영되고 있으며, 이것이 1990년대 한국의 영화 애호열, 즉 시네필리(cinéphilie)의 핵을 이루고 있다. 지나간 한국영화 필름들을 다소 보유하고 있는 영상자료원을 제외하고는 변변한 시네마테크 하나가 없는 우리나라에서 이 영화 애호가들의 모임은 그 역할이 대단하다. 기존 유통 조직인 영화관들의 상업주의적 타산이나 관행과 관계없이 이 모임들은 영화의

질을 추구한다. 이 모임들을 중심으로 영화의 존재 이유 및 가치에 대한 토론이 이루어지고, 이러한 토론들을 통해 영화에 대한 안목 및 영화에 대한 담론의 일반적 수준이 향상된다.

이런 모임에서 단련된 젊은 영화 애호가들의 좋은 영화에 대한 열정과 갈망은 대단하다. 이를테면 이들 덕분에 국제영화제들이 무난하게 치루어질 수 있었다. 우선 수적으로 관객 동원에 성공했다. 그리고 좋은 영화를 보여 주면 그것을 틀림없이 알아보는 관객층이 분명하게 존재한다는 사실이 확인되었다. 영화 주간지나 월간지가 망하지 않고 발행을 계속할 수 있는 것도 전적으로 이들 덕분이다. 이들 때문에 한국영화는 그 미래를 반 이상 보장받았다고 생각할 수 있다. 안목있는 젊은 관객들의 기대가 충만해 있는 것이다. 그리하여 한국의 감독들과 특히 제작자들이 이들의 눈높이에 맞추지 못했다는 비판이 나올 수밖에 없게 되었다. 상당히 성숙한 관객은 있는데 역량있는 작가가 잘 안 보이는 것이다. 그러나 이 영화 애호열을 그렇게 단순하게만 보아서는 안 된다.

1960년대 프랑스의 경우를 보자면 이 당시의 영화 애호열은 영화의 전성기가 지나 쇠퇴기로 접어들었음을 알리는 징조였다. 이 애호열은 영화에 대한 반성적 성찰, 즉 비평적 열기로 재어 볼 수 있다. 『카이에 뒤 시네마(Cahiers du Cinéma)』를 비롯한 영화잡지에서는 유례없이 열띤 이론적 논쟁이 전개되기 시작했고, 영화제작에서도 이론화 경향이 나타났다. 이른바 영화의 모더니티다. 영화의 모더니티란 영화를 통한 영화 자체에 대한 질문이라는 것으로 요약할 수 있다. 바로 영화의 젊은 활력이 쇠퇴함에 따라 영화가 자신의 존재 이유에 대해 회의하게 된 것이다.

영화 애호가들이 모임들을 결성하고 영화잡지가 인기를 끌고 영화에 대한 온갖 담론과 대화가 갑자기 풍성하게 되는 것이 꼭 우리 영화의 발전을 담보해 주는 것은 아니다. 창조보다 비평이 기세를 올리는 것은 사실상 창조력의 원천이 고갈되기 시작했다는 징후일 가능성이 높다. 1960년대 프랑스의 시네필리의 이면에는 어딘가 영화의 죽음에 대한 무의식적인 욕망이 도사리고 있었다. 가능성의 예술에 대한 희망과 축복이 아니라 이

미 죽어 버린 예술에 대한 반추와 애도의 성격이 더 강했다고 볼 수 있다. 1990년대 말 우리의 경우는 이와 얼마나 다를까?

<div align="right">1997</div>

미국에서 「검사와 여선생」을 보고

지난 1월 30일 미국 캘리포니아 주립 어바인대학교(UCI)에서 열린 한국영화제 「해방 후 한국영화의 고전들(Post-Colonial Classics of Korean Cinema)」 개막 행사에 참가할 기회가 있었다. 이 영화제는 이 대학과 로스앤젤레스 한국문화원이 공동주관하고 한국의 영상자료원과 한국예술종합학교 영상원의 공동후원으로 열리게 된 행사이다. 이십 편 이상의 한국영화사의 대표적 작품들이 선보이게 될 이 행사는, 비록 한 대학교 내의 행사이지만 이제까지 미국에서 열린 한국영화제 가운데 가장 규모가 크고 내용있는 것이기도 하다.

개막 행사로 1948년에 만들어진 윤대룡(尹大龍) 감독의 무성영화 「검사와 여선생」이 상영되었는데, 행사를 주관하는 대학 관계자들, 동아시아학과 및 영화학과 교수들, 학생들, 초청인사들 그리고 현지 교민들 등 삼백 명 가까운 관객들이 이를 보러 왔다. 이 영화의 상영을 위해 주최 측은 현재 유일하게 생존해 있는 변사(辯士) 신출(申出) 씨를 미국으로 특별 초청했다.* 신축된 인문학부동 극장의 스크린 옆에서 노련한 변사 신출 씨는 한 시간 남짓 물 흐르듯 막힘이 없고 구성진 언변으로 객석을 사로잡았다. 때로는 신기해서 웃고 때로는 찡한 향수의 감정을 느낀 관객들은 영화가 끝

* 변사 신출 선생은 2015년 여든다섯의 나이로 별세했다.

영화, 시대유감

나자 마치 약속이라도 한 듯 기립 박수로서 이 전설적인 변사에게 고마움을 표시했다. 감동적인 순간이었다. 아마 앤 프리드버그(Anne Friedberg) 교수 등 영화학자들을 포함한 미국인 관객들에게는 일본과 한국에만 있었다는 변사의 존재 자체가 여러모로 호기심의 대상이었을 것이고, 한국인 유학생들과 교민 관객의 경우에는 이야기로만 전해 듣던 변사의 구성진 육성 해설을 직접 듣는 데 기쁨을 느꼈을 것이다.

이미 1938년에 스펙터클한 총천연색 대작 「바람과 함께 사라지다」를 제작하여 전 세계에 할리우드의 기술적 위용을 과시했던 미국 땅에서 1948년 지극히 원시적인 장비와 기술로 만든 한국의 무성영화 한 편이 변사의 육성 해설과 함께 상영되었다는 것은 커다란 대조가 아닐 수 없다. 세계 영화사의 기술 발전의 차원에서 보면 시대착오적이라고 할 만큼 낙후되었고 변방적인 이 영화가 오십 년 후 미국 명문대학 극장에서 열띤 호응을 얻어냈다는 것은 시사해 주는 바가 많다. 나 개인으로서는 변사의 육성을 직접 듣게 된 감격도 감격이지만 비가 줄줄 흘러내리는 낡은 필름을 보는 것도 여러모로 감회가 있었다. 영화의 소재 자체도 굶주림과 가난 그리고 지극한 인정(人情)이라는 단순 소박한 것이어서 '맞아, 옛날에는 저랬었지. 그런데 지금은 어떻게 된 거지' 하는 반성을 불러일으키는 것이었다.

아이엠에프(IMF) 체제의 국가적 위기에 당면하여 너도나도 집에 있는 금을 내놓아 수출하자는 요즈음의 세태는 이 영화가 그 소재로나 그 존재 자체(1948년에 1920년대 방식으로 찍힌, 변사가 해설하는 무성영화)로 증언하는 해방 직후의 그 찢어질 듯한 가난에 비하면 얼마나 사치스러운 것인가. 이제 한국인 관객들도 과거의 궁핍을 부끄럽지 않게 받아들일 여유를 갖게 된 것일까.

아무튼 이 영화 관람은 영화 자체보다도 그 밖의 다른 것들에 대해 더 많이 생각하도록 만들었다. 영화라는 새로운 서구적 예술 형식이 초창기 한국에서 어떻게 수용되었는가 하는 영화학적 관심보다 그 몇십 년 사이에 우리의 삶 자체가 얼마나 많이 변했는가를 더 강하게 느꼈기 때문이다.

1998

'사진영상의 해' 유감

올해는 '문화체육부'(현재 문화관광부)*가 정한 '사진영상의 해'이다. 이 해에 열릴 여러 행사의 조직위원회의 일원으로서 몇몇 준비 모임과 회의에 참석하면서 느낀 것이 한 가지 있다. 다름 아닌 사진하는 사람들과 영화하는 사람들이 서로 섞이지 않는다는 점이다. '98 사진영상의 해' 선포식에도 영화 관계 행사에는 늘상 보이던 낯익은 얼굴들을 거의 볼 수 없었다. 사진하는 사람들, 사진에 관계된 사람들뿐이었다. 영화의 해가 아니라 '사진영상의 해'니까 당연하다고 볼 수도 있다. 그러나 나는 그렇게 생각하지 않는다. 다른 분야의 사람이라면 모르겠는데 영화 쪽 사람들이 거의 하나도 보이지 않다니. 한국에서 영화와 사진이 이렇게 동떨어진 것이었던가. 여기서 나는 우리 문화의 불행한 한 단면을 훔쳐 본 것 같은 느낌이 들었다.

물론 1991년에 이미 '연극영화의 해'가 있었다. 나온 김에 하는 말이지만 영화의 해를 정하려면 연극과 한데 합치지 말고 따로 정했어야 했고, 전 세계적으로 보조를 맞추어 영화 탄생 백주년인 1995년을 택했어야 더욱 좋았겠다는 생각이 든다. 그 당시 사정이야 어쨌든 영화, 나아가 영상 전반에 대한 우리 사회의 인식 부족을 상징적으로 드러낸 예라고 볼 수 있다.

올해를 '사진영상의 해'라고 했지만 여기서 '영상'이 영화나 텔레비전이

* 2021년 현재 '문화체육관광부'로 변경되었다.

영화, 시대유감

라는 커다란 덩치를 뺀 나머지를 이야기하는 것이니, 사진의 직접적 연장으로서의 영상 또는 확장된 개념의 사진이라는 보다 좁은 개념이다. 설령 '사진영상의 해'에 영화가 포함되지 않았다 하더라도 영화하는 사람들이 사진에 깊은 관심을 갖는 것이 자연스러운 일이라고 판단된다. 그러나 실제는 전혀 그렇지 않은 것 같다.

행사 진행 모든 것이 사진하는 사람들 중심으로만 짜여 있으니 영화하는 사람들은 그저 남의 잔치거니 할 수밖에 없다 하더라도 아쉬움은 남는다.

오해일 가능성도 없지 않지만 우리의 문화예술에는 곳곳에 칸막이가 쳐있다. 늘 생산적으로 어울려야 마땅한 인접 분야의 사람들끼리 만나지 않고, 분야마다 제각기 방어적으로 계보를 형성하고 있는 것이다. 이 칸막이들 상당수는 자연스러운 전문화, 차별화 과정에서 비롯한 것이라기보다는 일종의 폐쇄적인 '칸막이 사고' 때문에 빚어진 것들이다. 이를테면 한눈 팔지 않고 딱 한 가지만 진득하게 해야지 이 동네 저 동네 기웃거리면 안 된다는 사고도 이런 칸막이 사고를 조장한다. 예부터 정해져 내려오는 방식으로 분명하게 정해진 품목을 만드는 전통공예나 어울릴 이런 소박한 사고로 폭넓은 감수성과 모험적 상상력을 필요로 하는 영상 분야까지 규정하게 되니 갑갑해지는 것이다. 엄밀한 변별적 논리 위에 입각하려는 학문들 사이에서도 칸막이가 깨져 학문 체계 전체가 흔들리고 학제 간 연구 운운하며 그 개편 방향이 논의되는 이 마당에, 소위 예술이라는 분야 안에서의 이러한 '칸막이 사고'란 시대착오적일 경우가 많다.

나는 문화나 예술이라는 것은 서로 다양한 인자들이 한데 뒤섞여야 발전한다고 믿는 사람이다. 일종의 잡종강세론이다. 영화하는 사람들은 영화하는 사람들끼리만 모이고 사진하는 사람들은 사진하는 사람들끼리만 모이고 문학하는 사람들은 문학하는 사람들끼리만 모여서는 창의성이 나오기 힘들다.

비록 '사진영상의 해'의 제반 행사가 사진하는 사람들이 주관하는 것이더라도 영화하는 사람들의 관심과 호응이 뒤따라야 한다. 남의 일이거니

하는 무관심에서 벗어나는 것이 무엇보다 중요하다. 영화와 사진이야말로 유행하는 경상도식 표현으로 "우리가 남이가" 하고 외쳐야 하는 사이가 아 닌가.

<div align="right">1998</div>

<div align="right">영화, 시대유감</div>

작은 갈등

"일본영화는 차치하더라도 중국영화도 대륙, 대만, 홍콩 세 곳에서 동시에 세계적으로 '뜨고' 있는데 왜 우리 영화는 아직 그렇지 못하나요?"

이런 질문을 내게 던지는 사람들이 많다. 이유는 여러 가지일 터이지만 그중 무엇이 가장 결정적인지는 모르니까 분명하게 대답하기가 쉽지 않다. 그렇다고 "뻔한 것 아닙니까" 하고 얼렁뚱땅 넘어가기도 힘들다. 묻는 사람은 소박하지만 진지하게 의문을 제기하고 있기 때문이다. 동아시아권에서 일본, 중국 다음에는 한국이 영화로 세계에 이름을 날려야 할 것 같고 또 그럴 수 있을 것 같은데 아직 때가 이른 것일까. 답답한 것이다.

비록 지금 우리가 아이엠에프 때문에 곤욕을 치르고 있긴 하지만 단지 돈이 없었기 때문에 그랬노라고 대답할 수 없다. 마찬가지로 유신 이래의 고약한 검열 때문에 어쩔 수 없었다고 하기도 그렇다. 영화제작 시스템이 취약해서라고 잘라서 말하기도 힘들다. 제대로 된 영화학교가 없었고 영화교육이 부실했기 때문이라고 단정 지어 말할 수도 없다. 후배들에게 진정으로 모범이 될 만한 뛰어난 거장 감독들이 없었기 때문일까.

어떤 이유를 대더라도 한편 그럴싸하면서도 동시에 그것 하나로는 충분한 것이 못 된다. 그렇기도 하고 아니기도 한 것이다. 이러저러한 모든 이유가 합쳐서라고 한다면 해답이 되는 것 같으면서 그야말로 하나 마나 한 말이 된다. 총체적인 이유란 제대로 된 이유가 아니라 막연한 운명론 같은

것이다. 그러니까 시원한 설명이 되지 못한다.

나로서는 내심 다음과 같이 생각하는 편이다. 아니 그렇게 생각하고 싶은 것이다. 즉, 여러 이유가 있겠지만 그중 가장 결정적인 것은 우리 영화 문화가 지나치게 미국영화에 일방적으로 빠져 있다. 그러니 여기서 벗어나지 않고서는 되는 것이 없다. 주관적 편견이라고 할 사람도 많지만 설령 편견이라고 할지라도 버리기가 싫다.

「헐리우드 키드의 생애」라는 영화도 있었지만 나는 우리 영화 문화가 지나치게 할리우드 취향에 지배당해 왔다고 오랫동안 생각해 온 편이고, 여전히 그렇게 생각하고 있다. 내가 보기엔 단순히 산업적인 측면에서만이 아니라 문화적인 측면에서, 즉 정신적인 측면에서 미국영화는 우리 영화를 얽어매는 족쇄인 것이다. 미국영화가 전 세계를 지배하고 있으니까 우리라고 예외이겠는가 할 사람이 많겠지만 산업적인 지배와 문화적 지배를 곧바로 동일시해서는 안 된다.

나는 이승희 신드롬*이나 박찬호 신드롬**을 보면 어쩔 수 없이 우리나라가 미국의 식민지가 아닌가 하고 생각하는 사람이다. 대중적 인기는 반드시 대중매체의 조작으로만 되는 것은 아니다. 어떤 시점에서 이미 형성된 풍토에서 상당 부분 자연스럽게 생겨나는 것이다. 문제는 이 자연스러움, 이 자생적인 성격이다. 이것이 나를 화나게 하고 그래서 우리나라가 미국 식민지라고 낙인찍고 싶은 기분이 드는 것이다.

「타이타닉」을 보아야 할 것인가. 내가 겪는 미묘한 갈등이다. 보고 싶은 마음은 없다. 호기심도 별로 없다. 나는 할리우드 블록버스터를 좋아하지 않는다. 어렸을 때 빼고는 할리우드 영화에 감동받은 적이 없다. 그러나 명색이 영화학교 선생이 자기 취향에만 젖어 있어서 되겠는가. 여러 사람들이 관심 갖는 사안을 최소한 알고 있어야 하지는 않는가. 그러니 보아야 할

* 1997년에 이승희가 한국인 최초로 『플레이보이』 잡지 모델이 되면서 국내에서 큰 화제를 모았다.
** 1994년 미국 메이저리그 엘에이 다저스에 입단한 야구선수 박찬호가 1998년에 십오 승을 거두면서 국내에서도 엄청난 관심을 받았다.

지 말아야 할지, 이런 심경인 것이다.

우리 문화 전반의 식민지적 상황, 우리 문화 속에 커다랗게 자리잡고 있는 '미국', 이것이 우리 영화를 걱정하는 사람들 모두가 생각해 보아야 할 문제가 아닐까.

<div align="right">1998</div>

스크린쿼터 양보론, 그 근시안적인 시각

십수 년 전에 영화 「이티(E.T.)」가 선풍을 일으켰던 적이 있다. 한국에는 그때 미국영화 직배 시스템이 없어서인지 영화 수입이 뒤늦게 돼 영화보다 앞서 이티 인형이 유행했던 것으로 기억된다. 나이 먹은 유명한 화가가 이티 인형이 너무 사랑스러워 밤마다 껴안고 잔다고 하는 글을 우연히 읽고 쓴웃음을 지었던 적이 있다.

이제 이티 인형은 어디에서도 보기 힘들지만 한때는 전 세계를 휩쓴 유행이었다. 스필버그의 이 영화는 단순한 영화가 아니라 거대한 캐릭터 산업이었다. 당시 우리나라의 구멍가게마다, 지하도 입구마다 쌓아 놓고 팔던 이티 인형들은 소위 로열티를 지불하지 않은 해적판이었을 것이다. 지적재산권에 대한 국제적 감시가 나날이 강화되고 있는 오늘날 그런 식으로 해적판을 대량 제작, 판매하는 것은 가능하지 않을 것이다. 초등학생들이 좋아하는 미키마우스 그림이 들어간 물건들은 예외 없이 값이 비싸다. 정식으로 로열티를, 즉 돈을 지불하고 장사를 해야 한다. 그래서 이티 인형이건 미키마우스건 많이 팔릴수록 금쪽같은 외화가 미국으로 흘러 들어가게 된다. 초등학생들도 아는 이른바 경제 논리다. 미국의 노골적인 스크린쿼터* 폐지 압력에 맞서 영화인들이 안간힘을 쓰고 있다. 그렇지 않아도 연

* 스크린쿼터제는 일 년에 일정한 일수 이상 한국영화를 상영하도록 하는 국산영화 의무상영 제도를 말한다. 이 글이 씌어진 1998년은 영화계에서 스크린쿼터 사수를 위한 시위가 활발히 벌어지던 때다.

약한 우리 영화산업이 그대로 주저앉을 위기에 처해 있기 때문이다. 채산성 없는 한국영화를 고수하기보다는 경제적 이득을 먼저 고려해야 한다는 미국 유학 출신 경제 엘리트들의 알량한 사고는 우리 문화의 생존 자체를 놓고 불장난하고 있다. 경제 논리에 의해 어차피 폐지될 스크린쿼터는 미리 양보하는 것이 좋지 않냐는 이들의 주장은 비경제논리적이다. 확실히 그렇다.

우리는 문화적 이유에서만이 아니라 경제적 이유에서 스크린쿼터 철폐를 반대한다.

불과 오억 불이라는 미국 자본으로 스크린 이백 개에 해당하는 멀티플렉스 극장들을 전국의 도시에 일제히 깔아 놓으면 한국은 단번에 문화적으로 점령된다. 한국영화만 끝장나는 것이 아니라 한국문화가, 더 나아가 '한국'이 끝장난다. 그렇게 당할 바에야 아예 미국의 한 주가 되겠다고, 미국의 식민지가 되겠다고 자청하고 나서는 것이 차라리 나을 거라는 끔찍한 농담까지 나오게 되었다. 하기야 문화적으로 경제적으로 이미 반식민지가 되어 버린 상태가 아닌가.

왜 머리 좋은 우리의 경제 관료들은 그렇게 단기적인 시야밖에 못 가졌을까. 왜 경제를 장기적 안목으로 보지는 못할까. 미국이 직접 투자하는 멀티플렉스 극장은 단순한 영화 상영관이 아니다. 미국 문화, 미국 상품의 복합판매장이고 선전 장소다.

미국의 영화가 단순한 영화나 오락이 아니라 체계적인 광고인 것을 아는 사람은 다 안다. 미국 상품, 미국식 생활 방식, 미국의 국가 이데올로기가 집약된 광고인 것이다.

영화의 오랜 전통을 자랑하는 프랑스가 '문화적 예외(exception cul-turelle)'를 주장하며 일반 통상 교섭에서 영화를 비롯한 시청각 품목들을 제외시키고자 그토록 버티고 있는 것은 단순히 문화적인 이유에서만이 아니다. 21세기 문화산업 경쟁에서 자국의 위치를 보호하려는 경제적인 이유에서인 것이다. 특히 영화산업을 건강하게 유지하는 것이 콘텐츠산업 시장의 핵심이기 때문이며, 국제적 '이미지 전쟁'의 전략적 요충이기 때문

이다.

영화는 단순한 영화가 아니다. 캐릭터 연관 산업, 복합 이미지 산업의 중추다. 다시 말하지만 할리우드 영화는 영화라고 하기보다는 거대한 '광고 시스템'이다. 그것은 문화가 아니라 경제다. 아니, 이제 누가 문화와 경제를 따로 떼어 이야기할 수 있으랴.

1998

영화, 시대유감

스크린쿼터는 한국영화의 생명선이다

지난 가을 이래 떠들썩했던 스크린쿼터 찬반 논쟁은 현재 문화관광부와 외교통상부의 상반된 입장이 대치하는 상태에서 최종 결론이 유보되어 있다.

스크린쿼터의 효용은 최소한의 배급 창구를 확보함으로써 한국 영화가 지속적으로 제작될 수 있는 환경을 유지하는 데 있다. 영화제작은 배급을 전제로 한다. 배급이 되지 않으면 아예 제작이고 나발이고 없다. 이 자명한 사실을 망각하는 데서 혼란이 생겨난다. 스크린쿼터의 있고 없음이 경제적으로 얼마나 중요한가 하는 점은 역으로 미국 측이 이 '사소한 것'을 양보받으려고 왜 그토록 집요하게 공격하는가에서 반증된다.

스크린쿼터를 축소하거나 폐지해야 한다는 사람들은 한국영화가 스크린쿼터라는 온실 속에서 과보호되는 상황에서는 경쟁력을 기를 수 없으니 자유경쟁 판으로 내몰아 체질을 강화하도록 해야 한다고 말한다. 그러나 한국영화는 스크린쿼터 때문에 과보호받는 것이 아니라 그나마 겨우 생명을 이어나가고 있는 형편이다.

과보호 논리를 펴는 사람들은 영화의 제작, 유통, 배급의 특수한 시스템이 실제로 어떻게 작동하고 있는지 보려 하지 않으며, 현재의 스크린쿼터가 할리우드 메이저 영화사들의 시장독점 즉, 불공정 거래를 막기 위한 장치라는 사실을 외면하고 있다. 이른바 소비자 주권, 다시 말해 영화를 보

고자 하는 사람의 선택의 자유라는 권리도 극장에서 한국영화가 상영되고 있을 때 행사할 수 있는 것이지 영화가 아예 상영조차 되지 않을 때는 아무 의미가 없는 것이다.

스크린쿼터제도는 1946년 그러니까 이차대전 직후 나치의 점령하에서 허덕이다 겨우 해방된, 말이 승전국이지 거의 패전국이나 다름없었던 프랑스가 미국의 경제 원조를 얻기 위해 맺었던 쌍무협상〔블룸-번스협정(Blum-Byrnes Agreement)〕속에서 영화 부문에 관한 조항 중 하나였다. 모든 프랑스 영화관에서 삼 개월에 사 주간 프랑스영화를 의무적으로 상영해야만 한다고 법적으로 규정한 것, 이것이 이른바 스크린쿼터(quota à l'écran)다.

종전과 더불어 수입 개방된 미국영화의 거센 물결 앞에서 프랑스영화를 보호하고, 나치 점령과 전쟁으로 파괴된 프랑스 영화산업을 복구하기 위해 취해진 불가피한 조치였다. 현재 프랑스에서는 스크린쿼터제도가 유명무실하다고 하지만 이를 보상하고도 남는 훨씬 강력한 텔레비전 방송에서의 쿼터 및 기타 다양한 지원 제도가 있다.

스크린쿼터 절대 사수를 외쳐야 하는 오늘의 한국을 오십여 년 전 스크린쿼터를 처음 도입했던 프랑스의 경우와 비교해 보자. 우선 다같이 일방적으로 불리한 조건 아래 미국과 경제협상을 하는 자리에서 스크린쿼터가 논의되었다는 점이 유사하다. 그러나 전후 복구와 경제 건설을 위해 미국에 원조를 요청해야 했던 당시의 프랑스는 미국 자본의 투자 유치를 통해 아이엠에프 난국을 돌파하려는 오늘의 한국에 비할 수 없을 만큼 절박한 상황이었다. 당시 협상에 임했던 프랑스 고위 관리의 말대로 만약 미국이 "스크린쿼터를 밀(식량)과 맞바꾸자고 했다면 양보할 수밖에 없었다."

또 프랑스 사람들은 할리우드 영화를 즐기면서도 자국 영화에 대한 국민적 애정과 긍지를 공유하고 있었지만 「헐리우드 키드의 생애」라는 영화 제목이 상징적으로 말해 주듯 한국인들 가운데는 할리우드 영화에 대한 맹목적 선망과 열등감에 젖은 사람들이 상대적으로 너무 많다는 차이점이 있다.

미국 유학생 출신 외교통상부 고위 경제 관료들이 이런 류의 문화식민주의에 빠져 미국영화가 최고인 줄 알고, 한국영화는 무조건 촌스럽고 창피스러운 것으로 그릇되게 인식하고 있지나 않은지 염려된다.

1999

'문화맹文化盲' 정부

최근 영화 제작사들과 극장업자들 사이에 한국영화 입장료 수입 배분 비율(부율) 재조정 문제로 불화가 생겨 극장협회 측이 스크린쿼터 폐지론을 들고 나오는 사태가 벌어졌다. 이를 절호의 기회인 양 재정경제부는 잽싸게 스크린쿼터를 축소하기로 방심을 정했다고 발표하여 물의가 빚어지고 있다.

'문화 주권'을 외치는 영화인들과 지식인들이 경제 담당 관료들과 스크린쿼터 문제로 팽팽하게 대립한 지 벌써 몇 년이 되었다. 이러한 논란을 지켜보면서 나는 이 나라 경제를 주물럭거리는 사람들이 왜 그토록 근시안적인지 이해가 가지 않는다. 경제만 알고 문화 같은 것은 모르기 때문인가. 정권 말기의 다급한 요구에 복종해야 하는 공무원의 특정한 입장에 있다 하더라도 국가의 장기적 발전을 우선적으로 생각해야 할 것이 아닌가.

더욱이 이 정권은 역대 어떤 정권보다 영화산업의 진흥에 애정을 갖고 있었던 정권이다. 지난 대선 때 현재의 대통령*이 한 공약들을 보면 언제 그런 적이 있었던가 할 정도다. 그런데 정부의 고위 관료들이 영화계 내의 작은 갈등을 틈타 기회주의적으로 스크린쿼터를 희생시키려 하고 있다. 이를 버리고 얻을 수 있는 정치적, 경제적 반대급부가 과연 어떤 것인지 궁금하다.

* 이 글을 쓴 2002년은 김대중 대통령의 마지막 재임 기간이다.

영화, 시대유감

지금까지 뜻있는 영화인들이 스크린쿼터를 지키려고 힘겹게 투쟁해 왔으니 망정이지 이런 노력이 없었다면, 그리고 이를 지지하는 여론의 압력이 없었다면 과연 어떻게 되었을까. 분명 이들은 미국의 요구에 즉각 굴복했을 것이다. 이런 생각을 자꾸 하다 보면 '굴욕 외교'라는 낡아 빠진 단어, 심지어 '매판'이라는 고약한 단어까지 머릿속에 떠오른다.

한국의 정치가와 고위 관료들은 왜 그렇게 미국에 잘 보이려고 애를 쓰는 것일까. 미국 '당국('당국'이 무엇인지 분명하지는 않지만)'에 밉보이면 신상에 무슨 큰일이라도 난다고 생각하는 것일까. 미국이 가장 힘센 나라니까 무조건 바닥에 납작 엎드리자는 것일까. 아니면 미국문화가 가장 선진적이며 보편적인 문화이므로 이 세계화의 시대에 그것을 따르는 것이 필연적인 추세이며, 모든 나라가 다 이를 따르는데 굳이 우리만 버틸 이유가 없다고 판단하기 때문인가. 미국영화도 단순한 오락이 아니라 예술적으로 훌륭한 것들이 많으니 그것을 사서 즐기면 됐지 굳이 '촌스러운' 한국영화 따위를 만들어 보았자 승산이 있겠나 하고 부끄럽게 여겨서인가.

이런 사람들 귀에 '문화정체성'이니 '문화다양성'이니 설명해 보았자 공염불일 것 같다. 미국의 공세에 맞서 프랑스 및 유럽연합 국가들이 내세우는 '문화적 예외(관세무역일반협정부터 세계무역기구에 이르기까지 국제통상 협상 과정에서 등장한 것으로, 영화를 비롯한 시청각물은 각국의 문화적 특성 및 정체성과 직결된 것이므로 단순한 상품으로 취급해서는 안 되고 예외 조항으로 특별하게 다루어야 한다는 주장)'와 같은 것은 아예 신성한 시장원리를 거스르는 불합리한 개념으로 간주할 터이니까.

나만의 지레짐작일까. 나 같은 '문화주권론자'가 보기엔 '한국문화' 즉 '문화로서의 한국'은 미국대중문화의 변두리에 불과하다. 동두천과 이태원만 그런 것이 아니라 서울 강남을 비롯한 전 국토가 그렇다. 미국문화의 변방 또는 준식민지라고 말해도 이를 반박하기가 쉽지 않다. 미국문화의 종속에서 벗어나 진정한 문화적 독립, 즉 '문화주권'을 회복하기 위해서는 많은 노력이 필요하다.

이런 점에서 스크린쿼터, 즉 '한국영화 의무 상영 일수'는 실제적 필요성

만이 아니라 특별한 상징적 의미도 지닌다. 그러나 요즘 돌아가는 정세를 보면 한국이 정말 독립국인지 자꾸 의심이 간다. 나 자신 맛이 아주 간 것 같다. 이런 판에 스크린쿼터 따위에 집착해 보았자 무슨 소용이 있겠나. 미국 대통령이 한국에 올 때 선물로 주어 버리고 말지. 그리고 영어를 공용어로 정하자는 사람들과 한패가 되어 초등학교부터 대학교까지 모든 교과서를 영어로 고치자고 외치고, 나아가 미국의 오십 몇 번째인가 하는 한 주로 편입시켜 달라는 청원 운동을 벌이는 것이 더 솔직한 태도일지도 모르겠다. 혹시 아프가니스탄을 순식간에 초토화시키듯이 미국이 첨단 고성능 폭탄을 쏟아부어 북한 정권을 전격적으로 궤멸시키면 통일도 거저 되는데 하고 은근히 기대하는 대한민국 백성들도 여럿 있지 않을까. 생각만 해도 소름끼치는 일이다.

2002

영화, 시대유감

한국영화 방송쿼터 늘려라

이번에 확정 통과된 통합방송법 시행령*에 대해 영화인들은 한국영화와 한국영상산업의 발전을 위해 '한국영화 의무 편성 비율', 이른바 한국영화의 방송쿼터를 현재보다 상향 조정하는 것이 절대적으로 필요하다고 입을 모으고 있다. 성명서에 요약된 이들의 주장은 다음과 같다.

첫째, 한국영화 의무 편성 비율은 영화의 경우 지상파는 '20-40퍼센트'가 아니라 '40퍼센트 이상'으로, 다른 방송은 '30-50퍼센트'가 아니라 '50퍼센트 이상'으로, 애니메이션의 경우 지상파는 '30-50퍼센트'가 아니라 '50퍼센트 이상'으로, 다른 방송은 '40-60퍼센트'가 아니라 '60퍼센트 이상'으로 상향 조정되어야 한다.

둘째, 이럴 경우 수입 프로그램 중 특정 국가물의 상한 규정은 '60퍼센트 이내'가 아니라 '40퍼센트 이내'로 하향 조정되어야 한다.

그러나 이 명백 단순한 호소는 복잡한 방송 현실을 모르는 철없는 영화인들의 억지인 양 무시되고 있다.

방송정책이 후진국 정치처럼 난맥상으로 혼란스럽고 지상파 방송사들이 전근대적으로 비대 공룡화되어 문제가 많다고 해서 가장 원칙적인 이야기가 도외시되어서는 안 된다.

* 김대중 정부 시점인 2000년 3월 시행된 법률.

그리고 20퍼센트면 20퍼센트이고 30퍼센트고 30퍼센트이지, 20퍼센트에서 40퍼센트 또는 30퍼센트에서 50퍼센트라니 이건 무슨 말장난인가. 쿼터는 의무적으로 지켜야 할 최소 비율 또는 최대 비율을 정하자는 것이지, 일정 범위 안에서 재량껏 하라는 개념이 아닐 터이다.

불행한 일이지만 한국의 영화와 방송(지상파)은 서로 완전 별개의 영역인 양 분리되어 존재해 왔다. 개인적 차원에서도 우리나라처럼 방송물 제작에 참여하는 사람들과 영화를 만드는 사람들 사이가 소원한 예도 드물 것이다. 몇몇 배우, 탤런트들을 제외하고는 말이다.

방송산업과 영화산업이 그 시스템의 성격이나 규모 면에서 현격한 차이가 있지만 그 둘은 긴밀하게 연관되어 서로 협조해야 마땅하다. 방송과 영화의 상호협조 및 지원 체제의 구축이라는 점에서 모범적인 선례를 보여주고 있는 유럽연합(EU) 제국(諸國)의 경우와 달리 한국의 거대한 지상파 방송은 영세한 한국영화의 발전에 아무런 기여를 하지 않고 있다.

한마디로 한국의 방송은 한국의 영화에 아무런 흥미도 느끼지 않는다. 심지어 깔보고 있다고 말할 수도 있다.

영화를 깔보는 것은 영화에서 단순한 오락 이상의 정신적인 자극이나 자양을 기대하는 국민 대중을 깔보는 셈이다. 단지 구색을 맞추기 위해 일정량의 싸구려 영화들을 헐값으로 사서 빈 시간 메우기로 방영하면 된다는 식이 아니라면 말이다.

달리 말해 방송은 그 자체의 배고픔에 따라 영화를 주기적으로 집어삼키고 있지만 영화라는 식량의 보전이나 개량 및 재생산에는 아무런 관심을 갖고 있지 않다. 영상산업 전체에서 영화가 얼마나 핵심적인 위치에 있는지는 새삼 설명할 필요도 없다.

기존의 지상파, 케이블, 위성방송이 전일 방송을 지향하며 점점 방송 시간대를 넓혀 가고 디지털 바탕의 매체융합이 가속화됨에 따라, 인터넷 방송 등으로 방송의 종류와 영역이 다양해지고 그 범위도 날이 갈수록 확장될 것이다.

이에 따라 유행하는 말로 '콘텐츠'의 하나로서 영화는 방송 영역에서 그

중요성이 점점 더해 갈 것이 뻔하다.

좋은 한국영화들이 보다 많이 생산될 수 있도록 방송사의 지원 방책이 체계적으로 마련되어야 한다. 오로지 원시적 시청률 경쟁에만, 광고를 통한 수익 증대에만 눈이 멀어 있을 수는 없는 것이다.

한국영화의 방송쿼터는 이렇기 때문에 필수적이며 상향 조정되어야 한다. 한마디로 한국영화 발전, 나아가 방송을 포함한 한국영상산업의 발전을 위한 최소한의 장치이자, 더 나은 대안이 있더라도 당장 실현될 전망이 없기 때문에 그나마 현재 택할 수밖에 없는 유일한 방안인 것이다.

2000

또 다른 국제영화제의 필요성

4월 28일부터 5월 4일까지 일주일 동안 전주에서 국제영화제가 열린다. 이미 햇수로 오 년째를 맞게 되는 부산국제영화제와 사 년째를 맞는 부천 국제판타스틱영화제에 이어 세번째로 열리는 또 다른 국제영화제다. 반가 워하는 사람들이 많지만 회의적인 시선도 있다.

신설되는 이 영화제의 조직위원장을 맡고 있는 나는 국제영화제가 왜 또 필요하냐 하는 단도직입적인 질문들을 자주 받는다. 이 조그만 나라에 국제 영화제가 세 개씩이라니 국가적 낭비가 아니냐는 것이다. '문화의 세기' 운 운하며 낭비적 문화 행사들이 전국 도처에서 경쟁적으로 벌어지고 있으니 이런 걱정이 앞서는 것도 이해할 만하다. 그러나 이는 국제영화제의 교육 적, 문화적, 경제적 효용성을 깊이 생각하지 않기 때문에 나오는 이야기다.

전 세계에 걸쳐 수백 개의 국제영화제가 열리고 있고, 한다하는 나라마 다 여러 개의 국제영화제가 있지만 그 숫자가 많아서 걱정이라는 말은 없 다. 다만 어떤 성격의, 어떤 내용의 영화제냐 하는 것만이 문제일 뿐이다. 서로의 차별성만 있다면 영화 문화의 다양성을 살리고 키워 나가기 위해 국제영화제가 여럿 있는 것이 조금도 나쁠 것이 없다.

이를테면 부산국제영화제는 한국에서 처음 열린 국제영화제로서 세계 시장에 한국영화 및 아시아영화를 프로모션하는 역할을 자임하는 영화제 다. 국제적 마케팅을 지향하는 영화제라고 할 수 있다. 규모도 제일 크다.

두번째로 열린 부천국제판타스틱영화제는 부천이라는, 갑자기 형성된 서울 외곽 도시의 주민들에게 보다 의미있는 휴식과 오락을 제공하는 것을 우선적 목표로 삼고 있는 것으로 생각된다. 한편 국가적 차원에서 영상산업도시로 육성코자 지정된 전주에서 열리는 전주국제영화제는 젊은 세대를 위한 교육적이고 계몽적인 차원에 역점을 두는 영화제다.

정치적 질곡, 사회적 후진성 때문에 우리나라에서는 영화에 대한 관심이 오랫동안 억눌려 왔다. 그것이 민주화 및 경제적 성장에 힘입어 뒤늦게 활짝 꽃피고 있다. 유럽이나 일본에서 1960년대, 1970년대에 일어났던 영화 애호 열풍이 거의 한 세대의 시간적 격차를 보이며 한국에서 1990년대부터 본격적으로 불고 있는 것이다. 오늘의 한국 젊은이는 인터넷이나 게임, 만화, 애니메이션과 함께 영화에 대해 열광하고 있다. 젊은이들의 문화 속에 영화는 핵심적인 위치를 차지하고 있으며 대학가에서는 영화가 중심 의제 가운데 하나다. 교양강좌로 열리는 영화 교실은 항상 붐비고 있다. 이들에게 상업적 이해관계에만 매달려 있는 극장가나 텔레비전 또는 비디오 유통 구조를 통해서는 결코 접근할 수 없는 '좋은' 영화를 볼 수 있는 기회를 제공하는 것은 창의적인 문화 발전이라는 전망에 비추어 필수적이다.

외국영화의 접근이 오로지 상업적인 채널로만 한정되어 있는 우리나라의 경우 국제영화제는 이러한 채널 밖에 있는 '좋은' 영화들을 볼 수 있는 거의 유일한 창구가 된다. 여기서 '좋은'이라는 단어는 단순히 '수준 높은'이라던가 '고품질'이라는 뜻이 아니다. 이런 단어들은 자칫하면 '엘리트들만을 위한' 또는 '영화에 대한 전문적인 식견이 있는 제한된 수의 사람들만을 위한' '특수하고' '재미없는' 영화라는 의미로 오해될 수 있다. 문제는 많은 사람들이 '흥행이 잘 되는 영화=좋은 영화'라는 등식을 무비판적으로 받아들이고 있는 데 있다.

극장가의 흥행은 마케팅과 광고에 의한 수요 창출 및 우연적인 군집 현상에 의해 좌우된다. '좋은' 영화가 어떠한 것인가의 결정을 시장 논리에만 맡겨 놓아서는 안 될 것이다. 이때 종국적으로 유일하게 득을 보는 것은 두말할 것도 없이 에누리 없는 상업 정신으로 철두철미 무장하여 전 세계 영

화시장을 완전 독점 지배코자 하는 할리우드 자본이다. 시장 논리만으로 영화를 재단할 때 할리우드를 당할 재간은 없다. 우리 영화인들이 문화 주권을 외치며 스크린쿼터를 사수코자 투쟁하는 것도 바로 이 때문이다.

'좋은' 영화의 선정은 관객의 다양한 문화적 기대 및 취향, 눈높이에 맞추어 이루어져야 하고, 이는 영화에 대한 색다른 경험에 의해 자극받고 풍요로워지는 것이다. 음식 맛도 먹어 본 사람만이 안다고 관객 스스로 직접 경험을 통해 자신의 영화적 취향을 개성적으로 가꾸고 안목을 높일 수 있는 기회를 발견한다는 점에서 국제영화제의 교육적 가치는 무한하다. 더욱이 공영 텔레비전 방송에서조차 영화 문화에 대해 저급한 인식밖에 갖고 있지 못한 우리나라에서는 국제영화제가 영화예술의 깊이와 폭을 가늠하고 영화 발전의 다양한 가능성을 점칠 수 있는 유리한 터전을 마련해 준다. 새로운 영화를 꿈꾸는 사람들이 모두 다 칸이나 베니스에 갈 수는 없지 않은가. 그리고 칸영화제나 베니스영화제 등 몇몇 유명 영화제가 영화의 전부를 보여 주는 것도 아니지 않은가.

이 년 전 이십세기폭스사의 직배 영화 「타이타닉」은 전국 극장가에서 이백만을 훨씬 웃도는 입장 관객 기록을 세우면서 무려 백십억 원의 수익을 올렸다. 배급을 위한 한국 내에서의 제반 경비를 다 빼고도 칠십사억 원의 돈이 미국으로 송금되었다. 백십억 원이라면 전주국제영화제 규모의 영화제를 여섯 번 이상 치를 수 있다. 영화 편수로 어림잡자면 한 번의 국제영화제에서 상영되는 영화 편수를 적게 잡아 백오십 편으로 친다 하더라도 구백 편 가량을 상영할 수 있는 비용이다. 거창한 효과만 있지 내용이 빈약한 할리우드 블록버스터 한 편을 보느라고 쏟아부은 돈으로 세계 각국의 다채로운 영화를 무려 천 편 가까이 볼 수 있다는 계산이 즉각 나온다. 문화의 획일성이니 다양성이니 하는 점에서 볼 때 끔찍한 대조다. 한국이 정녕 미국의 식민지가 아니라면 말이다.

<div align="right">2000</div>

<div align="right">영화, 시대유감</div>

국제영화제를 국가전략사업으로

한국에는 현재 부산국제영화제, 부천국제판타스틱영화제, 그리고 전주국제영화제 등 세 개의 국제영화제가 있다. 이 작은 땅덩이에 국제영화제가 세 개씩이라니 너무 많지 않느냐는 시선도 있다.

그러나 이는 영화제가 갖는 문화적, 교육적, 산업적 의의를 충분히 살펴보지 않은 데서 오는 오해다. 정직한 것은 관객이다. 영화 및 영상에 대한 우리 사회의 뒤늦은, 그러나 나날이 커 가는 비상한 관심은 국제영화제마다 모여드는 젊은이들의 열광에 의해서 증명된다.

올해 처음 열렸던 전주국제영화제가 표방한 것은 대안영화의 축제였다. 행사를 조직하고 준비하는 측에서는 '대안영화'라는 개념 자체가 일반대중이 받아들이기 힘들지 않을까 염려했다. 즉 일반 극장가와 비디오 시장을 중심으로 유통되는 '주류 상업영화'가 아닌 보다 독립적인 정신으로 제작됐고 영화예술의 보다 폭넓은 가능성을 실험적으로 탐색하는 최근 영화들을 선정해 보여준다는 목표 자체가 모험이었기 때문이다.

그러나 전주 극장가는 전국에서 모여든 젊은이들로 일주일 내내 붐볐다. 대중이 보기에 아주 재미없을 것이라는 영화를 상영하는 곳에도 많은 관객이 모였다. 이렇게 관객을 모을 수 있었다는 점에서 부산, 부천에 이어 전주에서 새로 열린 국제영화제도 성공했고 그 앞날도 밝다.

이들 영화제는 해마다 이십억 원가량의 예산으로 운영된다. 많은 돈 같

지만 행사의 의의를 생각하면 절대 많은 돈이 아니다. 영화제란 국제 문화 예술행사 가운데 비용은 적지만 효과는 대단히 큰 행사다. 물론 영화매체의 대중적 특성 때문이다. 전세계 각국에서 제작된 일이백 편의 영화가 일주일 내지 열흘 남짓한 기간에 한 도시에서 상영된다는 것은 그 도시 사람은 물론이고 새로운 영화를 갈망하는 전국의 수많은 관객을 위해 얼마나 다행스러운 일인가.

국제영화제가 한국에 하나만 있으면 족하지 않느냐는 생각은 한 나라에 큰 도시는 수도 하나만 있으면 된다는 생각처럼 단순한 사고다. 하나의 국제영화제로서는 전세계 영화의 다양한 경향을 망라할 수 없다.

한해 국내에서 열리는 세 개 영화제에서 상영되는 영화는 장편 단편 모두 합쳐 오백 편 정도다. 그러나 이 영화 중 국내 극장에서 상영되거나 비디오로 출시돼 볼 수 있는 것은 몇 편 안 된다. 미국영화가 지배하는 국제영화시장의 유통경로에서는 제외됐지만 매우 의미있고 중요한 각국 영화들을 볼 수 있는 특권적인 기회를 제공하는 것이 바로 이 국제영화제들이다. 인터넷으로 그런 영화를 볼 수 있지 않느냐고 물을 사람도 있겠지만 인터넷을 통한 영화관람은 아직 주변적 현상에 불과하다. 인터넷에 많은 영화가 올라 있는 것도 아니다.

영상산업 진흥을 위해 국가 차원에서 여러 가지 지원책을 강구하고 있지만 기본적으로 보다 많은 영화 관객의 확보 없이는 효과를 볼 수 없다. 영화산업 체제가 기본적으로 국가별 단위로 조직돼 있기 때문에 영화 관람 인구가 적은 국가는 경쟁력에서 필연적으로 불리한 위치에 놓일 수밖에 없기 때문이다. 국제영화제는 영화 마니아들을 위한 축제가 아니라 새로운 관객을 찾아내고 확보하기 위한 국가전략적 사업으로 봐야 한다. 요즘 한국 영화산업의 희망적 조짐도 대학생 중심의 새로운 영화 관객이 형성된 데서 비롯된 것이다.

그러나 이 새로운 영화 관객이 대학생과 젊은 여성층 중심으로 한정되는 것도 문제다. 다양한 연령층에서 잠재적인 영화 관객이 계속 개발돼야 한다. 그래야 한 사회의 영화적 취향이 관람 차원에서나, 제작 차원에서나

영화, 시대유감

다양하게 꽃필 수 있다.

세계 각국의 새로운 영화를 골라 상영하고 이를 만든 감독과 제작에 참여한 사람들을 초청해 직접 대화할 수 있는 기회를 만들어 주는 것은 미래의 영화인과 영화 관객을 기르기 위한 교육적인 차원에서만이 아니라 산업적인 차원에서도 필수적이다.

개인적으로 나는 국제영화제가 한 두 개 더 만들어져도 좋다고 생각한다. 특성을 각각 달리하면서 역할을 분담해 선의의 경쟁을 벌이는 것이 바람직하다. 결국 국제영화제의 타당성을 판가름하는 것은 관객이기 때문이다.

2000

영화교육에서 국제적 교류의 필요성

영화산업의 이율배반적 성격

미술사학자 파노프스키가 일찍이 말했듯이, 우리가 그 탄생에서부터 그 발전 과정을 알고 있는 유일한 예술인 영화의 보편성과 지역적 특수성의 문제는 영화의 역사와 궤를 같이한다.

생태학적 비유를 들어 말하자면, 영화적 종(種)의 다양성이라는 측면에서 본다면 각국마다 문화와 전통 특히 언어가 다르고 영화산업의 구조가 다르기 때문에 영화의 다양성이 자동적으로 보장될 수 있다는 생각은 지극히 유치하다. 영화가 예술이냐 아니냐의 여부를 가리기 이전에 영화는 하나의 거대한 국제적 차원의 오락산업으로서 자리잡았고, 바로 그 특성 때문에 예술이라고 하더라도 특별한 성격을 지닌다는 사실을 우리 모두가 알고 있다.

전 지구화라는 관점에서 본다면 이 단어가 생기기 이전에 이미 영화가 이 현상을 앞서서 예고하고 있었다고 볼 수 있다. 이스트만 코닥이라는 상표가 웅변적으로 말하고 있다시피 영화필름이나 스크린 포맷에서부터 촬영이나 편집, 음향 등 제작 수단과 기술적 조건에서 국제적 표준화, 극장에서의 상영 조건의 동일성 또는 유사성은 '영화'라는 것을 일종의 국제 화폐처럼 간주할 수 있게 만들었다. 이러한 바탕에서 할리우드라는 단어로 상

징되는 미국영화산업의 헤게모니는 이미 오래전 확립된 것이다. 그 경향이 최근의 디지털테크놀로지 혁명으로 인해 보다 더 분명하게, 보다 더 공격적으로 드러나고 있다.

반면에 영화산업 체제, 즉 영화제작과 소비의 현실이 국가별 단위로 조직되어 있고 또 그럴 수밖에 없다고 하는 사실은 예나 지금이나 변함이 없다. 그러나 미국 이외의 지역에서 국가적 단위로 조직된 영화산업의 기반은 계속적으로 위협받고 있다. 그러니까 영화기술에서 국제적 표준과 이로 말미암은 공통성과 그 내용에서의 각 지역별, 국가별 차이와 다양성이라는 두 상반되는 측면의 공존은 다른 문화 품목이나 다른 예술 분야에 비해 두드러진다.

영화가 지닌 이 이율배반적 성격은 영화교육이라는 점에서도 마찬가지로 드러난다. 즉, 미국영화의 전 지구적 헤게모니에 대한 지역적 국가별 단위의 마찰과 저항이라는 문제를 단지 영화산업의 차원에서만이 아니라 영화교육이라는 차원에서도 마찬가지로 반성해 볼 수 있다.

영화를 일종의 언어라고 본다면 그것이 얼마만큼 보편적 성격을 지니는지 얼마만큼 지역적 특수성을 가지는지 우리는 잘 알고 있지 못하다. 말하자면 영어나 중국어나 한국어 등등의 자연언어의 경우처럼 분명하지는 않다는 말이다. 동시에 우리는 영화의 국제적 보편성을 강조하는 것 못지않게 영화적 종의 다양성을 보존하기 위한 국제적 교류와 협력이 절실하게 필요하다는 것을 인식하고 있다.

국제적 교류의 필요성과 영화의 지역적, 국가적 다원성을 강조하는 것과는 표면상 모순되는 것으로 보이기도 한다. 그러나 미국영화 내에서의 다원성과 다양성만이 보장될 수 있고 미국 이외의 지역과 국가의 영화는 점차 그 산업적 기반이 허물어져 버려 소멸하는 추세가 계속되고 있는 현재, 점차 강화되어 가고 있는 미국영화의 전 지구적 지배를 수동적으로만 바라볼 수 없다.

서로의 차이를 인정하고 상호 존중하는 원칙에 입각한 국제적 교류는 전 세계의 다양한 영화 가운데 우세한 하나의 종만 남고 나머지는 멸종하는 결

과를 낳는 것이 아니다. 기존의 다양성 위에 이종교배(異種交配, cross-fertilization)에 의한 새로운 종들이 보태어져 보다 풍요롭게 필 수 있다. 이 점에서 미래의 영화 생산자를 기르는 영화교육은 하나의 시험장이다.

나는 여기서 미국의 헤게모니에 대항하는 일종의 제삼세계 연합의 논리 또는 제삼세계론 비슷한 것을 영화교육의 차원에서 뒤늦게 제안하고자 하는 것이 아니다. 단지 영화시장의 전 지구적 통합에 직면하여 각국의 영화교육이 처한 문제들에 대해 한데 모여 대화하고 그 경험을 공유할 기회가 많지 않았다는 사실을 지적하고자 할 뿐이다. 우선적으로 필요한 것은 국제영화시장 안에서의 필름 교역에만 모든 것을 맡기지 않는, 각국의 영화교육에 종사하고 있는 사람들 사이의 경험의 직접적 교환과 대화다. 그런 기회를 가능한 한 자주 만들어야 한다. 이 점에서 북경전영학원(北京电影学院)*의 이니셔티브(initiative)는 커다란 의미를 지니고 있으며, 이에 대해 깊이 감사드린다.

'영화'의 정체성의 위기

우리는 더 이상 영화라는 매체의 독자성에 대해 예전과 같은 믿음을 갖고 있지 못하다. 백 년의 역사를 통해 자명한 것으로 확립되었다고 생각되어 왔던 영화의 정체성은 조금씩 애매한 것으로 변해 가고 있다.

영화라는 매체는 광고, 만화, 애니메이션, 뮤직비디오 및 다양한 텔레비전 프로그램, 컴퓨터 게임 등 다른 시청각 매체와의 접촉, 간섭, 상호 영향 및 상호 침투에 의해 점점 잡종(hybrid)의 성격을 지닌 것으로 바뀌고 있다. 극장에서의 영화의 고전적 상연 방식은 지상파 텔레비전, 케이블, 위성 방송, 비디오, 디비디, 인터넷을 통한 영화배급 등으로 점점 중심적 위치에서 벗어나고 있다. 시청각 테크놀로지의 새로운 발전, 특히 디지털테크놀로지의 충격은 영화제작에서만이 아니라 유통과 배급, 즉 소비의 차원에

* 이 글은 2000년, 영화인을 양성하는 중국의 공립대학 북경전영학원 창설 오십 주년 기념 심포지엄 발표문 초고로 추정된다.

영화, 시대유감

서 더욱 현저하게 나타난다.

문제는 매체융합을 가속시키는 디지털테크놀로지의 도전으로부터 영화의 정체성을 어떻게 보존 유지하느냐 하는 점이다. 우리가 영화라는 것을 단순히 산업적, 경제적 측면에서만이 아니라 매우 중요한 문화적 품목이며 효과적인 커뮤니케이션의 방식으로 여전히 간주한다면 말이다. 디지털테크놀로지 혁명은 단지 영화제작 및 소비의 관습과 스타일이 변모한다는 차원이 아닌 보다 근본적인 변화를 야기하고 있다. 영화라는 영역의 경계가 모호해지고 그 정체성이 점차 의심스러운 것으로 되고 있는 것 같다.

따라서 영화교육이라는 것도 그 목표와 방법에서 점점 불확실한 길로 들어가고 있다고 말할 수 있다. 이제 영화교육을 다른 시청각 분야의 교육과 분리해서는 생각할 수 없다. 그런데 나날이 변화하고 확장되어 가는 이 시청각 분야의 교육은 비교적 고전적 방식으로 지속되고 있는 영화제작의 교육보다 훨씬 복잡한 문제점들을 안고 있다. 우리는 계속 영화제작에 대해 학생들을 가르치지만 무엇이 올바른 교육 방향인지, 어떤 교육 방식이 효과적인 것인지 알지 못해 점점 혼란과 회의에 빠지고 있다.

요약하자면 영화언어의 보편성과 자연언어 및 문화적 특성으로 말미암은 지역적, 국가적 차별 그리고 전 지구화된 영화시장과 영화산업의 지역적, 국가적 단위의 구조라는 이율배반적 현실, 그리고 디지털혁명에 의한 시청각 환경의 급격한 변화로 말미암아 우리가 '영화'라고 부르는 것의 정체성은 모호하게 되었다. 이러한 점들이 영화교육의 문제를 보다 복잡하고 까다롭게 만들고 있는 것이다.

영화라는 표현방식이 적어도 앞으로 백 년 이상 더 지속하리라는 믿음을 가진다 하는 것은 이러한 모순과 갈등이 계속된다는 것을 인정한다는 것을 의미한다. 이런 점에서 북경전영학원 창설 오십 주년을 축하하기 위한 특별 행사로서 마련된 이번 심포지엄처럼 영화교육의 영역에서의 국제적 교류는 앞으로 더욱 필요하며 다각적으로 확대되어야 한다.

2000

가깝고도 먼 이웃 중국

지난주 제3회 전주국제영화제 준비를 위해 베이징에 다녀왔다. 짧은 일정이었지만 중국 관계자들과 협의하는 과정에서 중국영화의 현재 상황에 대해 들을 수 있는 기회가 몇 번 있었다.

여러 사람들이 중국영화는 지금 과도기를 거치는 중이며 과거 제5세대 감독들이 국제적인 무대에서 화려하게 보여주었던 것과 같은 풍성함은 사라지고 볼 만한 작품도 많지 않다고 했다. 영화산업 시스템이 자본주의적으로 변화하는 와중에서 일종의 침체기에 들어갔다는 말일까.

대화의 초점은 당연히 할리우드의 영화시장 개방 압력을 어떻게 막아낼 것인가 하는 데로 맞추어졌다. 중국의 영화인들은 한국 영화인들이 그 열악한 상황에서도 스크린쿼터를 꿋꿋이 지켜내고 국내 영화시장에서 자국영화 점유율을 '무려' 40퍼센트 이상으로 끌어올릴 수 있었던 것에 대해 의아해 하면서도 감탄하고 있었다.

국제무역기구(WTO) 가입으로 중국 영화인들이 현실적으로 고민하고 있는 문제는 매우 다양한 것 같았다. 물론 몇몇 사람들과의 단편적 대화만으로 과연 그들이 어떤 문제에 봉착하고 있고 구체적으로 어떤 대안들을 마련하고 있는지는 알 수 없었다. 다만 점차 영화산업의 자율성을 살리는 방향으로 나아가되 정부 통제의 끈을 쉽게 늦추지 않을 것이라는 점만은 분명해 보였다. 또 제작과 배급에서 민간 부문의 도입도 매우 신중한 방식

영화, 시대유감

으로 이루어지고 있어서 급격한 변화가 일어나지는 않을 것이라는 이야기도 들었다. 창작의 자유를 근본적으로 제한하는 검열의 문제도 쉽게 풀리지는 않을 것이라는 전망이었다.

그러나 '모든 것은 결국 시간만이 해결해 줄 것'이라는 한 영화감독의 말에서 중국인 특유의 여유, 서두르지 않고 기다리는 태도, 국제적으로 나날이 위상이 높아지는 나라의 국민으로서의 자신감을 엿볼 수 있었다.

이러한 과정에서 중국 영화인들과 한국 영화인들 사이에 단순한 물질적 협력만이 아니라 진정한 정신적 교류가 필요하다는 걸 새삼 절실하게 느꼈다. 동시에 영화 이전의 보다 근본적인 문화적 장벽, 나아가 심리적 장벽 같은 것도 느꼈다.

단순히 영화 정보의 교환이나 수집만으로는 결코 해결되지 않을 어떤 것이 내 앞을 가로막고 있는 것 같은 일종의 답답함과 무력감이었다. 통역을 통해 대화를 나누었기 때문만은 아닌 것 같았다. 언어적 장벽 말고도 무언가 마음속으로 가로막는 것이 또 있었던 것이다.

내가 느낀 답답함은 중국 이외의 다른 나라 사람들을 만났을 때 느꼈던 것과는 좀 다른 성질의 것이었다. 다른 외국인을 만나서 느끼는 일반적인 답답함, 즉 단순히 소통의 부자유스러움이나 서로 상대방에 대한 무지에서 오는 막막함이 아니라 무언가 익숙한 것과 낯선 것이 한데 섞여 있어 더 서먹서먹하고 알 수 없는 것 같은 묘한 느낌이었다.

인종적, 지리적, 문화적으로 이웃이고 역사적으로 오랫동안 근린관계에 있어 왔기 때문에 쉽게 친밀감을 가질 수 있었음에도 불구하고 중국인은 영원히 이해할 수 없는 타자일 수밖에 없지 않은가 하는 생각이 문득문득 들었다.

전보다 중국인들을 좀더 가까이에서 보게 되어서인가. 소위 '유교문화권'이나 '한자문화권'이라는 단어가 함축하는 동질성이라는 것이 완전한 허구이자 착각이 아닌가 하는 느낌, 동시에 지난 반세기의 이념적 정치적 단절이 만들어낸 차이와 간격이 상호 이해에 결정적 장애로 작용하고 있고 또 앞으로도 계속 그럴 것이 아닌가 하는 착잡함에 사로잡혔던 것이다.

하기야 내가 어제나 오늘의 중국인에 대해 과연 무엇을 안단 말인가.

현재의 중국영화와 중국 영화인들이 처한 복잡한 상황을 어떻게 순전히 영화에 대한 정보나 지식만으로 이해할 수 있겠는가. 상호 이해는 영화만이 아닌 삶의 전반적 측면에서 서로 다른 점을, 그 차이를 근본적으로 인식하는 데서부터 출발하는 것이 아닌가.

그러므로 중국인들과 진정한 교류를 하고 싶다면 그들 삶의 구조와 역사에서 우리와 비슷한 점만을 확인하려 할 것이 아니라, 우리와 다른 점을 더 우선해서 찾아보려고 애써야 할 것이 아닌가. 같은 동아시아인이라는 막연한 생각은 오히려 교류의 장애가 될 수도 있다는 점을 염두에 둔다면.

2001

영화, 시대유감

왜 영화마저 험악한가

오늘 아침부터 영하의 날씨가 계속 이어질 것이라는 기상청의 예보가 있고 보면 본격적인 겨울이 시작된 느낌이다. 그러나 예전에 비해 올해에는 겨울이 다소 늦게 찾아온 것 같다. 기후변동 탓인지 그만큼 가을이 길었다.

가을이라면 으레 상투적으로 '독서의 계절' 운운하며 문학과 예술의 분위기를 한창 띄우던 일이 생각난다. 그러나 늘어난 올해의 가을은 가을이로되 가을 맛이 전혀 나지 않았다. 크고 작은 문화예술 행사들이 없어서가 아니다. 기분이 그렇다는 것이다.

아침에 신문을 펼쳐 들면 너절한 싸움으로 얼룩진 국내 정치라는 것이 꼴사납고 해외소식란으로 관심을 돌리려 해도 기분만 더 울적해진다. 광신적인 테러리스트 하나를 잡아 죽이겠다고 지구상 유일무이한 초강대국이 마치 집단 보복 살인을 결심한 듯 야만적인 전쟁을 무제한 계속하겠다고 을러대는 소식만 접하게 되니 그렇다. 이럴 때 문학이나 예술에 대해 생각하거나 이야기하는 것 자체가 흥이 나지 않는다.

정치는 국회나 정당 같은 정치판에서 직업정치꾼들이 하는 것이고 전쟁은 별로 들어보지도 못한 찢어지게 가난한 나라에서 벌어지는 일이니까 그냥 잊어버릴 수도 있을 것 같다. 그러나 아무래도 마음이 편치 않다. 예술이나 문학이라는 것이 사회의 집단적 삶이든지 개인의 일상적 삶이든지 우선 편안한 환경과 분위기를 전제로 하는 것이기 때문이다. 요컨대 사회

의 분위기가 차분하게 잡혀 있지 않으면 좋은 예술을 감상할 기분도 생기지 않는다.

요즘 조그맣게 화제가 되고 있는바, 「고양이를 부탁해」「와이키키 브라더스」 등 한국영화치고는 드물게 성찰적이고 깊이있는 영화가 흥행에 참패해 일찌감치 극장가에서 축출되고, 대신 무지막지한 소위 '조폭영화'들만 연일 관객을 불러 모으며 대박을 터뜨리는 현상도 이런 분위기와 관련이 있을 것 같다. 그렇지 않아도 몸과 마음이 어수선한데 영화까지 정신을 집중하며 신경 쓰고 볼 필요있겠나. 만사 깡그리 잊게 하고 무조건 웃겨 주기만 하면 됐지 하는 것이 대부분 관객들의 심사인 것 같다. 사회 전반의 분위기가 나쁘니까 치고받고 찌르고 죽이는 액션만이 갈채를 받는다.

힘의 논리가 노골적으로 그 모습을 드러낼 때 예술이나 문화도 험악해진다. 아니면 윤리적으로 불감증에 빠진다. 지구 한 귀퉁이에서는 수많은 사람들이 폭격당해 죽거나 굶어 죽거나 복수와 살육으로 미쳐 날뛰는데, 다른 한쪽에서는 음악회나 전시회에서 품위있게 미적 정서를 음미하는 일은 얼마나 시니컬한 행위인가.

그러나 한 나라에 엄청난 재난과 불행이 있다고 하여 그와 직접 상관없는 다른 나라의 예술 행사가 중단될 수도 없고, 중단되지도 않는다. 그럴 필요도 없다. 인간이란 냉혹하고 잔인한 것이다. 집단일 경우는 더욱 그렇다.

이 점에서 예술이나 문화는 윤리와 별 상관이 없다. 서로 반대쪽에 서 있을 경우도 많다. 전쟁을 벌이면서 나치들이 열광한 것은 바그너의 오페라였다. 특히 현대예술이라는 것이 그렇고, 현대오락이라는 것이 그렇고, 현대스포츠가 그렇다. 자본이 투입되어 상업화될수록 더욱 그렇다. 기획되고 예정된 흥행은 무슨 일이 있어도 어김없이 진행되어야 한다. 현대 조직사회의 다른 분야 활동과 마찬가지로 여기에서도 수행적 원칙에 충실해야한다. 다른 곳에서 무슨 큰 일이 벌어졌다고 해도 문화예술 분야가 일을 멈추고 기다려서는 안 된다. 상관없이 그대로 계속해야 한다. 사회 각 분야의 활동 중 어느 하나도 공백이 생겨서는 안 된다. 현대사회는 빈 곳을 용납하지 않는다.

영화, 시대유감

윤리적 불감증이라고 감히 말했지만 실상 나 자신도 윤리라는 것이 무언지 모른다. 막연히 그런 기분이 든다는 말이다. 뚜렷한 죄의식 같은 것은 아니고, 양심이나 책임감도 아니며, 사해동포적 연대의식도 아니다. 기껏해야 조금 미안하다는 감정이라고나 할까, 약간 편치 않은 마음이라고 할까, 그런 정도다. 굳이 생각하지 않으려 한다면 쉽게 잊어버릴 수도 있는 것, 스스로 무시해 버릴 수도 있는 미미한 감정이다. 이 좋은 계절, 나의 정서는 그렇다.

2001

제한 상영관

지난해 8월 30일 헌법재판소는 영화진흥법상의 등급 보류 조항이 위헌이라고 판시했다. 영상물등급위원회가 이 조항을 근거로 「거짓말」「노랑머리」 등 특정 영화에 대해 등급 보류 판정을 내림으로써 연령에 따라 관람할 수 있는 영화의 종류를 분류하는 등급 심의에 머물지 않고 일종의 검열 행위를 했다고 해서 물의를 빚은 끝에 내려진 법적 최종 결론이었다. 위의 영화들은 등급을 못 받았기 때문에 영원히 매장될 뻔했었다. 일시적이나마 가위질보다 더한 원천적 금지를 당한 셈이다.

모든 영화가 등급 분류를 받아야만 상영이 가능하다면 기존 등급 기준의 범주에 들기 힘들다고 판정되는 영화들은 어찌할 것인가. 즉 '18세 이상가'로도 허용하기 힘들다고 보이는 영화를 '등급 보류'할 수도 없고, 형법상 음란물 유포죄에 관계되는 법규로 사후에 제재할 수밖에 없게 된다면 과연 어찌할 것인가. 이러한 딜레마를 해결하기 위해 문화관광부는 '제한 상영관'이라는 제도를 고안해 영화진흥법 개정안을 상정, 지난해 12월 국회에서 통과됐다. 이를 전후로 제한 상영관 설치에 대한 여러 논의들이 영화계 안팎에서 일어났다.

애초에 영화인들이 주장했던 것은 '등급외 전용관'이었는데 '제한 상영관'과는 개념상 차이가 있다. '등급외 전용관'이란 '등급 심의 밖에' 있는 영화들을 상영하는 영화관을 가리키지만 실제로 '등급외 전용관'을 주장하는

영화인들은 이 단어를 '포르노 전용관'이라는 의미로 사용한다. 그러나 법적 규정이 없는 한 공허할 뿐이다. 현재의 우리 법으로 포르노는 불법이다. '성인 전용관'이라는 관용적 표현은 가벼운 에로비디오로 출시된 것을 상영하는 극장이라는 정도의 상식적인 뉘앙스를 담고 있지만 더 애매하다.

세 가지 가운데 어떤 단어든 입장에 따라 이를 해석하는 방식도 다를 수밖에 없다. 문화부는 어쨌든 모든 영화가 사전에 등급 분류 심사를 거쳐야 한다고 전제하고 '제한 상영관'이라는 절충적인 시설의 설치 및 운영에 또한 '제한'을 두려 하고 있다. 문제의 핵심은 여기서 상영될 영화가 어떤 범위의 영화냐 하는 것이다. 논의가 분분하지만 현재로서는 사회적 합의가 도출되기가 매우 어려워 보인다. 합의가 이루어지기 힘들다는 핑계로 '등급 분류'와 '장소 제한'이라는 두 가지 방법을 결합시켜 종전의 위헌적인 '등급 거부'나 '등급 보류'라는 검열 행태가 또 한번 우회적으로 연출되지 않을까 걱정된다.

2002

영화, 시대를 증거하는 도큐먼트

일제의 탄압에서 벗어나 해방을 맞은 육십 년을 기념하여 우리 삶의 궤적을 전반적으로 다시 돌이켜 보는 기념 전시회 「시련과 전진」의 한 행사로 마련한 영화제 「영화, 시대를 증거하는 도큐먼트」*는 두 가지 중요한 의미를 갖습니다. 우선 우리 삶의 모습들이 영화 속에 어떻게 반영되었는지 '눈으로 직접' 확인해 볼 수 있는 기회를 마련했다는 점입니다. 우리는 영화라는 매체의 탁월한 재현 능력 때문에 우리가 영화관에서 사실상 보는 것은 스크린 위에 비춰진 빛과 그림자의 움직임에도 불구하고 현실의 모습을 직접 보는 것으로 착각합니다. 이 점은 다큐멘터리 영화와 소위 극영화 사이의 구별과 상관없이 영화 매체가 지닌 마법적 매력입니다.

문자 기록이 대체할 수 없는 영화 매체의 탁월한 시각적 기록 능력에서 비롯하는 이 속성 때문에 영화는 사진과 더불어 역사적 자료로서 독보적 가치를 지니게 됩니다. 지나간 시대, 예를 들어 20세기 초 선교사 등 외국인들이 옛 조선의 풍물을 찍은 지극히 단편적인 '활동사진'만을 보고도 우리가 감탄하는 이유가 바로 여기에 있습니다.

기본적으로 있는 그대로 기록하고자 하는 의도에서 출발하는 다큐멘터리의 경우는 더 말할 나위가 없겠지만 다큐멘터리가 아닌 허구적 이야기

* 광복 육십 주년을 맞은 2005년 민주화운동기념사업회 주최로 국회의사당에서 열린 전시와 영화제로, 저자는 총감독을 맡았다.

를 다룬 극영화의 경우에도 소위 '실사'라는 형식은 영화제작자나 감독 등 영화를 만든 사람들의 창조적 의도를 넘어서서 제작 당시 카메라 앞에 있던 인간이나 사물들의 모습을 그대로 재현한다는 점에서 독자적 사료 가치를 생겨나게 합니다. 그 가치는 우선 영화사적인 것입니다. 촬영이나 편집 등 제작 기술의 변천, 배우의 분장이나 연기 및 대사, 장면이나 행위의 연출방식, 그리고 음향의 기록방식의 변천을 우리는 시대를 각기 달리하는 상이한 영화들을 통해 살펴볼 수 있습니다. 아울러 영화라는 전형적으로 근대적 예술오락산업에 대한 일반의 관념이나 관습이 어떻게 변화해왔는지도 추측해 볼 수 있습니다. 아주 소박하게 말해 어떤 시대에 어떤 배우가 스타였고 어떤 배역으로 영화에 나왔는가, 그리고 얼마나 대중의 호응을 얻었는가를 돌이켜 보는 것만으로도 굉장한 흥밋거리가 아닐 수 없습니다. 한편의 영화 속에도 그 영화가 제작된 시대의 영화산업의 전반적인 상황에 대해 많은 것을 말해 주는 자료들이 숨어 있습니다. 나아가 영화 여러 편을 종합해 보면 각 시기에 유행하는 장르와 트렌드, 감독들 개개인의 독특한 예술적 경향과 개성적 스타일, 지배 이데올로기의 영향과 검열 등 정치적, 규범적 제약 따위의 영화를 둘러싼 여러 가지 사회적 정황과 그 변화에 대해 판단할 수 있는 자료들을 얻을 수 있습니다.

그리고 이보다 더 중요한 것으로서, 영화사적인 특수한 차원을 넘어서는 보다 일반적인 역사적 가치가 있습니다. 영화가 제작될 당시의 시대적 현실들은 여러 가지 형태로 영화 속에 '자연스럽게' 그리고 '필연적으로' 그 모습을 드러내기 마련입니다. 더욱이 인공 세트나 특수효과에 의한 가공적 현실의 몫이 큰 비중을 차지하지 않았던 시대의 영화들은 대체로 그러합니다. 영화 속의 드라마가 전개되는 장소의 모습, 예를 들어, 집안의 정경이나 가옥이나 건물의 형태, 길이나 도시의 구조는 영화 속에 아주 중요한 요소로서 등장합니다. 이는 대체로 감독의 작가적 의도에 따라서 결정되는 것이지만 그렇지 않은 경우도 많습니다. 감독이 특별하게 의도하지 않았는데 일상적인 삶의 모습들이 그저 자연스러운 배경으로 또는 주변 정경으로 영화 장면 속에 포함되는 경우입니다. 그렇기 때문에 영화가 시

대 또는 역사를 '반영'한다는 표현이 은유적 의미 이상의 뜻을 지니는 것입니다.

일찍이 1930년대에 영화와 사진의 파급효과의 문명사적 중대성을 꿰뚫어 본 발터 벤야민이라는 학자는 '광학적 무의식'이라는 말로 이 사진과 영화 매체의 이 독특한 성격을 설명하려 했습니다. 다큐멘터리가 아닌 극영화의 독자적인 사료적 가치는 상당 부분 여기서 생겨난다고 말할 수 있습니다. 그리고 이 역사적 가치는 모든 사료의 경우에 다 해당되는 것이기도 하겠지만 사료를 사료로서 선택하는 사람의 해석 능력, 그의 지식과 사고, 관찰력 및 상상력의 폭과 깊이에 달려 있습니다. 말하자면 영화라는 이 시각적 자료를 어떤 맥락에 위치시켜, 어떤 각도에서 읽어내느냐 하는 시각적 해독 능력에 따라 대단치 않을 수도 또는 엄청난 것일 수도 있습니다.

따라서 이번 영화제에서 상영되는 시각적 영화들의 역사적 가치에 대해 일률적으로 말할 수가 없는 것입니다. 영화가 지닌 잠재적 사료적 가치에 특별한 관심을 갖지 않는 일반 관객의 경우에도 같은 영화를 보면서도 세대에 따라, 연령에 따라 그리고 살아오면서 겪어 온 경험에 따라 영화를 보면서 '맞아, 그때는 그랬었지' 하고 마치 상기된 기억을 추인(追認)하는 듯한 경험을 하며 회고적 감상에 젖을 사람도 있지만, '정말 그때 그랬을까' 하고 새로운 사실을 발견한 것처럼 신기해하거나 의아하게 느낄 사람도 있을 것입니다. 모든 것이 보는 사람의 경험을 바탕으로 한 해석, 즉 해독과 성찰의 능력에 달린 문제라는 말입니다.

그러나 이 작은 영화제를 조직하고 그 프로그램을 구성한 우리는 제한된 시간과 제한된 예산 안에서 어떻게 하면 전시회의 의도와 목적에 보다 잘 부합하는 영화들을 선정할까 여러모로 고민했습니다. 지난 육십 년간의 우리의 집단적 삶의 역사를 여러 다른 각도에서 시각적으로 증언하는 독자적 자료로서 제시하기 위해서입니다. 그렇기 때문에 우리는 이 영화제가 이번 전시회의 단순한 부대 행사가 아니라 하나의 보완적인 부분이라고 생각합니다. 본 전시회에서 살펴본 육십 년의 우리 삶의 역사를 영화를 통해 다시 반추하고 음미할 수 있는 기회를 마련하고자 하는 것이 우리

의 의도입니다. 물론 함께 재미있는 영화를 보고 즐기는 축제로서의 영화제의 기본 목표를 잊지 않고 제대로 살린다는 전제에서 하는 이야기입니다. 즐기면서 배우고 생각한다는 말은 이런 경우에 할 수 있는 것이라고 우리는 생각합니다.

2005

민중생활사 자료로서의 픽션 영화

픽션 영화를 민중생활사 자료로 포함시킬 수 있느냐 하는 문제는 그것을 일종의 민족지적(民族誌的) 텍스트로서 독해할 수 있느냐 하는 가능성에 달려 있다.

한 자료의 도큐먼트(어떤 사실에 대한 정보를 주는 기록 또는 자료)로서의 가치는 그 자체에 본래적으로 속해 있는 속성뿐만이 아니라 그것을 어떤 관점에서 독해 또는 해석하느냐에 달린 문제이다. 경우에 따라서는 후자가 더 결정적일 수도 있다. 사실이라는 것은 없고, 단지 해석만이 있을 뿐이라는 니체의 경구는 이 점을 강조한 말이다.

우리는 픽션 영화를 현실을 보는 작은 창으로 생각하고 싶지만 이런 나이브한 생각은 영화적 재현의 문제가 의외로 복잡한 현상이라는 점을 인식하는 순간 산산이 깨어지게 마련이다.

예를 들어 전형적으로 민족지적 주제를 다룬 영화에서조차 영화적 관습은 이 주제에 대한 일종의 필터로서 작용하며 선택적으로 걸러내고 왜곡하고 굴절시킨다. 그러므로 픽션 영화는 흥행적 성공을 꾀하는 영화산업의 상업주의 논리 또는 작가주의의 예술적 목표에 따라 주어진 현실적 소재를 변형시키고 굴절하기 때문에 삶이나 현실의 정직한 재현이라는 것과 상관없는 경우가 많다.

그럼에도 불구하고 우리는 픽션 영화 속에서 생활사에 관한 소중한 단

편적 자료들을 자주 발견한다. 이러한 자료들은 주로 벤야민이 말한 광학적 무의식의 영역에 속하는 것도 있고, 픽션의 현실적 효과(리얼리즘)를 위해 차용되어 영화적 공간에 디테일로서 동원된 것들도 있다.

이는 프레임 안에 들어온 것이라면 카메라의 무차별적 기록 능력 때문에 감독이나 작가의 의도와는 상관없이 우연하게 부수적으로 찍힌 것들이다. 이는 원래 사진에 관한 이야기인데 영화의 경우에도 확대해서 생각해 볼 필요가 있다.

비유하자면 이는 픽션의 바다 위에 떠다니는 논픽션의 부서진 나무 파편 같은 것들이다. 건물, 도시풍경, 자연 특히 영화의 이야기가 전개되는 특정한 장소적 배경과 관련된 집, 건물, 거리 등 도시 정경, 건축의 디테일 등이다. 즉, 인위적으로 구성되지 않은, 연출되지 않은 현실의 어떤 부분이다. 소설에서 이에 해당하는 것을 발견할 수 없다는 점이 흥미롭다면 흥미롭다.

위에 말한 것은 또 장소를 포함한 자연만이 아니라 동물이나 식물, 각가지 자잘한 사물들 그리고 또한 인간에도 해당되는 말이다. 영화에 시대적인 흔적이 각인되는 것은 바로 이 때문이며, 대개의 경우 이는 완전하게 비의도적인 것이다.

사진적 이미지를 토대로 하는 영화는 사진과 함께 매체 그 자체의 특성 때문에 전반적 시각 현상, 다른 말로 하여 소위 한 사회 또는 한 시대의 시각문화를 기록할 수 있는 특권적 매체다. 그 사실만으로도 영화는 민족지적 자료로서의 잠재적 가치를 지니고 있다고 할 수 있다.

그래서 픽션 영화를 민족지적 텍스트로 읽고자 할 때 영화 속에 연출된 부분과 그렇지 않은 부분을 가려내는 것이 중요하다. 예를 들어 세트와 현장을 구별하는 것이 필요하다. 사실상 픽션 영화라고 하여 모든 것이 연출되고 인위적으로 구성되는 것은 아니다.

우리는 영화와 삶 또는 현실과의 관계를 흔히 재현이라는 개념을 통해서 설명하는 경우가 많은데, 사실상 재현이라는 개념은 우리에게 많은 것을 설명해 주는 것 같으면서도 동시에 숱한 오해를 낳는 원인이기도 하다.

우선 재현의 다양한 의미에 대해 검토해 보아야 한다. 재현은 거울에 비치는 것과 같은 단순한 반영이 아니다. 즉, 영화적 재현은 단순한 기계적 기록이 아니라 재현하고자 하는 대상에 대한 해석 작업(선택과 배제를 통한 특정한 의미의 발견)을 거쳐 이루어지는 유사한 형상(이미지)의 창조에 바탕을 두고 있다는 점을 잊지 말아야 한다.

다큐멘터리와 달리 픽션 영화에서의 재현은 많은 경우 스테레오타입(상투형)을 통해 이루어진다. 다른 말로 하자면 스테레오타입은 픽션 영화에서 재현의 어휘다. 이는 반복적으로 사용되는 일종의 전형의 문제인데 흔히 성별, 연령, 계급, 직업, 인종에 따라 구별되는 인간 유형이다. 인간에 대한 우리 머릿속의 관념적 표상은 이러한 스테레오타입에 의존하고 있으며, 이는 유형화되었기 때문에 쉽게 이해되고 쉽게 기억에 각인된다. 이 스테레오타입은 사실상 영화를 독해하는 데 필수적인 것이다.

영화에서의 현실효과(근사함, 그럴듯함, 박진감)는 우리가 친근하게 알고 있다고 생각하는 스테레오타입을 통하지 않고는 생겨나지 않는다. 사실상 영화의 허구적 세계는 이러한 스테레오타입들로 구성된다. 이 스테레오타입의 기호학적 분석을 통해 우리는 한 편의 영화 속에 전제된 한 사회, 한 시대의 여러 가지 복합적 문화 코드를 이해할 수 있다.

픽션 영화에서의 익숙한 스테레오타입을 통한 이러한 이해의 용이성은 사진적 이미지의 박진함과 결합하여 영화 매체의 존재를 망각하게 한다. 즉, 영화 매체는 투명한 것으로 인식되고 나아가 영화가 현실 그 자체인 것으로 착각되기도 한다. 그러나 영화의 재현은 우선 특수한 영화적 재현 장치를 거친 것이고, 상투형을 기본으로 하는 이 재현 장치를 이해하지 않고서는 영화 텍스트를 올바로 이해할 수 없다. 이 재현 장치의 이데올로기 작동방식을 파악하기 위한 기호학적 탐구가 픽션 영화의 민족지적 독해의 전제 조건이다.

이 기호학적 탐구는 결국 영화적 재현의 특수한 중층 구조를 인정하고 그러한 구조에서 발생하는 다양한 의미효과를 분석하는 것을 과제로 한다. 그리고 이러한 분석은 스틸사진 등 도상적 자료가 첨가된 논리적 문장

으로 기술되어야 하고 필요에 따라 적절한 제목이 붙여져서 다른 자료들과 함께 계통에 따라 분류될 수 있어야 한다. 이 분석적 설명은 그 영화를 민족지적 텍스트로 생산적으로 독해하는 관점과 방향을 제시하는 것이며, 만약 이것이 없다면 그 영화의 민중생활사 자료로서의 가치는 있으나 마나 한 것이 되고 말 것이다.

<div align="right">2009</div>

홍상수 그리고 '영화의 발견'

지난주 홍상수(洪尙秀) 감독의 새 영화 「생활의 발견」(2002)을 볼 기회가 있었다. 극장 개봉 전에 열린 이 두번째 시사회는 호기심에 찬 사람들로 만원이었다. 몇 년 전 그의 첫번째 영화 「돼지가 우물에 빠진 날」 시사회가 몇 사람 안 되는 관객으로 썰렁했던 기억이 있다. 그 사이 홍 감독이 널리 알려지고 그의 영화를 열렬히 좋아하는 사람들이 많이 생긴 것을 눈으로 확인할 수 있어 새삼 감회가 새로웠다.

기대했던 대로 그의 새 영화는 예술로서의 영화를 다시 발견하는 계기를 마련해 주었다. 새로 영화를 만든다는 것은 영화라는 것을 다시 발견하게 하는 것이라야 한다. 그렇지 않으면 그것은 낡은 것의 반복에 지나지 않을 것이다.

흥행 위주의 대작 상업영화가 판치는 오늘의 한국 영화계에서 홍상수라는 인물은 그런 것에 신경쓰지 않고 작가의 길을 고집하며 자기 나름의 길을 가는 흔치 않은 감독이다. 마치 소설가처럼 삶의 미세한 결을 예리하게 관찰해 독자적 스타일로 그것을 영상에 담아내는 영화적 탐구를 계속해 오고 있다.

약간 엉뚱한 「생활의 발견」이라는 제목도 이번 영화에 잘 어울린다. 동시에 이 영화는 '영화의 발견'이라고 나는 생각한다. 관습적으로 만든 것 같아도 영화를 만드는 방식에 대한 홍 감독 나름의 새로운 성찰이 담겨 있다

고 여겨지기 때문이다.

한 배우가 우연히 떠난 여행에서 두 여자를 만나 정사를 벌이는 과정을 통해 홍 감독은 특유의 유머러스한 시선으로 이들의 하찮은 행위를 들여다본다. 그러나 자세히 보면 그는 그런 대로 의미있고, 때로는 어처구니없고, 때로는 기괴하기도 한 말과 행위를 담담하게 그려 보여준다. 앞선 작품들에 비해 극적인 밀도가 떨어지는 것 같으나 삶을 관조하는 적절한 거리와 함께 작가로서의 심리적 여유랄까 원숙함이 느껴진다.

그러나 이렇게 좋은 작품이면 뭘 하나. 시사회 후 뒤풀이 자리에서 누군가 "시사회 때만 만원이지 정작 극장 개봉을 하면 별 볼 일 없을 걸" 하는 농담을 했다. 뼈 있는 농담이다. 홍 감독의 경우를 보면서 영화에서도 선택이라는 문제가 얼마나 중요한가 새삼 느끼게 된다. 말하자면 '상업적 성공이냐, 예술적 성취냐'의 둘 중에 하나를 명쾌하게 선택해야 한다는 것이다.

다른 예술과 달리 영화는 우선 산업적인 기반 위에서 존재하는 것이기 때문에 예술이라고 하더라도 산업과 예술의 혼성적 성격에서 벗어날 수가 없다. 많은 자본과 인력이 투입되기 때문에 흥행이라는 것이 어떤 영화의 경우에도 필수적인 고려사항이다. 이 점에서 극장에 걸리는 모든 영화는 상업영화라는 말이 맞다. 홍 감독의 경우도 마찬가지다. 소위 '예술영화', '상업영화'의 구별도 정도의 차이 문제지 완전하게 질적 구분은 아니라고 할 수 있다. 그럼에도 불구하고 소위 '예술영화' 또는 '작가(주의)영화'의 개념은 여전히 유효하다.

제작자나 감독의 입장에서는 처음부터 분명한 방향과 목표를 정해야 한다. 희생할 것은 희생할 줄 아는 용기가 필요하다는 말이다. 이 선택을 분명하게 하지 않고 두 가지를 한꺼번에 노리는 데서 영화는 이것도 저것도 아닌 것이 되고, 결국 흥행에도 실패하는 경우가 많지 않은가 하고 생각해 본다.

외국에서도 사정은 비슷하지만 특히 우리나라에서 '예술영화' 또는 '작가영화'를 만든다는 것은 너무나 힘들다. 그는 재능도 있지만 행운도 뒤따르는 감독이다. 신통치 않은 흥행성적에도 불구하고 그가 하고 싶은 영화

를 계속 만들 수 있었던 것은, 이윤보다는 명예를 택하기로 작정하고 투자한 제작자가 있었기 때문이다. 물론 국내 평론가들의 성원과 칸영화제를 비롯한 국제영화제에서의 평판이 절대적으로 도움이 되었을 것이다.

한국에는 홍 감독 같은 인물이 더 많이 나와야 한다. 그래서 더 많은 '예술영화', '작가영화'가 만들어져야 한다. 모든 영화가 다 그렇게 제작되어야 한다는 뜻은 아니다. 다만 홍상수 같은 '작가'가 발을 붙이고 작업할 수 있는 여지가 너무나 적기 때문에 하는 말이다.

영화의 질을 높이고자 희생을 아끼지 않는 제작자가 더 많이 있어야 하지만 동시에 관객의 취향이 보다 분화되고 개별화되어 일시적 유행에 휩쓸리지 않고 각자 나름대로 자기에게 맞는 작품을 골라보는 경지에 이르러야 한다. 한국의 영화문화는 아직 분화되지 않은 초창기다. 모든 가능성이 열려 있다.

<div align="right">2002</div>

영화, 시대유감

영화「극장전」을 보고

오랜만에 극장에서 영화를 봤다. 홍상수 감독의「극장전」시사회. 한 일 년 만인가, 극장 찾아가는 게 서툴러 조금 늦었지만 다행히 영화는 제대로 볼 수 있었다. 명색이 영상학교 영화이론 선생인데 이렇게 오랜만에 극장을 찾는다는 것은 어떤 이유에서든 자랑할 게 못 된다.「극장전」은 예상대로 쉬운 영화는 아니었다. 여러모로 음미할 데가 많은 영화, 홍상수 나름의 새로운 스타일의 영화였다. 감독을 개인적으로도 잘 알고 있는 나로서는 여러모로 반가웠다.

그런데 영화를 보면서 내가 다소 놀란 것은 사실상 영화의 형식이나 내용이 아니라 관객의 반응 때문이었다. 초청받은 사람들을 위한 특별 시사회이니까 일반 관객하고는 성격이 좀 다르겠지만 그렇다고 아주 특별한 관객이라고 말하기는 힘들 것이다. 그러나 홍 감독이 이제 자기 관객들을 확실하게 갖고 있다는 사실을 확인할 수 있었다. 내가 보기에는 별로 우스꽝스럽지도 않은 대목이나 대사 한마디에 꽤 많은 관객이 좀 지나치다 싶을 정도로 크게 웃어대는 것을 보고, 내가 이제 별 볼 일 없는 늙은이가 돼 심드렁해져 그런가 하는 느낌이 들 정도였다. 한마디로 그들은 아주 민감하게 반응하고 있었다. 물론 홍 감독의 영화를 잘 알고 아주 좋아하기 때문일 것이다. 엉뚱하다면 엉뚱하고 난해하다면 난해하다고 할 수 있는 영화를 보며 마치 친근한 상대와 대화하듯 즐길 줄 아는 관객이 있는 것이다.

이제 홍 감독이 그만의 독특한 영화적 어법에 익숙한 관객을 갖고 있구나 하는 조그만 놀라움과 반가움. 그들은 유행을 좇는 극성스러운 팬들이 아니라 홍상수의 영화를 보며 홍상수와 함께 "'영화'라는 것이 무엇인가" 하고 질문할 줄 아는 '성숙한' 관객임이 분명했다.

영화 관람은 그 집단적 성격 때문에 시대적 분위기나 유행에 아주 민감할 수밖에 없다. 평범한 영화 관객이 자기 나름의 안목으로 영화를 선택해 자기식의 취향과 기준으로 영화를 감상하고 평가하기란 쉽지 않다. 회화나 순수문학 같은 소위 고급 엘리트 예술과 마찬가지로 영화도 대중성과 미학 사이의 대립, 갈등구조 속에서 작가의 힘겨운 예술적 선택과 결단의 위험부담의 대가로만 쌓아질 수 있는 예술적 성취가 있다. 평범한 관객이 아무런 준비 없이 이를 이해하고 즐기기란 쉽지 않다. 그렇기 때문에 홍 감독의 시사회에서 만난 관객의 반응이 놀랍고 반가운 것이다. 물론 그의 경우에만 특수하게 해당하는 이야기는 아니다. 홍상수말고도 봉준호, 박찬욱, 김기덕 등 독특한 개성과 독창적 언어로 자기만의 영화 세계를 구축해가고 있는 뛰어난 작가 감독이 여럿 있다는 사실, 그리고 그들을 좋아하며 아끼고 계속 관심있게 지켜보고 있는 '성숙한' 관객이 존재한다는 사실은 한국영화의 활력과 가능성을 낙관적으로 전망하게 해 준다. 할리우드 블록버스터에 이어 이른바 한국형 블록버스터 영화들이 전국 극장 배급망을 독점해 휩쓸고 지나가며 강요하는 획일주의적 취향의 벽에 조금씩이나마 균열을 내고 새로운 가능성의 틈새를 넓히는 이들 작가의 작업은 참으로 소중하다 아니할 수 없다.

영화관을 나오면서 이런 생각, 저런 생각을 하다 보니 10월에 체결 예정이라는 유네스코 문화 다양성 논의*는 어떻게 됐는지, 얼마 전 이 주제로 국회에서 열린 토론회 기사가 갑자기 기억났다. 집에 와 인터넷을 뒤지고 알 만한 사람 몇몇에게 전화했지만 이미 보도된 것 이상의 새로운 소식은

* 유네스코가 문화적 재화가 갖는 독특한 성격을 인정해 문화상품을 자유무역 대상에서 제외시키기 위한 협약. 2005년 10월 공식 채택되었고, 우리나라는 2010년 4월 비준국이 되어 2010년 7월부터 국내 발효되었다.

영화, 시대유감

없었다. 답답한 상황이 그대로 지속되고 있는 것이다.

영화 「극장전」의 마지막 장면에서 방황하던 주인공은 이제껏 자기가 찾고 있었던 게 무엇인지 갑자기 깨달은 듯 이렇게 자신에게 다짐한다. "생각을 해야 해. 생각을 해야 갈 수 있어." 나도 다시 생각해야지.

2005

영화 「극장전」을 보고

최초의 떨림

미켈란젤로 안토니오니의 「정사」

올 4월 28일부터 5월 4일까지 일주일 동안 열리는 전주국제영화제가 채 두 달도 안 남았다. 영화제 준비하랴 절반은 영화학교인 영상원 원장 노릇 하랴 몸을 두 쪽으로 나누고 싶은 심정이다. '내 인생의 영화'란에 글을 써 달라는 청탁을 받고서 응하기는 했지만 난감하다. 도대체 무슨 영화에 대해 써야 하지. 단순히 기억에 남는 영화라든가 강렬한 인상을 받았던 영화를 이야기하면 될까.

영화는 젊음과 특권적인 관계를 맺고 있다. 영화 관객은 젊다. 젊음은 영화를 열망하고 영화는 젊음을 매혹시키며 그 매혹을 바탕으로 살아 나간다. 영화가 갖는 '일과성'도 영화와 젊음과의 친연성을 보여 주는 한 측면이라 볼 수 있다. 요즈음은 비디오테이프를 통해 아무 때나 원할 때 볼 수 있다고 하지만 영화는 역시 극장에서 '제때'에 보아야 한다. 계절이 한 번 지나가듯 그 계절과 함께 영화는 극장가를 스치고 지나간다. 영화가 이렇게 한 번 스치고 지날 때 사람들의 삶과 영화와의 우연한 만남이 이루어진다. 영화 관람은 연애와도 같은 것이어서 반복해 보았을 때는 최초의 만남에서와 같은 감동을 느낄 수 없다. 영화가 주는 감동은 신선한 것이지만 바로 그렇기 때문에 시간이 지나면 곧 퇴색하는 것 같다. 오로지 그 신선함은 영화를 본 사람의 기억 속에만 살아 있다. 그래서 옛날에 보고 감격했던 영화를 다시 보면 마치 머릿속에만 그리던 옛 애인을 오랜만에 만나 실망하듯

영화, 시대유감

실망하는 수가 많다. 보는 사람이 변한 것인가 영화가 퇴색한 것인가.

'내 인생의 영화'라는 제목은 그래서 '내 젊음의 영화'라는 말과 동의어로 생각된다. 나이를 먹어서 영화가 내게 이미 과거형이 된 것인가. 젊은 나를 매혹시켰던 영화들은 어떤 것들이었나. 영화는 기억과 무슨 관계를 갖고 있을까. 영화의 회상은 어떤 식으로 이루어지는 것일까. 이런 저런 생각을 하다 보니 영화에 관련된 일로 정신없이 바쁘면서도 정작 나 자신의 영화는 챙기지 못하고 있구나 하는 느낌이 갑자기 들었다. 그런데 '내 젊음의 영화'에 대해 글을 쓴다니.

어쨌든 기억 속에서 맨 먼저 떠오른 것은 미켈란젤로 안토니오니(Michelangelo Antonioni)의 「정사(L'Avventura)」(1960)다. 이 영화를 처음 본 것은 1963년 대학에 입학하던 해 봄, 열아홉 살, 성인이 되었다고 처음 자각할 때, 황폐하고 빈곤한 대학을 보고 절망하고 있을 무렵이다. 중앙극장에서 우연하게 본 이 영화는 매우 놀라웠다. 어떻게 이해했는지는 잘 생각나지 않는다. 그러나 그때 받은 느낌이 특별한 기억으로 남아 있다. 영화 전체가 무척 세련되어 보였다. 영화 주제가도, 모니카 비티(Monica Vitti)도 멋있었다. 스크린마저 특별한 광채로 하얗게 빛나는 것 같았다. 어처구니없는 일이지만 영화에 대해 부러운 감정마저 느꼈던 것 같다. 마치 영화 자체가 질투심이 생겨날 정도로 눈부시게 멋있는 사람인 양. 문자 그대로 자신이 흔들린다는 느낌을 받았다. 최초의 떨림과 같은 것이었다.

그 매혹은 아주 새롭고 낯선 것이었다. 전에 다른 영화에서 맛보았던 멜로적 감동이나 액션의 박진감, 또는 장면의 현란함과는 다른 성격의 독특한 감각과 정서, 끝없이 추락하는 듯한 현기증 같은 것이었다. 혼란스러우면서도 도취되는 느낌. 매혹과 그 매혹을 차단하는 브레히트적 소외효과가 동시에 작용하고 있었던 것일까. 당시에는 그런 단어나 개념을 전혀 몰랐지만 이른바 영화의 모더니티를 무의식적으로 감지했던 것일까. 확실하게 알 수는 없었지만 이 영화는 분명 새로운 영화, 아니 영화의 새로운 존재방식을 보여 주는 것으로 느껴졌다. 대학 초년생 특유의 스노비즘에 휩쓸려 감동을 과장하려 한 것은 아니었다. 그전에 안토니오니라는 이름도

몰랐고 서구에서 특별하게 화제가 되고 있는 영화라는 사실도 몰랐다.

　연애를 한 번도 해 본 적이 없는, 여자가 무엇인지 전혀 알지 못하는, 사춘기를 완전하게 벗어나지도 못한 젊은이가 정사의 허망함을 통해 사람 사이의 소통의 불가능성에 대해 말하는 영화에 전율했다는 것은 아이러니다. 삶의 건조함과 황량함이 스크린 위에서 멋있고 세련된 형태로 보인다는 것은 어떤 면에서 이율배반적이다. 자기기만이 끼어 들어갔던 것일까. 인생에 대해 아무것도 알지 못하고 달리 어찌할 바를 모르는 젊음의 혼동이 영화의 스크린에 투사되었던 것인가. 흑백 장면들의 조형적 아름다움에 그저 막연하게 감탄했던 것인가.

　그 뒤 한참 동안 이 영화의 유명한 주제가를 다방이나 라디오에서 듣게 되면 그 최초의 떨림이 되살아나는 것 같았다. 그 느낌을 은밀하게 간직하려 했다. 왠지 부끄러운 것 같아 남에게 이야기하고 싶지 않았던 것이다. 그리고 언제부터인가 이 영화를 생각하지 않고 있었다. 텔레비전에서 한두어 번 다시 보았고 각 장면이나 스토리도 잘 기억나지만 그 최초의 떨림을 다시 경험한 것 같지는 않다. 아니면 그 느낌을 쑥스럽다고 스스로 억압했는지도 모른다.

2000

서구미술의 정신

프란시스코 데 고야의 〈1808년 5월 3일의 학살〉

1

프란시스코 데 고야(Francisco de Goya, 1746-1828)가 〈1808년 5월 3일의 학살〉(1814)이라는 불후의 명작을 제작하기 직전의 스페인은 온통 전쟁과 내란의 소용돌이에 휘말려 들어가 비참한 상태에 빠져 있었다.

1808년 나폴레옹은 정치적으로 불안한 상태에 놓여 있었던 스페인을 혁명으로부터 구원해 주겠다는 구실 아래 스페인에 군대를 진주시켰다. 이때 스페인의 자유주의자들과 민중들은 프랑스 군대를 봉건적 속박으로부터 해방시켜 주는 은인으로서 환영했다. 이에 따라 민중들은 일제히 봉기하여 전제군주 카를로스 4세(Carlos Ⅳ)는 물러나고 그 대신 그의 아들 페르난도 7세(Fernando Ⅶ)가 그 자리를 물려받게 되었다. 그러나 이는 나폴레옹의 속셈과는 어긋난 것이었다. 그의 의도는 스페인의 부르봉 왕가를 아예 없애 버리고 그가 꿈에 그리던 대유럽 제국 속에 스페인을 통합시키려는 것이었다. 그래서 나폴레옹은 새로 즉위한 왕 역시 그에게 비협조적일 것이라고 판단한 나머지 그에게 프랑스의 바욘에 가 은거하라고 강요했다. 페르난도는 마지못해 이에 동의했다.

그러는 동안 당시 프랑스군이 주둔하고 있던 마드리드시의 시민들 사이에 반프랑스적인 애국 감정이 고조되기 시작했다. 시민들은 점차 그들이

열렬히 환영했던 것이 해방자가 아니라 또 다른 압제자임을 알게 되었던 것이다.

1808년 5월 2일 점령군이 그들 국왕의 아들 카를로스 왕자를 프랑스로 납치해 간다는 소문에 격분한 마드리드 시민들은 시위와 폭동을 일으켰다. 프랑스군이 이를 기병대로 제지하려 하자 시내 곳곳에서 유혈 사태가 일어나고 시민과 프랑스 병사들 사이에 시가전이 벌어졌다. 이날 밤 이를 진압하고 다시 시의 질서를 장악한 프랑스 군대는 이에 대한 보복으로 그다음 날 이른 새벽부터 밤에 이르기까지 인질로 잡아온 마드리드 시민들을 무자비하게 총살했다.

5월 5일 카를로스 4세는 나폴레옹에게 왕권을 이양했다. 나폴레옹은 그의 동생 조제프를 스페인 왕위에 앉히고 새로운 정치체제를 세우고자 했다. 그러나 이미 때는 늦었다. 마드리드에서의 처참한 살육은 모든 스페인 국민들을 격분케 했던 것이다. 아이로니컬하게도 스페인 국민은 이제 그들이 그토록 혐오하고 반항했던 구체제를 옹호하기 위해 봉기하여 게릴라전을 벌였다. 그러자 나폴레옹 자신이 군대를 이끌고 달려와 순식간에 스페인을 짓밟았다.

그 후 1812년 웰링턴 공작(1st Duke of Wellington)이 나폴레옹의 군대를 이베리아 반도에서 내쫓고 마드리드에 입성할 때까지 이루 말할 수 없이 혼란했던 사 년간 고야는 전쟁의 온갖 참상을 두 눈으로 직접 보았다. 그 몸서리쳐지는 살육과 공포의 광경을 그는 '전쟁의 참상'이라는 동판화들 속에 낱낱이 기록했다. 그리고 1814년 이러한 체험의 총결산으로서 〈5월 2일〉, 〈1808년 5월 3일의 학살〉이라는 기념비적인 걸작을 창조했다.

2

높이 266센티미터, 길이 345센티미터의 커다란 유화작품인 〈1808년 5월 3일의 학살〉은 이와 같은 불행한 역사의 흐름 중 가장 비극적인 사건을 소재로 한 작품이다. 그러나 이는 단순한 사건의 기록이 아니라 고야 자신의

개인적 분노와 환멸의 표현이며, 거의 종교적인 차원으로까지 승화된 인간의 죄악에 대한 고발이다.

화면을 대각선으로 가로지르는 언덕과 밤의 마드리드시를 배경으로 서로 대조되는 상이한 집단이 환한 등불을 가운데 두고 맞서고 있다. 오른쪽에 있는 것은 나폴레옹의 병정들이고, 왼쪽에 있는 것은 처참하게 학살되는 마드리드 시민들이다. 점령군과 원주민, 처형자와 희생자, 지배자와 피지배자, 조직적인 폭력과 자연발생적 항거와의 비극적인 충돌이다.

상부의 명령을 받고 총살을 집행하는 제복 차림의 병정들의 뒷모습은 비인간적인 기계처럼 획일적이고 시커멓고 무겁게 그려져 있다. 반면에 죽음의 순간을 맞이할 것을 강요당한 무명의 시민들은 절망, 공포 및 분노라는 극한적인 인간적 고통의 가지가지 표정과 자세들을 처절하게 보여 주고 있다. 유혈과 시체 더미 위에서 만세를 부르는 듯 두 손을 번쩍 쳐들고 있는 흰 셔츠를 입은 사나이를 중심으로 한 사람이 두 눈을 부릅뜨고 기도하듯 두 손을 모아 쥐고 있으며, 또 한 사람은 두 손으로 얼굴을 감싸 쥐고 있다. 그 두 집단 가운데 다음 차례를 기다리며 절망과 공포에 몸서리치는 한 무리의 사람들이 보인다.

땅바닥에 낭자한 시뻘건 피, 흰옷 입은 사나이와 등불을 중심으로 하는 백색의 광채와 캄캄한 하늘 및 병정들의 시커먼 그림자의 격렬한 콘트라스트, 그리고 화면 전체를 휩쓸고 있는 빠르고 대담한, 무서울 정도로 사실주의적인 필치 등은 이러한 상황을 보다 극적인 것으로 강조해 준다.

여기에 묘사된 인간은 이상화된 레지스탕스의 영웅이 아니라 무고하게 희생되는 민중들이다. 죽음을 눈앞에 둔 그들은 조금도 허세나 과장된 제스처를 보여 주지 않는다. 오히려 가장 인간다운 고통과 공포가 너무나도 솔직하고 박진감이 넘치게 표현되어 있다. 그럼으로써 더욱 진실한 의미에서 인간의 자유와 존엄성을 상기시켜 준다.

고야와 동시대인이었던 프랑스 화가 자크 루이 다비드(Jacques Louis David)가 열렬한 나폴레옹의 지지자로서 나폴레옹의 승리를 찬양하고 그를 미화하는 그림들을 그렸던 것과는 대조적으로, 고야는 여기서 나폴레

옹전쟁의 비참하고 어두운 이면을 잔인할 정도로 적나라하게 증언하고 있다.

그러나 고야가 이 작품에서 진실로 구현하고자 추구한 것은 특정한 시기에 특정한 장소에서 생겨났던 특수한 역사적 사건의 기록이나 재현이라기보다 인류역사상 거듭 반복되는 불행과 재난 속에 전개되는 보편적인 인간의 드라마이다. 단순히 전쟁 그 자체의 유혈과 참극에 대한 외면적인 묘사가 아니라 인간이 동료 인간에게 가하는 비인간적인 폭력, 인간의 내부 깊숙이 숨어 있다가 비정상적인 계기에 돌연히 터져 나오는 잔인성 및 광기에 대한 보다 근원적인 비판인 것이다. 이러한 점에서 이 작품은 20세기 스페인내란 중 파시즘의 만행을 고발했던 피카소의 걸작 〈게르니카〉와 비견될 수 있는, 오히려 더 직접적이고 절실한 외침을 우리들에게 던져준다.

3

고야가 이 대작을 제작한 것은 사건이 발생한 지 육 년 후인 1814년, 그의 인간적인 성숙과 예술적인 발전이 이미 비할 바 없이 심오한 경지에 들었던 쉰여덟 살 때이다. 미술사가들은 흔히 고야의 예술적 생애를 두 시기로 나눈다. 즉, 고야가 중병을 앓고 나서 결국 영원히 귀가 먹고만 1793년 이전과 그 이후라는 두 개의 시기로. 그러니까 이 작품은 나중의 시기에 해당된다.

1746년 3월 30일 스페인의 아라곤 사라고사 부근의 푸엔데토도스 마을에서 도금장이의 아들로 태어나 1789년 스페인 왕실의 제일 으뜸가는 궁정화가가 되기까지의 전반기의 고야의 생애는 갖은 낭만적 모험과 방랑의 전설에도 불구하고 비교적 순탄한 것이었다.

일찍이 열네 살 때부터 별로 이름 없는 화가 호세 루찬의 화실에서 사년간 그림을 배우고, 열일곱 살과 스무 살 때 보다 본격적인 화가 수업을 받기 위해 마드리드의 산 페르난도 아카데미에 입학하려 했으나 실패한

서구미술의 정신

후 거의 혼자서 자신의 예술을 연마해 나갔다. 그러나 그의 예술적 천재는 조숙한 것은 못되었고 점진적으로 발전해 나아가는 것이었던 것 같다. 1779년 스페인 궁정에 들어가 거기에 소장된 벨라스케스와 렘브란트의 걸작들을 연구하고 이들로부터 많은 영향을 받았다. 1784년경 능숙한 솜씨의 초상화가로서 유명해지고 1789년 드디어 스페인 왕실의 궁정화가가 된다.

1792년 화가로서 세속적인 성공을 한참 누릴 무렵 고야는 갑작스러운 병마의 습격으로 쓰러졌다가 일 년가량을 극심한 고통 속에서 앓고 난 후 가까스로 회복이 되지만 영영 귀가 먹게 되었다. 이때 그는 육체적으로 정신적으로 아주 다른 사람으로 변한다.

이때부터 그의 예술은 보다 진지하고 내성적인, 심오한 차원으로 변모했다. 초기 시절의 로코코풍의 경박함이나 능숙하지만 피상적인 묘사는 아예 자취를 감춘다. 대신 확고한 사실주의적 기법을 바탕으로 한 인간 심리에 대한 예리한 통찰이 작품에 나타난다. 1800년 유명한 〈나체의 마하〉와 〈옷을 입은 마하〉〈카를로스 4세 일가〉 등 많은 탁월한 초상화 및 풍속화 등을 제작해냈다. 이 무렵을 전후해서 그가 그린 수많은 왕족과 귀족들의 초상화에는 그들의 허영심과 자기도취, 탐욕과 우둔함에 대한 신랄한 조소와 풍자가 거리낌 없이 드러나 있다. 반면에 그의 친구들이나 그 가족들의 초상화 속에서는 깊은 애정이 엿보인다.

4

나폴레옹의 스페인 점령은 그에게 생애 두번째의 격심한 고통을 안겨 준다. 누구보다도 스페인 사람의 기질과 피가 뒤끓고 있었던 그는 이 당시에 그가 느꼈던 분노와 환멸을 〈1808년 5월 3일의 학살〉을 비롯한 많은 작품 속에 영원하게 기록해 놓았다. 그럼으로써 그는 한 시대의 위대한 증인이 되었다.

질병과 고독, 악몽으로 시달리던 말년의 작품들에 이르러 그의 예술은

염세주의적인 환상과 공포의 세계까지도 자기 것으로 하기에 이른다. 몰락 직전의 퇴폐적인 스페인 부르봉 왕가의 뛰어난 궁정화가였던 고야는 단순히 거기에 머물지 않고 전쟁의 참혹함, 세상 사람들의 변덕과 불합리, 무지, 미신, 허영심과 탐욕을 꿰뚫어 보고 심지어 광기, 무의식 및 꿈의 신비까지 탐구해 들어간 무서운 탐험가이자 반항자였다.

1746년 스페인의 한 가난한 마을에서 태어나서 1828년 자유주의자에 대한 탄압을 피해 스스로 택한 망명지 프랑스 보르도에서 이 세상을 떠날 때까지 모험과 질병, 무한한 기복과 고통을 겪어야 했던 격렬하고 파란만장한 생애, 그리고 그 속에서 탄생한 상상을 초월하는 예술 세계는 바로 근대미술 전체에 그 커다란 그림자를 던지고 있다.

본질적으로 그는 18세기에 살았던 사람이었다. 그러나 주제의 선택이나 기법의 측면에서나 그는 근대회화의 진정한 선구자였다. 그에게서 우리는 낭만주의, 사실주의, 표현주의의 온갖 싹을, 그리고 무엇보다도 자유를 구가하는 위대한 개성을 찾아볼 수 있다.

1976

외젠 들라크루아의 〈알제리의 여인들〉

1

아름다운 오리엔트 여인 셋이 한낮 양탄자 위에 앉아 쉬고 있다. 초록빛 하의에 흰 윗옷을 입고 검은 머리에 분홍빛 꽃을 꽂은 여인과 또 한 여인은 물 담뱃대를 앞에 놓고 웅크리고 앉아 있다. 왼쪽에 또 한 여인이 비스듬히 기대 누워 있다. 오른쪽 끝에는 주홍빛 터번을 쓰고 노랗고 붉고 푸른 옷을 입은 흑인 하녀가 등을 돌리고 있다. 그녀는 방금 심부름을 마치고 자리를 떠나려 한다.

실내는 부귀한 집의 하렘(규방)답게 호사스럽게 꾸며져 있다. 벽은 노랗고 파란, 섬세한 무늬의 타일로 장식되어 전체적으론 은은한 초록빛으로 보인다. 벽 가운데 붉은 문이 한쪽만 반쯤 열려 있다. 아마 벽장 같은 것인 듯하다. 바닥은 보랏빛과 초록빛 돌의 모자이크로 되어 있으며, 오른쪽 윗부분에는 커다란 휘장이 처져 있다. 왼쪽으로부터 부드러운 광선이 새어들어와 실내의 은밀한 분위기에 악센트를 주고 있다.

이 작품의 주제는 아랍 나라 하렘의 여인들이라는 매우 이국적이고도 호기심을 자극하는 것이다. 인물 모습이나 배경 및 자질구레한 물건들이 매우 사실주의적인 기법으로 치밀하게 그려져 있다. 그러나 얼른 눈에 띄는 것은 꼼꼼한 세부 묘사가 아니라 화면 전체를 통해 신비스럽게 흘러넘

치고 있는 화려한 색채의 콘트라스트와 변주이다. 이 그림의 작가 외젠 들라크루아(Eugène Delacroix, 1798~1863)가 실현하려 한 것은 무엇보다도 바로 색채의 변화와 아름다움 및 거기서 우러나오는 시정(詩情)이다.

2

들라크루아는 1832년 외교적인 임무를 띠고 모로코를 방문하는 모르네이 백작을 따라 북아프리카를 여행했다. 이 여행은 당시 경박하고 들뜬 파리 생활에 진력을 내고 있는 그에게 새로운 예술적 상상력을 불러일으키는 다행스러운 계기를 마련해 주었다. 그때 그는 그곳에서 받은 매혹적인 인상들을 하나하나 노트에 기록하고 스케치했다. 특히 여행의 마지막 무렵 좀처럼 외부 사람들을 볼 수 없는 아랍인의 규방을 방문할 수 있는 진기한 기회가 있었다. 들라크루아의 친구인 샤를르 쿠르노에 의하면 들라크루아는 이 방문의 경험담을 이야기하면서 흥분하여 다음과 같이 소리쳤다고 한다.

"그것은 아름답네. 마치 호메로스의 시대처럼 아름답네. 규방 안에서 어린아이를 돌보고 옷에 수를 놓는 부인이야말로 내가 이상으로 생각하던 여인이야!"

1833년과 1834년 그는 이때의 갖가지 인상들을 탁월한 상상력으로 종합하여 〈알제리의 여인들〉(1834)이라는 이 걸작 속에 결정시켜 놓았다. 이 작품에는 그의 다른 많은 작품에서 자주 등장하는 유혈, 참혹함이나 칼등은 전혀 보이지 않는다. 마치 보들레르(C. P. Baudelaire)가 시에서 읊은 "거기에서는 모든 게 단지 질서와 미, 사치스러움과 은밀함 및 관능일 뿐"이라는 세계처럼, 이국적인 우아한 분위기 속에 평화스러움과 관능적인 매력이 흘러넘치고 있다. 그러나 이 화려하고 안온한 정경 속에는 어딘가 낭만적인 우수가 도사리고 있는 듯하다.

이 작품을 그렸을 무렵 들라크루아는, 유명한 〈메두사호의 뗏목〉이라는 그림으로 당시 프랑스 화단을 단 일격에 뒤흔들어 놓았던 제리코(T. Géri-

cault)의 뒤를 이어 이미 메마르고 기세를 잃은 신고전주의에 대항하여 거세게 일어난 낭만주의의 기수로서 확고히 자신의 세계를 구축하고 있었다.

즉, 최초의 야심작인 〈단테의 배〉(1822) 이후 1822년 터키군이 키오스 섬에서 수많은 그리스 사람들을 무자비하게 학살한 사건에 대해 바이런적인 의분을 느껴 제작한 대작 〈키오스섬의 학살〉(1824), 바이런의 희곡 「사르다나팔루스」에서 영감을 얻어 제작한 〈사르다나팔루스의 죽음〉(1827), 1830년 프랑스 칠월혁명을 그린 너무나도 유명한 작품 〈민중을 이끄는 자유의 여신〉(1830) 등등으로 당시의 신고전주의 아카데미시즘의 빗발치는 비난과 반발을 한 몸으로 이겨내며, 그를 뒤따르는 젊은 예술가들에게 혁신적인 미술의 길을 이미 터놓았던 것이다. 회화에서 낭만주의는 그로 말미암아 확고한 이론과 기법으로 무장을 갖추게 되었고, 보들레르를 위시한 후배들로부터 그는 낭만적 천재의 뛰어난 전형으로 우러러 받들어지게 되었다.

3

낭만주의는 모든 면에서 신고전주의와 대립된다. 다비드나 앵그르(J. A. D. Ingres)와 같은 신고전주의자들은 그리스 로마의 미술을 모방하는 것을 그들의 예술적인 이상으로 삼고, 무엇보다도 꼼꼼한 윤곽선과 조소적인 입체감의 묘사를 강조하는 데생을 그들 회화의 근본으로 하고 있었다. 따라서 그들은 색채의 가치를 인정하지 않고 이를 데생보다 부차적인 것으로서 경시했다. 그들에게 색채란 단지 데생 위에 덧붙여지는 것에 지나지 않았다. 또 면밀한 계산에 의한 엄숙하고 안정된 구조를 중요시하였으므로 결과적으로 운동감이 결여된 정적인, 마치 부조와 같은 그림밖에 보여 줄 수가 없었다.

반면에 낭만주의자들은 지적인 계산이나 절도가 아니라 격렬한 정서의 표현, 선 중심의 데생이 아니라 색채, 안정감이 아니라 운동을 강조했다. 낭만적인 정열은 객관적이고 합리적인 사고를 무시하고, 매우 주관적

이고 감성적인 충동에만 의존하고 있다고 생각될 수도 있다. 그러나 들라크루아와 같은 탁월한 낭만주의자들은 그 나름의 분명한 논리를 바탕으로 하고 있다. 회화를 완성시켜 주는 것은 데생이라기보다는 색채라고 그들은 확신했던 것이다. 그렇다고 해서 그들이 데생의 중요성을 전적으로 무시한 것은 결코 아니다. 오히려 경시되어 왔던 색채를 다시금 살리자는 것이다. 그들의 탄력성있는 개성과 상상력은 신고전주의자들과 같이 자기들 멋대로 생각한 그리스, 로마적인 틀에 갇히지 않고 오리엔트와 중세의 신비를 동경하며 보다 광활한 영역으로 펼쳐져 나갔다. 들라크루아는 일기 속에서 "참된 로마는 이미 로마에는 있지 않다" "미에는 단지 한 가지 종류만 있는 것이 아니다"라고 말하고 있다. 즉, 신고전주의자들이 생각하듯이 잔존한 그리스, 로마 조각에서 볼 수 있는 아름다움만이 유일한 아름다움은 아니라는 것이다.

낭만주의 화가의 대표자로서 들라크루아는 무엇보다도 빛과 색채를 중요시했다. 그는 영국의 풍경화가 터너(J. M. W. Turner)와 컨스터블로부터 색채법에 대해 많은 것을 배웠다. 그들과 마찬가지로 그는 자연은 빛으로 충만해 있으며 자연의 빛나는 효과는 서로 대조되는 색채의 강한 대립으로 분석될 수 있다는 것을 알았다.

그의 일기에는 "저녁 구름의 회색빛은 푸른빛으로 바뀐다. 아직도 맑은 하늘의 일부분은 빛나는 노란색이나 주홍색이다. 일반적인 법칙은 다음과 같다. 즉, 보다 대조가 될수록 밝은 빛이 난다"라고 적혀 있다. 그는 인상주의자들에 앞서서 이미 보색 관계 및 물감을 직접 섞는 것이 아니라 화폭 위에 병치시킴으로써 색채를 시각적으로 혼합하는 방식을 몸소 체득하고 있었다. 그는 "회색은 모든 회화의 적이다. 모든 흙빛 계통의 색깔을 팔레트로부터 추방하라"고 말하고 있다.

인상주의자들을 비롯하여 그 후의 많은 근대 화가들은 그로부터 무한한 영향과 암시를 받았다. 많은 사람들이 그를 근대미술의 선구자로서 존경하는 것은 너무나도 당연하다. 신인상주의 화가 쇠라(G. P. Seurat)는 그의 색채 이론이 직접적으로 들라크루아가 발견한 것에 바탕을 두고 있다고

공언했으며, 세잔(P. Cézanne)은 "우리는 모두 들라크루아의 품안에서 그림을 그린다"라고 말했다.

1798년 파리 근교 생 모리스에서 태어나서 1863년 이 세상을 떠날 때까지 그는 위에서 말한 걸작 외에도 수많은 수채화, 유화, 벽화 등을 남겼다. 그는 주로 고대와 중세의 역사 및 셰익스피어, 바이런 등의 문학작품, 그리고 오리엔트의 전설에서 많은 소재들을 끌어내 이를 불꽃이 튀는 듯한 상상력으로 소화하여 찬란한 화면 위에 새겨 놓았다.

태생부터가 수수께끼에 싸여 있고(오늘날에는 일반적으로 그가 당시 프랑스의 유능한 외교관이었던 탈레이랑의 사생아라는 설이 유력하다) 비범한 상상력과 재능, 그리고 범상치 않은 기질과 운명의 소유자였던 들라크루아는 낭만주의를 스스로 체현한 예술가이다. 병약한 체질임에도 불구하고 그는 일생을 통해 초인적인 정열로 마치 격투를 벌이듯이 그림을 그렸다. 화가로서 세속적인 명성도 얻었지만, "모든 위대한 사람들은 다른 사람보다 좌절된, 보다 비참한 생활을 이끌어 나간다"라는 그 자신의 말처럼 그의 일생이 행복한 것은 아니었다.

"사실을 말하면 그의 만년에는 기쁨이라고 부를 만한 것이 모두 그의 생활에서 사라져 버리고, 그 대신 탐욕스럽고 가혹하고 무서운 정열만이 그의 생활을 지배했다. 그러한 정열의 생활이란 곧 작품 제작이다. 그러나 그러한 제작 활동은 이미 하나의 정열이라고 하기보다는 하나의 분노였다고 말하는 편이 더 좋을 것이다"라고 보들레르는 말하고 있다.

1976

외젠 들라크루아의 〈알제리의 여인들〉

오노레 도미에의 〈삼등 열차〉

1

이 그림이 보여 주는 것은 세계 어느 나라를 가더라도 볼 수 있을 가난한 사람들이 타고 가는 삼등 열차 안의 정경이다. 대담하게 절반으로 나뉜 화면의 앞부분에 피로에 지친 한 가족이 앉아 있다. 여인은 열심히 아기에게 젖을 먹이고 있고, 남편인 듯한 남자는 고생에 찌든 무표정한 얼굴로 바구니를 껴안고 앞을 보고 있다. 그 옆에 소년 하나가 비스듬히 쓰러져서 자고 있다. 뒷부분에는 모자를 쓴 남자 넷이 등을 보이고 앉아 있고 그 사이로 몇몇 사람들의 말없는 표정이 보인다. 어두컴컴한 찻간에는 활기라든가 여행의 즐거움 따위는 전혀 찾아볼 수 없다. 사람마다 제각기 자기 나름대로의 우울한 꿈과 생각에 잠겨 몸을 싣고 있는 것이다. 왼쪽에 창문이 두개 보이지만 아무런 풍경도 나타나지 않고, 단지 창고의 통풍구와 같은 역할 이상을 하는 것 같지 않다.

　아무런 사건도 없고 단지 제각기 갈 길을 찾아 여행하느라고 일시적으로 한데 모인 한 무리의 사람들, 그러나 이 작품이 표현하고 있는 것은 단순히 그러한 외면적인 우연한 광경만은 아니다. 이 침울한 그림 속에서 우리는 고달픈 생활에 시달린 밑바닥 인생들에 대한 작가의 따뜻한 애정과 연민을 느낄 수 있다. 더 나아가 삶이 던져 주는 공허와 헤아릴 수 없는 수

수께끼들을 막연하게나마 짐작게 하는 것 같기도 하다. 이 작품 속에 어떤 드라마가 있다고 한다면 그것은 절제되고 가라앉은 검은색과 갈색, 창백한 노란빛과 초록빛, 그리고 단순한 선과 면이 이루는 콘트라스트와 하모니 속에 교차되는 내면적인 우수와 고통이다.

오노레 도미에(Honoré Daumier, 1808-1879)가 이 그림을 그린 것은 1862년 지긋지긋한 고생 속에서도 삶을 조용히 관조할 수 있었던 나이인 쉰네 살 때이다. 그러나 그는 이 그림에서와 같은 침울하지만 조용히 가라앉아 있는 세계만을 그린 화가는 아니다. 아니 우선 상식적으로 생각되는 흔한 종류의 예술가가 아니다. 그는 그림을 통해 자기가 살았던 시대의 정치와 사회를 통절히 풍자하고, 그렇게 함으로써 회화라는 것이 한갓 생활의 장식품이나 애완물이 아니라 사회적 삶에 대해 능동적인 참여와 비판을 할 수 있는 직접적인 무기라는 것을 탁월하게 증명해 보인 한 모범적인 예로서, 좁은 의미의 예술가의 범위를 벗어나 있는 투사이자 실천가였다.

사실상 그가 사십 년이 넘는 그의 창작 생활 중에 남겨 놓은 것은 태반이 시사풍자만화들이며, 이 〈삼등 열차〉(1862)와 같은 본격적인 유화작품은 그다지 많지 않다. 또 생전에 그가 많은 사람들의 인정을 받고 널리 이름이 알려졌다고 하더라도 그것은 '만화가'로서였지 '화가'로서 그런 것은 아니었다. 그가 그린 만화, 즉 풍자화는 요즈음의 신문, 잡지에 실리는 만화의 원조라고 할 수 있다. 그러나 지극히 단순한 상투적 형태로 천편일률적으로 그려지는 요즈음의 만화와는 근본적으로 다른, 순전히 회화적인 견지에서 보더라도 조금도 나무랄 데가 없는 완벽한 예술품들이다. 그런 까닭에 시인이며 그 당시의 가장 탁월한 안목을 지녔던 미술비평가 보들레르는 그를 회화상의 위대한 천재의 대열 속에 포함시켜 극찬했던 것이다.

2

도미에는 1808년 2월 26일 프랑스 마르세유의 가난한 집안 태생으로 어렸을 적에 부모를 따라 파리로 이사와 거기서 성장했으며, 1879년 2월 발몽

두아에서 찢어지게 가난한 가운데 시력을 잃고 이 세상을 떠날 때까지 생애의 대부분을 파리에서 보냈다. 일찍이 아버지의 반대를 무릅쓰고 화가가 될 것을 꿈꾼 그는 급사(給仕), 책방 점원, 재판소 심부름꾼 등등의 고된 직업을 전전하면서 한때 미술학원에 나간 적도 있지만 아카데믹한 미술교육을 받지는 못한다. 그러다가 1825년 석판인쇄가 있는 제피린 펠릭스 벨리아르의 스튜디오에 들어가, 그의 독창적인 예술적 재능을 발휘함과 동시에 장차 실제적으로 일생을 통한 생계수단이 될 석판화 기법을 익힌다.

1830년 그는 풍자만화가로서의 재능을 인정받아 당시의 급진적인 자유주의자 언론인 샤를 필리퐁이 발행하는 풍자 주간지 『라 카리카튀르(La Caricature)』에 고정적으로 풍자석판화들을 싣게 된다. 이때부터 말년에 이르기까지 거의 사십 년 동안 계속 샤를 필리퐁 및 그의 신문과 관계를 맺으며 사천여 점이 넘는 풍자석판화를 남긴다. 1832년 그는 국왕 루이 필리프를 만화로 풍자한 까닭에 육 개월 동안 옥고를 치르게 되고 『라 카리카튀르』는 폐간된다. 그러나 필리퐁은 다시 일간지 『르 샤리바리(Le Charivari)』를 창간하여 도미에로 하여금 계속 활약할 수 있는 자리를 마련해 준다. 이즈음을 전후하여 프랑스 사회는 정치적으로 매우 혼란한 격동을 겪는 중이었다. 1830년 칠월혁명으로 봉건적 군주 샤를 10세는 추방되었고, 자유주의적인 입헌왕정을 표방하며 루이 필리프가 왕위에 오른다. 그러나 이 루이 필리프의 시대는 경제적으로 보아서는 그 이전의 시대보다 발전하였을지 몰라도 사회 정의나 도덕적인 면으로는 보다 타락한, 한마디로 말해 정신은 물질에, 미덕은 악덕에 압도된 시대였다.

산업혁명의 진전으로 새로이 득세하게 된 금융업자 및 산업자본가는 낡은 귀족들과 결탁하여 혁명을 위해 피를 흘렸던 소시민과 임금노동자들을 제쳐 놓고 혁명의 성과를 송두리째 가로채 제반 정치적 권력 및 부의 특권을 독차지했다. 소위 '시민왕' 루이 필리프가 표방했던 자유주의라는 것은 실상은 소수 부유한 특권계급의 이익에만 봉사하는 것에 지나지 않았으며, 사회적 불평등은 점차 심화되고 사회 전체에 배금사상과 속물주의가 넘쳐흐르게 되었고 도덕과 정의는 협잡과 위선에 가려 보이지 않게 되었다.

이러할 때 민중의 편이었던 열렬한 공화주의자 도미에는 예리한 관찰력과 탁월한 솜씨로써 당시의 가지가지 사회적 부조리와 병폐를 낱낱이 포착, 그것을 통렬한 풍자화로 고발, 증언했던 것이다. 1834년 그는 신문만화와는 별도로, 사악한 음모와 이권에만 여념이 없으면서도 한껏 오만하고 점잖은 자세들을 뽐내고자 하는 위선적인 정치인들의 꼬락서니를 신랄하게 비꼰 〈입법부의 배[腹]〉 및 군대가 무고한 시민들을 처참하게 학살한 사건을 무서울 정도의 박진감있는 묘사로 고발한 〈트랑스노냉가(街)〉 등의 걸작 석판화들을 제작한다.

1835년 언론출판의 자유를 제한하는 법률이 시행되어 그 이전의 비교적 자유스러운 분위기가 위축당하게 되자 도미에의 풍자는 정치적인 고발에서 시민사회의 생활 및 풍속을 조소, 풍자하는 것으로 방향을 바꾸어 전개된다. 『르 샤리바리』지 및 기타의 정기간행물에 실린 그의 수많은 풍자화들은 자기만족에 빠진 부유한 시민, 법률가, 예술가, 배우의 허영심 및 자기기만 그리고 소외되고 왜소하게 된 소시민의 비굴한 생활을 여지없이 폭로하여, 그 속물근성을 칼날로 후벼내듯이 통렬하게 야유하는 동시에 그 자신처럼 불우한 대도시 뒷골목의 가난한 하층민들에 대한 애정과 연민을 아울러 보여 주고 있다.

3

기법 및 스타일도 현저하게 변화한다. 그 이전의 날카로운 윤곽선 위주의 묘사는 보다 조각적인 볼륨을 암시하는 거미줄처럼 얽힌 수많은 선의 교차로 바뀌어 가고, 꼼꼼한 세부의 묘사도 점차 대담하고 단순하게 생략되는 경향으로 나아간다.

확고한 사실주의적 묘사를 바탕으로 한 그의 데생은 단지 몇 가닥의 선으로써만 한 인물의 성격과 분위기를 대번에 여지없이 포착해내는 거의 신기에 가까울 정도로 놀랍다. 과장된 표현도 단순히 웃기기 위한 피상적인 과장이 아니라 가지가지 인물의 동작, 생김생김, 성격 및 사회적 지위에

대한 탁월한 통찰과 해석에서 비롯한 것이다.

도미에는 1848년 이전에는 유화를 그리지 않았다. 아니 시간적으로나 경제적으로나 그릴 여유가 없었던 것이다. 그가 남긴 대부분의 유화작품들은 1855년부터 1870년 사이 『르 샤리바리』지와의 관계가 오랫동안 끊어졌을 때 제작된 것들이다. 그의 유화작품들은 어딘가 미완성 스케치처럼 보인다. 사실인즉 대부분의 유화작품들은 다른 누구를 위해서가 아닌 바로 그 자신을 위해서 그린 것이다.

그러므로 당시의 관전에서 요구하는 것과 같은 매끈한 표면 처리방식에 전혀 구애받지 않았다. 그의 수법은 화면 위에 마치 수채화처럼 엷고 투명한 물감의 층을 계속 쌓아 바르는 것이었다. 그러므로 그런 끊임없는 과정이 과연 언제 '완성'될 수 있는 성질의 것인지 말하기 어렵다.

1872년 그는 평생을 통해 쉴 새 없었던 석판화 제작으로 누적된 과로로 말미암아 시력을 잃기 시작하고, 1878년 완전히 앞을 못 보게 되고 만다. 화상 뒤랑 뤼엘(P. Durand-Ruel)과 다정한 친구였던 코로(J. B. C. Corot) 및 도비니(C. F. Daubigny) 등이 주선해서 1878년에 열린 그의 유화작품 전시회도 별다른 주목을 끌지 못했다. 그의 예술은 훨씬 그의 시대를 앞지른 것이었기 때문이다. 몇몇을 제외한 당시 사람들은 그에게서 단지 신랄한 만화가 이상의 것을 보지 못했다. 〈삼등 열차〉 이외의 유화 걸작으로는 연극 장면을 그린 〈크리스팽과 스카팽〉 〈멜로드라마〉 및 '돈키호테와 산초' 연작 등을 들 수 있다.

인간성의 가지가지 자태와 본색을 적나라하게 파헤친, 때로는 폐부를 찌르는 듯 신랄하고 때로는 코믹하고 때로는 비극적이기까지 한 그의 넓고 다양한 작품세계는 흔히 그와 같은 시대의 위대한 소설가 발자크(H. Balzac)의 『인간희극』에 비교되기도 한다. 발자크는 일찍이 도미에의 천재성을 알아볼 줄 아는 몇 안 되는 사람 중의 하나였던 것 같다. 발자크는 주로 그의 석판화밖에 보지 못했음에도 불구하고 "그 친구에게는 무언가 미켈란젤로 같은 데가 있다"고 말했다고 한다.

<div style="text-align:right">1976</div>

<div style="text-align:right">서구미술의 정신</div>

밀레의 〈씨 뿌리는 사람〉

1

푸른 하의에 붉은 상의를 입고 모자를 쓴 농부가 경사진 밭에 씨를 뿌리고 있다. 화면의 삼분의 이 정도를 차지하고 있는 밭은 어둡고 컴컴하다. 그 뒤에 건초 더미 앞에서 일하고 있는 단 한 사람의 농부가 자그맣게 보이고, 저물어 가는 하늘에 새 떼들이 날고 있다.

해가 아주 져 버리기 전에 남은 밭고랑에 마저 씨를 뿌리기 위해 피로를 참고 서둘러 일하는 이 농부의 모습은 노동의 엄숙함과 고통을 웅변으로 말해 주고 있다. 지극히 단순한 구도와 형태 속에 씨를 뿌리는 동작이 아주 박진감 넘치게 포착되어 있다. 마치 이 농부의 거친 호흡과 몸짓이 우리에게 와 닿는 듯하다.

모자에 가리어져 있는 그늘진 얼굴은 오랜 인내와 체념으로 다스려진 농부의 표정 바로 그것이다. 땀 흘려 씨를 뿌리고 가꾸고 거두어도 헤어나기 힘든 가난의 그림자가 짙게 드리워져 있는 것이다.

밀레가 서른여섯 살 때 파리를 떠나 조용한 바르비종 마을에 가서 살면서 그린 이 작품은 널리 알려진 그의 대표작 중의 하나로서, 밀레와 마찬가지로 농민의 모습을 애정 어린 눈으로 묘사했던 반 고흐에게 커다란 영향을 주었다. 하찮게 생각되던 농부들의 모습은 밀레에 의해 회화의 당당한

주제로 등장하게 되었고, 고난에 찬 이들의 생활은 그의 화폭 속에 영원히 기록되었다.

〈저녁종〉〈이삭 줍는 사람들〉 등의 불후의 명작으로 우리들에게 너무나도 잘 알려진 장 프랑수아 밀레(Jean-Françqois Millet, 1814-1875)는 1814년 10월 4일 프랑스 노르망디의 한 작은 마을 그뤼시에서 가난한 농부의 장남으로 태어났다. 어렸을 때부터 밭에서 일을 하다가 열아홉 살 때 무셸(B. D. Mouchel)이라는 화가 밑에서 그림 공부를 시작한다. 1835년 부친의 사망으로 공부가 중단되나 이어서 1836년 셰르부르에서 다시 그림 공부를 계속, 1837년 1월 셰르부르시로부터 장학금 천 프랑을 받아 파리로 가서 역사화가 들라로슈(H. P. Delaroche)의 화실에 문하생으로 들어간다.

그러나 파리의 생활은 순탄한 것이 못 된다. 셰르부르시의 장학금에도 불구하고 경제적인 고통을 심하게 겪어야만 했으며, 더욱이 들라로슈의 화실은 그의 성미와 맞지 않는 곳이었다. 밀레는 그곳을 떠나 루브르 미술관에서 혼자 공부를 계속, 헐값으로 초상화를 그려 주거나 18세기의 경박한 궁정화가 프라고나르(J. H. Fragonard) 또는 부셰(F. Boucher)의 작품들의 모작을 팔아 근근이 생계를 유지한다.

1840년엔 당시의 관전이었던 살롱전에 작품을 출품했으나 낙선의 고배를 마시고 실망하여 셰르부르로 돌아간다. 셰르부르에서 그는 1841년 결혼한 그의 첫번째 부인 폴린 비르지니 및 그의 부모의 초상화를 포함하여 많은 초상화들을 그린다. 이 초상화들에서 이미 무르익은 솜씨를 엿볼 수 있다.

2

1844년 드디어 〈우유 짜는 여인〉 및 〈승마 교육〉이라는 두 작품이 살롱전에 입선한다.

이때 그는 부인을 잃고 파리를 떠나 셰르부르에 가 있었다. 그 후 일 년

동안 르아브르에서 그림을 그리다가 두번째 부인 카트린 르메르와 결혼하여 파리로 돌아간다. 이 당시 그는 주로 코레조(A. da Correggio)와 프라고나르 풍의 에로틱하고 육감적인 나체화들을 그린다. 이는 밥벌이를 하기위한 방편이기도 했지만 아직 그 자신의 세계를 찾지 못하고 있었기 때문이다.

1848년에 이르러 그의 작품의 주제와 스타일은 극적으로 변화하여 위대한 농촌화가, 농민화가로서의 그의 본연의 모습을 처음으로 보여 준다.

1848년 살롱전에 전시된 작품 〈키질하는 사람〉은 농민을 주제로 삼은 최초의 작품이다. 이 작품을 그릴 무렵, 그는 가난한 사람들 편에 서서 대도시의 부자들과 관리들을 신랄하게 풍자한 위대한 사실주의 화가 도미에의 영향을 강하게 받는다. 그는 더 이상 도회지의 부박하고 향락적인 고객의 기호에 아첨하지 않기로 결심한다. 이제 닥쳐올 고생이 어떤 것이라 할지라도 그가 가장 절실하게 느끼고 애정을 쏟는 대상인 일하는 농민의 가지가지 생활 모습 속에서 자신의 예술 세계를 탐구해 나가야 했기 때문이다. 그래서 그는 가족과 함께 파리를 떠나 퐁텐블로 숲 부근의 바르비종 마을로 이사한다.

이 바르비종에는 테오도르 루소(Théodore Rousseau), 디아즈 드 라 페냐(Diaz de la Peña) 등의 화가들이 소란스러운 도시를 피해 차분히 아름다운 전원의 풍경을 꾸밈없이 그리고 있었다.

이들은 가난한 밀레 일가를 따뜻하게 맞아 주었다. 여기서 그는 1875년 1월 20일 이 세상을 떠날 때까지 방 세 칸의 조그만 오두막에서 때로는 굶어 가며 가난과 싸워 이겨 수많은 걸작들을 남긴다.

밀레, 루소, 디아즈, 그리고 여기에 자주 드나든 코로 등은 소위 바르비종파라고 불리는 한 집단을 구성한다. 이들은 낭만주의 운동의 후예로서 선배들로부터 위대함에 대한 동경과 무모한 정열을 물려받았다. 그러나 그들은 터무니없는 공상에 빠지는 것을 경계하여 자연과 현실로 눈을 돌린다. 퐁텐블로 숲의 환상적 풍경은 그들에게 이상적인 도피처였다.

그들은 프랑스 17세기의 전통과 네덜란드의 풍경화가들 및 컨스터블을

비롯한 영국의 풍경화가들의 작품을 밑바탕으로 그들 나름의 고유한 예술 세계를 탐구해 나갔다. 루소에게는 자연이 거의 전부였다. "예술가의 정신은 자연의 무한함으로 충만하게 되어야만 한다"고 말하는 그는 나무들의 소리, 그 놀라운 움직임과 다양한 형태에 깊은 애정과 관심을 기울였다. 그러나 밀레에게는 자연 못지않게 인간도 소중하고 고귀한 것이었다.

선천적으로 농민의 피가 흐르고 있던 그에겐 자연 풍경이 단순히 아름다운 경치일 수만은 없었다. 그것은 무엇보다도 근면한 농부의 경작지요, 그들의 싸움터인 것이다. 또한 농민이란 단순히 자연과 대립되는 인간이 아니라 자연과 인간을 합한 것과 같은 것이었다. 그래서 그의 작품에는 바르비종의 다른 화가들과는 달리 풍경 자체만을 그린 것이 드물다. 그의 작품에 나타난 풍경은 대부분 일하고 있는 농부들 모습의 배경으로서 존재한다.

바르비종 마을에 와서 그는 마치 자식이 어머니의 품에 다시 안기듯 흙으로 되돌아간다. 그리하여 〈씨 뿌리는 사람〉(1850) 〈이삭 줍는 사람들〉(1857) 〈저녁종〉(1859) 〈괭이에 기대 서 있는 사람〉(1863) 등등의 걸작을 통해 대지와 그 위에서 땀 흘려 일하는, 그러나 그 비싼 노동의 대가를 받지 못하고 고생하는 인간들에 대한 깊은 애정과 연민, 그리고 신앙을 표현하는 것이다.

3

바르비종으로 이사한 후에도 밀레는 계속해서 살롱전에 작품을 출품한다. 그러나 1860년에 이르기까지는 거의 이름이 알려지지 않은 채 무시된다. 파리의 턱없이 세련된 척하고 사치스러운 사람들의 까다로운 눈에는, 그의 그림이 보여 주는 남루한 옷을 입은 거친 농부들의 모습은 인간이 아닌 소름 끼치는 더러운 짐승으로밖에 보이지 않았던 것이다. 심지어 그를 사회주의자라고 몰아붙이는 비평가도 있었다. 이에 대해 밀레 자신은 1851년 한 편지에서 다음과 같이 대꾸하고 있다.

"사실대로 말하자면 내 성미에 가장 맞는 주제는 농민이다. 당신 눈에는 내가 사회주의자로 보일지 몰라도 예술에서 나를 가장 감동시키는 것은 인간적인 면이다. (…) 삶의 유쾌한 면은 내게는 보이지 않는다. 아니 나는 어디에 그것이 있는지도 모른다. 나는 한 번도 그것을 본 적이 없다. (…) 당신은 메마른 불모의 땅 위에서 괭이질을 하고 땅을 파헤치는 사람들을 본 적이 있을 것이다. 때때로 그는 몸을 일으키고 손등으로 이마의 땀을 훔치면서 등을 편다. '너는 이마의 주름살에서 땀을 흘려야 빵을 얻어먹을 것이다.'* 몇몇 사람들이 우리로 하여금 믿게 하고자 하는 즐겁고 유쾌한 노동이 바로 이것인가? 천만에, 나에게는 그것이 유쾌하지는 않더라도 진정한 인간다움이요, 위대한 시인 것이다."

1860년에 들어와 밀레는 아르투르 스테방스(Arthur Stevence)와 엔느몽 블랑(Ennemond Blanc)이라는 화상과 계약을 맺고 다소 궁색한 생활에서 벗어난다.

1860년 중반에 이르러 밀레의 명성은 세상에 널리 알려지기 시작하고 1867년에는 드디어 국가로부터 레지옹 도뇌르 훈장을 받기에 이른다. 그러나 이때는 이미 그의 건강은 쇠약할 대로 쇠약해진 뒤, 너무 뒤늦게 찾아온 명예였다.

흔히 많은 비평가들이 그의 작품을 보고 너무 문학적이라거나 감상적이라고 평한다. 그의 이름이 세계 구석구석에 널리 알려지게 된 것도 바로 이러한 유치한(?) 문학성과 감상성에서 비롯한 것이며, 조형적인 측면에서 보자면 별로 대단한 작가가 아니라는 식이다.

사실상 밀레는 20세기에 들어와서는 과소평가되고 있다. 이는 입체파와 추상회화가 생겨남으로써 주제보다는 형식을 강조하고 어떤 심각한 내용이나 메시지가 있는 예술은 받아들이기 꺼려 하는 요즈음의 경향 때문에 그렇게 된 것이다.

* 「창세기」 3장 19절.

말하자면 20세기의 예술 풍토의 편견 때문에 그렇게 된 것이다. 그러나 밀레처럼 농민과 같이 생활하고 농민에 대해 애정을 가진 사람, 더 나아가 가난한 사람 속에서, 노동 속에서 인간의 고귀함을 찾아보려는 사람들에게는 그러한 문학성은 오히려 심오한 장점으로 여겨질 것이요, 전혀 유치한 감상으로 생각되지는 않을 것이다.

<div align="right">1976</div>

<div align="right">서구미술의 정신</div>

에두아르 마네의 〈올랭피아〉

1

커다란 침대 위에 벌거벗은 여인이 비스듬히 기대어 누워 얼굴을 정면으로 돌리고 있다.

여인은 샌들 이외에는 거의 아무것도 걸치지 않았다. 오른쪽에 꽃다발을 든 분홍빛 옷의 흑인 하녀가 서 있고 침대 끄트머리엔 까만 고양이가 있다. 화면 전체는 매우 평면적으로 처리되어 있으며 입체감의 묘사나 명암의 변화가 매우 억제되어 있다.

눈에 두드러지게 띄는 것은 입체감이나 명암 효과가 아니라 뚜렷한 윤곽선으로 구획된 하양, 검정, 분홍, 갈색 등등의 순수한 색면들의 조화에서 생겨나는 아름다움이다. 여인은 아무런 부끄러움이나 가식 없이 태연하게 앞을 쳐다보고 있다. 어떤 감정의 동요도 나타나 있지 않다.

화가가 이 작품에서 구현하려 한 것은 한 여인의 아름다운 자태나 성격의 묘사가 아니라 화면 전체의 각 부분들 사이의 순수한 조형적 짜임새인 것 같다.

까만 배경 앞에 흰 침대 시트, 여인의 살빛, 흑인 여자의 분홍빛 옷과 갈색 피부, 그리고 꽃다발 등등 비교적 단순한 형태와 색깔들이 구성하는 대조와 균형, 그리고 미묘한 색상 변화가 이 작품의 줄거리를 이루고 있는 것이다.

2

1865년 에두아르 마네(Édouard Manet, 1832–1883)가 당시의 프랑스의 관전이었던 살롱전에 이 〈올랭피아(Olympia)〉(1863)라는 작품을 출품하자 순식간에 소란이 벌어지게 되었다. 한마디로 말해 사방에서 비난과 공격의 화살이 쏟아져 들어왔던 것이다.

"일종의 고릴라 암컷인 이 〈올랭피아〉만치 시니컬한 것은 여태껏 없었다. (…) 참으로 젊은 처녀나 곧 어머니가 될 부인들은 이 끔직한 광경을 보지 않는 게 현명할 것이다"라고 아메데 캉탈루브(Amédée Cantaloube)라는 비평가는 말했다. 또 세스노(E. Chesneau)라는 사람은 "이 작품의 그로테스크한 면은 우선 데생의 초보도 모르는 유치한 솜씨와 두번째로 생각할 수조차 없는 저속한 태도에서 생겨난 것이다. (…) 그〔마네〕는 이 〈올랭피아〉라고 이름 붙인 해괴망측한 괴물을 가지고 사람들의 추잡한 웃음거리를 자아내려고 애쓴다"라고 혹평했다.

당시의 비교적 뛰어난 비평가였던 테오필 고티에(Théophile Gautier) 같은 사람도 다음과 같이 이야기하고 있다.

"마네의 그림들에 관해서 이야기하는 것은 매우 미묘하고 조심스러운 문제이다. 그러나 침묵을 지킬 수는 없다. 많은 사람들은 그냥 웃고 지나쳐 버린다. 그러나 그것은 잘못이다. 마네의 작품은 사소한 것이 아니다. 그는 추종자, 숭배자, 심지어 열광자까지도 거느리고 있다. 그의 영향력은 우리가 생각하는 것보다는 훨씬 크다. 마네는 일종의 위험인물이 되는 영광을 누리고 있다. 그러나 이제 그 위험은 사라졌다. 〈올랭피아〉는 어떤 관점으로도 설명될 수 없다. (…) 살색은 더럽고 입체감의 묘사도 없다. (…) 만약 그것이 진실되다면, 면밀하게 관찰된 것이라면, 또는 찬란한 색채 효과로 보완이 되었다면 우리는 추함도 너그러이 보아줄 수 있을 것이다. (…) 그러나 여기에는 유감스러운 이야기지만 무슨 수를 쓰든지 간에 관심을 끌어 보자는 욕망 이외에는 아무것도 없다."

〈올랭피아〉가 이토록 비평가와 관중들의 분노를 불러일으키게 되자 당시의 미술장관은 소위 공중도덕을 지킨다고 자칭하는 자들에 의해 이 작품이 파괴 혹은 훼손당할까봐 특별 경비원을 배치하기까지 했다. 도대체 무엇 때문에 이러한 물의가 빚어졌는가?

그것은 단순히 마네가 벌거벗은 여인을 그렸기 때문이 아니다. 누드는 르네상스 이래로 조르조네(Giorgione), 티치아노(V. Tiziano), 벨라스케스, 고야 등 여러 화가들이 즐겨 그려 온 것이다. 그러나 유독 마네의 누드가 그런 소란을 불러일으킨 것은 바로 그것이 너무나도 솔직하게 아무런 가식 없이 그려졌기 때문이다.

즉, 어떤 신화적인 베일로 감싸거나 감상적으로 미화시키지 않고 적나라하게 있는 그대로, 마치 돌이나 나무와 같은 물체처럼 냉정하게 묘사되었으며 더욱이 당시 화류계 여인의 분위기를 너무나도 솔직하게 풍겨 주고 있었으므로 위선적인 부르주아 속물들의 구린 곳을 찌르는 결과가 되었던 것이다.

즉, 그들은 이 작품이 자기네들이 가장 잘 알고 있으면서도 아무도 이야기하려 들지 않는 세계를 묘사한 것으로 받아들였다. 실제로 당시의 관중들은 이 그림 앞에서 마치 춘화를 보듯이 환호성을 지르면서도 한편 그림 속의 여인의 거리낌 없는 시선을 대하고는 부끄러운 감정을 느꼈고, 그 부끄러움 때문에 작품을 비난하게 되었던 것이다. 마치 그런 부끄러운 느낌을 갖게 된 것이 전적으로 작품 탓인 양. 이 년 전의 그의 작품 〈풀밭 위의 점심〉이 불러일으킨 스캔들도 바로 이와 같은 이유에서였다. 그러나 비난하는 사람만 있는 것은 아니었다. 오히려 앞으로의 인상주의 미술운동을 주도하게 될 젊고 의욕적인 화가들은 누구보다도 열광적으로 마네를 그들의 스승으로, 우두머리로 떠받들었다. 또 당시에 이미 그의 예술의 혁신적인 면모를 감지할 수 있었던 소설가 에밀 졸라(Émile Zola)는 이 〈올랭피아〉에 대해 다음과 같이 쓰고 있다.

"…스승〔마네를 가리킴〕이여, 당신은 그들이 생각하는 것과 같은 사람이

아니며 당신에게 그 그림은 분석 연습을 하기 위한 구실에 불과하다고 소리 높여 외치십시오. 당신은 하나의 누드가 필요했습니다. 그래서 우선 올랭피아를 택했습니다. 그리고 나서 빛나는 색깔 부분이 필요했으므로 꽃다발을 그려 넣었습니다. 그다음 어두운 부분이 필요했으므로 구석에 흑인 여자와 고양이를 그려 넣었습니다. 이 모든 것의 의미는 무엇일까요? 아마도 당신 자신도 모를지 모릅니다. 나는 단지 당신이 화가가 해야 할 작업, 위대한 화가가 해야 할 작업을 훌륭하게 성공시켰다는 것만을 압니다. 당신은 당신 고유의 특수한 표현방식으로 빛과 명암에 관한 진실, 그리고 물체와 인간의 현실적인 모습을 힘있게 묘사했습니다.”

3

이와 같은 졸라의 말에서 알 수 있듯이, 마네의 이 작품의 주된 의미는 그의 작품을 비난했던 사람들이 엉뚱하게 오해했듯이 주제 자체에 있는 것이 아니라 그 주제를 다루는 방식, 즉 형식에 있는 것이다. 주제가 어떤 조형적 형식을 완성시키기 위한 단순한 구실로 될 수도 있다는 것은 그 당시로 보아서는 너무나도 혁신적이고 독창적인 생각임에 틀림없다. 훨씬 나중인 1926년 세잔이 “우리는 항상 〈올랭피아〉를 보아야만 한다. 그것은 회화의 새로운 단계이다. 우리들의 르네상스는 거기서부터 시작된다”라고 말했던 것은 바로 이와 같은 이유에서였다. 앙드레 말로는 마네를 현대미술의 창시자라고 높이 평가하며 다음과 같이 말한다. “그러면 그때 회화는 어떠한 것으로 변하고 있는가? 더 이상 모방이나 변형이 아니고 단지 그림일 뿐이다.”

즉, 이제 주제 또는 대상을 모방하는 것이 회화의 문제가 아니라 새로운 어떤 세계를 창조하는 것이 문제라는 것이다. 현실을 있는 그대로 닮게 그린다는 것은 하등 중요치 않으며 색, 선, 형태 등등의 조형적 요소들을 구사하여 현실과는 다른 독자적 조형 세계를 창조해내는 것이 무엇보다도 중요하며, 이 점에서 마네의 작품은 현대 회화가 나아갈 길을 터 준 첫 발

서구미술의 정신

걸음이 되는 것이다. 물론 말로의 이와 같은 견해는 마네의 작품에서 엿보이는 지극히 현대적인 면, 특히 회화의 자율성이라는 면만을 강조한 것이다. 오히려 마네 자신은 항상 그 당대 현실을 그린다고 하는 뚜렷한 주제의식을 지니고 있었던 것 같다.

〈풀밭 위의 점심〉〈올랭피아〉 이외에도 마네는 〈압생트를 마시는 사람〉(1859) 〈튀일리 공원의 음악회〉(1862) 〈피리 부는 소년〉(1866) 〈막시밀리안 황제의 처형〉(1867) 〈발코니〉(1867) 〈에밀 졸라의 초상〉(1868) 〈폴리베르제르의 술집〉(1882) 등의 걸작을 포함한 수많은 유화와 수채화 등을 남겼다.

4

1832년 1월 25일 파리의 부유한 가정에서 태어나 1883년 4월 30일 파리에서 이 세상을 떠날 때까지 그는 인상주의를 위시하여 새로운 미술운동의 방향을 잡아 주는 선구자적인 역할을 떠맡았다.

모네, 피사로 등을 비롯한 인상주의자들은 마네를 그들의 우두머리로, 선배로 떠받들었지만 그 자신은 한 번도 인상주의자 전시회에 작품을 출품하지 않았다. 인상주의자들에게 직접적인 영향을 주었고 또 한때 그들로부터 영향을 받기도 했지만, 그는 인상주의자와 달리 검은색에 대한 집착을 버리지 못한다는 점에서 의연히 전통적인 회화의 세계를 지키려고 했다. 어떤 면에서 가장 대담한 혁신자이면서도 동시에 보수적인 측면도 아울러 지니고 있는 그는 인상주의자들을 너무 지나치다고 생각했던 것이다. 사실상 그는 말년에 이르기까지 고루한 인습에 젖은 살롱전에 계속 작품을 출품했다. 물론 여러 번 낙선의 쓴잔을 감수하면서도.

그의 독창적이고 탁월한 예술세계를 몇몇 친구들을 제외하고는 당시의 대부분의 사람들은 알아보지 못했다. 거의 평생을 그는 좌절한 기분으로 그림을 그렸다. 죽기 전 해에 국가로부터 레지옹 도뇌르 훈장을 받게 되었지만 너무나도 때가 늦었다. 그가 이 세상을 떠난 다음 해인 1884년 에콜데

보자르에서 대대적인 기념 전시회가 열렸고, 그에 대한 평가는 높아지기 시작했다. 얼마 후 미술사에서의 그의 위치는 확고부동한 것으로 되었고, 대부분의 미술가들은 현대 회화의 기원을 바로 마네에게서 찾고 있다.

1977

서구미술의 정신

카미유 피사로의 〈루브시엔느의 길〉

1

프랑스의 한적한 시골 마을의 한 귀퉁이, 나뭇잎들이 떨어져 가지가 드러나 있고 햇살이 비낀 것으로 보아 어느 청명한 가을날 오후인 듯하다. 푸른 하늘에 흰 구름이 떠 있고 띄엄띄엄 늘어선 집들 사이의 널찍한 길 위엔 한 쌍의 남녀가 걷고 있다. 그러나 이 그림의 주인공은 나무나 집이나 사람이라고 하기보다는 섬세하고 아름다운 색깔들의 조화에서 흘러나오는 맑은 대기와 그 속에서 넘쳐흐르는 햇살인 것 같다. 화면의 반 이상을 차지하고 있는 하늘은 우리들에게 마치 시원한 바람을 불어넣어 주는 듯하다.

이 그림의 작가 카미유 피사로(Camille Pissarro, 1830-1903)는 모네(C. Monet)와 더불어 인상주의의 대표자의 한 사람이다. 1830년 7월 10일 서인도제도의 덴마크령 세인트토머스섬에서 태어난 피사로는 파리에서 유학하는 동안 그림에 취미를 붙이게 된다. 1847년 세인트토머스로 되돌아가서 베네수엘라로 잠시 행방을 감추었다가, 1855년에는 예술의 길로 나아갈 것을 결심하고 아버지를 설득한 후 파리로 와서 살다가 몽모랑시에 정착한다. 그때 앙톤 멜비(Anton Melbye)의 아틀리에에 들어가서 그가 평소 존경해 마지않던 코로로부터 여러 가지 유익한 충고를 받는다. 이어 완강한 사실주의자인 쿠르베(G. Courbet)의 영향을 받는다.

1857년 아카데미 쉬스(Académie Suisse)라는 미술학교에서 클로드 모네를 사귀게 되고 그의 권유로 파리 근교에서 사생하기 시작한다. 1863년 그는 유명한 「낙선자 전시회」에 세 작품을 출품한다. 1866년 작가 에밀 졸라가 그의 작품을 칭찬해 준다.

1866년 이후 피사로는 인상주의 운동의 모태라고 할 수 있는 '카페 게르부아(Café Guerbois)'의 모임에 꾸준히 참석한다. 카페 게르부아에는 당시의 전위적인 젊은 예술가들의 우상이었던 에두아르 마네와 새로운 미술의 옹호자이며 사실주의의 작가로서 한창 명성을 날리던 에밀 졸라를 중심으로 비평가 뒤랑티, 테오도르 뒤레, 폴 알렉시스, 자샤리 아스트뤼크, 조각가이며 시인인 에두아르 메트르, 사진사인 나다르, 콩스탕탱 기스, 알프레드 스테방스, 기요메, 판화가 브라크몽, 판탱라투르, 바질, 드가, 르누아르, 모네, 시슬레, 세잔 등등의 다양한 경향의 젊은 화가 및 판화가들이 모여서 끊임없는 토론을 벌이며 새로운 예술의 길을 모색하고 있었다. 이러한 모임의 영향을 받아 이 무렵 그의 그림은 심각한 변화를 보여 준다. 즉, 그전보다 밝은 색채를 사용하고 보다 뉘앙스가 풍부해진다. 〈루브시엔느의 길〉(1872)은 당시의 이러한 변화를 여실히 보여 주는 매우 중요한 작품이다.

2

사실상 그는 여덟 번에 걸친 인상주의자 전시회에 한 번도 빠지지 않고 참석했던 유일한 사람이요, 그 자신이 "내 생애는 바로 인상주의의 역사와 뒤얽힌 것이었다"라고 말할 수 있을 만치 철저한 인상주의의 탐구자였다. 주지하다시피 인상주의는 19세기에 일어난 회화의 일대 혁명이다. 인상주의 이전에 화가들은 우리들의 눈에 비치는 사물의 진정한 모습이란 결국 순간적으로 변하는 빛의 작용에 불과하다는 것을 알지 못했다. 인상주의자들은 자연은 딱딱한 윤곽을 지닌 물체들로 이루어져 있다고 하기보다는 차라리 진동하고 반사하는 찬란한 색깔들로 이루어져 있다고 보았다. 그림자도 사실상 단순히 어두운 회색이 아니라 반사광선에 의해 붉거나 푸

른 밝은 색깔을 띠고 있음을 그들은 처음 발견했다. 1874년 제1회 「인상주의 전시회」가 열린 이래로 1886년 제8회 전시회에 이르기까지의 인상주의 운동은 당시의 화단에 새로운 충격을 주고, 전혀 새로운 회화의 길을 터놓은 아주 획기적인 사건이었다.

물론 우리가 지금 감상하는 이 〈루브시엔느의 길〉이라는 작품은 인상주의 전시회 이전의, 즉 인상주의가 공식적으로 세상에 알려지기 전의 작품이다. 그러나 이미 인상주의의 모든 이론과 수법이 여기에 드러나 있다. 구름이 둥둥 떠다니는 환히 밝은 하늘, 엇비낀 저녁 햇살이 집 사이를 뚫고 나와 길 위에 기다랗게 비치고 있는 광경을 보라. 그늘진 곳도 단순하게 어둠침침한 것이 아니라 미묘한 옅은 푸른색 또는 보라색 반사광을 발하고 있지 않은가.

1870년 보불전쟁이 일어나 독일군이 침공하자 피사로는 프랑스를 떠나 런던으로 피난한다. 런던에서 클로드 모네를 만나 함께 인상주의 운동의 선조라 말할 수 있는 컨스터블과 터너의 작품을 연구한다. 1871년 다시 프랑스로 돌아와 루브시엔느에서 살다가 1871년 퐁투아즈에 정착하여 1884년까지 거기서 산다. 그의 예술이 가장 드높은 경지에 올랐던 것이 바로 이 시기이다. 이 무렵 피사로는 시골의 자연과 농촌생활을 그리는 화가로서 확고한 위치를 잡는다. 그는 밀레와 마찬가지로 대지의 화가, 농민의 화가라고 할 수 있다. 그러나 그의 작품은 밀레처럼 낭만주의적 감상이나 과장에 빠지지는 않았다.

모네를 비롯한 다른 인상주의자들은 물이라든가, 물 위에서 반사하는 빛, 하늘, 안개 따위에만 사로잡혔지만 그는 무엇보다도 농부들의 삶의 터전인 땅, 즉 경작지에 관심을 가졌다. 그가 사랑한 것은 들과 언덕, 마을과 과수원, 집과 나무들이었다. 그의 작품에서 자연은 인간과 아주 밀접하게 연결되어 있다. 그는 성실하고도 사실적으로 매일매일 근면하게 일하고 있는 농부들과 시골 장터의 광경들을 묘사했다. 에밀 졸라가 말했듯이 그의 그림 속에서 우리는 대지의 심원한 목소리를 들을 수 있다.

그와 함께 작업했고 그에게 인상주의적 시각과 기법을 가르쳐 준 바 있

는 세잔의 영향을 받아 그의 예술은 다른 인상주의자들의 작품보다 더 짜임새있고 보다 골격이 잡힌 것으로 된다. 클로드 모네나 시슬레와는 다르게 그는 태양의 반사광선이나 빛의 진동에 주의를 기울인다 하더라도 사물의 형태나 구조를 망각하지는 않았다. 형태나 구조에 대한 이러한 배려 때문에 그는 일생을 통해 끊임없이 데생하고 판화를 제작했던 것이다. 이 시기의 유명한 작품으로는 〈몽푸코의 추수〉(1876) 〈붉은 지붕들〉(1877) 〈퐁투아즈의 봄〉(1877) 등등이 있다.

3

1884년 루앙을 거쳐 에라니에 정착한 후 피사로의 예술은 보다 체계화되고 보다 단순한 경향으로 흐르게 된다. 바로 이 해 쇠라의 작품을 보고 감탄하여 1886년 마침내 신인상주의로 전향한다. 이 무렵 그는 신인상주의를 인상주의의 연장으로서 과학적이고 합리적인 체계를 바탕으로 한 것이라 믿었다. 그리하여 쇠라와 마찬가지로 점묘법을 원칙으로 작품을 제작했다. 그러나 그의 작품은 결코 쇠라의 작품처럼 딱딱하고 도식적인 데 빠지지 않았다. 그는 무엇보다도 인상주의자들이 가장 귀중하게 생각한, 자연스럽고 참신한 감각을 잃어버리지 않았던 것이다.

　1888년부터 1890년경 그는 신인상주의 기법을 버리고 다시 인상주의로 되돌아간다. 왜냐하면 신인상주의는 이론과 체계를 너무 중시한 나머지 생명감을 상실한 것으로 그 한계를 드러내고 말았기 때문이다. 친구에게 한 편지에서 그는 이렇게 말하고 있다.

"나는 신인상주의자들 사이에는 낄 수가 없습니다. 왜냐하면 그들은 생명과는 정반대되는 미학을 위해 생명을 저버렸기 때문입니다. 그 미학은 그들에게는 어울릴지 몰라도 자칭 과학적이라는 모든 편협한 이론들을 혐오하는 내 성미에는 맞지 않습니다. 결국, 이 미학을 따르면 나 자신의 감각을 추구할 수가 없고, 따라서 운동감을 표현하거나 순간적으로 사라지는

서구미술의 정신

자연의 더없이 아름다운 양상들을 추구할 수가 없고 데생에 독특한 성격을 부여할 수가 없다는 것을 확인하고 포기해야만 했습니다."

1892년 당시에 인상주의 화가들을 널리 소개하던 유명한 화상 뒤랑 뤼엘은 그를 위해 회고전을 열어 준다. 이 전시회를 통해 그는 말년에 이르러서야 겨우 작가로서 성공을 맛본다. 이어 1903년 11월 13일 파리에서 이 세상을 떠날 때까지 많은 작품들을 남긴다. 누구보다도 겸허하고 따뜻한 마음씨를 가졌고 그만큼 사회적인 부정의에 대해 가슴 아프게 분노했던 그는 결코 불우하고 가난한 사람들에 대한 애정을 잊어버리지 않았다. 사실상 그는 궁전이나 장미꽃을 그리는 대신 초가집과 채소밭이라는 아주 소박하고 수수한 소재 속에서 아름다움과 시정을 발굴해내어 농민이라는 불우한 인간들의 고귀함 및 그들에 대한 그의 깊은 애정을 예술적으로 표현하고자 했다.

그러나 피사로와 거의 비슷한 사회적, 도덕적 이상을 꿈꾸었던 톨스토이가 『예술이란 무엇인가』(1898)라는 자신의 저작에서 피사로의 작품을 데생도 없고 내용도 없고 채색도 형편없는, 타락한 작품이라고 비난한 것은 매우 흥미있는 사실이다. 톨스토이의 이러한 평가는 일면 지나치고 잘못된 것이지만, 그의 말대로 "자본가들의 악독한 굴레에서부터 벗어나 예술가가 절대적인 자유를 갖고 작업할 수 있을 때" 이상적인 사회가 도래하여 모든 사람들이 자유와 평등을 누리고, "새로운 생활방식을 이룩한 후 아름다움에 대해서도 그전과는 달리 느끼게 될 때" 과연 그의 예술은 오늘날 높이 평가되고 있는 것보다 훨씬 더 높이 평가될 것인가? 아니면 그의 그러한 사회적 신념에 반하여 결국 그의 작품은 여태까지 그래왔듯이, 부유한 소수의 도회인들만이 향유할 수 있는 또 하나의 세련된 취미의 대상으로만 남을 것인가? 잘 알 수 없다.

아무튼 어느 누구보다도 진실했고 친구들에게 다정했으며 도덕적인 높은 이상과 그의 예술적 실천을 일치시키고자 참되게 노력했던 그였기에, 세잔은 그가 죽었을 때 그 인간 됨됨이와 예술에 경의를 표시하며 이 피사

로라는 예술가에게 '겸손하고 거대한'이라는 형용사를 아낌없이 부여했던 것이다.

<div align="right">1977</div>

폴 세잔의 〈레스타크에서 본 마르세유만〉

1

제목이 말해 주는 것처럼 이 그림은 레스타크라는 곳에서 본 마르세유만 (灣)의 풍경이다. 근경인 아랫부분에는 붉은 색깔의 지붕을 한 집들, 굴뚝 들, 푸른 나무들이 있고 중경인 가운데 부분에는 검푸른 넓은 바다, 그리 고 원경인 윗부분에는 먼 산과 하늘로 메워 있다. 이 작품은 1883년부터 1885년, 그러니까 세잔(Paul Cézanne, 1839-1906)이 인상주의의 영향권 에서 완전히 벗어나 이때까지의 여러 가지 실험과 시도를 종합하여 완전 히 독자적인 세계를 구축하기 시작했을 때의 그림이다. 작품 전체의 구도, 부분 부분의 형태, 색채 등등이 인상주의자들의 수법과는 전혀 다르게 처 리되어 있다. 특히 검푸른 바다는 그 육중한 물의 무게를 여지없이 느끼게 해 주고 있는데, 이는 바다 표면 위에, 파도 위에 반짝반짝 명멸하는 빛밖 에 보지 못했던 인상주의자들의 작품에서는 도저히 찾아볼 수 없는 것이 다.

이 작품에 대해 리오넬로 벤투리(Lionello Venturi)는 다음과 같이 설명 하고 있다.

"세잔은 한때 레스타크에서 본 '마르세유만'이라는 소재에 매혹되어 여러

번 그것을 그렸다. 사실상 레스타크에서 보이는 산들은 아주 먼 곳에 위치하고 있으므로 희미하게밖에 보이지 않는다. 그러나 세잔은 그 산들의 구조를 똑똑하게 보여 주기 위해 보다 가깝게 있는 것처럼 그려 놓았다. 그러나 그는 근경을 변화시켜 그것을 실제보다 멀리 보이도록 함으로써 가까운 곳과 먼 곳 사이의 공간 관계를 그대로 유지시켰다. 말하자면 근경과 원경을 실제 위치에서부터 추상했고 그림의 공간으로부터 그가 서 있는 지점을 배제시켰다. 그렇게 함으로써 모든 주관적인 시점은 사라져 버리게 되었다. 그는 바다의 표면도 이와 비슷한 방식으로 마치 공중에서 내려다본 것처럼 처리했다. 그럼으로써 바다는 위로 솟아오른 것처럼 보이고 커다란 볼륨을 지닌 것 같은 인상을 준다. 비록 산들이 마치 가까운 거리에서 보는 것같이 두터운 볼륨을 지니고 있긴 하지만 그래도 의연히 먼 곳에 위치하고 있는 것으로 나타나는 것은 바로 이 물의 부피를 잘 암시해 놓았기 때문이다.

이렇게 세잔은 마을, 바다 그리고 산의 객관적 관계를 조직해 놓았다. 객관적 관계라 함은 자연에서라기보다는 화면상에서 그렇다는 의미다. 자연에서 '가깝다'는 것과 '멀다'는 것은 하나의 유한한 세계를 가리키는 물질적인 용어이다. 세잔의 작품은 이렇게 일관성이 있고 자족적이며 어떤 특정한 세계에 속하지 않는다. 그것은 그것 자체의 한 세계이다. 그것은 무한하고 보편적이며 영원히 살아있는 사물들의 장엄함을 지니고 있다."

이와 같이 벤투리의 설정에 암시되어 있듯이 세잔은 눈에 보이는 인상 그대로를 그리지 않았다. 그는 눈으로 본 것을 화폭 위에 다시 재구성하여 놓았다. 일반적인 의미의 원근법 또는 투시법의 시점 또는 소실점은 원칙적으로 하나이다. 그 한 점에 평행하는 모든 선들이 모인다. 그 선들의 질서에 맞추어서 가까운 곳과 먼 곳에 있는 물체들의 상대적인 크기가 결정이 된다. 이 투시법의 시점은 주관이다. 즉, 보는 사람의 위치에 의해서 결정된다. 보는 사람 가까이에 있는 것은 뚜렷하고 크게 보이고 그에게서 멀리 떨어져 있는 것은 흐릿하고 작게 보인다. 그러나 우리 눈에 보이는 것과

서구미술의 정신

는 달리 사물들은 각기 고유한 크기와 형태 및 부피를 갖고 있다. 먼 데 있는 산이 눈에는 근경의 집보다 작게 보이더라도 실제로는 훨씬 커다란 것이다. 단적으로 말해 세잔은 이 점을 중요시했다. 그래서 벤투리가 말한 것처럼 사물들 사이의 '객관적 관계'를 나타내려 한 것이다. 그러기 위해서는 르네상스 이래로 받들어져 온 전통적인 투시법을 버리지 않으면 안 되었다. 그래서 그는 실제로 보이는 것보다 먼 산을 더 크게 그리고 바다는 마치 공중에서 내려다본 것처럼 그려 놓았고, 가까운 마을은 오히려 작게 그려 놓았다. 그럼으로써 이것들의 객관적인 크기나 거리의 관계를 될 수 있는 한 그대로 암시하려 하였다. 그렇게 하기 위해서는 화면 전체를 새로운 질서로서 조직하지 않으면 안 되었다.

"자연은 언제나 똑같다. 그러나 항상 같은 상태로 우리들에게 보이지 않는다. 우리들의 예술은 끊임없이 변화하는 자연의 겉모습 및 요소들과 함께 변함없이 지속하는 움직임을 표현해야 된다"고 세잔은 말한다. 또 그는 "우리들의 타고난 본성에 의해서, 말하자면 감각에 의해서 다시 고전적으로 되어야만 한다"고 주장한다. 또 "회화에는 두 가지 것이 존재한다. 즉, 눈과 두뇌이다. 이 두 가지는 서로 도와야 한다. 화가는 이것들 상호 간의 발전을 위해 애써야 한다. 눈으로는 자연을 바라보고, 두뇌로는 표현수단의 기초가 되는 조직된 감각의 논리를 생각해야 한다"고 말한다.

2

이러한 말에서 짐작할 수 있다시피 세잔은 인상주의자들과 마찬가지로 눈을 통해 느끼는 감각을 중요시했다. 그는 인상주의자들의 참신한 시각방식을 결코 무시하지 않았다. 그 자신 한때 인상주의자였던 시절도 있었다. 그러나 그는 인상주의가 너무 표면적인 감각에만 사로잡혀 모든 것은 결국 빛으로 다 용해된다는 막다른 생각으로 치달리게 되는 것을 못마땅하게 여겼다. 빛의 효과 아래 끊임없이 변화하는 것처럼 보이는 사물의 표면 밑에는 역시 변함없고 지속적인 본질이 있음을 그는 결코 잊어버리지 않

았다. 인상주의자들이 생각하듯이 사물은 단지 표면과 색채로만 이루어져 있는 것이 아니라 굳건한 형태와 구조를 지니고 있다. 그래서 그는 항상 구성이나 구조에 관심을 가졌다. 테크닉의 면에서도 그는 인상주의자들에게 반발한다. 너무나도 신속하고 즉흥적인 인상주의자들의 테크닉은 무언가 지속적이고 영원한 것을 표현하고자 하는 그의 의도와는 어긋나는 것이기 때문이다. 그래서 그는 끈질기게 한 화폭에 여러 번, 때로는 몇 년이 지난 후에까지 손을 대곤 했다. 그럼으로써 그는 세륄라즈(M. Serullaz)가 말한 것처럼 "사물의 겉모습 넘어 그 본질의 세계를 다시 구축하고 마치 시인이나 철학자처럼 절대를 추구하고자 했다."

폴 세잔은 1839년 1월 19일 남프랑스의 엑상프로방스(이하 '엑스')에서 부유한 은행가의 아들로 태어났다. 엑스의 부르몽 중학교에서 교육을 받으며 장래의 유명한 소설가 에밀 졸라와 절친한 우정을 맺는다. 이 우정은 1886년 여러모로 세잔을 닮은 실패한 화가 랑티에가 등장하는 졸라의 작품 『걸작(L'oeuvr』이 출판됨으로써 깨지게 될 때까지 오랫동안 지속된다. 한때 법학도를 지망하던 세잔은 마침내 화가로서 일생을 바치겠다는 결심을 하고 부친의 승낙을 얻은 후 1861년 4월 파리로 가서 아카데미 쉬스, 즉 쉬스 미술학교에 들어간다. 거기서 그는 피사로와 기요맹(A. Guillaumin)을 만난다. 에콜데보자르에 응시했으나 실패한 후 엑스로 되돌아갔다가 다음 해 다시 파리로 가서 아카데미 쉬스에서 그림을 그린다. 그때 인상주의자들과 친교를 맺게 되고 들라크루아와 쿠르베를 깊이 흠모한다. 당시의 화가들의 등용문이었던 관전 살롱전에 작품을 출품해 보지만 번번이 낙선한다.

1864년부터 1870년까지 그는 파리와 엑스를 왔다 갔다 한다. 이 시기의 작품들은 매우 대담한 필치의 낭만주의적인 경향의 것들이다. 〈검은 대리석 시계〉(1869-1870) 〈주전자가 있는 정물〉(1867-1869) 등은 강렬한 검은색과 두텁게 발린 흰색이 힘차게 대조되어 있는 걸작들이다.

1872년경부터 1882년경까지 그는 인상주의자 수법으로 많은 작품들을 제작한다. 인상주의자와 마찬가지로 그는 옥외의 밝은 광선 아래서 사생

하고 빛과 색채의 아름다움을 발견한다. 그러나 그런 가운데도 다른 인상주의자들과는 달리 자연의 확고하고 결정적인 측면, 구조나 형태에 부단한 관심을 보인다. 이 시기의 걸작으로는 유명한 〈오베르쉬르우아즈의 목매단 사람의 집〉(1873)을 특히 손꼽을 수 있다.

3

1883년경부터 세잔은 주로 고향 엑스에 눌러앉아 인상주의적 수법에서 완전히 벗어나 독자적인 경지의 작품들을 그리기 시작한다. 〈레스타크에서 본 마르세유만〉(1878-1879)은 이런 새로운 진경(進境)을 특징적으로 보여 주는 작품이다.

앞에서 말한 것처럼 전통적인 원근법을 버리고 새로운 방식으로 화면을 구성하고 있으며 빛의 효과를 그대로 살리고 있으면서도 매스(mass)와 볼륨(volume)을 강조한다. 특히 앞에서도 지적했던바, 바닷물을 빛나는 표면으로서가 아니라 중량을 지닌 깊이로서 처리하고 있으며, 사물의 기하학적 형태들을 부각시키고 있다. 이 작품을 비롯한 이 무렵의 많은 작품 속에서 우리는 입체주의의 선구적 요소들을 찾아볼 수 있다. 그 자신이 다음과 같이 말하고 있다.

"…우리 인간에게 자연이란 표면으로서가 아니라 깊이로서 이루어진 것이다."
"자연의 모든 것은 원통형, 구 그리고 원추형으로 이루어져 있다."
"색채 속의 면을, 면들을 보라! 채색된 곳에 면의 영혼이 떨리고 있으며 프리즘의 열기가 닿아 있다. 또 햇빛 속의 여러 면들이 서로 만나고 있다. 나는 팔레트의 색깔로 면을 만든다. 알겠는가! 면들을 보아야 한다. 똑똑하게…. 그리고 그 면들을 배열하고 결합시켜야 한다. 어떤 면은 기울어지고 또 어떤 면은 사이에 끼어야 한다. 볼륨만이 문제가 된다."

이와 같은 생각이 그의 예술의 핵심적 원칙이다. 그는 자연이 삼차원적인 깊이로 이루어져 있으며 그것을 그림으로 성실하게 표현해야 한다고 생각했다. 그러나 동시에 그는 그림이란 본질적으로 이차원적인 평면 위에 실현되는 것임을 잊지 않았다. 그래서 이차원적 평면의 통일성을 해치지 않은 채 삼차원의 깊이를 암시하려면, 눈에 보이는 대로 기계적으로 화면에 옮겨 놓는 것으로는 불충분하다는 것을 깨닫고 화면 고유의 자율적인 질서에 따라 새로이 구성해야 할 필요성을 느꼈다. 이것은 미술사상 참으로 하나의 놀라운 혁명이라고 할 수 있다. 그리하여 이때까지 자연에 복종하고 시녀 노릇을 하던 미술은 자연과 대등한, 거기서부터 독립한 세계로 등장하게 된다. 그 자신 말대로 "예술이란 자연과 평행하는 일종의 조화"임을 그는 많은 작품을 통해 증명하려 했다.

1885년부터 1887년 사이에 제작된 여러 점의 〈생트빅투아르산〉은 이러한 시도를 가장 탁월한 수준에서 보여 주는 작품들이다. 〈푸른 꽃병〉(1883-1887) 〈제라늄 화분과 과일〉(1890-1894) 〈커피포트와 여인〉(1890-1894) 〈빨간 조끼의 소년〉(1890-1895), 여러 점의 〈카드놀이 하는 사람들〉 등도 이 시기의 뛰어난 걸작 중에 속한다. 말년에 가서 그는 다시 초기 시절의 낭만주의적 경향을 찾는 듯한 작품들을 제작한다. 그러다가 1906년 10월 어느 날 옥외에서 그림을 그리다가 폭풍우를 맞고는 앓아 드러누워 신음하다 일주일 후인 10월 23일 수많은 작품을 남긴 채 이 세상을 떠난다.

일생을 통해 그의 생활방식은 전형적인 부르주아의 그것이었고, 사상이나 종교적인 면에서도 그는 극단적인 보수주의자였다. 그러나 예술가로서 그는 누구보다도 대담한 혁명아였다. 르네상스 이래의 회화 관념을 송두리째 뒤흔들어 놓은 20세기 미술의 커다란 두 운동, 즉 야수파운동과 입체파운동은 바로 세잔의 실험정신과 혁신에서 그 싹을 찾아볼 수 있다.

<div align="right">1977</div>

빈센트 반 고흐의 〈고흐의 침실〉

1

침대와 탁자 그리고 의자 두 개가 있는 평범한 실내의 정경이다. 인물도 없고 별다른 실내장식도 없다. 어떤 사건이 있었던 것 같지도 않다. 다만 노랑, 연보라, 주홍, 초록 등등으로 이루어진 여러 가지 형태의 색면들의 차분한 조화에서 우러나오는 조용하고도 안온한 분위기만이 감돌고 있을 뿐이다. 침대와 탁자 그리고 의자는 아주 자연스러운 위치에 배치되어 있다. 비록 인물은 하나도 그려져 있지 않지만 그 안에서 살고 있는 사람의 체취를 직접 맡을 수 있을 것 같은 친근한 느낌을 던져 준다.

이 그림 〈고흐의 침실〉(1888)은 너무나도 유명한 〈해바라기〉의 화가 빈센트 반 고흐(Vincent van Gogh, 1853-1890)가 남프랑스의 아를에 체류하며 가장 풍성한 제작활동을 했던 시절의 작품으로, 바로 자기의 하숙방을 묘사한 것이다. 이 그림을 그리면서 그는 동생 테오에게 보낸 편지에서 다음과 같이 쓰고 있다.

"새로운 구상을 하나 했는데 대략 다음과 같은 것이야. (…) 이번에는 단순히 내 침실을 그리기로 했지. 단지 색채만으로 모든 것을 이루어내려고 해. 색채를 단순화함으로써 물건들에 일종의 장엄한 양식을 부여하려 하지.

여기서 색채는 휴식 또는 수면을 암시하는 것이지. 한마디로 말해 이 그림을 보면 두뇌를 쉬게 하든지 또는 상상력을 휴식시킬 수 있어야 하는데…. 벽은 엷은 보라색, 바닥에는 붉은빛 타일로, 그리고 침대의 나무와 의자는 신선한 버터와 같은 노란색이고 요와 베개는 초록빛이 약간 도는 레몬색, 침대커버는 빨간색, 창문은 초록색, 탁자는 오렌지색이고 대야는 푸른색, 문은 라일락꽃색…. 그것이 전부야. 이 밀폐된 방 안에는 그것밖에는 아무 것도 없어. 가구의 굵은 선은 반드시 누구도 방해할 수 없는 휴식을 표현해야만 해. 벽에는 초상화와 거울 하나와 수건, 그리고 옷 몇 벌이 걸려 있는 것으로 그리고… 그림틀은 흰색이어야 할 테지. 왜냐하면 이 그림 속에는 흰색이 하나도 없기 때문이야.

강요된 휴식에 대한 보복심에서 나는 이렇게 그려야만 하네. 하루 종일 이것을 다시 그릴 작정이야. 그러나 네가 보다시피 이 구상은 얼마나 단순하냐. 그림자는 없애 버리고 마치 일본판화처럼 자유스럽고 평면적인 처리로 이 그림을 그리려 하는데….”

이 편지의 말에서 짐작할 수 있는 것처럼 반 고흐는 실내 정경을 있는 그대로 정확하게 묘사하는 데는 별 관심을 갖지 않았다. 그는 그가 그린 사물들에 대해 그가 느꼈던 감정을 색채와 형태를 통해 전달하고자 했고, 남들도 그렇게 느끼게 되기를 바랐던 것이다. 이 단순하고 평범한 실내의 정경을 통해 반 고흐는 심신의 고통과 중압에서 벗어나 절대적인 휴식과 수면을 갈망하는 자신의 심경을 놀랍게 표현하고 있다.

2

빈센트 반 고흐는 1853년 네덜란드 브라반트의 한 가난한 마을 그루트 준데르트에서 목사의 아들로 태어났다. 운명적으로 고독한 기질을 타고난 그는 오랫동안 자신이 어떠한 삶의 길로 나아가야 할지 모색하고 방황하다가 늦게야 회화의 세계로 들어간다. 1869년 헤이그의 화상 구필상회에 들

서구미술의 정신

어가 헤이그, 브뤼셀, 런던 및 파리 지점에서 사무원으로 일하다가 1877년 신의 소명을 받았다고 느낀 그는, 전도사로서의 예비적인 수업을 마치고 이 년 동안 보리나주의 탄광촌에서 전도사로서 갖은 고생을 다 한다. 그러나 전도사로서도 실패하고 1880년 드디어 화가가 되겠다고 결심하고 열심히 그림 공부를 시작한다. 특히 장 프랑수아 밀레에 심취하여 그의 작품들을 열심히 모사한다. 가난하고 불우한 사람들의 참다운 벗이었던 이 선배화가는 기질적인 면이나 신념에서나 반 고흐와 그대로 통하는 점이 있었던 것이다.

1884년 무렵 그는 자신의 고유한 세계를 전개시키기 시작한다. 1880년부터 1886년까지의 시기를 미술사가들은 흔히 반 고흐의 네덜란드 시대라고 부른다. 이때 그는 네덜란드인답게 북구 미술의 전통을 따라 자연주의적인 수법으로 일상의 비근한 사물들 및 그 자신이 무한한 애정과 연민을 느꼈던 가난한 농부와 노동자들의 생활을 두텁고 힘있는 필치로 묘사한다. 그중 대표적인 작품으로 〈감자를 먹는 사람들〉(1885)을 들 수 있다. 그는 이 작품에 대해 다음과 같이 말하고 있다.

"나는 등잔불 밑에서 감자를 먹는 사람들이 지금 접시에 내밀고 있는 그 손으로 흙을 쥐었었다는 사실을 분명하게 그려내고 싶었다. 따라서 이 그림은 '손의 노동'을 말하고 있으며, 그들이 얼마나 정직하게 자신들의 양식을 벌어들였는가를 말하고 있다. 나는 우리들 문명화된 인간들과 전혀 다른 생활방식의 인상을 그려내고 싶었다…. 이 그림은 정말 어둡다…."

1886년 그는 동생 테오의 도움으로 파리로 가서 모네, 드가, 시슬레, 피사로 등등의 인상파 화가들과 교분을 맺고 그들로부터 많은 것을 배운다. 그는 인상주의의 정신을 그대로 받아들이지 않았으나 그 기법은 높이 평가하고 이를 흡수한다.

이 파리 시대의 그의 작품에는 인상파의 영향을 받아 그 이전의 어두운 색조에서 벗어나 밝고 다양한 색깔들이 화려하게 넘치고 있다. 쇠라의 화

실에 드나들며 그의 점묘법에 흥미를 느끼고 그 수법으로 그림을 그리기도 한다. 당시 인기가 있었던 일본판화에 또한 매혹되어 그것을 모사하기도 한다. 그러나 파리의 풍토는 그에게 어울리는 것은 아니었다. 더욱이 그가 지향하는 바는 인상주의자들의 목표와는 아주 다른 것이었다. 동생 테오에게 한 편지 중에 그는 이렇게 말하고 있다. "어쨌거나 나는 사원(寺院)을 그리기보다는 사람의 눈을 그리기를 더 좋아한다. 그 눈 속에는 사원에 없는 무엇인가가 있기 때문이다. (…) 인간의 영혼, 비록 그 사람이 거지이든 밤거리의 여인이든, 인간의 영혼이 더욱더 내게는 관심이 있다."

3

몸도 마음도 지친 그는 1888년 맑은 하늘과 빛나는 태양을 찾아 남프랑스의 아를로 내려가기로 결심한다. 아를에 십오 개월가량 머무는 동안 그는 쉴 새 없이 작업에 몰두하여 무려 백구십 점이 넘는 작품을 제작해낸다.

그의 천재성은 인상주의의 영향을 벗어나 독자적인 경지에서 활짝 피어나게 된다. 이 무렵의 대표적 작품으로 '꽃이 핀 과수원', '해바라기'의 연작들을 들 수 있다. 황금빛으로 태양처럼 빛나는 '해바라기'는 단순한 꽃이 아니라 삶의 의지와 정열의 상징으로 나타난다. 이제 색채는 사물의 외관을 그대로 옮겨 놓기 위해서가 아니라 자신의 내적 감정을 표현하기 위한 것으로 된다. 그러나 과도한 제작에서 오는 육체적인 피로와 신경의 긴장, 그리고 경제적인 위협은 그의 정신을 밑바닥에서부터 뒤흔들기 시작한다.

1888년 크리스마스 전날 밤 그는 그 자신이 같이 있자고 졸라 아를에 내려와 함께 있던 고갱(P. Gauguin)과의 언쟁에 드디어 발작을 일으키고 만다. 고갱은 그 길로 파리로 도망치고 광기에 사로잡힌 그는 자신의 귀를 잘라 버린다. 유명한 〈귀 잘린 자화상〉(1889)은 이 무렵의 자신을 그린 것이다. 얼마 후 그 스스로 생 레미 요양원에 입원시켜 줄 것을 요청함으로써 가장 다산적(多産的)이었던 고흐의 아를 시대는 끝난다.

1889년 5월부터 다음 해 5월까지 생 레미 요양원에 입원하고 있는 동안

여러 차례 발작을 일으켰음에도 불구하고 일단 평상의 정신을 회복하면 꾸준히 작품을 제작한다. 이 시기에 그는 병실 너머로 바라보이는 요양원의 뜰과 나무를 그린다. 그러다가 요양원 근처를 산책하며 밀밭과 올리브나무, 실편백나무 등을 그린다. 찢길 대로 찢기고 피 흘리는 자신의 영혼을 예술을 통해 구원해 보려는 절망적인 노력은 그의 작품을 마치 거센 불꽃과 같이 격렬하게 소용돌이치는 것으로 만들고 만다.

온 세계는 그의 내적인 상상력에 따라 변형되어 화폭 위에 전개된다. 실편백나무와 올리브나무는 꼬여서 커다란 불꽃으로 그려지고, 구름도 거대한 파도처럼 일렁이고 태양은 현기증 나도록 광폭하게 타오른다. 〈실편백나무가 있는 밀밭〉(1889) 〈별이 빛나는 밤〉(1889) 〈실편백나무가 있는 길〉(1890) 등등은 이 시기의 뛰어난 작품들이다. 에밀 베르나르의 말대로 "아마도 그가 그처럼 잘, 그리고 대담하게 그렸던 적은 이때말고는 없을 것"이다.

1890년 그는 생 레미를 떠나 오베르쉬르우아즈에 있는 그의 친구 의사 가셰의 집에 기거한다. 이미 그의 생명의 불은 꺼져 가고 있었지만 마지막으로 몸부림치며 수많은 걸작들을 남긴다. 이 시기의 가장 특징적인 작품으로 〈의사 가셰의 초상〉〈자화상〉 등이 있다. 특히 〈자화상〉에는 환각에 사로잡힌 비극적인 예술가의 모습이 잘 나타나 있다. 특히 그가 자살하기 직전에 그린 〈까마귀가 나는 밀밭〉은 고통 서린 불안감, 무한을 향한 절망적인 몸짓을 너무나도 박진감있게 보여 주고 있다.

대략 십 년 남짓한 기간 동안에 그는 불꽃 같은 숙명적 삶을 살며 찬란한 예술의 세계를 펼쳐 놓았다. 사실상 그의 예술은 자신의 내부와의 목숨을 건 투쟁의 산물이었다. 어쩌면 자기 스스로의 정열의 포로가 되어 끝끝내 불행하고 처절할 수밖에 없었던 삶에 대한 유일한 보상이 예술이었는지도 모른다. 죽은 다음 그의 몸에서 발견된 동생 테오에게 보내는 편지에는 다음과 같은 구절이 들어 있다. "…내 작업에 나는 내 생명을 걸었다. 내 이성은 그 속에 반쯤 녹아서 사라져 버렸다."

1977

대大 피터르 브뤼헐의 〈시골의 혼인 잔치〉

1

헛간 비슷한 곳에서 잔치가 벌어지고 있다. 시골의 혼인 잔치 광경이다. 초록색 휘장 앞에 두 손을 모아 쥐고 앉아 있는 여자가 신부다. 좀 모자라는 듯이 보이는 그녀의 얼굴에는 흐뭇한 표정이 감돌고 있다. 그녀 옆에 앉아 있는 나이 먹은 남자와 여자는 아마도 그녀의 부모인 듯하고, 그보다 더 뒤에 앉아서 숟가락으로 음식을 게걸스럽게 처넣고 있는 남자가 신랑인 것 같다. 식탁에 둘러앉은 많은 사람들은 먹고 마시느라고 정신이 없다. 왼쪽 구석에 맥주를 따르고 있는 남자가 하나 있고, 널빤지 위에 죽이나 파이 비슷한 음식을 나르고 있는 두 사람이 있는 것으로 보아 지금 막 잔치가 시작된 모양이다. 손님 하나가 접시를 받아 상 위에 올려놓고 있다.

두 사람의 풍각쟁이도 불러 놓았는데, 그중 한 사람은 서글프고 허기진 눈빛으로 음식 나르는 것을 보고 있다. 식탁 왼쪽 구석에는 중과 촌장이 앉아 그들만의 이야기에 열중해 있다. 그들은 이 잔치에서 어딘가 예외적인 존재다. 다른 사람들은 먹고 마시느라 정신이 없는데 이 두 사람은 음식 따위는 거들떠보지도 않은 채 고상한 이야기들을 주고받는 모양이다. 그 두 사람 옆에는 개 대가리가 하나 보이는데, 그 개는 걸상 위를 핥고 있는 듯하다. 아래쪽에는 깃털이 달린 커다란 모자를 덮어쓴 어린아이가 바닥에

주저앉아 접시에 남은 버터 비슷한 것을 핥아먹고 있다. 왼쪽 구석에는 헛간 입구가 보이고 서로 밀치고 들어오려는 사람들이 가득하다.

이렇듯 다양한 모습의 많은 사람들이 그려져 있으면서도 화면 전체는 매우 안정되어 있어 조금도 혼잡하다는 느낌을 주지 않는다. 우리의 시선은 입구의 군중들로부터 시작해서 그림 앞부분의 음식을 나르는 사람을 통해 다시 배경으로 되돌아간다. 음식을 상위에 올려놓는 사람의 몸짓은 우리의 시선을 이끌어, 곧바로 조그맣게 그려졌지만 화면의 중앙에 위치하고 있는 흐뭇한 표정의 신부에게로 향하게 된다.

뛰어난 관찰력을 바탕으로 하고 있는 이 유쾌한 그림을 그린 화가는 16세기 플랑드르의 위대한 화가 피터르 브뤼헐(Pieter Brueghel, 1525년경-1569)이다. 이 작품은 그가 그린 몇 점 되지 않는 실내 정경 가운데 하나다. 여기서 그는 세계 어느 나라에 가더라도 가난한 농촌에서 쉽게 볼 수 있음 직한 혼인 잔치의 광경을 마치 활동사진으로 찍은 것처럼 그야말로 박진감있게 묘사해 놓고 있다. 결혼식의 주인공이 되는 신랑 신부의 모습은 화면 전체에서 커다란 비중을 차지하고 있지 않다. 그가 표현하려 한 것은 하나의 특수한 잔치 광경이 아니라 이러한 잔치를 통해 드러나는 인간의 갖가지 유형과 꾸밈없는 탐욕의 자태이다. 이 작품 외에도 그는 농민의 일상생활의 갖가지 장면을 여러 점 그려 놓았다.

들판에서 일하는 사람들, 사냥에서 돌아오는 사람들, 추수하는 장면, 한데 모여서 떠들썩하게 춤추는 광경 등등을 기발하고도 유쾌하게 묘사했다. 그래서 그에게는 농민화가 브뤼헐이라는 별명이 붙여지기도 했다.

2

그러나 그 자신은 농민이 아니었다. 오히려 그는 세련된 도시의 지식인에 속했고, 당시의 인본주의자들과 널리 교분을 가졌다. 그 무렵 도시의 교양인들 사이에는 촌뜨기를 우스갯거리로 삼는 것이 일반적인 풍조였다. 그러나 그가 농민을 얕잡아 보고 그들을 조롱하기 위해 그런 그림들을 그렸

다고는 생각할 수 없다. 그는 인간의 보편적 어리석음과 삶의 무상함을 보여 주기 위해 그런 소재들을 택하여 그렸던 것이다. 소박한 시골생활에서는 상류층의 생활에서 보다 인간 본연의 자태가 거리낌 없이 적나라하게 드러나고 인위적이고 인습적인 허식에 가려지지 않기 때문이다.

그의 생애에 대해서는 별로 알려져 있지 않다. 그는 1525년부터 1530년경, 현재의 네덜란드와 벨기에의 접경 지점 부근의 '헤르토헨보스'라는 마을에서 태어난 것으로 전해진다. 1551년 그는 안트베르펜에서 화가로서 독립하고, 그 당시의 많은 북유럽 미술가들처럼 이탈리아로 여행하여 1553년 로마에서 몇 달 머물렀던 적이 있다. 1563년 그는 안트베르펜에서 브뤼셀로 이사하여 거기서 1569년 이 세상을 떠났다.

그의 유화작품들은 모두 1557년부터 1568년 사이에 제작된 것으로 보인다. 그러나 그는 유화뿐만 아니라 수많은 소묘들을 남겼는데, 그중에는 일찍이 1552년에 제작한 것도 포함되어 있다. 사실상 생전의 그는 유화작품보다는 당시에 널리 유행되었던 판화의 밑그림을 그려 주는 사람으로 더 이름이 알려졌었다.

그가 살았던 시대와 사회, 그리고 그가 받았던 교육적인 배경을 비추어 보건대 아마도 그는 이탈리아풍의 현학적 주제나 성서의 주제를 이탈리아 르네상스 양식을 모방하여 그리는 여느 플랑드르 화가와 다름없었을 수도 있었을 것이다. 그러나 그는 그렇지 않았다. 세속적인 주제의 선택에서나 성서의 테마를 다루는 방식으로 보아 그는 자신의 특유한 개성을 유감없이 보여 주었다.

그가 그린 세계는 바로 그 자신이 살고 있는 나라의 풍물과 사람들이었다. 이 사람들의 갖가지 자태를 통해 그는 그들의 끊임없이 반복되는 고통과 기쁨, 그들의 소박한 전통, 지혜 및 어리석음을 증언했다. 성서의 주제를 다룰 때에도 그는 그 인물들을 그가 살았던 시대의, 그의 나라의 사람들 모습으로 표현했다.

겉보기에 우스꽝스럽고 유쾌한 풍자의 밑바탕에 깔린 그의 인간 이해는 참으로 심오한 것이었다. 그는 이탈리아 르네상스인들처럼 인간을 자유로

운 개인으로 생각하지 않았다. 그의 눈에 비친 인간은 자유스럽기는커녕 자연의 힘이라든가, 전통, 신앙 또는 계급에 의해 제약받고 또 거기에 의존하여 살아가는, 그러면서도 온갖 광기와 미신, 어리석음에 길들여져 있고 탐욕과 허영에 도취되어 있는 가련한 존재들인 것이다. 그의 인간상들은 그의 선배 히에로니무스 보스(Hieronymus Bosch)의 작품에 나오는 인간 모습과 일맥상통한다. 사실상 브뤼헐은 그 누구보다도 보스의 영향을 강하게 받았다. 그러나 보스가 아직 중세기적인 환상의 세계에 머물러 있는 반면 브뤼헐은 합리성을 신봉하는 르네상스 시대의 인간이었다. 브뤼헐이 그린 환상적 장면은 보다 이상적인 안목에서 비롯한 풍자적 우화들인 것이다.

3

인간에 대해 다분히 비관적인 생각을 가졌던 그는 자연에서 그 위안을 찾으려 했다. 인간은 서로 다투고 속이며, 힘센 자가 약한 자를 짓밟는다. 사실상 인간의 불행은 바로 인간성 그 자체에서 비롯하는 것이다. 재난과 고통에서 조금이라도 벗어나 편하게 되면 금방 허영과 방종에 빠져드는 것이 인간의 일반적인 모습이 아닌가. 그러나 자연은 그렇지 않다. 자연은 인간을 지배하고 압도하지만 한없이 아름답고 의연하며 절대적이다. 그의 많은 작품 속에는 자연에 대한 그의 경건한 존경심이 잘 나타나 있다. 인간은 자연을 떠나서는 살 수 없고 자연의 품에 귀의해야 하는 것이다. 이러한 그의 사상은 일 년의 각 계절들을 그린 다섯 점의 연작 속에서 탁월하게 형상화되어 있다. 여기서 그는 자연의 정경을 일종의 상징으로 구사하여 농민과 자연과의 본질적인 유대를 웅변으로 말하고 있다.

그중 하나인 〈눈 속의 사냥꾼〉은 한겨울 저녁 무렵 추위 속에 떨면서 사냥에서 돌아오는 사냥꾼과 개를 묘사하고 있다. 〈어둠침침한 날〉은 겨울이 지나 다시금 만물이 소생하기 시작하며 마을 사람들이 다시 일하기 시작하는 모습을 보여 준다. 〈건초 모으기〉는 맑고 깨끗한 여름날 노동의 즐거

움을 표현하고 있다. 〈추수〉는 풍요한 결실의 한때를 그리고 있다. 참을 먹고 있는 농부들의 흐뭇한 모습은 바로 대지의 생산력을 상징하고 있는 것이다. 마지막으로 〈소몰이〉는 다가올 계절의 위협을 의식하는 인간의 불안한 마음을 잘 표현하고 있다.

그는 경제적인 혼란과 정치적 투쟁 및 광신주의로 얼룩진 고통스러운 시대를 살았다. 더욱이 그는 당시의 유럽 다른 나라의 궁정화가들처럼 왕족의 보호 아래 쾌적한 생활을 누렸던 것이 아니라 그의 동포들과 고락을 같이했다. 그는 여러 작품 속에서 간접적이고 비유적인 방식으로 그 시대의 정치적 혼란과 무질서를 비판하고 있다. 그런 점에서 플랑드르 최대의 풍속화가로 불리는 그는 단순한 풍속화가만으로 그치는 것이 아니라 한 시대의 참다운 증인이자 고발자로서 영원히 남게 된 것이다.

1977

렘브란트 판 레인의 〈니콜라스 툴프 박사의 해부학 강의〉

1

그림을 보면 쉽게 알 수 있듯이 해부학 실습 광경이다. 검은 옷에 모자까지 쓴 선생이 시체의 왼팔을 해부하여 그 근육에 대해 설명하고 있는 중이다. 어두컴컴한 실내에 왼쪽으로부터 강한 광선이 흘러 들어와 시체를 둘러싼 여덟 명의 인물들의 얼굴을 비춰 주고 있다. 가운데 세 사람은 시체의 근육을 오른쪽 아래 구석에 펼쳐 놓은 책과 대조해 보느라고 고개를 수그린 채 열중해 있다. 왼쪽 두 사람과 맨 뒤의 두 사람은 앞쪽을 향해 각자 나름으로 포즈를 취하고 있다.

그래서 어떻게 보면 인물 상호 간의 통일성은 결여되어 있는 것같이도 보인다. 그러나 이 그림이 보여 주려 한 것은 해부학 강의 자체가 아니라 거기에 참석한 사람들의 단체 초상화다. 이 사실을 염두에 두고 보면 일부러 포즈를 취하고 있는 네 사람의 모습도 쉽게 이해될 수 있다. 이 작품의 화면 전체를 지배하고 있는 것은 인물 각 개인의 표정이나 자세라기보다는 강렬한 명암의 대조다.

왼쪽에서 흘러 들어온 강한 빛은 각 인물들의 얼굴과 특히 칼라를 눈부시게 빛나게 하며 가운데 놓인 시체로 모인다. 어쩌면 불쾌한 느낌만을 자아낼지도 모르는 길게 누운 시체의 모습은 현란한 빛의 작용으로 말미암

아 화면 전체에 극적인 흥분을 더해 주는 요소로 변모한 듯하다. 이러한 효과는 인물들이 입고 있는 의복의 까만색과 대조되어 엄숙하고 긴장된 분위기로 승화되고 있다.

이 작품은 너무나도 유명한 네덜란드의 17세기 화가 렘브란트 판 레인(Rembrandt van Rijn, 1606-1669)이 약관 스물여섯 살 때 그린 최초의 본격적 단체 초상화 〈니콜라스 툴프 박사의 해부학 강의〉(1632)다. 화면 뒤쪽에 '렘브란트'라는 서명과 1632년이라는 제작년도가 그려져 있다.

화면에 까만 모자를 쓰고 있고 시체의 팔 근육을 들쳐 보이는 사람이 바로 툴프 박사다. 그는 렘브란트 당시의 가장 유명한 의사로서 이 작품에서는 근대적 해부학의 창시자인 베살리우스의 해부학 교과서의 내용을 실습을 통해 설명하고 있는 중이다. 시체의 발치에 펼쳐 놓은 두툼한 책이 바로 베살리우스의 해부학 책인 듯하다. 시체는 당시에 처형된 악명 높은 범죄자의 시신이라고 한다. 이 작품은 네덜란드의 외과의협회의 의뢰로 제작된 것으로서 본래는 그 협회의 해부학 강의실에 걸렸던 것이다.

렘브란트가 한창 젊었을 당시의 작품이므로 보다 원숙한 후기의 걸작에 비하면 여러모로 미숙한 점도 없지 않은 듯하지만 구성이나 명암 처리, 각 인물 표정의 박진감있는 묘사는 그가 이미 대가의 경지에 도달해 있음을 여지없이 증명해 주고 있다.

2

렘브란트는 1606년 7월 15일 네덜란드의 대학 도시 레이던에서 부유한 제조업자의 아들로 태어났다. 1620년 레이던대학에 입학했으나 일 년쯤 지나 학업을 팽개치고 곧 레이던의 화가 스바넨뷔르흐(J. Swanenburgh)의 문하생으로 들어갔다가 곧 암스테르담의 화가 라스트만(P. Lastman)에게로 가서 그림 공부를 계속했다. 라스트만 밑에서 공부하면서 그는 이탈리아 르네상스 후기의 회화, 특히 강한 명암 대조와 대담한 사실주의로 이름난 카라바조의 영향을 받는다.

1625년 화가로서 독립하여 고향 레이던으로 돌아가 1631년까지 제작을 계속하다가 암스테르담으로 이사하여 거기서 초상화가로서의 명성을 쌓아 올려 눈부시게 출세했다. 〈니콜라스 툴프 박사의 해부학 강의〉는 이 무렵의 가장 대표적인 작품이다. 1634년 부유한 집 딸 사스키아와 결혼하고 호화스러운 집을 사고 미술작품과 골동품들을 수집하는 등 물질적으로 풍요한 생활을 마음껏 즐기는 한편 끊임없이 제작에 몰두했다.

　1642년 첫번째 부인 사스키아가 사망했을 때 그녀는 그에게 상당한 양의 유산을 남겨 놓았다. 그러나 렘브란트의 인기는 점차 떨어지기 시작하고 마침내 빚더미에 올라서게 되었다. 그러는 가운데도 그는 수많은 유화, 소묘 및 동판화 등을 계속 제작해 나갔다. 그의 작품 중 가장 유명한 〈야경〉은 바로 이 무렵에 그려진 것이다.

　1656년 빚에 몰린 그는 결국 파산선고를 당하고 채권자들은 그의 집을 매각 처분하고 그의 수집품들을 경매에 붙였다. 다만 두번째 아내였던 헨드리케 스토펠스와 아들의 도움으로 깡그리 몰락하는 지경에서 겨우 벗어날 수 있었을 뿐이다. 그 두 사람은 그들의 이름으로 미술상회를 열고 형식적으로 그를 그 상회의 고용인으로 삼았다. 그 덕택으로 그는 만년의 위대한 걸작들을 그려낼 수 있었던 것이다. 그러나 이 충실한 반려와 아들은 그보다 앞서서 이 세상을 떠나고, 1669년 10월 4일 그가 이 세상을 떠날 때 그에게 남은 것이라고는 몇 벌의 헌 옷가지와 그림 도구뿐이었다.

　화가로서의 렘브란트의 독특한 점 가운데 하나는 일생 동안 수많은 자화상들을 남겨 놓았다는 사실이다. 사실상 자신의 자화상을 그린 화가들은 매우 많다. 그러나 렘브란트만치 자신의 변화하는 모습을 마치 자서전을 쓰듯 끊임없이 성실하게 화폭 위에 기록해 놓았던 사람은 찾아보기 매우 힘들다. 인기 절정에 올라 의기양양했던 젊은 시절의 모습에서부터 인생의 온갖 비극과 고통을 겪고 난 만년의 체념적인 모습에 이르기까지의 자신의 여러 가지 모습을 담은 이 자화상들은 단순한 자화상에 그치는 것이 아니다. 즉, 자신의 외형적인 얼굴만을 그려 놓은 것이 아니라 내면의 정신, 더 나아가 인간 본연의 자태에 대한 심오한 통찰을 담고 있기 때문이

다. 곰브리치라는 영국의 미술사가는 렘브란트의 말년의 한 자화상에 대해 다음과 같이 설명하고 있다.

"그것은 분명히 아름다운 얼굴은 아니다. 렘브란트는 그의 못생긴 얼굴을 결코 감추려고 하지 않았다. 그는 거울 속에 비친 그 자신의 모습을 아주 성실하게 관찰했다. 우리가 이 자화상을 보고 금방 아름다움이나 용모에 대해 이야기하기를 잊어버리게 되는 것은 바로 이러한 성실성 때문이다. 그것은 살아있는 인간의 진정한 얼굴이다. 거기에다 일부러 취한 어떤 자세라든가 허식의 자취가 전혀 없다.

　다만 자신의 생김새를 샅샅이 훑어보고 끊임없이 인간 표정의 비밀에 대해 보다 많은 것을 탐구하려는 화가의 꿰뚫어 보는 듯한 시선만이 있을 뿐이다. (…) 렘브란트의 자화상을 보면 온갖 비극적인 약점과 고통을 안고 있는 진정한 인간을 직접 대면하는 듯한 느낌을 갖게 된다. 그의 날카롭고 침착한 시선은 인간의 마음속을 똑바로 들여다보는 것만 같다."

3

인간 본성에 대한 렘브란트의 심오한 이해는 자화상에서뿐만이 아니라 그의 모든 작품에 고루 나타난다. 성서나 신화에서 따온 주제를 다룰 때에도 그는 단지 외면적인 동작이나 정경만을 묘사한 것이 아니라 그러한 정경과 동작을 통해 인간 내부에서 들끓는 다양한 감정과 생각을 전달하려고 애썼고, 그 점에서 어느 누구보다도 성공하고 있다. 미술비평가 로저 프라이는 이렇게 말하고 있다.

"렘브란트는 유럽미술사에서 독특한 위치를 차지하고 있다. 왜냐하면 그의 정신 속에는 셰익스피어적인 강렬한 드라마와 심리학적 상상력이 그에 못지않게 위대한 조형적 상상력과 탁월하게 결합되어 있기 때문이다. 그의 초기 작품에서는 심리학적인 구상을 그려 보여 주느라고 때때로 완벽

한 형식적인 통일성이 깨지는 경우도 없지 않다. 그러나 후기 작품에서는 그 두 가지 요소가 그의 상상적 삶 속에 완벽하게 융합되어서 나타난다."

라파엘로가 모든 화가 중 가장 위대한 거장으로 꼽히고 있을 시절인 19세기 초, 낭만주의 회화의 대표자였던 프랑스의 화가 들라크루아는 다음과 같이 예언했다. "아마도 어느 땐가는 렘브란트가 라파엘로보다 더 위대한 화가라는 것이 밝혀질 것이다." 사실상 들라크루아의 이 예언은 라파엘로에 대한 평가가 그전 시대보다 떨어진 현대에 와서 그대로 들어맞았다고 할 수 있겠다.

1977

엘 그레코의 〈요한계시록의 다섯번째 봉인〉

1

얼핏 보아 그 내용을 알기 힘든 그림이다. 그러나 무엇인가 절박하고 두려운 느낌을 던져 주는 것만은 사실이다. 어두컴컴하고 음산한 화면 속에 등장한 여러 나체의 인물들은 마치 불길한 춤을 추고 있는 듯하다. 현대의 괴기스러운 전위 무용극의 한 장면 같기도 하다. 이 그림이 현대 작가가 그린 것이 아니라는 이야기를 처음 들으면 아마도 놀랄 사람이 많을 것이다. 그도 그럴 것이 이 그림의 전체 분위기가 너무나도 현대적인 감각에 들어맞기 때문이다. 조금도 옛날 것이라는 느낌은 들지 않는다. 그러나 이 그림 〈요한계시록의 다섯번째 봉인(封印)〉(1608-1614)은 약 사백 년 전 스페인에서 활약했던 엘 그레코(El Greco, 1541-1614)라고 알려진 한 화가가 그린 것이다. 이 작품이 그처럼 옛날 작품이라고 생각되지 않고 현대 작가의 작품으로 생각되는 것은, 무엇보다도 인체의 과감한 변형 및 지극히 간결 단순한 채색법과 파격적인 구도로 말미암은 것이다.

　왼쪽에 푸른 옷을 걸치고 이상한 자세로 두 팔을 내뻗고 있는 커다란 인물은 화면의 대칭성을 여지없이 파괴시키고 있다. 그러면서도 결코 흐트러지거나 한쪽으로 치우친 느낌은 주지 않는다. 그에 못지않게 나체의 여러 인물들의 자세도 격렬하고 운동감이 넘친 것이기 때문이다. 일체의 자

질구레한 묘사는 생략되어 있고 모든 형태가 거친 붓질로 단순 대담하게 묘사되어 있다. 단조로운 듯하면서도 이상스러운 빛을 뿜어내고 있는 색채는 화면 전체의 드라마틱한 밀도를 더욱 강조해 주고 있다.

이 작품을 올바로 이해하려면 그 주제가 무엇인가를 알아야만 한다. 이 그림은 성서에 나오는 한 장면을 나타낸 것이다. 「요한계시록」 6장 9–11절에는 다음과 같은 구절이 있다. 그리스도가 성 요한에게 일곱 개의 봉인을 떼는 것을 와서 보라고 설교하는 구절 가운데 하나다.

"다섯째 인(印)을 떼실 때에 내가 보니 하나님의 말씀과 저희의 가진 증거로 인하여 죽임을 당한 영혼들이 제단 아래 있어 큰 소리로 불러 가로되, 거룩하고 참되신 대주재여, 땅에 거하는 자들을 심판하여 우리 피를 신원하여 주지 아니하시기를 어느 때까지 하시려 하나이까 하니, 각각 저희에게 흰 두루마기를 주시며 가라사대, 아직 잠시 동안 쉬되 동무 종들과 형제들도 자기처럼 죽임을 받아 그 수가 차기까지 하라 하시더라."

왼쪽 귀퉁이에서 푸른 옷을 입고 환상을 보는 듯한 시선으로 천국을 바라보며 예언자와 같은 몸짓으로 팔을 들고 있는 사람이 바로 성 요한이다. 벌거벗은 채 각기 격렬한 몸짓을 하고 있는 인물들은 무덤에서부터 올라와 하나님에게 원수를 갚아 달라고 요청하며 하늘이 내려 주는 흰 두루마기를 받으려고 손을 뻗치고 있는 기독교의 순교자들이다. 성자들 자신이 이 세상을 파괴해 달라고 요청하는 최후의 심판일의 끔찍한 광경이 아주 박진감있고 무시무시하게 표현되어 있다.

기독교 신자이든 아니든 간에, 이런 허황한 이야기를 믿든 안 믿든 간에 끔찍한 이야기를 표현한 그림은 그것만으로도 볼만한 가치가 있다. 화가는 성서의 짤막한 한 구절에 대해 그 나름의 환상을 우리들에게 보여 주고 있는 것이다. 우리도 우리 나름으로 기독교 성서의 그와 같은 구절에 대해 한 번 생각해 보며 여러모로 상상의 나래를 펼 수 있다.

엘 그레코의 〈요한계시록의 다섯번째 봉인〉

2

이 그림을 그린 화가의 본명은 도메니코스 테오토코풀로스(Doménikos Theotokópoulos)로서 1541년경 그리스의 크레타섬에서 탄생했다. 당시 크레타는 이탈리아의 부유한 상업도시 베네치아의 지배하에 있었다. 스무 살경 그는 베네치아로 건너가 당시 베네치아의 가장 위대한 거장들이었던 티치아노와 틴토레토(Tintoretto)의 문하에 들어가 거기서 르네상스의 완숙한 회화기법을 습득했다.

그러나 베네치아로 건너가기 이전 그에게는 이미 고향에서 변함없이 면면히 이어서 내려오는 비잔틴 미술의 전통이 몸에 배어 있었던 것 같다. 실재의 모습과는 거리가 멀고 엄숙하고 딱딱한 양식으로 그려진, 그러나 화려하고 눈부신 색채로 이루어진 비잔틴의 성상들을 익히 보아 온 그에게는 그 당시에 베네치아 사람들을 당황케 했던 틴토레토의 대담한 채색법과 붓질에 대해서 별다른 충격을 받지 않고 매우 매혹적이라 생각했던 것이다. 약 사 년 동안 이 두 거장 밑에서 충분히 배운 다음 그는 로마로 가서 베네치아파의 완숙한 화가로서 대접을 받았다.

그러다가 1577년 스페인으로 건너가 톨레도라는 도시에 정착하여 1614년 죽을 때까지 거기서 살며 많은 작품을 남겼다. 베네치아와 로마에서 그는 때때로 '일 그레코(Il Greco)'라고 불렸다. 즉, 그리스 사람이라는 뜻이다. 톨레도에 정착한 이후로 스페인 사람들은 너 나 할 것 없이 그를 '엘 그레코'라고 불렀고 이 별명이 거의 본명처럼 되어 버렸다. 그래서 오늘날에 와서도 그는 본명보다도 '엘 그레코'라는 별명으로 널리 알려져 있는 것이다.

당시 스페인은 아직도 중세적인 그늘에서 벗어나 있지 않은 나라였다. 르네상스의 합리적 정신은 스페인에 발을 들여놓지 못했다.

그 나라는 세계 어느 곳에서도 찾아보기 힘든 신비스러운 종교적 열정과 광기의 나라였다. 격정적이고 신비주의자였던 그에게는 이 스페인이라는 나라가 가장 어울리는 풍토였는지도 모른다. 특히 톨레도는 더욱 그러

했던 것 같다. 당시의 톨레도의 정경과 분위기는 다음과 같은 것이었다.

"인구 십오만 명이 살고 있는 이 스페인 도시에는 수백 개의 수도원들이 있는데 해마다 그 숫자가 늘어 갔다. 법으로 그 숫자를 제한하려 했지만 소용이 없었다. 사실상 톨레도는 분주한 곳이었다. 그러나 그 도시의 모든 산업은 대주교의 궁전과 무시무시한 종교재판소, 그리고 수도원들을 중심으로 한 것이었다. 대주교는 스페인에서 황제 다음으로 권력있는 자였다. 수많은 수도원들 속에서 사람들은 살아있는 자에게 관심을 갖는 것이 아니라 죽은 자에게만 관심을 가졌다. 이 톨레도라는 굳센 종교적 요새는 하나님을 위해 세계의 다른 지방을 상대로 해서 싸우고 있었던 것이다."

3

이처럼 톨레도는 당시의 스페인의 종교적 열정의 중심지였고 마녀사냥이라는 광기에 사로잡힌 사제들이 지배하는 도시였다. 또한 북유럽의 종교개혁에 대항하여 가톨릭의 위신과 권세를 그대로 지키려고 일어난 반종교개혁의 심장부였었다. 기독교의 온갖 신비주의와 무지몽매함 및 광기, 잔인할 정도로 금욕적인 분위기가 도시 전체를 사로잡고 있었다. 엘 그레코의 예술은 이 도시의 정신적 분위기를 그대로 반영하고 있다. 그는 스페인에 도착하자마자 뛰어난 화가로서 이름을 날리게 되었고, 많은 종교화와 초상화의 주문으로 분주하게 작업했다. 그래서 많은 돈을 벌었고 대단히 사치스러운 생활을 즐겼다. 이를테면 방이 스물네 개나 되는 호화스러운 저택에서 살면서 식사하는 동안 그를 즐겁게 해 줄 음악가를 베네치아에서 불러올 정도였다. 그는 모든 감각적 쾌락을 즐기려 했고 자신의 지적인 능력에 대해 대단한 자부심을 가졌다. 이러한 사생활의 면모는 그가 살았던 도시의 분위기나 그의 예술세계와는 모순되는 것처럼 보인다. 사실상 그의 작품에는 육신을 벗어나 정신적 구원을 바라는 자세가 너무나도 짙게 표현되어 있기 때문이다.

그러나 천재적 예술가란 어쩌면 커다란 모순덩어리가 아닐까? 그러한 갈등과 모순의 궁극적 해결을 위해 예술가는 피나는 모험을 감행하는 것이 아닐까? 알 수는 없다. 그러나 예술가에게 보다 중요한 것은 일상적인 사생활이 아니라 작품인 것만은 분명하다.

사실상 엘 그레코는 오랫동안 스페인 이외의 지역에서는 별로 알려지지 않은 화가였다. 그러다가 20세기 초 율리우스 마이어 그레페(Julius Meier-Graefe)라는 독일의 미술비평가이자 미술사학자가 처음으로 그 진가를 발견하고 널리 세상에 알렸다. 엘 그레코의 너무나도 현대적인 회화세계는 바로 현대에 이르러서야 제대로 평가를 받게 된 것이다. 이 점에서 보면 그는 오히려 20세기 표현주의 미술가의 대열에 끼어야 할 사람인지도 모른다.

〈요한계시록의 다섯번째 봉인〉이라는 이 작품 이외에도 그는 〈오르가스 백작의 매장〉(1586), 〈톨레도 풍경〉(1599-1600), 〈라오콘〉(1610-1614) 등을 비롯한 수많은 걸작을 남기고 있다. 그중 특히 유명한 〈톨레도 풍경〉은 그 분위기에서 〈요한계시록의 다섯번째 봉인〉과 흡사하다. 이 그림에서 밤의 어두움은 풍경 전체를 뒤덮고 있다. 땅은 마치 진동하고 있는 듯하고 하늘에는 번갯불의 섬광이 비치고 있다. 알 수 없는 것에 대한 막연한 두려움이, 어딘가 불길한 조짐이 보는 사람을 사로잡는다.

아무런 인물이나 사건도 묘사되어 있지 않은 단순한 풍경이지만 화면 전체의 짜임새나 색조는 우리들에게 음산하고 괴기스러운 분위기 이상의 것을 전해 주고 있다. 바로 「요한계시록」에서 말하는 파멸 직전 공포에 떨고 있는 세계의 정경인지도 모른다.

1977

앙리 루소의 〈꿈〉

1

꿈속에서나 볼 수 있는 기이하고 신비스러운 열대의 정글 풍경이다. 왼쪽 구석에 푹신푹신한 붉은 소파가 놓여 있고, 그 위에 벌거벗은 한 여인이 기대어 누워 한 손으로 무언가 가리키고 있다. 아마도 연꽃임에 틀림없는 가지가지 색깔의 꽃들, 주홍빛의 나무열매들, 윤곽이 뚜렷한 잎사귀들과 가지들 사이로 어리둥절한 듯한 표정으로 사자 두 마리가 두 눈알을 동그랗게 뜨고 앞을 살피고 있다. 나뭇가지에는 원숭이들이 매달려 있다. 가운데 붉고 푸르고 노란 띠의 스커트를 입은 까만 사람이 서서 황금빛 피리를 불고 있다. 아마도 뱀을 불러 모으는 땅꾼인 듯하다. 그 피리 소리를 들었는지 오른쪽 풀섶에서 등껍질이 새까만 분홍빛 뱀 한 마리가 고개를 쳐들고 있다. 가운데 나뭇가지 위에는 아름다운 색깔의 새가 한 마리 앉아 있고, 그 아래로 코끼리 비슷한 동물의 모습도 엿보인다.

　푸른 숲 전체에 은색 달빛이 떨어져 나뭇잎 하나하나, 가지 하나하나가 다 선명하고 신비스럽게 빛난다. 조용하고 은밀한 한밤중, 홀연히 땅꾼의 피리 소리가 들려와 깊이 잠들었던 뭇 동물들이 눈을 뜨고 무슨 일인가 하고 의아해 하는 것 같다.

　이 불가사의하면서도 매혹적인 그림의 제목은 바로 〈꿈〉(1910)이다. 우

리는 지금 어떤 일이 벌어지고 있는지 무슨 사연이 깃들어 있는지 알 수 없다. 그러나 마치 기이한 꿈을 꾸고 나서 그 꿈을 이해할 수 없으면서도 신비스러운 도취감에서 다시 젖어 드는 것처럼 이 그림은 우리들을 그러한 몽환적인 분위기 속으로 이끌고 들어간다.

이 꿈을 그린 화가는 그 내용을 설명해 달라는 한 비평가에게 "소파 위에서 잠자는 여인은 땅꾼의 피리 소리를 들으며 그녀가 숲속으로 옮겨 가는 꿈을 꾼다. 그래서 그림 속에 소파가 있는 것이다"라고 설명했다. 또 이 그림을 전시회에 출품할 때 화가는 다음과 같은 자작시를 붙여 보냈다.

야드비가가 곱게 잠자다가
아름다운 꿈속에서
땅꾼의 은은한 피리 소리를 듣는다.
달빛이 꽃과 푸른 나무들을 비추고
야생의 뱀들이 깨어나
이 즐거운 멜로디를 듣고 있다.

2

화가가 젊었을 때 한 폴란드 여인과 사랑의 도피를 했던 적이 있는데, 그 이후 그녀를 남몰래 '야드비가(Yadwigha, Jadwiga)'라고 불렀으며 이 그림 속의 나체 여인은 바로 그의 은밀한 애인 야드비가를 그린 것이라고 한다.

이 그림을 그린 화가는 소박파의 대표적인 거장 앙리 루소(Henri Rousseau, 1844–1910)다. 소박파(素朴派, naive art)란 문자 그대로 소박한 수법으로 어린아이같이 꾸밈없는 마음과 태도로 그림을 그리는 화가들을 말한다. 앙리 루소는 미술학교에 다녔다거나 화가로서의 정규적인 수업을 한 번도 받아 본 적이 없다. 그는 일명 '두아니에 루소'라고도 불리는데 '두아니에(douanier)'란 프랑스어로 세관원이라는 뜻이다. 실제로 그는 파리 근교의 한 세관의 관리로서 오랫동안 일했었다.

1844년 프랑스의 라발에서 태어난 그는 1862년 멕시코전쟁 때 군악대의 일원으로 멕시코에 간 적이 있다고 한다. 만약 이것이 사실이라면 〈꿈〉을 비롯한 그의 많은 작품에 나타난 환상적인 정글의 정경은 이 무렵 멕시코에서 본 열대 정글의 기억에서부터 비롯한 것일 것이다.

그 자신의 말을 따르면 그는 1885년, 그러니까 마흔 살이 넘어서야 처음으로 아무 선생도 없이 아마추어로서 그림을 그리기 시작했다고 한다. 그 이전까지는 그림 그릴 여유가 없었던 것이다. 그는 말단 세무원으로 일하면서 한가할 때 틈틈이 그림을 그렸다. 그래서 '일요화가'라는 명칭이 그에게 붙여진 것이다. 1866년 관직에서 은퇴하고 동네의 아이들을 모아 작은 학교를 열어 소묘와 음악을 가르치는 한편 본격적으로 그림 제작을 시작했다. 어려서부터 그는 음악에 큰 취미를 지니고 있었고, 대단한 솜씨는 아니었지만 바이올린, 클라리넷, 플루트 및 만돌린을 다룰 줄 알고 있었다. 그는 낙천적이고 어린아이 같은 마음씨의 소유자였다. 심지어 그는 귀신이 실제로 존재한다고 믿었고, 때때로 그 자신만을 따라다니며 귀찮게 구는 조그만 귀신이 있다고 불평할 때도 있었다고 한다.

이 어린아이 같은 순진무구한 마음에서 그는 그의 흥미를 끄는 모든 것들, 이를테면 시골의 결혼식 광경이라든가, 친구들의 초상화라든가 풍경이나 정물 등을 자기류의 유머러스하고 소담한 필치로 묘사했다. 사실상 그는 정규적인 미술교육을 받아 보지 못했기 때문에, 화단의 그릇된 인습에 때 묻지 않고 소박하고 독특한 자신의 세계를 가꾸어 나갈 수 있었다.

3

그의 그림의 형태나 구도는 단순하나 유치하지는 않으며 그의 색채감각은 뛰어나게 참신한 것이었다. 더욱이 전체에서 풍기는 맑고 청신한 분위기는 세련된 기교의 화가들에게서는 거의 찾아보기 힘든 것이다. 그가 그린 많은 일상적이고 비근한 장면의 주인공들은 어지럽고 고된 현실의 삶이

아니라 마치 꿈과 같은 동화 속에서 방금 뛰어나온 요정들 같다.

그의 작품 속에는 현실과 꿈이 서로 분리되지 않은 채 하나로 결합되어서 나타난다. 그 자신 자기는 사실주의 화가라고 굳게 믿고 있었다. 흔히 그를 초현실주의의 선구자의 하나로 보는 사람들도 있지만, 그의 꿈이나 환상은 초현실주의자들의 것처럼 의도적이고 병적인 것이 아니라 전적으로 자연스럽고 천의무봉(天衣無縫)한 것이다.

1910년 이 세상을 떠날 때까지 그는 열심히 「앵데팡당」 전시회와 「살롱 도톤느」 전시회에 작품을 출품했는데, 처음에는 비웃음만을 샀을 뿐이었지만 점차 그의 세계를 이해하는 몇몇 사람들이 생기기 시작했다. 피사로, 드랭, 들로네, 피카소 등의 화가와 시인 아폴리네르 등은 누구보다도 먼저 앙리 루소의 진가를 알아차리고 그를 고무, 격려했다. 이 따뜻한 친구들 품에서 그는 자신의 천재를 확신할 수 있었던 것 같다. 1908년 피카소가 루소를 위해 파티를 열어 주었을 때, 우쭐해진 그는 피카소에게 다음과 같은 말을 했다고 한다. "우리 둘이 이 시대의 가장 위대한 화가일세. 자네는 이집트 스타일로 그렇고, 나는 현대적인 스타일로 그렇네."

이 농담 비슷한 말 속에는 상당한 진실이 숨어 있다.

그는 두 번 결혼했고 두 번 다 상처했다. 말년에 그는 사기사건에 말려들어가 체포되어 재판에 회부되었으나 판결을 내리기에 앞서 재판관은 그의 그림을 참작했는데, 그가 단순하고 무능한 사람이라고 결론짓고 반송했던 적도 있다.

〈꿈〉은 그의 마지막 대작이다. 이 커다란 작품에 루소는 자신의 모든 능력을 다 쏟아 넣었다. 그에 대한 최초의 전기 작가였고 최초의 화상이었던 독일사람 빌헬름 우데(Wilhelm Uhde)는 이 작품에 대해 다음과 같이 쓰고 있다.

"그것은 진정한 꿈의 세계로서 동물원이나 영화 제작소에서 나온 것이 아니라 두렵고도 아름다운 유년 시절의 환상의 그림자 속에서 막 나온 것이다. 넓은 강을 따라 야자 숲이 달빛에 반짝이고 있다. 대나무 숲 사이로 사

자들이 내다보고 밝은 색깔의 새들이 커다란 나뭇잎 사이 초자연적인 분위기 속에서 움직이지 않고 앉아 있다. 원숭이들은 나무 꼭대기에서 나무 꼭대기로 뛰어다닌다. 한밤중 표범에게 습격당한 흑인의 비명인가, 아니면 뱀을 유혹하는 땅꾼의 피리 소리인가. 전하는 이야기에 의하면 이 정글의 풍경을 그리는 동안 루소는 머릿속에 넘쳐흐르는 생각 때문에 열이 올라 때때로 붓을 멈추고 창문을 열어 찬바람을 쐬었다고 한다. '꿈'이라고 불리는 이 거대한 풍경화는 그의 상상속의 마력과 공포와 위험과 기쁨이 극적으로 혼합된 것이다. 또한 붉은 소파 위에 조용히 누워 있는 야드비가의 추억도 함께. 이 힘있는 그림의 비밀은 눈부신 색채의 대비(이를테면 붉은 소파와 푸른 정글)에 있는 것이 아니라 신비스럽고 불가사의한 세계를 유례없이 박진감있게 보여 주는 데 있다."

미술비평가 허버트 리드(Herbert Reed)는 또 그를 이렇게 평했다.

"루소는 우리가 라파엘로나 렘브란트나 피카소를 위대한 예술가라고 인정하는, 그러한 의미에서는 위대한 예술가가 아닐지도 모른다…. 그러나 그는 그가 서구 문명 분열상, 서구의 정신분열적 문화를 정확하게 드러나게 한다는 점에서 거대한 의미를 지닌다. 진정한 문화는 분열될 수 없는 것이다. 진정한 문화에서 예술은 샘물처럼 도처에서 솟아나오는 법이다. 루소는 우리의 사막에서 하나의 오아시스다."

1977

현대판 신화 〈게르니카〉의 환국還國

세기의 명화 〈게르니카〉(1937)가 뉴욕 현대미술관에서 고향으로 돌아갔다. 지난 10월 25일 피카소(Pablo Picasso, 1881-1973) 탄생 백주년을 맞아 스페인의 프라도미술관에서 일반 공개가 됨으로써 사십이 년 동안의 망명 생활을 끝내고 고국의 품에 안겼다. 〈게르니카〉는 1937년 피카소가 평화롭던 마을 게르니카가 포격당한 사건에서 충격을 받고 즉시 제작을 끝낸 대표작 가운데 하나다.

1

"고(故) 파블로 피카소의 걸작 〈게르니카〉가 사십이 년 만에 비밀리에 스페인으로 공수됐다고, 지금까지 이 그림을 소장해 왔던 뉴욕 현대미술관 측이 9월 9일 밝혔다. 그리고 피카소의 생일인 10월 25일을 기해 마드리드의 프라도미술관에 전시되었다.

피카소의 가장 중요한 걸작 중의 하나로 꼽히는 이 그림은 흑회백색으로 그려져 있으며, 고뇌에 찬 사람과 동물들의 표정은 전쟁의 죄악을 상징하고 있다. 비공식적으로 약 사천만 달러로 평가되었다. 만년의 대부분을 프랑스에서 보내면서 프랑코가 권력을 잡고 있는 한 스페인을 방문하지 않겠다고 하던 피카소는 스페인의 민주주의가 이루어진 후에야 이 그림을

서구미술의 정신

보내겠다고 유언했다. 이 그림이 현대미술관에 소장돼 있는 동안에도 피카소는 늘 그의 고국 스페인이 이 작품의 항구적이고 영원한 주인이라고 미술관 당국에 말해 왔다. 올덴버그는 미술관 측이 지난달 피카소의 법정 대리인인 롤랑 뒤마(Roland Dumas)로부터 '스페인의 현 상황이 만족스럽게 되어 있다'는 통보를 받았다고 말했다. 이 때문에 이 작품이 스페인으로 돌아감은 스페인이 민주화로 되돌아왔음을 상징한다…."

앞의 인용은 9월 10일자 한 신문의 통신 기사이다. 한동안 제한된 지면의 우리나라 각 신문에도 이 유명한 그림의 귀환 여부 및 그 드라마틱한 귀환 결정을 알리는 엇비슷한 내용의 기사들이 다투어 실렸다. 신문기사들이 말해 주듯이 〈게르니카〉의 스페인 귀환은 전 세계의 관심을 불러일으킨 커다란 사건이다.

오늘날 매스미디어에 의해 뉴스가 되지 못하는 사건은 사건이 아니다. 한편 매스미디어를 타기만 하면 사건이 아닌 것이 사건으로, 조그만 사건이 커다란 사건으로, 커다란 사건은 더욱 커다란 사건으로 확대된다. 〈게르니카〉는 바로 이러한 논리의 산물이기도 하다. 그것은 하나의 거창한 신화이다. 바로 매스미디어에 의해 생겨났고 그것에 의해 성장하고 확대된 신화이다.

2

〈게르니카〉가 어떤 경위에서 그려진 그림인지는 잘 알려져 있는 편이다. 1937년 정초 피카소는 스페인 정부로부터 그해 봄에 파리에서 열릴 예정인 만국박람회의 스페인관을 장식할 벽화를 주문받았다. 그러나 거의 사개월이 지나도록 피카소는 전혀 손도 못 대고 있었다. 쉰여섯 살의 나이로 이미 화가로서의 명성과 부를 얻은 그는 조국 스페인의 운명이 걱정되어 안절부절하지 못하고 있었던 것이다. 그러던 중 게르니카 공습의 뉴스를 접하게 되었다. 1937년 4월 26일 월요일 오후 스페인 북부 피레네 산중

의 게르니카시는 장날이었다. 소수민족인 바스크족의 이 유서 깊은 수도에 느닷없이 들이닥친 나치스 독일의 융커, 하인켈 폭격기들은 오만 킬로 이상의 폭탄을 내리쏟아 전 도시를 불바다로 만들고, 살아남으려고 뿔뿔이 도망하는 주민들을 기총소사로 잔혹하게 살해했다. 네 시간 이상의 무차별한 공습 결과 주민 삼천육백 명 가운데 천육백오십사 명이 목숨을 잃었고, 팔백팔십구 명이 부상을 입었다. 이 도시에는 아무런 군사적 목표물도 없었다.

당시 스페인 내전은 구 개월째로 접어들고 있었다. 애초에는 별 승산이 없어 보이는 가운데 반란을 일으켰던 소위 민족주의자, 즉 프랑코의 군부 세력은 스페인 영토의 상당 부분을 장악했고, 공화파의 인민전선 정부는 붕괴될 위험에 직면하게 되었다. 사태의 이와 같은 역전은 무솔리니 이탈리아의 직접 참가와 히틀러 독일의 능동적인 원조, 그리고 이 내란에 말려들기를 꺼리는 프랑스 정부와 영국 정부의 소극적이고 우유부단한 태도로 말미암은 것이었다. 바로 그러한 상황에서 비밀리에 조직된 나치스의 폭격기연대는 인민전선 정부와 스페인 민중의 사기를 꺾어 파시스트를 도와주고, 한편으로 대규모의 군사연습작전을 행하기 위해 그처럼 끔찍한 만행을 저질렀다.

3

피카소는 4월 29일자 『런던 타임스(London Times)』와 4월 30일자 『스 수아르(Ce Soir)』에 실린 특파원 보도로 게르니카의 폭격 사건을 알게 되었다. 그리고 5월 1일에 피카소는 이 소재에 대한 첫 스케치를 그리기 시작했다.

피카소는 왜 게르니카의 폭격에서 영감을 받았을까? 스페인내전은 아홉 달 이상 계속되었고 아라곤 전선에서의 전투, 마드리드 방어전 등 사람들의 울분과 관심을 불러일으킬 만한 치열한 전투와 사건들이 계속 벌어졌다. 2월 13일에는 프랑코의 군대가 피카소 출생지인 말라가에 입성했다.

그런데 이러한 사건들과는 달리 유독 게르니카의 공습이 그의 예술적 상상력에 불을 당긴 것은 무슨 이유일까?

호세프 팔라우 이 파브레(Josep Palau i Fabre)는 다음과 같이 말한다.

"내 생각으로는 하나의 분명한 차이가 있다. 아라곤 전선에서의 전투, 마드리드의 방어전, 말라가의 함락들은 모두 피카소가 불쾌하게 생각했던 동족상쟁의 에피소드에 불과했다. 그러한 일련의 전투는 군사적으로 불평등한 면이 있다 하더라도 군인과 군인 간의 싸움이었다. 그러나 게르니카는 그렇지 않았다. 게르니카의 폭격은 방어의 수단을 갖추지 못한 민간인에 대한 극악무도한 군사력의 시위, 바로 그것이었기 때문이다. 이 사건에 대한 피카소의 반응은 도덕적인 것이었다."[1]

제작에 착수한 피카소는 5월 한 달 동안 사십여 점 이상의 습작을 해 가며 여러 차례의 계획 변경과 수정 끝에 작품을 완성해냈다. 6월 4일 그 그림은 폴 엘뤼아르(Paul Eluard)의 시 「게르니카의 승리(Victoire de Giuernica)」와 함께 만국박람회의 스페인관에 전시되어 사람들에게 공개됐다. 이 그림을 처음 본 몇몇 사람들은 눈물을 흘릴 정도로 감동하였지만 많은 사람들은 불쾌하게도 느꼈다. 그런 이유 가운데 하나는 그림 속의 형상이 〈게르니카〉라는 제목과는 동떨어진 것으로 느껴졌기 때문이다. 우익들은 피카소가 택한 정치적 입장 때문에 무턱대고 그 그림을 무시하려 했고, 좌익들은 상당수 미술에 대한 스탈린적인 교조적 사고에 얽매어 있어서 "우스꽝스럽고 무산자 대중계급의 건전한 정신 상태에는 완전히 부적합한 반사회적인 그림"[2]이라고 매도하려 했다.

그러나 이러한 논란은 그 작품이 지닌 힘 때문이었는지 피카소의 명성 때문이었는지 얼마 안 가 식어 버리고 만다. 형식과 내용이 어떻든 〈게르니카〉는 파시즘의 만행을 만천하에 외치는 상징으로 널리 공인받게 된 셈이다.

만국박람회가 끝났을 때 프랑코파들은 마드리드를 포위하고 있었으

며 공화국 정부는 발렌시아로 퇴각했다. 따라서 피카소 자신이 그 그림을 회수하였고, 그 후 〈게르니카〉는 공화국의 입장을 알리는 일종의 깃발로서 쓰이게 되었다. 우선 영국에서, 그다음 뉴욕을 비롯한 미국의 몇몇 도시에서 스페인 난민을 위한 기금을 모집하기 위한 목적에서 전시되었다. 1939년 3월 18일 프랑코가 승리자로 마드리드에 입성하고 세계대전이 목전에 임박했음을 알게 된 피카소는 뉴욕현대미술관장인 앨프리드 바(Alfred Barr)에게 편지를 써서 그 그림의 주인인 스페인 민중에게 되돌아갈 때까지 그 그림을 맡아 주기를 부탁했다. 그 후 사십이 년간 〈게르니카〉는 망명 생활을 해 온 것이다.

4

〈게르니카〉는 과연 어떤 작품인가. 이 질문에 대답하기는 쉽지 않다. 높이 349센티미터, 길이 776센티미터의 대형 캔버스에 세 사람의 울부짖는 여인들, 부러진 칼을 쥔 채 죽어 누워 있는 병사, 상처입고 비명 지르는 말, 소의 머리 등이 한데 뒤엉켜 있는 모습을 흑색, 회색, 백색으로 그려 놓은 이 그림 속에는 많은 의미들이 함축되어 있다.

피카소 자신은 이 작품의 제작에 임해 이렇게 말했다고 한다. "스페인내전은 민중과 자유를 반대하는 반동세력이 불러일으킨 싸움이다. 내가 제작하는 〈게르니카〉라는 그림은 스페인을 고통과 죽음으로 몰아넣은 군부에 대한 나의 혐오감을 분명하게 표현하고 있다."

피카소 자신의 이와 같은 말과 〈게르니카〉라는 제목은 그 작품의 의도가 어떤 것인지 분명하게 밝혀 준다. 그러나 의도와 결과는 반드시 일치하는 것이 아니다.

1945년 제롬 세클러(Jerome Seckler)와의 대화에서 피카소는 〈게르니카〉는 분명히 선전적이고 상징적인 작품이며, 거기에 나온 황소는 야만성을 의미하고 말은 민중을 의미한다고 말하고 있다. 그러나 그 이상의 자세한 설명은 하지 않는다.3

〈게르니카〉에 대한 비판적인 해석을 시도한 바 있는 버논 클라크(Ver-non Clark)는 그 작품에 표현된 사회적 항의는 실제적이라기보다는 미학적이라고 지적한다.

"만약 이 그림이 과거의 입체파 작품이 보여 줬던 것처럼 우리에게 보여 줬다고 한다면 문제는 훨씬 단순했을 것이다. 우리는 아마도 추상작가들과 그들을 옹호하는 비평가들에 의해 제시된 규칙을 적용하여 그 그림의 무게와 긴장을 분석하고 형태의 왜곡과 암시를 분류한 후 문제가 해결되었다고 했을 것이다. 그러나 피카소는 일을 복잡하게 만들었다. 그는 우리들로 하여금 제목의 힘에 의해 그 벽화를 단지 추상으로만 볼 것이 아니라 동시에 사회적 항의의 일종으로 볼 것을 요구하고 있다.

그는 게르니카에서 주제와 그것을 나타내는 방법 사이에 관련성이 이상스럽게 결여되었다고 말한다. 말하자면 스페인내전의 현실이 격동적이고 긴장된 것임에 비해 〈게르니카〉라는 작품은 그 구도에서나, 곡선이나 직선 또는 제한된 수의 무채색(흑색, 회색, 흰색) 등의 요소들에서나 차분한 조화와 평형이 강조되어 있다. 더욱이 전쟁의 공포감은 해체된 인체의 부분적인 디테일에서나 느껴질 수 있을 뿐 화면 전체의 흐름에서 느껴지지 않는다.

따라서 보는 사람은 작품의 형식적 특성이 주는 섬세한 미적 체험과 주제가 환기시키는 강한 정서적 충격을 결합시켜야 하는 어려움을 겪게 된다는 것이다. 결과적으로 보는 사람은 두 사람이 되어야만 한다. 그 벽화의 추상적 미적 성질을 음미하고 즐기는 사람과, 디테일 가운데 게르니카의 현실을 가리키는 상징을 찾아내려고 애쓰는 사람이 동시에 되어야 하는 것이다."

이어서 그는 〈게르니카〉에 사용된 몇몇 상징들, 이를테면 부러진 칼이라든가 등잔이라든가 소, 말 따위는 다같이 낡은 것으로서 그의 이전의 작품들에도 자주 등장하는 것이었다고 지적한다.[4]

5

이와 같은 비판은 일리가 있다. 문제는 〈게르니카〉의 진정한 주제가 무엇이냐이다. 단순한 소재가 아닌 작품의 진정한 주제, 즉 메시지는 외부에 의해서가 아니라 작품 자체의 검토에 의해 확인되어야 할 것이다. 버논 클라크는 그 작품이 사회적 항의로서 제시된 것이라면 그 메시지가 분명하게 파악될 수 있고, 따라서 직접적인 호소력을 지닐 수 있어야 한다는 관점에서 그와 같이 말한 것이다. 그러나 작품의 호소력이 과연 어떤 방식에 의해 어떻게 미치는 것인지는 쉽게 단정 지을 수 없다. 그는 〈게르니카〉라는 제목이 바로 그 작품의 주제를 말해 준다고 생각하고 있다. 제목은 작품을 보는 사람에게 강한 선입견을 제공하며 보는 관점에 일정한 영향을 끼친다. 그러나 제목이 절대적인 것은 아니다. 제목은 작품의 주제 혹은 메시지를 암시하는 사소한 실마리에 지나지 않을 경우도 많다.

이와 같은 견해에 대해 다음과 같이 대꾸할 수도 있을 것이다. 즉, 피카소는 어떤 사실을 재현하려 한 것이 아니다. 실제 사건의 객관적 양상을 보여 주고자 한 것이 아니다. 그는 사건이 자신에게 던져 준 충격을 그려 놓았던 것이다. 그 작품에 등장하는 상징들은 구체적, 역사적 사건 자체를 가리키고 있는 것이 아니라 그것을 넘어선 궁극적 의미를 나타내는 것들이다. 해체되고 절단되고 뒤엉킨 육체는 인간적 상황의 영원한 상징인 것이다. 따라서 이 그림은 역사화라기보다는 시대를 초월한 인간의 보편적 드라마, 고통과 죽음을 표현한 일종의 종교화와 흡사한 것으로 보아야 한다. 그러나 이러한 설명은 너무나 막연하다. 작품의 해명이라고 하기보다는 애매한 어휘들을 동원한 맹목적 찬사에 불과할지도 모른다. 또한 보편성의 획득이 시대성을 희생하고 얻어진 것이라면 그것은 공허하다.

6

우리는 이 그림이 있기 전에 게르니카의 참상을 기록한 수많은 보도사진들이 있었다는 사실을 상기해야 할 것이다. 그 사진들은 이미 많은 사람들

서구미술의 정신

이 신문을 통해 보아 알고 있었다. 화가가 그것을 다시 반복해서 그려야만 할 이유는 없다. 그러나 피카소는 바로 그 사진 및 기사에서 출발했다. 장루이 페리에(Jean-Louis Ferrier)는 〈게르니카〉를 태어나게 한 결정적인 역할을 한 것은 사건 당시의 생생한 뉴스 그 자체였다고 말한다.

"〈게르니카〉는 극도에 달한 심리전의 분위기 속에서 그려진 것이다. 피카소가 그의 주제를 찾아내고 그림의 제작에 착수한 때만이 아니라 그 그림을 그리고 다듬는 동안 줄곧 이러한 분위기는 계속되었다. 피카소 자신도 보도 수단을 통하여 이를테면 폭격을 당하고 있었던 것이다."[5]

〈게르니카〉에 색채가 빠졌다는 점도 어느 정도 이 사실에 의해 설명될 수 있다. 말하자면 〈게르니카〉는 신문사진이나 뉴스, 영화처럼 흑백으로만 이루어진 그림이다. 그 작품에 그려진 현실은 실제로 일어난 사건의 현실이 아니라 그 사건이 매스미디어에 의해 다시 변모하고 확대됨으로써 생긴 새로운 현실인 것이다. 거칠게 말하자면 매스미디어에 의해 창조된 현실이다.

이와 같은 설명은 어느 정도 핵심을 건드리고 있는 것으로 여겨진다. 즉, 그 그림은 한마디로 매스미디어의 현실 속에 용해, 확대된 사건이 야기한 심리적 충격과 그로 말미암은 악몽을 표현한 것이다. 그 그림은 일종의 주관적 반응의 기술이다. 그러면서도 그것이 어느 정도 공감을 불러일으킬 수 있는 것은 이 시대에 사는 우리 모두가 그와 비슷한 체험을 하고 있기 때문이다. 피카소는 우리들 대부분이 체험했으나 깨닫지 못한 것을 일깨워 주려 하고 있다. 그는 우리가 외면하고 잊고 싶어 하는 참혹한 전쟁과 집단적 죽음의 공포를 상기시키려고 한다. 그 크기가 어마어마함에도 불구하고 〈게르니카〉 속에는 신나는 구경거리가 없다. 그 그림은 음침하고 애매하다. 인간은 자기 자신의 육신만 안전하다면 어떤 끔찍스러운 장면도 경탄하며 관조할 수 있다. 그러나 우리 자신의 육체가 고통받을 때는 결코 그럴 수 없다. 〈게르니카〉는 우리의 집단적 무의식 속에 감추어진 정신적 외상을 일깨워 주는 하나의 거대한 이미지다. 만약 이러한 해석이 틀렸다면, 즉 그림 속에 없는 것을 만들어 집어넣어 본 것이라면 그 그림은 미

술사적인 여러 요소들과 양식들이 절충주의식으로 혼합된 잡동사니 반추상회화에 불과하게 된다.

7

〈게르니카〉에 대한 비판적 해석이나 긍정적 해석이나 다같이 장단점이 있다. 왜냐하면 그 작품은 정치와 미학의 교차점에 놓여 있기 때문이다. 사회적 참여와 미학적 성공의 기묘한 불일치는 우리 시대의 예술이 처한 상황의 특징인 것 같다.

그 두 가지가 다행스럽게 조화될 가능성은 희박한 것처럼 보이기도 한다. 우리는 다음 두 입장 가운데 하나를 선택해야만 한다. 첫째는 정치와 미학은 공존할 수 없다고 보는 입장이다. 달리 말하자면 두 가지 가운데 하나를 희생해야만 다른 하나가 살아남을 수 있다고 보는 것이다. 둘째는 쉬운 일은 아니지만 그 두 가지가 조화될 수 있다고 보는 것이다.

전자를 택한다면 〈게르니카〉는 어쩔 수 없이 미학의 길을 택한 것으로 보아야 한다. 그리고 후자의 가능성을 믿는다면 그 작품은 그다지 성공하지 못한 참여 작품이다. 사회적 참여의 측면에서 〈게르니카〉가 기여한 바는 작품 자체가 지닌 호소력이라기보다는 오히려 그 작품을 그린 장본인이 너무나도 유명한 천재 피카소라는 사실, 그리고 그 작품의 제목이 〈게르니카〉라는 사실, 그리고 그것이 만국박람회라는 거창한 국제행사에 때맞추어 전시되었다는 몇 가지 사실이 겹쳐서 만들어낸 센세이셔널한 효과이다. 그것 또한 매스미디어에 의해 만들어진 효과이다. 〈게르니카〉의 참여적 의미는 바로 매스미디어에 의해 탄생했고 그것에 의해 성장하고 확산된 사회적 신화이다.

어떻든 사십여 년 동안 〈게르니카〉 신화의 역사는 결국 정치가 미학으로 대체되었다는 사실을 말해 주는 것으로 여겨진다. 사건의 정치적 의미가 아니라 이름난 한 예술가의 영웅적 제스처가 불멸의 것으로 남았다. 그 작품을 낳게 한 비극적 사건은 이제 20세기의 가장 유명한 걸작을 탄생시킨

동인이었다는 점 때문에 기억되는 것이지, 그 사건 자체의 역사적 중요성 때문에 기억되는 것은 아니다.

1. Josep Palau i Fabre, "Guernica: A Universal Image of the Inhumanity of War," *THE UNESCO Courier*, 1980, 2. p.14.
2. 장 루이 페리에, 김화영 옮김, 『피카소의 게르니카』, 열화당, 1979, p.38.
3. Herschel B. Chipp, *Theories of Modern Art: A Source Book by Artists and Critics*, University of California Press, 1968. pp.487–489.
4. Gert Schiff, *Picasso: The Last Years, 1963–1973*, George Braziller, 1984, pp.97–103.
5. 장 루이 페리에, 앞의 책. p.28.

<div style="text-align:right">1981</div>

벤 샨의 예술과 생애

1

예술을 행하고 예술가로서 살아가는 방식은 다양하다. 아마 예술가의 머리 수효만큼 그 종류와 가짓수가 많다고 말해야 옳을지 모른다. 그러나 자세히 살펴보면 이 현란한 다양성의 표면 아래에는 거의 예외 없이 하나의 공통된 욕구가 꿈틀거리고 있음을 알 수 있다. 바로 자기 자신을 발견하고 자기 자신을 표현하고자 하는 근원적 욕구이다. 그것은 뚜렷한 목표를 향한 의지로 겉에 드러날 때도 있고, 미처 자각되지 않은 채 숨은 동기로 남아 있을 수도 있다.

성실한 예술가의 삶이란 그 자신이 의식하든 안 하든 이를 구체적으로 실현하고자 노력하면서 안팎의 장애를 극복해 나가는 과정으로 점철된다.

자기실현이라는 과제는 '예술은 개성의 표현'이라는 상투적인 어구로는 결코 제대로 설명될 수 없는 성질의 것이다. 개성이나 독창성이라는 신화 때문에 남과는 다른 사소한 취향이나 기벽 또는 특이성을 무분별하게 내세우거나 거기에 절대적인 의의를 부여하려는 것은 오히려 자기실현에 따르는 어려움과 위험부담, 그리고 도덕적 책임을 회피하려는 시도에 불과할 때가 많다. 자아의 진정한 모습은 구체적인 삶의 현실 속에서 보편적 가치와 개인적 가치를 조화시키려고 노력하는 가운데서 드러나는 것이기 때

문이다.

그림의 진정한 내용이란 다름 아닌 '자기 자신'이라고 굳게 믿었고 그러한 신념에 따라 변화하는 현실 속에서 끊임없는 자기부정과 극복의 변증법을 통해 자아의 참된 모습을 추적하려 했던 작가 벤 샨(Ben Shahn, 1898-1969)에게서 우리는 그와 같은 노력의 모범적인 예를 보게 된다. 그는 결코 외부의 환경이나 사건에 정신을 빼앗긴 나머지 자기 자신을 잃어버리는 일이 없었고, 거꾸로 자아의 내부에만 집착한 끝에 객관적 현실이나 타인의 세계를 잊어버리는 일도 없었다. 특수한 감각이나 감정에 맹목적으로 치우치지도 않았으며 메마른 관념과 이성에만 매달리지도 않았다. 이와 같은 정신의 평형이야말로 그의 장점이었다. 그는 특수한 것, 예외적인 것 속에서 일반적이고 보편적인 의미를 찾아낼 줄 알고 있었고, 평범한 사물이나 인간 속에서 비범한 구석을 발견해내는 흔치 않은 재능을 소유하고 있었다. 천재적인 예술가이기에 앞서 그는 한 사람의 훌륭한 시민이고자 했다. 화가, 벽화가, 사진가, 삽화가, 포스터 제작자, 디자이너로서 그는 사십여 년 이상 다채롭고 폭넓은 활동을 펼쳐 가며 온몸으로 자기에게 주어진 시대와 현실을 살았다. 그의 모든 작업의 밑바탕에 한결같이 흐르고 있는 것은 인간에 대한 따뜻한 사랑이다.

이 때문에 그는 화를 내기도 했고 동정하기도 했고 절망에 빠지기도 했다.

벤 샨의 예술은 힘을 합쳐 이 세상을 고쳐 나가면 다같이 좀 더 재미있고 행복한 삶을 살 수 있을 것이라고 믿는 한 도덕적 인간의 기대와 분노를 반영하고 있다.

2

"여기 서른두 살 먹은 목수의 아들, 내가 있다. 내가 좋아하는 것은 이야기와 사람들이다. 프랑스파는 내게 어울리지 않는다."

유럽에서 갓 돌아온 벤 샨은 자신에게 이렇게 말했다. 이 말은 일종의 독

립선언 같은 것으로서 남의 방식으로가 아니라 자기 나름의 방식으로, 남의 현실이 아니라 자기의 현실을 그리고자 하는 최초의 중대한 결단을 뜻한다. 이러한 결단과 함께 그는 그의 대명사라고 할 만큼 널리 알려진 '사코와 반제티의 수난'(1931–1932)이라는 제목의 일련의 작품들을 제작, 발표하여 세상을 놀라게 하고 작가로서의 당당한 발걸음을 내딛기 시작한다. 다소 장황한 인용이지만 당시의 심경을 그는 다음과 같이 회고하고 있다.

"나는 파리 생활 초기에 프랑스 화가들의 영향을 받아 후기인상파적인 방식으로 즐겁게 목욕하는 사람들의 풍경을 그렸고 누드도 그렸으며, 또 내 친구들의 서재를 그리기도 했다. 그 작업에는 근사하고 전문가다운 데가 있었으며 또 그것은 확실히 아카데믹한 수련이 되기도 했다고 생각된다. 그러나 '그것으로 충분한가, 그것이 전부인가?' 또 '이것이 예술이겠지. 그러나 나 자신의 예술일까?' 하는 질문이 나를 괴롭히기 시작했다.

나는 내 작품이 아무리 전문가답게 보이고 독창적인 것이라 할지라도 잘났건 못났건 나 자신을 담고 있지 않다는 것을 깨닫기 시작했다. 사건과 생각, 생각의 변화의 모든 흐름, 아직도 내게 강한 영향을 미치고 있는 소년 시절, 기교를 생명으로 삼는 석판공으로서의 엄격한 훈련, 생물학자가 되고 싶다는 의욕으로 부풀었던 대학 시절, 우즈 홀에서의 여름, 해양의 신비에 대한 탐구, 삶과 정치에 대한 나의 견해와 관념, 나의 사람됨의 골자를 이루고 있던 이 모든 요소들과 그 밖의 것들이 내 그림의 영역 밖으로 밀려나 있었다. 그렇다. 내가 제작하고 있던 것은 별 손색없는 예술이었지만 나와는 거리가 먼 낯선 것이었으며, 내 마음속의 비평가는 거기에 반항하여 들고 일어났다.

그리하여 내가 실제로 어떤 종류의 인간이며 또 어떤 종류의 예술이 그 인간과 진실로 부합되는지 최초로 자문하기 시작한 것은 그러한 내적인 부정에 의해서였다. 그리고 여기에 취향의 문제까지 추가해 보면, 나는 또는 내 마음속의 비평가는 내가 속해 있지 않은 사회의 예술적 옷을 걸치고 뽐내는 것이 얼마나 야하고 시시한 것인가를 느끼게 되었다."

서구미술의 정신

남의 영향을 받는다는 것은 누구도 피할 수 없는 일인 동시에 때로는 매우 바람직한 것이기도 하다. 그러나 그 영향 아래 매몰되어 자기를 송두리째 잊어버리거나 잊어버리려고 애쓴다면 불행한 일이다. 벤 샨은 이 점을 새삼 깨닫고 다시금 자기 자신을 돌이켜보았다. 가난한 유태계 이민자의 아들로서 뉴욕의 빈민가에서 어린 시절을 고생스럽게 보내며 성장해 온 자신을 표현하는 데 프랑스의 미술양식은 그다지 걸맞지 않다는 사실을 깨달았다. 이러한 반성과 자기부정의 결과 어떤 양식 따위에 구애받지 않고 그때그때 그가 느낀 감정과 생각을 꾸밈없이 직설적으로 표현하는 것이 최선의 방책이라는 생각에 도달했다. '사코와 반제티의 수난'은 이와 같은 생각 끝에 나온 산물이다.

3

사코-반제티 사건이란 1921년 4월 15일, 착한 구두 공장의 직공인 니콜라 사코와 가난한 생선 장수인 바톨로메오 반제티가 보스턴 근교에서 봉급 호송원 두 명을 강도 살해했다는 혐의로 구속되어 사형을 선고받고 1927년 처형된 사건이다. 그들은 갓 이민 온 이탈리아계 노동자로서 노동을 했고 무정부주의적 신념을 지니고 있었는데, 이민해 온 사람들에 대한 인종주의적 편견과 급진적 정치사상에 대한 히스테릭한 반응에 휩쓸려 부당하게 희생된 것이었다. 그 두 사람이 범죄현장에 있었다는 확실한 증거는 없었으며 도난당한 봉급도 그들에게서 발견되지 않았다. 재판에서부터 처형에까지 이르는 과정에 얽혀 있는 의혹과 부당성은 정의와 자유에 대한 모독으로 간주되어 많은 사람들의 격분을 자아냈고, 미국뿐 아니라 유럽에서까지 큰 물의를 빚었다. 벤 샨은 프랑스에 있을 당시 이 사건에 대한 소식을 들었다. 그때 그는 충격과 함께 커다란 분노를 느껴 파리에서 벌어진 항의 시위에 몸소 참가한 적도 있었다.

　그림으로써 이를 규탄하기로 결심한 그는 신문에 보도된 사진을 자료로 관계 인물을 그리기 시작하여 칠 개월 만에 석 점의 템페라화를 완성했다.

각각의 작품은 그 자체로 완전히 독립된 것이지만 함께 모아 놓고 보면 서로 연결되어 하나의 일관성있는 드라마가 될 수 있도록 연출했다. 그 자신의 말대로 조토 디 본도네(Giotto di Bondone)의 작품에서 볼 수 있는 단순성과 이야기적 구조를 한데 결합시키고자 한 것이다. 그 의도는 분명 사건을 풍자적으로 탄핵하려는 것이었지만, 어디까지나 사실에 충실하려 했고 악역에 해당되는 인물들을 지나치게 희화적으로 변형시키거나 우의적으로 표현하는 방식은 피했다. 따라서 조지 그로스(George Grosz)에게서 보는 바와 같은 폐부를 찌르는 듯한 통렬함이나 공격적인 야유보다는 분노 가운데서도 공정함을 잃지 않으려는 정신의 균형이 나타나고 있다. 꾸밈없고 간결한 선, 몇 가지 되지 않는 색채, 공간적 깊이가 배제된 평면적 구성 등 치졸하게 보일 정도로 단순한 처리는 알기 쉽게 즉각 전달하고자 하는 의도에서 나온 것이다. 말하고자 하는 것을 꾸밈없이 직설법으로 하는 것이 그로서는 무엇보다도 중요했다. 그 작품들이 소박파의 그림이나 포스터와 비슷한 성격을 지니게 된 것은 바로 이와 같은 이유 때문이다.

'사코와 반제티의 수난'은 전시되자마자 굉장한 반향을 불러일으켰고, 그를 일약 떠들썩한 화제의 주인공으로 만들었다.

보수적인 신문의 비평가들은 말할 것도 없지만 기이하게도 진보적이라고 자처하는 신문의 비평가조차 격한 어조로 비난을 퍼부었다. 이를테면, 계급적이고 당파적인 관점이 희박하다는 것 때문이었다. 그러나 찬양하는 사람들이 더 많았다. 아무도 그릴 엄두를 못 내던 소재를 다루었다는 용기 자체만으로도 칭찬받을 만했던 것이다. 이제까지는 미술관이나 화랑 근처에 얼씬도 하지 않던 여러 부류의 사람들, 신문기자라든가 이탈리아 이민들 그리고 그의 입장에 동조하는 많은 사람들이 그림을 구경하러 몰려왔다. 이 사실이 그를 매우 기쁘게 했다. 미술계 안에서만 맴도는 작가가 아니라 보다 넓은 세계에서 활동하는 작가가 되고자 하는 것이 그의 꿈이었기 때문이다.

서구미술의 정신

당시 비평가 링컨 커스틴(Lincoln Kirstein)은 이 작품에 대해 다음과 같이 말했다.

"샨은 무정부주의나 공산주의 동조자로서 또는 이탈리아인이나 피압박계급의 일원으로서 이 사건을 찬미, 숭배하려고 꿈꾸지 않았다. 놀랄 만한 정확성으로 그는 단지 하나의 틀 속에 이 비극의 배우들을 적절하게 배치했을 뿐이다. 이 배치는 당파적인 접근이라기보다는 오히려 일종의 외과의적인 것이다. 처리방식은 단순하지만 유치하지도 않고 소박파적인 것도 아니다.

진실로 대중적인, 마치 그림엽서와 같이 대중적인 태도와, 모욕이라기보다는 부드러운 인간적 성격묘사, 그리고 선술집 간판 따위의 흔히 보는 민속품의 싱싱한 색채가 한데 결합되어 있다."

이 작품을 보고 감탄한 디에고 리베라(Diego Rivera)는 그를 조수로 채용하여 알씨에이(RCA) 빌딩, 록펠러센터의 벽화 제작에 참여케 한다. 그러한 과정에서 그는 리베라로부터 이념적인 면이나 기법적인 면에서 많은 영향을 받는다. 잇달아 그는 노동운동 지도자 톰 무니(Tom Mooney)의 처형을 풍자하는 작품들을 발표함으로써 이른바 '사회적 사실주의'의 선두주자로 크게 주목받게 된다.

'사회적 사실주의(social realism)'는 오해를 불러일으키기 쉬운 용어이다. 그것은 소련에서 공식적인 예술정책으로 채택된 '사회주의사실주의'와는 여러모로 성격이 다른 것이다. 그것은 1930년대 미국의 특수한 상황에서 생겨난 것으로서 지방주의(regionalism)와 더불어 1930년대 미국미술을 지배한 양대 사조 가운데 하나다.

1929년 증권 시세의 폭락과 더불어 밀어닥친 대공황의 파도는 미국인의 생활 전반과 아울러 예술에 심각한 변화를 불러왔다. 미술가들은 유럽 모

더니즘이 약속하는 순수한 형식적 진보의 환상에서 깨어나 다시금 자기가 살고 있는 땅과 그 땅의 현실을 주목하지 않을 수 없게 되었고, 사회질서 안에서의 예술가의 위치에 대해 심각하게 반성하게 되었다. 토머스 벤턴(Thomas Benton), 존 커리(John S. Curry), 그랜트 우드(Grant Wood)와 같은 지방주의 작가들은 1913년 아머리쇼(The Armory Show)를 계기로 본격적으로 도입되기 시작한 유럽의 모더니즘, 특히 추상미술에 반발하여 미국의 토착적인 정경과 생활상을 낙관주의적이고 낭만적인 관점에서 묘사하려 했다. 유럽미술의 영향에서 벗어나 자기가 속해 있는 땅과 그 땅의 현실로 고개를 돌렸다는 점에서 사회적 사실주의자들도 지방주의자와 같았다. 사실상 지방주의나 사회적 사실주의의 밑바탕에는 미국적 전통에 대한 끈질긴 집착이 깔려 있으며, 이는 1910년대와 1920년대의 점점 커 가는 유럽 현대미술의 영향 아래서도 소위 '쓰레기통파〔애시 캔 스쿨(Ash Can School)〕' 등을 통해 면면히 이어져 온 것이었다.

지방주의자가 다소 국수주의인 향토애를 구가하려 했음에 반해 사회적 사실주의자들은 미국의 어두운 구석을 비판적인 시선으로 기록하려 했다. 벤 샨을 포함해 필립 에버굿(Philip Evergood), 잭 레빈(Jack Levine), 윌리엄 그로퍼(William Gropper), 제이컵 로런스(Jacob Lawrence) 등 사회적 사실주의자들은 기법이나 관점에서 서로 다른 점이 많았지만 다같이 주로 도회지에서 흔히 눈에 띄는 빈곤과 악, 부패와 모순을 묘사하며 미술을 사회개혁의 한 수단으로 삼으려 했다. 요컨대 사회적 사실주의는 경제적 파국, 정치적 혼란, 점차 커 가는 전쟁과 파시즘의 위협에 처한 사회의 위기의식에서 비롯한 것으로서 1930년대 미국의 약 십 년 동안 거의 모든 작가들의 정신을 사로잡았다.

도처에 만연하는 빈곤과 실업 사태, 미술시장의 위축, 활발해진 갖가지 사회개혁운동, 보헤미아와 급진적 이데올로기와의 결합, 예술의 주된 후원자로서 정부의 역할 등이 이 사조를 낳게 한 근본 동인이다. 그중에서도 특히 정부의 역할이 결정적이었다.

1933년부터 공황 극복을 위한 뉴딜정책의 일환으로 농업안정국, 연방주

택국, 기타 많은 정부 기관들은 예술가들을 고용하여 생계를 해결해 줌과 동시에 공공 목적에 그들의 창조적 재능을 활용하고자 했다. 그중 가장 중요한 것은 '공공사업촉진국(Works Progress Administration)'과 '연방미술계획(Federal Arts Projects)'이다. 미국 역사상 처음으로 정부는 납세자들의 돈을 창조적 개인을 지원하는 데 사용했던 것이었다. 이러한 지원을 바탕으로 건축가들은 주택을 설계했으며 사진가들은 몰락한 농민과 황폐한 토지의 참상 등 민중 생활의 실태를 사진으로 기록했다. 저술가들은 국가와 지방의 역사를 편찬했고 작곡가와 극작가들은 수많은 대중들에게 음악과 연극을 제공했다. 화가는 그들 나름대로 소도시의 미술관과 학교, 이동전시회에 작품을 공급하고 공공건물의 벽면에 벽화를 그리는 일을 위임받았다. 멕시코 벽화운동의 주역이었던 디에고 리베라와 호세 클레멘테 오로스코(José Clemente Orozco) 등은 자주 미국에 초청되어 벽화를 제작하거나 그 지도를 맡았다.

1943년 연방미술계획이 폐지될 때까지 약 삼천육백 명의 미술가가 천개 이상의 도시에 일만육천 점의 작품을 제작했다. 이 계획은 미국 미술가들에게 연대의식을 불어 넣음과 동시에 미술이란 사적인 세계의 탐닉이 아니라 공공적이며 사회의 필요불가결하고 책임있는 한 부분이 되어야 한다는 이념을 널리 인식시켰다. 이러한 이념은 물론 사회적 사실주의자들이 앞장서서 부르짖은 것이다. 그것이 얼마만큼 옳은 것인지, 그러한 이념으로 만들어진 작품이 실제로 얼마나 가치있는 것인지, 또 동기와 결과가 얼마만큼 부합되는지에 대해서는 다른 기회에 자세히 검토할 필요가 있을 것이다.

어쨌든 벤 샨은 이와 같은 신념에서 갖가지 정부 지원의 활동에 화가, 사진가, 디자이너로서 적극적으로 참가했다.

5

1933년 벤 샨은 금주령을 풍자하는 여덟 개의 작은 템페라화를 그렸다. 이

연작에는 건축물의 디테일이 보다 상세하게 그려져 있고, 뒤쪽으로 급작스럽게 후퇴하는 대각선이 인간적 드라마의 배경으로서 구사되어 있다. 이러한 대각선은 이후의 여러 작품에도 자주 나타난다.

이 무렵 그는 사진가 워커 에번스와 함께 인물과 배경과의 자연스러운 조화를 살려가며 뉴욕 거리 정경을 사진으로 찍었다.

1935년 9월부터 1938년 5월까지 그는 농업안정국에 고용되어 화가로서 또 잠시 동안은 사진가로서 일을 했다. 그는 두번째 부인 버나다 브라이슨과 함께 남부와 중서부를 여행하며 농민 생활의 실태를 기록한 약 육천 장에 가까운 사진을 찍었다. 사진의 경험은 그에게 많은 것을 가져다주었다. 그는 막연하게 생각해 오던 민중들의 참모습을 사진을 통해 속속들이 알게 되었다. 라이카 카메라는 그로 하여금 가난한 민중의 진정한 인간적 모습들, 짤막한 키, 커다란 손, 굴곡이 패인 얼굴, 특징적인 의복 등을 있는 그대로 포착할 수 있게 했다. 이러한 모습은 이상화된 '노동계급'의 상투적 이미지와는 거리가 먼 것이었다. 그는 사람들을 특정한 집단 또는 계급이라는 미리 처방된 관념의 틀에 맞추어 보는 것을 용납할 수가 없었다.

"나는 이 나라의 여러 지방을 돌아다니며 갖가지 신념과 기질의 많은 사람들을 잘 알게 되었다. 그들은 삶에서 그들에게 주어진 운명에는 초연한 채 이러한 신념이나 기질을 그대로 지니고 있었다. (…) 나는 사람들이 제각기 지닌 성격적 특질에서 끊임없는 즐거움을 느꼈다. 가난뱅이지만 마음으로는 부유한 사람도 있었고, 부자이면서 마음으로도 또한 부유한 사람도 있었다."

때때로 그는, 따뜻한 가슴은 날카로운 눈과 결합되어야만 한다고 말하곤 했다.

사진을 찍는 가운데 그는 사물을 새롭게 보는 시각을 배웠고 거기서 얻는 경험을 그림에 적절하게 이용했다. 그의 많은 작품에는 사진 특유의 독특한 앵글이나 커팅에서 생겨나는 예기치 않은 효과가 잘 살려져 있다. 사

실상 그의 많은 작품은 카메라로 포착된 실재를 보다 치밀하고 보다 상상적인 회화적 수단을 통해 수정하여 기록한 것이라고 말할 수 있다. 예를 들어 〈핸드볼〉은 사진에 등장하는 인물들의 수효를 줄이고 다시 배치하여 그린 것이다. 또한 원래 사진에는 배경에 흰 벽만 있었을 뿐 건축물이 없었다. 그는 뉴욕의 건물들을 조합하여 이를 그림의 배경에 삽입하였다.

6

1938년 그는 최초의 벽화를 제작, 완성한다. 뉴저지 루스벨트에 있는 연방 주택계획의 건물에 프레스코로 그려진 이 벽화에는 양식적으로나 이념적으로 리베라의 영향이 그대로 남아 있으며, 그의 대작들 가운데 어느 것보다도 분명하고 열렬한 정치적 메시지가 담겨 있다. 벽면의 왼쪽에는 아인슈타인을 선두로 유태인을 박해하는 독일을 떠나 미국으로 이주하는 사람들이 사코와 반제티의 관 옆을 지나 건널판을 건너오고 있다. 피난민들은 어두운 불빛에서 손으로 일하는 사람들과 밝은 불빛에서 기계로 일하는 사람들, 공원에서 잠자는 사람들과 훌륭한 저택에서 사는 사람들 따위의 미국 현실의 여러 대조적인 장면들과 부딪친다.

1938년부터 그다음 해까지 그는 아내 버나다 브라이슨과 함께 뉴욕의 브롱크스 센트럴 우편국 별관 로비에 붙일 열석 점의 프레스코 패널을 제작한다. 미국 각 지방의 정경을 파노라마로 담은 이 작품은 훨씬 더 다채로운 색채를 보여 준다.

그는 점차 이른바 '사회적 사실주의'에 대해 회의를 느끼기 시작했다. 버나다 브라이슨에 의하면 그는 좌익 조직과 관련을 맺고 있으면서도 그들과 끊임없이 다투었다고 한다.

"나는 그것이 옳은 관점인지, 그리고 나에게 적합한 관점인지 전혀 의심해보지 않고 수년 동안 달라붙어 있던 사회적 관점으로 인간을 보는 태도에 의문을 품지 않을 수가 없었다. 나는 이 관점과 항상 싸우고 있었다는 생각

이 분명해지기 시작했다. 일반적인 것과 추상적인 것, 그리고 인구통계는 항상 나를 괴롭혀 왔다. 인간에게나 예술에서나 흥미있는 것은 개별적 특성이었다. 우리가 다친 사람에게 동정심을 느끼는 것도 그가 일반적인 것이기 때문이 아니라 바로 일반적이지 않기 때문이다. 오직 개인만이 상상하고 발명하고 창조할 수 있다."

벤 샨의 이러한 회의는 '사회적 사실주의'의 유행이 전반적으로 퇴조하는 것과 때를 같이한다. 그의 견해로는 1930년대 사회적 사실주의의 실패는 작품에 구체적인 내용을 담거나 사회개혁적인 열정이 지나쳤기 때문이 아니라, 미술의 본질과는 동떨어진 이론적 도식과 작가 스스로가 생각해 보거나 느껴 보지 않은 소재를 억지로 미술에 꿰맞추려 하는 데서 기인했다. 말하자면 그 약점은 예술적으로 소화되지 않았고, 경험에도 바탕을 두지 않은 설익은 관념에 있는 것이다. 1930년대 초 그는 분명 신념에 찬 사회적 사실주의자의 한 사람이었다. 그러나 나중에 '사회적 사실주의'라는 명칭 아래 분류되기를 스스로 거부했던 것은 이와 같은 사정을 염두에 두고 이해해야 할 것이다. "나는 오히려 그것을 개인적 사실주의라고 부르고 싶다. 그 차이는 다음과 같다. 즉, 사회적 사실주의는 외부로부터 지시되는 것이고 개인적 사실주의는 당신 자신의 창자 속에서부터 생겨나는 것이다."

7

1930년대 후반의 이러한 변화는 그의 작품에 그대로 나타나고 있다. 이 무렵 그는 특수한 사건보다는 지극히 평범하고 일상적인 모습의 전형적인 모국인들을 애정 어린 눈길로 소박하게 그렸다. 가랑잎이 나뒹구는 풀밭 위에 한 사내가 하모니카를 불고 있는 모습을 그린 〈젖 짜는 예쁜 소녀〉라든가, 일요일에 아무 데도 갈데없이 한데 몰려 앉아 있는 초라한 사람들을 그린 〈일요일〉 등이 그 대표적 예이다. 여기에서는 정치적인 의미나 당파적 관심은 찾아볼 수 없으며, 외로움이라든가 쓸쓸함 같은 아주 보편적인

정서가 친근하고도 쉬운 언어로 서술되어 있음을 보게 된다.

　이와 같은 정서를 직설적으로 표현하고 있으면서도 값싼 감상주의에 빠지지 않은 것은 평범한 사람들에 대한 서민적인 공감과 예리한 관찰에서 비롯하는 것이다.

　이차대전 중 그는 군사정보국의 연락장교로 일하면서 포스터를 위한 밑그림이나 삽화 등을 그렸다. 그때 그는 유럽으로부터 들어오는 여러 종류의 문서와 사진을 접할 수 있었다. 그중에는 극비에 속하는 것들도 있었다. 전쟁으로 인한 황폐와 잔혹상을 담은 이 문서와 사진들을 보고 커다란 충격과 슬픔을 느꼈다. 이탈리아가 깡그리 파괴되지나 않을까 두려워했고 예술과 자유의 보루인 프랑스의 함락을 슬퍼했다. 유태인들의 대량학살의 증거를 보고는 끔찍한 공포에 사로잡혔다. 그럼에도 불구하고 그는 이 시기에 가장 뛰어난 작품들을 남겼다. 초기의 작품에서 보는 바와 같은 풍자나 직설적인 어법은 사라지고, 미묘하고 서정적인 이미지를 구사하여 보다 내면적인 정경을 암시하는 방향으로 나아갔다. "그 모든 변화를 겪는 동안 외적인 대상이나 사람은 세밀하고 날카로운 눈으로 관찰되어야 하지만, 모든 그러한 관찰은 내부의 관점으로부터 이루어져야 한다는 것이 그림에서 나의 원칙이었다."

　전쟁이 끝날 무렵의 작품들, 예를 들어 〈이탈리아 풍경 II: 에우로파〉〈태평양 풍경〉〈붉은 계단〉〈해방〉 등은 다같이 하찮은 것 같으면서도 처절한 느낌을 자아내는 독특한 이미지들을 상징적으로 구사하여 지극히 내밀한 염세주의적 비전을 보여 주고 있다. 〈붉은 계단〉의 수수께끼 같은 이미지와 불안한 색채는 말로는 설명하기 힘든 끝없는 비애와 허무의 느낌을 절실히 전해 준다.

　허물어진 건물 앞, 빈터에서 기둥에 매달려 어린아이들이 놀고 있는 그림 〈해방〉은 프랑스가 해방되었다는 소식을 접했을 순간의 기쁨과 더불어 허탈감을 웅변으로 전하고 있다. 그는 자기 집 뜰에서 어린아이들이 그네를 타며 노는 모습을 바라보고 있다가 그 소식을 들었다고 하는데, 인형처럼 굳은 어린이들의 모습뿐만 아니라 스산한 배경과 색채가 한데 어울려

독특한 감동을 전하는 것이다. 이처럼 평범한 것에서 비범한 구석을 찾아내고 특수한 데서 보편적 의미를 끌어내는 벤 샨 특유의 감각과 상상력은 대단치 않아 보이는 이미지를 거의 마법적인 호소력을 지닌 상형문자로 바꿔 놓는다. 스스로는 이렇게 말하고 있다.

"한때 나는 상징주의를 지나치게 비밀스러운 것으로 생각했다. 이제 그것은 바야흐로 전쟁이 내게 가져다준 허망함과 황량함, 그리고 전쟁의 흉포를 견디어내려는 인간의 하잘것없음에 대한 느낌을 형상화할 수 있는 유일한 수단이 되었다. (…) 그때 나는 정감적 이미지가 반드시 우리의 감정을 자극하는 외부 세계의 어떤 사건과 일치하지 않는다는 사실을 깊이 의식하게 되었다. 정감적 이미지란 오히려 많은 사건들의 내적 흔적으로 이루어지는 것이다."

1948년 그는 광산에서 일어난 참사를 테마로 〈광부의 아내〉 〈광산의 참사〉 〈광부의 죽음〉 등 일련의 중요한 작품들을 그렸다. 이 작품들은 본래 한 잡지의 청탁으로 작가 존 바틀로 마틴(John Bartlow Martin)이 사고를 취재한 글에 곁들이기 위해 그린 소묘들을 바탕으로 한 것이다.

여기서도 그는 참상 그 자체를 묘사하기보다는 그것을 둘러싼 사람들의 내면 상태를 나타내려 했다. 동시에 그것은 그 자신의 감정의 표현이기도 했다. 〈광부의 아내〉는 남편이 죽었다는 이야기를 듣고 슬픔과 고통을 조용히 참고 이겨내려는 여인의 비극을 긴장된 목소리로 호소하고 있다.

1951년 이후 그는 현실의 소재보다는 우화적이고 신화적인 테마를 즐겨 다루는 방향으로 나아간다. 기법적으로는 반추상적인 요소가 두드러지게 나타나고 클레의 영향도 강하게 보이고 있다.

억제되었기 때문에 더욱 강렬하게 느껴지는 정서나 극적인 긴장은 점차 사라지고 장식적인 반복, 심지어는 상투적인 가식에 빠지기도 한다. 그때그때 부닥치는 현실의 문제와 언제나 온몸으로 팽팽하게 대결해 왔던 그가 마침내 싸움에서 해방된 것일까? 아니면 단순히 나이가 들었기 때문일까?

서구미술의 정신

말년의 작품 경향에 대해 우리는 여러 가지 해석과 추측을 내릴 수 있다. 그것을 더욱 원숙한 경지로의 발전으로 볼 수도 있고, 그와 반대로 현실과의 끈질긴 싸움에서 비롯한 말년의 피로와 쇠퇴의 징후로 볼 수도 있다.

이에 대한 판단은 미술에 대해 우리가 무엇을 요구하느냐에 따라 각기 달라질 것이다.

<div align="right">1982</div>

마르셀 뒤샹

현대 서구의 미술 전부가 다 그런 것은 아니겠지만, 그중에서도 가장 첨단적 흐름은 항상 그 이전의 예술과 미학을 거부하는 자세로 일관해 왔다고 해도 그다지 지나친 말은 아니다. 마치 나중에 밀려온 파도가 이미 수그러진 전의 파도를 뒤엎기나 할 것처럼 들이닥치는 모양과 흡사하게 이미 지나간 것, 이미 이루어진 것에 대한 저항과 반발 그 자체가 다양하게 변화해 온 현대 서구미술의 뚜렷한 한 특징이 되고 있으며, 많은 미술가들이 "나는 반항한다. 고로 나는 존재한다"는 주장을 자랑스레 외쳤던 것이다.

그러한 부정적 정신을 가장 극적으로, 그리고 또 가장 가열한 형태로 보여 준 것은 기존의 제반 인습과 가치체계를 조롱하며 이를 송두리째 뒤엎고자 했던 다다이즘을 위시한 그 후예인 쉬르레알리슴, 네오다다 등등의 갖가지 혁명적(?), 첨단적 미술운동들이다. 이러한 반항적 미술 사조에서 기념비적 존재 가운데 하나가 마르셀 뒤샹(Marcel Duchamp, 1887-1968)이다.

피카소라는 화가가 수없이 프로테우스적인 변신을 거듭하여 여러 사람들에게 당혹감과 경이를 경험하게끔 한 천재이면서도 어느 면 19세기에 확립된 '순수예술(fine art)'이라는 서구 부르주아적 미학의 울타리 속에 안온하게 머물면서 '그림을 그렸던 미술가'였다고 생각되는 것과는 반대로, 뒤샹은 끊임없이 기존의 예술적 규범과 미학에 반기를 들고 이를 밑뿌리에서부터 뒤흔들고 파괴하는 것을 필생의 과업으로 삼아 온 반역아요, 이

른바 '반예술(anti-art)'의 대표적 인물로 돋보인다. 사실상 피카소가 누린 전대미문의 예술가적 명성과는 별도로 그가 후대의 미술가에게 끼친 영향 이란 오히려 초기의 입체주의의 순수조형적 혁신에 국한시킬 수 있을지도 모른다. 그러나 이에 비해 뒤샹의 영향은 보다 근본적인 데까지 미치는 것 이며, 그렇기 때문에 파괴적이면서도 지속적이고 침투적인 것이었다고 말 할 수 있다. 20세기 초엽부터 오늘에 이르기까지 수많은 전위미술가들이 뒤샹을 그들의 비조(鼻祖)로서 떠받들고 있는 것은 그만한 충분한 이유가 있는 것이다.

마르셀 뒤샹은 1887년 7월 28일 프랑스 루앙 근처의 블랭빌에서 공증 인의 아들로서 태어났다. 그의 맏형은 나중에 유명한 화가가 된 자크 비용 (Jacques Villon)이며, 둘째형도 입체주의 조각가로 이름을 날린 레몽 뒤 샹 비용(Raymond Duchamp-Villon)이다. 일찍이 화가로서의 길을 추구 해 나간 그는 초기에는 앙리 마티스의 영향을 강하게 받았다. 그 이후 입체 주의에 관심을 갖고 그 나름으로 이를 역동적으로 해석하면서 점차 미래 주의풍의 작품들을 제작하는 방향으로 나아갔다.

〈계단을 내려오는 누드(Nu descendant l'escalier)〉라는 미래주의적인 작 품으로 화단에 충격을 준 이후 레디메이드의 창안, 유리 작품 등의 제작, 말년의 체스게임 등등의 여러 가지 실험적 작업(?)으로 서구 현대미술에 갖가지 충격과 파문을 던졌다. 그중 가장 중요한 것은 아마도 '레디메이드 (ready-made)'의 발명(?)일 것이다.

1917년 그는 뉴욕의 독립미술가협회(Society of Independent Artists)의 첫번째 전시회에 〈샘(Fountain)〉이라는 제목의 작품을 출품했다가 퇴짜 를 맞고 이 협회를 탈퇴했다. 이 〈샘〉이라는 작품은 소변기에 아무 손질도 가하지 않은 채 'R. Mutt'라는 사인만을 해 놓고 뒤집어 놓은 작품으로서, 바로 유명한 레디메이드의 효시가 되는 것이다. 뒤샹은 자신의 이 레디메 이드가 거부당한 데 대해「리처드 머트 사건(The Richard Mutt Case)」이 라는 제목의 다음과 같은 반박문을 썼다.

"그들은 육 달러만 내면 어떤 미술가도 작품을 전시할 수 있다고 말한다.

리처드 머트 씨는 하나의 〈샘〉을 출품했다.

그런데 아무런 논의도 없이 이 작품은 사라져서 전시되지 않았다.

머트 씨의 〈샘〉을 거부하는 근거는 무엇이었는가?

첫째, 어떤 사람들은 그것이 비도덕적이며 속되다고 주장했다. (〈샘〉이란 사실상 하나의 소변기였다.)

둘째, 또 다른 사람들은 그것이 단순한 배관시설이며 일종의 표현행위라고 했다. 이제 머트 씨의 〈샘〉은 마치 목욕 행위라고 했다. 이제 머트 씨의 〈샘〉은 마치 목욕조가 비도덕적이 아닌 것처럼 비도덕적인 것이 아니다. 비도덕적이란 당치 않은 말이다. 그것은 세면도구를 파는 상점에서 매일 볼 수 있는 기구이다.

머트 씨가 그 자신의 손으로 그 〈샘〉을 만들었느냐 아니냐 하는 것은 중요하지 않다. 그는 그것을 선택했던 것이다.

그는 일상생활의 평범한 물건을 택해 그것을 다른 자리에 놓음으로써 그것이 지닌 유용한 의미가 새로운 제목과 새로운 관점하에서 사라지도록 했고, 그 물체에 대해 새로운 생각을 낳게 했다.

단순한 배관시설이라고 말하지만 당치도 않다. 미국이 내놓은 유일한 예술작품은 바로 그런 배관시설과 다리들뿐이 아닌가."

뒤샹의 이러한 행동과 생각은 그야말로 도발적이고 혁신적인 것이었다. 그것은 예술작품 및 예술 창조의 의미에 대해 근본적 질문을 던진 것이다.

미술가가 손수 힘들여 '예술작품으로서' 만든 것이 아닌 단순히 공장에서 기계적으로 생산된 전혀 예술과는 상관없는 목적에서 만들어진 물건도 당당히 하나의 예술작품이 될 수도 있으며, 또 예술가의 창조도 지극히 우연한 선택에 의해 대치될 수 있다는 것이다. 그것은 바로 18세기와 19세기를 걸쳐 확립된 '예술작품', '예술가', '예술 창조'라는 다분히 신비화된 전제 관념들에 대한 정면 도전인 셈이다.

발터 벤야민은 현대의 예술적 상황이 기계 복제 기술의 등장에 의해 근

본적으로 과거의 그것과는 다를 수밖에 없다고 지적하며, 이를테면 사진술과 같은 복제에 의한 대량생산은 전통적으로 예술작품들이 제각기 세상에 단 하나만 있는 유일무이한 존재로서 지녀 온 신비스러운 분위기, 즉 그가 말한바, 아우라를 파괴시켜 버렸다고 말한다. 이를테면 뒤샹의 소변기는 이 '예술작품'이라는 것을 싸고도는 아우라를 단번에 무자비하게 박살을 내 버린 것이다. 이제 주변의 하찮은 물건도 예술가의 지극히 우연한 선택에 의해서 '예술작품'으로 승격될 수 있게 되었다. 예술작품이란 선천적으로 특전을 부여받은 고귀한 존재도 아니며, 임의와 우연에 따라 얼마든지 좌우될 수 있는 것이 되었다.

예술가 역시 하늘로부터 재능을 부여받은 영감에 사로잡힌 천재일 필요는 없다. 감상자는 또 감상자 나름으로 예술행위에 적극적으로 가담하여 무엇이 '예술'인가를 결정하는 데 뚜렷한 한몫을 담당할 수 있게 되었다. 뒤샹의 이 레디메이드라는 폭탄 하나로 '예술'과 '예술이 아닌 것' 사이의 경계가 근본적으로 소멸되는 지경에 이르게 된 것이다.

뒤샹은 이 이외에도 〈모나리자〉의 복제판에 콧수염을 그려 넣는다든지 나체의 여인과 함께 체스를 두는 행위를 연출하는 등 수많은 예기치 않았던 행동과 작업으로 '예술'이라는 것에 대한 근본적인 질문을 끊임없이 제기해 왔다. 그러나 그의 생각이나 의도는 분명하게 이해될 수 있는 것은 아니었던 것 같다.

뒤샹은 1962년 친구이자 유명한 다다이스트의 한 사람이었던 한스 리히터(Hans Richter)에게 보낸 편지에서 다음과 같은 말을 한 적이 있다.

"신사실주의, 팝아트, 아상블라주 등으로 불리는 이 네오다다는 하나의 안이한 해결 방식이며, 다다가 행한 바에 기생하는 것이다. 내가 레디메이드를 발견했을 때 나는 기존의 미학의 기를 꺾어 놓으려 했다. 그런데 이 네오다다 작가들은 내가 만든 레디메이드를 그대로 택해서 거기서 미적 아름다움을 찾아낸다. 나는 하나의 도전으로 벽걸이와 변기를 그들의 얼굴에 내던졌는데 그들은 이제 그것을 미적인 대상으로 그 아름다움에 감탄

하고 있다.”

이 시니컬한 말에서 엿보이는바, 어쩌면 그는 많은 오해로 인해서 수많은 전위미술가들로부터 추앙받는 존재가 되었는지도 모른다.

사실상 뒤샹처럼 모순에 차 있고 애매하며 불가사의한 예술가도 찾아보기 힘들다. 클레브 그레이(Cleve Gray)는 그에 대해 이렇게 말하고 있다.

“현대 미술계에서 어느 누구도 그처럼 복잡하고 분노에 가득 찼으며 그처럼 영감에 넘치는 동시에 파괴적인 미학사상을 갖춘 인물은 없다. 그는 악마 메피스토펠레스에서부터 천사 가브리엘에 이르기까지, 명석한 지성인으로부터 게으른 깡패에 이르기까지 갖가지 이름으로 불렸다. 이러한 모순된 평판은 우연하게 생긴 것이 아니다. 뒤샹 자신이 항상 고집해 왔던 특권 가운데 하나는 그 자신과 모순될 수 있는 권리였다.”

한스 리히터에 의하면 뒤샹은 “우리들의 (즉 서구의) 문명 속에 예술이 자리잡을 수 없는 것으로서 예술을 최대한 거부했다. 그는 예술이 이미 죽어버렸다고 생각했음에도 불구하고 예술을 사랑했다.”

그는 ‘예술’을 멸시하고 조롱하며 심지어 ‘죽이려’ 했음에도 불구하고, 이름난 미술가로서의 한 생애를 보냈다. 그를 두고 이제는 불필요하고 시대에 뒤진 낡은 기준과 관념들을 일소시킴으로써 서구미술의 새로운 가능성을 열어 준 위대한 선구자로 볼 수도 있다. 또는 서구미술의 궁극적 파산을 한 몸으로 체현하며 그 사망 선고를 내리고 있는 사람인지도 모른다. 현대 서구의 전위미술을, 나아가 현대 서구의 제반 문화를 어떻게 보느냐에 따라 그에 대한 평가는 아주 상반된 두 가지로 나타날 것이다.

<div align="right">1983</div>

서구미술의 정신

현대로 이어진 서구의 풍속화 정신

1

풍속을 그린 그림, 즉 풍속화란 어떤 것일까? 현대 서구미술에도 풍속화가 존재하는가? 만약 그런 것이 있다면 어떤 성질의 것일까? 그리고 그것은 과거의 풍속화와 어떻게 다른가? 이런 질문은 여러 가지 점에서 흥미롭다. 그러나 얼른 대답하기는 힘들다.

현대미술에 대해서는 그러한 개념이나 범주를 적용하는 예가 드물기 때문이다. 일차적으로 현대미술의 상황이 너무나 복잡하고 혼란스럽게 되어버려 과거처럼 명확한 장르개념이나 거기에 따른 구분이 큰 의미를 지니지 못하는 데서 기인한다.

막연한 상황에 처했을 때 임의적으로 하나의 기준을 설정해 놓고 이에 비추어 사방의 편차를 가늠해 보는 것은 그런 대로 소득이 있다. 만약 몇몇 미술사학자들의 견해처럼 서구에서 진정한 의미의 풍속화는 17세기 네덜란드에만 존재했다고 믿는다면, 그것을 기준 삼아 현대의 미술을 살펴볼 수도 있을 것이다.

그러한 탐색의 결과 현대미술에는 진정한 의미의 풍속화가 있을 수 없다는 사실을 발견하게 될지도 모르고 그 반대를 확인하게 될지도 모른다. 물론 이러한 관심이 쉽사리 충족될 수 있으리라고 기대해서는 안 될 것이

다. 몇몇 단편적인 예를 보고서 나름대로 어렴풋이 짐작하는 것에 그칠 수밖에 없다. 그러나 시도가 무모하다고 해서 애초부터 노력을 저버릴 필요는 없다. 여기에 실린 몇몇 되지 않는 도판과 짧은 글은 이와 같은 상상적 모험을 떠나기 위한 하나의 준비 작업이다.

현대 서구의 풍속화를 찾아보려는 흥미있는 모험을 떠나기에 앞서 서구에서 풍속화란 구체적으로 어떤 종류의 그림들을 가리키는 것이냐 하는 점을 살펴보아야 할 것이다. 서구에서 풍속화란 '장르' 회화(Peinture de Genré, Genre Painting)를 말한다. '장르' 회화의 본질이 무엇이냐는 데 대해서는 학자들 사이에 논의가 분분하지만 '그 속에 등장하는 인물들은 특수한 개인으로서가 아니라 익명적으로 취급되어 있는 일상생활의 정경을 사실적으로 묘사한 그림'〔고든 베일리 워시번(Gordon Bailey Washburn)〕이라는 기본적인 정의에는 대개 의견이 일치한다. 프랑스어로 '종류, 유형'이라는 추상적인 의미의 단어가 그런 구체적인 뜻을 지니게 된 것은 근대 서구회화의 변천 및, 특히 그러한 변천 속에서 아카데미의 역할과 직접 관련되어 있다.

주지하다시피 16세기 이후 19세기에 이르기까지 서구회화에서는 역사화가 으뜸가는 '장르'로 꼽혔다. 레오나르도 다빈치나 미켈란젤로와 같은 대가들이 지녔던 미술에 대한 드높은 이상에 영향을 받은 16세기 매너리스트(mannerist) 화가와 비평가들에 의해 설립된 아카데미는 화가도 시인과 마찬가지로 뛰어난 정신적 지도자가 되어야 하며, 그러기 위해서는 가장 고상하고 품위있는 도덕적 주제를 화폭에 담아야 한다고 결정을 내렸다. 진지하고 성실한 화가는 고전적인 시나 역사 또는 종교서적에서 주제를 택해야지 평범한 일상생활에서 주제를 택해서는 안 된다는 것이다.

그 이후 프랑스를 위시하여 각국에서 설립된 왕립 아카데미는 이와 같은 고상한 주제들만 그릴 것을 권장하고 기타의 '장르'들은 한데 몰아 네덜란드의 상놈들이나 그리는 것이라 하여 경멸했다. 그중 초상화만은 비교적 용납될 수 있는 종류의 그림이었다. 결국 18세기에 이르러 역사화만을 빼놓고 나머지 종류의 그림들은 한꺼번에 '장르'라고 불리게 되었다. 사

서구미술의 정신

실상 '장르'라는 단어 자체도 18세기 중엽 이전에는 별로 쓰이지 않았으며, 쓰였다 하더라도 이렇게 포괄적인 의미에서였다. 18세기 말부터 19세기를 경과하는 동안 초상화, 풍경화, 정물화 등은 각기 고유한 명칭을 얻었으며 단지 일상생활을 그린 장면만이 남아 결국 '장르' 회화라고 불리게 되었다. 이러한 어원적 배경에 비추어 보면 '장르'라는 단어는 적잖게 경멸적 어감을 지니고 있음을 쉽게 짐작할 수 있다. 또한 우리말의 풍속화가 주제의 성격을 알기 쉽고 간단하게 말해 주고 있음에 비해 '장르' 회화란 '기타 사소한 군소미술(minor arts)'이라는 뜻을 함축한다.

2

풍속화는 한마디로 말해서 세속적이고 평범한 일상생활의 정경을 주제로 삼는다. 길거리나 사사로운 가정 내부에서 벌어지는 일, 술집과 같은 유흥장에서의 환락과 소란, 축제일의 장면 등을 그린 풍속화는 초자연적 세계나 신화, 전설 등을 표상하거나 상징한 종교미술과는 정반대의 의미를 지니며, 정치권력을 찬미하거나 공공생활, 역사적 사건을 기록하거나 그리는 미술 또는 장례를 위시한 죽음 및 내세와 관련된 장식이나 묘사와도 구별된다. 풍속화의 주역은 인물이지만 특정한 개인을 나타내는 것이 아니기 때문에 개인 초상화 또는 집단 초상화와 다르다.

올리버 워터먼 라킨(Oliver Waterman Larkin)은 풍속화와 초상화, 풍경화 및 역사화와의 차이점을 다음과 같이 설명한다.

"'장르'라고 불리는 미술의 분야에 대해 최종적인 정의를 내리기는 힘들지만 그 밑에 깔린 동기와 정신은 다른 것과 혼동할 여지없이 명백하다. 초상화는 인물을 어지러운 환경에서 따로 떼어내어 분리시키는 반면 장르는 그를 동료들 사이에 움직이는 모습으로 그린다.

풍경화 속의 자연은 독특한 자격을 지니고 있지만 장르 속에서는 인간의 희극, 비극 또는 멜로드라마의 무대가 된다. 역사화는 초상화나 풍경화보다

장르에 더 가깝다. 왜냐하면 그것은 한 집단의 행위를 보여 주기 때문이다.

　그러나 그 에피소드가 보는 사람의 시대에 아주 가까워 그 사람이 그 사건의 결과에 개인적으로 연관되었다고 느끼며 초연하지 못할 때 장르에 가장 가까워진다. 장르는 다른 방식의 그림과 뒤섞일 경우가 많음에도 불구하고 그 본질적 목적은 영웅적인 것이 아니라 인간이 현재의 단순한 순간에 어떻게 행동하는지 보여 줌으로써 인간이 어떠한 것인지를 설명해 준다는 것 이상을 넘지 못한다."

일하고 먹고 마시고 싸우거나 노는 일상의 평범한, 그러나 가장 기본적인 욕구와 관련된 활동이 보다 더 고귀하고 심각하다고 생각되는 가치나 관념에 눌려 저속하게 여겨지는 상황에서는 풍속화가 전면으로 부각될 수가 없다. 그 경우에는 종교화나 역사화 또는 초상화의 배경에 일화적인 한 부분으로서만 자리를 차지할 뿐이다.

　설령 독립된 그림으로 그려진다 하더라도 대수롭지 않게 취급된다. 17세기 네덜란드를 제외한 대부분의 시대에서 풍속화의 위치는 거기서 크게 벗어나지 못했다. 서양에서의 풍속화의 전형은 바로 이때 생겨났다.

3

17세기 네덜란드에서 풍속화가 독자적인 분야로서 발전하게 된 것은 당시의 정치적, 사회적 조건과 밀접하게 관련되어 있다. 구교국 스페인의 지배로부터 독립을 쟁취한 네덜란드에는 고전적 이상주의를 신봉하는 교조적인 아카데미가 없었고, 미술의 후원세력도 교회나 궁정이 아니라 그들이 막 쟁취한 자유와 안락을 마음껏 구가하려는 프로테스탄트 시민계급이었다. 따라서 프랑스를 비롯한 유럽제국의 교회나 궁정을 중심으로 하는 귀족적 미술과는 성격을 전혀 달리하는 시민적 미술이 새로이 성장할 수 있는 여건이 마련되어 있었다.

　원칙적으로 우상파괴적 경향을 띠는 프로테스탄트적 환경은 온갖 세속

적 주제들을 아무런 제약 없이 자유스럽게 표현할 수 있는 길을 터놓았다. 더욱이 도시의 상층 부르주아지부터 소시민 계층, 심지어 농민에 이르기까지 미술의 수요층이 광범했기 때문에 여러 다양한 개인적 취향을 반영하는 갖가지 주제의 회화가 골고루 발전할 수 있었다.

이러한 풍토에서 풍경화, 정물화와 더불어 독립된 전문 분야로 발전된 네덜란드의 풍속화는 무엇보다도 자연주의적이다. 비록 하찮고 볼품없는 사물일지라도 세심하게 관찰하여 이를 있는 그대로 꼼꼼하게 재현하려는 노력은 15세기 이래 플랑드르의 얀 반 에이크(Jan van Eyck)부터 피터르 브뤼헐을 거쳐 면면히 이어져 내려오는 전통이다. 17세기 네덜란드 회화는 이 전통을 그대로 이어받고 있다. 사실상 다른 어떤 분야의 그림보다도 풍속화는 이와 같은 자연주의적 태도를 필요로 한다. 별로 중요해 보이지 않고 아름다워 보이지도 않는 평범한 일상생활의 정경을 그림 속에 담는다는 것은, 관찰하는 행위 자체에 기쁨을 느끼지 못한다면 결코 생겨날 수 없는 일이다.

프리들랜더(L. Friedlander)는 다음과 같이 이야기한다.

"네덜란드의 부르주아는 그들의 수수한 안락함에 행복감을 느끼고, 그들 자신과 그들의 가족, 그들의 재산, 그들의 주택, 그들의 전원, 그들의 나라가 '훌륭한 그림'이라는 거울 속에 묘사된 것을 보는 것 이외에는 아무것도 바라지 않았다. 그리고 '훌륭한 그림'이란 정확성과 사실에 대한 지식을 지니는 것이므로 만족시켜야 할 목표(물건에 대한 애착)와 수단(훌륭한 그림)은 행복스럽게 일치했다.

풍속화, 예를 들어 아드리안 판 오스타더(Adriaen van Ostade)의 성숙기의 작품과 피터르 더 호흐(Pieter de Hooch)의 작품 속에 지배적인 것은 평화와 명상이다. 어떤 사람은 축제일을 즐겨 그린다. 농부들은 들판에서 일하는 모습으로 그려지는 것이 아니라 선술집에서 담배 피우고 술 마시는 모습으로 묘사된다.

행동하고 있는 사람일 경우 그들은 규칙적이고 반복적인 일에, 습관적

인 오락에 몰두하는 모습으로 그려진다. 이런 성격의 활동들은 몸짓만 보아도 무슨 짓을 하고 있는지 즉각 이해된다. 가정부는 아기를 돌보고 부인네는 화장을 한다. 농부는 술 마시거나 담배를 피우거나 또는 말다툼을 하고 있고, 병정들은 약탈을 하고 어린 아이들은 장난을 치고 있다.

사람들이 보게 되는 것은 언제나 한 사회계급의 특징적이고 유형적인 특질이다. 가장 일반적이고 인간적인 의미에서 사람들은 개인으로서 장면 속에 등장하는 것이 아니라 그들의 지위와 직업, 성별, 연령의 대표자로서 등장한다.”

이어서 그는 진정한 의미의 풍속화는 17세기 네덜란드 밖에서는 찾아볼 수 없다고 단언한다.

“그 후에 그리고 다른 나라에서는 수만 가지 다른 색채를 띠게 된다. 즉, 목가적인 것으로 되거나 에로틱하게 되거나, 장식적이거나 감상적 또는 풍자적으로 되며, 역사를 도해하거나 건드리려고 시도하는 등 한마디로 그 고유의 독자적 성격을 잃어버린다.

그것의 정서적 색조는 일상적이고 평범한 것에 대한 흥겹고도 유머에 가득 찬 조화이다. 이탈리아나 스페인의 풍속화에는 유머가 결여되어 있으며 때로는 음울한 목소리로 가난과 결핍을 상기시켜 준다.”

이와 같은 설명은 17세기 네덜란드의 풍속화가 어떤 성격을 지녔는지 잘 깨닫게 해 준다.

그러나 한 가지 의문이 생겨난다. 즉, 풍속화라는 회화상의 한 범주가 주제의 종류에 의해서 규정되는 것이냐 아니면 그것을 다른 형식, 나아가 정서적 내용까지도 포함시켜서 규정되는 것이냐 하는 점이다. 이는 풍속화를 둘러싼 중요한 논쟁점 가운데 하나다.

“독자적 범주의 지위로 뒤늦게 승격한 풍속화는 우선 작가가 생활에 대해서 취하는 관점에 의해 결정되며, 단지 이차적으로만 묘사된 상황 또는

이야기된 사건에 의해 결정된다", "풍속화의 진정한 테마는 조건이지 사건이 아니다"라고 프리들랜더는 말한다. 다시 말해 풍속화냐 아니냐 하는 것은 주제의 선택에 달렸다기보다는 주제를 대변하는 태도에 달렸다는 뜻이다. 프리들랜더는 또한 '지식, 사고 또는 신념'은 진정한 의미의 풍속화에는 포함되지 않는다고 주장하며, 이를테면 도미에의 작품과 같은 비극적 풍속화는 참된 의미의 풍속화가 아니라고 부정한다.

『브리태니커 백과사전』(1961년판 제10권)도 이와 비슷한 어조로 "참된 풍속화에는 극적, 역사적, 의식적, 풍자적, 교훈적, 낭만적, 감상적, 종교적인 성질 따위의 주관적인 성질은 최소한으로 줄여져야 한다. 얀 스테인(Jan Steen), 오노레 도미에, 토머스 롤런드슨(Thomas Rowlandson), 윌리엄 호가스(William Hogarth) 같은 작가들의 작품은 너무나 풍자적이든지 너무 교훈적이어서 풍속화라고 부를 수 없으며, 프랜시스 휘틀리(Francis Wheatley), 조지 몰런드(George Morland), 프라고나르 같은 작가들의 작품은 너무 감상적이고, 밀레의 작품은 너무 낭만적이다"라고 말하고 있다.

그러나 이와 같은 한정은 지나치게 협소하며 다소 명목론에 치우친 것으로 보인다. '이상적'이고 '순수한' 풍속화란 개념은 어디까지나 임의적인 규정이며 하나의 가정일 뿐이기 때문이다. 풍속화의 위대한 선구자 피터르 브뤼헐의 작품에는 우주적 운행 속의 인간의 숙명, 사회의 규범이나 질서의 속박에도 불구하고 어쩔 수 없이 드러나게 되는 인간의 본성에 대한 예리한 통찰과 인본주의적 철학이 담겨 있다. 이 점은 종교적이고 우의적인 주제를 다룬 그림에서만이 아니라 농민들의 소박한 생활을 자연주의적으로 묘사한 작품 속에도 예외 없이 나타난다. 그러므로 일상생활 및 풍속적 장면을 주제로 삼아 전개될 수 있는 다양한 사고와 정서의 표현을 이른바 이상적인 장르의 개념에 비추어 재단하려는 것은 회화의 여러 유형을 관념적으로 분류하는 데는 도움이 될지 몰라도 작가와 작품의 세계를 구체적으로 이해하는 데는 오히려 방해가 될 수도 있다.

따라서 풍속화란 그 해석을 어떻게 하든지 간에 일상생활의 장면을 주제로 삼은 그림이라는 간단한 정의가 보다 바람직하다는 베일리 워시번의

견해가 신축성있고 생산적이라고 생각된다. 시대와 작가에 따라 일상생활 및 풍속이라는 테마를 각기 어떻게 달리 해석했는지 살펴보는 것이, 엄격한 기준을 정해 놓고 풍속화이다 아니다 하고 까다롭게 따지는 작업보다 의미있는 일일 것이다. 베일리 워시번의 지적대로 역사적으로 보나 실제적으로 보나 회화의 주요한 제 장르, 역사화, 풍경화, 정물화, 초상화 등도 기본적으로 주제의 종류에 따른 분류이지 그 주제를 해석하는 방식, 선택한 양식이나 정감적 색채에 의해 구별되는 것은 아니다. 이를테면 풍경화의 고유한 양식이나 고유한 정서가 있다고 고집하는 것이 얼마나 독단인가를 생각해 본다면 이는 쉽게 깨달을 수 있다.

4

프리들랜더는 북유럽의 화가들에 대해 언급하면서 "16세기의 풍속화가는 인간 활동을 도덕적 관점에서 판단하려는 경향을 지녔다. 일상생활을 편견 없고 객관적으로 관조하여 풍속화의 순수한 예술을 만들 수 있었던 것은 단지 17세기뿐이었다"라고 말한다. 그러나 '순수한' 풍속화에 도덕적 관점이 결여되었다는 이야기도 달리 생각해 볼 수 있다. 풍속화는 인위적인 가식을 하지 않은 자연스러운 상태에 놓인 인간의 모습을 보여 준다. 도덕적 규범이나 예의범절의 의식(儀式)에서 벗어나고 있을 때 인간이 어떻게 행동하는지 보고자 하는 것은 진실에 대한 인간의 근원적 호기심에서 비롯한다.

브라우어(A. Brouwer)의 작품의 주역인 떠들썩하게 술 마시거나 노름하다가 싸우는 농부나 하층민들, 페르메이르(J. Vermeer)의 한 초기 작품에 나오는 갈봇집에서 방탕하게 노는 건달과 테르보르흐(G. ter Borch)에게서 보는 것과 같은, 부유하고 점잖은 가정 안에서 음악을 연주하는 요조숙녀들과는 인종이 다른 비도적인 존재로만 그려진 것은 아니다. 말을 달리하면 금욕적인 도덕률에서 벗어나 본연의 욕구에 따르는 것이 보다 인간적이라고 긍정하고자 하는 태도가 깔려 있는 것이다. 이러한 세속적이

고 물질주의적인 도덕, 즉 초기 부르주아의 도덕은 귀족 상류사회에서 보이는 바와 같은 겉치레의 예의와 점잖음을 경멸하는, 거리낌 없는 솔직함과 진실이다. 이러한 점에서 전형적으로 시민적인 예술인 풍속화는 기존의 지배적인 도덕률은 아니라 할지라도 은연중 도덕적 관심을 내포하고 있는 것이다. 유머라는 것도 부자유스러운 규범을 슬쩍 뒤흔들어 진실을 암시함으로써 참된 의미를 갖게 되는 것이다.

하나의 도덕적 관점을 긍정적으로 부각시키려 할 때 풍속화는 교훈적인 알레고리로 기울어진다. 18세기 프랑스의 샤르댕(J. B. S. Chardin)의 작품에는 근면하고 성실한 중산층 부르주아의 도덕이 긍정적으로 암시되어 있다. 디드로(D. Diderot)가 찬양하여 마지않던 그뢰즈(J. B. Greuze)의 작품은 이를 잡다한 에피소드로 설교하려 한다. 반면에 기존의 도덕을 부정하고 이를 비판하고자 할 때는 풍자화와 거의 구별할 수 없게 된다. 18세기 영국의 호가스의 경우가 좋은 예이다.

신고전주의를 표방하는 아카데미가 갖고 있는 권위에 정면으로 도전하여 새로운 시대의 정신에 합당한 미술을 개척하려 한 19세기의 리얼리스트들은 아카데미가 으뜸으로 치는 역사화를 배척하고 오히려 당대의 생활, 당대 사회의 구석구석을 고루 꾸밈없이 묘사할 것을 주장했다. 그러므로 주제의 종류에 따라 그림의 중요성이나 품위가 결정된다는 생각 따위는 이들에겐 용납될 수 없는 것이었다. 또한 그들은 당대 사회의 번영을 누리는 계층만이 아니라 가진 것이 없고 변두리로 밀려난 하층민의 생활을 묘사하는 것을 의미있고 보람있는 작업으로 생각했다.

5

리얼리스트의 목표는 그의 예술 속에 그 자신이 속한 시대의 관습, 사상, 외양을 옮겨 놓는 것이라고 쿠르베(G. Courbet)는 말했다. 일상성과 당대성 그리고 전형성은 리얼리즘의 요체이다. 이는 바로 17세기 네덜란드 풍속화의 특징이기도 하다. 화폭의 규모나 정서적 색조나 또는 사회적 목적에

서 차이가 있지만, 인간 본연의 자태를 꾸밈없이 기록한다는 태도는 17세기 네덜란드의 풍속화에서 18세기를 거쳐 19세기 프랑스의 리얼리즘으로 그대로 이어진다.

'장르'라는 말은 19세기가 끝날 때까지도 여전히 경멸적 어감을 지니고 있었고, 따라서 일상생활 중 극히 하찮고 사소한 일화들을 그린 그림들에만 국한되는 것으로 쓰이긴 했지만, 그 기본정신은 리얼리즘이라는 커다란 테두리 속에 발전적으로 흡수되었던 것이다.

리얼리즘의 뒤를 이은 인상주의자들 역시 주제 사이에 차별이나 등급을 매기는 것은 의미 없는 일로 여겼다. 그들의 관점은 주로 색채로 빛을 재현한다는 순수조형적 탐구에 보다 집중되어 있었음에도 불구하고 일상적 소재는 그러한 탐구를 자연스럽게 진행시킬 수 있는 바탕을 마련해 주었다. 마네나 드가, 르누아르의 여러 작품을 보면 이 점을 곧 알아차릴 수 있다. 부르주아 사회의 여러 가지 유행과 풍속은 이들의 작품 속에 배경으로, 때로는 주역으로 등장한다. 이들의 영향을 받고 그 뒤를 이은 툴루즈 로트레크(H. de Toulouse-Lautrec)의 경우는 구태여 설명을 필요로 하지 않는다.

앞서 이야기했듯이 19세기에 이르러 풍속화는 리얼리즘이라는 커다란 테두리 속에 발전적으로 흡수되었다. 따라서 19세기적인 리얼리즘이 퇴조하고 변모하게 된 20세기 미술에서 풍속화의 자취를 찾는다는 것은 매우 힘든 일로 생각되기도 한다. 20세기 초반부터 펼쳐지기 시작한 모더니즘의 변화무쌍한 전개는 일상생활이나 풍속을 테마로 그린 작품들을 가리어 보이지 않게 만든 것이 사실이다. 전위적 모더니즘은 그것이 불러일으킨 스캔들 못지않게 차츰차츰 영향력을 넓혀 가서 미술계의 지배적인 이념으로 군림하게 되었다.

회화의 자율성과 형식의 진보에 대한 열광적인 신앙은 어느덧 이전 세기의 아카데미의 교조적 이념과 비등할 정도의 권위와 세력을 지니게 된 것이다. 따라서 잡다한 일상생활의 정경을 사실주의적으로 그리는 것은 전시대적이며 예술적으로 소박하거나 열등하다고 흔히 간주된다. 이러한 상황은 프랑스에서 17세기부터 19세기에 이르기까지 아카데미가 지배함

으로써 풍속적 장면을 그리는 것은 천박하고, 촌스러운 짓이라고까지 생각되어 왔던 것과 여러모로 유사성을 갖는다.

그렇다고 해서 리얼리즘의 전통이 끊어져 버린 것은 아니다. 예를 들어 20세기 초의 미국의 쓰레기통파나 그 뒤를 이은 1920년대와 1930년대의 지방주의 및 사회적 사실주의, 일차대전 직후의 독일의 신즉물주의는 리얼리즘의 맥이 여전히 끊기지 않고 살아 있음을 보여 주는 좋은 예이다. 전후 미국의 팝아트나 1960년대 프랑스의 신구상회화도 마찬가지다.

6

이론상으로 볼 때 20세기 미술에서 모더니즘과 리얼리즘은 서로 대립되는 위치에 놓인다. 모더니즘을 옹호하는 입장에서 볼 때 리얼리즘은 문학성과 감상적 윤리관에 덜미가 잡혀 구태의연한 19세기의 도식 안에 그대로 갇혀 있는 것으로 보인다. 문학성, 즉 이야기에서 벗어나 회화 고유의 질서를 구축하자는 이상은 초기 모더니즘에서부터 현재까지 의문의 여지가 없는 하나의 원칙으로 간주된다. 반면에, 정의상 형식적 실험보다 내용적 표현을 중시하는 리얼리즘 경향의 미술은 오히려 모더니즘이 현실을 떠난 관념과 비현실의 세계에 안주하여 공허한 형식 유희만을 일삼고 있는 것으로 본다. 그러나 이 두 가지 태도는 일방적인 편견일 가능성이 더 많다. 모더니즘과 리얼리즘이 그 입각점이나 방법에서 분명히 다르고 대척적이라 할지라도 상호 영향을 주고받았던 것이다.

이론상으로야 어떻든 20세기 서구미술은 역시 모더니즘이 압도적으로 주도해 온 것이 사실이다. 따라서 이에 속해 있고 영향을 받은 많은 작가들의 시선은 일상생활의 정경이나 풍속을 살피는 데서 벗어나 있었다. 이렇게 된 데에는 또 하나의 중요한 이유가 있는데, 그것은 바로 사진의 기술적 발전과 영화의 등장이다. 삶의 구체적 정경을 묘사하고 해석하는 일은 점차 회화 대신 사진과 영화가 떠맡게 되었다.

17세기 네덜란드에서 풍속화를 비롯하여 여러 가지 일상생활의 장면을

담은 자연주의 회화가 발전한 것도 따지고 보면 사진술이 존재하지 않았기 때문이라고 가정해 볼 수도 있다. 그때에는 회화가 현대에서 사진이 하고 있는 역할을 충실하게 해냈던 것이다. 당시의 회화란 예술작품이기 이전에 우선 충실한 시각적 기록이었다. 이러한 사정은 19세기 중반 이후 사진술이 보급되고 기술적 발전을 이룰 때까지 그대로 지속된다. 20세기에 사는 사람들의 갖가지 생활 정경과 풍속은 수많은 사진과 영화필름에 담겨졌다. 만화 역시 여러 일상의 정경들을 풍부한 재치와 유머로 해석하고 논평했다.

매체의 순수성에 대한 믿음은 모더니즘의 핵심 가운데 하나다. 매체의 고유한 성질과 한계는 안에 담는 내용의 범위를 일정하게 규정한다. 그렇다고 해서 '매체는 곧 메시지'라는 매클루언(M. McLuhan)의 다소 선정적인 테제를 절대화시켜서는 안 될 것이다. 분명 사진이나 영화는 회화보다 사물의 외양을 기록하는 데 뛰어난 장점을 지니고 있다.

회화의 '자율성' 및 회화적 매체의 '순수성'이라는 신비화된 관념에 사로잡혀 있는 모더니즘의 신봉자들은 비조하면서 가장 중요한 의미를 지닌 이 일상의 생활을 묘사하는 것을 19세기적인 '문학성'이라고 싸잡아 배척했다. 그들은 그것이 통속적인 문학이나 사진, 영화 또는 만화의 훌륭한 소재는 될 수 있어도 전위적인 회화가 추구해야 할 과제는 아니라고 여겼던 것이다.

그러나 모더니즘의 위세와 유행 아래서 여전히 주변의 생활을 기록하고 탐구하는 화가들이 꾸준히 있어 왔다. 그들에 의해 사진이나 영화라는 방법으로는 표현되기 힘든 진실의 새로운 국면들이 화폭에 담겼다. 그들은 사진기나 영화제작자의 장비와 기술을 부러워하지 않고 독특한 방식으로 일상생활과 풍속을 관찰하고 해석하여 이를 화폭에 담았다.

7

이들의 시선에 포착된 현대적 삶의 단면들은 과거의 풍속화가들이 보여

서구미술의 정신

준 흥겹고 아기자기한 장면들과 여러 가지 점에서 다르다. 우선 이들은 실재의 외양을 있는 그대로 꼼꼼하게 묘사할 필요는 전혀 느끼지 않는다. 삶의 외양을 단순히 재현하거나 기록하는 작업은 그들의 붓보다도 사진이나 영화가 더 훌륭하게 해낼 수 있음을 모두 알고 있다. 또한 이미 외양만을 포착했다고 해서 실재를 포착했다는 믿음을 소박하게 그대로 지닐 수 없는 시대에 살고 있는 것이다. 삶의 외양을 꿰뚫어 그 안에 감추어진 진실을 드러내는 것이 더 의미있는 작업이라고 그들은 생각한다. 과거의 많은 풍속화가들처럼 단순히 세상살이의 갖가지 진풍경을 엿보고 이를 유머러스하게 묘사하거나 그러한 묘사를 빌려 도덕적 설교를 하려고 하기 이전에 자신의 삶과 환경에 대해 회의하고 질문을 던지는 사람들이다. 그들에게 일상생활이란 그렇게 명쾌하고 건강하고 단순한 것이 아니다. 오히려 불투명하고 혼란스럽고 어지러운 것이다. 또한 그들은 일상생활을 지배하는 질서와 도덕적 규범을 액면 그대로 신뢰하지 않는다. 그렇기 때문에 이 일상생활의 정체를 파헤치고 탐구하려 한다.

예를 들어 독일의 신즉물주의 작가들에게 일상생활의 비근한 정경은 이미 친숙하고 낯익은 것이 아니라 낯설고 불가사의한 것이다. 대상과 주체의 메꿀 수 없는 간격을 의식하고 있는 그들은 이른바 진실주의(verism)라는 극단적인 형태의 리얼리즘 방식을 채택하여 선입견이나 감정이 배제된 차가운 시선으로 사물을 다시 보려 한다. 현실의 사물들을 더 이상 매력적이거나 친화적인 것이 아니라 쉽사리 접근을 허용하지 않는 냉랭한 객체로서 파악한다.

오토 딕스(Otto Dix)의 작품 〈대도시〉는 일차대전 직후 독일의 사회적 불안 속에서 독버섯처럼 피어난 퇴폐상의 한 단면을 보여 준다. 이 환락의 장면은 타인의 정사 행위나 포르노 사진 따위를 구경하고 은밀한 쾌감을 맛보려는, 도시벽을 만족시켜 주기 위한 것이 아니라 진상을 파헤쳐 이를 조명하기 위해 선택된 것이다.

1960년대 이후 팝아트 및 그 영향을 받은 새로운 구상 계열의 작가들의 작품에는 대량소비사회의 환경과 풍속이 직설적으로 적나라하게 등장한

다. 보이지 않는 기술 관료들의 손에 의해 조직되고 통제되는 대량소비사회의 물품들은 인간을 무력하고 왜소한 존재로 만든다. 풍요한 사회에서 소비되고 폐기되는 것은 상품만이 아니라 상품에 항상 따라다니는, 또는 그것과 표리일체로 결부된 갖가지 인공적 이미지 및 그것이 구성하는 문화이며, 그 문화 속에서 숨 쉬며 살고 있는 인간 자신인 것이다.

애초에 사진을 거부했던 회화가 역설적으로 사진과 다시 결합을 시도한다. 이미 현대의 일상적 삶과 환경은 수많은 사진 이미지에 의해 소화되고 포위되고 조작된다. 이미지 자체가 현실을 대신하고 있는 셈이다. 이러한 상황에 대해 체념하느냐, 이에 비판적 시선을 던지느냐 하는 것은 작가마다 다르지만 이를 엄연한 기정사실로서 받아들인다는 점에서 많은 작가들은 공통된다.

사진 이미지를 이용했건 직접 그렸건 간에 현대사회의 일상생활의 여러 단면을 화폭 속에 담은 그림은 사회 각 계층의 재미있는 생활상을 드러내 호기심 어린 관객의 시선에 던져 주는 과거의 단순한 풍속화와 다르다. 그것은 현대사회 전반을 지배하는 문명 또는 문화에 대한 작가 개인의 반응이며 논평이다. 다시 말해 특수한 생활양식이나 풍속의 외양을 객관적으로 보여 주기 위해서라기보다는 그러한 장면을 제시함으로써 삶의 전체적 맥락에 대한 작가 나름의 생각과 느낌을 효과적으로 전달하기 위한 것이다. 일상생활의 정경을 그렸다고 해서 그것들을 전통적인 의미의 풍속화라고 볼 수는 없다는 이야기는 그런 점에서 들어맞는 말일 수도 있다.

1982

서구미술의 정신

생각의 조각

문화재 복원의 허실

몇 년 전부터 엄청난 비용과 인력을 들여 문화재 복원과 보수공사가 일종의 국가적 규모의 사업으로 추진되어 오고 있다. 얼른 생각나는 것만 하더라도 석굴암의 전실 복원, 불국사, 광화문, 수원성의 대대적 복원 등 여러가지다.

문화재를 민족적인 사업으로서 보호, 보존하여야 함은 너무나도 당연한 일이지만 문제는 어떻게 하는 것이 올바른 보호, 보존이냐 하는 것이다. 특히 박물관의 창고나 진열실에 보존할 수 없을 만큼 규모가 방대해 옥외에 노출된 사적(史蹟)의 경우에는 자연적인 풍화나 인위적인 훼손에 의해 언제나 파괴될 위험에 처해 있으므로 이 점이 매우 중요하게 된다. 이러한 경우에는 서화, 골동처럼 실내의 안전한 보호실 속에 모셔 두는 소극적인 보존 방법은 가능하지 않고, 일정한 시기에 가서 어쩔 수 없이 보수공사를 받아야만 한다.

즉, 어느 정도는 새로운 손질이 가해져야 한다. 부식되어 언제 도괴될지 모르는 목조건축물의 경우에는 이런 조치가 거의 불가피하다고 할 수 있다. 그러니까 문제는 필요악이라고 할 수 있는 이러한 복원, 보수공사가 문화재의 올바른 보존 방법이라는 점에서 이루어지고 있는지 한번 반성해볼 필요가 있다.

문화재의 복원은 초가지붕을 슬레이트 지붕으로 고치거나 낡은 건물을

715

헐고 사치스러운 호텔을 짓는 일과는 전혀 차원이 다르다. 역사적인 유물이나 고적은 보수니 복원을 한답시고 마구 뜯어 고치거나 손질이 가해져서는 안 된다. 문화재의 보존은 현재의 상태에서 더 이상의 파괴를 방지하는 데 그쳐야 할 것이다. 그것이 지닌 자연적인 수명을 인공적으로 어느 정도 연장시켜 보려 함이 보존의 참다운 의의일 것이다. 따라서 전면적인 복원은 가능한 한 피하고 최소한의 보수적인 가공만이 허용되는 것이 바람직하다.

더욱이 오래된 것은 오래된 것다운 고색창연한 분위기를 지녀야 하며, 우리들의 습관이나 취향이 그러한 상태를 요구하는 만큼 새로운 단장을 한답시고 예스러운 멋을 해쳐서는 안 될 것이 분명하다. 건축은 참으로 불완전한 예술이므로 어느 정도 시간이 경과한 뒤에야 비로소 아름답게 완성된다고 말한 사람도 있는데 비슷한 이야기가 아닌가 한다. 만약 아테네의 아크로폴리스가 현재의 불국사처럼 대대적으로 보수, 채색, 복원된다고 상상한다면 아마도 그것은 고대 희랍 문화의 찬란한 재생이라고 하기보다는 할리우드식 사극영화 촬영 세트를 대하는 느낌을 줄 것이요, 참다운 감흥은 조금도 찾아보기 힘들 것이다.

섣부른 복원을 경계해야 한다는 것은 단지 이와 같은 심미적 이유에서만이 아니다. 유형문화재는 문자 그대로 지나간 역사의 가시적인 증거요, 자료이기 때문이다. 그러한 역사성을 망각하고 처음 보는 신기한 것들을 찾아다니는 외국 관광객들의 시선을 끌기 위한 상품, 즉 단순한 관광자원으로만 문화재를 생각해서는 안 된다. 만약 관광객 유치라는 상업주의적 발상에서만 문화재 복원 공사가 이루어진다면 큰일이 아닐 수 없다. 관광사업이란 문화재 보존에서 비롯하는 부수적인 이득이면 이득이었지 그것이 문화재 보존에 우선할 수는 없다. 관광사업 자체에만 충실한다 하더라도 우리는 섣부른 복원을 망설이지 않을 수 없을 것이다. 그 누가 영화 촬영 세트와 같은 아크로폴리스를 보려고 아테네를 찾겠는가. 거시적인 안목의 관광사업을 위해서라도 복원된 화려한 문화재(?)보다는 빈약하나마 역사가 맺힌 진짜가 필요한 것이다.

생각의 조각

마찬가지로 어떤 특정한 이념을 일반 대중에게 주입시키기 위해 복원사업을 한다면 그것은 과거의 역사를 왜곡, 날조하는 결과가 될 위험성을 다분히 안고 있다. 정치적이건 문화적이건 어떤 신화 조작을 위해 복원공사가 이루어져서도 안 될 것이다.

 사실상 순전히 기술적인 측면에서 보더라도 완전한 복원이란 불가능할 수밖에 없다. 완전 복원이 가능하기 위해서는 첫째 완전한 고증이 가능해야 하고, 그다음 그 고증 위에서 완벽하게 원형을 복원시킬 수 있는 기술이 있어야 하는데, 이 두 가지 조건은 다 충족되기가 힘들다.

 설령 완전한 고증이 가능하다고 하더라도 완벽한 복원 기술이 없으면 그 복원은 결국 원형과는 거리가 먼 신축공사와 다름없이 된다. 우리는 현재 문화재를 보존한답시고 어떤 조처를 취하는 것이 그대로 방치하는 것보다 더 나을지조차 쉽게 판단할 수 없는 형편이다.

 세검정의 경우처럼 아예 흔적조차 없어진 것을 복원(신축)하는 것은 그래도 보아 넘길 수 있겠지만, 조금이라도 유적이 남아 있는 것을 완전 복원한다는 것은 원형의 재생이나 보존이 아니라 그나마 남아 있는 것의 변형이요 파괴이기가 십상이다.

 불충분한 고증에 자의적으로 상상한 원형의 이미지에 따라 완전치 못한 기술로 이루어진 복원은 일종의 위조물의 창조에 불과하다. 그렇다고 하여 복원의 불필요성이 보존의 필요성을 경감시키는 것은 아니다. 현재의 우리들은 미처 해명하지 못한 선대의 역사를 후대의 사람들이 밝혀 줄 것을 기대하며, 그 역사의 잔존 현장을 될 수 있는 한 그대로 유지하려고 애써야 한다.

 이제 우리가 원칙적으로 불가능한 복원작업을 한다면 후세를 위해 기묘한 문화재(?) 거리를 마련하는 결과가 된다. 후손들은 현재 복원된 문화재를 통해 현재에 관한 정보를 얻을 뿐이다. 후대의 역사가들을 위해, 지금 현재에 대한 연구 자료를 제공하기 위해 우리가 작위적인 일을 해야 할 필요는 없다. 현재 살고 있는 사람들은 이를테면 복원된 불국사에서 신라문화를 왜곡되게 파악할 우려가 있으며, 후세의 사람들은 20세기 한국의 기

술과 한국의 신라문화에 대한 역사상과 태도 그리고 복원 실시에 얽힌 이해관계 및 정치, 사회, 문화적 배경을 읽으려 할 것이다.

1978

이발소 그림

연전에 내가 잘 아는 젊은 화가*가 자기가 속해 있는 그룹의 전시회에 매우 특이한 작품 두 점을 출품해서 주위 사람들을 놀라게 한 적이 있었다.

특이한 작품이라고 했지만 다름 아니라 흔히 '이발소 그림'이라고 불리는 흔해 빠진 통속적 그림을 큰 화폭에 그대로 옮겨 그린 것이었다. 하나는 감이 주렁주렁 달린 감나무 가지 아래 어미 돼지가 새끼 돼지들에게 젖을 먹이고 있는 장면을, 또 하나는 백조가 노니는 호숫가에 물방아가 돌아가는 초가가 있는 정경을 그린 그림이다.

이 뻔하고 통속적인 그림이 특이하게 느껴졌던 것은 걸린 장소가 꽤나 전문적인 성격을 지녔다고 여겨지는 전시회장이요, 그린 사람이 미술대학을 제대로 나온 촉망받는 전문작가였기 때문이다.

사람들의 반응은 여러 가지여서 딴 데 가야 할 그림이 잘못 섞여 들어온 것이 아닌가 하여 어리둥절해 하는 사람도 있었고, 신기하게 여겨 재미있어하는 사람도 있었으며, 모욕감 비슷한 것을 느껴 화를 내는 사람도 있었다. 화를 내는 사람은 이를 일종의 조롱, 전문적인 미술 및 미술인들을 비웃는 행위로 받아들였던 것 같다. 나중에 작가 자신의 말을 들어보면 통속적 그림에 대해 그 나름의 친근감과 애정을 느꼈기 때문에 그런 작업을 했

* 화가 민정기를 가리킨다.

다고 한다.

하지만 마음 한구석에는 심각하고 까다로운 체하는 전문가들의 작품이라는 게 이 '이발소 그림'보다 나을 게 무어냐는 비꼼이 숨어 있었는지도 모른다.

어쨌든 많은 작가들이 이를 일종의 농담이나 유머로서 대범하게 보아넘기지 못하고 불쾌감 또는 모욕감까지 느꼈던 것은 바로 순수미술의 경계 안으로 통속 미술을, 그것도 아주 싸구려 미술을 별로 고치지 않은 채 거의 그대로 끌어 들여왔기 때문이었다. 말하자면 미술이라는 것의 권위와 전문성, 거기에 따르는 신비 또는 품위를 동업자의 신분으로서 교란시킨 무책임하고 불량스러운 행위로 보였던 것이다. 전문가들이 자기 영역의 보존과 방어에 지나칠 정도로 세심한 신경을 쓰는 것은 두말할 것 없이 직업인으로서의 독점욕과 이해타산에서 비롯한다.

당시 나는 어리둥절한 가운데도 기묘한 호기심과 흥미를 느꼈으며 어딘지 통쾌한 기분까지 들었다. 왜 그런 기분이 들었을까. 그 그림이 주는 상투적이고 통속적인 정서 때문은 분명 아니다.

평소에 우리의 미술이 상당수 비근한 현실과는 담을 쌓은 채 저 혼자 초연하고 고상한 체 가식을 부리는 데 질려 버렸기 때문이 아닐까. 체면이나 예절이나 품위 이전에 진실해야 함은 사람됨에서나 예술에서나 다같이 들어맞는 말이다. 더욱이 미술이라는 것이 고작 위신이나 지위를 상징하고 돋보여 주는 장식으로서만 쓰여서는 안 되지 않겠는가. 이른바 교양이라든지 취미라든지 하는 따위들이 얼마만큼 배타적이고 속물주의적인가를 한 번 반성해 볼 필요도 있을 것이다.

1982

생각의 조각

교양의 옷

옷에 대한 기호가 사람마다 다르듯이 미술품에 대한 취미도 마찬가지다. 사람마다 좋아하는 미술의 범위가 좁거나 넓은 차이는 있겠지만 그중에서도 각자 나름으로 제일 좋아하는 종류가 있게 마련이다. 아마도 그것이 바로 그 사람의 취미 전반을 대표하는 것일 게다. 수많은 그림 가운데 유독 전통적인 산수화를 좋아할 수도 있고 서구적 기법의 나체화를 가장 좋아할 수도 있다. 값비싼 골동에 심취하는 사람도 있고 전위적 실험작품에 경이를 느끼는 사람도 있다. 미술에 대한 취미는 그야말로 십인십색이다.

그러나 이렇게 수없이 다양한 취미들 사이에 등급을 매기고 일정한 위계질서를 세우려는 노력이 있다. 말하자면 어떤 취미가 고상하고 다른 것은 보다 못하고 또 어떤 것은 저속하다고 판정을 내리려 한다. 고상하니 저속하니, 옳으니 그르니 하는 판정은 미술을 전문적으로 탐구하는 작가나 비평가 학자들만의 일은 아니다. 일반 애호가들 자신도 위에서 말한 전문가들만큼 자신있게 내세우지는 못할망정 내심으로는 분명한 판단을 내리고 있다.

옛날과 달리 오늘날은 사람들이 취미의 문제에 관해 겉보기에는 매우 자유방임적이고 관용적인 태도를 취하는 것 같다. 그러나 좀 더 가까이 살펴보면 여전히 독선적이고 편협하며 사이비 귀족적인 관점을 지니는 경우가 훨씬 더 많음을 알 수 있다.

그 이유는 취미가 흔히 교양과 동일시되고 이 양자는 사회적 지위나 신분과 밀접하게 연결되어 있다고 생각하기 때문인 것 같다. 마치 옷의 선택이 신체를 효과적으로 보호한다거나 알몸을 부끄럽게 드러내지 않으려는 원초적 목적에서보다는 암암리에 입는 사람의 신분이나 역할을 남에게 알리거나 과시하려는 의도에서 고려되듯이, 어떤 미술품을 좋아하느냐 하는 문제도 이와 비슷하며 오히려 그 정도가 더욱 심하고 그 방식이 보다 세련되었다고 말할 수 있다.

　미술품을 좋아하여 그것을 소유하는 것은 취미와 교양의 적극적 표현인 것이다. 그러나 달리 생각해 보면 특정 미술품을 좋아하고 소유했기 때문에 특정한 취미와 교양이 있는 것으로 되기도 한다. 어느 쪽이 어느 쪽을 결정하는지는 분명치 않다. 사람의 신분이나 역할 또는 됨됨이에 따라 옷을 입는 경우가 대부분이지만, 특정한 옷을 입음으로써 행동거지와 마음씀씀이가 달라지는 경우도 많다. 제복이란 바로 이 점에 착안하여 만들어진 것이다. 미술품은 교양의 옷으로 많이 쓰인다.

<div align="right">1982</div>

채색된 도시

도시에 대해 우리가 흔히 갖고 있는 이미지 가운데 대표적인 것은 거대한 잿빛의 시멘트 덩어리들이 뒤죽박죽 솟아 있는 을씨년스럽고 우울한 광경이다. 이 이미지는 상투적인 만큼 실제와 꽤 부합되기도 한다. 특히 서울이라는 도시는 전체적으로 보아 색채다운 색채를 지니지 못한 것으로 느껴진다.

따라서 채색된 도시라는 말은 매우 생소하게 들린다. 하지만 시멘트로 된 도시의 상당 부분이 색채로 덮여 있는 것이 사실이다. 모든 사물이 다 빛깔이 있으니까 도시라고 예외가 아니라는 하나 마나 한 이야기가 아니라 인위적으로 채색되어 있다는, 문자를 쓰자면 '도장'되어 있다는 말이다.

재료가 지닌 그대로의 빛깔을 솔직하게 드러내 놓는 것이 바람직하다고 생각할 수도 있지만 시멘트의 빛깔을 보기 좋게 살려내기란 무척 힘든 일인 모양이다. 때문에 그 많은 시멘트벽들은 재정이 허락하는 한 대부분 채색이 되어 있다. 많은 건물들이 채색되어 있는데도 우리는 이를 거의 느끼지 못한다. 아마도 아직 시멘트빛 그대로인 벽면이 더 많거나 '도장'이 되어 있는 경우에도 거의 무미건조하고 맥없는 몇몇 색으로 제한되어 있는 탓일 것이다.

그러나 한편 건물의 꼭대기에 느닷없이 서 있는 요란한 대형 간판, 극장 간판을 위시하여 수없이 많은 갖가지 간판, 점두장식 등등에는 별의별 색

채들이 떠들썩하게 난무하고 있음을 보게 된다. 좁은 범위 안에서의 색채의 자유스러운 사용은 상업적 이해관계에 의해서만 독점되어 있는 듯하다.

색채를 자유롭고 발랄하게 사용하는 것은 실제의 필요에 비추어 보거나 우리의 감각적 요구에 비추어 보거나 이제 당연한 일로 되었다. 색채의 사용 방식 및 색채감각이 요 근래 얼마만큼 급속도로 변화하고 있는지는 광고나 책 표지, 일용 상품, 의상, 실내장식 등을 살펴보면 곧 깨달을 수 있다. 컬러텔레비전의 보급도 주목할 만한 현상 가운데 하나다.

이러한 변화에 비하면 시멘트빛 그대로이거나 그와 유사한 획일적인 색채로 입혀 있는 도시의 많은 벽면들은 답답하고 지리하다 못해 때로는 끔찍한 느낌마저 준다. 창문조차 제대로 나 있지 않은 커다란 건물의 뒷벽이나 고가도로의 어두운 밑 부분과 육중한 교각을 여러 가지 색의 페인트로 자유롭게 채색하거나 그림을 그려 넣었으면 하는 것은 나 혼자만의 상상이 아닐 게다.

색채를 자유롭게 사용하도록 허용하는 것이 이른바 도시미관이나 안정된 분위기를 해칠 위험이 있다는 소극적인 사고는, 오히려 색채를 제대로 사용하여 명랑하고 쾌적한 환경을 만들어내려는 창조적 노력을 사전에 봉쇄하는 것일지도 모른다. 실제로 색을 대담하게 사용하고 실험해 보지 않은 상태에서 색채의 조화나 미를 내다볼 수는 없다.

1982

생각의 조각

눈요기 문화

주간지나 여성들을 상대로 하는 잡지를 들추어 보면 맨 앞부분부터 고급 종이에 원색 인쇄된 상업광고들이 여러 페이지에 걸쳐 실려 있다. 잡지를 내서 수지타산을 맞추려면 광고를 많이 실어야 하고, 그러자니 광고주의 비위를 맞추지 않을 수가 없으리라 짐작되지만 너무 심하다는 느낌을 받는 경우가 흔하다.

그런 느낌을 갖게 되는 까닭은 우선 광고 페이지가 지나치게 많고, 수수한 종이에 평범한 활자로 인쇄된 본문과 달리 화려하고 사치스러워서 어느 것이 책의 진짜 알맹이인지 분간할 수 없을 정도이기 때문이다. 본문을 위해 책을 만든 것이 아니라 광고를 위해 만든 것처럼 여겨진다.

장삿속으로 실은 것이니까 별수 있나, 속지나 않으면 되지, 하고 대범하게 무시해 버리기에는 그 양이 대단히 많고 자극도 굉장히 세다. 시선을 사로잡는 선정적인 광고를 대하는 순간 많은 사람은 촌스럽고 왜소한 소비자로 움츠러들어 그 압박을 받게 될 것이다.

잡지에 실린 수많은 '세련된' 광고들은 부와 안락과 매력에 대한 대중들의 선망을 교묘히 부채질하여 목적을 이루려는 듯하다. 사실상 상당수의 광고 내용에는 선전하고자 하는 상품에 대한 솔직하고 구체적인 정보는 별로 없다. 살만한 사람은 물건을 이미 잘 알고 있다는 뜻인지. 그 대신 품위있고 고급스러운 환경과 분위기, 매력과 여유가 넘쳐흐르는 인생을 시

적으로 구가한다.

광고가 자랑하는 신기루와 같은 세계는 자신과 주변의 골치 아프고 구질구질한 삶과는 아득하게 동떨어져 있는 것으로 보인다. 상품을 사면 그 아득한 세계로 통하는 한 가닥 실마리를 잡을 수 있을 것만 같다.

따지고 보면 광고는 보다 나은, 보다 행복한 삶에 대한 환상과 실제의 결핍된 삶 사이의 격차를 이용하고 있는 셈이다. 이 격차는 바로 광고 페이지와 본문 페이지의 차이, 종이의 질이나 인쇄 방식이라는 형식면에서만이 아니라 실린 사진과 그림, 글이라는 내용면에서의 커다란 차이와 비슷하다.

책을 펼쳐 광고들을 한꺼번에 접하는 순간 왜소한 소비자들은 가상적인 만족감을 느낀다. 눈부신 색채와 이국적인 이미지, 멋진 문자들은 감각을 일깨우고 상상력을 자극한다. 눈요기라는 말이 있지 않은가. 그러나 그 만족감은 일시적이고 덧없이 사라지는 착각에 지나지 않는다. 상업광고가 문화 전반에 지나친 영향을 미쳐서는 안 된다. 어차피 눈요기로 배부를 수는 없다.

1982

책꽂이 장식

며칠 전 책방에 들러 제법 심각해 보이는 양서를 한 권 사는데, 옆에 있던 친구가 "너, 그 책 정말 읽으려고 사는 거냐, 아니면 책꽂이에 꽂아 놓기 위해 사는 거냐" 하고 농담조로 물어 온 적이 있다. 얼결에 나도 농담조로 "책꽂이에 꽂아 두려고 사는 거지, 언제 읽어 보겠느냐" 하고 대답했지만, 속을 들여다보인 것 같아 겸연쩍었다.

공부에 부지런하지도 않고 외국어 실력도 신통치 않은 터에 언제 그 책을 읽어낼지 막연했기 때문이다.

내가 가진 직업이라는 것도 꽤 애매한 편이지만 아무튼 직업 때문인지 또는 이른바 전공(스스로는 미술이론이 전공이라고 생각한다) 때문인지는 모르나, 나는 책을 많이 사는 편이다. 아니 많이 사려고 하는 편이다.

우리말로 된 미술서적이 많지 않으니까 자연히 외국서적을 찾게 되는데 필요한 책을 미리 주문해서 구입할 만큼 계획성이 있는 측도 못 된다. 오다가다 서점에 들러 주머니 형편에 따라 사기도 하고 못 사기도 한다. 당장 필요한 책은 거의 눈에 띄지 않으니까 비슷한 것이면 될 수 있는 대로 사두려고 마음먹는다.

그러다 보니 내 방안의 비좁은 책꽂이에는 한두 장도 채 넘겨보지 않은 책들로 가득 차 있다. 실제로 읽어 본 책은 몇 권 되지 않는다. 그러니까 내 책꽂이의 책은 문자 그대로 장식용 가구의 일부인 셈이다.

몇 해 전 우리나라에서 외국의 이름난 백과사전이 실내장식용으로 엄청나게 팔렸다고 해서 비웃은 일이 있는데, 이제는 나 자신의 허영을 마찬가지로 비웃어야 할 형편에 놓인 것이다.

그러나 역시 방안에 들어서서 책꽂이에 꽂힌 책들을 보면 무언가 흐뭇하고 안심이 되는 것 또한 사실이다. 그 까닭을 따져 보니 마치 내가 그 책들 속에 담긴 지식의 소유주인 것 같은 착각에서 비롯한 것이었다.

책을 소유했다고 해서 지식을 얻게 되는 것은 분명 아니다. 그러나 그런 착각 속에 계속 머물고 싶은 것은 웬일일까. 마음대로 이용할 수 있는 도서관이 하나도 없기 때문인가, 남이 활용할 수 있는 기회를 가로채 내가 독점했다는 기분 때문인가. 아니면 정말로 책이 훌륭한 장식이기 때문인가.

가끔 책꽂이를 둘러보며 저 책들을 언젠가는 읽어 치워야지 하고 공상도 해 본다. 하나 막상 읽어야 할 책은 별로 없는 것 같기도 하다. 내 책꽂이 속의 지식은 오래 냉동되어 먹기 힘든 음식과 비슷하다.

<div align="right">1982</div>

생각의 조각

상품화에 떠밀린 문화의 본질

요즘 국제화니 세계화니 하며 신문, 잡지에 온갖 논의가 무성하다. 문화라는 것도 이에 따라 전례 없이 비상한 주목을 받고 있다. 우루과이라운드(UR) 이후의 국제경쟁력 확보라는 초점에 맞추어서 그런 것 같다.

이 경제 절대 우선의 시대에 '문화'라는 단어가 새삼 들먹여지는 것도 신기하다면 신기하다. 이제 문화와 경제는 떼려야 뗄 수 없는 관계로 긴밀한 공조체제를 이루어야 한다. 당연한 소리로 들린다.

세상만사를 기본적으로 경제가 결정짓는다고 단정하진 않더라도 장기적인 차원에서 경제가 정치보다 더 깊숙이 문화를 좌우하는 것만은 부정하기 힘들다. 원님 덕에 나발 분다는 옛말보다 금강산도 식후경이라는 속담이 더 절실하게 다가오는 게 현실이다.

이 문화와 경제라는 문제를 놓고 요즘 이야기되는 방식이 몇 가지 있다. 이를테면 우리도 우물 안 개구리 신세에서 벗어나 선진국들의 모범에 따라 국제적 호흡의 초현대적 예술, 문화 생산을 촉진해야 한다는 요청이 그 하나다. 촌티를 벗고 소위 개방 시대에 걸맞게 재빨리 적응해야 살아남는다는 말이다. 문화체육부에서 국가적 정책과제의 하나로 내세운 '문화산업'(문화사업이 아님)의 육성이라는 것도 이런 뜻에서 비롯한 것 같다. 주로 영화, 텔레비전, 비디오, 디자인 등 신식 매체에 해당되는 이야기다.

이와 반대로 '신토불이'류의 토착문화 방어론이 있다. '가장 민족적인 것

이 가장 세계적'이라는 서양의 한 문학자의 말이 우리 시대, 우리 현실에도 딱 들어맞는 만고불변의 진리라는 믿음과 통한다. 대체로 구식 매체의 예술, 미술, 음악, 문학, 무용 등을 염두에 둔 이야기다.

이 두 가지의 비교적 소박한(?) 생각보다 더 최신의, 보다 교묘한 변종의 논의로 다음의 것이 있다. 즉, 기본적으로 '신토불이'의 문화론에 '국제화'라는 최근 이슈에서 나온 문화의 부가가치론을 슬며시 접합한 것이다. 말하자면 우리의 전통예술, 전통문화에 기막힌 노하우가 감추어져 있으니 이를 현대적 기술과 방법으로 개발, 세련, 포장, 선전해 국제시장에 진출시키면 승산이 없지 않아 님도 보고 뽕도 딸 수 있다는 것이다. 그럴듯하지만 우려할 만한 점들이 많다.

국내 유수 문학작품들을 보다 많이 번역, 해외에 소개해 노벨상을 따내자는 유치한 발상 따위는 제쳐 놓더라도 문화, 예술 품목의 해외 진출이라는 것이 일반 산업제품들을 개발, 생산, 수출하는 문제와 동일 선상에 놓일 수는 없다. 그리고 해외 진출이나 국제경쟁력 확보라는 것이 문화에서 과연 진정한 문제라고 볼 수 있을는지도 의문이다.

도처에서 빈번하게 문화산업이라는 말이 입에 오르내리지만 정작 핵심이 가려져 있다.

문화가 무엇인지, 그 가치가 어디에 있는지에 대한 본질적 질문, 그리고 문화가 자본주의적 생산 및 소비방식에 어떻게 결합돼 있는지 하는 점들은 이미 정답이 내려진 순수이론상의 문제처럼 넘어가고, 국제경쟁력과 관련된 실용적 측면만이 흔히 강조되고 있는 것이다.

1994

생각의 조각

문맹과 영상맹

요즘은 일상생활의 도처에서 각종 영상을 접하게 된다. 그러다 보니 영상에 대한 사람들의 관심도 비할 데 없이 커졌다. 극장에서 갓 개봉한 영화에서부터 최근 출시한 비디오, 안방의 인기를 모으는 텔레비전 드라마, 새로 등장한 시에프 광고 등에 이르기까지 영상에 대한 화제가 끊이지 않는다. 일간지들도 이른바 '영상세대'라고 불리는 젊은이들을 겨냥하여 영화, 비디오, 만화 또는 광고에 관한 기사들을 별도의 지면에 정기적으로 싣고 있으며, 그 비중은 날로 커져만 가는 실정이다.

연구실 책상 앞에 앉아 고리타분한 책이나 뒤적이고 있을 것이라고 생각되던 문학 전공 교수들도 대중들의 기호에 맞는 영화책들을 써서 출간하고 있다. '영상시대'만이 아니라 나아가 '영상담론시대'라고 부를 만하다.

그러나 영상에 대한 사회적 관심의 증대 못지않게 이에 대한 우려의 시각도 만만치 않다. 특히 젊은이들이 영상에 중독되어 글을 읽고 사고하는 데 장애를 받고 있다는 우려의 목소리가 높다. 요컨대 영화나 비디오, 만화 따위를 보게 되면서 책은 안 읽는다는 것이다. 이해할 만한 일이다. 얼마 전까지만 해도 학생이 만화를 읽는 것은 거의 일탈행위에 가까운 것으로 간주됐었다. 정도의 차이는 있지만 영화의 경우에도 비슷하지 않았던가.

영상은 글보다 더 직접적으로 감각을 자극하고 무의식의 차원에 이르기까지 우리의 내면 깊숙이 호소한다. 선전 수단으로서 영상물이 효과적인

것도 바로 그 때문이다. 그렇다고 영상이 반드시 이성과 사고를 마비시키는 것은 아니다. 영상도 일종의 사고다. 영상에는 그 나름의 논리와 수사학이 있다. 한 철학자는 "영화는 의식(意識)이다"라고 말했는데 그럴듯한 말이다. 영상을 단순한 감각의 편으로만 몰아붙이려는 것은 문자 숭상의 문화에 오랫동안 젖어 온 지식인의 타성과 새로운 것에 대한 일종의 공포감에서 비롯된 편견일 가능성이 많다.

단정적으로 들리겠지만 우리 사회는 영상에 관한 한 아직까지는 무지하다. 문제는 영상이냐 책이냐 하는 양자택일에 있는 것이 아니라 어떻게 저질의 책, 저질의 영상을 가려내고 좋은 책, 좋은 영상을 선택할 것인가 하는 데에 있다. 책이라고 해서 무조건 좋기만 한 것은 아니다. 또 영상은 영상으로만 따로 존재하는 것이 아니다. 그림과 글은 대부분 항상 같이 있다. 겉으로는 그림, 즉 이미지만 있는 것처럼 보여도 그 배경에는 반드시 말이나 글, 즉 텍스트가 있다. 아니 영상 자체가 하나의 텍스트, 즉 읽을거리이다. 그러나 영상을 읽는 일은 저절로 되는 것이 아니다. 그 언어와 논리를 배워야 한다.

우리 사회의 '영상맹'률은 생각보다 아주 높다. 문맹을 걱정해야 하는 것과 마찬가지 이유로 이제는 '영상맹'을 걱정해야 한다.

1996

생각의 조각

비엔날레 전시장 한가운데서

전국 도처에 대규모 영화제, 연극제, 전시회 등 굉장한 구경거리들이 마련되고 있다. 지방자치가 정착되어 가는 과정에서 지역마다 다투어 펼치는 국제 문화 행사들 덕분이다. 얼마 전 개막된 제2회 광주비엔날레도 그중의 하나다. 반가운 일이다. 두번째로 열린 비엔날레를 보면서 '아, 이제 우리나라의 지방행정 단체도 스포츠만이 아니라 문화예술에까지 이 정도 돈을 지속적으로 쓸 수 있는 형편은 되었구나, 또 이 분야에 돈을 쓰는 법도 점차 배워 가고 있구나' 하고 안심할 수 있었다.

비엔날레의 관람객 수가 이 년 전의 삼분의 일밖에 안 된다고 걱정하는 보도도 있지만, 이야말로 비엔날레가 제자리를 잡아 가는 증좌라고 보아야 할 것이다. 무엇을 보러 가는지도 모르는 채 강제 동원되었거나 강매당하다시피 한 입장권을 들고 억지 구경을 나섰던 첫번째 비엔날레의 군중을 제대로 된 관람객들이라고 할 수 있겠는가. 그 구경이 그들에게 무슨 도움이 되었겠는가. 문화예술에 대한 취향의 습득은 모방심리와 스노비즘에 의존한다고 말해지기도 한다. 어쨌든 자발적 참여와 교감을 통해 숙성되지 않은 문화적 소비는 빈껍데기이고 허위일 수밖에 없다.

현대미술의 변화하는 게임의 룰을 최소한으로나마 이해하고 그 변화의 맥락을 나름대로 가늠할 수 있어야만 그 의미가 '조금씩 보이기 시작하는' 실험적 작업들의 관람이 분명하게 확정된 룰을 누구나 익히 알고 즐기는

스포츠 관람과 같을 수는 없다. 문화에는 평준화의 논리가 기계적으로 먹혀들지 않는다. 모든 사람이 이해할 수 있는 문화만이 민주적인 문화도 결코 아니다. 스포츠와 예술은 이런 점에서 구별된다.

이제 문화예술 행사도 좀 더 특성화되고 관람객층도 더 분화되어야 할 것이다. 대한민국 백성이 다같이 똑같은 음식을 먹고 똑같은 옷을 입고 똑같은 구경거리를 일제히 보아야만 한다면 대한민국이라는 나라는 정말 끔찍한 곳이 되어 버릴 것이다. 행사들의 규모는 좀 더 작게, 그 반대급부로 좀 더 다채롭게 차별화되어 조직되고 관람객도 점차 전문화, 세분화되어야 한다. 문화를 획일적으로 통일시켜 하나의 양적 잣대로 재려는 습관을 털어 버려야 한다. 비엔날레의 성공 여부를 그 외형적 규모와 이에 걸맞은 입장객 수로 판단 내리려 하고, 그 수가 전에 비해 줄었다는 것이 크게 우려할 만한 사항으로 이야기된다면 이야말로 우려할 만한 일이 아닌가.

나는 문화예술을 스포츠와 마구잡이로 혼동하는 것을 못마땅하게 여기는 사람이다. 스포츠, 그것도 관람용 대형 운동경기가 '문화'라는 범주에 포함시켜서는 안 된다고 속 좁게 생각해서가 아니다. 올림픽이 국제정치적 이해관계와 상업주의로 오염되어 있다는 것을 뻔히 알지만, 그런 올림픽에서 우리나라 선수들이 금메달을 하나라도 더 따내면 박수를 보내는 딱한 백성 가운데 나도 하나다. 그러나 문화예술을 상업화된 스포츠와 너무쉽게 동일한 것으로 여기고 심지어 과잉 투자된 관제 스포츠 행사에 문화예술이 기꺼이 봉사해야 한다는 사고에는 반대다. 스포츠의 정치적 이용은 민주주의의 발전이나 시민의식의 성장을 더디게 하는 장애물로서 작용할 수 있다. 문화예술이 스포츠 행사 진행에 약간의 도움을 줄 수는 있을지언정 이에 장식품으로 종속되어서는 안 된다. 만약 그렇다면 국가적 타락이다.

소위 '3S'라 하여 스피드(speed), 섹스(sex), 스포츠(sports)가 대중의 얼을 빼서 정치적으로 조작할 수 있는 대상으로 전락시키는 세 가지 현대적 도구라고 비판적으로 이야기되던 때가 있었다. 지금은 시대에 뒤떨어진 구닥다리 소리로 들리지만 되새겨 볼 만한 가치는 여전히 있다. 이 '3S'가

생각의 조각

고도로 산업화되어 맹목적 이윤추구의 거대한 체계가 되어 있기 때문에 그렇다.

이를 세계적으로 주도하는 것은 미국의 자본이다. 텔레비전을 통해 미국 내 농구 경기를 보며 마치 자기 일처럼 흥분하여 떠드는 사람들이 없지 않나, 스피드, 섹스, 스포츠가 한데 버무려진 할리우드 블록버스터들이 최상의 시즌에 전국의 극장들을 휩쓸지 않나, 『플레이보이(playboy)』의 표지에 나왔다는 교포 누드모델이 이 나라의 언론에서 일약 스타로 떠오르는 것 따위를 보고 식민지에 살고 있는 것이 아닌가 하는 착각에 빠진다. 점잖고 귀족적인 것만이 문화라는 고루한 편견에 맞서 인기 끌어 잘 팔리는 모든 것이 다 문화라는 무원칙이 횡행하는 세태다. 미국 것 한국 것 가릴 것도 없다, 문화도 장사고 장사도 문화, 스포츠도 모두 예술이고 예술도 모두 스포츠라는 식이다. 한마디로 혼란이다.

2002년 월드컵 행사가 가져다줄 국민통합적 기능 및 산업적 이득과 문화적 손실을 함께 생각해 보아야만 한다. 밝은 데가 있으면 그늘진 데가 뒤따른다는 것은 자연의 법칙이다. 비엔날레 전시장에서 엉뚱하게 여러 도시에 새로 건설될 월드컵 경기장들을 떠올리며 이런 생각들을 해 보았다.

1997

첫 전쟁 이미 치러졌다

뉴욕의 세계무역센터와 펜타곤 건물에 대한 테러가 발생한 지 한 달이 됐다. 상상을 뛰어넘어 거의 초현실주의적이라고 할 수 있는 이 사건에서부터 미국과 영국의 대대적인 아프간 보복 공습으로 발전하기까지, 지난 한 달 동안 우리는 텔레비전과 일간신문 그리고 주간지에서 많은 이미지들을 보고 많은 글들을 읽었고, 여러 대담을 통해 많은 이야기도 들었다. 그러나 기억에 남는 것은 글이나 말보다 이미지다.

전쟁 확산에 대한 두려움에 마음 졸이면서도 우리는 그사이 여러 가지 종류의 많은 이미지들을 보았다. 그렇다고 생각한다. 그러나 이는 착각이다. 우리가 본 것은 사실상 몇 가지 되지 않는다. 미디어를 통해 몇몇 이미지들을 반복적으로, 마치 세뇌교육 받듯이 집중적으로 주입받았던 것이다. 특히 학습받듯 반복적으로 본 것은 뉴욕무역센터 및 펜타곤 건물의 붕괴 장면이다.

우리는 우리가 본 것이 모두 실시간에 현장중계로 방송된 것으로 흔히 혼동한다. 그러나 사실상 첫날 첫번째 실황방송 빼고는 모두 연출된 반복에 불과하다. 동일한 이미지에 매번 새롭게 덧붙여지는 해설, '공격받은 미국(AMERICA UNDER ATTACK)'이라는 선정적인 자막(건물 붕괴 후의 복구 장면의 이미지에는 '단합된 미국'이라는 구호로 변경), 보다 드라마틱하게 영화적으로 보여 주기 위한(진주만 공습을 상기시키는) 보충 이

생각의 조각

미지의 추가와 화면 재설정 등의 편집상의 조작으로, 그것이 이미 시간적으로 지나간 사건 장면의 되풀이라는 것을 잊게 만들었던 것이다.

세계자본주의의 심장부인 뉴욕이 위치한 지점으로부터 거의 지구의 반대편에 사는 우리는 일주일 넘도록 매일 밤낮으로 텔레비전에서 같은 이미지를 지겹도록 보고 또 보고 또 놀라고 또 질리고, 때로는 신기해하면서 이미지가 보여 주는 그 스펙터클, 그 사건이 계속 현재형으로 지속되는 느낌에 사로잡혔던 것이다. 말하자면 장면을 영속화함으로써 그 사건을 시간적 맥락에서 끄집어내어 탈역사화하고 정서적 충격을 최대한으로 축적, 증폭시키려는 시도에 우리 스스로 최면술에 걸린 듯 말려 들어가 있었던 셈이다.

한편 우리는 이 사태와 관련해 우리가 본 것보다 못 본 것이, 보지 못하고 있는 것이 얼마만큼 더 많이 있는지 상상해 보려고조차 하지 않았다. 우리가 본 것은 전부 통틀어 고작 몇 장의 사진으로 요약될 수 있는 것이다. 비록 그 이미지가 충격적이며 많은 함의를 품고 있는 것이었다 할지라도 그것만으로는 사태의 본질이나 핵심에 대해 알려주는 바가 없다. 오히려 그 반대일 수도 있다. 순전히 시각적인 차원에서 보더라도 우리가 본 것은 우리가 보지 못한 것에 비하면 정말 미미한 것이다.

빈 라덴이 숨어 있다고 하는 아프가니스탄 전 국토가 갖가지 첨단 미사일과 신예 폭탄으로 공격당하기 이전에 전 세계 텔레비전 시청자들은 전 지구의 네트워크를 독점적으로 지배하는 미디어의 공격을 이렇게 일방적으로 받았다. 현재 벌어지고 있는 아프가니스탄의 대대적 공습을 전쟁 또는 전쟁의 시작이라고 한다면, 이는 그 이전에 이미 치러진 첫번째 전쟁 다음의 두번째 전쟁이다.

미디어를 통한 전쟁, 즉 전략적 이미지의 융단폭격이 시엔엔을 비롯한 미국의 주요 미디어에 의해 전 지구상에 매우 효과적으로 실행되고 난 후의 일이다. 그리고 시엔엔 방송과 이를 아무런 여과 없이 그대로 중계하는 한국의 텔레비전을 통해서밖에는 이 사태를 접할 길이 없는 우리들은 사실상 이 첫번째 전쟁의 무력한 희생자들 가운데 하나다.

테러리즘과 정의로운 전쟁, 문명과 야만, 그리고 선과 악의 이분법적 대립을 그토록 분명하고 정당한 것인 양 만들어 준 것은 과연 무엇이었던가. 특권적으로 선택된 이미지에 가려 보이지 않는 역사적 현실, 이에 대한 맹목이 '죄와 벌', '정의와 심판', '보복', '응징' 등등 테러리즘이라는 단어 못지않게 무시무시한 어휘로 점철된 야만적 신화가 현실화하는 바탕이 된다. 21세기의 지구 표면 위에 구약성서의 가장 어두운 한 페이지가 다시 펼쳐지려고 한다고나 할까.

<div align="right">2001</div>

생각의 조각

유행과 획일주의 문화

성숙한 문화란 통일성과 다양성이 적절한 균형을 유지하면서도 동시에 역동성을 지닌 문화다. 그러나 어떤 특정한 유행이 일방적으로 지배하게 되면 이 균형과 역동성이 모두 깨지고 아노미 상태가 된다.

요즘 우리의 대중문화 특히 영화의 경우는 많은 사람들이 우려할 정도로 일시적 유행에 전적으로 좌우되고 있다. 이는 관람 행태에서 몇몇 특정 경향의 영화에만 관객이 집중적으로 몰리고 나머지는 철저하게 외면당하는 모습으로 나타난다.

유행이라는 현상은 그 단어의 정의처럼 누구나 눈으로 보고 느낄 수 있을 정도로 두드러진 것이지만 그 원인이나 파급효과는 분석하기가 쉽지 않다. 상업적인 이해 때문에 경쟁적으로 '유행을 창출'하기 위해 온갖 기발한 마케팅 전략들이 동원되지만 과연 유행이 무엇에 의해 어떻게 만들어지는지, 또는 누가 만드는지 정확하게 알기란 힘들다.

유행의 영향이 반드시 부정적인 것은 아니지만 도를 지나칠 때는 맹목성과 획일주의로 빠진다. 또 역으로 대중의 맹목적 군집성향과 획일주의적 사고 때문에 특정한 유행이 쉽게 지배하게 된다. 유행은 변화하게 마련이지만 그 변화 자체가 바로 다양성의 억압 때문에 생겨나는 것이다. 유행의 변화를 문화의 다양성으로 착각하지 말아야 한다.

나는 우리 문화의 가장 큰 결함이 획일주의적 사고와 이의 집단적 발현

형태인 동조성 또는 순응주의에 있다고 본다. 악몽 같았던 군사독재에서 겨우 벗어나 민주화를 경험한 지 얼마 되지 않아서인지 우리 사회는 아직 획일주의의 망령에서 그다지 자유스럽지 못하다.

개성과 자아를 주장하는 젊은 세대들의 등장으로 전과는 달라지는 추세인 것 같지만 우리 문화의 획일주의 및 순응주의는 하나의 고유한 원칙이나 전통이라고 할 만치 강한 것임을 도처에서 확인하게 된다.

요컨대 남들이 하는 대로 해야지 남과 다르게 별스럽게 놀아서는 안 된다. 그래 봐야 왕따나 당하기 십상이라는 이야기다. '모난 돌이 정 맞는다'는 옛 속담은 요즈음에 와서 '튀면 다친다'는 정도로 표현만 바뀌었을 뿐인 것 같다. 그래서 계속 지배적인 유행을 쫓아가게 되고 암암리에 동조적 태도가 결국 안전하다는 판단을 하게 된다. 이런 풍토에서는 문화의 다양성을 꽃피울 수 없다.

과거 군복이나 교복 등 유니폼으로 상징되는 권력에 의해 강요된 획일주의에서 소비자의 자유로운 선택이라는 허울 아래 유행의 힘을 통해 동조성을 부추기는 시장의 획일주의로 바뀌었을 뿐 근본적으로 변한 것은 많지 않다.

개인의 행동이나 심리에 미치는 획일주의의 압박은 여전하며 오랫동안 이에 길들여져 있어서 이것이 얼마나 폭력적인 것인지도 막연하게밖에 인식되지 않고 있다. 알게 모르게 새로운 형태의 일상적 파시즘을 겪고 있다는 말이다. 요즈음 교복을 입은 조직폭력배 영화들이 '이유 없이' 인기를 끌며 유행하고 있는 현상은 이 점에서 의미심장한 징후다.

유행의 지배를 받고 있다는 점에서 대중문화나 고급문화, 또 약간 어색한 분류이자 표현이긴 하지만 생활문화나 예술문화나 다 비슷하다. 정도 차이만 있을 뿐이다. 대표적으로 고급문화, 고급예술에 속한다고 하는 순수미술의 경우도 마찬가지다. 더욱이 그 유행이 외국, 소위 국제미술을 주도하는 미국 미술시장의 트랜드에 철저하게 종속돼 있다는 점에서 어쩌면 문제가 더 심각하다.

바람직한 생산전략을 논의하는 데서 나온 말인 '다품종 소량생산'은 문

화의 영역에 적용하더라도 그럴싸하다. 그러나 우리의 문화가 전반적으로 유행에 좌우되고 있는 한 공허하게 들린다. '상상력과 창의성 개발', '다양한 문화콘텐츠 개발', 다 좋은 말이다.

그러나 우리 사회의 곳곳에, 우리의 몸과 마음 구석구석에 스며 있는 획일주의와 순응주의를 똑바로 보고 이를 비판할 수 없다면 모두 공염불이다. 상이한 정치적 견해와 입장에 대한 법률적 관용만이 아니라 감수성과 상상력의 차원에서도 차이를 인식하고 이를 긍정하는 것, 삶을 바라보는 전망의 복수성을 적극 수용하려는 노력은 문화의 지속적 활력과 자기생산력의 증대를 위한 필수 조건이다.

2001

서구문화중심주의

얼마 전 서울의 고급 호텔에서 '보졸레 누보'라는 프랑스 포도주가 올해 처음 출하된 것을 축하하는 파티 장면이 텔레비전에 방영되었다. 이 술은 그해에 수확된 포도로 빚어 오래 보존하지 않고 바로 그 해에 마시는 서민적 포도주다. 파리의 택시기사들이 즐기던 것인데 점차 유행을 타게 되었다고 한다. 11월 중순이 되면 파리의 작은 식당들은 '보졸레 누보 입하'라고 써 붙이고 손님을 유혹한다.

이 포도주의 으뜸가는 고객은 프랑스인이 아니라 일본인들이다. 엄청난 양이 일본으로 수출된다. 값싼 술을 고급 술인 양 대량으로 팔아 먹을 수 있으니 프랑스인들로서는 신나는 일이다. 프랑스 언론은 일본의 보졸레 누보 파티를 신이 나서 취재 보도한다. 지구 반대편에 사는 동양인들이 호텔에 모여, 장삿속의 판촉행사가 무슨 문화적 사건이라도 되는 양 환호성을 지르는 모습이 기특하기 짝이 없다는 투의 보도다.

이와 똑같은 파티가 서울에서도 성황리에 열렸다는 소식을 접하고 뒷맛이 개운치 않았다. 문화 식민지의 징후를 보는 것 같았기 때문이다. 포도주는 프랑스에서 수입된 것이고 그것의 출하를 축하한다고 호텔에서 법석을 떠는 것은 일본에서 수입된 유행이다. 일본에서 유행하는 것은 약 십 년 후한국에서 반드시 유행하게 마련이라는 말을 들은 적이 있는데 맞는 것 같다. 이미 보졸레 누보 소비량이 일본을 앞지르고 있다고 한다.

월드컵 축구대회를 앞두고 한국과 프랑스 사이에 개고기 논쟁이 벌어지고 있다. 한 나라의 음식문화에 대해 야만이니 뭐니 해 가며 조롱하고 참견하는 것은 주제넘을 뿐 아니라 인류학이나 역사의 기본 상식이 없는 데서 나온 무식한 행동이고 발언이다. 문화적 차이에 대한 최소한의 이해나 존중심이 없는 이 태도의 배후에는 서구문화중심주의와 인종주의적 편견이 도사리고 있다. 논쟁의 불을 지피고 있는 브리지트 바르도가 프랑스 극우파 정치인들과 친밀한 사이라는 것은 프랑스에서는 잘 알려진 사실이다. 당당하게 맞서지 않으면 당한다.

<div align="right">2001</div>

책과 사람들

한국미술사의 철학

몇 년 사이에 미술서의 출판도 꽤 활발해졌다. 전문적으로 미술서만을 내겠다는 출판사도 한둘 생겨났고, 전에는 미술에 눈도 안 돌리던 대형 출판사들도 호화판 화집을 펴내는 등 새로운 경향을 보여 준다. 형태와 종류도 다양해졌고 양적으로도 제법 늘어난 듯 보이지만, 본격적 읽을거리는 여전히 찾아보기 힘들다.

미술이 말로써가 아니라 시각으로 호소하는 것이고, 또 수많은 원작을 찾아다니며 직접 본다는 것이 실제로 불가능한 이상 복제 도판집 이른바 화집의 출판은 미술문화의 수요공급에서 가장 기본적이고 필수적이라 하겠다.

그러나 화집 출판만으로 올바른 미술문화의 발전이 이루어질 수 없다. 화집의 도판 앞뒤에 실리는 짤막한 해설이 우리가 갖게 되는 미술에 대한 정보나 이론의 전부일 수는 없다. 한마디로 본격적인 비평서, 이론서가 많이 나와야겠다. 어떤 화가의 화집을 내느냐, 어떤 작품을 도판으로 살리느냐 하는 선택 자체가 확립된 이론적 배경 없이는 이루어질 수 없지 않은가.

이론 없이 시각적 자료만을 제시한다는 것은 일반 사람들로 하여금 미술이라는 것을 단지 감각적 차원에서 자의적인 방식으로만 보게 할 위험을 더해 가는 것이다. 대학에서 미술 전공의 학생들을 가르치는 나로서는 대부분의 학생들이 감각적인 세련에서는 어떨는지 몰라도 그 이론적 바탕

의 빈약함에, 아니 초보적 지식도 변변히 갖추고 있지 못함에 놀랐던 적이 많다. 읽을 만한 책이 없었고, 그래서인지 읽으려는 자세가 처음부터 갖추어지지 않았기 때문이다. 주로 화집류에서, 그것도 외국에서 출판된 것일 경우에는 해설도 못 읽고 도판만 들여다보는 게 고작인 상태다.

물론 학문적 축적과 비평적 토론이 활발치 않은 상태에서 무턱대고 책이 출판되기를 바란다는 것은 말이 되지 않는다. 그래도 미술에 대해 나름대로 깊이 연구하는 상아탑의 학자들이 적지 않으리라 생각된다. 문제는 이들의 개인적 탐구가 출판을 통해 사회화되고, 그럼으로써 일반에게까지 알려져 미술에 대한 폭넓은 대화와 반성을 자극하고 널리 계몽적인 기능을 할 수 있는 길을 터놓는 데 있다. 출판인들이 안일한 근시안적 상업주의에서 벗어나 긴 안목으로 이 방면에 과감한 투자를 하는 것이 해결의 한 방법일 것이다.

제일 바라고 싶은 것은 대략 다음과 같은 내용을 담은 책이다. 어쩌면 그 책 이름은 '한국미술사의 철학'쯤이 될지도 모른다.

우선 '미술'이라는 개념의 사용 방식을 역사적인 기원에서부터 현재의 상황에 이르기까지 훑어본다. 이를테면 언제부터 '미술'이라는 용어가 도입, 사용되고, 그것이 그림, 조각, 글씨, 건축, 공예 등등을 묶는 하나의 범주가 되었는가. 그 이전에는 어떤 용어나 범주가 있었는가. 현재 우리가 '미술'에 대해 갖고 있는 통념적 사고는 어떠한가.

둘째, 미술은 어떤 존재 이유를 갖는지 알아본다. 특히 우리나라에서 예부터 그림, 조각, 건축 등등이 만들어져 왔던 때에는 어떤 사회적 배경에서 어떤 기능을 담당하기 위한 필요에서였던가. 외국의 경우와는 어떻게 비교되는가.

셋째, 우리나라 미술사의 기술 방식에 대해 재검토를 한다. 기존 미술사 기술 방식의 철학적, 미학적 바탕은 어떤 것인가. 미술양식의 자율적 진화란 어떤 관점에서 보아야 할까. 기왕에 나온 몇 권의 한국미술서나 여러 가지 논문들은 이런 문제를 대개 회피하고 있다.

넷째, 사회문화사의 전반적 흐름 가운데 미술은 어떤 위치를 차지했는

지 구체적으로 논의한다. 미술과 미술 이외의 다른 부분의 활동과 어떤 유기적 관계를 지녀왔는가. 과거의 미술에서 오늘의 우리는 단순한 민족적 자부심 이상의 어떤 의미를 찾아보아야 하는가 등등.

아마도 이렇게 포괄적인 내용을 다룬 책이, 그것도 제대로 다룬 책이 곧 나오기를 기대하는 것은 무리한 욕심일 것이다.

<div align="right">1980</div>

예술과 사회

아르놀트 하우저의 『문학과 예술의 사회사』

흔히 문학이나 예술은 우리 삶의 기본 바탕을 이루고 있는 물질적, 경제적 생활, 그리고 그것과 직접적으로 연관되어 있는 정치, 사회 현상과는 무연한, 심지어 그런 것과는 정반대되는 것으로 간주하려는 풍조가 우리 주변에 널리 퍼져 있는 듯하다. 예술이라는 순수하고 신비스러운 영역은 생존을 하기 위해 땀 흘려 일하고 벌고 쓰는 비속(?)한 세계와는 전혀 아무런 관계가 없는, 비물질적이고 순수히 영적인 초월 세계라는 식으로 생각하는 사람들이 적지 않다. 예술과 경제, 예술과 정치, 또는 사회 현실을 결부시켜 이야기하려고 하면 대뜸 묘한 색안경을 쓰고 '응, 너 불온한 소리를 하려고 하는구나' 하고 사뭇 공갈조의 태도로 나오든가, '넌 아직 그 높은 경지를 모른다'는 식의 고압적인 태도를 취하는 모습도 심심치 않게 보게 된다. 예술은 사회나 현실과는 동떨어진 순수하고도 절대적인 고상한 차원에 속하며 또 그래야만 한다는 사고는 몇몇 사이비 귀족 취향을 지닌 예술가들의 허영심을 만족시켜 줄는지는 모르나, 인간이 영위하는 제반 활동 중 가장 오래된 것의 하나이며 극히 중대한 현실적 의의를 지닌 예술 활동에 대해 그릇된 인식을 심어 주기가 일쑤고 앞으로의 건전한 예술의 발전에도 커다란 장애가 된다. 그러나 이렇게 신비화된, 미신화된 예술관은 커다란 세력을 가지고 있으며, 암암리에 예술에 종사하는 사람들만이 아니라 일반 사람들에게도 크게 영향을 미치고 있는 것이 사실이다.

서구예술에 관한 경우에 이러한 미신적인 예술관은 우리의 문화, 예술 풍토가 안고 있는 식민지적 병폐 때문에 더 위력적으로 작용한다. 이른바 신문화의 수입 이래로 새로이 밀려 들어온 서구의 갖가지 예술 양식들은 그것들이 본래 생겨나고 성장하게 된 사회, 역사적 문맥은 도외시된 채 더 말할 나위 없이 훌륭하고 신비스러운 예술 형태로서 무조건 적극적으로 모방해야 한다고 오랫동안 생각되어 왔다. 이러한 몰지각에서 비롯한 서구 예술 양식의 몰주체적 수용은 민족적 예술의 발전에 긍정적이라기보다는 부정적인 작용을 끼쳐 왔다. 지금도 끊임없이 다양한 길을 통해 여러 가지 방식으로 (그러나 단편적, 피상적으로) 새로운 서구예술이 소개되고 모방되고 있지만, 그것을 낳은 모태인 서구의 제반 사회, 역사적 상황과 조건에 대한 당연한 검토와 고려는 결여되어 있으므로 올바른 전체적 이해나 비판이 매우 어려운 형편이다. 서구예술을 소위 '비판적'으로 수용해야 한다는 말들은 마치 약속이나 한 것처럼 되풀이되지만 어떠한 입각점에서 그것을 비판하여, 배척할 것은 배척하고 받아들일 것은 받아들여야 하는가에 대해서는 아직 확고한 자세나 방법론이 서 있지 못한 것 같다.

　아르놀트 하우저(Arnold Hauser)가 쓴 『문학과 예술의 사회사(Sozial-geschichte der Kunst und Literatur)』(1951)의 우리말 번역 출판은 오늘의 이러한 예술 풍토에서 획기적인 사건의 하나라고 할 수 있다. 고대에서부터 현대에 이르기까지의 서구의 문학과 예술을 사회사적인 폭넓은 관점에서 총괄하여 그 발생 원인과 변천 과정을 상세히 구명해 놓은 이 하우저의 역저는, 서구의 학계와 예술계에서 불러일으킨 반향과는 또 다른 점에서 단순한 지적 호기심의 만족에서가 아니라 서구의 영향권에 자의적, 타의적으로 끌려 들어가 있는 우리의 예술 풍토가 안고 있는 절실한 문제를 올바르게 해결해 나가는 방향을 모색하는 데 큰 도움과 시사를 주었다고 할 수 있다. 1966년부터 『창작과 비평』에 번역, 게재되기 시작하여 1974년 '현대편'(영역본으로는 제4권)*이 한 권의 책으로 묶여 출판되었을 때, 예술

* 『문학과 예술의 사회사』의 한국어판은 1974년 초판 출간된 이래 2016년 전4권이 개정2판까지 출간되었다. 개정2판에서 제4권의 부제는 '자연주의와 인상주의 영화의 시대'이다.

가와 비평가 및 예술에 대하여 전문적으로 연구하는 사람들 사이에서만이 아니라 예술에 대해 건강한 관심을 갖고 그 나름의 교양을 갖추고자 하는 학생, 일반인들 사이에 불러일으킨 열띤 반응과 관심은 이를 충분히 증명해 주는 것이겠다.

이번에 출판된 것은 원저의 첫 부분(영역본으로는 제1권)으로서, 인류 최초의 예술 활동의 증거인 구석기시대의 동굴벽화에서부터 중세 말기의 고딕 예술에 이르기까지의 서구예술의 사회사이다. 사회사라는 말이 가리키는 것처럼 이 책의 내용을 이루고 있는 것은 한마디로 말해 예술 그 자체만의 역사가 아니라 각기 상이한 시대의 예술이 그것을 낳은 사회의 제반 제도 및 문화 체계 내에서 그러한 조건들과 어떠한 관련성을 맺으며 형성, 기능, 변천해 왔느냐하는 데 대한 해명이다.

예술과 사회의 상호 의존성 혹은 구속성은 너무나도 자명한 사실이지만 이를 풀어헤쳐 밝히는 작업은 말할 수 없을 만치 어렵다. 예술을 사회학적으로 설명하는 데는 일반적으로 다음 네 가지 방면의 접근 방법이 있을 수 있다.

첫째, 예술작품과 관련된 사회제도 및 행태 유형에 관한 순전히 '사회학'적인 탐구 방식이다. 여기서는 예술 수요층(public)에 대한 예술작품의 분배 방식, 그 예술 수요층의 정체와 이해관계, 예술가의 사회적 배경, 예술가라는 직업의 사회적 위치, 예술가와 감상층에 대한 공공 권력의 태도, 예술의 주제나 내용에 대한 수요층의 영향력 등을 검토한다.

둘째, 예술의 기원 발생과 사회적 기능에 관한 연구인데, 이는 예술작품이 어떠한 사회적 조건 아래서 탄생하고 각기 상이한 시대에 어떠한 반응을 불러일으켰느냐 하는 문제의 검토로서, 작품 자체보다는 복잡한 사회적 조건과 관련되어 있는 창조 과정 및 그 당대 또는 후대의 사람들이 그 예술작품을 받아들이는 과정에 관한 연구에 초점을 둔다.

셋째, 주어진 예술작품을 그 작품이 생겨난 시대의 기록이나 증언으로서 보는 방식이다. 즉, 당대 현실의 어떠한 측면이 예술작품 속에 어떤 형태로 나타나 있는가, 예술작품의 어떤 양상과 부합되는가 하는 문제의 탐

구이다. 여기서 말하는 현실이란 당대의 경제적, 정치적 환경, 산업과 과학적 기술의 수준, 도덕, 종교, 철학사상, 미학사상 및 서로 갈등 대립하는 정치적 태도와 신조 등등을 다 포함한다.

넷째, 동일한 시대와 장소라는 문맥 아래서 각기 다른 의미전달체인 각종 예술들이 서로 얼마만큼 사회적으로 조건 지어진 동형의 구조를 지니고 있는가, 또 비예술적 구조와 예술적 구조 사이에 어떠한 관련성이 있느냐 하는 문제의 탐구이다.

이 네 가지 접근 방식은 서로 중첩되며 이상적인 수준에서는 유기적으로 종합되어야 할 성질의 것들이다. 여기에 역사적 변화라는 시간적인 요인을 적극적으로 도입하여 고려하면 보다 완벽한 방법이 될 것이다.

이 책에서 저자는 위에서 말한 여러 가지 각도의 접근 방법을 비교적 고루 동원하여 단지 조형예술이나 문학이라는 하나의 특수한 영역만이 아닌 제반 서구문화와 사회경제적 조건과의 상관관계에 대해, 그리고 그 변화에 대해 종합적이고 입체적인 조망을 제시해 주고 있다.

역자가 '현대편' 해설에서 밝히고 있다시피 저자의 기본 입장은 다음과 같다. 즉, 모든 예술은 사회적으로 조건 지어진 것이지만 예술의 모든 측면이 사회학적으로 정의될 수 있는 것은 아니다.

그렇기 때문에 이 책에서 저자는 사회학적인 접근 방식이 흔히 빠지기 쉬운, 이를테면 어떠한 경제발전의 단계에서는 필연적으로 어떤 유형의 예술이 나타났다고 하는 단순한 경제적 결정론으로의 환원이나 안이한 양식화의 위험성에서 멀리 벗어나 있다.

예를 들자면 구석기시대와 신석기시대의 예술을 논하는 자리에서 저자는 "여러 예술 양식의 경제적, 사회적 조건에 관해 구체적으로 말할 수 있는 것은, 자연주의는 개인주의적, 무정부적 생활양식과 무전통성 및 고정된 관습의 결핍과 현세적 세계관에 이어진다는 것, 이에 반해 기하학주의는 통일적 조직으로 만들려는 경향과 영속적인 질서 그리고 대체로 현세의 피안을 지향하는 세계관과 일치된다는 정도이다"(25쪽)라고 말하고 있다. 그러나 "이러한 상관관계를 확인하는 것 이상의 여하한 주장도 애매한

개념의 조작에 의존하기가 십상"이라고 경고한다. 또 "예술적인 생산성이 물질적인 부에 의존한다는 학설은 적어도 인간이 식량의 획득에 전념하고 있는 상태에서는 백 퍼센트 적용"되지만, "보다 발전한 단계에 이르면 이러한 학설은 그대로 적용할 수가 없다"(28쪽)고 한다.

그러나 이렇게 구석기 미술과 신석기 미술을 대비시켜 도출해낸 '자연주의'와 '기하학주의(때로는 추상 또는 형식주의라고 말을 바꾸기도 한다)'에 각각 대응하는 경제, 사회 형태라는 두 가지 기본 원칙 내지는 범주를, 저자는 그 이후의 이집트, 그리스, 로마 및 중세의 예술에 매우 유효하게 적응시켜 설명한다. 그러나 이를 기계적으로 적용하는 것이 아니라 들어맞지 않을 경우에는 유연성있게 그 개념을 수정, 보완 또는 유보하면서 다양하고 풍부한 실제의 예술 현상을 존중하는 태도를 보여 준다. 예컨대 이런 원칙이 예외적으로 들어맞지 않는 크레타 미술을 논하는 부분에서 저자는 다음과 같이 말하고 있다. "예술사의 영역에서는 동일한 원인은 반드시 동일한 결과를 낳지 않는다는 것, 아니 그보다는 예술사에 작용하는 원인이란 그 수가 너무 많은 탓으로 과학적인 분석이 그 전부를 취급할 수가 없는 경우가 많다는 사실을 증명함에 불과한 것이다."(54쪽) 그렇다고 해서 모든 예술 현상은 반드시 그 시대의 사회문화적인 배경에 비추어 설명되어야만 그 본연의 모습이 드러나는 확고부동한 사회적 현상이라는 기본적이고 명백한 가정을 포기하는 것은 결코 아니다.

곰브리치 같은 미술사가는 하우저의 이와 같은 탄력성있는 접근 방법에 대해, 이는 사실상 사회적 조건 및 그 변화에 의해 예술 현상이 결정된다는 그의 기본 입장을 스스로 포기, 자기모순에 빠진 것이 아니냐고 비판하고 있다. 그러나 이러한 비판은 하우저의 근본 관점을 편협하게 오해하고 있는 데서 비롯한 것이다. 사회의 물질적 경제적 조건 및 그 변화가 예술의 형식과 내용 및 그 변화를 결정(하우저는 결코 '결정'이라는 오해를 낳기 십상인 거친 단어는 쓰지 않았다)한다고 말하더라도 이 말의 의미는 그 결정이 직접적으로, 직선적인 방식으로 이루어지는 것이 아니라 그 물질적 기반 위에 있으며, 형태나 종교, 윤리, 지배적인 세계관 그리고 예술

가의 개성 및 이를 제약하는 예술가가 속해 있는 집단이나 계급의 성격, 수요층의 성격 등등의 다양한 매개에 의해 간접적으로, 우회적인 방식으로 이루어지는 것이라고 해석해야만 할 것이다. 비슷한 말이지만 예술작품에 그 시대의 사회적 현실이 반영된다고 하더라도 이는 거울에 비치는 것과 같은 식으로 반영되는 것이 아니라, 개별적인 예술가 및 그가 속한 사회집단이나 계층이라는 이중의 필터를 여과하여 선택 굴절되어 나타난다는 점을 유의해야 할 것이다. 그러므로 같은 시대의 동일한 경제적 사회적 조건하에서도 전혀 다른 성격의 예술이 나타날 수 있으며, 동일한 예술 양식이 서로 엄청나게 틀리는 세계관의 표현 양식으로 될 수도 있다. "개개의 예술 양식은 얼마나 많은 해석이 허용되는 것이며 또 그것이 얼마나 상반되는 세계관의 표현 양식으로 될 수 있는가."(130쪽) 요컨대 "예술작품의 가치와 사회적 조건을 일대일로 간단하게 대응시킬 수도 없다. 사회학이 할 수 있는 일은 기껏해야 예술작품을 구성하는 가지가지 요소를 그 근원까지 거슬러 올라가서 생각하는 것뿐이며, 이러한 요소들이 동일하면서도 거기서 생기는 예술작품의 질은 그야말로 천차만별일 수도 있는 것이다."(106쪽)

'고대·중세편'* 전체를 다 읽고 난 후 머리에 짙게 남는 것은 과거의 예술이 너무나 끔찍할 정도로 왕권이라든가 무사계급이라든가 귀족계급이라든가 사제계급이라는 소수 특권층만의 전유물이었다는 사실과, 우리가 상식적으로 생각하던 것보다는 훨씬 더 예술이 정치적, 사회적 현실과 밀접하게 얽혀 있으며, 거의 대부분의 시대에서 개인주의적인 성격이 아니라 집단적인 성격을 띠고 있다는 사실이다. 동시에 전편을 통하여 곳곳에서 뚜렷하게 드러나는 민중예술, 민주적인 예술에 대한 저자의 부단한 관심이 인상적이다. 실제로는 그러한 예술이 그 방대한 기간 중에 거의 존재하지 않았다는 서글픈 사실밖에 보여 주지 못하지만(30, 53-57, 76, 79, 101, 194-186, 285, 289쪽 등등), 결국 저자가 이 저술을 쓰게 된 근본 동기

* 현재 개정2판에서 제1권에 해당하며, 부제는 '선사시대부터 중세까지'이다.

나 목적은 단순히 과거의 예술을 연구한다는 순수 학문적인 탐구심에서라기보다는, 이 책의 결론에 해당하는 '현대편' 맨 마지막 부분에서 이야기한 '예술 민주화의 길'로 나아가기 위한 실천적 관심에서 비롯된 것이 아닌가.

하우저의 이 저작이 웅변으로 다시 한 번 확인시켜 주듯이 인간생활의 다른 모든 방면과 마찬가지로 예술도 전혀 독자적인 고립된 영역이 아니라 예술 이외의 경제, 정치, 종교 등등의 사회제도 및 질서와 긴밀하게 얽혀 있으며, 그 얽혀 있다는 조건 자체가 예술이라는 일종의 사회적 현상의 성격을 근본적으로 규정하고 있다. 예술이 이러한 사회적 제약에서 어느 정도 벗어나 일견 자율적으로 보일 때조차 "실은 사회학적으로 제약받은 것"이고 "은연중에 어떤 실용적 목적에 봉사"(93쪽)한다. 이른바 예술의 독자성이라는 것은 결코 절대적인 것이 아니라 사회 안에서 상대적인 것이며, 일부의 사람들이 주장하는 '절대순수의 예술'이란 말은 일종의 과장된 수식이 아니라면 허위에 불과한 것임에 틀림없으리라.

민주적이고 민족적인 우리 예술이 절실하게 요구되는 것만큼 아직은 아득하게 느껴지는 이러한 시기에 하우저의 이 저작의 탁월한 번역, 출판은 단순히 서구예술의 역사를 올바르게 이해하게 해 준다는 수준을 넘어선다.

서구예술에 대한 맹목적인 동경이나 선망을 배척하고 그것을 객관적 거리에서 비판적으로 볼 수 있게 해 줌으로써 이 책의 출판은 우리의 문화 예술 풍토가 안고 있는 불건전성을 청산하는 데 커다란 자극제가 될 것이며, 새로운 예술적 실천에서 그 의의는 날이 갈수록 점차 커 갈 것이다. 아울러 이 저작의 나머지 부분(르네상스 예술부터 신고전주의 예술까지),* 그리고 『예술사의 철학(Philosophie der Kunstgeschichte)』(1958)을 비롯한 하우저의 기타 다른 저작들의 조속한 번역, 출판이 기다려진다.

추기: 편집자의 부탁은 이 역서에 대한 올바른 소개와 전체적 평가이지만 나의 좁은 식견과 능력으로는 그 풍부하고 엄청난 내용을 제대로 다 소화

* 이 글이 씌어진 1976년에는 『문학과 예술의 사회사』 전권이 아직 나오지 않았다.

하여 서평다운 서평을 한다는 것은 도저히 불가능한 일이므로, 책을 읽고 난 후의 내 나름의 소감을 간략하게 이야기함으로써 이를 대신했다. 단지 이 책을 직접 읽어 보라고 권할 수 있을 뿐이다.

1976

미술의 세계로 향하는 첫걸음

에른스트 곰브리치의 『서양미술사』

곰브리치(E. Gombrich) 박사의 『서양미술사(The Story of Art)』(1950)는 영어로 쎼어진 교과서적인 미술사 서적 중 두서너 손가락 안에 꼽히는 너무나도 유명한 책이다. 저자 자신이 머리말에서 밝히고 있듯이, 이 책은 전문학자들을 위한 것이 아니라 미술의 세계에 처음 발을 들여놓은 초보자들을 위한 입문서이다. 너무나도 복잡해서 도저히 갈피를 잡기 힘든 서양미술사의 방대한 흐름을 여기에서처럼 일목요연하고 알기 쉽게 설명해 놓은 책은 찾아보기 힘들다. 그럼에도 불구하고 제일급의 학자가 아니고서는 감히 접근해 볼 엄두도 못 내는 가장 근본적이고 핵심적인 문제점들을 심오한 차원에까지 탐구해 들어감으로써 학계에 커다란 반향과 찬탄을 불러일으킨 바 있다. 특히 현대 지각심리학의 성과를 원용한 독특한 방법론으로써 '보는 것'과 '아는 것' 사이의 연관성을 중요시하며 여러 세기 동안 수많은 미술가들이 각기 어떠한 문제를 극복, 해결하고자 애써 왔는지를 구체적인 작품 분석을 통하여 자상하게 해명해 놓고 있다.

1977

동서 비교미학의 서설적 탐구

토머스 먼로의 『동양미학』

척박했던 한국의 대학 풍토에서 미학이라는 학문을 세우기 위해 애쓰시다 안타깝게도 너무 일찍 돌아가신 고(故) 백기수(白琪洙, 1930-1985) 선생께서 토머스 먼로(Thomas Munro, 1897-1974)의 『동양미학(Oriental Aesthetics)』(1965)를 번역해 출간한 지 벌써 이십 년 가까이 되었다.* 이 번역서의 재출간은 여러모로 뜻 깊다. 개인적으로 아주 가까운 후배이자 제자인 나로서는 특별한 감회가 적지 않다. 칸트를 비롯한 서양미학의 연구에서 출발해 공자의 예술사상을 현대적으로 조명하려 하신 선생께서 생전에 지향하던 학문적 도정의 중요한 한 지점, 관심의 전환점을 상기시켜 주기 때문에 더욱 그렇다.

본래 이 책의 원전은 1960년대 중반에 나왔다. 미학이라는 학문의 역사를 볼 때 고전이라 하기에는 너무 가깝고, 요즈음의 책이라고 하기에는 다소 시간적 거리가 느껴질 수도 있다. 그러나 그 주제로 보자면 여전히 참신한 텍스트라고 할 수 있다. 왜냐하면 비교미학(comparative aesthetics)이라는 아직까지 미개척으로 남아 있는 영역에 최초로 발을 딛고 있는 책 가운데 하나이기 때문이다.

한마디로 말해 이 책은 서양인의 눈으로 본 동양의 미학적 사고에 대한

* 한국어 번역본은 1984년에 초판이 출간되었고, 2002년에 '동서 비교미학의 서설적 탐구'라는 부제를 달고 개정판이 나왔다.

개론서이자, 선구적인 비교미학 입문서다. 서구미학의 전통 한가운데 있는 원로 미학자가 동양미학 전문 연구가들의 제반 업적을 요약 정리하려 했다는 점에서, 즉 서양과 상이한 동양의 예술적, 미학적 사고를 서양의 미학적 범주와 개념에 비추어 설명하려고 했다는 점에서 그렇다. 일종의 유추적 사고라고 할 수 있는 이 비교미학적 사고는 미학이라는 학문의 성숙과 발전을 위해서 필수적이다. 동서양을 아우르는 '보편미학'의 성립이 하나의 신화라 할지라도, 서로 다른 문화적 전통에서 나온 예술적 생산을 비교하지 않는 미학적 탐구, 즉 특정한 문화적 전통과 맥락 안에만 고스란히 갇혀 있어서 외부 또는 타자의 존재를 알려고 하지 않는 미학적 사고는 비생산적 자기폐쇄성과 편협한 독단론(dogmatism)의 위험에서 벗어나기 힘들다.

인류학적 탐구의 이상과 미학적 탐구의 이상이 만나는 지점이 여기에 있고, 여기서 새로운 종의 학문적 관점과 상상력이 생겨날 수 있다. 요즈음 '학제적 연구'라는 말이 유행하고 있지만 이 비교미학적 사고야말로 이를 구현하기 위한 대표적 예 가운데 하나다. 상이한 관점의 교환 없이 새로운 조망점을 어디다 세울지 가늠할 수 없다. 이 점에서 개괄적이고 기초적인 사항만을 목록처럼 다룬 것 같아도 토머스 먼로의 『동양미학』이 갖는 미학사적 의의는 여전히 살아 있다.

2002

시각문화연구의 새로운 도전

존 버거의 『다른 방식으로 보기』

이 책*의 원제는 'Ways of Seeing'이다. 이 제목을 단어 그대로 번역하면 '관점들' 또는 '보는 방식들'이 될 것이다. 책 제목으로는 어딘가 매끄럽지 못하지만 그것이 함축하고 있는 뜻은 쉽게 알 수 있다. 여기서 중요한 것은 이것이 복수형으로 되어 있다는 점이다. 이 책이 대상으로 하고 있는 것은 기본적으로 서구의 유화 전통에 속하는 작품들인데, 여기서 '보는 방식들(Ways of Seeing)'이라는 복수형은 유화작품들을 보는 하나의 표준적인 방식이 있는 것이 아니라 여러 가지 방식이 있을 수 있다는 의미를 함축한다. 그렇기 때문에 '보는 방식(The Way of Seeing)'이 아니라 'Ways of Seeing'이라고 했을 것이다. 보통 미술작품을 볼 때 일반적으로 강단적(academic)인 미술사나 미술평론에서는 그 작품을 감상하는 이상적인 방식이나 태도가 있다고 가정한다. 그 경우에는 단수형인 'The Way of Seeing'이라는 표현이 더 적합할 것이다. 그러나 복수형인 'Ways of Seeing'은 하나의 작품을 보는 그 나름대로의 타당성이 있는 여러 가지 경쟁적인 방식들이 공존할 수 있음을 함축하고 있다.

이 책은 원래 1972년 비비시(BBC)에서 방영된 텔레비전 연속 강의들을 바탕으로 만들어졌다. 이 강의에서 존 버거는 기존의 아카데믹한 보는

* 원전은 1972년 초판 출간되었고, 한국어판은 1990년대부터 여러 판본으로 나오다가, 2012년 열화당에서 최민의 번역으로 새롭게 출간되었다.

방식에 대해 근본적으로 재검토할 것을 요청하고 있다. 그렇기 때문에 거기에는 일반적으로 미술작품을 감상하는 법이라고 알려지고 이야기된 기존의 것들이 어딘가 잘못된, 또는 편협한 방식일 수도 있다는 강한 뜻이 함축되어 있다. 그래서 이 책의 제목을 '다른 방식으로 보기'라고 번역할 수 있다. '다른 방식'이라 함은 기존의 아카데믹한 표준적인 보는 방식이 아닌 새로운 방식으로 볼 수 있고, 또한 보아야 하지 않겠느냐는 일종의 적극적인 제안이다. 그는 거의 난폭하다 할 정도로 영국의 제도화된 강단 미술사학의 암묵적 전제들을 공격하고 있다. 그는 마르크스주의자(marxist)의 시각에서 서구의 유화 전통을 새로운 눈으로 볼 수 있다고 제안한다. 보수적인 미술사가에 대한 근본적인 비판이 바로 이 복수형의 제목에서부터 드러나고 있음을 알 수가 있다. 그렇기 때문에 복수형인 '보는 방식들'이라는 제목을 우리는 '다른 방식으로 보기'라고 옮겨도 괜찮을 것 같다.

존 버거의 이 비비시 연속 강연은 기존의 지배적인 미술사 담론에 대해 전복적이라고 이야기할 수 있을 정도로 급진적 비판의 시각을 보여 줌으로써 방송 당시부터 커다란 반향을 불러일으켰다. 기존의 미술사학과 미술평론에 미친 그 충격과 파장을 한마디로 쉽게 이야기할 수는 없지만, 오랫동안 강단 미술사학의 주류였던 양식사 중심의 형식주의적 미술사학의 틀에서 벗어난, 소위 오늘날 신미술사(new art history)라고 흔히 불리는 다방면의 새로운 연구 방향의 모색은, 존 버거의 이와 같은 관점 전환에서 파생된 것이라고 보아도 크게 틀린 이야기는 아니다. 그러니까 미술사의 문제를 단순하게 형식주의적인 입장에서 양식상의 변화 또는 작가와 유파 사이의 영향 관계의 문제로 축소시켜 생각한다든가, 예술 또는 미학적 영역이 다른 실제적인 영역과 아무 상관없는 특수한 영역이라는 칸트의 미학적 사고에서 벗어나, 미술의 영역과 그 여타의 다른 삶의 영역과의 복잡한 관계를 보다 자세하게 검토하려는 것이 이른바 신미술사학이 일반적으로 지향하는 것이라고 할 수 있다. 즉, 그 이전에는 미술이나 미술사의 논의에서 흔히 배제했거나 또는 덜 중요하게 생각했던 계급, 인종, 성차의 문제, 그리고 작품의 소유나 후원과 연관된 정치적 경제적 차원의 문제 등 여

러 가지 다양한 문제들을 미술을 이야기할 때 함께 고려해야만 한다는 것이 신미술사학이 새롭게 제기하고자 하는 논점들이다.

미술이라는 분야를 제도적으로 분리된 특수한 영역으로 보는 보수적 미술사나 미학의 시야를 벗어나, 보다 넓은 영역에 걸친 다양한 시각적인 경험과 실천들을 두루 검토하고자 하는 시각문화연구(visual culture studies)는, 1980년대 이후 본격적으로, 주로 영미 대학에서 인문학의 새로운 영역으로 등장했다. 이러한 시각문화연구 역시 서구 유화의 전통을 오늘날 소비사회의 광고문화와 연결 지어 미술사 논의를 새로운 차원으로 과감하게 이동시켜 다시 해 보자고 제안하는 존 버거의 이의 제기에 커다란 자극을 받았을 뿐 아니라, 심지어는 그것을 계기로 출발한 것이라고 볼 수 있다. 그러나 대학 또는 아카데미라고 하는 제도 안에서의 보수주의는 이러한 사실의 인정에 비교적 인색한 것으로 보인다. 미국의 미술사학자 도널드 프레지오시(Donald Preziosi)가 재미있게 표현한 "저 혼자 고상한 척 내숭 떠는 학문(coy science)"이라고 하는 미술사학의 보수주의적 속성 때문인지, 아카데믹한 연구 문헌들에서는 존 버거의 방송 및 이 책이 던져 준 새로운 충격에 대해 언급한 발언들을 좀처럼 찾아보기 힘들다. 존 버거는 이 책에서 그 자신의 새로운 관점, 즉 미술사를 보는 새로운 방식이 전적으로 발터 벤야민의 생각에 빚지고 있음을 분명하게 밝히고 있다. 이 책에 담긴 여러 가지 함축적 의미를 검토하기 위해서는 벤야민의 글을 다시 읽어 보는 것이 필요하다.

또한 시선, 즉 보는 행위에서 성차와 직접 관련된 권력의 문제를 처음으로 분명하게 제기한 것이 바로 이 책이기도 하다. 특히 남성적 응시를 중요한 의제로 제시함으로써 영화 연구에서 새로운 문제영역을 열어 놓은 로라 멀비(Laura Mulvey)의 유명한 글 「시각적 쾌락과 내러티브 영화(Visual Pleasure and Narrative Cinema)」(1975)보다 앞서서, 존 버거는 미술사에서도 시선과 젠더가 연관된 권력적 차원을 마땅히 검토해야 한다고 주장한 것이다. 이는 미술사 연구의 주제와 방법의 재검토를 요구하는 페미니스트적 의제의 단초를 분명하게 제시한 것이라고 볼 수 있다. 물론 존

버거의 이러한 주장과 논의들은 소략하고 단정적인 발언들로 이어져 있다는 비판을 받을 소지도 있다. 그러나 기존의 미술사 논의와는 문자 그대로 '전혀 다른' 방식의 획기적 문제 제기라는 점과 미술사와 미술비평의 새로운 담론적 차원을 여는 하나의 출발점이 되었다는 점에서, 이러한 이의 제기는 이 책이 나온 지 사십 년이 지난 지금에도 여전히 신선하게 느껴지며, 시각문화연구의 새로운 차원을 선구적으로 전개시킨 지적 촉매로서의 역할이 돋보인다.

2012

타협 없는 렌즈가 토해낸 시대의 분노

로버트 프랭크의 『미국인들』

내가 사진에 대해 흥미를 가졌던 것은 꽤 오래됐지만 진정으로 어떤 작가와 만났다는 느낌을 가진 적은 별로 없었다. '거리사진'의 대가들인 앙드레 케르테스나 카르티에 브레송, 브라사이(G. H. Brassai), 워커 에번스, 빌 브란트(Bill Brandt), 윌리엄 클라인(William Klein) 등등의 사진을 좋아해서, 책방에 가면 그들의 사진이 실린 책들을 한참씩 뒤적거리곤 했지만, 정작 그들의 사진집을 산 적은 별로 많지 않다. 사진집이 비싸기도 하려니와 책방에서 한두 번 뒤적거려 보면 됐지 굳이 책으로 간직할 것까지야 있나 하는 생각 때문이었다. 이미지는 한 번 보기만 하면 저절로 파악된다는 다분히 문자문명적 사고에서 여전히 자유롭지 못했던 것이다.

그러다가 십여 년 전 파리의 한 책방에서 로버트 프랭크(Robert Frank)의 『미국인들(Les américans)』(1958)이란 사진집을 우연하게 마주쳤다. 오래전부터 보고 싶었던 책이었으므로 우선 반가웠다. 그 사진들 중 몇몇은 이미 보았던 것이었다. 그러나 책 전체를 한꺼번에 보게 되자 전혀 새로웠다. 전쟁의 후유증에서 아직 벗어나지 못한 1950년 후반, 지구상에서 유일하게 번영과 풍요를 구가하는 나라 미국. 진보파인 아들레이 스티븐스를 이기고 당선한 군인 출신 대통령 아이젠하워 시절. 말 그대로 평균치의 삶을 사는 미국인들의 침울하고 불안하고 황폐한 모습들이 마치 흐릿한 거울을 통해 낯익은 것 같으면서도 괴이한 꿈의 장면처럼 연속적으로 들

어왔다. 왜 이 한 권의 사진집이 다큐멘터리 사진사에서 획기적인 사건으로 평가되는가를 즉각 알 수 있었다.

로버트 프랭크는 1955년 구겐하임재단의 후원금을 받아 미국에 대한 이 르포르타주 계획에 착수했다. 중고 포드 차를 하나 사서 미국 전역을 만 오천 킬로미터나 돌아다니며 천오백 장가량의 사진을 찍었다. 그중 여든세 편만을 추려내어 책으로 내려 했으나 미국에서는 출판사를 발견하지 못하고, 결국 1958년 파리에 있는 그의 친구 델피르(R. Delpire)가 출판하게 되었다. 외국인의 눈으로 본 이 미국인들에 대한 다큐멘트는『라이프(Life)』지나 그 무렵에 열렸던 「인간 가족」전의 달착지근하고 익명적이고 위선적인 휴머니즘과는 거리가 먼 것이었다. 책 전편에 프랭크의 개성적이고 주관적인 시각이 위력적으로 느껴졌다.

이 사진집이 일으킨 파문, 미국의 유력 재단의 후원을 받아 찍은 이 사진들이 정작 미국에서는 출판이 안 되고 프랑스에서 출판될 수밖에 없었던 사정, 다음 해 비트제너레이션(beat generation)의 작가 케루악(J. Kerouac)의 서문까지 붙여 미국에서 출판했지만 악의로 가득 차 있고 반미적이라고 사방에서 비난받았던 사정, 마침내 미국인들이 자신의 모습으로 받아들이지 않으려 해도 결국 받아들일 수밖에 없었던 사정 등등이 대번에 이해될 수 있었다. 케루악의 서문을 읽을 필요도 느끼지 않았다. 사진이 이미 웅변으로 말해 주고 있었다. 사진은 정직하니까 또는 적어도 프랭크의 이 사진들은 정직하다고 내가 믿고 있으니까. 착각이었을까.

당장 이 사진집을 샀다. 애당초 사려고 했던 책들은 다 잊어버린 채. 절판됐다가 오랜만에 재판이 나왔다는 것을 알았기에 더욱 흥분했었는지 모른다. 그리고 이 책은 내가 가진 몇 안 되는 사진집 가운데 가장 아끼는 물건이 됐다.

1992

한 미술 집단의 증언 기록

『현실과 발언』 재판 발행에 즈음하여

이 책의 초판이 나온 것은 1985년 7월이다. 벌써 십여 년 전. 돌이켜보면 어처구니없는 일이지만 이 조그만 책자는 출판되자마자 수난을 당했다. 5 공 시절 검열 당국, 그것도 당시의 문공부장관이라는 사람이 몸소 나서 재판 발행을 금지시켜 버린 것이다.

그 사람들이 보기에는 한 미술 그룹이 펴낸 팸플릿 형의 이 책 속에 무언가 앗 뜨거워 할 만한 것들이 있었던 모양이다. 이따위 반체제적이고 '불온'한 것은 안돼, 하지만 기왕에 찍어 놓은 책들까지 폐기처분토록 강요하면 예상되는 반발도 반발이거니와 무엇보다도 정부가 문화도 모르는 야만 집단으로 보일 테니 음성적으로 압력을 넣어 재판 발행이나 막도록 하자, 뭐 대충 이런 식으로 처리해 버리려고 했던 것 같다. 말하자면 이 책은 유신독재의 사생아, 소위 5공 시절의 수많은 '불온책자'의 하나로 찍혀 금서조치를 받았던 것이다.

어쨌든 시간이 흘렀고 그럭저럭 세상이 좀 나아져서 이 조그만 책자도 다시 빛을 보게 되었다. 이 속에 정말 사회와 문화에 불안과 혼란을 조성할 흉악한 그 무엇이 숨어 있었는지, 좁게는 점잖은 우리 화단과 미술 교육계에 똥물을 튀길 철딱서니 없는 요소들이 있었는지는 이제 독자들이 판단할 일이다. 이른바 '민중미술'이라는 것도 유행의 한 품목이 되고 더러는 세속적인 약간의 성공도 맛보고 있는 이즈음, 보다 자유스럽고 열려 있는 미

767

술운동의 단초를 마련하려 했던 한 그룹의 지나온 궤적을 되돌아보는 것
은 여러 가지로 뜻깊다.

1980년대 초 혼란스러운 상황 속에서 나름대로 새로운 길을 찾아 출발
했던 젊은 미술인들이 오 년쯤 지나 어떻게 보면 자신들의 집단적 활동이
절정에 달했을 무렵, 자기 위치를 중간점검하고 다시금 방향을 틀어잡아
야 할 필요에서 펴낸 이 글 모음은 이제 한 시대의 문화의 자발성과 그 변
천의 과정을 증언하는 기록으로 남아 있다.

<div align="right">1994</div>

돈과 문화예술의 결합, 치열한 경쟁 현장 기록

홍호표, 정연욱, 공종식의 『대중예술과 문화전쟁』

몇 주 전 『대중예술과 문화전쟁』이라는 신간 서적을 대하고 나는 착잡한 심정에 빠졌다. 새로운 정보를 접하게 된 반가움과 함께 전에 단순하게 생각했던 것처럼 '문화' 또는 '예술'을 그것 자체로만 독립적으로 이야기하기가 더욱 힘들게 되었다는 느낌, 더 구체적으로 말하자면 문화와 예술에 대한 논의는 이제 돈과 반드시 결부되어야만 실질적이 된다는 느낌이 다시금 무겁게 압박해 왔기 때문이다.

이것은 보수적이고 치졸한 나 나름의 개인적 취향과, 어쩔 수 없이 받아들여야 하는 오늘날의 구체적인 우리 문화 현상 사이에서 빚어지는 갈등일는지도 모른다. 또는 텔레비전의 광고에 한편 매혹 당하면서도 그 광고를, 또는 매혹 당하는 자신을 거부하고 싶은 한 시청자의 이율배반적인 심리와 같은 것일 수도 있다. 어쨌든 이러한 착잡한 심정은 비켜서지 않고 문제를 보다 정면으로 보아야 한다는 생각을 새삼스레 다지게 하는 계기를 주었다.

『대중예술과 문화전쟁』이라는 어쩌면 다소 선정적이며 또는 거창해 보이는 제목, 그리고 '세계문화산업의 현장'이라는 부제가 달린 이 책은 일종의 가이드북이다. 즉 항간에 하도 떠드는 말이 많아 누구나 알고 싶어 하지만 정작 알기 힘든 세계의 주요한 문화예술 '생산기지'들의 현주소를 알려주는 친절한 안내서다. 서문에서 밝히고 있는 것처럼 세 사람의 문화담당

기자들이 '머리와 발로' 지구의 각 지역을 뛰어다니면서 영화, 음악, 오락산업, 게임 소프트웨어, 방송, 미술, 뮤지컬, 오페라, 출판, 디자인 등의 각 방면을 두루 취재한 기록들을 한데 모은 것이다.

사태가 실제로 어떻게 벌어지고 있는지는 잘 몰라도 적어도 문화나 예술이 돈을 버는 아주 훌륭한 수단이 될 수 있다는, 시쳇말로 '고부가가치 소프트웨어 상품'이라는 새로운 관념은 요즈음 매우 일반화되어 있다. 그리고 이 책은 이러한 통념이 생겨나게 된 현실적 근거에 대한 기초 정보들을 잘 요약하고 있다.

십여 년 전 이와 비슷한 관심사에서 비슷한 내용을 다룬 책의 제목에 '문화전쟁'이라는 단어가 들어갔다면 어처구니없는 과장으로 여겨졌을 것이다. 이제 사정이 달라졌다. 문화와 결부되는 단어들도 요즈음은 생활환경이나 전통이라는 다소 추상적인 범주와 연관되는 것('문화생활' '문화민족' 등)에서, 보다 점점 구체적인 것('문화소비' '문화생산' '문화상품' '문화산업' 등)으로 바뀌어 가고 있다.

문제는 이 '문화전쟁'이 '경제전쟁'으로 단순하게 환원될 수 없으며 우리의 사고 역시 여기에 머물러서는 안 된다는 점에 있다. 그러나 동시에 문화나 예술을 돈이나 경제와 연관 짓는 것을 천박하게 여기고 이를 기피하려는 타성도 깨져야 할 것이다. 그런 관점에서 이른바 '대중예술'에 대한 진지한 성찰이 구체적인 자료를 토대로 편견 없이 이루어져야 한다. 오늘날 고급예술과 대중예술 사이에 본질적으로 얼마만큼의 차이가 있는가, 그 양자를 과연 구별지어서 논의할 수 있는가 하는 미학상의 난제도 그것들이 만들어지고 유통되는 경제적이고 산업적인 공통의 틀을 검토하는 가운데 새롭게 조명될 수 있기 때문이다.

1995

책과 사람들

영혼에 각인된 커다란 이미지

『아름다운 청년, 전태일』

모든 영화제작에는 필수적으로 사진이 뒤따라 다닌다. 영화 자체가 수많은 사진 이미지들로 이루어져 있다는 사실과 별도로 주연배우, 기획자, 감독, 스태프 등 제작 인원 및 주변 상황을 찍은 사진들, 그리고 특히 중요한 것으로는 스틸 또는 현장 스틸이라고 흔히 불리는 촬영 현장에서 직접 찍은 사진들이 있다.

　주로 홍보용 목적에서 찍는 이 스틸사진은 두 가지로 나뉜다. 우선 영화의 대표적인 장면들을 마치 포토로망을 찍듯 찍은 것들이다. 필름 프레임을 확대 인화할 수도 있지만 선명도에서나 그 자체의 사진적인 매력에서나 직접 사진으로 찍은 것보다 뒤떨어지게 마련이어서, 영화 자체를 분석하기 위한 자료는 되어도 영화를 소개하고 선전하기 위한 용도로는 그다지 쓸모가 없다. 한 장면의 의미를 한 장의 자신으로 압축하여 말해야 하기 때문에 스틸사진은 필름 프레임과 반드시 동일하지 않다. 그래서 영화가 촬영되는 현장에 사진작가가 있어야 한다.

　그다음 이러한 장면들이 연출되는 현장과 제작진들의 모습을 찍은 사진들이 있다. 말하자면 먼저 것들은 '프레임 안의' 허구적 세계를 찍은 픽션 사진이고, 나중 것들은 그 허구적 세계를 만드는 '프레임 밖의' 실제에 대한 논픽션 사진이다. 그렇다고 한 편의 영화가 어떻게 만들어졌는지 그 과정을 이 사진들로 알 수는 없다. 현장의 모습이 이러했다고 그 분위기를 알려

주는 정도다. 다른 경우에서와 마찬가지로 이 픽션과 논픽션 또는 다큐멘터리의 경계가 생각처럼 분명한 것도 아니다.

그런데 김영수와 민족사진가협회(민사협)의 회원들이 찍은 사진들은 단순한 홍보용 스틸사진의 범주를 넘어선다. 그 사진들은 박광수의 영화에서 파생되어 그 영화의 의미를 스펙트럼처럼 확대해 주면서 동시에 그것 자체로 독자적인 의미를 찾고 있다. 그것 역시 박광수의 영화와 함께 바로 전태일의 참모습을 추적하려는 공동의 노력 가운데 하나다. 순수하고 선량한 앳된 젊은이가 어두운 시대의 멍에를 어떻게 혼자 짊어지고, 어떻게 자신을 송두리째 바쳤는가, 왜 우리는 그를 결코 잊을 수 없는가 하는 물음을 사진이라는 형태로 다시 하고 있다.

전태일의 생애와 관련된 몇몇 자료들을 다시 사진 찍고 영화제작 현장과 그 주변을 찍고 영화의 등장인물과 주요 장면들을 찍는 작업들은 다같이 하나로 연결되어 있다. 그것들은 픽션/논픽션 또는 예술사진/다큐멘터리라는 장르의 형식적 구별을 넘어선다. 박광수의 영화와 마찬가지로 그것들 전체는 '아름다운 청년 전태일'이란 우리들 모두의 영혼에 각인된 커다란 이미지를 되살려내어 두고두고 잊지 않도록 하기 위한 것이다.

1996

책과 사람들

영상원총서를 펴내며

본격적인 영상 교육을 위해 사년제 국립대학 영상원이 설립된 지 일 년 반이 지났다. 그 사이에 겪었고 지금도 겪고 있는 큰 어려움 가운데 하나는 우리말로 된 좋은 교재나 참고도서의 결핍이다. 영화, 영상에 관한 책들이 기왕에 없지는 않으나 내용이나 수준에서 보잘것없고 대부분 번역인데, 오역과 탈락 등 고질적 병폐에서 벗어나지 못한 경우가 많다. 21세기를 눈앞에 두고 정보화시대에 우리 사회도 진입했다고 하지만 영상 분야의 지식이나 정보에서는 아직 후진성에서 벗어나지 못하고 있다. 갖가지 영상 또는 이미지는 도처에 풍부하게 넘쳐나 우리의 감각을 현란케 하고 있는데 이를 비판적으로 이해하고 미래를 조망하는 능력을 기르는 데 도움을 줄 말이나 글은 빈곤하기 짝이 없다.

이런 상태에서 독창적인 영상문화를 창조할 미래의 재능들이 순탄하게 커 나가기란 어렵다. 바로 이와 같은 사정에서 영상원은 열화당과 함께 이름하여 '영상원총서'라는 시리즈를 기획하게 되었다. 이 총서의 목적은 우선 전문적인 영상 공부에 필요한 기본 도서들을 체계적으로 마련하기 위한 것이다. 다시 말해 조금이라도 전문 영역에 들어가려 하면 외국 책을 보지 않으면 안 되는 이 현실에서 우리말로 된 신뢰할 만한 책자가 없어 답답해 하는 젊은이들을 위한 것이다. 그러나 가능한 한 딱딱하고 재미없는 대학교재의 틀에서 벗어나 깊이가 있되 두고두고 친근하게 참조할 수 있는

자상한 형태의 책들을 펴내려고 한다.

영화, 영상이 일반 사람들의 관심을 끌어모으고 이 분야에 대한 제대로 된 연구나 교육이 가까스로 꽃피려 하는 이 시점에서 이런 종류의 기획은 많은 기대를 받을 수밖에 없다. 서구 영화이론의 고전들, 영화만이 아니라 비디오, 애니메이션 및 뉴미디어 영상제작에 긴요한 정보를 담은 기술 전문서들, 전 지구적 규모의 영상 소비와 수용 현실 및 21세기 영상문명의 장래에 관한 논쟁적인 책자들을 정확하게 번역해내는 것이 시급하다. 영상 테크놀로지가 상상을 뛰어넘는 속도로 변화, 발전하고 있는 만큼 이에 대한 연구의 방향이나 성격도 날로 달라지고 있다. 고급 예술영화와 대중 상업영화 사이의 고전적 구별이 해소되고 영화와 다른 매체가 서로 자유스럽게 넘나드는 멀티미디어 환경에서 새롭게 등장하는 문제들을 새로운 방식으로 논의한 책들을 소개해야 한다. 이에 못지 않게 현재 우리의 관점에서 우리 영상문화의 핵심문제들을 다룬 저작들을 차근차근 개발해야 할 것이다.

모든 갈증이 한꺼번에 해소될 수도 없고 그렇게 하려 해서도 안 된다. 다만 이때까지 이 분야의 주먹구구식의 출판 관행과 이로 인한 부정확한 지식의 전달방식 등을 지양하는 새로운 계기를 마련한다면 이 총서의 출발로서는 다행이다. 뜻을 같이 하는 많은 이들의 도움을 기대한다.

1996

새로 나온 영화 전문지

『필름 컬처』

얼마 전『필름 컬처』*라는 제호의 새로운 영화 전문지를 접하게 되었다. 두 텁지 않은 부피의 검소한 체제, 소박하지만 진지한 편집이 마음에 들었다. 앞으로 이것이 어떻게 커 갈는지는 모르나 눈요기로 보는 영화잡지가 아닌, 생각하며 읽는 전문지로서의 지향을 보여 주었기에 매우 반가웠다.

한겨레신문사에서 발간하는 신속한 정보 전달을 위한 주간지『씨네21』이나 무척 공력을 들였지만 약간은 선정적인 월간지『키노』로 만족하고 있던 터에 요즈음의 선전광고문화의 세태에 초연한 듯한 비평 전문지가 하나 출현했다는 사실은 우선 축하할 일이다.

우리 사회에서 요즈음처럼 영화에 대해 이야기가 많았던 적이 없다. 젊은 층의 팽창된 영화 애호열에 힘입어 신문, 잡지 등에 영화, 영상에 관한 수많은 글과 기사들이 서로 경쟁하듯 실리고 있다.

하지만 대개의 경우 지면의 제약으로 인해 지극히 단편적 정보나 짧은 소감을 이야기하는 정도에 그치는 경우가 대부분이다. 외견상 말잔치는 풍성해 보여도 정작 실속이 없다. 지금 내가 쓰는 이 짧은 글도 마찬가지다. 영화라는 것이 워낙 여기도 찔러 보고 저기도 들춰 보고 이리저리 둘러보아도 전모를 파악하기 힘든 복잡다단한 현상이기에 어쩔 수 없다고 쳐

* 1998년 5월에 창간되어 2000년 11월 7호를 끝으로 폐간되었다.

도, 산지사방에서 쏟아지는 단편적 정보들에 비해 보다 깊이있는 논의는 상대적으로 드물다. 잡다한 정보의 홍수 속에 사고의 방향을 잃고 표류할 수밖에 없는 이 시대의 특징이 영화의 경우에 가장 두드러지게 나타나는 것처럼 보인다.

그러나 축하하고자 하는 마음에 이어 이것이 얼마나 지속될까 하는 걱정을 곧 하게 되는 것이 사실이다. 혹시 창간호만 내고 사라지는 것은 아닐까. 상업적인 타산을 고려하지 않은 것 같은 이런 류의 전문지가 특별한 후원 없이 과연 어떤 수로 오래 살아남을 수 있을까. 어쩌면 오래 살아남아야 한다는 생각도 잘못된 것인지 모른다.

한 호만 내고도 폭탄적인 위력, 선언적인 효과를 발휘하는 간행물들이 있을 수 있다. 그러나 보다 많은 사람들의 주목을 받고 영화에 관한 이야기의 한복판에 자리잡으려면 일정한 시간적 지속이 필요하다. 그래야 특수한 동호인적 게토(ghetto)에서 벗어난 보다 공적인 토론장으로서의 역할을 할 수 있다.

과문한 탓에 이런 시도에 문예진흥기금 같은 기구가 어떤 방식으로 보조를 해 주는지 나는 구체적으로 모른다. 그러나 영화산업의 기반을 강화하기 위해 소규모의 독립영화, 실험영화의 제작을 지원해 주어야 하듯 이런 류의 작은 '독립' 잡지도 마땅히 성장할 수 있도록 도와야 한다고 생각된다.

영화산업의 발전은 첨단기자재의 설비나 자본의 확보만으로 되지 않는다. '영화 문화'가 동시에 성숙해야 한다. 영화 문화의 성숙이란 곧 영화에 관한 비평적 사고, 영화에 관한 비판적 담론의 성숙이다.

현재 젊은 세대의 영화 문화는 바짝 성장할 채비를 갖추고 있다. 새로운 영화를 찾는 젊은 관객의 눈높이도 상당하다. 그러기에 더욱 비판적 시야를 넓힐 수 있는 뚜렷한 색채를 띤 전문지들이 하나라도 더 나와야 하는 것이다. 그리고 활발한 토론과 논쟁이 벌어져야 한다. 새로운 이야기가 새로운 창작을 자극한다.

사족이지만 '필름 컬처'를 우리말로 옮기면 '영화 문화'가 되는데 왜 굳이

책과 사람들

영어 제호를 달았는지 의문이다. '영화 문화'하면 '필름 컬처'보다 어딘가 촌스럽다든지 비전문적인 인상을 줄 것이라고 생각했는지. 미국 영화산업의 전 세계적인 헤게모니에 대해 상당히 비판적인 시각을 보여 주면서도 제호를 영어로 달았다는 것이 역설적이다. 하기야 영어가 미국인들의 전유물은 아니지만.

1998

영상문화저널 『트랜스』*를 위한 제안

영어에서 '트랜스(trans)'라는 말은 다의적인 의미를 가지고 있다. 접두사로 사용되는 이 단어는 '어떤 것을 가로질러', 어떤 것을 '통하여'라는 의미와 함께 어떤 것을 '이 장소에서 다른 장소 또는 상태로 바꾸는' 의미도 있으며, 또한 무엇을 '뛰어넘어서'라는 의미도 있다. 이 단어의 다양한 의미가 요즘 인문학에 적용될 수 있는 여지는 의외로 큰 듯하다. 서구에서 19세기, 20세기 초에 형성된 학문의 제 범주는 오늘에 이르러 그 경계가 무의미해지거나 허물어지고 있다. 학문과 학문 사이의 경계를 허물거나 혹은 학문 사이를 가로지르고 횡단하는 연구가 필요한 시점이라 할 것이다. 요즘 문화예술 분야에서 흔히 쓰이고 있는 크로스오버라는 말은, 예술 장르 간의 혼합과 혼성을 압축해서 상징적으로 표현할 수 있는 단어다. 전체 인문학에서 기본적인 패러다임이 변화하며 지형이 변화하고 있는데, 이에 대응해서 연구자의 태도와 방법 역시 새로운 지향점이 필요한 것으로 보인다.

또한 전통적인 회화뿐 아니라 영화나 사진, 뉴미디어 등의 많은 매체를 두고 이미지의 문제가 다각적으로 연구되고 있다. 이미지가 사회적인 의제일 뿐만 아니라 새로운 학문적인 의제로도 떠오르고 있다. 전통적으로는 이미지라는 세계를 비학문적, 비합리적, 단순히 감각적인 것으로 보아

* 2000년 봄 창간호를 끝으로 폐간되었다.

경시하는 경향이 있어 왔는데, 이는 논리적인 것, 이성적인 것을 중시하는 사고에 기인한다. 이제는 사고라는 것을 지각 및 감각적인 경험이나 육체 등의 문제와 분리해서 생각할 수 없다. 정신과 육체, 의식과 무의식, 감각과 물질 등으로 세계를 구분하는 이분법적인 사고에서 벗어나 이미지, 형상 또는 영상이라는 것을 중심에 놓고 통합적인 인문학적 과제를 다시 생각해 봐야 할 때다.

인문학에서 이미지를 새롭게 문제 삼는 것은, 이미지 자체가 특별하게 중요해서라기보다는 그것이 이미 우리의 사고와 분리할 수 없는 것이기 때문이다. 즉, 이미지가 우리 사고의 근간이 되어 버린 것이 아닌가라는 생각이 들 만큼, 언어적인 사유로 대별되는 합리성 중심의 사고에서 형상적인 사유로 관심의 영역이 이동해 가고 있는 것이다. 그런 측면에서 보자면, 대상이 단일한 영역 내에만 존재하며 그것을 탐구하기 위해서는 어떤 하나의 방법론을 적용할 수 있다는 전제를 가정해 왔던 이제까지의 미술사나 미학 연구는 커다란 맹점을 드러내고 있다. 그런 관점이 미학적인 탐구나 예술에 대한 연구를 발전이 아니라 공전(空轉)을 시켜 왔던 것은 아닐까? 이미지 탐구에서 문자 그대로 인터디스플린(inter-discipline)한 방법, 구체적으로 말하자면 다양한 학문이 접합되는 지점으로서 하나의 이론적 영역을 설정하고 학문과 방법적인 제휴를 하는 방식을 대안으로 떠올리게 된다. 멀티디스플린(multi-discipline)한 방식이라고 표현할 수도 있을 것이며, 트랜스디스플린(trans-discipline)이라는 표현 역시 유효하다.

다양한 연구 방법에 의해서 다양한 연구 방법들의 접점을 어떻게 확보할 것인가. 학제나 학문의 영역에 갇혀 있는 것이 아닌, 그것을 뛰어넘는 사유의 방식, 경계를 넘나드는 사고와 그 과정에서 새롭게 생겨나는 문제 설정이 트랜스의 힘이라고 할 수 있을 것이다. 딛고 서 있는 지반이 이미 끊임없이 움직이고 있는데, 자신의 줏대를 가지고 사물을 판단하며 서기 위해 가장 요구되는 것은 유연함이라는 덕목이다. '트랜스'라는 단어 속에는 이런 유연함이 있어야 한다.

2000

우리가 보지 못하는 영화

장 클로드 카리에르의 『영화, 그 비밀의 언어』

『영화, 그 비밀의 언어(Le film qu'on ne voit pas)』(1996)는 독특한 책이다. 영화 입문서나 해설서라기보다는 영화의 존재 이유에 대한 통찰과 의문, 아울러 의미심장한 침묵과 유예를 포함하고 있는 책이다. 영화의 보이는 부분만이 아니라 감추어져 안 보이는 부분에 대해서도 생각하고, 알려진 측면만이 아니라 포착하기 어려운 비밀스러운 영역에 접근하려 한다는 점에서 독보적이다. 끊임없이 움직이고 변화하기 때문에 계속 추적해야 하는 이 알 수 없는 대상을 포박하기 위해 여러 가지 질문의 덫을 놓은 책이다. 제목을 '우리가 보지 못하는 영화(Le film qu'on ne voit pas)'로 붙인 것은 이 점에서 매우 적절하다.(영어판 제목은 'The Sectet Language of Film'이고, 한국어 번역판은 영어 제목을 따라 '영화, 그 비밀의 언어'로 되어 있다.)

이 책의 특징은 천부적이고 노련한 '이야기꾼'이 영화라는 근대적 '이야기 방식'에 대해 제작 현장의 한복판에서 말을 건네고 있다는 점이다. 장 클로드 카리에르(Jean-Claude Carrière)는 생존하는 프랑스 시나리오 작가 중 제일 풍성하고 중요한 작업을 한 사람이다. 아마도 전후 전 세계를 통틀어도 그와 비견할 만한 작가를 찾기는 쉽지 않을 것이다.

그는 루이스 부뉴엘, 자크 타티(Jacques Tati), 피에르 에텍스(Pierre Etaix), 루이 말(Louis Malle), 밀로시 포르만(Miloš Forman), 안제이 바

이다(Andrzej Wajda), 장 뤼크 고다르, 폴커 슐렌도르프(Volker Schlön-dorff) 등 유럽의 가장 뛰어난 감독들과 작업함으로써 영화언어를 새롭게 발전시키고 변화시킨 주역의 한 사람이다. 거장 루이스 부뉴엘과의 평생에 걸친 특별한 동반자적 관계만 보더라도 그가 영화제작에 대해 얼마나 할 말이 많은 사람인지 상상할 수 있다.

제작 현장에서의 체험, 특정한 영화 및 감독과의 작업에 대한 증언이나 기록 등은 무수히 많다. 아마도 영화 관련 서적 중 스타에 대한 대중서 다음으로 가장 많은 것이 이 범주의 책일 것이다. 구체적 사례들을 바탕 삼아 이론화하는 작업은 이론가들의 몫이지만 또 반대로 이들이 실제 제작에 생산적으로 기여하는 경우는 찾기 힘들다. 대체로 이론은 이론만을 위한 길로 빠지고 마는 까닭이다.

저자는 영화언어의 개발과 그것의 수용이라는 문제를 따로 분리시키지 않고 결합된 하나의 현상으로 설명한다. 구체적 사례를 들어 영화의 인위적 장치와 조작이 우리의 지각 습관 및 상상력의 메커니즘과 어떻게 연관되어 효과를 발생시키는지 살펴보고, 나아가 영화에서의 가상과 현실, 허위와 진실에 대한 문제를 철학적 차원으로까지 고양시켜 논의한다.

그러나 섣부른 이론화는 경계한다. 성급한 일반화의 유혹 때문에 영화적 체험의 생생함과 다양함이 비생산적인 관념체계의 메마름으로 대체되는 것을 우려한 때문일 것이다. 책의 서두에서 저자는 "이 책은 영화를 만들면서 언제나 반성보다는 행동을 선호했던 사람이 쓴 글이다"라고 잘라 말하고 있다. 한편으로는 전문가적 입장에서만 영화를 고찰하는 것이 아니라, 영화를 보며 이에 매혹당하는 일반 관객의 입장에 자신을 놓고, 그들처럼 영화를 통해 삶을 생각하고 삶에 비추어 영화를 바라보려 한다. 끊임없는 자리바꿈과 관점의 이동을 통해 한 세기 이상 수많은 사람들에게 즐거움과 환상을 가져다준 영화의 마술적 효과, 그 연금술적 변환의 비밀을 캐려 한다.

발명 후 불과 한 세기가 경과하는 동안 문학, 연극, 회화 등 보다 오랜 역사를 가진 '인접 언어'와 구별되는 영화만의 독특한 언어는 어떻게 만들어

졌고, 그 새로운 언어를 대중들이 어떤 방식으로 습득해 자연스러운 관습으로 받아들이게 됐는지를 때로는 기술적 차원에서, 때로는 심리학적 차원에서, 때로는 인류학적 차원에서 구체적인 예를 들어 설명하고 있다. 그리고 그렇게 발전되고 변화해 온 영화언어가 우리가 사물을 인식하는 방식, 꿈을 꾸고 상상하고 사고하고 행동하는 모든 방식, 한마디로 세상을 보고 느끼는 전반적 방식을 어떻게 은밀히 변화시켰는지를 구석구석 살펴본다. 또한 영화라는 이 획기적 발명의 뒤를 잇는 텔레비전 및 최신의 기술혁신에 대해서도 언급함으로써 영화만의 특수성을 새롭게 부각시키고 있다.

이 책은 다섯 개의 장으로 나누어져 있다. 각 장마다 다른 제목이 붙어 있고 주제도 다르지만 그 구분이 체계적인 것은 아니다. 각 장의 내용은 크게 중복되지는 않지만 풍부한 연결고리로 엮여 있다. 말하자면 영화언어를 구성하는 여러 인위적 장치와 요소들, 영화가 주는 환상과 쾌락의 의식적, 무의식적 차원, 제작과 감상에 관련한 여러 문제들을 다각적으로 연관시켜 설명하고 있다. 영화의 역사적인 발전단계에 대해 말하다가 현장에서 직접 겪은 에피소드를 이야기하고, 기술적인 난관을 어떻게 극복하느냐 하는 방법적인 문제를 논의하다 다시 영화와 현실이 맺는 '강박적' 관계에 대해 미학적 질문을 던지는 등 그야말로 종횡무진이다.

제1장(한국어판에서는 제2장 '영화는 어떻게 말하는가') '언어에 대하여'에서는 영화라는 새로운 언어가 어떻게 만들어졌는지 가장 원초적인 단계부터 설명하고 있다. 기술 개발과 그 기술이 어떤 커뮤니케이션의 수단으로 쓰이게 되었으며 효과는 무엇인지를 소개한다.

제2장 '리얼리티에 대한 환상'(원제는 '도망하는 현실')에서는 영화에서의 현실 또는 현실감이라는 것과 영화가 아닌 실제 생활에서 우리가 현실이라고 인식하는 것과의 차이 및 간극, 그 둘 사이의 변증법적 관계에 대해 이야기한다.

제3장 '시간의 유희들'(원제는 '조각난 시간')에서는 영화에서 시간이 어떻게 분할되고 새롭게 조립되는가, 영화에 의해 시간관념이 어떻게 구축되는가, 기억과 역사가 어떻게 변형되고 생성되는가를 검토한다. 제4장

'사라지는 시나리오'에서는 시나리오가 영화제작 과정에서 갖는 특별한 위치와 기능, 그 운명에 대해 말한다. 제5장에서는 기타 단편적 관찰들, 검열제도, 할리우드의 위협, 영화의 미래 등에 대해 언급한다.

　책 전체를 통해 볼 때 영화는 저자가 기왕에 잘 알고 있는 익숙한 대상이라기보다 스핑크스처럼 여전히 수수께끼로 남아 있는 대상이다. 실제 제작의 체험으로 또는 이론적 접근으로 해명되지 않는 이 미지의 부분이 바로 영화적 매혹의 핵심이라는 가정에서 출발하고 있는 듯하다. 영화도 우리의 삶을 닮아 결국 보이지 않는 지평을 향한 맹목적 모험, 우연한 시도가 아닌가.

<div align="right">2002</div>

교육현장의 고발

이오덕의 『이 아이들을 어찌할 것인가』

우리나라는 교육현장에서 일하는 일선 교사의 정직한 목소리가 매우 드물다. 수백만 명의 아동들을 교육시키는 수만 명의 교사라는 표면적인 숫자만으로도 한국의 초등 교육 문제는 아주 중대하다는 것을 금방 느낄 수 있다. 그런데 이 교육현장에서는 그 숫자가 표시해 주는 중요성에 비해 너무 조용하다. 물론 모든 교육과정이 순조롭게 진행되고 있다면 조용하다 해서 그것이 이상할 것 없지만 그렇지 않은 데 문제가 있다.

이 책은 아동교육의 현실과 그 문제점을 예리하게 파헤쳐 들어간 한 노교사의 감동적인 현장 수기이다. 아동문학 평론가이기도 한 저자 이오덕(李五德) 씨는 삼십삼 년 전 교육계에 몸담은 이래 교사들의 대부분이 지원하길 꺼려하는 벽지 초등학교들을 자원 근무하며 평생을 산골 아이들과 함께 살아 온 괴팍한 일선 교사이다.

이 책의 제1부는 1974년 2월부터 12월까지 약 일 년에 걸쳐 『여성동아』에 연재되어 교사들과 학부모들에게 놀라움과 충격을 안겨 주었던 교단 수기 「풀섶에 아픈 아이들」이고, 제2부는 지금까지 발표되지 않았던 해방 직전과 직후의 교육에 관한 이야기들과 십여 년 전부터 교육 잡지에 간간이 발표해 온 알찬 수필들로 되어 있다.

이 책에서 우리는 저자의 아이들에 대한 깊은 이해와 따뜻한 사랑, 그리고 건강한 인간정신을 바탕으로 교육계의 비리와 반아동성(反兒童性)에

대해 날카롭고 뜨거운 비판을 서슴지 않는 용기를 느낄 수 있다.

글을 쉽게 재미있게 쓰는 것은 교사들의 커다란 장점이자 능력이기도 하지만, 이 책만큼 여러 사람들에게 쉽고 재미있게 읽히고 그러면서도 진정한 문제의식을 불러일으킬 책은 그다지 않을 것 같지 않다. 이것은 저자의 진실하고 겸허한 저작 태도와 아동문학 평론가로서의 날카로운 관찰력에서 비롯된 것이기도 하지만, 더 큰 이유는 우리 주변에서 얼마든지 볼 수 있는 우리나라 아이들의 절박하고도 생생한 이야기들을 마치 자신의 아픈 상처를 감싸는 듯한 지극한 심정으로 쓰고 있기 때문이다.

어른들이 만들어 놓은 불합리한 세상에서 비뚤어지게 자라나고 있는 이 땅의 아이들에게 정직하고 의로운 마음과 사랑의 정신을 심는 구체적인 길을 제시하고 있는 이 책에서 우리는 무한한 공감과 보람의 현장을 발견하게 된다. 초등학교 교사는 물론, 아동을 가진 학부모, 그렇지 않은 부모일지라도 교육의 현장은 어떻게 형성되어 가고 있는가를 알기 위해서라도 반드시 한 번 읽어볼 필요가 있을 것 같다.

1977

소시민의식의 극복

정대구의 『나의 친구 우철동씨』, 황명걸의 『한국의 아이』, 이시영의 『만월』

시인들을 포함하여 오늘 이 현실 속에서는 서로 비비대며 고생스럽게 살아가는 많은 사람들은 '나'라고 하는 일상적인 개별적 자아와 '역사'라는 전체적 삶의 틈바구니에서 갈등을 일으키고 괴로워한다. 바꾸어 말하면 개인의 삶과 역사의 흐름이 행복하게 조화되지 못하고 분열되어 모순을 일으키고 있으므로, 사람마다 제각기 착하게 살아가려는 의지에도 불구하고 어디에 자신의 삶을 기대어 놓을지 그 정처를 찾지 못하고 방황하게 되는 것이다. 당연한 이야기지만 이러한 시대에 시인의 올바른 역할은 이 혼란과 모순을 꿰뚫어 보고 이를 극복할 수 있는 방향을 제시하는 데에 그 나름의 몫을 떠맡는 일이다. 즉, 오늘의 시인은 아름다운 자연과 사물을 찬미하거나 지극히 사사로운 감정의 토로에 머물러서는 아니 되고, 선구자적인 각성과 적극적 투쟁의 자세로써 민중의 현실을 이해하고 개선하려는 공동의 노력에 가담해야 한다는 말이다.

그러기 위해서는 한 개인의 일상적인 생활 체험의 테두리에서 벗어나 보다 넓은 차원에서 현실을 역사적으로 보고 느낄 수 있어야 한다. 말은 쉬워도 실천하기가 지극히 어려운 것이 바로 이것이다. 대부분의 시인은 소시민에 속해 있고, 따라서 그 소시민적인 일상생활의 타성이 필연적으로 낳게 하는 특유의 안일한 개인주의적 사고와 무력감에서 벗어나기란 결코 쉽지 않기 때문이다.

이러한 점을 염두에 두고 지난 연말에 나온 세 권의 시집 정대구(鄭大九)의 『나의 친구 우철동씨』, 황명걸(黃明杰)의 『한국(韓國)의 아이』, 이시영(李時英)의 『만월(滿月)』을 읽어 보려 한다.

1

시집 『나의 친구 우철동씨』의 정대구는 비근한 일상생활의 체험을 파고 들어가 거기서 어떤 의미를 찾아내려 한다. 그의 시적 상상력은 매일매일의 소박한 생활 속에서 평범한 소시민들이 느낄 법한 꿈과 불안과 좌절의 언저리를 맴돌고 있다.

　이 시집 전체에서 우리는 소시민적 생활 감정의 여러 가지 미묘한 음영을 포착하여 그 정체를 밝혀 보려는 시인의 노력을 보게 된다. 어떠한 감정의 탐구이든 그것은 그것 나름의 가치는 지닌다. 그러나 그의 그러한 노력은 많은 경우 덧없는 결론으로 끝맺어진다. 소시민의 일상적 생활이나 감정은 바로 자기 자신의 생활이고 감정이기 때문에 어쩔 수 없이 애착을 갖게 되는 것이지만, 절실하고 뜨거운 삶의 실감을 안겨 주지는 못한다. 결국은 거친 세월을 살아가느라 시달리고 지쳐 버린 외로운 '나'를 다시 확인할 뿐인 서글픈 감상으로 끝나기 일쑤다.

> 아내는 아내를 이끌고
> 시대는 시대를 이끌고
> 나는 나를 이끌어야 한다
> 그동안 우리들이 내뿜은
> 뜨거운 입김이 찬 공기와 부딪쳐 죽는다.
> ―「추적(追跡)」에서

> 우철동씨 一家의 밥숟갈은 무겁고
> 어디를 가나 바람은 쉴 새 없이 분다.

누가 우리들의 世代를 부인하고
나와 나의 친구 우철동씨를 부인하고
우리들의 하루하루를 부인하는가.
(…)
누가 우리들을 맡고 있는가.
다만 우리들은
거덜난 유다의 주머니와
도시의 스모그와 바람과 스캔들을 지껄이며
우리들의 식사를 마치고
얼어 붙은 거리를 지나야 한다.
　　　—「나의 친구 우철동씨」에서

소시민적 생활 및 거기서 빚어지는 소외된 정신의 피로와 막연한 공허감이 잘 형상화되어 있는 구절들이다. 그러나 이러한 공허감은 그런 감정을 음미할 여유도 없이 땀 흘려 일하는 사람들이 볼 때는 쉽게 잊힐 수도 있는, 그러니까 어쩌면 하잘것없이 사소한 감정의 사치요 덧없는 자기 위안인지도 모른다. 소시민의 생활이란 결국 그보다 더 엄혹한 삶을 싸워 나가는 억눌린 민중의 생활에 대조될 때 그 나약함이 여지없이 폭로되어 빛을 잃고 마는 것이기 때문이다.

페인트공에 의해서
페인트 칠한 나의 마음이 벗겨진다.
　　　—「페인트공」에서

깊은 갱 속에 파묻힌 석탄이며
노동이며 그의 淸淨한 생활이며
검은 불줄기.

갱 속에서 묻어 온 어둠을 씻어내기 위한
그의 술잔이며
추위에 떠는 그의 아내와
주먹다짐과
생생하게 살아 있는 그의 울분과
가래침.

지금은 모두 어디 있는가
그가 목숨을 걸고 캐내 온
뜨거운 정신으로
검은 석탄이 타고 있을 때
나는 그가 하던 方式으로 술을 마시고
팔을 휘두르고 욕을 하고.

— 「강원도」에서

하지만 몇 편의 시를 제외한 대부분의 시에서 이 시인은 앞서 말한 막연한 불안과 공허감에 집착하고 있는 듯한 인상을 준다. 마치 감상적인 소녀가 별 이유 없이 슬피 울고 나서 그 슬픔 자체에 미련을 가지듯이. 우리는 근본적으로 이 시인이 민중의 아픔을 이해하고 그들에게 다가서려고 하는 민감하고 성실한 감정의 소유자임을 알 수 있다. 그것을 우리는 그의 말대로 '생산적인 모든 일에 종사하는 사람들'을 노래한 몇몇 시(「시계수리공」 「페인트공」 「강원도」 등)에서 짐작한다.

그러나 투철한 자기 극복의 노력이 결여된 민중에의 소박한 애정 또는 인정은 안타까움이나 부끄러움을 느끼는 데서 멀리 가지 못한다. 그러한 감정은 민중을 억누르는 불의와 악에 대한 저항과 분노를 담기에는 너무나 약한 그릇이다.

후기에서 그는 "나의 시의 한 줄이 한 톨의 낱알에 값할 수 있는지, 피와

소시민의식의 극복

땀으로 농사를 지어내는 농부의 생산 활동에 나의 시 작업이 맞먹을 수 있는지 사실 나는 시를 지으면서 부끄러워" 하고 있다고 밝히고 있다. 이 부끄러움은 겸손이라기보다는 자신의 시가 가야 하는 방향을 정확히 가늠하지 못하는 데서 오는 솔직한 고백인지도 모른다. 즉, 그가 당연하게 애정을 가져야 할 대상인 가난한 다수의 생활은 그의 의식 세계와 거리가 있으며, 동시에 기왕에 익숙해져 있는 소위 세련되고 '미묘한(정확히 말해서는 이해하기 곤란한)' 모더니즘적 시 형식에의 유혹을 떨쳐 버리기가 무척 어려운 것이다. 「철산리에 가서」는 이러한 정신의 갈등을 역설적으로 깔끔하게 표현하고 있다.

> 내 누님을 생각하면
> 나는 맥주나 마셔 가며
> 어려운 시를 쓸 수가 없다.
> 과수댁이 된 누님
> 삼양동 막바지에서 주렁주렁
> 7남매 매달고 살아 온 길은
> 말도 아니고 길도 아니다.
> 지금은 개봉동 너머쪽
> 서울이 외면하는
> 경기도 시흥군 서면 철산리
> 산 221번지에서,
> 어려운 시를 쓰고 있는 나를
> 원망하고 있는 우리 누님
> 날아간 지붕을 고치고 있는
> 우리 누님
> (나는 여기서 막걸리 마시고 별을 보며 시를 썼다.)
> 그러나 이것은 시의 방법이 아니다.
> 어렵게 사는 누님을 생각하면

정말 나는 시를
쉽게만 쓸 수도 없다.
—「철산리에 가서」전문

2

문단에 등장해서부터 최근까지의 작품 거의 전부를 실은 황명걸의 시집
『한국의 아이』는 앞에서 말한 소시민적 의식의 극복이 얼마나 어려운 것이
지, 그리고 그것이 어떻게 해결될 수 있는지에 대해 비교적 분명한 시사를
던져 준다.

어차피 나도 하나의 俗物인 바에야
진로병이나 차고 古宮을 찾는 것이지만,
이 봄에 한가지 꼭 할 일이 있으니,
그것은 외곬으로만 밀리는 群衆을 逆行하여
外部와 遮斷된 나의 密室에서 迷兒가 되는 것이다.
—「이 봄의 미아(迷兒)」에서

데뷔 작품인 이 시에서 시인은 자아라는 협소한 밀실로 들어가 공상을 통
해 정신적 탈출을 기하고자 한다. 근본적으로 이는 속물적인 세상에 대한
혐오와 반발에서 비롯한 것이지만, 아무런 구체적 목표나 방향이 서 있지
않다. 시인은 막연하게 허무에 자신을 기탁하려 한다. 여기서 우리는 타인
과 아무런 유대도 맺지 못한 채 자폐적인 상황에 갇혀 신음하는 외로운 시
인의 의식을 발견한다. 절망감에 빠진 시인은 엉뚱한 공상(「이런 짓거리」
「네멋대로 해라」등)이나 도시의 그늘진 뒷골목을 배회하는 보헤미안적인
방랑과 주정으로 자신을 달래 보고자 한다.

에잇 쌍!

毒한 술은 마셨겠다
달빛 또한 이리 짙거니,
정녕 이런 밤에야 실컷
酒酊이나 하자! 酒酊이나 하자!
—「달밤의 주정(酒酊)」에서

그러나 이와 같은 방황과 역설적 제스처도 결국 허무할 뿐 아까운 젊음만을 헛되이 소모했다는 후회와 자기모멸 및 시니시즘(cynicism)에 빠지고 만다. 이는 소외된 소시민의식의 또 다른 모습이다. 그럼에도 불구하고 그 속에는 처절한 자기반성의 싹이 숨어 있다.

무어냐
오늘의 나는
도대체 무엇이냐
(…)
아 이럴 바에야
거지 돼 마땅하리
모든 것 떨쳐버리고
차라리 거지 되어야 옳으리
—「차라리 거지 되어」에서

그래서 시인은 이래서 안 되겠다는 새로운 각오를 다짐한다.(「이럴 수가 없다」) 그러한 다짐의 근저에는 못 살고 고통받는 이웃들에 대한 사랑과 신뢰가 끈끈하게 서려 있음을 우리는 알 수 있다. 「한국의 아이」는 그러한 애정과 신뢰가 한 덩어리로 응어리져 나타난 수작이다.

배가 고파 우는 아이야
울다 지쳐 잠든 아이야

장난감이 없어 보채는 아이야
보채다 돌멩이를 가지고 노는 아이야
네 어미는 젖이 모자랐단다
네 아비는 벌이가 시원치 않았단다
(…)
뼈골이 부숴지게 일은 했으나
워낙 못 사는 나라의 백성이라서
(…)
그 누구도 믿지 마라
가지고 노는 돌멩이로
미운 놈의 이마빡을 깔 줄 알고
정교한 조각을 쪼을 줄 알고
하나의 성을 쌓아 올리도록 하여라
맑은 눈빛의 아이야
빛나는 눈빛의 아이야
불타는 눈빛의 아이야
　　—「한국의 아이」에서

어쩌면 민중에 대한 그의 애정은 젊은 시절의 무절제한 방황에 가려 숨겨져 있었을 뿐 거의 체질적인 것이었는지도 모른다. 구중서(具仲書)가 말한 대로 그는 "어딜 가나 제집 같다는 시정적(市井的) 애정"이 넘치는, 소탈하고 꾸밈이 없으며 정직한 시인이다. 그의 시 거의 대부분이 누가 보아도 쉽게 이해하고 웃음을 머금을 수 있도록 평이하고 재미있게 씌어져 있다는 것이 그 한 증거가 될 수 있겠다. 때로 이 소탈함이 도를 지나쳐 음담패설 같은 데로 빠져 버리는 경우도 없지 않지만.

낯선 타관의 술집이
집처럼 편한 까닭은 대체 무언가

그건 단지 허술하고 어설픈
분위기가 우리 고향을 닮고
천하고 어려숙한 품이
내 푼수에 걸맞는 탓이다
그래 손바닥만한 이 나라에선
고향이 따로 없고
어딜 가나 제집 같다
　　―「타관(他關)의 고향(故鄕)」에서

그러나 그렇기 때문에, 즉 막말로 하자면 그의 애정이 야무진 것이 아니라 헤설프고 무른 것이기 때문에 때로는 주어진 소시민적 현실과 쉽게 타협하여 거기에 안주하려는 폐단도 낳는다(「삼한사온인생(三寒四溫人生)」 「행복(幸福)」 등). 이런 경향의 시들은 그것이 지니고 있는 따스한 여유와 재치에도 불구하고 사실상 그의 소시민의식의 극복이 불철저함을 드러내 놓는다.

　이러한 불철저성은 구중서의 지적대로 1970년대 전반기의 시국 형세와 『동아일보』 기자해직파동을 즈음한 그의 생활상의 변화를 계기로 말끔히 청산되는 듯하다. 「돌아와」는 다시금 민중의 품으로 돌아가는 시인의 모습을 잘 그리고 있다.

참 멀리 우리는 떨어져 있었다
아니 너무 오래 내가 당신을 저버리고 있었다
(…)
당신들을 두고 나 어디 갔었던가
나 혼자 살려고 멀리도 달아났었다
그러나 갈수록 그리운 것은 혈육 같은 당신들
종당엔 다시 당신들 곁으로 왔다
　　―「돌아와」에서

「돌아온 친구(親舊)」「보리알의 긍지(矜持)」「서울의 의인(義人)」「시몬과 베로니카」「억새풀」등등 최근의 시들에서 이제 거추장스러운 자의식의 누더기를 완전히 떨쳐 버리고 불의에 감연히 항거하는 용기있는 시인의 면모가 약여하게 드러난다. 그 이전의 거의 체질적인 것 같았던 민중과의 유대감도 확고한 역사의식으로 성숙되는 듯하다.

> 그렇게 흩날리던 휴지도 자리를 잡고
> 그렇게 떠돌던 거지도 자리를 펴고
> 그렇게 시달리던 창부도 자리에 들고
> 도회는 온통 잠에 떨어졌다
> 그러나 이 밤 홀로 깨어 있는 자 있으니
> 무엇 때문에 누굴 위하여
> 이토록 뒤척이며 잠 못 이뤄 하는가
> 3.1운동의 피맺힌 만세 소리
> 8.15 광복의 감격어린 잉경 소리
> 4.19 의거의 노도 같은 함성 소리
> 그 민족의 소리 사라져가는 것이 안타까와
> 병들어가는 서울이 애처로와
> 뜬눈으로 밤을 지새우는 것이다
> 깨어 있는 자여 서울의 의인이여
> 당신은 하나가 아닌 일곱
> 일곱이 아닌 일곱의 열 배
> 당신들이 깨어 밤을 지키는 한
> 민족의 소리는 사라지지 않고
> 병든 서울은 죽지 않으리라
> ─「서울의 의인」전문

이러한 작품들 속에서 우리는 삶의 구체적인 어려움과 아픔을 민중과 공

유하는 것이 바로 그들과 더불어 싸우며 살겠다는 시인의 확실한 약속으로 되고 있음을 알게 된다.

3

세 사람의 시인 중 가장 나이가 젊은 이시영은 두 선배 시인에 비하면 도회지의 병, 즉 소시민적 자의식의 병폐를 가장 덜 앓고 있는 듯이 보인다. 그것은 바로 그가 시의 소재를 주로 농촌에서 끌어오고 있는 데서 기인한다.

그의 시의 뿌리는 어렸을 때의 고향에 내려져 있다. 그러나 그 고향은 지나간 추억으로서 감회 깊게 돌이켜 보는 향수의 대상이나 서정적 관조의 대상이 아니라 오늘 우리가 살고 있는 삶의 온갖 모순들이 집약적으로 뒤엉킨 역사적 현장으로서의 농촌이다.

마을 밖 사죽골에 삿갓을 쓰고
숨어 사는 어매가
몰매 맞아 죽은 귀신보다 더 무서웠다
삼베치마로 얼굴을 싼 누나가
송기밥을 이고
봉당으로 내려서면
사립문 밖 새끼줄 밖에서는
끝내 잠들지 못한
맨대가리의 장정들이 컹컹 짖었다
부엉이 울음소리가 쭈그리고 앉은
산길에는 썩은 덕석에 내다버린 아이들과 선지피가 자욱했다
어둠 속에 숨죽인 갈대덤불을 헤치고
늙은 달이 하나 떠올랐다
―「만월(滿月)」에서

이성부(李盛夫)의 말대로 "그는 그 자신의 어린 시절의 기억들을, 아무 의미 없이 그냥 지나쳐 버려도 좋을 기억들을 가치의 차원으로 환치시키는 고도의 기능공이다. 그에게는 일견 단순하고 평범한 농촌풍경도, 그 내부의 모순이나 마른 바닥을 응시함으로써 하나의 역사적 풍경이 된다." 아니 풍경이라기보다는 농민들의 절규와 비명과 몸부림이다. 농촌을 주제로 한 그의 시들은 어느 하나 조용하고 적막한 분위기의 사생(寫生)이 아니라 피비린내 나는 갈등과 투쟁의 기록이다.

> 땡볕에 모가지가 뛴다
> 싹둑 잘린 머리가
> 비를 부르고
> 타는 비에 부릅뜬 눈알이 탄다
> 팔 잘리면 내던지고
> 다시 돋은 곡괭이로
> 돌밭을 파헤치고 일구어낸 땅
> 일구어낸 피 바치고 살이 된 땅
> ─「삼밭」에서

시어(詩語)의 구사도 거칠고 난폭하다. 때로는 단어 하나하나, 구절 하나하나가 지나치게 목청이 높고 긴장되어 있어서 전체적으로는 오히려 부조화를 일으키는 경우도 있다. 아무튼 농민의 끈질긴 삶에 시의 뿌리를 내리고 있다는 점은 그의 시의 건강성을 선천적으로 보장해 주는 것일 게다. 그러나 형식에서는 때때로 지나치게 애매한 비유와 이해 곤란한 상징으로 난해하게 되는 위험을 안고 있다. 이럴 때의 난해성은 난해를 위한 난해는 아님을 우리는 짐작한다. 이런 시대에 한 시인이 하고 싶은 대로 목청껏 노래하기가 불가능하다는 것도 우리는 안다. 그러나 예컨대 다음과 같은 구절들은 아무래도 좀 길을 잘못 든 것이 아닌가 싶다.

소시민의식의 극복

발도 없이 구두 한 켤레가 새벽의 자궁을 따고 나온다. 발목은 보이지 않는다. 검정 구두 한 켤레가 빌딩 속으로 급히 빨려 들어간다. 얼굴은 어디로 갔을까. 아무 일도 일어나지 않는다. 빨간 엘리베이터가 서고 쩔칵, 바짓가랭이가 뒤우뚱거리며 나온다. 다리는 보이지 않는다. 보이지 않는 다리가 식탁에 놓인다. 나이프. 질겁을 하고 유리를 박차고 달아나는 四肢.
　　―「침묵귀신」에서

시인 자신으로 보아서는 어떤 분명한 이야기를 하고 있는 것일 테지만, 단어나 구절의 연결이 시인 혼자만 알고 있는 암호처럼 되어 있어 해독할 수가 없다. 물론 이와 비슷하게 초현실주의풍으로 씌어진 시에도 더러 매끈하게 잘 빠진 것이 있다.

한강을 지나며 어둠을 껴안고 있는 人肉의 아픈 불빛들을 본다. 풀려온 사람들은 자기의 살이 스민 불빛에 기대어 이 밤의 푸른 精氣를 빨고 빨다가 제 이름이 보일까 봐 이내 백지장이 되어 깜깜한 포도 위를 긴다.
　　―「한강을 지나며」 전문

민중의 설움과 고통을 노래에 담고 그들을 대변하고자 하는 시는 형식에서도 민중적 차원에서 쉽게 이해될 수 있는 것이라야 한다. 평이한 언어로 이야기한다고 해서 반드시 단순하고 뻔한 내용밖에 담지 못하는 것은 아니다. 이 시인은 본래의 의도와는 반대로 고답적인 난해시의 형식에서 완전히 벗어나지 못한 것 같다. 한번 읽어 보기만 하면 누구라도 금방 이해할 수 있는 황명걸의 수사법은 그런 점에서 이와 커다란 대조를 이룬다.
　이 시인의 여러 편의 시에서 나타나는 난해한 형식은 아직 그가 관념적으로밖에는 민중의 편이 되고 있지 않다는 사실을 암시해 주는 것은 아닐까? 어쩌면 보이지 않는 곳에서 자폐적인 소시민의식과 손을 잡고 있는 것

은 아닐까? 그러나 그렇다 하더라도 그는 이 점을 분명히 이겨낼 것이다.

새들이 마지막 남은 가지에 앉아
위태로이 나무를 부르듯이
그렇게 나를 불러다오
부르는 곳을 찾아
모르는 너를 찾아
밤 벌판에 떨면서
날 밝기 전에
나는 무엇이 되어 서고 싶구나
나 아닌 다른 무엇이 되어
걷고 싶구나
—「너」에서

그가 익히 알고 있고 구체적인 '이웃'에 관해 이야기할 때의 그의 목소리는
그러한 관념성에 빠지지 않는다. 아니 빠질 수가 없을 것이다. 내용이 형식
을 압도하고 지배하여 그러한 위험을 극복하도록 만들어 주는 것이다.「머
슴 고타관씨」「후꾸도」「정님이」「마천동」등등은 그 훌륭한 예이다. 여기
서 우리 시에서 무엇보다 구체적 체험이 얼마나 중요한 것인가를 새삼 확
인하게 된다.

1977

소시민의식의 극복 799

열화당과 나

기억이라는 것은 믿을 만한 것이 못 된다. 그러기에 일기를 쓰거나 메모로 기록을 남기는 습관을 가진 부지런한 사람들이 있다. 나중에 확인하고 검증할 수 있는 근거를 마련하려고 미리 미래에 투자하는 셈이다. 나는 그런 축에 들지 못한다. 지나간 세월에 대한 내 기억은 대체로 흐리멍덩하고 나중에 제멋대로 변형된 단편들이 뒤죽박죽 한데 엉켜 있는 빈약한 것이다. 이러한 사실은 오랜 친구들과 젊었을 때 함께 겪었던 사건에 대해 회고조로 이야기를 나눌 때 번번이 느낀다. 일기 같은 것을 쓰지 않아도 매우 정확한 기억을 간직하는 사람들도 있겠지만 적어도 내 경우는 그렇지 못하다. 남들이 실상 이러저러했다고 일러주면 정말 그랬던가 하고 나 자신 의아해 하는 적도 많다.

출판사 열화당(悅話堂)과의 나의 각별한 관계를 회상하려 할 때도 이에 크게 벗어나지 못한다. 어떤 것들은 단편적이나마 잘 기억되지만 잊어버린 것도 무척 많다. 그런데 머리에 잘 떠오르는 것이 일반적으로 말해 꼭 중요한 일들은 아니다. 오히려 사소한 것 같으면서 순간적인 어떤 장면, 스쳐 지나가는 어떤 감정, 그런 것들이 더 생생하게 떠오르는 것이다. 일이라는 것을 싫어하고 일이 끝나면 쉽게 잊어버리는 내 성격 탓이리라. 그런데도 기억을 해내려고 한다면 다 기억해낼 수 있을 것 같은 착각이 든다.

열화당과 나는 각별한 관계라고 말했다. 그렇게 말하는 것이 정확한 것

인지는 나도 모른다. 아주 친한 관계라고 해야 할지? 열화당과 나의 만남, 달리 말해 이기웅(李起雄) 사장과의 만남이 이십 년이 넘었다. 그 후 일을 통해서건 순수한 친교에서건 끊임없는 접촉이 있었다. 그러나 무엇보다도 나는 열화당이 탄생할 때 그것을 바로 곁에서 지켜본 소수의 사람들 가운데 하나다. 나는 이를 아주 자랑스럽게 생각한다.

지금은 치졸한 것이어서 폐기되다시피 한 얄팍한 미켈란젤로 화집의 해설을 쓰는 것을 계기로 열화당과의 첫 만남이 이루어졌다. 이기웅 사장은 갓 대학원을 나온 나에게 미켈란젤로 해설이라는 원고지 매수는 적지만 어떻게 보면 어마어마한 일을 떠맡겼고, 나는 철부지처럼 겁 없이 청탁을 받아들였던 것이다. 무명의 나를 필자로서 추천했던 이는 존경하는 선배 김윤수(金潤洙) 교수다. 내가 접할 수 있는 한도 안에서 이 책 저 책을 참조하여 짜깁기식으로 쓴 이 짤막한 글마저 약속한 기한 내에 끝내지 못하여 허둥대던 일이 잊히지 않는다. 이것이 열화당 미술문고 시리즈의 첫번째 책으로 출판되었다. 그다음 열화당 편집실의 열화 같은 독촉에 시달리며 게으름과 싸워 가며 이 년 가까이 끙끙대며 번역한 곰브리치의 『서양미술사』는 미술선서 시리즈의 첫번째 책이다. 나는 가장 중요한 두 시리즈의 첫 테이프를 끊은 사람이 되었다. 나로서는 큰 영광이다. 그 후에도 몇권의 책을 번역하면서 나도 성장했고 나이를 먹었다. 마치 형님과도 같은 이기웅 사장에게서 출판의 중요성과 일에 대한 성실성과 책임감을 배웠다. 프랑스로 떠나기 전 성완경 교수와 함께 편집한 무크지 『시각과 언어』(1982)가 내용이나 체재에서 혁신적이라고 칭찬을 받았을 때의 기쁨도 잊을 수 없다.

십 년간의 오랜 외국 체류를 마치고 삼 년 전 귀국했을 때 첫번째로 안심하고 기댈 수 있었던 언덕도 열화당이었다. 유학 생활은 어떤 면 무중력 상태의 우주유영과 비교될 수 있다. 공부라는 빌미로 생활인으로서의 책임에서 어느 정도 면제된 것 같은 기분으로 지냈다는 의미에서, 그리고 외국인이자 학생 신분으로 한 국가의 시민으로서의 권리나 책임이 유예되었다는 의미에서 그렇다는 말이다. 이런 생활을 마치고 본래 자기가 속했고 살

던 사회라는 대기권으로 다시 진입했을 때 느끼는 불안감은 겪어 본 사람은 안다. 십 년 만에 돌아와 다시 보는 한국은 반갑게만 느껴지는 것은 아니었다. 재적응의 시련이 나를 기다리고 있었던 것이다. 이기웅 사장은 편집 자문이라는 명목으로 열화당 편집실에 나를 나오게 배려하여 줌으로써 이 어려운 고비를 무난하게 넘길 수 있게 해 주었다. 실제로 하는 일도 별로 없으면서 널찍한 책상 차지하고 놀고 책도 보고 사람도 만나는 등 객지를 떠돌다 고향에 다시 돌아온 사람들이 느끼는 안도감에서 자신을 다시 정비할 여유를 가질 수 있었다. 열화당에는 내가 별 도움이 안 되었겠지만 나로서는 열화당 덕을 톡톡히 본 셈이다. 나는 만족했다. 미술에 관한 책들을 몇 권 번역했을 뿐 저작다운 저작도 하나 제대로 내놓지 못했고, 그렇다고 전문 편집인도 아닌 나로서 특정 출판사를 정신적 고향으로 삼을 수 있었다는 것은 얼마나 다행스러운 일인가.

유치하게 들리겠지만 나는 열화당을 믿고 사랑한다. 열화당과 처음 만났을 때부터 쭉 그래 왔다. 부풀려서 하는 말이 아니다. 가끔 책을 내려는 계획을 가진 후배들에게 마음에 딱 들고 두고두고 신뢰할 수 있는 출판사를 갖는 것이 얼마나 좋은가 역설하며 나와 열화당과의 관계를 자랑한 적도 여러 번 있다. 그렇다고 내가 대단한 필자가 되리라고 자신하기 때문도 아니다. 열화당을 생각하면 그저 기분이 좋은 것이다. 그렇기 때문에 각별한 관계임에도 역설적으로 특별한 기억이 없다고 느껴지는 것 같다. 아니면 거꾸로 내 빈약한 기억력으로도 기억되는 것이 너무 많아서인가. 마치 애정을 바탕으로 자연스럽게 신뢰하는 가족에 대해 크게 신경을 안 쓰고 지낼 수 있듯이 어쩌면 나는 열화당에 대해서 신경을 안 쓰는지도 모르겠다. 그리고 나와 열화당과의 관계를 공적인 것이라기보다는 사적이고 내밀한 것으로 생각하고 싶다. 숨기고 싶은 것도 또 숨겨야 할 것도 하나 없는데도 공개적으로 이야기하려는 마음이 그닥 일지 않는 것도 그 때문이다. 요즈음은 무척 바쁘다 보니 들르지도 못하고 가끔 전화로만 열화당과 접촉한다. 미안하다.

1996

책과 사람들

판잣집 밥상 위 도스토옙스키의 『악령』

채수동 형과의 추억

채수동(蔡洙東) 형은 고교 이 년 선배이다. 고1 때 고3이었던 형을 만났으니 우리가 서로 안 지 사십 년이 되었다. 우리는 이십대를 함께 보냈다. 늘 같이 어울렸다는 말이다. 삼십대가 되어 각자 전공의 길이 달라져 만날 기회가 점점 적어지기 전까지는 마치 한가족인 양 가까이 지냈다. 그러니까 형과 나의 사귐을 이야기하는 것은 곧 우리의 이십대를 이야기하는 셈이 된다. 지금 생각하면 대수롭지 않은 것으로 여겨져도 당시에는 내게 엄청난 사건으로 느껴졌던 크고 작은 일 가운데 형과 연관되어 잊히지 않는 것들이 많다.

고등학교 시절 형은 일종의 영웅이었다. 학교신문 편집장으로서, 도저히 고교생이라고는 상상하기 힘든 뛰어난 글 솜씨와 엄청난 독서량 및 지식을 바탕으로 매주 발행되는 타블로이드판 여덟 면 신문을 거의 혼자서 만들어냈다. 형을 만났다는 것이 나로서는 커다란 행운이었다. 고교를 졸업한 뒤 문학이라는 것을 조금씩 알게 되고 황석영, 안종관, 송영 등을 만날 수 있었던 것도 다 형의 소개를 통해서였다. 음악과 무용 평론을 하는 이순열 선생 같은 기인을 사귈 수 있었던 것도 그 덕분이었다.

형과 더욱 가까워지면서 감탄했던 것은 어려움 속에서도 꿋꿋하고 명랑한 형의 성격과 의지, 그리고 배포였다. 자신보다도 남을 더 배려하는 마음씨와 남의 잘못이나 결점을 감싸 주려는 관용과 도량이었다. 젊음이란 얼

마나 불안한 것인가. 언제나 실수를 반복하게 마련이 아닌가. 고의건 아니건 남에게 피해를 당해도 형은 늘 용서하고 관용했다. 다같이 어린 나이에 유독 형이 이런 대인의 품성을 가질 수 있었다는 것은 놀라운 일이다. 그러기에 나는 우정을 넘어서 항상 존경하는 마음으로 형을 바라보고 있었다.

자신도 고학으로 근근이 버티는 처지에 주변의 친구들에게 어떻게 그런 많은 배려를 할 수 있었는지, 어떻게 그런 마음 씀씀이를 가질 수 있었는지 지금 생각해도 불가사의하다. 물질적, 정신적 곤경을 수없이 겪었을 터이지만 내색 한 번 한 적이 없었고 변함없이 소탈한 태도로 주변 사람들을 격려하고 도움을 주었다. 그러기에 형은 그다지 넓은 범위였다고는 할 수 없지만 친구, 선후배들 가운데 항상 중심적 위치에 있었다. 무슨 사상적 리더였다는 뜻보다도 정서적인 의미에서 우정의 한가운데 자리에 있었다는 말이다. 사십 년이 지난 지금까지도 친구들 사이에서 형의 자리는 그런 이미지로 그대로 남아 있다.

물론 젊음의 치기 같은 것이 없었다는 것은 아니다. 그러나 내 기억으로는 또래의 누구보다도 형이 인격적으로 성숙했었다. 일찍이 고생을 많이 했기 때문이라고 생각되지는 않는다. 타고난 품성인 것이다. 한편 형이 인생에 대해, 삶의 우여곡절과 깊은 의미에 대해 남다른 통찰력을 가졌던 것은 도스토옙스키(F. M. Dostoevsky, 1821~1881)를 좋아한 것과 관계가 없지 않을 것이다. 형은 가끔 "부자로 살고 싶은 생각은 추호도 없다"라든지 "가난은 너무나도 친숙한 것"이라는 말을 했다. 남에게 이야기를 하기보다 자신에게 다짐하려는 듯이. 그래서 현재 지구상에서 가장 가난한 나라인 수단의 한국대사로 일하는 것*도 거의 예정되어 있었던 것이 아닌가 하는 상상을 해 본다.

형은 아주 어린 나이에 도스토옙스키를 읽었고 그에게 미쳐 있었다. 고등학생으로서는 그저 따라 읽기조차도 힘들고 그 의미를 이해하기란 더욱 어려운 도스토옙스키를 내가 좋아하게 된 것도 다 형의 영향이었다. 형이

* 채수동은 1998년 9월부터 2001년 2월까지 제8대 주 수단 한국 대사를 역임했다.

외국어대학교 노어과에 진학한 것도 도스토옙스키 때문이었다. 진학한 후 일찍이 도스토옙스키에 미친 사람답게 거의 초인적인 노력으로 러시아어 공부에 파고들었다.

그리하여 짧은 기간 안에 도스토옙스키를 번역할 정도의 실력을 갖추었던 것 같다.

어느 날 형을 만나 그의 집을 따라갔던 적이 있다. 돈암동 종점에서 버스를 내려 좁은 골목을 한참 올라가 거의 움막처럼 비탈에 납작하게 엎드린 판잣집에 닿았다. 두 사람이 발 뻗고 눕기도 좁을 조그만 방에서 형은 도스토옙스키의 『악령』(1872)을 한국 최초로 러시아어에서 직접 번역하는 작업을 몇 달째 힘겹게 하고 있는 중이었다. 원고지를 살 돈조차 모자라서였는지 한 면만 쓰고 버린 시험용지 뒷면에 촘촘하게 번역 문장을 적어 가고 있었다.

옆방에는 부친과 모친 그리고 누이동생이 함께 기거하는 형편이었다.

아들의 친구, 아니 후배를 찌그러진 판잣집에서 환하게 웃으며 맞아 주는 형의 어머니의 모습이 아직도 눈에 생생하다. 초등학교 선생님으로서 가난하고 어려운 집안의 살림을 이끌어 가는 형의 어머니는 문자 그대로 집안의 햇볕이었던 것으로 짐작되었다. 그런 어머니를 둔 형이 부러웠고, 형이 그렇게 꿋꿋하고 넓은 마음을 지닐 수 있었던 것도 그 덕분이 아닌가 생각했다.

2001

그와의 만남이 있어서 좋다

김태홍 형이 지나온 길

기억력이 썩 좋지 못한 까닭일까? 김태홍(金泰弘) 형과 관련하여 문득 지난 세월을 되돌아보려 하지만 기억에서 지워진 것들이 너무 많고, 어쩌다 떠오르는 편린들마저 한데 뒤섞여 있기 십상이다.

내 과거 중에 특히 혼란스러운 대목은 박정희의 유신시대부터 1980년 전두환이 유혈 쿠데타로 정권을 탈취하기까지이다. 대략 십 년간의 이 시기를 우리는 친구로서 동료로서 같이 보냈다. 그러니까 젊음의 마지막 부분을 함께 보낸 셈이다.

그런데 한 세대가 지났음에도 그 시절을 생각하면 우선 분노와 혐오가 뒤섞인 혼란스러운 감정만 표면에 떠오를 뿐이다. 일제강점기 못지않게 혹독하고 추웠던 시절, 회상하거나 생각하고 싶지 않은 일들이 하도 많아서 그런 걸까?

서로 다른 사실이나 사건들이 분간하기 힘들 정도로 한데 엉켜 있으니, 애써 회상하려 해도 시간적으로 정리가 되지 않고 이야기를 하려 해도 엉킨 실타래처럼 풀리지 않는다. 마치 깜깜한 지하실에 갇혀 악몽을 꾸는 것만 같다.

어느 작가의 표현대로 독재의 광기가 내 기억의 집마저 부숴 버린 것이다. 그래도 김태홍 형과의 만남은 바로 그 지하의 어둠 속에서나마 군데군데 구멍 뚫린, 천장에서 떨어진 빛살처럼 환한 부분 가운데 하나다.

같은 대학 선후배였지만 재학 시절 우리는 서로 모르고 지냈다. 졸업 후에야 비로소 만날 수 있었다. 마치 꼭 만나야 할 사람이었던 것처럼…. 그를 처음 만난 것은 민우회에서였다. 민우회는 박지동, 허술, 임종철, 윤무한 등 62학번 학생운동 출신이 중심이 되어 만들었던, 반쯤은 지하결사의 성격을 지닌 모임이었다. 1975년 전후였던 것 같다.

　　그러니까 내가 대학원을 졸업하고 여기저기 시간강사 생활을 할 무렵 합동통신사 기자로 근무하던 김 형을 알게 된 것이다. 우리는 만나자마자 의기가 투합해 거의 매일같이 만나는 사이로 급속하게 발전했다. 김 형이나 나나 술을 좋아했고, 무엇보다도 그의 솔직하고 담백한 성품, 유머에 넘치면서도 우직하다 할 정도로 꿋꿋하고 정의로운 기백에 홀딱 반해 버렸기 때문이다.

　　시간강사였던 나는 매일 대학에 가는 것도 아니고 일주일에 이틀 정도 시간을 몰아서 출강하는지라 낮에 시간이 많았다. 또 김 형은 당시 통신사 외신부에 근무하고 있었기 때문에 새벽에 출근하여 열두시 이전에 근무가 끝나는 관계로 점심때부터 만나 한잔 기울이는 재미를 누릴 수 있었다. 그러다 나중에는 아예 만사 제쳐 놓고 낮술에 이어 저녁까지 술집을 전전하는 것이 습관이 되다시피 했던 것이다.

　　주변의 동료나 친구들은 이러한 음주 행각에 대해 나무라기도 했지만 우리는 전혀 아랑곳하지 않았다. 물론 우리 둘이서만 연애하듯 만났다는 것은 아니다. 둘이 만나다 보니 자연히 김 형을 통해 나는 정지창, 류숙열, 정동채 등 합동통신사 사람들을 소개받았고, 박현수, 조건영, 오윤, 한윤수 등 내 친구들은 김 형과 곧 친한 사이가 되었다.

　　나는 민우회의 정기적인 모임이나 민주화운동단체의 집회나 공식적 회의보다는 마음이 통하는 사람들끼리 술자리에서 얼굴을 맞대고 현실에 대한 의견을 교환하고 가슴에 쌓인 것들을 토로하는 것을 더 좋아했다. 술기운을 빌려 호기를 부리기도 하고 애써 낙관적으로 미래를 전망함으로써 우울한 기분을 떨쳐 버리고 싶었던 것이다. 게다가 집단이나 단체는 내 생리에 그다지 맞지 않았다. 무엇보다 거대한 조직의 경우 그것의 권력화 경

향은 실천의 논리상 필연적이었다 해도 나로서는 탐탁지 않았다.

체질적인 반권위주의자인 김 형은 그러한 나의 기분을 알아주는 선배이자 동료로서 더할 나위가 없었다. 술 마시자는 제의도 주로 내 쪽에서 하는 편이었다. 물론 습관적 음주의 폐해와 현실도피적 경향을 모르는 바 아니다. 그러나 술을 안 마시고는 견딜 수 없는 절망감이라는 것도 있다. 그 길고 어두웠던 유신 시절 나는 모든 울분과 분노를 삭일 수 있는 유일한 통로로 음주라는 방식을 선택했던 것 같다.

행동하지 않는 지식인이 자신의 비겁함을 합리화한다고 비난하더라도 변명하고 싶은 생각은 없다. 어떻게 행동하는 것이 과연 진정으로 옳은 것인가에 대한 실존적 불안과 회의가 나로 하여금 뚜렷한 목표 설정이나 행동 추진을 주저하게 했던 것이다. 그래서 단체 행동이나 집회에 참가하는 것조차 별로 내켜 하지 않았다.

같이 술을 마시더라도 김 형의 경우는 좀 달랐던 것 같다. 그는 자신이 별다른 행동을 못하는 것에 늘 답답해하고 있었다. 그리고 이론가는 아니었지만 우리 시대의 진보적 지식인이 어떻게 살아야 하는가에 대해 반성하며, 비록 작은 것이라도 실천하는 것이 중요하다고 강조하고 또 그렇게 행동했다.

뛰어난 유머 감각 때문에 그의 주변에는 항상 사람이 모여들곤 했다. 천성적으로 그는 사람을 끌어당기는 매력과 능력을 타고났다. 특히 그의 재담과 말솜씨는 타고난 재주라고 할 수밖에 없었다.

좌중의 흥을 돋우려고 그가 즉흥적으로 재담을 늘어놓거나 농담을 하더라도 거기에는 억압적 현실에 대한 풍자, 평등과 정의에 대한 갈망, 반권위주의, 통렬한 자기반성의 메시지가 깔려 있었다. 그래서 그와 함께 술좌석을 한 사람들은 흥겨움과 동시에 깨달음과 용기를 얻었다. 비록 어두운 시절이었지만 그가 들려주는 이야기는 우리를 행복하게 하는 것들 중에 하나였다.

많은 경우 김 형은 그의 속내를 농담을 통해 표현했다. 농담이 진짜 농담이 되려면, 말하자면 사람들을 정말로 웃기려면 우선 생각이 분명해야만

한다. 즉, 농담의 내용과 농담이라는 행위, 그 행위가 미칠 영향과 파장에 대한 직관적 성찰이 갖추어져야 하는 것이다. 유머나 재담은 명석함 위에서만 가능하다.

권위의식이나 허위의식 또는 상황에 대한 그릇된 판단을 가지고는 농담을 제대로 할 수 없다. 웃기지 않는 농담, 기분 나쁜 농담은 실패한 농담이다. 명석하지 않기 때문이다. 농담이 아니라 정색을 하고 이야기할 때도 그는 결코 말을 어렵게 하지 않았다. 복잡한 생각을 할 줄 몰라서가 아니라 분명한 생각이 아니면 말을 삼갔기 때문이다.

앞서 작은 실천에 대해 이야기했지만 그는 옳은 일이라고 판단되면 즉시 실천에 옮기는 보기 드문 미덕을 갖추고 있다.

1993년 프랑스에서 뒤늦은 유학을 마치고 십 년 만에 귀국하여 광주에 들렀을 때 그는 광주 북구청장으로 일하고 있었다. 그의 결단으로 구청사의 권위주의적인 울타리가 시원스럽게 철거되어 구청의 정원이 하루아침에 시민들의 공원으로 바뀐 그 놀라운 정경을 보며, 나는 김태홍 형이 아니면 누구도 이렇게 할 수 없을 것이라고 생각했다.

그만큼 그에게 판단과 실천의 거리는 짧았다. 옳은 일이라면 눈치 안 보고 즉시 실천하는 이 용기는 그의 강직함에서 비롯한다. 그리고 무엇보다도 김 형은 겸손했다. 타고난 겸손함 때문에 그의 투쟁은 잘 보이지 않는 곳에서 이루어졌다. 대열의 앞장에 서서 기치를 높이 세워 들기보다는 온갖 구질구질한 뒤치다꺼리를 도맡아 하며 전체를 위해 자신을 희생하는 쪽이다.

민주화 투쟁을 하다가 고생하는 동료를 보면 그는 그다지 넉넉지 않은 자신의 처지를 돌아보지 않고 그 자리에서 월급봉투를 비우고도 시치미를 뚝 떼는 식이었다. 시대적 압박 속에 기를 펴지 못하고 민우회가 침체에 빠지자 활력을 불어넣으려 뒤에서 드러내지 않고 지속적으로 애썼던 사람도 바로 그였다.

한마디로 그는 큰일을 벌이겠다고 거창하게 떠벌리며 지도자연하거나 우두머리 자리를 놓고 서로 각축하는 자들과는 정반대편에 있었다. 소위

박정희에 반대하여 투쟁한다는 무리 중에 우리는 얼마나 많은 박정희의 제자들을 보아 왔던가.

그들은 단지 이 남한의 궁색한 정계에 입문하기 위해 데모에 앞장서고 스스로 투옥당하려고 애썼던 것이다. 출세에 도움이 되는 투사의 경력을 만들기 위해서다. 나쁜 버릇이지만 나는 소위 '운동권(이 이상한 단어는 1980년대에 만들어진 신조어로 알고 있다)'의 도덕적 자질에 대해 무조건 신뢰하지는 않는다. 적과 싸우다 보면 어느 사이 적과 닮아 갈 위험이 있다는 말은 진리다.

나는 영웅의 호언장담보다는 오히려 소심하게 사는 평범한 사람들의 양식을 더 믿는 쪽이다. 김태홍 형 역시 그럴 것이라고 나는 추측한다. 만약 그렇지 않다면 풀뿌리 민주주의자로서 그의 면모가 어떻게 나타날 수 있단 말인가.

1980년 그가 젊은 기자들 사이에서 전무후무한 지지를 얻어, 단독으로 입후보하여 만장일치로 기자협회장에 선출될 수 있었던 것도 민주화와 언론자유를 쟁취하기 위한 그의 평소의 숨은 노력을 기자들이 인정한 것이었다.

그 후 『말』지 창간, 보도지침사건 등 그가 핵심이 된 혁혁한 언론 투쟁의 성과를 우리는 보았다. 그리고 이러한 과정을 통해 그는 스스로 택한 주변부의 낮은 자리에서 점차 중심부의 높은 위치로 이동해 간다. 출세를 하여 명성을 날렸다는 말이 아니라 결코 빠져서는 안 되는 핵심 인물이 되어 갔다는 뜻이다.

1980년대 야당 지도부에서 여러 차례 국회의원 자리를 제안했지만 그가 거절했다는 사실도 나는 알고 있다. 민주세력을 대변하는 국회의원으로서 마음의 준비나 자질이 모자라서가 아니라 소위 출세한다는 코스에 섣불리 발을 들여놓고 싶지 않아서였다고 나는 생각한다. 그리하여 몸소 풀뿌리 민주주의를 체험하고 실천한 뒤에야 스스로의 힘으로 국회의원이 되어 현재에 이르렀다. 오랜 세월을 인고하며 먼 길을 돌아간 것이다. 참으로 김태홍 형다운 행적이라고 나는 생각한다.

요즘에는 김 형도 나도 바빠 거의 만나지 못한다. 서로 편안한 마음으로 묵은 회포를 풀고 싶은 마음 간절하나 잘 되지 않는다. 그러나 나는 그가 대한민국 국회라는 문제투성이의 정치 현장에서 타고난 정직함과 성실성, 그리고 겸손함을 바탕으로 민주적이고 반권위주의적 실천의 모범을 보이고 있을 것이라고 믿어 마지않는다.

<div align="right">2004</div>

내가 제일 좋아하는 시

천상병의 「주막에서」

나는 개인적으로 오늘날 우리나라 예술이나 문화가 전반적으로 볼품없고 빈약하다고 생각하는 쪽이지만 시(詩)만은 예외가 아닌가 한다. 비록 상업적 차원에서 다른 출판 장르에 비해 비중이 없을지 몰라도 시인을 지망하는 많은 젊은이가 있고 그들을 독자로 갖는 특권을 누리는 현역 시인들의 시집이 꾸준히 출판되는 것을 보면 그렇다. 시를 존중하는 사회는 문화적 생명이 살아 있는 사회라고 나는 믿는다.

예전에 중국을 본떠 과거(科擧)라는 방식을 통해 시 잘 쓰는 사람들을 관리로 뽑아 등용했던 관례야말로 지극히 높은 문화수준의 틀림없는 증거다. 자신이 구상한 이상적 공동체에서 시인을 추방하려 한 플라톤이라는 사람은 얼마나 꽉 막히고 재미없는 비문화적 인간이었을까.

시가 문화와 예술의 핵심이자 근본이라는 점은 시라는 단어가 어떻게 은유적으로 쓰이는지 보면 쉽게 알 수 있다. 분야나 장르를 불문하고 가장 뛰어난 작품은 그냥 시라고 흔히 부르고 뛰어난 기술자 또는 예술가를 시인이라고 부른다. 그러니까 시는 최상급의 예술을 가리키는 수사학적 표현이다. 그런 수사학적 의미와 별도로 문학의 한 분야, 글의 한 종류로서 시야말로 실제로 제 예술 가운데 으뜸이라고 여기는 사람도 많다.

나는 누구보다도 천상병(千祥炳)의 시를 좋아하는데 그중에서도 1966년에 발표된 「주막(酒幕)에서」를 제일 좋아한다. 이 작은 지면에 그 시를

그대로 옮겨 놓은 것은 일종의 액자를 끼워 새롭게 보이게 하려는 시도로 보아 주었으면 좋겠다.

그러니까 그 작품에 대한 내 나름의 찬양이다. 포스트모던적인 인용이라고 생각해도 좋다. 본인의 생각을 이야기하라고 준 귀중한 지면에 유명한 시인의 유명한 시를 그대로 전재하는 것이 필자의 게으름이나 지면의 낭비라고 생각하고 싶지 않은 것은 어설픈 해설이나 주석을 다는 것보다 그저 그 시를 많은 사람이 다시 읽는 것이 값진 일이라고 여기기 때문이다.

소박한 언어로 절묘한 이미지를 구현해 보여주는 이 뛰어난 시는 그 의미의 폭이 매우 넓고 심오하다. 그래서 읽을 때마다 항상 새로운 느낌을 준다. 이런 기분을 나는 다른 이들과 어떤 방식으로든 나누고 싶은 것이다. 주관적 취향을 광고하기 위해서가 아니다. 다소 번거롭지만 어느 한 구절도 생략하거나 빠뜨려서는 안 될 것 같아 전문을 그대로 옮겨 놓는다. 혹시 편집자들이 화를 내거나 나를 방만하다고 탓하며 비웃지 않기를 바라면서.

주막에서
천상병

도끼가 내 목을 찍은 그 훨씬 전에 내 안에서 죽어간 즐거운 아기를. —장 주네

골목에서 골목으로
거기 조그만 주막집.
할머니 한 잔 더 주세요,
저녁 어스름은 가난한 詩人의 보람인 것을…
흐리멍텅한 눈에 이 세상은 다만
순하디 순하게 마련인가,
할머니 한 잔 더 주세요.
몽롱하다는 것은 壯嚴하다.
골목 어귀에서 서툰 걸음인 양

밤은 깊어 가는데,
할머니 등 뒤에
고향의 뒷산이 솟고
그 산에는
철도 아닌 한겨울의 눈이 펑펑 쏟아지고 있는 것이다.
그 산 너머
쓸쓸한 성황당 꼭대기,
그 꼭대기 위에서
함빡 눈을 맞으며, 아기들이 놀고 있다.
아기들은 매우 즐거운 모양이다.
한없이 즐거운 모양이다.

2005

문자 그대로 인간적으로

『송길한 시나리오 선집』

요즈음 같은 시대에 나이 쉰이 넘어 새로 사람을 사귀게 되고 시간의 축적과 함께 믿음과 우정이 한결 두텁게 쌓여 간다는 느낌을 가질 수 있다는 것은 한 인간의 삶에서 특별하고 예외적인 행운에 속하는 일일 것이다. 송길한(宋吉漢) 작가와의 만남이 내게는 그렇다.

몇 년 전 전주국제영화제를 창설하는 일을 같이하게 된 인연으로 나는 임권택(林權澤) 감독과 함께 오래 작업한 이름난 작가이자 영화 아카데미와 영상원 등 영화 지망생들의 훌륭한 선생으로서 막연하게 알고 있었던 그를 아주 내밀하고 가까운 거리에서 인간적으로 접촉할 수 있었다. '인간적'이라는 매우 상투적이고 진부한 단어가 그와의 만남을 설명하는 데 자연스럽게 튀어나오는 것이 나는 전혀 부끄럽지가 않다. 인간성이라든가 인본주의라는 개념이 낡고 시대에 뒤진 것처럼 인식될 수밖에 없고 그런 말을 쓰는 것조차 어딘가 쑥스럽게 된 이 포스트모던 시대에, '인간적'이라는 단어를 가장 좋은 의미에서 아무런 유보조항 없이 거침없이 쓸 수 있다는 것 자체가 특별한 것으로 나는 생각한다. 그의 작품 전체를 관류하고 있는 것도 바로 이 인간에 대한 자상한 관심, 각별한 애정이라고 나는 생각한다.

그의 작품과 성품 그리고 행동을 이 단어가 한마디로 설명해 줄 수 있다는 믿음이나 느낌은 어디서 비롯하는 것일까. 희한한 일이 아닐 수 없

815

다. 전주국제영화제 일로 한창 바쁠 무렵 든든한 동료이자 자상한 선배로서 그는 내게 많은 도움을 주었고, 문자 그대로 인간적인 차원에서 많은 깨우침을 주었다. 영화제와 관련된 일말고도 우리는 정말 많은 이야기를 나누었고 술도 엄청나게 마셨다. 전주에서 회의를 마치고 고속버스로 돌아오던 어느 날 나는 그와 버릇처럼 흥겹게 많은 술을 마셨고 정말 기분 좋게 취해 인적이 사라진 새벽 광화문 네거리 교보빌딩 앞에서 어깨동무를 하고 너무나도 기쁜 나머지 덩실덩실 함께 춤을 준 적이 있다. 술 못지않게 인간적인 신뢰에 마냥 취해 버렸던 것이다. 우리가 인간적으로 더없이 가까워졌다는 느낌, 우리가 같은 인간으로서 같은 시대를 살고 있다는 사실을 새삼 느끼고 가슴 저려 했던 것일까. 그날을 나는 잊어버릴 수가 없다. 그때의 감격과 환희를 말로 무어라고 설명하기는 힘들지만, 어느 때고 이를 한순간의 감상이라고 지워 버릴 수는 도저히 없을 것이다.

나는 작가 송길한을 예술가로서 교육자로서 무척 존경하지만 그것보다도 그의 속 깊은 우정을 늘 인간적으로 따뜻하게 느낀다. 뒤늦은 감이 있지만 그의 값진 시나리오 작업들이 이제 한 권의 책으로 묶여 나온 것을 뜨거운 마음으로 축하드리며 팽팽하게 살아 있는 그의 열정이 새로운 작업으로 거듭 태어나기를 기대한다.

2006

작은 것들의 아름다움

김원호의 『비밀의 집』

프랑스 시인 보들레르는 시를 묶어 시집을 출판할 때, 수록하는 시들의 선
정이나 순서와 배열을 매우 중요하게 생각하고 정성을 들였다고 한다. 한
권의 시집을 통해서 자신의 시 세계를 보여 주겠다는 작업 속에는 그 한 권
의 시집이 갖는 고유의 세계나 틀이 있다는 것을 전제하고 있음을 의미하
는 것으로 이해할 수 있다.

　김원호(金源浩) 시인이 이번에 발간한 시집을 훑어보니, 평생에 걸쳐 시
를 써 왔던 시인이 칠십대 중반이 되어 자신의 시 세계를 정리하는 자세로
그간 출간한 네 권의 시집 중에서 심사숙고 끝에 선택한 시들을 우리들에
게 소개하고 있다. 이렇게 선정된 시들을 읽으면서 그가 자신의 시들을 어
떻게 보고 있는지, 그가 시들을 정처(定處)시킴으로서 드러내고자 하는 시
세계가 어떤 것인지 엿볼 수 있었다. 이 모든 것은 결국에는 독자인 우리가
읽으면서 스스로 깨달아 알아야 하는 것이기도 하다.

　이번에 이 시들을 시선집이란 형식으로 출판하게 된 것은 제자들이 나
서서 추진한 일인 것 같다. 요즘에는 보기 힘든 좋은 사람이라 생각해 왔는
데, 실제로 그는 좋은 선생님이었던 것으로 여겨진다. 고등학교의 국어 선
생님이면서 문예반 담당 선생님이었던 그는 학생들에게 시라는 문학 형식
에 대해 애정을 갖고 진지하게 가르쳤을 것이다. 그의 시에서도 시에 대한
정성스러운 마음가짐을 느낄 수 있다.

시나 문집의 '발문'이라는 것은 작가 자신이 쓰는 경우도 있지만, 우리 동양에서는 그 작가를 잘 이해하는 사람이나 친구가 쓰는 것이 보통이다. 김원호 시인의 제자들이 시인과 나 사이에 일종의 문학적인 우정과 같은 교감이 있다고 여겼기 때문에 내게 발문을 의뢰한 것일 테다. 김원호 시인에 대해 사람도 알고 그의 시집이 나올 때마다 읽어 왔지만, 평생 시를 쓰는 작업을 중요하고 가치있는 일이라고 생각하여 마음과 정성을 바쳐 시를 써 온 시인을 위해 막상 발문을 쓰려 하니 가벼운 마음으로는 쓸 수 없는 기분이 들었다. 또한 그 사람의 시를 추적해 가면서 읽어 온 것도 아니면서, 오십 년이라는 긴 시간에 걸친 시 작업에 대해 한 번에 전체적으로 평을 한다는 것 역시 격에 맞지 않고 불가능한 일이라는 생각이 들었다. 이처럼 발문을 쓰는 마음이 가볍지만은 않지만, 시를 읽으면서 감상이라는 것이 없을 수가 없기에 주관적인 느낌을 간략하게 쓰려고 한다.

시도 좀 써 보고 시집을 두어 권 출간한 적이 있음에도 불구하고, 시의 미학이라든가 시라는 문학 형식이나 위상에 대해 평소 질문해 볼 기회가 많지 않았던 나는, 이번 시집을 읽으면서 서정시가 문학의 보편성을 함축적으로 지니고 있는 건 아닌지 고려해 보게 되었다. 글을 시작하면서 언급했던 시인 보들레르는 자신의 생전에 쓴 시들을 묶어 출간할 때, 직접 선별한 시들을 주제별로 다시 분류하여 수록하면서 그 시집에 실린 시들은 시인의 의도에 따라 연결 지어 전체로 읽을 수도 있지만, 각 개별 시들을 독자들이 자유롭게 임의로 결합시켜 읽어도 무방하다고 이야기했다. 서정시집이라는 것은 하나의 전체일 수도 있고, 독립적인 개별적 작품들을 모아 놓은 것으로 읽을 수도 있다는 말로 이해할 수 있는데, 서정 시집 속의 개별 시들 한 편 한 편이 지니고 있는 특수한 개성과 매력을 강조함과 동시에, 그 개별 시들이 모인 시집 전체가 하나의 아우라(분위기나 정신)를 형성하고 있음을 의미있게 지적한 것으로 기억된다. 이것은 보들레르가 지향하던 서정시가 지닌 중요한 특성을 잘 드러내는 말로, 서정시의 본질에 대해서 생각하게 해 주는데, 김원호 시인의 자선(自選)의 경우에도 해당되는 말일 것이다.

시, 특별히 서정시라고 하는 것은 개인의 감정의 세계를 강조하는 것으로, 한 시인이 어떤 사물을 보고 느끼는 생각이나 주관적인 정서를 짧은 형식으로 표현하는 것이라 할 수 있다. 이러한 서정시에서는 시를 쓰는 사람과 그 독자와의 공감이 중요하게 작용한다. 즉, 공감, 정서의 공유에 대해 이야기하고 싶은데, 오늘날 인터페이스라는 미명하에 온갖 정보가 공유되는 이 시대에 '공유'라는 단어가 가진 원래의 의미는 날아가 버린 것만 같이 느껴지지만, 인터넷과 하이퍼텍스트 시대에 김원호 시인은 이러한 서정시라는 형식에 빠져 든 사람으로 '정서의 공유'의 세계를 다시 불러온다. 그러한 공감과 공유에 대한 갈망이 사람들에게 있기에, 서정시라는 것이 여전히 사람들이 선호하고 여전히 명맥을 유지하는 장르로 남아 있게 된다는 평범하면서도 당연한 이야기를 김원호 시인의 시 속에서 다시금 깨달을 수 있었다. 서정시를 과거에 대한 향수에 빠진 정서를 가진 사람이나 좋아할 만한 낡은 형식이라고 무지스럽게 무시해 버리는 것은 이 시대의 새로운 문학적 몽매주의일 뿐이다.

　시인으로 느낀다는 것은 어떤 것일까? 시인의 눈으로 사물을 보고, 세상을 살아가고, 사건을 경험한다는 것은 무엇일까? 시 정신이나 시 세계라는 것이 추상적인 개념을 넘어서 구체적으로 존재하는 것일까? 평소 시 세계라는 것이 따로 있다고 믿지도 않는 그런 냉정한 시각을 가지고 있었지만, 시인으로 산다는 것, 시적으로 사물을 보고 시적으로 관찰한다는 것에 대해 다시 생각해 보게 된다. 주변의 비근하고 소소한 것들, 겉으로 봐선 사소해 보인 것들에 대해 공감이나 막연한 애정을 갖고 바라보는 것을 "시인으로서 세상을 보는 것"이라고 할 수 있을 것 같다. 김원호 시인의 시를 보면, 삶의 혐오스러운 면을 들추면서 비통해 하는 대신, 자기가 좋아하는 것들과 애정이 가는 것들을 소재로 삼고, 작은 감정이라든가 소소하면서도 섬세한 심정을 표현하고 있다. 아끼고 싶은 것들, 사랑스럽다고 느끼는 사물들과 사람들, 개인적인 일들이나 과거의 기억들을 편견 없이 공정하게 관찰하고 사유하려 하면서도, 기본적인 애정이라 부를 수 있는 것이 담긴 시선으로 그것들을 바라보는 시인의 착한 감수성이 드러난다. 시의 정신

적인 차원이라고 추상적으로 표현되는 편벽된 시인의 기호 같은 것에 치우치지 않으면서도, 시라는 문학 장르가 지닌 순수한 경지를 지향하기 위해 시어를 선택하고 시구절을 조합하려 노력하는, 잡것이 섞이지 않은 순정한 마음을 그의 시 속에서 읽을 수 있다는 것이다.

'작은 것이 아름답다'라는 문장이 지닌 상투성과 평범함을 넘어서는 시인의 세상의 소소한 것들에 대한 진심 어린 심정이 시로 구현되었을 때, 여러 가지로 해석할 수 있는 추상적이고 폭발적인 감성을 기대치 않게 불러일으키면서 시인의 시를 쓰는 마음 혹은 태도를 엿보게 해 준다. 평소에 쓴 시를 통해서 그 사람에 대해 알게 되었다고 말하는 것이 가능한 일인지 모르겠지만, 김원호 시인에게는 시적으로 사물을 파악하고 느끼고 세상을 생각하는 자세가 자신의 인생을 표현하는 한 방법이 된다. 가치있는 장르로 존재해 온 시 세계를 그가 굉장히 성실하게 추구해 왔던 결과이리라. 그를 좋게 봐서인지는 모르겠지만, 다른 사람보다도 더 시인으로서 세상과 접목하는 것 같다.

한국에서의 시단(詩壇)이나 출판계의 상황에 대해 잘 알지 못하는 나로서는, 시라는 것은 소설이나 수필이나 역사서 같은 산문류보다 대중적인 관심에서도 훨씬 멀리 떨어져 있고, 찾는 사람들만 시집을 구해서 보는 소수자들의 특수한 영역이라는 일반적인 관념에서 벗어나는 생각을 하지 않는다. 그럼에도 불구하고 시집 중에서도 베스트셀러가 나왔다거나 유명 출판사에서 연작 시리즈 시집을 출간한다는 재미난 현상을 접하면서, 문학의 세계에서도 시집의 출판이라는 것이 일종의 비즈니스에 속하는 것이기 때문에 시 문단의 세계에서도 시류와 유행이 있을 것이라고도 생각한다. 이러한 배경 속에서 시인이라는 것을 어떻게 봐야 할까? 시인이라는 것을 직업으로 분류하기에도 애매하다. 문단(文壇)을 통해 명성을 갖게 되기도 하고, 잊힌 시인이 될 수도 있고, 사후에 천재적인 시인이었다고 평가를 받는 경우도 있지만, 그런 것들을 다 배제하고 시인으로서 삶을 산다는 것은 어떤 것인가? 시를 쓴다는 것이 당장 물질적인 보상을 해 주는 작업은 아니다. 문학지에 발표하거나 출판할 수도 있지만, 이러한 일은 거의 대

가를 바라지 않고 하게 되는 행위에 가깝다.

김원호 시인은 사범대를 들어가면서 교사가 되기로 작정한 사람이며, 교사로 생업을 한다는 것을 목표로 삼아 왔던 사람이다. 젊은 사람들에게 우리말과 문학을 가르치고 시를 가르치면서, 동시에 시인이라는 직분을 천직으로 받아들여 시를 학구적으로 연구하는 태도로 자기만의 시 세계를 추구해 온 소수파의 시인이었던 것 같다. 시대의 문화적인 흐름이나 문학적인 트렌드를 의식하든 하지 않든 영향을 받을 수밖에 없는데도 문단 대세의 흐름에 초연하고 자기 나름의 세계를 지향하며 시를 써 온 은둔적인 시인이기보다는, 시인이 이를 수 있는 이상적 경지를 추구해 왔던 시인이 아닌가 하는 생각을 해 본다. 김원호 시인은 시 속에서 시작의 어려움에 대해 항상 호소하고 있다. "성실하게 써야지", "더욱 노력해야지." 항상 문학을 처음 시도하는 사람처럼 마음을 가다듬고 정성을 다하기 위해 노력하는 가운데 생겨나는 외로움이 그의 시집 전체에서 느껴진다. 시작이 가치있는 일이라고 끊임없이 펼치는 그의 시에 대한 마음가짐은 시가 참 좋은 것이고, 시를 쓰는 일이 값진 작업이라는 생각을 우리에게 심어 준다.

나에게 사 년이나 선배인 데다 깊은 이야기를 나누는 사이는 아니어서 김원호 시인을 잘 안다고 말할 수 없지만, 그는 좋은 선배였다. 내 시에 관심을 갖고 읽어 주었던 그가 내게 계속해서 시를 쓰라고 권유했던 좋은 기억도 있다. 우정이랄까? 문학적인 우정이란 것이 있는지 모르겠지만, 그와 나의 관계에서는 그런 것이 존재했던 것이다. 그리고 시인에게 특별히 고마운 것은 시집을 출판할 때면 주소를 찾아서 내게 꼭 보내 주었던 것이다. 선배가 시집을 보내 준 우정에 기뻐하고 감사하게 느껴 왔음에도 나는 전화 한 통, 엽서 한 통을 보내지 못했었다. 그렇게 나를 챙겨 주었던 선배에게 한 번이라도 고맙다는 인사를 했어야 했는데, 이사 간 주소를 찾아 가면서 시집을 보내 주었음에도 제대로 인사도 못해 한구석에 미안한 마음을 갖고 있었는데, 그렇게 나를 기억해 주었던 것에 대한 감사함과 미안한 마음을 담아 이번에 이렇게 발문을 쓰게 된 것이다.

2018

작은 것들의 아름다움

어린 최민과 서툰 열화당의 성장기成長記

이기웅

군복무를 마친 1960년대 중반에 나는 책 만드는 일을 배우려고 출판계의 문을 두드렸다. 운 좋게도 우리 한글을 사랑하는 국문학자가 경영하는 출판사에 입사하게 되었고, 나는 그분에게 책 편집하는 일을 익혔다. 그 시절 국문학을 중심으로 한 인문학 도서들의 편집과 제작 실무를 배운 일은 참으로 행운이었다. 1970년대 초에 우리 집안의 오랜 가업(家業)이라고 여겨 온 출판사 '열화당(悅話堂)' 간판을 내걸었고, 그 무렵에 운명처럼 최민을 만난다.

그 당시 나는 '목마른 현실에 한잔의 지혜'라는, 마치 교양물 출판의 구호 같은 명칭을 붙여, 핸디하고 귀여운 컬러판 미술문고를 만들 마음에 들떠 있었다. 이런 책 욕심을 미술평론가인 김윤수 선생에게 상의했더니, 그는 서슴없이 천재성으로 반짝이는 '평론가 지망생' 최민을 소개했다. 우리 셋은 중학동 어느 불고기집에서 만나 소주잔까지 기울였다. 그는 중고등학교 시절에 좋은 스승의 지도 아래 미술반 활동을 했고, 전국미술경연대회에 출품해 특선을 하고 전시회를 연 경험도 있노라 했다. 그러나 무엇보다도 글 잘 쓰는 젊은이란 점이 강조되었음은 지금도 또렷이 기억한다.

서울 유복한 집 젊은이를 상상했는데 독특한 첫인상에 다소 당혹스러웠다가, 이내 그런 생각도 잠시, 그는 대화 내내 잘 웃었고, 달변은 아니지만 자상한 인품을 드러냈다. 나는 미리 준비한 '미술문고 원고청탁서' 양식

을 내밀었고, 그는 좋은 반응으로 화답했다. 미술문고의 규모와 범주에 관해 진지하게 상의했더니, 그는 첫 권으로 '미켈란젤로'를 하는 게 좋겠다고 말했다. 그리고 샘플 삼아 자신이 직접 글을 쓰고 도판도 골라 가며 한번 해 보자고 했다. 뒷날 드러나게 되지만, 이때의 결정은 열화당에겐 몇 가지 중요한 시작점의 의미를 지니고 있다.

그때 최민이 쓴 짧은 미켈란젤로 평전을 읽어 보자. 밀도있는 글 솜씨가 지금도 놀랍다. 왜 미켈란젤로였는가. 미켈란젤로를 말하기 위해 르네상스 최성기의 거장 레오나르도 다빈치, 라파엘로를 들어 셋을 비교한다. 서양미술사상 가장 우뚝한 거장 '미켈란젤로 평설'을 제시함으로써, 앞으로 우리가 전개할 미술출판의 비전을 제시했다고 할 수 있으며, '지혜에 목마른 미술독자들'에겐 새롭고 멋진 메시지가 되었음에 틀림없다.(이 글은 단행본이기도 하고 스스로 '편저'라고 명시했던 그의 뜻을 존중해 이 책에 수록하지 않았다.)

지금으로선 보잘것없어 보이는 미술문고는, 당시로서는 꽤 많은 부수가 팔렸다. 제작 여건이 열악했던 납활자 출판 시절이었는데, 화보 부분은 당시 컬러 오프셋 인쇄의 첨단 시설을 갖춘 평화당에서 분해, 제판, 인쇄했으므로, 출판 인쇄 동네에서는 화제를 일으켰다. 컬러 화보가 포함된 책자는 독자들의 마음을 크게 사로잡았다. 색다른 분위기는 미술대학생들에서부터 미대 교수들과 미술계와 화랑가 그리고 일반으로까지 퍼져 나갔다. 그 경험들은 서툰 나를 크게 강화시키고 고무시켰다.

그때 최민과 상의해서, 미술문고 일차분으로 미켈란젤로를 비롯해 고흐, 고갱, 피카소, 로댕 등 서양미술사에서 눈부신 다섯 미술가의 책을 만들었다. 당시 화랑가의 중심이라 할 만한 현대화랑 로비 서가에 진열해 놓았더니, 많은 미술 애호가들의 기호와 관심이 일파만파의 기운을 타고 널리 알려졌다. 그리고 서가에 꽂아 놓은 책들은 순식간에 팔려 나갔다. 당시 현대화랑 박명자 대표가 "열화당 문고판 책이 순식간에 다 나가서 그때그때 곧바로 가져오지 않으면 안 되니까, 제발 한꺼번에 많이 찍어 많이 갖다 놔 달라"고 간청할 정도였다. 그런 일을 처음 겪는 나로서는, 한꺼번에 많

이 찍는 게 조심스럽기도 했지만, 제작 환경이 지금과는 다르고 제작비도 만만치 않아 곤란한 점이 이만저만 아니었다. 게다가 당시에 나는 앞서 근무하던 출판사의 전무(專務)로서도 겸임하고 있던 터라, 새로운 사업이 흥분되기도 했지만, 한편 매우 당혹스러웠다.

사실 마음 한편에서는, 출판이란 함부로 할 수 없는, 오묘한 데가 있구나 하는 느낌이 크게 들었다. 출판에 대한 책무가 무겁게 짓누르기 시작했던 것이다. 이거 함부로 해서는 안 될 일 아닌가? 과연 미술 책을 제대로 낼 자격이 있나? '미술출판'이라는 기치를 내걸까 말까? 망설이는 출판 초년생에게 첫 책『미켈란젤로』의 반응은 나름 긍정의 메시지가 되어 주었다.

최민과 만난 이후에 나는, 이런 어렵고도 난감한 무게를 느낄 때면 자연 그를 찾게 되었다. 그가 젊다 못해 어리게까지 느껴졌던 시절임에도 말이다. 한 출판인이 평생 머리에 그리던 '책'의 이데아를 구체화시키는 과정에서, 누군가를 마음속으로 믿고 기대면서 끊임없이 생각해 왔다면, 나에게는 그가 바로 '최민'이었다. 그것은 나의 '서툶'과 그의 '어림'이 서로 부족함을 돕고 감싸 주면서 성장통을 이겨 온 세월의 시작이었고, 우리의 오랜 우정을 지속시켜 준 힘이었다.

그도 조금은 나에게 의지를 하지 않았나 싶은 기억이 있다. 1980년쯤인가, 반체제 인사로 쫓기던 통신사 김태홍 기자를 집에 숨겼다는 이유로 정보기관에 불려가 여러 날 고생하고 나왔을 때의 그의 표정, 그리고 그 고백을 들으면서 나는 어떤 동지의식을 느꼈던 기억이 지금도 잊히지 않는다. 이후 그는 그때의 상황을 다시 꺼내기 싫어하는 눈치가 역연했다.

미술문고『미켈란젤로』이후 1976년에 앙드레 리샤르의『미술비평사』를 은사인 백기수(白琪洙) 교수와 공역해서 출간한다.(이후 개정판에서는 『미술비평의 역사』로 제목이 바뀌었다.) 앞으로 그가 학습하고 글쓰고 비평하고 번역하는 등 여러 과업의 순번 가운데 첫 작업이었던 것을 나는 그에게 들어서 알고 있었다. 모리스 쉐릴라즈의『인상주의』도 출간해, 미술문고에 다양성을 갖추어 나갔다. 그와 함께 책을 만드는 동안 책과 미술과 글쓰기와 편집에 관한 진지한 학습이 이루어졌다.

나는 최민에게 새로운 제안 하나를 한다. 미술문고 안에 우리 전통의 민가(民家) 곧 우리나라의 살림집 문화를 기록하면서도 그 아름다움을 미려한 사진 솜씨에 담아 미술판에 넣어 보자는, 어찌 보면 놀라운 제안이었는데, 의외로 그는 아주 좋은 발상이라며 대찬성했다. 열화당만이 낼 수 있는 그런 책들이 '미술문고'의 가장 바람직한 모습이 아니겠느냐는 것이었다. 얼마나 창의적으로 잘 해내느냐가 문제라는 게 우리의 일치된 생각이었다.

　　둘은 상의 끝에 '미술문고' 속에 포함될 '한국의 민가'에 관한 첫 권으로 나의 고향집 '강릉 선교장'을 결정했다.(『정읍 김씨집』『안동 하회마을』도 이 테마로 이어서 나왔다.) 사진가 주명덕(朱明德)과 함께 이 작업을 하기로 의견을 모으고, 한겨울이지만 선교장에서 하루 자면서 사진을 찍기로 한다. 셋이 열화당의 새 포니 승용차를 타고 찬바람 맞으며 강릉을 향했다. 유서 깊은 선교장(船橋莊), 거기에서도 특별한 곳 활래정(活來亭) 온돌방에서 하룻밤을 지낸다는 생각에 우리들, 특별히 최민은 꽤 흥분되었을 테다. 최민과 나는 무거운 카메라 기재들을 다루는 주명덕을 도와, 마치 조수 노릇을 하듯 시중들면서 이틀을 보낸다.

　　1970년대에만 해도 선교장은 예스러운 흔적이 아직 남아 있었는데, 선교장의 배치와 구조, 현액(懸額)과 주련(柱聯)이 달린 목조건축의 디테일들을 꼼꼼히 살펴보던 최민의 모습이 아직까지도 기억에 또렷하다. 우리들의 사라져 버린 역사의 흔적을 보물찾기라도 하는 것처럼.

　　선교장의 안방마님이던 나의 백모(伯母) 우봉(牛峰) 이씨(李氏) 이병의(李丙依) 님이 돌아가시고 나의 종형수인 명지대 성기희(成耆姬) 교수가 시어머니의 빈자리를 채우러 강릉으로 내려오시던 바로 그 참이었다. 그 형수는 책을 만드는 시동생인 나를 무척 대견스럽게 여기기도 했지만, 선교장에 관한 책을 만든다고 하니까 우리 방문객 셋을 극진히 대접해 주셨다. 한겨울 활래정 온돌 아궁이는 장작불을 시뻘겋게 태우며 구들장을 덥히고 있었다.

　　그때 나의 뿌리인 '선교장'과 '열화당'에 관한 최민의 관찰은 과연 어떤 것이었을까. 전란(戰亂)으로 이미 많이 무너지고 왜곡된 건축물과 조경,

가구들을 비롯한 삶의 기물(器物)들이 조화와 세련미를 잃고 있었던 걸 발견했을까. 나름대로 애쓰신 형수의 접빈지도(接賓之道, 선교장이 늘 자랑스럽게 내세웠던 미덕, 곧 손님을 극진히 모셔야 한다는 예법)는 어땠을까. 밥상차림에 대한 그의 느낌과 정서까지, 두루두루 지금에 이르도록 궁금하기만 하다. 나의 기대는 최소한 이렇다. 일제강점기에 잃었던, 그리고 이어서 동족상잔으로 부서질 대로 부서진 우리의 전통적 외관의 진실을 가려내면서도, 아직도 잃지 않고 있는 인간 내면의 가치들을 발견해 주기를. 확실히 그런 가치가 그와 나를 이어주는 신념으로 존재하기를 기대했다. 이는 열화당 책에 대한 최민의 태도에서 미세하지만 자주 드러난다.

최민은 열화당과 함께하거나 조금 떨어져 지켜보면서도, 자신의 영역을 꾸준히 만들어 나가고 있기도 했다. 1996년 7월 2일 열화당 이십오 주년을 기념하는 소책자에 실린 「열화당과 나」라는 짧은 글에서, 최민은 그런 그의 미묘한 심리를 잘 드러내 보여주고 있다.

"열화당과 나는 각별한 관계라고 말했다. 그렇게 말하는 것이 정확한 것인지는 나도 모른다. 아주 친한 관계라고 해야 할지? 열화당과의 나의 만남, 달리 말해 이기웅 사장과의 만남이 이십 년이 넘었다. 그 후 일을 통해서건 순수한 친교에서건 끊임없는 접촉이 있었다. 그러나 무엇보다도 나는 열화당이 탄생할 때 그것을 바로 곁에서 지켜본 소수의 사람들 가운데 하나다. 나는 이를 아주 자랑스럽게 생각한다."(이 책 pp.800-801 참조)

'열화당 미술출판'의 두 축을 이루었던 '열화당 미술문고' 첫 권 『미켈란젤로』와 '열화당 미술선서' 첫 권 곰브리치 『서양미술사』를 자신이 함께 기획하고 쓰고 번역해 출판했다는 사실을 매우 자랑스럽게, 또한 그와 나의 깊은 인연을 평생의 매듭으로 생각하고 있음을 고백하고 있는 대목이다.

'미술선서'는 문고보다 한 단계 높고 깊은 이론서 시리즈를 구상하면서 시작되었다. 가벼운 미술문고로 비교적 성공적으로 경쾌한 시작은 알렸지만, 열화당 출판의 미래를 포석할 수 없겠다는 생각을 하고 있었기 때문이다. 최민은 곰브리치의 『서양미술사(The Story of Art)』가 미술 전공자뿐 아니라 일반 교양인에게도 적용될 수 있는 보편적이면서도 수준 높은 텍

스트라고 추천하면서, 번역을 자신이 직접 하겠다고 나섰다. 이 년여에 걸친 번역 작업을 거쳐 1977년 한국어판 상하 두 권의 초판을 발행했다. 이후 십여 년 동안 많은 독자들의 애호 속에 인기를 누렸다. '최민 번역판 곰브리치『서양미술사』'는 열화당의 간판 노릇을 꽤 오래 했다.

한국의 국제저작권법 가입 후 정식 계약절차를 밟아 나가는 과정에서 안타깝게도 판권은 다른 출판사에게 넘어가게 된다. 새로운 출판사가 최민의 번역 원고를 가져오기 위해 프랑스에서 유학 중인 그에게까지 연락했지만, 그는 이런 일은 열화당과 상의해야 도리가 아니냐며 언짢아했다는 전언이다. 나는 그 말을 전해 듣고는 뜨거운 감정이 일었다. 어지간한 역자라면, 어차피 이렇게 된 일이라면, 좋은 조건에서 출판을 이어 갔을 것이다. 더 나아가 어쩌다 번역출판권을 뺏겼느냐며 나를 나무랄 만도 한데, 최민은 어떤 말도 없이 열화당을 믿고 따라 주었다. 그와 나 사이에 묵시적으로 소통하는 마음은, 책이란 가치를 위한 수단이지 돈벌이의 수단이 아니라는 인식이 전제되어 있었기 때문이 아니었나 싶다. 아무튼 이 일은 서로에게 약간의 상처는 되었지만, 그러는 사이에 우리의 우정과 신뢰는 더욱 무르익어 왔다고 생각한다.

1970년대에 내가 벌인 일을 그가 도왔다면, 1980년대에는 그가 벌인 일을 내가 도와야 했던 세월이었다. 그중 중요했던 일은 '현실(現實)과 발언(發言)'이라는 동인 활동이었다. 그는 이 민중미술 그룹을 통해 많은 일을 꿈꾸고 많은 가능성을 도모하고 있었다. 동인들의 발랄한 생각과 문제의식들이 엄청난 일을 벌였던 셈이다. 많은 책을 읽고 글을 썼으며 번역을 했다. 그림을 그리고 조각을 하고 판을 새겨 찍는 이 청년 예술가들의 행위는 우리들 일상의 집과 공간과 거리를 새로운 힘으로 넘쳐나게 했다. 시대에 변화를 요구하고 민중에게 깨달음을 촉구하는 외침이 곳곳에서 메아리치고 있었다. 우리는 생각을 바꿔야 했고 말씨를 고쳐야 했으며 글을 새롭게 써야 했다.

최민과 그 젊은이들이 '현발(現發)'을 할 때 나도 무언가 해야 했다. 당연히 책 만드는 일이었다. 포스터나 전시 팸플릿을 만들기도 했는데, 그에

따르는 노고와 비용을 눈치껏 분담해야 했다. 출판인이라 눈에 띄게 앞장서서 돕지는 못해도 든든한 파트너로서 손색없어야 함을 잊지 않았기 때문에, 그저 일거리를 기다리듯이 준비하고 있다가 마땅히 여기고 힘을 합쳤다. 그리고 창립 오 년 후인 1985년 동인지『현실과 발언』을 '1980년대의 새로운 미술을 위하여'라는 부제로 열화당에서 출간했다. 이 책은 이런저런 일로 관(官)의 간섭을 꽤나 받아야 했다. 출간 직후 문공부에서 재판 발행을 금지시키는 바람에 1994년이 되어서야 겨우 재판을 찍을 수 있었다. 그 즈음『시각과 언어』(1982, 1985)라는 무크지 두 권도 나왔는데, 지금 살펴봐도 꽤나 실험적이면서도 완성도를 갖춘 책으로, 이로써 나는 나름 그의 야무진 파트너 노릇을 한 셈이었다. 이 무크지와 동인지는 미술과 시각문화로 먹고 사는 동네에 날카로운 메시지를 던졌고, 그 진동은 한동안 제법 요란하고 길게 울렸다고 기억된다. 열화당은 그토록 스산했던 1970-1980년대 격랑 속에서 잘 견디며 자라갔다.

1983년 최민은 소란스러운 현실을 피하듯이 파리로 유학을 떠나 십 년 동안 그곳에 머물렀다. 나는 두 차례 그를 방문해 그곳 문화 시설들을 돌아보고, 통음하면서 밤을 새우기도 했다. 프랑스 예술의 현실, 예술교육, 출판문화, 그리고 영화를 중심으로 한 만화 및 영상 문화 전반에 대해 많은 대화를 했던 기억이다. 1993년 귀국 후엔 사회적 지위를 갖지 않고 자유스러운 시간을 가지려 했으므로, 열화당 편집실 옆방에 둥지를 틀고 잠시 편집자문으로 있기도 했다. 그러던 중 한국예술종합학교 영상원 설립을 위한 업무와, 초대 영상원장이라는 중책을 맡게 되면서 바쁜 생활을 이어 갔다. 열화당과는 '영상원 총서' 발간 기획, 영상원 학생들을 위한 장학기금 설립과 같은 중요한 일들을 함께 도모했다.

영상원장으로서뿐만 아니라 크고 작은 국내외 행사에 관계하면서 그의 건강에 무리가 오게 된다. 나 역시도 파주출판도시 일로 굉장히 바쁜 나날을 보내던 때였다. 이 즈음 우리 사이의 책을 향한 협업은 조금 느슨해질 수밖에 없었던 게 사실이다. 그러던 중 2010년 한국예술종합학교를 퇴임하고 난 후 얼마 안 되어 열화당은 존 버거의 대표 저서『다른 방식으로 보

기(Ways of Seeing)』의 번역을 그에게 의뢰했다. 이 책은『서양미술사』이후 그와 열화당 협업의 명맥을 새롭게 이어 간다는 상징적 의미를 지니기도 했다.

최민은 생전에 몇몇 번역서와 시집 외에 제대로 된 저서 한 권 출간하지 못했다. 그의 뛰어난 통찰력과 글솜씨를 생각하면, 또한 요즘처럼 책을 너무도 쉽게 내는 시대에서 보면 더욱 놀랍다. 책을 하나의 이력으로 삼으려는 꾀, 자신을 내세우려는 욕망이 전혀 없었던 그의 성정을 생각하면 당연하게도 여겨진다. 하지만 나도 미처 잘 몰랐던 그 세월 동안 그는 끊임없이 생각하고 부지런히 글을 써 왔다. 이미지 연구, 미술비평, 사진비평, 작가론, 문학평론, 서평 등 다양한 분야의 경계를 넘나들며 잡지나 일간지에 꾸준히 기고했던 것이다. 이렇게 한 자리에 모아 보니 그 양이 상당하고, 주제의 폭과 내용의 깊이가 만만치 않다. 그가 세상을 떠나고 난 후에야 엮게 되었지만, 사십여 년에 걸쳐 이어지는 글들은 최민이라는 사람을, 그가 관통한 시대를 충실히 비춰 보여준다. 그런 의미에서 이 책『글, 최민』은 열화당과 최민의 가장 아름답고 완성도있는 협업일 터이다.

열화당이 꼭 오십 년 되는 올해, 그 시작을 함께 했던 최민이 더욱 자랑스럽고 몹시 그립다.

이기웅(李起雄)은 1940년 출생으로, 강릉 선교장에서 자라 성균관대학교를 졸업하고, 1960년대 중반 일지사(一志社) 편집자로 시작해 1971년 열화당을 세워 우리나라 예술 분야 출판의 기초를 다졌다. 1988년 뜻있는 출판인들과 함께 파주출판도시를 기획하면서, 이후 이십여 년 동안 이 도시의 완성을 위해 힘썼다. 저서로『출판도시를 향한 책의 여정』1·2·3(2001, 2012, 2015), 사진집으로『세상의 어린이들』(2001),『내 친구 강운구』(2010), 편역서로『안중근 전쟁, 끝나지 않았다』(2000, 개정판 2010) 등이 있다.

수록문 출처

이미지의 힘

미술 속의 영화, 영화 속의 미술 「미술 속의 영화, 영화 속의 미술」, 'Issues & Perspectives of Contemporary Art 4', 『월간미술』 6권 8호, 중앙일보사, 1994. 8. pp.193-210.

미술과 영화 「미술과 영화」 『造形教育』 11집, 韓國造形教育學會, 1995. 10. pp.191-193.

자크 모노리 회화의 영화적 효과 Choi Min, "Les effets cinematogaphiques des tableaux de Jacques Monory," Université Paris 1, Panthéon-Sorbonne, U.F.R. Arts Plastiques et Sciences de l'art, D.E.A. Esthetiques et Sciences de l'art, 1984-1985. 파리1대학 팡테옹-소르본 박사학위준비논문의 프랑스어 원문을 정연복의 한국어 번역으로 수록함. 이 글은 훗날 박사학위논문 「영화가 회화에 미치는 영향: 1960-1970년대 신구상회화의 경우(L'influence du cinema sur la peinture: le cas de la nouvelle figuration des années 1960-1970)」(1993)로 완성됨.

저공비행, 활강, 그리고 놀이 「저공비행, 활강, 그리고 놀이」 『Trans』 창간호, 씨앗을뿌리는 사람, 2000년 봄. pp.50-61.

기억과 망각(메모) 「기억과 망각(메모)」 『문화과학』 24호, 문화과학사, 2000년 겨울. pp.205-216.

이미지의 힘 「이미지의 힘」, '객원논설위원 칼럼', 『동아일보』, 2002. 4. 25.

미술의 쓸모

전위前衛와 열등의식 「前衛와 劣等意識」, '文壇藝壇: 美術', 『중앙』 117호, 중앙일보사, 1977. 12. pp.360-361.

미술과 사치 「부르조아에게 먹히는 미술」 『미술과 생활』, 미술과생활사, 1977. 5; 「미술과

사치: 사회학적 측면에서 본 미술의 사회성」, 김정헌·손장섭 편,『시대상황과 미술의 논리』, 한겨레출판사, 1986. pp.38-44.

반성, 사고하는 미술인이길「반성, 思考하는 美術人이길: 위선적인 예술지상주의 벗어나야」, '78년 한국문화계에 바란다: 진지한 內省, 진실한 藝術」,『大學新聞』, 서울대학교 대학신문사, 1978. 1. 9.

미술 우상화偶像化의 함정「美術 偶像化의 함정」, '文化의 視角: 美術」,『문예중앙』2권 1호, 중앙일보사, 1979년 봄. pp.364-367.

한국 미술비평의 현주소「韓國美術批評의 현주소」, '文化의 視角: 美術」,『문예중앙』2권 2호, 중앙일보사, 1979년 여름. pp.408-411.

전시회장―떠들썩해야 할 자리「전시회장―떠들썩해야 할 자리: 전시회의 기능」『뿌리깊은 나무』, 뿌리깊은나무, 한국브리태니커회사, 1980년 6·7월. pp.22-24.

미술가는 현실을 외면해도 되는가「미술가는 현실을 외면해도 되는가」『季刊美術』14호, 중앙일보사, 1980년 여름: 김정헌·손장섭 편,『시대상황과 미술의 논리』, 한겨레출판사, 1986. pp.196-206.

미술작품을 보는 눈「美術作品을 보는 눈」『문예중앙』4권 2호, 중앙일보사, 1981년 여름. pp.350-355.

복제 미술품의 감상「複製 美術品의 감상」『美術春秋』2호, 1979. 6. pp.25-27.

이미지의 대량생산과 미술「이미지의 대량생산과 미술」, 「도시와 시각전: 현실과 발언 동인전」(1981. 롯데미술관):『문예중앙』4권 4호, 중앙일보사, 1981년 겨울: 김정헌·손장섭 편,『시대상황과 미술의 논리』, 한겨레출판사, 1986. pp.277-284.

고정관념의 반성「고정관념의 반성」『美術春秋』4호, 1980년 봄. pp.15-17.

미술은 물건인가「美術은 물건인가」『문예중앙』4권 3호, 중앙일보사, 1981년 가을. pp.326-330.

미술작품과 글「美術作品과 글」『문예중앙』4권 1호, 중앙일보사, 1981년 봄. pp.272-275.

환원주의적還元主義的 경향에 대한 한 반성「환원주의적 경향에 대한 한 반성」『예술평론』, 예술평론가협의회, 1982년 겨울: 민족미술협의회 편,『한국 현대미술의 반성』, 한겨레, 1988. pp.139-143.

의사소통으로서의 미술「의사소통으로서의 미술: 실천예술을 위하여」, 현실과 발언 동인 편,『현실과 발언: 1980년대의 새로운 미술을 위하여』, 열화당, 1985. pp.103-109.

최소한의 윤리「최소한의 윤리: 비평가의 자세에 대하여」『시각과 언어 2: 한국현대미술과 비평』, 열화당, 1985. pp.86-98;「비평가의 역할」『서울대학교 미대학보』, 1982. pp.84-89의 개고본으로 추정.

국제화 시대와 민족문화「국제화 시대와 민족문화」, '특집: 문화운동을 시작하자',『공동선』4호, 도서출판 공동선, 1994년 7·8월. pp.26-35.

'국제미술'이라는 유령「'국제미술'이라는 유령」, 한림미술관 주최 국제학술심포지엄「예술

과 사회」(1999. 11. 19) 발제문 디지털 입력 파일 출력물 원고.

평화를 그리기 「평화를 그리기(Depicting Peace)」, 국립현대미술관 편, 『선언: 평화를 위한 세계 100인 미술가』, 국립현대미술관, 2004. pp.30-32.

격변하는 사회의 미술의 한 양태 「격변하는 사회의 미술의 한 양태」, 「The Battle of Visions」 (2005. 10. 5-12. 3. Kunsthalle Darmstadt, Frankfurt, Germany) 전시 도록에 실린 독문 글의 한국어 초고.

영어 못하면 미술가 아니다? 「영어 못하면 미술가 아니다?」, '삶과 문화', 『중앙일보』, 2005. 1. 18.

시각문화연구에서 '민족적'이라는 것 「시각문화연구에 있어서 '민족적'이라는 것」, 한국예술 종합학교 미술원 조형연구소 주최 국제학술심포지엄 「시각문화에서의 내셔널리즘을 넘어서」(2006. 12. 4-5. 아트선재센터) 발표문.

전시장 안과 밖에서

공백空白과의 대화 「空白과의 대화: 崔寬道 작품전에 부쳐」, 「최관도 개인전」(1976. 11. 3-9. 문헌화랑) 전시 도록.

절충주의와 학예회 「절충주의와 학예회」『뿌리깊은 나무』, 뿌리깊은나무, 한국브리태니커 회사, 1980. 8. pp.20-22.

「도시와 시각」전에 부쳐 디지털 입력 파일 출력물 원고로, 「도시와 시각전: 현실과 발언 동 인전」(1981. 7. 22-27. 롯데화랑) 전시 도록에 사용된 글의 초고로 추정.

우리 시대의 풍속도 「우리시대의 풍속도」 『政經文化』 213호, 문화방송 경향신문 정경연구 소, 1982. 11. pp.320-321.

영혼의 외상外傷을 드러낸 기호들 「영혼의 外傷을 드러낸 記號들: 文英台」, '오늘의 젊은 작 가 12인', 『季刊美術』 21호, 중앙일보사, 1982년 봄. pp.108-111.

미술의 쓸모에 대한 의문 제기 「美術의 쓸모에 대한 의문제기: 姜堯培」, '오늘의 젊은 작가 12인', 『季刊美術』 21호, 중앙일보사, 1982년 봄. pp.108-111.

싸늘한 실험미술의 화석 「싸늘한 실험 미술의 화석: 일본현대미술전」, '따지고 가리고: 미 술', 『마당』 6호, 마당사, 1982년 2월. pp.260-262.

한 시대의 초상들 「한 시대의 肖像들」, 「사람들, 빛나는 정신들」(1983. 6. 서울미술관) 전시 도록.

욕망하는 육체 「욕망하는 육체」, 「정복수 개인전」(1994. 11. 16-11. 29. 한선갤러리) 전시 도록.

만화는 살아 있다 디지털 입력 파일 출력물 원고로, 수록 매체 미상. 「만화는 살아 있다: 우 리만화협의회 기획전」(1994. 6. 인데코갤러리) 전시 관련해 쓴 원고로 추정.

담담한 경지 「담담한 경지」, 「風塵 WORDLY AFFAIRS: 최경한 개인전」(1998. 5. 9-16.

예술의전당) 전시 도록.

민정기의 산수, 화훼를 음미하기 위한 몇 가지 마음가짐 「민정기의 산수(山水), 화훼(花卉)
를 음미하기 위한 몇 가지 마음가짐」, 「민정기 展」(1999. 5. 1-14. 학고재) 전시 도록.

음울한 시대의 알레고리 「음울한 시대의 알레고리」, 민정기, 정진국, 심광현, 최민, 『민정
기: 본 것을 걸어가듯이(Min Joung-ki: Walk Scape)』, 한국문화예술진흥원, 2004.
pp.154-157; 「민정기: 본 것을 걸어가듯이」(2004. 10. 2.-11. 14. 마로니에미술관) 전
시 도록.

민정기의 대폭산수 「민정기의 대폭산수」, 「민정기 展: 제18회 이중섭 미술상 수상기념」
(2007. 11. 8-18. 조선일보미술관) 전시 도록.

빛, 공간, 길: 민정기의 새로운 풍경화 「빛·공간·길: 민정기의 새로운 풍경화」, 「민정기 개
인전」(2016. 10. 13-11. 13. 금호미술관) 전시 도록. pp.65-74.

상상력의 자장磁場 「상상력의 자장(磁場)」, 주재환, 『주재환 작품집 1980-2000: 이 유쾌한
씨를 보라』, 미술문화, 2001. pp.51-62.

불가능한 것을 상상하기 「불가능한 것을 상상하기」, 「상고사 메모: 최민화 개인전」(2003.
12. 10-23. 대안공간 풀) 전시 도록.

기호의 무위無爲: 오수환의 작업에 대한 몇몇 생각 「기호의 무위」, 「풍경: 오수환 展」(2004.
9. 4-30. 가나아트센터) 전시 도록.

여운의 검은 소묘 「여운의 검은 소묘」, 『民族美學』 제5집, 민족미학회, 2005. 6. pp.345-359;
「검은 소묘: 여운 개인전」(2006. 12. 14-30. 갤러리 아트사이드) 전시 도록.

재현, 수사학, 서사 「재현·수사학·서사: 심정수의 조각 언어」, 최민 외, 『조각가 심정수』,
열화당, 2009. pp.11-20.

황세준의 도시풍경 「황세준의 도시풍경」, 「심심한 동네: 황세준 개인전」(2009. 7. 8-21. 인
사아트센터) 전시 도록.

클로즈업의 미학 「클로즈업의 미학: 배진호」『이얍! 인천 아트플랫폼 레지던시 파일럿 프
로그램 오픈스튜디오』, 인천아트플랫폼, 2009. pp.62-67.

이제의 유화 「이제의 유화」, 「지금, 여기: 이제 개인전(LEE, JE HERE AND NOW)」
(2010. 11. 2-23. 송암문화재단 OCI미술관) 전시 도록.

사진의 자리

수수께끼 같은 이미지 「수수께끼 같은 이미지」, 김영수, 『現存: 김영수사진집(1978-
1982)』, 視角, 1983. pp.5-7.

떠도는 섬 「떠도는 섬」, 「떠도는 섬: 김영수 사진전」(2004. 11. 12-30. 가나포럼스페이스)
전시 도록.

춤과 사진이 만나는 곳은 어디일까 「춤과 사진이 만나는 곳은 어디일까」, 김영수, 『김영수

사진: 광대』, 눈빛, 2007;「춤과 사진이 만나는 곳은 어디일까: 김영수 사진전 '광대'」
『사진예술』 223호, 2007. 11. pp.70-71.

희망과 안타까움「희망과 안타까움」, 정인숙, 『불구의 땅 1987-2003: 정인숙 사진집』, 눈
빛, 2003. pp.5-10.

상투성과 피상성을 넘어 디지털 입력 파일 출력물 원고로, 수록 매체 미상.「어제와 오늘:
한국 민중 80인의 사진첩」(2005. 7-9. 서울, 대구, 전주 순회) 전시와 관련해 쓴 글로
추정.

스트레이트 포토, 리얼리즘, 다큐멘터리「스트레이트 포토, 리얼리즘, 다큐멘터리」, 민족사
진가협회 편, 『한국사진의 재발견: 1950-1960년대의 사진들』, 눈빛, 2006. pp.5-13.

정범태의 발견「정범태의 발견」『정범태 사진집: 카메라와 함께한 반세기 1950-2000』, 눈
빛, 2006. pp.9-13.

기록, 예술, 역사「기록·역사·예술」『한국현대사진 60년: 1948-2008』, 국립현대미술관,
2008. pp.12-16.

영화, 시대유감

영상시대와 문학「영상시대와 문학」, 『동서문학』 25권 1호, 동서문학사, 1995년 봄.
pp.22-27.

영화적 개인「영화적 개인」『영상문화정보』 5호, 한국영상자료원, 1997. 10. pp.2-4.

갈수록 빨라지는 영화「갈수록 빨라지는 영화」, '문화사랑', 『중앙일보』, 1994. 8. 22.

왕자웨이와 전태일「왕쟈웨이와 전태일」『창비문화』 8호, 창작과비평사, 1996년 3·4월.
pp.4-5.

영화와 젊음「영화와 '젊음'」『영화소식』 제459호, 영화진흥공사, 1997. 10. 1. p.7.

새로운 작가주의「새로운 작가주의」『영화소식』 제463호, 영화진흥공사, 1997. 10. 29. p.7.

영화와 말「영화와 말」『영화소식』 제468호, 영화진흥공사, 1997. 12. 3. p.7.

시네필리 만세, 그러나…「시네필리 만세, 그러나…」『영화소식』 제472호, 영화진흥공사,
1997. 12. 31. p.7.

미국에서「검사와 여선생」을 보고「미국에서 검사와 여선생을 보고」『영화소식』 제477호,
영화진흥공사, 1998. 2. 18. p.7.

'사진영상의 해' 유감「사진영상의 해' 유감」『영화소식』 제481호, 영화진흥공사, 1998. 3.
18. p.7.

작은 갈등「작은 갈등」『영화소식』 제486호, 영화진흥공사, 1998. 4. 22. p.7.

스크린쿼터 양보론, 그 근시안적인 시각「스크린쿼터 양보론, 그 근시안적인 시각」『영화소
식』 제500호, 영화진흥공사, 1998. 8. 12. p.7.

스크린쿼터는 한국영화의 생명선이다「스크린쿼터는 한국영화의 생명선이다」, '문화시평:

스크린쿼터 유감」,『문화와 나』44호, 삼성문화재단, 1999년 1·2월. p.5.

'문화맹文化盲' 정부 「문화맹' 정부」, '객원논설위원 칼럼',『동아일보』, 2002. 2. 14.

한국영화 방송쿼터 늘려라 「한국영화 방송쿼터를 늘려라」, '오피니언',『경향신문』, 2000. 3. 23.

또 다른 국제영화제의 필요성 「또 다른 국제 영화제의 필요성」『문화연대』, 문화개혁을 위한 시민연대, 2000. 5; 문화연대 편집위원회 편,『당신의 문화 쾌적합니까: 문화사회와 문화민주주의를 향한 열린 목소리들』, 문화과학사, 2001. pp.48-51.

국제영화제를 국가전략사업으로 「국제영화제를 국가전략사업으로」, '문화칼럼',『동아일보』, 2000. 7. 12.

영화교육에서 국제적 교류의 필요성 「영화 교육에 있어서 국제적 교류의 필요성」, 2000. 디지털 입력 파일 출력물로, 수록 매체 미상. 북경 전영학원 창설 오십 주년 기념 심포지엄 발표문 초고로 추정.

가깝고도 먼 이웃 중국 「가깝고도 먼 이웃 중국」, '아침을 열며',『동아일보』, 2001. 12. 23.

왜 영화마저 험악한가 「왜 영화마저 험악한가」, '아침을 열며',『동아일보』, 2001. 11. 25.

제한 상영관 「제한 상영관」, '횡설수설',『동아일보』, 2002. 3. 10.

영화, 시대를 증거하는 도큐먼트 「영화, 시대를 증거하는 도큐멘트」, 광복60주년기념사업 추진회 편,『영화, 시대를 증거하는 도큐멘트』, 한국영상자료원, 2005. pp.4-5;「광복60년기념전: 시련과 전진』(2005. 8. 14-28. 국회의사당) 전시 도록 기획의 글.

민중생활사 자료로서의 픽션 영화 「민중생활사 자료로서의 픽션 영화」, 2009년 쓴 것으로 추정되는 디지털 파일 출력물 원고로, 수록 매체 미상.

홍상수 그리고 '영화의 발견' 「홍상수 그리고 '영화의 발견'」, '객원논설위원 칼럼',『동아일보』, 2002. 3. 21.

영화『극장전』을 보고 「영화 '극장전'을 보고」, '삶과 문화',『중앙일보』, 2005. 5. 17.

최초의 떨림 「최초의 떨림: 〈정사(L'Avventura)〉」, '내 인생의 영화',『씨네21』243호, 한겨레신문사, 2000. 3. 14. p.82.

서구미술의 정신

프란시스코 데 고야의 〈1808년 5월 3일의 학살〉 「1808년 5월 3일, 프린시페 피오 언덕의 학살: 프란시스코 데 고야」, '학생中央 Gallery 5',『학생中央』4권 7호, 中央日報社, 1976. 7. pp.146-149.

외젠 들라크루아의 〈알제리의 여인들〉 「외젠 들라크로아의 알지에의 女人들」, '학생中央 Gallery 6',『학생中央』4권 8호, 中央日報社, 1976. 8. pp.228-231.

오노레 도미에의 〈삼등 열차〉 「오노레 도미에의 〈3등 列車〉」, '학생中央 Gallery 8',『학생中央』4권 10호, 中央日報社, 1976. 10. pp.146-149.

밀레의 〈씨 뿌리는 사람〉「밀레의 〈씨뿌리는 사람〉」, '학생中央 Gallery 9'(지면에는 '학생中央 Gallery 8'로 오기),『학생中央』4권 11호, 中央日報社, 1976. 11. pp.218-221.

에두아르 마네의 〈올랭피아〉「에두아르 마네의 〈올렝삐아〉」, '학생中央 Gallery 10'(지면에는 '학생中央 Gallery 7'로 오기),『학생中央』5권 1호, 中央日報社, 1977. 1. pp.232-235.

카미유 피사로의 〈루브시엔느의 길〉「까미유 삐싸로의 루브시엔느의 길」, '학생中央 Gallery 11',『학생中央』, 제5권 3호, 中央日報社, 1977. 3. pp.234-237.

폴 세잔의 〈레스타크에서 본 마르세유만〉「뽈 세잔느의 〈레스따끄에서 본 마르세이유 만〉」, '학생中央 Gallery 13',『학생中央』5권 4호, 中央日報社, 1977. 4. pp.208-211.

빈센트 반 고흐의 〈고흐의 침실〉「빈센트 반 고흐 〈고호의 침실〉」, '학생中央 Gallery 14',『학생中央』5권 5호, 中央日報社, 1977. 5. pp.230-233.

대大 피터르 브뤼헐의 〈시골의 혼인 잔치〉「대(大) 피터 브뤼겔의 〈시골의 혼인잔치〉」, '학생中央 Gallery 15',『학생中央』5권 6호, 中央日報社, 1977. 6. pp.146-149.

렘브란트 판 레인의 〈니콜라스 툴프 박사의 해부학 강의〉「〈니콜라스 툴프 박사의 해부학 강의〉: 램브란트 반 린」, '학생中央 Gallery 16',『학생中央』5권 7호, 中央日報社, 1977. 7. pp.152-155.

엘 그레코의 〈요한계시록의 다섯번째 봉인〉「〈요한 계시록의 다섯번째 봉인(封印)〉: 엘 그레코」, '학생中央 Gallery 17',『학생中央』5권 8호, 中央日報社, 1977. 8. pp.228-231.

앙리 루소의 〈꿈〉「앙리 루쏘의 〈꿈〉」, '학생中央 Gallery 18',『학생中央』5권 9호, 中央日報社, 1977. 9. pp.216-219.

현대판 신화 〈게르니카〉의 환국還國「현대판 神話 〈게르니카〉의 還國」『季刊美術』20호, 중앙일보사, 1981년 겨울. pp.83-94.

벤 샨의 예술과 생애「벤 샨의 藝術과 生涯」『季刊美術』23호, 중앙일보사, 1982년 가을. pp.63-78.

마르셀 뒤샹「뒤샹」, 成大新聞社 編,『現代의 思想家들: 宗敎·哲學·藝術 下』, 成均館大學校 出版部, 1983. pp.183-189.

현대로 이어진 서구의 풍속화 정신「현대로 이어진 서구의 풍속화 정신」『季刊美術』24호, 중앙일보사, 1982년 겨울; 김정헌 · 손장섭 편,『시대상황과 미술의 논리』, 한겨레출판사, 1986. pp.410-422.

생각의 조각

문화재 복원의 허실「文化財復元의 허실」, '文壇藝壇: 美術',『중앙』119호, 중앙일보사, 1978. 2. pp.342-343.

이발소 그림「이발소 그림」, '淸論濁說',『동아일보』, 1982. 11. 4.

교양의 옷「교양의 옷」, '淸論濁說',『동아일보』, 1982. 11. 11.

채색된 도시 「채색된 도시」, '淸論濁說', 『동아일보』, 1982. 11. 20.

눈요기 문화 「눈요기 文化」, '淸論濁說', 『동아일보』, 1982. 11. 27.

책꽂이 장식 「책꽂이 장식」, '淸論濁說', 『동아일보』, 1982. 12. 09.

상품화에 떠밀린 문화의 본질 「상품화에 떼밀린 문화의 본질」, '문화시각', 『중앙일보』, 1994. 2. 7.

문맹과 영상맹 「문맹과 영상맹」 『문화와 나』 28호, 삼성문화재단, 1996년 5·6월. p.1.

비엔날레 전시장 한가운데서 「비엔날레 전시장 한가운데서」, 1997년 8월 26일자 디지털 파일 출력물 원고로 수록매체 미상.

첫 전쟁 이미 치러졌다 「첫 전쟁 이미 치러졌다」, '삶과 문화', 『중앙일보』, 2001. 10. 13.

유행과 획일주의 문화 「유행과 획일주의 문화」, '삶과 문화', 『중앙일보』, 2001. 12. 8.

서구문화중심주의 「서구문화중심주의」, '횡설수설', 『동아일보』, 2001. 12. 9.

책과 사람들

한국미술사의 철학 「韓國美術史의 哲學」, '새 時代의 力著 待望論—美術', 『출판문화』 175호, 대한출판문화협회, 1980. 4. p.7.

예술과 사회 「藝術과 社會: 『文學과 藝術의 社會史』 서평」 『對話』 71호, 한국크리스챤아카데미, 1976. 11. pp.207-212; 「신간소개: A.하우저 저 『문학과 예술의 사회사』」, 서울대학교 대학신문사, 1974의 개고본으로 추정.

미술의 세계로 향하는 첫걸음 E. H. 곰브리치, 최민 역, 『西洋美術史』, 열화당, 1977, 뒤표지에 실린 역자의 말.

동서 비교미학의 서설적 탐구 「개정판에 부쳐」, 토머스 먼로, 백기수 역, 『동양미학: 동서 비교미학의 서설적 탐구』, 열화당, 2002. p.167.

시각문화연구의 새로운 도전 「옮긴이의 말: 존 버거의 '다른 방식으로 보기'」, 존 버거, 최민 역, 『다른 방식으로 보기』, 열화당, 2012. pp.187-190.

타협 없는 렌즈가 토해낸 시대의 분노 「타협 없는 렌즈가 토해낸 시대의 분노: 로버트 프랑크의 『미국인들』」, '내 인생의 名作', 『교수신문』, 1992. 12. 8.

한 미술 집단의 증언 기록 「재판 발행에 즈음하여」 『현실과 발언: 1980년대의 새로운 미술을 위하여』, 열화당, 1994(2쇄, 초판 1985). p.7.

돈과 문화예술의 결합, 치열한 경쟁 현장 기록 「돈-문화예술의 결합, 치열한 경쟁 현장 기록」, '독서에세이: 『대중예술과 문화전쟁』', 『동아일보』, 1995. 6. 2.

영혼에 각인된 커다란 이미지 「에필로그 4」, 전태일 글, 민족사진가협의회 사진(김영수, 정인숙 외), 『아름다운 청년, 전태일』, 도서출판 일, 1996. p.168.

영상원총서를 펴내며 「영상원총서를 펴내며」, 김용수, 『영화에서의 몽타주 이론』, 영상원총서 1, 열화당, 1996. pp.5-6.

새로 나온 영화 전문지 「새로 나온 영화 전문지」『영화소식』제492호, 영화진흥공사, 1998. 6. 10. p.7.

영상문화저널 『트랜스』를 위한 제안 「영상문화저널 트랜스를 위한 제안 3」『Trans』창간호, 씨앗을뿌리는사람, 2000년 봄. p.12.

우리가 보지 못하는 영화 「『영화, 그 비밀의 언어(Le film qu'on ne voit pas)』(1996), 장-클로드 카리에르(Jean-Claude Carriere)」『21세기를 움직일 화제의 명저 100선』, 『신동아』 2002년 특별부록, 동아일보사, 2002. pp.166-168.

교육현장의 고발 「教育現場의 告發: 이오덕의 『이 아이들을 어찌할 것인가』 서평」『對話』 80호, 한국크리스찬아카데미, 1977. 8. pp.326-327.

소시민의식의 극복 「小市民意識의 克服(書評)」『창작과 비평』12권 2호, 창작과비평사, 1977. 6. pp.262-268. (수록 시 출처: 황명걸, 『한국의 아이』, 창비, 1976; 이시영, 『만월』, 창비, 1976; 정대구, 『나의 친구 우철동씨』, 현대문학사, 1976.)

열화당과 나 「열화당과 나」『아름다운 영혼을 가진 예술을 위하여: 열화당 예술출판 25년의 작은 기록』, 열화당, 1996. pp.58-60.

판잣집 밥상 위 도스토옙스키의 『악령』 「판잣집 밥상 위 도스토예프스키 『악령』」, 채수동, 『한 외교관의 러시아 추억』, 동서문화사, 2001. pp.340-343.

그와의 만남이 있어서 좋다 「그와의 만남이 있어서 좋다」, 김태홍, 『벽을 허무는 정치』, 한림원, 2004. pp.174-180.

내가 제일 좋아하는 시 「내가 제일 좋아하는 시」, '삶과 문화', 『중앙일보』, 2005. 2. 22. (수록 시 출처: 천상병, 『주막에서』, 민음사, 1997.)

문자 그대로 인간적으로 「문자 그대로 인간적으로」, 송길한, 『송길한 시나리오 선집』, 커뮤니케이션북스, 2006. pp.9-10.

작은 것들의 아름다움 「작은 것들의 아름다움: 김원호 시인의 시선집 출간에 부쳐」, 김원호, 『비밀의 집: 김원호 시선』, 시인사(한울), 2018. pp.273-281. (글 끝에 '2017년 10월 30일 시인의 후배 최민 씀'이라고 적혀 있음.)

유사한 내용의 글들은 마지막에 발표된 것을 최종 개고된 글로 보고 본문에 수록했고, 연관된 서지사항은 함께 기입했다. 수록 매체를 알 수 없는, 디지털 파일이나 출력물로만 남은 원고는 관련 정보를 추정하여 적었다. 원문에 제목이 없거나 이 책의 흐름에 맞지 않은 경우 저자의 의도에 맞게 새로 부여된 제목이 있다. ―편집자

최민 약력

최민(崔旼)은 1944년 12월 7일 함경남도 북청군(北靑郡) 신포읍(新浦邑)에서 부친 최근식(崔近植)과 모친 이생금(李生金)의 4남 1녀 중 장남으로 태어났다. 1957년 경기중학교에 입학해 59기 미술반 활동을 하면서 최경한(崔景漢)에게 그림을 배우고, 그해 11월 「제7회 경기미술전」(화신화랑)에 참여해 유화를 출품했다. 1960년 경기고등학교 진학 후에도 몇 차례 더 전시에 참여했고, 1963년 서울대학교 문리대 고고인류학과에 입학한다. 1966년에는 「최민 유화전」(예총화랑)을 열고 〈유년시대〉 등 스물한 점을 전시하기도 했다.

1968년 서울대학교 대학원 미학과에 입학해 1972년 석사학위논문 「재현(再現)의 표현적 의의」로 졸업한다. 이 시기 시인으로서의 재능도 보이는데, 1969년 『창작과 비평』에 「나는 모른다」 외 다섯 편의 시를 발표해 등단하고 시집 『부랑(浮浪)』(1972), 『상실(喪失)』(1974) 등을 출간한다. 1974년 한양대학교와 서울여자대학교에 출강하고 여러 매체에 서양미술 소개 글이나 전시평을 쓰면서 미술 관련 집필, 번역 활동을 시작한다. 1972년경 김윤수(金潤洙)의 소개로 처음 인연을 맺은 출판사 열화당(悅話堂)에서 책을 많이 내게 되는데, 편저로 『미켈란젤로』(1975), 공동 책임편집으로 『시각과 언어 1: 산업사회와 미술』(1982), 『현실과 발언: 1980년대의 새로운 미술을 위하여』(1985), 공역서로 앙드레 리샤르의 『미술비평사』

(1976), 번역서로 모리스 쉐릴라즈의 『인상주의』(1976), 에른스트 곰브리치의 『서양미술사』(1977), 벤자민 로울랜드의 『동서미술론』(1982), 파스칼 보나푸의 『요하네스 베르메르』(1994) 등 미술이론서의 번역이 주를 이룬다.

1979년부터 진보적 미술을 지향한 '현실과 발언'의 창립동인으로 참여해, 1980년 창립전을 열고 1990년 공식 해체하기까지 함께한다. 그 중간에 1983년 파리 1대학 팡테옹-소르본으로 유학을 떠나 1993년 「영화가 회화에 미치는 영향: 1960–1970년대 신구상회화의 경우(L'influence du cinema sur la peinture: le cas de la nouvelle figuration des années 1960–1970)」로 예술학 박사학위를 받고 십 년 만에 귀국한다. 이후 「미술 속의 영화, 영화 속의 미술」(1994)과 같은 긴 글을 집필하고 미술, 사진, 영상에 대한 다양한 강의를 하면서 '이미지'라는 큰 개념 아래 예술 분과 사이의 경계를 넘어서고자 노력한다. 이는 한국 미술계에 이미지의 중요성과 관련 연구의 필요성을 알린 학문적 성과를 가져왔다. 1994년 10월 한국예술종합학교 영상원 초대원장으로 내정되어, 한 종목에만 집착하는 칸막이 사고에서 벗어나 문화 전반에 대한 이해와 경험을 쌓게 하겠다는 교육방향을 발표하고, 1995년부터 2001년 2월까지 영상원 원장으로 재직한다.

그는 여러 국제행사들을 책임지고 이끄는 일, 불합리한 제도개선을 위한 발언도 적극적으로 했다. 1998년 광주비엔날레 전시기획위원장(총감독)으로 선임되어 진행하던 중, 관료적 문화행정을 하던 광주시와의 갈등 끝에 12월에 해촉되는 일을 겪는다. 1999년에는 스크린쿼터 축소 철회 촉구 성명서를 발표하고 이후 지속적으로 스크린쿼터 제도 축소를 반대하는 글을 기고한다. 2000년 제1회 전주국제영화제 조직위원장으로 선임되어 제3회까지 활동하며 한국영화계에 진취적인 성격을 가진 영화제의 기초를 마련했다.

2001년 2월 한국예술종합학교 영상원 원장을 퇴임하고, 영상원 영상이론과 학과장을 2004년 초까지 지낸다. 2003년 20세기민중생활사연구단에 합류해, 일본 규슈 지역 일제강점기 징병인들을 인터뷰하는 등 2005년까

지 활동했고, 2004년 제26회 중앙미술대전 운영위원장을 맡아 2007년 제29회까지 역임했다. 2010년 2월 한국예술종합학교를 퇴임, 2011년 3월 명예교수로 추대되고, 열화당의 제안으로 존 버거의 『다른 방식으로 보기』 (2012)를 새롭게 번역한다. 이 즈음 중국어, 중국미술, 중국문화 전반에 대한 관심과 학구열로 간쑤성, 저장성, 장쑤성, 푸젠성 등의 고대도시와 정원을 도시학자 최종현과 화가 민정기와 함께 여러 차례 답사했고, 마네에 대한 연구와 집필 계획을 세우기도 했다.

2018년 5월 26일 74세를 일기로 세상을 떠났다.

유족은 2020년 1월, 그가 평생에 걸쳐 모은 도서, 그림, 사진, 연구노트, 음성기록, 전시 및 선전 포스터 등을 서울시와 서울시립미술관에 기증한다.

찾아보기

레닌(V. Lenin) 259

레디메이드(ready-made) 341, 451, 695, 697

레빈, 잭(Levine, Jack) 686

레싱(G. E. Lessing) 397, 421, 422

레이스, 마르샬(Raysse, Martial) 36

레지옹 도뇌르 625, 631

레칼카티, 안토니오(Recalcati, Antonio) 44

렘브란트 판 레인(Rembrandt van Rijn) 609, 655-659, 669; 〈니콜라스 툴프 박사의 해부학 강의〉 656; 〈야경〉 657

로댕(A. Rodin) 304, 424

로드스타인, 아서(Rothestein, Arthur) 495

로런스, 제이컵(Lawrence, Jacob) 686

로젠버그, 해럴드(Rosenberg, Harold) 196

로젠퀴스트, 제임스(Rosenquist, James) 36

로트만, 유리(Lotman, Iouri) 45

롤런드슨, 토머스(Rowlandson, Thomas) 705

롱고, 로버트(Longo, Robert) 36, 40

루소, 앙리(Rousseau, Henri) 665, 666, 668, 669; 〈꿈〉 665, 667, 668

루소, 테오도르(Rousseau, Théodore) 623, 624

루이예, 앙드레(Rouillé, André) 513

루지에, 미셸(Rougier, Michael) 498

루카치(G. Lukács) 259, 348

뤼미에르(Lumière) 형제 27, 29, 31, 50, 543

류숙열 807

르네상스 30, 42, 145, 178, 313, 329, 338, 373, 442, 629, 630, 641, 644, 652, 653, 656, 662, 756

르누아르 166, 634, 708

르메르, 카트린 623

『르 몽드(Le Monde)』 245

『르 샤리바리(Le Charivari)』 618-620

르포르타주(reportage) 사진 503

리드, 허버트(Reed, Herbert) 122, 669

리베라, 디에고(Rivera, Diego) 337, 685, 687, 689

리얼리즘 55, 149, 259, 261, 262, 283, 317, 348, 349, 489-497, 499-501, 505, 506, 512, 524, 591, 707-709, 711

리얼리즘 사진 490-493, 495, 497, 499, 506

리영달 489

리오타르, 프랑수아(Lyotard, François) 74, 75

리히터, 게르하르트(Richter, Gerhard) 40

리히터, 한스(Richter, Hans) 29, 697, 698

릭턴스타인, 로이(Lichtenstein, Roy) 81

□

마그리트, 르네(Magritte, René) 83, 87, 89, 91, 393

마네, 에두아르(Édouard Manet) 179, 627-632, 634, 708; 〈막시밀리안 황제의 처형〉 631; 〈발코니〉 631; 〈압생트를 마시는 사람〉 631; 〈에밀 졸라의 초상〉 631; 〈올랭피아〉 627-631; 〈뛰일리 공원의 음악회〉 631; 〈폴리 베르제르의 술집〉 631; 〈풀밭 위의 점심〉 629, 631; 〈피리 부는 소년〉 631

마레(É.-J. Marey) 27, 32, 43, 470

마르크스주의 348, 762

崔旻 散文

글, 최민

초판1쇄 발행 2021년 9월 1일
발행인 李起雄 발행처 悦話堂
경기도 파주시 광인사길 25 파주출판도시
전화 031-955-7000 팩스 031-955-7010
www.youlhwadang.co.kr yhdp@youlhwadang.co.kr
등록번호 제10-74호 등록일자 1971년 7월 2일
편집 이수정 정미진 디자인 오효정
인쇄 제책 (주)상지사피앤비

ISBN 978-89-301-0713-6 03600

The Complete Essays of Choi Min
© 2021, Choi Min & Hyun Keumwon

Published by Youlhwadang Publishers.
Printed in Korea.